KB021616

한국 근·현대 미술사론

한국 근·현대 미술사론

초판 인쇄 2022년 9월 22일
초판 발행 2022년 9월 29일

지 은 이 홍선표
펴 낸 이 김재광
펴 낸 곳 솔과학
등 록 제10-140호 1997년 2월 22일
주 소 서울특별시 마포구 독막로 295번지 302호(염리동 삼부골든타워)
전 화 02-714-8655
팩 스 02-711-4656
E-mail solkwahak@hanmail.net

I S B N 979-11-92404-07-3 (93600)

값 49,000원

이 도서는 한국출판문화산업진흥원의 '2022년 중소출판사 출판콘텐츠 창작 지원 사업'의
일환으로 국민체육진흥기금을 지원받아 제작되었습니다.

한국 근·현대 미술사론

韓國 近·現代 美術史論

홍선표 지음

솔과학

책머리에

전통미술만 연구하던 미술사학계에서 근대와 현대미술에 관심을 보이기 시작한 것은 1990년대부터이다. 1980년대 중반 이후 포스트모더니즘의 대두로 인문사회학계 전반에서 근현대에 대한 연구열이 높아졌기 때문이다. 대학원 미술사학과에 '한국근대미술사'가 개설되고 전공자가 늘어났으며, 한국미술사학회 학회지에 이 시기 미술사 논문이 처음으로 실렸다.

나는 1970년대 후반에 한국 근대미술사를 전공하기 위해 대학원 미술사학과에 진학했다가 조선회화 연구로 진로를 바꾸었으나, 1980년대 중반부터 근현대 '동양화가' 작품들을 간략하게 소개하면서 이 시기 미술사에 대한 관심을 다시 키웠다. 그리고 홍익대 예술학과와 홍익대 대학원 미술사학과에 '한국근대미술사'가 처음 개설되고 첫 강의를 맡게 된 뒤 이화여대 대학원 미술사학과에서 이 시기 전공의 석박사과정생을 지도하면서 근대 이전과 이후의 연구를 병행하였다.

『한국 근·현대 미술사론』은 이처럼 한국미술사에서 근현대 미술에 대한 연구가 태동되던 1990년부터 지금까지 쓴 논문과 논설 가운데 39편을 골라 수록한 것이다. 비슷한 주제의 논고는 최근에 집필한 것을 골랐으며, 유사한 내용은 몇 편을 하나로 조합하여 실은 것도 있다. 수록된

논고는 한국미술사에서의 근현대와 근현대에서의 미술 표상 및 이미지 유통과 미술사 담론을 살펴본 것이다. 기존의 근대화를 서구화로 보던 단선적 발전론에서 한국미술사 연구자로서의 통사적 관심과 다원적 발전론의 관점에서 전통미술과 신래미술의 근현대화 과정을 추구한 것과, 종래의 창작미술 중심에서 시각이 권력화되는 근현대에서의 미술문화의 대중화 및 모던의 일상화를 복제미술 이미지의 생산과 소비 양상을 통해 탐색한 것, 근대 이후 시작된 미술사 연구의 학문사적 문제의식에서 의제화하여 다룬 것이 많다.

출판사의 의뢰로 책을 펴내면서 '개화기미술과 시각문화', '근대미술의 양상과 시선', '현대미술로의 전환', '근현대 화가와 이론가', '미술사 방법과 미술론의 탈근대' 등 5부의 주제로 나누어 편성하였다. 한국 근현대미술의 부분을 다룬 기존의 논고를 고르면서 중복되는 내용과 미진한 점도 눈에 띄었지만, 심포지엄 발표문과 전시회 도록이나 화집 등에 수록되어 구해보기 힘든 글들이 많아 이 분야 전공자들에게 편의를 제공한다는 뜻에서 무거운 책을 펴내게 되었다.

상품성이 없는 학술서적의 출판을 의뢰한 도서출판 솔과학의 김재광 대표와 분량이 많은 책을 만들어 낸 오홍만 디자이너에게 감사를 표하고, 바쁜 중에도 논문을 모으는 데 도움을 준 한국미술연구소 황빛나 연구위원에게도 고마운 마음을 전한다.

2022년 4월

홍선표

차례

■ 책머리에 _4

개화기미술과
시각문화

1

01. 대한제국의 황실미술과 '복수의 근대' _13

02. 한국 개화기의 '풍경화' 유입과 수용 _28

03. 한국 개화기의 삽화 연구 – 초등교과서를 중심으로 _80

04. 개화기 경성의 신문물과 하이칼라 이미지 _128

05. 경성의 시각문화 공람제도 및 유통과 관중의 탄생 _160

근대미술의
양상과 시선

2

01. 한국미술사에서의 근대와 근대성 _225

02. 근대 초기의 신미술운동과 삽화 _246

03. '동양화' 탄생의 영욕 – 식민지 근대미술의 유산 _272

04. 근대기 동아시아와 대구의 서화계 _288

05. 한국 근대 '서양화'의 모더니즘 _303

06. 한국 근대미술의 여성 표상 – 탈성화와 성화의 이미지 _332

07. 1930년대 서양화의 무희 이미지 – 식민지 모더니티의 육화 _354

현대미술로의
전환

3

01. 1950년대의 미술 – 제1공화국 미술의 태동과 진통 _371

02. '한국화'의 발생론과 향방 _399

03. 한국 화단의 제백석 수용 _407

04. '한국화'의 현대화 담론과 이응노 _427

05. 한국 현대미술과 초기 여성 추상화 _448

06. 한국 현대미술사 연구 동향으로 본 '단색조 회화' _461

근현대 화가와
이론가

4

01. 고희동의 신미술운동과 창작세계 _489

02. 근대 채색인물화의 선구, 이당 김은호의 회화세계 _529

03. 한국적 풍경을 향한 집념의 신화, 청전 이상범론 _549

04. 한국적 산수풍류의 조형과 미학 – 소정 변관식의 회화 _577

05. 문인풍 수묵산수의 모범 – 배렴의 회화세계 _595

06. 장우성의 작품세계와 화풍의 변천 _606

07. '한국화' 아카데미즘의 수립, 이유태의 인물화와 산수화 _632

08. 서세옥의 수묵추상 전환과정과 조형의식 _642

09. 조각가 김종영의 그림들 _670

10. 도상봉의 작가상과 작품성 _684

11. 오세창의 『근역서화사』 편찬과 『근역서화징』의 출판 _698

12. 상허 이태준의 미술비평 _714

13. '한국회화사' 최초의 저자, 이동주 _732

14. 석남 이경성의 미술사 연구 _738

미술사 방법과
미술론의 탈근대

5

01. 한국 근현대미술의 '전통'담론 _755

02. 한국미술 정체성 담론의 발생과 허상
　　－ 야나기 무네요시의 조선 미론 _779

03. 한국 회화사 연구의 근대적 태동 _793

04. 한국미술사학의 과제, 새로운 방법의 모색 _814

05. 동아시아 통합 미술사의 구상과 과제
 – '동양미술론'과 '동양미술사'를 넘어서 _833

06. 국사형 미술사의 허상과 '진경산수화' 통설의 탄생 _860

07. 한국 근대미술사와 교재 _875

■ 색인 _890

1

개화기미술과
시각문화

01. 대한제국의 황실미술과 '복수의 근대'
02. 한국 개화기의 '풍경화' 유입과 수용
03. 한국 개화기의 삽화 연구 – 초등교과서를 중심으로
04. 개화기 경성의 신문물과 하이칼라 이미지
05. 경성의 시각문화 공람제도 및 유통과 관중의 탄생

대한제국의 황실미술과
'복수複數의 근대'

머리말

대한제국(1897~1910)의 황궁으로 사용된 경운궁(慶運宮 순종 즉위후 덕수궁으로 개칭)은, 규모가 큰 중층의 전통적인 전각과 서양식의 양관, 그리고 동서절충식 건물로 이루어졌다. 이러한 궁궐 구성은 대한제국이 제후국에서 천자국인 황제국으로 국체를 격상하면서, 서구의 '근대'를 도입하고, 전통과의 융합을 꾀해 삼한 통합의 '대한'과 만국공법체제의 '제국'을 향한 중흥의 의지를 반영한 것으로 보인다. 특히 고종은, 광무개혁을 통해 '동도서기東道西器'의 맥락에서 '구본신참舊本新參'으로 근대화=서구

이 글은 『대한제국의 미술-빛의 길을 꿈 꾸다』(국립현대미술관, 2018)에 게재한 「한국 근현대미술에서 대한제국미술의 의의」를 보완한 것이다.

화의 단선적 발전이 아니라 '복수複數의 발전'을 추진했으며,[1] 이러한 양상은 대한제국의 황실미술에서 두드러지게 나타났다. 황궁 건물과 황제의 복식 및 초상을 비롯해 황실의 기물과 의장儀仗旗, 병풍화, 기록화, 그리고 미술후원 정책 등에 의해 확인된다. 이처럼 대한제국 황실미술이 추구한 '복수의 근대'는 한국 근대미술의 제도와 창작 및 담론을 태동시킨 원류로서의 의의를 지닌다. 따라서 이에 대한 규명은 한국 근대미술의 여명인 개화기 미술의 근대화 방향에 대한 이해를 높이고, 근대화를 서구화의 단선적 발전과정으로 파악해 온 기존의 시각을 극복하는 데 기여할 수 있을 것이다.

대한제국의 황실미술

조선왕조는 500년 역사의 마지막 13년을 '대한제국'이란 이름으로 마무리했다. '대한제국'이란 국호는 '대황제'가 되는 고종이 1897년 음력 9월에 제정한 것이다. '대한'은 주나라가 책봉했다는 기자箕子의 '조선'에서 벗어나 해동 고유의 명칭이던 '삼한三韓'의 강토를 하나로 통합한 의미로 정

1 '複數의 근대'는 서구 중심의 자본주의 세계체제를 유지 강화하기 위한 서구 문명을 '單數의 문명'으로 파악하고 이를 보편주의로 삼아 비서구권의 가치를 열등한 것으로 강조하며 전파했다는 문화논리, 즉 근대를 서구의 근대 하나뿐이라는 단수화 논리를 식민주의 소산으로 보는 비판의식에서 유발된 것이다. '단수의 근대'가 자본주의든 사회주의든 서구화 코드를 특권화시킨 헤게모니적 관점이라면, '복수의 근대'는 각종 관계들의 총체에 주목하여 이들 관계가 만들어 낸 근대의 다면성을 규명하려는 것으로, 사회진화론의 열패감에서 비롯된 기존의 근대화=서구화를 주류로 浮彫化한 경향을 반성하고 극복하려는 것이다. 이도흠, 「근대성 논의에서 패러다임과 방법론의 혁신 문제-식민지근대화론과 내재적 근대화론을 넘어 차이와 異種의 근대성으로」, 『국어국문학』153(2009.12) 253~283쪽 참조.

한다고 하였다.[2] '제국'은 새로운 세계열강과 동등하게 통행하는 만국공법체제의 문명국이며 황제국을 뜻했다. 1897년 10월 14일자 『독립신문』은 「논설」을 통해 "청국의 속국 대접에서 … 자주독립의 대황제국이 되었으니", "광무 원년 시월 십이일(양력)은 조선 역사가 몇 만 년을 지나더라도 제일 빛나고 영화로운 날이 될지다"라며 감격을 토로하였다.

이처럼 세계열강과 동등한 국제 공법상의 '자주독립제국'임을 내세우며 제후국에서 천자국인 황제국을 선포한 대한제국은, '구본신참'의 광무개혁을 통해 전제 군주권의 강화와 더불어 '동도'의 '대한' 구현과, 부국강병의 문명개화 '제국'을 향한 중흥의 꿈을 키웠다.[3] 외세의 이해관계와 위협에서 벗어나기 위해 중립국을 추구하며 지향한 이러한 꿈은, 제국 일본의 단계적 침탈에 의해 1905년의 외교권 상실에 이어 1907년의 통감부 설치에 따른 준식민지와 1910년의 강점에 의한 식민지 전락으로 주체적 추진이 좌절되고 만다. 그러나 천자국=황제국의 격상에 따른 전통의 갱신과, 부국강병의 개화문명 제국으로의 향상을 위한 신문물 수용으로 추구한 근대화의 다면적인 '복수의 발전' 방향은 개화기 미술사를 이끌면서 근현대 미술로 계승된 의의를 지닌다.

대외적으로 만국공법의 문명국임을 내세우고, 대내적으로 국체의 격상과 존속을 위해 '대한'의 구현 및 군주권의 강화와 결부된 근대화의 다면성이 황실미술을 통해 두드러지게 나타났다. 이러한 양상은 풍수지리 명당설에 의존하던 기존의 법궁의식에서 황제의 신변보호 측면도 있었지만, 개항 이후 서양인 거주지와 구미 외교관의 거리로, 동서문명의 '다문

2 『승정원일기』 고종 34년 9월 16일조 참조.
3 광무개혁의 성격에 대해서는 왕현종, 「광무개혁 논쟁」 『역사비평』73(2005.12) 28~32쪽 참조.

화 공간'이 된 도심지 정동에 황궁을 정하고,[4] 거의 창건에 가깝게 중건된 경운궁 건물 구성에 반영되었다.

경운궁의 정전인 중화전中和殿을 1904년의 화재 이전에 2층 중층의 전통식 대형 전각으로 세웠고, 외국 사신을 접견하는 돈덕전惇德殿은 베란다를 갖춘 벽돌조 양관으로 건립했다. 알현실과 귀빈 대식당, 영빈관의 기능으로 사용된 당시 유럽에서 성행하던 엄격한 좌우대칭의 신고전주의 양식에 베란다를 설치한 석조전石造殿의 경우도 대외용의 성격이 강했다.[5] 황제의 서재 겸 휴식처이던 정관헌靜觀軒은 동서절충식이었다.[6] 대한 제국의 양대 기구이며 광무개혁의 주체적 기관인 원수부와 궁내부는 양관과 전각으로 각각 조성되었다.[7]

중화전은 요임금과 순임금 시절 태평성세의 상서물로 인식된 제후국 시기 조선조의 쌍봉문에서 '쌍용궐'이나 '쌍용전'으로 지칭되던 천자국의 황색 쌍용문양으로 치장했다. 계단 답도에도 용 두 마리의 쌍용문으로 새겼다.[8] 옥좌의 '(일월)오봉병'도 의장기에서 청 황실의 '오악기五嶽旗'를 사용했듯이 '일월오악병'의 관념으로 제작했을 것으로 추측된다. 그리고 돈덕전과 석조전의 페디먼트에는 오얏꽃의 이화문李花紋으로 장식하여 서구식의 황실 문장으로 나타냈다. 정관헌은 전통적인 팔작지붕에 서구식 목구조를 조합하고 아치를 연상시키는 포치 짜임으로 만들었으며,

4 박경하, 「대한제국의 다문화 공간 : 정동」 『중앙사론』36(2012.12) 63~96쪽 참조.
5 경운궁 양관의 건립목적 등에 대해서는 우동선, 「경운궁의 洋館들-돈덕전과 석조전을 중심으로」 『서울학연구』40(2010.9) 75~104쪽 참조.
6 정관헌 용도와 양식의 새로운 분석은 허유진·전봉희·장필구, 「덕수궁 정관헌의 원형, 용도, 양식 재고찰」 『건축역사연구』27-3(2018.6) 27~42쪽 참조.
7 안창모, 「경운궁과 제국의 두 얼굴, 석조전과 중화전」 『건축사』510(2013.5) 90~91쪽 참조.
8 김주연, 「조선시대 궁중의례용 쌍용도상의 유형과 함의-일승일강용 도상을 중심으로」 『미술사학보』40(2013.6) 107~109쪽 참조.

차양칸과 난간을 서양의 테라스식으로 꾸몄다. 바깥 기둥에 이화문장을 양각하였고, 테라스 난간에는 소나무 사슴 박쥐 당초문 등의 전통적인 길상문을 투각하여 장식했다.

이러한 황실 건축미술의 다면성은 황제의 복식을 통해서도 엿볼 수 있다. 전통의 면복은 제후국 왕의 9류면九旒冕, 9장문九章文에서 건국 500년 만에 처음으로 황제의 12류면과 12장문으로 바뀌었고,[9] 익선관복이나 통천관복과 함께 기존의 홍포에서 황포로 새롭게 제도화되었다. 양복은 평시의 예복으로 연미복이나 평상 수트를 입었는데, 황제로서 착용한 양복형 제복은 군복이었다. 군복형 양복은 유럽과 일본의 대원수복에 프로이센 군대의 모자를 변형한 투구를

(도 1) 〈고종황제와 황태자〉 중 고종황제 1900년경 무라카미 덴신 촬영 전칭 한미사진미술관

착용하였다.(도 1) 투구형 모자의 앞면을 황실의 이화문을 중심으로 무궁화 잎이 둥글게 감싸면서 교차한 모양으로 장식했으며, 화려하게 술이 달린 견장 등이 부착된 당시 일본에서 사용하던 늑골복肋骨服에 상의 소매에는 만초와 대원수를 나타내는 11줄의 人자형 금실로 수놓았다.[10] 대원수복의 11개 人자형 줄무늬는 1907년 통감부 설치로 준식민지가 되면서 원수부가 폐지되고, 육군 대장복의 9줄로 격하된다.

9 김주연. 위의 논문. 108쪽 참조.

10 이경미. 「사진에 나타난 대한제국기 황제의 군복형 양복에 대한 연구」『한국문화』50(2010.6) 88~97쪽 참조.

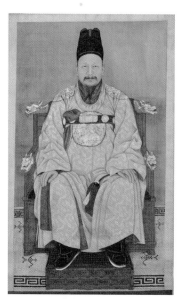

(도 2) (전) 채용신 〈고종어진〉 20세기
초 비단에 채색
118.5 x 68.8cm 국립중앙박물관

(도 3) 〈대한황제형진〉 1905년 워싱턴 프리어갤러리

　광무제 어진도 같은 양상으로 이루어졌다. 1902년 두 차례에 걸쳐 장례원 주사인 조석진과 전 군수 안중식 등의 주관과 동참, 수종화사가 정관헌에서 거행된 고종황제의 어진도사御眞圖寫에서 전통 복장의 면복본, 익선관복과 함께 양복의 군복본을 제작했으며, 묵채墨彩 도사본과 이원화를 이룬 사진 촬영본도 같은 양상을 보였다. 묵채 도사본은 전하지 않지만, 익선관본의 경우, 채용신이 그린 것으로 전하는 동원 이홍근 기증의 국립중앙박물관 소장품으로 미루어 보면,(도 2) 명대에 전형화된 황제상처럼 익선관에 황룡포를 입은 모습이었을 것이다. 국립고궁박물관 소장의 통청관복도 동도 대한을 추구한 광무제의 어용으로 손꼽을

수 있다.

공식적인 사진 촬영본 또한 면복과 군복형 양복으로 분리되었으며 다면성을 보여준다. 1905년 경운궁에서의 촬영본인 〈대한황제형진〉(도 3)은, 당시 아시아순방 미국 사절단의 일원으로 내한한 대통령 루즈벨트의 장녀 앨리스 루즈벨트의 방문을 받고 수교국 간에 국가원수 초상을 교환하는 국제적 외교 관례에 따라 선물로 준 것이다.[11] 황실의 이화문 장식 틀에 끼워진 고종황제의 사진초상은 어깨와 가슴에 금색 용무늬의 원보를 붙인 황룡포에 익선관을 쓰고, 어깨에서 허리에 걸쳐 드리운 서양식의 대수大綬와 훈장을 패용한 혼성 이미지이다. 바닥에는 제후국에서 격상된 5조룡문의 용수석을 깔았으며, 어좌 뒤로는 '대일본제국' 황실용의 화조 자수병풍을 배설했다.

충립형의 자수병풍에 갈대와 국화, 수선화와 벚꽃에 새를 묘사했는데, 에도시대 린파琳派계의 장식풍을 근대적인 사실풍으로 변용한 것이다. 이러한 일본의 화조 자수병풍은 '대청제국'의 실질적 통수권자였던 서태후가 대한제국보다 몇 달 앞서 방문한 엘리스 루즈벨트에게 선사한 사진초상에도 보인다. 서태후 어좌의 배경에는 일본 황실용의 공작 자수병풍이 배설되었다. 고종이 자신의 초상사진과 함께 준 〈대한황태자척진〉의 배경 병풍으로 제후국의 왕을 상징하던 (일월)오봉병을 사용했기 때문에 이와 차별하기 위해 황제급의 서태후 이미지를 참조했을 가능성이 추측된다. 그리고 고종황제와 황태자(순종)의 초상사진에 각각 '형燡'과 '척拓'의 이름을 명기한 것은 수교국 국가원수에게 친서를 보낼 때 '황제어새皇帝御璽' 위에 이름자만 적은 것과 같은 사례가 아닌가 싶다.

11 권행가, 『이미지와 권력-고종의 초상과 이미지의 정치학』(돌베개, 2015) 12~14쪽 참조.

 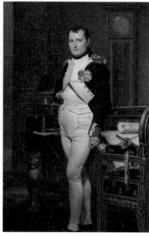

(도 4) 〈태황제상〉
1907년 무라카미 덴
신 촬영 국립고궁
박물관

(도 5) 자크 루이 다
비드 〈집무실의 나
폴레옹황제〉 1812
년 캔버스에 유채
204 x 125cm 워싱
턴 국립미술관

　　군복형 양복 초상사진은 1907년 가을 무렵 무라카미 덴신이 촬영한
〈태황제상〉의 경우,(도 4) 술 달린 견장이 부착된 더블 브레스티드 상의에
소매에는 이화문 자수로 폭넓게 장식했으며, 대수를 두르고 훈장을 패
용한 모습이다. 모자를 놓은 둥근 탁자에 한 손을 얹고 다른 손으론 칼
을 잡고 서 있다. 이러한 이미지는 일본 황실에 증정된 네델란드 〈윌리암
2세상〉과 〈윌리암3세상〉의 사진초상을 번안하여 1879년에 다카하시 유
이치高橋由一가 그린 〈명치천황어초상〉을 차용한 것인데, 〈태황제상〉의 배
경에 일본 황실용의 수선화 자수병풍을 배설한 것이 다르다. 이처럼 군
복형 양복 차림으로 집무실의 탁자 앞에 서 있는 전신상은, 나폴레옹이
통치자로서의 이성적 측면을 부각시키기 위해 앵그르와 다비드에 의해
1804년과 1812년에 에 각각 그려진 〈집무실의 나폴레옹황제〉(도 5)에서
유래된 것이다.[12]

───────────────
12　홍선표,『한국 근대미술사-갑오개혁에서 해방시기까지』(시공사, 2009) 62~63쪽 참조.

〈태황제상〉은 1907년 9월 12일자 『황성신문』에 "학부에서 태황제폐하와 황제폐하, 황태자전하의 어사진御寫眞을 촬영하여 각 관립학교에 1본식을 봉안한다는 설이 있다"라는 '어사진봉안설' 기사 이후, 12월부터 시행된 황실 초상을 각 관공소와 공립학교에 게안하기 위해 촬영한 것이 아닌가 싶다. 이러한 국민 배관용의 군복형 양복 초상은, 군주를 천명 대행의 차원에서 신성시했던 기존의 봉건적 제왕이 아니라, 국가를 통치하는 권력의 원천이며 최고 수뇌로서 국민 통합 및 보호와 근대적 충군애국의 표상으로 시각화된 일본제국 '스펙타클 통치'의 사례를 따른 것으로 보인다.

황실과 국가의 격상된 위상 및 존엄을 위해 의장기를 금색으로 새로 입혔는가 하면, 천자를 상징하는 28수宿기를 제작했으며, 옥쇄의 장식도 거북이에서 용으로 바꾸었다.¹³ 경운궁의 선원전 예기禮器도 천자국의 격식에 맞추어 옥잔을 사용하고 옥잔대를 쌍룡문으로 치장했다.¹⁴ 공식적으로 차등화되었던 용의 발톱도 오조룡으로 격상되어 묘사되었다. 그리고 5엽의 꽃잎과 각 엽마다 3개의 꽃술을 배치하여 도안된 이화문을 황실과 제국의 상징 문양으로, 각종 기물과 건물, 복식, 훈장, 상장, 문서 등을 장식했다.¹⁵ 1901년의 반원半圓짜리 주화와, 기존 문위우표의 두 배 크기로 1903년 발행한 〈매우표〉(도 6)에는 이화문과 함께 가슴엔 태극 마크를 달고 서구 제국에서 많이 사용하던 양쪽 발에 지구의와 보검 모

13 박현정, 「대한제국기 오얏꽃 문양 연구」(서울대 대학원 서양화과 미술이론 전공 석사학위논문, 2002.2) 37~38쪽 참조.

14 구혜인, 「대한제국기 경운궁 선원전 禮器의 구성과 함의-『영정모사도감의궤(1901)』 도설 속 기명을 중심으로」 『미술사학연구』288(2015.12) 143~148쪽 참조.

15 박현정, 앞의 논문, 44~72쪽 참조.

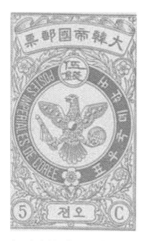

(도 6) 〈매우표〉 1903년 3.6 x
2.2cm

양의 봉을 쥐고 있는 솔개 또는 독수리를
도안하여 황실과 제국의 권위와 힘을 나타
내고자 했다.[16] 국기와 국가의 표식인 태극
문양과, 강토를 상징하는 무궁화꽃 문양도
황권과 대한제국의 정체성을 표상하며 다
양하게 사용되었다.[17]

황실 행사의 기록화는 의궤의 용어나,
모두 황금색으로 바꾸어 칠한 의장물 등에
서 명청의 천자국 사례를 반영하여 묘사되
었다. 1895년 10월에 서거한 민비의 장례는
1897년 9월 대한제국 선포 직후에 황후로 책봉하고 거행하였다. 모든 의
물을 황색으로 변경하고 전통적인 국장 전례와 청조의 『황조예기도식』에
의거해 거행했으며, 길이 22m에 달하는 장대한 〈명성황후발인반차도〉에
도 이를 반영해 재현했다.[18] 그리고 태극기를 선두에 배치하고 순검이나
총을 든 병정들은 양복으로 개편한 모습으로 나타냈다.

1905년 1월 3일(양력) 순종의 황태자시절 정비인 황태자비의 장례행
렬을 본 스웨덴 기자 윌리암 안데르손 그렙스트는 "살아생전에 이런 진경
을 다시는 볼 수 없을 것 같다"며 감탄한 바 있다. "그 때 내 눈 앞에 펼
쳐진 한 폭의 그림 같은 광경은 아마 죽을 때까지 잊을 수 없으리라. 아

16 목수현, 『한국 근대 전환기 국가의 시각적 상징물』(서울대 대학원 고고미술사학과 박사학위논문,
 2008.2) 54~55쪽 참조.
17 목수현, 「대한제국기 국가 시각 상징의 연원과 변천」『미술사논단』27(2008.12) 289~319쪽 참조.
18 박계리, 「이화여자대학교박물관 소장 명성황후발인반차도 연구」『미술사논단』35(2012.12)
 91~113쪽 참조.

무리 비용이 많이 든 가면무도회라 할지라도 여기에는 비할 바가 못되었다. 한마디로 말해 웅장했다. 눈이 부셨다. 동양의 찬란함이요 아낌없는 풍성함이었다. 내 두 눈을 도무지 믿을 수가 없어서 내가 혹시 꿈을 꾸고 있는 것은 아닌가 하는 생각이 들 정도였다"[19]고 했을 만큼 황제국으로 격상된 국장의례가 매우 화려했던 모양이다. 황실의 진연과 진찬 행사를 재현한 연향도 또한 의례의 격상에 따라 의장이 증가되고, 기물의 색이 바뀌었는가 하면, 준화樽花의 채화綵花를 무궁화로 장식하고, 태극기와 총을 든 신식 양복 병정을 그려 넣었다.[20]

청록풍의 치장 병풍그림은 기존의 궁화풍과 더불어, 에도시대 최말기까지 막부의 어용회사御用繪師들에 의해 제작되어 중국 황실과 조선 왕실을 비롯해 19세기 중엽 전후의 유럽제국 황실에까지 '외교의 얼굴'로 증정된 금병풍과 유사하게 화면에 금박을 붙인 새로운 황실 양식을 창출하기도 했다. 대표적인 사례로 미국 호놀룰루미술관과 데이턴미술관 소장의 〈해학반도도〉를 꼽을 수 있다. 1902년 고종의 즉위 40년과 망육순 기념행사를 위해 제작된 것으로 추정되는 호놀룰루 아카데미미술관 소장 〈해학반도도〉(도 7)는 그 이전에 볼 수 없던 높이 2.7m, 길이 7m의 초대형 12첩 병풍이다. 화면에 일본 금병풍의 금박보다 크기가 조금 작은 금박들을 화려하게 붙였으며, 전통 양식과 일본 화풍을 절충한 특징을 보여준다.[21] 에도시대의 척판화拓版畫를 연상시키는 칠흑 바탕의 19세기 말

19 W.A:son Grebst(김상열 역), 『스웨덴기자 아손, 100년전 한국을 걷다』(책과 함께, 2005) 174쪽 참조.
20 박정혜, 『조선시대 궁중기록화 연구』(일지사, 2000) 426~433쪽과 도 90-2 참조.
21 김수진, 「제국을 향한 염원-호놀룰루아카데미미술관 소장 병풍」 『미술사논단』28(2009.6) 61~85쪽 참조.

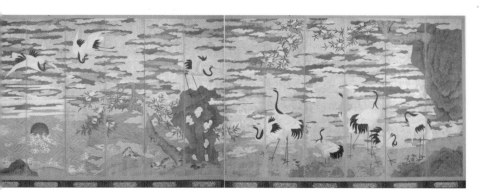

20세기 초로 추정되는 세필 청록풍의 개인소장 〈봉학목련도〉 등도 일본화가 아니라, 대한제국의 황실미술로서 조명할 필요가 있다.

대한제국 황실의 미술 후원

'계몽군주'로도 평가받는 고종황제는 황실미술을 통해 전통의 격상과 문명개화의 국제화를 추구하는 한편, 세계박람회의 참가로 이러한 근대화를 만방에 고하고자 했다. 1893년 시카고만국박람회에 처음 참석했지만, 테마전시관의 가설 전시 코너에서 초라하게 이루어졌던 데 비해, 1900년 파리만국박람회는 이전의 15배에 가까운 규모의 독립 공간에 '대한제국관'을 정궁의 대전처럼 중층 전각 형태로 세우고 진열하였다.(도 8) 농산물과 천연물, 도자기와 나전칠기 등의 공예품과 민속품, 복식과 악기, 무기, 청동 용조각, 금박목조불상, 미인도와 화조 민화병풍, 감로회도를 비롯한 회화류, 수도 한성의 거리 및 건물과 다양한 복장의 여성사

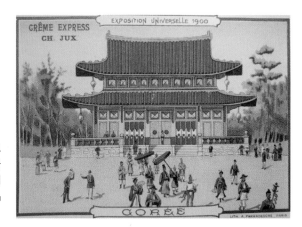

(도 8) 〈대한제국관 광고
카드〉 1900년 파리만국
박람회 기념품 『르 프티
주르날(*Le Petit Tournal*)』
수록

진 등을 전시하여 식물성 농식품 분야에서의 그랑프리 (대상)을 비롯해
각종 상도 받고 좋은 반응을 얻기도 했다.[22]

박람회 효과에 고무된 고종은 1902년 농상공부에 임시박람회사무소
를 설립하고 다음 해에 '공중의 관람'에 이바지하기 위한 진열관을 설치하
였다. 한국 최초의 공공전시관인 진열관은 농산물과 공업물, 수산물, 임
산물, 광산물, 미술품 등 6부로 분류된 물품들을 9개의 3층 유리 진열
장에 전시하였다. 사물을 시각적 대상으로 집중시켜 구경을 통해 증명하
고, 지각을 촉진하는 근대적인 시각 우위의 공람제도가 발생된 것이다.[23]
'중인衆人=대중의 관람'은 일요일과 공휴일 외에 매일 오전 10시에서 오후
3시(토요일은 오전 10시에서 12시)까지이며, 사무소의 승락을 받은 뒤에 입장
할 수 있었다. 1884년 3월 27일 발간한 『한성순보』에서 금석고기金石古器
나 훌륭한 도구, 백공들의 기술과 제품, 서적 등을 모아서 "우리는 한 번

22 『정동 1900』(서울역사박물관, 2012) 100~143쪽의 「1900년 파리만국박람회 ; 대한제국, 세계와
 만나다」 참조.
23 홍선표, 앞의 책, 43~44쪽 참조.

도 공중에게 공개하여 보게 한 적이 없는데” 서양 각국이 박람회를 열고, 도서관과 박물관을 두고, “모두 대중에게 공개하여” “내외 귀천할 것 없이 두루 살펴볼 수 있도록 한” 제도를 소개한 뒤 9년 만에 실행하게 된 것이다. 1907년 조선통감부에 의해 제실박물관으로 설립이 추진되고 1909년 창경궁박물관 등의 이름으로 일반에게 공람된 이왕가박물관보다 앞선 것이다.

황실의 미술품 수장도 기존의 서화애호 차원에서 고종의 계몽 또는 개화 의지와 결부되어 최신 조류의 해외 문화수집 의도를 반영하여 상하이와 요코하마 등지에서 신문물 자료를 구입하기도 했다.[24] 황실용 장식화와 기록화의 축적과 함께, 기존과 다르게 청대의 서화와 화보, 판화, 일본화보와 서양지도 등 외국 작품도 수집하였다.

선물로 봉상 받은 프랑스 도자기에 호감을 갖은 고종은, 요업 등의 공예 진흥을 위해 1897년 공작학교 설립을 계획했으나 무산되었다. 그러나 1904년 4년제 농상공학교를 설립했다가 1907년 공과를 관립공업전습소로 확장하여 도자와 염직, 목공, 금속공예 중심으로 교습하면서 근현대 공예의 장르구조를 이루게 된다.[25] 그리고 1908년 9월 무렵 황실 내탕금 6만원으로 이왕직미술품제작소의 전신인 한성미술품제작소를 설립하고,[26] ‘신라식 문양’ 등을 활용하면서 이화문을 새긴 실용과 장식용의 공예품을 제작했다.

한편 갑오개혁 무렵 해체된 예조의 도화서 기능을 궁내부의 장례원

24 황정연, 「고종년간(1863~1907) 궁중 서화수장의 전개와 변모양상」 『미술사학연구』259(2008.9) 76~116쪽 참조.

25 홍선표, 앞의 책, 41쪽 참조.

26 최공호, 「이왕직미술품제작소 연구」 『고문화』34(1986.6) 97~107쪽 참조.

도화과로 이전해 국가적 화업을 황실 직속으로 삼아 운영하고자 했다. 1902년 고종이 "근래 화품에 숙련된 화원이 전무"함을 한탄하면서 전에는 예조에서 취재取才(=기량 시험)했는데 지금은 그렇지 않으니 각별히 권장하는 방도를 취하는 것이 좋겠다고 하명한 바도 있다.[27] 그러나 고종의 장려책은 더 이상 논의되지 못했다. 다른 경로로 1909년 2월 장례원의 고희동이 궁내부의 출장 명령을 받고 동경미술학교 서양화과로 유학가서 유화를 배우고 신미술운동의 기수가 된다. 그리고 식민지로 전락된 후 1912년부터 이왕가에서 시설과 보조금을 주어 '왕실미술학교'처럼 운영한 서화미술회를 통해 '동양화' 1세대를 육성하여 전통회화의 명맥을 잇게 하였다.

맺음말

대한제국의 황실미술은 짧은 기간이었지만, 이와 같이 '구본신참'의 광무개혁 등을 통해 조선왕조를 계승하면서 자주독립의 황제국으로 격상된 위의와, 동양 3국의 전통을 융합한 동도 '대한'과 만국공법체제의 문명개화 '제국'의 시각화를 위해 다양하게 추구되었다. '서세동점'의 세계사적 대세에서 서구 신문물의 수용과 함께 자국의 전통을 계승하고 갱신하면서 근대화를 추구한 이러한 노력은, 한국 근현대미술의 이념이며 동력으로 작용한 것으로 생각된다. 서구화의 단선적 발전이 아니라, 다면적인 '복수의 발전'으로, 한국 근현대미술의 제도와 창작 및 담론의 구조를 유발한 의의를 지닌다고 하겠다.

27 『승정원일기』 고종 39년 3월 16일조 참조.

한국 개화기의 '풍경화'
유입과 수용

머리말

사람들은 아름다운 경치를 보면 한 폭의 풍경화같다며 감탄한다. '한 폭의 그림같은(픽쳐레스크)' 풍경이란 말은 18세기 후반 영국의 자연 취미와 낭만주의 미학에서 유래된 것이다. 한국에서도 1920년대부터 경치가 아름다우면 '한 폭의 풍경화같다'는 감탄어를 쓰기 시작했다. 자연과 떨어져 사는 도시인들의 입에서 나왔으며, '문화주택 거실'에 풍경화를 거는 풍조도 이 무렵부터 생겼다.

'랜드스케이프 페인팅'의 번역어인 이러한 '풍경화'는 '알몸' 상태의 자연이나 지역의 외관을 하나의 '풍경'으로 조망한 시선에 의해 느끼고 깨달은 감성과 지각의 미학적 창작물이며, 문화적 이미지를 회화예술로 구현

이 글은 길 위의 인문학과 한국출판협회 지원 저술로 선정된 『한국의 풍경화』의 집필 중 개화기 편을 『미술사논단』 52(2021.6)에 「한국 개화기의 '풍경화' 유입」으로 게재한 것을, 분량이 넘쳐 싣지 못한 '신교육과 사생강습' 부분을 함께 수록했다.

한 장르이다.[1] '풍경화'는 '산수화'와 다르게 인간 중심으로 일상적인 자연을 한 시점에서 일정한 방향으로 응시하고 지배하는 근대적인 자연관 또는 세계관과 결부되어 이루어졌다. 다시 말해 인간이 자연의 중심 존재인 인식의 주체로 시각을 특권화하고 세계와 사물을 대상화하여 보려는 생각, 즉 현재의 세상을 인식하는 시스템이 시각중심으로 바뀌면서 태동된 것이다. 미술의 어떤 제재보다 가장 시지각과 밀착된 '풍경화'는, 자연에 대한 과학적 이성의 낭만적 표현으로, 1855년 프랑스 콩쿠르 형제가 "풍경화는 근대 예술의 승리"라 말했는가 하면, 일본 서양화 신파新派의 리더이며 아카데미즘을 구축한 구로다 세이키(黑田清輝 1866~1924)는 19세기 서구 근대회화의 주류를 이루었다고 하면서 전 세계 미술의 근대화를 이끈 것으로 보았다.[2]

'풍경화'는 이성과 계몽주의가 싹트던 개신교의 나라로 시민사회 형성에 앞장선 네덜란드에서 17세기 무렵, 회화 수용계층의 저변화와 회화공간의 탈성화脫聖畵와 함께 자신들이 저지대를 개척한 국토를 사랑하며 새롭게 태어났으며, 영국을 비롯해 유럽의 자연주의와 낭만주의에 의해 발흥된다.[3] 특히 풍경화로 시작하여 풍경화로 막을 내렸다고 했을 정도

1 スティヴン・ダニエズ, デニス・コスグヴ(成瀬厚 譯), 「圖像學と風景」D. コスグヴ, S. ダニエズ 共編(千田稔, 內田忠賢 監譯), 『風景と圖像學』(地人書房, 2001) 11~12쪽 참조.

2 다니엘 베르제(김모세·임민지 옮김), 『문학과 예술』(시와 진실, 2011) 153쪽 재인용 ; 黑田清輝, 「風景畵の變遷-佛蘭西の印象」『日本及日本人』539 (1910.8) 506~507쪽 참조.

3 서구 근대 풍경화의 성립과 전개에 대해서는 蜷川順子, 「マテウス・グロイタ-の地誌的風景畵 : 「領域のフレミング」へleて」『關西大學文學論集』67-1(2017.7) 1~28쪽 ; 신재기, 「17세기 네덜란드 풍경화 연구의 방법론에 대한 재고」『동서인문학』48(2014.12) 73~75쪽; 馬渕明子, 「風景畵-アカデミスムと自然主義」『美のヤヌス-テオフィ-ル・トレと19世紀美術批評』(ヌカイドア, 1992) 44~55쪽을 비롯해 Kenneth Clark, Landscape into Art (佐佐木英也 譯, 『風景畵論』岩崎美術社, 1967); 橫浜美術館編, 『明るい窓 : 風景表現の近代』(大修館書店, 2003) ; 마순자, 『자연, 풍경 그리고 인간』(아카넷, 2003) 등 참조.

로 풍경화에 절대적인 비중을 두고 전개된 프랑스의 인상주의와 더불어 전 세계로 확산되었다. 동아시아에서도 19세기 후반 무렵부터 본격적으로 유입되었으며, 1876년 세계를 향해 문호를 열고 갑오와 광무개혁으로 시작된 대한제국의 개화기 전후하여 알려지고 들어오기 시작했다.

개화기 전후하여 '풍경화'의 유입과 수용은 용어를 비롯해 외국인 화가의 내한과 대중매체의 복제 이미지, 신교육의 도화과목 등을 통해 이루어졌다. 이처럼 개화기에 들어온 '풍경화'는 '서화'에서 '회화'로의 미술사적 대전환을 견인하며 사생적 리얼리즘에 의해 한국미술의 새로운 시대를 열게 한 의의를 지닌다.

'풍경화' 용어의 발생과 유입

개화기 때 '신래新來'문화의 신생어로 들어온 '풍경화'는 '미술'처럼 근대 일본에서 만든 '랜드스케이프 페인팅'의 번역어이다. 1868년 메이지유신明治維新 이후 일본의 근대 요람기인 19세기 후반은, 서양의 역사와 문화의 경험을 모델로 근대화를 추진하기 위한 '번역의 시대'였다.[4] 메이지 정부는 공예미술과 조형미술의 뜻을 각각 지닌 독일어 '쿤스트게베르베'와 '빈던데쿤스트'의 번역어로 1872년 '미술'을 만든 것을 비롯해 '회화'와 '조각' '공예' '건축'과 같은 '미술' 분류의 신생어를 1880년대부터 번역하여 사용했다.[5] 한국에서는 이헌영이 1881년 신사유람단의 위원으로 일본에 다녀와서 쓴 견문록인 『일사집략』에 '미술'을 처음 기재했고, 『한성순보』

4 마루야마 마사오·가토 슈이치(임성모 옮김), 『번역과 일본의 근대』 (이산, 2000) 12~24쪽과 222쪽 참조.
5 佐藤道信, 『<日本美術>の誕生』 (講談社, 1996) 32~66쪽 참조.

(1884년)와 유길준의 『서유견문록』(1895년)에서도 썼지만, '회화' 등의 분류 명과 함께 사회적 어휘로 통용되기 시작한 것은 1900년 전후이다.[6]

'풍경화'가 등장한 것도 1901년 연말 무렵이다. 1901년 12월 6일에서 1902년 3월 7일까지 모두 36회에 걸쳐 『황성신문』에 실린 경성 옥천당玉 川堂 사진관의 '신시대 미술의 풍속과 풍경화 엽서 발매' 광고가 처음이 아닌가 싶다. 당시 신문에는 '신시체미술적풍속풍경화엽서발매광고新時體 美術的風俗風景畵葉書發賣廣告'라는 긴 제목으로 실렸다.

메이지 전반기인 19세기 후반, 근대 일본의 번역은 기존 한자 어휘의 뜻을 조합한 것과, 과거에 있던 용어를 의미만 바꾸어 쓴 것, 그리고 완 전히 새롭게 만든 신조어로 이루어졌다. '미술'이 한자 단어의 뜻을 조합 한 신용어이고, 미술에서 '풍경'은 '사진'처럼 오래전부터 사용하던 용어를 뜻을 바꾸어 쓴 것에 속한다. 그런데 풍경의 경우, 산천초목의 '알몸'경치 에서 '풍경'이라는 미술용어, 즉 조망에 의해 재현된 경치라는 의미상의 신생어로 개편되는 과정이 좀 복잡하다.

일본은 18세기 후반의 에도 후기부터 서양문물을 동아시아에서 가장 적극적으로 수용하여 난학蘭學을 일으켰는데, 그 통로가 당시 네덜란드 를 지칭하던 오란다阿蘭陀=화란=홀란드였다. 풍경화를 독립된 테마와 장 르로 발전시킨 네덜란드를 통해 서양화법과 광학기구가 들어오고, 자연 과학 관련 번역서가 출간되었으며, 난화蘭畵계열의 양풍화洋風畵가 흥기한 것이다.[7] '풍경'은 이러한 맥락에서 서구의 새로운 의미를 추가한 에도의

6 홍선표, 『한국 근대미술사-갑오개혁에서 해방시기까지』(시공사, 2009) 51~56쪽 참조.
7 T. スクリ-チ(田中優子·高山 宏 譯), 『大江戶視覺革命』(作品社 1998) 18~45쪽 ; 『特別展 日蘭交流 のかけ橋』(神戶市立博物館, 1998) 9~152쪽 ; 三輪英夫, 『小田野直武と秋田蘭畵』(至文堂, 1993) 20~71쪽 참조.

의역어 또는 번안어로 사용되기 시작한 것으로 생각된다.

난학자이기도 했던 에도의 다빈치, 시바 코간(司馬江漢 1747~1818)이 '풍경'을 초기에 사용한 대표적인 인물이다. 그는 1790년대부터 일본 경치를 제재로 그린 유화와 동판화에 드물지만, '풍경'을 제명으로 붙였다.[8] 1805년에는 자신의 수장목록인 「춘파루장판목록春波樓藏版目錄」에 카메라 옵스큐라로 그린 뒤 채색을 입힌 '동판풍경' '10품'이 있다고 기재했다.[9] 그리고 이들 양풍화를 선전하기 위해 1809년에 작성하여 배포한 「난화동판화인찰」에서 "난화의 화법으로 일본 제국諸國의 풍경을 사진寫眞하여 세상에 알려지게 한 것이 많다"라고 기재하기도 했다.[10] 그동안 묘사표현으로 사용하던 '산수'로 표기하지 않고 '풍경'을 새로운 묘사표현어로 쓴 것은, 산수화와의 차별의식과 함께 네덜란드어 '란츠합(landschap)'이나 '란츠스킵(landtskip)'을 의식했기 때문이 아니었나 싶다.

'란츠합'과 '란츠스킵'은 지리적 용어인 독일어 '란드샤프트(landschaft)'에서 유래되었으나, 모두 풍경회화의 의미를 지닌 가장 이른 용례로 쓰였다. 그리고 그 영향을 받은 프랑스어 '페자즈(paysage)'와 함께 영어 '랜드스킵(landskip)'에서 바뀌어 현재 사용되는 '랜드스케이프'의 어원으로 알려져 있다.[11] 에도시대에는 풍경회화의 원어인 '란츠합'을 네덜란드인 헬머(Halma)의 『난불蘭佛사전』을 기초로 1796년에 펴낸 최초의 난일사전인 『하

8 成瀬不二雄, 『日本繪畫の風景表現』(中央公論美術出版, 1998) 274~299쪽 참조.

9 管野 陽, 『江戶の銅版畫』新訂版(臨川書店, 2003) 65쪽 참조.

10 「蘭畫銅版畫印札」 "蘭畫の法を以日本諸國の風景を寫眞して世=知る者多し" 『司馬江漢百科事典展』(神戶市立博物館. 町田國際版畫美術館, 1996) 77쪽 재인용.

11 神林恒道·潮江宏三·島本浣 編(김승희 옮김), 『예술학 핸드북』(지성의 샘, 1993) 143쪽 ; 暮澤剛已, 『'風景'とい虛構-美術/建築/戰爭うから考える』(ゲリユッケ, 2005) 16~17쪽 ; 渡部章郎, 「三好學を起點とする'景觀'および景觀類義語の概念と展開にする研究」 『都市計劃論文集』 44-1(2009.4) 78~79쪽과 80쪽의 주64 참조.

루마화해ハルマ和解』에서 '국도國圖'로 번역했다. 같은 맥락에서 최초의 영일사전인 『영화대역수진사서』(1862년)에서도 '랜드스케이프'의 뜻을 '국國의 경색을 그린 그림'으로 옮겼다.[12]

에도시대의 막번幕蕃체제에서 '국'은 국가보다 번=군현과 같은 의미로 쓰였고, 이들 영역의 지도를 '국회도國繪圖'로 지칭했다.[13] 번국의 산천이나 촌락, 도로 등을 묘사한 지방도를 '국도'로도 불렀다.[14] 에도 말기의 양풍화가인 야스타 라이슈(安田雷洲 ?~1859)가 막부 주변 번의 경관을 그린 19세기 전반 동판화를 '강호근국풍경江戸近國風景'으로 제명했듯이,[15] '란츠합'을 '국도'로 번역한 것은 지역 또는 영토의 실제 경관을 그린 그림으로 인식했음을 뜻한다.

'란츠합'을 비롯한 이들 유의어는 지역이나 영토, 토지 등의 조망된 실제 정경과 풍물 상태 및 형상을 의미했기 때문에,[16] 천지자연의 이치와 조화의 표상이며 세속을 벗어난 탈속경으로 완상되던 '산수'화를 쓸 수 없었을 것이다. 기존의 '서화'를 비실제적이고 비사실적인 국가의 무용지물로 비판하고 양풍화를 '국용國用' 기예로 강조한 사다케 쇼잔(佐竹曙山 1748~1785)과 오다노 나오다케(小田野直武 1749~1780), 시바 코간 등의 난화가들이,[17] '산수' 대신 실제의 경관 또는 경치의 뜻을 지닌 '풍경'을 '란츠합'

12 堀達之助 等編, 『英和對譯袖珍辭書』 "landscape 國ノ景色ヲ畵キタル繪" 松本誠一, 「風景畵の成立-日本近代洋畵の場合」 『美學』 178(1994.6) 64쪽의 주5 재인용.

13 川村博忠, 『國繪圖』(吉川弘文館, 1990) 11~14쪽 참조.

14 織田武雄, 『地圖の歷史-日本篇』(講談社, 1993) 82쪽 참조.

15 菅野 陽, 『江戸の銅版畵』<新訂版>(臨川書店, 2003) 205~207쪽 참조.

16 新畑泰水, 「風景畵への目覺め-17世紀のイタリアとオランダ」 橫浜美術館編, 『明るい窓 : 風景表現の近代』(大修館書店, 2003) 3~4쪽 참조.

17 武塙林太郎, 「佐竹曙山の洋畵論と洋風畵をぬくって」 三輪英夫, 앞의 책, 77~87쪽 참조.

이나 '란츠스킵'과 같은 의미의 새로운 묘사표현의 용어로 바꾸어 사용한 것이 아닌가 싶다.

시바 코간 이후 그림에서 '풍경' 또는 '풍경도'는 서양화풍 실경판화인 우키에浮繪나 동판화의 명소도를 비롯해 에도 말기에 영토 경관을 정확하게 기록하기 위해 대두된 기행 실경 묘사의 순견도巡見圖 등의 제명으로 계속 썼었다.[18] 그런데 1868년 메이지유신으로 근대화를 추진하면서, 미술용어로서의 '풍경'은 '경상景象'과 '지경地景' '경색景色' '진경眞景' 등과 혼용된다.[19] 한국에서도 조준영이 1881년 4월부터 7월까지 조사朝士시찰단의 일원으로 일본에 가서 문부성을 조사하고 쓴 보고서의 '도화' 세목에서 '사생'과 함께 '경색'으로 표기한 바 있다.[20] '미술'이 처음 탄생되던 초기에 전근대와 근대의 개념이 이원적 이원성을 지니며 혼용해 사용되었던 것과 비슷한 양상이기도 하다.[21]

'풍경화'는 일본 최초의 미술교육기관으로 1876년 11월에 개교한 공부성 관할 공부工部미술학교 화학과畵學科 교수로 부임한 폰타네지(Antonio Fontanesi 1818~1882)의 강의록에 처음 보인다. 폰타네지는 바르비종파 화가들과도 가깝게 지낸 이태리의 대표적인 풍경화가로, 2년 가까이 가르치다

18 靑木 茂, 『自然のうつす-東の山水畵, 西の風景畵.水彩畵』(岩波書店, 1996) .29~36쪽과 學岡明美, 『江戶期實景圖の硏究』(中央公論美術出版, 2012) 225~239쪽 참조.

19 浦崎永錫, 『日本近代美術發達史〔明治篇〕』(東京美術, 1974) 42~45쪽 ; 齋藤里香, 「盛岡藩士船月長善(月江)の足跡」『岩手縣立博物館硏究報告』33(2016.3) 69쪽 등 참조. '眞景'의 경우 일본에서는 18세기 에도시대에 대두되어 南畵나 문인화에서 실제 지명의 특정 장소를 사생=實寫에 기초해 그린 산수화를 지칭하다가, 대중 상대의 錦繪나 메이지 초 開化繪의 서양화풍 名所繪 등에도 제목으로 종종 붙이는데, 이는 구매자에게 리얼한 느낌을 강조하기 위한 의도로 보기도 한다. 桑山童奈, 「錦繪作品名にみる '眞景'の意義」『日本美術の空間と形式: 河合正朝敎授還曆記念論文集』(二玄社, 2003) 355~367쪽 참조.

20 박명선, 「근대교육기 '도화'와 '수공'교과의 성격 연구」『기초조형학연구』15-6 (2014.12) 164쪽 참조.

21 홍선표, 『한국 근대미술사』, 52쪽 참조.

가 귀국했다. 개교 첫날 커리큘럼을 소개한 그의 불어 강의를 통역한 것을 수강생 후지 가죠藤雅三가 노트한 내용 가운데 '풍경화' '풍경사생' 등의 용례가 보인다.[22] "1주 2회 풍경화법을 배운다" "풍경을 그리려면 먼저 원근화법을 배워야 한다"는 등의 내용도 적혀있다. 그러나 메이지 초기를 통해 풍경화를 둘러싼 용어의 혼용은 계속되었다.

이러한 혼용 풍조는 1890년대 후반에 이르러 '풍경화'로 통일된다. 1893년 프랑스에서 자연주의 풍경화와 인상주의를 배우고 귀국한 구로다 세이키가 일본 양화의 새로운 출발을 이끈 백마회白馬會 중심으로 '신파'를 결성해 미술계를 주도하면서 '풍경'과 '풍경화'로 통용되기 시작했다. "산수풍물의 실제적 상태를 그린 것"이라는 의미로 '경색'과 '경색화'가 서양화 쪽에서 한때 많이 사용했으나, 구로다가 1896년 3월 『경도미술협회잡지』 49호에 동경미술학교 서양화과의 커리큘럼을 소개하면서 '풍경화'를 장르어로 언급한 이후 1899년 4회 백마회전부터 '풍경'이란 제명으로 일변한 것이다.[23] 이러한 변화에는 1894년 출판된 시가시 게타카(志賀重昻 1863~1929)의 『일본풍경론』이 베스트셀러가 되면서 '풍경'의 사회화도 작용했을 것이다. 이처럼 '풍경화'는 1896년 구로다 중심으로 발족된 신파의 백마회와 동경미술학교 서양화과를 통해 시각적 감상 대상인 미술의 장르어로 정착된다.[24]

22 藤雅三 記錄, 「フォンタネのジ講義」靑木 茂·酒井忠康 校注, 『美術』 日本近代思想史大系17 (岩波書店, 1989) 211~222쪽 참조.

23 黑田淸輝, 「美術學校と西洋畵」 『京都美術協會雜誌』 49(1896.3) 『繪畵の將來』 (中央公論美術出版, 1983) 재수록 12쪽 참조. 백마회전에서의 '풍경'으로 화제의 전환은 松本誠一, 앞의 논문, 63쪽 참조.

24 구로다 세이키가 이 무렵 대담한 글 「洋畵問答」(『名流談海』 1899)과 『美術評論』 24호(1900.3)의 「十九世紀佛國繪畵の思潮」 등을 통해서도 확인할 수 있다. 黑田淸輝, 『繪畵の將來』 (中央公論美術出版, 1983) 11~33쪽과 127~139쪽 참조.

1901년 연말에서 1902년 초까지 모두 36회에 걸쳐 『황성신문』에 실린 대한제국의 경치그림을 엽서로 만들어 판다는 일본인 사진관의 발매광고 '풍경화엽서'는 이러한 과정을 거쳐 발생된 '풍경화'가 우리나라에 신용어로 들어 온 최초의 사례인 것이다.

남대문 파노라마관의 첫 풍경화

1901년 '풍경화'란 용어가 들어오기 전부터 관련 작품과 화가들이 먼저 들어왔다. 1897년 5월 13일부터 7월 8일까지 『독립신문』에 반복하여 다음과 같은 초유의 「구라파 그림 광고」가 실렸다.(이하 자료는 현대 한글 표기로 변환)

구라파사람이 남대문 안에 구라파 각 나라의 유명한 동리와 포대와 각색 경치를 그림으로 그려 구경시킬 터이니 누구든지 구라파를 가지 않고 구라파 구경하려거든 그리로 와서 그림 구경들 하시오. 조선 사람과 일본 사람은 한 사람에 돈 오전이요. 외국 사람은 십전씩을 받고 구경시킬 터이요. 아침 구시부터 저녁 십이시까지 열려 있소.

『독립신문』의 같은 날자 영자지 『디 인디펜던트(The Independent)』에 게재된 광고 「파노라마(PANORAMA)!!」에는, 유럽인 운영주 도나파시스(A. Donapassis)가 남대문로에 파노라마를 개설하고 최고의 화가들이 그린 유럽 도시들의 시내와 성곽 및 여타 장관들 그림을 보여주고 있으니 누구든지 입장료를 내고 들어와 관람하라고 했다.[25]

25　홍선표, 「경성의 시각문화 공람제도 및 유통과 관중의 탄생」 『모던 경성의 시각문화와 관중』(한국미술연구소CAS, 2018) 18쪽 참조.

도나파시스라는 서양 사람이 남대문통에 파노라마관을 열고 유럽 여러 나라 도시의 '경치'를 그린 풍경화를 관람료를 받고 보여준다는 광고이다. 이처럼 구경거리로 만들어진 파노라마화는 원형 또는 다각형의 건물 안에 원통형의 360도 곡면 안쪽에 도시경관도를 비롯해 큰 것은 높이 18m, 길이 120m나 되는 거대한 횡장폭 유화를 걸어 놓고, 천장으로 들어오는 자연광에 의존하여 가운데의 중앙대 위에서 전체를 보거나 중앙의 나선계단을 오르내리며 곳곳을 관람하게 한 것이다. 1939년 자료지만 우리는 '회전화回轉畵'로 번역한 적이 있다.[26]

파노라마는 1788년에 아일랜드 출신의 화가 로버트 바커(R. Barker)가 발명하여 1792년 특허로 등록한 것인데, 활동사진이 대중화되기 시작하는 19세기 말까지 전 유럽과 미국 대도시 시민들의 오락용 스펙터클 즉 영화의 앞 단계로 인기리에 흥행되었다.[27] 총체적이고 완전한 시각 재현에 대한 열망에서 '유화사진'의 극사실풍으로 그려진 대형의 파노라마 화상은, 현실을 더 박진감 있게 대체한 효과와 함께 관람객들이 시각적 주체로서 기차여행과 마찬가지로 확장적이며 진보적인 시선 운동에 의한 근대적인 지각 형성의 장치로 작용한 의의를 지니기도 한다.[28]

국적은 알 수 없으나 흥행사로 추정되는 도나파시스는 자신이 가져온 유럽의 도시경관을 360도 회전하며 볼 수 있는 파노라마 풍경화를 유럽

26 1939년 6월 16일자 『동아일보』 기사에 일본 황태자의 건강회복을 축하하기 위해 폴란드 대통령이 선물로 보낸 폴란드 전쟁역사화 파노라마를 회전화라 했다.

27 ジャンピエルネッタ(川本英明 譯), 『ヨーロパ視覺文化史』(東洋書林, 2010) 438~444쪽 ; 中原佑介, 「タブローとパノラマ, 二つの視座」佐藤忠良 外, 『遠近法の精神史』(平凡社, 1992) 238~258쪽 참조.

28 前川 修, 「パノラマとその主體」『藝術論究』24(1997.3) 13~27쪽 참조. 도시 경관에 대한 조망과 관찰을 비롯해 도시생활의 여러 양상을 그림과 문학으로 活寫하는 풍조는 프랑스혁명과 나폴레옹 전쟁기인 19세기 초를 지나 본격화되었다. 三谷硏爾, 「街衢へのまなざし-近代おける都市經驗とその言語表現」大林信治・山中浩司 編, 『視覺と近代』(名古屋大學出版會, 2000) 217~243쪽 참조.

'최고의 화가들'이 그린 것이라고 두 달 동안 광고했다. 타이틀을 기재하지 않았지만, 유럽의 여러 도시 장관이라고 선전한 것으로 보아, 특정 지역의 경관이 아니라 '도시순회 파노라마' 유형이 아니었으나 싶다. 파노라마를 세계 여러 나라로 보급하여 많은 이익을 올리기 위해 기업을 만든 화가 카스텔라니(Castellani) 회사 제품이었을지도 모른다.[29]

일본에서는 '정화관幀畵館'이란 이름으로 1890년 5월 7일 제3회 내국권업박람회가 열린 도쿄의 우에노上野공원에 처음 세워졌다. 보름 뒤인 5월 22일 아사쿠사淺草공원에 '일본파노라마관'이 개장되면서, 사실의 극치를 보여주는 현장감 넘치는 장면과 풍경 등에 매료되어 열광적인 인기를 업고 여러 곳에 만들어진다.[30] 도나파시스는 유럽에선 유행이 끝나가던 시기에 파노라마관이 한창 성시를 이루던 일본을 거쳐 한국 시장을 개척하기 위해 들어 온 것으로 보인다. 그가 사람들이 많이 오가는 남대문통의 칠패시장 부근으로 짐작되는 곳에 임시 시설물을 설치하고 전시한 유럽의 장대한 극사실풍 도시풍경의 파노라마 이미지를 두 달간 흥행하면서 얼마나 많은 사람들이 관람했는지 알 수 없다. "누구든지 구라파를 가지 않고 구라파 구경"할 수 있다는 그 압도적인 시각체험의 '만국일람' 또는 '세계유람'에 대한 반응이 어떠했는지를 말해주는 자료도 전혀 남아있지 않아 더욱 아쉽다. 「눈동자는 내외를 출입하는 관문이다」라는 글을 통해 시각의 지각적 역할의 중요성을 카메라 옵스큐라의 원리를 예로 들어 논술한 남대문통에 살던 실학자 최한기(崔漢綺 1803~1877)가 20년

29 ジャンピエルネッタ(川本英明 譯), 앞의 책, 435쪽 참조.
30 蔵屋美香, 「明治期における藝術概念の形成に關する一考察 – 小山正太郎とパノラマ館を巡って」, 『東京國立近代美術館研究紀要』4(1994) 35~37쪽 참조.

뒤의 이 파노라마그림을 보았다면 어떤 반응을 보이고 무슨 말을 했을지 궁금하다.[31]

남대문통 파노라마관의 유럽 여러 도시경관을 재현한 '각색 경치 그림'은, 최초의 스펙터클한 구경거리 시각문화이면서 일반인을 상대로 공개된 사진유화풍의 첫 '풍경화'로서 매우 각별하다. 자연이 아닌 외계의 환경적 경관을 '경치'로 지칭한 것도 풍경화 인식에서 주목되는 대목이다. 가설 형태지만, 1902년 11월 설립된 실내극장 협률사協律社보다 5년 먼저 세워진 최초의 옥내 공람시설이며, 관람시간을 공시한 정액 선불제 입장료 관람소의 효시이기도 하다.[32]

이러한 파노라마는 파리세계박람회를 소개하는 1899년 6월 21일자 『황성신문』의 "지중해 실경 사출" 기사에서 언급되기도 했지만, 그 시설이 1907년 11월 2일 덕수궁 대한문 옆에 「공전절후 여순구대련만 실황 대파노라마관개설광고」와 함께 다시 세워졌다.[33] 1915년에는 당시 '절대적 쾌락'의 구경거리로 새롭게 부각된 금강산이 파노라마 풍경화로 묘사되었다. 이러한 사실은 총독부 통치 5주년을 기념하기 위해 경복궁에서 가을에 열릴 '시정5주년기념물산공진회'때 흥행을 목표로 양화가인 미야케 콧키(三宅克己 1874~1954)와 와다 잇카이和田一海, 시부다 잇슈澁谷 一洲, 사토 후분佐藤不文 등 4명의 화가에게 금강산 사계 전경도 4폭을 의뢰하며 기사화되어 알려졌다.[34] 건평 80평 건물의 중앙부 높이 11척(약 3.3m)의 벽면

31 시각을 관찰의 주체이며 감각적 경험의 중심으로 인식하기 시작한 최한기에 대해서는 홍선표, 「명말 청대 서학서의 시학지식과 조선 후기 회화론의 변동」 『조선회화』(한국미술연구소CAS, 2014) 재수록 175~176쪽 참조.

32 홍선표, 「경성의 시각문화 공람제도 및 유통과 관중의 탄생」 19쪽 참조.

33 『황성신문』 1907년 11월 3일, 5일, 6일, 7일자 참조.

34 1915년 4월 29일자 『매일신보』 참조.

에, 각 폭 세로 10척(약 3.03m), 가로 18척(약 5.45m) 크기의 대형 금강산도를 걸 계획이라고 했다. 일본에서 성행한 높이 약 29m, 직경 약 37m 규모의 파노라마관에 비하면 소형이다.[35]

미야케 콧키의 경우, 독일의 극사실 풍경화가 에드아르드 힐데브란트(Eduard Hidebrandt 1818~1868)의 영향을 받아 농채의 극사실 수채화가로도 이름을 떨친 일본 수채화의 선구자였다. 그는 백마회 후신인 광풍회光風會 발기인 중 한사람으로, 청일전쟁 뒤 조선 파견 수비대 병사로 경성에 거주하기도 했고, 여러 차례 미국과 유럽 각지를 사생 여행한 것으로도 유명하다. 풍경사진을 중시하여 사진술에 관한 책도 썼다.[36] 그러나 1915년 전에 내한하여 『미보美報』라는 미술잡지를 발간하고 시정5주년 공진회 미술부 공부전에서 양화부문 은패를 수상한 와다 잇카이와, 조묘회曺畵會 회원인 것만 알려진 시부다 잇슈, 행적이 불분명한 사토 후분은 잘 알려지지 않은 화가이다. 이들이 금강산을 '유회사진'풍으로 그렸다면, 당시 일본 관전인 제전(帝展 제국미술전람회 약칭)의 극사실풍 금강산도나, 1920년대 초 김예식金禮植의 〈금강산 삼선암〉(호놀룰루미술관)과 비슷했을 것으로 짐작된다.

한편 식민지 근대화를 촉진한 시정5주년 공진회는 개최된 50일간 모두 116만명이 입장했는데, 이곳의 철도관에 1889년의 파리만국박람회에서처럼 소형 열차를 설치했던 것 같다. 신문계 기자이던 문예비평가 백대진白大進의 관람기에 의하면, 5전을 내고 경부, 경의선의 모형 기차를 타

35 木下直之, 『美術という見世物』(平凡社, 1993) 152~153쪽 참조.

36 미야케 콧키의 생애와 예술에 관한 연구는 그의 출신지인 德島縣立近代美術館에서 집중적으로 다루고 있으며 아직 연재중이다. 森 芳功, 「三宅克己の畫業と生涯」 1~8『德島縣立近代美術館研究紀要』 12~20(2011~2020) 참조.

면 주위 벽면에 철도 연변의 풍경을 그림으로 현출하여 실제 기차를 타고 경관을 일람한 것 같다고 했다.[37] 그림 풍경이 열차가 제공하는 파노라마적인 시각 효과를 통해 시네오라마(Cinéorama)를 보는 것 같은 경험을 제공한 것이다.[38]

한국에 온 외국인 화가의 풍경화

방한 서양인 화가의 풍경화

탐험가와 산악인으로도 유명한 영국군 장교 영허즈번드(Francis Edward Younghusband 1863~1942)는 1886년 7월, 만주 지역을 탐사하면서 서양인 최초로 백두산을 등정하고 천지를 풍경화로 그렸다.(도 9) 중국측 북파北坡에서 바라 본 백두산 천지의 풍경을 불투명 수채화로 그린 것이다. 한민족의 영산이며, 남북분단 시기의 통일을 상징하는 백두산이 처음으로 등산의 대상이 되고 풍경화의 소재가 되었다.

영국 외교관 헨리 제임스(Henry E.M. James)의 『장백산(The Long White Mountain; Or a Journey in Manchuria)』(1888년)이란 책에 원색으로 수록되어 유포된 이 그림의 구도나 원근감, 세부묘사의 사실력은 아마추어를 능가하는 수준급이다. 백두산의 용왕담이나 곤륜산 천지의 용녀전설을 알고 있었는지, 그림 제목을 '장백산 정상의 용녀 못(The Dragon Princes Pool on

37 낙천자(백대진), 「공진회 관람기」 『신문계』 30(1915.10) 51~71쪽 참조.

38 열차여행에서 창밖 풍경의 움직이는 파노라마 효과에 대해서는 볼프강 쉬벨부쉬(박진희 옮김), 『철도여행의 역사』(궁리, 1999) 80~86쪽 참조.

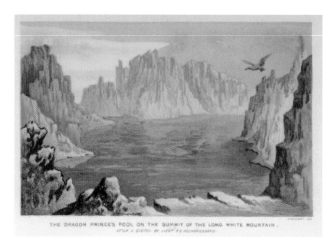

(도 9) 프랜시스 에드워드 영허즈번드 〈백두산 천지〉 1886년 헨리 제임스 『장백산』(1888년) 삽도 수록

Summit of the Long Whit Mountian)'이라 붙였다. 화면 우측 상단에 화산이 만들어 낸 칼레타호를 향해 날아드는 드래곤을 설화적 요소로 그려 넣어 신비한 분위기를 연출했다. 고전에 의거하여 그린 이태리 이상주의 풍경화의 전통과 함께, 구도와 기법에서 터너가 1812년에 로렐라이 전설이 깃든 라인강 경관을 수채화로 그린 〈로렐라이〉(영국 맨체스터대학 휘트워스미술관)를 연상시킨다.

영허즈번드처럼 우리가 모르는 사이 한반도 주변을 방문하고 인물과 풍경을 묘사한 사례는 그 전에도 몇 차례 있었다. 1816년 중국에 온 영국함대가 한반도 쪽 서해안까지 탐사하면서 해군 브라우네(C.W. Browne)가 스케치한 조선 풍경을 비롯해, 1866년 병인양요 때 참전한 프랑스 해군 앙리 쥐베르(Henri Zuber)와, 서해안을 탐사한 독일계 미국인 오페르트(Ernst J. Oppert)의 강화도 풍경 판화 등이 항해기나 신문, 잡지의 삽도로

실린 적이 있다.[39]

개항 이후 서양인들이 국내로 입국하기 시작하여, 1880년대에서 1890년대의 20년간 한국을 다녀갔거나 단기와 장기 거류의 서양인은 선교사만 500명이었고,[40] 외교관과 상인, 여행자 등을 포함하면 더 많았을 것이다. 이들 가운데 인류학이나 지리학 연구자들은 국내를 여행하면서 찍은 사진을 삽화로 제작하기도 했다. 영국 출신의 여행가이며 아마추어 인류학자이기도 한 새비지 랜도어(Arnold H. Savage Landor 1867~1924)의 경우, 한국의 경관을 대상으로 풍경화를 그리는 행위인 사생활동을 처음으로 저술에 남겼다.

1890년 12월에 일본 나가사키에서 부산을 거쳐 제물포로 입국한 랜도우는, 3개월가량 체류하는 동안 화구를 들고 다니며 거리에서 스케치를 하여, 많은 사람들이 자신을 알아보게 되었고 인기도 끌었다고 했다. 그의 저서 『코리아 또는 조선, 고요한 아침의 나라』(1895년)에 의하면, 서울에서 많은 조선인들에게 둘러싸여 스케치를 자주 했으며, 그림이 점점 실물에 가까워지면 모두 경탄을 감추지 못했는가 하면, 자신의 붓놀림 하나하나에 주목하며 황홀경에 빠져들었다고 한다.[41] "조선 사람들도 일본인들처럼 드로잉과 묘화를 이해하는 속도가 매우 빨랐다"고 하면서 "나의 작품을 보고 이토록 기뻐하는 사람들을 전에 결코 본 적이 없기 때문에" 이들이 보여 준 관심에 대단한 만족감을 표하기도 했다. 새비지

39 이보람, 「휴벗 보스의 생애와 회화 연구-중국인과 한국인 초상을 중심으로」 (명지대 대학원 미술사학과 석사학위논문, 2014) 6~7쪽 ; 이희환, 「이방인의 눈에 비친 제물포 I-개항 전후부터 청일전쟁 시기까지」 『역사민속학』 26(2008) 178~179쪽 참조.

40 류대영, 『초기 미국선교사 연구』 (한국기독교역사연구소, 2003) 27쪽과 한국기독교역사학회 편, 『한국 기독교의 역사』 (기독교문사, 2011) 134~144쪽 참조.

41 새비지 랜도우(신복룡·장우영 역주), 『고요한 아침의 나라 조선』 (집문당, 1999) 67~68쪽 참조.

랜도우는 아일랜드인 초상화가의 스튜디오에서 그림을 배운 것으로 알려졌는데,[42] 그의 저서에 수록된 작품들을 보면 인물화의 경우, 사진을 저본으로 그 위에 붓을 가해 그린 것 외에는 사실력이 떨어지고 경직된 데생력으로 이루어진 것도 있다. 본인도 책 서문에서 "예술성은 좀 떨어질 것이라"고 했다.

그의 저서(원서) 124쪽에 흑백 삽도로 수록된 〈남산〉(도 10)은 남대문 성벽 너머로 보이는 목멱산(속칭 남산)을 유화로 그린 것이다. 흑백도판으로 전하지만 한국 풍경을 그린 최초의 유화로 알려진 보스의 〈서울 풍경〉보다 8년 전의 작품이기도 하다. 랜도우는 남산이 그림처럼 아름답고, 도심 중심에 산이 솟아 있는 드문 사례로 흥미롭다고 했다. 구성은 그가 서울의 위치를 아주 정확하게 관찰할 수 있다고 한 북문의 높은 곳에서 바라본 경관을 클로즈업해 나타낸 것으로, 본인이 "원추형 모양으로 솟아 있다"고 말했듯이 좌우로 퍼진 원뿔 모양으로 표현했다. 어두워진 뒤에 지켜본 남산 봉화의 타오르는 불길이 아름답고 기묘한 모습이었다고 언급한 것으로 보아, 이를 기다리며 조망한 해질녘의 경관을 역광으로 묘사한 것 같다. 구도는 일본의 후지산도富士山圖를 연상시키기도 한다.

개화기 때 방한한 서양인 화가들 가운데 국제적으로 화명이 가장 높았던 인물은 1899년 서울에 온 휴버트 보스(Hubert Vos)이다. 네덜란드 출신인 그는 브뤼셀의 왕립미술학교 등지에서 수학했다. 파리 살롱전과 암스테르담의 세 도시 연례전에 출품해 금메달을 받았는가 하면, 런던에 미술학도를 위해 그로스브너 스튜디오를 열어 성공하기도 했고, 미술 단

42 홍선표, 『한국 근대미술사』, 65쪽 참조.

(도 10) 새비지 랜더 〈남산〉 1891년 『코리아 또는 조선, 고요한 아침의 나라』(1895년) 삽도 수록

체를 조직하며 명성을 날린 적도 있다.[43]

1899년 7월 12일자 『황성신문』 기사에 의하면, 미국으로 귀화한 보스가 한 달여 전 서울에 온 것이 1900년에 열리는 파리만국박람회에 전시할 작품제작을 위해서였다고 한다. 서울에 체류 중이던 운산금광 채굴권을 양도받아 '노다지' 금광으로 만든 뉴욕 출신 자본가 레이 헌트(Leigh S.T. Hunt)의 주선으로 정동의 미국공사관(지금 주한 미국대사 관저) 1등서기관 집에 유숙하며 제작 활동을 하다가 7월 12일자 신문에서 '일전日前' 즉 며칠 전에 떠났다고 한 것으로 보면 두 달 가깝게 머물렀던 것 같다. 1897년 11월에 하와이왕국의 공주 출신 카이킬라니와 재혼한 보스가 신혼여행 겸 여러 나라 인종을 그리기 위해 동아시아를 일주하고 중국을 거쳐 서울에 들렀기 때문에 부인과 동행했을 것으로 짐작된다.

파리만국박람회 미국관에 전시할 고종황제의 초상을 그리기 위해 내한한 보스가 당시 숙소인 정동에서 경복궁 쪽을 바라보며 그린 〈서울 풍

43 휴버트 보스의 이력은 텐 케이트에겐 보낸 그의 자서전적 편지에 의거한다. 그의 편지 원문과 번역문은 이보람, 앞의 논문, 90~104쪽 참조.

경〉(도 11)이, 미국관 전시품과 다른 고종황제 전신상과 민영호 초상과 함께 전한다. 그는 초상화가로 유명세를 탔지만, 초기에는 스케치 여행을 종종 다녔고, 브뤼셀에서 풍경화로 첫 성공을 거두기도 했다. '미국공사 관에서 바라 본 서울풍경'이란 원제목을 달고 있는 이 그림은, 한국의 풍 경을 유화로 그린 현존하는 최초의 작품이다.[44] 개화기 전후 시기의 외국 서적에 삽도로 실린 그림들에 비해 수준도 높다.

　12호 정도 크기의 캔버스에, 덕수궁 후문 쪽의 정동 언덕에서 사선으 로 바라본 서대문 도성 안쪽인 새문안 주변의 나지막한 기와집들로 근경 을 채우고, 인왕산에서 북악산으로 이어지는 기슭에 광화문과 근정전 등 이 보이는 경복궁을 원경으로 배치했다. 수어청 건물이었던 최근경의 규 모가 비교적 큰 기와집에 자목련이 피어있는 것으로 보아, 5월 하순경 귀 국 직후 초상화들을 제작하기 전에 먼저 그린 것이 아닌가 싶다.

(도 11) 휴버트 보스 〈서울 풍경〉 캔버스에 유채 31 x 69cm 국립현대미술관

44　이 작품은 할아버지 작품을 물려받아 휴버트 보스 3세가 소장 중이던 1982년 당시 미국 예일대 대학원 미술사학과에 유학중이던 김홍남에 의해 발견되어 그해 7월의 국립현대미술관의 특별전 을 통해 공개되었다.

정교하게 나타낸 근경 기와집들의 갈색 주조에서 멀어질수록 형체의 선명도를 감소시키고 흐릿하게 하늘색과 비슷하게 청회색조로 바꾸어 처리한 공기원근법으로, 눈 앞에 펼쳐진 아침 경관의 깊이감과 함께 청량한 대기감을 실감나게 묘사했다. 5월 말의 따스한 햇볕을 겨자색과 노란색으로 온화하게 재현하여 평온한 느낌을 자아낸다. 공기원근법에 의해 희미하게 처리한 원경 속에 경복궁 전각들을 돋보이게 한 것으로 '서울풍경'의 제작 의도를 엿볼 수 있다.

그러나 공터에 혼자 보초를 서고 있는 병사나, 보스가 타자의 시선으로 말한 "유령처럼" 흰옷을 입고 드물게 왕래하는 점경 인물이, 당시 광무개혁으로 개화를 주도하고 있는 황궁 주위의 도성 중심 경관을 한적하고 한가한 풍경으로 만들었다. 19세기 후반 이래 서양인들의 각종 여행기 등을 통해 유포된 '은자의 나라' '고요한 아침의 나라'로 재현된 분위기이다. 화풍은 풍경의 기록과 표현을 절충한 양식으로 하이라이트 부분의 붓 터치를 살린 것이나, 근경의 갈색조와 원경의 회색조 처리, 대체로 밝은 색조의 분위기 등이 코로를 비롯해 프랑스 바르비종파와 비교적 가까워 보인다.

한편 1904년 제작된 독일 리비히(Liebig)식품가공회사의 광고카드 가운데 지금 인천 중구 중앙동의 과거 제물포 풍경이 인상주의 화풍으로 그려져 있어 주목된다.(도 12) 자사 상품의 광고 이미지로 미지의 이국적인 풍경을 사용한 것인데,[45] 누가 언제 어디서 그렸는지 알려지지 않았다.

45 1883년부터 1904년 사이에 한국을 방문한 독일인 여행기나 견문기로 출판된 것은 14종으로 모두 입국 항구인 제물포에 관해 자세히 언급하였다. 이지은, 「19세기 독일문헌에 나타난 '제물포'에 대한 일차 자료조사」『인천학연구』2(2003.12) 545~549쪽 참조.

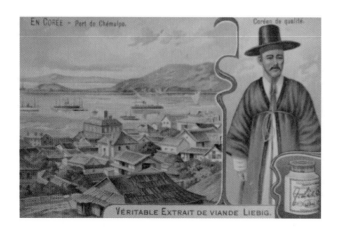

(도 12) 리비히식
품가공회사 광고
카드 1904년

갓을 쓴 도포 차림의 조선인 입상이 화면의 구획 우측에, 그 좌측의 두
배 넓은 화면에 1883년 개항장이 된 제물포의 외국인 거주지 경관 그림
이 실려 있다. 제물포 풍경 중앙의 굴뚝이 있는 푸른 지붕에 붉은 벽돌
건물인 다이부츠大佛호텔이 3층으로 묘사된 것으로 보아 1888년 이 건물
의 신축 후에 제작된 것임을 알 수 있다.[46] 다이부츠호텔은 개항 초에 일
본인 갑부 호리 히사타로堀久太郎가 한국에 건립한 최초의 서양식 호텔이
며, 커피를 처음 판 곳으로도 유명하다.

1880년대 말에 응봉산 자락에서 월미도 쪽을 바라보며 촬영한 것으
로 추정되는 제물포 사진과 거의 같으면서,(도 13) 이보다 조금 더 먼 거
리 우측에서 조망한 정경으로 묘사되었는데, 사진을 보고 그린 것인지,
직접 현장에서 사생한 것인지 판단하기 어렵다. 채색된 풍경이 흑백사진
에 의존해 상상으로 그렸다고 보기에는 상당히 리얼하게 재현되어 있어,

46 다이부츠호텔은 1884년경 일본식 2층 목조 건물로 세워졌다가 1888년 원 건물 옆의 대지에 3층
 벽돌조로 새로 건립되었다. 손장원·조희라, 「대불호텔의 건축사적 고찰」『한국 디지털 건축·인테
 리어학회 논문집』 11-3(2011.9) 29~34쪽 참조.

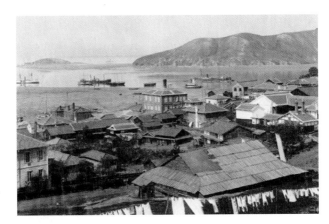

(도 13) 제물포 외
국인 거류지 경관
1890년대 말

사진뿐 아니라, 직접 보았을 가능성도 배제할 수 없다. 제물포에는 1884
년 독일 마이어(Mayer)상사 지점인 세창양행이 설립되었고, 상하이와 톈
진, 홍콩과 일본 고베에도 지사가 있어 왕래가 빈번했기 때문에 이곳을
통해 서양인 화가가 방한했을지도 모른다. 그러나 이 광고카드와 세트로
제작된 것 중에는 방문과 사진, 상상 등의 여러 방법에 의거했는지 조선
의 실제 이미지와 유사한 것도 있지만, 상당히 부정확하게 묘사된 것도
있다.[47] 아무튼 리비히 광고카드의 제물포 조망 풍경화는 그림자 등 어두
운 부분도 푸른색으로 처리했고, 붉은색과 흰색 대비의 건물 묘사 등 전
체적으로 밝은색을 구사한 인상주의의 외광 화풍으로 한국의 개항지 풍
광을 그린 첫 사례로서 각별하다.

이밖에도 프랑스 세브르요업소의 전문기사 레오폴드 레미옹(Leopold
Remion)이 서울에 체류하면서 유화와 수채화를 그리기도 했다. 그는
1900년 5월, 공작학교 설립문제로 방한했으나 무산되자 귀국했다가, 다

47 권혁희, 『조선에서 온 사진엽서』(민음사, 2005) 26~27쪽의 조선인이 그려진 상품 카드(6장 세트) 참조.

시 1902년 3년 계약으로 고빙되어 궁중 도기소인 '어요御窯의 기술자문역으로 서양식 도자기 제작을 지도하다 1905년 돌아간 적이 있다.[48] 당시 관립한성법어(프랑스어)학교 학생이던 고희동이 프랑스인 교장 에밀 마르텔(Emil Martel)을 통해 레미옹의 야외 스케치 장면을 보기도 했고, 그의 작품을 접하면서 관심을 갖게 됨으로써, 한국인 최초로 1909년 동경미술학교에서 서양화를 전공하기 위해 떠나게 되는 원인이 되기도 했다.[49]

영국 스코틀랜드 출신 엘리자베스 키스(Elizabeth Keith)는 개화기 이후인 일제강점기에 내한하여 풍경과 풍물 등을 채색판화와 수채화 등으로 제작하고 전시회도 가졌다. 그의 작품 중 채색판화는 9년간 일본에 머물면서 습득한 니시키에錦繪 기법을 토대로 제작한 것인데, 식민지 조선을 곱고 환상적으로 재현하여 제국 통치의 성과처럼 보이게 조력한 측면도 부인할 수 없다.

내한 일본인 화가의 풍경화

일본인 화가의 내한은 청일전쟁과 노일전쟁의 종군화가로 참여하면서 이루어지기 시작했다. 1894년 7월에 발발하여 9개월가량 진행된 청일전쟁 때는 일본 서양화 정착기에 메이지미술회를 창설하여 주도한 이른바 구파의 대표적인 화가, 고야마 쇼타로와 아사이 츄淺井忠, 야마모토

48 서양도자기 제조를 위한 레미옹의 고빙에 대해서는, 이원순, 「구한말 雇聘歐美人 綜鑑」 『한국문화』10(1989) 294쪽과 엄승희, 「근대기 韓佛의 도자교류」 『한국근현대미술사학』 25(2013.6) 21~24쪽 참조.

49 조용만, 『30년대의 문화 예술인들-격동기의 문화계 비화』 (범양사 출판부, 1988) 52~53쪽과 홍선표, 「고희동의 신미술 운동과 창작세계」 『미술사논단』 38(2014.6) 160~161쪽 참조.

호스이山本芳翠를 비롯해 도죠 쇼타로東城鉦太郎와 가메이 시이치龜井至一, 이시카와 킨이치로石川欽一郎 등이 내한했다.[50] 모두 메이지미술회 회원으로, 아사이 츄의 사촌 동생인 21살의 도토리 에이키都鳥英喜도 메이지미술회의 통상원으로 같이 왔다. 1893년 프랑스에서 7년간 서양화를 배우고 돌아 온 구로다 세이키는 프랑스 시사잡지『르 몽드 일뤼스트레(Le Monde Illustré)』의 위촉을 받고 통신원으로 참여했다.

이들은 전쟁터가 된 한반도 중부와 북부, 만주 및 여순 지역에서의 실황이나 정황을 전쟁화로 제작하여, 국가에 헌납하거나 전시회 등에 출품하였다. 도죠 쇼타로는 천황 어람용으로 모란대 전투를 비롯해 '평양포위공격도'의 여러 장면을 병풍으로 꾸며 헌상하기도 했다.[51] 파노라마로도 제작되어 고야마 쇼타로의 〈평양전투〉와 〈일청전쟁 여순공격도〉, 도죠 쇼타로의 〈황해격전대파노라마도〉 등이 흥행되었다. 특히 고야마 쇼타로의 일본군 평양 총공격 장면 등은, 대단히 정밀하게 작성한 밑그림을 토대로 30명의 후도샤不同舍 문하생을 조수로 고용해 5개월간 확대 작업하여 완성된 것으로, 연일 대만원의 성황을 이루었다고 한다.[52]

고야마는 평양에서 아사이 츄와 야마모토 호스이를 만나 사생활동도 했는데, 아사이의 〈대동강 연광정〉(도 14)은 이때 그린 것이다. 평양전투를 앞두고 전력 보강을 위해 1894년 9월 14일 히로시마 우지나宇品항을 떠나는 배를 뉴욕 헤럴드의 기자 등과 함께 타고 제물포를 거쳐 대동강

50 浦崎永錫, 「戰爭美術」『日本近代美術發達史(明治篇)』(東京美術, 1974) 322~328쪽 참조.

51 向後惠里子, 「東城鉦太郎-日露戰爭の畫家」『近代畫說』17(2008.12) 78쪽에 인용된『讀賣新聞』1896년 6월 17일자 기사 참조.

52 浦崎永錫, 앞의 책, 328~329쪽과 山田直子, 「小山正太郎. 不同舍門人筆 <日淸戰爭>考」『女子美術大學研究紀要』34(2004) 132~142쪽 참조.

(도 14) 아사이 추 〈대동
강 연광정〉 1894년 종이
에 수채 21.2 x 33.2cm
일본 개인소장

하구에 내린 아사이는,[53] 청나라 군대가 을밀대에서 항복하고 퇴각한 직
후의 연광정 경승을 연필담채풍의 수채화로 묘사했다.

덕바위 아래 대동강 기슭의 나룻터에서 바라본 합각지붕 유형의 연광
정 남채를 중심으로 그렸으며, 뒤로 북채 건물이 조금 보인다. 그 왼편으
로 대동문의 2층 팔작지붕 부분을 성벽 너머 배치했다. 나룻터 주변에서
서성이는 병사와 군마, 그리고 벌거벗은 채 강물에서 노역하는 모습을
통해 느슨해진 전후의 정경을 솔직하게 나타냈다. 건물의 사실적인 묘사
에 비해 인물들을 소묘풍으로 가볍게 처리한 것으로 보아, 풍경에 초점
을 두고 사생했음을 알 수 있다.

한편 수채화가 미야케 곳키는 미국 유학을 준비하며 교토에서 사생여
행 중 청일전쟁 발발로 징병되어 1895년 1월 '육군보병2등졸'로 전투 최전
선인 요동반도에 투입된 바 있다. 그는 틈틈이 풍경을 그리기도 했는데,
종전으로 귀국했다가 1년 후 재소집되어 1896년 5월에 경성의 전신주를

53 鈴木健二, 「淺井忠の生涯と藝術」과 「作品解說」座右寶刊行會編, 『現代日本美術全集』16(黑田
 淸輝/淺井忠) (集英社, 1974) 110쪽과 133쪽 참조.

지키는 수비대의 파견병으로 1년간 주둔하며 풍경화를 많이 그렸다고 한다.[54] 그 가운데 북한산이 멀리 보이는 〈조선경성시가〉(도쿠시마현립근대미술관)는 그의 자서전인 『회상』(1938년)에도 수록된 것으로, 현장 사생의 느낌을 살린 소묘풍과 사실풍을 절충한 화풍이다. 앞서 언급했듯이 미야케는 극사실의 농채 수채화가로, 1900년 초부터 각광 받았다. 풍경사진술에도 능하여 1915년 조선물산공진회에서 흥행할 금강산 파노라마화 제작을 의뢰 받았겠지만, 그의 이러한 조선 체류 경력도 작용한 것이 아닌가 싶다.

일본화 화가로는 동경미술학교 회화과를 졸업하고 연구과에 재학중이던 사이고 고게츠西鄕孤月가 전쟁기록화 제작을 위해 근위사단을 따라 1895년 4월 무렵 내한했다. 그런데 곧 종전이 되어 전투 실황은 보지 못하고 서울 등지를 다니며 사생한 후, 귀국하여 1896년 〈조선풍속〉(도쿄예술대 미술관)을 그렸다.[55] 요코야마 다이칸橫山大觀 등과 함께 신일본화 수립의 선두주자로 활동하게 되는 사이고 고게츠는, 이 작품에서 가노狩野파 기법과 서양화 원근법을 혼합한 화풍으로 동경미술학교에서의 지도교수 하시모토 가호橋本雅邦의 수제자답게 멀리 북악산이 보이는 시장 거리를 몽환적인 청록풍과 일점투시법을 구사해 나타냈다. 퇴락한 초가지붕을 기괴한 모습으로 근경에 부각시킨 것으로 보아, 서울을 근대와 동떨어진 쇄락한 왕조의 중세적인 이미지로 재현했음을 알 수 있다.

1904년 2월에 발발하여 1년 7개월간 지속된 러일전쟁은 제물포해전

54 森 芳功, 「三宅克己の畫業と生涯(4)-鐘美館時代から第一回渡米まで」『德島縣立近代美術館研究 紀要』 15(2014.3) 22~23쪽 참조.

55 『日韓近代美術家のまなざし-「朝鮮」で描く 한일근대미술가들의 눈-"조선"에서 그리다』(福岡アジア美術館 外, 2015) 도 1-1과 해설 참조.

에서 시작했지만, 여순과 만주, 동해에서 주로 싸웠기 때문인지, 상당수의 화가들이 참여했으나 한반도를 사생한 작품은 드물다. 청일전쟁 때 내한하여 파노라마화를 제작했던 도죠 쇼타로가 러일전쟁 때 다시 와서 사생한 〈한국풍물〉 4점 등을 토모에(トモエ)회 제5회전(1905년 3월)에 출품했으며, 그 도판이 일본 최초의 예술종합지 『미술신보』 4-5호(1905년 5월 5일)에 흑백사진으로 수록된 바 있다.[56] 그 가운데 야산과 초가집을 배경으로 논밭의 정경을 그린 풍경화는 향토경을 다룬 초기 사례로서 주목된다.

고야마 쇼타로의 화숙인 후도샤 출신의 고스기 미세이小杉未醒는 『긴지近事화보』(러일전쟁 당시 『戰時畫報』로 잠시 개명)의 통신원으로 1904년 9월에 종군하여 전쟁 삽화와 작은 경치 등을 그려 본사에 보냈다.[57] 시인이기도 했던 그는 종군 중에 쓴 시를 모아 『진중시편陣中詩篇』을 출판했는데, 부록으로 실은 '조선일기'에 「한강모설」을 비롯해 주로 서울의 풍정을 시와 글로 쓰고 간략하게 삽화를 그려 넣기도 했다.[58]

개화 후기에 해당하는 통감부시기와 일제 강점 초에는 후지시마 다케지藤島武二처럼 사생여행을 위해 내한하기도 했지만, 신교육의 도화교사나 『경성일보』와 『매일신보』의 삽화가로 와서 거주하며 풍경화를 그리기도

56 向後惠里子, 앞의 논문, 86쪽과 강민기, 「근대 전환기 한국화단의 일본화 유입과 수용-1870년대에서 1920년대까지」(홍익대 대학원 미술사학과 박사학위논문, 2004.12) 51~52쪽 참조.

57 東京國立文化財研究所美術部編, 『日本美術年鑑』 昭和40年版(東京國立文化財研究所, 1965) 126~128쪽과 劉銀炅, 「日露戰爭の戰場經驗が生み出した'朝鮮'-洋畫家小杉未醒の『陣中詩篇』と寫生」 『中央大學政策文化總合研究所年報』 21(2017) 171~180쪽 참조. 不同舍 출신 양화가들의 러일전쟁 종군 활동에 대해서는 山田直子, 「從軍した畫家たち-『戰時畫報』における不同舍門人の活動」 『女子美術大學研究紀要』 33(2003) 165~175쪽 참조.

58 이선옥, 「고스기 미세이(小杉未醒)의 韓國像고찰-『陣中詩篇』을 중심으로」 『일본학연구』 13(2003.10) 1~6쪽과 劉銀炅, 위의 논문, 181~183쪽 참조.

했다. 특히 1910년 3월 12일과 3월 19일자 『경성일보』와, 1911년 1월 21일부터 3월 7일까지 『매일신보』 1면에 12회 연재된 '일생一生'의 삽화는 서울과 근교의 풍경 스케치로서 주목된다. '일생'의 실명은 알려지지 않았는데, 야마시타 히토시山下釣와 같은 당시 경성일보사와 매일신보사의 삽화가가 아닌가 싶다.

1월 21일자 『매일신보』 1면에 수록된 〈겨울 한강〉(도 15)은 소묘풍의 사생화로, 에도시대 양풍화의 전통을 부분적으로 반영하여 근경의 거수巨樹 모티프로 원근감을 조성하고 빈 나룻배와 함께 갈매기를 그려 넣어 겨울 풍경을 서정적으로 나타냈다. 이들 삽화는 대중매체에 수록되어 풍경화의 공중화 또는 사회화를 견인하며 관심을 유발한 의의를 지닌다. 3년 뒤인 1914년 1월 22일과 2월 7일자 『매일신보』에 지상紙上미술관처럼 실린 근대 일본의 대표적인 풍경화가 요시다 히로시吉田 博와 이시카와 토라지石川寅治의 작품사진도 같은 역할을 했을 것이다. 요시다의 〈어촌석양〉은 '모색暮色' 표현에 능한 그가 1907년 제1회 문전 서양화부에 출품해 3등상을 받았던 언덕의 소나무 사이로 조망된 어촌의 저녁 무렵 풍경을 그린 수채화 〈신월〉과 동일 제재에 구도도 거의 비슷하여 같은 시기의 작품으로 보인다.

(도 15) 일생 〈겨울 한강〉 『매일신보』 1911년 1월 21일

풍경사진의 복제와 유포

사진은 기계적인 시각으로 세상만물을 정확, 신속하게 재현한 획기적인 매체로, 서구의 절정기 근대의 산물이며, 경험론과 밀착된 계몽사상의 도구이기도 하다. 회화와 '근친상간' 또는 '공생'의 관계로 서로 영향을 주고받으면서 모더니즘과 함께 성장했으며, 근대미술의 리얼리즘 전개에도 심대한 역할을 하였다.[59] 특히 '빛으로 그림을 그린다'는 사진기로 재현된 풍경은, 근대의 실증적 시선으로 자연과 경관을 보는 방식의 육성과 함께, 눈앞 경치를 눈에 보이는 대로 그리는 풍경화의 선원근법과, 일점투시법적 시각체제의 내면화 및 확산에 기여한 의의도 지닌다.[60]

1890년 언더우드가 펴낸 『영한ㅈ뎐』에 실려있듯이, 초상화 용어에서 포토그래피의 번역어로 신생된 '사진'은, 19세기에 쏟아지던 수많은 과학기술 발명품 중 하나로, 1826년 프랑스의 니엡스(Joseph Nicéphore Niepce)가 풍경 촬영에 성공하면서 태어났다. 망막에 비친 피사체 형상의 이미지를 그대로 재현하려는 과정에서 고안된 카메라 옵스큐라에서 진화된 것이다.[61] 광학적 사생도구이기도 한 카메라 옵스큐라의 단일한 구멍 속 렌즈를 통해 비쳐진 대상물의 영상을 손으로 옮기지 않고 인화지에 그대로 고정시켜 보려는 욕구에서 이루어진 근대의 강력한 시각매체로서, 세계

59 酒井忠康,「寫眞と繪畵」『繪畵の發見』(講談社, 1986) 125~129쪽 참조. 사진과 회화의 관계에 대한 다양한 견해는 伊藤俊治, 『<寫眞と繪畵>のアルケオロジ』(白水社, 1987) 6~19쪽 참조.

60 유화와 수채 풍경화로 유명한 구파의 대표적인 화가 淺井忠이 풍경화와 결부하여 풍경사진 촬영술을 자세하게 집필하여 1889년 『寫眞新報』에 3회 연재한 「寫眞の位置」는 이러한 관계에 대한 당시의 인식 등을 살펴볼 수 있는 중요한 자료이다. 靑木 茂·酒井忠康 校注, 앞의 책, 253~264쪽 재수록.

61 조나단 크래리(임동근·오성훈 외 옮김), 『관찰자의 기술-19세기 시각의 근대성』(문학과학사, 2001) 47~105쪽 참조.

를 인식하고 표현하는 지각 및 표상시스템의 근본적인 변화와 함께 시각 문화의 새로운 시대를 열었다.[62]

동아시아에서 사진은 1840년대를 통해 일본과 중국으로 파급되기 시작했으며, 우리나라에선 1882년 무렵 수용되었다. 수용 초기에는 황철(黃鐵 1864~1930)이 가장 적극적으로 활동하였다. 광산을 소유했던 재력가 집안에서 태어난 황철은 독일제 채굴기를 구입하기 위해 상하이에 갔다가 사진술을 배워 왔는데, 메이지 초기의 국가 정체성 표상으로 황궁 등을 촬영한 도쿄 명소사진처럼 경복궁이나 성문과 같은 주요 건축물을 많이 찍었다.

1899년 전차가 가설되기 전으로 추정되는 〈돈의문 부근〉(도 16)은 반원의 아치형 성문 앞에 초점을 맞추고 수평 앵글로 단층 우진각 지붕의 초루로 이루어진 돈의문의 경관을 눈앞에 펼쳐진 현상 그대로 촬영한 것이다. 한양 도성 4대문 중의 서쪽 정문인 서대문 앞거리의 일상경을 재현했는데, 1888년에서 1891년 사이에 조선의 산업 조사원으로 일본공사관에 근무하던 하야시 부이치林武一가 찍어 1892년에 사진첩으로 발행한 《조선국진경朝鮮國眞景》의 〈서대문 앞〉(도 17)과 유사하다. 특히 정보수집 차원에서 촬영한 하야시의 18세기 후반 에도시대의 양풍 명소도와 유럽 도시의 건물 경관 투시도에서 유래한 중앙의 수직축을 중심으로 좌우 균형의 대칭 구도에 의한 서울의 사대문과 사소문 등의 풍경 사진은, 황철을 비롯해 이후 건물 경관사진의 범본 역할을 한 것으로 보인다.

그런데 개화기 사진의 선구자 황철은 산수화도 즐겨 그렸으며 큰 작

62 西村淸和, 『視線の物語·寫眞の哲學』(講談社, 1997) 6~26쪽과 橫山俊夫 編, 『視覺の十九世紀-人間·技術·文明』(思文閣, 1992) 등 참조.

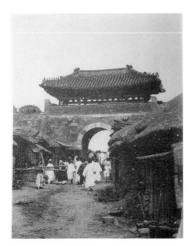

(도 16) 황철 〈돈의문 부근〉 1890년대

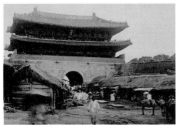

(도 17) 하야시 부이치 〈서대문 앞〉《조선국 진경》(1892년) 수록

품들이 여러 폭 전한다. 그렇지만 사진에서처럼 현실경이나 일점투시법으로 다룬 유작은 한 점도 없다. 말년까지 전통적인 문인화나 방고倣古화풍에서 벗어나지 못한 것으로 보면, 사진을 시각적으로 기록하는 별도의 실용적 기능으로 인식했음을 알 수 있다. '근대'를 이원적 또는 다면적으로 추구한 온건 개화파의 동도서기적 발로가 아니었나 싶다.

지운영(池運英 1852~1935)도 황철과 마찬가지로 산수화에서 사진 이미지와 다른 별도의 영역에서 전통화풍을 구사했다. 음영법을 사용한 인물화보다 산수화에서 더 보수적이었다. 그가 사진술을 가르쳐 준 스승 헤이무라 도쿠베이平村德兵衛에게 증정한 시 "온갖 삼라만상을 어떻게 이처럼 재현했나 (거울에 비친 것처럼) 모습을 붙잡아 빛으로 옮겨 낸 교묘한 술법 많기도 하네"라고 읊은 것으로 보면, 사진의 원리를 '착영법捉影法'으로 이해하면서도, 인간 중심의 시각으로 세상을 재현한 사진 이미지의 의미나 의의에 대한 인식은 미진했음을 알 수 있다. 1880년대 초에 수용된 사진이 본격적으로 전개되는 것은, 1884

년 12월의 갑신정변으로 야기된 반개화 여파 이후 일본이 청일전쟁에서 승리한 1890년대 후반부터이며, 개화 후기인 통감부시기 이후 점차 대중화된다.[63] 이러한 변화에는 1899년 초부터 『독립신문』과 『제국신문』 『황성신문』에 광고를 내기 시작한 일본인 영업사진관의 역할이 컸다.

'사진관'이란 이름으로 진출한 이들은 독일의 '신유행 미술광택사진' 실내장식용의 '옥판玉板사진'과 같은 '미술적 각종 사진'을 취급한다는 광고를 여러 차례 실었다.[64] 풍경사진도 이러한 영업사진관을 통해 확산되기 시작했으며, 그물코綱目를 이용해 사진의 활판인쇄가 가능해지면서 각종 인쇄물로 다량 복제되어 유포되었다. 근대적 시각의 풍경 이미지가 인화사진 보다 사진엽서나, 사진첩, 여행안내서, 신문, 잡지의 화보 등, 인쇄물 형태로 대량 생산되고 소비되기 시작한 것이다. '쇄회刷繪'와 '인화印畫', '촬영화' '진도眞圖'로도 지칭되던 인쇄된 사진그림은 이미지로 지식과 정보를 전달하는 시각문화이면서 대중미술로서의 의미를 지니기도 한다.[65]

1901년 12월 6일부터 다음 해 3월까지 모두 36회에 걸쳐 『황성신문』에 실린 경성 옥천당玉川堂 사진관의 풍경사진엽서 발매광고에서 "동양 제일의 사진대가 오가와 가즈마사小川一眞의 교묘한 기술로 된" "서양의 신시대 미술의 풍속경치사진(엽서)"는 "우미고상함이 한 눈으로 실경과 같은 감동이 있고" "실내장식에 적당하며" "연말연두의 선물로 지극히 적당하니 다소를 물론하고 사용하시기 바랍니다"라고 했듯이, 풍경을

63 홍선표, 『한국 근대미술사』 60~61쪽 참조.

64 『황성신문』 1902년 1월 6일~2월 26일자 '옥천관사진관'과 '生影館사진관' 광고 등 참고.

65 홍선표, 「근대적 일상과 풍속의 징조-한국 개화기 인쇄미술과 신문물 이미지」 『미술사논단』 21(2005.12) 255~262쪽 참조.

사진으로 찍어 엽서에 인쇄하여 만들어 파는 것이 영업의 큰 축을 이루었다.[66]

오가와 가즈마사(1860~1929)는 옥천당 사진관 주인 후지타 쇼자부로藤田庄三郎의 스승이었다. 그는 1882년 미국 보스턴에 가서 사진촬영술을 배워와 콜로타이프 사진인화술을 일본 최초로 개시하고, 사진을 시각예술로 정착시키기 위해 『사진신보』의 발행과 사진회를 처음 설립한 메이지. 다이쇼기의 가장 대표적인 사진작가였다.[67]

엽서의 시각화는 1872년경 당시 세계 최고의 인쇄기술을 자랑하던 독일에서 시작되어 1880년대를 통해 전 유럽과 미국으로 확산되었다. 일본에선 1900년 전후하여 '회엽서繪葉書' 또는 '회단서繪端書'라는 이름으로 성행하였다.[68] 일본에서의 '회엽서' 인기는 에도 후기 이래 서민의 완상품이던 우키요에 몰락의 결정적 요인이 되기도 했다.[69] 특히 1900년 사제엽서 제작이 허가되면서 판매상의 급증과 함께 미술영역과 밀착된 시각문화 콘텐츠로서 대중화를 초래하며 '열광의 시대'를 맞았다.[70]

한국에서는 1898년 11월에서 1905년 3월 사이에 농상공부의 '우체기사' '우체교사' '우체고문관' '우체조사원' 등의 직함으로 초빙된 프랑스인 클레망세(V.E. Clemencent)가 1899년에 사진엽서 발행을 건의한 바 있다. 국제엽서처럼 "국내 유명한 지방경치며 비각, 성읍 관각官閣의 경색을 사진으로 하는 그림엽서를 발행하면" 수집 취향을 일으켜 고가로 판매할 수

66 김계원, 「식민지시대 '예술사진'과 풍경 이미지의 생산」 『미술사학』 39(2020.2) 280쪽 참조.
67 岡塚章子, 「小川一眞の'光筆畵': 美術品複製の極み」 『近代畵說』 21(2012) 68~93쪽 참조.
68 細馬宏通, 「封書から繪はがきへ」 『美術フォラム21』 12(2005.9) 26~28쪽 참조.
69 匠 秀夫, 『日本の近代美術と幕末』 (沖積舍, 1994) 97쪽 참조.
70 佐藤健二, 『風景の生産·風景の解放-メディアのアルケオロヅ』 (講談社, 1994) 30~43쪽 참조.

있다고 한 것이다.[71]

그러나 본격적인 유통은 1901년 지금의 충무로 2가에 설립된 대표적인 사진엽서 제작소인 히노데日之出상행을 비롯해 1906년에서 1909년 사이에 문을 연 일한도서인쇄소와 문아당, 보인사, 홍문사 등을 통해 사진미술로 인쇄되면서부터이다. 특히 1900년 이래 철도 개설과 1900년대 후반이후 시각체험을 기반으로 하는 관광여행 붐이 점차 일면서 풍경사진엽서는 기념용 등의 소비문화로 인기를 끌며 관광과 함께 산업화되어 성황을 누리게 된다. 경관 이미지의 정보 제공과 더불어 새로운 완상품으로도 각광받게 된 것이다. 히노데상행의 경우, 1920년대 후반이 되면 가장 종류가 많은 명승명소와 고적 사진엽서 700종 등의 하루 판매량이 1만 매를 넘어 제품이 없어 못 팔 정도였다고 한다.[72]

풍경사진엽서가 자연풍경 보다 거의 명승고적 경관으로 채워졌듯이 사진첩의 풍경도 마찬가지였다. 이러한 풍경 사진첩은 1892년에 발행된 하야시 부이치의 『조선국진경』을 통해 처음 대두되었지만, 통감부시기와 총독부 통치 초기부터 제국 일본의 새로운 진출지와 '신부新附' 또는 '신내지新內地' 영토에서의 여행, 즉 '조선관광'의 장려와 밀착되어 활성화된다.[73] 서울과 부산, 평양 등의 도시 명소 경관과 함께 명산, 명승, 고적의 풍경 이미지가 대종을 이루었는데,(도 18) 이는 여행안내서의 경우도 같았다.

특히 금강산의 경우, 1912년 도쿠다 도미지로德田富次郎의 『조선금강산

71 최인진, 『한국사진사』(눈빛, 1999) 160쪽 참조.
72 『大京城』 (조선매일신문사 출판부, 1929) 213쪽 참조.
73 전수연, 「관광의 형성과정을 통해 본 근대 시각성 연구-1900년대 이후 일본의 조선관광과 여행안내서를 중심으로」 (홍익대 대학원 예술학과 석사학위논문, 2009.12) 69~97쪽 참조.

사진첩』이 간단한 설명과 지도를 곁들여 발간되어 14년간 12판이 되며,[74] 시가시 게타카의 『일본풍경론』처럼 인기를 끌었다. 탐승록과 사진집을 엮어 1914년 발행된 『조선금강산대관』의 「서문」에서 저자 이마가와 우이치로今川宇一郎는 "금강산의 숭고한 풍경은, 조선의 보물일 뿐 아니라 우리 제국의 자존심이기도 함으로 전 세계에 널리 알리기 위해" 편찬했다고 했으며, "실제적 모습을 보여준 금강산 사진에서 진정한 금강산 풍경을 즐길 수 있을 것"이라고도 했다.[75] 1914년 경원선 개통 이후 관광객이 늘어나면서 금강산 구경은, 보기 좋고, 보아서 즐거움을 주는 등, 미적 쾌

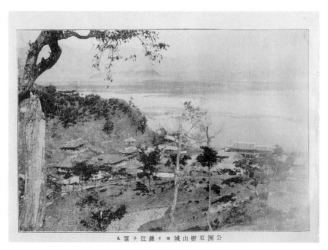

(도 18) 〈공주 쌍수산성에서 바라본 금강〉 사진엽서 1910년 서울역사박물관

74 德田富次郎는 福岡에서 사진관을 운영하다가 금강산 풍광에 매료되어 원산에 德田사진관을 차리고 1905년경부터 금강산 사계절 경치를 찍었으며, 그동안 촬영한 1만여 장 사진을 골라 1902년 사진첩을 간행했는데, 1926년까지 12판 발행했고, 1941년까지 계속 재판되었다. 이용재, 「『조선금강산사진첩』해제」 『동양학』 30(2000.6) 247~248쪽과 김지영, 「일제시기 '금강산사진첩'의 금강산 경관 구조화」 『문화역사지리』 31-2(2019) 22쪽의 日英 금강산사진첩 목록 참조.
75 김지영, 위의 논문, 20쪽과 30쪽 참조.

감을 일으키는 '절대한 쾌락' '최대의 쾌락'으로 기사화되었으며, 사진첩과 여행안내서 등을 통해 명승명소처가 내금강 30, 외금강 60, 해금강 17, 신금강 16종류로 확장되었다.[76]

금강산을 비롯한 명승명소의 복제된 풍경 이미지는 사진제판법을 활용한 망판인쇄법으로 제작된 잡지와 신문의 화보를 통해 더욱 넘쳐났다. 저널리즘에 의한 '미술'의 사회화와 내면화가 이루어지기 시작한 것이다.

1908년 11월 『소년』 창간호의 「쾌소년 세계주유 시보時報」는 "학교에서 도회로만 보던 세계의 실상을 직접 시찰하여 지견과 안목을 넓히기 위해 떠나는" 15세 소년의 르포형식 소설인데, 삽도로 일점투시법이 뚜렷한 '남대문 정거장'=서울역의 철로 경관 사진을 실었다. 기차길이 뒤로 멀어지면서 소실점을 만들어내는 시각적 효과가 분명한 이 사진으로 눈에 보이는 실상 이미지 그대로 나타내는 재현술에 눈뜨기 시작했을 수도 있다. 발행인이며 편집인인 최남선은 창간호의 「편집실 통기通寄」를 통해 "여러분이 살고 있는 땅의 명승고적 등의 사진"을 보내 주면 더욱 환영하며 차례차례 실을 것이라고 했는가 하면, 1911년 5월 폐간호까지 '세계화설' 등의 제명으로 세계적인 명승명소와 도시 경관의 사진을 계몽의 도구로 계속 수록하였다.[77]

신문 화보는 서구에서 대중신문의 시대가 열리는 1880년대에 이르러 판화에서 사진으로 바뀌게 된다.[78] 일본에선 1890년경 시간당 2~3만 장

76 『매일신보』 1915년 5월 1일자 「절대한 쾌락, 금강산을 구경함은 최대의 쾌락」과 김지영, 위의 논문, 25~28쪽 참조.

77 김민지, 「최남선의 소년 잡지에 나타난 세계지리의 표상방식」 (서울교육대 교육전문대학원 석사학위논문, 2014.6) 84~85쪽 참조. 『소년』이 대부분 일본 잡지와 신문의 내용을 골라 편집했기 때문에 '세계화설' 사진도 일본 매체의 자료를 이용했을 것이다.

78 앤소니 스미스(최정호·공영배 공역), 『세계 신문의 역사』 (나남출판, 1990), 245~249쪽 참조.

을 찍어낼 수 있는 마리노니 윤전기 도입과 더불어 인쇄된 사진이 게재되기 시작했다.[79] 한국에서는 1897년 선교사 언더우드가 회보식으로 창간했다가 주간지가 된 『그리스도신문』에서 1901년에 처음으로 〈얼음 엉긴 배〉와 〈동대문도〉 그리고 다섯 장의 사진으로 꾸민 〈대한즉경도大韓卽景圖〉를 게재한 바 있다.[80] 이러한 사진 화보는 1906년 창간의 『경성일보』와 1909년 8월 18일자 『대한민보』의 한강변을 찍은 사진광고를 거쳐, 1910년 8월에 총독부 기관지가 된 『경성일보』의 자매지로 『매일신보』가 창간되어 1911년 초부터 사진동판을 게재하기 시작했다.[81]

『매일신보』는 초기에 사진을 1면에만 틈틈이 실었는데, 서정적 분위기를 연출한 1911년 2월 3일자의 〈석양 공덕리〉(도 19)와 4월 1일자의 〈춘우사청春雨乍晴〉처럼 1920년대에 대두된 회화주의 사진인 '예술사진'을 연상시키는 것도 보인다. 〈석양 공덕리〉는 반 고흐의 1888년 작품 〈알리스 캉의 가로수 길〉(서양 개인소장)과 구도가 거의 같다. 1900년대 초에 사진관에서 광고하기 시작했던 '미술사진'이 이러한 양태였을지도 모른다.

그러나 1911년 1월 22일자 1면에 〈북한산성 서문〉을 게재한 이후 풍경사진은 대부분 명승명소 경관을 촬영한 것으로 바뀐다. 1912년 6월 29일자 1면에 실린 〈청주 공자묘〉를 "고민古民이 숭배했고 풍경이 절가絕佳하니 청주의 유원지로 이에 미칠 곳이 없으리라"고 소개했듯이 명승고적지를 놀고 즐기는 유락처로 선전하려는 의도도 엿보인다. '세계의 보寶' '세

79 山口順子, 「明治前期の新聞雜誌における視覺的要素について」 町田市立國際版畫美術館編 『近代日本版畫の諸相』 (中央公論美術, 1998) 220~232쪽 참조.
80 최인진, 앞의 책, 284~290쪽 참조.
81 『경성일보』는 1906년 9월 1일 창간호를 비롯해 1914년 사이의 신문들이 대부분 망실되었으나, 1906년 8월 23일자 『황성신문』에 게재된 9월 1일 창간의 '경성일보 광고'에 의하면 발행을 기념하여 "광채선명한 大阪名畫사진을 부록으로 첨부해 여러 사람의 감상에 이바지한다"고 했다.

계의 '으뜸'이 된 금강산의 사진
은 1912년 8월 23일자의 〈강원
도 금강산 명승(단발령)〉을 시발
로 게재되기 시작했으며, 『매일
신보』에만 1914년 경원선 개통
이후 본격화되어 1942년까지
30년 가까이 약 1344회의 금강
산 관련 기사와 더불어 상당수
가 실린다.

이처럼 각종 인쇄물로 복제
된 풍경사진은, 픽쳐레스크 풍
조와도 관련이 있는 '승경'과 '승

(도 19) 〈석양 공덕리〉 『매일신보』 1911년 2월 3일

지'라는 이름으로 주로 명승명소 또는 명승고적을 제재로 하여 1890년대
부터 대두되어, 구경하며 놀고 즐기는 관광공간으로의 인식 형성과 근대
적인 시각체제의 육성 및 내면화를 촉진하는 데 기여했을 것으로 보인
다. 이와 함께 풍경화의 주제의식과 재현방식 전개에도 작용하여 근대 창
작 풍경화의 제재와 구도 형성에 영향을 미친다.[82] 제국 일본의 '신내지'
영토가 된 한반도의 천연 및 인공 경관을, 타자의 시선으로 편성하고 재
현한 풍경사진으로 선양하면서 취미의 고취와 함께 식민지 낙원화 또는

82 1910년대 신문 수록 경관사진이 한국 초기 풍경화 정착의 시각적 전초로서의 역할에 대해서는 서
 유리, 「근대적 풍경화의 수용과 발전」 김영나 엮음, 『한국근대미술과 시각문화』 (조형교육, 2002)
 92~93쪽 참조. 개화기 사진과 회화의 영향관계에 대해서는 한소진, 「한국 개화기 사진과 회화의
 영향관계-인물과 풍경을 중심으로」 (이화여대 대학원 미술사학과 석사학위논문, 2009.7)에서 다
 룬 바 있다.

식민지 근대화를 지향하려 한 것이 아닌가 싶다.

신교육과 사생강습

도화과목의 사생교육

문명개화와 계몽의 장치로 시행된 신교육은 1895년 7월 19일의 '소학
교령'으로 제도화되기 시작했다. '백성'에서 '문명국 인민'인 '국민'으로 육
성하고 규율화하기 위해 실시된 초등교육의 '습자'와 분리된 '도화' 과목을
통해 고려 초 이래의 서화시대 해체를 촉진하며 '미술'의 습득과 확산을
도모하게 된다.[83] 1881년 근대 일본의 문부성 법령으로 초중고등학교의
교육미술의 명칭으로 정해진 '도화'는 1886년경부터 풍경화의 전제조건인
'사생'을 도화교육의 지표 중 하나로 삼았고, 1891년과 1900년의 개정 등
을 통해 사생화가 중심 역할을 하도록 교육목표에 명시하였다.[84]

개화기의 도화교육 목표는 1895년 8월 12일 학부 법령으로 제정된 '소
학교교칙대강'에 그 요지가 처음 명시된 바 있다.

도화는 안안眼과 수手를 연습하여 통상通常의 형체를 간취하고 정正하
게 화畫하는 능능能을 양양養하고 겸하여 의장意匠을 연련練하고 형체의 미
美를 변지辨知케 함을 요지로 함.

이 도화교육의 요지는 1891년에 개정된 근대 일본 문부성의 2차 '소학

83 홍선표, 앞의 책, 35~36쪽 참조.
84 浦崎永錫, 앞의 책, 179쪽과 橋本太泰幸, 『日本の美術教育 : 模倣から創造への展開』(明治圖書,
 1994) 47~84쪽 참조.

교칙대강' 9조(도화)의 내용을 그대로 차용한 것이다.[85] '눈과 손의 연습'은 1881년의 1차 교칙 제정 때 강조된 페스탈로치의 개발주의 교육법을 반영한 것이고, '의장의 익힘과 형체 미의 변지'는 1880년대 후반경 대두된 헤르베르트(1776~1841)의 '미육美育'에 의한 덕성주의 교육법을 새로 포함한 것으로, 일본 근대 초기의 미국유학파와 독일유학파의 교육관을 절충해 작성되었다.[86] 전자가 식산흥업과 근대 미술 습득을 위한 기능 향상을 목표로 삼았다면, 후자는 근대 국민으로서의 품성 도야와 창조력 개발에 치중하여 제기된 것이라 하겠다.

그런데 이러한 도화교육은 처음에 7~10세까지 재학할 수 있는 저학년의 심상과에서는 시행되지 않았고, 10~13세 아동이 다니는 고등과 과정에서만 매주 2시간 실시했다. 1896년의 소학교령 '부교칙附校則'에 다음과 같이 명시되어 있다.[87]

> 심상과에는 지금 도화를 가하지 아니함. 고등과에서 도화를 가르칠 때
> 에는 체법과 실물에 취하여 직선, 곡선과 단형으로부터 시작하고, 때
> 때로 직선, 곡선에 의한 여러 형을 공부하여 그리며 점진하는 대로 아
> 동의 평상 목격하는 제반 형체에 나아가 또 실물 혹은 체법에 취하여
> 도화함. … 도화를 가르치는 것은 다른 교과에서 교습하는 물체와 아
> 동의 일상 목격하는 물체 중에 취하여 이를 그리고 겸하여 청결 정밀
> 을 숭상하는 습관을 양성함에 있음.

85 박휘락, 『한국미술교육사』(예경, 1998) 65쪽 참조.

86 中村隆文, 『'視線'からみた日本近代-明治期圖畵教育史研究』(京都大學學術出版會, 2000) 119~125쪽 참조.

87 學部 건양원년(1896) 5월 「小學校令 附校則」 심영옥, 「한국 근대 교육령 변천에 의한 초등미술교육 시행규칙 분석-1895년부터 1945년까지를 중심으로」 『교육발전연구』 21-1(2005.6) 218쪽 재인용.

이러한 요강은, 풍경화를 비롯한 관 주도 근대기 미술의 주류를 이루면서 품성 도야의 인생주의=문화주의 미술론과 관전 아카데미즘=관학풍의 핵심사조와 양식으로 작용하게 되는 사생적 리얼리즘의 기초를 육성하는 의의를 지닌다는 점에서 획기적이다.[88] 1896년 학부에서 발행한 『신정심상소학』에서 "그림은 아무 것이나 눈에 보이는 대로 그리는 것"이라고 설명했듯이 그림 자체를 사생화의 개념으로 규정짓기도 했다.

도화교육은 소학교에서 4년제의 보통학교로 이름이 바뀌게 되는 광무10년(1906)의 통감부 정치가 시작되는 시기부터 '정규교과' 즉 필수과목이 된다. 도화수업은 자나 컴퍼스 등의 도구를 이용해 직선 및 곡선과 기하학적인 단형의 형태를 그리는 '용기화用器畵'와 연필이나 모필을 가지고 손으로 그리는 '자재화自在畵', 이를 응용하는 '고안화考案畵'로 나뉘어 이루어졌는데, 자재화 위주로 전개되었다. 자재화에는 화본을 보고 그리는 임화臨畵와 실물을 보고 그리는 사생화가 있었으며, 사생을 주안으로 삼았다.[89]

'사생화'라는 용어는 융희2년(1908)의 학부령 제9호 「고등여학교령시행규칙」의 '학과목 및 요지' 가운데 "도화는 자재화로 하되 사생화를 위주로 한다"에서 초출되고, 다음 해의 고등학교와 사범학교령시행규칙에도 같은 내용으로 명시되었다.[90] 사범학교령에는 "보통학교의 도화교수하는 방법을 회득會得케 한다"고 했듯이 사생 중시 교육이 초등교육으로도 시

88 사생적 리얼리즘에 대해서는 홍선표, 앞의 책, 14쪽 참조.
89 박휘락, 「사생화 교육의 변천에 관한 연구」 『대구교육대학 초등교육연구논총』3(1978) 71~91쪽에서 1895년부터 임화식 사생화교육에서 1920년대에 자연묘사식 사생화로 변화되었다고 했다. 그러나 도화교과서에 수록된 화본을 통해 임화를 배우는 것이 임화주의가 아니라, 실물을 보고 바르고 정확하게 그리는 방법을 실행하기 위한 모사술을 습득하는 과정으로 교육되었을 것이다.
90 융희2년 4월 10일자와 융희3년 7월 5일자 『관보』 참조.

행되었을 것이다. 융희 4년(1910) 학부 편찬의 『보통교육학』에서는 도화교
수의 요지에 대해 다음과 같이 설명했다.[91]

一. 교수의 요지: … 3요점이 있으니, (一) 물체를 관찰하고 정확히 식
별하는 일이니, 눈은 지식의 문호라 형체를 관찰하는 힘을 양성하
는 필요를 이에 알리고 (二) 통상의 형체를 정확히 그리는 기능을
수련하는 일이니, 그리는 일은 글 쓰는 일과, 말하는 일과 같아 모
두 사상을 표출하는 방편이니 나의 사상을 유형적으로 그리기 원
하는 것인 고로 이 기능의 수련은 일상생활에도 심히 필요할뿐더
러 미술공예에도 응용하여 일국의 산물에 다대한 진보를 이르게
하며, (三) 미감의 양성이므로 도화는 관찰을 정밀히 하고 질서, 청
결, 치밀, 인내 등의 덕을 배양하여 미를 좋아하고 추를 싫어하는
감정을 양성함에 다대한 효력이 있는 것이다.
二. 교수의 재료: … 방법상으로 나누면 임화, 사생화, 고안화의 3종이
니, (二) 사생화는 실물을 보이는 대로 위치, 형상, 색채, 농담 등
을 정확히 간취하여 묘사하는 것이오.
三. 교수의 방법: … 임화는 장래 실물을 사생할 때 색, 형, 선을 여하
히 그리는가를 알게 하는 과정에 불과하고, 원래 도화의 최종 목적
이 아닌 고로 … 사생과 연계해 지도해야 완전함을 얻을 수 있다.

전근대의 창작관습에서 종속적 혹은 도구적 존재였던 눈과 손과, 사
물의 객관적 형태가 중심이 되어, 이를 인간의 주체적 시점에서 보이는
대로 정확하게 그려내는 근대적인 사생적 리얼리즘과 함께, 시각 중심 또
는 시각 독점의 세계 파악과 표현이, 근대성 구축의 패러다임으로 제도
화되고 내면화되는 학습을 시작하게 된 것이다.

91 학부편, 『보통교육학』(조선총독학무국, 1910) 114~117쪽 참조.

1895년 서울에서 323명으로 시작하여 3년 뒤 838명으로 늘어난 보통학교 생도는 1910년 전국적으로 공립학교 학생 수만 10770명이 된다. 그러나 이들을 대상으로 도화시간에 사생교육을 어떻게 지도했는지는 구체적으로 알 수 없다. 근대 일본에서의 도화교육 경향이 개화기의 신교육 시행 초기부터 통감부 정책과 일본인 교사에 의해 유입되었을 것으로 생각되기 때문에 이를 통해 짐작해 볼 수 있다.

당시 메이지 중·후기 일본 소학교의 도화교육에서는 '사생' 지도에 대해 "실물사상을 환기시키고" "실물을 원근으로 그리는 방법을 알게 한다"고 했다. '사생화'는 "실물실경을 그대로 추출한 것"으로 "사생할 때 실물과의 거리나 위치를 변화시키면 아니 된다"고 하여 고정된 시점에서 그리는 것을 주지시키려 했음을 알 수 있다. 1900년경 소학교 도화 수업에서 사생은 심상과 3학년 때 '간취화看取畵'와 함께 연 25시간 처음 배정되었다가 상급 고등과 1학년부터 사생만 25시간 시행하였다.[92]

개화기의 미술교육에서 근대적인 각급 학교제도의 교육시스템에 의한 전문화된 교습은, 1906년의 사범학교령에 따라 예과 1년에 본과 4년 과정으로 설립된 한성사범학교의 도화과 설치로 시행되기 시작했다. 교사로는 동경미술학교 도화강습과 출신의 고지마 겐사부로兒島元三郎가 1906년 초빙되었으며, 주 3시간의 도화과목을 맡아 사생 등에 대해 강의했을 것이다. 1909년에는 동경미술학교 서양화과 출신의 히요시 마모루日吉守가 경성중학교 도화교사로 부임하였다. 일제강점기 동안 보통학교

92 메이지 중·후기 도화교육의 교습법 등에 대해서는 橋本泰幸, 『日本の美術敎育』(明治圖書, 1994) 47~84쪽 참조.

교원이 조선인보다 일본인들이 많았듯이,[93] 개화기의 도화교육도 일본인 교사의 비중이 컸을 것으로 생각된다.

개화기에는 이처럼 초중등학교와 사범학교에서의 도화교육과 더불어 미술학원 형태의 교습시설에서도 풍경화 또는 사생과 관련된 강습이 이루어지기 시작했을 가능성이 추측된다. 서화가이며 사진작가였던 김규진이 1907년 '도화'와 '사자寫字' = 서예 전공생을 각 10명씩 신문을 통해 공개적으로 모집한 '도사圖寫학교'와 서우西友학회의 후원을 받아 세운 '교육서화관'은 한국 최초의 사설 미술강습소로. 도화와 함께 사진을 가르치기도 했다.[94] 그리고 영국 해머스미드회화전문학교에 유학했던 서양화가 야마모토 바이카이山本海崖가 1910년 11월에 설립을 계획하고 다음 해 1월 20일에 지금의 중구 오장동에 '조선인 신사숙녀를 위해' 개설한 '양화속습회'는 최초의 서양화 강습소인데, 예비과에서 연필화를, 본과에서 수채화와 유화를 각각 3개월 코스로 가르치면서 사생과 풍경화도 지도했을 것으로 생각된다.[95]

교과서의 풍경 삽화

교과서 삽화는 프란시스 베이컨의 과학적 실재론 교육관에 영향을 받은 코메니우스가 17세기 중엽, 시각 등의 감각에 의해 직관적으로 사물을 인식

93 장인모, 「조선총독부의 초등교원 정책과 조선인 교원의 대응」(고려대 대학원 한국사학과 박사학위논문, 2018.6) 13~14쪽의 표1 참조.
94 『대한매일신보』 1907년 4월 20일자와 7월 16일자 참조.
95 『매일신보』 1911년 1월 20일자 참조.

하는 실물교육의 중요성을 주장하면서 실물을 대신하여 그린 회화를 수록한 『세계도회』가 효시이다. 보편화는 직관교수사상을 확산시킨 19세기 전반 페스탈로치의 '오브제트 레슨(Object Lesson)' 등과 결부되어 이루어졌다.[96]

한국에서의 교과서 삽화는 1895년의 갑오개혁에 따른 신교육의 추진으로 근대적인 교육이 시행되면서 '교육의 원소'로서 인쇄된 교재를 통해 대두되었고, 1896년 2월 학부에서 발행한 『신정심상소학』을 효시로 전개되기 시작했다.[97] 이들 교과서는 소학교용으로 편찬되었지만, 일반인들의 문명개화와 애국계몽의 대중서로도 인기가 높았다. 특히 교과서 삽화는 기계화된 인쇄술로 대량 생산하여 시각적으로 육체화肉體化된 정보를 균일하게 보급하여, '문명의 진보'를 체험하고, '국가의 실심實心'과 '시무時務의 적용'을 쉽게 깨닫게 하는 복제된 개화와 계몽의 이미지로 널리 작용되었다. 그리고 삽화에 표현된 서양화풍의 양식은 이 시기의 창작미술에 비해 개량된 객관적 형상 묘사법을 선구적으로 반영한 의의를 지닌 것으로, 과학적 물체관과 근대적 시각법의 내면화에도 적지 않게 기여했다.

개화기 교과서의 삽화를 누가 그렸는지 전하는 자료가 거의 없다. 『신정심상소학』의 경우, 일본신문 『시사신보』의 기자로 내한했다가 관립한성사범학교 속성과速成科 교사로 초빙된 다카미 가메高見龜와 아사카와 마쓰지로麻川松次郎 등이 보좌원으로 제작에 참여한 것과, 1909년 보성사에서 발행한 정인호 편찬의 학부 검정도서 『최신고등대한지지』의 삽화를 '화사 팽남주'가 그렸다고 명시해 놓은 것 외에 이름이 알려져 있지 않다.

96 森田英一·土田光夫, 『小學國史敎師用揷畵の精說及び取扱』(新生閣, 1936) 12~22쪽과 橋本泰幸, 『日本の美術敎育』(明治圖書, 1994) 18쪽 참조.

97 홍선표, 「한국 개화기의 삽화연구-초등 교과서를 중심으로」 257~293쪽 참조.

그런데 대한국민교육회 편찬의 『초등소학』(1906년)과 보성관 발행의 『초등소학』(1906년경), 천도교 소학생용 교재로 추정되는 『몽학필독』(1906년경 추정)은 1905~6년 무렵 이들 기관에서 편집 일을 맡아 본 바 있는 이도영이 삽화를 제작했을 가능성이 크다.[98] 이도영은 안중식의 문하에서 서화를 배우기 전인 15세 때부터 신식화폐를 만들던 전환국에서 견습생으로 석판술과 도안술을 경험한 바 있으며, 삽화가로도 선구적 활동을 하였다.[99]

풍경화와 관련된 삽화로는 정인호 편의 1908년 『최신초등소학』의 '그림 그리다'란 항목으로 산과 강이 보이는 야외에 이젤을 놓고 캔버스 앞에서 유화를 제작하는 광경을 먼저 꼽을 수 있다.(도 20) 이처럼 19세기 중엽 전후의 바르비종파와 19세기 후반의 인상주의 화가들에 의해 보편화된 야외 사생 장면의 그림은 개화기에 이루어진 서양화의 2차 파급과 관련해서도 중요한 의의를 지닌다. 그림을 그린다는 행위를 야외 사생에 의해 유화를 제작하는 삽화를 통해 설명함으로써, 서양화에 대한 이해를 높이고 풍경화를 미술 장르로 내면화시키는 데도 기여했을 것으로 보인다.

이밖에도 개화기 교과서 삽화의 상당수가 1880~1900년대의 메이지 시기 국어 독본류 삽화를 범본으로 사용했다.[100] 그 중에서도 염전에서의 작업 광경이나, 항구 풍경, 산업풍경인 건물마다 굴뚝에서 연기를 뿜

98 1909~10년에 이도영이 그린 『대한민보』의 시사만화와 『몽학필독』 인물상 양식의 유사함은 지적된 바 있다. 정희정, 「『대한민보』의 만화에 대한 연구」(홍익대 대학원 미술사학과 석사학위논문, 2000) 52쪽 참조.

99 현영이, 「관재 이도영의 생애와 인쇄미술」(이화여대 대학원 미술사학과 석사학위논문, 2004) 참조.

100 근대 일본 교과서 삽화는, 『日本敎科書大系』 近代編 第1卷(講談社, 1968)을 주로 참조.

(도 20) 〈그림 그리다〉 정인호 편 『최신
초등소학』 1908년

는 공장과 철로가 설치된 권업모범 건물 경관도 등은 일점투시법에 의한 풍경화로 주목된다.(도 21) 기차와 정거장을 그린 삽화도 눈에 띈다. 많은 사람을 태우고 연기를 길게 내뿜으며 달리는 둥근 터빈형의 기차를 친구와 같이 보고 있는 삽화와, 차창 너머로 농촌과 시가지 풍경이 번갈아 바뀌는 것을 구경하고 있는 모습을 담은 『국어독본』(1907)에 실린 삽화에선 초지역적 이동으로 경관이나 지역의 고유성을 타자화된 특색으로 비교, 대조하게 되는 근대적 시선이 생성되는 현장을 보는 것 같다.

1907년 학부 편찬의 『국어독본』에 실려 있는 개울가에서 빨래하는 아낙네와 논밭의 새를 쫓는 소년의 모습을 담은 시골 정경의 〈농촌〉 삽화는(도 22) 1920년대 이후 유행하는 산수풍경화와 향토색 풍경화의 선구적 제재를 보여준다는 측면에서 각별하다. 일점투시법에 의해 조성된 공간에 풀을 뜯고 있는 근경의 소를 비롯해 잔물결을 일으키며 흐르는 시냇물과 정겨운 토담의 초가집, 전답 너머 먼 산 등은 농촌과 산촌의 풍경을 주로 다룬 근대기 향토경의 특징을 보여준다. 같은 교과서에 수록된 「학우」의 삽화에 보이는 시골풍경의 경우, 개량된 기와가옥들의 양태나 일정하게 구획된 전답의 정리된 모습 등이 일본 교과서 그림을 그대로

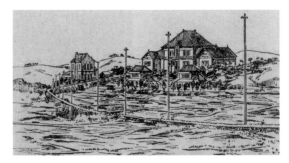

(도 21) 〈권업모범장〉 『국어독본』 권6 1907년

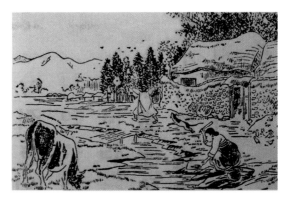

(도 22) 〈농촌〉 학부 편 『국어독본』 권2 1907년

모사하여 현실감이 떨어지는 데 비해, 〈농촌〉 삽화는 한층 더 향토적 정서를 자아낸다. 이러한 삽화들은 주제와 제재, 구도 등을 차용하여 나타낸 것이지만, 당시 창작미술에서 볼 수 없는 현실적 정경을 담고 있다는 측면에서 새로운 근대적 표현법의 수용과 더불어 시대물로서의 자료적 가치도 크다.

도화교과서는 1906년의 보통교육령 공포로 도화가 정규교과로 필수 과목이 되면서 제작되기 시작했다. 1907년에서 그다음 해 9월 사이에 학

부 편찬의『도화임본』4권이 처음 발행되어, 1909년에 18,450권 정도가 보급되었다.[101] 책의 판형이나 형식 등은 메이지 후기 문부성 편찬의 도화 교과서를 차용하여 횡장좌철식의 국판이며, 먹과 부분적으로 담묵으로 선염하여 그렸고, 석판 인쇄하였다. 동경미술학교 교수 가와바타 고쿠쇼川端玉章와 아사이 츄淺井忠가 각각 펴낸『제국모필신화첩』(1894)과『소학연필화첩』(1902), 그리고 1904~5년에 걸쳐 근대 일본의 제1기 국정도화교과서로 발행된 심상소학과 고등소학의『모필화수본毛筆畵手本』의 삽화를 범본으로 하여 제작되었다. 이들 문부성 검정 또는 국정의 도화 교과서들은 학부의 인가 교과서로도 도입되어 사용되었기 때문에 이 시기 미술교육에 직접적인 영향을 끼치기도 했을 것이다.

한국 최초의 미술 교과서인 학부 편찬의『도화임본』4권에 수록된 삽화는 모두 108개로, 원화 제작자를 이도영으로 보고들 있다. 아마도 이도영이 1915년 조선총독부 검인정 교과서로『모필화임본』과『연필화임본』을 펴낸 사실이 전화된 것 같다.『도화임본』의 화풍을 분석해 보면, 최초로 교과서에 삽화를 수록한 1896년 학부 편찬의『신정심상소학』과 마찬가지로 일본인이 주도해서 제작했을 가능성이 크다. 특히 1907년에는 한일신협약에 따라 타와라마 고이치俵孫一가 학부차관이 되어 교과서편찬위원회를 설치하고 미츠지 쥬조三土忠造의 감독 아래 보통학교 교과서를 편찬한 사실을 상기할 필요가 있다.

『도화임본』권4의 제19도인〈교橋〉(도 23)는 소경小景 사생화로, 나무다리의 양태나 평면적인 선염법 등이 일본화풍이다. 이도영이 국민교육회와 출판사 보성관에서 편집업무를 보면서 삽화를 그린 것으로 생각되

101 『황성신문』1908년 9월 17일자와, 강윤호,『개화기의 교과용도서』(교육출판사, 1977) 213쪽 참조.

는 1907년을 전후하여 발간된『초등소학』과『몽학필독』에 삽입된 그림들을 보면,『도화임본』과 인쇄방법이 다른 것을 감안하더라도 묘사법의 차이를 알 수 있다. 서구에서 18세기 이래 도시풍경화의 융성과 함께 주요 광경으로 부각된 교량 경관의 모티프이기도 한 〈교〉는 화면 좌측 하단에서 우측으로 물이 흐르는 쪽으로 다리를 바라보며 그린 것인데, 선원근법과 공기원근법을 구사해 담채 소묘풍으로 나타냈다. 같은 책 권3의 제19도 〈전신주〉와 제20도 〈대문〉도 소경 구성에 같은 기법의 담채 소묘풍의 사생화이다.

『도화임본』에 수록된 삽화들은 선묘 위주에서 권3 이후로 점차 명암과 원근감 또는 비례감이 표현되었는데, 대부분 생활주변의 일상적인 기물과 자연물을 대상으로 한 실물사생의 모사술을 익히는 화본으로서의 성격을 반영하고 있다. 이 교재의 범본이 된『제국모필화첩』과『소학연필화첩』의 저자인 가와바타 고쿠쇼와 아사이 츄는 마루야마圓山계의 일본화 사생파와 메이지미술회의 대표적인 서양화가로, 이들 도화 교과서에도 사생의 대상이 되는 일상적인 물체가 대종을 이루었다. 특히 풍경화

(도 23) 〈橋〉『도화임본』(1907년)
권4 제19도

에 능했던 구파인 메이지미술회의 고야마 쇼타로와 아사이 츄 등이 근대 일본의 초중등 미술교육 정책과 도화교과서 편성에 중심적인 역할을 하였다.[102]

따라서 개화 후기의 국정 미술교과서로 편찬되어 1910년대까지 사용된 『도화임본』은 명가들의 화법을 습득하고 그 신수를 이어받기 위한 범본 구실을 했던 기존 화보와 달리, 실물사생을 위한 모사술을 학습하는 교재였다. 에도시대 이래의 사생화 및 양풍화의 전통과 서구의 과학적 사생술을 비롯한 아카데믹한 미술교육이 결합된 제재와 방법으로 구성된 의의를 지니기도 한다.

맺음말

지금까지 서구 근대회화의 주류를 이루며 발흥된 '풍경화'가 '서세동점'의 세계사적 대세와 '문명개화'의 시대적 추세에 수반되어 1900년 전후의 개화기 한국에 유입되고 수용되는 과정과 양상을 용어와 작품, 이미지의 파급, 신교육 및 사생강습을 통해 살펴보았다. 이러한 개화기의 '풍경화' 유입은 천년 이상의 산수화 전통국 한국에서 사생적 리얼리즘에 의한 경관 표현의 근대화를 견인하는 직접적인 원인으로 작용한 의의를 지닌다. 이러한 유입에 이어 일제강점기인 1910년대 중엽 이후 '서양화가'의 탄생과 더불어 '풍경화'가 본격적인 창작미술로 다루어진다. 그리

102 靑木 茂, 앞의 책, 57쪽 참조.

고 1920년대 초 '동양화'로 개편된 산수화도 무명의 자연경 또는 일상경을 '사생적 작풍'으로 재현한 수묵 또는 담채풍의 '산수풍경화'로 개량되어 한국 근현대미술사의 주요 장르로 역정을 펼치게 된다.

한국 개화기의 삽화 연구
– 초등교과서를 중심으로

머리말

한국의 근대미술에 관한 연구는 지금까지 창작미술 또는 전시회미술 중심으로 이루어져 왔다. 이처럼 '동양화'와 '서양화' 위주로 구성된 기존의 '한국근대미술사' 체계로는 근대적 표상시스템과 시각문화 전반의 변동과 결부되어 생성되고 수립된 근대기 한국미술의 전모와 실상을 파악하기 어렵다. 미술을 미학예술학적 관점에서 작가의 천재성과 작품의 창의성 내지는 걸작성을 논하고 그 우열을 평가하는 이러한 순수미술 중심의 관념은, 정치와 사회를 초월한 탈속적脫俗的 감성을 조장하고 이를 상위 개념으로 서열화한 식민지시기의 문화주의와 밀착되어 육성된 것이다. 이처럼 순수미술 중심의 관점에서 응용미술과 복제미술 등은, 하위 개념으로 주변화되어 '한국근대미술사' 서술에서 차별 또는 배제됨으로

이 글은 『미술사논단』15(2002.12)에 수록된 것이다.

써 미술의 근대화와 근대성 체험 및 근대적 지식과 인식틀의 형성에 기여한 실상을 제대로 파악하지 못하는 실정이다.

1890년대에 이르러 한국의 미술은 '서세동점'의 세계사적 대세에 따라 '문명개화'를 시대적 과제로 추진하기 시작한 개화기라는 새로운 국면을 맞이했다.[1] '근대'의 여명인 개화기를 통해 '미술'이란 신용어가 등장했고, 새로운 인쇄술의 도입에 따른 신문·잡지류의 출현과 서적류 출판물의 대량 생산과 증가로 '미술'의 유포와 더불어 인쇄미술 또는 복제미술이란 영역이 생성된 것이다. 정보를 균일하게 배급하는 도구인 인쇄술의 기계화는, 신지식의 광포廣佈와 함께 국민국가와 근대사회를 구축하고 문화의 여러 영역과 유형을 바꾸어 놓았듯이,[2] 인쇄미술 또한 '근대'를 촉진하고 확장하는 통로로서 중요한 구실을 한 것으로 보인다.

문장의 내용을 이용자들에게 쉽고 흥미롭게 시각적으로 설명하고 이해시키기 위해 각종 서적과 신문·잡지와 같은 인쇄출판물의 삽화는, 비언어적 의사소통의 조형 매체로서 '문명의 진보'를 체험하고 '국가의 실심實心'과 '시무時務의 적용'을 구체적인 형상을 통해 깨닫게 하는 개화와 계몽의 이미지로 널리 기능한 것으로 생각된다. 삽화는 '도설圖說'과 '도해圖

1 개화기의 명칭과 시기 설정에 대해서는 일반사나 사회사. 문학사 등의 분야에서 다양한 논의가 있으나, 여기서는 '時務的 開化' 정책에 의해 부강한 문명국 수립을 위한 국민국가 체제로의 전환과 결부되어 근대적인 표상시스템이 생성되던 1890년대와 1900년대를 지칭한다. 홍선표, 「한국 근대 수묵채색화의 역사-'동양화'에서 '한국화'로」『아름다운 그림들과 한국은행: 한국 근대미술의 한 단면-한국은행소장품을 중심으로』展(국립현대미술관, 2000. 4)과 「한국 근대미술의 역정」『격조와 해학:근대의 한국미술』(삼성미술관, 2002.3), 160~161쪽 참조. 개화기 미술에 대해서는, 홍선표, 「개화기미술」1~5, 『월간미술』14-5.7.8.9.12(2002.5.7.8.9.12) 참조.

2 Marshal McLuhan, *Understanding Media: The Extension of Man*, (『미디어의 理解』月刊 中央 討年 6月號 別冊文庫, 138~153쪽); 鈴木 淳, 『新技術の社會誌』日本の近代15(中央公論新社, 1999) 37쪽 참조. 그리고 개화기에 서적 인쇄소는 '문명개발하는 선구적 기관'으로 인식되기도 했다. 『대한매일신보』1906년 1월 19일자 日韓圖書印刷會社 개업광고 참조.

解' '도식圖式' 등의 용례로, 불교의 변상도와 유교의 행실도를 비롯해 각종 도보圖譜나 도감류 서적, 또는 행사도 의궤 등에 교화와 증험을 위해 근대 이전에도 다루어졌다.

그러나 '열삽지도화列揷之圖畵' 즉 글 속에 '삽입하여 벌려 놓은 그림'이란 뜻을 지닌 '삽화揷畵'라는 장르명으로 등장한 것은 개화기를 통해서였다. '삽도揷圖' '삽화揷畵' '삽회揷繪'란 용어는 1890~91년경의 메이지明治기에 만들어진 것이다.[3] '삽도'는 1907년 7월 15일자 『황성신문』 「논설」에, '삽화'는 1908년 7월 28일자 『황성신문』의 문아당文雅堂 인쇄광고에 처음으로 쓰이기 시작했다. 이러한 삽화는 기계화된 인쇄술의 발달에 힘입어 대량 생산되고 널리 유포된 개화기의 대표적인 인쇄미술= 복제미술이며 시각문화로서 새로운 주목이 요망된다.

개화기의 삽화는 신문과 잡지 및 각종 서적류에 수록되었는데, 신문소설의 연재나 잡지의 발간이 본격화되기 이전이었기 때문에 이 시기의 대종을 이룬 것은 교과서의 삽화였다. 1895년 7월 19일 '소학교령' 공포 이후 근대적인 신교육이 제도화되면서 인쇄된 교과용 도서인 교과서가 '교육의 원소'로 출판되었으며,[4] 국어독본과 수신서 및 국사서 중심으로 삽화가 수록되기 시작했다. 1895년에서 1909년 사이에 발간된 교과서로 현존하는 것은 120여 종인데, 그 가운데 23종 정도에 삽화가 실려있다.[5]

3 靑木 茂, 「明治期揷繪美術의 素描」, 『美學美術史學科報』24 (1996.3) 9쪽 참조. '삽회'의 어의에 대해서는 匠 秀夫, 『日本의 近代美術と文學』(沖積舍, 1987) 96~97쪽 참조.

4 『황성신문』 1906년 5월 30일자 「各種敎科書之精神-論說」 "敎科書者는 卽敎育之元素也라."

5 강윤호, 『開化期의 敎科用 圖書』(敎育出版社, 1977) 112쪽~238쪽과 韓國學文獻硏究所編, 『韓國開化期敎科書叢書』1~20卷(亞細亞文化社, 1977) 참조. 개화기를 통해 각급 학교에서 사용하기 위해 발행된 학부 편찬의 국정교과서나 민간 편찬의 검인정교과서의 총수를 700에서 1000여 종으로 추정하기도 하지만, 그 정확한 수효는 아직 파악되지 못하고 있다. 백순재, 「開化期의 韓國書誌」 『東方學誌』 11(1970) 198쪽과 김봉희, 『한국 개화기 서적문화연구』(이화여대출판부, 1999) 134쪽 참조.

이들 삽화가 실린 교과서 가운데『심리학교과서』나『중등동물학』과 같은 일본서적 번역본과『최신세계지리』처럼 사진을 삽도로 수록한 것을 제외한 14종은, 역사서와 수신서를 포함하여 거의 전 과목을 망라한 종합 독본서들로 대부분 초등학교용이다. 여기서는 이 14종에 수록된 약 1000여 점의 삽화를 중심으로 살펴보고자 한다.

삽화가 수록된 교과서는 1896년 2월 학부에서 발간한『신정심상소학新訂尋常小學』을 효시로 대두되었으며, 주로 소학교용으로 편찬되었지만, 일반인들의 문명개화와 애국계몽서로도 인기가 높았다. 1907년 학부의 검인정교과서로 출간된 현채(玄采 1886~1925)의『유년필독幼年必讀』의 경우, 전국적으로 애독된 국민적 교과서이기도 했다.[6] 따라서 이들 교과서에 실린 삽화는 개화와 계몽의 시각언어로 널리 기능하면서 '안목 및 사상의 계발'과 더불어 근대성을 유통시키고 일상화하는 데 이 시기의 어떠한 매체보다 심대한 구실을 한 것으로 보인다. 특히 문장의 내용과 관련된 사물이나 인물, 정경 등을 묘사한 삽화는 글에 비해 감각에 직접 인지되는 시각적 이미지로서 구체적이고도 명확하게 제시해 주면서 학습자의 흥미를 유발하고, 더 장시간 기억되는 효과를 지니고 있기 때문에 더욱 그러하다. 그리고 이들 삽화에 표현된 서양화풍의 경우, 이 시기의 창작 미술에 비해 개량된 객관적 형상 묘사법을 선구적으로 반영한 의의를 지닌 것으로, 과학적 물체관과 근대적 시각법의 내면화에도 적지 않은 기여를 한 것으로 생각된다.

이처럼 개화기의 교과서 삽화는, 근대 이후 시각적인 것이 인간의 경험을 조직화 또는 구조화하는 중심 범주의 하나가 되었듯이, 신교육에

6 『韓國開化期教科書叢書』2, 국어편 II, 백재순,「解題-幼年必讀」V쪽 참조.

의해 추진된 학습 체험의 확장과 새로운 지식 습득에 기여하면서, 근대 미술을 포함한 근대성의 체화에 심대한 작용을 했음에도 불구하고 아직 이에 관한 연구는 전무한 실정이다. 이 글에서는 그 시론적 연구로 초등학교용을 중심으로 개화기 교과서 삽화의 대체적인 양상을 살펴보고자 한다.

신교육과 교과서 삽화

1894년의 갑오개혁 이후 근대 국민국가로의 전환을 본격적으로 추구하면서 부강한 문명국가 수립과 '국민'계몽이 시대적 선결 과제로 대두됨에 따라 이를 새롭게 가르치고 키우는 신교육이 국가 존립과 향상을 도모하는 근본책으로 강조되었다. 1895년 2월 2일 고종은 '교육조서'를 통해 인륜을 중시했던 전통적 교육에 부국강병이란 '공중지익公衆之益'에 중점을 두는 '실용'교육으로의 전환을 천명하는 신교육 강령을 지시했다.[7] 그리고 『독립신문』을 비롯한 당시 언론에서도 문명개화의 근본적 장치로 신교육의 시행을 확장하자는 논조가 사설로 자주 등장했다.[8]

7 『고종실록』권33, 고종 32년 2월 2일, 「관리와 백성들에게 교육강령을 지시하다」 및 같은 날자 『구한국관보』와 『文獻備考』권209 「學校考」8 ; 구희진, 「갑오개혁기 新學制의 추진과 '實用'敎育의 지향」, 『國史館論叢』89 (2000.3) 184쪽 참조.

8 김영우, 『韓國 開化期의 敎育』(敎育科學社, 1997) 27~29쪽 참조. 개화기의 교육에 대한 인식은 사회진화론적 관점에서 더욱 중요시되어 서구의 부강 자체가 이들 국민이 교육을 통해 얻은 지력과 지식에서 연원되는 것이라 보고, 국민은 교육되어야 하며 약자를 강자로 만들고 부패한 것을 새롭게 만드는 신교육이야말로 국제사회의 생존경쟁에서 승리할 수 있는 동력이며 가장 적극적인 자강책으로 생각했다. 「大韓自强會趣旨書」, 『대한자강회월보』1 (1906) 9쪽과 전복희, 『사회진화론과 국가사상』(한울아카데미, 1996) 153쪽 참조.

이에 따라 조선 정부에서는 1895년 3월 25일 신교육을 시행하기 위해 예조에서 독립 설치했던 학무아문을 학부로 재정비하고 새로운 학제를 추진하였다. 4월 19일 제정된 초등교원 양성을 위한 '한성사범학교령'을 비롯해 각급 학교법령이 공포되고 근대식 학교를 본격적으로 설립하는 등, 신교육을 제도화하기 시작했다. 특히 신학제에서는 '만 8세에서 15세' 사이의 '아동' 또는 '유소년幼少年'을 대상으로 가르치는 '소학교' 교육을 중시하였다. 1895년 7월 19일 공포된 '소학교령'을 비롯해 8월 12일과 9월 28일자의 '소학교교칙대강'과 '소학교입학권유고시' 등을 통해 "국민교육의 기초와 그 생활상 필요한 보통지식과 기능을 가르치는 곳"이며, '개화의 본本'과 '애국의 심心'과 '부강의 술術'을 배우는 곳이기에 "오직 나라의 문명이 학교의 성쇠에 달려 있다"고 강조한 바 있다.[9] 그리고 신문에서도 '국민교육의 기초'로서 초등교육의 중요성을 강조했으며, '흥사단' 등에서 의무교육의 실시를 주장하기도 했다.[10]

이처럼 소학교 교육의 중시는 장 자크 루소 이래의 근대적인 아동관과 유년기교육론 등에 토대를 두고 '국민교육'의 연령별 제도의 기초 단계로서 강조된 근대 일본의 교육정책과 결부되어 전개된 것으로 보인다.[11] 특히 근대 일본의 소학교 교육은 부국강병과 식산흥업, 문명개화의 지식

9 『구한국관보』119호(1895.7.22)와 138호(1985.8.15), 175호(1985.9.30) 참조.

10 『독립신문』1898년 7월 6일자 「童蒙教育」에서 개화를 통해 開明進步하려면 국민교육의 기초가 되는 소학교를 많이 설립하여 아동교육에 힘써야 함을 강조했다. 『대한매일신보』 1906년 6월 16일자 「잡보」 "소학의 교육은 국민자제의 사상을 개발하고 성질을 도야하며 氣節을 배려하여 국가의 국가 되는 체통을 세우며 민족의 민족 되는 혈계를 이어 나라를 사랑하고 나라를 위해 살게 할 것이며 죽게 할 것이다." 의무교육 논의에 대해서는 김영우, 앞의 책, 32~34쪽 참조.

11 1895년 고종의 '교육조서'와 조선정부의 '소학교령'은, 1890년 발포된 明治의 '교육칙어'와 明治 정부의 '소학교령'을 참고로 제정되는 등, 교육의 기본방침이나 법령, 제도, 교육내용 등이 '各國의 近例'로서 근대 일본을 모델로 추진되었다. 구희진, 앞의 글, 182~185쪽 참조.

과 기능을 수용하고 근대적인 생활양식을 경험하는 새로운 학습 형태와 장場에서 '국민'교육과 '국가'교육이 제도적으로 동일하게 시행되는 근대 국민국가제도의 산물로서의 성격이 강했다.[12] 성인으로 발전해 가는 '2세 국민'에게 천황제 이데올로기에 기초한 '국가'의식과 규율성을 고취시키면서 근대화를 촉진시키는 미디어로서의 '인간'을 육성한 것이다.[13]

이처럼 신학제에 의한 신교육이 국민의 계몽과 국가의 자강과 직결되어 추진되면서 새로운 교육 과정과 교과 내용을 학습하는 인쇄된 교재용 도서인 교과서의 발행이 시급하게 되었다. 교과서는 '教課書'로 쓰기도 했지만,[14] 1895년 7월 19일에 공포된 '소학교령' 15조에서 '教科書'로 명기되면서 공식화되고 제도화된 것이다.[15] 이러한 교과서는 교육의 직접적인 수단으로 중요성이 강조되었을 뿐 아니라, '국민'으로서의 동질화와 새로운 정체성을 형성하는 핵심적인 인쇄매체로도 각별한 의의를 지닌다고 하겠다. 당시 언론에서도 교과서를 "교육지원소教育之元素"로, 교과서 편찬을 "교육발달지제일기관教育發達之第一機關"으로 인식했는가 하면, 교과서를 늘 익히고 많이 만들어내면 가르쳐 키우는 것이 확장되고 "개명지진보開明之進步" 되기에 이를 실현하는 것을 "금지일등사업今之一等事業"으로 중요시했다.[16]

이에 따라 학부에서는 교과서와 관련된 업무를 주관하는 편집국을

12 柄谷行人, 『日本近代文學の起源』(박유하 옮김, 『일본근대문학의 기원』 민음사, 1997, 151~177쪽) 과 李孝德, 『表象空間の近代-明治「日本」のメディア編制』(新曜社, 1996) 163~173쪽 참조.

13 위와 같은 곳 참조.

14 1894년 6월 28일에 의정부이하 각 衙門의 관제를 개정할 때, 학무아문의 편집국 업무사항에서 교과서를 '教課書'로 기재했다. 『고종실록』권31, 고종31년 6월 28일.

15 이종국, 「근대 교과용 도서 성립기의 시대사적 인식」, 『한국의 교과서』(한국교과서주식회사, 1991) 80~81쪽 참조.

16 『황성신문』 1906년 5월 30일자 「論說·各種教科書之精神」 참조.

두고 교과도서의 인쇄와 번역, 편찬, 검정에 관한 주요사항을 관장하도록 했다. 그러나 신교육의 교과 내용을 체계적으로 갖춘 교과서의 편찬 경험이 없는 학부에서는 "각국의 근례" 또는 "외국규모의 참호參互" 즉 외국의 제도를 본받고자 했는데,[17] 주로 근대 일본의 교과서를 구입해 참고했던 것 같다. 사실 정부에서는 1895년 5월 10일 주일공사관에 「일본사범학교등의 교과서 및 교사 참고서의 구송훈령購送訓令」을 보내 소학교 교사 양성에 필요한 교과서를 편찬코자 하니 관련 서적을 구득해 속히 본국으로 발송하게 한 바 있다.[18] 그리고 1896년 2월에 학부에서 편찬한 『신정심상소학』은 삽화가 수록된 개화기 최초의 교과서로, 관립한성사범학교 속성과 교사로 고빙된 일본인 다카미 카메高見龜와 아사카와 마츠지로(麻川松次郞)가 보좌원으로 참여하여 제작했다.[19] 이 『신정심상소학』의 삽화는, 뒤에서 살펴보듯이 1887년 일본 문부성에서 발행한 『심상소학독본尋常小學讀本』의 삽화를 상당 부분 차용 또는 번안하여 제작되었음을 알 수 있다.

　개화기 교과서 발행과 관련된 근대 일본의 개입은 1904년 이래 '고문정치'와 '차관정치'를 통해 더욱 조직화된 것으로 보인다. 1904년 8월 '한일협약'이 체결되었을 때 내한한 시데하라 히요시弊原坦 박사는 학부의 참정관으로 부임하여 교육정책 전반에 걸쳐 개혁을 단행했으며, 1907년 '한일신협약' 체결에 따라 통감부 서기관이던 다와라 마고이치俵孫一가 학

17 『황성신문』 1898년 1월 23일자 「論說」 "近自 學部로 各樣敎科書를 編撰하되 外國規模를 參互하여 各校各級에 均一整齊히 敎課코저할세."
18 『구한국외교문서』권3, 「日案」3(고려대아세아문제연구소, 1967) 267쪽 참조.
19 구희진, 앞의 글 185쪽 참조.

부차관으로 임명되어 교육행정 전반을 주도했다.[20] 그리고 1906년 교과서 편찬 참여관으로 동경고등사범학교 교수인 미쓰지 츄조三土忠造를 임명하여 교과서 제작과 검정사무를 전담케 했으며, 이 밖에도 한성일어학교 교사이던 다나카 겡코田中玄黃와 우에무라 마사키上村政己, 마츠미야 슈이찌로松宮 春一郎, 고스기 히코찌小杉彦治 등이 사무관으로 학부 교육행정의 실무 책임을 맡아 활동했다.[21]

이처럼 근대 일본의 지도를 받으며 개화기 신교육의 직접적 수단이며, '국민'으로 가르치고 키우는 '교육지원소'로서 편찬된 교과서는 국한문 혼용에 의한 언문일치라는 근대식 표기체계와 함께 문장의 내용을 보조하기 위해 삽입된 그림인 삽화를 수록하여 시각으로 이해하는 효과를 중시하였다. 이러한 교과서 삽화는 프란시스 베이컨의 과학적 실재론 교육관에 영향을 받은 코메니우스가 17세기 중엽, 시각 등의 감각에 의해 직관적으로 사물을 인식하는 실물교육을 중요성을 주장하며, 실물을 대신하여 그린 회화를 수록한 『세계도회圖繪』를 효시로 전개되었다. 그리고 이러한 직관교수사상을 확산시킨 19세기 전반의 페스탈로치의 '오브제트 레슨(Object Lesson)' 등과 결부되어 보편화되었던 것으로 보인다.[22]

근대 일본에서는 메이지 초기에 사물의 그림과 함께 단어가 기재되는

20 강윤호, 『개화기의 교과용 도서』(教育出版社, 1977) 57~61쪽 참조.

21 『大韓自强會月報』2 (1906.7) 14쪽 참조. 그리고 시데하라박사와 다와라차관과 미쓰지참여관을 비롯한 이들 일본인들은 모두 교육을 발전시킨 데 대한 공로로 대한제국 정부로부터 각각 팔괘훈장과 태극훈장 등을 받았다. 『고종실록』권 47, 고종43년, 8월 26일; 『순종실록』권1, 즉위년, 9월 20일, 10월 21일, 12월 30일; 권2, 순종1년, 12월 31일 참조.

22 森田英一. 土田光夫, 『小學國史教師用挿畵の精說及び取扱』(新生閣, 1936) 12~22쪽 참조. 明治期에 '庶物指敎'로 번역된 'Object Lesson'은 직관, 즉 시각 중심의 감각적 제경험을 기초로 많은 사물을 제시하여 가르치는 실물교수법의 일환이다. 橋本泰幸, 『日本の美術教育』(明治圖書, 1994) 18쪽 참조.

'스펠링 북(Spelling Book)'을 비롯해 미국과 유럽의 교과서 편제를 채용하면서 제도화하였다.[23] '교육화'로도 지칭된 교과서 삽화는 본문의 이해도와 가독성을 높이면서 문장으로 설명할 수 없는 부분을 보완해줄 뿐 아니라, 학습자의 흥미를 환기하고 예술적 정조를 함양시켜준다는 점에서, 특히 초등교육에서 그 가치와 사명이 강조되었다.[24] 그래서 교과서 편찬이나 교사의 학습지도에서 본문 연구 못지않게 삽화 연구도 병행할 것을 주장하기도 했다.[25]

개화기의 교과서 편찬 때 삽화에 대한 구체적인 시행 방침이나 제작에 관한 세부 사항을 제시한 것은 없다. 그러나 1895년 8월 12일 제정된 '소학교교칙대강'과 1909년 7월 9일 제정된 '보통학교과정시행규칙' 등에서 교육지침과 각 교과목의 요지를 통해 지식과 기능을 확실히 하여 실제 사용할 수 있도록 일상생활에 필요한 사항을 통해 가르쳐야 한다고 하면서, 실물 관찰과 함께 표본. 모형. 도화 등을 보여 사실을 배우고 명료하게 이해케 함을 요한다고 규정하여 괘도掛圖나 삽화의 필요성을 제시했다.[26] 그리고 민간에서 제작한 교과서의 검정 규정과 관련하여, '검정내규'와 '교과서 도서검정에 관한 '주의注意'에도 "문자의

23 李孝德, 앞의 책, 173~176쪽 참조. 그리고 근대 일본에서 새로운 구미풍의 교과서와 江戸시대의 '往來物' 등, 전통적인 교본이 결합하여 소학교용 교과서의 체제가 정비되는 것은 1880년경 전후였다. 海後宗臣·仲新 編纂, 『日本教科書大系』近代編 第一卷, (講談社, 1978), 「近代の初等教科書」6~10쪽 참조.

24 江馬務, 『小學國語讀本·尋常小學國史插畵の風俗史的解說』 『江馬務著作集』12(中央公論社, 1977) 363쪽 참조.

25 芳野作市, 『國語讀本插畵の精神及其解說』(明治圖書株式會社, 1926) 4쪽과 友納友治郎의 序文 참조.

26 『구한국관보』 1895년 8월 12일자와 1909년 7월 9일자 참조. 『초등소학』(1906)과 『新纂初等小學』(1909)을 비롯해 펼쳐진 상태로 그려진 책에는 대부분 삽화가 수록된 양태로 묘사되어 있어 이에 대한 중요성과 필요성의 인식을 동시에 보여준다.

오락誤落이 무無하고 삽화가 적당함을 요함"이라고 하여 삽화의 적절한 사용을 명시하였다.[27]

삽화가 수록된 개화기 교과서의 효시였던 1896년 2월 발행된 『신정심상소학』의 서문에서도 "소학의 교과서를 편집할 때, 천하만국의 제도와 시무에 적합한 것을 의양依樣하여 혹 물상으로 비유하며, 혹 화도畵圖로 형용하며, 국문을 상용함은 여러 아동들이 우선 깨닫기 쉽고자 함이니, … 우리 아동들은 국가의 실심實心으로 교육함을 본받아 성실하고 면려하여 재기才器를 속히 이루고, 각국의 형세를 익혀 나란히 자주로 내달아 우리나라의 기초를 태산과 반석같이 세우기를 날마다 바란다"고 하였다.[28]

이처럼 개화기의 교과서 삽화는 실생활에 적용하고 응용할 계몽과 개화에 관한 기초적인 지식과 기능을 가르치고 키우는 신교육의 내용을 시각의 자명성自明性에 연유해 사실적이고 구체적이며, 또 객관적으로 용이하게 이해시키기 위해 대두된 것이다. 설명을 단축적으로 실증하고 현실을 실감나게 재현하는 시각이미지는, 글보다 전달력과 전염성이 강하기 때문에 새로운 세계와 사물을 인지하고 경험을 확장하는 통로로서 높은 기능성을 지니고 있다.[29] 특히 미지의 세계나 형태를 지닌 사물일 경우 더욱 크게 작용했을 것으로 생각된다. 시각적 이미지는 하나의 추상적 지식을 보다 알기 쉽게 이해해 주는 데 그치는 것이 아니라, 그러한 정보에 하나의 육체성을 부여해서 우리의 구체적인 삶과 직접 만나게

27 『황성신문』 1909년 12월 27일자 「잡보」 '敎科書 圖書檢定에 關한 注意' 참조.

28 학부편찬, 『신정심상소학』(1896.2) 『序』, 원문 중 일부를 현대어로 번역했음.

29 Regis Debray, *Vie et mort de l'image*(정진국 옮김, 『이미지의 삶과 죽음』 시각과 언어, 1994, 108~111쪽) 참조.

해주는 것을 용이하게 해준다. 그리고 습득한 지식이 그대로 일상생활에 적응되어 세상을 새롭게 보고 세상을 재발견하는 데 큰 효력을 발휘하게 하는 것이다.[30] 개화기에는 신문이나 잡지 등의 대중매체나 사진·영화 등의 시각매체가 아직 영세한 상태였으므로 이 시기의 교육열에 수반되어 광포된 교과서 삽화는, 복제된 개화와 계몽의 이미지로 대종을 이루면서 시각의 균질화와 더불어 집단적인 경험화와 내면화에 크게 작용했던 것으로 생각된다.

개화기 교과서는 1909년 보성사普成社에서 발행한 정인호鄭寅琥 찬집의 학부 검정도서인『최신 고등대한지지地志』의 삽화를 '화사 팽남주彭南周'가 제작했다고 명기해 놓은 것 외에 삽화가의 이름이 밝혀져 있지 않다. 1907년 발간된 현채의『유년필독』삽화를 안중식安中植이 제작했다는 설이 있지만,[31] 아마도 그가 이 책의 제첨을 썼기 때문에 와전된 것으로 보인다. 안중식은 당시 양천군수로서 아직 화업에 본격적으로 종사하지 않았을 뿐 아니라, 1914년『청춘』창간호(36쪽 82쪽)에 그린 그의 삽화 양식과도 차이가 커서 안중식 제작설은 인정하기 어렵다.

그런데 대한국민교육회 편찬의『초등소학』(1906년)과 보성관 발행『초등소학』(1906년경), 천도교 소학생용 교재로 추정되는『몽학필독』(1906년경 추정)은, 1905~6년 무렵, 이들 기관에서 편집 일을 맡은 이도영李道榮이 삽화를 제작했을 가능성이 크다. 1909~10년에 이도영이 그린『대한민보』의 시사만화 필치와『몽학필독』인물상 양식의 유사함이 지적된 바 있지만,[32] 대한국민교육회 발행『초등소학』권2의 〈행진〉과『대한민보』1909년

30 유평근·진형준,『이미지』(살림, 2002) 252쪽 참조.
31 허영환,「전환기 한국화단의 기수」『心田 安中植』(예경산업사, 1989) 9쪽 참조.
32 정희정,「『大韓民報』의 만화에 대한 연구」(홍익대 대학원 미술사학과 석사학위논문, 2000) 52쪽 참조.

(도 24) 〈행진〉 『초등소학』 권2 1906년

(도 25) 이도영 〈문명적 진군〉 『대한민보』 1909년 6월 24일

6월 24일자의 〈문명적 진군〉도 서로 비슷한 구성을 보여준다.(도 24, 25) 안중식의 문하에서 서화를 배우기 이전인 15세 때부터 신식화폐를 만들던 전환국에서 견습생으로 석판술과 도안술을 경험한 이도영은, 근대 초기의 대표적인 전통화가로 알려져 있으나, 삽화가로서의 선구적인 활동도 주목을 요한다.

교과서 삽화의 제재별 유형과 표상

박물도

개화기의 교과서 삽화는 앞서 언급했듯이 소학교용 독본류에 주로 수록되었다. 그 가운데 대종을 이룬 제재별 유형은, 각종 동식물과 기물

을 비롯하여 세계에 객관적으로 존재하는 물체와 자연 및 과학 현상을 묘사한 박물도博物圖이다.[33] 이들 박물도는 대부분 서구의 '스펠링 북'처럼 단어와 함께 무배경의 개별상으로 그려졌으며, 그래서 메이지기 교과서에선 '단어도單語圖'로 지칭하기도 했다.[34] 이 밖에 사물을 도형으로 설명하기 위해 그려진 것도 있는데, 대체로 '단어도'보다 크게 묘사되고 세부도나 배경과 곁들여 그려진 예도 있다.

박물도의 제재로는 생물류를 중심으로 한 자연물이 주종을 이루었다. 자연물의 경우, 길상성과 벽사성이나 심미성 보다 실용성을 강조해 나타낸 경향을 보여준다. 이러한 실용성은 개화기의 식산흥업책과 결부되어 영모나 어해, 화훼, 초충, 소과와 같은 전통적인 화목으로서의 개념과 달리, 축산물과 해산물, 임산물. 농산물이나 채소. 과일 등으로 분류되는 '천산물天産物' 또는 '천연물天然物'로서 다루어지게 한 것으로 생각된다. 개화기의 신교육 자체가 근대 일본의 지원에 의해 부강책의 일환으로 시행되면서 앞서 언급했듯이 '실용'교육을 지향했기 때문에 자연물을 일상적으로 접할 수 있는 객관적 물체로서의 특성과 더불어 실생활에 유용하게 쓸 수 있는 천연생산물로 인식시키고자 했을 것이다.

이들 생물류 '천산물' 중에서도 소. 돼지. 닭 등의 축산물과 짐승류에

33 박물화는 18세기 이후 서구의 '大博物學의 시대'와 근세 일본의 '江戶博物學의 난숙시대'를 통해 대두된 '박물도보'란 그림을 염두에 두고 분류한 것으로, 1908년 11월 창간된 『소년』1호에 수록된 「甲童伊와 乙男伊의 相從」에 '博物圖繪'란 용례가 보인다. 제재는 1886년 우리나라 최초의 근대식 관립학교로 설립된 '育英公院'의 교과목 중, '格致萬物'에서 다룬 의학, 지리, 천문, 화훼, 초목, 農理, 機器, 禽獸 등을 포함했다. 이 '格致萬物'은 1900년대에 '박물학'으로 교과 명이 바뀐다. '박물도보'에 대해서는 今橋理子, 『江戶の花鳥畵-博物學をめぐる文化とその表象』(スカイ ド ア, 1995) 12~17쪽 참조. '육영공원'의 교과목과 '박물학'은 李光麟, 『韓國開化史研究』(一潮閣, 1969) 119쪽의 주60과 김봉희, 앞의 책, 271~279쪽 참조.
34 1874년 문부성 편찬의 『小學入門乙號』 등 참조.

비해 해산물의 종류가 조금 더 다양하게 많이 묘사된 것은, 이에 대한 제재가 풍부하게 수록된 근대 일본의 교과서 삽화를 참고로 제작되었기 때문이 아닌가 싶다.[35] 초화류는 매화와 난초, 국화, 대나무, 모란, 연꽃, 등 사군자를 비롯해 전통적으로 그려지던 제재 외에 벼와 보리, 밀, 콩, 팥과 같은 곡물류를 비롯해 목화와 삼화蔘花 등 실용성이 강한 종류들이 많이 다루어졌다. 전통적인 제재 중에서도 대나무와 연꽃과 같이 제품이나 식용으로 사용될 수 있는 것은, 뿌리와 잎, 줄기 등의 세부를 확대하여 세밀히 묘사하고 명칭을 기입하여 상징적 이미지가 아닌 식물적 구조와 함께 쓰임새가 강조된 '천산물' 이미지로 나타내기도 했다.(도 26) 초충인 벌레와 곤충류도 누에와 벌처럼 양잠과 양봉에 관련되는 것이 주로 묘사되었는데, 성장 과정과 이들의 작업 정경까지 그려 넣어 생물적 특성과 더불어 산업적 측면을 강조해 형상화했음을 알 수 있다. 특히 개화기의 특산물로 강조된 잠업에 대한 관심을 반영하여 누에와 뽕나무, 그리고 실을 뽑는 장면 등이 삽화로 자주 등장하였다. 과실류로는 복숭아와 석류, 감, 포도, 배,밤, 호도, 수박, 참외, 유자, 앵두, 머루 등이 삽화로 수록되었고, 근대 정물화의 대종을 이룬 사과는 보이지 않는다. 학부에서 1907, 8년

(도 26) 〈대나무〉 『최신초등소학』 권2 1908년

35 海後宗臣 編纂, 『日本教科書大系』 近代篇 가운데 明治期에 발행된 국어독본류 교과서 삽화 참고.

에 편찬하여 1910년대까지 사용한 『도화임본圖畵臨本』에도 사과는 다루어지지 않았다. 세잔의 영향으로 부각된 유화인 서양화 정물화의 대두와 더불어 1922년 이후 조선미전의 서양화부를 통해 회화의 제재로 성행되기 시작한 것 같다.

박물류 삽화로서 '천산물' 다음으로 많이 묘사된 것이 '인공물'이다. '인공물'은 자연에 인위적 노력으로 '가공'한 기물이나 시설물을 말한다. 개화기에는 선진 문명국들의 부강의 원인이 서구의 과학기술에 있다고 보았기 때문에 '서기西器'에 의해 '인조人造'된 '인공물'의 경우 인류를 미개 상태에서 문명상태로 발전시킨 표상으로 인식되었다.[36] 이러한 '인공물'에 해당하는 기물과 시설물 삽화로는 기계시계를 비롯해 철필(펜)과 연필, 컴퍼스에서 우산, 우표, 우체통, 전봇대, 전기, 공장, 기계, 기차, 역, 철교, 등대, 항구, 비행풍선, 기선, 군함, 대포 등에 이르기까지 문명과 부강을 상징하는 신문물과 개화의 제도 등이 모사되었다.

기물류 중에서 기계시계 삽화는 1896년 발행된 『신정심상소학』 이래 각종 교과서에 빠지지 않고 수록된 것이다. 메이지기의 유산층 남성이 패용하던 스타일의 회중시계도 묘사되었지만, 시각을 로마자로 나타낸 팔각형의 거는 시계가 주로 그려졌다.[37] 이들 시계 삽화는 태양력 시행에 따라 음력에서 양력으로 바꾸어 음력 1895년 11월 17일을 양력 1896년 1월 1일로 정하면서 하루를 12간지에 기초해 12시각으로 구분했던 종래의 방식에서 24시간제라는 전세계적 표준시각 체제로 변경하며 등장했다. 다

36 장성만, 「개항기의 한국사회와 근대성의 형성」 『모더니티란 무엇인가』(민음사, 1994) 277~288쪽 참조.

37 明治期의 시계에 대해서는 鈴木 淳, 앞의 책, 85~114쪽 참조.

시 말해 시계 삽화는 동질적 양으로 등분화된 근대적 시간 개념에 대한 이해를 시·분·초로 설명하고 이해시키기 위해 도시圖示된 것이다.[38] 기계 시계는 문명개화 세계의 상징물이었으며, 이러한 기계적 시간관은 근대 인의 일상적 삶을 조직하고 통제하는 제도로서 이 시기에 출현하여 교과 서를 통해 개념과 이미지를 습득하고, 학교에서 시간표에 따라 활동하게 되면서 내면화된다.[39]

생활용품으로 개화기를 통해 확산된 우산도 종래의 삿갓이나 도롱이 를 대신해 새로운 개화풍경을 이룬 것으로, 교과서에는 지우산과 박쥐우산 이 삽화로 수록되었다. 대나무자루와 살에 기름종이로 발라 만든 지우산 은 상단부와 하단부 둘레를 짙은 색으로 돌려 칠한 형태로, 에도시대부터 사용되던 '화산和傘'과 유사하게 묘사 되었다. '편복산蝙蝠傘'으로 명기되던 박쥐우산은 검정색 헝겊우산인데, 일 본 막부말기에 '박래품舶來品'으로 들 어 와 메이지 초기부터 개화 필수품 으로 크게 유행한 '양산洋傘'이다.[40] 이 박쥐우산은 '단어도'로도 묘사되었지 만, 머리 땋은 댕기머리 학생이 비오 는 날 약속을 지키기 위해 빌려온 물 건을 전하러 가는 장면에도 그려져

(도 27) 〈우중약속〉 『수신서』 권1 1909년

38 근대적인 시간 개념에 대해서는 이진경, 『근대적 시·공간의 탄생』(푸른 숲, 1997) 42~48쪽 참조.

39 鈴木 淳, 앞의 책, 과 李孝德, 앞의 책, 24~32쪽 참조.

40 橫田洋一, 「番傘とアンブレラ」, 町田市立國際版畵美術館 編, 『近代日本版畵の諸相』(中央公論美 術, 1998) 37~56쪽 참조.

(도 28) 〈등화구〉『국어독본』 권6 1907년

있다.(도 27) 개화의 새로운 풍속도를 보여주면서, 외모와 복장에 비해 용구의 사용이 더 빨리 정착되고 있음을 말해준다.

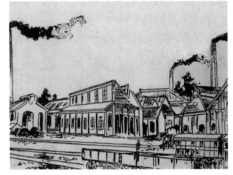

(도 29) 〈공장〉『국어독본』 권4 1907년

이처럼 신문물 삽화는 가마와 서양식 마차, 사모와 중절모, 미투리와 구두, 붓과 연필 또는 펜과 같이 전통적이거나 구식의 기물과의 직접 비교,[41] 또는 같은 교과서 내에서의 대비를 통해 우수성과 편리함을 부각시키기도 했다. 그리고 등화구에서는 모닷불에서 촛불과 등잔을 거쳐 램프와 전등에 이르는 기구의 변천 과정을 도회하여 문명의 진보를 시각적으로 체험시키고자 하였다.(도 28) 이 밖에도 군함에는 태극기를 게양하여 부국강병한 근대국가로의 발전을 소망했는가 하면,[42] 공장 건물

41 학부편찬, 『국어독본』(1907, 2)권1, 「제3과」 6쪽의 '모자' '사모' 삽화와 현채 저술의 『신찬초등소학』(동미서포, 1909.9) 권 2, 「제14과 筆」 15쪽의 붓과 펜, 연필 삽화 참조.

42 이도영이 삽화를 그린 것으로 추정되는 대한국민교육회 편찬의 『초등소학』(1906.12) 권6, 「군함」 삽화 참조.

마다 굴뚝과 짙은 연기를 그려 넣어 공업화의 꿈을 나타내기도 했다.(도 29)

자연현상과 물리현상, 천문현상을 그린 삽화로는, 나무의 나이테와 지층의 구조도에서 눈의 결정체, 지구 궤도, 개기일식, 태양의 흑점 등이 그려졌다. 이과에 해당되는 이들 삽화는 우주만물을 객체로서 대상화하여 물질적, 기계론적 관점에서 이치를 추구하는 자연과학적 자연관을 반영한 것으로,[43] 근대적 지식으로의 재편을 촉진하는 이미지로서의 의의를 지닌다고 하겠다. 인체의 경우도 기존의 음양오행론적인 '신형장부身形臟腑' 이미지와 달리,[44] 내부의 자연(=자연과학)으로 인식되어 그 구조나 기능 등이 물질적 관찰과 분석의 대상으로서 생물학과 물리학적 용어로 기술되었듯이 삽화 또한 해골도나 해부도가 묘사되었으며, 뇌와 내장의 단면도는 기계도와 같은 느낌을 주기도 한다.(도 30)

(도 30) 〈인체〉 『초등소학』 권8 1906년

박물도에는 영토를 나타낸 지도와 국기와 같은 국가를 표상하는 모티프도 포함시킬 수 있을 것이다. 국내와 외국의 지리는 자국과 세계의 강역 및 지지地志에 대한 인식을 확대시키는 의의가 있는데, 자국 지도의 경우 "국성國性을 배양하고 국수國粹를 부식扶植하는" 매체로 강조되

43 윤효녕·최문규·고갑희, 『19세기 자연과학과 자연관』(서울대학교출판부, 1997) 7~20, 157~161쪽 참조.
44 박성훈 편, 『한국삼재도회』下(시공사, 2002), '人事' 1610쪽 상단 삽화 참조.

기도 했다.[45] 특히 '대한지도'를 맹호의 형체로 간주하고 우리나라가 '천연적 웅국雄國'임을 강조하면서 소년들의 각성을 촉구한 바 있다.[46] 이러한 한반도 지도는 조선시대를 통해 국방이나 지리용 등으로 제작되어 왔으나, 개화기에는 국경을 지닌 영토, 즉 국토를 하나의 국가적 공간으로 외부와 경계를 둔 강역적 이미지로서, 단일성과 동질성을 지닌 근대적인 국가의식을 배양하기 위해 유포되었던 것으로 보인다.[47] 그리고 지구의 地球儀와 세계지도도 삽화로 수록되었는데, 구형球形 지구전도의 경우 에도시대의 시바 코간司馬江漢과 아오도 덴젠亞歐堂田善이 양화풍洋畵風 수용의 일환으로 판각했던 〈지구전도〉와 〈신정만국전도〉를 범본으로 사용한 메이지기 교과서 삽화를 모사한 것이다.[48]

국기는 자국 지도와 함께 국가라는 단위의 상징물로서 표상된 것으로 1882년 태극기가 도안되어 사용되었으며, 교과서 삽화로는 1896년 학부 편찬의 『신정심상소학』에 1887년 문부성 발행의 『심상소학독본』의 삽화를 번안하여 거리의 건물마다 게양된 양태로 처음 수록되었다. 태극기는 1906년 또는 이 무렵 편찬된 국민교육회의 『초등소학』과 보성관의 『초등소학』에서부터 대각선으로 엇갈리게 쌍으로 묘사되었다. 이러한 양태와 국기 게양봉의 무늬나 장식매듭 등은, 1898년 9월 5일 창간된 『황성신문』의 제자(題字) 위에 도안된 것을 차용한 듯하며, 1908년의 『소년』 창간호에도 같은 양식을 삽화로 사용한 것으로 보아 전형화되었던 것 같다. 그러

45 『황성신문』 1908년 12월 11일자 「논설-地圖의 觀念」 참조.

46 위와 같음.

47 개화초기의 독본류 초등교과서인 『신정심상소학』(1896.2)권1, 제 28과를 비롯해 「我國」 또는 「大韓」의 이미지로 '대한국전도'를 삽화로 사용하였다.

48 〈地球全圖〉와 〈新訂萬國全圖〉는 細野正信 編, 『洋版畵風』(至文堂, 1969) 삽도 88과 『江漢と 田善』(至文堂, 1985) 삽도 93과 94 참조.

나 1907년 학부편찬의 『국어독본』에는 태극기가 일장기와 함께 수록되었고 그 아래로 청나라 국기를 다소 위축된 형태로 그려 넣어 변화해가는 시대정세를 반영하기도 했다. 이러한 한일 양국기의 동시 수록은 1909년 현채 저술의 『신찬초등소학』에서 "국기를 집집마다 높이 달았다"는 문장에 태극기 대신 쌍으로 그려진 일장기만 삽화로 사용하게 된다. 1906년 통감부 설치 이후 대한제국이 점차 제국 일본의 식민지로 전락해 가는 과정을 교과서에 수록된 국기 삽화의 변화를 통해서도 읽을 수 있다.

풍속도

박물류의 제재를 다룬 삽화 다음으로 많이 그려진 것은, 학생들의 교내외 학습 및 실습 장면을 비롯해 각종 생활 정경을 묘사한 시대물로, 개화기의 풍경을 담은 풍속화적 성격을 지닌 그림들이다. 이들 풍속도는 크게 학생풍속과 일반풍속으로 나누어 살펴볼 수 있다.

학생풍속도에서 교사 이미지는, 대부분 '하이칼라'형 단발에 카이젤 수염을 기르고, 줄무늬 바지를 입은 연미복 스타일의 양복을 착용한 모습으로 나타냈다. 메이지기의 관리나 교사들의 공식 복장이었던 소례복小禮服을 연상시키는 양복 차림의 이러한 교사상은, 개화와 계몽의 '도선導線'이며 지도자로서의 이미지로 표상되었을 것으로 생각된다. 이에 비해 학생들은 '총발總髮' 즉 땋은 댕기머리에서 단발 또는 깎은 머리로 점차 변화되는 양상을 보이면서, 복장에서는 옷고름이나 단추를 단 두루마기와 마고자 등의 한복과 교모에 교복을 입고 각반을 찬 학생복, 그리고 이를 혼용한 차림이 서로 섞여 있는 모습으로 다루어졌다. 이러한 학생상은 미개화와 저개발의 이미지와 규율화된 집단의 이미지로 표상된 것이

아닌가 싶다.[49] 싸우다가 교사로부터 훈계를 듣는 장면을 양복 차림의 교사상과 한복을 입은 학생과의 대조적인 모습으로 나타낸 것도 이러한 표상체계로 읽을 수 있을 것이다.(도 31) 그리고 학생풍속도에 등장하는 교사와 학생들 거의 대부분이 남자로만 설정되어 있어 '국민' 또한 남성 중심으로 편성되고 있음을 보여준다.

(도 31) 〈꾸중〉 『수신서』 권1 1909년

　학생풍속도로는 교내외에서 학습하거나 윤리심을 기르거나 운동을 하는 등의 장면이 주로 그려졌다. 교실에서 칠판을 배경으로 교탁 앞에 서거나 앉은 상태로 학생을 가르치는 정경으로 묘사되기도 했고, 자연과학적 지식을 습득하기 위해 자연현상을 관찰하거나 실험하는 모습으로도 나타냈다. 동서남북 방위를 알아보기 위해 해 뜨는 방향으로 손을 펼치고 있는 광경은 『신정심상소학』이래 대부분의 초등용 국어류 교과서의 삽화로 실렸다. 그리고 나무구멍에 빠진 물건을 꺼내기 위해 물을 부어 부력을 이용하는 등, 간단한 물리학 이치를 실험해 보거나, 강물이 도는 회수回水 또는 와수渦水와 같은

49　한복 두루마기는 대부분 흰색으로, 교복은 검은색으로 나타낸 것도 1905년 경무사에서의 흰옷 금지 조치 이후 흰옷은 미개의 징표이며, 검은 옷은 신문명에 잘 어울리는 것이라는 인식이 반영된 것이 아닌지 모른다. 개화기의 흰옷 금지 조치 등에 대해서는 권보드래, 「부록 1. 1900년대 풍속자료 해제」 『한국 근대소설의 기원』(소명출판, 2000) 277~279쪽 참조.

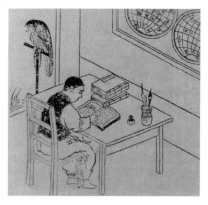

(도 32) 〈면학〉 『초등소학』 권2 1906년

자연현상을 이용한 탐구 장면도 다루어졌다.

학업 장려나 자아 형성과도 결부된 면학을 강조하는 내용은 등교 광경을 통해 보여주기도 했지만, 주로 집에서 책상 앞에 앉아 독습하는 상태로 묘사되었다. 『초등소학』과 『신찬초등소학』에선 벽에 지구전도를, 방 밖에는 앵무새를 그려 넣은 삽화를 수록하여 세계 만국과 부강을 겨룰 수 있는 지식을 하루 빨리 배우되, 앵무새처럼 글 뜻을 모르고 따라만 하면 안 된다는 내용을 시각화하여 나타냈다.(도 32) 이처럼 면학을 내용으로 담아 그린 삽화 중에는 집이 가난하여 학비를 조달하기 위해 신문을 가방 모양으로 어깨에 메고 배달하는 고학생을 노인이 칭찬하는 모습과, 병든 부친을 위해 나무를 팔러 다니면서도 책을 열심히 읽고 있는 학생의 모습을 담은 그림도 눈에 띈다.[50]

학생들은 새로운 '국민'으로 육성되기 위한 기초적인 근대적 지식을 배우고 익히는 정경 이외에도 닭에 모이를 주거나, 묘목을 심거나, 밭농사를 돕거나, 톱질하는 등, 근로하는 모습으로도 묘사되었다. 이러한 삽화는 노작(勞作)에 의한 중요성을 강조한 개화기 이래의 '자조론自助論'과 결부된 것으로, 노동을 천시했던 봉건의식을 타파하고 자립 경제 기반을 마련하여 근대 국가의 기틀을 공고히 하고자 한 계몽의식을 반영한

50 徽文義塾 編, 『고등소학독본』(1906) 36쪽 「제19과 貧而勤學」과, 학부 편찬, 『국어독본』 2쪽의 삽화 참조.

것으로 보인다.[51] 그리고 이러한 실천 덕목과 결부하여 학생이 지켜야 할 예의와 규율 등의 윤리의식을 제고하는 내용의 삽화와 함께 약자 돕기를 비롯해 친구와 사이좋게 지내기, 빨리 귀가하기, 우중에도 빌린 책 갖다주기 등, 선행을 장려하는 광경도 도회하여 구체적인 사례로서 예시했다. 이러한 장면에서는 대체로 단발을 했거나 교복을 단정하게 입은 모습으로 묘사되었다. 『최신초등소학』에 수록된 걸인에게 학생이 적선하는 삽화는 노력하지 않으면 낙오된다는 교훈까지 담고 있는 것으로, 집집마다 동냥하러 다녔던 거지의 행색과 시정의 풍경을 엿볼 수 있는 시각자료로도 흥미롭다.

학생풍속도에는 이 밖에도 개화기 교육에서 중시되던 체육과 관련된 삽화가 상당수 다루어졌다. 체육은 신교육 사상의 중심 체계를 이룬 지.덕.체론을 통해 강조된 것이다. 특히 '개인 능력의 함양'과 '사회 유기체의 발전'을 위한 근대적 교육목표 달성의 전제조건으로 '건강한 신체'와 '신체의 규율'을 중시했던 존 로크와 허버트 스펜서의 교육론을 수용한 메이지기의 일본에 의해 교육정책으로 강화된 것이다.[52] '건전한 마음은 건전한 신체에 있다'는 표어로 요약되는 로크의 교육사상과 결부되어 가치가 크게 높아진 체육, 즉 신체의 훈련과 '우미단정'한 발육은 강하고 우수한, 문명화된 '국민'체조의 첨경으로도 인식되었다.[53] 운동회와 체조, 위생 등의 제도적 장치를 통해 추진되면서 이들 정경을 다룬 삽화들이 증가했다.

51 황정현, 「신소설에 있어 계몽의식의 양면성-사회진화론과 자조론을 중심으로」, 한국문학연구회 편, 『현대문학의 연구』4 (평민사, 1993) 235~237쪽 참조.
52 조명렬, 『체육사상사 개론』(교학연구사, 1984) 100~136쪽과 권보드래, 앞의 책, 41~42쪽 참조.
53 이승원, 「20세기초 위생담론과 근대적 신체의 탄생」『문학과 경계』1(2001, 여름) 302~310쪽 참조.

(도 33) 〈춘기대운동회〉 『수신서』 권3 1909년

(도 34) 〈운동장〉 『국어독본』 권1 1907년

운동회는 체육론의 제도적 장치이며 상무정신과 결부된 체육사상의 표상으로 발전하기도 했지만, 만국기가 펄럭이고 관중들의 응원과 함성 속에서 승패를 가리는 축제적 행사로도 개화기를 통해 크게 성행하여 규모의 축소가 논의되었을 정도로 과열현상을 빚기도 했다. 운동회는 봄에 크게 열렸으며 '연합체조'로 시작하여 '줄다리기'와 '도보경주'에서 절정을 이루었던 것 같다.[54] 삽화로도 달리기 시합 장면이 주로 그려졌으며, 경쟁심이 치열했던 듯 선두를 차지하기 위해 앞선 주자의 머리채를 잡아당기는 반칙 광경이 묘사되기도 했다.(도 33) 그리고 이러한 운동은 평상시 운동장에서 체육 시간이나 쉬는 시간에도 실시되어, 줄다리기와 마주서서 공치기, 그네 뛰기, 목마 타기를 비롯해 철봉 하기, 굴렁쇠 굴리기가 삽화로 다루어졌다.(도 34) 이 밖에 〈운동도〉로 "신체는 사지백체의 각종

54 학부 편찬, 『국어독본』 「제7과 운동회1」, 18~20쪽 참조.

기계로 조직됨이니 기계는 빈번하게 운전하여야 병이 없게 된다"라는 내용과 함께 맨손체조하는 모습이 그려졌다.[55]

'건강한 신체'로 단련하고 성장하기 위해서는 끊임없는 움직임을 통해 튼튼한 몸으로 배양해야 할 뿐 아니라, 청결하고 위생적인 모습으로 질서 정연하게 가꾸어야 한다고 생각했기 때문에 이발하고, 목욕하고, 치아를 닦는 광경도 각각 삽화로 수록되었다.(도 35) 이발하는 장면에서는 머리털을 부모로부터 물려받은 것이기에 소중히 보존해야 한다는 종래의 인식과 달리 신체의 기혈氣血을 배설하는 것으로 풀처럼 무성하게 두면 척박하게 되기 때문에 자주 잘라야 정신이 상쾌하고 이목이 총명하게 된다고 설명되어 있는 것으로 보아,[56] 이러한 삽화는 신체의 문명화를 촉구하는 계몽적 이미지로 재현되었다고 하겠다.

이처럼 신체적 교육으로서의 체육은, 국가 생존을 위한 '자강론'과도 결부되어 상무정신을 육성하는 차원에서 교련 즉 군사훈련과 같은 병식체조를 교과 과정으로 설정했으며, 이와 관련된 삽화로 깃발 뽑기 경주대회나 열 지어 행보하는 제식훈련 장면이 수록되었다. 1908년 7월에 발행된 정인호의 『최신초등소학』에는 나팔을 불며 목검을 들고 태극기를 앞세워 행진하는 삽화가 실려있다. 이

(도 35) 〈이발〉 『초등수신』 장1 1909년

55 朴晶東, 『초등수신』(1909) 「제1장 臂圖. 운동도」 5쪽과 13쪽 참조.
56 박정동, 위의 책, 8~9쪽 참조.

러한 병식 훈련과, 이것을 운동회의 주요 행사로 시행하던 풍조에 대해 1908년 8월 27일에 반포된 보통학교령 이후 "세상사람의 이목을 현황케 하고 망령되게 정한 과업을 등한시하는 폐단이 있는 것"으로 정부 차원에서의 규제가 있기도 했다.[57] 그러나 병식 훈련은 단결심과 용감함을 키우고 규율을 지키는 습관을 양성하는 체조 과목으로 권장해야 한다는 주장이 제기되기도 했으며, 높은 구조물을 통과하는 등 담력을 키우는 광경을 그린 삽화 또한 이와 같은 측면에서 이해될 수 있겠다.[58] 이 밖에 놀이하는 장면의 삽화는 병식 체조와 같은 규율적이고 협동적인 운동과 대조를 이루며 시행되었던 자유롭게 놀면서 건강한 신체와 활발한 정신을 배양한다는 자유적 운동으로서의 유희 교육론을 반영한 것으로 생각된다.[59]

이상에서 살펴본 학생풍속도와 함께 개화기의 생활상을 엿 볼 수 있는 삽화로 일반풍속도를 거론할 수 있다. 일반풍속을 다룬 제재로는 식산활동 또는 직업의 세계와 결부된 산업풍속과 부모 중심의 가족 정경을 보여주는 가정풍속, 그리고 기차 정거장 등을 묘사한 개화풍경이 주종을 이루었다.

산업풍속도로는 아직 농경의 비중이 절대적이었기 때문에 이러한 현실을 반영한 듯 농사짓는 장면이 가장 많이 다루어졌으며, 잠업과 염전 작업, 사탕수수 재배와 제조 광경도 그려졌다. 장인의 직업으로 목공과 미장이가, 노동자로는 마부가 묘사되었으며, 이 밖에 어부와 행상인의 모

57 『대한매일신보』 1908년 9월 12일자 「별보-학부훈령」 참조.
58 『대한매일신보』 1908년 9월 22일자 「논설-교육이 발흥할 조짐」; 鄭寅琥, 『최신초등소학』(옥호서림, 1908.7) 12쪽과 21쪽의 삽화 참조.
59 유희 교육의 중요성에 대해서는, 『황성신문』 1910년 4월 23일자에 실린 『신편유희법』 광고 참조.

습도 삽화로 수록되었다. 모두 소매와 바지를 걷어 올린 양태로 나타내어 '일심으로 근실하게' 맡은 직분에 충실하고 '나라를 위해 일'하는 이미지를 보여주고자 했다. 그리고 전답과 목축 등의 집단 작업지로 권업모범장의 전경을 삽화로 싣기도 했으며, 공업품을 생산하는 장면 또한 현장의 구체적인 광경이 아닌 공장의 외관을 차용해 그리거나, 기계들을 단어도로 소개하는 등, 기계산업이 아직 상당히 미숙한 상태임을 보여준다.

가정풍속도는 조부모가 포함된 대가족이 아니라, 부모와 자식으로 구성된 소가족상으로 모두 그려져 있어 기존의 가문의식에서 부부 중심으로 편성된 근대사회의 기초 단위로 표상되고 있음을 알 수 있다.(도 36) 가정 교육이나 가정 내 행실을 다룬 항목에서도 소가족적 분위기의 삽화를 수록하여 이러한 가정주의 이미지를 유포하는 구실을 했을 것으로 생각된다. 그러나 부부의 묘사에서는 가부장적 가정주의 이미지로 표상되어, 크기의 현격한 차이와 정면상과 측면상의 대비, 서로 다른 앉은 자세를 비롯해 어머니는 아기를 돌보고 아버지는 이를 바라보거나 아이들을 훈계하는 모습으로 다루어져 있다. 1906년 휘문의숙에서 편찬한 『고등소학독본』의 삽화에는 아기를 안고 있는 어머니 옆에 딸이 앉아 있고, 아버지와 두 아들은 건너편 대각선상에서 이를 내려다 보는 모습으로 묘사되어 있어, 가사에서의 차별화

(도 36) 〈가족〉 『초등소학』 권1 1906년

된 역할을 읽을 수 있다.[60] 이밖에 가정풍속도로는 아침에 일어나 툇마루에서 세수하고 방안에서 머리 단장하는 광경과 대청에서 일하는 모습, 그리고 친구를 청해 대접하는 장면 등이 눈에 띈다.

문명개화의 풍경을 엿볼 수 있는 풍속도로는 의사가 집으로 왕진하여 청진기로 검진하는 모습과, 미신을 조장하는 박수무당을 응징하는 장면 등이 다루어지기도 했지만, 기차와 정거장을 그린 삽화가 가장 많이 보인다. '화마(火馬)'로 불리기도 했던 연기를 뿜으며 달리는 증기 기관차는 그 자체가 문명의 상징물이었다. 자동차와 함께 통일적인 시간 기준 위에서 각 지역을 빠르게 주파하며 전통적인 사회문화적 시간과 공간구조를 근본적으로 변화시키는 근대적인 교통망=유통망을 성립시키던 것이다.[61] 특히 기차는 정해진 철도 시간표에 의해 운행되었기 때문에 "시간이 되면 곧 떠나고 일분도 기다리지 않는다"는 규칙을 시각적으로 전달하기 위해서였는지, 기차를 타러 '역부驛夫'에게 표를 주고 승강장으로 나오는 개찰구 기둥에 팔각형 괘종시계를 강조해 그려 넣었다. 그리고 열차 시간에 맞추지 못해 떠나는 기차를 향해 인력거를 타고 급하게 달려오는 광경을 삽화로 수록하기도 했다.

많은 사람을 태우고 부산에서 온 기차를 친구와 같이 보고 있는 그림과 차창 너머로 농촌과 시가지 풍경이 번갈아 바뀌는 것을 구경하고 있는 승객들의 모습을 담은 삽화에선 초지역적 이동으로 경관이나 지역의 고유성을 타자화된 특색으로 비교. 대조하게 되는 '근대적 시선'이 생성되는 현장을 보는 것 같다.(도 37) 한복 입은 승객이 궐련초를 피우거나 신

60 휘문의숙 편찬, 『고등소학독본』 15쪽의 삽화 참조.
61 李孝德, 앞의 책, 178~183쪽 참조.

(도 37) 〈기차안〉『국어독본』 권3 1907년

문을 읽고 있는 객차 안의 정경 또한 '근대'가 일상적 삶의 장을 통해 발원되는 기원의 공간을 실감나게 한다. 이 밖에 국기를 들고 나팔을 불며 어깨에 총을 맨 병사들의 행진 장면이나, 전봇대 늘어선 사이로 전차가 가고 멀리 서양식 교회 건축이 보이는 '한성시가'를 그린 삽화도 이 시기의 창작미술에서는 볼 수 없는 개화기의 시대상과 풍속상을 구체적으로 반영하면서 '근대'를 향한 숨가쁜 역정을 시작하고 있음을 보여준다.

설화도와 역사도

이야기 내용을 그림으로 나타낸 설화도는 아동들의 품성 배양과 윤리의식을 함양하는 인성 교육과 결부하여 동물의 부정적인 사례를 통해 교훈을 얻게 하는 비유담을 도회한 우화적寓話的 설화도와 과거에 있었던 역사상 인물이나 옛이야기에 보이는 훌륭한 행실이나 일화를 그린 고사적故事的 설화도가 주종을 이루었다. 이들 내용은 새로운 단위로 설정된 개인이 사회에서 하나의 구성원으로서 질서를 지키며 행복하게 살아가

는 데 내부적으로 갖추어야 할 덕목과 예절 및 국민의 의무로서 제시된 것이다. 수신서에는 고사에 관한 이야기가 많이 실려있는 데 비해 소학독본류에는 우화가 좀 더 수록되어 있다.

『신정심상소학』의 경우 모두 17편의 우화가 실려있다. 10편은 1880년대의 메이지기 소학교 교과서에서 중역한 것이고, 7편은 이솝우화에서 따온 것인데,[62] 삽화는 주로 이솝이야기에 보인다. 이솝우화의 삽화는 대부분 동물화에 가까운 것으로 「부엉이와 비둘기 이야기」를 비롯해 「탐심 있는 개」, 「까마귀와 여우 이야기」 「여우와 고양이 이야기」 「까마귀가 조개를 먹는 이야기」 「사슴이 물을 거울 삼음」 「교활한 말」 등이 소개되었으며, 그중에서도 「탐심 있는 개」를 그린 것이 개화기 교과서에 가장 많이 수록되었다. 고기를 물고 다리를 건너던 개가 물에 비친 제 그림자를 보고 그림자 속의 고기마저 탐내다가 물고 있던 고기를 빠트리고 말았다는 이야기를 담고 있는 「탐심 있는 개」의 삽화는, 1887년 일본 문부성 발행의 『심상소학독본』의 「욕심 많은 개의 이야기」 삽화를 모사한 것이다. 다리 위에서 물에 비친 자기 그림자를 입에 고기를 문 상태로 내려다보고 있는 모습으로 그려졌다. 이 삽화는 다음 장에서 살펴보듯이 기존의 전통회화에서는 볼 수 없던 물위에 비친 개의 그림자를 구체적으로 표현한 서양화풍을 반영한 의의를 지닌 것이기도 하다.

고사적 설화도는 전통사회에서의 오륜행실류의 인륜보다는 용기와 성실, 침착, 인내를 비롯한 개인적 품성과 청렴, 단결, 박애, 자선, 공명, 직분, 정직, 천약踐約 등의 사회적 공덕公德 또는 공의公義에 관한 역사적 유명인과 입지전적 인물이나 일반 서민의 이야기를 그린 것이다. 사례들

62 김태준, 「이솝우화의 수용과 개화기 교과서」 『한국학보』24(1981, 가을) 118~121쪽 참조.

은 외국의 예로서 제일 많이 다룬 일본을 비롯해 서양의 경우, 미국 독립의 영웅 죠지 워싱턴의 고사와, 박애의 천사 나이팅겔과, 아메리카 대륙을 발견한 컬럼버스의 일화에 관한 삽화가 수록되었다. 근대 이전에 고전을 이루었던 중국은 맹모삼천과 한신韓信의 고사 정도이고 대부분 우리나라에 관한 것이다.

고려말에 정몽주가 중국으로 사행을 가던 도중 거센 파도 때문에 배에 탄 사람들이 놀라 우왕좌왕할 때 홀로 침착하게 경거망동하지 않고 무사히 도착하게 된 고사에서부터, 촉석루에서 취한 왜장의 손을 잡고 등에 업은 상태로 남강에 뛰어 든 '애국의랑愛國義娘 논개論介'의 일화에 이르기까지,(도 38) 자국의 과거 사례를 도회하여 '국민'으로서의 개인적, 공인적 도덕심을 앙양시키고자 했다. 자국의 역사적 실태를 통해 교육시키고자 한 이러한 고사적 설화도는 곧 살펴보게 될 역사도와 함께 근대적 애국 및 국학의식과 전통주의 형성에도 일정한 기여를 했을 것으로 생각된다.

역사도는 설화도와 함께 당시의 실상 또는 상황을 상상하기 쉽게 하게 위해 그려진 삽화로,[63] 세계사보다는

(도 38) 〈논개〉 『초등대한역사』 권4 1908년

63 1906년 8월 27일자 학부령 제23호로 공포된, '보통학교령 시행규칙' 제2장 '교과 및 편제'에 "역사는 圖畵, 地圖 등을 示하여 당시의 實狀을 상상하기 쉽게 하되 특히 수신 지리의 교수 사항과 연관시킴을 요한다"고 했다.

'조선사' 또는 '대한역사'로 지칭되던 '본국역사' 즉 국사 교과서를 비롯해 수신서와 독본류 교과서에 주로 수록되었다. 국사 교육은 1891년 11월에 공포된 근대 일본의 「소학교교칙대강」을 참고로 제정된 1895년 8월 12일 자 학부령 3호의 「소학교교칙대강」에 명시되었듯이, "국체國體의 대요大要를 알게 하여 국민된 지조를 배양"하고 '자국 정신'인 "애국심을 앙양"하기 위해 마련되었다. 개화기에는 '국민의 귀감'이 되는 영웅이나 위인의 사적이 중시되었는데 특히 당시의 영웅사관과 상무정신을 반영하여 외적을 물리친 명장의 업적이 주류를 이루었다.[64] 따라서 역사도는 이들 무장을 비롯해 개국 시조 등의 역사적 인물의 초상과 전쟁 장면을 그린 삽화가 대종을 이루었으며, 이러한 도상들 가운데 일부는 국사적 시각 이미지의 원류로서 작용했던 것 같다.

　무장으로는 수나라 대군을 물리친 을지문덕과 왜적을 격파한 이순신 장군상이 적지 않게 그려졌다. 1907년 발행된 『유년필독』에 수록된 투구에 갑주 차림의 을지문덕 초상은 1908년의 『대한역사』에 재록되었으며, 1935년의 「조선미전」에 출품한 최우석의 역사초상화인 〈을지문덕〉에도 무속적인 신장상으로 다소 변질되기는 했지만,[65] 범본과 같은 구실을 한 것으로 보인다. 이순신 초상은 『초등대한역사』에서 반신상 주위로 오얏 잎 도안을 타원형으로 장식하고 상단에 대한제국 황실의 상징 문양인 오얏 꽃=이화문을 그려 넣어 강조했다. 특히 갑주상甲冑像이 아니라 복발 모양의 전립戰笠을 쓰고 철종대의 구군복具軍服 차림으로 형상화 한 것은, 안중식과 이상범의 이충무공상뿐 아니라, 『이순신장군실기』

64　구희진 앞의 글, 197~198쪽과 金興洙, 『韓國近代歷史敎育硏究』(三英社, 1990) 219쪽 참조.
65　홍선표, 「최우석의 역사초상화」 『월간미술』11-9, (1999.7) 169쪽 참조.

(도 39) 〈단군상〉 『초등대한역사』 권1 1908년

(도 40) 〈온조상〉 『유년필독』
권1 1907년

와 같은 딱지본 소설의 표지화에도 영향을 미
쳤을 정도로 전형을 이루었다.[66]

　단군은 1905년 발행된 『대동역사』에서 '동
국을 창립한' 시조로 등장한 이후 『초등대한역
사』에 처음으로 그 도상이 탄생되었다.(도 39)
전통적인 '고금명현상古今名賢像'의 흉상에 토
대를 두되, 구약성경의 주인공 유대인의 전통
모자처럼 생긴 테 없는 타원형의 둥근 모자와
곱슬머리에 산신령을 연상시키는 긴 수염으로
나타내고 가슴 하단은 도안화된 월계수 잎으로
장식하여 제정일치 시대의 무격巫覡과 서구의
영웅상이 혼합된 이미지로 표상된 느낌을 준

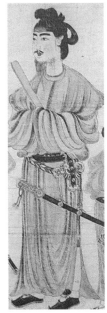

(도 41) 〈쇼도쿠태자상〉
(부분) 7세기 후반 종이
에 채색 일본 궁내청

66　홍선표, 위의 글, 178쪽 참조.

다. 백제의 시조인 〈온조상〉의 경우, 『유년필독』에 전신상으로 처음 소개되었는데, 아좌태자의 제작설 때문이었는지 일본 국내성 소장의 하쿠호白鳳시대 제작으로 추정되는 〈쇼토쿠聖德태자상〉을 그대로 모사하여 수록하기도 했다.(도 40. 41) 그리고 〈기자상箕子像〉은 성현도상 가운데 중국의 전설적인 삼황오제상을 차용해 나타냈으며, 고대 일본에 한문을 전한 〈왕인상〉은 조선시대의 정자관에 두루마기를 착용한 모습으로 묘사되어 있어 대부분 고증이 제대로 이루어지지 않았음을 알 수 있다.[67]

역사도에서 초상 삽화 못지 않게 많이 그려진 것이 전쟁도이다. 당시 애국계몽의 효과를 높이기 위해서였는듯 야사의 내용 등을 토대로 하여 주로 적을 물리치는 순간을 극화하여 나타냈다. 이러한 삽화는 주로 민간에서 편찬한 교과서에 수록되었으며, 학부의 검인정을 못 받거나 판매 금지되기도 했다. 당나라 군대가 안시성 싸움에서 고구려 군사를 물리치지 못하고 퇴각하는 장면에선 당 태종이 눈에 활을 맞는 광경으로 묘사되었는데, 『유년필독』에서는 전쟁 상황도와 함께 이세민이 눈에 피를 흘리며 부축을 받고 있는 모습을 클로즈 업하여 별도의 화면에 그려 넣어 강조하기도 했다. 그리고 1909년 흥사단에서 편찬한 『초등본국약사』의 「임진의 난」 중, 비격진천뢰飛擊震天雷를 이용해 경주성에서 왜적을 격파하는 장면을 그린 삽화의 경우,(도 42) 불길과 연기가 치솟으며 터지는 폭탄의 위력이 대단하다. 특히 360도로 몸을 회전하며 튕겨 나가는 왜군들의 양태는 시각 이미지가 주는 극적 효과를 높이면서 당시 애국심과 상무정신을 뜨겁게 고취시키던 애국계몽의 '열혈주의' 풍조를 보는 것 같다.

67 한국 근대 역사화에서의 고증이 좀 더 엄밀하게 이루어지기 시작하는 것은 1930년대의 李如星에 이르러서였으며, 그의 〈눈으로 보는 조선 풍속사〉 12폭은 그 대표적인 예라 하겠다. 박계리, 「李如星의 〈擊毬之圖〉」 『馬事博物館誌』3 (1999.12) 23~32쪽 참조.

교과서 삽화의 양식 계보

(도 42) 〈경주성 전투〉 『초등본국약사』 제10 1908년

개화기 교과서 삽화의 표현 양식은 근대 이전에 사용되던 것을 계승한 전통양식과, 메이지기 교과서에 수록된 것을 거의 그대로 모사한 차용양식, 그리고 이러한 차용양식을 우리의 실정 및 정서에 맞게 변용하여 묘사한 번안양식으로 크게 나누어 살펴볼 수 있다. 차용양식에는 일본에서 전래되던 전통양식을 수용한 것도 있지만, 대부분 서양화법에 토대를 둔 근대적인 객관적 형상 묘사풍이 반영되어 있어 개화기의 신양식으로 새로운 표현법과 시각법 확산에 중요한 구실을 한 것으로 보인다. 특히 1908년 발행된 『최신초등소학』의 '그림 그리다'란 항목에 야외에 이젤을 놓고 캔버스 앞에서 유화를 제작하는 광경이 실려 있다.(도 20) 이러한 19세기의 인상주의 화가들에 의해 보편화된 야외 사생 장면의 삽화는, 개화기에 이루어진 서양화의 2차 파급과 관련하여 중대한 의의를 지닌다고 하겠다.[68] 그림을 그린다는 행위를 야외 사생으로 유화를 제작하는 삽화를 통해 설명함으로써 서양화에 대한 낯선 개념을 해소하고 회화의 보편적 장르로 내면화하는 데 기여했을

68 개화기의 서양화 2차 파급에 대해서는, 홍선표, 「사실적 재현기술과 시각 이미지의 확장」 『월간미술』14-9 (2002.9) 160~161쪽 참조.

것이기 때문이다. 그리고 전통양식 중에는 조선 후·말기 화풍을 비롯해 개화기의 전통화풍을 반영한 것도 있고, 부분적으로 개량화 된 것도 있다. 번안양식의 경우 차용양식을 단순 변용시킨 것과 재창조한 것이 있는 등, 복합적인 양상을 반영한 것으로 보인다.

교과서 삽화의 형식상 특징 가운데 화면의 틀을 이중으로 만들어 묘사한 경우가 있다. 이러한 방법은 메이지 초기의 신문소설 삽화에서 유래된 것으로,[69] 앞서 안시성 전투의 역사도에서도 언급했듯이 물체의 형상 등을 클로즈업하여 세부를 보여주거나, 사건의 시간적 흐름의 전후를 나타낼 때 사용되었으며, 전통양식에서도 이용했다. 특히 사건의 전후를 한 화면에서 복합적으로 다룬 종래의 이시동도법異時同圖法과 달리 화면을 이중화하여 구분해 보여주는 방식은, 근대적 합리주의가 반영된 결과로 생각된다. 여기서는 이와 같은 양상들을 대체적인 계보별 경향만 간략하게 살펴보고자 한다.

전통양식

전통양식은 기존의 전통회화와 목판화의 화풍을 계승한 것으로, 근대 이전의 화제 및 내용에 관한 삽화에 주로 반영되었다. 전통회화풍은 『유년필독』의 〈김덕령주검도金德齡鑄劍圖〉(도 43)의 경우, 조선 후기 김홍도와 김득신의 대장간 정경을 그린 풍속화의 구도와 도상을 통해 나타내기도 했다. 모심기 장면에선 경직도를, 일출에서는 신선도와 민화풍의 수파묘를 구사하기도 했는데, 대부분 산수와 화조류 삽화에서 볼 수 있다.

69 강민성, 「한국 근대 신문소설 삽화 연구-1910년~1920년대를 중심으로」(이화여대 대학원 석사 학위논문, 2002.7) 30쪽 참조.

산수류 삽화는 실경산 수와 방고倣古의 정형산수가 서로 다른 양식 계보를 보여준다. 실경산수인 『신찬초등소학』의 〈북한산영루北韓山映樓〉(도 44)는 횡필점 수지법 등에서 조선 후기 실경산수화풍의 잔영이 간취된다. 특히 암석 표면에 처리된 수직묵렴준을 연상시키는 넓적하고 날카로운 텃치는 부벽준을 활용한 묵찰법墨擦法과 청초의 안휘파安徽派 명산판화 기법을 수용했던 석법과 유사하다. 이러한 텃치의 양태는 1822년 목판화로 제작된 회화식 지도인 〈한

(도 43) 〈김덕령주검도〉 『유년필독』 권3 1907년

(도 44) 〈북한산영루〉 『유년필독』 권3 1907년

양도〉의 진산鎭山 묘사에서도 찾아볼 수 있다.[70] 그러나 경관을 부감법이 아닌 선원근법의 풍경화적 시점으로 다룬 것은 '동양화'에서 1920년대 초에 이르러 본격적으로 활용하는 새로운 사생풍의 경향을 띠고 있다는

70 『韓國의 古版畵』(한국정신문화연구원, 1979) 도판 64-2 참조.

점에서 주목된다.

『유년필독』과『신찬초등소학』에 수록된〈금강산일만이천봉〉은 봉우리 묘사에서 정선의 각필법을 계승했으나, 구도에선 조선 후기에 전형화된 암산과 토산을 부감법과 음양론적인 좌우 대비법으로 구성하지 않고, 조선 말기의 작가미상 작품인〈단발령〉에서 볼 수 있듯이,[71] 암산과 토산을 평원시점에 따라 전후경으로 배치하고 경관을 파노라마처럼 펼쳐서 나타냈다. 이러한 양식은 이한복 등의 근대 동양화가들에 의해 금강산전도 화풍으로 사용되기도 한다. 이에 비해〈삼각산도〉삽화는 명당도와 회화식 지도를 혼합시킨 듯한 양태이면서, 선묘로 봉우리와 능선을 도식적으로 나타낸 백운봉과 인수봉 등을 주산으로 크게, 백악산과 인왕산 등을 객산으로 작게 묘사하고 이를 파노라마처럼 펼쳐서 구성한 특징을 보여준다. 그리고『신정심상소학』에 수록된〈한성도〉는 조선 후기 회화식 지도인 도성도의 전통을 토대로, 새롭게 한양의 크고 작은 9개문과 성곽을 입체적으로 나타내고 원경에 산악을 사생풍이 가미된 필치로 그려 넣었다.

방고의 정형산수 경우,『개자원화전』「횡장각식橫長各式」에 수록된 북송 이공린李公麟의〈섬강도陝江圖〉와「궁환식宮紈式」의 '호장백화胡長伯畵'를 비롯해, 화보의 삽화를 재록하기도 했고, 이를 좀 더 입체적으로 개량하여 나타내기도 했다. 그리고 이도영이 삽화를 그린 것으로 추정되는『몽학필독』과 보성관 발행의『초등소학』에 실린 산수화는, 장승업에 이어 안중식과 조석진을 통해 전개된 개화기의 전통회화 양식을 반영하고 있다. 이밖에 국민교육회 편찬의『초등소학』에 보이는 어부와 탁족 인물

71 『眞景山水畵』(國立光州博物館, 1987) 도판 147 참조.

과 죽림속 고사의 정경은 소경인물화의 야외초상화식 구도를 계승한 것인데, 화중 인물을 근상으로 좀 더 강조하고 낚시대를 든 어부의 복식에 개화기 한복의 양식을 가미하는 변화를 보이기도 했다.

화조 및 초화류에서도 전통적인 제재를 다룰 경우, 대부분 화보풍으로 그렸는데, 솔개와 기러기 삽화는 개화기의 전통회화 양식으로 묘사되었다. 특히 1906년 국민교육회 발행의 『초등소학』에 수록된 〈노안도〉는 물가에 앉아 있는 기러기와 공중에서 내려오는 기러기의 정경을 합성한 것으로, 조선 후기에 대두되어 개화기의 장승업과 양기훈에 의해 전형화된 것이다. 그런데 이 〈노안도〉는 1891년 메이지기에 편찬된 『심상국어독본』에 수록된 삽화를 그대로 옮겨 그린 듯하며, 착지하기 위해 날개를 편 상태로 다리를 노출시킨 기러기의 모습이나 구도 등은 조석진의 1910년작인 수묵풍의 〈노안도〉와 가장 유사하여,[72] 개화기 노안도 화풍 전개에 이들 삽화의 역할이 주목되기도 한다.

역사도에서 인물초상은 서양의 미니아튜어 초상 형식을 반영한 것도 있지만, 반영풍半影風의 명현상의 전통도 따랐다. 고사적 설화도는 일본과 서양의 사례에선 메이지기 일본 교과서의 삽화를 그대로 모사하기도 했고, 한신 고사도처럼 번안하여 쓰기도 했다. 『신정심상소학』의 장유張維 관련 삽화에서 볼 수 있듯이 개항기의 수출용 풍속화가 김준근金俊根이 전통 목판화풍 등을 토대로 묘사한 『천로역정』의 양식을 반영한 것도 있다. 그러나 전쟁도와 궁중 장면 등의 역사도와 고사적 설화도의 상당수는 명말 이후 목판으로 출간된 소설 삽화의 양식을 참고한 것으로 보인다. 『유년필독』과 『대한역사』 『초등대동역사』 등에 수록된 이 방면 삽

72 『韓國現代美術全集』1(한국일보사, 1977) 도판 8 참조.

화의 인물상은 대체로 크고 길게 찢어진 눈에 입술이 두텁고 얼굴이 비교적 큰 모습으로, 치졸한 듯하면서도 좀 더 강렬한 느낌을 주는 양태는, 명청기의 금릉金陵 삽도판화의 특징과 비슷하다.[73] 그리고 『국어독본』과 『수신서』의 계란형 얼굴에 미소 짓는 모양의 가는 곡선형 눈과 작은 입을 지닌 보다 섬세한 양태의 인물상은 명대 말기 이후 대두된 안휘파安徽派 판화의 공통된 특징과 상통된다.[74]

차용양식

차용양식은 근대 일본의 교과서 삽화를 모사하여 사용한 것으로, 대부분 신식 문물이나 문명개화 및 근대적 계몽과 관련된 내용의 그림들에서 볼 수 있다. 이러한 차용양식은 두 가지 유형으로 나타냈다. 신체 해부도나 눈의 결정체, 소방기구, 개찰구 장면 등의 그림처럼 일본의 삽화를 그대로 재록해 놓은 것이 있다. 『수신서』의 적십자사 광경도에서 볼 수 있듯이 근대 일본의 제1기 국정교과서인 1903년 발행의 『심상소학독본』에 수록된 같은 장면을 간호사는 그대로 모사하고 환자의 위치만 바꾸는 등, 부분적으로 구성을 약간 변용하거나 좀 더 간략하게 묘사한 것도 있다. 그런데 후자의 경우가 조금 더 많이 보인다. 이러한 차용양식의 삽화에는 일점 투시법과 명암법을 비롯한 서양화의 사실적인 기법이 반영되어 있어, 창작미술에 선행하여 근대적인 객관적 형상 묘사법을 도입하고 유포시켰다는 측면에서 중요한 의의를 지닌다고 하겠다.

73 금릉 삽도 판화에 대해서는 小林宏光, 『中國の版畵-唐代から淸代まで』(김명선 옮김, 『중국의 전통판화』시공사, 2002, 62~64쪽) 참조.

74 안휘판 판화에 대해서는 小林宏光, 위의 책, 66~67쪽 참조.

『신정심상소학』의 「탐심 있는 개」의 그림은 앞서 언급했듯이 1887년 문부성 발행의 『심상소학독본』에 실려 있는 「욕심 많은 개」의 삽화를 차용한 것으로, 물 위에 비친 개의 그림자가 구체적으로 묘사되었다.(도 45, 46) 이처럼 그림자를 표현하는 방식은 사물을 생성적 측면에서 그 창생의 정신이나 기운을 구유한 본원적 참모습으로 나타내고자 한 전통회화에서는 볼 수 없던 것이다. 그림자 표현은 사물을 물질적 객관상으로 보는 근대적 자연관과 시각법에 기초한 것이며, 눈에 보이는 것을 보이는 대로 정확하고도 구체적으로 묘사하고자 했던 서구 사실주의의 소산물이다. 이러한 서구 사실주의 또는 이와 관련된 조형의식과 화법이 1896년경부터 국내에 유입되고 확산되는 데 교과서 삽화가 선구적 구실을 했음을 알 수 있다.

(도 45) 〈탐심 있는 개〉 학부 편 『신정심상소학』 권1 1896년

(도 46) 〈욕심 많은 개〉 문부성 편 『심상소학독본』 권2 1887년

이솝우화를 다룬 「탐심 있는 개」의 삽화는 『초등소학』과 『국어독본』 『최신초등소학』 등을 통해 계속 수록되면서 교훈적인 내용과 함께 새로운 시각법과 조형의식의 유포에 기여했을 것이다. 그리고 1909년 발행의 『신찬초등소학』에서는 1903년 일본 문부성의 제1기 국정교과서로 편찬된 『심상소학독본』에 의해 다리 아래를 내려다보는 개의 위치가 바뀌었다. 그러나 물 위에 비친 나무다리의 모습을 자세하게 그리는 등, 좀 더 사실적인 묘사를 통해 계몽과 개화의 효과를 높였던 것으로 생각된다.

이밖에도 개화기 교과서 삽화의 상당수가 1880년대에서 1900년대의 메이지기 국어독본류 삽화를 범본으로 사용했으며, 그 중에서도 염전에서의 작업 광경이나, 항구 풍경, 권업모범건물 경관(도 21) 등에서 일점 투시법에 의한 서양화풍의 영향이 두드러진다. 사실성과 현실성의 효과를 높이기 위해 사진을 모사해 삽화로 사용한 수법도 차용하여, 한양의 시가지 광경과 외국사절들의 덕수궁 앞 입궐 장면 사진을 그림으로 수록함으로써, 기계적 시각에 의한 객관상의 재현을 이룩한 작례를 보여주기도 했다. 이러한 삽화를 통한 근대적 시각체험은 미술에 대한 새로운 인식형성과 더불어 시각 자체의 혁신을 야기하는 방향으로 전개되었다는 측면에서 각별하다.

그리고 1896년 발행의 『신정심상소학』에서는 '화畵'를 설명하기 위해 일점 투시법에 의해 묘사된 책상과 걸상에 그림자까지 그려 넣은 삽화를 수록하고, 그림이란 "아무 것이나 눈에 보이는대로 다 그리는 것"이라고 기술하였다. 이는 그림 자체를 시각에 의해 형상을 파악하여 묘사하는 사생화의 개념으로 규정한 것이다. 문사적 취향과 결부된 특정한 가치와 이념을 지닌 사물의 정신을 자연과 합일된 초개별적 마음으로 체득하고

그 외형을 빌려 나타냈던 중세적 창작태도와는 시대를 구별해야하는 '획기'적 의의를 지닌다고 하겠다.[75] 또한 눈에 비친 시각적 영상을 일점 투시법과 음영법에 기초한 과학적인 기법으로 묘사한 이러한 삽화 양식은, 일상적 소재를 서양화법으로 나타낸 최초의 사례로서 새로운 관심이 요망된다. 기존의 제한된 화제에서 벗어나 다양한 제재와 사실성이 결합된 근대적 조형의식을 토대로 제작된 메이지기의 양화풍 교과서 삽화 양식을 차용한 개화기 교과서 삽화들이 한국 미술의 근대적 전환에 미친 영향은, 이 시기를 통해 도입된 유화와 사진, 그리고 도화 교육 등에 비해 결코 작다고 할 수 없을 것이다.

번안양식

번안양식은 메이지기 교과서 삽화의 제재와 기법 등을, 당시의 실정과 우리 정서에 맞게 도상의 일부를 변형하여 묘사한 것을 말한다. 대표적인 사례가 일본 복식을 한복으로 바꾸어 나타낸 것이다. 그리고 이러한 번안 과정에서 전통양식과 혼합하거나 당시의 시대상을 반영하는 등, 개화기 특유의 양태를 이룩하기도 했다. 이러한 경향의 삽화는 풍속도 분야에서 주로 보인다.

교실에서의 수업 장면을 그린 1896년 학부편찬의 『신정심상소학』「학교」의 삽화는 1887년 문부성 발행 『심상소학독본』「학교」의 삽화를 범본으로 번안해 낸 것이다.(도 47. 48) 구도와 인물들의 포즈와 배치는 그대로 차용하면서 벽에 걸린 지도 대신 창문을 하나 더 그려 넣었으며, 교사와

75 홍선표, 「서화시대의 연속과 단절」 『월간미술』14-5 (2002.5) 145쪽 참조.

(도 47) 〈학교〉 학부 편 『신정심상소학』 권1 1896년

(도 48) 〈학교〉 문부성 편 『심상소학독본』 권2 1887년

학생의 복장을 개화초기의 실정에 맞도록 변용하였다. 교사는 1900년대의 교과서에서 주로 그려진 '하이칼라'형과 달리 두루마기에 바지를 입고 중절모를 쓴 혼합된 모습으로 묘사되었다. 교사가 쓰고 있는 신문물인 중절모는 1900년대의 신문의 모자상점 광고에 보이는 삽화와 유사하다. 교탁도 일본 교과서 삽화 것을 그대로 모사하긴 했지만, 개화기의 교실 광경을 촬영한 사진에서도 볼 수 있듯이 실제 사용되던 것으로,[76] 소학교 풍속화로서의 시대적 정경을 반영한 의의를 지닌다고 하겠다.

『초등소학』에 수록된 「아침」 광경을 그린 삽화는 『심상국어독본갑종』의 같은 장면을 번안한 것으로, 개화기 가정풍속의 단면을 담고 있다. 실내 구조의 번안에서 실제적 모습과 다소 차이를 드러내고 있지만, 방안에서 머리를 단장하고 마루에서 세수하는 인물의 복장을 한복으로 바꾼

76 1909년 『대한민보』에 '옥호서림 부속 모자상점' 광고 삽화(김진송, 『현대성의 형성』, 현실문화연구, 1999, 74쪽 상단 도판)와 통감부시기 수업장면 사진(한국역사연구회, 『삶과 문화 이야기』1, 역사비평사, 1998, 46쪽 도판) 참조.

것을 비롯해, 거울 등의 소도구를 우리 실정에 맞게 그려 넣어 당시의 아침 정경과 분위기를 느낄 수 있게 했다. 그리고 뜰 밖의 풍경에서도 까마귀 대신 아침 해가 밝아 오는 광경으로 나타내어 이러한 분위기를 더욱 정감스럽게 조성했다.

이처럼 번안양식은 학교풍속과 가정풍속 장면이 주종을 이루었다. 이밖에 『초등소학』에 실린 농사 광경 삽화에는 일본의 경직도와 한국의 전통 경직도가 혼합된 구도와 기법에 서양화의 원근법이 가미된 복합적 성격의 화면을 이루고 있어, 개화기적인 혼성 양상이 반영된 특징을 나타내기도 했다.

맺음말

지금까지 한국 근대미술의 발원지인 개화기의 삽화를 소학교용 교과서를 중심으로 살펴보았다. 앞에서 지적한 바와 같이 기존의 '한국근대미술사' 서술은 '동양화'와 '서양화' 중심의 창작미술 또는 전시미술 위주로 이루어져 왔기 때문에 서세동점의 세계사적 대세에 수반되어 '근대'가 시작되던 개화기의 시각문화 전반의 변동과 결부되어 획기적으로 변화하던 실상을 파악할 수 없었다. 비언적 시각매체인 삽화는 실용성과 심미성을 지닌 인쇄미술 또는 복제미술로서 개화기의 새롭고 다양한 변동을 반영하고 있을 뿐 아니라, 대중적 유통을 통해 이러한 근대적 변화를 시각적으로 체험하고 내면화하는 데 중요한 구실을 한 것이다. 특히 개화기의 교과서 삽화는 근대 국가의 '국민'으로 새롭게 가르치고 키우는 학생

들의 지식과 인식 형성에 매우 큰 역할을 한 것으로 생각된다.

개화기의 교과서 삽화는 1895년의 갑오개혁에 의한 신교육의 추진으로 근대적인 교육이 본격적으로 시행되면서 '교육의 원소'로서 인쇄된 교과서를 통한 학습 효과를 높이기 위해 1896년 학부에서 편찬한 『신정심상소학』을 효시로 전개되기 시작했다. 이와 같은 교과서 삽화는 제재에 따라 박물도와 풍속도, 설화도 및 역사도로 유형을 나누어 볼 수 있는데, 모두 개화와 계몽의 이미지로 이 시기의 어떠한 시각매체보다 널리 유포된 의의를 지닌다. 박물도는 사물의 물질적 객관성에 치중하여 묘사되었고, 특히 개화기의 부국강병책에 수반되어 식산흥업 및 문명개화와 결부된 천산물과 인공물이 많이 다루어졌으며, 국기를 비롯해 국토를 다룬 지도와 같은 '국가'의 표상물도 삽화로 수록되었다. 풍속도는 '제2국민'인 학생들의 면학과 체력 단련, 규율, 선행 등과 관련된 내용과 산업풍속, 가정풍속, 개화풍경이 포함된 일반풍속이 대종을 이루었는데, 당시 창작미술에서는 볼 수 없는 생활정경과 사회상을 시각적으로 나타낸 기록성을 함께 담고 있어 일부 박물도와 함께 시대물로서의 자료적 가치도 크다. 그리고 설화도와 역사도는 '국민'으로서 갖추어야 할 예의와 윤리의식, 역사의식과 함께 애국심을 고취하는 우화적이고 고사적인 삽화와 국가를 세우고, 지키고, 빛낸 역사적 인물의 초상과 적군을 격퇴하는 전쟁도가 주류를 이루었다. 특히 단군상을 비롯한 을지문덕과 이순신 장군의 초상은 이 시기의 교과서 삽화를 통해 최초로 형상화되어 후대에까지 전형을 이루며 지속되었다는 측면에서 각별한 의의를 지닌다고 하겠다.

개화기 교과서 삽화의 표현양식은 기존의 전통회화 목판화 화풍을 계승한 전통양식과 메이지기 교과서 삽화를 모사하여 사용한 차용양식,

그리고 이를 당시의 실정과 우리의 정서에 맞게 복식 등을 바꾸어 묘사한 번안양식으로 크게 구별된다. 그 중에서도 차용양식과 번안양식에서 주목되는 것은 일점 투시법과 음영법에 의한 서양화법으로, 과학적 물체관과 근대적 시각법의 내면화를 촉진하면서, 한국미술의 근대화에 선구적 구실을 했다는 것이다.

이와 같이 지금까지 한국 근대미술사 연구에서 배제되었던 개화기의 교과서 삽화는, 이 시기 시각문화의 핵심적 장르로서 근대성의 체화와 한국미술의 근대적 전환에 크게 기여한 측면이 새롭게 주목되어야 하며, 앞으로 더욱 많은 연구가 요구된다.

개화기 경성의 신문물과
하이칼라 이미지

머리말

서구 계몽주의는 '중세'라고 명명한 자신의 과거를 부정하고 새로운 '문명'을 발명하기 위해 '모더니티'를 조성하고 증식하며 '근대'와 '현대'를 탄생시켰다. 이러한 서구의 '모더니티'가 세계사적 과제로 확산되면서 서양을 오랑캐로 취급하던 비서구권인 동아시아의 한국에서도 근대지상주의와 함께 이를 보편적 또는 절대적 가치로 열망하며 추종하게 된다.

한국은 1868년 메이지유신明治維新으로 부국강병을 도모하며 '동양 문명개화'의 선구자이며 동아시아의 새로운 맹주로 부상한 근대 일본에 의해 1886년 문호를 개방하고 서구중심의 세계 질서에 편입되었다. 그리고 조선의 지배를 둘러싸고 야기된 청일전쟁에서 중국의 패전으로 중세적인 책봉체제로부터 해방되면서 갑오개혁과 광무개혁을 통해 신분제 폐지를

이 글은 한국미술연구소 편, 『경성의 시각문화와 일상』(한국미술연구소CAS, 2018)에 수록된 것이다.

비롯해 일상생활을 통제하던 봉건적인 규정의 철폐와 함께 세계화된 '근대'를 국가적이며 시대적인 과제로 추진하기 시작했다. 중국 중심의 '천하' 체제가 무너지고 서양 중심의 '세계'체제로 바뀌었다는 것이 명백해졌기 때문이다. 그러나 청의 종주권에선 벗어났지만, 러일전쟁으로 서구 열강의 간섭을 물리친 제국 일본의 보호와 강점 대상이 되어, 1906년의 통감부 지배에 이어 1910년 병탄됨으로써 식민지로 전락된 상태에서 세계체제의 근대화 개혁을 진행하게 된다.

1890년대에서 1905년 사이의 갑오 및 광무개혁의 개화 전기와, 통감부 및 총독부 통치 초기의 개화 후기는, 서구와 이를 재생산한 일본의 근대 문물이 우리의 일상생활에서 새로운 삶으로 육화肉化되기 시작하는 '모던'의 태동기였다.[1] 특히 일본은 서구 열강으로부터의 보호와 제국주의화 된 사회진화론의 문명개화를 앞세워 국권을 침탈했기 때문에 '모던의 육화'는 개화 후기를 통해 더 진전되었다. 이 시기를 통해 지금과 같은 라이프 스타일이 본격적으로 발원되기 시작한 것이다. 이처럼 우리들의 현대적 삶과 외양을 조직하면서 일상화를 촉진한 것이, 모더니티의 물질적 기반이면서 서구 부강의 원인이며 상징으로 유포된 문명개화의 신문물과 의식주가 아니었나 싶다.

전등과 시계, 전화, 사진기, 기차와 같은 과학기술 발명품 및 공산품을 비롯해, 유리창이 있는 양식 건물과 전신주와 전차, 자전거 및 자동차, 철교 등이 보이는 도시경관, 그리고 단발과 양복, 신식 모자와 구두 등 '하이칼라' 차림은 개화기 담론을 지배한 문명개화론의 '육적 문명肉的

[1] 홍선표, 「근대적 일상과 풍속의 징조-한국 개화기 인쇄미술과 신문물 이미지」 『미술사논단』 21(2005.6) 253~279쪽 참조.

文明'으로 인식되고 추구되었다. 즉 서구 문명과 부강의 근원으로 인식된 과학기술과 물질문화의 소산이며 인조적人造的 공력을 통해 도달한 최상의 '광명光明'한 상태인 인류의 진보물로서, 부유하고 힘 있는 나라를 실현하기 위한 선망과 모방의 대상이 된 것이다. 따라서 이러한 신문물류는 근대 국민국가와 시민사회 형성의 물질적 장치로 소개되고 도입되어 개화기 경성의 새로운 풍경과 일상을 이루면서, 조선인의 세계인식과 삶의 방식을 재편하는 요소로 작용한 의의를 지닌다.

개화기 경성과 이곳의 서양인 및 일본인 거류지를 통해 유입되기 시작한 신문물과 이에 대한 사회적 인식의 확산에는 문명개화를 유포하며 대중화의 전경으로 등장한 신문과 잡지, 교과서 등의 대중매체와 출판물이 선도적 역할을 하였다. 그리고 이들 대량 인쇄물에 수록된 삽화와 사진 등의 이미지가 이러한 지식과 정보를 시각적으로 공급하며 소비를 부추기고 일상화를 촉진한 것으로 보인다. '신시체 미술新時體 美術'로 인식되고 '쇄회刷繪' 또는 '인화印畵'와 '조각도회彫刻圖繪'로도 지칭되던 인쇄물에 복제된 삽화와 사진과 같은 인쇄그림의 등장은, 시각의 근대적 재현과 편성에 따른 표현 영역의 확장과 시각 이미지의 대중화를 초래하기도 했다.[2] 특히 문명개화의 물질적 산물이며 서구 부강의 상징으로 "인재印載되어 광포廣佈"된 신문물의 복제 이미지들은, 신시대 도래를 한층 더 실감나게 하고 소비심리를 조장하면서, 새로운 근대적 일상과 풍속을 균질화 또는 평균화시키고 확산·재편하는 촉매로서 의의를 지니게 된다. 실물이 아직 없거나 드문 경우, 언어에 비해 감각에 직접 인지되는 인쇄그림의 시각 이미지에 의해 정보와 지식이 전달되고 제공됨으로써 이를

2 홍선표, 「사실적 재현기술과 시각 이미지의 확장」 『월간미술』14-9 (2002.9) 158~160쪽 참조.

징험하고 인식을 증진하는 매체로서 중요한 구실을 한 것으로 보인다. 이러한 이미지들은 현실의 현현 및 재현과 시각적 공공화의 첨단적 인식체계라는 측면에서 더욱 각별하다.

이 글에서는 '모던'을 처음 만나고 이를 소비하며 재생산하기 시작한 개화기 경성의 문명개화와, 이를 대중적인 매체를 통해 현실화와 일상화를 견인한 '육적 문명'인 신문물 이미지의 유통과 함께, 새로운 풍속과 사회현상으로 등장한 하이칼라 이미지의 재현 양상을 살펴보고자 한다. '하이칼라'는 서양식 유행을 따르던 근대풍의 최신식 멋쟁이의 차림새를 말하며, 첨단적으로 문명개화를 소비하는 행동이나 사람을 지칭하기도 했다. 따라서 하이칼라 이미지는 개화기 경성의 새로운 생활 풍속을 상징하는 문명개화의 대표적인 표상으로서의 의의를 지닌다. 신문을 비롯한 각종 대중 인쇄물은 윤전기의 발달에 따라 텍스트와 이미지의 상호보완도가 높아지는데, 개화기에는 기계에 의해 재현하는 사진보다 삽화에 대한 의존도가 컸기 때문에 이를 중심으로 다루고자 한다.

경성의 '문명개화'와 신문물 이미지

1910년 제국 일본에 병합된 후 식민지 조선의 수부로 호칭된 '경성'은, 조선시대에 수도首都를 지칭하는 용어로도 사용되었지만, 개항기 이래 캐피탈(Capital)의 번역어로도 쓰였고, 갑오개혁 이후 서울지역의 행정명칭인 한성부를 부르는 이름으로도 지칭되었다.[3] 개화기의 경성은 1876년 병

3 김제정, 「근대 '京城'의 용례와 그 의미의 변화」 『서울학연구』49(2012.11) 1~25쪽 참조.

자수호조약 이후 부산과 인천 등지의 개항장에 비해 다소 늦게 시작했지만, 1890년대의 갑오개혁과 광무개혁 이후로는 근대적인 문명을 향한 중심에서 이를 추진하게 된다.

개화 전기인 1896년 가을 무렵부터 중국의 종주권에서 벗어나 새롭게 탄생한 전제군주국의 수도 또는 황성皇城으로서 갱신하기 위한 고종의 '개화'독려에 수반되어 대로변의 가가假家철폐를 비롯해 중심부의 가로 정비와 근대적 기능을 갖춘 양식건물이나 중층건물을 세우는 등의 도시 환경 개조를 추진하기 시작했다.[4] 상·하수도와 같은 도시 기반시설은 구축하지 못했지만, 1899년 서대문에서 동대문까지 전차를 개통해 대중교통체계를 시행했고, 1900년에는 개항장 인천과 서대문 정거장을 잇는 경인선을 완공하여 신문물 유입의 통로로 활용하게 된다.

전차와 철도 궤도를 따라 전신주도 들어섰다. 세계의 소식과 정보를 실시간으로 유통시키게 된 전신망이 1850년대 초에 모스의 전기 신호를 이용한 전신기 발명과 부호체계의 성공으로 확산되었으며, 1885년 서울과 인천 사이에 최초로 가설되었고, 1896년 이를 관장하는 전보사電報司와 기술자 양성의 전보학당을 설립하였다.[5] 1876년 미국의 알렉산더 그레이엄 벨과 엘리샤 그레이에 의해 발명된 전기로 음성을 전하는 전화는, 1896년 무렵 당시 정궁이던 경운궁(덕수궁)을 중심으로 처음 가설되었고, 2년 뒤 전화선이 개통되면서 통화가 이루어지기 시작했다.[6] 이 무렵부터

4 개화전기 서울 도시경관의 근대적 변화에 대해서는 송인호, 「대한제국기 근대 도시경관」 『서울2천 년사-근대 문물의 도입과 일상문화』(서울시사편찬위원회, 2014) 24~55쪽 참조.

5 김연희, 「고종시대 근대 통신망 구축사업-전신사업을 중심으로」(서울대 대학원 협동과정 과학사 및 과학철학 전공 박사학위논문, 2006) 41~179쪽 참조.

6 김연희, 「근대 도시로의 기반시설 구축」(서울시사편찬위원회), 앞의 책, 99~103쪽 참조.

황실 직속의 궁내부를 비롯한 관청에서 사용하였고, 1902년 이후 일반인의 이용도 점차 가능해졌다.[7]

전차와 전신, 전화, 그리고 1900년 전후하여 들어 온 환등기 및 활동사진과 윤전기와 같은 신문물의 운영을 가능하게 한 전기는, 1898년 1월에 한성전기회사의 설립으로 문명개화에 박차를 가했다. 전기야 말로 기계문명의 극대화를 통해 인류의 물리적 힘과 감각의 무한한 확대를 가져오게 했으며, 밤을 밝히는 전등의 등장으로 일상의 문화를 24시간 확장하는 등, '개명'의 상징이기도 했다.[8] 전등은 1808년 영국의 아크방전을 시작으로 1840년대에 서양에서 실용화 된 것으로, 일본에선 1878년부터 사용하였다. 우리는 1887년 미국 에디슨전등회사의 설비로 고종 집무실인 건청전에 처음 가설했으며, 민간으로의 확산은 1900년 한성전기회사 종로 사옥 앞의 가로등 점등으로 시작되었다. 그러나 개화 전기에는 문명의 이기 본연의 의미보다 치안과 더 관련되어 이루어지기도 했다.[9]

경성의 문명개화는 정동의 서양인 거류지와 진고개(지금의 충무로 2가)를 비롯한 일본인 거류지에서 좀 더 선도적으로 이루어졌고 이를 통해 파급된다. 전등과 가로등, 전화도 이들 지역에 먼저 설치되었다. 광무개혁 이후에도 상수도와 같은 근대 도시 기반시설을 구축하지 못했을 때, 일본인 거류지에선 사설 상수도를 부설해 사용한 것이라든가. 한국인 최초로 서양화를 전공하게 되는 고희동이 관립법어학교 재학 시절인 1903~4년 무렵, 서양인 집에서 벽에 걸린 서양화나 판화를 보고 자극을 받은 것도

7 나애자, 「일제 강점기 전기 통신의 이용과 사회상의 변화」강영심 외, 『일제시기 근대적 일상과 식민지 문화』(이화여대 출판부, 2008) 59쪽 참조.
8 樋野八束, 『近代日本のデザイン文化史1868~1926』(フィルムアート社, 1992) 3~9쪽 참조.
9 김연희, 앞의 논문(2014) 79~89쪽 참조.

그 좋은 예라 하겠다.[10] 그리고 이들 주거지의 양관과 절충 양옥, 실내 장식, 이들이 사용하는 각종 '양품洋品'과 이들의 복장은 경성의 문명개화 전파에 촉매적 역할을 한 것으로 보인다.[11]

경성의 문명개화는 개신교 선교사를 포함한 외국인들을 매개로 유포되기도 했지만, 이를 계몽하고 확산하는 데는 무엇보다 신문, 잡지와 같은 대중매체와 교과서, 신소설 등의 출판물이 중요한 구실을 하였다. "이천만 동포를 공진共進문명케 하는 목적"으로 발행된 이러한 대중매체와 출판물은 1890년대 후반부터 민중을 계몽하기 위한 문명진보운동과 결부하여 대두되었다.

1880년대에 조선 정부의 온건 개화관료들이 중심이 되어 중앙 및 외직 관리와 유학자층을 계몽하고 개화세력으로 끌어들이기 위해 10일과 7일마다 발간된 『한성순보』와 『한성주보』에도 주로 중국 한역과학서 및 양무운동 과정에서 발간된 신문, 잡지들의 기초적이고 초보적인 서양 과학기술과 문물에 대한 내용을 전재해 싣기도 했다.[12] 그러나 동도서기론의 입장에서 서양의 과학기술을 비롯한 '실학'을 소개하고 부강을 도모할 것을 강조하는 수준이었다.[13]

민중을 대상으로 문명개화를 전면적 또는 본격적으로 촉구하며 유포하기 시작한 것은, 1890년대 후반에 일간지로 발간된 국문과 국한문혼

10 김연희, 위의 논문, 77쪽 ; 홍선표, 「고희동의 신미술운동과 창작세계」 『미술사논단』38(2014.6) 160~161쪽 참조.
11 정동 외국 공관의 양관과 그 파급에 대해서는 안창모, 「양관의 등장과 전통건축의 변화」, 서울시사편찬회, 앞의 책, 152~186쪽 참조.
12 김연희, 「『한성순보』 및 『한성주보』의 과학기술 기사로 본 고종시대 서구 문물 수용 노력」 『한국과학사학지』33-1(2011.4) 1~38쪽 참조.
13 노대환, 「1880년대 문명 개념의 수용과 문명론의 전개」 『한국문화』49(2010.3) 232~237쪽 참조.

용의 『독립신문』과 『미일신문』, 『황성신문』 등을 통해서였다.[14] 개신교에서 발행한 주간지인 『그리스도인회보』와 『그리스도신문』도 선교뿐 아니라, "누구든지 개명진보" 하도록 조선의 문명개화에 기여하는 목적을 겸하였다.[15] 신문대금을 제때 지불하고 공람하는 독자를 '문명제씨'로 선전한 이러한 대중매체를 통해 문명진보 또는 애국계몽 운동과 함께 문명개화론이 팽배하기 시작했으며, 일상적 생활과 습속까지 개화하자는 문명론이 현실적인 힘을 발휘하게 된다.

이와 같은 문명개화는 1900년대 후반과 1910년대의 개화 후기에 이르러 더욱 현실화되고 대중화되기 시작했으며, 신문과 함께 각종 잡지류와 교과서, 신소설 등을 통해서도 확산되었다. 특히 이들 매체에 수록되기 시작한 신문물 이미지는 이 시기 문명개화의 시각자료이며 구체적인 물증으로도 각별하다. 그중에서 시계와 양등, 기차와 기선, 비행기, 자전거, 축음기, 이발기와 같은 과학기술 발명품 및 기계류 공산품은, 서구 부강의 상징이며 인류를 미개상태에서 문명 상태로 발전시킨 '은사물'로 인식되었다.[16]

개화기의 신문물 이미지 가운데, 제일 먼저 복제되어 유포되기 시작한 것은 1896년 2월 학부에서 편찬 발행한 『신정심상소학』의 삽화로 그려진 기계 시계기 아닌가 싶다. 문명개회의 도구이며 신기술 상징물의 하나인 기계 시계는 개화 후기부터 각종 교과서 삽화에 빠지지 않고 수록

14 길진숙, 「『독립신문』, 『미일신문』에 수용된 '문명/야만' 담론의 의미 층위」 『국어국문학』 136(2004.5) 324~331쪽. ; 노대환, 「1890년대 후반 '문명'개념의 확산과 문명 인식」 『한국사연구』149(2010.6) 239~274쪽 참조.
15 류대영, 「한말 기독교 신문의 문명개화론」 『한국기독교와 역사』22(2005.3) 5~43쪽 참조.
16 장성만, 「개항기의 한국사회와 근대성의 형성」 『모더니티란 무엇인가』(민음사, 1994) 277~288쪽 참조.

되었다. 1896년 1월 1일을 기해 음력에서 양력으로 바꾸고 하루를 12간지에 기초해 12시각으로 구분했던 종래의 방식에서 24시간제라는 세계의 표준시각 체제로 변경한 동질적 양으로 등분화된 근대적 시간 형식인 시, 분, 초를 설명하고 시각적으로 계몽시키기 위해 도시圖示되었던 것 같다.[17] 이러한 기계적 시간관 또는 정시법定時法은 기존의 자연적 생체 리듬에 따른 시간관념과는 다른 시계의 시간인 인위적인 것으로, 근대인의 일상적 삶에 규칙성을 부여하고 통제하는 제도로서 이 시기에 출현하여 교과서 등을 통해 개념과 이미지를 습득하고 시간표에 따라 활동하면서 체화된다.[18]

교과서의 삽화로는 당시 '팔모종鐘'으로도 호칭되던 팔각형 벽시계와 괘종시계가 주로 그려졌다. 『신정심상소학』권1 제6과 「時」에 수록된 최초의 시계 삽화는 시각을 로마 숫자로 나타낸 문자반을 부각시키기 위해 팔각형 시계를 묘사했다. 초 단위 측정을 위해 군사용으로 수입된 이후 메이지明治기에 대종을 이룬 초침반을 별도의 작은 원형에 설치한 모양이다. 1906년 간행의 『초등소학』에도 팔각형 벽시계가 그려졌는데, 시침과 분침의 길이가 거의 같고 디자인이 나침반과 유사한 모양으로 메이지기의 무사들이 애용했던 회중시계와 비슷해 보인다.[19]

17 홍선표, 「한국 개화기의 삽화 연구-초등 교과서를 중심으로」 『미술사논단』15(2002.12) 268쪽 참조.
18 鈴木 淳, 『新技術の社會誌』(中央公論新社, 1999) 115~117쪽. ; 李孝德, 『表象空間の近代-明治 「日本」のメディア編制』(新曜社, 1996) 24~32쪽. 갑오개혁 직후인 1895년 최초로 學部에서 편찬 간행한 신교육용 국어교과서 『국민소학독본』에서부터 "萬般事에 시간을 堅守"해야 함을 강조하였다. 『국민소학독본』제25과 「時間恪守」(『한국 개화기 교과서총서』(아세아문화사), 1977, 75쪽) 참조. 양적 동질성을 지닌 선형적 시간성을 비롯한 근대적인 시계적 시간에 대한 습득은 이 시기의 신문도 중요한 구실을 하였다. 박태호, 「『독립신문』과 시간-기계」 『사회와 역사』64(2003) 166~199쪽 참조.
19 鈴木 淳, 앞의 책, 91쪽의 도판 참조.

교과서의 시계 삽화가 새로운 시
간 개념과 시계 보는 법을 설명하거
나 시간 준수를 계몽하기 위한 시
각 이미지로 팔각형의 현종縣鐘인
벽시계와 괘종시계를 주로 묘사하
고, '좌종坐鐘' 또는 '치置시계'로 지
칭되던 탁상시계를 드물게 수록한
데 비해, 신문에 상품 광고로 다루
어진 것은 대부분 회중시계였다.[20]

(도 49) '회중시계' 광고 『황성신문』 1902
년 8월 9일 3면

16세기 초에 발명된 후 18세기부
터 확산된 회중시계는 1902년 8월 9일자 『황성신문』에 실린 진고개의 기
지마 다이라木島平시계포의 광고 삽화로,(도 49) 수리와 판매를 함께 취급
한 자전거 삽화와 같이 처음 등장했다. 이 광고에는 뚜껑이 반쯤 열린 상
태의 둥글게 생긴 스톱워치형 회중시계가 이미지로 사용되었다. 상의 저
고리 주머니에 넣고 다니는 휴대용인 회중시계는 유럽에선 19세기 중엽
경부터 신사들의 필수 액세서리였으며, 손목시계가 대중화되기 시작하는
제1차세계대전 직후까지 유행한 것이다.

스톱워치형 회중시계 이미지는 1910년대를 통해서도 신문의 광고 삽
화로 계속 유포되었다. 1910년 11월 29일자 『매일신보』에 실린 시계상 현
석주玄錫柱의 업무 확장 광고의 회중시계 문자반의 경우, 로마 숫자가 아

20 1908년경부터 개화후기 신문에 학교와 교회용 懸鐘가 문자광고로 실렸고, 1910년 9월 2일자
『매일신보』의 대광교 趙璇熙시계상 광고로 호화장식의 괘종시계가 삽화로 수록된 바 있지만, 회
중시계 광고와 이미지가 대종을 이루었다.

닌 1900년대의 명치 말기에 나오기 시작한 보다 대중화된 최신의 아라비아 숫자로 디자인된 양태를 보여준다. 1912년경부터 '세계에 유명한' 미국과 스위스 제품이라는 광고 문안이 붙기 시작했다. 자전거도 판매하던 초기와는 달리 1913년이래 안경과 반지를 비롯한 귀금속류와 함께 취급되면서 이들 삽화와 같이 묘사하는 등, 근대적 시간관을 정확하게 실행하게 해주는 계몽의 이미지보다, 멋과 부유함을 나타내는 '하이칼라' 액세서리로서 더 유통되기 시작했다.[21] 그리고 손목시계는 19세기 초에 등장해 20세기 초에 이르러 유행했는데, 1916년대의 『매일신보』에 '완권시계腕卷時計' '완腕시계' 또는 '팔둑시계'로 지칭되며 '최신유행'이란 광고문안과 더불어 삽화로 처음 등장했다.[22]

등화구의 신문물 이미지는 1907년 발행된 『국어독본』에 모닥불에서 등잔과 촛불을 거쳐 새로운 램프와 전등에 이르는 기구의 변천과정으로 묘사하여 문명의 진보물로 두드러지게 나타냈다. 24시간 광명의 신세계로 바꾼 전등의 경우, 1907년 경성박람회와 1915년 대공진회의 화려한 '전식電飾'으로 문명개화의 진가를 발휘했지만, 개화기를 통해 전구 광고는 없고, 1910년 3월 20일자 『대한매일신보』의 종로 화평당 약방 광고에서 약품의 효능을 밝히는 방광放光이미지로 사용된 바 있다.

21 『매일신보』 1912년 7월 14일자와 1913년 1월 3일자 友助堂과 1915년 12월 18일자 普信堂 광고 등 참조. 1905년 10월 15일자 『대한매일신보』 등에 시계를 하나의 '玩好之物'로 알지 말고 시간의 귀중함을 알리고 "나를 각성케 하는 師友로 대우해야" 한다는 기사가 실리기도 했지만, 시계는 귀중한 액세서리로 대중화되어 갔다.

22 이 손목시계 삽화는 손목 착용이 가능하도록 회중시계에 가죽을 달아 쓰던 메이지 말기의 것과 달리 비교적 소형화된 크기에 문자반 주변의 테두리가 굵게 디자인되어 있고 별도의 작은 원형 초침반이 없어진 모양 등이 大正 4년(1915) 6월에 발간된 『服部時計店目錄』의 스위스제 '腕時計' 삽화들과 유사하다. 林丈二, 『明治がらくた博覽會』(晶文社, 2000) 15쪽 삽도 참조.

(도 50) 〈속편 장한몽〉 74회 삽화 『황성신문』 1915년 9월 24일

전구보다 더 대중화된 램프인 양등洋燈은 1903년 10월 28일자 『황성신문』에 석유광고의 부속 이미지로 처음 등장했다. 단독 이미지는 종로통에 있던 평전상회의 1914년 2월 22일자 『매일신보』 광고에 실리기 시작했다. 양등의 경우, 야간을 밝히는 이미지로 사용되어 신문 연재 신소설의 삽화로도 다루어졌다. 『매일신보』 1913년 7월 26일자에 실린 천외소사(이상협)의 「눈물」 10회 삽화에는, 늦은 밤 방안을 환히 밝히며 빛을 발산하는 양등 주변을 마치 성물에서 빛이 빗금 형태로 무수히 뿜어져 나오는 이미지로 나타낸 바 있다. 1915년 9월 21일자에 게재된 조일재의 『속편 장한몽』 74회 삽화(도 50)에선 이수일이 "눈이 부시도록 밝은 전등 아래서" 부인을 기다리는 장면을 인물과 방안의 기물을 흑백 대비가 심한 명암과 짙은 그림자로 표현하였다. 이처럼 강한 음영표현은 메이지기 우키요에浮世繪의 광선화풍을 반영했는데,[23] 양등의 발광 효과를 강조한 것으로 보인다.

'화마火馬' '화륜차火輪車' '화차火車' 그리고 '쇠송아지'로 불리기도 했던

23 광선화풍은 판화가인 고바야시 키요치카(小林淸親 1847~1915)가 양풍 도판화의 해칭기법과 콘트라스트가 강한 명암법 등을 사용해 메이지의 문명개화를 형상화한 양풍화이다. 山梨繪美子, 『淸親と明治の浮世繪』(至文堂, 1997) 17~80쪽 ; 田淵房枝, 「小林淸親の'光線畵をめぐって-その表現の成立と展開の一試論」『人文硏究』64-1(2015.5) 59~74쪽 참조.

연기를 뿜으며 달리는 증기 기관차는 그 자체가 문명개화의 상징물이었다. 기차만큼 매혹적이면서 위압적으로 근대 또는 서구 문명을 증명하는 것도 드물 것이다. 산 넘고 물 건너 자연의 장애를 동일한 속력으로 꿰뚫으며, 자동차와 함께 통일적인 시간 기준으로 각 지역을 빠르게 주파하면서 전통적인 사회문화적 시간과 공간 개념을 근본적으로 변화시키는 근대적인 교통망=유통망을 성립시켰다.[24] 기차의 등장은 시공간에 대한 감각을 완전히 바꿔 놓은 미증유의 사건이었는데, 도시와 도시를 이어주는 이 새로운 기계문명은 "19세기에 그 어떤 것도 기차만큼 생생하고 극적인 근대성의 징표인 듯 보인 것도 없었다"고 했을 정도로 막대한 변화를 몰고 왔다. 기차는 도시의 성장을 전에 없던 속도로 가속화시켰으며, 인구와 인간관계, 생활양식을 근본적으로 바꿔 놓은 것이다.[25]

　　신문에서의 기차 이미지는 1898년 5월 26일자 『그리스도신문』에 처음 보인다. 1899년 제물포와 노량진 간 한국 최초의 철도가 개통되기 전에 이미지로 먼저 등장한 기차는, 미국의 부강함을 소개하는 「세계 첫째한 나라」라는 연속 기사 2회분에 삽화로 수록되었다. 이 기차 삽화는 기관차 부분만 도안풍으로 묘사되었는데,(도 51) 앞부분 하단에 책柵같은 격자상이 있는 것으로 보아, 개화기 교과서 삽화의 영국형 기차와 달리 미국형 기차를 그린 것으로 생각된다. 미국에서는 야생 동물이 서식하는 광대한 미개의 대지를 달리기 때문에 기차 앞부분에 카우 컷쳐라는 책이 붙어 있는 것이 특징이다.[26] 그리고 1901년 7월 11일자 『그리스도신문』에

24　李孝德, 앞의 책, 178~183쪽 참조.
25　볼프강 쉬벨부쉬 (박진희 옮김), 『철도여행의 역사』(궁리, 1999) 9~47쪽 참조.
26　山梨繪美子, 「淸親とアメリカ石版畵」 『美術硏究』338(1987) 46쪽 참조.

(도 51) 〈속편 장한몽〉 74회 삽화 『황성신문』 1915년 9월 24일

는 뉴욕센트럴 철도의 복잡한 철로와 기차가 왕래하는 사진이 수록되기
도 했다.

1905년 1월 경부철도 전구간이 개통됨에 따라 1907년 11월의 『소년』
창간호에 철도가 보이는 남대문 정거장과 1911년 6월 11일자 『매일신보』에
남대문 정거장의 급행열차 모습이 보도 사진으로 실리기도 했다. 이 급
행열차 사진은 당시 운행되던 실물 기차의 이미지를 담은 기록적 의의를
지닌 것으로, 1890년대에 일본에서 운행되던 것보다 직립된 화통의 길이
가 좀 더 짧아진 최신의 유형을 보여준다.[27] 1910년대의 경인 간에는 화
통 끝이 깔대기처럼 퍼진 광구식의 독일제 보르시크회사의 프레리형 기
관차가 운행되기도 했다.[28]

그런데 1912년 3월 25일자 『매일신보』의 '팔보단八寶丹' 소화제 약광고
에 묘사된 기차 삽화는 화통이 큰 모양으로 그려져 있다. 이처럼 화통의
상단이 넓게 벌어진 나팔 형태는 19세기 후반의 미국형 기차의 특징적
양태로, 1876년 1월 23일자 『동경일일신문東京日日新聞』에 실린 양풍의 '보

27 1890년대 일본 기차 유형은, 小勝禮子, 「開化の風景, イキリス·アメリカと日本」, 町田市立國際美術館
 編 『近代日本版畵の諸相』(中央公論美術出版, 1988) 71쪽의 (도 11) 참조.
28 김진송, 『현대성의 형성』(현실문화연구, 1999) 72쪽의 삽도 참조.

(도 52) '자전거' 광고 『독립신문』 1899년 7월 13일

단寶丹' 광고 삽화를 비롯해 메이지시기의 니시키에錦繪에 그려진 양태와 유사하다.[29]

근대적 신문물 교통수단으로 가장 먼저 대중매체에 인재印載된 것은 자전거이다. 1884년 미군 장교가 가지고 와서 처음 서울에

서 타고 사람들을 놀라게 한 '자행거自行車'로 불렸던 자전거 이미지는 『독립신문』의 영자지인 *The Independent*의 1897년 8월 31일자 광고 삽화로 처음 등장했다. 한글 신문에는 1899년 7월 13일자 『독립신문』의 '개리양행開利洋行' 광고에 삽화로 처음 다루어졌다.(도 52) 이 개리양행은 1900년 7월 4일자 『황성신문』에 미국 제품인 '렘블러' 자전거 광고를 낸 정동 입구 '신축양옥주인'인 캐릿스키가 운영한 것으로 보인다. 캐릿스키는 이후 미국 공관 참서관 모건의 요청으로 그의 집에서 자전거와 각종 가구 잡화를 판매하는 광고를 실은 바 있다.[30]

1897년의 영자지에는 바퀴살이 묘사된 형태의 자전거 삽화가, 1899년에서 1901년 사이의 광고에서는 바퀴살을 생략한 채 나타냈는데,[31]

29 山口順子, 「明治前期の新聞雜誌における視覺的要素について」 町田市立國際美術館 編, 앞의 책, 217쪽 도 1 참조.

30 『황성신문』 1901년 3월 26일~4월 6일자 참조.

31 바퀴살이 없는 자전거 이미지는 도쿄의 일간지 『萬朝報』의 1892년 10월 21일자 石川商會 자전거 광고 삽화와 유사하다. 박혜진, 「개화기 신문 광고 시각이미지 연구」(이화여대 대학원 미술사학과 석사학위 논문, 2009) 32쪽 참조.

1902년 8월 9일자 『황성신문』과 8월 15일자 『뎨국신문』에 실린 진고개의 기지마 다라이시계포 광고에서 각종 자전거를 판매한다는 문안과 함께 사람이 타고 있는 이미지에 다시 바퀴살을 그려 넣은 좀 더 정밀한 양태로 바뀐다. 1905년 제정된 가로길 관리규칙에 "야간에 등화燈火 없이 자전거의 통행을 금한다"는 조항이 생겼을 정도로 그 보급이 늘어나면서,[32] 이미지도 좀 더 현실화된 것이 아닌가 싶다.

자전거에 비해 자동차는 1914년 3월 10일자 『매일신보』에 연재된 조일제의 번안소설 〈단장록斷腸錄〉의 삽화에 처음 이미지로 등장했다. 그리고 1915년 9월 28일자 『매일신보』에 총독의 경성우체국 시찰 기사의 보도 사진으로 실렸으며, 1917년 9월 21일자에는 자동차 대부貸付 개업광고와 함께 4실린더에 40마력 엔진을 단 1910년형 헌트 카브리올레와 비슷한 유형의 삽화가 수록되었다.(도 53) 이러한 자동차 관련 개업광고의 대두는 1912년 무렵부터 자동차 임대업이 시작된 이후 점차 사용이 늘어나기 시작하던 풍조를 반영한 것으로 보인다. 1919년에는 자동차를 풍자한 만화가 등장한 것으로 보아, 이의 사용이 더욱 빈번해지고 있음을 알 수 있다.[33]

(도 53) '자동차' 광고 『매일신보』 1917년 9월 21일

32 손정목, 『한국 개항기 도시사회경제사 연구』(일지사, 1982) 108쪽 참조.
33 『매일신보』 1919년 8월 2일과 18일자 김동성의 만화 참조.

'화륜선火輪船' 등으로 지칭되던 기선과 같은 거선巨船 이미지는 1901년 8월 8일자 『그리스도신문』에 뉴욕과 보스톤을 왕래하는 호화로운 증기선 사진이나, 1910년대의 회엽서에 관부연락선인 '고려환高麗丸'의 위용을 실어 유포되기도 했지만, 주로 신문의 광고 삽화에서 박래품의 이미지를 나타내는데 사용되었다. 조선 말기에 '이양선異樣船'으로 인식되던 기선이 서양의 신문물을 운반하는 국제 교역의 상징으로 선전되고 있음을 알 수 있다.

비행선과 비행기는 『소년』 1910년 1월호의 「공중 비행기기의 연혁 도회圖繪」에 1783년형 열기구와 1852년의 키파르식 비행선에서 1900년의 라이트비행기에 이르기까지의 변화된 모양이 17개의 삽화로 수록되었다. 그리고 광고 삽화와 보도 사진으로도 등장하기 시작했다. 1911년 4월 30일자 『매일신보』의 청심보명단淸心保命丹 광고에 비행선 도안이 사용되었으며, 1917년 11월 19일자와 1919년 4월 21일자 『매일신보』에는 비행기 이미지를 이용한 전치환專治丸과 대력환大力丸 광고가 각각 실렸다. 이러한 구성은 메이지 초기의 양풍 광고에서 유래된 것인데, 청심보명단처럼 '공중을 정복'한 비행선의 위력을 '위장을 정복'한 약효 이미지로 나타낸 것과 같은 수법으로 보인다.

'말하는 기계'로도 광고했고, 유성기로도 불린 축음기는, 1877년 에디슨이 발명한 납지에 음의 진동을 새긴 포노그라프의 번역어로, 1887년경 평원반 모양의 레코드가 제작되면서 널리 상품화된 것이다.[34] 1899년 3월 3일자 『황성신문』에 유성기 음반 판매 광고가 실렸으나, 삽화와 함

34　湯本豪一, 『圖說 明治事物起源事典』(연구공간 수유+너머, 동아시아 근대 세미나팀 옮김, 『일본 근대의 풍경』 그린비, 2004) 218~219쪽 참조.

(도 54) '축음기' 광고 『만세보』 1907년 4월 14일

께 수록된 것은 1907년 3월 19일자 『만세보』가 처음이다. "가정오락에 쓰이고 일가 단란하는 즐거움에도 중매되어 제일 필요한 것임을 상하 일반이 인허하신다"는 광고문과 더불어 '브레스 벨' 즉 '녹쇠 종'으로 지칭되는 긴 깔대기 모양의 확성 나팔이 부착된 축음기 이미지가 3월 23일자 신문까지 실렸다. 그리고 4월 14일과 16일자에는 '유성기'와 에디슨이 상업화된 축음기에 명명했던 '말하는 기계'란 이름으로 'AB호' 이미지가 삽화로 수록되었는데,(도 54) 복잡하게 생긴 원통형 실린더 축음기 통의 모양이 1897년 일본 광고에 보이는 'BA호'에 비해 구형임을 알 수 있다. 축음기가 상당히 고가였기 때문에 좀 더 많은 판매를 위해 보다 저렴한 구식 모델을 선전했던 것이 아닌가 싶다. 1910년 2월 3일자 『대한민보』와 1910년 6월 7일, 9월 20일자 및 1912년 12월 13일자 『매일신보』에는 나팔 디자인이 꽃 모양으로 바뀐 빅터 축음기 광고가 "세계의 음악을 기호하는 인사의 가정에 비치"해야 한다는 문안과 함께 수록되었으며, 악기점이 등장하고 보급을 넓히기 위해 월부판매를 실시하기도 했다.

1902년 2차 단발령 시행 전후하여 이발소가 생기고 서양식 두발형태

가 점차 확산되면서, 프랑스인 바리캉 마르가 1871년 발명하여 자신의 이름으로 제품화한 수동 클리퍼인 쌍수기의 유입이 이루어졌으며, 1913년 2월 22일자 『매일신보』에 상품 이미지와 함께 판매 광고가 실리기 시작했다.(도 55) 쌍수기로 단발하는 광경은 1909년 발행의 『초등수신』 1장 「이발」의 삽화로도 그려진 바 있다. 이발이란 "몸의 혈기를 배설하는 것으로 풀처럼 무성하게 두면 척박하기 때문에 자주 잘라야 정신이 상쾌하고 이목이 총명하게 된다"는 설명과 함께 신체의 문명개화를 촉구하는 신문물의 계몽적 이미지로 재현된 것이다.[35] 신체의 문명화와 우수화를 위해서는 위생뿐 아니라, 끊임없이 운동을 하여 튼튼하고 건강한 몸을 만들어야 한다는 체육사상과 결부하여 운동회가 개화기를 통해 크게 성행했으며, 1915년 9월 25일자 『매일신보』에 실린 운동구점 광고의 '올림픽풋볼' 삽화는(도 56) 이러한 신풍속의 신문물 이미지로 각별하다.

(도 55) '이발기구' 광고 『매일신보』 1915년 9월 22일

(도 56) '올림픽풋볼' 광고 『매일신보』 1915년 9월 25일

35 홍선표, 「한국 개화기의 삽화 연구-초등 교과서를 중심으로」 275~276쪽 참조.

하이칼라 이미지

개화기 일본에서 양복의 공식화는 메이지4년(1871) 대격론 끝에 '복제 일신服制—新의 조칙' 이후 이루어졌다. 그리고 1877년에 연미복이나 프록코트에 견모=실크해트를 쓰는 고등 관리의 대·예복 및 통상예복이 제정되어 상류사회로 확산되었다.[36] 이러한 양복을 지칭하는 '하이칼라'는 1898년경에 『동경매일신문』의 주필 이시가와 한잔石川半山이 만든 신조어로, 동양인에게 눈에 띄게 서양에서 유행하던 예복의 '고금高襟' 즉 양복와이셔츠의 '깃을 높이 세운'이란 의미에서 나온 것이다. 처음에는 구화주의歐化主義의 반동으로, 지나치게 서양 흉내를 내는 사람을 냉소 또는 비난하는 뜻에서 사용되기도 했지만, 메이지 말인 1905년경부터 최신식의 근대풍 멋쟁이를 표현하는 용어로 널리 쓰이기 시작했다.[37]

우리나라에선 1897년 광무개혁 이후 일본의 서양풍 예복 제도 등을 참조하여 관복을 정하였으며, 양복의 허용과 함께 개화 후기를 통해 점차 확산되었다. '하이카라' '하이칼나' 등으로도 표기된 하이칼라 용어는 1920년대 후반 무렵부터 유행하기 시작한 '모던'보다 이른 1909년 무렵에 대두된 것으로 보인다.[38] 분수를 모르는 서양식의 경박한 흉내나 퇴폐한 신풍속의 의미로도 쓰였으나,[39] 단발과 양복 착용의 신사와 신여성이나,

36 이경미·이순원, 「19세기 개항이후 한·일 복식제도 비교」『복식』50-8(2000.12) 153~154쪽 참조.

37 湯本豪一, 앞의 책, 228~229쪽 ; Edward Seidensticker, Low City, High City (허호 옮김, 『도쿄 이야기』 이산, 1997) 120쪽 참조.

38 1909년 1월 초에 日韓書房에서 발행한 『朝鮮漫畵』에 'ハイカラ'로 등장했으며, '하이칼라'는 1912년부터 『매일신보』와 신소설에서 쓰기 시작했다.

39 김도경, 「'하이칼라' 이중의 억압-『반도시론』에 나타난 1910년대 하이칼라 담론」『한국문예비평연구』38(2012.8) 216~234쪽 참조.

신식 유행을 따르는 멋쟁이의 차림새와 결부되어 유통되었다. 1927년 간행된 송완식의 『최신 백과신사전』(동양대학당)과, 1937년 발행된 이종극의 『모던 조선외래어사전』(한성도서주식회사)에서도 '하이칼라' 뜻을 이러한 두 가지 의미로 풀이했지만,[40] 주로 개화기의 서양풍 하이패션과 최신식 신문물 착용과 치장의 어휘로 사용되었다.

이해조의 〈빈상설〉(1908년)의 첫머리에 등장하는 "울는꼿스로 양복을 말숙하게 지어 입고 다까보시高帽에 불란서 제조 (금테)살죽경을 쓰고 떡가래만한 여송연을 반도 채 타지 못한 것을 희덥게 휙 내버리고 종녀 단장을 오강의 사공 노질하듯 휘휘 내둘리며 … 구두 신은 발길"의 주인공 서정길의 모습이 하이칼라의 공통된 외관이었다. 최찬식이 〈추월색〉(1912)에서 "파나마모자를 푹 숙여 쓰고 금테 안경은 코허리에 걸고 양복 앞섶 떡 갈라 부친 속으로 축 느러진 시계줄은 월광에 태여 반작반작 하며 바른 손에는 반쯤 탄 여송연을 손가락에 거머쥐고 왼손으로 단장을 들어 향하는 길을 지점하고 나타난" 강한영을 "하이칼라적"이라고 말한 것으로도 짐작된다.[41] 여성의 경우 1913년 『매일신보』에 연재된 이인직의 〈모란봉〉에 나오는 주인공인 신여성 옥련이 미국에서 귀국하면서 입은 "부인 양복"이 하이 네크라인의 블라우스와 긴 길이의 스커트와 같은, 하이칼라였을 것이다.[42]

하이칼라를 도입한 것은 여성보다 남성 쪽이 더 빨랐던 것으로 보인

40　김한샘, 「신어사전에 나타난 근대사회 문화 연구-의생활 어휘를 중심으로」 『새국어교육』 104 (2015.9) 470~471쪽 참조.

41　"(갑오)경장한지 20여년에 새로 들어 온 문명이 산출한 신사"의 복장인 '양복, 외투 금안경. 금반지, 단장'도 하이칼라식이다. 頭公, 「紳士연구」 『청춘』 3(1914.12) 65~68쪽 참조.

42　김현실, 「근대 소설과 매일신보를 통해 본 1910년대 하이패션의 사회적 의미 분석」 『한국학 논총』 46(2016.8) 305쪽 참조.

다.[43] 단발의 시행이나 양복의 채택이 군대나 관료와 같은 공적 사회에서 선행되었기 때문이 아니었나 싶다. 교복의 경우도 남학생의 양복 수용이 더 빨랐다.[44] 여성들은 양장보다 전통 의상의 개량에 더 역점을 두었던 듯하며, 동복이나 춘추복보다 여름용 복장이 빨리 양복화되었다.

갑오와 광무개혁 이후 양복의 공급이 요구되면서 1895년 종로의 한성피복회사에 양복부를 설치한 이후, 1897년 8월 17일『독립신문』에 정동의 원태源泰양복점 광고가 처음 등장했으며, 1901년 9월 30일 부터『황성신문』 등을 통해 증가하였다. 이미지로는 1901년 2월 14일자『그리스도신문』에 유럽에서도 유행하던 싱글브레스트 재킷과 높은 깃 와이셔츠에 좁은 보타이를 착용한 일본인 예수교 교우 니키하라의 상반신 모습이 목구판木口版 즉 서양 목판화로 복제되어 수록된 것이 최초의 사례가 아닌가 싶다. 1905년 1월 28일자『황성신문』의 엔도遠藤양복점 광고에 실크해트를 쓰고 모닝코트와 프록코트를 입은 19세기 중엽경 유럽에서 형성된 정식예복 차림의 인물들이 삽화로 등장했다. 그리고 1907년 1월 1일자『만세보』에 실린 아사다淺田양복점의 광고에 묘사된 볼러형 중산모를 쓰고 서양식 지팡이와 권련초 담배를 든 줄무늬

(도 57) '양복점' 광고 『만세보』 1907년 1월 1일

43 1925년 도쿄의 중심가에서 양복 착용율을 조사한 결과도 남성의 비율이 압도적으로 높았다.
44 이유경·김진구,「우리나라 양복수용 과정의 복식변천에 대한 연구」『복식』26(1995.11) 135쪽 참조.

수트 차림 모델의 모습이 여러 번 게재되면서 하이칼라 신사 이미지의 한 전형을 이루게 된다.(도 57)

이러한 개화기의 남성 하이칼라 이미지는, 문명개화의 신지식층과, 신문명의 위력 및 최신의 신문물을 소비하는 모델의 표상으로 나누어 살펴볼 수 있다. 유학생을 비롯한 교사와 의사와 같은 전문직 지식인, 그리고 '문명의 선진자' 등, 새로운 지도층과 상류층으로 떠오른 '개화판' 인사들의 계층적 모습을 하이칼라 이미지로 나타냈다. 유학생의 하이칼라 패션은 1912년 초에 『매일신보』에 연재된 이해조의 신소설 〈춘외춘〉의 주인공인 동경유학생 강학수

(도 58) 「춘외춘」 49회 삽화 『매일신보』 1912년 3월 3일

의 외양을 묘사한 삽화를 통해 엿볼 수 있다.(도 58) 리본 띠를 단 페도라 형 중절모를 쓰고 목깃이 높은 와이셔츠에 박스형 수트 차림으로 단장을 짚은 모습은 영국에서 1890년 후반을 통해 유행한 디토 수트 이미지를 연상시킨다.[45]

개화기 교과서의 하이칼라 이미지는 계몽의 메시지를 전하고 개명을 선구적으로 실천하고 전도하는 교사와 의사를 재현한 것이다. 두발은 사이드 파트로 가름마를 탄 가쿠가리로도 불리던 상고머리이고, 카이젤 수염에 모닝 코트용의 흑백 줄무늬 바지와 검정색 또는 고반가라인 바둑판

45 유정하·이순홍, 「남성복의 변화에 관한 연구」 『복식』 29(1996.8) 6쪽의 그림 1 참조.

무늬의 재킷을 착용한 디렉터스 수트 모습으로 나타냈다.(도 59) 이러한
차림은 메이지기의 관리나 교사들의 공식 복장이던 소례복小禮服과 유
사한데, 싸우던 학생을 훈계하거나 환자를 진료하는 모습으로 재현하여,
하이칼라 이미지를 신문명을 선도하는 지도층과 지식층으로 부각시킨 의
의를 지닌다. 1906년에 발행된 『초등소학』 '행진'과 1907년 『국어독본』의
'운동회' 장면 삽화에서도 볼 수 있듯이.[46] 규율화의 대상 인물들을 모두
전통 두발과 한복으로 나타낸 것은 이러한 표상 관계를 강조한 것이 아
닌가 싶다. 1905년 경무사에서의 흰옷 금지조치 이후로 흰색 한복이 미
개의 징표로 기호화되던 것을 상기하면 더욱 그러하다.[47]

　1914년 3월 17일자 『매일신보』에 개업 광고를 낸 조선인 변호사의 초상
사진이나, 일본의 문명개화 시찰단에 참여하는 경성의 부유한 상공인과
청년 실업가들을 '문명의 선진자'로 소개하며 게재한 근영도 대부분 하이

46　홍선표, 「한국 개화기의 삽화 연구-초등 교과서를 중심으로」 265쪽과 274쪽의 도 1, 13 참조.
47　개화기의 흰옷 금지조치 등에 대해서는 권보드래, 『한국 근대소설의 기원』(소명출판, 2000) '부
　　록' 277~279쪽 참조.

(도 60) 〈시찰단원 초상〉『매일신보』1914년
3월 27일

칼라 외양이다.(도 60) 이와 같이 대중매체에 재현된 개화기의 새로운 지도층과 상류층의 최첨단 하이칼라 이미지는, 문명개화의 이상형으로 공공화되어 유포되면서 선망과 모방의 대상으로 점차 확산되었다.

이에 비해 신문잡지류 광고에서의 하이칼라 이미지는 상품의 효능을 강조하기 위한 신문명의 위력을 상징하며 다루어졌다. 1910년 3월 13일자『매일신보』에 실린 종로 화평당 대약국 광고 삽화가 대표적이다. 이곳에서 파는 약품들의 효과가 매우 빠르다는 것을 선전하려는 의도에서 신문명의 전신주와 신속하게 전보를 배달하는 나폴레옹의 바이콘 이각모를 쓰고 서양식 제복을 입은 우편집배원을 그려 넣었다. 1907년 5월 28일자『만세보』에 실린 성병 치료제인 '독멸' 광고의 경우, 철혈정책으로 독일제국 탄생을 완수시킨 카이젤 수염과 하이칼라 차림의 '지략절세의 재상' 비스마르크 프로필을 사용해 특효약임을 선전하기도 했다. 생약 성분의 만능약으로 1907년경부터 여러 매체를 통해 광고 상표로 널리 유포된 '인단仁丹'의 카이젤 수염에 나폴레옹 모자를 쓰고 대례복을 입은 남성은, 동양 최초 문명개화의 군주이며 제국 일본의 위력을 상징하는 천황의 이미지를 표상한 것으로도 풀이된다.[48] 1914년 3월 25일자『매일신보』와 1914년 10월에 발행된『청

48 권보드래,「仁丹-동아시아의 상징 제국」『사회와 역사』81(2009.3) 95~123쪽 참조.

춘』 창간호에 실린 소화제 '청심보명단' 광고 삽화는(도 61), 카이젤 수염
에, 실크해트와 안경, 깃 높은 와이셔츠, 모닝코트와 구두 차림의 남성이
단장 대신 왕 붓을 끼고 지구의 위에서 광고판을 들고 서 있는 모습으로,
신문명의 '대왕'과 같은 이러한 하이칼라 이미지를 통해 '세계 제일'의 약
효를 강조한 것으로 보인다.

　남성 하이칼라 이미지를 광고 삽화로 가장 많이 사용한 것은, 최신의
신문물 상품을 소비하는 모델의
모습이다. 1914년 4월 21일자와 5
월 7일자 『매일신보』에 실린 맥주
광고 삽화(도 62)를 비롯해, 구
두와 모자 시계, 담배, 포도주,
자전거, 측량기 등의 상품 모델
로 하이칼라 이미지를 그려 넣었
다.『매일신보』1914년 1월 10일
자의 양화점 광고에는 하이칼라

(도 61) '청심소명단' 광고 『매일신보』 1914년
3월 25일

차림의 주인 사진을 직접 모델
로 쓰기도 했다. 신소설의 삽화
가운데 하이칼라 인물이 신문물
을 소비하고 향유하는 광경도(도
63) 이러한 유형을 보여준다. 문
명개화 소비 주체로서의 첨단 이
미지인 것이다.

　양장의 하이칼라 여성상도

(도 62) '맥주' 광고 『매일신보』 1914년 4월
21일

(도 63) 「단장록」 4회 삽화 『매일신보』 1914년 1월 7일

상품을 선전하는 모델로 적지 않게 다루
어졌다. 1909년 2월 21일자 『대한매일신
보』의 옥호서림玉虎書林 광고(도 64)에서
스펜서재킷과 치마가 짧아지기 시작하는
최첨단의 미디스커트 차림에 챙이 좁은
'미리견(米利堅=아메리칸)모자'와 앵클부

(도 64) '옥호서림' 광고 『대한매
일신보』 1909년 2월 21일

츠를 착용하고 처음 등장한 이후, 1910년 8월 16일자 『매일신보』에서부터
비누나 미분, 치약, 부인병 등의 의약품, 염색약, 포도주, 우유 등의 광고
에 점차 재현되었다. 1912년 1월 10일자 『매일신보』에 실린 시계와 반지,
축음기와 각종 사진기를 선전하는 오리이織居본점 광고의 모델로 등장하
기도 했다. 19세기 중엽이후 파리를 중심으로 화장품 광고에 여배우들
이 등장하면서 유행을 선도했듯이, 이들 광고에 등장하는 신여성 모델의
하이칼라 이미지는 패션의 첨단 모드로 유포되었을 것이다.

1914년 1월 8일자 『매일신보』의 '러지자전거' 광고의 경우, 한쪽 유방
을 드러내고 긴 머리를 풀어헤친 반라의 여성 상반신을 삽화로 사용한

(도 65) '러지자전거' 광고
『매일신보』 1914년 1월 8일

바 있다.(도 65) 당시로는 매우 파격적인데, 1909년 출판법의 풍기문란 조항 등을 상기하면, 하이칼라 외모를 지닌 여성의 부분 나체를 성적 도구화하여 자전거를 주로 사용하는 남성층의 시선을 유도하는 관능적 수법의 광고로 보기는 힘들다. 1910년에서 14년 사이에 제작된 러지-위트워스사의 상표도안인 손바닥이 그려진 자전거 바퀴에 고대 그리스의 제전에서 우승자에게 주는 월계수관을 높이 쳐들고 있는 것으로 보면, 여신을 나타낸 것이 아닌가 싶다. 풍요로운 두발의 르네상스형 비너스상을 연상시키며, 신문명을 신화적 이상형으로 재현했을 가능성도 추측된다.

개화 후기의 하이칼라 여성 이미지는 『매일신보』의 신소설 삽화로도 등장했는데, 당시 동경에서 유행하던 팜프도어형의 히사시가미 머리나, 챙이 넓은 카플린 모자에, S자 실루엣의 원피스드레스 차림이 많았다. 1914년 11월 17일자 『매일신보』에 연재된 이상협의 〈정부원〉 16회 삽화에는(도 66) 귀족층 하이칼라 남녀의 뒷모습을 부유한 서구식 장식의 실내를 배경으로 그려 넣었다. 문명개화가 선망과 모방의 대상으로 유포되었을 가능성이 추측된다.

1913년 10월 2일자 『매일신보』에 연재된 조일제의 〈국菊의 향〉 제1회 삽화로 묘사된 "서양머리에 구두 신고, 비단 우산을 쓴 동저고리에 통치

(도 66) 「정지원」 16회 삽화 『매일신보』
1914년 11월 17일

(도 67) 「국의 향」 1회 삽화 『매일신보』 1913
년 10월 2일

마 차림의 여학생"인 주인공 국희의 모습은 기생들도 따랐던 '학생장學生裝'으로, 개량 한복을 입은 이 시기 하이칼라 여성상의 또 다른 전형을 보여준다.(도 67) 국희가 "남자의 눈을 피하기 위해 쓴"박쥐형 우산은 일본 막부 말기에 박래품으로 유럽에서 들어 와, 메이지 초부터 개화의 필수품으로 유행한 '양산洋傘'으로, 1901년 이래 여성들에게 인기 있던 비단 천을 띠처럼 덧붙이고 속이 깊은 '미인양산'과 비슷하다.[49] 우리나라에선 쓰개치마 대신 외출용으로 등장하여 신여성의 하이칼라 이미지 용품으로 사용되었으며, 광고 삽화로는 1901년 6월 25일자 『황성신문』에 처음 실린 바 있다.

이처럼 하이칼라 이미지를 조성하는 패션의 부속품은 1907년 1월 10일자 『대한매일신보』의 「피개화皮開化」 기사에서도 알 수 있듯

49 湯本豪一, 앞의 책, 304~305쪽 참조.

이, 문명개화의 요소로 점차 선망과 모방의 대상이 되었다. 그 중에서도 대중매체의 광고로 가장 많이 유포된 것이 모자와 구두였으며, 서양식 모자가 제일 먼저 등장하였다.

신문물의 모자는 19세기 구미에서 외출할 때 필수품으로 습속화 된 것이다. 일본에서는 1871년 단발령과 함께 새롭게 수용되어 1880년대부터 남성들의 착모가 크게 성행하였다. 서양식 모자 착용은 서구의 풍속이 유입되어 단기간에 생활 습속화 된 대표적인 사례로, 부분 양장洋裝으로서의 효과 때문에 널리 보급되기도 했다.[50] 우리나라에서도 "모자는 문명의 관冠"이란 광고 카피가 나왔을 정도로 개화의 상징으로 유행되었는데, 1895~1900년 이후 단발령이 야기시킨 현상이면서,[51] 의관을 정제했던 전통적 복식관의 번안된 풍조로도 이해된다.

모자 광고는 서울에 이발소가 등장하는 시기에 출현했다. 1901년 10월 14일자『황성신문』의 '양복소용물건洋服所用物件' 등을 파는 진고개의 가메야龜屋 상전商廛 광고에 중절모 삽화로 처음 선 보였다.[52] 1905년 1월 6일자의 '양복부속품'을 파는 다이코큐야大黑屋상점의 광고에선 중산모를 '유행신형'으로 중절모를 '고상우미高尙優美'로, 캡 형태의 조타모鳥打帽를 '운동모자'로 설명했으며, 안경과 단장, 우산과 같은 하이칼라 신사용품을 함께 실어 놓았다.(도 68) 그리고 1909년 8월 26일자『대한매일신보』의 옥호서림 부속의 모자상점 광고에 실크 해트인 예모禮帽를 비롯해 '미리견

50 榧野八束,『近代日本のデザイン文化史』(フィルムアート社, 1992) 155~157쪽 참조.

51 단발령은 1895년 갑오개혁 때 단행되었지만 반발이 극심해 1897년 철회되었다가 1900년 광무개혁으로 점차 시행되면서 확산되기 시작했다.

52 인천 감리서 주사 출신인 한세현이 주인이었던 구옥상전은 양복과 양옥에 필요한 각종 물건과 포도주, 맥주, 우유, 각설탕 등을 파는 일본 및 서양 잡화 수입상점이었다.

(도 68) '대흑옥상
점' 광고 『황성신문』
1905년 1월 6일

모美利堅帽' 등, 부인모자 삽화도 등장하기 시작했다.[53] 개화기에는 중절모
가 제일 유행했던 모양으로, 광고 삽화로 가장 많이 등장했다. 1896년 학
부 편찬의 『신정심상소학』 '학교'의 삽화에 묘사된 교사의 두루마기에 바
지를 입고 중절모를 쓰고 있는 모습으로 보아 개화초기부터 착용되기 시
작했음을 알 수 있다.

　모자에 비해 구두 삽화는 다소 늦은 1905년 1월 6일자 『황성신문』
의 '양복부속용품' 광고에 모자와 안경, 지팡이 등과 함께 처음 실렸다.
구두 단독 삽화는 1907년 1월 23일자 『만세보』에 게재된 프랑스와 일
본 및 미국산 가죽으로 '우미견고'하게 만든다는 '화제방靴製房' 광고에
처음 보인다. 이 무렵부터 교과서 삽화에는 구두를 짚신과 함께 수록
해, 신구 대비를 통한 신문물의 우수성과 편리함과 멋스러움을 부각시
키기도 했다.[54] 신문에서의 구두 광고는 1910년대부터 『매일신보』에 '화

53 옥호서림 부속 모자점의 삽화로 모두 7종의 모자가 묘사되었는 데 비해, 1901년 도쿄 풍속지에
　수록된 모자는 모두 28종이다. 湯本豪一, 앞의 책, 293쪽 삽도 참조.
54 홍선표, 「한국 개화기의 삽화 연구」 268~269쪽 참조.

제방'에서 '양화점'이란 이름으로 나오기 시작했으며, 키높이 구두나 앵클부츠 광고를 1면과 3면 또는 4면에 디자인도 종종 바꾸면서 거의 매일 게재하는 등 모자 광고보다 많이 등장하여 하이칼라 소품의 변화된 취향을 보여준다.

경성의 시각문화 공람제도 및
유통과 관중의 탄생

머리말

조선왕조는 1876년의 개항 이래 수구파와 개화파로 분열되어 극심한
대립을 보이다가 청일전쟁으로 중세적인 책봉체제가 와해되자 1890년대
의 갑오개혁과 광무개혁을 통해 세계사적 대세인 '문명개화'를 시대적 과
제로 추진하게 된다. 1896년부터 4년 가까이 발행된 『독립신문』 등의 대
중매체에 의해 서구 '개명부강'의 원천으로 본 문명개화가 인류의 모범이
며 보편 문명으로 공론화되고 지배적인 인식틀로 재배치되기 시작했다.[1]

이 글은 한국미술연구소 편, 『경성의 시각문화와 관중』(한국미술연구소CAS, 2018)에 수록된 것이다.

1 김도형, 「대한제국 초기 문명개화론의 발전」 『한국사연구』 121(2003.6) 171~201쪽. 길진숙, 「『독립
 신문』 『미일신보』에 수용된 '문명/야만' 담론의 의미 층위」 『국어국문학』 136(2004.5) 331~348쪽.
 갑오개혁 자체를 당시에는 개화로 인식하였다. 노대환, 「1890년대 후반 '문명' 개념의 확산과 문명
 인식」 『한국사연구』 149(2010.6) 242~244쪽. 일본의 막부말 개화초기의 '문명' 인식에 대해서는 橫
 山俊夫, 「"文明人"の視覺」 『京都大學人文學硏究所硏究報告, 視覺の19世紀-人間·技術·文明』(思文
 閣, 1992) 13~64쪽. 문명개화론에 대해서는 林屋辰三郎編, 『文明開化の硏究』(岩波書店, 1979) 수
 록 논고들 참조.

이러한 개화기를 통해 본격화된 문명개화론에 수반되어 근대적인 국민국가와 산업자본주의 체제로의 전환과, 시민사회 육성의 공교육 및 공공문화사업 시행 등이 역사적 과업으로 대두된 것이다.

성현의 말씀을 담은 한문을 진문眞文으로 숭배하던 중세적 가치관에서 벗어나, 본인이 보고, 듣고, 생각한 것을 말하고 그대로 쓰는 언문일치의 한글시대로 이행이 본격화되었으며, 과학기술적으로 문명화되고 상업자본주의적으로 생활화된 근대적 인간으로 육성되기 시작했다. 새로운 표상시스템과 시각체제를 지닌 '미술'도 태동되었다.[2] "세계 번영의 영상影像"을 통해 "(서구)문명이 이룬 공적"을 일찍이 간파한 유길준(俞吉濬, 1856~1914)이 1895년 출간한 『서유견문』에서 신문의 중요성과 함께 대도시에 박물관·미술관과 도서관, 공원과 같은 공공문화시설을 건립해 국민교육과 대중들 즐거움에 이바지하는 것을 정부의 직분이며 문명개화의 장치로 강조하기도 했다.[3]

갑오와 광무개혁기를 통해 추진되던 문명개화로의 전환은, 제국 일본에 의해 1906년 통감부 설치로 국권을 거의 장악 당하고 1910년의 강점에 의해 식민지로 전락된 상태에서 종속적인 근대화를 통해 추구하게 된다. 특히 일제는 자신들이 주도하던 동양 평화와 번영을 구현하기 위해 "부패하고 무능했던 이씨 봉건왕조"를 몰아내고 새로운 정치로 '근대의 변방'이던 조선을 문명국으로 도약시켜 서구열강 백인종의 침략으로부터 보호하고, "야매野昧한 조선인"을 문명인으로 교화시킨다는 구실로 병탄

2 홍선표, 『한국근대미술사-갑오개혁에서 해방 시기까지』(시공아트, 2009) 10~93쪽 참조.
3 俞吉濬, 『西遊見聞』 서문과 제 6편, 17편, 19편, 참조.

했기 때문에 '시정개선'과 더불어 근대적인 체제로의 개편을 본격화했다.[4] 수탈과 동화를 위한 식민지 조선의 개혁과 개발이 추진되었으며, '경성'이 그 중심을 이루었다.

식민지 조선의 수도이며 제국주의가 확산된 문명개화의 대도시로 개조되기 시작한 경성은 식민지 수탈의 중심이면서 근대적인 시각문화를 체험하는 '신개지'로 갱신되어 새로운 감성과 지각을 생산하며 또 다른 정체성을 만들어 내게 된다.[5] 경성은 단순한 생활공간이 아니라, 문명개화의 근대를 대표하는 표상공간이며 관찰공간으로 변하게 된 것이다. 근대의 시각문화 또는 '미술'의 발원지이고 교두보이며 새로운 미학을 낳는 거점이기도 했다.[6] 특히 기존의 개념으로는 형용하기 힘든 대도시 경성의 시각문화 공람제도 및 유통과 이를 소비하는 대중인 '관람자'와 '구람자'와 같은 관중의 출현은 문화산업의 대중화 또는 상품화와 함께 '모던'을 증식하고 근대사회로의 추동을 촉진한 것으로 보인다.

모던 경성에서의 시각문화와 관중은 새로운 인위적 볼거리와 구경꾼의 생산과 소비적인 관계뿐 아니라, '미'와 '미술'의 생활화와 사회화를 견인하고, 보는 방식과 표상방식의 변동을 초래한 의의를 지니기도 한

4 정상우, 「1910년대 일제의 지배논리와 지식인층의 인식-'일선동조론'과 '문명화론'을 중심으로」『한국사론』46(2001.12) 199~213쪽 참조.

5 19세기 말 이래 시각매체가 점차 문자매체를 압도하면서 감성뿐 아니라 지각이 미학의 키워드로 정착하는 이론적 기반에 대해서는 김병규 외, 「20세기 초 '지각'의 등장 양상에 관한 연구-벤야민, 아도르노, 크라카우어를 중심으로」『예술과 미디어』8-2 (2009.12) 70~77쪽 참조.

6 근대 도시문화의 속성과 양상에 대해서는 이성욱, 『한국 근대문학과 도시문화』(문화과학사, 2004) 28~54쪽 참조.

다.[7] 이들은 "혼이 자빠질 정도"로 놀랍고 일찍이 본적이 없는 시각문화를 시민사회와 시장경제 구조로의 재편으로 '보는 것에 대한 신뢰'와 '체험의 질'을 달리하는 공공화된 전시 및 관람시설과 같은 공람제도와, 대중 인쇄매체를 통해 일상화하고 내면화하면서 '모던'을 체화하게 된다. 전시품을 관람하고 신문잡지를 보는 자체가 근대적인 삶을 사는 것이다. 누구나 보고 생각하고 느낄 수 있는 공공재公共財가 된 경성의 시각문화를 소비하고 재생산하는 새로운 문화 수혜 또는 수용의 주체로서 관중들 시선의 재편과 더불어 호기심과 취미, 관찰력에 따라 확장되고 심화되었다.

경성에서의 이러한 시각문화 공람제도 및 유통과 관중의 탄생 과정

7 시각문화는 눈으로 지각되고 인지되는 모든 인공적 시각물, 즉 시각적 재현물을 둘러싼 물질적, 정신적 행위와 가치 및 소득을 말한다. 근대는 개별적인 주체가 감각의 체험을 통해 보유하는 시각에 특권을 부여하면서 새롭게 개명되고 개화한 시대이다. 존 러스킨이 "하나의 영혼이 세상에서 하는 가장 위대한 일은 보는 것이다"고 했듯이 '본다'는 시각행위는 인간 중심의 가장 주체적인 지각 활동이다. 시각문화에 의해 인간의 체험과 인식 범위가 무한하게 확장, 신장되고, 인위적이며 인공적인 전대미문의 시대로의 대전환이 촉발되었는가 하면, '스펙터클 사회와 세상'이 전개되기 시작했다. 시각적으로 파악되고 인식되는 '이미지 홍수시대를 초래하게 된 것이다.

시각문화의 역사는 유럽의 18·19세기를 통해 민주주의와 자본주의에 바탕을 둔 시민사회의 발전과 과학기술의 진보, 상품의 대량생산, 거대도시화 등에 수반되어, 대중문화와 여가문화로 확산되면서 시각예술이 사회문화화되고, 이미지가 우리의 감각 체험과 구조에 심층적 변화를 초래하는 과정에서 전회하기 시작했다. 시각문화와 관련된 공공시설과 행사가 등장하고 복제기술과 대중매체의 발달로 이미지가 대량으로 생산, 유통됨에 따라 예술과 삶의 담지체로 제도화, 일상화되고 우리의 사고와 감정을 지배 또는 규제하면 행위를 창출하고 심성구조를 이루기 시작한 것이다. 보는 방식이 사회적, 역사적으로 형성되었듯이 시각문화도 사회적, 역사적으로 구조화되었다.

이러한 시각문화는 근대성의 무대이며 거대한 인공낙원과 인간다운 삶을 꿈꾸는 대도시의 교양과 취미, 지식 및 정보와 오락물로 재현되면서, 말과 글을 뛰어넘는 체험과 자극을 주었다. 공교육이 시작되었지만, 아직 문맹률이 높았던 시기에 의식구조의 변혁과 삶의 형식을 변화하며 근대를 인식하고 추동하는 최고의 효용물이며 인기 매체이기도 했다. 인류를 진화한 사회로 새롭게 도약시킨 근대문화는, 도시의 대중적인 시각문화를 매개로 재배치되었다고 말해도 좋을 것 같다. 근대의 시각문화와 근대성은 근대 도시와 도시성의 산물이며 그 요건이기도 하다. 도시와 근대의 삶 자체가 시각적이 되는 것이다.

을 갑오개혁과 광무개혁기인 개화 전기(1890년대~1905)와, 통감부 및 초기 총독부시기인 개화 후기(1906~1910년대)의 박람회와 대중 인쇄매체를 중심으로 개관해 보고자 한다. 박람회는 박물관과 미술관·활동사진관·백화점과 같은 '파노라마 지각' 기능이 집결된 근대적 공간이며 이벤트였으며, 신문과 잡지 등의 대중매체에 인쇄된 그림류인 사진과 삽화, 만화·광고 도안 등의 비쥬얼 커뮤니케이션과 함께 이미지의 세계로 유인하며, 시각문화의 공공화와 대중화를 견인하고 주도했기 때문이다.

경성의 시각문화 공람제도

경성은 제국 일본의 식민지 수도로 새롭게 호명되면서 식민지 본국 수도 동경의 시구개정계획을 따라 근대적인 도시로 탈바꿈하기 시작했다. 그리고 자본주의적 대중소비의 거대 도시로 신장해 갔다.[8] 기업회사의 경우 1916년의 72개소에서 1941년 1212개소로 늘었으며, 인구도 1909년 23만 명 정도에서 '대경성' 확장 이후 더욱 많아져 1942년이 되면 111만명으로 증가한다.[9] 오스망식을 원용한 시가지 개조와 함께 총독부청사와 경성부청, 조선신궁과 같은 식민권력을 상징하는 건축물이 건립되었고, 박람회와 박물관, 미술관·활동사진관·백화점 등, 문명개화의

8 경성의 식민지 수도이며 문화소비의 대도시로의 변화양상과 성격에 대해서는 김백영, 「일제하 서울에서의 식민권력의 지배전략과 도시공간의 정치학」(서울대 대학원 사회학과 박사학위논문, 2005)를 주로 참고하였다.
9 양옥희, 「서울의 인구 및 거주지 변화:1394~1945」(이화여대 대학원 사회생활학과, 박사학위논문, 1991) 50쪽의 표 15와 54쪽의 표 18 참조.

'시각 훈육적' 공람시설들이 생겼다. "구미화와 일본화의 이중주에 춤추게 되는"[10] 경성의 시각문화는 이들 공공 또는 대중적인 문화장치를 통해 유통되고 대량 소비되기 시작한 것이다.

경성의 시각문화 공람시설의 효시는 1897년 5월 13일부터 7월 8일까지 『독립신문』에 반복하여 광고로 소개된 파노라마관이 아닌가 싶다. '구라파 그림 광고'라는 제목 아래 다음과 같은 내용이 실려 있다. (이하 자료는 현대 한글 표기로 변환)

구라파사람이 남대문 안에 구라파 각국에 유명한 동리와 포대와 각색 경치를 그림으로 그려 구경시킬 터이니 누구든지 구라파를 가지 않고 구라파 구경하려거든 그리로 와서 그림 구경들 하시오. 조선사람과 일본사람은 매 명에 돈 오전이요 외국 사람은 십전씩을 받고 구경시킬 터이요. 아침 구시부터 저녁 십이시까지 열려 있소.

『독립신문』의 영자지에 게재된 같은 광고 'PANORAMA!!'에 의하면, 유럽인 운영주 도나파시스(A. Donapassis)가 남대문로에 파노라마를 개설하고 유럽 최고의 화가가 그린 유럽 도시들의 시내와 요새 및 여타 장관들 그림을 보여주고 있으니 누구든지 입장료를 내고 들어와 관람하라는 내용이다.[11]

10 岩本善倂, 「京城漫談風景」 『朝鮮公論』(1931.7) 97쪽. 신숭모·오태영, 「식민지시기 '경성'의 문화지정학적 위상에 관한 연구」 『서울학연구』38(2010.2) 122쪽 재인용.
11 1897년 5월 13일자 The Independent 에 실린 영문 광고는 다음과 같다.
PANORAMA!!
The undersigned has opened a Panorama on South gate Street and is ready to receive visitors. The pictures are made by the best artists Europe representing the towns, fortresses and other grandeurs of European cities.
Open from 9 A.M. to 12 P.M.
Charges : Europeans, 10 cents
　　　　　Korean & Japanese, 5 cents
　　　　　A. Donapassis Proprietor.

남대문통에 파노라마관을 열고 '회전화回轉畵' 또는 '전경화全景畵'로 도 호칭되던 거대한 유화인 파노라마그림을 관람료를 받고 보여주기 위해 전시했음을 알 수 있다. 파노라마화는 원형 또는 다각형의 건물 안에 원통형의 360도 곡면 안쪽에 도시경관도를 비롯해 높이 13m, 길이 20m 정도의 횡장폭 유화를 걸어 놓고 가운데의 중앙대 위에서 보거나 중앙의 나선계단을 오르내리며 관람하게 한 것으로, 1780년대에 스코틀랜드의 아카데미 화가 로버트 바커(R. Barker)가 창시했으며, 활동사진이 등장하는 19세기 말까지 전 유럽에서 시민들의 오락적 스펙터클로 크게 유행한 것이다.[12] 거대한 파노라마 화상은, 현실과 같은 대체 효과와 함께 관람객들이 시각적 주체로서 기차여행에서처럼 확장적이며 진보적인 시선의 운동에 의한 근대적인 지각 형성의 장치로 작용한 의의를 지니기도 한다.[13]

일본에서는 '정화관幢畵館'이란 이름으로 1890년 5월 7일 제 3회 내국권업박람회가 열린 도쿄의 우에노上野공원에 처음 세워졌고, 2주후인 5월 22일 아사쿠사淺草공원에 '일본파노라마관'이 개장하면서, 사실의 극치를 보여주는 현장감 넘치는 장면과 풍경 등에 매료되어 열광적인 인기를 업고 여러 곳에 세워졌다.[14] 도나파시스는 이처럼 파노라마관이 한창 성시를 이루던 일본을 거쳐 한국 시장을 개척하기 위해 들어 온 것으로 보인다. 그가 사람들이 많이 오가는 남대문통의 칠패시장 부근으로 추정

12 中原佑介, 「タブローとパノラマ, 二つの視座」, 佐藤忠良 外, 『遠近法の精神史』(平凡社, 1992) 238~258쪽 참조.

13 前川 修, 「パノラマとその主體」 『藝術論究』24(1997.3) 13~27쪽. 도시 경관에 대한 조망과 관찰을 비롯해 도시생활의 여러 양상을 그림과 문학으로 活寫하는 풍조는 프랑스혁명과 나폴레옹전쟁기인 19세기 초를 지나 본격화되었다. 三谷研爾, 「街衢へのまなざし-近代おける都市經驗とその言語表現」 大林信治·山中浩司 編, 『視覺と近代』名古屋大學出版會, 2000) 217~243쪽 참조.

14 藏屋美香, 「明治期における藝術概念の形成に關する一考察-小山正太郎とパノラマ館を巡って」, 『東京國立近代美術館研究紀要』4(1994) 35~37쪽 참조.

되는 곳에 임시 건물을 세우고 전시한 유럽의 극사실적인 도시풍경 파노라마화를 얼마나 많은 사람들이 관람했는지 알 수 없다 "누구든지 구라파를 가지 않고 구라파 구경"할 수 있다는 그 압도적인 시각체험의 '세계유람'에 대한 반응이 어떠했는지를 말해주는 자료도 없다.

그러나 남대문통의 파노라마관은 가설 형태지만, 1902년 11월 설립된 실내극장 협률사協律社보다 5년 먼저 세워진 서울 최초의 옥내 공람시설이며, 관람시간을 공시한 정액 선불제 입장료 관람소의 효시로서 주목된다. 근대 이전의 놀이패 흥행인 야외 연희의 경우, 기본적으로 무료였고, 구경꾼을 매료시키는 만족도에 따라 돈을 던져주는 비정액 후불제였다.[15] 그리고 유럽처럼 360도 화폭이었는지 모르겠지만, 서양인이 그린 대규모의 횡장폭 유화를 시설에 전시해 공개한 남대문통의 파노라마관은, 개화기의 서양화에 관한 첫 공식 기사인 1899년 7월 12일자 『황성신문』의 네델란드계 미국인 화가 휴버트 보스(Hubert Vos)의 내한 보도보다 2년 앞선 자료로도 각별하다.[16]

이러한 파노라마관은 1907년 11월 2일 대한문 옆에도 세워졌으며, "여순 대련만에서의 실제 전황을 유화사진으로 형용하여 대관람을 제공"한다고 광고한 바 있다.[17] 일본에선 특히 유럽의 보불전쟁이나 미국의 남북전쟁과 같은 전쟁 파노라마화를 주로 수입하여 오락을 통해 상무정신을 고양하기도 했는데, 청일전쟁에서 승리하는 격전 장면을 묘사하고·흥행하여 자국의 강성함과 함께 사실적 재현술의 우수함을 보여주

15 박노현, 「극장의 탄생」 『한국극예술연구』19(2004.6) 16쪽 참조.

16 개화기의 서양화 2차 파급에 대해서는 홍선표, 앞의 책, 65~67쪽 참조.

17 관람료는 대인 25전, 군인과 학생, 소동은 반값, 50인 이상 단체 20전씩이었다. 광고는 1907년 11월 3일, 5일, 6일, 7일자 『황성신문』에 실렸다.

면서, 국민적 애국심과 통합의 구경거리로 사용하기도 했다.[18] 관람료는 1899년 무렵부터의 물가상승으로 10년 전보다 상당히 오른 대인 25전, 군인과 학생, 아동은 반값이었다.

일본인이 개설한 것으로 추정되는 대한문 옆의 파노라마관의 시설 규모에 대해선 알려져 있지 않다. 몇 년 후의 자료이지만, 1915년 '시정 5주년기념공진회'때 흥행하기 위해 당시 '절대한 쾌락'의 구경거리로 새롭게 부각된 금강산의 전경 파노라마를 중견 양화가이며 수채화가인 미야케 곳키三宅克己를 비롯해 4명의 화가에게 작품을 의뢰하여 제작 중인데, 중앙부에 높이 11척(약 3.3m), 길이 21척(약 6.36m), 벽면에 높이 10척(약 3.03m), 길이 18척(약 5.45m) 크기의 사계 전경도 4폭으로, 건평 80평에 건물을 지을 계획이라는 1915년 4월 29일자 『매일신보』기사를 통해 짐작해볼 수 있다.

대한문 옆 파노라마관에서 설행했던, 여순 전쟁그림은 1896년 '일본파노라마관'에서 전시한 고야마 쇼타로小山正太郎 제작의 〈일청전쟁 여순 공격도〉인지, '우에노파노라마관'에서 흥행한 노무라 요시쿠니野村芳國 제작 〈여순항구함락도〉인지, 또는 러일전쟁을 그린 〈여순 배면공격도〉였는지 잘 알 수 없다. 러일전쟁에서 승리한 뒤 2주년 되는 시기였기 때문에 후자일 가능성이 더 클 것 같다. 사진을 밑그림으로 사용하고 유화에 의해 좀 더 극적인 장면으로 묘사된 이러한 파노라마그림은 복제기술 그림인 사진처럼 실물과 구분하기 힘들 정도로 정확하고 치밀하게 재현해 내는 문명개화의 우수한 기술이면서, 제국 일본의 막강함을 유포하는 시각물로서 놀라운 구경거리와 함께 관람객들에게 충격적인 사실감과 박진

18　藏屋美香, 앞의 논문, 38~39쪽 참조.

감을 보여주었을 것인데,[19] 활동사진의 대두로 1909년 무렵부터 일본에서 쇠락하자 더 이상 활성화되지 못했다.

경성에서는 파노라마관 보다 시각문화 붐과 공람제도 활성화를 본격적으로 견인한 것은 활동사진관 및 환등회와 함께 박람회가 아니었나 싶다. 최첨단의 복제기술에 의한 신기한 볼거리인 활동사진은 1895년 12월 28일 프랑스 파리의 한 카페에서 처음 공개된 것으로, 일본에서는 1896년 11월 25일 고베의 신코新港구락부에서 일반인을 대상으로 유료상영을 시작했다. 한국에선 1903년 6월 한성전기회사 동대문 기계창에서의 흥행을 효시로 전개되었다.[20] 『황성신문』을 통해 알려져 있듯이 "신체인 그림이 전기로 움직이고" "사진이 나와 노는" "기기묘묘한 구경"을 보기 위해 '동대문활동사진소'의 '관람회'에 하루 천명 가까운 '관완자觀玩者'들이 모여들며 크게 인기를 끌기 시작하자, 1910년 2월 최초의 상설관인 경성고등연예관이 "세계제일의 활동사진관"이란 광고와 함께 특등에서 4등까지 차등화된 입장료로 연중무휴 개관했다. 이어서 우미관이 생기고 시각문화 붐을 선도하게 된다.[21]

17세기 중엽무렵 네델란드에서 유리판에 그림을 그려 등불 빛으로 이미지를 스크린에 영사한데서 유래한 영상매체의 선조이며 근대 주요 시각문화의 하나인 환등幻燈도, 1899년 무렵 활동사진과 거의 같은 시기에

19 홍선표, 「사실적 재현기술과 시각이미지의 확장」 『월간미술』14-9 (2002.9) 161쪽. 寫眞油畫에 대해서는 木下直之, 『寫眞畫論: 寫眞と繪畫の結婚』(岩波書店, 1996) 78~80쪽 참조.

20 앙마뉘엘 툴레(김희균 옮김), 『영화의 탄생』(시공사, 1996) 14~17쪽. ; 조희문, 「한말 영화의 전래와 민중생활」 『역사비평』24 (1993.8) 251~264쪽 참조.

21 『황성신문』 1910년 2월 19일자 '경성고등연예관' 광고 ; 정종화, 『자료로 본 한국영화사 1』(열화당, 1997) 11~14쪽. ; 유선영, 「식민지 '미디어 효과론'의 구성-대중 통제 기술로서 미디어 '영향 담론'」 『한국언론정보학보』77 (2016.6) 140~150쪽 참조.

도입되었다. 흥행용으로도 연행했으나, 계몽과 교육용으로 더 설행되었으며, YMCA와 관공서 및 언론기관 등에서 환등회를 유료 또는 무료로 열어 비용이 적게 드는 시각문화 공람제도로 활용하였다.[22]

이에 비해 박람회는 일시적인 행사였지만, 단순히 물품 전시의 의미를 넘어 문명개화의 총체를 시각적으로 재현하여 인류 진보에 대한 믿음과 열망을 심어준 과학기술 문명의 신전이며 백과사전이었다. 이를 통해 상품문화와 소비문화의 시대를 열었고, 인쇄산업과 결부되어 경쟁하듯이 광고문화를 도시 전체로 확산시키는 역할도 하였다. 그리고 박물관과 미술관, 활동사진관, 백화점 등의 기능과 스펙타클한 장치와 장식이 집결된 대규모 공람장소로, 초기의 시각문화 제도화와 공론화를 선도한 의의를 지닌다.

수많은 물산품을 한 자리에 모아 체계적으로 새롭게 분류하여 카테고리별로 진열하고, 이와 함께 마련된 각종 시각매체와 오락시설을 불특정 다수가 관람하고 즐기는 시각문화 최대의 이벤트로 국제화와 제도화를 초래하며 근대기를 통해 '박람회 시대'를 연 것은, 1851년 5월에 개최된 영국 런던만국박람회의 대성공이 계기를 이루었다.[23] 박람회는 관중을 역사 위에 등장시키고 이미지 효용론을 대두시키기도 했는데,[24] 이러한 '박람회 시대'를 빛낸 것은 19세기 후반에 5차례나 당시 '유럽의 수도'

22 이상면, 「마술환등 영상의 환상성과 계몽성」『영상문화』17(2011.6) 66~87쪽. ; 유선영, 「시각기술로서의 환등과 식민지의 각성」『언론과 사회』24-2(2016.5) 192~225쪽. : 신혜주, 「1900년대 시생환등회 연구」『음악사학보』58 (2017.6) 99~133쪽 참조.

23 박람회의 제국주의적 문화전략과 자본주의적 소비사회와의 관계 등에 대한 문화연구론적 논의는 요시미 순야(이태문 옮김), 『박람회: 근대의 시선』(논형, 2004)을 주로 참고하였다.

24 당시 영국의 언론인 헨리 메이휴는 런던만국박람회에 대해 "최상의 오락성이 가미된, 가능한 좋은 방식으로 최고의 지식을 전수시키도록 고안된 일류 학교"라고 논평했다. 크리스 젠크스(김운용 옮김) 『문화란 무엇인가』(현대미학사, 1996) 37쪽에서 재인용.

로 회자되던 프랑스 5차례나 파리에서 개최된 만국박람회였다. 프랑스는 박람회의 시원을 이룬 1798년 대혁명 7주년 기념제 때 처음 열린 내국권 업박람회의 전통을 갖고 있었으며, 1855년의 파리만국박람회부터 미술품을 본격적으로 춤품하기 시작했다.[25]

에도시대의 물산회와 견세물見世物 전통이 있었던 일본에선 1871년 10월의 교토박람회를 효시로 성행했으며, 근대적 가치의 원천인 '인공의 진보'를 체험하는 계몽적 시각장치이자 문화전략의 공간이며 이벤트로 크게 각광 받았다.[26] 1873년의 오스트리아 비인만국박람회의 초청장을 번역하는 과정에서, 1872년 메이지정부의 관제조어로 '미술'이란 용어가 탄생되기도 했다.[27]

한국에서는 근대 일본의 새로운 문명개화를 직접 살펴보기 위해 1881년 파견된 시찰단의 보고서를 통해 조정에 알려졌으며, 1883년 미국에 보낸 조선보빙사의 보스턴만국박람회 참관을 계기로 주목하기 시작했다.[28] 1883년과 1886년에 각각 창간된 『한성순보』와 『한성주보』를 통해 박람회 관련 가사가 여러 차례 소개되었고, 1893년 시카고만국박람회와 1900년의 파리만국박람회 등에 직접 출품하기도 했다. 1909년 12월에는

25 天野史郎,「ナポレオンのユルベルーシャプタルとフランス内國勸業博覽會」『京都大學人文學研究所研究報告, 視覺の19世紀-人間·技術·文明』123~151쪽. ; 東京國立博物館 外 編,『世紀の祭典 萬國博覽會の美術』(NHK·일본경제신문사, 2004) 278쪽. 특히 장식미술과 공예산업은 파리만국박람회를 통해 비약적으로 발전했고 국제적으로 자극을 주었다. 이소현,「서구 근대기 전시제도와 공예에 대한 인식의 변화 연구」『기초조형학연구』76(2016.12) 330~332쪽 참조.

26 橋爪神也 編,『日本の博覽會』(平凡社, 2005) 4~235쪽 참조.

27 北澤憲昭,『眼の神殿: 美術受容史ノート』(美術出版社, 1989) 139~145쪽. 서양 '미술'의 개념은 막부 말인 1867년 파리만국박람회 참가 과정에서 수용되기 시작했다. 野呂田純一,『幕末·明治の美意識と美術政策』(宮帶出版社, 2015) 61~82쪽 참조.

28 최공호,「일제시기의 박람회 정책과 근대공예」『미술사논단』11(2000.12) 119~122쪽 참조.

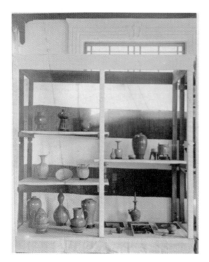

(도 69) 런던 일영박람회 출품예정 도자기
전시 통감부청사 1909년

런던에서 다음해 열리는 '일영日英박람회'에 조선 통감부에서 출품할 신라 토기와 고려청자 등을 부청 건물에 미리 전시하고,(도 69) 일반인과 각 학교 생도에게 관람시킨 바 있다.[29]

그리고 1902년의 규칙 반포에 이어 1903년 농상공부 임시박람회사무소에서 궁내부의 수륜원 감독이던 일본인 오오에 타쿠大江卓를 감사원으로 임명해 진열관을 설립함으로서 '공공의 관람'에 이바지하기 위한 공공전시관이 탄생되었다. 농산물과 공업물, 수산물·임산물·광산물·미술품 등 6부로 분류된 물품들을 9개의 3층 유리진열장에 전시하여 보게 함으로써, 사물을 시각적 대상으로 집중시켜 구경을 통해 증명하고, 지각케 하는 시각 우위의 공람제도가 발생되기 시작한 것이다.[30] '중인衆人의 관람'은 일요일과 공휴일 외에 매일 오전 10시에서 오후 3시(토요일은 오전 10시에서 12시)까지이며, 사무소의 승락을 받은 후에 입장할 수 있다고 했다.[31] 1884년 3월 27일 발간한 『한성순보』에서 금석고기나 훌륭한 도구, 백공들의 기술과 산물, 서적 등을 모

29 「박람품종람」『황성신문』 1909년 12월 16일자 참조.
30 홍선표, 앞의 책(2009) 42~43쪽 참조.
31 『황성신문』 1903년 7월 24일자 참조.

아 "우리는 한 번도 공중에게 공개하여 보게 한 적이 없는데" 서양 각국이 박람회를 열고, 도서관과 박물관을 두고, "모두 대중에게 공개하여" "내외귀천할 것 없이 두루 살펴볼 수 있도록 한" 제도를 소개한 지 9년 뒤에 이를 실행하기 시작한 것이다.

그러나 본격적인 대규모 공람시설은 1905년 9월 러일전쟁을 승리로 이끌고 '황인종의 자랑거리'가 된 근대 일본의 문명개화와 물산 선전을 위해 1907년 조선 통감부 총무장관 스루하라 사다키치鶴原定吉가 회장, 농상공부 사무관 오가와 쓰루지小川鶴二가 사무장을 맡아 개최한 《경성박람회》이다.[32] 9월 1일부터 11월 15일까지 75일간 지금의 을지로 입구인 구리개銅峴의 대동구락부 자리에서 개최되었는데, 진열품이 8만점이나 되는 대규모였다. 경성박람회측은 『황성신문』에 모두 20여 차례에 걸쳐 남녀노소와 신분의 상관없이 관람을 권유하는 선전 광고를 실었고, '미술적 신시체新時體'로 인식되던 회엽서를 발행하였다. 당시 대한문 옆에 세운 파노라마관도 박람회와 연계해 분위기를 고조시키려 흥행한 것으로 보인다. 그리고 여성들의 참관을 유도하기 위해 '부인일'을 3회 따로 정해 폭죽과 기락妓樂을 한층 더 '성설盛設'하고 남성(6세 이상) 출입을 금지시키기도 했다.[33] 9월 15일 개회식날 밤에는 남산에서 "굉장하고 번화한" 불꽃을 쏘아 올려 서울의 전 '인중人衆'이 '관광'하게 하였다.[34]

박람회 개회식이 열린 다음 날인 9월 16일자 『황성신문』에는 그 취지를 언급한 「축祝박람회」라는 사설이 실렸다.

32 한규무, 「1907년 경성박람회의 개최와 성격」 『역사학연구』38(2010.2) 294~316쪽. 총재는 의친왕을 추대했다. 『만세보』 1907년 6월 4일자 참조.

33 9월 30일 '婦人日'에는 7천여 명이 입장했다. 『황성신문』 1907년 9월 24일, 10월 9일자 참조.

34 『대한매일신보』 1909년 10월 12일자 참조.

천연적, 인위적 각종 물품을 한자리에 배설하여 관람자로 하여금 안목을 넓히고, 의사를 넓히고, 지식을 넓히게 하여 오묘한 이상을 연구케 하고 기묘한 기술을 발전케 하는 목적은 공공적 이익을 도모함에 있다.

『황성신문』은 "출품목의 미감을 세인에게 알리고", "미술품과 물품의 연비(아름답고 추함)와 제조법의 기공奇功" 등을 눈으로 보아 깨닫고 사물에 따라 연구하여 개량하는 '모범장소'이며, "미술의 기능이 혁신개지革新開智의 영역에 이르게 하는 취세가 파급"되는 곳으로도 박람회를 보도했다. 박은식 등과 함께 평안도 지식인들 모임인 서우학회를 이끌었던 김달하金達河는 경성박람회에 대해 기고한 글에서, 일본인 가네코金子남작의 글을 인용하여 박람회의 '위대한 효과'의 하나로 "인심으로 하여금 조粗를 버리고 정精을 만들게 하고, 야비졸렬의 관념을 버리고 고상우미의 의사를 일으켜 미술적 관념 및 공업을 발달케 할 생각을 분기시키는 일"이라 하였다.[35] 물품의 실견을 통해 관중의 안목과 식견을 넓히는 시각적 계몽의 공공장소라는 측면에서 박람회를 강조했으며, 아름답고 기이한 기술로 제조된 미려한 인공물이며 시각물로서 '미술'에 대한 새로운 인식과 가치를 유발하고 재생산하는 훈육장치로 부각시키기도 했다.[36]

당시 서울의 전체 인구에 가까운 20여만 명이 관람한 경성박람회는, 원형으로 지은 대동구락부 건물 230평을 본관으로 하고,(도 70) 뒤편의 언덕 일대에 4개의 전시관과 식물원. 연예원, 그리고 문방사우 등을 진열한 사랑채 건물을 배치하였다. 가장 중요한 위치와 중심 시설에 미술품

35 金達河, 「博覽會」『西友』11(1907.10.1) 12쪽 참조.
36 홍선표, 앞의 책(2009) 45~46쪽 참조.

을 진열하는 일본형 박
람회의 형식을 따라, 제
일 큰 원형의 양옥 건물
인 본관에 인형, 즉 복식
을 입힌 마네킹과, 회화,
조소, 공예, 사진, 인쇄
물 등을 전시하였다. 이
처럼 양반의 서재인 사
랑채의 재현이나, 마네킹

(도 70) 경성박람회장 입구에서 본 본관 회엽서 부분
1907년

을 이용한 전시 수법은, 19세기 구미의 세계만국박람회에서 인류학이나
민족학적 유물을 진열할 때 사용된 것이다. 한국의 유물이 이러한 방법
으로 처음 전시된 것은, 프랑스 문교부의 의뢰로 샤를 루이 바라가 1888
년 방한하여 수집하여 국립 민족박물관에 소장하던 것을 국립 기메박물
관으로 이전하여 1893년 개관한 한국실의 양반 서재와, 마네킹을 활용한
결혼식 장면이나 관료와 무당의 복식 등의 진열이 아니었나 싶다.[37]

경성박람회를 마치고 원형의 본관 건물 등에는 농상공부가 옮겨와
청사로 사용했는데, 청사 안에 박람회 시설과 물품을 이용해 '동현銅峴박
물관'을 세운 것으로 보인다.[38] 1908년 6월 25일 발간된 『대한협회보』에서
"작년 박람회에 진열한 물품으로 농상공부 내 일실에 권업박물관을 개
설하고 일반인민에게 종람을 허한다"고 쓴 것으로 보아, 한국에서 처음

37 1893년 기메박물관 한국실 전시에 대해서는 신상철, 「19세기 프랑스 박물관에서의 한국미술 전시 :
샤를르 바라의 한국 여행과 기메박물관 한국실의 설립」 『한국학연구』45(2013.6) 54~56쪽 참조.
38 홍선표, 앞의 책, 46~47쪽 참조.

박물관으로 호칭된 동현박물관은 권업박물관으로 세워졌음을 알 수 있다. "국내 고래의 미술품과 현금 세계의 문명적 기관진품奇觀珍品을 수취 공람케 하여 국민의 지식을 계발함"을 목적으로 설립되어 1909년 5월에 일반인에게 공개된 창경궁 박물관보다 1년 앞선 것이다.[39] 동현박물관에는 11월 20일 무렵 고미야 미호마쓰小宮三保松 궁내부차관의 안내로 관람한 건축가이며 공학박사인 즈마키 요리나가妻木賴黃가 보고 놀라며 언급한 "현시가로 8만여 원의 가치가 있는 이천 년 전 금불"도 있었다. 이 금동불상은 개화 초기에 일본에서 사진술을 배워온 강원도 관찰사 황철이 박람회 때 조각품으로 출품한 것으로, 예배물에서 예술적인 전시가치의 '미술'로 공람된 국내 최초의 사례로도 각별하다.[40]

1908년 5월 14일자 『황성신문』에 의하면, 농상공부 권업박물관을 "일전부터 관람을 허"했는데, '무론모인無論某人' 즉 아무나 '무대금無代金'으로 구경할 수 있다고 했다. 동현박물관으로도 지칭되었던 최초의 국립 농상공부 권업박물관은, 경성박람회의 시설과 물품을 일부 인수 받아 식산흥업관과 미술관의 성격을 띠고 1908년 5월 10일 무렵 무료로 일반인들에게 공람된 것이다. 첫해 6개월간은 1만 3천여명이 관람한 것으로 보인다.[41]

39 1910년 '합방' 후에 이왕직박물관과 이왕가박물관으로 지칭된 창경궁의 박물관은, 고미술 애호가로 일본 제국박물관 설립도 주도했던 초대 통감 이토우 히로부미(伊藤博文)가 1907년 11월 심복인 궁내부차관 고미야 미호마쓰(小宮三保松)를 통해 창경궁에 동물원, 식물원과 함께 '어원삼원(御苑三園)'으로 박물관 설립을 이완용내각에 전하고 추진한 것으로, 1908년 2월 9일자 『대한매일신보』 등에 설립계획이 보도된 바 있다. 이왕직박물관은 이토우의 인척인 스에마쓰 구마히코(末松熊彦)가 최고 책임자로 운영하였다. 홍선표, 「한국회화사 연구의 근대적 태동」『시각문화의 전통과 해석-김리나교수 정년퇴임기념 미술사논문집』(예경, 2007) 498~499쪽 참조.

40 주37과 같음. 1909년 5월 개장한 창경궁의 박물관을 이 무렵 관람한 영친왕의 보모였던 최송설당은 <한양성중유람>에서 구경거리가 되어버린 전시된 불상에 대해 "포단 위에 앉아 뭇사람의 공양 받던 불상, 졸지에 지위 변천해 박물관에 들어앉아 있네"라며 망국을 눈앞에 둔 宙人의 심회를 토로하기도 했다.

41 「覽者감소」『황성신문』 1909년 12월 3일자 참조.

경성박람회에 비해 훨씬 더 서울을 시각문화의 '별천지' '별세계' 또는 '신천지'로 바꾸고 공람제도를 확산시킨 것은, 조선총독부 통치 5주년을 맞아 식민권력이 통치와 훈육의 시선으로 연출한 《시정5년기념 조선물산공진회》였다.[42] 1915년 9월 11일부터 10월 31일까지 '구왕성舊王城' 경복궁에서 50일간 주야간으로 열린 '대공진회'는 총독부의 "신정新政시행 이래의 개선진보"를 "조선의 물산을 모아 진열하여" "신구新舊의 비교대조를 명확히 하고" 이를 통해 "조선 민중으로 하여금 새정치의 혜택을 자각할 수 있도록" 하면서, "(조선)식민지 개발의 큰 뜻과 효과를 세계 선진제국 앞에 알리기" 위해 개최된 것이다.[43] 식민통치에 의한 문명개화의 눈부신 성과와 치적을 '신구'의 이분법적 비교로 차이를 재현하고 연출하여 시각적으로 체험하고 깨닫게 하여 제국의 '신부국민'으로 동화·육성하려 한 것이다. 이에 부응하여 당시 '경매사京每社'로 지칭되던 조선총독부의 자매 기관지인 경성일보사와 매일신보사도 공동 주최로 신식의 '모범적이고 이상적'인 주택과 가정 및 의식주 관련 문화와 용품 등을 보여주는 《가정박람회》를 열었다.[44] 대공진회와 같은 기간에 경성부청사가 들어서게 되

42 공진회라는 명칭을 붙인 것은 데라우치 마사다케(寺內正毅) 총독의 주장에 의한 것으로, 물산의 수집, 진열 뿐 아니라 장래 발달을 촉진하기 위해 그것을 公募하여 심사품평하여 선정된 것을 전시하려 했기 때문이다. 『조선휘보』 1915년 9월호, 4쪽. 박람회 계획은 1914년 1월 16일자 『매일신보』에 처음 알려졌다.

43 『施政5年記念朝鮮物産共進會報告書』1(1916) '序'와 『부산일보』 1915년 9월 11일자 사설 「共進會開會を祝す」. 1915년 9월 3일자 『경성일보』와 9월 4일자 『매일신보』에 실린 데라우치 총독의 「공진회를 개최하는 목적」이란 담화에선 신정의 효과에 대해 만 마디 말을 듣는 것이 한 번 보는 것만 못하기 때문에 물산을 한 곳에 모아 진보의 진상을 구체적으로 체험하여 태평의 복을 누리면서 장래의 더 큰 행복을 위한 인지개발과 산업장려를 촉진하기 위함이라고 하였다.

44 『매일신보』 1915년 9월 2일자 참조. 신문사에서 박람회를 주최하고 '가정'이란 일상생활적인 주제로 개최한 것은, 1915년 5월 1일 열린 國民新聞社의 《家庭博覽會》가 가장 빠른 일본과 거의 같은 시기였다. 일본에서의 가정박람회는 요시미 순야(이태문 옮김), 앞의 책, 175~179쪽 참조.

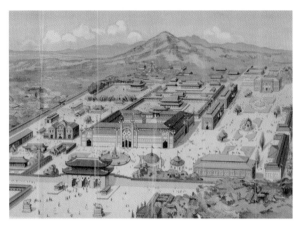

(도 71) 시정5주년기념 조선물산공진회장 조감도 1915년

는 자리에 있던 사옥 전체를 사용해 개최하여 생활개량과 더불어 문명개화를 선전하고 촉구하며 대성황을 이루었다.

대공진회는 경성박람회 보다 10배 정도 커진 공간에서 개장했는데,(도 71) 새로운 '물품의 범람'을 체험하고 '개명의 별천지'로 바뀐 것을 보기 위해 '인산인해'를 이루었다.(도 72) 경성부민의 경우, 25만 명 가운데 병자와 노약자, 유아를 제외한 19만 명 가까이 관람했다고 한다.[45] 개회 후 첫 일요일에는 입장객들의 기념 스탬프 찍는 소리가 비오는 소리 같았다고 했다.[46] 입장료는 평일에 5전이고 일요일에는 두 배를 받았으며, 야간은 3전이었는데, 주간에 들어와 야간까지 계속 볼 수 있었다.[47] 유료 입장객 가운데 복장을 갖춘 군인과 학생, 30인 이상의 단체는 반액을 받았고, 6세

45 『매일신보』 1915년 12월 1일자 참조.
46 『경성일보』 1915년 9월 13일자 참조.
47 『매일신보』 1915년 9월 14일자 참조. 처음 관람규정에는 주간 입장자가 야간까지 있을시 야간입장권이 있어야 한다고 했는데, 바뀐 것 같다. 흥행물의 입장료는 별도로 받았으며, 연예관의 경우, 특등과 1·2등으로 나누어 차등화했으며, 소아도 반액이었다.

미만의 소아는 무료였
다.[48]

'상당한 용모를 가
진 자"에 한해서 뽑은
'여자 사무원'을 포함
해 관계자 등이 무료
입장할 때는 사무소
에 미리 제출하여 날
인받은 반신 증명사
진을 보이고 들어갔으
며,[49] 관람 규칙이 공
시되었고, '공중의 관
람을 허'하는 개장 날

(도 72) 공진회장 입구 인파 회엽서 1915년

의 첫 번째 일반인 입장자 인터뷰 기사를 보도하였다. 관람의 불편사항
을 시정하기 위해 장내 설비나 관계자의 결점 등을 적어 넣는 '투서함'을
곳곳에 설치하기도 했다.

개회 기간 중 모두 116만 여명이 입장하였다. 경성박람회에 비해 5배
이상 증가된 것으로, 경성부민의 입장자를 연인원으로 추산하면 약 57만
명이었다.[50] 이들 관람자의 상당수는 가정박람회도 참관했을 것이다. 대

48 『매일신보』 1915년 9월 3일자: 『경성일보』 1915년 9월 7일자 참조.

49 "경희루와 연예관 급사 등의 여자 사무원은 謀·17세 이상 30세 이하의 풍행이 방정하고 신체도
 건강하며 상당한 용모"를 가진 자에 한해서 뽑았다. 『매일신보』 1915. 9. 3. 신분확인 체계로서
 고안된 반신 증명사진은 1880년대 프랑스에서 처음 활용되었고, 우리나라에선 1906년경부터 대
 두되었다. 홍선표, 앞의 책(2009) 60쪽 참조.

50 주29와 같음.

공진회의 경우, 식민지 정부에 의해 조선왕조의 정궁인 경복궁이 민중에게 공공영역으로 개방됨으로써,[51] 누구나 입장료만 내면 들어가서 볼 수 있는 '새로운 태평성세'를 맞아 몰려드는 인파도 구경거리가 되었을 것 같다. 특히 폐회 무렵에 그동안 돈이 없어 구경 못하던 '빈자'를 위한 3일간의 무료관람 때 '복성조림福星照臨' 즉 복성귀인이 빛을 비춘 것처럼 좋아하며 37만 명 가까이 입장하였다. 몇 번씩 들어가 관람한 사람도 많았다고 한다.

빈민촌에서 왔다는 구경꾼은 "감히 대궐을 엿보지도 못하던 우리가 (궁궐 안의) 공진회장을 활개치고 다니면서 이런 것을 보고 옛날을 생각하니 데라우치寺內총독이 천황폐하의 하해 같으신 성지를 본받아 베푸신 혜택에 눈물로 감사한다"고 하면서 "하루 바삐 우리도 빈민의 구덩이에서 벗어나도록 노력하는 것이 이러한 공진회를 보여주신 뜻을 사례하는 바로, 집안 자식들에게도 간절히 이르겠다"고 말했다.[52] 관변신문에 게재된 내용이긴 하지만, 1910년대의 식민통치가 폭압적인 무단정치로만 이루어진 것이 아니라, 문화적 장치를 동원해 조선인을 포섭하여 식민지 근대

51 왕궁을 박람회 장소로 이용하려고 한 발상은 경도박람회가 1873년에서 1881년까지 8년간 교토의 천황 거소였던 大宮御所에서 개최한 것에서도 전례를 삼은 것 같다. 이처럼 왕궁을 일반인의 공공 관람과 취미 공간으로 개방한 것은 1793년 8월 10일 프랑스 군주제 몰락을 기념하기 위해 공공 뮤지엄으로 개관된 루브르박물관이 효시로, 새로운 정치질서의 등장을 실감시키는 선전 효과를 의도한 것이다. 鈴木郎,「近代日本文化財問題の課題」, 鈴木郎·高木博志 編,『文化財と近代日本』(山川出版社, 2002) 8~9쪽.『공진회보고서』에 의하면, 조선총독부는 공진회를 개최하기 위해 기존의 경복궁 전각 총 7,225칸 건물의 거의 반에 해당하는 4천여 칸을 철거하고 전시관을 새로 조영하였다. 경복궁은 1909년부터 주 2일 공개되었고, 10월 27일이후에는 월요일을 제하고 매일 종람을 허가했으며, 1912년에는 11월 3일 明治천황의 탄신절을 기념하기 위해 매일신보사가 개최한 '菊花觀賞大會' 장소로 쓰인 적이 있는데 근정전 내문 회랑에서 열렸다. 이 때 明治의 '御眞影'을 근정전에 봉안하고 데라우치총독 참석 하에 제전을 거행하기도 했다.『매일신보』 1912년 1월 3일과 5일자 참조.

52 『경성일보』 1915년 9월 4일자 참조.

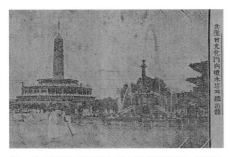

(도 73) 공진회 철도관과 분수탑 『매일신보』 1915년 9월 15일

(도 74) 공진회 제2호관 위생부 전시 『매일신보』 1915년 10월 14일

인으로 육성하고 '신부국민'으로 동화시키려 했음을 알 수 있다.[53]

대공진회의 출품물은 13개 부문으로 세분되어 제1·2호관과 미술관에 진열되었으며, 동양척식관과 철도관(도 73) 심세관, 참고관 등의 각종 특설관에 주제별, 종류별로 전시되었다. 전시관 안에는 회전식 대지구의를 비롯해 전시를 보조하는 각종 모형과 인형(마네킹), 표본물, 그림과 사진, 디오라마와 통계도표 등의 시각매체(도 74)를 통해 '안각眼覺' 효과를 더욱 높였다.

근대적 여가문화를 촉진하며 관람객을 매료시킨 유흥위락시설은, '오락의 정화' '취미의 극치' '문명적 유희'로 회자되면서 경희루 부근의 경성협찬회 구역에 포진되었다. 주간에 조선 기생과 일본 예기 공연을, 야간에는 활동사진 상영 또는 여성 마술쇼(도 75)를 공연하는 아르누보 건축양식의 연

53 용산보은부인회 관람단의 김진원도 『매일신보』 1915년 10월 6일자 인터뷰 기사에서, 형언할 수 없는 충격으로 대공진회를 구경하고 '천황의 덕화'와 '총독의 진력'을 칭송하면서 아직 九州 각국에 비하면 '미개'하니 더더욱 분발하고 면려하여 조선의 문명이 그들에 뒤지지 않게 되기를 천만 번 바란다고 했다.

(도 75) 공진회
연예관의 여성마
술쇼 『매일신보』
1915년 10월 9일

예관이 가장 규모가 컸다.[54] 그리고 마술환등인 판타스마고리아로 추측되
는 변화불측한 이미지 구경거리의 불사의관을 비롯해 지오라마관, 오락장
의 회전그네, 말을 타고 달리며 각종 재주를 부리는 곡마관과 수 많은 거울
로 만들어진 미로관, 조선연극관·무료의 야외활동사진관·야노矢野(순회)동
물원과 각력관(씨름관), 군함매점, 대분수 등이 세워졌다.

물품매점과 각도의 휴게소 및 음식점도 산재했는데, 평안남도 휴게소
에서는 평남협찬회 주최로 평양에서 온 '그림 그리는 묘령의 꽃 미인' 죽
서(함인숙)와 춘사의 즉석품을 산출하는 수응회를 열어 부채에 '매난국죽
과 노안蘆雁산수' 묵화를 비롯해 '평남의 특색'을 "기묘한 운필과 속성한
기재"로 발휘한 바 있다.[55] 1915년 9월 26자 『매일신보』에 기록된 '매난국

54 일본의 유명함 여류 마술사 덴카쓰(天勝)일행의 마술쇼는 경성협찬회에서 거액을 들여 초청하여
 10일간 연예관에서 공연했는데, 화려한 조명에 진기한 마술을 비롯해 살로메와 같은 舞를 퍼포먼
 스를 가미한 섬뜩하고 기이한 연극과 노출이 심한 서양 댄스 등의 레퍼토리로, 다른 공연보다 2배
 나 비싼 입장료에도 연일 대만원을 이루었으며, 기존의 공연과는 차원을 달리하는 모던한 이미지
 와 갖가지 이슈를 유발하며 센세이션을 일으켰다. 신근영, 「조선물산공진회(1915) 여흥장 고찰-일
 본 연희단의 활동을 중심으로」 『아세아연구』60(2017.3) 152~159쪽 참조.
55 『매일신보』 1915년 9월 26일자 참조. 평안남도휴게소의 경우, 硝子窓의 문을 들어서면 실내 중
 앙에 평남 제일의 진남포항 모형을 탁자 위에 진열했고, 최근의 인구 증가 양상을 인형으로 만들
 어 표시해 놓았으며, 벽면에 평양 모란대공원 설계도면과 평양시가지도를 걸었다. 그 옆의 평안북
 도휴게소는 벽상에 평북지도와 공사립학교 분포도와 학생수 증감표를 붙였고, 실내 중앙의 원형
 탁자에 송죽의 분재를 배치하고 탁상 주위로 본도의 풍속사진을 두었으며, 소동이 내방객의 다
 과접대를 하였다.

죽'은 조선시대를 통해 사군자를 '난죽국매' '매죽난국' '난죽매국'의 순으로 지칭하던 것을,[56] 지금과 같이 표기하여 대중화한 최초의 용례로서 주목된다. 죽서여사는 인기가 특히 높아 가정박람회의 초대를 받아 1921년 3월, 여류 서양화가 나혜석이 경성 최초로 조선인 개인전을 열게 되는 경성일보사 내청각에서 평양식 트레머리에 흰수건을 쓰고 단독 '휘호수응' 회를 열기도 했다.[57]

공람회장 위로는 풍선이 떠 있고, 용산연병장에서 날아올라 경성 상공을 선회하는 축하 비행도 있었다. 입구인 광화문 앞의 대로 양편에 커다란 일본양식 석탑과 신사神社의 '춘일등롱春日燈籠'을 80기 병렬했으며, 야간에는 불꽃놀이와 함께 정문 안에 있는 철도국특설관의 흰색 고층 첨탑에 '전식電飾' 즉 일루미네이션 전광조명으로 장식한 '광루채각光樓彩閣'을 비롯해 전시관들과 경희루 등에도 설치하여 문명개화의 진가를 발휘하며 한층 더 '황홀'하게 했다.(도 76) 메이지시기의 타워형 전망탑을 연상시키는,[58] 장내의 130척(39.39m) 높이 광고탑과 지금 남산3호터널 부

(도 76) 경회루 일루미네이션과 불꽃놀이 『매일신보』 1915년 9월 15일

56 청나라 呂星田이 그린 '梅蘭菊竹幀'에 김정희가 제발을 쓴 사례가 있다는 것으로 보아, '매난국죽' 순서는 19세기 중엽 전후하여 청에서 유입된 것으로 생각된다.

57 『매일신보』 1915년 10월 19일자 참조.

58 林丈二, 『明治がらくた博覽會』(晶文社, 2000) 156~159쪽 참조.

근의 한양공원 돌단에서 서치라이트인 1만 2천 촉광의 대탐조등 2개와 4만 5천 촉광을 번갈아 쏠 때는 어두운 경성 천지를 개벽하듯이 개명의 '장관'으로 바꾸며 넋을 잃을 정도로 주체적인 '눈을 현란'하게 만들었다. 연극 문예인 최승일(1901~1966)이 1929년에 쓴 「대경성 파노라마」에서 "모던 문화는 백종의 근대적 기형아를 전스피드로 출산하고 있으니 눈의 불이 핑핑 도는" 시대의 전야제를 보는 듯한 느낌을 준다.[59]

가정박람회도 상공에 비행선을 띄우고, 대분수와 함께 정문 앞에 2천 촉광의 전등과 오색등으로 밤을 휘황하게 밝혔다. 입구의 '백척이 넘는 고탑' 첨단에는 "조선 최초의 진보적인 광고법"으로 가스를 주입해 만든 '길이 6간의 대와사구大瓦斯球를 설치하고 주위에 각종 광고문자와 그림으로 장식했는데,(도 77) 둥근 물체 안의 무수한 전등을 일시에 점화하면 "하늘 가득한 별의 꽃이 한꺼번에 피는" 것 같다고 했다.[60]

대공진회의 미술품은 고고품과 함께 '제13부 미술 및 고고자료'로 분류되어, 총독부박물관으로 사용하기 위해 영구건물로 지은 "진열관 중 가장 굉걸"한 '미술관'(도 78)을 비롯해 주변의 궁궐 전각을 개조한 미술관 분관과 참고미술관에 나뉘어 전시되었다. 당초 계획은 새로 건립한 미술관에 신구작품을 함께 진열하려 했으나,[61] 신작 출품이 예상 밖으

59 崔承一, 「대경성 파노라마」 『조선문예』1 (1929.5) 83쪽.

60 『경성일보』 1915년 9월 4일자 참조.

61 이처럼 신구작품을 함께 전시하는 수법은, 일본의 회화공진회와 觀古미술회가 합쳐진 형태인데, 고미술과 신작을 동시에 진열한 에도시대 이래의 '書畵展觀會' 전통을 계승한 메이지 후기의 일본미술협회 주최 '미술전람회'의 경향을 반영하려 한 것이다. 古田亮, 「日本の美術展覽會, その起源と發達」 『MUSEUM』545(1996.12) 30~36쪽 참조. '미술관'에는 주로 고미술을 전시하였다. 홀 중앙에 불상을 진열하고 사방 벽면에 경주 석굴암 내부의 부조상을 석고로 재현했으며, 강서대묘 벽화고분도 설치하였다.

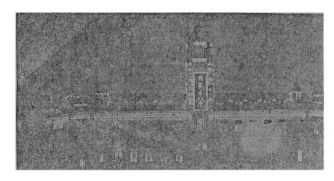

(도 77) 가정박람회
야경 『경성일보』
1915년 9월 4일

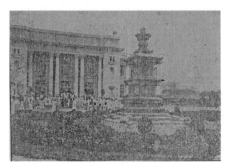

(도 78) 공진회 미술관 전경 『매일신보』 1915년 9월 24일

로 많아 분리 전시하였다. 가정박람회에서는 조선사 미술회 주관으로 보기 힘 든 동경의 유명 서화가들 의 작품을 전시하고 화랑 처럼 즉매하기도 했다.[62]

신작품은 조각류의 경 우 참고미술관인 강녕전에 부분 전시되었으나,(도 79) 공예류는 제1호관 의 6부인 공업부에 진열되어 미술품과 별도로 취급하였다. '인쇄 및 사진' 도 다른 건물에 진열되었다. '순정미술' 즉 순수미술과 과 응용미술인 '준 미술'의 분리 현상과 함께, '미술'이 회화와 조각의 순수미술 중심으로 편 성되고 있음을 보여준다. 그림은 서예와 떨어져 일본에서 찬조하여 출품 된 '화양화和洋畫'가 참고미술관 또는 미술관 제3관으로 지칭되던 연생 전에 전시되었고,(도 80) 조선인과 조선거주 일본인 화가가 출품한 '심사 품'은 미술관 제1분관인 경성전과, 제2분관인 응지당에 나누어 진열되었

62 『경성일보』 1915년 9월 15일. : 『매일신보』 1915년 9월 21일자 참조.

(도 79) 공진회 참고미술관 조각류 전시 회엽
서 1915년

(도 80) 공진회 미술관 제3분관 일본 서양화
찬조출품 전시 회엽서 1915년

다.[63] 특히 그림에서의 신작 심사품을 '일본화'(당시 심사목록에서의 분류명)
또는 '동양화'(1년 뒤 발간된 보고서에서의 분류명)와 '양화'로 분리하여 제1분
관과 제2분관에 나란히 전시한 것은, '서화'에서 '동양화'와 '서양화'를 포
괄하는 범주 개념으로서의 '회화'로의 전환과 함께, 양자가 분립하여 구
축되고 있음을 말해주는 최초의 사례라 하겠다.[64]

대공진회와 가정박람회의 선전과 시가市街장식을 위해 거리마다 1914년
의 《동경대정박회》포스터를 번안한 원색 포스터를 비롯해,[65](도 81, 82)
각종 현수막과 깃발과 조화를 붙이고 걸었으며, 광화문 네거리엔 여러
가지 생약을 섞어 환약처럼 만든 만능약이라는 인단仁丹 광고를 제국의
표상처럼 나타낸 45m의 거대한 '채색 미관' 시계탑(도 83)을 세우기도 했
다.[66] 그리고 남대문에서 박람회장의 큰길 주요 장소와 번화가에는 휘황

63 『朝鮮彙報』(1915.10.1) 「共進會巡覽記」 18~19쪽 참조.

64 홍선표, 「전람회 미술로의 이행과 신미술론의 대두」 『월간미술』15-6(2003.5) 180~181쪽 참조.

65 공진회 포스터는 이를 기념하기 위해 동아연초주식회사에서 신발매한 '官妓票 비우티' 담뱃갑의
 디자인으로도 사용되었다.

66 1905년에 창업한 仁丹은 당시 남성 동경의 대례복에 카이젤 수염의 인물 이미지를 상표로 만들
 어 전 세계로 수출했으며, 막대한 비용을 들여 신문 잡지와 도시 대로에 제국의 표상처럼 대대적
 으로 광고하였다. 권보드래, 「仁丹- 동아시아의 상징 제국」 『사회와 역사』81(2009.3) 95~123쪽.
 ; 田中 淳, 『太陽と「仁丹」』(ブリュッケ, 2012) 461~489쪽 참조.

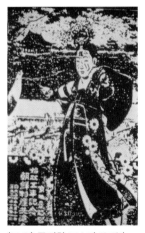

(도 81) 공진회 포스터 1915년

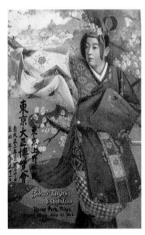

(도 82) 동경대정박람회 포스터
1914년

찬란한 3대 장식광과 수
많은 백촉등을 설치해
'전광의 바다'로 '불야성'
을 이루었다.[67] 대공진회
관련 그림과 사진을 넣
어 만든 회엽서를 경성
협찬회와 조선신문사에
서 발행하여 기념품으로
팔았으며, 대중매체를
통하여 한 달 넘게 사진
화보 등과 함께 기사화

(도 83) 광화문 네거리 인단광고 시계탑 『매일신보』 1915
년 10월 6일

67 『경성일보』 1915년 9월 4일. : 『매일신보』 1915년 9월 16일자 참조.

하여 유포되었다. 신문과 잡지의 광고에는 공진회 개최를 축하하는 문구를 함께 넣어 싣기도 했다. 1915년 가을의 이들 박람회는 식민지 문명개화로의 계몽과 쾌락의 신천지 '별세계'를 연출하며 경성뿐 아니라 전국을 '흥분'시켰고, 식민지 근대인으로 시선을 재편하는 시각문화의 공람화와 대중화 시대를 여는 획기적인 계기를 이루었던 것이다.

경성의 대중매체와 인쇄그림의 유통

경성의 시각문화 공공화와 대중화에는 일간지 신문을 비롯한 대중매체에 수록된 사진화보와 삽화 및 만화·광고도안·표지화 등도 중요한 구실을 하였다. 이러한 인쇄그림은 근대적인 '시각적 지知'의 수립을 주도했던 박람회의 분류제도에 따라 목판과 석판, 동판 및 활자와 사진 등의 복제 기술 일반과 함께 서화, 조소도 포함된 '미술'로 범주화되기도 했다.[68] 인쇄된 그림인 이들 '쇄회刷繪' 또는 '인화印畵'가 기계화된 인쇄술의 대중매체를 통해 공산품처럼 대량 생산되어 매일 '광포廣布'되면서 '인재印載'된 시각 이미지의 공공화와 대중화와 더불어 일상화 또는 생활화를 이루게 된다. 시각문화를 향한 대중들의 민주적 접근성을 확산시킨 이미지 생산과 유통에서 일어난 근대적 변화 가운데서도 가장 혁명적인 것이 실물과 똑같이 재현하는 '현실효과'로, '촬영화撮影畵'와 '진도眞圖'로도 인식되던 기계에 의한 사진의 놀라운 복제기술과, 이러한 대중매체 인쇄술

68 1873년의 비인만국박람회를 비롯해 1876년의 필라델피아만국박람회와 1877년의 동경 제1회 내국권업박람회의 등의 출품 분류에서 인쇄미술품과 복제기술품 일반이 '미술'의 범주로 공식화되어 인지되기 시작했다. 橫山俊夫 編,『視覺の19世紀-人間·技術·文明』(思文閣, 1992) 172~175쪽 참조.

의 발달인 것이다.[69] 대중들도 쉽게 소비할 수 있게 된 인쇄된 그림은, 미적 산물이면서 문명개화의 표상물과 시각 정보로 번식되어 보는 방식의 변동을 초래하면서, 새로운 세계 인식과 지각적 공명과 함께 집단적 사고와 상상 및 감성을 재구한 의의를 지닌다.[70]

　이미지 미디어이며 비쥬얼 커뮤니케이션이기도 한 인쇄그림은, 대중매체를 통해 같은 내용의 화상을 균일하게 널리 보급함으로써, 이미지로 지식과 정보, 메시지를 전달하는 시각문화이면서, 산업화 시대의 문화 헤게모니를 쥐게 되는 대중문화 또는 대중미술로서도 기능하게 된다.[71] 인쇄그림은 근대 이전 사회와는 비교할 수 없을 정도로 많은 양의 이미지를 생산. 유통시켰으며, 이들 시각 이미지는 언어를 통해 정박이 이루어지지만, 문자에 비해 사물과 현실을 구체적으로 볼 수 있고 용이하게 인지할 수 있도록 해준다. 내용을 단축적으로 전달하고 디테일까지 현상을 실체처럼 실감나게 재현하는 시각 이미지는 글보다 주목효과가 커서 전달성이 앞서고 전염성이 강하기 때문에 새로운 세계와 사물을 인지하고 경험을 확장하는 통로로서 뛰어난 기능을 지녔던 것이다.[72]

69　인쇄술의 경우 '문명개화의 제일 가는 關鍵'이며 '부강의 利器'로 인식되었을 정도로, 근대화의 촉진 및 확장과 부강책의 실행에 절대적 기여를 하였다. 『황성신문』 1905년 4월 4일자, 「書籍印佈開明之第一工業」; 『만세보』 1906년 6월 12월 15일자 「論富强文明之五大利器」 참조. 『대한매일신보』(1908.12.19)에서는 인쇄술의 발명을 3대 문명의 이기의 하나로 꼽았다.

70　홍선표, 「근대적 일상과 풍속의 징조-한국 개화기 인쇄미술과 신문물 이미지」 『미술사논단』 21(2005.12) 253~275쪽 참조.

71　기계적 재생산 방식에 의해 대중적으로 생산되는 매체와 예술 대중화의 이론적 관계에 대해서는 심혜련, 「대중매체에 관한 발터 벤야민의 미학적 고찰이 지니는 현대적 의의」 『미학』30 (2001.5) 169~201쪽 참조.

72　Regis Debray, Vie et mort de l'image(정진국 옮김, 『이미지의 삶과 죽음』(시각과 언어, 1994) 108~111쪽) 잘 알려져 있듯이 발터 벤야민은 근대 이래 대중문화가 주로 시각매체에 의존하고 있음을 주목하고, 문자문화에서 시각문화시대로 전환되었음을 주장했다. 심혜련, 위의 논문, 188~192쪽 참조.

이처럼 대량소비를 촉진하는 인쇄그림의 유통 효과 때문에 새로 등장한 신문과 잡지 등의 대중매체들은 보다 많은 소비를 유인하기 위해 시각적 요소를 적극 활용하였다. 사진이 발명되기 전에는 삽화류가 주로 사용되었는데, 신문의 전신이며 대중매체의 원류로 간주되는 16세기 독일의 전단지에서 비롯되었다.[73] 전단지는 판화와 활자로 된 세로 형태의 일면 인쇄물로, 그림이 없는 것은 경쟁에서 도태되어 사라졌다. 17세기를 통해 대도시가 등장하고 인쇄술과 우편제도 등이 발달하면서 정기적인 뉴스간행물이 등장했으며, 삽화가 시각적 요소로 중요한 역할을 하였다.[74] 일간지는 독일 라이프찌히에서 세계 최초로 탄생되었고, 18세기를 통해 확산되었다. 18세기 말 19세기에 이르러 발행 부수의 증가와 함께 산업화되기 시작했으며, 대중신문의 시대가 열리게 된다.[75] 신문의 시각화는 18세기 초 영국에서 시작된 광고신문이 주도하였다. 1796~99년경 석판인쇄술의 발명으로 문자와 삽화를 동시에 인쇄할 수 있게 되면서 더욱 진화되어,[76] 1842년에 삽화에 의한 보도화보 중심의 주간지 『일러스트레이티드 런던뉴스』가 창간되기도 했다. 19세기 일요판 신문에서도 삽화는 센세이셔널리즘, 픽션과 함께 3대 기본 요소였다.[77]

19세기 중엽 이후 일간지의 뉴스와 정보를 시각 이미지로 보도하는 경우 삽화에서 점차 사진으로 바뀌어갔다. 1837년 은판사진술이 완성되

73 이노은, 「대중 언론매체의 탄생?-근대 초기의 전단 문화 연구」 『브레히트와 현대연극』15 (2006.8) 5~23쪽 참조.
74 안토니 스미스(최정호·공용배 공역), 『세계 신문의 역사』(나남출판, 2005) 40~175쪽 참조.
75 안토니 스미스, 위의 책, 225~234쪽 참조.
76 조루주 장(이종인 옮김), 『문자의 역사』(시공사, 1995) 107쪽 참조.
77 大久保 桂子, 「日曜は「讀書」の日-都市民衆の活字メディア」, 川北 稔 編, 『非勞動時間の生活史-英國風ライフスタイルの誕生』(リブロポト, 1987) 71쪽 참조.

었지만, 아직 움직이는 것의 촬영이 어려워 보도화보를 만들기 위해 취재 지역에 화가와 사진사가 함께 가거나 화가 겸 사진사를 보내다가 1851년 습판사진술이 발명되고 건판으로 개량되면서 삽화는 점차 시각적 기록에서 밀려나고 사진이 보도화보를 전유하게 된다.

일본에서는 1861년 1월에 해외사정을 나라별로 소개하는『바타히야(バタヒヤ)신문』을 효시로 전개되기 시작하여 1870년 3월 12일부터 일간지로 발행된『요코하마橫浜매일신문』과 1872년 5월 2일 창간의『동경매일신문』으로 이어지며 성장했으며, 신문대국으로 번창한다.[78] 영국의『일러스트레이티드 런던뉴스』와 같은 보도삽화 중심의 화보신문인『동경회입신문』이 1875년 창간되었고, 1890년경 시간당 2~3만 장을 찍어낼 수 있는 마리노니 윤전기 도입과 더불어 인쇄된 사진이 본격적으로 게재되기 시작했다.[79] 중국에선『신보申報』의 부속지로 1884년 5월 8일부터『점석재화보點石齋畵報』가 발행되기도 했는데, 창간호 서문에 독자들의 징험을 위해 새로운 소문이나 사적事跡, 새로 나온 기물 등을 모두 회도繪圖로 설명하고자 한다고 밝힌 바 있다.[80]

한국에서 연활자鉛活字에 의한 근대적인 인쇄술은 1883년 8월 박문국博文局의 설치와 초빙된 일본인 기술자에 의해 전개되기 시작했으며, 신문에 삽화를 처음 게재한 것도 박문국에서 같은 해 10월 31일 우리나

78 佐佐木隆,『日本の近代 : メディアと權力』(中央公論新社, 1999) 27~54쪽 참조.

79 山口順子,「明治前期の新聞雜誌における視覺的要素について」, 町田市立國際美術館編, 앞의 책, 220~232쪽 참조. 마리노니 윤전기는 1847년 프랑스 신문『라 프레스』발행사에서 도입한 것이다. 조루주 장(이종인 옮김), 앞의 책, 107쪽 참조.

80 萬靑力,『非衰的百年-19世紀中國繪畵史』(雄獅圖書, 2005) 238~245쪽 참조. 上海에서 발행된『申報』는 일반대중을 위해 부록으로 1876년 3월부터 격일간으로 평이한 문장과 도판을 넣은 '民報'를 발행하기도 했다.

(도 84) 〈지구도
해〉『한성순보』
창간호 1883년

라 최초로 발행된 『한성순보』의 창간호 13면에 목판화법으로 숙종 34년
(1708) 김진여가 마테오 리치 관련 북경 제4판인 회입본을 모사한 것으
로 전하는 〈곤여만국전도〉(서울대박물관 소장)에서 진화된 세계지도인 〈지
구도해〉(도 84)를 제작해 실은 데서 비롯되었다.[81]

그러나 신문에 인쇄사진이 본격적으로 게재되기 이전에 성행한 화보
신문의 경우, 기술력과 자본의 부족으로 우리나라에서는 발행되지 못
했다. 신문에서 화보의 필요성에 대해서는 주미공사이던 이범진李範晉이
1899년 11월 24일자 『황성신문』에 다음과 같이 한문으로 기고한 글을 통

81 '繪入'〈곤여만국전도〉에 대해서는 홍선표, 「명·청대 서학 관련 삽화 및 판화의 서양화법과 조선후
기의 서양화풍」, 홍선표 외, 『17·18세기 조선의 독서문화와 문화변동』(혜안, 2007) 85~86쪽 참
조. 〈지구도해〉는 세계를 2개의 圓球에 동반구와 서반구로 나누어 구성한 것으로, 아로 스미스의
1780년판 세계지도 등을 양풍 판화로 모사한 司馬江漢 등의 에도 후기 '신정만국전도'와, 1857년
저술한 최한기의 『地球典要』에 수록된 세계지도와 유사해 보인다. 박영효가 주도한 『한성순보』
발행에는 時事新聞과 朝日新聞의 한성특파원이며 일본 문명개화의 선구자 福澤諭吉의 제자인 井
上角五郎이 관여했으며, 활자체도 요코하마에서 만든 한불자전체였기 때문에 일본 자료를 활용
했을 가능성이 크다. 이와 함께 1881년 영선사를 인솔해 청나라에 갔다가 다음 해 귀국하면서 김
윤식이 수집해 온 개화서적 가운데 地球儀를 비롯한 각종 지도 제작 방법을 소개한 『繪地法原』
을 참고했을지도 모른다. 『繪地法原』과 수집 경로에 대해서는 장영숙, 「『內下冊子目錄』을 통해
본 고종의 개화관련 서적 수집 실상과 영향」 『한국민족운동사연구』58(2009.3) 219~221쪽 참조.

해 밝힌 바 있다.

귀 신문과 독립언보(독립신문)는 쌍벽인데 도형이나 지도가 없음이 흠
이다. 무릇 외국의 강토나 기계, 인물 등을 약화略畵하는 것은 비롯
우매한 지아비나 부인일지라도 한 번 보고서 그 방향과 형상을 알 수
있기 때문이다. … 신문을 보는 사람으로 하여금 우선 그림을 보고 명
칭을 익힌 다음 기사를 대하면 판별하여 깨닫고 더욱 그 뜻을 확실히
알게 된다. 이곳에서 매주 일요일 나오는 뉴욕신문은 순전히 이 화형
畵形이고 다음으로 기사를 이루는데, 그 가격이 금 7분分이나 되지만
다투어 팔리는 것을 쉽게 본다. 우리나라의 인화印畵와 각화법刻畵法
은 아직 배우지 못해 갑자기 그렇게 되기 어렵지만, 일본인을 고용하면
반드시 쉽게 이루어질 수 있을 것이다.[82]

구미에서 성행하는 화보신문의 유용성을 강조하면서, 이를 이용하기
위해 일본인을 고빙해 인쇄그림과 도안 인쇄제판법을 배울 것을 주장한
것이다.

우리나라에서 사진화보를 최초로 게재하고 삽화를 활용한 신문은,
1897년 4월 1일 미국 장로교 선교사였던 언더우드에 의해 창간된 주간지
인 『그리스도신문』이다.[83] 창간 2개월 후부터 1년 정기구독을 하면 고종
의 초상사진을 석판으로 복제하여, 일본에서 '회부록繪付錄'으로 지칭되던

82 李範晉, 「奇書」 『皇城新聞』(1899년 11월 24일) "貴新聞與獨立諺報便雙璧 而但欠無圖形及地圖
也 凡於外國疆界及器械及人物等 略畵之因 雖愚夫愚婦 一見可知 其方與形矣 … 若使看報之人
先見畵本錄名 次見文字 怳然省識尤爲着昧矣 此處每日曜日出紐約新聞 純是畵形 次爲記事 而
其價雖至金七分 猶且爭買見之不其驗乎 我國印畵刻畵法 尙未學成似難猝 備然雇用日本人 必容
易也."

83 최인진, 『韓國寫眞史』(눈빛, 2000) 284쪽 참조.

것을, '특별판각特別板刻'이란 이름으로 증정했는데,[84] 독자들의 호응이 높자 1901년 4월 18일자부터 목판 또는 석판으로 사진을 본 지면에 직접 인쇄하였다. 목판이나 석판에 의한 사진인쇄는 사진을 직접 인쇄할 수 없었던 시기에 서구에서 신문과 잡지 등에 널리 사용되던 방식으로, 『그리스도신문』에서도 이 수법을 사용해 외국인 유명 인사들의 초상사진과 풍물 및 건물과 과학지식과 관련된 장면을 주로 실었다.[85] 미국에서 철도가 지구에서 달까지만큼 길이가 길다는 것을 시각적으로 과장되게 설명한 1898년 6월 9일자 삽화는 만화적 표현의 첫 사례로 꼽기도 한다.[86]

『그리스도신문』보다 조금 앞서 1896년 4월 7일, 일간지로 창간한 『독립신문』과 1898년 9월 5일부터 발행한 『황성신문』에서 도식화된 광고 삽화를 인쇄그림으로 실었는데, 드물었다. 상품광고도 있었지만, 1899년 4월 29일자 『황성신문』에는 탁지부의 측량기관인 양지아문에서 토지 조사하다가 서문 앞에서 잃어버린 "기계에 달린 주석으로 만든 추"를 찾기 위해 광고를 내고 그 모양을 삽화로 그려 넣기도 했다. 신문 제호에는 『황성신문』이 처음으로 태극기를 이미지로 사용했으며, 한반도 지도를 그려 넣은 것은 샌프란시스코 한인회가 1909년에 창간한 『신한민보』가 최초이다.[87] 1915년부터 『경성일보』도 한반도 지도를, 『매일신보』는 1912년 1월 1일자부터 벚꽃 삽화로 디자인하다가 동아시아지도로 바꾸었다.

84 기존에 왕의 어진은 사후에 향사용으로 眞殿에만 봉안되던 것이었는데, 개화기를 통해 근대 서양과 일본에서처럼 국가를 통치하는 최고권력의 수뇌로서, 국민 통합의 구심이며 근대적 충군애국의 표상으로 시각화되어 일반 대중에게 유포되기 시작한 의의를 지닌다. 홍선표, 앞의 책, 61~63쪽 참조.

85 최인진, 앞의 책, 284~286쪽 참조.

86 정희정, 「한국 근대 초기 시사만화 연구」 『한국근대미술사학』10(2002.12) 126쪽 참조.

87 조현신, 「한국의 개항기와 일제시대의 신문 디자인」 『한국디자인학회 학술대회발표논문집』 (2013.5) 17쪽 참조.

인쇄그림에 의한 신문의 시각화는 1906년 9월 이토 히로부미의 지시로 통감부의 기관지 성격을 띠고 창간된 『경성일보』와 1909년 6월 2일부터 대한협회에서 발행한 『대한민보』가 선도적 역할을 한 것으로 생각된다. 1906년 8월 23일자 『황성신문』에 게재된 9월1일 창간의 '경성일보 광고'에 의하면 발행을 기념하여 "광채선명한 대판명화大版名畵 사진을 부록으로 첨부해 여러 사람의 감상에 이바지 한다"고 했다. 『경성일보』는 창간호를 비롯해 1914년 사이의 신문들이 대부분 망실되어 어떤 명화를 복제했는지 확인할 수 없는데, 하나의 지면을 가득 채운 크기의 '회부록' 상태로 인쇄하여 광고 문구에서처럼 '광포'한 것으로 보인다.

『대한민보』는 창간호부터 '삽화'라는 제목으로 이도영이 그린 최초의 한 칸짜리 시사만평적 성격의 만화를 1면에 게재하였다. 1910년 8월 30일 종간 때 까지 계속해서 모두 348회에 걸쳐 실었는데, 한국 만화의 효시로도 알려진 이 시사만평 삽화는 이도영이 그리고 오세창이 글을 쓴 것으로, 당시 대한협회가 지닌 계몽의식과 정치적 야망이 짙게 반영되어 있다.[88] 등장인물들의 이야기를 담은 말풍선을 비롯해 만화의 묘사 형식을 보인 말과 결합된 이들 이미지의 해학적 변형이나, 생략과 과장법은, 카툰 또는 코믹스의 보편적 특징인데, 1906~7년대 『만세보』 등의 신문에 실렸던 일본 상품 광고의 도안에서 직접 영향을 받아 이루어진 것으로 보기도 한다.[89]

이러한 인쇄그림은 1910년 8월 『경성일보』 소속 자매지로 창간된 『매일

88 홍선표, 「복제된 개화와 계몽의 이미지」 『월간미술』14-12(2002.12) 139쪽 참조.
89 정희정, 「『대한민보』의 만화에 대한 연구」(홍익대 대학원 미술사학과 석사학위논문, 2001) 42~43쪽 참조.

신보』가 발행부수 2600여부였다가 1912년 마라노니 윤전기를 갖추면서부터 대량 유통이 본격적으로 이루어지게 된다. 『경성일보』는 처음부터 마라노니 윤전기를 사용했던 모양으로, 광고에 의하면 창간호부터 2만부 가량 발행한다고 했으며, 현재 남아있는 가장 이른 자료에 속하는 1909년 1월 1일자 신문도 활자와 동시에 사진인쇄를 가능하게 한 망판법으로 제작된 것으로 보아, 초기부터 이러한 방법으로 찍었던 것 같다. 인쇄된 이들 이미지는 신문의 정기구독뿐 아니라, 이를 무료로 볼 수 있는 경성 시내의 신문잡지 종람소를 통해서도 널리 유포되었다.[90]

　　신문의 시각화 요소인 인쇄그림은 현실 또는 현상을 "그 진색眞色을 잃지 않고" 가장 정확하게 기계로 복제해내는 사진술의 개발로 삽화류와

(도 85) 경성유치원 개학식 『매일신보』 1913년 9월 2일

함께 주류를 이룬다. '백문불여일견百聞不如一見'을 미디어로 실현시킨 사진화보의 경우,[91] 1890년대 일본에서의 사진제판기술 완성에 따라,[92] 일문판 『경성신문』에 이어 1912년 1월부터 국문판 『매일신보』에서도 망판제

90　신문잡지 종람소는 1902년 명동의 경성학당에 생긴 이래 1910년 전후하여 점차 늘어나 전국으로 확산되었다. 채백, 「개화기의 신문잡지종람소에 관한 연구: 일본 및 서구와의 비교를 중심으로」 『언론과 정보』3-1(1997.2) 105~125쪽 참조. 부인들 전용 종람소도 생겼다. 『황성신문』 1909년 4월 23일자 참조.

91　임형택, 「1910년대 사진-텍스트의 교호 작용에 대하여-『매일신보』 게재 사진들과 관련 텍스트를 중심으로」 『비교어문연구』35(2013.8) 258쪽 참조.

92　木下直之, 『寫眞畵論: 寫眞と繪畵の結婚』(岩波書店, 1996) 106쪽 참조.

작술 도입으로 "선명한 사진동판을 매일 삽입"하게 되면서 이전의 시각매체들이 제공하지 못한 새로운 차원의 실체 이미지를 재현하고, '보는 신문'에 의해 '유사체험' 또는 '대체경험'을 확장시키게 되는 의의를 지닌다. 조선인과 일본인 어린이가 함께 섞인 경성유치원 개학식 기념사진(도 85)과 '월식의 월세계'란 천체사진을 실었는가 하면, 1913년 9월 10일자부터 경성에 사는 '일본인의 가정'을 사진화보로 4회 연재하고 이어서 '촬영의 일순간'이란 제목으로 경성거리 행인의 스냅사진을 12회 연재하기도 했다. 기자이며 신소설 작가였던 최찬식(1881~1951)이 1912년 4월 29일자 『매일신보』에서 "신문은 사회의 사진"이라고 하여 세상을 사진처럼 그대로 담아내어 전하는 매체로 인식하기도 했듯이 기사 내용을 분명하게 명시하고 전달하는 데 사진 만큼 유용한 것은 없었을 것이다. 그리고 1930년 8월경부터 사용되었지만, 전송사진을 통해 시공을 초월하여 세계를 같은 공간과 같은 시간으로 응시하며 각국의 현실을 시각적으로 공유하기 시작했다.[93]

사진화보는 국내와 해외의

(도 86) 신라고분 발굴 유물 『매일신보』 1919년 2월 19일

93 이영환, 「신문사진의 변천과정에 대한 연구-지방지 경남신문 1면을 중심으로」(경성대 산업대학원 산업디자인학과 석사학위논문, 1996.12) 30쪽. ; 김정환·유단비, 「식민지 조선에서 사진의 대중화 과정에 관한 연구」 『인문콘텐츠』 35(2014.12) 126~ 130쪽 참조.

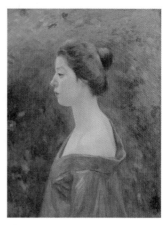

(도 87) 구로다 세이키의 '매일매인' 게재
작품 『매일신보』 1914년 1월 16일

(도 88) 구로다 세이키 〈붉은 옷을 입
은 여인〉 1912년 캔버스 유채 여명관

명승명소와 도시 등의 경관 또는 풍물사진과 지배층 초상 및 뉴스 속의
인물사진, 사건·사고의 보도사진을 꼽을 수 있다.[94] 1915년 9월 19일자
『경성일보』와 9월 22일자 『매일신보』에 개축 완성된 석굴암 본존불상 사
진과 1919년 2월 19일자 『매일신보』에 신라고분에서 발굴된 유물 사진(도 86)
을 처음 게재하여 자국 역사의 고대와 고적과 문화재에 대한 대중적 인
식을 형성하기 시작한다. 그리고 예술작품도 신문에 사진으로 복제되어
유통되면서 '아우라'가 상실되고 미감이 원작에 비해 떨어지지만, 쉽게 접
하고 감상할 수 있는 공공재가 되어 대중의 전유 욕구를 증가시키면서
전시가치와 함께 소비가치로서 확산된다.

　'살롱사진'으로도 지칭되며 지상 갤러리 역할을 한 작품사진은 『경성일

94　임형택, 위의 논문에선 풍경과 도시, 명소, 군주 초상, 일반인 인물, 연재, 보도의 6개 유형으로 나
　　누었다.

보』창간호의 회부록에서 시작되었다. 신문의 본 지면 게재는 1913년 『매일신보』에 고위인사와 서화가들의 신년축하 휘호에서 비롯되었으며, '매일매인'란에는 당시 근대 일본 최고의 서양화가 구로다 세이키黑田淸輝의 〈여인상〉(도 87)을 비롯해, 셋손雪村과 가노 탄유狩野探幽, 김홍도 등의 동아시아 중·근세 명화가, 라파엘로와 같은 르네상스 거장의 작품도 실렸다.[95] 1914년 1월 16일자 『매일신보』에 게재된 구로다의 작품사진은 그가 일본 양화의 아카데미즘을 수립하던 시기인 1912년에 르네상스 플로렌스파의 우미한 귀부인상을 의식하며 그린 제 6회 문부성전람회 출품작인 〈붉은 옷 입은 여인〉(도 88)으로, 국내에 서양화 작품 이미지가 소개된 초기 사례에 속한다.

1922년 이래 조선미전이 개최되면서 수상작과 특선작 등이 지상에 게재되었고, 서양 유명화가들의 작품도 소개되어 박수근과 같은 독학자들은 이를 스크랩하여 공부하기도 했다. 특히 대중매체에 게재된 작품사진이나 명승명소의 경관사진은 창작과 관광의 권력으로도 작용하게 된다. 신문지면에 지배층 초상사진을 게재한 것은 메이지천황 탄생일을 맞아 1910년 11월 3일자 『매일신보』1면에 궁성의 이중교와 함께 천황의 반신 사진을 실은 것이 효시로,[96] 새로운 정치적 신체의 공공화와 우상화를 도모하는데 기여했을 것이다.

신문의 삽화로는 도안풍의 기사 제호 장식과 소묘풍의 풍물·풍속류와 기행 및 현장 사경화, 그리고 다양한 양식의 연재소설 삽입 그림이 있

95 박계리, 「『매일신보』와 1910년대 전반 근대 이미지」『미술사논단』26(2008.6) 103~104쪽 참조. 근대기를 통해 대중매체에 실린 국내 작가들의 작품사진은 양식사 파악 자료로도 요긴하다.

96 황빛나·이성례·김지혜, 「1910년대 한·일 왕실 이미지의 형성과 유통-『경성일보』와 『매일신보』의 한·일 왕실 기사 및 이미지」『미술사논단』36(2013.6) 229~232쪽 참조.

(도 89)「춘외춘」16회 삽화『매일신보』1912년 1월 23일

었다. 이들 삽화는 한국 근대미술의 방대한 작품군을 이루면서, 당시 시대상과 사회생활상, 풍경·인물, 지식과 정보를 이미지로 압축해 재현하고 표현하여 신문을 보는 재미와 흥미를 높여주었다. 특히 구독자를 늘리기 위해 고안된 연재소설에서 삽화의 배치는 근대 일본에서 번성하던 것인데, 인천에서 발행된 『조선신보』에 이어 『매일신보』에서도 1912년 1월 1일부터 연재하기 시작한 〈춘외춘〉에 등장했으며,(도 89) 점차 신문 판매부수를 좌우할 정도로 크게 인기를 끌었다.[97] 이야기 속의 상황이나 행위를 극적으로 시각화하여 목전에서 영화 장면을 구경하듯이 읽을 수 있게 재현된 신문의 연재소설 삽화도, 문명개화 이미지를 담은 시각문화의 대중화와 함께 미술의 근대화에 기여한 의의를 지닌다.

신문 만화도 연재소설 삽화처럼 인기를 끌며 판매부수를 늘리는 대중성 높은 인쇄그림이었다.[98] 특유의 단순화나 과장된 묘사법으로 사회 및 세태 풍자와 익살 및 해학성과 오락성을 담아 메시지나 이야기를

97 근대기의 신문 연재소설 삽화에 대해서는 강민성, 「한국 근대 신문소설 삽화 연구-1910~1920년대를 중심으로」(이화여대 대학원 미술사학과 석사학위논문, 2002.7) ; 이유림, 「안석주 신문소설 삽화 연구」(이화여대 대학원 미술사학과 석사학위논문, 2007.8) ; 김지혜, 「1910년대 『매일신보』 번안소설 삽화 연구」(이화여대 대학원 미술사학과 석사학위논문, 2009.8), 「일제강점 초기 식민지 문화의 재편, 신문소설 삽화 〈장한몽〉」『미술사논단』31(2010.12) 등을 참고할 수 있다.

98 유럽과 일본 만화의 역사에 대해서는 淸水 勳,『漫畵の歷史』(岩波書店, 1991) 1~201쪽 참조.

전달하는 대중매체의 시각문화로,[99] 문자를 보조로 삼는 이미지로서의 특성을 지닌다. 이러한 의미의 '만화'는 일본미술원 출신의 만화가이며 유모어나 풍자 소설 삽화가인 도리고에 세이키(鳥越靜岐 1885~1958)가 1908년 3월 창간된 종합잡지『조선』(1912년 1월호부터『朝鮮及滿洲』로 개명)에 한 칸과 네 칸짜리를 게재하며 처음 소개되었다.[100] 도리고에는『경성일보』의 삽화가로 1907년경 초에 내한하여 1909년 초에 이한했기 때문에 약 2년간 활동하면서 이곳 지면에도 만화를 그렸을 가능성이 크다.

한국인으로는 앞서 언급했듯이 동양화가 이도영이 처음으로『대한민보』에 1909년 6월 2일부터 1년여간 '삽화'라는 이름으로 시사만화류를 연재했다.『경성일보』와 더불어『매일신보』에서도 1912년 초 발행부

(도 90) 김동성 시사만화 「신한민보」
1917년 4월 5일

99 한국 근대 만화의 개념과 명칭 문제에 대한 논의는 정희정, 앞의 논문, 119~125쪽. ; 서은영, 「한국 '만화'용어에 대한 문제제기 및 제언」『인문콘텐츠』26(2012.9) 101~124쪽 참조.

100 鳥越靜岐는『조선』에 게재한 상당수의 조선인에 대한 차별적, 부정적 이미지의 삽화 또는 만화를 포함해 薄田斬雲의 글과 함께 1909년 1월 초에 日韓書房에서『朝鮮漫畵』를 출간했으며, 細目原靑起라는 개명한 이름으로 1924년 일본 최초의『日本漫畵史』를 펴내기도 했다. 박양신, 「明治시대(1868~1912) 일본 삽화에 나타난 조선인 이미지」『정신문화연구』28-4(2005.12) 321~326쪽. ; 정희정, 「근대기 재한 일본인 출판물『조선만화』」『미술사논단』32(2010.12) 299~308쪽. ; 박광현, 「'조선'을 그리다-100년 전 어느 만화저널리스트의 '조선'」『일본학연구』34(2011.9) 109~ 110쪽 참조.

수를 대폭 늘리면서 조선의 생활풍속과 계몽적이고 풍자적인 만화를 게 재하였고, 1919년 김동성(1890~1969)이 '시절만화' 등을 연재하면서 정착되 었다.[101] 김동성은 미국 오아이오주립대학에서 교육학과 농학을 공부한 다음 신시내티미술학교에서 '잉크 펜 회화'인 삽화를 배우던 시절, 샌프 란시스코에서 발행되던 한인 신문『신한민보』1917년 4월 5일자에 시사만 화을 투고한 바 있으며,(도 90) 귀국하여 1918년 3월『매일신보』에 한 차 례, 1919년 7월부터 연말까지 풍자성과 말풍선을 갖춘 만화를 25회 게재 했다.[102] 1920년대 이후 김동성의 활약과 노수현(1899~1978)과 같은 화가의 참여로 활성화되었다. 안석주(1901~1950)의 만문만화漫文漫畵 경우, 경성의 일상을 구체적인 묘사하고 풍자하는 특징과 함께 이전의 시사단평 만화 들과 차이를 보이기도 했다.[103]

삽화 또는 만화풍의 일러스트레이션이나 심벌마크, 사진으로 구성된 신문의 광고도안도 제품의 시각적 메시지 전달과 함께 시각문화 유통에 중요한 역할을 하였다. 광고도안을 주도한 상품광고는, 자본주의 자유시 장의 경쟁체제에 수반되어 대량 생산과 소비를 매개하는 필수적인 소구 력 도구로 대두되어 18세기의 광고신문에 이어 1851년 런던만국박람회서 부터 본격화 되었으며, 신문지면에서도 중요한 시각요소가 되었다.[104] 일

101 정희정, 앞의 논문(2002) 130~147쪽. ; 서은영, 「1910년대 만화의 전개와 내용적 특질-『매일신 보』 게재 만화를 중심으로」『만화애니메이션연구』30 (2013.3) 139~164쪽 참조.

102 박진영, 「천리구 김동성과 셜록 홈스 번역의 역사-『동아일보』 연재소설『붉은 실』」『상허학보』 27 (2009.10) 280~289쪽. ; 「개성 청년과 함께한 100년의 타임 슬립-김동성,『미주의 인상-조선 청년, 100년전 뉴욕을 거닐다』」『반교어문연구』39(2014.8) 569~574쪽 참조.

103 신명직, 「식민지 근대도시의 일상과 만문만화」연세대 국학연구원 편,『일제의 식민지배와 일상생 활』(혜안, 2004) 277~335쪽 참조.

104 정현구, 「19세기 영국의 차 광고에 나타난 특성」『한국예다학』5 (2017.12) 71쪽. ; 山口順子, 앞의 논문, 215쪽 참조

본에선 1867년 요코하마에서 발행된『만국신문지』에 19세기의 유럽 신문에서 전형화된 출범出帆이미지와 소고기 부위를 도회한 광고도안이 처음 게재되었으며, 이러한 서양풍을 차용하면서 1870년대 후반부터 전개되기 시작했다.[105]

우리나라에서는 1886년 2월 22일자『한성주보』에 최초로 독일상사 세창양행의 광고가 실렸으나 주로 문자로만 구성되었으며,[106] 일러스트레이션의 사용은 1897년 3월 1일자『독립신문』에 스마트라산 석유 광고가 처음이었다. 쉘(Shell)석유의 심벌마크를 연상시키는 조가비모양을 도안한 것이다. 제품을 삽화로 그려 구성하기 시작한 것은『독립신문』의 1897년 8월 21일자 영자지에 미국 레밍턴사의 자전거 광고였으며, 격일간지인 1899년 6월 30일자『시사총보』와, 1899년 7월 21일자『독립신문』에는 '히어로'라는 일본 담배 광고로 고딕체로 쓴 영문 브랜드의 담뱃갑을 게재했는데, 투시도법으로 묘사되어 있어 대중매체에 실린 서양화 입체법의 초기 사례로도 주목된다.

신문의 광고도안은 1899년 11월의『황성신문』의 소다광고 용그림과, 1902년『황성신문』과『뎨국신문』에

(도 91) '삼용보익수' 광고『매일신보』 1912년

105　山本武利,『廣告の社會史』(法政大學出版局, 1984) 4쪽 참조.
106　'광고'라는 용어는 1886년 6월 28일자『한성주보』의 濱田상점 광고에 처음 등장했다. 심인섭, 「미시사적 관점에서 본 근대광고의 근대성 메시지 분석」『광고학연구』18-3 (2007.9) 105~106쪽 참조.

스톱 워치형 회중시계를 삽화로 사용한 일본인의 시계포 광고가 수록되기도 했지만, 개화후기인 1906년부터 증가하기 시작하여 1909년 8월 18일자 『대한민보』에 사진을 이용한 광고가 첫 선을 보이기도 했다.[107] 그리고 1910년대 초 『매일신보』의 실크 햇을 쓴 서양남자가 신문을 읽고 있는 강장약인 '삼용보익수' 광고 삽화에서 처럼,(도 91) 1870년 9월 24일자 『하퍼스위클리』에 실린 이뇨약 광고를 차용하여 『동경일일신문』(1877. 9. 24)에 게재된 보단寶丹약 광고 이미지를 재차용 했듯이, 이러한 사례가 늘어나게 된다.[108]

신문과 함께 대중매체 시각문화의 주요 공간이었던 잡지의 경우, 1895년 1월 일본 박문관에서 창간한 대중적인 종합잡지 더 썬太陽과 『소년세계』에서 대규모로 본격화 된 바 있다.[109] 한국에서는 국채보상운동을 했던 오영근을 발행인으로 1907년 2월 창간된 『야뢰』에서 삽화를 처음 수록했으나, 재경성 일본인 샤쿠오 슌죠釋尾春芿가 편집하여 1908년 3월부터 발행한 종합 월간지 『조선』이 선도적 역할을 했다. 그리고 최남선 (1890~1957)이 1908년 11월과 1913년 1월, 1913년 3월, 1913년 9월, 1914년 10월에 각각 창간한 『소년』과 『붉은 저고리』 『아이들 보이』 『새별』 『청춘』으로 이어지면서 사진화보와 삽화, 광고도안 등을 모두 싣기 시작하며 본격화되었다. 『아이들 보이』는 제호 자체를 '아이들 볼거리'라는 의미로 지었다. 『청춘』은 창간호의 권두그림口繪으로 동경미술학교 서양화과 졸업

107 1886년에서 1900년 사이의 신문 광고 양상에 대해서는 박혜진, 「개화기 신문 광고 시각 이미지 연구」(이화여대 대학원 미술사학과 석사학위논문, 2009.1) 참조.

108 홍선표, 앞의 책(2009) 87~88쪽 참조.

109 上野隆生, 「雜誌『太陽』の一側面について」『東西南北』2007-3(2007.3) 255~285쪽. ; 上田信道, 「大衆少年雜誌の成立と展開」『國文學』46-6(2001.5) 99~101쪽 참조.

반이던 고희동(1886~1965)의 작품 〈공원의 소견〉(도 218)을 원색으로 게재하기도 했다. 동경미술학교 서양화과 교수 구로다 세이키에 의해 주도된 신파인 자파紫派 즉 절충주의적 외광파 아카데미즘 양식을 반영한 이 그림은 인체 데생과 명암 처리에서 능숙하지 못한 느낌을 주지만, 제작년도를 확인할 수 있는 우리나라 최초의 서양화 작품이면서, 다색 석판화로 인쇄되어 대중매체에 원색 도판으로 실린 첫 사례로도 중요하다.[110]

그리고 『소년』의 「세계화설」과 『청춘』의 「세계일주가」 사진과 「세계대도회화보」는, 파노라마와 디오라마, 만화 등을 통해 세계적으로 유행했던, 앞서서 '만국일람'과 더불어 세계의 문명과 야만에 대한 정보와 지식을 시각 이미지로 징험시켜 준 의의를 지닌다.[111] 이러한 잡지는 1920년대에 170종 넘게 창간했으며, 1930년대에 이르러 전성기를 맞아 240여종으로 늘었고, 『신동아』와 『신가정』같은 잡지는 1만 부 내외를 발행하며,[112] 신문과 함께 대중매체 시각문화의 최대 작품군을 이루었다.

그런데 잡지는 대중 소설류에서처럼 신문에서 볼 수 없는 표지화로 '책거죽' 또는 '책의冊衣'를 장정하여, 잡지의 컨셉 또는 메시지의 이미지화와 함께 소비자의 첫인상을 자극하고 시선을 유인하는 새로운 유형의 인쇄그림을 유통시키기도 했다. 1896년 조선인 일본유학생들이 동경에서 발행한 『친목회회보』의 표지화로 유라시아 세계지도를 사용한 바 있으나, 본격적인 전개는 개화후기부터이다. 1896년의 『대조선독립협회보』에 이

110 홍선표, 「고희동의 신미술운동과 창작세계」 『미술사논단』38(2014.6) 173쪽 참조.

111 길진숙, 「문명 체험과 문명의 이미지」 권보드래 외 지음, 『『소년』과 『청춘』의 창-잡지를 통해 본 근대 초기의 일상성』(이화여대 출판부, 2007) 45~81쪽 참조.

112 김근수, 『한국잡지사 연구』(한국학연구소, 1992) 95쪽. 일제강점기를 통해 간행된 종합잡지는 모두 98종이었다. 김봉희, 「일제시대의 출판문화- 종합잡지를 중심으로」, 강영심 외 지음, 『일제시기 근대적 일상과 식민지 문화』(이화여대 출판부, 2008) 201~204쪽 참조.

어 1900년대 초기부터 장식괘와 타이포그라피를 활용한 디자인이 주류를 이루면서, 1906년 이후 점차 구체적인 이미지를 통해 장식하기 시작했다. 『대한자강회월보』 『대한협회회보』 『교육월보』 『일진회회보』 『태극학보』 등 협회지 또는 학회지류에서는 애국계몽적인 국가의식을 고취하는 자국 지도와 국기 모티프를 이용한 바 있다.[113] 한반도 지도는 일제 강점기를 통해 신문 제호 등에서 계속 다루어졌다. 이에 비해 1882년 도안된 태극기는 1896년 학부 편찬의 『신정심상소학』에 삽화로 처음 수록되었고, 앞서 언급했듯이 1898년 9월 5일 창간된 『황성신문』의 제호에도 사용되었는데,[114] 잡지 표지화로는 1904년에서 1908년 사이에 등장했다가 교과서에서처럼 1909년 이후 사라졌다. 1909년 2월 공포된 출판법에 의한 사전검열제가 영향을 미친 것으로 보인다.

그림 삽화로 장식한 표지화는 1906년 8월에 창간된 대중용 여성잡지인 『가뎡잡지』의 현모 관련 고사인물도에서 시작되어 1910년대에 이르러 안중식과 이도영, 고희동과 같은 화가들의 창작 삽화로 구성되면서 이러한 디자인이 점차 정착된다.[115] 안중식과 이도영의 민담 또는 역사화 모티프에 이어 고희동은 고대 그리스의 히마티온풍 천을 몸에 걸친 반나체의 조선인 청년이 왼손에 복숭아꽃 가지를 들고 오른 손으로 호랑이를 쓰다듬고 있는 모습을 그렸다.(도 221) 다색 석판으로 인쇄된 이 표지화는 서양의 고전적 신화와 조선의 민속적 설화와 같은 인류 시원 문화와 봄의 이미지를 결합한 근대적인 구상화構想畵의 경향을 반영한 것으로 보이는

113 서유리, 「한국 근대의 잡지 표지 이미지 연구」(서울대 대학원 고고미술사학과 박사학위논문. 2013.2) 27~ 45쪽 참조.
114 홍선표, 「한국 개화기의 삽화연구-초등교과서를 중심으로」, 『미술사논단』15(2002.12) 271쪽 참조.
115 일제강점기의 잡지 표지화에 대해서는 서유리, 앞의 논문에서 자세하게 분석하고 논의하였다.

데, 호랑이의 앞발 묘사나 인물 데생과 옷주름 선들이 부정확하거나 다소 어색한 편이다.[116]

표지화를 사진으로 처음 구성한 것은 1919년 11월 창간한 영화전문 '예술잡지' 『녹성綠星』이었다. 프랑스 출신 배우 리타로 푸리에의 얼굴사진을 전면에 배치하여,(도 92) 1920년대 초 이래 여성잡지 표지화로 성행하는 여성 얼굴 삽화의 선구적 역할을 하기도 했다. "널리 예술 방면 재료를

(도 92) 『녹성』 창간호 표지 배우사진
1919년 11월

구하여 우리네 정신세계를 개척"하려는 의도로 청년구락부 멤버이던 이일해(본명 이중각)가 발행인 겸 편집인으로 간행했는데, 권두 구회로 "서양의 유명한 미인(배우)의 꽃 같은 사진을 다수 삽입"하여 화보를 매개로 대중화 전략과 함께 구람의 효과를 높이고자 하였다.[117]

표지화는 양장본 서적에서도 1906년에서 1910년대 초기에 출판된 신소설류를 통해 본격적으로 전개되기 시작했다. 1908년 이인직의 『은세계』와 이해조의 『자유종』의 표지화는, 19세기 말경부터 유럽에서 유행한 아르누보풍의 곡선적이고 유동적인 선으로 테두리를 만들고 제목 활자를

116 고희동은 '서양화가 효시'란 명성에 힘입어 『매일신보』에 1917년 2월 1일부터 9일까지 '구정 수케치'란 제목으로 <윷놀이> <널뛰기> <연날리기> 등, 설날과 정월 세시풍속 광경을 소묘풍으로 그린 삽화를 6회에 걸쳐 연재한 바 있는데, 이들 그림도 인물 데생은 그의 풍경화나 산수화의 생동감에 비해 어색하다.

117 서은경, 「예술(영화)잡지 『녹성』 연구」 『현대소설연구』66(2014.8) 272~297쪽 참조.

(도 93) 김영보 희곡집 『황야에서』 표지
나부화 1922년 11월

장식체로 돋보이게 하는 타이포
그라피적인 기법을 구사했다. 이
러한 표지화는 1910년대 초에 독
자들의 시선을 자극하고 흥미를
유발하는 양태로 진전되어 주제
를 나타낸 서사적인 정경화가 강
렬한 색조로 인쇄되었다. 1912년
간행된 최찬식의 『추월색』은 당
시 가장 인기 높던 신소설로, 표
지화는 에도시대의 서양화풍인
메가네에眼鏡繪와 우키에浮繪의
기법을 계승한 메이지기의 니시

키에錦繪풍을 반영하여 나타낸, 과장된 일점투시법과 트리밍한 것 같은
근경확대술 등이 서구적인 도시 공원 이미지와 함께 흥미로운 구경거리
를 제공해 주었을 것이다.[118] 그리고 1922년 11월 출간된 최초의 희곡집
인 『황야에서』의 표지화는 저자인 김영보가 1903년 백마회전에 참고품
으로 나온 앙리 뒤몽의 〈에바〉를 연상시키는, 등을 돌리고 서 있는 나부
를 사진 화상처럼 단색조로 그린 것인데,(도 93) 나체화를 출판물 표지
로 공개한 최초의 사례가 아닌가 싶다.[119] 일본에서도 1910년대 중엽까지
출판물과 인쇄물에 누드화를 게재하는 것을 금지하거나 제한을 두었기

118 홍선표, 「복제된 개화와 계몽의 이미지」 139쪽 참조.
119 1922년 8월 5일 발행된 『제1회 조선미술전람회도록』에 文展 출품작이었던 구로다 세이키와 오
카다 사부로스케의 나체화가 수록된 바 있지만, 전시도록의 참고도판으로 인쇄된 것이다.

때문에,[120] 1916년 10월 김관호가 〈해질녘〉(도쿄예술대미술관)으로 문전文展에 특선했을 때 10월 20일자 『매일신보』에서 그 사실을 크게 보도하면서도 "여인이 벌거벗은 그림인고로 사진으로 게재하지 못한다"고 밝힌 바있다.

그리고 서적의 삽화는 1896년 2월, 관립한성사범학교 속성과 교사로초빙된 다카미 가메高見龜 등이 보좌원으로 제작한 학부 발행의 『신정심상소학』을 선두로 전개되었다.[121] 이들 교과서는 소학교용으로 편찬되었지만, 일반인들의 문명개화와 계몽의 대중서로도 인기가 높았다. 19세기 전반 페스탈로치의 직관교육사상과 결부된 '오브젝트 레슨'으로 확산된 개화기의 교과서 삽화는 계몽 이미지와 함께, 양식에서 이 시기의 창작미술에 비해 개량된 객관적 형상 묘사법을 선구적으로 반영한 의의를 지닌 것으로, 과학적 물체관과 근대적 시각법의 내면화에도 적지 않은 기여를 한 것으로 보인다. 특히 『신정심상소학』에 수록된 〈교실〉(도 47)과〈탐심 있는 개〉(도 45) 삽도의 경우, 사물의 그림자를 구체적으로 묘사했는가 하면, '화畵'를 설명하는 부분에선 일점투시법에 의해 묘사된 책상과 걸상에 그림자를 그려 넣은 삽화를 싣고, 그림이란 "아무 것이나 눈에보이는 대로 다 그리는 것"이라고 기술하였다. 이는 그림 자체를 시각에의해 형상을 파악하여 묘사하는 근대적 사생화의 개념으로 규정한 것으로, 문인화 중심의 중세적 창작론과는 시대를 구별해야 하는 획기적 의의를 지니며, 눈에 비친 시각적 영상을 원근법과 음영법에 기초한 과학적

120 淸水友美, 「明治期·大正期における裸婦像の變遷-官憲の取り締まりを視座に」 『成城美學美術史』 22(2016.3) 2~10쪽 참조.
121 홍선표, 「한국 개화기의 삽화여구-초등 교과서를 중심으로」 『미술사논단』15(2002.12) 257~293쪽 참조.

서양화법으로 나타낸 사례로도 주목된다.[122]

개화기 인쇄그림의 전개에 있어서 그림과 사진이 실린 '회繪엽서'도 중요한 구실을 하였다.[123] 농상공부의 상공국에서 엽서 및 우표와 상표를 제조하기 위해 1896년 인쇄소를 설치하고, 1898년 9월 하순 독일제 석판기계를 도입했으며, 이듬해 9월 초 일본인 '조각기사彫刻技師' 3인을 고빙하여 11월 4일 무렵부터 발행하기 시작했다.[124] 이들 제판 조각사들은 화폐와 우표 등을 제조하던 일본 대장성 지폐료紙幣寮 조각국의 석판부 소속 기사이거나, 아니면 상표와 증권류 등을 발행하던 민간 석판인쇄사 '조각회사'의 기술자였던 것으로 생각되며,[125] 대한제국의 상공국 소속으로 기술견습생들을 가르치기도 했다.

엽서의 시각화는 1880년대의 유럽에서 본격화되었고, 1890년대에는 사진술과 인쇄술의 발달로 사진엽서가 대량 생산되고 소비되기 시작했으며, 1900년대 전후하여 전성기를 누렸다.[126] 특히 1900년대 초의 사진엽서에는 수많은 여배우와 미인들이 등장하면서 최신 패션을 홍보하는 역할를 하기도 했다. 이와 같이 시각 이미지 전달매체로서 각광 받았던 회엽서는 일본의 경우 1900년 10월 1일 사제엽서 제작이 허가된 이후 1904년 러일전쟁 전후하여 이에 대한 '열광의 시대'를 맞았고, 판매상의 격증과

122 홍선표, 「서화시대의 연속과 단절」 『월간미술』14-5(2002.5) 145쪽 참조.

123 1908년 11월 25일자 『대한매일신보』에 게재된 普印社 광고에는 '회엽서'와 '사진엽서'를 석판부와 사진부로 각각 구분해 명기하여 '회엽서'를 석판 그림엽서로 지칭했으나, 1901년 12월 6일자 『황성신문』의 사진관 옥천당 광고에선 사진엽서를 '畫葉書'로 명기했고, 일제강점기를 통해 그림과 사진이 실린 엽서를 통칭해 '회엽서'로 불렀다.

124 『황성신문』 1898년 9월 27일자와 1899년 9월 4일과 8일자 및 11월 4일자 '잡보' 참조.

125 明治期의 석판조각 기술자에 대해서는, 增野惠子, 「日本に於ける石版術受容の諸問題」, 町田市立國際版畵美術館 編, 앞의 책, 165~197쪽 참조.

126 권혁희, 「사집엽서의 기원과 생산 배경」 『사진엽서로 떠나는 근대기행』(부산근대역사관, 2003) 14~16쪽 참조.

함께 우편사용과 수집취미의 대중화를 초래하였다.[127] 정부에서도 국가적 행사나 전쟁 등의 이미지를 퍼뜨리는 수단으로 사진엽서를 대대적으로 이용했으며,[128] 이들 관제 기념엽서들은 내셔널리즘의 확산과 내면화에 기여하기도 했다.

한국에선 1900년 4월 4일 무렵 13종의 우표와 엽서를 제조했는데, 프랑스인 우체 고문으로 사진엽서발행을 건의한 바 있던 클레망세(E. Clemencent)가 이들 석판 인쇄의 정세하지 못함을 지적하고 프랑스에 직접 의뢰해 만들 것을 주장했었다.[129] 이러한 건의에 따라 대한제국의 우표와 엽서가 프랑스에서 인쇄된 적이 있으며, 프랑스어 교사로 우리나라에 와 있던 알레베크가 촬영한 궁궐과 풍속 등의 사진을 원본으로 40여종의 사진엽서가 이를 계기로 제조되었다.[130]

국내에서 관제 사진엽서의 공식적인 발행은 1906년 초대 통감 취임 기념엽서였지만, 프랑스에서 제조된 것이 1900년 무렵부터 유통되기 시작한 것으로 보인다. 1901년에는 12월 초부터 일본인이 경영하는 서울 호동(지금의 중구 남산동 일부)의 옥천당玉川堂에서 '사진대가' 오가와 가즈마사小川一眞 등이 촬영한 외국과 한국의 풍속. 풍경의 사제 사진엽서를 판매하

127 佐藤健二,『風景の生産. 風景の解放-メディのアルケオロジ』(講談社, 1994) 30~43쪽 참조.

128 Takashi Fujitani (한석정 옮김),『화려한 군주: 근대일본의 권력과 국가의례』(이산, 2003) 182쪽 참조.

129 『황성신문』1900년 4월 4일자 잡보 참조. 클레망세(한국명 吉孟世)는 프랑스의 우편 관계 전문가로, 1898년 9월 곧 있게 될 국제우편물 취급 등을 위해 정부에서 초빙했으며, 그 해 12월에 서울에 도착했었다. 이윤상,「대한제국기 국가와 국왕의 위상제고 사업」『진단학보』95 (2003) 102쪽. 우편 초기에 한때 '郵鈔'로도 지칭되었던 1900년 이전의 우표는 1884년 음력 10월 우정총국의 개국에 맞추어 일본에서 '文位郵票'를 제조해 왔으나, 갑신정변으로 사용하지 못했다. 1895년 우편 사무의 재개와 더불어 '國旗우표' 3종을 미국에서 800만장 인쇄해 5년간 사용했으며, 1909년 1월에 발행된 우표는 전통화가 지창한이 李花를 확대해 도안한 것이다. 이규태,『개화백경』3(신태양사, 1973) 43~47쪽 참조.

130 최인진, 앞의 책, 160쪽 참조.

는 광고를 『황성신문』에 모두 8회에 걸쳐 게재한 바 있다.[131] 그리고 1902년 말경에 이르러 엽서 이용의 확산과 더불어 회엽서의 사용도 늘어났을 것이며, 일본에서의 러일전쟁 전후한 '회엽서 붐' 조류와 결부하여 1907년의 순종 즉위와, 1908년의 경성박람회를 기념하는 회엽서 발매 무렵부터 성행되기 시작한 것으로 보인다.[132] 1910년 이후 대중적인 인쇄그림으로 다양하게 유통되면서 식민지 동화와 종속화에 적지 않은 역할을 했으며,[133] 1918년 전후하여 연하장 용도의 회엽서 파는 가게가 생기기도 했다.

이와 같이 대중매체의 인쇄그림은 개화 전기에 대두하여 개화 후기를 통해 확산되고 본격화되었다. 1906년 4월 30일부터 탁지부 공업과에서 "인쇄 및 조각도회印刷及彫刻圖繪에 관한 사항"을 주관하기 시작한 것으로도 확인된다.[134] 그리고 1906년 초 상표와 광고류, 회엽서 등도 인쇄하며 문을 연 일한도서인쇄회사日韓圖書印刷會社와 1907년 6월 석판과와 사진과를 지닌 인쇄공업조합회사의 설립으로 확장되었고,[135] 1908년 7월 인쇄그림을 전문으로 하는 문아당(文雅堂)의 개업으로 상용화되기 시작한 것

131 『황성신문』 1901년 12월 6일~23일자 참조. 小川一眞(1860~1929)은 옥천당 사진관 주인 藤田庄三郎의 '師父'로, 1882년 미국 보스턴에 가서 사진촬영술을 배워 와 콜로타이프 사진인화술을 최초로 개시하고 일본사진회를 설립한 明治大正期 최고의 사진가였다. 岡塚章子, 「小川一眞の '光筆畫'- 美術品複製の極み」 『近代畫說』21(2012) 68~93쪽 참조.

132 홍선표, 앞의 책(2009), 86~87쪽. 1906년 초 통감부 개청 이래 관제 기념 회엽서에는 태극기와 일장기가 함께 구성되었으며, 외국과 관련된 기념엽서에는 외교권이 박탈되었기 때문에 태극기는 배제되고 일장기만 삽입되었다. 신동규, 「대한제국기 사진그림엽서로 본 한일병탄의 서막과 일본 제국주의 선전」 『동북아 문화연구』51(2017, 6) 151~167쪽 참조.

133 최현식, 「이미지와 詩歌의 문화정치학(1)-일제시대 사진엽서의 경우」 『동방학지』175(2016.9) 225~261쪽 참조.

134 『황성신문』 1906년 5월 2일자 관보 중 '탁지부 분과규정' 참조. 탁지부 공업과에서는 이밖에도 "刷肉及印油 제조에 관한 사항"과 "電氣整版及寫眞術에 관한 사항"을 주관한다고 했다. 여기서 '刷肉'은 활자를 '印油'는 인쇄잉크를 지칭한 것으로 보인다.

135 『대한매일신보』 1906년 1월 19일자 일한도서인쇄회사 개업광고와 『황성신문』 1907년 6월 14일자 잡보.

으로 생각된다. 문아당에서는 석판과 사진판, 사진동판, 전기동판 등의 인쇄와 목판과 동판 등의 조각을 통해, '상표'와 '지도' '서책삽화' '각색채화各色彩畵' '고서화모사' '사진엽서' 등을 "정미하게 인쇄하니 모두 와서 상의를 바란다"는 광고를 내걸고 영업 하였다.[136] 이에 자극을 받았던지 보인사普印社는 같은 해 11월과 12월에 '인쇄대확장 광고'를 『대한매일신보』에 게재하고, 판석부에서 '지도' '상표' '삽화' '각색채화' '고서화' '회엽서' 등을, 활판부에서 '인찰지' 즉 광고카드 또는 광고전단지 등을, 사진부에서 '사진엽서'와 '경색사진' 등의 인쇄그림을 취급하기 시작했다.[137] 1909년 초에는 흥문사興文社에서 석판과 동판인쇄로 이러한 분야를 제조한다는 광고를 몇 차례 싣기도 했다.[138] 공공기관과 민간에서의 인쇄그림 수요가 개화후기를 통해 활성화되고 있음을 말해주는 것이다.

이처럼 대량 유통되기 시작한 인쇄그림도, 경성의 공람제도와 함께 시각문화를 소비하는 관중의 탄생과 더불어 '모던'을 증식하고 근대사회로의 전환을 촉진하면서 식민지 근대화를 외화하고 내면화하게 된다.

경성의 시각문화 소비와 관중의 출현

대도시 중심으로 대중을 상대로 보여주기 위해 공람되고 유통되기 시작한 시각문화는 시각 중심의 새로운 인식체계를 주형하면서, 전 세계

136 『황성신문』 1908년 7월 28일자 문아당 광고.
137 『대한매일신보』 1908년 11월 25일과 12월 2일자 보인사 광고.
138 『대한매일신보』 1909년 1월 7일과 9일자 및 1910년 3월 18일자 흥문사 광고.

적으로 공유하게 된 감각과 양식을 통해 이를 관람하고 구람購覽하는 관중에 의해 근대성이 체험되고 모던이 신속하게 유포되고 확장되었으며, 대중적 감수성을 양성하였다. 관중은 이와 같이 구경 또는 감상과 열람을 통해 근대문화의 주체를 형성한 대중을 말한다. 볼거리를 일시에 집단적으로 소비하는 군중이 "송곳 하나 꽂을 틈도 없이" 쇄도하고 열광하는 '관중'으로 1920년대부터 호명되며 사회화되었지만, 그 미시적 존재로서 시각문화를 취미화, 일상화하며 새로운 문화 주체로 대두된, 공람시설의 '관람자'와 대중매체의 '구람자'들이 관중의 내포를 이루었다.[139] 개화기 신문에는 '관람자' 또는 '관람인'을 '관완자觀玩者'와 '완상자', '관자觀者' '람자覽者' '관광인' '관광자' 구경군求景軍, '구경꾼'으로도 표기하였다. 그러나 '관람객' '관객'과 함께 주로 쓰였으며, '종람'은 관람과 구람 모두에 사용되기도 했다. '관람제씨'나 '람자제군'으로도 지칭된 '내외귀천' 구별 없는 '일반인민' '종람자'인 이들 관중이 개화기에 출현한 시각문화를 소비하고 수용하는 보는 주체로 탄생되어 근대적 인간과 신지식층 또는 '신부국민'으로 육성되었으며, 대중문화의 권력으로 성장한다.

시각문화를 소비하는 새로운 문화주체로서의 관중은 1886년 7월 5일자 『한성주보』에 재록한 『일본보日本報』의 '회화공진회' 기사 내용에서 5만 5천명이 넘는 '관람자'를 언급하며 출현하였고, 경성에서는 1906년 11월 종로상업회의소의 상품진열관 '종람자'에 이어 1907년 경성박람회를 계기로 대두되었다. 1906년 이래 급격히 증가된 일본인 관리와 교원, 상공인,

139 신문잡지의 구람자는 점차 구독자로 용어가 바뀌었는데, 여기서는 대중 인쇄매체의 시각문화 소비자의 의미로 사용한다. 五十殿利治는 『觀衆の成立-美術展·美術雜誌·美術史』(東京大學出版會, 2008)에서 관중을 미술에 국한하여 이를 감상하고 수용하는 '미술대중'으로 다룬 바 있다.

언론인, 기술직 등 '정책적 식민자'인 '신도래자新渡來者'들이 새로운 종람 문화를 확산하며 선도했을 것으로 생각된다.[140] 그리고 1910년대에 『경성일보』와 『매일신보』 주최로 각종 대중 문화행사가 열리고, 지면을 통해 참관과 참여를 권유하고 여가문화와 취미활동을 대대적으로 권장하는 기사와 광고가 늘어나면서 이에 호응한 관중이 새로운 문화 주체로 부각되기 시작한다.[141]

공람 행사와 흥행의 경우, 관람자의 숫자가 성공 여부를 평가하는 가장 중요한 척도의 하나였기 때문에 갖가지 대중적 취향의 이벤트와 볼거리, 여흥 및 오락과 편의시설과 함께 대중매체의 대대적인 선전과 광고를 통해 참관을 유도하며 관중을 모았다. 1915년 대공진회를 위해 『매일신보』에선 행사기간 동안 매일 1만부를 증쇄하고 "누구라도 열독하고 해득하기 쉽게" "사진회화의 미술삽입" 등을 늘려 "전 지면을 대쇄신"하겠다고 광고했다.[142] 전시관 별 상세 소개와 구경 안내, 관람단 소식과 연예관 및 연극장의 공연 내용과 출연자, 그리고 입장객 숫자 등을 사진화보와 함께 매일 보도하였다. 청년학생을 대상으로 창간된 잡지 『신문계』에선 1915년 9월호 전 지면을 공진회 기념호로 꾸몄고, 10월호에는 「공진회일기」와 「공진회관람기」 「공진회 관람의 감상」을 실었다.

관 주도의 큰 행사는 학생과 지방민을 단체로 동원하고 조직하였다. 관중 동원은 1907년 경성박람회 때 시작되어 1915년의 대공진회에서 본

140 한일병탄 전후 시기의 일본인 '신도래자'에 대해선 박광현, 「재조일본인의 '在京城의식과 '경성'표상-'한일합방 '전후시기를 중심으로」 『상허학보』29(2010.6) 52~59쪽 참조.
141 권보드래, 「1910년대 새로운 주체와 문화-『매일신보』가 만든, 『매일신보』에 나타난 대중」 『민족문화연구』36 (2007.4) 159~168쪽 참조.
142 『매일신보』 1915년 8월 24일자 참조.

격화되었다. 지방민은 시군 단위로 단체화하여 '관람단'을 조직했으며, 학생은 경향 모두 학교별로 이루어졌다. 그리고 『매일신보』지국 구독자들의 군별 조직을 비롯해, 통도사 등 사찰의 승려관광단이 결성되기도 했다. 경성에서는 각급 학교와 관청, 회사, 공장과 행정구역별 보은부인회 등이 조직되어 관람단을 이루었다.

지방 행정 단위 관람단의 조직은 공진회 진행과 특히 공연과 여흥장 등을 운영한 협찬회의 각 도 지부에서 주관하였다. '청원자' 또는 '응모자'로 이루어졌지만, 지방 행정조직에서 참가를 타 지역과 경쟁적으로 적극 독려했으며, 열차와 선박 요금의 활인과 함께 경북협찬회의 경우, 조선인에게는 1인당 출발지에서 승차 역까지 왕복 1리에 10전, 도중 1박에 20전씩 보조하였다.[143] 지방의 시군 단체관람단은 대부분 면 단위로 반을 조직했는데,[144] 반장의 허가 없이 자유행동을 금했고, 단체별로 깃발을 앞세워 이동했으며, 관람자마다 단체 휘장을 달았다.

이들 단체 관람단은 대공진회뿐 아니라, 가정박람회와 창덕궁 비원과, 창경궁의 동물원, 식물원, 박물관을 반액으로 관람할 수 있고, 이왕직미술품제작소와, 공업전습소, 총독부인쇄소, 총독부의료원, 경성우편국과, 철도국 용산공장을 비롯해 각종 관영 공장도 신청하면 구경할 수 있게 하였다.[145] "경성에서 관람할 만한 것을 모두 보여 준다"

143 『매일신보』 1915년 9월 9일자. 함경남도에서는 2원씩 보조했으며, 인솔자에겐 평균 25원을 지급하였다. 여비를 모으기 위해 전라남도에서는 '관람계'를 만들었고, 전라북도에서는 적금을 들었다고 한다.

144 충청남도의 경우, 한 군에 3단체 씩 30~50명으로 조직하여 3회로 나누어 보냈으며, 인솔은 군수와 서기, 재무주임이 각각 맡았다. 먼저 다녀온 관람자는 보고회를 통해 견문 소감을 피력하게 하는 곳도 있었다.

145 『매일신보』 1915년 9월 17일자 참조.

는 취지였지만, 대공진회 개최 의도와 효과를 더 높이기 위해 총독정치의 혜택과 식민지 통치로 "면목을 일신하고" "다대한 이익을 흥"하게 한 현장과 시설의 관람을 주선한 것이다. 그런데 1922년 창립된 총독부 주최 조선미술전람회의 경우, 일반 관람자로 대성황을 이루게 되자, 제한된 공간에서의 혼잡을 피하기 위해 단체관람은 10일 뒤에 허가한다고 공고한 적이 있다.[146] 작품 "감상과 심미에 빠진" 질적 관중도 중시한 것으로 보인다.

관람자의 지도와 훈육은 1915년 대공진회를 계기로 대두되어 신문과 잡지를 통해 주로 이루어졌다. 『매일신보』에서는 공진회 취지와 함께 관람자의 유의사항과 관람 목적을 여러 차례 보도했다. 관립영어학교 출신으로 경성부 협의회와 공진회 협찬회 의원이던 한상룡(1880~1947)은 「공진회 관람자에게 희망」이란 기고문에서 공진회 개최의 취지를 살리기 위해 가급적 실제 연구에 이용할 만한 자를 관람자로 다수 권유하고, 이들 관람자는 1회가 아니라 여러 번 입장하여 '열견熱見' '상견詳見'하되, 1차에서 대체로 본 것 중, 자신에게 가장 유익하고 절실한 소재를 골라 세밀히 관찰하여, 조선의 건전한 발전에 '선용善用'할 것을 당부하였다.[147] 장지연도 '주마走馬관람'보다 관심 분야와 취향에 따라 '수의隨意관람'하고 '자가自家 감상'할 것을 권유한 바 있다.[148] 근대 초기 문인이며 평론가로 해외문학 소개에 선구적인 역할을 한 백대진(1892~1967)은 『신문계』에 게재한 「애아 愛兒의 출발」이란 소설에서 관람자를 아들로 설정해 아버지가 훈화하는

146 「미전 성황, 단체관람은 십일이후」『매일신보』 1924년 6월 3일자 참조.
147 『매일신보』 1915년 2월 13일자 참조.
148 崇陽山人(장지연), 「觀團隨觀」『매일신보』 1915년 9월 22일자 참조.

내용으로 구성하기도 했다.[149]

대공진회 구경에 대해서는 관람순서를 다음과 같은 '유람순'기사를 통해 안내한 바 있다.[150]

오전 9시에 개장하는 공진회장을 향해 황토현에서 광화문까지 나열한 춘일등롱을 보며 문 앞에 이르러 우측의 단청한 매표구에서 입장권을 사 정면으로 들어오면 제1관이다. 관내에 제 1부로부터 제 6부까지 농업, 공업, 수산, 광업, 척식, 임업으로 분류하였는데, 이 관을 나오면 좌측으로 대분수 2좌가 있다. 우측분수의 좌측으로 돌아가면 서편 긴 회랑에 돈사, 우사, 계사, 학사의 축류 진열한 것을 보고, 동척식사 특설관을 본 후, 건너편에 있는 철도특설관에 들어가면 철도 관련 대모형과 유희물이 있다. 이 관을 나와 각 도에서 출품한 것을 진열한 심세관에 들어가면 13도 산업의 진보발달을 자세히 비교 참고케 했으며, 다음 제 2호관에 제 7부에서 12부까지 임시사은으로 받은 사업, 교육, 토목 및 교통운수, 경제, 위생 및 자혜구제, 경찰, 감옥으로 분류하고 정연히 배치하여 수년간의 경제 발전과 함께 감옥의 수인이 만든 여러 공예품이 눈을 놀랍게 한다. 이후 참고관에 가면 조선 각지와 일본 내지의 출품물과 진품귀물이 미관을 보이고, 다음으로 최근세식 미술관에 삼국시대로부터 고구려와 조선 역대의 미술품 또는 고고자료 등을 수집해 진열했다. 다음은 기계관, 영림창 특설관이 있고, 거기서 나오면 추초가 만개한 음악당이 있는데, 매일 오후에 연주한다. 그 북쪽으로 임익수리, 대정수리 등의 권

149 樂天子(백대진), 「愛兒의 출발」 『新文界』29(1915.9) 102~106쪽의 내용을 요약하면 다음과 같다. 서울의 공진회는 가장 가치 있고 실익이 있는 여러 물산을 각 방면으로부터 수집해 진열해 놓고 보게 하여 생산사업과 국리민복을 장려하기 위해 개최한 것으로, 우리 조선이 20세기 문명의 낙오자가 되었지만, 이를 통해 우물안 개구리 상태에서 벗어나 '활(活)지식'과 '활교훈'을 얻어야 한다. 내가 지금까지 배운 것은 실제 학문이나 지식이 아니었으며, 이 때를 잃으면 우리 시대에 불 수 있을지 모르니 이러한 주의와 감상을 가지고 관람함이 좋겠다.
150 「공진회 구경-제 1일 유람순」 『매일신보』 1915년 9월 14일자 참조.

開港漑 모형, 강원도의 최신식 탄소장炭燒場 등이 있고, 근정전 회랑에는 어구 등을 열치하였다. 여기서 사정문을 나오면 사정전에 적십자사 진열품을 두었고, 강녕전은 가을에 거행한 어대전御大典의 모형을 안치했는데, 여기서 공진회 구경은 필하고, 경성협찬회 구역으로 들어가면 경희루 휴게장 등이 나온다.

 이러한 대공진회를 종람한 관람자의 반응과 소감은 백대진의 「공진회관람기」를 통해 엿볼 수 있다.[151] 그는 박학자나 비평가는 아니지만, '연구'와 '조사' '관찰'의 시선으로 집중해 '주시' '숙시熟視'한다고 하면서, 특히 실물품 뿐 아니라, 여러 실제 상황과 양태를 '현출現出'해 낸 사진과 유화, 모형, 표본, 도표 등의 시각자료는 "명약관화한 시교示敎로 "국외자도 일견一見"하여 '각지覺知' '감득'한다고 했다. '공안公眼'에 전개된 각종 시각물이 "안하眼下에 소개"되고 "관자의 안목을 일주一注케" 하여, "감상을 분출"시키면서 '실지식'과 '활지식'을 준다고도 했다.

 철도관은 파노라마관처럼 꾸몄는지, 5전을 내고 경부, 경의선의 모형 기차를 타면 주위 벽면에 철도 연변의 풍경을 그림으로 현출하여 실제 기차를 타고 경관을 일람한 것 같다고 했으며, 제 2호관의 교육부에선 교원양성소생도들이 제작한 직경 1.5m의 회전식 대지구의가 큰 소리를 내며 67초에 한번 씩 도는 모습에 한번 놀라고 거듭 감탄하며 '일경재탄一警再嘆'하였다. 경찰견의 훈련용 기구와 훈련 사진, 교육부 맹아부의 맹아용 점자약호와 맹아들이 제작한 점자 조선지도, 근정전 회랑의 잠수복 착용 인형과 실제 상황 유화 등을 보고 특히 경탄하며 놀라움을 금치 못했다. 그리고 미술관과 4개 미술분관에서 신라시대 약사여래좌상

151 樂天子(백대진), 「공진회관람기」『신문계』30 (1915.10) 51~71쪽 참조.

과 범종, 고려자기, 이징과 김홍도, 대원군의 서화와 같은 고미술과, 한국과 일본의 현대 동·서양화 작품을 보면서 "숭고한 감상이 무더기로 솟아나고" "미적 감정을 흥기케 한다"고 했으며, "조선에는 그 동안 관람 취미가 없어 우리 화가의 출품이 몇 사람에 불과한 것"에 아쉬움을 토로하기도 했다.

이처럼 근대적인 공람제도와 대중화에 획기적 계기를 이룬 대공진회를 통해 시각문화에 몰입해 관람하는 관중이 개화 후기에 본격적으로 태동되고, 눈으로 보고 지각하고 인지하며, 특별한 감수성인 심미에 젖어 언술하는 새로운 문화주체로 탄생하고 있음을 엿볼 수 있는 것이다. 활동사진과 같은 대중적인 시각문화에 대해서도 신소설 작가 최찬식은 영상 내용을 해부하고 관찰하는데 취미를 붙여 '지식 함양'과 '감정 감화'에 유익한 관람자가 되어야 한다고 했다.[152] 1910년대 후반을 통해 경성에 대두된 신작 전람회의 주요 관람객은 '관리·신사·학생'과 같은 엘리트였는데, "청신한 기분 및 임프레이션"을 주는 고상한 정신적 취미로 삼으며, 점차 성층화하여 근대적인 전람회 제도의 정착과 전람회 미술로의 전환, 즉 미술 창작 및 감상의 메카니즘에 깊이 파고들기 시작한다.[153] 그리고 신문의 구람자도 『대한민보』의 시사만화인 삽화 이미지를 보고, 사건 내용을 비판하는 '냉평冷評'을 통해 종람자를 넘어 비평자로서의 역할을 하기도 했다.[154] 이처럼 근대의 문화주체이면서 '신부국민'으로 탄생한 (엘리트)관중은, 제국의 문명개화와 이데올로기에 적극 편승

152 海東樵人(최찬식), 「활동사진을 감상하는 취미」 『반도시론』1(1917.4) 참조.
153 홍선표, 앞의 책(2009) 126쪽 참조.
154 『황성신문』 1909년 10월 9일자 참조.

하여 '문명의 아들' '도회의 아들'로 경성을 배회하면서 '모던'을 육화하고 내면화하게 된다.

근대미술의 양상과 시선

01. 한국미술사에서의 근대와 근대성

02. 근대 초기의 신미술운동과 삽화

03. '동양화' 탄생의 영욕 – 식민지 근대미술의 유산

04. 근대기 동아시아와 대구의 서화계

05. 한국 근대 '서양화'의 모더니즘

06. 한국 근대미술의 여성 표상 – 탈성화와 성화의 이미지

07. 1930년대 서양화의 무희 이미지 – 식민지 모더니티의 육화

한국미술사에서의
근대와 근대성

근대미술의 배제와 부활

1947년 한국인이 저술한 최초의 한국미술사 개설서인 『조선미술대요』
에서 저자인 김용준(金瑢俊 1904~1967)은 '일제 잔재의 청산과 민족미술 수
립'이란 관점에서 근대미술의 경우 "주권을 잃고 언어를 잃고 전통을 모
조리 잃어버린" 암흑기의 식민지미술로서 "결코 조선(한국)미술이 될 수
없는 것"이라고 했다.[1] 김용준 이후 한국 미술사학계에서는 50년 가까이
이 시기 미술사를 외면 또는 배제해 왔다. 근대를 일제의 강점에 의해 내
재적 발전이 좌절된 시기이며, 전통미술이 퇴폐한 시기로 간주했기 때문

이 글은 홍선표 편, 『동아시아 미술의 근대와 근대성』(학고재, 2009)에 수록된 것이다.
1 金瑢俊, 『朝鮮美術大要』(을유문화사, 1947) 269~270쪽 참조.

이다.[2] 이에 따라 미술사학계는 근대 이전만을 연구하게 되었고, '한국미술사'는 조선 말기를 종점으로 구성되었다.[3] 선사시대에서 지금까지 전개되어 온 한국미술의 역사를 근대 이전으로 분절하여 전통미술사로 만든 것이다.[4]

'한국미술사'에서 토막 난 근대미술은 그동안 평론가들에 의해 별도의 영역에서 다루어져 왔다. 평론가들은 근대시기에 걸쳐있는 현대 화단과 작가의 성장과정을 비평적 관점에서 언술했기 때문에 '한국미술사'의 역사적 단계로서의 근대에 대한 인식이 미진했다. 자기 나라의 전통미술에 대한 통시적·이해가 결핍된 상태에서 서술된 근대는 한국미술사의 체계화된 맥락을 이루기 힘들다. 이러한 근대미술의 분립은 식민지 잔재 청산이라는 해방시기에 형성된 민족미술론의 영향과 함께, '고물古物'과 '신작품新作品'을 분리시킨 근대 초기의 분류체계에 의해 조성된 측면도 클 것이다. 일본에서도 전자를 미술사학계에서, 후자를 평론계에서 별도로 다루었으며, 전후前後에 시작된 근대시기에 대한 연구는 주로 서양미술사

2 해방 이후 당위화 된 민족주의의 反식민사관의 맥락에서 한국회화사 연구에서도 근대의 맹아를 조선 후기에서 찾으려 했다. 근대 일본의 강제적 지도에 의해 타율적으로 시작된 것이 아니라, 자생적으로 이루어졌음을 밝히고자 한 것이다. 국사학계에서 근대적 프로젝트로 실학을 '발견'한 관점에 따라 조선 후기의 실경산수화와 풍속화를 민족적 주체성과 근대적 사실성의 산물로 보고, 고전을 다룬 정형산수화나 고사인물화 등을 비주체적인 모화주의와 중세적인 관념주의로 이항 대립화하여 파악했으며, 조선 말기의 추사파에 의해 후기의 근대적 맹아가 쇠퇴한 것으로 서술하였다. 이러한 구성은 서구 미술사를 모형으로 만들어진 또 다른 왜곡이며, 서화치장 풍조의 확산으로 새로운 감각의 화훼잡화류가 주류를 이루는 말기를 실경산수화와 풍속화의 퇴조에만 의거하여 쇠퇴기로 보는 것은 결과적으로 식민사관을 추인하게 되는 것이다. 홍선표『조선시대 회화사론』(문예출판사, 1999)과『한국의 전통회화』(이대출판부, 2009) 참조.
3 홍선표, 「'한국미술사' 인식틀의 비판과 새로운 모색」『미술사논단』10(2000.8) 302~304쪽 참조.
4 근대 이전의 전통미술 또는 고미술만을 다룬 대부분의 개설 서적이 '한국미술사'로 표기했는데 비해, 김원용의『한국 고미술의 이해』(서울대출판부)만이 유일하게 내용에 맞게 제명하였다.

226

연구자들에 의해 다루어졌다.[5]

한국의 근대미술이 시민사회가 성숙되기 전에 식민지 미술로서 파행적 또는 기형적으로 전개된 특수성을 지닌 것은 사실이다. 그러나 지금 한국미술의 최초의 원인을 선사미술이 제공했다면, 직접적 원인은 근대미술에서 비롯되었기 때문에 이를 규명하고 체계화하는 것은 한국미술사 연구의 기본 책무 중의 하나이다.

한국 미술사학계에서 근대미술에 관심을 갖기 시작한 것은 1990년대 중엽 무렵부터이다. 포스트모더니즘의 대두로 인문사회학계 전반에서 근대에 대한 관심이 새롭게 높아짐에 따라, 대학원 미술사학과에 '한국근대미술사'강의가 개설되고 이 시기 전공의 석·박사학위자가 배출되기 시작했으며, 한국미술사학회 학회지에 근대미술사 논문이 처음으로 실렸다. 2000년 무렵부터 미술사학계의 영역에서 활동하는 한국 근대미술사 전공자들의 연구가 본격적으로 전개되었는가 하면, 평론가들에 의해 설립되고 운영되던 한국근대미술사학회도 미술사가들이 주도하기 시작했다.

근대미술의 기점

'한국미술사'의 시대구분 단위로서의 근대에 대한 논의는 기점 문제

5 홍선표, 「'한국회화사' 재구축의 과제-근대적 학문의 틀을 넘어서」 『미술사학연구』241(2004.3) 117쪽 참조. 근대 일본의 미술사학 형성에 대해서는 佐藤道信, 「近代史學としての美術史學の成立と展開」辻惟雄先生還曆記念會編 『日本美術史の水脈』(ぺりかん社, 1993) 146~170쪽 참조.

부터 시작해야 할 것이다.[6] 근대미술의 기점은 근대성이 본격적으로 형성되고 표출되는 시점이기도 하다. 미술사학계에서의 시대구분 인식은 왕조사관 수준에 머물러 있어, 전체적인 발전상과 변화의 단계성을 유형화하려는 논의 없이, 근대미술의 기점을 편의상 전통미술의 서술이 종료되는 조선왕조 멸망 시기인 1910년으로 간주하였다. 근대미술 연구자들이 기점 문제를 논의한 적이 있지만, 대체로 국사와 국문학계의 내재적 발전론과 민중사관 또는 근대화론과 같은 근대적 이론주의 관점에서 조선 말기와 개항기, 1920년대 설을 제기한 바 있다.[7]

자연 출신인 인간이 일정한 사회를 이루고 살면서 이룩한 삶의 생존방식 전체와 결부된 의미와 가치를 지닌 모든 생각과 표현 및 그 제도와 활동을 문화라고 볼 때, 미술도 이러한 체험의 집적인 문화의 한 형태로 사회적 소산물이며 교류의 산물이다. 그리고 특정한 시대적 상황에 의해 규정되는 역사적 존재이기도 하다. 따라서 미술의 형성과 전개도 그 객관적 조건인 사회유형과 인간유형의 패러다임 변화와 밀착되어 있으며, 이를 인식하고, 표현하고, 소비하는 표의체계와 표상시스템 및 보는 것과 보이게 하는 시각체제의 변동과 직결된다.[8] 이러한 사회문화론과 시각문

6 이 절은 홍선표, 「한국근대미술사 특강-서설」 『월간미술』14-5(2002.5) 172~174쪽과 『한국근대미술사』(시공사, 2009) 서장의 내용 등을 상당 부분 재록하였음.

7 『한국근대미술사학』2(1995.11)에 '한국근대미술기점'을 다룬 최열과 김현숙의 논고와 이에 대한 토론문이 특집으로 수록되어 있다. 이 분야 연구의 선구자인 이경성과 오광수는 서양미술의 도입과 결부하여 개항기와 1900년대를 기점으로 설정한 바 있다. 이경성, 『한국근대미술연구』(동화출판공사, 1974); 오광수, 『한국현대미술사』(열화당, 1979, 개정판 1995) 13~15쪽 및 15~16쪽 참조. 그리고 김윤수는 자주성의 관점에서 1945년 8·15해방을 근대미술의 기점으로 보고 『한국 근대회화사』(1975, 한국일보사 춘추문고)를 서술했다.

8 Raymond Williams, *The Sociology of Culture*, Schocken Books, New York, 1982(설준규·송승철 옮김, 『문화사회학』 까치, 1984) ; Joan A. Waker, and Sarah Chaplin, *Visual Culture: an Instruction*, Manchester UP. 1997; 李孝德, 『表象空間の近代』(新曜社, 1996) ; 大林信治. 山中浩司 編, 『視覺と近代』(名古屋大學出版會, 1999) ; 河原啓子, 『藝術受容の近代的パラダイム』(美術年鑑社, 2001) 등 참조.

화론적인 관점에서 보면, 한국미술사에서 근대적인 표의·표상시스템과 시각법 및 수용형태가 본격적으로 발생하기 시작한 때는 1890년대가 아닌가 싶다.

조선왕조는 1876년의 개항으로 서구의 근대세계로 노출된 이후, '수구'와 '개화'세력의 분열로 표류하다가 1890년대에 갑오개혁과 광무개혁 등을 통해 '개화'를 시대적 대세로 제도화하며 근대화를 추진하게 된다. 1870년에 '서양 오랑캐의 사학邪學'인 천주교를 믿으면서, 어두운 방에 몰래 모여 카메라옵스큐라로 짐작되는 "서양경을 비추어 양화를 보거나" "요망한 말을 앞장서 퍼트리고 요망한 책을 만드는" 등 "화란을 빚어낸" 죄로 참형을 당한 조연승(曺演承), 낙승洛承 형제 등의 '사학죄인'에 대해 총리대신 김홍집 등의 주청으로 죄명말소의 윤허가 내린 것은[9] '개화'를 공식화한 상징적 사례 중의 하나이다.

1894년 청일전쟁에서 근대 일본의 승리로 동아시아의 중세적 국제질서인 책봉체제가 붕괴되면서, 조선왕조는 제후국에서 황제국으로 국체 정비 또는 구조 개혁과 더불어 만국공법체제의 문명국으로의 도약을 역사적 과업으로 추구하기 시작했다. 고종의 '독립서고獨立誓告' 이래 '자주독립제국'으로서의 근대적인 정부체제 제도와 헌법에 가까운 국가 기본법의 선포와 건양建陽이란 독자적 연호를 사용한 데 이어, '대한제국'으로 국호를 바꾸고 광무개혁을 실시한 것이다. 사회적으로는 독립협회 운동과 『독립신문』 발간을 통해 자주적 공동체로서의 근대적 사회유형인 '국가'의식을 고취시켜 나갔다. 그리고 갑신정변과 동학농민전쟁 등에 자극

9 이들 죄명에 대해서는 『승정원일기』 고종 5년 6월 28일조에서부터 여러 차례 언급되었으며, 말소 주청은 고종 31년 12월 27일조에 수록되었다.

을 받아 단행한 1894년의 갑오개혁에 의해 과거시험과 신분제를 철폐하고 '사농공상' 사민四民의 평등을 제도화하면서, 신하와 백성에서 '문명국 인민'인 '국민'이란 새로운 근대적 인간유형으로의 변화를 추구하게 된다. 당시 '국민주의'로도 지칭된[10] 이러한 근대적인 국민국가의 추진은, 18세기 서구의 발명물인 진보의 관념과, 근대성과 식민성의 양면성을 지닌 계몽주의 사상인 사회진화론에 영향을 받아 우승열패의 생존적 차원에서 부국강병한 문명국들을 추수하는 방법론으로 촉진되었다. 그리고 열강들의 산업자본주의 생산기술력과 경제시스템을 배우면서 식산흥업을 강화해 나가려 하였다.

1890년대에는 중화주의와 천하동문의 세계관, 그리고 봉건적 신분제와 농업 중심의 중세적 체제에서, 근대적인 국민국가와 산업자본주의 사회를 모델로 하는 새로운 시스템 구축을 제도화하기 시작했다. 그중에서도 부강하고 자주적인 나라의 '국민'으로 육성하기 위해 공포된 1895년의 '소학교령'에 따라 관·공립으로 보급되기 시작한 근대학교 제도에 의한 초등교육의 실시는 생각하고 재현하는 표상작용 또는 시각체제의 근대적인 변동에 심대한 영향을 끼치게 된다.[11] 근대적인 지식과 사고방식·표현방법·생활양식 등을 국가가 제도화한 학교 교육을 통해 보급함으로써 새로운 표상 및 시각체제의 형성과 함께 국민화와 근대화를 촉진시키게 된 것이다.

1896년 학부에서 편찬한 교과서인 『신정심상소학新訂尋常小學』은 국가

10 蔡基斗, 「평화적 전쟁」 『대한학회월보』6(1908.7.25) 참조.
11 柄谷行人, 『日本近代文學の起源』(박유하 옮김, 『일본근대문학의 기원』 민음사, 1977) 151~177쪽과 李孝德, 위의 책, 163~173쪽 참조.

의식의 고취와 국민교육 및 도덕교육의 기초를 비롯해 생활과 사물 인식에 필요한 초보적인 지식을 담고 있다. 특히 근대의 핵심적 지각기능인 시각으로 교화하고 이해하는 효과를 중시하는 근대적 수법으로 각 단원의 장면마다 삽화를 수록하였다.[12] 이들 삽화는 인간 중심의 단일 시점으로 수렴된 선원근법적 도형과 그림자의 묘사 등, 그림 자체가 수학적이고 기계론적인 근대화된 표현형식을 반영하고 있는 것이 적지 않아, 이를 통해 과학주의와 합리주의에 기초한 근대적인 시각제도를 체험하기 시작한 것이다.[13]

이 삽화들은 개화와 계몽 이미지의 확산에도 크게 기여하였다. 초등교육용 교과서에는 국가를 표상하는 기제로서 국경을 지닌 영토, 즉 국토를 하나의 국가적 공간으로 외부와 경계를 두고 그려진 한반도 지도와, 그 상징물인 태극기를 수록하여 단일성과 동일성을 지닌 근대적 국가의식을 배양하고 '국수國粹를 심어 주기' 위한 이미지로서 확대하고자 했다. 그리고 1896년 1월 1일을 기해 음력에서 양력을 채택하고, 하루를 12간지에 기초해 12시간으로 구분해 온 기존의 방식에서 24시간제라는 전 세계적 표준시각 체제로 변경한 동질적이고 등분화된 근대적인 시간 개념을 시·분·초를 알리는 기계시계를 삽화로 그려 넣어 설명하였다. 시계는 '서기西器'에 의해 '인조人造된 '육적肉的 문명'인 신문물 이미지 중에서도 인쇄매체에 제일 먼저 재현되어 유포된 의의를 지닌다.[14] 그리고 이

12 시각은 인간 중심의 근대적 인식의 핵심적 지각기능으로 중시되었다. 大林信治·山中浩司 編, 앞의 책, 3~6쪽 참조.

13 홍선표, 「한국 개화기의 삽화연구-초등 교과서를 중심으로」, 『미술사논단』15(2002.12) 257~292쪽 참조.

14 홍선표, 「근대적 일상과 풍속의 징조-한국 개화기 인쇄미술과 신문물 이미지」, 『미술사논단』 21(2005.12) 263쪽과 홍선표 외, 『근대의 첫 경험-개화기 일상문화를 중심으로』(이화여대출판부, 2006) 31쪽 참조.

러한 기계적 시간관 또는 정시법定時法은 기존의 자연적 리듬에 따른 시간관념과는 다른 인위적인 것이다. 특히 근대인의 일상적 삶을 새롭게 조직하고 통제하는 제도로서, 이 시기에 출현하여 교과서를 통해 개념과 이미지를 습득하고 학교에서 시간표에 따라 활동하게 되면서 체화되고 내면화되기 시작한다.[15]

『신정심상소학』은 또한, 한글 중심에 한자를 병용하는 방식으로 서술하여, 중세적 한자문화권에서 벗어나 한글의 공문화와 국문화를 확산시키면서 언문일치라는 근대적 표기체계에 의해 지각하고, 사고하고, 표현하는 새로운 표상체계를 촉진케 하였다. 주시경(周時經 1876~1914)이 "국문은 국어의 그림자요 국어의 사진이라, 그림자가 그 형과 같지 않으면 그 형의 그림자가 아니며, 사진이 그 형과 같지 않으면 그 형의 사진이 아니다"고 했듯이,[16] 언어와 문자를 그림자나 사진처럼 똑같게 일치시키고자 한 것이다. 이처럼 일정한 시점에서 본 대로 말하고 씀으로써 시각을 중심으로 일원화하는 언문일치의 수법은, 단일한 시점에서 본대로 그리는 사생적 리얼리즘과 상합되어 근대적 표상형식 및 시각법으로 제도화 또는 관습화되는 의의를 지닌다.[17]

'본다'는 시각행위는 인간 중심의 가장 주체적인 지각활동이다. 특히 인간 중심으로 고정된 하나의 시점으로 바라 본 세계의 시각 이미지를

15 鈴木 淳, 『新技術の社會誌』(中央公論新社, 1999) 115~117쪽 ; 李孝德, 앞의 책, 24~32쪽 참조. 양적 동질성을 지닌 선형적 시간성을 비롯한 근대적인 시계적 시간에 대한 계몽과 습득은 이 시기의 신문도 중요한 구실을 하였다. 박태호, 「『독립신문』과 시간-기계」『진단학보』(2003) 166~199쪽 참조.

16 주시경, 『國語文典音學』(박문서관, 1908) 60쪽 참조.

17 柄谷行人, 앞의 책, 32~57쪽과 李孝德, 앞의 책, 67~108쪽 참조.

'원근법' 등으로 재현하는 사생적 리얼리즘은,[18] 『신정심상소학』 19과의 '그림畵' 설명에서, 일점투시법으로 묘사된 책상과 걸상에 그림자까지 그려 넣은 삽화와 함께 서술된 "아무 것이나 눈에 보이는 대로 그리는 것"이라고 한 설명에도 반영되어 있지만, 1895년 8월부터 초중등 '도화'시간의 교과목표로서 설정되어 '자재화自在畵' 수업을 통해 확산되기 시작했다. 그리고 근대주의적 인생주의나 문화주의 미술론과 결부되어 합리적이고 고상한 인격과 감성 도야 등 '미육美育'의 기제로 작용하면서, 1920년대 이후 관전官展의 주류 사조와 아카데믹한 관학풍의 중추적 양식으로 전개된다.

1890년대에는 『독립신문』과 『황성신문』, 그리고 『대조선독립협회보』와 『한성월보』와 같은 근대적 표상시스템인 대중 또는 공중 매체가 출현하여, 국민국가 형성과 관련된 문명개화와 식산흥업, 학술문예사상 및 교육 등에 관한 담론을 조성하고, 불특정 다수인 대중 일반을 대상으로 배포하여 이를 사회화하고 일상화하는 제도가 수립되기 시작했다. '논설'이란 형태를 통해 당대의 정치. 경제. 사회. 문화 전반을 논평하고 계몽하면서 이를 대중적 시각으로 확대하여 공공화와 의식화를 도모했으며, 이러한 비평의식은 근대적 자각과 인식을 심화하고 보편화하는 데 중요한 구실을 하였다.

이처럼 1890년대부터 인위적 가치를 중시하는 '근대'를 제도적으로 추구하면서 '국민'또는 '민족'으로서의 공동체 의식을 지니고, 자본주의적 외모와 과학적으로 문명화된 인간으로서 '지금의 우리'가 본격적으로 형

18 사생적 리얼리즘에 대해서는, 홍선표, 「명청대 서학서의 視學지식과 조선후기 회화론의 변동」 『미술사학연구』248(2005.12) 132쪽의 주 4 참조.

성되기 시작했다. 그리고 새로운 표상시스템과 시각체제를 지닌 '근대'의 '미술'이 발생되고 미술사의 근대가 본격적으로 시발된다.[19]

근대성의 형성

한국미술사에서 역사적 단계성을 동질적으로 인식하고 파악하는 기본 성격 또는 성향에 대한 논의는 아직 이루어진 적이 없다. 다만 한국미술사의 선사성과 고대성, 중세성, 또는 근세성에 대한 파악 없이 근대성을 민족주의와 서구주의, 또는 반제국주의와 반봉건주의와 같은 이념성에 의해 수탈과 성장이라는 국사학계와 국문학계에서의 대립적 이분법의 논리를 반영하여 언급해 왔다. 근대성은 근대적 시공간에서의 각종 실천을 조건 짓고 반영한 사유체계로서의 담론의 총체성과 인식의 통일체를 뜻한다. 이 글에서는 이러한 근대성이 식민본국과 식민지의 접촉에 따른 상호관계에서 상당 부분 이루어졌다는 측면에서, 한국미술사 근대성 논의의 서론으로 제국 일본의 통치 권력 아래서 수행된 근대적 변화와 식민지 규율 권력에 의해 만들어진 식민지 근대성이 형성되는 과정에 대해 살펴보고자 한다.[20]

19 1890년대에 개시된 한국의 근대미술은 1940년대까지 개화기와 식민시기, 해방시기를 거쳐 '개화'와 '개조' '갱생' '건설'의 단계를 통해 전개되었다. 그리고 1948년 남·북한 단정 수립으로 야기된 1민족 2국가의 분단 상태로 통일과 탈식민, 탈근대의 과제를 안고 이념과 창작의 새로운 분파적 대립 속에서 현대화를 추진하게 된다. 이러한 현대화는 1945년 10월 처음 설치된 이화여대 예림원의 미술과를 비롯해 조선대(1946.7)와 서울대(1946.9), 홍익대(1949.8)의 미술학과, 그리고 평양미술대학(1947.9) 등 국내 미술학교 출신들이 활동하기 시작하는 1950년대 후반 무렵부터 서양 현대미술과의 직접적인 교류와 더불어 본격화 된다. 홍선표 『한국근대미술사』(시공사, 2009) 참조.
20 이 절은 홍선표, 「한국 근대미술의 대외교섭:총론-식민지 미술교류의 정치성과 재생산」한국미술사학회 편 『한국 근대미술의 대외교섭』(예경, 2009) 2~10쪽의 내용을 상당 부분 재록하였음.

지금 우리가 사용하는 '미술'은, 독일어 '쿤스트게베르베(Kunstgewerbe)'와 '빌던데 쿤스트(Bildend Kunst)' 즉 신구 개념의 '아트(Art)'를 번역하기 위해 1872년에 근대 일본에서 만든 관제 조어로, 1881년경부터 차용하여 쓰기 시작한 것이다.[21] 한국미술사에서의 근대는 이러한 '미술'의 개념과 이념과 체제를 탄생시키고 증식시킨 기원과 생성의 공간이다. 근대성과 함께 우리 근현대미술의 창작과 유통의 직접적인 발원지인 것이다.

한국미술사에서 근대의 구조화는 외부 근대와의 식민지 관계를 통해 복제되고 재생산되면서 구축된 것으로 생각된다. 식민지 권력이나 식민화된 주체 모두 근대를 탈봉건의 역사발전과 문명화의 사명감을 공유하며 추구했기 때문이 아닌가 싶다. 근대를 향한 이러한 역사적, 문명적 사명감은 교육을 통해 확대되고 재생산되었으며, '동경 유학생'이 그 첨병 역할을 하였다.

'동경 유학생' 중심으로 개편된 근대기의 '조선인' 문화지식층은 직할 식민지 '신부국민新附國民'의 엘리트로서, 근대화의 사명을 근대 동양의 중심인 식민지 본국의 논리와 정세를 학습하고 이에 편승하여 추진하고자

21　메이지 정부의 '미술' 용어 탄생 과정에 대해서는 北澤憲昭,『眼の神殿-'美術'需要史ノ-ト』(美術出版社, 1988) 139~145쪽과, 佐藤道信,『<日本美術>の誕生-近代日本の'ことば'と戰略』(講談社, 1996) 34~40쪽 참조. '미술'이 1873년 개최되는 오스트리아 빈만국박람회에 출품을 독려하는 태정관 포고에 첨부된 프로그램의 번역어로 만들어진 1872년의 초출설에 대해 有田和臣은 西周의『美妙學說』에서 먼저 사용되었다고 한다. 有田和臣,「眼の 陶冶と帝國主義」『京都語文』6(2000.10) 81쪽의 주10 참조. 그러나 西周의『미묘학설』집필(천황어전연설의 초안) 시기에 대해서는 麻生義輝의 1872년과, 大久保利謙의 1877년 전후로 보는 설이 있다. 麻生은 '미술'이 西周의 進講 때 들은 사람을 통해 전해졌거나, 그의 친구인 박람회 사무국 부총재 佐野常民에 의해 번역시 영향을 미쳤을 것으로 보았다. 岩崎允胤,「美學研究の嚆矢-『美妙學說』について」『日本近代思想史序說-明治前期篇』上, (新日本出版社, 2002) 104~106쪽 참조. 우리나라에서는 '미술'이 1884년 4월 6일자『한성순보』에 처음 등장한 것으로 이구열의 조사 이후 통설로 되어 있으나, 그보다 3년전인 1881년에 李鑢永이 신사유람단의 위원으로 일본에 다녀와서 쓴 견문록인『日槎集略』에 먼저 보인다.

했다. '개항'과 '개화', '개조'와 '갱생'으로 이어진 근대화의 계기적 과정은 식민지 본국의 '탈아脫亞'와 '흥아興亞'의 정치적 욕망에 의해 촉발된 바 크 다고 하겠다. 한국 근대미술은 이러한 정치성과 밀착되어 하드웨어를 구 축하며 전개된 것으로 생각된다. 따라서 식민지 본국의 논리와 욕망을 배우며 재생산된 근대미술 또는 근대성의 구조화에 대한 거시적 물음이 야말로, 외부 근대의 작용에 대한 규명은 물론 내부 근대의 실상 파악에 도 긴요하다.

'서세동점'의 세계사적 대세 속에서도 쇄국을 고수하던 조선왕조는 근 대 일본의 타력에 의해 '개항'을 하고 자본주의 세계시장의 주변부로 편 입되었으며, 중세적인 책봉체제에서 벗어나 '세계'로 향한 근대화의 길을 걷게 된다. 특히 청일전쟁에서 일본의 승리로 중세적인 '천하天下'질서가 붕괴되면서, 1894년 고종의 '독립서고'와 대한제국의 '자주독립제국' 선포 와 더불어 근대적인 '국민국가'로의 체제 개혁을 역사적 과업으로 추진하 기 시작한 것이다. 그리고 서구의 근대적 프로젝트인 '문명개화'로의 전환 문제를 공론화하며 개화기를 열었다.[22]

개화전기에는 40명의 일본인 고문관 지도를 받으며 '내정개혁'을 추진 했다. 과거시험과 신분제를 철폐하고 사농공상 사민四民의 평등을 제도 화하면서, 신하와 백성에서 '문명국 인민'인 '국민'이란 새로운 근대적 인 간유형으로의 갱신을 꾀했다. 이러한 국민국가의 추진은, 사회진화론을

22 '문명개화'론은 1896년부터 4년 가까이 발행된 『독립신문』을 비롯해 『황성신문』 등의 대중매체 에 의해 공론화되었으며, 1880년대의 외국인 한국어 對譯사전에서 보이지 않던 '개화'가 『한영주 던』 등 1890년대의 사전에는 표제어로 등재되는 어휘의 사회화가 이루어지기도 했다. 이병근, 「서 양인 편찬의 개화기 한국어 대역사전과 근대화-한국 근대사회와 문화의 형성과정에 관련하여」 『한국문화』28(2001) 5~13쪽 참조.

일본식으로 각색한 '우승열패'의 생존적 차원에서, 부강한 선진 문명국의 위력을 추수하는 구화歐化주의 방법론으로 촉진되었다.[23] 국가와 국민의 '자강自强'을 위해 '식산흥업'의 개발론을 강조하고 기계공업적 생산기술력과 자본주의 경제시스템을 배우면서 산업자본주의 사회를 지향하기 시작한 것이다. 그리고 '근대'를 학습하는 신교육제도에 의해 일본 문부성 정책과 결부되어 도입된 교과서의 삽화와 '도화' 시간을 통해 언문일치와 결부된 인간 주도의 객관주의와 과학주의에 기반한 사생적 리얼리즘 중심의 '자재화'를 습득하기 시작했다.[24]

책봉체제를 와해시킨 근대 일본은 러일전쟁의 승리로 서구 열강의 한반도 진출을 물리치고 1905년 통감부 설치를 통해 식민화 사업을 본격화하였다. '시정개선'을 구호로 추진된 개화후기에는 몰주체적인 개화론자들이 "전율을 느끼며" 극찬하기 시작한 "황인종의 자랑"이며 "(하·은·주) 삼대三代의 성시盛時를 실현한" "동양의 파라다이스" 근대 일본을 통해 신문명인 '근대'를 배우려는 열의가 일본어 학습 열풍과 함께 더욱 뜨거워졌다.[25] '개화'와 '계몽'의 대상인 '소년'의 상태로 근대 동양의 발원지이며 중심지인 '동경'으로 떠나는 유학생이 급증했으며, 조선인 최초의 서양화가가 되는 고희동도 1909년에 886명의 동경유학생 중 한사람으로 현해탄을 건넜다.

23 근대 일본은 '약육강식'을 정당화하는 이론적 도구로 전용된 사회진화론 중에서도 독일계통을 수용하여, 민족공동체를 유기적 전체로 간주하는 민족주의와 엘리트 중심의 사회질서를 찬양하는 등, 파시즘 이데올로기의 기반으로 활용하였다. 이승환, 「한국 및 동양에서 '사회진화론'의 수용과 기능」『중국철학』(2002) 190쪽 참조.

24 홍선표, 「개화기 미술」(2), 『월간미술』14-7(2002.7)과, 「학교미술과 서화학교의 대두」, 국립현대미술관 기획, 『한국미술 100년』(한길사, 2006) 150~155쪽 참조.

25 권태억, 「개화기 문명개화론의 일본인식」『한국문화』28(2001.12) 149~179쪽 참조.

책봉체제에서 벗어나 국민국가로의 문명개화와 자강을 갈망하던 대한제국은 1910년 8월, 제국 일본의 '겸병척지兼倂拓地' 문명지도론에 의해 강제 병합됨에 따라 직할 식민지로 전락한 상태에서 근대화를 수행하게 된다. 국호는 대한제국에서 다시 책봉시대의 '조선'으로 환원되었고, 일본 천황의 직속으로 '대권'을 위임받은 식민지 정부의 수장인 총독의 직접 통치를 받으면서 타율적이고 종속적인 근대화의 길을 걷게 된다. 러일전쟁 직후부터 근대 일본은 부패하고 무능한 구왕조를 몰아내고 새로운 정치를 베풀어 낙후된 조선을 백인 열강의 침략으로부터 구원하고 "야매野昧한 조선인"을 문명인으로 교화시킨다는 구실로 강점했기 때문에,[26] 근대적인 체제로의 개편을 본격화하였다. 식민지 조선의 개발과 개량을 '시혜'를 내세워 전면적으로 추진하기 시작한 것이다.

　식민지로의 정세 변동에 의해 개화기 이래의 자강 문명론은, 기획주체로서의 역할을 상실하고 식민지 정부가 주관하게 됨에 따라 생존경쟁의 차원을 물질문명 보다 문명인으로의 실력양성을 위한 정신적 가치를 우위에 두고 정신문명을 중시하는 쪽으로 방향을 바꾸게 된다. 이러한 정신문명은 사상과 도덕, 종교, 예술의 영역을 포함하면서 '문화'라는 화두로 대두하기 시작했다.[27] 기존의 물질문명 중시의 문명론에서 정신문명 우위의 문화론으로 변모함에 따라, '미술'도 기술과 예술이 복합되어 있던 이원적 이중성에서 조형예술과 미육美育의 차원으로 인식이 바꾸어

26　함동주, 「러일전쟁 직후 일본의 한국식민론과 문명」, 이화여대 한국문화연구원편, 『근대계몽기 지식의 발견과 사유 지평의 확대』(소명출판, 2006) 259~288쪽 참조.

27　류준필, 「'문명'·'문화' 관념의 형성과 '국문학'의 발생」 『민족문학사연구』18(2001.6) 22~28쪽과, 김현주, 「식민지시대와 '문명'·'문화'의 이념-1910년대 이광수의 '정신적 문명론'을 중심으로」 『민족문학사연구』20(2002.6) 91~136쪽 참조.

갔다. 정신작용으로서의 '미'에 기반한 예술적인 회화와 조각은 '순정純正미술'로, 실용적이며 기예적인 공예와 건축은 '준準미술'로 차등화 되어 인식되기 시작했다. '서양화'와 '서화'의 경우, 신구新舊 문화지식인을 모두 식민지 체제 안으로 포섭하기 위해 식민지 정부에서 '문화'의 이식과 창달을 위해 후원한 신구 예술로서 전개되었으며, 공예는 그동안 구왕조에서 외면한 고대의 찬연한 전통을, 신정부가 복구하여 전승시킨다는 취지로 진흥되었다. 전통미술과 신미술 모두 식민지 문화로 재편되고, 식민지 근대성을 본격적으로 구축하기 시작한 것이다.[28]

군부에 의해 주도된 초기 식민지 무단통치는, 1919년의 반제국주의적 독립내셔널리즘과 연대된 3.1독립운동으로, 지배정책을 '문화정치'로 바꾸게 된다. 식민지 본국의 내각총리대신 하라 다카시原敬을 비롯한 의회주의자들은 군부 실정의 비판과 더불어 근대 일본의 제도를 조선에 적용하는 '내지연장주의'로 지배정책을 수정하고, 조선인을 '신부新附국민'으로 점차 황민화皇民化하여 정신적·문화적 결합에 의한 동화를 꾀하였다.[29] 자본주의적 근대문명론과 일선동조론의 차별성과 동질성을 양면으로 활용하며 기획된 '내선융화'의 동화주의 구현을 통해 식민지 조선의 지배를 근원적으로 안정시키면서 합병을 영구화하려고 획책했으며, 이를 위해 '문화정치'를 시행한 것이다.

이러한 식민지 정부의 통치정책 변동에 수반되어 사회진화론적 실력양성론과 함께 정신문명 우위의 문화론이 확산되었으며, 독립운동은 '신

28　홍선표, 「1910년대 일제초기의 미술」(1), 『월간미술』15-2(2003.2)과, 「1910년대 일제초기의 미술」(3), 『월간미술』15-6(2003.6) 참조.

29　최석영, 『일제의 동화이데올로기의 창출』(보경문화사, 1997) 40~49쪽 참조.

문화 건설'운동으로 바뀌어 전개되기 시작했다. 동경유학생 출신을 주축으로 한 신지식층과 민족진영은 조국이 식민지로 전락함에 따라 부강한 국민국가 수립의 기획 주체로서의 역할을 상실하고 3.1독립운동도 좌절로 끝나게 되자, 자치정부를 희망하게 되었고 이를 담당할 '신부국민'으로서의 실력양성과 교양향상을 위해 정신적·문화적 '개조'와 '개량'을 촉구하였다. 특히 세계는 제1차세계대전(1914~1918년)으로 고조된 서구적 근대를 '질병'으로 보는 유럽발 위기론에 의해 기존의 과학기술적 객관주의에 대한 개조론이 풍미하고 있었다. 동경에서 독일 표현주의 예술론을 배워온 현희운이 "세계대전 종식 이후로 온 세계는 개조니 개량이니 하는 한 가지 소리로 고막이 아프도록 귀에 젖어있다"고 하면서, "승자나 강자의 개조보다 약자나 패자의 개조를 말하는 것이 우리에게 공감"되고, "정치나 사회의 개조를 소개하는 것 보다 그 민족의 내적인 사상이나 예술방면의 운동을 소개하는 것이 우리의 처지에 가장 참고할 것이 많다"고 했듯이,[30] 세계개조론 중에서도 사상과 문화 개조론이 강조된 것이다.

조선의 '문화 창달'을 시정방침으로 내세운 식민지 정부는 이러한 움직임을 관변 문화운동으로 확대했다. 관민에 의해 촉진된 이러한 신문화 개조 및 건설운동은, 신칸트학파의 철학적 기반과 '인격' '교양' '문화'라는 인식틀을 축으로 한 다이쇼기大正期 일본의 문화주의론과도 연관된 것으로,[31] 문화의 절대적 가치로서의 지식 및 도덕과 심미능력인 진·선·미의

30 曉鐘, 「독일의 예술운동과 표현주의」, 『개벽』15(1921.9) 112쪽과 「예술계의 회고 일년간」 『개벽』 18(1921.12) 111~117쪽 참조.
31 '문화'는 물질적·기술적 뜻이 강한 '문명'과는 달리 정신활동이나 그 표현된 산물을 포함하는 독일어 Kultur의 개념을 번역한 것으로, 다이쇼기에 유행어가 된 것이다. 이때부터 예술·학문·종교·기술 등을 이상적으로 실현하여 산출된 소산물을 '문화재'로 부르기 시작했다. 이와모토 미치야, 「문화의 '전통'화」 『일본문화연구』5(2001.10) 36쪽 참조.

배양에 의한 주관적 인격=교양 향상에 목표를 두었다.

'미술'도 1910년대를 통해 순정미술 중심의 심미적·감성적 문화가치로 전환되어야 한다는 인식이 대두된 데 이어, 1920년대에 이르러 문화주의 도구로 실행되면서 식민지 근대화로서의 개조·개량화와 '다이쇼 데모크라시' 등과 결부되어 서구 모더니즘 수용에 박차를 가했다. 그리고 식민지 체제에 순응하는 자치운동과도 결부된 이러한 민족과 개인의 인격 향상주의적 문화주의 미술론은 문화통치의 공간에서 관변 문화운동으로 주류화 되어, 유미적 예술주의 미술론과 탈정치적·초계급적 협력관계를, 사회주의 미술론과는 이념적·계급적 대립관계를 이루면서 한국 근대미술을 주도했다.[32] 객관주의 지향의 '개화'에서 주관주의를 짙게 내포한 '개조' 담론으로 전환되면서 식민지 미술의 내부적 구조화가 한층 심화되었다.

1930년대 전반의 쇼와기昭和期에 이르러는 세계적인 경제공황의 위기를 타개할 방책으로 구상한, '엔円블럭권'과 '대동아공영권' 조성을 위해 새로운 투자시장의 획득과 대륙침략의 교두보로서 식민지 정부를 통해 개발한 '조선공업화'에 따라 고도성장을 이루게 되면서,[33] 근대화의 새로운 국면을 맞게 된다. '조선공업화'는 만주침략으로 일어난 '만주 붐'과 결부되어 발흥되었고, 이에 따른 '만주특수'의 호경기로 식민자본주의가 급속도로 팽창했으며, 일본의 주요 소비시장이 된 경성은 10년 사이에 인구가 3배 늘어난 100만명에 가까운 '대경성'으로 급성장했다. 식민지 조선은

32　홍선표, 「1920년대 일제 중기미술」(4), 『월간미술』16-8(2004.8) 참조.

33　지수걸, 「1930년대 전반기 부르주아 민족주의자의 '민족경제 건설전략'-조선공업화와 円블럭 재편정책에 대한 인식을 중심으로」『국사관논총』51(1994) 35~65쪽 참조.

대경성을 중심으로 제국 수도 동경의 '아메리카니즘'을 선망하며 모던 풍조를 유행시키면서, 모더니티의 일상화를 통해 생활양식과 감각의 변화를 초래하였다.[34] 이러한 자본주의적 소비형 대도시로의 변모가, 근대적 자아의 미적 판단을 이상화한 신세대 동경유학파 주도의 모더니즘 담론과 도시적 감수성을 지닌 '도시의 아들'이며 '거리의 아들'인 모더니스트 작가군의 대두와 더불어 대도시를 거점으로 태어난 신흥미술 또는 전위미술의 수용을 촉진시켰다.[35]

1930년대에는 이러한 공업화·대도시화와 병행하여, 식민지 본국이 1929년의 세계공황을 계기로 서구 자본주의 세계를 이탈하여 대립하면서 1931년 9월에 일으킨 만주사변으로 본격화된 대륙침략의 관제 이데올로기인 흥아주의 내셔널리즘이 팽배해졌다. 그리고 1937년의 중일전쟁과 1939년 발발된 제2차 세계대전 및 1941년의 태평양전쟁으로 이어지면서 더욱 심화되었다. 식민지 본국이 맹주가 되어 아시아와 세계의 패권을 향한 침략 파시즘으로 육성된 흥아주의는 일본의 전통적인 신도神道주의가 사상적인 원류였다. 에도시대의 '일본 중화주의'에 기원을 둔 이러한 흥아주의는, 제1차 세계대전 이후 고조된 서구의 탈근대 사조의 영향으로 야기되었던 서구적 근대화에 대한 반성과 서구적 근대에 대한 자기 동일시선의 역투영에서 비롯된 일본 정신주의의 변형인 '동양'담론이

34 김진송, 『서울에 딴스홀을 許하라-현대성의 형성』(현실문화연구, 1999); 이성욱, 『한국 근대문학과 도시문화』(문화과학사, 2004) 참조. 1920~30년대 동경의 모던 풍조인 아메리카니즘의 유행에 대해서는 吉見俊哉, 「帝都東京とモダニス文化政治-1920~30年代への視座」, 小森陽一 外編, 『擴大するモダニティ:1920~30年代』2(岩波書店, 2002) 12~36쪽 참조.

35 Hong Sunpyo, "Absorption and Adaptation of Modernity- Images of Dancers in Korean Modern Paintings of the 1930s" *18th IAHA Conference*(대만중앙연구원, 2004, 12) 126~135쪽 참조.

242

1930년대 후반에 '신동아 건설'의 '신체제' 이데올로기로서 증식된 것이다. 다시 말해 서구 중심의 모더니즘을 '초극'하며 대항하는 '대동아=대일본 제국' 중심의 '또 다른 세계'와 '또 다른 근대'를 구축하려는 욕망을 지니고 있었다.[36] 서구 중심적 근대를 동양=일본의 '우월한' 고전적·전통적 정신과 혼으로 '초극 박멸'하고 대동아 중심의 새로운 세계로 재편해야 한다는 이러한 파시즘 논리는, 일본낭만파와 경도학파 등에 의해 언설된 것으로, 대동아전쟁과 태평양전쟁의 당위성과 '성전聖戰' 승리의 이데올로기로 기능하였다.[37] 그리고 이러한 서구 근대 초극론은 서양과 동양의 차이를, 역사발전에 대한 사회진화론적 시각에서, 두 문화권의 문화유형적인 존재론적 차이로 보는 새로운 세계사 구상의 논리와도 결부되어 있다.[38] 새로운 역사를 구상하는 갱생적 사유의 문화적 토대로서의 동양적=조선적 전통론도 이와 같은 문화권역적인 문화유형론에서 확산될 수 있었다.

1930년대의 식민지 조선은 이러한 식민지 본국 '대일본'의 세계사적 비전을 공유하며 제국주의 '황국皇國'의 욕망과 논리에 편승 또는 기생하여 대동아주의를 구성하는 '지방'으로서의 향토성과 전통성을 통해 '조선적이면서 동시에 세계적인 것'을 모색했다. 식민지 본국이 서구적 근대와 타락한 물질주의의 위기를 '동양정신'으로 '갱생'시켜 '대동아' 중심의 '신세계 질서 및 세계사'를 구상함에 따라 식민지 조선도 '동양우위'의 '신세계'를 이끌어 갈 일원으로서 그동안 열등하고 퇴영적인 봉건 유제遺制로 비

36 Harry Harootunian, *Overcome By Modernity:History, Culture, and Community in Interwar Japan*, Princeton University Press, 2000(梅森直之 譯, 『近代による超克:戰間期日本の歷史·文化·共同體』岩波書店, 2007, 87~173쪽) 참조.

37 정창석, 「일본 근대성 인식의 한 양상-'근대의 초극'을 중심으로」 『일본역사연구』8(1998) 95~113쪽 참조.

38 차원현, 「1930년대 중·후반기 전통론에 나타난 민족이념에 관한 연구」 『민족문학사연구』24(2004.3) 113~120쪽 참조.

판되던 '반도색'과 '조선색'을 향후의 세계문화와 예술을 계도할 탈근대와 비서구의 원천으로 부흥시키고자 한 것이다.[39]

이처럼 모던 풍조의 도시문화와, 민족적 전통을 미화하여 국민적 우월성을 노골화시킨 전체주의가 결부되어 파시즘 미학을 형성하게 된다.[40] 그리고 이에 기반한 모더니즘과 내셔널리즘의 '협화'로 윤희순(1906~1947)이 주장한 것처럼 "미술의 세계화를 위해 동양회화의 유심적·정신주의적 특성을 현대적 감각으로 표현"하여 '신동양화=신미술'의 발전을 도모하기도 했다.[41] '개화'와 '개조'를 거쳐 '동양'으로의 헤게모니를 획득하기 위한 '갱생'의 담론으로 한국 근대미술의 방향을 재고하면서 새로운 지표를 설정하게 된 것이다. 식민지 본국의 세계사적 욕망에 편승하여 서구적 모더니즘에서 동양적 모더니즘으로의 '갱생'을 추수하면서 구미 중심의 근대에서 동양 중심의 근대로 근대를 재영토화 함에 따라 '만들어지고 길들여진 타자'로서의 '식민지 조선'의 근대적인 자기 표상체계는 한층 더 증식되고 구조화되었다.

맺음말

동아시아의 중세적 보편성에 토대를 두고 책봉체제의 핵심 '내복국

39 홍선표, 「이태준의 미술비평」, 석남이경성미수기념논총위원회편, 『한국 현대미술의 단층』(삶과 꿈, 2006.2) 65~79쪽과 박계리, 「20세기 한국회화에서의 전통론」(이화여대 대학원 미술사학과 박사학위논문, 2006.7) 참조.

40 식민지 조선 근대성의 속성으로서의 파시즘 미학에 대해서는, 김철·신형기 외 지음, 『문학 속의 파시즘』(삼인, 2001) 참조.

41 尹喜淳, 「19회 鮮展 개평」『매일신보』(1940.6.12) 참조. 이러한 경향에 대해 김현숙은 동양주의 미술론의 관점에서 종합적으로 다루었다. 김현숙, 「한국 근대미술에서의 동양주의 연구-서양화단을 중심으로」(홍익대 대학원 미술사학과 박사학위논문, 2001.12) 참조.

內服國'으로 성장을 도모해 온 조선왕조는 후반기를 통해 '의고擬古'에 대한 반성과 혈연적, 풍토적 독자성에 대한 자각, 서학西學지식의 자극과 화폐경제의 활성화 등에 힘입어 중세성의 보완을 모색하는 한편, 그 극복을 향한 갱신의 노력으로 근세성과 함께 근대 이행의 기반을 조성하였다.

그러나 탈중세와 근대화의 과제를 근대 일본의 타력에 의해 식민 권력과 식민화된 주체의 종속적 관계에서 수행하는 파행을 겪게 된다. 이러한 파행은 정복에 의한 강제적 문화 접변의 형태로 이루어졌지만, '문명개화'의 세계사적 대세에 따른 민족의 향상과 존립의 열망이 중첩되어 지배자를 증오하면서도 지배문화를 선망하고 모방하면서 추진된 성향을 지닌다. 특히 '신일본인'으로도 지칭되던 '동경유학생' 중심으로 형성된 신흥지식인들은 근대를 앞장서 학습한 엘리트 '신부국민'으로서 식민지 근대화를 촉진시키는 재생산 매체로서 선도적 역할을 하였다.

따라서 한국 근대미술과 근대성에 대해서는 기존의 민족주의와 서구주의 등의 이념적 시각으로는 그 실체를 파악하기 힘들다. 식민 권력과 식민화의 주체가 교사와 학생, 중앙과 지방이란 상호 결부된 하나의 구조적 체제를 이루면서 근대성과 식민성의 '협성協成'에 의해 생성된 식민지 근대미술의 재생산 구조와 그 형성과정에 대한 실상을 통해 파악되어야 할 것이다. 식민지 근대성에 대한 실상과 그 역사적 의의를 바르게 볼 때 극복의 방안을 제대로 전망할 수 있다.

근대 초기의
신미술운동과 삽화

머리말

한국미술은 '문명개화'의 세계사적 대세에 수반되어 개화기 이후 기존의 '서화'에서 '미술'로의 개편을 도모하면서 근대미술로의 전환을 본격화하게 된다. 문인화가의 '여기餘技'와 화원화가의 '직역職役'으로 이원화되었던 중·근세적 체제와, 지배층의 풍류 및 호사 영역에서 벗어나 대중을 상대로 공공화를 추진하기 시작한 것이다. '미술'의 대중화와 사회화는 전람회와 신문잡지 등을 매개로 전개되었으며, 도화시간을 비롯해 학교교육을 통해서도 이를 배양하고 보급하였다.

문화예술의 공공화에 따라 '미술'의 제도화와 사회화를 꾀하면서, 창작과 시각문화 활동을 함께 펼친 신미술운동이 이러한 개편과 전환을 주도한 것으로 생각된다. 신미술운동은 개화 후기 이도영(李道榮

이 글은 한국미술연구소 편, 『경성의 시각문화와 창작』(한국미술연구소CAS, 2018)에 수록된 것이다.

1884~1933)의 선구적 활동에 이어 한국인 최초의 서양화가로 "조선에 미술운동을 일으킨" 고희동(高羲東 1886~1965)이 앞장서 이끌었다. 이도영과 고희동에 의해 경성을 중심으로 발발한 신미술운동 중에서도 대중매체를 통해 '신시체新時體미술'로 대두되고 인쇄그림으로 대량 복제된 각종 삽화의 경우, 화가의 단순한 부업거리이기보다, '미술'을 선도적으로 수용하면서 근대화를 견인했으며, 시각문화의 대중화와 활성화를 주도한 의의를 지닌다.

이 글에서는 신미술운동의 선구자인 이도영과 고희동을 비롯해 이를 계승한 김창환, 노수현과 이상범, 안석주 등, 화가이면서 1906년부터 1920년대 전반 사이의 초기 삽화 활동을 주도한 미술가들을 통해 근대미술로의 본격적인 전환과 대중매체 시각문화의 제작 양상을 살펴보고자 한다.

이도영과 고희동의 신미술운동과 삽화

안중식 문하에서 서화를 배운 이도영은 '동양화가'로서 감상용 그림 제작을 하는 한편, 휘문의숙과 보성중학교의 도화교사와 개화 후기 국민 계몽단체의 서적 편찬 관련 교육부원으로 신미술운동의 선구적 역할을 하였다. 이도영은 1895년의 소학교령과 1899년의 중학교령에 의거한 신교육 제도의 시행으로 개설된 '도화' 과목의 한국인 최초 교사가 된 바 있다. 1906년 가을학기에 휘문의숙에서 처음 교편을 잡은 이후, 1907년부터 15년 가깝게 보성중학교 도화교사로 활동했으며, 당시 도화교과의 내

용을 이룬 용기화와 자재화 등을 가르쳤을 것이다. 용기화用器畵는 자나 컴퍼스 등을 이용해 평면기하화와 투영화를, 자재화自在畵는 사생화의 기초를 위한 임화臨畵를 중심으로 이루어졌다.[1]

이도영이 '생도生徒'들의 학습을 위해 1915년『모필화임본』과『연필화임본』을 '저작著作'한 것은 이러한 자재화 도화교육의 교재로 쓰기 위해서였다.[2] '모필화'와 '연필화'는 메이지 18년(1885) 도화교육에서 일본화와 서양화의 정면 대립을 피하기 위해 문부성이 교재를 분리하여 제작한데서 유래한 것이다.[3] 메이지 후기 문부성 편찬 도화교과서의 횡장좌철식 국판으로 제작된『모필화임본』과『연필화임본』도 이러한 맥락에서, 전자는 전통화계를, 후자는 서양화계 양식을 반영하였다.

『모필화임본』 상책의 머리말인 '서언緖言'에 의하면, 근대 일본의 3차 소학교령과 개화후기 도화교육 교칙대강의 구상주의와 사생적 리얼리즘, 미육美育주의를 토대로 저작했음을 알 수 있다. "타 교과의 재료와 연락이 유有함"이라고 했듯이 기존 자료를 활용하기도 했다. 『모필화임본』의 화본 중에는 개화기의 화보풍을 비롯해, 일본화 사생파의 도화교재를 참고하여 1908년 학부에서 발행한『도화임본』의 개량양식을 차용한 것도 있다. 『연필화임본』은, 전화기와 양등, 난로, 가방 등의 신문물 모티프와 함께 명암법, 원근법과 같은 서양화법을 더 두드러지게 사용했다. 〈양옥〉

1 홍선표, 『한국근대미술사-갑오개혁에서 해방시기까지』(시공사, 2009) 36~37쪽 참조.
2 이도영은 1908년 발행된 2권의 『모필화첩』의 저자로도 추정되는데, 이 책의 실물이 전하고 있지 않아 저자를 확실히 알 수 없지만, 보성중학교의 교재 등을 인쇄하기 위해 설립된 보성사에서 출간한 것으로 보아 당시 도화교사이던 이도영이 제작했을 가능성이 크다. 김예진, 「관재 이도영의 미술활동과 회화세계」(한국학중앙연구원 한국학대학원 박사학위논문, 2012) 105쪽 참조.
3 가네코 가즈오(이원혜 역), 「근대 일본의 미술교육-明治부터 昭和 초기까지」『미술사논단』6(1998. 3) 13~25쪽 참조.

은 영국 근대 조지언
양식의 건물을 풍경
화식으로 그린 것이
고, 〈소〉(도 94)는 사
생적 리얼리즘에 의
한 정밀 묘사력이 돋
보인다.

(도 94) 이도영 〈소〉『연필화임본』 1915년

　이도영은 1906년
무렵 국민교육회와 출판사 보성관에서 편집업무를 보면서 이곳에서 발행
된 교과서 삽화를 통해 개화기의 '교육화'를 개척하기도 했다.[4] 그리고 출
판물이 증가하던 1908년부터는 신소설의 표지화와 권두 삽화 제작으로
이 분야의 선구적 역할을 하였다.[5] 특히『대한민보』창간 1주년인 1910년
6월 2일자에 이를 기념하기 위해 실린 단편소설『상린서봉祥麟瑞鳳』삽화
의 경우, 이도영이 그린 것이다.[6] 연재소설이 아니라 하루 분량으로 한 컷
만 작화했지만, 한국인 신문소설 삽화의 효시를 이룬다.[7]

　상서로운 기린과 봉황의 뜻을 지닌 제목의『상린서봉』(도 95)은 창간
1주년을 맞아 자사 홍보와 자축을 위해 소설 형식을 빌려 기자로 추정

4　홍선표,「한국 개화기의 삽화 연구-초등 교과서를 중심으로」『미술사논단』15(2002.12) 265쪽. ;
　　현영이,「관재 이동영의 생애와 인쇄미술」(이화여대 대학원 미술사학과, 2004) 44~49쪽. ; 김예진,
　　앞의 논문, 44~57쪽 참조.
5　현영이, 위의 논문, 60~80쪽. ; 김예진, 위의 논문, 82~96쪽 참조.
6　김예진 위의 논문, 59쪽 참조.
7　『大韓日報』에 1906년 1월 23일부터 16회 연재된 신소설의 효시로도 알려진 <一捻紅>에 네 번 삽
　　화가 게재된 것을 신문 연재소설의 효시로 보기도 하지만, 그림이 소설의 내용과 관계없이 시각유
　　도용의 신문 삽화일 뿐 아니라, 일본인 발행으로 삽화가도 일본이었을 것이다. 한원영,「한국개화
　　기 신문연재소설의 태동과 특성」『국어교육』63(1988.12) 86쪽 참조.

(도 95) 이도영 『상린서봉』삽화 『대한민보』
1910년 6월

되는 인물이 쓴 것이다.[8] 이도영의 삽화는 '(대)한민보'를 상징하는 "영매한 골격과 화길한 기상"의 '보배'같은 돌잡이 유아가 둥근 돌상을 앞에 놓고 양손에 "우거진 풀과 쑥을 베는" '개산대부(도끼)'와 "뜻을 가다듬어 전진하며" 울리는 '쇠북(종)을 든 모습이다. 그의 교과서 삽화에서도 볼 수 있듯이 근경확대법으로 주제를 부각시켰으며, 작품에서처럼 도인을 찍었다.

'열삽지도화列揷之圖畵' 즉 글속에 삽입하여 벌려 놓은 그림이란 뜻을 지닌 '삽화' 또는 '삽회' '삽도'는, 에도시대의 삽화소설인 구사조시草双紙의 전통을 계승하여 1870년대부터 신문에 등장했으나, 용어는 1890~91년경에 만들어졌으며, 우리는 1907~8년 무렵 처음 쓰기 시작한 것이다.[9] 이러한 삽화는 개화 초기와 후기를 통해 거의 일본인에 의해 전개되었는데, 이도영이 한국인으로 최초이며 이 시기에 가장 많은 활동을 보인 것이다.[10]

8 이유미, 「근대계몽기 '단편소설'의 위상: 『대한민보』 소설란을 중심으로」 『현대문학의 연구』 22(2004.4) 149~151쪽 참조.
9 홍선표, 앞의 논문, 58쪽 ; 本田康雄, 『新聞小說の誕生』(平凡社(選書), 1998) 27쪽 참조.
10 개화기에는 1909년 보성사에서 발행한 정인호 찬집의 학부 검정도서 『最新高等大韓地誌』 삽화를 제작한 畵師 彭南周가 알려져 있고, 1914년 『청춘』 창간호의 삽화와 1917년 『매일신보』의 구정스케치 삽화를 그린 안중식과 고희동 정도이다. 팽남주가 그린 『최신고등대한지지』의 삽화는 모두 44컷으로 한양의 산맥과 한강 철교, 차도 및 각 지역의 경관 등을 그린 것이다.

그리고 이도영은 1909년 6월 2일부터 1년여 간 '삽화'라는 이름으로 『대한민보』에 한국 만화의 효시로도 알려진 한 칸짜리 시사만평 그림을 연재한 바 있다.[11] 창간호에서 1910년 8월 30일 종간호까지 모두 348회에 걸쳐 실었는데, 말풍선을 사용하는 등 만화 형식을 선구적으로 개척하기도 했다. 『대한민보』는 일본의 문명지도를 긍정하면서 국민계몽을 강조한 대한협회의 기관지였기 때문에, 이 협회의 부회장이며 신문사 사장이던 오세창이 관여하고 평의원이며 교육부원이었던 이도영이 그린 시사만화는, 이러한 문명개화와 실력양성을 촉구하는 계몽주의 삽화들이 특색을 이루었다. 당시 일진회나 이완용 내각을 비판 또는 풍자하는 만평도, 반일 민족주의의 발로이기보다 대한협회가 제국 일본의 보호국 체제하에서의 자치정권 수립이 목적이었기 때문에 정치적 경쟁세력에 대한 비판적 성격이 짙다.[12]

1909년 6월 20일자 『대한민보』 1면에 실린 시사만화(도 96)는 팔을 꿰고 자는 상투 튼 인물을 향해 1905년 초부터 신문 광고의 이미지로 등장한

(도 96) 이도영 『대한민보』 1909년 6월 20일

11 정희정, 「『대한민보』의 만화에 대한 연구」(홍익대 대학원 미술사학과 석사학위논문, 2001) ; 김예진, 앞의 논문, 57~81쪽 참조.

12 이태훈, 「한말-일제초기 대한협회 주도층의 국가인식과 자본주의근대화론」(연세대 대학원 사학과 석사학위논문, 1999) 10~13쪽 참조. 이도영의 정치 풍자적 시사만화에 대한 기존 연구는 모두 반일 민족의식의 소산으로 보고 있다.

(도 97) 이도영 『대한민보』 1910년 4월 30일

문명선진의 '하이칼라' 남성이 "그만 자고 어서 깨라"고 일갈하는 광경을 그린 것으로, 국민계몽을 강조하는 모습이다. '미개'의 흰색 한복과 '문명'의 검정색 양복을 대비해 나타냈으며, 하이칼라 인물의 수트에만 신미술의 명암법을 구사하였다. 1910년 4월 20일자 시사만화에는(도 97) 조타모鳥打帽로 지칭되던 헌팅캡을 쓴 하이칼라 남성이 신문물 자전거를 타는 장면을 "자유로 행동하는 데는 이것이 제일이라데 다시 두 말 마시오"라는 말글과 함께 그렸다. 사회진화론을 절대시하는 문명개화론을 반영한 것으로, 근경 위주의 트리밍기법을 사용했는데, 소묘력이 돋보인다. 그리고 당시 정적들을 조롱 또는 야유하는 풍자만화의 경우, 전달 내용을 암시적으로 전하기 위해 다른 모티프를 풍유적으로 구성한 에도시대 우키요에浮世繪의 미타테見立 표현술을 활용하기도 했다.

이도영에 이어 그의 후배인 고희동(1886~1965)이 신미술운동의 기수로서 근대 화단의 형성과 '미술' 수립에 한층 더 다양하고 선도적인 역할을 하였다.[13] 당시 최대의 개화관료 집안 출신으로 관립법어학교에서 프랑스어를 배운 그는, 1909년 초부터 1915년 초까지 일본의 문명개화를

13 고희동의 신미술운동에 대해서는 홍선표, 「고희동의 신미술운동과 창작세계」 『미술사논단』 38(2014.6) 155~180쪽 참조. 고희동 연구는 최근 조은정, 『춘곡 고희동』(컬쳐북스, 2015)에서 종합적으로 상세하게 다루어졌다.

'순례' 체험하며 동경미술학교에서 한국인 최초로 서양화를 전공하고 귀국했으며, '문명선진자'로서의 사명감으로 '미술'의 제도화와 사회화에 앞장섰다. 고희동은 이를 "근대미술사조에 의해 환幻에서 예술로의 의식적인 운동"이라 하였다.[14] 서구의 근대적인 '미술'로 중세의 봉건적인 '환'을 타파하려는 자각적인 신미술운동으로 의식한 것이다. 안석주가 고희동에 대해 "조선에 미술운동을 일으킨 선구자"로서 "이 분의 작품보다 실적"을 언급해야 한다고 말한 것도 이러한 맥락에서 이해된다.[15]

고희동은 신미술로 대두된 잡지와 서적의 표지화나 신문 삽화와 같은 새로운 장르의 인쇄그림 또는 복제미술에서도 이도영에 이어 선구적인 활동을 하였다. 졸업학기에 잠시 귀국해서 그린 것으로 보이는 1914년 10월에 발간된 『청춘』의 표지화를 비롯하여 1922년 초의 『동아일보』 연재소설 삽화에 이르기까지 시각문화 제작을 통해 대중적인 삽화가로도 이름을 남긴 것이다. 특히 『동아일보』 삽화는 창간호에서부터 한국인 최초로 신문사 학예부의 미술담당 기자로 입사해 다루었다는 점에서 각별하다.

서양화의 맥락에서 제작한 표지화와 삽화는 상당량에 달한다. 1914년 10월에 출판된 『청춘』 창간호의 표지는 실질적 발행인이던 최남선과의 친분도 있지만, 한국인 최초의 서양화 전공자였기 때문에 고희동에게 의

14 高羲東, 「비관뿐인 서양화의 운명」 『조선중앙일보』 1935년 5월 6일자 참조.
15 安碩柱, 「제13회 협전을 보고서」 『조선일보』 1934년 10월 23일자 참조. 고희동은 이러한 신미술운동으로 1941년 4월 미술가로는 최초로 '조선예술상'을 수상한 바 있는데, 조선 거주의 대표적인 일본인 화가이며 시국예술단체 결성을 주도한 야마다 신이치(山田新一, 1899~1991)는 그의 공적을 "일본문화의 세계적 전진"이란 측면에서 칭송한 바 있다. 山田新一 「高羲東畵伯に就て」 『京城日報』 1941년 3월 31일자 참조.

뢰한 것 같으며, 회화성을 지닌 이 분야의 초기 사례로서 주목된다.[16] 이 표지화는 고대 그리스의 히마티온풍 천을 몸에 감은 반나체의 조선인 청년이 왼손에 봄을 상징하는 도화桃花가지를 들고 오른손으로 포효하는 호랑이 머리를 쓰다듬고 있는 모습을 그린 것이다.(도 221) 다색석판으로 인쇄된 이 표지화는 서양의 고전적 신화와 조선의 민속적 설화와 같은 인류 초기 문화와 청춘 이미지를 결합한 일본 근대 초기의 신화적 역사화계열로 구상화構想畵 경향을 반영한 것으로 보인다. 양감을 나타내기 위해 가해진 규칙적이고 일률적인 빗금 텃치의 구사는 그의 삽화풍에서 볼 수 있는 특징이다.

고희동은 1917년 1월 3일자 『매일신보』에 전해인 1916년 1년간의 매달 주요 역사를 만화 형식의 삽화로 그린 '대정5년화사'에 이어 1917년 2월 1일부터 9일까지 '구정 스케치'란 제목으로 〈윷놀이〉〈널뛰기〉〈연날리기〉 등, 설날과 정월 세시풍속 광경을 소묘한 삽화를 6회에 걸쳐 연재한 바 있다. 세시풍속 작화의 경우, 평생도나 경직도, 전가낙사도田家樂事圖와 다른 것으로, 일본의 즈키나미에月次繪 전통과 결부되어 이루어진 것으로 생각된다.

『동아일보』가 창간되자 미술담당 기자로 입사하여 1920년 4월 1일자 첫 호의 첫 장을 장식하는 1면 상단에 '동아일보' 현판을 양쪽에서 마주 잡고 좌단과 우단 아래의 승룡과 유운문을 배경으로 비상하려는 비천상飛天像 삽화를 그렸다.[17] 고구려 강서대묘의 비천상을 참고로 비선을 율동감 넘치게 묘사했다. 우리 고대 문화의 찬란했던 황금기를 상징하는 신

16 한국 근대 잡지 표지화에 대해서는, 서유리, 「한국 근대의 잡지 표지 이미지 연구」(서울대 고고미술사학과 박사학위논문, 2013.2)에서 상세히 다루었다.

17 최유경, 「1920년대 초반 《동아일보》삽화에 표현된 한국고대신화」『종교와 문화』23(2012.12) 114쪽.

화역사적 이미지로 '신조선 문예부흥'의 의지를 표상한 것이 아닌가 싶다. 창간호 2면에 젖먹이 유아가 허리에 '동아일보'라고 쓴 천을 두르고 애국계몽기의 조선을 상징하던 '단군유지檀君遺址'가 적힌 문을 향해 손을 들어 가르치는 광경을 그린 삽화도 고희동이 그렸을 것이며 재직 중에는 계속 담당했을 것이다.

1922년 1월 1일부터 165회에 걸쳐『동아일보』에 연재된 프랑스 소설가 포르튀네 뒤 보아고베의 원작을 구로이와 루이코黑岩淚香가 「철가면」으로 번안한 것을 민태원이 중역한 「무쇠탈」의 삽화도 일정기간 그린 바 있다. 고희동은 한 달여 가량 삽화를 그리다가 갑자기 동경으로 여행을 가게 되어 데생 제자인 노수현에게 대신 삽화 제작을 부탁했으며 이를 계기로 노수현이 동아일보사에 입사하게 되고 삽화가로도 활동하게 된다.[18] 「무쇠탈」이 연재된『동아일보』를 보면 1922년 1월 1일에서 2월 2일까지 삽화는 펜으로 그린 것 같다. 고희동의 특징적인 빗금 선묘로 다루어졌는데, 2월 3일부터 노수현이 담당했는지 붓으로 그린 명암대비가 심한 광선화풍光線畵風으로 바뀐다. 이 무렵 동경여행을 간 것 같으며, 2월 17일과 18일에 잠시 선묘풍의 고희동 양식을 보이다가 2월 19일부터 마지막 회까지 노수현 화풍으로 그려졌다. 일시 귀국한 뒤 재출국한 것으로 보인다. 35회 정도 그린 고희동의 「무쇠탈」 삽화도 특유의 속필 빗금 묘사법으로,(도 98) (도 222) 유럽의 근대 삽화 양식을 간략화하면서,[19] 18세기 초 프랑스 상류사회와 귀족 이미지를 재현하려는 의도를 엿볼 수 있다.

18 盧壽鉉, 「신문소설과 삽화가」, 『삼천리』 6-3(1934.8) 159~160쪽 참조.
19 유럽의 근대 삽화에 대해서는 平田家就, 『イギリス挿繪史-活版印刷の導入から現在まで』(硏究社出版, 1995) 41~161쪽 참조.

(도 98) 고희동 「무쇠탈」 7회 삽화 「동아일보」
1922년 1월 7일

고희동은 이 무렵에서 1년 가까이 뒤에 삽화와 도안 담당의 미술기자직을 사임하게 된다. 그런데 그 사이 1922년 6월 21일에서 10월 22일까지 연재된 번안소설 「여장부」의 삽화를 귀국 후에 그리게 된 것이 아닌가 싶다. 「무쇠탈」처럼 화가의 이름을 명기하지 않았으나, 빗금 양식과 약화된 얼굴의 코와 턱의 뾰족한 예각 삼각형의 양태 등은 고희동의 삽화풍을 연상시키며, 일부에선 노수현 스타일도 엿볼 수 있어, 두 사람이 교대해 가며 작화했을 가능성을 추측할 수 있다.

1920년대 전반의 삽화 화풍

1920년대 전반에는 이도영과 고희동의 신미술운동과 더불어 대두된 삽화가 『동아일보』와 『조선일보』의 창간으로 연재소설이 늘어났다. 따라서 이 시기는 한국인 삽화가 1세대를 배출하며 활성화되는 개척기라 할 수 있다. 그동안 일본인 삽화가에 의해 다루어지던 신문연재소설 삽화를 한국인 화가들이 본격적으로 그리기 시작한 것이다. 신문소설 삽화는 연재소설의 '대광채大光彩'로서 대중의 흥미 유발과 함께 신문 구독률을 높이는 데도 크게 기여했지만, 근대적 시각문화이며 대중미술로서 그림의

서사화와 문명개화 이미지, 근대적 시각법의 신속한 유포와 확산 등에도 적지 않은 역할을 하였다. 이들 삽화는 화가 자신들의 창작품에 비해 신미술인 서양화풍을 짙게 나타냈을 뿐 아니라, 화단의 미술사조보다 앞선 양식을 보여주었다. 개화 후기에 대두된 신미술운동의 확산에 따라 근대미술로의 '개조'를 본격화하던 1920년대 전반기의 화단에서 방대한 작품군을 이루며 화풍을 선도한 의의를 지닌다.

1912년 1월 1일부터 『매일신보』를 통해 대두된 신문 연재소설 삽화는 즈루타 고로鶴田吾郎와 마에카와 센판前川千帆과 같은 매일신보사와 경성일보사에 재직하던 일본인 화가들이 다루었는데,[20] 1921~22년 『매일신보』에 연재된 박은파(박용환)의 「흑진주」 삽화를 김창환(金彰桓 1895~?)이 한국인 최초로 그리게 된다.[21] 앞서 언급했듯이 이도영이 1910년 『대한민보』 신문소설에 처음 작화했지만, 신문을 홍보하는 하루 치 단편소설의 한 컷이었다. 그리고 연극 극본의 삽화를 우리나라 최초의 여성 서양화가인 나혜석羅蕙錫이 『매일신보』에 연재된 입센의 「인형의 가」에 1921년 3월 2일과 4일 5일자 3회분만 그리고 도중 하차한 바 있다. 소설 삽화풍과 조금 다르게 하이칼라 차림의 남녀인물을 연필 소묘풍으로 인체 데생하듯이 아카데믹하게 묘사한 특징을 보인다.(도 99) 따라서 김창환의 삽화는 신문소설이 효시이기보다 이를 크게 성행시키는 연재소설에서 최초로 작화한 의의를 지닌다고 하겠다. 김창환의 삽화 제작은 「흑진주」 135회 때

20 강민성, 「한국 근대 신문소설 삽화연구:1910~1920년대를 중심으로」(이화여대 대학원 미술사학과 석사학위논문, 2002) ; 김지혜, 「1910년대 『매일신보』 번안소설 삽화 연구: <長恨夢>과 <斷腸錄>을 중심으로」(이화여대 대학원 미술사학과 석사학위논문, 2009)와 「일제강점 초기 식민지 문화의 재편, 신문소설 삽화 <장한몽>」『미술사논단』31(2010.12) 103~120쪽 참조.

21 강민성, 위의 논문, 25~26쪽 참조.

257

(도 99) 나혜석 「입센의 가」 2막 11회 삽화 『매일신보』
1921년 3월 5일

인 1921년 11월 25일부터
로, 1922년 1월 1일에 시작
한 고희동보다 1개월 정도
빠르다.

김창환은 대한협회 경
성회원이던 김세교의 아들
이다. 조석진의 문하에서
서화를 배웠으나, 동경유
학을 통해 배운 일본화풍

의 채색화를 통해 신조선화로의 개화를 도모했으며, 신문화 또는 신미술
운동에도 앞장섰다.[22] 1914년 11월, 지금의 종로 4가 장사동에 있던 자택
에 화랑과 강습소를 겸한 '삼오도화관三五圖畵館'을 개설하고 한국인 최초
로 그림 강습생을 대중매체에 광고를 통해 공개적으로 모집한 바 있다.[23]
1920년 겨울에는 전람회 개최를 위해 전통화가 최초의 소그룹인 '심묘화
회心畝畵會'를 결성하고, 매일신보사 후원으로 요리집인 해동관에서 처음
으로 발회식과 합동전을 열었다.[24] 주루酒樓에서 열었던 에도시대의 '서화
회' 풍조를 따라 1910년대에 대두된 요리집에서의 '휘호회' 또는 '시필회'에

<hr>

22 김창환의 생애와 신문화 활동에 대해서는 황빛나, 「심무 김창환의 1910~1920년대 문화계 활동과
「藝術時論」」『미술사논단』43(2016.12) 253~284쪽에서 종합적으로 상세하게 규명하였다.

23 김소연, 「한국 근대 '동양화' 교육 연구」(이화여대 대학원 미술사학과, 박사학위논문, 2012) 48~51
쪽 참조.

24 '심묘화회'에 대해서는 『매일신보』 1920년 10월 21일자에 처음 전시회 개최를 예고한 이후 여러
차례 社告를 통해 홍보했으며, 11월 21일 서린동 해동관에서 김창환을 비롯해 노수현과 이상범,
이용우, 변관식 등의 작품 90여 점이 진열되었고, 애호가를 상대로 석상휘호도 시행했다. 그리고
11월 25일 같은 장소에서 화회를 후원한 매일신보사 가토사장과 임원들을 초대해 김창환과 이용
우, 변관식, 원세하, 김경원이 석상휘호를 하였다. 11월 15일자 『매일신보』에는 심묘화회에 출품할
변관식의 소나무 밑의 사슴을 그린 작품 사진을 싣기도 했다.

서 그룹전으로 이행되는 과도기적 양상을 보여준다.

심묘화회의 전람회 이후 김창환은 12월 3일에 해동관에서 다시 '조선
화훈려파예성회朝鮮畵薰麗派藝星會' 창립 발회식을 갖고 전통화의 "구습관
타파와 신사조를 환기"하고자 강습반 설치와 지방 순회전시를 기획하였
다. 낙원동에 사무소를 두고 심묘화회에 비해 더 조직적으로 창설했다.
처음으로 유파명칭을 그룹명으로 사용했고, "지방에도 미술사상을 고취
하고자" 부산에서 순회전을 개최한 의의를 지닌다. 그리고 '구습 타파와
신사조 환기'를 취지로 선언한 예성회는 김창환이 당시『매일신보』에 11월
4일부터 22일까지 11회에 걸쳐 연재한「예술시론」에서 화보를 임모하는
구습에서 벗어나 사생 훈련을 강조한 주장을 실행하기 위해 조직한 것으
로, 조선화의 근대적 개량을 신미술운동 차원에서 합동적으로 추구했다
는 점에서도 각별하다.

김창환은 지금의 을지로 부근인 '황금아원黃金雅院'에 기거하면서,
1921년부터 잡지『신천지』와『효종』의 편집장을 맡기도 했고 문필가로도 활
동했다.『매일신보』에 신문화운동과 평등사회를 촉구하는 계몽적인 글을
기고하기도 했으며, 장편소설「상사相思의 사死」를 집필하여 1922년 2월 6
일부터 75회 연재했는가 하면,「지계地界 십자가」라는 단편소설을 발표했
고, 동학의 교조 최제우의 전기를 다룬 연극 극본을 각색한 적도 있다.[25]

김창환의 삽화활동은 1921년 1월 1일자『매일신보』에 전년도의 주요사
건을 그린 '대정大正9년도 월별주요사건만화'에서 시작된다. 12칸으로 나
누어 구성하고 말글을 더 사용하는 등, 고희동의 '대정5년화사'에 비해
보다 더 만화적 형식을 따랐으며, 화가로는 이도영의 시사만화와,『매일신

25　황빛나. 앞의 논문. 266~267쪽 참조.

보』에 1919년 1월 21일에서부터 2월 7일까지 연재한 나혜석의 세시풍속만화를 이었다.

1921년 11월 25일에서 1922년 2월 5일까지 계속한 「흑진주」 삽화는 소설의 종반부인 135회부터 그리기 시작했다. 7월 2일부터 연재한 장편소설을 종료 한 달여 남긴 상황에서 삽화를 그리게 된 것은, 이 무렵 김창환이 『매일신보』 5천호 발행 기념과 관련해 「누淚없는 사회」라는 논설을 연재하는 가운데 '반도문화의 마魔는 누구'라는 주제의 글을 통해 엿볼 수 있다. 그는 이 논설에서 "황폐한 반도를 화려한 반도로 개조하기 위해 … 신문명 흡수"를 강조하면서 『매일신보』가 "우리 문명의 향상과 우리 정신수양의 공적이 큼"을 선전하는 한편 '문화정책' 이후 창간된 『동아일보』와 『조선일보』, 『개벽』을 비롯한 신문잡지들이 "대부분 거의 모두 근저가 박약하고 내용이 충분하지 못할 뿐 아니라, 주관자의 실력도 부족하여 … 사회의 목탁과 경종이 되기는 고사하고 민족의 문화개발상 악사상을 전염케 하는 폐단이 많음"을 비판하였다.[26] 따라서 장편연재소설에서 한국인이 담당하는 삽화 개시를 통해 타 언론지와의 차별화와 '반도 신문화 운동의 선각자'임을 보이기 위한 것이 아니었나 싶다. 『동아일보』가 1922년 1월 1일부터 연재소설에 고희동의 삽화를 처음 게재하기 시작한 것도 이러한 활동에 대한 자극과 경쟁력을 높이려는 의도가 작용했을 가능성이 추측된다.

아무튼 「흑진주」의 첫 번째 삽화는 일본 신소설의 권두 삽화에서 주인공의 초상을 우키요에의 오쿠비에大首繪처럼 부각시켜 작화했듯이,[27] 여

26 『매일신보』 1921년 19~21일자 「淚없는 사회-반도문화의 魔는 누구」 참조.
27 일본 신소설 삽화에 대해서는 松本品子, 『揷繪畫家 英朋』(スカイドア, 2001) 18~30쪽 참조.

주인공 정희의 종적을 찾
아 나선 김대현의 하이칼
라 차림 반신상을 해부학
적 정확성은 미숙하지만,
사진영상식으로 정밀하게
묘사했다. 이후 노수현과
이상범, 안석주의 1920년
대 전반 연재소설 삽화
의 첫 회 컷도 모두 주인
공의 상반신을 확대해 그

(도 100) 김창환 「흑진주」 142회 삽화 『매일신보』 1921
년 12월 2일

렸다. 김창환의 「흑진주」 삽화는 사진합성식과 함께 두 차례에 걸쳐 촬영
사진을 직접 싣기도 했으며, 몽롱체를 연상시키는 실루엣풍과 명암대조
가 심한 광선화법을 구사하기도 했다. 12월 2일자의 142회 삽화에선 실
내좌상으로 장면 구성을 했는데,(도 100) 이러한 유형은 1924년 제3회 조
선미전 서양화부에 출품한 이종우의 〈추억〉보다 앞선 것으로, 1950, 60년
대까지 이어지면서 아카데믹한 서양화를 지배한 '좌상국전'의 선구적 의
의를 보인다.

그리고 「흑진주」 연재가 끝난 하루 뒤인 1922년 2월 6일부터 소설을
직접 쓰고 삽화를 그린 김창환의 '자작자화自作自畵'의 장편 역사소설이
180회를 예고하며 연재되기 시작했다. 이러한 자작자화 신문연재소설의
경우, 1930년대에 문인인 박태준과 이상의 사례가 있지만,[28] 그것보다 선

28 공성수, 「박태원과 이상의 소설과 삽화 연구-근대적 기획으로서의 문자와 그 전복의 시도」 『국어
국문학』174(2016.3) 154~186쪽 참조.

구적이며 화가 출신으로는 김창환이 유일하다. 고구려를 무대로 한 삼국시대의 연정소설로, 3월 25일자 삽화에 에도시대의 구사조시草双紙화풍을 반영하기도 했으나, 주로 근대 일본의 역사풍속도 또는 국사도國史圖의 서사적 경향을 반영하면서 다이쇼大正기 낭만주의의 경향을 보여준다. 이 자작자화 연재소설은 예고와 달리 75회째인 5월 7일자를 마지막으로, 작가의 부득이한 사정으로 중지한다는 고시와 함께 중단되고 말았다.

서화미술회에서 서화과정 3년을 마치고 고희동에게 뎃생을 배운 '동양화' 1세대인 노수현(盧壽鉉 1899~1978)은, 1920년 6월에 종합월간지로 발행된 『개벽』 창간호의 권두 삽화인 구회口繪로 〈개척도〉를 그렸다. 그리고 8월호에 〈농가의 아침〉을 작화하였다. 사진을 보고 묘사한 이들 그림은, 김은호가 1916년 1월 〈서양미인상〉에서 사진영상식의 신화법으로 음영을 바림한 것처럼 정밀하게 나타내어 실물 같은 사실감을 자아냈듯이,[29] 이와 같은 선구적인 기법을 사용하였다.

앞서 언급했듯이 노수현은 「무쇠탈」 삽화를 담당하던 고희동의 갑작스런 외유로 1922년 2월 3일부터 대신 맡아 그리게 된다. 「여장부」삽화도 일부 담당했을 가능성이 있다. 본인은 초보로서 '펭키화'(페인트그림)처럼 "두루뭉수리하고 유치한 수준"이었다고 회고했지만,[30] 2월 23일자의 51회 「무쇠탈」 삽화를 보면,(도 101) 흑백의 명암대조가 매우 강한 역광의 광선화풍과 짙은 그림자 표현으로 야밤의 정경을 극적으로 효과적으로 잘 나타내어 당시 최고의 인기를 끌던 연재소설의 성가를 더 높여주었을 것 같다.

29 홍선표, 앞의 책, 110~111쪽 참조.
30 노수현, 앞의 글, 160쪽 참조.

(도 101) 노수현 「무쇠탈」 51회 삽화 『동아일보』 1922년 2월 23일

(도 102) 노수현 「읍혈조」 70회 삽화 『동아일보』 1923년 8월 13일

노수현은 고희동이 동아일보사를 사임하면서 그 뒤를 이어 1923년 6월에 삽화와 도안 담당 기자로 입사한 것으로 보인다. 6월 2일부터 연재가 시작된 이희철 창작 「읍혈조」의 삽화를 맡아 그리면서 삽화가로도 본격적인 활동을 하게 된다. 10월 8일까지 140회 계속된 「읍혈조」삽화는 「무쇠탈」에서의 흑백 명암대비 효과를 한층 세련되게 구사하는 한편, 미흡했던 사실적 묘사력의 진전과 더불어 영회풍影繪風이나 실루엣풍, 또는 선묘풍(도 102) 등을 다양하게 사용하였다. 실루엣풍에서는 흑색 덩어리로 이루어진 몸체의 윤곽 주위를 흐리게 하여 독특한 분위기를 자아내기도 했으며, 가로변의 건물을 그릴 때는 메가네에眼鏡繪의 과장된 일점투시풍을 활용하기도 했다. 그리고 6월 20일자의 19회 삽화에서처럼(도 103) 장면절단식으로 트리밍된 등장인물의 얼굴에 하이라이트를 주고, 동작과

(도 103) 노수현 「읍혈조」 19회 삽화 『동아일보』 1923년
6월 20일

함께 표정을 생생하게 표현하여 영화의 한 장면이나 스틸 컷을 보는 것 같은 느낌을 주기도 한다. 그림 우측 하단에 서명을 'Ro'로 밑줄 치며 강조해 나타낸 것으로 보아, 고희동과 달리 삽화가로서의 존재감을 표명하려 한 것이 아니었나 싶다.

노수현은 1924년 8월 28일부터 연재가 시작된 번안소설 「미인의 한」 삽화를 그렸는데, 등장인물을 모두 서양인의 모습으로 형용한 초기의 작례로 주목된다. 그런데 친분이 있던 동아일보사의 이상협과 민태원, 김동성 등의 간부들이 사내 내분으로 혁신을 도모하던 조선일보사로 9월 초에 옮기면서 노수현을 발탁해 감에 따라 연재하던 삽화를 19회째 되던 9월 15일까지 그리고 도중 하차하였다. 『조선일보』에선 10월 30일부터 시작하여 117회 연재한 번안 탐정소설 「기인기연奇人奇緣」의 삽화를 맡아 「미인의 한」에서처럼 서양인의 모습을 사실풍으로 재현하며 그렸다.[31] 그리고 10월 13일부터는 우리나라 최초의 오락만화이며 장편연재만화인 「멍텅구리」를 담당하면서,[32] 만화가로도 인기를 끌게 된다.

31 『조선일보』 삽화는 1924년 1월 10일부터 연재된 <신기루> 삽화를 월계(김중현)가 맡았는데, 사실력이 떨어지는 소묘풍이었기 때문에 노수현을 채용한 것으로 보인다.

32 <멍텅구리>는 김동성 기획에 노수현 그림과 이상협 글로 이루어진 공동제작으로도 알려져 있다. 서은영, 「한국 근대만화의 전개와 문화적 의미」(고려대 대학원 국어국문학과 석사학위논문, 2013) 109~121쪽 참조.

노수현과 함께 서화연구회와 경묵당에서 전통회화를 배우고, 1920년 겨울 김창환이 주도한 심묘화회와 예성회 동인에 이어 1923년 3월 초 '신구화도新舊畵圖를 연구'하기 위해 동연사同硏社를 조직한 이상범(李象範 1897~1972)도 근대적인 사생풍 산수풍경화로의 개혁을 선도하면서 삽화가로도 활동하였다.[33] 이상범은 1924년 9월 10일부터 12월 26일까지 96회 연재된 『시대일보』의 알렉상드르 뒤마 원작(삼총사)의 번안소설 「쾌한 지도령」의 삽화에 '청전'이란 아호를 사용하며 그리기 시작했다. 첫 회에 권두 그림처럼 주인공인 지도령의 상반신을 확대하여 해부학적 정확성은 미흡하지만, 음영을 사진영상식으로 치밀하게 구사하고 표정을 극화 스타일로 묘사해 사실적으로 나타냈다.(도 104) 1924년 3월 31일 최남선이 창간한 『시대일보』는 이보다 앞서 4월 1일부터 모리스 르블랑의 원작(기암성)을 백화 양건식이 번안한 추리소설 「협웅록」을 108회 연재했는데, 화가 이름

없이 그려진 삽화의 사진영상식 화풍이, 이상범의 「쾌한 지도령」과 유사하여 그가 작화했을 가능성이 추측된다. 이 무렵 노수현이 동아일보사에서 조선일보사로 이직하면서 매일신보사의 삽화를 담당하던 안석주가 동아일보사로 오고, 새로 창간한 시사일보사의 삽화를 이상범이 맡

(도 104) 이상범 「쾌한 지도령」 1회 삽화 『동아일보』 1924년 9월 10일

33 홍선표, 「이상범 작가론-한국적 풍경을 위한 집념의 신화」 『한국의 미술가-이상범』(삼성문화재단, 1997) 13~15쪽 참조.

(도 105) 이상범 「염복」 8회 삽화 『시대일보』
1925년 7월 15일

게 된 것이 아닌가 싶다.

아무튼 이상범은 이후 『시대일보』에서 1925년 1월 5일부터 28일까지 연재된 나빈의 「어머니」와, 7월 4일에서 9월 2일까지 실린 번안소설 「염복」의 삽화(도 105)를 그렸으며, 세부 인체묘사에서 정확성이 다소 떨어지지만, 광선화법과 사진영상식 등의 정밀하고 사실적인 기법을 구사해 나타냈다. 그는 1927년 초부터 조선일보사에서 잠시 근무하다가 그해 10월 1일 당시 최고 부수를 발행하는 동아일보사에 입사해 미술 담당 기자로 10년 가까이 50편 가깝게 연재소설의 삽화 등을 그리고 인기를 얻어 '미술계의 춘원 이광수'로 불리기도 했다.[34]

1920년대 초부터 신미술운동 또는 신문화운동에 적극 참여한 안석주(安碩柱 1901~1950)는 휘문고보와 고려화회에서 고희동에게 서양화 기초를 배웠다. 그리고 미국 신시내티미술학교에서 '잉크 펜 회화'인 삽화를 공부하고 귀국하여 만화가와 언론인이 된 김동성(1890~1969)으로부터 인쇄 그림 또는 복제미술에 대한 정보를 처음 접했을 것으로 보인다.[35] 안석주는 두 차례 도일하여 단기간 미술수업을 받은 바 있으며, 휘문고보 도화

34 홍선표, 위의 논문, 14~15쪽 참조.
35 1919년 결성된 고려화회에서 김동성이 서양의 미술 동향에 대해 강론하고 만화 관련 서적 등을 기증한 것으로 보아 고희동의 제자로 이 그룹의 조직을 주동한 안석주가 이를 접했을 것이다. 이 승만, 『풍류세시기』(중앙일보사, 1977) 246~247쪽 참조.

강사와 신극 연구모임인 토월회와 문
예그룹 백조의 동인으로 활동하면
서 1923년 토월미술연구회를 조직했
으며, 프롤레타리아 문예운동의 전신
단체로 '민중 생활'을 위한 예술의 사
회적 기능을 모색하던 파스큘라에 가
담하기도 했다. 1924년부터 미술비평
가로도 활동하기 시작했고, 1922년
11월에 『동아일보』 연재소설 삽화를
맡으면서 삽화가로도 이름을 날리게
된다.[36]

(도 106) 안석주 「환희」 21회 삽화 『동
아일보』 1922년 12월 13일

안석주의 신문 연재소설 삽화 제작은 1922년 11월 21일부터 『동아일
보』에 연재를 시작한 나빈의 창작소설 「환희」에 참여하면서부터다.[37] 이
무렵 고희동이 신문사를 사직하고 제자인 안석주를 추천했을 가능성도
있다. 1923년 3월 21까지 계속된 삽화는 1922년 12월 13일자의 21회에선
스승인 고희동의 화풍을 반영해 빗금식 소묘풍으로 작화하기도 했다그
러나 대부분 사실적인 소묘풍으로 부분적으로 음영을 주거나 사진영상
식 선염법을 활용했으며, 1923년 1월 8일자 47회에서 최초로 부분 탈의
한 남녀의 애무장면을 삽화로 그리기도 했다.(도 106)

36 안석주는 이밖에도 1920년대 후반 이후 표지화와 만문만화, 무대미술, 소설과 시, 수필, 희곡 등
에도 열의를 보였고, 1930년 중엽부터는 감독과 배우, 시나리오 제작 등 영화인으로도 크게 활약
하였다. 신명직, 「안석영 만문만화 연구」(연세대 대학원 국어국문학과 박사학위논문, 2001) 8~13
쪽 참조.
37 안석주의 신문연재소설 삽화에 대해서는 이유림, 「안석주 신문소설 삽화 연구-1920년대를 중심
으로」(이화여대 대학원 미술사학과 석사학위논문, 2007)에서 전반적으로 다룬 바 있다

이러한 안석주의 삽화는『매일신보』에 1923년 12월 5일에서 1924년 4월 5일까지 실린 기쿠치 간菊池寬의『동경일일신문』연재소설 「히바나火華」를 이극성이 번역한 「불꽃」을 통해 다양한 화풍과 최신의 전위적인 양식을 선구적으로 보여준다. 주로 붓으로 그린 이들 삽화는 사실풍과 함께 전후戰後 모더니즘의 기원을 이룬 표현주의를 비롯한 '신흥미술' 양식을 반영한 의의를 지닌다. 반부감법의 메가네에 일점투시법으로 나타 낸 선구적인 향토색 풍경화풍도 주목된다. 신체의 어깨 위 부분을 절단하고 그림자를 통해 장면 암시법을 사용했는가 하면, 안면 부분만 트리밍한 몽타쥬 기법을 선보이기도 했다.

86회(1924. 3. 5)와 103회(1924. 3. 20)는 털공장 직공들이 물가폭락으로 임금의 삭감과 불평등한 대우에 항의하여 밤에 집회하고 동맹파업을 시도하는 장면을 그린 것으로, 깃발을 들고 봉기하는 모습을 실루엣풍으로 나타냈는데,(도 107) 1930년대 초 카프의 프로미술을 연상시킨다. 파스큘라에 가담했던 시기의 작품으로, 프랑스 7월혁명을 찬양해 그린 들라크루아의 〈민중을 이끄는 자유의 여신〉도상에서 유래해 19세기 중엽의 프랑스 상업포스터와 1910년대 후반의 제1차세계대전 전후한 항전과 반전 및 사회주의 정치선동 포스터에 차용

(도 107) 안석주 「불꽃」 86회 삽화『매일신보』 1924년 3월 5일

되던 것을 반영한 1932년 이
갑기의 프로미술 포스터보다
8년 앞선 것이다.[38] '삽화가로
유명한 안석주'와의 『중외일
보』 인터뷰에서 그가 '미술
의 민중화'에 대하여 "사상
을 그림으로 발표하는 것은
어떤 말이나 글에 비해 몇
배 이상 민중을 자극할 수
있다"고[39] 언술한 것과도 관
련이 있는 것으로 보인다.

(도 108) 안석주 「불꽃」 78회 삽화 『매일신보』
1924년 2월 25일

최신의 전위적인 '신흥미
술' 양식으론 르동의 상징주
의에서 에곤 실레의 1910년
대 인물상과 세잔식 입체주
의 수목풍, 피카소 초기 큐
비즘, 마티스의 초기 표현주

(도 109) 안석주 「염복」 110회 삽화 『시대일보』
1925년 11월 1일

의, 청기사파 프란츠 마르크의 반추상을 연상시키는 화풍까지 자각적 수
용인지 차용인지 몰라도 다양하게 구사하였다.(도 108) 이상범이 도중
하차한 『시대일보』의 연재소설 「염복」의 110회(1925. 11. 1)삽화의 경우, 이
태리의 카를로 카라와 독일 오토 딕스의 다이나믹한 미래파 양식을 가

38 이갑기의 프로미술 포스터에 대해서는 홍선표, 앞의 책, 196~197쪽 참조.
39 『중외일보』 1926년 12월 27일자 「예술가의 가정」 참조.

미한 큐비즘 화풍을 사용하여 인체와 도시와 기물의 기학학적으로 절단된 모티프를 혼합해 나타냈다.(도 109) 그가 입체주의로 그린 1928년 『조선일보』「난영」의 삽화보다 3년 가까이 앞선다. 그리고, 1930년대 후반을 통해 대두된 창작미술에서의 급진적 모더니즘을 10년 정도 선행한 것이다.[40]

초기 프로미술운동가이기도 했던 안석주의 이러한 선구적인 신흥미술 경향은, 일본의 프로미술 화가들이 구양식의 해방이란 측면에서 표현주의와 미래주의, 입체주의와 같은 예술의 전위를 무산계급을 위한 정치의 전위로 본 것과 같은 맥락에서 이해할 수 있으며, 이를 프롤레타리아 관련 잡지의 삽화로 활용한 사례도 작용했을 것이다.[41] 안석주는 이밖에도 1920년대 전반에 『매일신보』의 「귀신탑」과 『동아일보』의 「재생」 등의 삽화를 그렸으며, 권구현이 당시 일간지 삽화가의 1인자로 꼽았을 정도로 두각을 나타냈다.[42] 1927년부터는 조선일보사에 입사해 10년간 삽화가와 함께 만문만화가로도 활동하게 된다.

40 아시아에서의 큐비즘 양식 수용시기를 일본 1910년대, 중국 1920년대, 한국과 인도, 스리랑카를 1930년대로 보고들 있지만,(다테하타 아키라, 「서론, 아시아 큐비즘」 『아시아 큐비즘-경계없는 대화』 한국국립현대미술관, 도쿄국립근대미술관, 싱가포르미술관, 2005, 9쪽) 안석주의 삽화를 통해 늦어도 1925년경에 이미 구사했으며, 중국보다도 이른 시기에 대두되었다.

41 다이쇼기 신흥 전위미술에 대해서는 五十殿利治, 『大正期新興美術運動』(スカイドア, 1998) 10~804쪽 참조.

42 權九玄, 「신문삽화 만평」 『별건곤』10(1927.12.20) 87~88쪽 참조.

맺음말

지금까지 언급했듯이 근대 초기의 신문연재소설 삽화는, 개화 후기에 대두된 신미술운동의 선두에서 창작미술 또는 전람회미술 보다 '미술'의 대중화와 사회화에 기여했으며, 1920년대 전반에는 급진 모더니즘을 이룬 신흥미술의 약진을 선행하여 이끌기도 했다. 그리고 1920년대 후반 이후의 신문 삽화 황금기를 견인한 의의를 지닌다고 하겠다.

'동양화' 탄생의 영욕
– 식민지 근대미술의 유산

'동양화'의 탄생

동아시아 미술문화권에서 선사, 고대와 중세 및 근세를 거치며 시대
별 변화와 발전을 이룩한 한국의 전통회화는, 1876년의 개항을 통해 서
구 중심의 세계미술로 편입되어 '서양화'와 공존하는 시대를 맞게 된다.
그리고 전통회화는 근대 국민국가로의 자율적 전환이 좌절되고 제국 일
본의 식민지로 전락함에 따라 '근대 조선화'로 성립되지 못하고 일본화와
공존하기 위해 '동양화'로 재편되었다.

'동양화'로의 재편은 중국에서 일본으로 교류 중심국의 변동뿐 아니
라, 일제 강점의 식민지 지배정책과 밀착되어 추진된 특수성이 있다. 근

이 글은 「광복 50년, 한국화의 이원구조와 갈등」『미술사연구』9 (1995.12)과 「1920·30년대의 수묵채
색화」『근대를 보는 눈』(국립현대미술관, 1998.9), 「최우석의 역사초상화」『월간미술』11-7(1999.7)를
토대로 「東洋畵 誕生の光と影-植民地美術の遺産」이란 제목으로 재집필하여 『近代日本の知』4(晃洋
書房, 수록한 것의 한글본이다.

대 이전에는 중국 중심으로 한국과 일본이 함께 '천하동문'의 관계를 이루며 중세적 보편성인 한문과 서화 등의 고전을 공유하면서 자국의 혈연적. 풍토적. 역사적 조건을 기반으로 공통성과 독자성을 형성해 왔다. 그러나 제국 일본이 청일전쟁과 노일전쟁에서의 승리로 동아시아의 맹주가되자, 서구를 대신해 개화문명을 지도하고 구미 열강으로부터의 보호를 구실로 오랜 교린국이던 조선왕조를 강점하여 직할 식민지로 삼고 '황국皇國'의 일원으로 동화시키고자 했다. 따라서 '동양화'는 '서양화'와 구분되는 권역적. 문화적 개념과 함께 '일선동체日鮮同體'에 의해 '내선융화內鮮融和'를 구현하고 '신부국민新附國民'으로 육성하기 위한 '문화적 사명'을 실행하는 매체로도 기능하게 된다.

특히 제국 일본은 식민지 조선의 지배정책을, 군부에 의해 주도된 무단통치가 1919년 한반도에서 거족적으로 일어난 3.1 독립운동으로 저항받게 되자 문화통치로 수정했다. 당시 일본의 국내정치를 장악하고 있던 정당파는 군부의 무력적 조선 통치방법을 비판하고, 총리대신, 하라 다카시原敬를 중심으로 내지연장주의內地延長主義에 의해, 사상적·문화적 동화를 촉진하는 방향으로 식민지 정책을 바꾸었다. 내지연장주의란 근대 일본의 국내제도를 조선에 적용하고 조선인을 '신부국민'으로 육성, 황민화하여 정신적 결합에 의한 '내선융화'를 통해 양국의 합방을 완성하자는 정책이념이었다. 정당파는 이러한 조선에 대한 정책의 수정으로 식민지 지배를 근원적으로 안정시키고 영구화하고자 했으며, 이를 추진하기위해 내지연장주의에 의한 동화주의인 황민화 정책으로 문화통치를 시행하였다.

이처럼 전통회화가 '근대 조선화'로 성립되지 못하고 식민지 상태에서

'동양화'로 태어나 개량과 개조의 길을 걷기 시작한 것은 문화통치가 시행되던 1920년대부터였다. 1922년 총독부 주최의 관전官展으로 창립된 「조선미술전람회」(이후 조선미전으로 약칭)에 의해 공식화되고 제도화된 것이다. 이때부터 전통회화는 '동양화'란 공식제도를 통해 근대미술로의 전환을 본격적으로 추진하게 된다.

전람회미술로의 전환과 관변형 화가의 출현

'황국신민'으로의 정신적. 문화적 동화를 위한 '내선융화'와 같은 식민지 지배정책에 의해 '동양화'로 출발하게 된 전통회화는 '미술'이란 새로운 근대적 개념의 제도화 작업으로 이식된 전람회를 통해 본격적으로 구조를 개편하게 된다. 특정 주문층에 예속되었던 봉건적 관계에서 벗어나 대중을 상대로 창작품을 공개 전시하고, 새로운 수요층 확대를 위해 성립된 전람회 제도의 이식은, 전통회화를 독창성과 개성을 중시하는 근대적인 공중미술公衆美術과 창작미술로의 전환을 촉진시켰다.

개인전과 그룹전, 단체전과 공모전의 형태로 전개된 전람회는, 1920년대부터 본격적으로 개최되기 시작했다. 1921년에 서화협회書畵協會 회원들의 정기 단체전인 「서화협회전」이 처음 열렸고, 1922년에는 조선총독부 주최의 공모전인 조선미전이 개막되어 근대적인 미술양식을 창출하고 유통하는 중심처로 등장하였다. 「서화협회전」은 조선인 서예가와 화가들로 결성된 서화협회의 회원전이었기 때문에 조선인과 일본인이 함께 출품하는 조선미전과는 성격을 달리하는 민족미술 수립의 중심지 역할을 했어

야 한다. 그러나 서화협회 자체가 친일귀족과 관료, 자본가 등, 식민지 부르주아의 후원으로 조직된 체제지향의 준관변단체로서 회원들의 조선미전 출품을 독려하는 입장이었다. 전시회도 회원들의 작품을 팔아주는 장소로 점차 변질되어 갔다. 1930년대에는 젊은 세대 서양화가들에 의해 조선미전과 대립되는 반反관전으로서의 재야전으로 방향전환을 시도하기도 했으나, 이에 따른 선후배간의 갈등과 재정의 악화 때문에 15회전을 끝으로 중지되고 만다.

이에 비해 조선미전은 식민지 정부인 총독부에서 주최한 관전으로, 1920~40년대 전반기 미술계의 제도화와 창작 방향에 심대한 영향을 끼쳤다. 근대 국민국가 수립기에 국민통합의 미술제도로서 정부와 특권 아카데미에 의해 육성된 관전은, 사회적, 대중적 기반이 아직 취약한 근대기의 미술정책과 계몽을 주도하였다. 조선미전도 이러한 성격으로 창설되어 화가 등용과 출세의 최고 권위제도로서 창작미술의 경향을 이끌어 갔다. '동양화' 또한 이를 통해 자기 개량과 근대화를 촉진하게 된다. 공모부문에서 서와 화의 분리에 의해 서화형식에서 회화형식으로의 개혁이 급진전 됨에 따라 화면과 표구형태와 함께 명제 및 조형방법에서의 질적인 변화를 추구하는 등, 중세적인 와유물臥遊物과 교화敎化 및 장엄물莊嚴物에서 근대적인 감상물인 '전람회미술'로의 전환이 이루어지기 시작한 것이다.

이러한 근대적 변모는 창작 담당자인 화가들을, 특정 주문층에 예속되어 있던 종래의 직인적 작가상에서 독창성과 개성에 기초한 고유한 개인으로서의 자기표현을 중시하는 예술가형 작가상으로의 탈바꿈을 촉구하게 된다. 그러나 근대적인 작가상으로의 변신이 화가 등용과 출세의 유

일한 권위적 통로였던 조선미전, 즉 관전에서의 성공을 향해 이루어졌기 때문에 관인官認된 명성을 얻기 위해 입상을 노리는 새로운 관변형 화가들을 배출하게 된다.

이러한 작가상은 관존의식이 팽배해 있었고, 새로운 개념의 미술에 대한 사회적. 대중적 기반이 취약한 상황에서 관이 주도하던 시기에 성립된 것으로, 지배체제와 상층문화에 기생하면서 신분상승을 추구해 온 조선 말기 화단의 중추세력이었던 비양반 출신 여항문인閭巷文人화가들의 성향을 청산하지 못하고 부정적으로 지속시키는 결과를 초래했다. 특히 여항문인화가들의 배타적 동류의식과, 관전 등의 헤게모니를 둘러싼 일본 근대 화단의 파벌의식이 혼합된 관변형 작가들은, 1950~60년대까지 미술계를 지배하면서 국전을 중심으로 주도권 쟁탈을 위한 대립과 반목의 중심 세력으로 활동한다. 그리고 관전에서 좋은 성적을 내고 명성을 얻기 위해서는 주최측과 심사위원의 관학풍 취향을 따라야 했기 때문에 그 원류인 일본 관전 일본화부의 경향이 '내지內地' 또는 '중앙'문화로서 신속하게 파급되어 계보화와 세력화. 조류화하는 양상을 보였다. 그리고 이러한 아카데미즘 중심의 흐름이 8·15 광복 이후에도 국전을 통해 한동안 이어져 '동양화'에서 '한국화'로의 정체성 회복의 미진함은 물론 새롭고 다양한 창조성을 제약하는 결과를 낳게 하였다.

수묵화와 채색화의 계보화

수묵화와 채색화가 대립된 개념으로 계보화된 것도 식민지 시기에 '동

양화'로 재편되는 1920년대부터이며, 조선미전을 통해 심화되었다. 전통회화의 중세적 회화관습에서 양자는 대립적 관계가 아니라 계서적階序的 질서에 의한 '묵주색보墨主色補'의 차등적 관계였다. 그리고 수묵은 감상물 그림에서, 채색은 실용물 그림에서 주로 사용했던 기능을 달리하는 매재였던 것이다. 남·북종화의 화풍 구분도 수묵과 채색이 기준이 아니라 선담渲淡과 구작鉤斫이었으며, 문인화와 원체화도 사의寫意와 형사形似에 의해 분류되었다.

수묵과 채색을 대척 개념으로 파벌화한 갈등구조의 초래는 근대 일본화에서 비롯된 것이다. 일본화는 이미 에도江戸시대를 통해 자국을 '본방本邦'으로, 중국을 '이방異邦'으로 보는 '일본중화주의'에 의해 도사파土佐派와 린파琳派. 우키요에파浮世繪派 등의 각종 유파 그림을 '화회和繪'와 채색화로, 송·원화에 토대를 둔 중세의 한화계漢畵系와 명·청의 남종문인화를 '당화唐畵'와 수묵화水墨畵로 분류하는 전통을 형성했었다. 이러한 내재적 기반 위에서 근대화를 추진하면서 일본화는 개혁과 수구의 갈등에 의해 신파와 구파로 나뉘어 파벌화되는 양상을 보였다. 신파는 전통회화의 근대적 혁신을 위해 '화회'를 중심으로 서양화를 적극 수용하여 신일본화를 창출하였고, 구파는 동양전통의 수호 차원에서 전통적인 필묵법에 기반을 둔 '당화'의 남화를 계승하여 대립함에 따라 채색화와 수묵화의 이원적 갈등구조를 야기시킨 것이다.

이와 같은 근대 일본화의 대립적 이원구조에 의해 '동양화'는 1920년대부터 기존의 전통회화를 주도해 온 산수화와 남종화의 필묵법을 기반으로 하는 수묵산수화파와, 신감각에 토대를 둔 채색인물화조화파로 양분되어 계보화를 이루게 된다. 수묵산수화파는 남종산수화를 형식적으

로 계승한 정형산수화와 실경산수화의 맥을 이은 사경산수화로 나뉘어, 전자는 일본의 구남화를, 후자는 신남화를 중심화풍으로 참조하면서 전통의 수호 또는 재흥의 명분을 두고 전개되었던 것이다. 채색인물화조화파는 전통회화를 낡은 문사 취향과 고답적인 수묵 중심으로 이루어진 봉건적 잔재로 보고, 그 극복 방안으로 신일본화의 제재적·양식적 경향을 추종하며 세력을 확대해 갔다. 당시 화단에서는 이러한 양대 화맥을 수묵 위주의 '남화'와 채색 중심의 '일본화'로 분류해 인식했으며, 논평자들은 전자의 보수성과 후자의 최신 사조 섭취, 모두를 '나태성'으로 비판하기도 했다.

이처럼 '동양화'는 근대 일본화의 이원적 대립구조의 영향으로 수묵화파와 채색화파로 양립되어 전통의 계승과 극복이라는 근대화의 과제를 분열 속에서 추구했다. 즉 전통회화는 감상물과 실용물, 문인풍과 원체풍, 수묵과 채색 등으로 차별 인식되던 '서화'시대의 차등적 이원구조를 통합하여 새로운 근대적인 민족회화를 창출해 내지 못하고 근대 일본화의 대립적 이원구조로 재편되어 파벌적 분열상을 초래한 것이다. 전통의 계승과 극복의 과제를 이처럼 대립적으로 추구한 이원적 구조와 인식은, 8.15 광복 이후에도 그대로 이어져 헤게모니 쟁탈의 수단과 현대화의 수법으로 이용되었으며, 화단의 파벌화를 심화시키는 원인으로 계속 작용하였다.

근대적 양식의 이식과 개발

개화기인 1890년대에서 1910년대까지의 전통회화는 여항문인화가들의 남종문인화풍과 청말기의 해파海派와 궁정양식을 수용했던 장승업(1843~1897)의 화풍을 계승한 조석진(趙錫晉 1853~1920)과 안중식(安中植 1861~1919) 등에 의해 주도되었다. 이러한 개화기 화풍은 1911년에 이왕가와 조선총독부의 후원으로 설립된 서화미술회에서 조석진과 안중식으로부터 전통회화를 배운 '동양화' 1세대들에 의해 1920년대부터 일본화의 영향을 본격적으로 받으면서 새로운 근대적 양식으로 개발된다. 문학전공의 동경유학생이던 변영로는 1920년 7월 7일자 『동아일보』에 기고한 「동양화론」을 통해 전통회화의 '인습성'과 '비현실성'을 비판하고 근대기의 시대정신을 반영하는 신양식으로의 개조를 촉구하기도 했다.

전통회화의 새로운 양식적 변화는 채색인물화조화 분야에서 먼저 나타나기 시작했다. 채색인물화조화파를 주도했던 김은호(金殷鎬 1892~1979)의 1921년작인 〈애련愛蓮미인〉(도 232)과 〈수접遂蝶미인〉은 청말 미인화의 양식과 함께 메이지明治 초의 미인화 화풍과 1905년 경 내한했던 도사파 계열의 화가 시미즈 도운淸水東雲의 사진영상식 초상화법 등을 결합하여 그린 것으로, 제1회 「서화협회전」에 출품하여 각광 받았다. 서화미술회를 수료한 뒤 일본에 건너가 동경미술학교 일본화과를 졸업하고 돌아온 이한복(李漢福 1877~1940)은 제1회 조선미전에 신일본화풍의 화훼화를 출품하고 3등으로 입상했다.

그러나 '동양화' 1세대의 신진화가들이 새로운 양식을 본격적으로 추구하기 시작한 것은 제1회 조선미전이 끝난 다음 해인 1923년 초부터였

다. 특히 수묵산수화 분야에서는 1회전 때 전통양식의 작품을 출품했으나, 일본인 화가들의 신미술 경향에 자극을 받고 다음 해부터 일변된 화풍을 보이기 시작했다. 그 중에서도 수묵산수화파의 선두주자였던 이상범(李象範1897~1972)과 노수현(盧壽鉉 1899~1978), 변관식(卞寬植 1899~1976), 이용우(李用雨 1902~1952)는 1923년 3월 초 동연사同硏社를 결성하고 '신구화도新舊畵道의 연구' 즉 동서미술의 융합을 통해 전통산수화의 개량에 앞장섰다. 이들이 집단적으로 추구한 새로운 변화는 그룹을 결성한 직후에 열린 제3회 서화협회전과 제2회 조선미전의 출품작을 통해 공개되었다. 당시 『동아일보』와 『개벽』에서는 전통회화에서 볼 수 없던 '사생적 작풍'으로 "화단에 새로운 운동" 즉 동연사 결성이 일어난 뒤의 '첫 솜씨'라며 크게 주목하였다.

이러한 산수화에서의 개량화풍은 주변의 일상적인 자연경관을 시각적 사실성에 기초한 서양화의 사생 수법을 도입하여 그 외관과, 기후적 정취를 전통적인 수묵화의 필묵을 사용해서 나타낸 것으로, 사경화寫景畵의 특징을 보였다. 그러나 전통산수화의 중세적 조형관습을 혁신하고 근대기의 새로운 시대정신과 창조 정신에 부응하기 위해 개량된 이 시기의 사경화로의 전환을 조선 후기 실경산수화의 전통을 발전적으로 계승하기 위한 자생적인 역사의식의 소산으로 보기는 어렵다. 이러한 근대적 형식으로의 전환은 '동양화'로의 재편과 전시회미술로의 전환을 통해 이루어졌으며, 새로운 양식변화도 일본 신남화 화풍에 주로 의존해 추구되었던 것으로 생각된다.

수묵사경화에서 신남화 화풍의 수용은 이상범과 함께 근대 사경산수화가로 쌍벽을 이룬 변관식이 더 적극적이었다. 초기 조선미전에서 수

묵사경화로 연속 4등상을 수상하며 두각을 나타냈던 변관식은 김은호와 함께 1925년 도쿄로 유학가서 고무로 스이운(小室翠雲 1874~1945) 등에게 사사 받으면서 남화 필묵법에 풍경화의 사생법을 융합시킨 일본화의 신남화풍을 섭취하고 이를 근대적인 개량양식으로 차용하여 자신의 화풍 쇄신에 박차를 가했다.

변관식의 개량화풍은 일본 체류 중에도 계속 응모한 조선미전의 출품작들에서 엿볼 수 있다. 이들 작품을 특징짓는 경물들의 심하게 굴곡진 형태와 구성을 비롯해, 몽환적인 분위기와 고사리 모양의 장식풍 수지법과 건필의 과잉 사용, 물상의 윤곽 주위를 여러 번 붓질하여 몰선적沒線的인 느낌과 외운적外暈的인 효과로 체적감을 나타내는 기법 등은 당시 제전帝展 일본화부의 신남화풍을 짙게 반영한 것이다. 그 중에서도 특히 1929년의 제8회 조선미전에 출품한 〈연사모종蓮寺聞鍾〉(도 251)은 일본 신남화운동의 화가였던 시라쿠라 니호白倉二峰가 1922년의 제4회 제전에 출품한 〈심추深秋〉의 영향을 보여준다. 그리고 제6회 조선미전에 출품한 〈남촌청南村淸〉은 야노 데츠잔矢野鐵山의 제4회 제전 출품작인 〈농미穠媚〉와 유사하고 제7회 조선미전에 출품한 〈성북정협城北靜峽〉은 제2회 제전에 출품된 히로오카 칸시廣岡寬之의 〈진수鎭守〉와 비슷하다. 이밖에도 변관식은 이나가키 긴소오稻垣錦莊와 고노 슈손河野秋邨, 유키마츠 순보幸松春浦 등, 일본 관전과 남화원을 무대로 활동하던 신남화가들의 작풍을 섭취하였다.

이처럼 변관식은 일본체류를 통해 근대적인 개량화를 신남화풍을 중심으로 개발했으며, 이러한 요소들은 그의 '소정양식小亭樣式' 형성에도 중요한 역할을 했다. 특히 암석이나 논두렁, 가옥, 나무 등의 윤곽 주위를

여러 차례의 붓질로 짙게 구획하여 마치 큐비즘의 입방체를 연상시키면서 물상의 입체감을 증진시키는 수법이라든가, 필획을 중첩시키며 표면의 양감을 처리하던 적묵법積墨法 등은 '소정양식'의 근간을 이루게 된다.

이상범도 전답의 배치와 원산의 운무공간, 어린 소나무의 양태 등에서 신남화의 작풍을 부분적으로 차용하였고, 신문 삽화에서는 메이지 우키요에浮世繪의 '광선화光線畵'풍의 영향을 받아 두드러진 음영법을 사용하기도 했다. 그러나 이상범은 이러한 양식의 수용보다 텅비어 있는 야산과 들녘을 미점 모양의 점획과 마른 건필의 덧칠로 표면 처리해 자아내는 황량하고 적막한 느낌의 적료감을 통해 망국에 따른 소속감 상실의 심회와 함께 낙후감과 패배주의에 기초한 식민지 미학의 반영에서 특색을 찾을 수 있다. 그는 이러한 화풍으로 조선미전의 동양화부에서 연속 10회 특선의 대기록을 세우고 최초의 추천작가에 이어 초대작가에 해당되는 심사참여의 영예를 얻는 등, 관변화가로서 큰 성공을 거두었다.

한편 정형산수화에서는 정학수(丁學秀1884~?)처럼 기존의 개화기 복고양식을 계승한 경향과 일본유학을 통해 구남화를 배워 온 허백련(許百鍊 1891~1977)의 남종산수화풍이 변관식·이상범의 사경산수화풍과 함께 수묵산수화의 관전양식을 이루며 전개되었다.

채색인물화조화에서도 제2회 조선미전이 열린 1923년경부터 김은호의 미인화와 최우석(崔禹錫 1899~1969)의 역사화 등을 통해 신일본화의 영향이 본격적으로 반영되기 시작했다. 김은호의 1923년작인 〈응사凝思〉(도 235)에서 볼 수 있듯이 기존의 사진영상식 묘사라든가 고사인물화의 선녀도 등에서 애용했던 청대 후기의 연약한 '병태病態' 미인상이 사라지고 노멘能面처럼 분장 처리된 무표정한 얼굴의 정태적靜態的인 미인상이 등

장하였다. 그리고 화면 상단에 긴 나뭇잎이나 덩쿨줄기를 늘어트리는 모티프와 하단의 초화 장식을 비롯해 몽롱체朦朧體로 처리한 후경의 몽환적인 분위기 등에서 신일본화풍의 영향이 두드러진다. 김은호의 이와 같은 신감각의 개량화는 1925년의 일본유학으로 더욱 심화된다.

최우석도 서화미술회 수료후 도쿄에 건너가 신일본화를 배우고 근상적近像的 구도와 몽롱체풍의 역사인물화와 미인화, 불상 등을 그렸다. 지금까지 최우석에 대해서는 일제의 식민지 치하에서 이순신과 정몽주, 최치원. 을지문덕. 동명(주몽)과 같은 한민족의 역사적 위인과 영웅을 그렸던 민족적 저항의식과 주체의식을 지닌 최고의 근대 역사인물화가로 평가되어 왔다. 그러나 조선미전에 출품하여 특입선했던 그의 이러한 역사초상화들은 근대 일본의 식민지 황민화 정책에 부응하여 그려진 것으로, 특히 신도神道미술과의 결합을 추구한 '내선융화'의 표상으로 생각된다.

'일선동조=일선동원=일선동체' 등의 담론을 통해 '내선융화'를 꾀하면서 추진된 식민지 황민화 정책에 따라 일제의 국체사상이었던 신도의 진출이 1920년대 후반경부터 본격화되었다. '경신숭조敬神崇祖'의 신도사상은 천황과 황국을 위한 충군애국의 정신과 함께 순량하고 충량한 제국신민이 반드시 갖추어야 할 덕목으로 강조된 것이다. 신도에서 '가미神'로 모시는 신화적 인물이나 역사적 영웅들은 황조皇祖의 신령과 씨족의 조신祖神, 황실에 충성하고 국난에 순국한 영령, 문화의 진보와 황실의 번영에 공헌이 현저한 신령들로, 충군애국의 화신이기도 했기 때문에 이들에 대한 숭배를 촉구하고 이를 통해 그 정신을 체득시키고자 한 것이다.

이에 수반되어 조선의 역사적 위인들도 '내선융화'의 차원에서 이러한

'신'으로 권장되었던 것으로 보인다. 즉 이들 역사적 인물이 한국사에 기여한 특수성은 배제되거나 왜곡되고, 극우적 국가주의인 황국주의 이데올로기로 강화된 '충군애국'의 보편성만 부각시켜 황민화의 조선적 귀감으로 창출되었던 것이다. 최우석은 이러한 측면에서 역사적 위인들을 조선의 '신'으로 이미지화하고 '내선융화'의 표상으로 형상화하기 위해 제전에 출품된 신도풍 초상화의 형식과 도상을 적극 차용하였다.

최우석이 1927년의 조선미전에 출품하여 특선한 3폭대三幅對의 〈포은공圃隱公〉 정몽주 초상은 후쿠다 케이이치福田惠一가 1925년의 제전에서 특선했던 도요토미 히데요시豊臣秀吉의 신도초상인 풍국대명신豊國大明神을 그린 〈풍공豊公〉 3폭대의 화면구성 방법을 참고로 그려진 것이다.

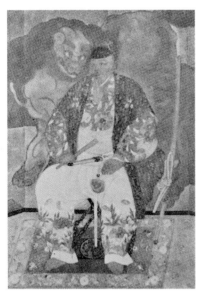

(도 110) 후쿠다 케이이치 〈풍공〉 1925년 제7회 제전 출품작

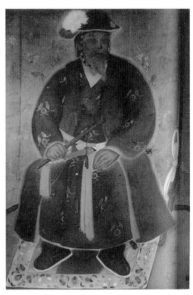

(도 111) 최우석 〈이충무공〉 1929년 제8회 조선미전 출품작

특히 최우석은 이 〈풍공〉 가운데 폭의 도요토미 히데요시 화상(도 110)을 범본으로, 몽환적이고 신령적인 분위기를 강조한 이순신 초상인 〈충무공〉(도 111)을 그려 1927년의 조선미전에 출품하였다. 그리고 1930년의 조선미전에서 특선했던 〈고운선생〉 최치원상은, 일본 고대의 화가지선和仙인 가키모토 히로마루柿本人麻呂 도상과 유사하게 그려서 1929년 제전에 출품한 반나이 세이란坂內靑嵐의 〈대근송大近松〉을 상주像主의 복식만 바꾸고, 구도를 비롯해 기물의 종류와 배치에 이르기까지 거의 그대로 차용한 것이다. 창작품이기 보다 번안작이라고 하는 편이 좋을 정도로 흡사하다.

또한 최우석은 1932년과 1935년의 조선미전에 〈을지문덕〉과 〈동명〉주몽초상을 각각 출품했다. 이들 역사초상화는 고구려와 관련된 영웅들로, 만주사변에 이어 대륙 진출의 야욕을 노골화했던 일제의 시국 상황에 부응하여 제작했을 가능성이 높다. 을지문덕은 국난을 막은 수호신이면서 중국과의 대결에서 승리한 군신軍神으로, 고구려를 개국한 동명은 만선사滿鮮史의 영웅이면서 일본 천손天孫민족의 원류인 부여족의 조신祖神으로 그려진 것이 아닌가 싶다. 이들 인물상은 새해 첫날 대문과 중문에 세화歲畵로 그려 붙였던 장군상과 선비상의 도상을 범본으로 제작되었던 같으며, 이러한 신도적인 초상과 재래의 무속적인 문신門神과의 습합현상은 당시 신도체계로 조선의 무속이 흡수·편입되던 경향과 결부하여 이해할 수 있다.

이밖에도 이케가미 슈호池上秀畝의 문하에서 일본화를 전공한 이영일(李英一 1904~1984)은 1925년의 제4회 조선미전에서의 3등상을 비롯해 6회 이후로 연속 특선을 기록하면서 각광을 받았다. 그는 스승인

이케가미의 화풍을 따라
정치하고 도안적인 화조
화도 잘 그렸지만, 야마토
에大和繪의 벽화성 장식미
와 귀공자풍 농촌 어린이
들의 비현실적인 모습 등
을 통해 환상적인 정서를
자아내는 향토적인 소재
에서 기량을 발휘하기도
했다.(도 112)

(도 112) 이영일 〈농촌아해〉 1928년 비단에 채색 152 x 142.7cm 국립현대미술관

이처럼 1920년대 부터
내지연장주의에 의한 황
민화 문화정책에 수반하여 본격적으로 추구되었던 '동양화'에서의 개량
화는 1930년대를 통해 이상범과 김은호의 양대 화숙 출신의 배렴(裵濂
1911~1968)과 백윤문(白潤文 1906~1979), 장우성(張遇聖 1912~(2005)), 김기창
(金基昶 1914~2001) 등의 '동양화' 2세대와 함께 더욱 심화되면서 변용되는
경향을 보였다. 이 시기에는 1920년대 중엽 이후 크게 대두된 프롤레타
리아 예술관에 대한 반발과 탈아脫亞에서 흥아興亞로 돌아선 신일본주의
에 기초한 대동아주의 또는 동양주의 사조로부터의 영향과 기존의 이식
적인 서구화에 대한 반성에 따라 '조선색'과 '향토색'이 만연되었다.

그러나 이러한 '조선색'과 '향토색'은 쇼와기昭和期의 파시즘인 대동아
주의의 지방색으로 조장된 것으로, 민족적 모순과 역사적 인식의 결핍에
의해 복고적이고 퇴영적인 성향을 띠며 전개된 특징을 지닌다. 조선 후기

의 풍속화를 비롯해 골동 취향의 문인풍과 민속적이고 향토적인 모티프에 소재적으로 집착했는가 하면, 남종화 본연의 필묵미나 표현법과 북종 원체풍의 구륵적鉤勒的인 필묘법 및 설채법을 다시 활용했다. 그리고 조선적인 특질과 전통을 일본식 미론과 일본인의 민예취향에 의거해 인식하고 강조하는 경향이 더욱 심화되었다.

이와 같은 경향은 8·15해방 이후에도 '동양화'에서 '한국화'로의 민족적. 전통적 정체성 회복을 위한 기본 방안으로 이용되었으며, '한국성'의 근간을 이루었다.

근대기 동아시아와
대구의 서화계

머리말

　유럽에 의해 세계사를 변화시킨 대항해시대의 '서학동전西學東傳'이 제
국주의 시대의 '서세동점西勢東漸'으로 이어지면서 근대기의 동아시아는,
동·서문화의 분립과 대립으로 '동양화'와 '서양화' 또는 서화계와 미술계
로 나뉘게 된다. 새로운 '동양맹주'로 부상된 일본의 탈중화주의와 1882년
무렵부터 서구의 근대적 예술주의 관점에서 발화된 서예의 예술성에 대
한 논쟁으로, 서와 화가 분리되어 화는 일본화/동양화라는 이름의 '미술'
로 재편되었고, 서는 묵화인 사군자류와 함께 '서화'로 축소 분류되어 미
술계의 주변 또는 별도의 '권외' 영역을 이루게 된 것이다. '동양화'가 조
선화와 일본화의 공존과 동화를 위한 식민지 '상근桑槿예술'로서 주류 미

이 글은 2017년 4월 대구시립미술관 <석재 서병오의 생애와 예술> 학술대회에서 기조 발표한 것이다.

술계에 편입하여 근대화=서구화를 모색했다면, 서화계는 서예와 사군자 중심으로 문인정신과 지필묵 및 서화일률 전통의 계승과 정체성 수호라는 측면에서 주변화 또는 지방화되며 전개되었다.

그러나 근대기 동아시아의 서화계는 세계사적 대세가 된 서구적 근대화라는 단선적 발전론에 의해 배타적 개념과 영역으로 연명하면서도 일본=동양 중심의 신세계를 꿈꾸던 흥아주의와 또 다른 측면에서 동아시아 엘리트문화의 '고일高逸한 묘경妙境'으로 자부되던 예술성과 전통성을 계승하고 육성하려고 한 의의를 지닌다. 조선시대 영남학파와 위정척사의 '만인소萬人疏' 상소로 전국 유생운동의 선구적 전통을 내재한 대구 서화계도 근대기 동아시아 서화계의 일부를 이루면서 이 분야와의 국제적 관계를 통해 공통성과 독자성을 모색하며 후진 양성과 부흥을 도모했다. 문인들의 여기물餘技物이던 서와 사군자류를 함께 다루는 '서화'의 전문화 또는 직업화를 이룬 근대기 한국에서 석재 서병오(石齋 徐丙五 1862~1935)를 중심으로 형성된 대구 서화계를 광역적으로 이해하기 위해 한국을 포함한 근대기 동아시아 서화계의 맥락에서 살펴보고자 한다. 주류 평론과 미술사에 의해 구축된 기존의 단선적 발전론의 근대에서 소외되고 차별된 서화계의 조명을 통해 '복수複數의 근대'를 구상하는 계기가 되었으면 한다. '서화'는 봉건문화로서 청산의 대상이 아니라, 근대기의 동양전통주의 또는 문화민족주의의 표상이란 측면에서의 강조와 재인식이 필요하다.

근대기 일본 및 대만과 중국의 서화계

1868년 메이지유신明治維新으로 근대기 동아시아의 새로운 지도국으로 서구 '모더니티' 지향의 '문명개화'를 주도한 일본은, 구화歐化주의와 국수주의를 오가면서도 진보 문명을 상징하는 '미술'로의 편입을 통해 단선적 발전을 도모했다. 근대기의 일본은 미술계에서 '서양화'와 경쟁하기 위해 기존의 화화和畵와 화한화和漢畵를 중심으로 '일본화'로 통합해 근대화를 추구한 것이다. 에도 후기 이래 성행한 '남화南畵'는 1882년 계몽주의 '모더니티'로, 메이지 '문명개화'에 막대한 영향력을 행사한 페놀로사에 의해 "각고의 노력이 결핍된 것"으로 배척되면서 전통 계승의 보수적인 '순純남화'와 사생성과 표현성을 보완한 개혁진보 성향의 '신남화'로 나뉘어 미술계의 일부를 이루며 분쟁하게 된다.

서와 화의 병칭 및 통칭에서 서예 및 전각과 사군자 계통의 간결한 묵화류나 묵희류로 점차 축소화된 '서화'의 경우, 남화와 함께 문아文雅취향의 대중화에 의해 에도 말에서 메이지 초에 성행했고, 초기 박람회에서 분류명과 더불어 전시물로 채택되기도 했다. 그러나 '미술' 또는 '회화'로의 근대화가 본격화됨에 따라 시대 조류를 역행하는 '해물害物'로 인식되면서, 일본의 근대적 정체성을 표상하기 위한 메이지 '미술'의 공적 제도화 과정에서 배척되어 관전官展과 미술학교 전공 등에서 배제되었다.

1886년 개최된 동양회화 공진회에서 묵희류의 출품을 못하게 규칙으로 정한 바 있으며, 분류명으로 쓰이던 '서화'도 1889년 '미술'이 국가적인 용어로 정착되면서 공식 명칭에서 사라졌다. 따라서 단선적 발전을

언술하고 규명하는 주류 평론과 미술사에서도 제대로 취급하지 않게 된다. 어려서 시문과 서도, 문인화를 배우며 서화가로 성장한 다키 가테이(瀧和亭 1830~1901)가 근대화의 물결을 따라 사실적이며 농려한 화조화로 전향하여 명성을 얻은 것이나, 한학자 출신의 도미오카 뎃사이(富岡鐵齋 1836~1924)가 여기적인 문인서화에서 출발하여 1870년대 후반 이후 신감각의 표현 남화와 대화회大和繪를 오가며 화명을 높인 것도 이러한 맥락에서 이해된다.

'서화'는 근대기 일본에서 주류화되고 보편화된 미술계와 분리되어 별종으로 특수된 서화계, 서화가들의 사숙私塾 또는 학숙學塾을 통해 확산되거나 서화회에서의 제작과 전시로 유통되었다. 서화회는 18세기 말의 에도 후기 이래 '전관展觀'이란 형식의 고화와, 신작을 함께 진열하는 전람회와, 문인 등의 시문서화가들이 술을 마시면서 시를 짓고 서를 휘호하고 소품의 묵화를 그리며 '석서席書'와 '석화席畵'와 같은 즉석품을 산출하던 모임의 두 종류가 있었다. 전자는 사찰에서, 후자는 주루酒樓나 요정에서 주로 이루어졌다. 크게 번성한 후자의 휘호회 성격을 지닌 서화회에선 회비를 내고 참관한 애호자들을 위한 즉석판매가 성사되기도 했는데,(도 113) 도쿄, 쿄토, 오사카 등, 3도都 외의 지역으로 확산되었다. 이러한 서화회는 메이지 전반기까지 성행하면서 남화가들과 함께 서화계를 유지하다가 신파계 중심의 미술계로 갱신되면서 문인적 서도는 전문화 혹은 전업화 되어 분립되었고, 전후戰後에는 급진 모더니즘과 연동되어 '전위서도前衛書道'와 '묵상墨象' 등으로 혁신을 추구하게 된다.

사군자류는 미약했지만 '순남화'의 구파 계열 남화전과 일본미술협회전을 통해 발표되기도 했다. 그러나 1880년과 1882년의 메이지 후기에 출

(도 113) 가나와베 교사이 외 〈서화회〉 1876년 종이에 수묵담채 131.5 x 65.5cm 일본 개인소장

간된 3권의 『남화초보南畵初步』에 사군자 화목이 1권을 이루었던 것과, 입문서인 『남화계제南畵階梯』의 상권이 사군자로 구성된 것으로도 알 수 있듯이 '남화'의 입문 또는 기초 화목으로, 구파계의 일부로 존속되거나 소인화素人畵 또는 취미예술로 명맥을 이어 갔다. 특히 관료층과 식자층, 상류층 또는 상류층 남성을 상대하는 여성들 사이에서 문인화 및 배화俳畵의 전통과 '한문숭배' 풍조와 유착되어 교양 및 취미의 한묵翰墨과 희묵戲墨으로 즐겨 이용되었다. 근대 일본의 제도화되고 주류화된 공적 '미술'에서 차별 또는 배척되면서 사적 영역으로 연명하게 된 것이다.

강희제 22년(163) 청의 영토가 된 대만은, 주로 복건성과 광동성에서 건너온 이주민들에 의해 개발되면서 강남지역의 중국화가 이식되다가 1895년 청일전쟁의 패배로 일본에게 양도되어 식민지 통치하에서 근대기를 맞았다. 청말의 서화 전통이 계승되기도 했으나, 일본화풍의 교채화膠彩畵인 '동양화'가 '서양화'와 함께 미술계의 주류를 이루었다. 1927년에서 1936년까지 개최된 관전인 대만미술전람회(약칭 臺展)와 1938년에서 1944년까지 개칭하여 열린 대만총독부미술전람회(약칭 府展)의 동양화부

에서 식민지 본국 일본의 관전과 마찬가지로 '미술'의 관점에서 사생과 사실 및 개성을 강조하면서 전통 서화를 배척했다, 여벽송(呂璧松 1871~1931)을 비롯한 청말의 전통을 이은 유산酉山서화회 동인들의 출품작이 모두 낙선된 것이 이를 말해준다. 관전을 중심으로 일본과 동일한 단선적 근대화가 이식된 것이다. '동양화'에서 분리된 '서화'는 '남화'의 초보나 교양, 취미화된 메이지 후기 이래의 풍조를 따라 1910년대에 방문한 일본 남화가들의 즉석 휘호회와 총독부 고관층과 전문가 식자층의 거주 일본인 주도의 '대만소인화회臺灣素人畵會', '세연회洗硯會' 등을 통해 유통되었다. 해방 후의 현대에 '서화'가 미술학교 전공에서 채색을 뺀 필묵 또는 수묵의 분류명으로 사용된 것으로 보아 일본의 전통적인 '채색'과 '수묵'의 이원구조에서 벗어나지 못한 것으로 보인다.

근대기 중국의 서화계는 19세기 중엽의 아편전쟁으로 서방에 개항된 후 중국의 경제, 문화를 선도하는 신흥의 종합도시로 급성장한 상해를 중심으로 전개되었다. 강남지역의 오랜 서화일률 문화와 이를 겸비한 문인화가 및 필묵 전통의 기반과 함께 18세기 이후 양주화파에서 상해의 해파海派 혹은 해상화파로 이어진 사군자도 포함된 장식사의풍 초목화 훼류의 애호와 성행으로 일본과 대만의 단선적 발전론과는 다른 미술사적 의의를 이룩했다. 국화國畵개혁의 제백석(齊白石 1860~1957) 등이 활약한 북경의 경파(京派)와도 공통점과 함께 차이점을 보였지만, 전통 서화의 주류적 맥락에서 계승된 복수의 발전을 이룬 것으로 생각된다.

특히 소주에서 근대기 상해로 이주해 조지겸(趙之謙 1829~1884)을 계승하며 활약한 오창석(吳昌碩 1844~1927)과 포화(浦華 1832~1911)를 비롯한

해상 금석화파는, 시문서화전각 및 북비北碑의 전서체 서풍 등을 결합하여 문인서화의 직업화 또는 대중화를 지향했으며, 신흥상인층의 구매력 증진과 더불어 미술시장에서도 인기를 얻어 서화계의 활성화에 크게 기여하였다. 당시 집안에 서화를 장식하는 것을 우아하고 고상한 필수 전통으로 여겼으며, 신문에도 서화 전시와 매매 광고가 자주 실렸다. 상해의 서화는 중국 국내에서의 인기도 높았지만, 일본의 '경판신京阪神' 즉 교토와 오사카, 고베의 한학자나 문인, 서화가와 수집가들로 부터도 애호되어 국제적인 명성을 얻기도 했다.

1927년 특별시가 된 상해에서 2년 뒤인 1929년에 중국 교육부 주최의 제1회 전국미전이 열렸는데, 서화부와 함께 금석부를 설치한 것은 이와 같은 상해 중심 서화계의 성황에 힘입은 바 크다고 하겠다. 중국 근대 철학과 교육의 선구자인 채원배(蔡元培 1868~1940)는 '미술'의 관점에서 '서화'를 타락과 낙후의 표상으로 보기도 했다. 그러나 청말민국 초의 개혁파 정치사상가였던 강유위(康有爲 1858~1927)가 '변법자강'을 외치면서도 전통을 존중한 근대화를 강조하며 시서화의 필묵사조를 적극 옹호한 것이라든가, 중국의 미학이 근대기 일본의 번역어 '미학'을 사용하면서도 왕국유(王國維 1877~1927)의 '경계境界論'론 등을 통해 자기표현으로서의 '미美'보다 자기실현으로서의 '선善'을 우위에 둔 것은, 중국 서화계 활성의 이러한 조류와 맥락을 같이 하면서 중국 근대화의 복선적 경향을 나타낸 것이 아닌가 싶다.

오창석은 초기에 소주 등지에서 전각과 함께 서예적 필치의 사군자를 주로 그리다가 상해에서 서화와 전각의 작법을 결합한 개성적인 금석화풍의 초목화훼화로 크게 성공했으며,(도 114) 이러한 서화가로서 근대

기 최고의 명성을 누렸다. 오창석과 포화,
왕일정을 비롯한 상해의 해파 후기 서화
가들은 기존의 동호회에서 '고유한 문화
정화의 보존'의 표방과 함께 서화 창작 및
전시와 판매, 후진 양성 등 직업화, 전문
화된 해상제금관금석서화회와 예원豫園
서화선회, 상해서화연구회 등을 조직하며
활동하기도 했다. 예원서화선회의 경우
작품을 팔아 의연금 모집 등 자선 사회활
동을 시도한 최초의 예술단체로도 유명하
다. 이처럼 전업서화가의 자립 양상과 서
화단체의 조직 및 전문적인 창작 활동 등
이 미술계와 함께 '복수의 근대'를 이루었
으며, 이러한 경향이 근대기의 한국 서화
계 형성과 전개에 일정한 영향을 미친 것
으로 보인다.

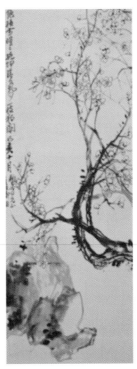

(도 114) 吳昌碩, 〈기암백매〉
1899년 종이에 수묵 129.3 ×
42.7cm 교토국립박물관

근대기 한국과 대구의 서화계

한국에선 11세기 중엽의 고려 중기 이래 문화담당층으로 성장한 문
사층의 취향에 수반되어 문인 서화의 흥성과 함께 매죽梅竹과 난죽蘭竹
으로 이어지며 대표적인 문인화목인 사군자류도 남다른 발전을 보였다.

17·18세기의 조선통신사행 등을 통해 일본 남화의 시조인 기온 낭카이祇園南海와 오사카의 대표적인 문인화가 기무라 겐카도木村蒹葭堂를 비롯한 에도 후기의 사군자 전개에 영향을 미치기도 했다. 통신사 수행화원과 문인서화가들은 방일 중 시재화試才畵와 수응화酬應畵를 통해 상당량의 사군자를 그렸고 이성린의 묵죽은 판각되어 오사카의 화사 오오카 슌보크大岡春卜가 편찬한 화보에 수록된 바 있다.

조선 말기에는 김정희 중심으로 일어난 '완당바람'과 결부되어 서화동원同源, 용필 동법의 서화일치 사상이 문인서화의 고전적 원천으로 풍미하면서 사의적 또는 문자향 필묵미의 표상으로 난죽을 비롯한 사군자류가 크게 번성하였다. 아편전쟁 등으로 야기된 서세동점의 위기의식을, 서구의 물질문명에 대한 동양 정신문화의 우월감에 의해 고도의 문인정신으로 응결하여 배양하고 극복하려는 의지도 작용했을 가능성이 있다. 감상용 서예의 창작도 이 무렵 본격적으로 성행하였다. 이러한 풍조를 비양반 출신의 여항문인서화가들이 중추적인 실행세력으로 확산시켰는가 하면, 서화시장의 활성화를 견인한 것으로 생각된다. 그리고 민간 수요의 확산에 따라 사군자류를 주종으로 한 수묵민화의 발생을 유발하기도 했다.

이처럼 사군자류를 주축으로 한 '서화'의 활기는 개화기를 거쳐 근대기로 이어졌다. 1909년에 내한하여 1910년 조선총독부 부설의 경성중학교 도화교사로 부임한 히요시 마모루(日吉守 1885~?)가 메이지 말기인 당시 조선의 "미술활동은 보잘것없고 … 사군자와 같은 특수한 것이 행해지고 있었는데 (난죽에 뛰어난) 김응원씨와 김규진씨는 상당히 유명해서 배우는 사람들이 아주 많았다"며 「조선미술계의 회고」라는 글의 첫머리에

기술한 것으로도 짐작된다. 특히 대원군의 '석파란'을 계승한 김응원(金應元 1855~1921)의 '소호란小湖蘭'은 인기가 높아 그의 '위조서화'가 많으니 속지 말라는 기사가 『매일신보』에 실리기도 했다. 1911년 동호회의 성격을 띠고 창설된 '경성서화미술원'을 1912년 '김응원과 안중식 양씨'의 발의로 이왕가의 후원을 받아 '서화의 왕성한 발전'과 '청년서화가 양성'을 위해 '서화미술회'로 재설립했는데, 3년 수료 후에 주는 '화과畵科'의 졸업증서 테두리를 매난국죽으로 장식한 것으로도,(도 115) 사군자의 위상이 각별했음을 알 수 있다. 서세동점의 세계사적 대세에 대응하고 타개하기 위해 바뀔 수 없는 '도道'와 수시로 변하는 '기器'는 분별해야 한다는 '도기상분道器相分'의 논리에 바탕을 두고 개화기에 제창된 '동도서기론'에 수반되어, 서화일률과 문인화의 정수인 사군자가 '동도東道'의 꽃으로 이어지며 확산된 것으로도 보인다.

외숙인 서화가 이희수에게 기초를 배우고 1885년 중국으로 건너가 북경과 양주 등을 거쳐 상해에서 지내며 모두 8년간 전문화되고 직업화된 청말 서화계의 경향과 발전상을 체험하고 돌아온 김규진(金奎鎭 1868~1933)은, 영친왕의 서화교사로 명성을 높인 뒤, 1907년 국내 최초로 10세에서 15세 사이의 소년을 대상으로 강습하는 사설 '교육서화관'을 열었다. 같은 해 평양에 지부도 설치했는

(도 115) 제4회 서화미술회 화과 졸업증서(이상범) 1918년

데, 서화 교습과 함께 작품 판매도 시도한 것으로 보인다. 1915년에는 '(정신)문명을 대표하는 서화의 발전이 국력의 발전'이라는 취지를 내걸고 '서화연구회'를 설립했다. 남녀반을 분리해 3년 과정에 주 2회 기준으로 한시문 및 서법과 함께 사군자를 주로 강습했는데, 일본인 취미생을 포함해 회원이 100여명에 달한 적도 있다. 『해강난죽화보』 상하권을 비롯해 강습용과 독습용 교재를 간행하기도 했고, 1917년에는 평양지회를 세우기도 했다. '인산인해'를 이루었다고 기록될 정도로 운집하는 '관중'을 위해 회원 전람회와 휘호회를 개최하면서 15년간 운영했으며, 이병직과 노원상, 민택기, 김영수, 강신문, 이응노, 김영기, 방무길, 정용희 등의 서화가를 배출하였다.

당시 서화수요의 확산과 김규진의 서화활동은, 1921년 6월 18일부터 쓴 그의 일기를 통해서도 엿볼 수 있다. 서화계의 각종 행사와 초청연 참석과, 서울에서는 물론, 지역 유지의 요청 등에 따라 전국 각지를 순회하며 서화전람회를 개최하고 휘호회를 수 없이 열었는가 하면, 쏟아지는 주문화의 제작으로 눈코 뜰 새 없이 바쁜 나날을 보낸 것으로 기술되어 있다. 1921년 8월의 공주 서화전과 석상席上휘호회에서의 회비와 판매 수입금 가운데 일부를 상해의 '예원서화선회'처럼 자선금으로 기부하기도 했다.

이러한 서화열기는 1916년 남산에 6만명이 운집한 가운데 열린 '시문서화대회'를 통해서도 확인할 수 있다. 이러한 열기는 1918년 한국 최초의 서화가 단체인 '서화협회'의 발족으로 이어졌으며, '시문서화총회'와 '문인서화전' 등의 명칭으로 전국적인 확산을 보였다. 1918년 무렵 안중식 등 대표적인 서화가들이 합작한 〈사군자〉(도 116)는 서화협회의 계승을

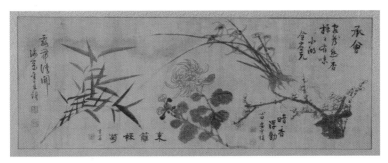

(도 116) 안중식, 김응원, 이도영, 김규진 〈사군자〉합작 1918년 경 개인소장

다짐하는 '승회承會'의 의지를 다룬 것으로 보인다. 1916년에는 3년 전 평양으로 간 묵란의 대가 윤영기(尹永基 1834~1920년경)를 중심으로 설립한 '기성箕城서화회'가 남녀 수강생으로 성황을 이루었고, 김규진에게 사군자를 잠시 배운 바 있는 김유탁(金有鐸 1875~1955년 이후)은 1921년 삼청동과 인천에 '서화지남소'를 세운 뒤 쿠폰제로 운영하며 순회 지도를 하기도 했다. 사군자 교습서의 교재로 사용한 책 제목이 '남화초단계'로, 일본의 1880년 이 분야 입문서 제명을 연상시켜 흥미롭다.

이 보다 몇 개월 앞서 통영에서 이희수에게 사사 받고 오창석을 사숙한 난죽의 명수 김지옥 등이 "옛 조상의 풍부한 예술적 천품을 역사적 자랑거리로 회복"하려고 '만근輓近' 즉 "몇 해 전부터 각지에서 서화예술회 등이 종종 생긴다 하여 매우 기뻐할 형상인 바 통영에서도 그와 같은 순미한 기관"으로 '서화예술관'을 창설하고 서화 강습과 전람회 개최를 시도한 바 있다. 그리고 1922년 무렵 서와 사군자의 신예인 개성의 황씨 4형제가 '송도서화연구회'를 조직하고 교습 활동과 함께 강사와 강습생 합동 전람회를 추진하기도 했다.

1921년 12월 정무총감 주재로 운영규정을 마련하고 1922년 1월 총독부 고시로 공표한 다음 6월 1일에 개최한 관설공모전인 조선미전이 '동경의 제전帝展을 모방'한다는 방침에도 불구하고 일본과 대만의 관전에서 배제한 서와 사군자를 공모 대상에 포함한 것은 이와 같은 조선 실정 즉 '서화'의 강한 전통과 서화계의 비대함 때문이었을 것이다. 제1회와 제2회에는 서와 화의 분리 사조에 따라 사군자를 '동양화부'에 포함시켰으나, '서부'의 심사원으로 사군자를 심사할 수 없게 된 김규진의 강력한 항의로 제3회부터 사군자와 간단한 묵화는 3부인 '서부'로 편입하여 '서 / 사군자부'로 바뀌면서 양자는 축소된 근대기 '서화'의 분류 개념으로 결합되어 더욱 공고해진다. 이러한 변경으로 제2회에 2점 밖에 없던 사군자 입선작이 3회에 18점으로 6배 증가되면서 서화계의 확산을 촉진 또는 지속하게 했다.

대구는 조선 영남학파의 이념과 지조가 내재된 지역적 전통을 강하게 지닌 곳이며, 개화기에 이만손 등 영남 유생 만여명의 상소로 위정척사 전국 유림 운동을 선도한 지역이기도 하다. 조선의 사상적, 문예적 진원지의 하나로, 재도시載道詩와 시조의 '오륜가'와 같은 도학적 시가의 전개에도 영남 사림파의 역할이 가장 컸다. 서화에 있어서도 김종직과 함께 영남학파의 인맥을 조성한 김일손(1464~1498)은, 조선 초 수양론적 회화관의 대표적인 문사로, 무오명현의 문인화가 이종준의 〈매죽〉에 대해 시서화일률론과 함께 작가의 내적 절의와 기상의 표출이란 측면에서 높게 평가한 바 있다. 그리고 영남학파를 정초한 이황(1501~1570)의 제화시는 기묘명현인 신잠의 작품을 비롯한 묵죽이 대종을 이루었는데, 고난과 역

경에서도 변치 않는 의지를 지닌 '설죽'
의 찬송 등을 통해 시서화가 도덕적 인
간 완성의 매체이며, 윤리적 심성을 표
현하는 실천물로 강조하기도 했다.

　근대기 영남 서화계의 형성을 견인
하며 1922년에 발족된 '교남시서화연
구회'는 이러한 지역의 내재적 전통과
함께 한국을 포함한 동아시아 서화계
와 국제적 관계를 맺으며 전개된 특징
을 지닌다. 강습소 설치 및 후진 양성,
창작 활동과 전시회 개최, 작품 판매,
전시시설 설립 등을 목표로 세운 것은
'교남시서화연구회'를 발기하고 이끈
석재 서병오(徐丙五 1862~1935)의 상해,
일본 등지에서 체험한 국제적 안목과

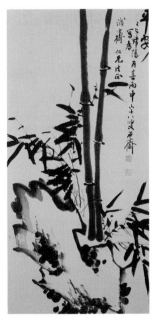

(도 117) 서병오 〈묵죽〉 1929년 종이
에 수묵 134 x 66cm 개인소장

국내 중앙무대에서의 교유 및 활동 경험을 반영한 것으로 보인다. 그러
나 여타 연구회와 달리 시서화를 단체 명칭으로 사용한 것이라든지. 지
역 유지들과 서화가들의 협조체제로 운영하며 전국적인 규모로 확장하
고 대를 이어 서화의 발전을 추진한 것 등은 근대기 동아시아 서화계의
공통성과 함께 차이성을 나타냈다는 점에서 각별하다. 특히 포화와 민
영익 화풍을 토대로 '석재죽石齋竹'을 이룩하고,(도 117) 조선미전과 대구
서화계에 영향을 미친 서병오가 '미술'을 형사形似로 보고 사군자의 사의
寫意와 대립적으로 인식한 것은, 근대 '왜양倭洋'의 '육안肉眼문화'에 대한

우월의식과 사의적 서화문화의 수호의식을 반영한 의의를 지닌다고 하겠다.

근대기의 대구 서화계는 이러한 국제적, 지역적 특성과 함께 '서양화'를 주축으로 한 미술계와 공존하며 복수의 발전을 도모했다는 측면에서 새로운 주목이 요망된다.

한국 근대 '서양화'의 모더니즘

머리말

1920년대 초부터 일본 유학생들에 의해 단편적으로 소개되기 시작한 후기인상주의 이후의 모더니즘 미술은, 유미적 예술주의 또는 주관주의 미술론과 반아카데미즘 미술로서의 신흥적이고 혁신적인 사조의 유입과 함께 수용되기 시작했다. 창작 주체인 작가가 '세계 중심'의 독립적이고 자율적인 존재로서 주어진 세계의 재현이 아니라, 이를 해석하고 가공하는 주체적 행위를 최상의 예술로 추구하게 된 것이다. 모더니즘 미술은 '예술파'로도 지칭되며 대두되었다. 예술은 인생이나 사회를 위한 것이 아니라, 예술 그 자체를 위한다고 했다. 작가는 조물주와 같은 위치에서 고유한 자신의 주체적 정신성인 내면적, 생명적 개성을 표현해야 하며, 자

이 글은 『미술평단』96(2010.3)에 「1930년대의 모더니즘 화가」로 수록된 것이다.

연과 현실 모두 불완전하기 때문에 완전한 예술로 '개조' '수선' '수정'하는 '창조'를 이룩해야 한다고도 했다.[1]

이러한 사조와 결부된 한국 근대 '서양화'의 모더니즘은 온건한 모더니즘인 후기인상파 화풍과, 프로미술운동과 연계되어 알려지기 시작한 입체파와 미래파의 급진적인 전전戰前 모더니즘을 수용하며 전개되었다. 1920년대 전반의 신문 삽화소설을 통해 대두되었으나, 윤희순이 1931년 경부터 '신흥미술'이 동경을 거쳐 노도처럼 밀려들었다고 했듯이,[2] 본격적인 전개는 1930년대를 통해 이루어졌다. 이처럼 1930년대에 이르러 성행하기 시작한 모더니즘 미술은, 프로미술에 대한 대타적 견제의식에서 신흥미술의 탈정치화에 따른 예술주의와 주관주의의 자율성 및 순수성의 확장과 결부되어 전개되며, 동양주의의의 '조선색' 또는 '반도색'과 협성한 동양적 모더니즘을 창출하기도 했다.

반 고흐와 고갱, 세잔 등, 후기인상파를 비롯해 작가의 내면성에 의한 대상의 주관적 인상으로 자연주의적 형상성을 존중하는 온건한 모더니즘은 관전인 조선미전을 통해서도 성행했다.[3] 대표적인 작가로 이인성과 오지호, 김주경, 황술조 서진달, 이쾌대, 김만형 등을 꼽을 수 있다. 객관적이고 사실적인 기존의 자연주의적 전통을 거부하면서 자율성을 적극적으로 추구하여 시각성 너머 실재하는 형상을 조형하고자 한 20세기 초

1 홍선표, 『한국근대미술사-갑오개혁에서 해방시기까지』(시공사, 2009) 175~176쪽 참조.

2 윤희순, 「조선미전과 화단」, 『신시대』 1943년 8월호 참조.

3 1930년대를 통해 조선미전 서양화부의 심사위원으로 이시이 하쿠테이(石井柏亭)와 야마시다 신타로(山下新太郎), 아리시마 이쿠마(有島生馬), 야마모토 카나에(山本 鼎), 야스이 소타로(安井曾太郎) 등 다이쇼기의 주관주의와 후기인상주의 확산에 중심적 역할을 했던 二科會 계열의 대표적인 화가들이 아카데믹한 외광파 화가들과 함께 참여했다. 이들은 1935년의 帝展 개조 이후 官展의 회원으로 진입하기도 했다.

의 입체파 및 야수파와 그 이후의 전위적인 전전 미술 경향과 결부된 급진적 모더니즘은, 일본 유학생 중에서도 주로 사립학교 출신들에 의한 재야 그룹전을 통해 전개되었다. 조선미전 즉 아카데미즘계인 관전을 거부하고 참여하지 않은 구본웅과 길진섭, 이중섭, 김하건, 문학수, 김환기, 유영국 등이 이를 주도하였다.

온건 모더니즘

1930년대의 온건 모더니즘을 대표하는 작가는 이인성(1912~1950)이다. 이인성은 대구에서 초등학교를 졸업 후 대구 서양화단의 선구자, 서동진에게 수채화를 배웠고, 교육자이며 고고미술 수집가 시라가 쥬키치白神壽吉의 후원으로 1931년 동경으로 유학 가서 학력 제한이 없는 태평양 미술학교 야간부에 입학해 유화를 배웠다.[4] 그는 제전帝展 및 신문전新文展에서 여러 차례의 입선과 일본 수채화회전에서 〈아리랑 고개〉(삼성미술관 리움)로 최고상을 수상하는 한편, 조선미전에서도 연속 특선 6회와 총독상과 창덕궁상을 받고 25세에 추천작가가 되는 대기록을 세운다. 당시 언론으로부터 '양화계의 거벽', '화단의 귀재', '조선의 지보至寶'라는 찬사를 들었을 정도로 1930년대의 서양화단에서 가장 화려한 명성을 누리기도 했다.

유학 전에 투명 수채화법을 통해 인상주의 화풍을 주로 구사한 이

4 이인성의 생애와 작품세계에 대해서는, 신수경, 「이인성의 회화연구」(홍익대 대학원 미술사학과 석사논문, 1995)와, 『한국의 미술가-이인성』(삼성문화재단, 1999) 참조.

(도 118) 이인성 〈세토섬의 여름〉 1933년 제12회 조선미전 출품작

인성은 유학 이후인 1933년부터 불투명 수채화와 병행해 유화도 다루면서, 1933년의 제12회 조선미전과 제20회 일본수채화회전 출품작인 〈세토섬의 여름〉(도 118)에서 볼 수 있듯이, 경관의 형식적 구조와 기법에 반영된 폴 세잔의 영향을 비롯해 후기인상파의 화풍을 반영하기 시작한다. 세토(瀨戶)내해의 섬을 그린 것으로 짐작되는 이 그림의 구도나, 붓질, 경물의 입방체적 표현 등은 세잔의 1983~85년 〈에스타크에서 본 마르세유만〉(메트로폴리탄미술관)과 1887~90년경의 〈생트 빅투아르산〉(오르세미술관)을 연상시킨다.

실내와 정원 풍경의 작품은 고갱의 영향을 받은 보나르의 나비파적이고 앤티미즘적인 실내화의 성향을 보여준다.[5] 〈여름 실내에서〉는 일본에서 습득한 유화와 같은 효과를 주는 불투명 수채화인 과슈로 그린 것인데, 1934년의 제15회 제전 입선작이다. 테라스 창을 사이에 두고 정물화와 풍경화를 결합한 듯한 거실 정경은, 부유하고 모던한 부르주아지 취향을 반영하여 다루어졌다. 프랑스 상징파 시인들이 노래한 유리창 밖과 실내 공간의 관계를 은유했을 가능성이 추측된다. 실내 공간을 장식하고

5 김미정, 「1930, 40년대 예술을 통해 나타난 서구영향의 양상-이효석과 이인성을 중심으로」, 『연구논총』13(이화여대 대학원, 1985.12) 16~20쪽 참조.

있는 열대 식물 화분과 함께 배치된 조선 꽃신은, 문명화되고 도시화된 눈으로 서구인의 엑조티시즘을 재창출한 것으로도 보인다.

강한 원색조의 색채 병치와 분활된 필촉의 규칙적인 양태는, 후기인 상주의의 감화를 보여주는데, 서정적이면서 안온한 앵티미즘적인 매력은 구성과 색채를 중시한 보나르를 연상시킨다. 식물들의 곡선적인 율동감과 장식성은, 아르누보의 영향을 받은 고갱과 나비파의 취향과 상통된다. 물상의 윤곽 부분에는 세잔과 마티스 등이 사용한 앙티 세른(anti-cerne) 기법을 활용하여 바탕 종이의 흰색을 이용하거나 칠하기도 했으며,[6] 반짝이는 광휘감과 무르익은 몽환감을 나타내기도 했다.

이인성의 이러한 감성적이며 장식적인 실내화나 정원화는, 1930년대를 통해 〈실내〉와 〈초가을의 정원〉, 〈온일溫日〉, 〈창변〉, 〈정원〉 등으로 이어졌다. 모두 '자포나르'라는 별칭을 사용했을 정도로 일본 취향에 심취했던 보나르와, 그의 영향을 받은 츠지 하사시辻永와 마키노 토리오 牧野虎雄 등의 화풍과의 연관성이 추측된다.[7]

원시적 향토색풍의 〈가을 어느 날〉과 〈경주의 산곡에서〉 등은 고갱의 강렬한 원색적 색채와 종합주의의 구성적 화풍을 토대로 다루어졌다.[8] 1934년 조선미전의 특선작인 〈가을 어느 날〉은 작가가 그림엽서로

6 이인성의 앙티 세른 기법 사용에 대해서는, 이준, 「'근대화단의 귀재' 이인성 예술의 재조명」 『근대화단의 귀재 이인성』(삼성미술관, 2000.11) 12쪽 참조.

7 이인범, 「이인성의 초기작품 연구」 『한국근대미술논총-청여 이구열 회갑기념논문집』(학고재, 1992) 401~423쪽과 김영나, 「이인성의 성공과 한계」 『한국의 미술가-이인성』 32~34쪽 참조.

8 원시적 향토색의 경우, 도시화와 공업화의 구속에서 벗어나 비문명적 구원지이며 위안처로서의 향수적인 자연=고향을 모더니즘 사조인 원시주의 미술의 맥락에서 나타낸 것이다. 모더니즘적 프리미티브(Primitive)의 이데올로기에 대해서는, Robert S. Nelson and Richard Shiff edited, *Critical Terms For Art History*(加藤哲弘·鈴木廣之 監譯, 『美術史を語る言葉: 22の理論と實踐』 ブリュッケ, 2002, 310~333쪽) 참조.

도판을 가지고 있던 고갱의 〈바닷가의 여인들〉(1899년)에 보이는 타이티의 원시적 정경을 참조해 그린 느낌을 준다.[9] 특히 바구니를 팔에 걸쳐 든 반라半裸의 측면 여성상은 〈바닷가 여인들〉에서 과일 바구니를 팔에 걸치고 고개를 돌려 응시하고 있는 반나체의 타이티 여인을 번안해 그린 것으로 보인다.

현실경과 상상경을 조합하여 구성한 가을 들판과, 흙색처럼 검붉고 야성미 넘치는 반라의 여인은, '근대 초극'의 논리로 추구되던 비문명의 원시적 이미지로 재현된 듯하다. 하늘과 땅을 푸르고 붉게 표현한 것은, 후지시마 타케지藤島武二와 윤희순도 강조했듯이,[10] 오염되지 않은 '청공靑空'과 태양을 집어삼킬 듯한 '적토赤土'를 갖고 있는 원시적 이미지의 조선 풍토색을 구현하기 위해서였다. 그의 이러한 원색적 향토의 표현은 1935년 조선미전에서 최고상인 창덕궁상을 수상한 〈경주의 산곡에서〉(도

(도 119) 이인성 〈경주의 산곡에서〉 1935년 캔버스에 유채 136 x 195cm 삼성미술관 리움

9 김영나, 「이인성의 향토색」『미술사논단』9(1999.11) 201~202쪽 참조.
10 김인진, 「오지호의 회화론 연구」『미술사논단』13(2001.12) 209쪽; 윤희순, 「제 11회 조선미전의 제현상(2)」『매일신보』 1932년 6월 2일자 참조.

119) 더욱 심화되어 나타났다. 타는 것처럼 붉은 황토색과 짙푸른 하늘색의 강렬한 보색대비는, 신라 천년의 영화가 깃든 고도古都에서 근경의 깨진 기와장을 보며 회상에 잠긴 자세로 피리를 손에 들고 앉아있는 어린이와, 아기를 업은 채 원경을 바라보며 무언가를 기다리는 모습으로 서 있는 또 다른 어린이의 토속적 이미지와 함께, 과거의 영광을 통해 제국 일본과 더불어 동아의 번영을 꿈꾸던 식민지 조선의 욕망과 환상을 보는 것 같다.[11]

동경미술학교 출신인 김주경과 오지호, 황술조, 서진달도 후기인상주의와 표현주의적 경향이 가미된 작품을 발표했다. 김주경(1902~1981)과 오지호(1905~1982)는 후기인상주의 이래의 작가의 개성과 주관에 대한 자각에 기반을 두고 내면적 주관주의와 결부되어 확산된 다이쇼기의 생명주의와 관련이 있다. 이러한 생명주의에서도 우주적 현현의 생명론과 더 연관된 이들은, 반 고흐적인 정신적 생명이 약동하는 필획과 표현주의적인 붓질로, 감각적인 인상으로서의 빛의 시각적 효과를 넘어 색의 자발적인 힘의 발견과 함께 자연의 본질적 이법理法으로서, '원색적인 조선의 풍경'을 생생하게 나타내고자 했다.

경성제일고보(현 경기고)에 재학중이던 김주경은 1923년 개설한 고려미술원에서 유화를 배우고, 1924년의 제2회 고려미술회전에 기아민의 비참한 모습을 다룬 〈조재弔災〉와 같은 현실 비판적인 그림을 출품한 적도 있다. 1925년 동경미술학교 도화사범과 입학 후 한때 일본프롤레타리아 미술동맹에 가입하기도 했다. 그는 1927년에서 30년까지 조선미전에 세

11 홍선표, 「이인성의 〈경주의 산곡에서〉」 『현대미술관회뉴스』52(1989.6) 참조.

(도 120) 김주경 〈늦은 봄〉 1938년 『2인화집』 수록

잔풍의 풍경화와 정물화를 출품하는 한편, 자신이 주도한 제2회 녹향회 전(1931년)에는 표현주의적 수법으로 〈표류〉와 〈노점〉과 같은 유랑민이나 하층민 등, 무산계급의 사회·경제적 상황을 그려 발표했다.[12] 그러나 1935년 카프 해산 이후 순수미술로 경도되어 1938년 출간된 한국 최초의 원색화집인 『오지호·김주경 2인화집』에 수록된 「미와 예술」이란 글과, 〈늦은 봄〉(도 120) 등의 작품에서 볼 수 있듯이, 주관주의적 생명론과 함께, 반 고흐와 표현파의 심층적인 강렬한 색과 격렬한 붓질을 통해 조선 풍토의 본질적인 아름다움과 특징을 추구했다.

휘문고보에서 고희동에게 그림을 배우고 동경미술학교 서양화과에서 후지시마 다케지의 지도를 받고 졸업한 오지호는, 정규가 「한국 양화의 선구자들」(『신태양』1957, 4)에서 한국의 가장 인상파적인 화가로 지적한 이

12 오병희, 「김주경의 민족주의 회화이론과 작품세계 연구」(홍익대 대학원 미술사학과 석사논문, 2001.6) 참조.

래 인상주의 화가로 소개되고 있다. 그러나 사과과수원을 그린 오지호의 〈임금원〉은, 빛의 표층적인 인상보다 자연과의 영적인 교섭에 의해 심층적 에너지로 분출된 반 고흐의 색띠처럼 내면적인 빛의 힘으로서 분활된 필촉을 규칙적으로 사용하여 묘사한 것이다. 3차원적인 추상성을 내포한 이러한 색띠는, 마치 남종산수화의 피마준披麻皴처럼 구사되어 자연의 취세를 정형화시킨 본질적 요소로 작용된 느낌을 주기도 한다.

김주경과 오지호는 '특별히 경쾌한 일광日光'을 받은 '조선 반도'의 '지방색'의 특징적인 맑고, 밝고, 명랑한 '원색적인 조선 풍경'의 표현에 힘썼다.[13] 이들은 모두 '원색적인 조선 풍경'을 '우주적 생명'이 약동하는 광색光色으로 나타내고자 했다.[14] 김종태와 이인성의 원색풍이 색조를 자연적 대상의 질료적인 고유성으로 모색한 것이라면, 김주경과 오지호는 자연적 창생의 근원이며 시원인 생명력의 표현 수단으로 추구한 것이라 하겠다. 이러한 생명론적 원색주의도, 합리주의와 과학주의 등, 객관적 실증주의의 안티테제인 니체의 생철학과, 후기인상주의를 비롯한 표현파의 내면적 주관주의와 결부되어 '타락한 근대'를 구제할 본능적이고 원시적 활력으로 '생명'을 주목한 원시주의 미술론과 관련이 있는 것으로 생각된다. 1935년 여름에 김주경과 오지호가 함께 만주로 사생여행을 떠난 것

13 1936년 조선미전 서양화부의 심사원 미나미 쿤조(南薰造)와 야쓰이 소타로(安井曾太郎)는 대체로 조선인들이 회색을 조선색으로 생각하고 어둡게 그리는데, 조선의 풍경은 명랑하여 회색조로 어둡고 우울하게 할 필요가 없다고 했다. 『매일신보』와 『동아일보』의 1936년 5월 12일자 심사원 선후감 참조.

14 김인진, 위의 논문, 205~229쪽 참조. 이들의 생명론적 미술론은 메이지후기에 대두되어 다이쇼기에 성행한 생명주의와 관련이 있는데, 작가의 생명감과 개인을 초월한 우주의 현현으로 인식한 이중구조의 생명주의 예술론 중 후자와 관련이 있는 것 같다. 근대 일본의 생명주의 예술론에 대해서는, 永井隆則, 「日本のセザ二스ム--九二十年代日本の人格主義セザ冫ヌ像の美的根據とその形成に關する思想及び美術制作の文脈について」『美術研究』375(2002.3) 340~343쪽 참조.

또한, 재생산된 타자의 시선으로 조금 더 짙은 원시적이고 원색적인 향토색을 체험하기 위해서가 아니었나 싶다.

1938년 11월 11일 황금정(지금의 을지로) 아서원에서 성황리에 출판회를 열었던 2인화집에 수록된 오지호의 〈도원풍경〉과 김주경의 〈가을 볕〉은 밝고 강한 원색풍으로 이루어져 있다. 모두 자연의 생명이 약동하는 봄의 경색을 그린 것이다. 복숭아꽃 만발한 과수원의 경색을 다룬 〈도원풍경〉(도 121)의 짧고 동적인 색띠의 필획이, 자연의 표면에 나타난 외면적이고 인상적인 현실에서 벗어나기 위해 구사된 반 고흐의 열정적인 내면에서 분출된 듯한 붓 터치를 연상시킨다면,[15] 야산의 일각을 그린 〈늦은 봄〉은 한층 거칠고 격렬한 야수파적인 표현주의의 붓질이 느껴진다. 원색의 색채적 감동과 함께 생명이 율동하는 듯한 필촉의 활력은, 감각

15 작가의 감각과 호응하는 자연의 유동하는 생명감을 필촉의 동세로 나타낸 것은 모네가 선구적이며, 인상파 그룹전 활동에서 떠나 독자적인 순수 조형세계를 모색하면서 심화되었다. 六人部昭典, 「筆觸の思想」『美學』209(2002.6) 43~56쪽 참조.

적 인상으로서의 빛의 시
각적 효과가 아니라, 자연
현상의 이법理法으로 표현
된 것이다. 특히 〈도원풍
경〉의 색띠는 자연의 취세
와 이치를 정형화된 요소
로서 담고 있는 피마준과
같은 준법을 연상시킨다.

경주 대지주 집안 출
신의 황술조(1904~1939)는
양정고보를 거쳐 동경미
술학교 서양화과를 졸업
하고 동미회와 목일회를
통해 잠시 활동하다가 낙
향하여 과음으로 30대 중
반에 요절했다. 반 고흐와
같은 '열정객'으로도 비유
된 그는 1930년의 〈경주남
산〉에서 표현주의 색채와
터치를 구사했으며, 〈연돌
소제부〉(1931년)와 같은 프
롤레타리아트의 모습을
1920년대의 러시아 사회

(도 122) 황술조 〈정물〉 1930년대 캔버스에 유채
60.5 x 49.3cm 삼성미술관 리움

(도 123) 서진달 〈나부〉 1937년, 캔버스에 유채, 72.7
x 53cm, 국립현대미술관

주의 혁명예술풍을 반영한 프로미술의 판화처럼 전면에 부각시켜 재현하기도 했고, 활달한 붓질로 평면화되고 단순화된 부피감과 색감을 주는 〈나부〉를 그리기도 했다.

1930년대의 〈정물〉(도 122)은 일상에서 가장 가깝게 볼 수 있는 부엌 구석의 기물을 모티프로, '정물'의 삶을 독일 표현주의의 즉물적 시각과 세잔의 조형 감각으로 재현한 것이 아닌가 싶다. 광선의 방향을 무시하거나 분산시킨 시간의 파열과 함께 공간의 구조적인 분절과 단순화된 기물들의 색면적 재현과 조화가 돋보이는 작품이다.

서진달(1908~1947)은 대구에서 태어나, 부산에서 동래고보를 나오고 일본의 연구소에서 그림을 배우다가 27세의 만학도로 동경미술학교 서양화과에 입학했다. 연구소 수학 때부터 조선미전에 풍경과 인물을 그린 수채화를 출품하였다. 서진달도 과음과 지병으로 30대 말의 젊은 나이로 타계하여 전하는 작품이 드물다. 세잔을 스승처럼 사숙했던 서진달의 〈나부〉(도 123)는 세잔이 정물과 풍경에서 시도했던 기하학적 입체감을 인체 표현에 구사한 것이다. 단순화된 형태와 명암에 의해 강조된 원통형의 부피감과 대담한 텃치 과정의 가시적 강조, 그리고 원색적인 색감이 시각을 자극한다.

후기인상주의와 이를 진전시킨 표현주의적 경향을 가미하여 점차 주관적인 구상화로 진행된 온건 모더니즘은, 이쾌대와 김만형, 이철이 등, 제국미술학교와 문화학원과 같은 사립미술학교 출신들에 의해서도 다양하게 전개되었다.

이쾌대(1913~1965)는 현재 무사시노미술대학의 전신인 제국미술학교 재학시절에 재야전인 이과전二科展에 입선하는 등, 두각을 나타냈으며,

(도 124) 이쾌대 〈세 욕녀〉 1930년대 목판에 유채 33 x 24cm 개인소장

데생에 뛰어나 다양한 유형과 사조의 인물화를 많이 그렸다.[16] 장발에게 그림을 배우던 휘문고보 시절부터 세잔풍의 정물화를 그렸고, 졸업학기인 1932년의 제11회 조선미전에 출품한 〈정물〉에선 세부표현을 생략한 명암 또는 색면 대비로 강조된 조형성을 살려 나타냈다. 그리고 〈세 욕녀〉(도 124)를 비롯하여 〈카드놀이 하는 부부〉, 〈모자 쓴 여인〉, 3점의 〈여인 초상〉 등에서도 세잔과 고갱, 마티스의 초기 작풍을 충실히 반영한 바 있다.

김만형(1916~1984)은 경성제일고보 출신으로 제국미술학교를 수석으로 졸업한 수재형 화가였다. 김기림, 김광균과 같은 모더니스트 시인들과 가깝게 교유했으며, 신흥미술 성향의 일본 독립미술협회전에도 참여했는데, 관전인 조선미전에도 1937년 제16회부터 출품하였다. 조선미전 도록에 흑백도판으로 전하는 〈2인〉(1937년)은 초기 마티스 화풍을 연상시키고, 〈실내〉(1939년)와 〈썬룸에서〉(1940년)는 당시 평론에서 언급한 것처럼 보나르 풍이 간취된다.[17] 김만형은 일본의 전위미술을 개관하면서, '환상적인 신감각 세력'인 초현실주의와 순수추상미술이 "현대인의 시각을 즐겁게 해주었다"고도 언술했다.[18] 이철이(1909~1969)는 춘천고보에서 미술교사였던 일본

16 김진송, 『이쾌대』(열화당, 1995) 34~137쪽 참조.
17 전혜숙, 「일본 제국미술학교 유학생들의 서양화 교육 및 인식과 수용-김만형을 중심으로」『미술사학보』22(2004.8).
18 金晩炯, 「제10회 독립전을 보고」『동아일보』 1940년 3월 27~29일자 참조.

인 서양화가 이시구로 요시카즈石黑義保로부터 그림을 배우고, 졸업 후인 1931년 제10회 조선미전에 세잔풍으로 그린 향토색 짙은 수채화 〈풍경〉을 출품했다. 그리고 동경 문화학원 미술학부 재학 중에는 유화로 그린 세잔풍의 〈정물〉을 1938년의 제17회 조선미전에 출품하였다.

급진 모더니즘

개성주의를 기반으로 주관성과 객관성이 혼성된 온건 모더니즘에 비해, 래디컬한 급진 모더니즘은 객관적이고 사실적인 기존의 자연주의적 전통을 전면적으로 거부하면서 실험정신을 노골화하고 자율성을 적극적으로 추구한 20세기 초의 야수파 및 입체파와 그 이후의 경향을 말한다. 작가의 내면성에 의한 대상의 주관적 인상의 표현과, 시각성 너머 실재하는 형상을 조형하고자 했던 이들 경향은, 일본 유학생 중에서도 주로 사립학교 출신들에 의한 재야그룹전을 통해 전개되었다. 그리고 1950년대에 성행한 반추상半抽象 조류의 원류를 이룬다. 구본웅(1906~1953)은 이러한 급진 모더니즘의 선구적인 화가로 손꼽힌다. 모더니즘계 시인 김기림도 그를 "아카데미즘에 저항하는 화단의 최 좌익"이라 불렀다.[19] 정규는 포비즘을 처음 도입하여 한국 현대미술을 열기 시작한 작가로 평가했다.[20]

이종우에게 유화를 배우고 김복진에게 조각을 배운 구본웅은 일본 대학 전문부에서 1년간 미학을 공부하고 태평양미술학교에서 서양화

19 김기림, 「협전을 보고」 『조선중앙일보』 1933년 5월 7일자 참조.
20 정규, 「한국 양화의 선구자들」 『신태양』 1957, 4~12호 참조.

를 전공했다. 부유한 명문 집안에서 태어났으나, 3살 때의 사고로 척추를 다쳐 곱사등이 된 그는 정상적이지 못한 신체적 조건 때문이었는지 기득권에 반발하는 사조에 심취했던 것 같다. 그의 절친이던 시인 이상 (1910~1937)을 모델로 그린 〈우인상〉에 표현된 냉소적인 미소와 섬뜩한 광기가 느껴지는 표정 등은, 결손된 삶을 배태한 현실과 시대를 비웃고 거부하는 예술가의 내면적 고뇌와 정신적 상황을 극명하게 나타낸 것으로, 구본웅 자신의 심리적 상태가 반영된 자기 고백의 모습으로도 보인다.[21]

구본웅은 이미 동경 유학시절인 1930년대 초부터 신일본주의의 진원지이며 일본적 포비즘의 중심 재야단체인 독립미술협회에 출품하는 등 급진 모더니즘에 경도된 바 있다. 〈인형이 있는 정물〉과 〈여인〉은 그의 이러한 조형적 경향을 대변한다. 〈인형이 있는 정물〉은 서양 잡지 위에 누워있는 나부형 목각 인형을 그린 것으로, 소재와 구성 등에서 야수파의 대표 작가 마티스의 1916년경 작품인 〈조각과 아이비화병〉과 유사성을 보인다. 마티스풍의 2차원적인 짙은 윤곽선으로 정의된 형태는 단순화되고 평면화되고 장식화되었으며, 영문자가 삽입된 잡지의 배치는 이러한 단순성과 평면성과 장식성을 더욱 강화해 준다.

마티스의 〈청색 누드〉(1907년)와 〈금붕어〉(1912년), 그리고 〈조각과 아이비화병〉 등에서 볼 수 있는 한 손을 머리 위에 올리고 누워있는 정물화된 나형상과 비슷한 목각 인형의 경우, 인체를 기하학적인 조형 요소로 과감하게 환원시킨 포비즘=야수주의와 함께 큐비즘=입체주의의 영향도 반영되어 있다. 영문자의 삽입은 종합적 큐비즘의 기법이지만 필치

21 홍선표, 「구본웅의 <우인상>」 『현대미술관회뉴스』57(1989.12) 참조.

는 포비즘적이다. 이러한 절충성은 일본적 포비즘의 특징이기도 하다. 1931년 6월에 개최된 구본웅의 개인전에 대해, 김주경이 "큐비즘과의 중간층, 포비즘과의 중간층"에 속하는 작품들이 진열되었다고 평한 것은, 이러한 경향을 지적한 것으로 생각된다.[22] 1931년의 개인전에는 샤갈풍의 범자연적이며 몽상적인 작품도 출품된 것으로 보아, 독립미술협회 화가들이 체험한 1920년대의 에콜 드 파리에 대한 관심도 높았던 것 같다.[23]

1930년대 전반기 작품으로 추정되는 〈여인〉(도 125)은 '아리아드네 포즈', 즉 양팔을 머리 위로 올려 맞잡고 있는 나부의 상반신을 화면에 가득 채워 그린 것이다.[24] 제재나 도형, 표현법 등에서 1930년의 독립미술협회 창립전에 출품한 블라맹크의 제자 사토미 가츠조里見勝藏의 〈여〉와 유사한데,[25] 구본웅의 작품이 좀 더 거칠고 격렬하다. 얼굴과 몸통의 변형은 사토미보다 덜 왜곡했지만, 흰색과 노랑색을 짜내어 더덕더덕 두껍게 바른 다음 그 위에 붉은색과 녹색을 포인트로 주어 거칠게 칠한 것과, 굵은 검정색 윤곽선의 파열적인 필세는 한층 더 격정적이고 폭발적이다. 물감은 기존의 자연주의적 색채 용법에서 해방되어 물감 자체의 자율적인 질료감과 순수한 색비 효과를 추구하며 다루어진 느낌을 주기도 한

22　김주경, 「화단의 회고와 전망」 『조선일보』 1932년 1월 3일자 참조.

23　구본웅은 "파리화단의 화가가 '에콜 드 파리' 적임과 같이 조선화단의 화가도 '에콜 드 조선'적이어야 한다"고 주장하기도 했다. 구본웅, 「청구회전을 보고」 『동아일보』 1933년 10월 31일~11월 5일자 참조.

24　'아리아드네 포즈'는 서구 고대미술의 잠자는 상의 자세에서 기원하여, 근세의 정신과 肉感의 양면적 쾌락상을 거쳐 19세기 이후 성적 자극을 환기시키는 관능성 표현의 한 전형이 된 것으로, 마티스와 피카소 등이 즐겨 사용하였다. 한국에서는 1930년대부터 육감적인 관능미의 나체 도상으로 활용되었다. 田中正之, 「アリアドネポズとウオルプタス」 『西洋美術研究』5(2001.3) 103~121쪽과, 홍선표, 「한국 근대미술의 여성표상-脫性化와 性化의 이미지」 『한국근대미술사학연구』 10(2002.12) 79~80쪽 참조.

25　김현숙, 「구본웅의 작품을 통해 본 모더니즘 수용의 일례」 『미술사연구』11(1997.12) 142~143쪽 참조.

다. 구본웅은 1930년대 중엽 경부터 흥아주의와 결부된 모더니즘과 내셔 널리즘의 협화, 즉 동양적 모더니즘에 더 천착하게 되는데, 이러한 추이 는 쇼와 초기의 급진 모더니즘을 주도한 독립미술협회의 '일본정신' 중심 의 흥아주의적 신일본주의로의 전향에 편승했기 때문으로 보인다.[26]

포비즘을 비롯한 주관적 표현주의의 급진 모더니즘은 동경의 '아방가 르드 미술연구소'를 드나들던 길진섭(1907~1975)에 의해서도 다루어졌다. 1930년대 작품인 〈원주풍경〉(도 126)의 단순화된 경물과 평면적으로 칠 해진 원색에 가까운 색조는, 그의 작풍을 "표현주의 경향을 지닌 낭만적" 인 것으로 분류한 김용준의 평가와도 부합된다.[27] 흑백사진으로 전하는 1931년 동미회 출품작인 〈정물〉은 '준準큐비즘'적인 입체파풍의 표현주의 경향을 보이지만, 전위성이 강한 1936년의 제2회 백만회百蠻會전에 출품

 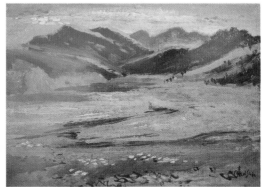

(도 125) 구본웅 〈여인〉 1930 년대, 캔버스에 유채, 49.5 × 38cm, 국립현대미술관

(도 126) 길진섭 〈원주풍경〉 1930년대 하드보드에 유채 24 × 33cm 개인소장

26 독립미술협회의 신일본주의에 대해서는, 최재혁, 「1930년대 일본 서양화단의 신일본주의 연구」 (서울대 대학원 서양화과 미술이론전공 석사논문, 2004) 참조.
27 김용준, 「동미전과 녹향전」 『혜성』(1931.5) 참조.

된 〈두 여인〉은, 안면의 변형 양태와 색비 효과를 위해 평면적으로 구획한 색채 처리 등에서 포비즘적인 표현성을 반영하였다.

최재덕과 이중섭도 급진 모더니즘 전개에 중요한 구실을 하였다. 태평양미술학교와 제국미술학교를 잠시 다니다가 중퇴한 최재덕(1916~?)은 극현사와 신미술가협회 등에 출품했는데, 20세기 초 러시아 원시주의 표현파 화풍과 서로 통하는 판화풍의 평면적이고 검박한 그림을 즐겨 그렸다. 1941년의 신제작파전에 출품한 〈소〉는 모딜리아니의 목이 긴 인물상을 연상시키는 침묵적인 소년과, 뭉크 등의 표현주의나 러시아 원시주의 표현파 화가들이 선호한 판화풍의 도식화된 작풍이 특징적이다.

문화학원 미술부 출신으로, 일본 쇼와 전기 전위미술의 거점이던 자유미술가협회 등을 통해 작품을 발표한 이중섭(1916~1956)은, 대학 재학시절 흰 석고상도 시커멓게 그리곤 했다. 미술부 2년 선배였던 김병기의 증언에 의하면 재학시절부터 "피카소와 같은 조형성과 루오의 선감이 함께 어울려" 있는 급진적 화풍을 선호했다고 한다.[28] 재야그룹전에 출품한 작품들은 루오와 샤갈풍의 야수파적 표현주의와, 범자연적인 구상화의 경향을 보였다. 엽서화에서는 순수하고 본능적인 아동화의 상태를 지향한 마티스처럼 극도로 변형되고 간략화된 양식을 구사했다.

이중섭은 1930년대 후반부터 원시주의적 향토색과 결부하여 소를 그렸으나, 해방 이전 작품으로는 1940년대 초의 엽서화가 남아 있으며, 재야전 출품작의 경우 원작은 망실되고 일부만이 인쇄사진으로 전한다.[29] 일본 전위미술의 거점이던 자유미술가협회의 1940년 5월의 제4회전에 출

28 오광수, 『이중섭』(시공사, 2000) 17쪽 참조.

29 호암갤러리, 『이중섭』(중앙일보사, 1986) 도 125~189; 김영나, 「1930년대의 전위 그룹전 연구」 『20세기의 한국미술』(예경, 1998) 95~97쪽의 도 24~28 참조.

(도 127) 이중섭 〈작품〉 1940년 제4회 자　(도 128) 이중섭 엽서화 1941년 9 x 15cm 개인소장
유미술가협회전 출품작

품한, 선과 모델링을 나타내며 입체파풍의 각진 형태로 그려진 〈서 있는
소〉와, 측면상의 소를 다룬 〈작품〉, 실제와 허구를 우의적으로 결합시킨
〈망월〉, 그리고 미술창작가협회(1940년에 전시체제가 강화되면서 '자유'가 문제
가 되어 미술창작가협회로 개명함)와 조선미술협회전에 출품한 〈연못이 있는
풍경〉과 〈소와 소년〉, 〈소와 소녀〉, 〈소묘〉 등은 신화적이며 몽상적인 샤
갈의 화풍 등 다양한 조형어법을 탐색하면서 범신론적이며 환상적인 상
징주의를 보였다. 김환기는 이중섭이 거의 전부 소만을 그리는데 '세기의
음향'을 듣는 것 같다고 하면서 1940년 한 해를 빛낸 일등 존재로 꼽기
도 했다.[30] 검은 윤곽으로 구획된 고딕기 스테인드 글래스 그림을 연상시
키는 루오의 야수파적 표현주의 경향을 반영하여 굵고 짙은 먹색 윤곽선
으로 거칠게 단순화시킨 〈작품〉(도 127)과, 받을 것처럼 달려드는 투우형
황소를 드로잉한 제5회 미술창작가협회 출품작인 〈소묘〉 등의 단독상들
은, 그의 1950년 전반기 소그림의 탄생을 예고한다.

　이중섭은 1940년에서 3년간 연인인 야마모도 마사꼬山本方子에게 엽서

30　金煥基, 「求하던 一年」 『문장』2-10(1940.12) 184쪽 참조.

에 그림을 그려 보낸 바 있는데, 현재 90매가량 남아 있다. 이들 엽서화는 남녀 인물 및 어린이의 나체상과, 소와 말, 새·물고기 등을 함께 신화적이면서 범자연적으로 구성하여 상징적으로 표현한 특징을 지닌다. 대부분 1941년에 그린 엽서화 (도 128)처럼 마티스풍의 간략화된 선묘상으로 나타냈으며, 원시주의 사조와 결부된 아동화적 경향을 보여준다. 이러한 범자연적=원시주의적인 상징적 표현은, 서구 근대의 계몽주의 산물인 자연과 인간, 이성과 감성의 이분법적 대립구도를 타개하고 서로 조화를 꾀하는 세계관을 반영한 의의를 지닌다고 하겠다.[31]

포비즘을 비롯한 주관적 표현주의 경향이 1930년대 후반에 이르러 흥아주의와 밀착되어 일본적=동양적 모더니즘을 추구하면서 내셔널리즘과 융합하게 되고, 이과회나 독립미술협회 등의 재야단체들이 점차 권위화 되자, 초현실주의와 기하학적 순수조형을 지향하던 구성주의와 같은 좀 더 전위적인 성향을 지닌 그룹이 대두되어 아방가르드운동을 벌였다. 다이쇼 말에서 쇼와 전기의 이들 전위적인 그룹에 당시 동경유학생 일부가 참여하여 활동했으며, 1938년경부터 국내에서도 추상회화와 초현실주의 회화를 양대 조류로 하는 '전위회화'가 조우식 등에 의해 담론화되기 시작했다.

다다운동의 연장선상에서 1924년 발생한 초현실주의 미술은, 일본에서 1925년부터 전조가 나타나기 시작한 후, 1929년의 이과전에 처음 선보였으며, 한국에서는 1931년 구본웅 개인전에서 샤갈풍의 그림을 통해 시

31 홍선표, 「한국회화사의 아동상-성탄의 소망과 향수의 은유, '동심'이미지를 중심으로」『동심: 한국미술에 나타난 순수의 마음』(이화여대박물관, 2008.5) 113~114쪽 참조.

도되었다.[32] 그러나 1936년 4월 18일자 『동아일보』에 미로의 환각적 이미지로 기호화된 〈컴포지션 1934〉 도판을 수록하면서 '초현실주의 회화'에 대해 "프로이드의 영향을 받아서 '꿈과 존재의식의 표현'을 실천하는 것'으로 '합리적인 것을 희생하지 않고 비합리적인 것을 취급하는 방법'이며, '사고의 진정한 과정을 표현'하는 '순수한 심적 자동작용'이라 하는데, 무슨 소리인지 알 수 없다"고 소개한 것으로 보아, 사회적으로 초현실주의의 명제적 지식이 아직 제대로 이해되지 못하고 있었던 것 같다.

초현실주의에 대해서는 1939년 정현웅의 초현실주의 사조를 개관하는 글을 통해 이해가 넓혀지기 시작했다.[33] 일본미술학교 출신인 조우식은 "외국 화단에서는 피카소, 브르통, 미로, 에른스트, 마그리트 등의 초현실주의 작가들에 의해 회화의 혁명이 이루어지고 있는데, 우리는 잠자고 있고, 조선 화단은 이성의 세계에서 방황하고 있다"고 하면서, "의식과 무의식, 합리와 비합리, 외부와 내부에 대한 모순의 해결이 인간성에 대한 해결과 공통된 궤도"임으로 "인간적인 욕망의 원리 가운데 깊이 내재된 초현실의 진실을 발견"하는 초현실주의가 "장래 문화의 가장 커다란 과제"라며 '전위예술'로서 추구해야 한다고 했다.[34] 조우식은 일본에서 사진의 초현실주의 표현기법 등을 중심으로 1938년에 전개된 전위사진에 대한 다양한 논의를 참조하여 초현실주의 사진을 소개하기도 했다.[35]

32 일본에서도 1930년 1월에 발행된 『아트리에』 특집호에 초현실주의 회화를 다루면서 샤갈의 원색 도판을 제일 앞부분에 수록한 바 있다. 일본에서의 초현실주의 미술 수용과정에 대해서는, 정유진, 「1930년대 그룹 활동으로 본 일본 초현실주의 미술」(이화여대 대학원 미술사학과 석사논문, 2006.7) 참조. 11~2쪽 참조.

33 정현웅, 「초현실주의 개관」, 『조선일보』 1939년 6월 11일자 참조.

34 조오장(우식), 「전위운동의 제창」 『조선일보』 1938년 7월 4일자와, 조우식, 「현대예술과 상징성」 『조광』6-10 (1940.10) 참조.

35 조우식, 「전위사진」 『조선일보』 1940년 7월 6일~9일자 참조.

(도 129) 김하건 〈항구의 설계〉 1942년 제3회 미술문화
협회전 출품작

(도 130) 문학수 〈춘향단죄지도〉 1940년 제4회 자유미술
가협회전 출품작

현재 초현실주의 작품은 사진 도판으로만 전하고 있는데, 1939년 동경에서 초현실주의 그룹과 전위단체들이 결합하여 창립한 미술문화협회전에 출품했던 김종남(1915~?)의 〈수변〉과 김하건의 〈항구의 설계〉, 〈고원의 봄〉, 〈수면〉 등이 알려져 있다.[36] 일본미술학교 출신으로 일본에 귀화한 김종남의 〈수변〉은 숲속의 풍경을 세밀 기법으로 기이하게 그려 환상적인 느낌을 준다. 김하건의 〈항구의 설계〉(도 129)는 부둣가에 책상과 기하학적 형태들을 이질적으로 배치하여 조성된 불합리한 초현실적 공간을 통해 절대적 리얼리티에 대한 도전과 새로운 리얼리티를 향한 관심을 보여준다. 특히 김하건의 이러한 화풍은 1942년 동경미술학교를 졸업하고 귀국하여 고향인 천진에서 일본 초현실주의 미술의 대표적인 작가이며 미술문화협회의 중심 회원인

36 김영나, 앞의 책, 99~103쪽 참조.

후쿠자와 이치로福澤一郎 등의 격려를 받으며 개최한 개인전을 통해 국내에 공개된 바 있다.[37]

평양의 부유한 변호사의 서자로 태어난 문학수(1916~1988)는, 이중섭과는 오산고보와 문화학원 미술학부 동창이다. 자유미술가협회전에서 유영국과 함께 최고의 협회상을 수상하는 등, 동경의 전위작가들로부터 주목을 받은 말과 소와 인물 등을 설화적으로 구성하여 샤갈풍의 환상적이며 초현실적 기법을 사용해 표현했다.[38] 일본의 평론가로부터 '시와 꿈'을 표현한 조형성으로 호평받기도 했다. 1939년의 자유미협전 제3회전에 출품한 〈비행기 있는 풍경〉과 제4회전의 〈춘향단죄지도〉(도 130)의 상징적 의미는 분명하지 않지만, 만주 벌판 등을 무대로 전개되는 전쟁 상황을 은유한 것으로, 우리 민족의 위기와 저항 의식의 일단이 발로된 것으로 보기도 한다.[39] 이와 반대로 타락한 서구 문명에 대항하는 소=농경과 말=목축 즉 만선滿鮮의 단결된 '성전'의지와, 당시 '일편단심'의 주제로 한·일 양국에서 붐을 이룬 춘향전처럼 고전적 설화를 통해 '성전'승리의 '고진감래'를 환상적으로 나타냈다고 해석하는 것도 가능하다.[40]

일본에서 무(無)대상적이며 비구상적인 추상미술은 1920년대의 미래파 운동의 연장선상에서 러시아 전위미술의 영향을 직접적으로 수용하면서 본격화되었으며,[41] 그 확산과정에서 1937년 자유미술가협회가 결성되었다. 이 전위 그룹에 김환기, 문학수, 유영국, 이중섭, 이규상, 송혜수 등이 참여해 활동했다. 문학수와 이중섭, 송혜수는 원시주의적 향토색의 상

37 김영나. 위의 책. 104쪽 참조.
38 김영나. 위의 책. 90~93쪽 참조.
39 김현숙. 「신미술가협회 작가 연구」 『한국근대미술사학』15(특별호) (2005.8) 125~130쪽 참조.
40 홍선표. 앞의 책, 226쪽 참조.
41 五十殿利治. 『大正期新興美術運動の硏究』(スカイドア, 1998) 129~804쪽 참조.

징성을 지닌 주관적인 구상화 계열
의 작품을 선보였다. 이에 비해 김
환기와 유영국, 이규상은 입체-미
래주의에서 파생된 기하학적인 추
상화를 출품하여 한국 추상미술의
선구적인 작가가 되었다.[42] 휘문고
보를 거쳐 일본대학 예술학부를 나
온 이규상(1918~1963)은, 1937년의
극현사極現社전에 간딘스키 화풍의
〈기계와 꽃〉(도 131)을 출품하기도

(도 131) 이규상 〈꽃과 기계〉(흑백도판)
1937년 극현사전 출품작

했으나, 1947년 신사실파 이후 본격적인 활동을 한다.

　김환기(1913~1974)는 1934년 일본대학 예술학부 미술과 재학 시절부터
입체주의와 미래주의 경향의 도고 세이지東郷靑兒와 에콜 드 파리 화가였
던 후지다 츠구하루藤田嗣治 등이 설립한 '아방가르드 양화연구소'에 다니
면서 전위미술에 경도되었다. 이과전과 백일회百日會전, 백만회전, 흑색
양화회전 등의 재야단체나 전위그룹전에 회우會友등으로 출품했으며, 자
유미술가협회전에는 회우로서 1937년 제1회전서부터 참여하였다. 1935년
이과전에 입선하여 전위적인 제9실에 전시된 〈종달새 노래할 때〉는 바다
를 배경으로 바구니를 머리에 인 한복 여인을 제재로 다룬 향토색 짙은
작품이다. 페르낭 레제나 말레비치의 입체-미래주의풍의 튜브 같은 원
통형 인체 표현을 비롯해, 앞모습과 옆모습이 겹쳐진 듯한 얼굴과 항아
리의 예각적 색면 분할, 명암대비의 장식화 등에서 큐비즘의 조형요소와

42　김영나, 앞의 책, 75~99쪽 참조.

함께 연구소 스승이며 이
과회 중심 작가였던 도고
세이지의 직접적인 영향
을 보여준다.

1936년 무렵 작품인 〈장
독대〉(도 132)는 향토적 제
재를 양감과 공간감이 거
의 제거된 평면화의 재구
성을 통해 새로운 조형

(도 132) 김환기 〈장독대〉 1936년 캔버스에 유채 22.2 x
27.3cm 개인소장

질서를 시도한 것으로, 경험적·관습적 시각성을 거부한 의식화에 의해
물체의 존재적 실상을 밝히고, 조형을 대상의 표현이 아닌 사물에 대한
인식으로, 모방이 아닌 창조로서 그 자체를 목적화하여 추구한 큐비즘
미학과 상통된다.[43] 동일 화면에 정면과 측면의 여러 시점에서 분해된 계
단과 그릇들은 각기 다른 형태를 반복적으로 배치하여 큐비즘과 더불어
미래파의 경향도 반영하였다. 그의 이러한 항아리 모티프는 1950년대까
지 이어져 애용된다.

김환기는 1936년작인 〈집〉과 〈꽃〉에서 3차원적 원근법이 배제된 구
성과 기하학적 형태로의 단순화 및 평면화와 색면의 임의적 도입에 의해
구상적 흔적이 잔존해 있지만, 추상적 조형으로 한층 진전된 양식을 보
였다. 그리고 1937년 자유미술가협회전 출품작인 〈항공표지〉(도 133)에
서부터 원과 직사각형만으로 구성된 순수 조형의 무대상 또는 비재현적
추상작업을 시도하기 시작했다. 두 개의 큰 원을 약간 좌측으로 치우치

43 홍선표, 「김환기의 〈장독대〉」 『현대미술관회뉴스』 55(1990.3) 참조.

게 사이를 두고 상하로 배치하고 아래쪽 원의 우측에 사선으로 분할된 직사각형을 그려 넣어 대비적인 형태에 의한 공간적인 이동 효과를 통해 그 법칙적 형식을 추구한 것으로 보인다. 이러한 추상회화는, 입체-미래주의에서 정신의 본질 그 자체를 형태와 구조의 절대성을 통해 추구하면서 순수한 기하 형태의 구성으로 진화시킨 러시아의 전위작가 말레비치의 쉬프레마티즘, 즉 절대주의와 밀접한 관계가 있다. '항공표지'라는 작품명도 흰색 공간에서의 추상작업을 초월적이고 무한대의 우주적 통합에 이르는 여행으로 생각한 말레비치가 절대주의 형태 자체를 "하늘에서 비행기의 항로를 멀리서 제시해 주는 신호기"라고 했던 언술과의 연관성이 추측된다.[44]

절대주의에서 비롯된 김환기의 추상 작업은 1938년에서 40년 사이

(도 133) 김환기 〈항공표지〉 1937년 제1회 자유미술가협회전 출품

(도 134) 김환기 〈론도〉 1938년 캔버스에 유채 61 X 71.5CM 국립현대미술관

44 말레비치의 절대주의에 대해서는, 머라이언 벌레이-모틀리 개정, 앞의 책, 155~166쪽과, Anna Moszynska, *Abstract Art*, Thames and Hudson Ltd, 1990(전혜숙 옮김, 『20세기 추상미술의 역사』 시공사, 1998, 55~62쪽) 참조.

의 자유미술가협회전에 출품한 〈백구白鷗〉와 〈론도〉, 〈아리아〉, 〈향響〉 등으로 이어지면서 공간과 형태의 엄격하고 긴장된 관계성을 보인 〈항공표지〉와 달리 간딘스키나 클레 등이 음악적인 유추를 통해 새로운 조형적 질서와 조화를 추구한 종합적인 추상 경향을 가미하게 된다. 평면상에 곡선과 직선으로 구획된 색면적 형태를 겹치게 하여 구조화된 형식과 율동감을 조성한 이들 작품은, 자유미술가협회 창립을 주도한 무라이 마사나리村井正誠 등의 작업과도 유사하지만, 내적 울림이 있는 특유의 구성적 감각을 보여준다.

1938년 자유미술가협회전 출품작으로 알려진 〈론도〉(도 134)는 제목 자체가 소나타의 형식 용어로, 추상적인 음악의 하모니를 조형적으로 가시화한 것으로 보인다. 다다운동과 부조회화의 선구자 장 아르프식의 인체 형상처럼 부풀린 곡선을 직선으로 크고 작게 나누어 구성된 색면은 몬드리안의 색조를 반영하여 3원색과 3무채색을 사용했다. 그러나 "색채는 건반이요 눈은 망치이고 영혼은 많은 현을 지닌 피아노"라고 말한 간딘스키의 회화에서의 '화성和聲이론'을 보다 더 연상시킨다.[45] 퍼즐처럼 조합된 색면 조각들은 피아노와 청중을 암시하면서, 기하학적 질서에 의한 율동적인 평행 상태로 정신적 진동의 화음감을 표현하고 있다. 곡선과 직선의 대조와 색면의 교차를 통한 기하학적 형태 구성과 화음감의 조성은 김환기 서정적 추상의 모태를 이룬다.[46]

큐비즘에서 기하학적 추상으로 모더니즘의 연역적 자기전개를 추수

45 Udo Kultermann, *Kleine Geschichte der Kunsttheorie*, Wissenschaftliche Buchgesellschaft, 1987(김문환 옮김), 『예술이론의 역사』 문예출판사, 1997, 236~237쪽 참조.
46 홍선표, 앞의 책, 212~213쪽 참조.

(도 135) 유영국 〈랩소디〉 1937년 제7회 독립미술협회전 출품작

(도 136) 유영국 〈작품 R3〉 1938년(1979년 재현) 합판부조 65 x 90cm 개인소장

한 김환기에 비해 유영국 (1916~2002)은 처음부터 추상작업을 통해 등단했다. 문화학원 재학시절인 1937년의 제7회 독립미술협회전에 출품한 〈랩소디〉(도 135)는 러시아 전위미술 중에서도 부부노와 등에 의해 다이쇼 화단에 직접 소개된 공학적 구성주의 경향을 보여준다.[47] '랩소디(rhapsody)'라는 제목은 환상풍의 기악곡인 광시곡狂詩曲으로 음악적 주제성을 지니고 있는데, 유채로 그려진 작품은, 사회주의 이상사회 건설과 관련된 타틀린의 구성주의와 메예르홀트의 생물학적 기계이론에 기초해 포포바가 1922년 퍼포먼스 연극 〈간통한 여인의 관대한 남편〉을 위한 무대 장치로 제작한 구조물을 연상시킨다.[48] 바퀴와 풍차, 철책, 계단과 같은 기하학적 조립물은 엔지니어링과 예술과의 결합으로 기계화된 유토피

47 러시아 구성주의 작가 부부노와의 일본 내 활동에 대해서는, 五十殿利治, 앞의 책, 240~269쪽 참조.
48 안나 모진스카(전혜숙 옮김), 앞의 책, 72~81쪽과 도판 48 참조.

아의 실현을 꿈꾸는 작가의 생각을 반영하고 있는 것으로 보인다.

유영국은 자유미술가협회전에 초현실주의 경향의 작품도 출품했지만, 〈랩소디〉와 같은 공학적 구성주의와 큐비즘의 꼴라쥬가 결부되어 파생된 것으로, 다이쇼기의 구성물 시대에 성행한 박부조薄浮彫 회화를 주로 출품하였다. 1938년 제2회 자유미술가협회전에 출품하여 최고의 협회상을 받은 〈작품 R3〉(도 136)은, 합판을 파편화된 유기체의 임의적인 형태로 잘라 붙인 물질적 구성물이다. 장 아르프 등의 목편木片 릴리프와 유사하며, 생명체가 발생하는 요인처럼 우연성을 이용해 배열한 특징을 지닌다. 유영국은 문화학원 출신 전위작가 그룹전인 'NBG 양화전'을 통해서도 활동했는데, 1938년 제2회전에 독일 바우하우스에서 기원한 옵티컬한 경향의 〈작품〉을 출품하는 등 다양한 추상미술을 실험하면서 모색기를 보냈다.

한국 근대미술의 여성 표상
– 탈성화와 성화의 이미지

머리말

한국 근대미술사에서 여성 재현의 문제는 이 시기를 통해 신흥장르
로서 새롭게 부각된 인물화의 영역에서 이루어졌다. 근대 일본을 통해
새롭게 도입된 '미술'이 개화기의 기술문명적 인식에서 예술문화적 개념
으로 범주화되면서 정신적, 형태적 아름다움을 구현하는 유미唯美와 탐
미의 대상이 되었고. 이에 따라 정물화에서 꽃이 중심 제재가 되었듯이
인물화에선 여성을 다루는 것이 주류화되었다. 회화 위주로 재편된 한국
근대미술에서 여성을 주제로 그린 여성인물화는 당시 여성 모델을 구하
기 힘들었는데도 근대성이 일상화되던 1930년대부터는 조선미전 '동양화
부'와 '서양화부'의 인물화 분야에서 60%가 넘는 비중을 차지했고, 동양

이 글은 2002년 5월 이화여대 박물관 주최의 국제학술회의에서 발표하고 『한국근대미술사학연구』
10(2002.12)에 수록된 것이다.

화부에서는 80%가 넘을 정도로 대종을 이루었다.[1] 이러한 인물화의 급등세를 대중들의 '정조情操 고아高雅'와 '사상 순화'를 비롯해 '조선을 미술화'하고 '민족을 예술화'하기 위해 창설된 조선미전의 발전적 경향으로 평가했음을 상기해 볼 때,[2] 여성인물화가 한국 근대미술사 전개와 여성상 구축에 미친 영향은 매우 크다고 하겠다. 특히 식민지 본국인 근대 일본의 관전官展 제도를 모방해 창설된 조선미전은, 근대기의 작가 등용과 출세의 거의 유일한 권위적인 통로로서 예술문화의 공중화와 함께 이 시기 미술의 주제와 표현을 공식화하고 제도화하는 등, 한국 근대미술의 창작 구조와 체질 형성에 심대한 영향을 미쳤기 때문에 더욱 그러하다.

이처럼 여성인물화가 근대미술의 주류로서 부상된 것은 식민지 근대기의 '중앙 화단'이었던 일본 근대미술계의 동향에 직접 연유된 것으로 보인다. 근대 일본화에서 인물화는 '미인화'로 지칭되었는가 하면, 양화에서도 '부인상'과 '나부상'이 제일 많이 다루어졌기 때문이다.[3] 그리고 이러한 경향은 구미에서 선행된 근대미술의 보편적 현상이기도 했다. 구미의 근대미술은 19세기 후반에 이르러 시민사회의 발전과 더불어 기존의 역사화와 같은 공공적인 주제에서 개인들의 일상성과 욕구를 다루는 사적인 주제로 바뀌었으며,[4] 여성 모티프는 이러한 사적 주제로서 새로운 각광

1 정연경, 「朝鮮美術展覽會 東洋畵部의 室內女性像」 『한국근대미술사학』9(2001.12, 143~144쪽 참조.
2 具本雄, 「第十七回 朝鮮美術展覽會의 印象」 『四海公論』(1938.7, 480쪽); 한국미술연구소 편, 『朝鮮美術展覽會記事資料集』, 『美術史論壇』8, 별책부록(1999.4)515쪽 참조.
3 岩崎吉一, 『近代日本画の光芒』(京都新聞社, 1995)15~16쪽 참조. 미인화는 1900년대의 明治期에 만들어진 용어로, 1915년의 제19회 文展에서는 제1실의 南畵室. 제2실의 土佐派室에 이어 제3실을 美人畵室로 설치했을 정도로 대종을 이루었다. 鶴田汀, 「文展と美人画」 『美人画の誕生』(山種美術館, 1997)161~165쪽 참조.
4 Thomas Crow, "Modernism and Mass Culture in the Visual Arts"(이순령 역, 「시각미술에서 모더니즘과 대중문화」, 윤난지 엮음. 『모더니즘 이후, 미술의 화두』, 눈빛, 1999)383~409쪽 참조.

을 받게 된 것이다.

여성인물화는 이처럼 관전 중심으로 운영되던 한국 근대미술의 신흥 인기 장르로 부각되면서, 여성 표현의 근대화와 더불어 근대적인 여성의 정체성인 여성상을 제조하고 유포하는 주요 매체의 하나가 되었다. 특히 여성인물화의 주제이념과 결부되어 구현된 한국 근대미술의 여성 표상은, 이 시기 여성성에 대한 남성적=사회적 시선이 지배했던 것으로 생각된다. 근대사회의 수립과정에서 새롭게 권력화된 남성=사회에 의해 여성성은 타자화되고 양극화되어 규정되었기 때문이다.[5] 여성성의 재현 구조를 이루었던 이러한 남성적=사회적 시선에 의한 여성 표상은, 성적 매력을 약화시킨 탈성화脫性化와 성적 매력을 강화시킨 성화性化의 이미지로 크게 양립되어 재현된 것으로 보인다. 물론 여성성에서의 탈성화와 성화의 이미지는 남성=사회에게 동시에 필요한 것이었기 때문에 이를 충족시키기 위해 혼합 또는 중첩되어 나타나기도 했다. 여기서는 한국 근대미술의 여성 표상을 탈성화와 성화의 이미지를 중심으로 살펴보고자 한다.

탈성화脫性化의 이미지

탈성화의 이미지는 여성을 어머니와 주부로서 표상한 것으로, 자녀

5 이러한 관점에 대해서는 鈴木杜幾子·千野香織·馬渕明子 編, 『美術とジェンダー非對稱の視線』(ブリユッケ, 1997); 熊倉敏聰. 千野香織 編. 『女?日本?美?』(慶應義塾大學出版會, 1999); 池田忍, 『日本繪畵女の女性像: ジェンダー美術史の視點から』(筑摩書房, 1998); Stephen Kern, Eyes of Love (高山宏 譯, 『視線』研究社, 2000) 등 참조.

양육과 가사를 담당하는 모습으로 주로 다루어졌다. 여성이 아기를 키우고 가사노동하는 정경은 근대 이전에도 궁중과 시정의 풍속을 나타낸 사녀도仕女圖와 여속도女俗圖의 화제로서 그려졌다.[6] 그러나 근대기에는 이러한 테마가 근대 국민국가와 시민사회의 기초 구성단위로서 구획된 가정이란 영역을 지키고 헌신하는 주역인 현모양처상으로 이상화되어 강조되는 경향으로 변했다.[7]

이러한 현모양처상은 공적 공간인 사회와 분리된 가정이란 사적 공간에서 육아와 가사를 중심으로 안락한 삶을 영위하는 부르주아 여성상의 전형으로, 구미와 일본의 근대미술에서 주제화된 것이다.[8] 그러나 이러한 여성상이 1930년대에 이르러 조선미전에 본격적으로 등장한 것은, 근대미술의 보편적 주제에 대한 단순한 선호에서만이 아니라, 어머니와 주부로서의 여성의 역할을 미화해서 유포하려 했던 남성적=사회적 욕구와 결부된 것으로 보인다. 근대기의 변화는 인습의 속박과 가정에 갇혀있던 여성들로 하여금 해방과 남녀평등을 요구하도록 확산시켰고,[9] 이에 따른 여성들의 사회진출 증가는 남성=사회의 불안요인으로 작용한 것이다. 여권론자 신여성을 중심으로 1930년대부터 여성해방운동이 본격화되면서 남성=사회의 위기의식이 고조되었으며,[10] 이에 대한 반발로 모성역

6 國立故宮博物院編輯委員會, 『仕女畵之島 (故宮博物院, 1988) 4~73쪽 참조.

7 '가정' 과 '현모양처(일본에서는 주로 '良妻賢母'로 썼음)는 1890년대의 明治期에 근대국가에서의 여성의 사회적 역할과 관련하여 대두되고 담론화된 것으로, 여성에 대한 근대적 억압과 지위 및 가치 향상의 양의성을 지닌다. 牟田和惠, 「가족, 性과 여성의 兩義性」 한국여성연구원 편, 『동아시아의 근대성과 성의 정치학』(푸른사상, 2002) 127~142쪽 참조.

8 鈴木杜幾子, 『フランス繪畵の'近代'』(講談社, 1995) 10~63쪽 참조.

9 이배용, 「한국 근대 여성의식 변화의 흐름」 『한국사시민강좌』15(1994.8)125~148쪽 참조.

10 이상경, 「여성의 근대적 자기표현의 역사와 의의」 『민족문학사연구』(1996.9)66쪽; 김진송, 『현대성의 형성 : 서울에 딴스홀을 許하라』(현실문화연구, 1999) 203~209쪽 참조.

할과 가정사에 전념하는 현모양처로서의 여성의 사회적 역할분담을 재강조하게 되었던 것이 아닌가 싶다. 그리고 현모양처상은 근대국가의 국민(남성)을 키우고 돕는 내조자로서의 사회적 지위와 가치를 높이고 공고히 한다는 측면에서 이데올로기화되고 근대 여성교육의 목표로 이상화되기도 했다.

1930년대의 여성지에는 여성해방과 남녀평등을 주제로 다룬 삽화가 등장하기도 했지만,[11] 창작미술의 공식적인 제도였던 조선미전에서는 남성=사회의 시선으로 재현된 현모양처상이 크게 부상되었다. 이들 작품은 가정적 현모양처상과 국민적 현모양처상, 서민적 현모양처상으로 나누어 살펴볼 수 있다.

가정적 현모양처상은 바느질과 다림질, 다듬이질 등을 하는 근면한 주부와, 어린이를 안고 있거나 업고 있고, 공부 또는 독서를 하는 자녀를 지켜보는 자애로운 어머니의 모습이 주종을 이루었다.[12] 그리고 이러한 모습은 딸들의 보조와 시어머니의 참여를 통해 김중현의 〈춘양〉(1936년, 조선미전)과 김기창의 〈고담〉(1937년, 조선미전)에서처럼 보다 친밀한 가족사의 정경으로 나타나기도 했다.

이러한 가정적 현모양처상은 신여성보다 구식 여성의 이상화된 전형에서 견인되었기 때문에 주로 전통 복장인 한복을 입은 단정한 여인으로 묘사되었으며, '동양화부'에서 좀 더 많이 다루어졌다. 오주환의 〈재봉〉(1934년, 조선미전)과 조용승의 〈모녀〉(1936년, 조선미전), 김중현의 〈실내〉

11 김진송, 위의 책, 45쪽, 206~214쪽 삽도 참조.
12 구정화, 「한국근대기의 여성인물화에 나타난 여성이미지」 『한국근대미술사학』9(2001.12) 126~137쪽 참조

(도 137) 김중현 〈실내〉 1940년 비단에 채색 107 x 110.8cm 호암미술관

(도 138) 이용우 〈사임당신씨부인도〉 1938년 종이에 채색 39 x 45cm 이화여대박물관

(도 137), 이유태의 〈여인 3부작〉(1943년 조선미전, 호암미술관) 등은 그 대표적인 예라 하겠다. 이용우의 〈사임당신씨부인도〉(도 138)는 방에서 실을 감고 있는 조선 여인

의 모습을 그린 마쯔다 마사오松田正雄의 1935년 조선미전 출품작 〈화려花黎〉(도 139)의 도상을 그대로 차용한 것이긴 하지만, 근대기 현모양처 이데올로기의 고전적 귀감으로 재현되었을 것이다.

특히 김은호의 〈시집가는 날〉(1929년, 이화여대박물관)과 장우성의 〈신장〉(1934년, 조선미전), 이유태의 〈초장〉(1942년, 조선미전도록)은 전통적인 혼례복

(도 139) 마쯔다 마사오 〈화려〉 1935년 제14회 조선
미전 출품작

(도 140) 임홍은 〈모자〉 1940년 제19회 조선미전
출품작

올 입은 신부의 순종적인 모습이다. 이러한 이미지에는 시집가는 것을 유폐생활의 강요이며, 남성에게 예속되고, 현모양처란 미명 아래 인간성을 제한하고 규격화시키는 악습이라고 비판하던 당시 여권론자들의 공격을 불식시키면서, 유구한 조선적 미풍양속으로 보존하고 싶어하며 전근대를 그리워하는 남성=사회의 근대적 동경이 반영되어 있는 것 같다. 그리고 김종태의 〈이부인〉(1931년, 조선미전)과 이동훈의 〈좌상〉(1937년, 조선미전), 김인승의〈습작〉(1938년, 조선미전), 박득순의 〈봄의 여인〉(1948년, 호암미술관)을 비롯한 한복 차림의 실내 여인좌상류의 조신하고 정숙한 이미지도, 이러한 현모양처상에 대한 남성적=사회적 욕구를 충족시켜 준다.

이처럼 사회와 분리된 가정주의와 현모양처 이데올로기로 표상된 어머니와 주부로서의 여성상은, 일제 말기의 파시즘체제 강화와 더불어

시국색時局色을 띠게 된다. 전장에 나가 싸우다 죽는 남성과 차별화된 여성의 경우, '2급 국민'으로서 국가와 사회=남성에 공헌하기 위해 병사가 될 튼튼한 2세 국민을 생산하고, 후방을 지키는 보조적 역할이 현모양처형 부덕과 함께 강조된 것이다.[13]

길진섭의 〈모자도〉(1936년, 조선미전), 임응구의 〈모와 자〉(1938년, 조선미전), 임홍은의〈모자〉(도 140), 박수근의 〈모자〉(1942년, 조선미전)를 비롯해, 남자 아기를 안고 있거나 젖을 먹이고 있는 모습을 그린 이 시기의 모자상母子像은, 19세기 말 서구의 상징주의 계통 화가들에 의해 재흥되었던 기독교의 성모자 도상을 원형으로 다루어졌다.[14] 그러나 전시 국가가 필요로 했던 건강한 '1급 국민'을 생산하고 양육하는 신성한 의무를 수행하고 있는 모성으로서의 여성을 표상한 의미를 지닌다. 손응성의 〈스키복 모습〉(1940년 조선미전, 국립현대미술관)의 경우, 스포츠라는 여가, 취미문화를 통해 새로운 대중적 사회활동의 영역으로 진출한 신여성상을 보여주기도 하지만, 건강한 아기를 낳아야 하는 '신성한 가치'를 지닌 모성의 신체단련을 권장하는 의미 또한 내포된 것이 아닌가 싶다.

'총후銃後부녀'로서 후방을 지키는 여성상은 김은호의 〈방공훈련〉(1942년, 조선미전)과 김기창의 〈폐품회수반〉(1942년, 조선미전), 염태진의 〈단복 입은 여성〉(1942년, 조선미전), 한홍택의 〈몸빼의 부인〉(1943년, 조선미전), 임민부의 〈애국반구호원〉(1943년, 조선미전), 배정례의 〈방공준비〉(1943년, 조선미전), 이인성의 〈호미를 가지고〉(1943년, 조선미전), 손동진의 〈학병의 어

13　若桑みどり,『戰爭がつくる女性像』(筑摩書房, 1995) 28~55쪽. 上野千鶴子,『ナショナリズムとジェンダー』(이선이 옮김,『내셔널리즘과 젠더』, 박종철출판사, 1999), 6~96쪽 참조.
14　馬渕明子,「作られた'母性':十九世紀末の母子畵についての一考察」,『美術とジェンダー』, 288~311쪽 참조.

(도 141) 『신시대』 1943년 7월호 표지화

(도 142) 윤효중 〈현명〉 1942년 나무
165 x 110 x 50cm 이건희컬렉션

머니〉(1944년, 조선미전)에서처럼 원호와 내핍, 근로, 징병선전 등을 통해
솔선수범하는 '군국의 어머니' 또는 '국민적'인 현모양처상으로 표상된 것
으로 보인다. 이러한 여성상은 당시 『신시대』, 『조광』 등 대중 잡지의 표지
화나 삽화로도 다루어졌는데, 방공소방 훈련을 위해 불끄는 도구와 물
통을 들고 꼬옥 다문 입과 머리에는 수건을 쓰고 '몸뻬'를 입은 모습에
서 '보국(保國)'의 결연함을 느낄 수 있다.(도 141)

　　김기창의 〈모임〉(1943년 조선미전, 국립현대미술관)도 단순한 회합이 아
니라 후방에서의 지원대책을 진지하게 논의하고 있는 부녀자들의 반상
회 장면을 그린 것으로 보인다. 그리고 전복(戰服) 차림으로 칼춤 추는 무
희들을 그린 김만형의 〈검무〉(1939년, 조선미전)와, 치마를 조여 묶고 활 쏘

는 여성을 조각한 윤효중의 〈현명〉
(도 142))은 후방을 지키는 '반도부인'
들의 투혼과 결전의식을 재현한 것
으로 생각된다. 일본의 사실적인 전
통 목조기법을 사용하여, 목표물을
향해 활을 당기는 집중된 표정과 전
신에 약동하는 힘이 돋보였던 〈현명〉
은, 1942년 작품으로 1944년 조선미
전의 마지막 제23회에서 최고상을
수상하였다.

보조 국민으로서의 현모양처는
전장에 나가고 징용으로 차출되어
없어진 남성을 대신하여 후방의 부
족한 노동력을 보충해야 했으며, 또
한 대리 가장으로서 가족의 생계를

(도 143) 박수근 〈기름장수〉 1953년 하드보
드에 유채 29.3 x 16.7cm 이건희컬렉션

위해 생활전선에도 나가야 했다. 이에 따라 조선미전을 비롯해 시국미술
전인 반도총후미술전과 결전미술전 등에는 '여자노무'를 권장하는 일하
는 여성상과 시장 등에서 노점상을 하는 모습이 새롭게 등장하기도 했
다. 이와 같은 남성 부재 또는 유고 현상은 한국전쟁이 일어난 1950년대
로 지속되면서, 의식衣食과 관련된 가사노동에서 모판장사와 행상에 이르
기까지 가족을 먹여 살리기 위해 희생하는 모습의 서민적인 현모양처상
이 박수근에 의해 주로 재현되었다.

생활력이 없었던 박수근은 남편과 아버지로서 무능했으며, 부재상태

나 마찬가지였다. 따라서 그의 〈일하는 여인〉(1936년, 조선미전)과 〈실을 뽑는 여〉(1943년, 조선미전), 1953년의 〈기름장수〉(도 143), 〈노상〉(1950년대, 개인소장), 〈시장〉(1950년대, 개인소장), 〈나무와 여인〉(1956년, 개인소장), 〈좌관〉(1960년, 개인소장), 〈행녀行女〉(1965년, 이대박물관) 등에서 볼 수 있는 절구질과 맷돌질과 물레질을 하며 등이 굽도록 일하고 머리에 모판을 이고 있거나 거리에서 좌판을 벌리고 행상하는 여성상은 궁핍했던 시절의 삶의 축도이면서[15] 가족을 위해 희생하는 이상화된 서민적 현모양처상의 표상이기도 했다. 그리고 어머니를 대신해 어린 동생을 업고 있는 소녀상에는 가사와 생계를 동시에 책임지면서 아기를 돌보기 힘들었던 서민 주부들의 고달픈 현실이 반영되어 있으면서, 남성적=사회적 육아관의 고정된 시선이 작용되어 있다. 1943년 조선미전에 출품한 조병덕의 〈저녁 준비〉(고려대박물관)와 1956년 국전에서 대통령상을 수상한 박래현의 〈노점〉(국립현대미술관), 박상옥의 〈시장소견〉(1957년, 호암미술관), 오윤의 〈김장〉(1983년, 이대박물관)도 이러한 서민적 현모양처상의 다양한 유형을 보여준다. 특히 시장에서 물건을 팔거나 장을 보는 여성들의 모습이 근대 초기에 비해 1930년대 후반 이래 현저하게 증가한 것은, 외출이 자유롭지 못했던 조선시대의 여성풍속이 해체되는 변화상의 반영에 따른 것이며,[16] 이러한 서민적 현모양처상의 대두와도 관련이 있다고 본다.

지금까지 언급했듯이 여성성을 어머니와 주부로서 표상한 현모양처상은 성적 매력을 약화시킨 탈성화된 여성상이다. 이러한 여성상은 남성

15 홍선표, 「박수근의 〈빨래터〉」 『현대미술관회 뉴스』 56(1990.6.30) 참조.
16 홍선표, 「조선시대 회화의 여성 표상」 『조선 여인의 삶과 문화』(서울역사박물관, 2002), 165~166쪽 참조.

들의 성적 대상이기보다 그 덕성과 능률이 중시되었기에 때문에 신체적 매력이나 육감적 표현은 절제 또는 억제되는 경향을 보였다. 가정적 현모양처상은 전통적인 부덕과 더불어 단정하고 정숙한 이미지로 범주화되었다면, 시국색을 띠며 '국민화'된 현모양처상은 좀 더 거룩하면서 의지적이고 강인한 모습으로 재현되었다. 그리고 서민적인 현모양처상은 각지고 평평한 몸매에 얼굴이 크고 눈이 작으며, 큰 입에 턱이 넓거나 모난 투박한 모습이 전형을 이루었다.

성화性化의 이미지

성적 매력을 강화시킨 성화된 여성상은 기녀도와 유녀도의 전통을 계승한 춘정류 미인상과 함께, 종교화 또는 역사화의 문맥에서 벗어나 현실 속의 인물을 육감적으로 그린 근대 서구의 누드 전통을 유입한 나체상이 대종을 이루었다. 그리고 원초적 본능과 감성을 자극하는 원시적이며 목가적인 반나체상으로도 다루어졌다. 이러한 여성상은 남성=사회의 성적 욕망과 환상의 대상으로 표상되었으며, 감미로움과 쾌락과 위안을 주고 감각적인 자극과 퇴폐적인 부르주아적 기분을 조성해주는 유희물로 인식되고 소비된 것으로 보인다.[17]

근대 이전에 성적 매력을 강화시킨 춘정류 여성상은, 중국 명대 후기의 호색문화 부상과 더불어 대두되어 일본 에도시대의 우키요에 등을 통해 크게 성행했으며, 조선 후기 신윤복의 춘의적인 기녀풍속도에서도 엿

17 李甲基,「第十二回朝鮮美展評」,『朝鮮日報』1933년 5월 25일자 참조.

볼 수 있다. 근대기에는 채용신의 전칭작품인 〈팔도미인도〉와 '조선색'을 표방한 이용우의 풍속화 등을 통해 신윤복의 기녀미인화 전통이 부분적으로 계승되기도 했다. 그러나 이 시기 동양화 채색인물화의 대종을 이루었던 미인화는 근대 일본화의 관학풍을 개량양식으로 차용한 김은호가 주도했다.[18]

'동양화 1세대' 김은호의 미인화는 초기에 청 후기의 청록풍 병태病態미인상과 막부 말기의 양풍화 및 메이지기의 사진영상식 미인상이 혼용된 경향을 보이다가,[19] 조선미전 출품 무렵부터 일본화 신파의 영향을 본격적으로 반영하여 짙게 분칠한 환한 얼굴과 장식화된 복식미에 밝고 화사한 분위기로 바뀌었다.[20] 그의 미인화는 버드나무와 벚꽃이나 등꽃과 같은 가슴 설레게 하는 봄의 꽃나무 또는 넝쿨 식물을 배경으로 구성된 수하樹下인물도 형식이 주류를 이루었다. 외모는 넓은 이마에 턱이 연약하고 짧아 둥근 느낌을 주고, 눈과 눈 사이는 넓은 편인데 입은 작고 도톰하며 코끝은 둥글어서 일본 미인상과 유사한 애 띠면서도 농익은 아름다움을 풍긴다. 특히 꽃을 꺾어 손에 든 절화折花의 도상과 편지를 손에 든 〈등하미인〉(1920년대 전반, 개인소장)과 저고리 안으로 속살이 비치게 묘사한 〈등하미인〉(1920년대 후반, 국립중앙박물관) 등은 에도시대 이래 여성을 성적 대상물로 나타낼 때 사용한 일본 미인화의 전통적인 수법들이다.[21]

18 홍선표, 「한국의 근대 전통회화, 그 주체성과 개량성」, 『근대 전통회화의 정신』(서남미술관, 1997).

19 특히 일본 개인소장의 김은호 1920년 작인 〈유하미인도〉의 활짝 웃고 있는 모습은 메이지 중기 무렵부터 유행한 '미인사진'의 웃는 여인상에서 영향을 받은 것으로 보인다. 근대 일본의 웃는 미인사진에 대해서는 橫田洋一, 「寫眞的視覺の交錯と近代日本繪畵の諸相」, 『神奈川縣立美術館研究報告』人文科學 25(1999.3) 38~40쪽 참조.

20 洪善杓, 「'東洋畵'誕生の光と影: 植民地近代美術の遺産」, 岩城見一 編, 『藝術/葛藤の現場』(晃洋書房, 2002) 181~185쪽 참조.

21 김정민, 「김은호의 미인화 연구」(홍익대 대학원 미술사학과 석사학위논문, 1999.6) 24~65쪽 참조.

그리고 편지를 들고 등나무에 기대있는 개
인소장의 〈등하미인〉에 묘사된 어슷하게
약간 옆으로 가르마 탄 서양의 트레머리
또는 단발머리에 짧은 통치마를 입고 구
두를 신은 모습은 당시 새롭게 등장한 여
학생 스타일을 모방해 유행시킨 근대기
기생들의 '학생장學生裝'을 연상시키기도
한다.

김은호의 이러한 춘정류 미인화는 화
사하게 핀 벚꽃나무를 배경으로 들꽃을
밟고 서 있는 젊은 여인을 그린 〈수하미인
도〉에서 볼 수 있듯이, 치마를 살짝 잡아
올려 속치마를 드러내고 옷고름을 푸를
듯 쥐고 있는 모습으로, 보다 더 유혹적
인 경향을 노골화시키기도 했다. 〈유하미
인도〉(도 144)의 경우, 휘어진 버드나무를

(도 144) 김은호 〈유하미인도〉 1930
년대 비단에 채색 109 x 33cm 개인
소장

한 손으로 잡고 에도시대의 유녀도에서 주로 사용한 몸을 요염하게 튼
뱀형 포즈의 미소 띤 여인이[22] 동아대박물관에 소장된 작가미상의 19세
기 〈미인도〉의 도상과 유사하게 저고리 밖으로 하얀 젖가슴을 노출한 채
새들의 교미광경을 바라보고 있는 모습으로 묘사되어 있어, 거의 춘화류
에 가까운 뇌쇄적인 느낌을 자아낸다.

남성=사회의 욕망에 의해 제조된 이러한 에로틱한 이미지의 춘정류

22 若桑みどり, 『隠された視線: 浮世繪·洋畵の女性裸體象』(岩波書店, 1997) 20~22쪽 참조.

(도 145) 최우석 〈여인상〉 1930년 비단에 채색 143 x 86cm 국립현대미술관

(도 146) 나카무라 다이자부 〈부녀농화〉(흑백도판) 1925년 제6회 제전 출품작

미인화는 외로움을 상징하는 국화꽃 한 송이를 들고 있는 최우석의 〈여인상〉(도 145)에서처럼 몽환적인 색조효과와 함께 꿈꾸는 듯한 환상성을 나타내기도 했다. 이 〈여인상〉은 1925년 제6회 제전帝展에 출품한 나카무라 다이자부로中村大三郎의 〈부녀농화婦女弄花〉(도 146)의 도상을 차용한 것으로, 일본의 관전양식을 범본으로 삼아 일선융화와 '동화同化'를 추구하던 최우석의 창작태도를 보여주기도 한다.[23] 그리고 1927년 조선미전에 출품한 김권수의 〈조朝〉와 1934년 조선미전 출품작 서상현의 〈소녀〉는 여성의 외로움을 새장에 갇혀 있는 한 마리의 새를 통해 상징한 것으로, 방문을 열고 새장을 바라보는 모습에서 춘의를 읽을 수 있다. 이들 작품의 춘정성에 대해서는 '정욕에 무르녹게 하고', '춘화 같은 악취미'라는 당시 비평을 통해서도

23 홍선표, 「최우석의 역사화」『월간미술』12-7(1999.7) 166~169쪽 참조.

간취된다.[24]

김은호의 1927년 조선미
전 출품작 〈간성〉(호암미술관)
도 한 마리의 새가 갇혀있는
새장을 배경으로 하루 운수
를 띠고 있는 기녀를 그린 것
인데, 기생이란 예속된 삶에
대한 갈등이 배제된 얼굴에
는 곱게 단장한 정태미와 함
께 남성을 기다리는 애련한
정취가 화면을 지배한다.[25] 만
발한 꽃을 찾아 날아든 나비
를 어린 딸을 데리고 손을 들
어 잡으려고 하는 정경을 그

(도 147) 김기창 〈전복도〉 1934년 비단에 채색 57.5 x 71.5cm 운향미술관 구장(1993년 도난)

린 배정례의 〈봄〉(1950년, 고려대박물관)의 경우도 외로운 여인의 춘심을 표상
한 것이 아닌가 싶다.

'정욕에 무르녹게 하고', '감각적 기능을 자극하고', '타락한 매미류賣
美類의 생활을 묘사한 것', '부르주아 속물 풍속화' 등으로 인식되었던,[26]
이러한 춘정류 미인화는 몸단장하거나 화장하는 모습으로도 묘사되었
으며, 가야금을 타거나, 춤추는 무희의 자태를 통해 재현되기도 했다. 특

24 金基鉷,「第六回 鮮展作品 印象記」,『朝鮮之光』68(1927.6); 金鐘泰,「美展評」,『每日申報』1934
 년 5월 26일자 참조.
25 홍선표,「김은호의〈看星〉」『현대미술관회 뉴스』48(1989.10.30) 참조.
26 김기진, 김종태, 앞의 글: 李甲基,「朝鮮美展評」『朝鮮日報』1933년 5월 25~26일자 참조.

히 전통 춤을 추는 무기舞妓 또는 무희의 매혹적인 광경을 담은 김은호의 〈미인 승무도〉(1922년, 조선미전)와 장우성의 〈승무〉(1937년 조선미전, 국립현대미술관), 최근배의 〈승무〉(1937년, 조선미전), 김기창의 〈전복도戰服圖〉(도 147), 이쾌대의 〈무희의 휴식〉(1938년, 개인소장), 심형구의 〈전복〉(1938년, 조선미전), 장우성의 〈푸른 전복〉(1941년, 개인소장) 등은, 의고擬古와 여성을 결합시킨 식민지 조선의 이미지와, 유흥과 미색이 융합된 도락적 대상으로서의 이미지를 내포하고 있

어, 일제와 남성에 의해 이중으로 타자화된 대표적인 표상으로서의 의미를 지닌다. 그 중에서도 무녀巫女의 복장을 갖춘 전복상戰服像은 황국주의 일본의 국혼이었던 신도神道와 결부되어 조선색으로 강조되는 등, 동화 이데올로기로서 기능한 무속문화의 부흥과도 관련있는 것으로,[27] 박래현의 〈무당〉(1954년, 개인소장)과 박생광의 〈무당〉 등을 통해 한

(도 148) 권영우 〈화실별견〉 1957년 종이에 담채 153 x 113cm 개인소장

국성 또는 한국적 이미지를 나타내는 모티프로 계속 사용되었다.

누드화의 전통이 없었던 한국에서 여성 나체상은 섹슈얼리티, 즉 육체성에 기초한 관능적 성애적 감각이나 심리적 환기력을 제공하는 더할

27 최석영 『일제하 무속론과 식민지권력』(서경문화사, 1999) 131~158쪽 참조.

수 없이 에로틱한 주제였다.[28] 미술의 소통을 중개하던 비평에서는 '달콤한 에로선이 약동하는 나부'를 '화가의 환상물'로 인식하기도 했으며, 대중 잡지 삽화에서는 누워 있는 나체를 그린 작품에 대해 '연애편지 문학과 함께 꼭 잘 팔릴 그림'으로 소개하기도 했다.[29] 치안당국에서 나체화가 전시장과 대중매체를 통해 공중화 되는 것을 단속하거나 통제했던 것도,[30] 이를 외설적 구경거리로 보는 시선이 작용했기 때문일 것이다. 권영우의 〈화실별견〉(도 148)의 경우, 누드모델을 앞에 두고 제작하는 화가의 모습이 몰래 훔쳐보는 관음증적 절시자竊視者와 같은 느낌을 주도록 배치되어 있어 이러한 시선의 반영을 엿볼 수 있다.

1916년의 일본 관전인 문전에서 특선으로 선정된 한국 근대미술의 기념비적인 김관호의 〈해질녘〉(도쿄예술대미술관)과 김인승의 〈나부〉(1936년, 조선미전)로 대표되는 등을 돌린 뒷모습의 나체상들이 선호된 것은, 정면상보다는 덜 부담스럽게 제작, 감상할 수 있을 뿐 아니라, 성적 상상력을 자극하고 신비감을 고조시키는 효과와 함께,[31] 당국의 검열방침에도 순응할 수 있었기 때문이 아니었나 싶다. 미술가들은 여성의 나체를 '무한한 미의 원천'이고 '미의 신'이며, '우주 미가 집약된' 것으로 보고,[32] 절대미를 구현하는 대상으로 여김으로써 여성의 아름다움을 평가하는 요소로 얼굴과 의복미 이외에 신체미를 강조하였다.

28　구정화, 앞의 논문. 118~125쪽 참조. 그리고 나체화의 에로티시즘과 육체 재현의 담론에 대해서는 鈴木杜幾子, 앞의 책, 168-184쪽; Edward Lucie-Smith, Sexuality in Western Art (이하림 옮김, 서양미술의 섹슈얼리티』시공사, 1999); Peter Brooks, Body Work: Objects of Modem Narrative(이봉지, 한애경 옮김,『육체와 예술』, 문학과 지성사, 2000)등 참조.

29　「美展所見」삽화,『別乾坤』(1927.7)참조.

30　「神韻妙彩가 滿堂」『東亞日報』1924년 5월 31일자 참조.

31　김영나, 「한국근대의 누드화」『20세기의 한국미술』(예경, 1998) 125~126쪽 참조.

32　宋秉敎, 「美厭感」『朝鮮日報』1934년 6월 2일 참조.

이러한 여성의 신체미는 오지호의 〈누드〉(1928년, 국립현대미술관)와 서진달의 〈손을 허리에 댄 나부〉(1934년, 호암미술관), 〈왼손에 입을 댄 나부〉(1937년)에서 볼 수 있듯이 팔과 허리가 굵고 튼튼하며 건실한 몸매로 나타내거나, 박득순의 〈나부좌상〉(1960년, 고려대박물관)에서처럼 정확한 뎃상력과 색감에 의한 강한 실재감을 통해 재현되는 경향을 보였다. 그리고 모던 풍조의 성행과 밀착되어 서구적인 육체미와 외모가 선망의 대상이 됨에 따라 늘씬하면서 풍만한 체형과 목이 길고 이국적인 마스크의 나체상이 애호되었는데, 김인승과 주경, 이쾌대를 비롯해 박영선, 박항섭, 김홍수, 권옥연 등의 작품이 그 좋은 예라 하겠다. 이들은 나체상뿐 아니라, 착의상에서도 서구적=모던한 이미지를 선호했다. 이러한 서구적 체형의 신체미와 외형미는 여성미 평가의 기준으로 작용하면서 여성의 아름다움과 성적 매력과 같은 미인관을 지배하는 권력이 되기도 했다.

여성 나체상에서는 신체미와 함께 관능미도 표현되었다. 관능미의 경

(도 149) 최영림 〈두 여인〉 1962년 갠버스에 혼합재료 89 x 116cm 개인소장

우 박영선의 〈세 나부〉(1950년대, 개인소장)에서처럼 파스텔조로 표현되었는 가 하면, 구본웅의 〈여인〉(도125)과 길진섭의 〈두 여인〉(1936년, 조선미전), 그리고 조각품인 김경승의 〈여인흉상〉(1958년, 호암미술관) 등에서 볼 수 있 듯이, 성감과 관련된 부위의 과장과 변형을 통해 강조되기도 하였다. 특 히 마티스의 〈푸른 나부〉(1907년, 볼티모어미술관)와 사토미 가츠조里見勝臟 의 〈女〉(1929년, 교토국립근대미술관)를 원류로 제작된 구본웅의 〈여인〉을 비롯해 김인승의 〈누운 나부〉(1930년대, 개인소장)와 장운상의 〈9월〉(1956년, 개인소장) 등에서 양손을 머리 위로 올린 '아리아드네 포즈'는 서구 고대미 술의 잠자는 상의 자세에서 근세의 정신과 육욕肉慾의 양면적 쾌락상을 거쳐 19세기 이래 성적 자극을 환기시키는 관능성의 한 전형으로 고착되 었던 것이다.[33] 둥글게 부푼 가슴과 엉덩이의 풍만한 곡선, 겨드랑이와 국부의 체모를 부각시킨 알몸의 여인이 화면을 가득 채우고 있는 최영림 의 〈두 여인〉(도 149)과 〈불심〉(1969년, 개인소장)도 이러한 관능적 포즈를 원용한 대표적인 작례라 하겠다.

그리고 최영림의 〈환상의 고향〉(1978년, 호암미술관)을 포함한 설화와 민 담 속 나체상의 표상체계는 1930년대부터 '근대 초극'의 논리로 추구되었 던 '비문명', 탈도시의 원시적, 목가적 이미지 재현 사조를 반영한 것으로 보인다. 이러한 사조에는 여성 또는 모성을 근대적인 문명화와 도시화의 구속을 비롯한 현실로부터의 도피처, 즉 산업화로 사라져가는 자연에서 마지막 남은 구원처 내지는 원천으로서 낙원 및 원시 상태와 동일시하는 시선이 작용된 것으로 생각된다.[34] 여성을 비합리적, 전근대적인 원시적

33 田中正之, 「アリアドネボスとウオルブタス」 『西洋美術研究』5(2001.3)103-121쪽 참조.

34 Rita Felski, *The Gender of Modernity*, (김영찬·심진경 옮김, 『근대성과 페미니즘』 거름, 1998) 77~104쪽 참조.

이고 목가적 가치로 본, 남성=사회의 휴식과 향수와 위안의 근원이며 원초적 본능과 욕구를 충족시키는 환타지로서 대상화했던 것이 아닌가 싶다. 이러한 작품은 송혜수의 〈소와 여인B〉(1947년)처럼 나체로 다루기도 했지만, 이인성의 〈가을 어느 날〉(1934년, 호암미술관)과 이중섭의 〈소와 여인〉(1941년 자유전 출품작), 권옥연의 〈고향〉(1948년 한국산업은행), 박항섭의 〈가을〉(1959년, 호암미술관), 김환기의 〈여인과 매화와 항아리〉(1956년, 개인소장) 등과 같이 주로 반나체로 표현되었다.

맺음말

한국 근대미술에서 여성 표상은 탈성화와 성화로 분립된 이미지 외에도 성적 매력의 약화와 강화는 모두 사회=남성에게 동시에 필요했기 때문에 이를 충족시키기 위해 양자를 중첩 또는 혼합해 나타내기도 했다. 이러한 유형은 '청초하고 명랑한' 모습의 젊고 아름다운 숙녀상이 주류를 이루었으며, 실내 좌상으로 많이 다루어졌다. 특히 이유태의 연속물인 〈탐구〉와 〈화운〉(1944년 조선미전, 개인소장)에서 볼 수 있는 실험실과 피아노 앞의 여성상은 여성의 전문직 진출을 말해주기도 하지만, 이성과 감성을 겸비한 정신적 사랑의 대상이며 이상적인 연애대상으로 재현된 것이 아닌가 싶다. 여성독서상과 악기를 연주하거나 음악을 감상하는 등, 여성의 여가문화와 취미생활을 그린 작품들도 휴식과 안락함을 제공하는 의의와 함께 덕성과 감성을 지닌 이성異性으로서의 이상형을 나타낸

것으로 생각된다.

지금까지 언급했듯이 한국 근대미술의 여성상은 가부장적인 남성=사회의 욕구에 의해 성적 매력을 약화 또는 강화하는 근대 속의 식민지적 이미지로서 재현되어 조선미전을 중심으로 공공화, 제도화되었고 내면화되었다. 근대적 여성미 수립에도 적극 개입한 이러한 여성상은 역동감이나 생동감보다는 수동적이고 정태적인 모습으로 구현되었으며, 주로 식민지 본국 관전의 도상을 차용하거나, 한정된 모델을 통해 연출되었기 때문에 사실적이지만, 현실성이 부족한 느낌을 준다. 그리고 인간성의 표출보다는 양식화된 심미적 형태로서 부조되었기 때문에 꾸밈이 강하고 밀랍 인형처럼 핏기없는 무표정한 특징을 보이기도 했다. 식민지 근대기를 통해 이처럼 타자화된 여성상은 8·15해방 이후에도 국전으로 계승되어 여성 표상과 표현의 원류로서 재생산된다.

1930년대 서양화의 무희 이미지
– 식민지 모더니티의 육화|肉化

머리말

1930년대의 한국 근대미술이 재현한 미인상 중에서 서구적 외모 이
미지와 '로컬 컬러'인 전통 한복이 결합된 여성인물화인 미인상을 새로운
관점으로 분석해 보고자 한다. 기존의 한국근대미술사 연구는 서구주의
와 전통주의, 또는 모더니즘과 내셔널리즘을 상호 대립적인 이분법적 관
점에서 주로 파악해 왔다. 그러나 이들 담론과 이념은 대립적이 아니라
식민지 근대성의 혼합성으로 생각된다. 우리의 근대적 삶과 사유는 이러
한 식민지 근대성에 의해 구축되고 습속화 되었다고 본다. 이 글에서는
1930년대의 신세대 엘리트 화가인 이쾌대(1913~1970)와 김인승(1911~2001)
등의 서양화 작품에 보이는 전통 한복을 입은 서구형 미인 모습의 혼성

이 글은 2004년 12월, 臺灣 中央研究院 주관의 제18회 아시아역사학대회에서 발표한 "Absorption
and Adaptation of Modernity-Images of Dancers in Korean Modern Painting of the 1930"
으로, 심포지엄발표집에 수록된 논고의 한글본이다.

적인 무희 이미지를 중심으로, 모더니즘과 내셔널리즘의 협화協和에 의해 식민지 근대성이 육화肉化 또는 내면화된 양상을 살펴보기로 하겠다.

한국 근대미술의 여성인물화

한국 근대미술에서 여성인물화는 신흥장르로서 가장 많이 다루어졌다. 이러한 경향은 유럽에서 선행된 근대미술의 보편적 현상이기도 하다. 서구의 근대미술은 19세기 후반에 이르러 시민사회의 발전과 더불어 기존의 역사화와 같은 공공적인 주제에서 개인들의 일상성과 욕구를 다루는 사적인 주제로 바뀌었으며, 여성 모티프는 이러한 사적 주제로서 새로운 각광을 받은 것으로 생각된다. '동양화'와 '서양화' 위주로 재편된 한국 근대미술에서도 여성인물화는 모던 풍조가 도시를 중심으로 일상화되던 1930년대에 관전인 조선미전 회화 분야의 60%를 차지할 정도로 주류를 이루었다. 이러한 인물화의 급등세에 대해, 모더니즘 화가였던 구본웅(1906~1953)은 1938년의 제17회 조선미전에 관한 평문을 쓰면서, 근대미술의 발전적 경향으로 평가하기도 했다.

여성인물화의 주류화, 그 중에서도 특히 미인 모티프의 확산은, 메이지明治 20~30년대(1887~1906) 무렵부터 여성의 아름다움이 미학적 이슈의 핵심으로 대두되고, '미인화'와 '나체화'가 일본 근대미술의 두드러진 주제가 되었던 조류에 직접 기인한 것으로 생각된다. 특히 '미인화'는 1900년대의 메이지기에 만들어진 용어로, 1915년의 제9회 문전文展에서는 제1실의 남화실南畵室, 제2실의 도사파실土佐派室에 이어 제3실을 미인화실

美人畵室로 설치했을 정도로 대종을 이루었다. 한국에서는 1915년 9월에 식민지 통치 5주년 기념으로 열린 조선총독부 주최의 조선물산공진회에서 동경미술학교 출신의 한국인 최초 서양화가 고희동(1886~1965)이 〈가야금 타는 미인〉을 출품하여 동상을 수상한 이후부터 신미술 장르로서 대두되기 시작했다. 그리고 1917년 6월에 6만 명이 운집한 가운데 거행된 '경성백일장'이라고도 불리운 조선총독부 후원의 시문서화의과대회詩文書畵擬科大會에서 회화부 입상자들 모두가 미인화를 그린 것으로 보아, 미인이 화제로 제시되었을 것으로 짐작된다. 『매일신보』1917년 6월 17일자에 실린 2점의 수상작 작품사진을 보면, 김권수는 바구니를 든 당唐미인도를 그렸고, 최우석은 신윤복풍의 전신 미인화 도상에 개화기 전후하여 새롭게 등장한 쪽진 머리형의 〈여름 미인〉을 그렸음을 알 수 있다.

조선시대를 통해 미인화는 유교적 도덕주의에 의해 '비례非禮' 또는 '부적절한 문방지완文房之玩'으로 인식되어 매우 드물게 다루어졌다. 그런데 이처럼 국가 주최나 후원의 공인公認된 전람회와 미술행사의 핵심 제재로서 부각되기 시작한 것이다. 특히 근대미술로서의 미인화의 장르화는 '미술'이 정情=미=예술이란 가치 개념과 실천으로의 전환과 결부된 것으로 보이기 때문에, 이러한 주제 제시는 각별한 의의를 지닌다고 하겠다. 1910년대를 통해 '정'의 충족과 '미'의 추구가 문학에서 미술로 확장되면서 생긴 근대적인 '예술'로의 범주화와 갈래화 경향이 반영된 것이 아닌가 싶다.

이러한 미인 모티프 여성인물화의 장르화는 1920년대에 이르러 총독부의 새로운 통치정책과 민족 지도층의 변화된 실력양성론에 의해 강조된 문화주의의 팽배와 더불어 더욱 촉진된다. 총독부는 1919년에 발발

한 3.1독립운동을 무마하고 식민지 지배를 안정화하고 영구화하기 위해 1922년 창설한 조선미전의 설립 취지에도 표명되어 있듯이, "조선인의 사상 및 정서를 순화하여 일선융화日鮮融和에 이바지"하는 탈정치적 교양인 또는 문화인으로 '개선'하고자 했다. 그리고 일본 유학생을 주축으로 형성된 신지식층을 비롯한 민족진영은, 근대 국민국가 수립의 기획 주체로서의 역할이 상실되고, 거족적 독립운동도 국제사회의 호응을 얻지 못하고 좌절로 끝나자, 개화기 이래의 물질적 문명 발전론에서 민족의 향상을 위한 문화적 개량론으로 바꾸게 되었다. 1920년대에 팽배해진 문화주의는 이러한 총독부의 시정施政방침이었던 '조선의 문화 창달'과 민족진영의 '신문화 건설운동'과 결부된 관민의 협력 관계로 이루어졌다. 진·선·미의 배양에 의한 '신부국민新附國民' 즉 식민지 국민 혹은 민족의 정신문화 향상에 목표를 두고 전개된 것으로 생각된다.

1920년대의 문화주의에 의한 진·선·미 배양 중에서도, 특히 심미적이며 주정적인 감성의 육성은, 예술지상주의나 유미주의와 결부되어 '미'에 대한 담론을 증가시켰다. 미인 또한 그 이상적 아름다움의 실제적 현상 또는 체현으로, 신문과 잡지와 문학, 광고와 사진, 삽화 등, 다양한 대중매체를 통해 출현하거나 재현되면서 공공영역의 인식 대상으로 확산되었다. 이러한 양상은 1920년대 중엽 무렵부터 더욱 두드러져, 신문과 잡지에선 미인의 조건과 표준이나, 각 지방 미인에 대한 평판기, 미인이 되는 방법 등에 관한 기사와 논의를 빈번하게 실었다. 그리고 광고에도 "미를 돕고 미를 기르는" '미안美顔'과 '미신美身'용의 화장품들이 수없이 등장했다. 『시대일보』에서는 1925년 10월에 미인사진을 보고 독자가 선정하는 '미인투표대회'를 거행하기도 했다.

1920년대 말엽 무렵부터 경성의 근대 대도시로의 확장과 함께 여성의 사회 진출이 증가되면서 미인 담론은 더욱 확산된다. 미모가 연애와 결혼, 취업의 요건으로 강조되는 것과 더불어 미인은, 남성들의 시각적 쾌락을 만족시키는 '사회의 꽃'으로 간주되었으며, 미모를 직업상의 조건으로 하는 여배우와 카페의 웨이트리스 등은, 기존의 기생과는 다른 모던한 이미지의 미인으로 신문, 잡지의 기사 대상이 되었다. 미인 모티프의 여성인물화는 이러한 미인 담론의 증식과 더불어 장르화가 촉진되었으며, 1930년대에 이르러 근대미술의 주류의 하나를 이루게 된 것으로 파악된다.

1930년대 서양화의 무희 이미지

1930년대에서 40년대에 초에 걸쳐 다루어진 미인 모티프 여성인물화 가운데 가장 관심을 끄는 것은, 서구형의 미인상에 전통복장을 한 이미지이다. 김인승과 이쾌대, 김만형, 배운성 등, 일본과 독일에서 유화=서양화를 전공한 유학생 출신의 이들 신세대 엘리트화가들은 이러한 이미지의 여성인물화를 조선미전을 비롯한 각종 전람회에 출품했다. 정현웅은 잡지의 표지화로 제작하기도 했다.(도 150) 그 중에서도 특히 무희舞姬를 제재로 다룬 작품들은 모더니즘과 내셔널리즘의 협화에 의한 모더니티의 육화라는 측면에서 주목된다.

이쾌대의 〈무희의 휴식〉(도 151)을 비롯해 김인승의 〈무희〉 〈전복戰服의 무희〉 〈휴식〉, 배운성의 〈무희와 고수鼓手〉, 김만형의 〈검무〉 등이

(도 150) 정현웅 『여성』 1938년 9월호 표지화

(도 151) 이쾌대 〈무희의 휴식〉 1938년 캔버스에 유채 91 x 116.7cm 개인소장

그 대표적인 예이다. 이들 작품의 무희들은 화관花冠을 쓰고 긴 소매 모양의 색띠 한삼汗衫을 착장한 여성 예복이나, 전립戰笠을 쓴 전복戰服 차림으로 그려졌다. 이러한 복장은 궁중무宮中舞와 검무劍舞 또는 무속巫俗 춤을 출 때 주로 입었다. 이와 같은 무희 모티프는 조선 후기의 궁중 행사도나 신윤복의 풍속화에서 다루어졌던 것이다. 근대미술에서는 조선미전을 통해 1920년대에 대두되었는데, 1910·20년대에 발행된 '조선의 풍속' 사진엽서에 실린 춤추는 기생 이미지와 결부시켜, 오리엔탈리즘과 페미니즘적 관점에서 식민지 조선과 젠더의 표상으로 분석되고 있다.

　그러나 1930년대에서 1940년대 초에 많이 그려진 무희 모티프는 기생 이미지 보다 무용가의 이미지를 나타낸 것으로 생각된다. 1930년대에는 그동안 기생들에 의해 유흥을 위한 연회나 행사용으로 이어져 오던 춤

이 무용가 최승희(1911~1967)에 의해 '조선적'='전통적'='고전적'인 '예술무용'
으로 창작되어 무대에서 공연되면서 새롭게 사회적 주목을 받고 대중적
인기를 끌은 사실을 상기할 필요가 있다. 일본에서 근대무용을 배운 최
승희는 스승인 이시이 바쿠의 권유로 검무와 무녀춤, 궁중무와 같은 조
선의 전통춤을 예술적 창작품으로 만들어 1930년과 1934년의 경성공회
당에서의 개인 발표회를 비롯한 많은 공연을 통해 신문. 잡지에서의 찬
사와 함께 선풍적인 인기를 끌었다. 수많은 광고의 모델로도 등장했는가
하면, 2편의 영화에 출연하는 등, 문화예술계의 스타로도 활약했다. 일
본에서도 그녀의 무용을 높게 평가하여, 1934년의 동경공연에 대해 에다
다케오는 『지지닛보』에 "조선의 향토무용을 새롭게 고안. 창작한 것으로,
자태미와 운동미를 훌륭하게 연출해 냈다"고 했다. 가와바타 야스나리
는 『분게이』에 "조선의 민족 전통을 두드러지게 나타냈다"고 하였다. 그리

고 1938년과 39년 2년간에 걸친 유
럽과 미국 공연에서도 호평을 받았
다. 파리의 『르 피가로』에서는 "진
정한 동양적 환상의 현현顯現"이라
며 찬사를 보냈다. 최승희의 이러
한 활약으로 '세계의 무희' '세기의
미인' '민족의 꽃'으로 불리워지기도
했다.(도 152)

(도 152) 최승희 중국 무용공연 팸플릿 앞
면 1942년

이쾌대와 김인승 등의 모더니
스트이면서 신진 엘리트 화가들이
1930년대에서 1940년대에 걸쳐 그

린 무희 모티프는, 이처럼 최승희에 의해 예술무용으로서 새롭게 각광받은 조선풍의 전통춤을 추는 예술가로서의 고전 무용가를 재현한 것이 아닌가 싶다. 이쾌대의 〈무희의 휴식〉이나 김인승의 〈휴식〉 등은 이러한 무용가가 무대 뒤에서 공연 중 잠시 쉬고 있는 모습을 그린 것으로 보인다. 그리고 단독 초상화의 형식을 취한 무용가의 모습은 이쾌대의 작품에서 볼 수 있듯이, 원래 손목에 묶고 길게 늘어트려 소도구처럼 흔들며 추는 것을 새롭게 변용시켜 옷소매 위에 겹쳐 입은 오색 색띠 한삼汗衫의 아름다움이 강조되어 그려져 있다. 배운성의 〈무희와 고수〉에서의 전복도 변형된 전통미를 보여준다. 이와 같은 조선풍의 전통적이며 고전적인 복식미 또는 민족적 색채미의 강조는, 1930년대 이후 크게 만연한 근대미술에서의 '로컬 컬러' 풍조를 반영한 것으로 생각된다.

'로컬 컬러'는 1915년의 조선물산공진회 미술공모전에서부터 식민지 조선의 표상 제재로 일본인 심사위원들에 의해 권장되던 것인데, 1930년대에는 흥아주의 또는 동양적 모더니즘과 결부되어 성행되었다. 특히 이 시기 매스컴의 최대 이슈의 하나로 지배 담론을 이룬 문화적 전통주의는, 개화 후기의 단일 혈통주의에 의한 순수 인종주의 민족 담론과, 1920년대에 대두된 문화주의에 기반을 두고 흥아주의와 중합되어, 개인이 '대동아' 식민지의 국민 또는 민족으로서의 집단적 정체성을 갖게 하는 이데올로기로 작용한 의의를 지닌다. 그리고 서구에서 발화된 '근대파산'의 위기의식을 '동양'으로 갱생시키고자 한 근대 일본이 '대동아' 중심의 새로운 세계상을 구상하게 되면서, 그동안 열등하고 퇴영적인 것으로 비판되었던 '동양'의 지방인 '조선'의 전통 및 '로컬 컬러'가 장래의 세계를 이끌어 갈 문화와 예술의 핵으로 인식되고 각광받게 된 것이다. 최승희

에 의해 세계적 예술무용으로 조명받은 조선풍의 춤을 추는 무희의 고전적인 복식미와 민족적 색채미는, 이러한 흥아주의와 전통주의 이데올로기에 부합되는 최상의 요소였을 것으로 생각된다.

그런데 조선풍 전통 복장의 무희들의 외모는, 당시 조각가 김복진이 조선여인의 특징으로 "사각 원형의 얼굴에 코가 약하고 눈이 작고 눈 사이가 넓어 멀리서 보면 미간만 보인다"고 말했던 것과 다르게, 윤곽선이 뚜렷한 예리한 얼굴형에 크고 깊은 눈과 오똑한 코, 그리고 흰 피부의 서구적 미인형으로 재현되어 있다. 조선시대는 물론, 1920년대까지의 미인화에서도 보이지 않던 쌍꺼풀과 속눈썹이 짙게 묘사되는 등의 이러한 서구형 미인상의 재현은, 당시 서울을 중심으로 활보하던 '모던 걸'들이 세계미인의 표본으로 선망하고, '모던 보이'들이 이상적인 연인으로 동경하던 미인관을 반영한 것으로 생각된다.

조선왕조의 수도였던 한양은 제국 일본에 의해 통감부 통치가 실시되던 1905년 '경성'으로 명칭을 바꾸고 식민지 자본주의화의 거점인 근대도시로 변화되기 시작했다. 1920년대 후반 무렵부터는 식민지 모국의 새로운 투자시장 획득과 대륙 침략의 교두보로서 개발된 '조선 공업화'에 따른 매년 10~13% 고도성장의 지속으로, 서울의 외관은 자본주의적 소비도시형으로 본격적으로 바뀌기 시작했으며, 인구의 증가도 급속히 이루어졌다. 특히 1930년대에는 '만주특수滿洲特需'와 같은 호경기로 서울의 거리는 늘어난 자동차와 10여년 사이에 3배 이상 증가된 100만 인구와 화려한 영화관 간판과, 네온싸인이 번쩍이는 쇼우윈도우와 재즈가 울려 퍼지는 카페들로 가득 찬 현대적인 큰도시 '대경성'으로 면모를 일신하게 된 것이다.

이처럼 '대경성'으로 변모한 서울을 중심으로 '모던' 풍조가 범람하였다. 백화점과 영화관, 카페, 댄스 홀, 레코드, 신문, 잡지, 광고 등을 통해 식민지 모국에서 유행하는 '긴자아메리카니즘' 등이 그대로 이식되었다. 번화가에는 '아이 쇼핑'을 하며 어슬렁거리는 동경 긴자(銀座)의 '긴부라'를 모방한 경성 혼마치(本町 지금 명동)의 '혼부라'로 넘쳐났으며, 이와 더불어 '모던 보이'와 '모던 걸'과 같은 도시적 감수성을 지닌 새로운 인간이 탄생된 것이다. 이들에 의해 모더니티의 일상화가 촉진되었고, 모더니티가 일상을 재조직하게 되면서 자신의 정체성을 새롭게 인식하기 시작한 것이다. 외모에서도 신체적 모더니티로서 서구적 이미지를 선망하게 되었으며, 이러한 이미지는 신문과 잡지의 사진이나 광고, 영화 등의 대중매체를 통해 보급되고 유행되었다.

특히 이 시기 신문, 잡지에 실린 '세계 대표미인'의 소개나 '미인 되는 법'의 모델은 모두 서구 미인들이었다. 근대적 미의식과 대중적 욕망이 결집된 화장품 광고 등에도 종래와 달리 서구형 미인이 주로 등장했다. 지식인이나 저명인사들을 상대로 한 앙케이트에서도 모더니스트들은 이상적인 미인상으로 고전인 양귀비보다 클레오파트라를 선호했으며, 현대의 경우 그레타 가르보를 비롯한 당시 인기 높던 서양의 여배우를 많이 꼽았다. 대표적인 신세대 모더니즘 시인이던 김기림(1908~?)은 〈시네마 풍경〉에서 "파라마운트회사 광고처럼 생긴 도시소녀가 나오는 꿈을 꾼다"고 하였다. 그리고 대중잡지인 『별건곤』(1929.9)의 「종로산보와 진고개산보」란 기사에서 창석蒼石이란 필명의 기고자는 거리의 미인을 보기 위해서는 '모던 걸'들로 붐비는 '젊은 여성의 전람회장'이며 '미인의 바다'와도 같은 종로통과 본정통本町通의 번화가로 가고, '세계의 미인' 또는 '세기의 애

인'을 보기 위해서는 영화관으로 간다고 했다. 1931년 5월 24일자 『매일신보』의 「1931년도 미인의 정의」란 기사에서는 "헐리우드는 세계미인의 표본이 되는 요지로서 그 표준은 곧 세계에 반응을 일으킨다"고 했다.

이쾌대와 김인승 등의 작품에 재현된 무희의 외모는 이처럼 당시 이상적 미인상으로 선호되던 '꽃같은 서양 여배우'를 비롯하여 서구의 미인 이미지를 반영한 것으로 보인다. 이쾌대는 제국미술학교에서 유화를 전공하고 세잔과 고갱, 마티스의 영향을 받기도 했지만, 그 이전인 1930년대 초반부터 서울의 번화가 카페에서 김만형과 함께 김기림과 김광균과 같은 '도시의 아들' 세대인 젊은 모더니즘 시인들과 교유하는 등, 모던 풍조에 젖어있었으며, 동경미술학교 출신의 김인승과는 함께 작품 발표회를 갖기도 했다.

이쾌대의 〈무희의 휴식〉에 재현된 무희의 외모는 턱이 비교적 뾰족한 예리한 얼굴형에 큰 눈과 오똑한 코와 도톰한 아랫입술의 양태 등에서 서구적 미인의 이미지를 연상시킨다. 이 그림과 같은 해인 1938년에 제작된 〈상황〉의 전통 무희복을 입은 주인

(도 153) 이쾌대 〈부녀도〉 1941년 캔버스에 유채 60.7 x 73cm 개인소장

공 미인상과 〈운명〉의 여인상, 그
리고 1941년작인 〈부녀도〉(도 153)
에서도 이와 유사한 이미지를 보여
준다. 면도기로 털을 깎고 그 위에
찰필로 가늘게 그린 아치형 눈썹이
나, 속눈썹을 가장 짙게 칠하고 눈
주위로 음영을 준 아이새도, 붉은
립스틱 등은 당시 헐리우드 여배
우를 본보기로 유행하던 화장법을
반영하고 있으며, 특히 '스크린의
여왕', '세계미인', '세기의 애인'으로
각광 받던 그레타 가르보(도 154)
의 이미지를 연상시킨다.

(도 154) 그레타 가르보 이미지 『조광』
1936년 9월호

〈무희의 휴식〉은 스냅 사진에
잡힌 것 같은 포즈를 보여주는데,
얼굴을 다소 측면으로 둔 상태로
눈동자를 돌려 정면을 흘기듯 응
시하는 모습은, 근대 자화상에서
의 경상鏡像 이미지와도 유사하지
만, 당시 신문과 잡지 또는 영화광
고 전단지에 수록된 〈클레오파트
라〉의 주인공이었던 클레네르 콜베
르(도 155)를 비롯한 여배우들의 스

(도 155) 클레네르 콜베르 이미지 『조선
일보』 1937년 3월23일

틸 사진이나 광고의 여성이미지에서도 흔히 볼 수 있다. 이쾌대의 〈운명〉에서 손바닥으로 한쪽 얼굴을 감싼 모습도 당시 인기 여배우 포라 네그리의 이미지를 연상시킨다. 그리고 1939년 작품인 김인승의 〈전복의 무희〉에서도 서구 미인의 이미지와 함께 턱과 뺨에 손을 댄 포즈도 그이 웨이스리를 비롯한 여배우들의 스틸사진에서 자주 볼 수 있는 것이다.

맺음말

이처럼 1930년대와 1940년대 초를 통해 이쾌대와 김인승 등, '도시의 아들' 세대에 해당되는 젊은 서양화가들의 무희 그림은, 근대적 미의식의 체현물로서 새롭게 부각된 미인 모티프 여성인물화의 하나로, 무기舞技가 아니라 최승희에 의해 세계적인 예술무용으로 각광받게 된 조선풍의 궁중무나 검무를 추는 무용가를 그린 것으로 생각된다. 이들 무희들은 흥아주의와 중합된 전통주의 이데올로기를 반영한 고전적인 복식미와 민족적인 색채미가 돋보이는 '로컬 컬러'를 강조해 나타냈는가 하면, 얼굴 외모는 도시의 모던 풍조의 범람에 따른 서구 유행취향과 결부된 헐리우드 여배우의 이미지를 이상적 미인상으로 재현하였다.

이러한 상호 모순적 경향의 내셔널리즘과 모더니즘의 협화 또는 공존 양상은 국가와 대중과 시장 등, 근대화 행위자의 다변성의 반영과 함께 식민지 도시의 일상 속에 뒤섞인 혼성 모더니티의 육화 또는 내면화를 표상한 것으로 보인다. 이와 같이 조선풍의 무희 이미지를 구성한 내셔널리즘과 모더니즘의 협화 양상은, 지금까지 이들 조류를 이분법적 틀

에 의해 대립적으로 인식함으로써 봉착된 한국 근대미술사 연구의 딜레마를 극복할 수 있는 새로운 연구 패러다임을 구상하는 데 도움이 되는 관점을 제공할 것으로 생각된다.

3

현대미술로의 전환

01. 1950년대의 미술 – 제1공화국 미술의 태동과 진통

02. '한국화'의 발생론과 향방

03. 한국 화단의 제백석 수용

04. '한국화'의 현대화 담론과 이응노

05. 한국 현대미술과 초기 여성 추상화

06. 한국 현대미술사 연구 동향으로 본 '단색조 회화'

1950년대의 미술
– 제1공화국 미술의 태동과 진통

머리말

1950년대는 대한민국의 제1공화국(1948~1960) 시기이다. 대한민국은 1945년 8월 연합군의 승리로 일제가 붕괴됨에 따라 해방된 식민지 조선의 남반부에 세워졌다. 패전국 일본군의 무장을 해제시키기 위해 미군과 소련군의 한반도 진주로 38선 이북과 이남으로 분할되어 3년간의 군정을 거친 뒤였다. 해방공간에서의 군정기에 좌·우익의 적과 동지로 갈라진 주체의 분열을 해소하지 못하고 미국과 소련의 양극적인 세계 냉전체제에 편입되어 자본주의와 공산주의를 각각의 국가건립 이념으로 삼은 두 개의 상반된 약소국 정부가 한반도에 탄생한 것이다. 이처럼 1민족 2국가로 분단되어 그 신생기인 1950년대를 통해 동족상잔의 6.25전쟁을 3년간 치루고 적대적 관계를 강화하며 '국민'과 '인민'으로서의 정체성을 각

이 글은 『미술사논단』40(2015.6)에 수록된 것이다.

각 형성하게 된다.[1] 전쟁의 혼란과 폐허와 빈곤의 상태에서 맞이한 한국의 1950년대는 이처럼 세계적인 냉전을 추동하는 분단국가이며, 미국의 원조에 의존하는 자본주의 자유진영의 최전선 반공국가로서 체제를 공고히 하던 시기였다. 8·15해방으로 맞이한 새로운 공화국 건설과 현대화의 과제를 민족 우파 중심으로 추진하게 된 것이다.

1950년대의 미술은 이러한 시대사의 격랑에서 그 객관적 조건인 3년간의 전쟁기와 환도기와 부흥기를 통해 민족미술로서의 전통의 계승과, 현대미술로서의 국제화 등을 화두로 주도권 경쟁과 함께 새로운 변화를 모색했다. 일제강점기의 파시즘적인 국가주의의 또 다른 재연과 더불어, 해방 이래 왜색을 극복하려는 노력을 지속하는 한편, 내셔널리즘과 모더니즘이 협화된 동양적 모더니즘의 근대미술이 한국적 모더니즘을 향해 일정한 결실을 맺으며 현대미술을 향해 박차를 가하기 시작한 것이다. 이러한 창작활동은 월남과 월북 미술인의 발생으로 재편되고 우익계의 조선미술협회를 재건한 대한미술협회 중심으로 조직된 미술계에서 국내 최초로 건립된 미술대학의 교수와 미대 출신 1세대 신진작가들에 의해 주도되었다.

1950년대의 한국미술에서 대종을 이루었던 회화 조류를 몇 개의 주제로 나누어 개관하면서 당시 화단의 구조 및 성격 파악과 함께 일제강점기의 근대미술에서 대한민국의 현대미술로 전환되는 한국회화통사의 한 단계로서 재구해 보고자 한다. 먼저 좌익계가 빠져나간 미술계의 재편 및 피난지에서의 미술활동과, 국가가 배분한 문화 권력과 명성을 누리거나 얻기 위한 격전장이던 국전을 중심으로 활동한 작가와 작품 경향을

1 김성보. 「남북 국가 수립기 인민과 국민 개념의 분화」 『한국사연구』144(2009.3) 65~95쪽 참조.

살펴본다. 이 시기에는 전후戰後 모더니즘의 확장에 따른 반추상의 유행과 비정형미술인 추상으로의 전환, 도불渡佛유학의 유행과 해외전시, 미술비평의 전문화와 순수미술론의 승리가 이루어지기도 했는데, 별도로 다루고자 한다.

전쟁기의 미술계 재편과 피난지 미술

1950년 6월 25일 북한군의 기습 남침으로 일어난 한반도에서의 전쟁은, 미군을 비롯한 UN군과 중공군도 참전하는 등 세계냉전의 대리전과 같은 성격을 띠면서 전면전에서 국지전으로 지속되며 한국사의 가장 비참한 역사 중 하나로 기록된다. 전쟁 발발에서 휴전까지 3년 1개월간 500만 명의 인명손실과 300만 명의 난민이 발생했고 1천만 명의 가족이 헤어졌다. 전 국토는 전쟁이 시작된지 6개월만에 더 이상 폭격할 대상을 찾기 어려울 정도로 황폐화되었다.[2] 미술계도 표현의 자유와 모더니즘을 찾아 월남하거나, 사회주의 이념을 따라 월북한 미술가들로 재편되는 변동을 겪는다.

전쟁기에 월북한 미술가는 모두 65명이다.[3] 구카프계는 물론 민족주의와 모더니즘 계열의 작가를 막론하고 대부분이 월북한 문단에 비해 적지만,[4] 남한 미술계의 절반에 가까운 인원이 떠나버린 것이다. 그 중에서

2 오명호, 「제1공화국과 한국전쟁에 관한 연구」『사회과학논총』16(1997.12) 59~62쪽 참조.
3 최열, 『한국현대미술의 역사: 한국미술사사전(1945~1961)』(열화당, 2006) 311쪽 참조.
4 정희모·윤정룡·한수영, 「문학」 한국예술종합학교 편 『한국현대 예술사대계』II (시공사, 2000) 28쪽 참조.

도 김용준, 이쾌대, 정현웅, 배운성, 임군홍, 김만형, 최재덕, 장석표, 윤자선, 정온녀, 정종녀, 이팔찬, 이석호, 이건영, 이국전, 박문원 등은 서양화와 동양화, 조각, 이론 분야에서 근대미술사 전개에 앞장서거나 일정한 역할을 했던 인물들이다. 이들은 월북하여 조선미술가동맹 조선화분과위원장과 평양종합예술대학 조선화강좌장 등을 지낸 김용준을 비롯해 1950년대 북한 미술계의 창작과 이론 활동을 선도하였다. 그러나 1950년대 중반 남로당파의 숙청에 이어 김일성 중심의 권력이 강화되고 사회주의적 사실주의 창작방향이 강조되면서, 이쾌대, 이건영 등 많은 월북미술가들의 작품이 인민성과 계급성 등이 부족하다는 비판을 받았다.[5] 김용준은 1967년에 김일성우상화를 위배한 행위로 심한 추궁을 견디지 못하고 자살하고 만다.[6]

월남한 미술가는 송혜수, 윤중식, 박수근, 한묵, 이중섭, 최영림, 장리석, 황유엽, 황염수, 이수억, 김흥수, 함대정, 신석필, 홍종명, 김형구, 박항섭, 정규, 박창돈, 한봉덕 등 대부분 서양화가로 30대였다. 이들은 남한에서 서정적인 구상화와 반추상화 전개에 주도적 역할을 했으며, 특히 박수근과 이중섭은 1950년대뿐 아니라 한국 근현대미술을 대표하는 작품을 남기게 된다.

이들 월북, 월남 미술가 외에 전쟁기를 통해 근대미술사의 주요 인물들이 사라졌다. 1928년 미국의 예일대 미대를 졸업 후 파리에서 1년간 제작활동을 하고 돌아와 한국 최초로 부부유화전을 개최한 바 있는 임용련과, 조각가로 서울대 미대 교수이던 윤승욱, 이상범의 청전화숙 출신

5 권행가, 「1950, 60년대 북한미술과 정현웅」 『한국근현대미술사학』(2010) 156~157쪽 참조.
6 정연진, 「화가 김용준의 빗나간 선택」 『매일신문』 2006년 7월 11일자 참조.

정용희는 납북되었다. 홍익대 미술학과 교수 진환은 1·4후퇴 때 피난 도중 국군의 유탄에 맞아 사망했으며, 서양화가로 화명을 날리던 이인성은 9·28수복 직후 경관과 언쟁을 벌이다 잘못 쏜 총을 맞고 불의의 사고사를 당하기도 하였다. 김중현과 이용우, 구본웅은 전쟁기의 와중에서 각각 52세와 50세, 47세의 아까운 나이로 병사했다. 묵죽화의 대가였던 김진우의 경우 9·28수복 시 부역 용의자로 체포되어 서대문 형무소에 수감 중 옥사하였다.[7]

전쟁기를 통해 미술계는, 월북과 월남 미술가의 발생으로 재편되면서 해방기의 우익계 미술단체였던 조선미술협회(약칭 조선미협)를 계승한 대한미술협회(약칭 대한미협) 중심으로 조직되었다. 민족 우파의 수장이던 고희동이 주도한 대한미협은 1950년 2월 무렵 조선미협을 재건하여 명칭을 변경하고 6.25전쟁 발발 직전인 1950년 4월 24일 첫 전시회를 연 바 있다.[8] 1951년 1·4후퇴로 임시수도 부산으로 피난하여 한국문화예술단체총연합회(약칭 예총)의 전신인 전국문화단체총연합회(약칭 문총)의 산하 단체로서 "문화인의 총역량을 집결하여 북진통일 촉성"하고 "세계문화의 이념에서 민족문화를 창조하여 자유진영의 결속을 강화"하자는 강령을 공유하며 전 미술가의 조직으로 확장되었다. 부산에서의 피난기간에 대규모 회원전을 한해에 1~2회 계속 개최했으며, 국무총리상을 비롯해 입상자를 뽑아 시상하는 등 관전과 같은 역할을 하기도 했다. 1953년 7월 27일 휴전협정 체결로 종전이 되자 환도한 대한미협은 2년 뒤 위원장 선출을 둘러싼 불화로 장발을 비롯한 '서울대파'가 탈퇴하여 한국미술가협

7 최완수, 「일주 김진우 연구」 『간송문화』40 (1991) 43쪽 참조.
8 최열, 앞의 책, 252~253쪽 참조.

회를 설립했으나, 1961년 5·16쿠테타 후 문화단체 일원화 정책에 따라 통합되어 한국미술협회(약칭 미협)를 발족하고 지금까지 이어져 오고 있다.[9]

전쟁기의 미술은 전쟁이 일어나는 날 서울에서 열리고 있던 이상범과 김은호, 이응노, 장우성, 이팔찬, 박생광, 허건 등 동양화 1·2세대들이 참여한 대원화랑의 두방신작전과, 동화백화점 화랑에서의 김기창, 박래현 부부전이 중단된 이후 거의 1년간 전폐 상태였다. 다시 재개된 것은 1951년 1·4후퇴 뒤 7월에 서울을 재탈환하고 휴전회담이 시작되면서 임시수도 부산을 중심으로 이루어졌다. 부산 이외에 대구(이상범, 조병덕, 황유엽, 박성환, 이순석)와 마산(남관, 최영림), 제주도(이중섭, 장리석, 홍종명, 이대원, 최덕휴, 김창열) 등지에서도 피난미술가들이 작품 활동을 했다.[10]

미술가들은 생존 또는 생계수단으로 종군화가단에 소속되어 전쟁의 기억과 결전의지 및 멸공의식 고취를 위해 전쟁화와 포스터나 삽화를 통해 선전화를 그리기도 했다. 모두 40여 명 정도였던 종군화가단은 국방부 정훈국 미술대 소속으로, 1951년 2월 무렵 대구에서 결성되어 육군과 함께 운영되었다. 이와 별도로 공군과 해군, 전남북 계엄사령부에서도 소수의 종군화가단을 구성했다가 국방부로 통합되었다.[11] 종군화가단에는 대

9 오광수, 『한국현대미술사』(열화당, 1995 개정판) 122~125쪽 참조.
10 제주도에서의 피난미술가에 대해서는 조은정, 「한국전쟁과 지방화단-부산, 제주, 호남화단을 중심으로」, 『한국민족문화』38(2010.11) 14~19쪽 참조.
11 종군화가단의 결성시기 등에 대해서는 증언들이 서로 상이하다. 이에 대한 고증과 논의는 조은정, 「한국전쟁기 남한 미술인의 전쟁 체험에 대한 연구-종군화가단과 유격대의 미술인을 중심으로」 『한국문화연구』3(2002, 겨울) 158~163쪽과 최태만, 「한국전쟁과 미술-선전 경험 기록」(동국대 대학원 미술사학과 박사학위논문, 2008.12) 39~58쪽 ; 권영애, 「한국전쟁기 종군화가단의 활동과 미술계에 대한 연구」(동국대 문화예술대학원 석사학위논문, 2011년 봄) 8~23쪽; 노신영, 「6·25 전쟁화에 대한 연구-종군 활동 미술가들을 중심으로」(서울대 대학원 서양화과 미술이론전공 석사학위논문, 2012.2) 25~34쪽 참조.

부분 서양화가들이 참가했으며, 김은호와 변관식을 비롯한 동양화가들은, 주로 부산 영도에 있는 대한도기주식회사에서 수출용 도자기에 이국취미에 부합되는 풍속화와 미인도 등을 그리며 호구책을 삼기도 했다.[12]

종군화가들의 작품은 3·1절과 6·25와 9·28과 같은 기념일 등에 모두 10여 회의 각 종군단별 전시회를 통해 발표되었다. '종군화가단전', '전쟁기록화전', '전쟁미술전' 등의 명칭으로 부산 남포동 외교구락부에서 개최되기도 했으나, 시내 다방에서 많이 열렸다. 이들 전쟁기록화는 일제 말기 전시동원체제에서의 시국미술과 같은 성격으로, '본격 회화'가 아닌 '제2의 예술'로 인식되었다.[13]

현재 전하는 당시 전쟁기록화는 몇 점 되지 않는다. 유화와 수채화, 연필 소묘화를 비롯해 흑백 인쇄도판으로도 전한다. 대부분 양식의 모색과 예술로의 승화보다 전쟁을 일종의 의무감으로 모사한 시각기록물로서의 의미가 짙다. 유병희의 1951년 작인 〈도솔산 전투〉처럼 극화시킨 것도 있는데,[14] 육박전의 처절한 장면은 에콜드 파리의 총아에서 종전 후 전쟁협력자로 비판받게 되는 후지타 츠구하루藤田嗣治가 1943년에 그린 〈앗투섬의 옥쇄〉를 연상시킨다. 흑백도판으로 전하는 문학진의 〈참호〉(1953)는 적과 마주해 치열하게 전투를 하면서 참호를 파는 긴박한 장면을 반부감법으로 담아내어 실감을 주기도 한다. 그러나 대체로 1944년 일제 말기의 결전미술전람회에 출품하여 조선군 보도부장상을 수상한 김기창의 〈전선육박〉과 같은 병사의 살기 찬 모습이 박진감을 자아

12 이현주, 「대한도기, 근대도자산업과 예술의 경계를 넘어」 『항도부산』26(2009.12) 19~30쪽 참조.
13 정점식, 「저회하는 자아도취 미술」 『전선문학』2(1952.12) 최열, 앞의 책, 291쪽 재인용.
14 편집부 편, 「6·25공간의 한국미술」 『월간미술』1990-6호 38쪽 도판 참조.

내는 리얼함도 찾아보기 힘들다. 당시 양측에서 제작한 삐라나 포스터, 다큐멘터리사진들이 전쟁기의 시각문화 또는 시각이미지로서 더 주목을 요한다.[15]

1951년에서 1953년 8월 사이의 임시수도 부산을 중심으로 이루어진 피난지 미술은, 대한미술협회전과, 월남미술인전, 3·1절기념미술전, 현대미술작가초대전과 같은 단체전 또는 종합전을 비롯해, 후반기동인, 기조회, 토벽, 신제작파, 신사실파 등의 그룹전과, 김환기, 이마동, 남관, 이준, 박고석, 정규, 백영수, 박성환, 문신, 권옥연, 김은호, 이유태, 이상범, 변관식, 배렴, 이응노, 천경자의 개인전 등을 통해 전개되었다. 전시는 퀸셋의 간이시설과, 건물 가벽, 다방과 같은 곳에서 주로 개최되었고 가두에서 노상전으로 열리기도 했다. 서양화의 경우 대부분 소품이었고 종이나 하드보드, 합판 위에도 그렸다. 대부분 기존의 정관적 세계관을 유지하거나 내용보다 형식의 지배에서 벗어나지 못했다. 그러나 태평양전쟁기보다 더 심한 피난의 시련과 궁핍에서 작가적 삶을 긴장시키면서 더욱 절박하게 "화가로서의 지상명령"인 창작의 열정을 태우며 암울한 시대상 또는 파괴된 현실을 재현하거나 왜색을 극복하려는 새로운 주제와 양식의 질서 및 갱신을 모색하기도 했다. 향토색과 고전색의 조선색을 한국적 서정성으로 추구한 작품들도 심화, 확산되었는데, 1952년 9월 피난지 대구에서 열린 이상범의 개인전 작품 25점 대부분이 당시 가장 높은 구매력을 지니고 있던 미군들에게 팔렸을 정도로 인기를 끌었다.

15 이에 대한 주요 연구로 박은영, 「한국전쟁 사진의 수용과 해석: 대동강 철교의 피난민」『미술사논단』29(2009.12) 51~78쪽 ; 최태만, 앞의 논문, 102~194쪽 ; 『보이지 않는 전쟁, 삐라』(청계천문화관, 2010) 수록 논고 등이 있다.

(도 156) 이철이
〈학살〉 1951년 합
판에 유채 33 ×
23.8cm, 국립현
대미술관

　피난지 미술로서 먼저 주목되는 것은 전쟁의 참화와 현실을 재현 또
는 상징하거나 평화의 갈망을 나타낸 것이다. 이철이(1909~1969)의 1951년
작품인 〈학살〉(도 156)은 1·4후퇴 때 인민군에 잡혀 끌려가다 탈출하며
목격한 것을 그린 것이다. 어두운 밤에 자행된 광경을 나타내느라 윤곽
을 뭉개어 형상이 뚜렷하지 못해 구성내용이 모호하다. 최근 알려진 흑
연으로 그린 이 작품의 에스키스에 의하면, 손에 칼을 든 남성들이 아기
업은 여인과 상체를 벗긴 3명의 여성을 난도질하는 잔혹한 장면이다. 희
미한 달빛을 등 뒤로 받으며 둘러싼 남성들의 검은 실루엣풍의 모습이
숨 막히는 공포감을 조성한다. 흰 칼과 피가 낭자한 시체는 달빛에 빛나
며 광기를 조명해 주고 있다. 물감을 거칠게 뭉개듯 덧칠하여 꿈속의 악
몽처럼 몽환적으로 표현한 것은 뭉크가 1885년에 그린 초기 작품인 〈단
세모로〉를 연상시킨다. 한 시대의 참혹하고 처절한 현실을 작은 화면 위
지만 절절하게 담아낸 이 작품을 끝으로 작가는 더 이상 사람을 그리지
않고 꽃과 정물을 다루다가 추상으로 옮겨 갔다.

(도 157) 박고석 〈범일동 풍경〉 1953년 캔버스에 유채 41 x 53cm 국립현대미술관

박고석(1917~2002)의 1951년 작 〈범일동 풍경〉(도 157)은 그가 피난 와서 시계 고물장사 등을 하며 살던 동네 철로변의 저물녘을 그린 것이다. 해가 질 무렵 아이를 업거나 데리고 나온 아낙들이 철길을 건너는 장면을 굵고 짙은 검은 윤곽선과 거칠고 강한 텃치의 붓질로 나타냈다. 피난민 같은 인물들의 발걸음은 무겁고 아래로 떨어뜨린 시선은 절망적이지만, 채도가 낮은 색조와 필획은 진하고 강하다. 자신이 겪은 고통과 정신적 고뇌를 형태의 왜곡 등을 통해 투사한 코코슈카의 제2의 투영에 의한 4차원의 표현성을 연상시키기도 한다. 그러나 형상을 구조적으로 파악한 조형 위에 짙은 주관을 입힌 차이를 보인다. 1930년대의 전전戰前 모더니즘의 맥락에서 후기인상주의와 표현주의가 절충된 경향으로 나타낸 것이다. 이 시기에 피난과 폐허의 정경을 다룬 것도 있지만, 대부분 유랑의 슬픔과 파괴의 아픔을 정관적 세계관으로 형상화한 것과는 다른 체험의 리얼함이 돋보인다.

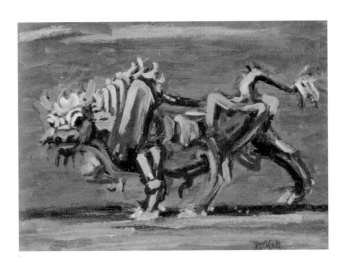

(도 158) 이중섭
〈흰소〉 1953년경
합판에 유채 30
x 41.7cm 홍익대
박물관

　박수근(1914~1965)의 1953년작 〈기름장수〉(도 143)는 전쟁으로 부재 또
는 유고된 가장을 대신하여 생계까지 책임지며 거리에 나선 행상 아낙을
그린 것이다. 박수근 양식의 태동을 알리는 절제된 색조의 투박한 마티
에르 화면 위에 기교성이 억제된 검은 선으로 새기듯 그어서 묘사한 형
상은, 고달프고 궁핍했던 시절의 삶의 축도이면서, 고난의 시기를 끈질기
게 인고하며 살아온 한국인의 한 전형으로서의 서민적 삶의 생태와 정서
를 진솔하게 보여준다.

　이중섭(1916~1956)은 서귀포 피난시절에 천진무구한 원시성의 구현이
며 삶의 평화적 구원으로서 범자연적 아동상을 집중적으로 다루기 시작
했다.[16] 바다를 배경으로 어린이들이 복숭아 과일을 따거나 새를 타며 놀
고 있는 꿈같은 낙원경을 원초적 유토피아로 그려 낸 1951년의 〈서귀포

16　오광수, 『이중섭』(시공사, 2000) 99쪽 ; 홍선표 「한국회화사의 아동상-성탄의 소망과 향수의 은
유」 『동심』(이대박물관, 2008) 114쪽 참조.

의 환상〉에 이어 1953년경 작품인 〈도원〉에선 민예성과 표현성을 결합한 이중섭 양식의 새로운 맹아를 엿볼 수 있다. 피난미술의 산물인 양담배 은박지에 새긴 은지화 등을 통해 심화시킨 자연물과 서로 엉켜있는 알몸 군동들의 상징적 양상은, 원시미술의 주술성과 함께 자연과 인간, 이성과 감성의 이분법적 대립구도를 해소하고 융화를 꾀하려는 세계관을 반영한 의의를 지니기도 한다.[17] 그는 전쟁으로 인해 불행해진 작가의 고뇌와 분노를 격렬한 터치로 분출시킨 성난 황소 그림들에서 직설적으로 나타내기도 했다.(도 158)

김환기(1913~1974)는 1951년의 〈항아리와 여인들〉을 통해 신사실파의 선구적인 반(半)추상 양식을 시도하면서 백자와 반라의 여인을 주요 모티프로 다루기 시작하여 한국의 고전적 서정성과 원시적 목가성을 주제화하고 심미화하려 했다. 1957년 이래 기존의 향토색에서 벗어나 상실시대의 가장으로서의 책임의식과 삶의 이상적 가치로서 제일 많이 그린 장욱진(1917~1990)의 가족상도 1951년의 〈마을〉에서부터 대두되었다.[18] 같은 해에 그린 〈자화상〉과 〈자갈치 시장〉과 더불어 대상을 단순하게 요약하여 원초적 유아성의 아동화처럼 천진난만하게 묘사하는 장욱진 특유의 동화적 심상과 양식을 배태하기도 했다.

'동양화'에서 김기창(1913~2001)의 화풍 변화는 일제강점기 채색인물화파의 일본화풍 제거 노력과 결부되어 있다.[19] 그는 군산 피난지에서 시대상을 다룬 〈피난촌〉과 〈피난민〉과 같은 작품을 소묘풍의 수묵담채법으

17 홍선표, 위의 논문, 113쪽 참조.
18 이하림, 「장욱진의 가족그림에 보이는 전통성」『미술사논단』11(2000.12) 229쪽 참조.
19 홍선표, 「해방 이후 한국 현대미술의 전개: 광복 50년, 한국화의 이원구조와 갈등」『미술사연구』9(1995.12) 318~319쪽 참조.

(도 159) 천경자
〈생태〉 1951년 종
이에 채색 58 x
83.5cm 서울시
립미술관

로 그리기도 했지만, 〈군밤장수〉, 〈노점〉, 〈구멍가게〉, 〈엿장수〉등의 서민
풍속을 통해 굵은 선조를 주체화하여 면 분할하듯이 대상을 평면적으로
구성하고 분할면을 점묘식 색조로 처리하여 입체파의 분석적 화면을 연
상시키는 반추상적인 세계를 지향하며 몰선주채沒線主彩와 몽롱체의 왜
색에서 벗어나려고 했다. 이처럼 집약된 선조와 색조로 대상을 면분할하
여 이루어진 평면구성적 경향은 부인인 박래현(1920~1976)의 작품에서도
추구되었는데, 김기창보다 면 중심의 구성을 시도한 차이를 보인다.

동경여자미술전문학교에서 박래현과 함께 일본화를 전공한 천경자
(1924~2015)는 기존의 일본풍 채색인물화를 청산하기 위해, 자신의 한
과 민족의 비극을 1952년 부산 피난지에서의 개인전에 출품한 〈생태〉(도
159)와 〈내가 죽은 뒤〉를 비롯해 뱀과 개구리, 해골 등의 모티프를 통해
환골탈태의 혁신을 꾀했다. 서정주가 〈화사花蛇〉에서 읊었듯이 '커다란
슬픔'처럼 태어난 징그러운 파충류 그림은 당시 충격적이었고, 그의 자전
적이고 독자적인 세계를 예고하는 의의를 지닌다. 〈내가 죽은 뒤〉에서는

(도 160) 변관식 〈외금강 동석동〉 1951년, 청화백자 접시, 지름 30.5cm, 개인소장

화려한 꽃과 나비와 함께 화면 가득 '메멘토 모리' = '화무십일홍'의 모티프이기도 한 해골을 그려 넣어 생의 무상함을 비유하기도 했다.

　일제강점기에 수묵 풍경화인 사경화의 개척을 통해 전통 산수화의 근대화에 앞장서 온 이상범(1897~1972)은 대구 피난지에서 1950년대 후반에 완성되는 '청전 양식'의 골격을 수립했다. 1930년대 후반경에 금강산 특질의 바위와 암벽을 표현하기 위해 사용한 사각형 테두리의 각진 필선과 부벽준에 절대준을 혼합한 것 같은 짙은 반점 모양의 붓 터치를 이상범 특유의 '청전준'으로 발전시킨 것이다.[20] 마치 추사체를 연상시키듯 붓을 옆으로 뉘어 가늘게 긋고 아래로 폭 넓게 꺾어 바위결을 나타낸 수법을 이 시기에 실험했으며, 1955년 작인 〈계류〉에서처럼 환도기에 본격화한다. 필묵 자체의 표현질에 대한 각성과 함께 동양화의 고전색으로 부각

20　홍선표, 「한국적 풍경을 위한 집념의 신화: 이상범 작가론」『한국의 미술가-이상범』(삼성문화재단, 1997) 17~22쪽 참조.

된 전통적인 남종문인화의 사의적寫意的인 조형 수법을 재인식하게 되면서, 산악이나 산촌 경관 등을 통해 1939년경부터 시도한 묵면의 집약과 짧은 필획의 전형화를 모색한 것으로 보인다.

이상범과 개성을 달리하며 수묵사경화의 쌍벽을 이룬 변관식(1899~1976)은 1951년 부산에서 대한도기주식회사의 도자기 그림을 통해 양식의 전환을 보이기 시작했다. 백자 접시에 그린 〈외금강 동석동〉(도 160)은 그가 기존의 전답식 사경산수에서 금강산을 새로운 화풍으로 다루기 시작한 의의를 지닌다.[21] 금강산은 우리 민족 최고의 명산이면서 북진통일의 염원이 담긴 북녘의 그리운 이상경이기도 했을 것이다. 이 도기화에서 볼 수 있는 화면 대부분을 기암괴석과 함께 근경을 클로즈업하여 채우고 두루마기 입은 탐승객을 배치하여 절경을 함께 호흡하며 흥취감을 높이는 수법은, 50년대 말에 금강산 그림을 본격화하며 완성한 '소정양식'을 예고한다. 적묵법을 연상시키는 푸른 청화의 덧칠과 윤곽선에 태점을 가한 파선법과 마른 먹붓의 까칠한 갈필효과에 의해 조성된 야취도 변관식 특유의 화풍으로 탄생되고 있음을 말해준다.

국전과 아카데미즘의 비대와 '조선색'의 결실

정부 수립 1년 뒤인 1949년 9월 문교부 고시 제1호로 규정을 공포하고 11월에 제1회전을 개최한 국전이, 제2회전은 전쟁으로 3년간의 공백을 거친 뒤 환도하던 해인 1953년 11월 25일부터 12월 15일까지 경복궁

21 홍선표, 「변관식론-한국적 이상향과 풍류의 미학」 『한국의 미술가-변관식』(삼성문화재단, 1998).

국립미술관에서 열렸다. 조선총독부 주최의 일제강점기 관전이던 조선미전의 규정과 전통을 모태로 창설된 국전은, 이후 1950년대를 통해 강조된 국가재건주의와 결부되어 더욱 비대해졌다. 독립된 조국의 예술 역량을 재흥·선양하고, 새로운 국민의 교양과 정서의 함양 및 계몽에 기여하는 제도로서 강대해진 것이다. 이처럼 국가가 배분한 문화 권력과 관인官認된 명성을 얻기 위한 주도권 쟁탈로 미술계의 갈등과 반목을 유발하면서 '홍대파'와 '서울대파'에 의해 대한미협과 한국미협으로 양분되어 분쟁을 초래하기도 했다.[22] 관료주의와 밀착되어 권력화되면서도 문단에서처럼 정권에 영합하는 '만송족'과 같은 노골적인 어용작가는 나오지 않았다.

국전은 '관료파 예술'로도 지칭되던 아카데미즘의 아성이며 보수 또는 수구적 미술의 온상으로 창작을 규율하기도 했지만, 아직 사회적 기반이 취약한 시기의 최대 규모의 거국적 전시회이며 가장 확실한 등용문으로 최고의 권위와 영예를 누리며 막대한 영향력을 발휘했다. 초대작가와 추천작가들 중에는 이를 통해 향토색과 고전색에 의한 '조선색'을 체화하고 심화하여 한국적 서정성의 미술로 열매를 맺으며 50년대 미술계를 빛내기도 했다. 한편 국전의 아카데미즘과 구상미술을 '봉건의 아성'으로 비판하고 현대화를 명분으로 내세운 해방후 1세대인 국내 미대 출신 신세대 중심으로 반反국전 운동이 대두되어 추상미술을 세력화하며 1960년대에 국전으로 진출하는 등 자유우방과 같은 '현대미술'로의 국제화에 박차를 가하는 도화선 역할을 하게 된다.

22 오광수, 앞의 책, 121~125쪽 참조.

서양화부

서양화부는 조선미전에서 1926년 이래의 양적 우세를 지속하면서 국전을 주도하고 50년대 서양화단을 대변했다. 이러한 서양화부를 지배한 세력은, 동아시아 아카데미즘의 본산이었던 동경미술학교를 비롯하여 일제강점기에 유화를 전공한 동경유학생들이었다. 1949년의 제1회에서 1959년의 제8회까지 심사위원과 초대 및 추천작가 거의 대부분을 차지한 이종우와 도상봉, 이병규, 이마동, 김인승, 심형구, 송병돈, 손동진, 오지호, 박영선, 김환기, 조병덕, 박득순, 장욱진, 김원 등이다.[23] 이 밖에도 장발은 동경미술학교를 중퇴했고, 이동훈은 서울에서 일본인 서양화가에게 배웠다. 이 시기에 대통령상과 부통령상, 문교부장관상 등을 받은 유경채, 이준, 장리석, 이세득, 박상옥, 이종무, 임직순, 최영림과 특선을 한 김흥수, 윤중식, 손응성, 권옥연, 박항섭, 최덕휴, 임규삼, 이수억, 이달주 등도 동경의 미술학교 출신이었다. 서울대, 홍대, 이대, 조선대 등 국내 대학 1세대 출신으론 문학진, 정창섭, 이만익, 윤명로, 강대운, 신영헌, 김숙진, 이수재, 오승우 등이 특선을 했을 뿐 50년대의 국전은 일제강점기의 동경 유학생 화맥에 의해 좌우되고 전개되었다.

작품의 제재나 주제도 근대 일본의 관전에 의해 유형화된 인물화와 풍경화, 정물화를 중심으로 조선미전 등의 경향을 이어 유사한 양상을 보였다. 근대 일본의 문전과 제전의 서양화부에서 서구 아카데미즘의 핵심 장르인 인물화가 양적, 질적으로 주도한 것에 비해 조선미전에서 대종을 이룬 풍경화가 제일 많았고, 인물화가 점차 증가되는 추세를 보였으

23 이 시기 국전 참여작가 명단과 출품작 목록에 대해서는 한국근대미술연구소 편, 『國展 30년』(수문서관, 1981) 참조.

(도 161) 임직순 〈소녀상〉 1959년 캔버스에 유채 145 x
96cm, 한국은행

며, 정물화도 10여 퍼센트 정도로 꾸준히 다루어졌다. 환도기의 국전에는 폐허의 경관과 피난민 등을 그린 6.25전쟁 관련 작품도 출품되었다. 그러나 순수예술 지향과 미술을 통한 국민 정서 함양을 목표로 했기 때문인지 1955년경부터 거의 자취를 감추고 만다.

1956년 제5회 국전까지 풍경화가 수상작과 특선작 대부분을 차지하며 강세를 보였으나, 1957년에 임직순의 〈좌상〉과 1958년에 장리석의 〈그늘의 노인〉이 대통령상을 받으면서 좌상류 인물화가 조금 더 주류를 이루게 된다. 인물화에서 서민생활상도 향토색과 결부되어 그려졌지만, 대부분 휴식을 취하거나 책을 보는 여성을 정물처럼 다룬 실내 좌상류가 1960년대로 이어지며 성행하였다. '좌상국전'으로 회자될 정도였다. 인물좌상이 대종을 이룬 전후戰後 일본의 일전日展과 같은 행보를 보인 것이다.

1959년 제8회 국전에서 특선한 임직순(1921~1996)의 〈소녀상〉(도 161)

은 이러한 경향을 대변하는 작품이다. 의자에 앉은 좌상과 탁자 위의 꽃 정물을 결합한 아카데믹한 구성에 대상의 존재를 구조적으로 파악하고, 온화한 보색대비로 분위기를 조성했다. 반 고흐의 열정적 예술성을 의식 하고 해바라기 모티프와 노란색과 녹색의 색비 효과를 구사했지만, 붓을 일정하게 다독거리며 형태를 단정하게 재현하여 이글거리는 강렬함보다 는 순화된 감성이 돋보인다. 유형화하여 구성된 일상성을 통해 이상미를 추구하려 한 것이 아닌가 싶다. 해바라기 모티프는 50년대 국전에서 풍경 과 정물로도 많이 다루어졌다.

화풍은 동아시아 아카데미즘의 본산이었던 동경미술학교와 근대 일 본의 관전 및 조선미전의 관학풍에 토대를 둔 신고전주의적 사실파 및 외광파와 온건 모더니즘 등 광역화된 구상화 계열이 주류를 이루었다. 일제강점기에도 신고전주의적 사실파는 신흥미술인 모더니즘의 대두와 더불어 대상의 외양을 우상화하여 맹목적으로 모사한 고루한 모방주의 이며 내용 없는 기교주의로 '관료파 예술'인 아카데미즘의 폐단으로 비판 받았던 것이다.[24] 그러나 이봉상이 사실주의는 회화구성의 근본요소로 아직 기초실력 양성 차원인 우리 미술의 발달과정에서 건전한 사회와 강 력한 민족을 이끌어 나가는데 이바지할 회화임을 강조했듯이,[25] 아카데 미즘의 사실적 기법과 사생적 리얼리즘은 서양화의 기본이면서 정통으로 인식되었고 국전 서양화부의 근간을 이루었다.

대상물에 대한 침착한 관찰과 광선 및 음영과 면의 연구에 의한 정확 한 데생, 물질감과 고유색의 충실한 묘사, 안정된 구도와 색채의 조화 등

24 홍선표, 『한국근대미술사-갑오개혁에서 해방시기까지』(시공아트, 2009) 191쪽 참조.
25 이봉상, 「사실에 대한 추구를 반성하는 자유문화」 『수도평론』(1953.6) 최열, 앞의 책, 307쪽 재인용.

(도 162) 박상옥 〈시장소견〉 1957년 105 x 170cm, 삼성미술관 리움

을 통해 규범적인 이상미와 영원미를 추구하고자 한 이러한 신고전주의
적 수법과 외광파적인 관학풍은 이종우, 도상봉과 이병규, 이마동, 김인
승, 심형구, 박득순 등 50년대 국전의 주도세력 중심으로 전개되었다. 이
들의 인물화와 풍경화, 정물화는 차분하고 잔잔한 붓질로 묘사된 단정한
형태와 견고한 구성, 그윽하고 환하며 은은한 색조를 특징으로 한다. 이
러한 요소로 결합된 화풍은 유파적 양식이기보다 신생 한국미술의 기초
를 튼튼하게 하는 창작 방식이며, 사회적 미감을 우아하게 순화하는 아
름답고 고귀한 국가 양식이고 아카데미즘의 모범적인 사례로서 교조적인
역할을 하였다.[26] 흑백도판으로 출간된 제6~8회의 국전도록에 의하면,
서양화부 출품작의 50% 정도가 이러한 경향을 반영한 것으로 보인다.

　반 고흐와 고갱, 세잔 등, 후기인상파를 비롯해 주관적이면서도 자
연주의적 형상성을 존중하는 온건한 모더니즘은 유미적 예술주의 또는

26　홍선표, 「도상봉의 작가상과 작품성」 『TO SANG BONG』(국립현대미술관, 2002) 146쪽 참조.

순수주의 미술론과 연대되어 사실파 및 외광파와 함께 구상화 계열을 이루며 조선미전을 이어 국전의 아카데미즘을 형성했다. 이 계열의 출품작가로 조병덕, 남관, 유경채, 윤중식, 박상옥, 황유엽, 이봉상, 박성환, 홍종명, 권옥연, 최덕휴, 박창돈, 이달주 등을 꼽을 수 있다. 출품작의 40% 정도가 이러한 경향을 보였다.

박상옥(1915~1968)의 〈시장소견〉(도 162)은 1957년 제6회 국전에 심사위원으로 출품한 것으로, 1930년대의 원시적 향토색 중에

(도 163) 문학진 〈나무잎의 이야기〉(흑백도판) 1959년 제8회 국전 출품작

서도 원색적 표현 양식을 연상시킨다. 인물의 세부는 생략되거나 단순화되었고, 색조는 강렬하다. 특히 화면을 지배하는 붉은 색 땅은, 후지시마 다케지를 비롯한 근대 일본인 화가들에 의해 강조된 태양을 집어삼킬 듯한 '적토赤土'를 갖고 있는 원시적 이미지의 조선 풍토색을 구현하려 한 것으로 보인다. 시장의 생명적 활기보다는 고개를 숙인 인물들을 통해 전후의 불안감과 우울함과 함께 토속적 정취를 더 느낄 수 있다. 구도나 붉은색, 흰색, 녹청색의 원색적 표현은 조선미전의 총아로 1935년에 최고상인 창덕궁상을 수상한 이인성의 〈경주 산곡〉과 유사하다.

큐비즘과 포비즘의 급진적 모더니즘이 추상미술로 진화되는 맥락에

서 형체를 생략하거나 변형하여 재구성한 반추상 양식이 당시 현대미술운동의 일단을 반영하며 50년대 국전의 새로운 경향으로 대두되었다. 동경의 아방가르드 미술연구소에서 배우고 1930년대 후반 이래 전위미술로 구사하면서 신사실파를 통해 선구적으로 활동한 김환기를 비롯해 장욱진과 최영림이 대표적인 작가였으며, 해방후 신세대인 문학진, 김정자, 정창섭, 윤명로, 표승현 등이 이러한 경향의 작품을 출품하여 10% 내외의 비중을 보였다. 1959년의 제8회 국전에서 특선한 문학진(1924~)의 〈나무잎의 이야기〉(도 163)는 흑백도판으로 전하는데, 큐비즘에서 유래된 조형적 구성을 보여준다. 대상의 특징적 요소를 기하학적 도형의 면분할로 환원하고 이를 중복시켜 공간에서 구성으로의 조형을 시도한 것이다. 자연적인 물질성을 묘사의 대상이 아닌 조형적 인식의 대상으로 그 자체를 목적화한 의의를 지닌다. 자연형태의 점진적 추상화를 시도한 것이다. 공간을 가득 채운 입방체 나무잎들의 집적과 확산이 거대하고

(도 164) 배렴 〈연봉백운〉 1957년 종이에 수묵 95 x 166cm 개인소장

견고한 구조물처럼 화면을 압도한다.

동양화부

50년대의 국전 동양화부를 주도한 심사위원과 초대 및 추천작가는 고희동과 이상범, 변관식, 노수현, 배렴, 허백련, 허건, 김은호, 최우석, 장우성, 김기창 등 일제강점기의 동양화 1세대와 2세대의 대표적인 화가들이었다. 이들 가운데 신남화계의 수묵사경화와, 구남화계의 남종산수화는 전통을 수호했다는 승리자의 입장에서 양식을 심화시켰으며, 일본화계의 채색인물화는 왜색 청산으로 양식의 갱신을 모색했다. 출품작은 1955년부터 증가하여 조선미전 때보다 2~3배 많은 70여 점이었으며, 서양화부의 50% 내외였다.

고희동과 이상범, 변관식, 노수현, 배렴이 주도한 수묵사경화는 조선 후기 실경산수화의 전통을 계승한 민족미술의 주류라는 자의식을 강화하여 한국 산천의 정취와 미감을 각자의 완숙한 화풍으로 담아내는 등, 전통산수화의 근대화를 완수하기 위해 노력하였다. 고희동(1886~1965)은 1934년 무렵 부터 "세계에 짝이 없는 우리 자연미의 순전한 덩어리"라며 동·서양화의 융합양식으로 나타냈던 금강산 절경을 수채화 기법을 일부 활용한 사생담채풍으로 제3회와 5회, 6회, 7회 국전에 2점씩 출품했다. 이상범은 〈영막모연〉과 〈고성 모추〉, 〈고원기여〉 등을 통해 한국적 자연미의 모태와 같은 야산이나 언덕 위 들판의 유현한 경관과, 향토색 짙은 초막집과 촌부의 모습을 피난지에서 진전시킨 '청전양식'으로의 전형화 과정을 분명하게 보여준다. 이를 따른 경향으로 그의 아들인 이건걸을

비롯해 이현옥과 장철야, 오석환 등을 꼽을 수 있다.

이상범의 청전화숙 출신인 배렴 (1911~1968)이 1957년의 6회 국전에 초대작가와 심사위원으로 출품한 〈연봉백운〉(도 164)은 한국 산악의 장엄하고 수려한 연봉들인 태산준령의 우렁찬 경관과 무궁한 조화을 화면 가득 채운 것이다. 고산준봉 사이를 감싸며 파고드는 자욱한 운무를 옅은 먹으로 여러 번 우려서 유원한 분위기를 조성하고 수묵의 다양한 변주와 격조로 나타냈다. 먹색의 짙고 옅은 차이와 크고 작은 붓자국의 강도에 따라 육

(도 165) 민경갑 〈동열〉 1959년 종이에 수묵 188 x 120cm, 개인소장

중하고 청명한 산악의 양감과 거리감, 대기감 등이 드러나면서 숭고미를 자아낸다. 특히 젖은 붓자국을 겹쳐 나타낸 촉촉한 질감과 갈필의 담백한 감각과, 짙은 묵점들이 어우러져 화면을 힘차게 울리며 생동하는 먹색은 그 자체가 감동을 준다. 몽환풍의 전답산수에서 1940년경부터 시작한 파묵풍 고봉산수를 심화시킨 그의 화풍은 1953년 제2회이래 15차례나 연속해 심사를 맡으면서 50·60년대 동양화부를 통해 '제당풍霽堂風'을 형성했을 정도로 영향력을 발휘했다.[27] 구남화계의 남종산수화도 사경산수 모티프를 활용하며 허백련과 허건에 의해 배출된 호남화맥의 김옥진과 허

27 홍선표, 「제당 배렴」『배렴/성재휴』한국근대회화선집-한국화 10(금성출판사, 1990) 75~83쪽 참조.

규, 이상재와 조방원, 신영복, 김명제, 문홍록, 박익준 등이 특·입선하는 강세를 보였다.

채색인물화는 김은호가 야마토에大和繪의 섬세우미함에 송원화宋元畵의 정교함을 가미한 신고전주의 일본화풍을 북종화의 세필농채적 전통화법을 계승한 것으로 계속 구사하면서 고사인물화와 신선도류를 고전적 인물화로 간주하고 출품하기도 했지만,[28] 그의 낙청헌 출신인 김기창과 장우성, 이유태, 안동숙 등 2세대들은 왜색 청산의 시대적 과제에 부응하여 양식의 갱신을 모색하였다. 이들은 동양적 모더니즘의 관점에서 화풍의 혁신을 시도했으며, 장우성을 통해 지도받은 서울대 동양화과 출신들이 주류를 이루었다. 전통 문인화의 사의寫意를 서구 현대 미술의 주관주의 표현주의의 선구로 보고 선묘풍의 구상화와 반추상화를 통해 신동양화 또는 신문인화의 새로운 조형미를 추구한 것이다.

장우성도 수묵선조가 강화된 옷주름선을 인체표현의 구성요소로서 주체화시킨 신동양화풍의 인물화와 "수묵선염의 표상적 가치"와 "자연자태를 평면에서의

(도 166) 김환기 〈하늘〉 1955년경 캔버스에 유채 136 x 91cm, 개인소장

28 홍선표, 「이당 김은호의 회화세계-근대 채색화의 개량화와 관학화의 선두」『이당 김은호』(인천광역시립박물관, 2003) 96~9쪽 참조.

(도 167) 박래현 〈이조여인상B〉(원제 '회고') 1957년 종이에 수묵담채 240 x 180cm 삼성미술관 리움

조형을 통해 재구성"을 주장한 자신의 회화론을 실천하기 위해, 대상물을 평면화와 재구성을 통해 조형화한 반추상양식의 신문인화를 심사위원과 초대작가로 출품하였다.[29] 담채를 곁들인 신동양화풍의 인물화가 새로운 주류를 이루는 가운데, 서세옥과 박노수, 권영우, 민경갑이 최고상 등을 수상하며 반추상양식으로의 진화에 전위적 역할을 하였다.

1959년 8회 국전에 출품한 민경갑의 〈동열童悅〉(도 165)은 대상의 잔영을 발묵의 추상성으로 조형화하여 재구성한 것이다. 형태의 생략과 압축을 통해 원상의 이미지를 나타내고 수묵의 번지고 퍼지는 변주를 통해 창작의 자율성을 추구하면서 형을 떠나 근원을 옮기는 '이형사신離形寫神'의 사의적 전통을 현대화하려는 노력이 돋보인다.

'조선색'의 결실

50년대 국전의 서양화부와 동양화부에서는 1930년대의 근대초극의

29 홍선표, 「'탈동양화'와 '去俗'의 역정: 월전 장우성의 작품세계와 화풍의 변천」『근대미술연구』 1(국립현대미술관, 2004) 124~126쪽 참조.

탈문명적 원시주의와 흥아주의 또는 대동아주의 내셔널리즘과 결부되어 크게 대두된 동양부흥과 동양주의 예술론에 의해 성행한 향토색과 고전색의 '조선색'이 양식의 심화와 갱신을 통해 결실을 맺기도 했다. 조선미전에서 현 조선의 풍토성과 습속의 모태이며 진원인 시골과 고향의 경관과 풍물을 다룬 향토적 조선색이, 과거 조선의 문화예술적 유산과 전통을 그린 고전적 조선색에 비해 강세였다면, 국전에선 후자가 좀 더 증량되었다. 이 시기의 국가 정통성과 정체성 확립을 위한 민족적 문화주의 및 전통주의의 강화와 일정한 관련이 있다고 본다.

농촌이나 향촌의 풍경과 전답식 산수, 농부와 농악, 장독, 외양간, 닭장, 절구질 등이 향토적 제재로 그려졌으며, 소와 함께 목가적 향토색으로 다루기도 했다. 박수근은 1954년 3회 국전에 출품한 〈절구〉 등을 통해 서민풍속적 향토색을 특유의 마티엘 효과와 공예품의 입사入絲처럼 새겨 넣은 검은색 선묘, 소박한 색조와 형상의 전형화로 50년대 미술을 빛냈다. 이상범은 향토경 이미지의 완숙으로 한국적 풍토미의 성공적인 구현과 함께 산수화의 근대화를 이룩하고 한국화 부흥의 기반을 마련하였다.

고전색으로는 비원과 향원정, 남대문, 성터 등의 고적이나, 사찰, 고택, 신라 유물, 백자를 비롯한 도자기 등을 제재로 삼았고, 향원정의 경우 '향원정파'로 불리 울 정도로 60년대로 이어가며 많이 그렸다. 그러나 대부분 아카데미즘 관행의 소재주의적 성향이 강했다. 이런 경향에 비해 〈호월壺月〉〈항아리〉 등을 출품했던 김환기(1913~1974)는 문사적인 상고취향의 고전색과 시조적 운치의 백자를 비롯해 매화와 학, 달, 산 등의 이미지를 혼성하여 기하학적 평면으로 구성한 한국적인 서정적 모더니티

로 자신의 50년대 양식을 창출하며 심화시켰다. 1955년 4회 국전에 출품한 것으로 추정되는 〈하늘〉(도 166)은 도자기의 문양으로도 활용되었던 십장생 모티프를 동양 또는 조선의 불멸의 영원한 아름다움으로 재구성하며 현대화한 의의를 지닌다. 박래현의 〈이조여인상 B〉(도 167)는 1957년 6회 국전에 〈회고〉라는 제목으로 출품한 것이다. 동양화에서의 구성주의적 반추상 실험의 전위를 보여주는 것으로, 신윤복의 풍속도에 나오는 여인을 흰 선으로 구획한 면으로 분할하고, 분절된 각 부분을 청회색조의 담채로 장식하여 '조선색'의 결실을 통해 현대화를 구현하려고 했다.

'한국화'의
발생론과 향방

머리말

'한국화'는 1960년대를 통해 국사학계를 중심으로 본격화된 식민사관 극복 운동에 자극을 받고 국제화의 조류와 결부되어 탄생되었다. 전통 회화의 근대화를 견인한 '동양화'를 일제강점기 식민화의 소산으로 보고, '한국화'로 개칭하여 국제적인 민족(국민)회화 = 국가회화로의 갱생을 도모하려 한 것이다. 그러나 일본을 타자로 한 이러한 반식민주의가 수묵화와 채색화로 분열하여 전통과 민족의 정통성과 정체성을 전유하기 위해 국민국가주의 동원이데올로기인 내셔널리즘에 의탁하여 주도권 쟁탈의 내분을 겪게 된다. 포스트모던의 맥락에서 탈경계와 탈장르 시대를 맞아서는 또 다른 정체성 문제를 야기하며 존폐의 위기를 맞고도 있다. 식민지 근대화의 잔흔과 서구화의 압도 속에서 발생된 '한국화'의 이러한 상

이 글은 2016년 6월 국립현대미술관의 <한국화> 심포지엄에서 기조 발표한 것이다.

황들은, 탈식민과 탈근대의 시대적 과제를 제대로 인식하지 못하고 제도적 보호 안에서 기득권 주장과 유지에 더 몰두한 탓도 부인하기 어렵다.

'동양화' '한국화' 용어의 발생

'한국화'의 전신인 '동양화'는 1888년 경도부화학교京都府畵學校에서 2과인 '서양화'와 분립한 1과의 명칭으로 생겨났다. 남화南畵의 대가 다노무라 죠쿠뉴田能村直入의 건의로 1880년에 설립된 경도부화학교에서 초기의 '화학畵學'4분류, 즉 동서남북 4종宗의 유파를 2개 과科로 재편하면서, 서양권의 '서양화'와 대칭하는 동양권의 동종과 남종, 북종의 총칭으로 붙인 것이다. 학교 규칙에 의하면 동종인 '일동파日東派'는 일본화大和繪+浮世繪를, 남종인 '일남파日南派'는 문인화와 일품화逸品畵를, 북종인 '일북파日北派'는 '화한합법화和漢合法畵' 즉 셋슈雪舟파와 가노狩野파를 지칭한 것으로, 서구 제국주의의 세계적 팽창에 대응하는 동양연대론과 결부하여 가마쿠라시대 이래 일본의 전통적인 분류 개념이던 '화화和畵'와 '한화漢畵'를 통합한 것으로 보인다.

아마도 '동양화'란 명칭은 경도부화학교의 설립을 건의하고 초대 섭리攝理 즉 교장이 된 남화가 다노무라가, 쟈포니즘적 오리엔탈리스트인 어니스트 페놀로사에 의해 서양에 대립하는 자주적 일본의 제 화파를 통합하는 명칭으로 1882년 제창된 '일본화'에서 남화를 배제한 것에 대한 반발도 작용했을 것으로 생각된다. 그러나 1895년 청일전쟁의 승리로 '동양의 맹주'가 된 제국 일본은 지나支那 = 중국계인 남화보다 우수한 동양

회화의 대표로서 '일본화'를 국가회화로 지정하고, 1896년 동경미술학교 회화과의 중심 분야로 제도화했다. '일본화'는 오카쿠라 덴신岡倉天心에 의해 한층 더 국수주의화 되었으며, 1905년 러일전쟁의 승리로 '황인종의 자랑거리'가 되면서 '오방화吾邦畵'＝자국화보다 세계사 재편의 욕망과 비전이 투영된 제국 또는 황국미술로서 표상된다. 이에 비해 동양권 회화의 총칭이던 '동양화'는 서구적 근대를 초극하고 박멸하기 위해 새로운 '중화中華'인 제국 일본이 보호하고 지도하고 동화하기 위해 고안된 '흥아'와 '대동아'의 식민지미술로 제도화된다. 그리고 제국 일본의 식민지 팽창주의에 수반되어 조선과 대만, 만주국으로 보급된 것이다.

대한제국에서 식민지로 전락되면서 책봉시대의 '조선'으로 명칭이 환원된 상태에서 '조선인'의 그림이 조선화가 아니라 '동양화'란 이름으로 근대화를 본격적으로 추진하게 된 것은 1922년 창설된 총독부 주최의 관전인 조선미전을 통해서였다. 조선 후기부터 전근대 '중화'인 명나라의 '상남폄북尚南貶北'론에 의해 '서기書氣'의 '남파南派'와 '시기市氣'인 '북파北派'의 두 종파로 인식해 온 서화계는, 제국주의 '일본화'의 식민지 명칭이 된 '동양화'에 대한 비판이나 문제의식 없이 사용하면서 식민성 근대화를 모색하게 된 것이다.

조선미전 초기의 '동양화'는 식민지 조선에서 공존하며 융화해야 하는 해뜨는 곳 뽕나무 일본과 무궁화 조선의 '상근桑槿예술'로서의 '일본화 및 조선화'의 의미로 쓰이기도 했다. 여기서 '조선화'는 중국회화에 종속되어 '부패'하고 '쇠락'한 것으로, '근대'에 의해 '개량'의 대상이었다. 채색 '일본화'를 '신화新畵'로서 배우고, 조선의 '구화舊畵 특색'인 남종화는 서구의 후기인상주의 이후의 모더니즘을 주관주의로 보고 부흥된 수묵의 일본

'남화'를 통해 갱신할 것이 권장된 것이다.

조선의 서화는 '미술'로의 편입과 함께 채색 '일본화'와 수묵 '남화'로 구성된 '동양화'로의 '개조'라는 이중의 식민지 근대화를 수행하게 된다. 이에 따라 '조선화'는 '동양화'의 유파가 아니라 제국 일본의 일원인 반도의 향토적, 고전적 특색을 담은 '조선색'으로 호명되면서, 동원이데 올로기인 '흥아건설'에 기여하는 '조선적 동양화'가 되었고, 이를 구현하기 위해 채색 일본화와 수묵 '남화'로 나뉘어 분쟁한다. 근대 국민국가로의 자주적 전환이 좌절되고 식민지 정부인 총독부의 통치로 기획 주체로서의 역할이 상실됨에 따라, 고려 중기 이래의 '묵주색보墨主色補'를 비롯한 차별적 이원구조의 중세성을 극복하여 통합적인 근대 민족회화를 창출하지 못하고, 식민지 미술인 '동양화'를 통해 파벌적 이원구조로 분열된 것이다.

'동양화'에 대한 문제의식은, 해방공간에서 '일제잔재 제거'와 '민족미술 신건설'의 과제와 결부되어 거론되면서 채색은 왜색으로 청산의 대상으로, 수묵은 전통으로 부흥의 대상이 되는 등, 탈식민의 근본적인 반성보다 주도권과 생존권 확보에 치중하게 된다. 호칭 문제도 대한민국 정부 수립 직후 김화경에 의해 '일본화'와 구별하는 '한화韓畵'가 제창된 바 있으나, '동양화로서의 한화' 즉 기존의 '조선적 동양화' 또는 '신동양화'의 개념에 '일본색채 제거'라는 도식적 자구책에서 벗어나지 못했다.

'한국화'라는 명칭은 1960년대 후반, 국사학계를 중심으로 '구호'에서 '운동'으로 본격화된 식민사관 극복론에 편승하고 국제화의 조류와 결부되어 1970년대에 의제화된다. '동양화'를 매개로 '조선색'을 모색한 식민지 근대화세력은 '동양화'를 서양화의 대타적인 동양권 회화로 재인식했기

때문에 개칭문제에 소극적이었다. 평론가들은 '일본화'를 양식 문제로 보고, '한국화'로 명명할 수 있는 양식유형에 대해 회의적이기도 했다.

'한국화' 개칭문제를 공공화한 것은 서화연구회 출신으로 북경에서 유학한 비주류의 김영기였고, 이를 지지한 것은 수묵추상계의 신진작가들이었다. 탈식민주의의 본격화와 함께 국제적 진출과 국제화 조류에 따른 국적 명칭의 필요성도 작용했을 것이다. 그리고 무엇보다도 메이지유신을 효방한 1972년의 10월 유신으로 '조국 근대화＝현대화'와 '민족적 민주주의' '국적 있는 주체성 교육' 등의 국책과 결부되어 힘을 얻게 된다. 특히 '동양화'를 대신하여 '한국화'가 공인되고 제도화되는 것은, 북한의 인민적 '조선화'와 대척되는 한국의 국민적 회화의 육성이 시급했기 때문이 아닌가도 싶다. '일본화', '동양화', '한국화', '조선화' 등 모두 서양과 민족을 둘러싸고 동원된 '적대적 공범관계'에 의해 발생되었음을 부인하기 어렵다.

'한국화'의 수묵파와 채색파의 갈등

1980년대에 '한국화'로 제도화되자, 전통과 민족의 정통성과 정체성을 전유하기 위해 국가주의 동원이데올로기인 내셔널리즘과 결탁된 주도권 쟁탈의 내분을 일으킨다. 식민지 근대화에 의해 파벌화된 수묵과 채색이 분열을 지속하며 '수묵운동'과 '채색운동'으로 분쟁을 재연시킨 것이다. '수묵운동'은 해방 이후 전통 계승의 주체로서 부흥된 수묵이, 서구 표현주의의 선구라는 우월의식과 밀착되어 문인수묵의 '사의寫意'를 비구상 또

는 반구상反具象으로 인식하고 수묵추상파로 세력화한 것과, 수묵사경파가 국전의 권위와 화랑가의 '한국화' 붐에 따라 과잉된 것을, 각각 주체성을 잃은 서구 모더니즘의 지배와 관학화 및 상업화로 비판하며 대두되었다. 수묵이 서양화의 현대적 조형이념으로 융해되거나, 이를 위한 실험용으로 쓰이거나, 형식적 수구 차원에서 다루어지는 것 모두를 비판하고, 주체적이고 현대적인 '한국화'로 새롭게 창작하자는 것이었다.

'수묵운동'은 추상주의 조형논리에서 벗어나고, 소재와 형식에 제한을 두지 않고, 수묵의 사상적 가치와 질료적 속성 자체를 대비와 조화를 자유롭게 운영, 개발하면서 '한국화'의 현대적 조형가치를 추구한 의의가 있다고 본다. 그러나 수묵은 외견상 단조로운 것 같지만, 고도의 정신세계와 함께 쉽게 효과를 낼 수 없는 매우 높고 깊은 표현세계를 지니고 있기 때문에 운동적 의욕만으로 단시간에 조형적 성과를 내기 어려운 문제가 있다. 수묵에 대한 과잉적 의식화와 범람 또한 절제와 농축을 가치로 삼았던 수묵의 본질적 정서를 실종시킬 가능성도 있다. 그리고 과거의 문인화 우월의식으로 정통성을 강조하려는 경향을 보이기도 했다.

왜색으로 청산의 대상이 되어 수세에 몰렸던 채색은, 수묵을 모화慕華, 사대주의와 탈속, 고답적인 문인취향의 소산으로 비판하면서 '채색운동'을 통해 회생을 시도했다. 간헐적으로 추진되기는 했지만, 채색은, 수묵을 중국회화의 전래양식으로 매도하는 한편, 근대적인 왜색에서 벗어나기 위해, 민화와 무속화, 불화, 고분벽화를 외래양식에 물들지 않은 우리 민족 고유의 미감과 원초적인 조형의식이며, 민중의 건강한 정서가 깃든 진정한 전통으로 보고, 이를 통해 '한국화'의 자생적이고 자주적인 발전을 도모한 것이다.

그러나 채색도 수묵과 마찬가지로 수용양식이었고, 민화의 경우도 수묵민화가 채색민화에 비해 더 값싸고 서민적이었다. 채색과 수묵의 역사적 관계는 고대에 '승채확勝彩騰'으로 채색이 중시되었고, 중세에는 '천금묵화千金墨畵'로 수묵이 우월하게 인식되었으나, 기능에 따른 제작관습이 더 작용되기도 했다. 수묵과 채색 운동 모두, 양자의 '한국화'로서의 가능성을 확장하고 심화하는데 기여한 바 크지만, 일제강점기에 통합적인 근대 민족회화를 수립하지 못한 원죄를 각성하지 못하고, 식민지 근대화로 언설된 '전통'과 '민족'의 환상을 재전유하기 위해 통시적이고 공시적인 역사적, 관계적 맥락을 무시하고 양자를 이분법의 도식적으로 균열시켜 고유화하고 특질화하여 주도권을 잡으려고 한 한계를 지닌다. 이러한 양상은 88 서울올림픽의 성공으로 절정에 이른다.

'한국화'에서 한국화로

파벌로 분열된 '한국화'는 1990년대 이래 탈경계와 탈장르의 대두로, 표현과 매체의 개방이라는 조류 속에서 수묵과 채색이 공존, 융합하면서 새로운 진화를 도모하게 된다. 신세대 '한국화' 작가들은 기존의 지나친 이념적, 관념적 울타리와 종래의 형식적 방법론에서 벗어나 일상적 삶에 기초한 자유롭고 흥미로운 발상으로 다양성을 추구하게 되고, 새로운 정보화 사회에서 기존의 '한국화' 개념과 영역을 탈피하려고 했다.

이러한 '한국화'의 시야 개방과 외연 확장이 '서양화'와 혼성 또는 병합이라는 또 다른 정체성 혼란을 야기하며 경계와 위상 문제가 야기되고

있다. 식민지 근대화시기에 발생한 '동양화'와 '서양화'의 구분을 없애자는 담론은, '회화'라는 공통성으로 '조선색'을 살리는 사명을 함께 수행할 수 있다고 보았듯이, 한국인이 한국성을 구현하는 한국의 현대 그림을 창출한다는 측면에서 양자의 구분은 무의미할 수도 있다. 한국적 모더니즘을 추구하는 입장에서 '한국화'만이 국가회화와 국민회화라는 호칭을 제도적으로 독점할 수는 없을 것이다. 따라서 식민지 유산으로서의 내셔널리즘에 의탁된 '한국화'의 봉인은 이제 뜯어내야 한다고 본다.

글로벌한 한국의 그림 또는 평면미술을 창출하기 위해서는 이 분야의 세계적인 양대 산맥으로서의 전통성을 지닌 묵채화=채묵화와 유화를 특수성과 보편성의 관계가 아니라, 양자 모두 보편성을 구성하는 요소로서 새로운 인식과 천착이 필요하다. 기호와 이미지가 범람하는 미증유의 세계에서 기존의 장르관습이 속박이 될 수도 있다. 그러나 남·북한 통일로 근대 후기를 마감하고 맞이하게 될 진정한 '현대'에서도 양측 공동의 역사적 정체성을 지닌 묵채 또는 채묵을, 개화기 이래 도모해온 근대화의 '복수複數의 발전'과 결부하여 조형의 공통성으로 삼아, 이를 동서고금을 함께 사유하며 고민하는 자신의 현실적인 눈과, 삶의 문맥에서 길러내어 거기에 맞는 자율적이고 자생적인 형식을 창조하는 것이 긴요하다.

한국 화단의
제백석齊白石 수용

머리말

한국에서 중국 회화의 수용은, 고대 문화의 형성과 관련하여 낙랑 문화를 매개로 초기 삼국시대부터 이루어지기 시작한 후, 고려와 조선시대를 거쳐 근·현대로 이어졌다. 근대 초기에는 1876년의 개항과 1882년의 임오군란 이후 인천과 상해 간의 정기선이 운항되고, 청나라 상인들이 서울의 중심가로 진출하여 상권을 형성하면서 조지겸趙之謙 1829~1884과 임백년(任伯年 1839~1895) 등의 해상파海上派 화적이 유입되었으며, 이들 화풍은 장승업(1843~1897) 등에 의해 수용되어 개화기의 인기 양식으로도 유행했다.[1] 그리고 정계의 핵심인물로 활약하다가 1905년 을사조약으로 통감부 통치에 따라 친일정권이 수립되자 중국으로 망

이 글은 2010년 10월 베이징 北京畵院 주최 '齊白石국제심포지엄'에서 발표하고 학술대회논문집에 수록된 「韓國畵壇對齊白石畵風的影響」을 2017년 예술의 전당 『한중수교25주년기념특별전 치바이스 齊白石』 도록에 재록한 것이다.

1 홍선표, 『한국 근대미술사』(시공아트, 2009) 21~26쪽 참조.

명하여 상해 서화계에서 활동한 민영익(1860~1914)과, 1898년에서 1909년 사이에 두 차례에 걸쳐 상해를 방문한 대구의 서화가 서병오(1862~1936) 등에 의해 오창석(吳昌碩 1844~1927)과 포화(浦華1830~1911)의 서화전각류가 소개되었다. 특히 오창석의 화훼화풍은 일제강점기의 문인화가 김용진(1882~1968)에 의해 적극 수용되었으며, 해방 후에는 '동양화 2세대' 장우성(1912~2005)과 그의 제자 안상철(1927~1993) 등에게 영향을 미치기도 했다.[2]

그러나 근·현대 한국 화단의 중국 회화 수용과 관련하여 가장 중요한 작가는, 제백석(齊白石 1864~1957)이 아닌가 싶다.[3] 제백석은 현대 중국의 '대가' 또는 '거장'으로 1930년대부터 흥아주의와 결부된 동양적 모더니즘의 대두로 '식민지 조선'의 서화계에 알려지기 시작했다. 특히 1945년 해방 이후 식민지 잔재로서의 일본화풍 타파와 전통회화의 새로운 건설 추진의 연장 선상에서 1950·60년대를 통해 '동양화'의 현대화를 위한 신문인화론과 결부하여 가장 주목받은 것으로 보인다. 그리고 1980년 전후에는 서구 추상미술의 영향에서 벗어나기 위해 일어난 채색과 수묵운동에 의해 그의 화풍이 다시 활용되기도 했다.

동양적 모더니즘과 제백석

제백석의 명성은 북경에 정착하여 만년의 개성적인 화풍을 형성하며 활동하던 1920년경부터 알려지기 시작했지만, 1922년 동경에서 열린 '일화연합회화전람회日華聯合繪畫展覽會'에 출품하여 호평을 받게 되면서 국

2 이주현,「근현대 서화, 전각에 보이는 吳昌碩의 영향」『한국근대미술사학』12(2004) 274~290쪽 참조.
3 齊白石이 한국 화단에 미친 영향에 대해서는 지금까지 개설적으로 언급한 金容徹의 「齊白石對近現代韓國畵的影響」『齊白石研究』1(湖南省湘潭大學出版社, 2007) 외에 연구된 적이 없다.

제적으로도 크게 높아졌다.[4] 한국에서는 일제강점기인 1930년경부터 경성미술구락부의 경매전시회를 통해 제백석의 그림이 '멋진 근대풍 예술'로 유포되기 시작했고,[5] 1935년 5월 31일자 『동아일보』에 '현대 중국 대가'로 소개된 바 있다. 그리고 1939년 10월 3일과 4일자 『동아일보』에 연재된 중국 현대화단의 경향에서 제백석을 "최근에 가장 독특한 경지를 개척하는 거장"으로 언급했으며, 그의 〈어해도〉가 도판으로 실리기도 했다. 1940년의 한 좌담회에서 소설가 한설야(1900~1963)가 자신이 얼마 전 북경에서 만난 제백석에 대해 언급한 바 있다. 한설야는 제백석이 "남방출신으로 북방에 와서 성공하고 이름을 떨친 당대 일류 예술가로, (그의 작품을 구하기 위해) 수많은 재산을 가지고 문 앞에 절하는 사람이 매일 천명도 넘는 저명인"이라고 하면서, "저 유명한 어해蟹蝦 한 폭을 구했다"고 하였다.[6] 노화가 제백석의 명성에 대한 구체적인 정보와 함께 게와 새우 그림에 뛰어난 것도 인지하고 있음을 알 수 있다. 장우성은 이 시기의 화단을 회고하면서, 당시 젊은 2세대 동양화가들이 가장 동경한 작가로 일본의 다케우치 세이호竹內栖鳳와 요코야마 다이칸橫山大觀, 중국의 오창석과 제백석을 꼽았다고 하였다.[7]

한국의 전통회화는 1920년대부터 조선화와 일본화의 공존을 위해 '동양화'라는 명칭으로 개편되어 근대화를 추구하면서 근대 일본의 구남화

4 朱万章「君無我不進 我無君則退-陣師曾与齊白石的翰墨因緣」『中國近代繪畫硏究者國際交流集會論文集』(京都國立博物館, 2009) 299~302쪽 참조. 제백석의 생애와 화풍의 변천 및 특징에 대해서는 湖南美術出版社의 『齊白石全集』(1996)에 수록된 郞紹君의 논문들을 주로 참조하였다.
5 김영기, 『중국대륙 예술기행』(예경산업사, 1990) 77~78쪽 참조. 현존하는 일제강점기의 경매록에도 그의 쇠년기(1917~1927) 작품인 〈群雛圖〉가 수록되어 있다. 김상엽·황정수 편, 『경매된 서화』(시공사, 2005) 323쪽 도판 70.
6 「關北, 滿洲 出身 作家의 『鄕土文化』를 말하는 座談會」『삼천리』12-8(1940.9) 108쪽 참조.
7 張遇聖, 『화단풍상 70년』(미술 문화, 2003) 83쪽 참조.

및 신남화와 신일본화를 '중앙' 양식으로 수용했다. 그러나 1930년대에 이르러 흥아주의에 수반되어 서구적 모더니즘을 초극하는 동양적 모더니즘이 대두됨에 따라 '동양미술사'에서 중국의 서화가 크게 부각된다. 서구에서 후기인상주의 이후 포비즘·큐비즘과 같은 주관적이며 표현적인 사조의 성행으로 그 원류 또는 선구로 인식된 문인화의 사의성과 선묘성線描性 등이 새롭게 주목받게 된 것이다.[8] 오창석과 함께 제백석의 명성은 이러한 문인화를 근대화 또는 국제화한 창작자로서 널리 알려진다.

1932년 당시 서화계의 대가 김규진의 아들인 김영기(1911~2003)가 중국으로 미술 유학을 결심하게 된 것도 "세잔을 비롯한 후기인상파 화가와 마티스·루오 등 근대풍 대가들의 멋진 예술에 도취되어 이들 화집을 볼 때마다 강렬한 색채와 힘찬 터치, 그리고 현대적 감각의 구도 등에 마음이 이끌렸으며, 이들 예술에서 중국의 오창석과 제백석 같은 대가들의 화풍 내지 표현법의 공통점을 발견하고 동양의 지필묵으로 현대적 감각을 펴보겠다"는 의욕 때문이었다고 했다.[9] 그는 제백석에게 직접 배우기 위해 북경으로 갔으며, 거기서 보인대학輔仁大學 교육학원 미술계에 입학하여 대학생활을 하면서 틈틈이 주말이면 그의 문하에서 지도를 받았다고 한다. 김영기가 1934년 전(全)중국미술전에서 입선한 〈계산추심谿山秋心〉이 제백석의 1894년 작품인 〈용산칠자도龍山七子圖〉와 구도나 필법에서 유사한 것으로 보아 스승의 화풍을 초기작에서부터 체계적으로 연구하며 배운 것으로 파악된다.[10] 김영기는 1936년 귀국 후에도 제백석과 서

8 홍선표, 앞의 책, 230~233쪽과, 「동아시아 통합 미술사의 구상과 과제-'동양미술론'과 '동양미술사'를 넘어서」『美術史論壇』30(2010.6) 44~45쪽 참조.

9 金永基, 앞의 책, 78~79쪽 참조.

10 이구열·임영방 책임감수, 『이응노/김영기』한국근대회화선집-한국화8(금성출판사, 1990) 94쪽의 삽도 2와, 『제백석전집』1권 회화 도판 4 참조.

신을 교환하며 그의 작품을 도입하기도 했다고 술회한 바 있다.[11] 그리고 1939년에는 『동아일보』에 9월 19일부터 게재한 「지나支那화단의 조류」란 글을 통해 서양 현대미술의 새로운 사조와 형식이 이미 중국에서 선행된 것이기 때문에 이를 연구하는 것이 동양화학도의 의무라며 문인화의 맥락에서 오창석과 제백석 등의 현대화가들을 소개하기도 했다.

그런데 1936년 귀국 후 조선미전 동양화부에 출품한 김영기의 작품들을 보면, 자신도 일본인들이 심사하는 관전에서의 입선을 위해서였다고 회고했듯이, 관변작가로서의 출세를 위해 일본화풍을 구사했음을 알 수 있다.[12] 다만 1940년 1월 15일에 열린 제1회 문인서화전람회에 출품한 그의 〈자옥함로紫玉含露〉에 대해 "중국 대가를 모방했으며, 재기발랄하다"는 평을 받은 것을 보면,[13] 제백석의 신문인화풍을 활용했을 가능성이 추측된다.

신문인화론과 제백석 인식

1930년대의 동양적 모더니즘의 대두와 결부되어 알려진 제백석에 대한 인식은 일제강점기로부터 해방되는 1945년 이후 본격화되어 '동양화'에서 '한국화'로의 전환을 모색한 한국화단에서 하나의 화두로서 작용하게 된다. '왜색倭色의 청산'과 새로운 '민족미술 건설'의 시대적 과제를 이루기 위해 일본화의 몰선주채沒線主彩적인 채색풍과 몽롱체풍 등을 타파

11 金永基, 「吳昌碩과 齊白石 연구」, 『중국학보』 11(1970) 28쪽 참조.
12 『晴江 金永基畵集』(예경산업사, 1989) 도 23 梔苽趀苞 및 작가 해설 참조.
13 朴木, 「서화의 재발견-문인서화 촌평」, 『조선일보』 1940년 1월 27일자 참조.

하고 전통을 복구하면서 세계화 또는 현대화를 구현하려는 방안으로 제백석을 주목하게 된 것이다. 이러한 주목은 일제강점기를 통해 비주류였던 서화연구회의 김규진과 관련이 있는 김영기, 이응노와 채색인물화조화파 김은호의 제자인 김기창과 장우성 등에 의해 주로 이루어졌다. 이들은 일제강점기에 신일본화풍을 구사한 대표적인 동양화 2세대 작가로, 해방 직후인 1945년 9월에 단구檀丘미술원을 결성하고 일본화에서 벗어나 현대적인 문인화와 동양화인 신문인화 또는 신동양화를 모색하며 새로운 전통회화를 수립하자는 운동을 선도하였다.

특히 1950·60년대를 통해 김영기는 신문인화론을 화두로 창작과 함께 비평 및 이론 활동을 가장 왕성하게 했으며, 동양화에서의 일본색 제거와 현대화 및 국제화의 담론 전개에 중요한 역할을 하였다. 그는 신문인화에 대해 재래 문인화의 사의성을 현대회화로서 주체화한 것으로, 현대 서양미술이 포비즘적 표현 양식을 주관으로 발전해 간 것과 같은 경향이라고 했다.[14] 1930년대 이후 대두된 동양적 모더니즘의 맥락에서 제백석을 야수파를 비롯하여 세계미술의 전위적인 주관주의와 표현주의 미술의 선구로 간주된 문인화를 현대화시킨 신문인화의 대가로 평가하고, 그의 대담한 구도와 표현적인 필선과 설채법을 한국의 '동양화' = '한국화'가 추구해야 할 시대적 과제를 달성하는 데 섭취해야 할 화풍으로 강조하기도 했다.

그리고 1955년 5월 21일자『동아일보』에 기고한 중국화단의 동향에 대한 글을 통해, 몇 년 전부터 미국의『뉴욕타임즈』와 일본의『예술신조藝術新潮』등에 실린 제백석의 만년 활약상과 세계적인 명성을 언급한 바있다.

14　金永基,「동양의 문인화예술론」『사상계』59(1958.3) 참조.

근래 화집에서 본 제백석의 작품들에 대해 중국 현대 대가들 중에서도 "월등히 뛰어난 예술로 구도의 새로움과 색채의 변화로움, 용색자서用色字書하여 그림과 조화를 맞춘 신양식 등 문인화 형식을 발전시킨 놀라운 현대적 수법은 나의 가슴을 뛰게 했다"는 내용이다. 일본인들이 피카소·마티스와 함께 세계 3대가로 꼽기도 한 제백석의 신문인화풍에서 전통성과 현대성을 재발견하고 현대 동양화의 이상적인 화풍으로 강조한 것이다.

김영기는 1958년 3월 8일에 열린 이응노 개인전의 전시평에서 '포비즘적 문인화풍을 현대화한 것'을 이응노 양식의 하나로 분류하고, 이는 '오창석과 제백석 예술에 공감한 것'으로 "민족문화 재건기의 오늘날에 누구보다도 국화國畵로서의 나아갈 노선에 앞장서고 있는 전진주의와 혁신주의"라고 했다.[15] 그는 또 신문인화를 수묵과 채색, 서와 화가 융합된 형식으로 보고, 기존의 '남화'와 '북화' 즉 수묵과 채색의 이원화된 엄격한 구별을 없애고 남북화를 혼합하여 종합해야 하며, 이는 곧 동·서양이 접근해 가는 표현의 하나로 시대성에 있어서 한국다운 현대성을 이루는 조건이라고 주장하였다.[16] 제백석에 의해 세계적인 명성을 얻고 있는 신문인화야말로 전통성과 민족성을 현대 세계미술계의 동향에 부응하여 발전시킬 수 있는 최선의 전위적인 방안으로 강조한 것이다.

김기창(1914~2001)도 유럽의 미로와 피카소, 마티스와 같은 대가들이 동양의 선과 여백을 이용하는 경향을 최근 보이고 있듯이 동양이 지닌 좋은 점에서 새것을 찾아내기 위해 연구해야 한다고 하면서 "제백석의 함축성이 있고 묵직한 선에서 여러 유파를 찾아 섭취와 소화를 게을리

15 金永基, 「고암의 인간과 예술」『서울신문』 1958년 3월 19일자 참조.
16 金永基, 「동양화의 새방향」『서울신문』 1958년 8월 19일자 참조.

하지 말아야 할 것"이라고 했다.[17]

장우성(1912~2005) 또한 같은 관점에서 야수와 입체 등의 유파를 거쳐 추상주의로 이어지며 객관주의에서 주관주의로, 모방 재현에서 창작 구성으로 변천한 서양미술의 발전과정을, 동양예술의 유심주의적 근본 이념에 접근하는 것으로 보았다. "이러한 새로운 성격적 귀추는 현대 인류문화의 범세계적 규모와 상응하여 동서문물의 이원적 성격이 차츰 다른 시원에서 출발하여 같은 귀착점에 도달하려는 징후를 보이는 것"이라고 이해한 것이다. 그리고 미국에서의 중국 현대 채묵전의 성공을 언급하면서 이에 대해 "동양화의 특징은 추상적이며 현대 미술사조의 가장 새로운 경향도 현재의 채묵화가 이미 시도한 그것과 일치하는 것"이라고 쓴 전시평을 소개하였다. 그는 "현대 서양화의 전위사상이 다름 아닌 동양정신의 동원이류同源異流이기에, 신동양화의 현실적인 방향 또한 오직 자아환원에의 노력밖에 없으며" 이러한 경향과 운동이 "현대 동양화의 유일한 전진로前進路가 될 것이다"고 강조했다.[18]

신동양화 또는 신문인화적 관점에서의 이러한 언설은 일본색을 제거하고 세계=서양 현대미술의 동향에 부응하려는 동양화에서 한국화로의 현대화 방안으로 제시된 것이다. 그리고 해방 이후 채색화를 반민족적인 왜색으로 매도하며 국전 중심으로 주류화된 수묵사경화를 전통을 답습하는 낙후 형식으로 비판하고 화단의 주도권을 다시 잡기 위한 의도도 내포되었다.[19]

17 金基昶,「현대 동양화에 대한 소감」『서울신문』 1955년 5월 18일자 참조.

18 張遇聖,「동양문화의 현대성」『현대문학』13 (1955.2)과 「현대 동양화의 귀추」『서울신문』 1955년 6월 14일자 참조.

19 해방이후 채묵화의 이원구조와 갈등 양상에 대해서는. 홍선표,「해방이후 한국 현대미술의 전개-광복 50년 한국화의 二元구조와 갈등」『미술사연구』9(1995) 318~322쪽 참조.

신문인화의 제백석 수용

이처럼 한국 화단에서 제백석은, 1945년 해방 이후 일본화풍에서 벗어나 전통미술을 새롭게 수립하고 서구 모더니즘의 흐름과 동궤성을 지닌 현대화를 내세워 화단을 주도하려던 채색화파 계열의 동양화 2세대 화가들을 중심으로 주목되었으며, 이들에 의해 그의 신문인화풍이 본격적으로 수용된다.

김영기가 1947년 1월 하순에 열린 제2회 두방전斗方展에 제백석이 즐겨 그렸던 〈쥐〉를 출품한 것이나, 같은 해 11월에 개최된 미군정청 문교부 주최의 조선종합미술전람회에 출품한 〈촌가〉가 '대담한 구성과 근대적 마티에르를 갖춘 역작'이란 평을 들은 것으로 보아,[20] 해방 이후 가장 먼저 제백석의 신문인화풍을 적극 수용한 것으로 보인다. 이러한 신문인화풍의 구사는 1949년 3월 동화백화점 화랑에서 열린 그의 개인전에 대해 3월 16일자 『경향신문』에 새로운 회화를 창설하려는 신파의 작가로 대담한 선과 먹을 주축으로 색을 많이 쓴 것을 특징으로 지적한 정종녀의 평문을 통해서도 엿볼 수 있다.

1948년 작품으로 알려진 김영기의 〈향가일취鄕家逸趣〉(도 168)는 그의 이 무렵 신문인화 수용 양상을 살펴볼 수 있는 작품으로 중요하다. 시골 농가의 울타리에 흔하게 열려 있는 수세미오이와 그 덩굴이 자아내는 운치를 나타낸 것으로, 제재와 주제의식에서부터 제백석의 영향이 간취된다. 제백석은 1922년경 쇠년 변법기衰年 變法期에서 최말년인 1956년까지 수세미오이 그림인 사과도絲瓜圖를 즐겨 그렸는데, 1940년대 후반의 〈사

20 최열, 『한국현대미술의 역사: 한국미술사사전 1945~1961』(열화당, 2006) 172쪽과 175쪽 참조.

(도 168) 김영기 〈향가일취〉 1948년 종이에 수묵담채 171 x 90cm 국립현대미술관

과絲瓜〉(도 169)에서 처럼 긴 원통형 열매의 얕은 골에 가해진 선조線條와 손바닥처럼 생긴 잎을 표현한 묵면과의 대조적인 필묵미와 노란 꽃의 색비효과를 특징으로 다루었다.

김영기의 수세미오이 그림이 사생풍 경향을 좀 더 반영하고 있지만, 선묘와 묵조의 대조 및 노란색과의 색비효과 등은 제백석 화풍과 유사하다. 그리고 반원형 구도는 제백석의 자색꽃 등나무를 비롯한 화훼류의 기본 구도법 중의 하나이다. 굵고 투박한 전서체 필선을 비롯해, 사실적인 세밀묘細密描와 표현적인 조필묘粗筆描의 결합이나, 줄기 끝과 땅이 잇닿는 부분을 단순한 몇 개의 점으로 나타낸 수법도, 제백석 신문인화풍의 특징으로 이들 요소를 전반적으로 이해하고 포괄하여 구사한 것으로 보인다. 열매의 골선뿐 아니라 엽맥도 상해 금석화파에서 유래된 짙은 먹선으로 세차게 나타낸 것은, 일본화의 곱고 무기력한 가는 선묘풍을 타파하려는 의도를 강하게 반영한 것으로 생각된다.

(도 169) 제백석 〈사과(絲瓜)〉 1940년대 후반

김영기가 1957년 뉴욕의 월드하우스 갤러리에서 주최한 현대한국미술전에 출품한 〈월하행진〉은 물에 비친 달 옆으로 헤엄쳐 가는 새우떼를 그린 것으로, 제백석의 군하도群蝦圖를 연상시킨다. 이 전시회를 기획한 미국인 큐레이터로부터 제백석의 구도를 발전시켰다는 평을 받은 이후, 새우 떼의 행진에 따라 일렁이는 물결과 달을 곁들인 그림을 많이 그려 '새우박사'라는 별칭을 듣기도 했다고 한다.[21] 1975년의 〈월하전진〉(도 170)은 제백석 서체로 '방백석노사필의仿白石老師筆意'라는 관지를 적어 넣어 그의 화풍을 따랐음을 밝힌 작품이다. 1910년대부터 갈대와 함께 새우를 단독상으로 그리다가 1920년대 후반의 성기盛期 이후 군상을 다룬 제백석의 군하류에 비해 움직임이 힘차 보이지만, 농담을 준 몰골풍의 몸통과 긴 수염의 가는 필선의 대비적인 양태는 유사하며, 일렁이는 물결 따라 수중의 둥근 달로 모여드는 작은 물고기들 또한 제백석 화풍으로 나타냈다.

김영기는 동양화의 현대화를 모색하는 일환으로 '전위서前衛書'나 '앵포르멜' 또는 추상표현주의와 결부되어 추구한 서체추상 유형으로, '자화미술字畵美術'

(도 170) 김영기 〈월하전진〉 1975년 종이에 수묵담채 83 x 123cm 개인소장

21 金永基, 앞의 책, 83쪽 참조.

(도 171) 김영기 〈등(藤)〉 1969년 (도 172) 제백석 〈자등〉 1950년

이란 장르를 새롭게 개척한 바 있다. 1969년의 〈등藤〉(도 171)은 서예성
과 회화성이 결합하는 과정을 보여주는 작품으로, 제백석의 최만년작인
1950년의 〈자등紫藤〉(도 172)처럼 덩굴을 초서체의 짙은 먹선으로 추상
화하여 그린 반半추상 양식에서 착안한 것으로 보인다. 김영기가 1954년
무렵 중국현대화가 화집에서 제백석의 작품을 보고 '용색자서用色字書'하
여 그림과 조화를 맞춘 신양식이라며 감동한 것도 이러한 작례들이 아니
었나 싶다.

김영기의 제백석 수용은 1970·80년대에도 계속되었으며, 화조류 그
림에서 더 두드러졌다. 1977년의 《사계화조팔폭병》은 그 대표적인 예
라 하겠다. 이 병풍의 각 폭에서 볼 수 있는 소나무와 한 쌍의 다람쥐,
안래홍雁來紅과 국화 아래의 수탉·암탉과 남과南瓜 덩굴, 팔가조와 주
석柱石, 연꽃, 등라藤蘿와 원앙 등 모두가 제백석이 즐겨 다룬 제재로,
제백석 특유의 구도와 형상, 필묵법을 토대로 그렸다. 그 중에서도 〈종
려와 병아리〉(도 173)는 제백석의 1930년대 후기 작품인 〈종수소계棕樹

小鷄〉(도 174)와 구도를 비롯해 부챗살처럼 길게 갈라진 종려나무 잎에 구사된 짙고 투박한 먹선과 몰골풍의 병아리 등 모두가 유사하다.

김영기가 1979년에 그린 〈하당유정夏塘有情〉의 '홍화묵엽紅花墨葉'화훼법과 채색풍 원앙의 양태는, 제백석의 1948년 작 〈하화원앙荷花鴛鴦〉의 화풍을 반영한 것으로 보인다. 그리고 '노스승 제백석의 화풍을 방한다仿老師齊白石畵風'라는 관지를 적어 넣은 1979년의 〈상희相戲〉는 연잎 비슷하게 크고 넓은 우엽芋葉 아래 놓고 있는 청개구리들을 묘사한 것으로, 제백석의 1940년대 중기 작 〈우괴芋魁〉를 토대로 백석류의 해학풍을 가미하여 그린 것이다. 1980년대에는 기명절지류 작품들에 제백석의 화풍을 활용하기도 했으나, 새롭게 시작한 도화陶畵에서 더 적극적으로 반영하였다. 백자 항아리에 청화와 진사로 그린 〈나팔꽃무늬항아리〉의 무늬그림은 제백석의 1940년대 초 작품인 〈견우화청정牽牛花蜻蜓〉과 비슷하다.

김규진의 제자로 그의 아들인 김영기와 가깝게 지낸 이응노(1904~1989)는 일본 화풍을 극복하고 현대적인 새로운 동양화를 수립하기 위해 포비즘적 조형이념과 결부하여 현실적이며 향토적인 제재들을 굵고 대담한 감필減筆의 수묵 붓질로 반추상의 표현적인 화풍을 추구하면서 제백석의 신문인화풍도 수용하였다. 해방 이후

(도 173) 김영기 〈종려와 병아리와〉 1977년 종이에 수묵담채 33 x 132cm 개인소장

(도 174) 제백석 〈종수소계〉 1930년대 후반

이응노는 김영기가 잠시 교수로 있던 이화여대 미술대에 출강했기 때문에 이러한 관계를 통해 제백석을 주목하게 된 것이 아닌가 싶다.

이응노의 제백석 수용은, 1953년과 1955년에 각각 개최한 개인전에 제백석이 즐겨 그린 〈새우떼〉와 〈배추〉 등을 출품한 것으로도 엿볼 수 있다. 이응노의 1948년 작품인 〈송응〉과 1954년 경의 〈꽃장수〉, 1977년의 〈군어群魚〉, 1982년의 〈석류〉의 구도와 필묵법 등에서 제백석의 화풍이 간취된다. 그리고 1969년 〈병아리〉(도 175)의 몰골풍 양태와 지렁이를 서로 물고 다투는 제재는, 제백석의 1945년 작 〈소계쟁식小鷄爭食〉(도 176)과 유사하다.

(도 175) 이응노 〈병아리〉 1969년

일제강점기의 조선미전에서 최고상을 여러 차례 수상하며 채색계열 동양화 2세대의 대표작가로 명성을 날린 김기창은, 1960년 전후하여 그린 여러 점의 비파와 석류, 연꽃, 국화, 파초와 팔가조, 닭 등에서 제백석의 화풍을 짙게 반영하고 있는 것으로 보아, 김영기와 함께 1957년 백양회를 조직하고 활동하던 시기에 적극 수용한 것으로 생각된다. 김기창은 1961년 백양회의 일본 전시에도 제백석이 즐겨 그린 〈남

(도 176) 제백석 〈소계쟁식〉 1945년

과화南瓜花〉를 출품한 바 있다. 김기창의 1959년 작품인 〈포도〉는 제백석의 1950년 〈포도〉와 초서체의 서예성이 강조된 덩굴의 반추상 양식을 비롯해 모두 유사하여, 이러한 수용 양상을 입증해 준다. 그가 1950·60년대에 그린 비파枇杷와 복숭아, 석류,(도 177) 파초, 매화 그림들에서도 제백석

(도 177) 김기창 〈석류〉 1959년

(도 178) 제백석 〈다자다자(多子多子)〉 1940년

의 화풍을 발견할 수 있다.(도 178) 김기창의 부인으로 동경여자미술학교에서 일본화를 전공한 박래현(1920~1976)도 남편과 함께 백양회 동인으로 활동하던 시기에 그린 〈수국〉의 구성과 필묵법에서 제백석의 신문인화풍을 엿보여준다.

김기창과 더불어 채색계열 동양화 2세대의 대표 주자였던 장우성은 1946년 창립된 서울대 동양화과 교수로 동양화의 쇄신과 현대화의 조형적 방향 설정에 중요한 역할을 하였다.[22] 그는 제백석의 필의로 그렸다는 관지를 적어 넣은 1964년의 새우 그림(도 179)을 비롯해 등나무와 해바라기, 나팔꽃(도 180), 여치를 제재로 다룬 작품에서 제백석의 영

22 홍선표, 「脫東洋畵와 去俗의 역정- 월전 장우성의 작품세계와 화풍의 변천」『근대미술 연구』 1(2004) 124~125쪽 참조.

(도 179) 장우성 〈새우〉 1964년

(도 180) 장우성 〈나팔꽃〉 1968년

(도 181) 제백석 〈견우화〉
1951년

향(도 181)을 토대로 깔끔한 신문인화풍을 이룩하였다. 장우성의 이러한
제백석 수용은 그의 지도를 받은 대표적인 작가 안동숙(1922~2016), 안상
철(1927~1993), 서세옥(1929~2020), 송영방(1936~2021) 등으로 이어졌다. 안
동숙의 종려나무 아래 그려진 닭그림들과, 안상철의 비파와 매화그림, 송
영방의 흑백 토끼그림 등에서 제백석의 화풍이 간취된다. 이러한 양상은
제백석의 1929년 작품 〈무량수불〉(도 182)을 반영한 송영방이 2000년에

422

그린 같은 제목의 〈무량수불〉(도 183)에서
볼 수 있듯이 오래 지속되었다. 그리고 고
고미술사학자로 저명한 김원용(1922~1993)
은 장우성의 제자인 이종상에게 개인지도
를 받고 아마추어 작가로서 특유의 재기발
랄한 문인화를 발표한 바 있는데,[23] 〈나 어
찌 여기〉와 같은 인물상과 〈추련秋蓮〉 등과
같은 화훼에서 제백석의 화풍을 참조했음
을 알 수 있다. 제백석이 1926년에 그린 〈와
희도蛙戱圖〉와 유사한 김원용의 1989년 작품
춘래가창春來可唱〉은 그 좋은 예라 하겠다.
이밖에 1950년 월북하여 북한의 조선화를 주
도한 정종여(1914~1984)의 1964년 작품인 〈계〉
와 〈독수리〉에도 제백석의 화풍이 반영되어
있듯이, 북한 화단에서도 수용이 이루어졌
음을 알 수 있다.

(도 182) 제백석 〈무량수불〉
1929년 종이에 채색 66.7 x
32.8cm 홍콩 개인소장

(도 183) 송영방 〈무량수불〉
2000년

채색, 수묵운동과 제백석 수용

1980년대에 이르러 '한국화'는 현대화 모색이 반추상에서 추상으로
심화되면서 자기 정체성을 잃고 서구 모더니즘의 조형 이념에 동화되는

23 안휘준. 「삼불 김원용박사의 문인화」 『三佛 金元龍 文人畵』(가나아트, 2003) 8~23쪽 참조.

(도 184) 박생광
〈화조〉 1983년

(도 185) 제백석
〈다화소조〉 1921년

위기의식과, 수묵사경산수화 계열이 지나치게 상업화하는 데 대한 비판
의식에서 채색운동과 수묵운동을 일으키게 된다.[24] 한국적 모더니즘 또
는 '한국화' 정립과 결부된 이러한 채색과 수묵운동의 대두로 박생광
(1904~1985)과 홍석창(1940~) 등에 의해 제백석의 신문인화풍이 다시 주
목 받으며 한국 화단에서의 수용을 지속시키게 된 것이다.

　박생광은 일본화풍으로 전위적인 추상화풍의 동양화를 시도하다가
1970년대 후반인 말년에 이르러 한국의 민화와 무속화 등에 보이는 전
통 이미지로 채색운동을 주도하여 유명해졌는데,[25] 만년기에는 제백석류
의 채묵풍 화조화도 즐겨 그린 것으로 파악된다. 박생광이 1983년에 그
린 〈화조〉(도 184)의 구성법과 채묵법은 제백석의 1921년 작인 〈다화소

24　홍선표. 「해방이후 한국 현대미술의 전개-광복 50년 한국화의 二元구조와 갈등」 320~321쪽 참조.
25　최진선. 「박생광의 한국화 연구」 『한국근대미술사학』 8(2000) 63~95쪽 참조.

조茶花小鳥〉(도 185)나 〈국석팔가菊石八歌〉(1924년)와 유사하다. 그리고 이 시기에 그려진 박생광의 초서체로 구사된 나무줄기의 율동성이 돋보이는 〈매작〉과, 울타리를 사이에 두고 배치된 '이국초충籬菊草蟲' 식 국화그림, 자등紫藤과 새그림, 채색 꽃과 묵엽의 〈연화〉 등에서도 제백석 수용을 엿볼 수 있다.

대만에서 유학하고 홍익대학교 미술대학 동양화과 교수가 된 홍석창은, 1970년대에 미니멀적인 극도의 추상을 시도하다가 1980년대에 수묵운동에 참여하여 문인화풍을 새롭게 추구하면서 제백석 화풍을 참조한 것으로 보인다. 장미와 모란, 매화를 그린 1985년의 〈6월〉과 〈5월의 향기〉 〈암향暗香〉은 제백석 특유의 '홍화묵엽'풍으로 다루어졌으며, 수세미오이를 묘사한 1983년의 〈여름〉과 1992년의 〈하일〉 등은 제백석의 1940·50년대 사과도絲瓜圖풍을 토대로 간일하게 변용시킨 것으로 생각된다. 1984년의 〈일화일엽一花一葉〉(도 186)은 하나의 연잎과 연꽃을 클로즈업하여 활달한 붓질로 화면 가득하게 나타내고 개구리를 비교적 세

(도 186) 홍석창 〈일화일엽〉 1984년

(도 187) 제백석 〈하화〉 1920년대 초

밀하게 묘사하여 대비를 이룬 것으로, 채묵법과 구성법 등에서 제백석의 1920년대 초 〈하화〉(도 187)와 30년대 초의 〈하화청정〉 등을 토대로 재창출된 것이다.

맺음말

한국 근·현대 화단에서 제백석은, 동양의 전통적인 수묵과 채색으로 현대화를 성공적으로 구현하고 세계적인 명성을 얻은 대가로 동경의 대상이 되었으며, 이에 따라 그의 창작 경향과 화풍이 식민지시기의 일본색을 타파하고 현대화를 이룩하려는 한국의 대표적인 동양화가들에 의해 수용되어 '한국화' 수립에 중요한 기여를 한 사실을 살펴보았다. 지금까지 1940년대 후반 이후 한국 화단의 동양화인 '한국화'의 현대화 또는 세계화 경향에 대해서는 주로 서양 현대미술의 사조와 결부하여 논의되어 왔는데, 앞으로 제백석을 비롯한 중국 현대회화와의 관련 양상에 대한 연구도 필요하다고 본다. 제백석의 창작 경향과 화풍의 수용에 대하여 이 글을 통해 대표적인 작가 위주로 살펴보았지만, 서울 인사동의 한정식 집 병풍이나 안국동 지하철 역에 전시되었던 시화 작품 등의 무명화가들 그림에서도 찾아볼 수 있을 정도로 영향력이 컸음을 알 수 있다.

'한국화'의
현대화 담론과 이응노

머리말

선사에서 고대와 중세, 근세, 근대, 현대로 전개된다는 발전사관은 서구 계몽주의의 산물이다. 특히 서구 계몽주의는 '중세'라고 명명한 자신의 과거를 부정하고 새로운 '문명'을 발명하기 위해 차별화된 '모더니티'를 조성하고 증식하며 '근대'와 '현대'를 탄생시켰다. 이러한 서구의 '모더니티'가 계몽과 자강이란 명목으로 세계사적 과제로 확산되면서 비서구권인 동아시아의 한국에서도 이를 보편성으로 인식하고 우상화하며 의무화하게 된다.

한국은 1868년 메이지유신明治維新으로 서구 '모더니티' 지향의 '문명

이 글은 2017년 4월 12일 이응노미술관에서 개최한 <한국, 대만, 일본 동양회화의 현대화> 국제심포지엄에서 발표하고 전시회 도록에 수록된 내용을 수정, 보완하여 『미술사논단』44(2017.6)수록한 것으로, 같은 해 6월 3일 미국 UCLA에서의 융만교수 퇴임기념 'Pathways to Korean Art History' 국제학술심포지엄에서 축약하여 발표했다.

개화'를 선도하며 동아시아의 새로운 지도국으로 부상한 근대 일본에 의해 1880년대에 개항을 하고, 1890년대의 갑오개혁과 광무개혁을 통해 개화를 시대적 과제로 추구하기 시작했으며, 식민지로 전락된 일제강점기에 근대화를 본격화하였다.

조선의 '서화'도 서구 모더니티의 '미술'로 편입되어 서書와 화畵로 분리되었고, 화는 '동양화'와 '서양화'로 나뉘어졌다. 일제강점기에 '동양화'로 탄생된 전통회화는 일본화와 동화를 위한 식민지 '상근桑槿예술'로 개편되어 미술계에서 '모더니티'에 부합되는 단선적 발전을 주류화하였다. 이에 비해 문인들 여기물餘技物이던 서예는 사군자류의 묵화와 함께 별도의 '권외' 영역에서 전문화 또는 직업화된 서화계를 형성하며 '복수의 근대'를 이루었으나, 단선적 발전을 언술하고 규명하는 주류 평론과 미술사의 외면으로 그 주변이나 뒷면에서 명맥을 유지하게 된다.[1]

1945년의 해방으로 '동양화'는 일제의 청산과 함께 독립 민족국가 건설의 대망과 결부되어 "순수하고 참다운 조선화"로의 정체성 회복에서 식민지 본국의 '지방'에서 벗어나 국제사회의 일원이 되기 위한 현대화로 새 출발을 추구하기 시작했다. '동양화'에서 조선그림으로의 회복론이 1948년의 정부수립과 1950년의 6·25전쟁을 거친 1953년 이후 자유우방과의 결속을 도모하며 국제적 흐름에 발맞추어 최첨단의 전후戰後 모더니즘과 직접 교류하는 현대화 담론을 본격화 한 것이다. '한국화'의 현대

1 '複數의 근대'는 서구 중심의 자본주의 세계체제를 유지 강화하기 위해 서구 문명을 '單數의 문명'으로 파악하고 이를 보편주의로 삼아 비서구권의 가치를 열등한 것으로 강조하며 전파했다는 비판의식에서 유발된 것으로, 사회학의 서구중심주의 극복의 메타비평에서 비롯되었다. '복수의 근대'논의는 2017년 4월 29일 대구미술관에서 개최한 석재 서병오 특별전 학술대회에서 「근대기 동아시아와 대구의 서화계」를 통해서도 언급하였다.

화 담론도 식민지 근대화와 마찬가지로 단선적 발전론의 맥락에서 서구 중심의 현대적 코드에 부합되도록 전통을 도구화한 동서융합론이 주류를 이룬 것으로 보인다. 그러나 이러한 일원론적인 현대화로는 전후 모더니즘에 의해 전통을 호출하여 재전유한 한계를 벗어나기 어렵다. 동서간의 문화적 혼융화를 표방했지만 서구'모더니티'를 보편성으로 삼고 동양의 전통을 특수성으로 사용하는 한 서구의 동질화에서 헤어나기 힘들다고 본다. 모더니즘과 내셔널리즘에 의해 만들어진 전통이 아닌 자기 문화의 전통을 원류화하고 거기서 예술의 보편성을 추구하는 또 다른 현대화가 요망되는 것이다. 지필묵을 매개로 그리고 쓰는 행위의 미분화된 원초적 상태와 서화의 일체화를 추구하며 국제적이고 현대적인 창작을 모색한 이응노(1904~1989)의 조형적 편력과 초극의 과정은 이러한 관점에서 새로운 조명이 필요하다.

'한국화'의 현대화 담론

해방공간에서의 자주 민족국가 건설의 의지는 세계적 냉전체제에 의해 남·북한으로 분단되어 1민족 2국가의 적대적 관계에서 현대화를 추진하게 된다. 1948년 정부를 수립한 한국은 서구중심의 자유진영과 국제적으로 유대하면서 북한의 '인민'과 달리 계급투쟁이 일소된 '국민'을 육성하여 세계 시민으로서 공존하고자 했다. 이러한 신민족주의와 서구 모형의 단선적 발전론을 효방한 내재적 발전론을 기반으로 현대화를 모색하기 시작했다고 본다.

해방공간에서 '동양화'에 대한 문제의식은 '일제 잔재 제거' 및 '민족미술 신건설'의 과제와 결부되어 거론되었다. 채색은 왜색으로 청산의 대상이 되었고, 수묵은 전통으로 부흥의 대상이 된 것이다.[2] 정종여가 1946년 6월에 쓴 「박래현개전평」에서 "값싼 일본 냄새를 완전히 쫓아내고" "건전한 조선적인 회화의 성립"을 강조하면서 순수한 조선화는 "먹으로 그린 것"이며, 참다운 조선화를 위해 관조와 탈속의 문인화 정신을 학습하자는 당시 언설들을 소개한 것으로 보아,[3] 1930년대의 동양주의 담론을 정태적으로 계승한 복고적 회복론이 대세였던 것 같다. 황국 일본의 정신주의의 변형이기도 한 대동아주의의 극복과 탈식민화의 근본적인 반성에 따른 수묵 및 채색의 차별적 또는 파벌적 이원구조의 해소보다 조선화의 정화를 선결 과제로 앞세워 채색을 배격하고 수묵의 정통성과 주도권 확보에 더 치중했음을 알 수 있다.

해방공간에서 채색 일본화를 몰아내기 위한 수묵 조선화로의 복고적 회복론은 정부수립과 6.25전쟁 이후 이미 모더니즘계 '서양화'에서 추진해 온 현대회화로서의 국제성을 갖추기 위해 전후 서구미술의 최첨단 사조와 발맞추어 전진하려는 조류를 따라 새로운 진보를 위한 '한국화'의 현대화 및 국제화를 모색하게 되었으며, 1950년대를 통해 대두된다. 특히 수묵은 사의寫意와 함께 객관적 계몽주의 모더니티의 척결 대상이었다가 사생과 결합하여 신남화로도 인식되던 '개량 남화'로 유파를 이루며 아카데믹화 되었고,[4] 1930년대에 이르러 주관적 표현주의 모더니티에 의해 갱

2 홍선표, 「광복 50년, '한국화'의 이원구조와 갈등」『광복50주년기념논문집』7(한국학술진흥재단, 1995) 및 『미술사연구』9(1997) 재수록 참조.
3 정종녀, 「박래현 개전평」『예술신문』(1946.6) 참조.
4 근대기 '남화'의 용례 및 개념과 경향 등에 대해서는 황빛나, 「근대 동아시아의 '남화'연구」(이화여대 대학원 미술사학과 박사학위논문, 2016.6)에서 정밀하게 다루었다.

생되어 문인화와 함께 동양화 정신과 전통의 정수이며 서구 표현주의의 선구적 요소로 새롭게 발견된 것이다. 수묵과 사의와 같은 엘리트예술인 문인화적 요소를 주축으로 한 이러한 동양적 모더니즘이 해방 이후 반(半) 추상에서 추상으로 이어진 현대화의 핵심 조류로 재조되어 한국적 모더 니즘으로 담론화 된 것이 아닌가 싶다. 탈식민화의 과제로 삼았던 일본화 로부터의 순화와 자주적 조선화로의 재건에서 모더니즘계 '서양화'처럼 현 대성이자 국제성인 전후(戰後) '모더니즘'에 편승하여 '세계적인 회화'로의 도 약을 열망하며 미래를 응시하기 시작한 것이다.

한국화의 1950년대 현대화 담론은 1952년 3월 모더니즘계 평론가였 던 이경성에 의해 발화되었다. 그는 "매일같이 제트기가 머리 위로 나르 는"새로운 현대문명의 시대에 한국의 동양화단이 고립과 후진성에서 벗 어나기 위해서는 현대미술로서 시대성과 국제성을 획득하는 현대화를 과 제로 삼아야 한다고 했다.[5] 1953년 4월 김병기는 동양화도 현대성을 철저 히 의식해야 한다고 하면서, 현대성으로 마티스류의 표현주의적 성향과 새롭게 일본화에서 시도하는 불투명한 도색으로 추상주의적 회화에 접 근하는 경향을 꼽았으며, "화선지의 백색 바탕과 진한 묵색의 흐름"이야 말로 현대적인 공간과 충분한 결부를 이룬다고 보았다.[6] 특히 「추상회화 의 문제」(1953.9)에서 현대미술의 양식은 회화의 본질이기도 한 추상적 경 향인데, "동양회화의 전통은 처음부터 회화의 본질인 추상성을 담은 채 흘러나왔고" 현대화가 아르퉁이나 슈나이더가 "동양의 화도畵道에서 힌 트를 얻어 선의 필세를 존중하는 새로운 추상"을 시도하는 것을 참조해

5 이경성, 「미의 위도」 『서울신문』(1952.3.13) 참조.

6 김병기, 「동양화와 현대성」 『동아일보』(1953.4.16) 참조.

야 한다고 했다.[7] 추상표현을 매개로 한 동서융합을 한국화의 현대화 방안으로 처음 제기한 것이다. 그리고 '전위서도' 또는 '묵상墨象'의 추상성을 시사하는 것으로 짐작되는 서예가 내포하고 있는 조형성이 앞으로 별개의 형체를 띠고 나올 가능성을 예견하기도 했다. 이러한 언술은 자생적인 것이 아니라 전후 일본의 현대화 담론을 효방한 것으로, '서양'을 대결항으로 '동양적 근대'를 기획하고 축조했던 일본이 패전과 함께 자유민주주의 진영의 일원으로 국제사회에 복귀하여 국제성을 체화하기 위해 프랑스 등 서양미술과의 융합과 접점 모색을 초미의 선결과제로 추구하면서 창안된 것이다.[8]

평론가와 서양화가에 의해 1952~53년에 발화된 한국화의 현대화 담론은 일본유학파 또는 일본화파 출신의 동양화 '신파' 즉 "원화院畵 및 남화 계통의 동양화와 산수, 영모, 화초와 대립하여 현대감각을 표현하고자 하는 신동양화" 화가들에게 파급되어 1954년 무렵부터 이응노와 장우성, 김기창, 김영기 등이 이를 견인했으며, 지금까지 정체성 논의와 함께 최대의 화두로 전전되고 있다.

이응노는 1954년 11월 「신시대의 기풍부족」이란 제 3회 국전 동양화부의 전시평을 통해 "창과 활로 싸우던 전쟁에서 원자탄으로 변한 이 시대"에 맞는 창작을 해야 현대예술을 논할 수 있을 것이라 했으며, 1955년에 집필하고 56년에 출간한 『동양화의 감상과 기법』에서 지금 "사의를 중심으로 현대회화로서 동양화가 개척해 나가야 할 새길을 탐구 중이다"고

7 김병기, 「추상회화의 문제」 『사상계』(1953.9) 참조.
8 박소현, 「또 하나의 냉전-미군 점령기(1945~1951)일본에서의 '민주주의'적인 프랑스 미술의 궤적」 『현대미술사연구』19(2006.6) 참조.

했다.[9] 1930년대에 서구의 신흥미술이던 주관적 표현주의에 의해 동양적 모더니즘으로 호출된 '사의'를 전후 현대화의 맥락에서 "세계 호흡에 통하는 새로운 동양화의 길"로 재호출하여 수묵을 매개로 한 한국적 모더니즘으로 이전하여 사용하려 한 것이다. 그가 "동양화의 정신은 역시 새로운 현대 지성에 의해 개발되어야 할 문제"라고 언술한 것으로도 '사의'를 서구의 '모더니티'로 재전유하려 했음을 알 수 있다.[10] 동아시아 특유의 창생적 창작을 뜻하는 '사의'에 대한 연구가 결핍된 상태에서 이를 표현주의로 인식하고 전통을 모더니즘으로 재발견하고 모색하려 한 것이다. '사의'의 역사가 일천한 일본에서 1920년대의 동양주의에 의해 표현주의 등 전전戰前 서구 신흥의 급진 모더니즘 미학과 결부하여 해석한 논리를 반영한 것이 아닌가 싶다. 물아物我합일에 의해 자연과 동화된 '대아大我'를 통해 창생의 '일기逸氣'를 형形+신神으로 구현하려 했던 '사의'를, 전능자인 신으로부터 벗어나 개별적, 독자적 '자아自我'의 자율성 또는 자의성을 분출하려는 표현주의와 같은 주관주의로 보게 된 것이다. 미8군의 종군화가로 체한 중이던 마빈 시글은 1955년 6월에 열린 이응노개인전의 반추상 경향에 대해 "가장 서양적 영향을 받아들인 작품들"이라고 평한 바 있다.[11]

장우성은 1955년 2월 「동양문화의 현대성-현대 동양화의 방향」에서

9 이응노, 「3회 국전 부별 총평, 동양화-신시대의 기풍부족」 『조선일보』(1954.11.15), 『동양화의 감상과 기법』(문화교육출판사, 1956) 참조.
10 이응노가 서구의 표현주의를 동양의 전통적 어법인 문인화의 '사의'로 해석한 것이라는 관점에서 서양화단에 비해 동양화단이 정체성에 대한 자각의식과 더불어 한국화하는 작업을 시도한 것으로 보기도 한다. 정형민, 「동양적 추상화의 형성과정-고암 이응노의 渡佛展을 중심으로」 『고암논총』1(2001) 참조.
11 마빈 시글, 「중심 集注의 구상」 『조선일보』(1955.7.14) 참조.

인상파 이후 야수, 입체, 초현실 등을 거쳐 최고조의 전위인 추상주의로 발전하며 객관주의에서 주관주의로 변천한 현대 서양회화의 귀착점이 동양화의 표현적이고 추상적인 정신으로 돌아오고 있기 때문에 이를 추구하는 것이 "현대 동양화의 유일한 전진로"가 될 것이라고 했다.[12] 이러한 관점에서 김기창은 1955년 5월에 열린 '김영기한국화전'의 전시평인 「현대 동양화에 대한 소감」을 통해 "지금 추상예술의 성행이 세계적인 풍조로 되어가고 있는 이상" "후락된 우리 동양화도 그 누구보다 더욱 시대성과 발맞추어 전진해야 할 것이다"고 한 것이다.[13] 1955년 12월 「접근하는 동서양화—세계미술사의 동향에서」라는 글에서 양자가 융합되고 있다고 말한 김영기는 1956년 5월의 김기창부부전을 보고 "일단의 추상적 작품들"에 대해 세계사적 현실을 반영하여 "현대 한국화의 나아갈 길에 자극을 주었다"고 소감을 밝힌 바 있다.[14] 그리고 1958년 3월에 「고암의 인간과 그 예술」이란 평문에서 이응노의 '재래 남화풍의 현대화한 것(인상파적)' '문인화풍의 현대화한 것(포비즘적)' '입체파적 양식' '앵포르멜적 양식'을 동양화의 현대화를 시도한 것으로 보았다.[15]

1950년대를 통해 추상미술이 전후 서방 중심 국제미술계의 보편적이고 세계적인 조형언어로 번성하면서 순수추상예술로 앵포르멜이 한국에 대두되고 평론계에서 한국현대미술의 기점으로 보는 1957년경이 되면서 '한국화'에서도 앵포르멜을 계기로 추상화 작업을 현대화의 최전위로 삼게 된다. 당시 한국 동양화단의 '이단'이며 '실험적 혈기'를 보여준 대표적

12 장우성, 「동양문화의 현대성-현대 동양화의 방향」 『현대문학』2(1955.2) 참조.
13 김기창, 「현대 동양화에 대한 소감」 『서울신문』(1955.5.18) 참조.
14 김영기, 「개척되는 현대 한국화」 『동아일보』(1956.5.16) 참조.
15 김영기, 「고암의 인간과 예술」 『서울신문』(1958.3.19) 참조.

인 '전위가'로 손꼽히면서 '뉴스타일'이란 별명이 붙었던 이응노의 도불전 (1958, 3) 출품작들이 그 선구적 사례이다. 김영주는 "앵포르멜로 통하는 현대미술의 허무로 달음박질하는" '비약'이며 '자동의식'의 독자적 반향을 위해 "초서(草書)와도 같은 경지를 개척하고 있다"고 평했다.[16]

1954년 한국에 처음 용어가 소개된 앵포르멜의 대두와 담론 형성은 1955년 미공보부 후원의 광주전시와 1956년 서울미대에서 개최한 미국대학미술학생전시, 1957년 덕수궁 석조전에서 열린 마크 토비를 비롯한 미국 현대 8인작가전 등도 자극을 주었을 것이다.[17] 그러나 앵포르멜 용어와 이념의 고안자이며 주창자인 프랑스 평론가 미셸 타피에의 1957년 일본 방문을 전후하여 그 곳 미술계에 열풍을 일으키면서,[18] 이에 대한 정보와 담론이 일본 신문이나 미술잡지를 통해 파급된 것과 좀 더 관련이 있어 보인다. 이러한 관련 가능성을 당시 이들 화가명이 일본식으로 표기된 것으로도 짐작되며, 김영주의 앵포르멜 논의가 『미술수첩美術手帖』 기사의 발췌로 이루어지기도 했기 때문이다.[19]

이응노의 '앵포르멜적 양식'을 김영주가 비록 나열식이지만 '자동의식'과 '초서'체로 소개한 것도 일본 추상회화의 선구자이며 이론가였던 하세가와 사부로長谷川三郎가 1953년 1월호 『미술수첩』에 잭슨 폴록의 '자동적 작품'을 "초서 중에서도 광초에 가까운 미감에 도달하고 있다"고 했던 설

16 김영주, 「동양화의 신영역-이응노씨 도불전평」 『조선일보』(1958.3.12) 참조.
17 김허경, 「한국 앵포르멜의 '태동 시점'에 관한 비평적 고찰」 『한국예술연구』14(2016.12) 참조.
18 일본에서는 1953년 이래 영향력있는 간행물과 미술잡지 등에서 서예와 앵포르멜에 대해 다루었다. 줄리에뜨 에브자르, 「동양의 유혹: 미셸 타피에가 극동아시아를 생각할 때」 『이응노와 유럽의 서체추상』(이응노미술관, 2016) 참조.
19 박파랑, 「1950-60년대 한국 동양화단의 추상미술 수용과 전개-전후 일본 미술계와의 관계를 중심으로」(홍익대 대학원 미술사학과 박사학위논문, 2017.2) 참조.

명을 연상시킨다.[20] 특히 하세가와 사브로는 일본식의 선禪사상 등을 곁들인 동양회화가 20세기 추상미술을 선취한 우월한 미술이었다는 주장 위에서 동양의 전통을 서구 표현주의와 추상주의로 재전유하고 모더니즘을 철저히 낭만화된 동양주의 관점에서 재구성을 시도했다. 그의 이러한 언술도 해방 후의 미대 동양화과의 1세대들까지 탐독했다는 『미술수첩』 등을 통해 '한국화'의 현대화 담론에 적지 않은 영향을 미친 것으로 보인다.

앵포르멜을 계기로 '한국화'의 현대화가 추상을 '혁신의 신영역'으로 본질화하고 보편화하며 확산시키는 데는 특히 일본의 전후 '전위서도' 및 '묵상墨象'과 앵포르멜과의 국제적인 연대 활동과 결합 담론이 보다 직접적인 역할을 했다고 본다.[21] '전위서도'는 1950년 동경을 방문한 일본계 미국인 전위미술가 이사무 노구치野口勇가 잭슨 폴록과 마크 토비의 새로운 추상표현을 서체적 필법으로 해석하는 데 자극 받아 견인되었지만, 국제적 성공은 프랑스에서 이를 앵포르멜의 확대된 영역에 포함시켜 활발하게 교류하면서 이루어졌던 것 같다. 이러한 성공이 국제적인 '동양 붐'으로 일본 저널리즘에 의해 적극 유포되었고, 이들 정보와 담론을 일본의 신문이나 미술잡지 등을 통해 국내에서 섭취하게 되었다고 본다.

이응노와 절친이었던 김영기는 그 선구적 인물로 1955년 말부터 현대 "유행병의 하나인 추상화 표현이 … 동양의 서법과 판각을 연구 재료로 하여 20세기의 경이의 예술로서 세인의 큰 주목을 끌고 있다"고 소개한

20 하세가와 사브로의 『美術手帖』기사는 박파랑 위의 논문 참조.
21 미셀 타피에의 일본 방문을 전후하여 일어난 일본의 엘포르멜 선풍이 한국 미술계에도 커다란 반향을 일으켰다는 견해는 있어왔지만, 주로 서양화단과의 관계에서 거론되었고, 이를 동양화단의 추상화 경향과 결부시켜 실증적으로 연구한 것은 박파랑의 위의 논문이다.

이래 1963년의 「서예와 현대미술」과 1967년의 「현대서양회화에 나타난 서예성」이란 논고로 집성하여 기술할 때까지 '전위서도'와 '묵상'미술의 미학적 방법과 조형이 추상화에 미친 영향과 결합성에 대한 일본 내의 논의를 반영한 것은 그 대표적인 사례이다.[22] 서예의 문자에서의 해방과 회화의 대상으로 부터의 해방이 같은 의미의 반反미학 반反예술로 해석되면서 '기호회화' 또는 '서체적 회화'로 전후 추상의 세계적인 동서융합의 조류를 이루었고, 일본에서 유포된 정보가 추상을 화두로 한 '한국화'의 현대화, 국제화의 직접적인 동력이 되었다고 볼 수 있다.

서구 모더니즘의 발전과정에서 탄생한 추상표현과 앵포르멜이 '동양의 재발견'으로 서예와 수묵에서 영감을 얻은 것에서 양자의 미학과 방법이 같다고 보고 이를 동서가 융합된 최첨단의 현대성과 국제성을 지닌 양식으로 담론화되면서 개별적으로 전개되던 '한국화'의 현대화는, 해방후의 미술대학 동양화과 출신의 신세대들에 의해 1960년대를 통해 집단적으로 추진되며 '수묵추상' 등으로 확산되었다. 그리고 1970년에 국전의 동양화부 비구상부문의 신설로 주류의 반열에 오르게 된다.[23]

1980년대 전후로는 포스트모더니즘과 다원주의에 수반되어 중심과 기준이 해체 또는 상실되는 추세에서 추상을 서구 모더니즘의 모방으로 보는 비판과 함께 수묵과 채색을 전통의 맥락에서 재인식하려는 운동이 일어나기도 했다.[24] 그러나 역사의식의 빈곤에 따른 전통성과 현대성에

22 김영기, 「접근하는 동서양화」 『조선일보』(1955.12.11), 『동양미술론』(우일출판사, 1980) 참조.

23 김경연, 「1970년대 한국 동양화 추상 연구-국전 동양화부 비구상부문을 중심으로」 『미술사학』 32(2016.8) 참조.

24 홍선표, 「'한국화'를 넘어 한국화로-한국 현대 수묵채색화의 형성사」 『한국화 1953~2007전』(서울시립미술관, 2007) 참조.

대한 내셔널리즘과 모더니즘의 이념과 관점에서 벗어나지 못한 채 탈장르의 조류 속에서 정체성의 위기론과 더불어 서구 또는 국제미술의 진화에 따른 '한국화'의 현대화 담론은 '미술' 자체가 시각이미지의 독점적 생산을 주도하던 시대가 퇴화되고 있음에도 기존의 문제의식에 갇혀 전전하고 있다.[25]

이응노의 조형적 편력과 초극

충청도 홍성에서 대대로 서당을 운영하며 한학漢學을 가르치던 훈장 집안의 4남으로 태어난 이응노는 10대 후반부터 이주를 통해 변화를 모색하며 지필묵을 매개로 창작의 길을 걸었다.[26] 전북의 서화가 송태회에게 사군자를 잠시 배운 뒤 1922년에 상경하여 장의사에서 상여 장식 일 등을 하며 전전하다가 '난죽蘭竹'의 명수로 당시 서화계 최고의 대가인 김규진(1868~1933)의 문하에 들어가게 된다.[27] 18세기 전후하여 사군자 등의 초목화훼류가 동아시아 서화시장의 인기물로 부각되면서 문인들의 여기

25 1980년대를 중심으로 한 '한국화'의 담론과 동향에 대해서는 이민수, 「1980년대 한국화의 상황과 갈등-미술의 세계화 맥락에서 한국화의 현대성 논의를 중심으로」 『미술사논단』39(2014.12) 참조.

26 이응노의 생애와 작품세계 전반에 대한 종합적 고찰은 김학량의 박사학위 논문 「이응노 회화 연구」(명지대 대학원 미술사학과, 2014.6)에서 심층적으로 이루어진 바 있다.

27 이응노가 김규진 문하에 입문한 시기는 김소연의 「김규진의 『海岡日記』」 『미술사논단』16, 17(2003.12)을 통해 1923년 5월 29일로 알려진 바 있으나. 김학량은 『海岡日記』의 이 날자에 기록된 "이응노가 재능이 뛰어났으나 가난하여 배울 비용이 없음을 가엽게 여기고 그 자질이 좋아 특별히 내 집에 기거하게 했으며, 쓰다 남은 붓과 먹을 주고 배움에 힘쓰게 했다"는 내용이 입문일을 말하는 것이 아니라 유숙을 허락한 시기로 보고, 이미 '竹史'라고 관서한 이응노의 1923년 음력 2월 작품이 전하는 것에 의거해 1922년 가을이나 겨울 쯤 문하에 들어간 것으로 추정했다.

물에서 전문화 또는 직업화되며 확산되자 어려서부터 재능을 보인 이 분야를 본격적으로 배워 유망한 전업서화가가 되기 위해서였을 것이다.

이응노는 김규진을 사숙하면서 고려미술원의 연구생으로 김규진의 수제자인 이병직에게도 배우며 1924년 관설공모전인 제3회 조선미전의 제3부로 개편된 '서書, 사군자'부에 〈청죽〉을 첫 출품하여 입선하였다.(도 188) 상하절단의 3간식 풍죽풍으로, 이병직의 입선작과 유사한 체본을 모사한 것으로 보인다.[28] 그러나 다음 해부터 낙선하게 되고 전업서화가로도 생계를 꾸릴 수 없게 되자 1년간 종로4가의 '동일당' 간판사에서 일을 하고 그 경험을 살려 오랜 '남중南中' 서화의 전통과 특히 사군자 세력이 강한 전주로 1926년 내려가 활동하게된다. 전주에서 호구를 위해 차린 '개척사'라는 미술간판점의 성업으로 생활의 여유를 갖게 되고,

(도 188) 이응노 〈청죽〉 1924년 제3회 조선미전 출품작

5년간의 낙선 끝에 1930년 제10회 조선미전에서 〈청죽〉으로 특선을 하게 되면서 명성을 얻기 시작했다. 1933년 가을에 대풍년이 들자 11월 12일 전주 관민과 유지들의 발기로 그의 서화회를 하루 열었는데, 진열된 400여 점 중 160여 폭이 팔리거나 청약되는 성황을 이루기도 했다.[29]

그러나 근대 일본에 의해 서와 화가 분리되고 서가 '미술'에서 배제되

28 홍선표, 「이응노의 초기 작품세계」『고암논총』1(이응노미술관, 2001) 참조.
29 「죽사 이응노씨 서화전람회, 내달 12일에 전주공회당에서」『매일신보』1933년 10월 15일자 참조.

면서 1931년 제3부가 없어지고 사군자는 동양화부로 다시 편입되는 곡절을 겪게 된다. 그러나 사군자가 관전에서 점차 퇴조되고 미술계의 '권외'로 주변화됨에 따라 서화가에서 동양화가로 '대성'하기 위해 이응노는 1936년 가을 '동양화'의 중앙무대인 일본으로 건너갔다. 가와바타川端화학교와 혼고本鄕회화연구소, 마츠바야시 게이게츠松林桂月의 덴코天香화숙에서 일본화와 서양화, 그리고 '모더니티'에 의해 촉구되어 사생풍으로 개량한 '남화'를 배웠다.

이응노는 새로 습득한 화풍으로 일본화원전과 조선미전 등에 출품했으며, 1939년 제18회 조선미전선 〈황량〉(도 189)으로 총독상을 수상하며 명성을 높였다. 그리고 1939년 12월 첫 개인전인 '신남화전'(화신백화점 화랑)에서 구화歐化주의 맥락에서 양화풍 신남화를, 1941년 6월의 둘째 개인전 '남화신작전'(화신백화점 화랑)을 통

(도 190) 이응노 〈등나무〉 1941년 종이에 채색 117 x 130cm 고려대박물관

440

해 흥아주의 관점에서 향토경의 사경산수를 필묵미를 살린 수묵담채풍으로 선보이기도 했다.[30] 남화신작전에 출품한 것으로 보이는 〈등나무〉(도 190)의 화면 우측 판자 담벽에는 '흥아興亞'라고 쓴 표어가 입춘방처럼 붙어 있다.

(도 191) 이응노 〈빨래〉《조선풍속도화권》 1940년경 비단에 수묵채색 31.5 x 43.7cm 개인소장

1945년 8월 해방이 되자 타라시코미 기법을 비롯해 짙은 일본화풍으로 그리던 조선 풍속도(도 191)를 사회현실적이며 일상적인 민생도로 바꾸어 그리면서 1950년대 전반기를 통해 몰골풍의 강한 붓질과 발묵의 극적이고 시각적인 효과를 형상의 표현양식으로 구사하기

(도 192) 이응노 〈행상〉 1950년대 전반 종이에 수묵담채 31.3 x 30cm 개인소장

시작했다. 작가 자신은 사생으로 포착한 이미지를 사의적으로 나타낸 반추상이라 했고, 김영기는 마티스와 루오의 예술에 공감했던 그가 문인화풍을 포비즘적으로 현대화한 것으로 보았다.(도 192) 궁핍했던 삶의 실상적 형상을 재현한 것이기보다 필묵의 현대적 가능성, 즉 내용보다 형식에 더 치중한 느낌이다. 대상의 해체와 주제적 관념으로부터의 해방이라는

30 홍선표, 앞의 논문, 참조.

(도 193) 이응노 〈산촌〉 1956년 종이에 수묵담채 이응노미술관

(도 194) 이응노 〈생맥〉 1950년대 후반 종이에 수묵담채 133 x 68cm 이응노미술관

전전戰前의 급진 모더니즘을 추수하기 시작한 것으로 보인다.

1954~5년경의 〈꽃장수〉에서 매화 가지를 초서체로 추상화한 단계를 거쳐,[31] 1956년경부터는 지필묵으로 추상표현주의와 앵포르멜 양식을 실험 또는 접목하며 추상의 세계로 돌입하게 된다. 1956년 작인 〈산촌〉(도 193)은 담채로 얼룩지게 한 화면에 향토경을 그리고, 그 위에 필획을 무수히 중첩시켜 이룩된 것으로, 드리핑

31 이응노의 이러한 초서체 활용을 외부적 요인보다 서화가에서 출발한 작가의 내재적 발전 또는 조형적 필연성으로 보기도 하지만, 매화 가지의 초서풍 양식은 등나무 덩굴 등을 빠른 먹선의 초서체로 반추상화하여 그린 齊白石의 최만년인 1950년 전후의 화풍을 연상시킨다. 당시 중국은 '중공'으로 적성국가였기에 제백석의 만년 작품 경향은 절친이었던 김영기가 1955년 5월 21일자 『동아일보』에 기고한 중국화단의 동향에 대한 글에서 『藝術新潮』 등에 실린 제백석의 만년 활약상과 세계적인 명성을 언급하고, 그의 근래 작품들이 "월등히 뛰어난 예술로, 구도의 새로움과 색채의 변화로움, 用色字書하여 그림과 조화를 맞춘 신양식 등 문인화 형식을 발전시킨 놀라운 현대적 수법이 나의 가슴을 뛰게 했다"고 한 것으로 보아 일본을 통해 접했을 가능성이 크다. 洪善杓, 「韓國畵壇對齊白石畵風的影響」 『齊白石國際學術大會論文集』(北京中國畵院, 2010) 참조.

을 연상시키며 대상물을 뒤덮어 표면을 균질화시킨 먹선들이 돋보인다. 재료가 만든 흔적이 이미지가 되고 물감이 뒤섞이는 현상 자체를 작품화하는 표현적인 부정형의 추상을 향해 선과 점을 필묵의 속성으로 전 화면에 반복해 구사한 것이다.

이 무렵 그린 것으로 추정되는 〈생맥〉(도 194)에서도 강변의 풍경을 거미줄처럼 뒤엉킨 율동적인 필선으로 난사해 덮어 버린 화면은 잭슨 폴록의 드리핑 기법과 함께 마크 토비의 '화이트 라이팅'을 연상시키도 한다. 서예의 문자기호 기능에서 벗어나 모더니즘으로 이용했듯이 우주만물의 형상을 형과 신은 분리될 수 없다는 '형신불상리形神不相離'로 '화육化育'하며 조성하던 필묵을, 추상의 행위적인 표현형식 요소로 추구하기 시작한 것이다. 발묵과 필획의 드라마틱하고 자율적인 표정 자체를 이미

지화한 '표현추상'으로, 조형의 순수성과 실체성을 모색하는 길로 들어섰음을 알수 있다.

이응노는 동아시아 변방의 대표적인 '한국화'의 전위적인 재야작가에서 추상을 본질로 현대화에 매진하고 국제적 명성과 경쟁력을 높이기 위해 1959년 앵포르멜의 요람지이며 후원지인 프랑스로 이주하여 서체와 문

(도 195) 이응노 〈콤포지션〉 1960년 종이에 꼴라쥬 담채 100 x79cm 개인소장

(도 196) 이응노 〈구성〉 1975년 천에 채색 145 x107cm 개인소장

자 추상을 연이어 추구하게 된다.[32] 파리 정착 초기에는 입체파 화가들이 창안한 것을 앙포르멜에서 확대시킨 콜라주의 새로운 작업을 통해 수묵으로 침전된 검은 색 표면위에 서체의 획을 흰 화선지로 질감을 살리며 찢어 붙여 드러낸 반전 네거티브 기법을 구사하기도 했다.(도 195) 마크 토비의 '화이트 라이팅'을 연상시키기도 하는 이러한 작업은, 지필묵의 전통적 구조와 지위를 뒤바꾸어 순수한 '조형의 기본'으로 본 서체의 명시적 시각효과를 극대화하여 보다 더 근본적인 획을 화畫로 전환하려고 한 것이 아닌가 싶다. 추상표현주의나 앵포르멜이 추구하던 붓놀림의 행위와 몸동작의 즉흥성과 가속성보다 종이를 붙였다 떼어 내기도 하고 먹이나 담채로 칠했다 긁어내면서 작가의 언술처럼 "서와 화 사이로 부유하는 형으로 나타내는" 구조적 가시성을 더 중시했기 때문일 것이다. 그리고 1970년대를 통해 서체의 획에서 자체字體의 상고이미지를 전각이나 금석문처

32 오광수, 「이응노-'문자추상'에서 '군무'까지」 『공간』(1994.6); 변상형, 「도불 이후 이응노의 조형적 방법론으로서의 콜라쥬-파리시대를 중심으로」 『한국프랑스학논문집』86(2014.2); 문정희, 「1960년대 아시아의 모더니즘 서체추상과 이응노」 『이응노와 유럽의 서체추상』(이응노미술관, 2016) 참조.

럼 응고시킨 작업은,(도 196) 부유하는 형으로 가시화된 '서체추상'을 조형의 원상이면서 평면성의 기념비적 '문자추상'으로 견고하게 즉 시원적이고 영구적인 도안풍으로 간결하게 양식화하고 장식화하려 했을 가능성이 크다.

이러한 작업들에 대해 작가 본인은 1972년의 인터뷰에서 "한국의 민족적인 추상화를 개척하여 … 유럽을 제압하는 기백을 표현"하려 했다고 한다. 한자 서체와 결구 자체를 순수 조형인 추상으로 보고, 이를 재구성하고 구조화하는 창작을 통해 서구 모더니즘에 감화를 주고 세계를 열광시키는 동양적 또는 한국적 모더니즘을 수립하려 한 것으로 보인다.

1950년대 이래 동서융합을 표방하면서 서구의 급진적, 전위적 모더니즘을 현대화의 보편성으로 본질화하고, 추상의 시원으로 재전유한 필묵과 서예로, '표현추상'에서 '서체추상'과 '문자추상'으로 이행하며 국제적 위상을 다져온 이응노는, 민족적 대립과 모순의 원인인 분단국 국적에서 벗어나 민족 통일을 염원하며 디아스포라가 되는 만년기인 1980년대에 이르러 마지막 변화를 추구한다.

(도 197) 이응노 《군상》 1990년 완성 타피스트리 336 x175cm 프랑스 모빌리에국립미술관

(도 198) 이응노 〈군상〉 1988년 종이에 먹 98 x 178cm 이응노미술관

(도 199) 이응노 〈군상〉 12첩병풍 1982년 종이에 먹 185 x 646.4cm 이응노미술관

냉전체제의 양극화에서 서방의 세상과 현실을 초탈한 미적 순수성의 유토피아로 추구된 기존의 모더니즘을 초극하려고 했다. 국경을 넘은 이주자에서 분단 국적의 구속을 물리친 망명으로 민족과 전통을 새로운 차원에서 현대화하려 한 것이 아닌가 싶다.

'군상' 시리즈를 통해 추상형식에서 본격적으로 탈피하여 지필묵으로 대상물의 형상성 또는 자연성을 회복하고 재생하여 형과 뜻을 함께 전하는 '대도載道'적이고 '우의寓意'적인 진정한 사의성을 실천하려 한 것으로 보인다. 서양 현대미술의 '드로잉'이나 '기호'의 개념과 다른, 남녀 또는 음

양으로 분리되지 않은 '대략大略' 상태로서의 요약要約된 인체의 '상형象形'으로 간일화하여, 지필묵을 매개로 그리고 쓰는 운필을 통합한 창작을 이룩하려 한 것이 아닌가 싶다. 자연이 만물을 생성화육生成化育하듯이 창생創生을 유발하는 가능태로서의 '무無'색의 흰 화면을 덮은 만색을 함유한 '유有'색으로서의 생동하는 먹빛의 군중상은, 자기 시대와 세계에 대한 깊은 성찰과 통찰에서 길어 올린 현실과 소통하는 시각언어로서, 자유와 평화를 갈망하며 분출된 생명의 절박한 집단적인 몸짓과 함성을 역동적으로 보여준다.(도 197) 소규모 군상에서 격정적 기세를 나타냈다면,(도 198) 필묵으로 써 내려가듯이 그려진 대규모의 밀집 군중은 하나에서 전체로 전체에서 하나로 춤추거나 손에 손잡고 움직이며 어디론가 향해 달려가거나 날아가듯이 끊임없이 출렁이고 일렁이며 전체의 통합된 기세로 요동친다.(도 199)

이와 같이 자연의 창생적 창작과 현실소통의 서사적 창작을 결합한 또 다른 창조는, 서양은 보편, 동양을 특수로 보는 시선에서 양자 모두 보편성과 특수성을 구비하고 있다고 인식하는 복수複數의 현대화를 통해 가능하다. 그리고 이러한 복수의 현대화로 단선적 발전의 동서융합론에서 벗어나 동서가 각각의 전통으로 공존하면서 진정한 화합을 모색할 수 있을 것이다. 내용과 형식의 해체에서 이를 다시 복구하며 통합한 이응노의 마지막 조형적 편력인 전후戰後 모더니즘에 의한 형식주의와 단수적 현대화의 초극에서 그 가능성을 찾을 수 있을 것 같다.

한국 현대미술과
초기 여성 추상화

한국미술의 현대화는 전후戰後 서구 모더니즘 미술의 정점인 순수 자율 형식의 추상화를 수용하며 본격화된다. 1950년대에 해방 이후 미술대학 출신 신세대 작가들의 반反국전운동을 통해 기성세대 중심 관전官展의 헤게모니에 도전한 추상화가 1960~1970년대를 통해 제3공화국의 '구질서 타파와 신질서 수립'에 따른 '조국 현대화'와 '한국식 민주주의''민족중흥' 등의 개혁의지를 공유하며 현대 한국미술을 주도하는 추상미술 시대를 열었다. 그런데 이처럼 한국 현대미술로의 전환을 이끈 추상화에서 여성작가에 대한 미술사적 평가와 논의는 영성한 실정이다. 여성 추상화의 양적 열세에도 기인하지만, 1990년대 이전의 남성 중심시각에 의해 한국 현대미술사 개설에서 주변화 되거나 소외되었기 때문이 아닌가 싶다. 여기서는 또 다른 창작성으로 한국 모더니즘 미술의 진보와 재전

이 글은 2019년 7월 타이페이시립미술관 주최 특별전 <她的抽象> 국제학술대회에서 발표한 것이다.

유에 중요한 역할을 한 해방 이후 미술대학 출신의 장상의張相宜, 이수재 李壽在, 석란희石蘭姬, 최욱경崔郁卿, 양광자梁光子 등 여성 추상화 1세대 의 작품세계를 조명하여 현대 미술사에서의 위상을 재구해 보고자 한다.

한국에서 모더니즘 미술은 일제 강점기에 유입되어 근대화를 주도했 다. 1910~1920년대의 인상파와 후기인상파의 온건한 모더니즘을 통해 시 작하여, 1930년대에 야수파와 입체파에서 다다이즘으로 이어지는 급진 적 모더니즘을 수용하며 진보의 길을 걸은 것이다. 특히 '단절'과 '부정' 의 반反미학 또는 반反예술 성향을 지닌 급진 모더니즘의 파급에 의한 자기 동일시선의 역투영으로 서구적 근대를 초극하는 동양적 근대를 모 색하면서 모더니즘에 향토색과 고전색을 결합한 동양적 모더니즘인 '신 동양회화'를 창출하고자 했다. 당시 "조선적이면서 동시에 세계적인 것" 을 추구하며 풍미한 동양주의에 의해 거대담론을 이룬 동양적 모더니즘 이, 1945년 식민지에서 벗어난 이후 구상과 추상이 혼성된 반半추상의 단계를 거쳐 1956~8년 무렵 앵포르멜 또는 추상표현주의를 계기로 현 대미술로의 전환을 촉진하며 한국적 모더니즘으로의 혁신을 본격화하 게 된다.

한국적 모더니즘은 동양적 모더니즘의 향토색과 고전색을 독립된 대 한민국의 국가 정체성 및 민족미술 수립과 결부하여 한국의 자연관과 전 통성으로 추구하며 이를 미국 중심 자유진영 미술의 국제적 조류이던 전 후 추상화 형식과 결합해 나타내려 한 것이다. 미술의 국제성과 정체성을 당면과제로 동시에 모색하면서 국제사회에서 현대 한국을 대표하는 '독 창적'인 양식을 이룩하고자 했다. 이러한 맥락에서 1960년대의 서체추상

과 수묵추상, 서정추상, 1970년대의 단색조 회화로 이어지며, '서양물질'에 대한 '동양정신'의 우월성을 유지하기 위해 개화기에 복수複數의 근대화 개혁 방안으로 제기된 동도서기론의 이원적 구조를 통합하여 '도道'와 '기器'를 일원화하려는 한국적 모더니즘의 수립과 확장에 매진한 것이다.

전후 서구 모더니즘을 주체화한 한국적 모더니즘의 추구는, 1950~1953년까지 3년간의 6·25 한국전쟁으로 파괴된 폐허 위에서 미국 주도의 자유우방 원조로 재건을 시작한 1950년대 후반을 통해 태동되었다. 당시 '현대미술 운동'으로 지칭된 이러한 예술사조는 추상표현주의와 앵포르멜 미술을 계기로 본격화되었으며, 1951년 이래 일본에서 담론화된 서예와 전후 추상과의 관계에 자극을 받아 제작한 것으로 보이는 서화가 출신 이응노李應魯의 1956년작 〈산촌〉이 전위적 역할을 하였다.

본격적인 대두는 해방 후 미술대학 출신 1세대 한국화가인 서세옥徐世鈺을 중심으로 1959년에 발의되고 1960~64년에 활동한 묵림회墨林會의 수묵추상 운동에 의해서였다. 묵림회는 서울대 동양화과 졸업생인 신세대 위주로 조직된 한국의 동양화 분야 최초의 현대미술 운동 그룹으로, 수묵을 조형의 모태로 추상화抽象化하여 전위적인 역할을 하려 했다. 그러나 실제로 수묵추상은 서세옥, 민경갑, 송영방, 정탁영, 장상의 등 일부 작가에 국한되었으며, 대부분은 반半추상 또는 그 이전의 상태에서 벗어나지 못했다. 그리고 서세옥은 인간을 기호화한 서체추상으로 이행했고, 민경갑, 송영방, 정탁영은 1960년대 후반 이후 추상을 떠나 구상의 세계로 전환하였다.

묵림회의 대표양식으로 인식되는 수묵추상은, 이 그룹의 막내 회원

장상의(張相宜1940~)에 의해 전후 모더니즘의 형식실험을 거쳐 한국적 모더니즘으로의 진화를 이루게 된다. 1963년의 제7회전에 출품한 그의 〈작품Ⅱ〉는, 파괴된 폐허 이미지의 박서보朴栖甫 초기 앵포르멜 경향을 연상시키면서도 수묵 그 자체의 음양적 조화를 조형의 모태로 삼아 실험한 느낌을 주기도 한다. 거친 호흡으로 긋고 번지게 한 붓질 자체의 표현과 짙고 옅은 농담濃淡 배합의 우연한 효과로 형상은 사라지고 흑백 대비와 무한의 파생 공간을 창출하였다. 그의 수묵추상은 1967년의 〈상想〉(도 200)에서 볼 수 있듯이 마포麻布 표면을 불로 그을리고 태워 기호를 물성으로 변환시키기도 하면서, 무작위無作爲의 얼룩 또는 흔적을 시각화하며 형식실험을 심화시키기도 했다.

전후 모더니즘 맥락에서 수묵의 국제성과 현대성을 추구한 장상의의 형식실험은 묵림회의 후신이기도 한 '한국화회韓國畵會'의 창립 발기인으로 활동하던 1968년의 〈귀소歸巢〉와 〈자연으로〉(도 201)시리즈를 통해 수묵의 정체성 탐구와 함께 화면에서 자연처럼 '생성화육生成化育'하는 발생 공간 창출에 주력하게 된다. 자연의 모티프를 실체로 환원하는 것이 아니라, 먹이 번져감에 따라 확산되며 '자생자화自生自化'하는 자연의 창생적創生的 이미지의 본성을 재현하려 한 것으로 보인다. 만색萬色을 함유한 수묵의 무궁무진한 표현

(도 200) 장상의 〈상〉 1967년 마포에 그을음 180 x 110cm

(도 201) 장상의 〈자연으로〉 1968년 면포에 수묵채색 50 x 70cm

술로, 천지만물을 길러 낸 자연의 창생술 자체를 재현하려는 시도는, 수묵추상을 발생적인 생성물로 재전유한 의의를 지닌 것으로 평가할 수 있다.

1970년대에 이르러 장상의의 수묵추상은 한국성을 서정화 또는 서사화하며 형식 추상에서 벗어나 내용이 있는 한국적 모더니즘으로의 주체성 수립에 집중하면서 자연스럽게 담채를 가미하고, 1980년대 이후 채색과 혼성한 비구상의 채묵으로 작업하게 된다. 대부분의 작가들이 반추상과 추상에서 시도한 전통 유물의 모티프를 축약하거나 환원시킨 소재주의적 한국성이 아니라, 토착적 정서나 영혼과 같은 무형의 설화를 자전적自傳的 또는 시대적 체험과, 역사적 자각에서 끌어올려 주로 대형화면을 통해 형식과 내용의 합성을 추구하였다. 특히 하늘과 땅, 사람을 일체화하는 춤과 바람과 꽃비의 넋을 시와 서화와 음악을 융합하여 신화적 대모신大母神 같은 영매적靈媒的 율동과 신명한 채묵의 향연으로 시각화한 것이나,(도 202) 이를 현묘玄妙한 수묵 지층으로 덮고 전광석화 같은 한 줄기 빛으로 새로운 축을 만든 것은, 한국적 모더니즘의 형식론과 의미론의 확장이며 새로운 도전으로 각별하다.

서구 전후 모더니즘의 수용으로 1958년경부터 본격화한 서양화 전공 신세대들의 현대화 운동은 한층 더 폭발적이었다. 앵포르멜 혹은 추상

표현주의의 뜨거운 추상에서 기하학의 차거운 추상으로 이동하면서 다양한 형식적 실험을 시도하고, 1970년대에 박서보를 비롯해 '도道'와 '기器'를 물질과 행위로 일원화하려 한 단색조 회화를 창출하며 또 다른 한국적 모더니즘 구현에 매진했다.

서양화 전공의 여성 추상화 1세대들은 미술대학을 졸업하고 서구로 유학하여 전후 모더니즘을 현지에서 직접 체득한 공통성과 함께, 거대담론이나 사조적 운동에 편승하기보다, 외국생활에서의 한국인으로서의 정체성과 창작 주체로의 자의식 또는 감수성과 순수성을 주관화하며 개성 창출과 더불어 한국적 모더니즘 확장에 기여하였다.

이수재(李壽在(1933~)는 1945년 해방 이후 처음 설립된 이화여대 미대 서양화과를 졸업하고 미국 콜로라도대 대학원에서 추상표현주의를 습득 후 1958년 귀국했다가 1962년 다시 시카고 아트인스티튜트스쿨로 유학했으며 이후 두 나라를 오가며 활동했다. 초기부터 추상표현주의적 붓질이 눈에 띄지만, 강렬한 색채를 피하고 수묵화의 색조와 여백의 공간을 부드럽고 섬세하게 복합시켰다.(도 203) 점차 한국인 삶의 모태인 산수 자연에서의 영감을 서정추상으로 즐겨 나타냈는데, 유화물감으로 독필禿筆과 발묵潑墨에 건필乾筆 효과까지 재현하여 채묵추상彩墨抽象과 같은

(도 203) 이수재 〈작품〉 1981년

(도 204) 이수재 〈바다의 인상〉 1991년 캔버스에 유채와
아크릴릭 86 x 71cm

느낌을 주기도 한다.(도 204) 꾸미지 않은 자연의 본성과 쉬지 않고 움직이는 자연의 기운을 서양화 재료로 질박하게 담아내는 등 동서융합의 맥락에서 한국적 모더니즘을 지속적으로 추구하였다.

석란희(石蘭姬 1939~)는 홍익대 미대에서 서양화를 전공했으며, 졸업 직후 6년간 프랑스 파리국립미술학교 등에서 유학하고 귀국해 1969년경부터 지금까지 추상표현주의의 한국적 모더니즘으로 서

정화한 자연을 화두로 작업해 왔다. 무공해 시절 한국의 하늘과 물빛을 상징하는 쪽빛의 푸른색 마티에르 위로 자연에서의 심취를 소요逍遙하듯이 드로잉하여 변화감을 담았다. 수묵추상처럼 생성하고 소멸하는 자연의 생태 이미지를 표현하기도 했지만, 그의 일관된 작업은 섬세하고 치밀하게 물감을 발라 올리고 문질러 조성된 자연을 함축하는 푸른색 주조의 마티에르에 낙서하듯이 재빠른 속필速筆로 드로잉한 것이다.(도 205) 생명의 모태이며 이상적 터전인 자연에 대한 무목적의 유희 충동이나 원

초적인 감흥 같은 것을 느끼게
한다.

최욱경(崔郁卿 1940~1985)은
서울대 미대 서양화과를 졸업
하고 미국의 미시간주 크랜브
룩 미술아카데미와 뉴욕의 브
루클린 박물관미술학교에서 수
학 후 추상표현주의를 열정적
으로 전개하며 미국에서 계약
교수로 활동하였다. 그는 팝아

(도 205) 석란희 〈자연〉 2002년

트의 선구자 래리 리버스의 영
향을 받기도 했지만, 드 쿠닝
으로부터 영감을 받으며 추상
표현주의 세계에 천착하였다.
초기부터 거대 화면에 강렬한
채색이나 파워풀한 추상 형태
와 내적 에너지를 분출시킨 듯
한 대담한 붓질을 구사했는데,
이는 남성 추상을 넘어서려는
도전이 아니었나 싶다. 유학시

(도 206) 최욱경 〈일출〉 1964년 캔버스에 아크릴
릭 91.3 x 91.3cm

절에는 한국 앵포르멜의 어둡거나 낮은 채도의 색상과 다르게, 돋보이
는 밝은 색면의 대비와 붓의 힘찬 움직임으로 일출이나 낙조와 같은 자
연의 박명과 여명을 박력있게 표현하기도 했다.(도 206) 1960년대 말에 이

(도 207) 최욱경 〈무제〉 1972년 종이에 아크릴릭 40.5 x 30.5cm

르러 체험한 자연의 환상에서 낯선 공간에서 동화하지 못하는 생명의 심상을 화면 위에 몇 개의 비정형 색면으로 나누고 칠해진 색상과 크기에 따라 배경과 분리 또는 혼합하며 색비色比에 의한 감성의 대립으로 긴장감을 유발하였다.

1971년 한국에서의 취업을 위해 2년 반가량 임시 귀국했을 때, 민화나 단청과 같은 한국 고유의 조형과 색조에 눈을 뜨게 되면서 호랑이와 한복 등의 전통 모티프를 종이 위에 너울거리는 율동감을 주면서 무속적인 색이나 중간 색조로 또 다른 자아를 추구하며 한국적 모더니즘을 구현하고자 했다.(도 207) 서명도 낙관 형식으로 시도한 바 있다. 그리고 〈어린이의 천국〉(1972년)에서 볼 수 있듯이 온화한 서정추상에 관심을 갖기도 했다.

1973년 초에 캐나다 등지에서의 전시를 위해 출국했다가 3년 후인

(도 208) 최욱경 〈인간의 숙명〉 1975년 캔버스에 아크릴릭 91.44 x 349cm

(도 209) 최욱경 〈산에 안기고 싶다〉 1981년 캔버스에 아크릴릭 130 x 193.5cm

1976년 신세계미술관에서의 국내전을 통해 한국적 모더니즘의 맥락에서 새로운 시도를 선보였다. 〈인간의 숙명〉(도 208)은 이 전시에 출품된 것이다. 격렬하게 춤추듯이 소용돌이치는 신체의 일부 같기도 한 부정형의 입체물 표면을 그러데이션하기 위해 강렬한 필치에 동반된 흑백의 모노크롬 색조에 의해 삼베나 머리카락과 같은 질감을 자아내기도 한다. 이러한 변화는 강강술래의 현란하면서 역동적인 춤사위와 도약의 이미지에서 영감을 받은 것으로, 아크릴릭 물감으로 한층 더 자유롭고 섬세하게 열정을 분출했으며, 잠과 꿈의 이미지로도 사용하였다. 그리고 1979년 대학의 전임교수가 되어 영구 귀국한 후 1985년까지 그의 짧은 마지막 생애를 통하여 다시 보게 된

(도 210) 양광자 〈한국서체놀이 III〉 1968〜69년 종이에 먹과 포스터 물감 86.5 x 61cm

457

한국 산야의 아름다움에 심취하여 율동이 강한 선과 곱고 부드러운 색채와 준법을 연상시키는 반복된 사선으로 서정추상을 이루며 그 원천인 자연을 함축했다.(도 209)

양광자(梁光子 1943~)는 1966년 독일에 취업차 갔다가 서베를린 미술대에서 회화를 전공하고 스위스에 거주하며 국제적으로 활동하는 작가이다. 그의 이러한 디아스포라적 삶이 한국성을 자신의 정체성으로 추구하면서 한국적 모더니즘 확장에 기여해 왔다. 그는 작업 초기부터 태생이 다른 먹과 포스터칼라의 혼종화와, 모국어 한글의 기호화와 조형화를 통해 동서의 통합과 함께 정체성의 표상으로 강조했다.(도 210) 이주국과 가장 큰 문화적 차이인 한글을 창작의 모태로 삼은 것 자체가 도발적이다. 서체추상으로 분류되는 1960년대 후반의 '한글 놀이' 시리즈는 쓰는 행위의 반복과 연속으로 이루어졌지만, 어린 시절 벽이나 장판에 긋고 칠하며 장난치던 낙서놀이를 연상시킨다. 정체성의 보루로서 유년기의 기억을 소환해 동심(童心)의 절대적 순수성으로 드로잉한 것으로 보인다. 작은 글씨들의 무리는 고향을 향한 기러기떼 처럼 끊이지 않고 아련한 기억의 파편으로 전화면으로 점점이 이어진다. 평면 붓에 묻힌 먹이 없어질 때까지 계속 그은 선들의 짙고 엷게 갈라진 붓자욱의 병치는, 존재의 생성과 소멸을 암시하면서 이우환 단색화의 선구적 양식으로도 주목된다.

'한글 놀이'와 비슷한 시기의 '산길' 시리즈도 양광자가 정체성의 원류로 삼은 고향 산천에 대한 기억을 버무려 또 다른 자연의 골격이나 덩어리로 만들어 광경화光景化한 것으로 보인다. 기억과 향수 속에 존재하는 감성적 공간을 완결된 형태가 아니라, 에너지를 지닌 유기물로 드로잉하거나 조밀하게 재현했다. 다른 작업에서도 담채의 환상과 먹의 활기를 혼

(도 211) 양광자 〈인스톨레이션(3)〉 2008년 종이에 유채와 템페라 78 x 97cm x 3

합한 장판지 같은 화면 위로 도배지에 풀칠하듯이 흰색 물감으로 빗질하여 팽창과 수축의 자연성과 함께 고색古色에서 발효된 한국적 미의식의 새로운 감각을 추구하기도 했다.(도 211)

이와 같이 앵포르멜 혹은 추상표현주의와 같은 전후 서구모더니즘의 수용을 계기로 촉진된 한국미술의 현대화과정에서 활동한 여성 추상화 1세대의 대표적인 작품세계를 통해 그 선구적 역할에 대해 간략하게 살펴보았다. 이들은 '규수화가' 또는 '여류화가'의 굴레를 벗고 창작 주체인 아티스트로서의 독보성과 위상 확립에도 기여했을 뿐 아니라, 자전적 삶과 시대성, 역사성을 여성 특유의 감수성으로 혼합한 개성으로 자기 스타일을 창조하고 한국적 모더니즘 구현과 확장에 선도적 역할을 했다. 특히 한국적 모더니즘의 수립은 한국 현대미술이 서양미술의 한 유파가 아니라, 국제성과 주체성을 지닌 독립된 창작 영역임을 입증하는 가치로서 각별한 것이다. 그러나 1995년에 개정판이 나온 한국현대미술의 대표적인 개설서인 오광수의 『한국현대미술사』(열화당)는 새로운 사조 수용의 운동사 내지는 국전을 비롯한 화단의 헤게모니 주도세력 중심으로 구성되었기 때문에 이들이 한국적 모더니즘 전개에 기여한 성과는 소외되어 있

다. 자신의 삶과 경험을 현대미술의 자율성과 순수성의 가치 위에서 화단 주도권과 미술운동에서 벗어나 자기화된 형식과 의미를 창출하며 한국적 모더니즘 확립에 일익을 담당한 이들 여성 추상화 1세대의 작업과 미술사적 의의는 재조명되어야 할 것이다.

한국 현대미술사 연구
동향으로 본 '단색조 회화'

머리말

대한민국의 제1공화국 수립 이후 미술에서의 현대화는, 일제강점기를 통해 근대화를 주도한 기존의 아카데믹화 된 일본화풍에서 벗어나기 위해 서구의 추상미술을 적극 수용하면서 본격화 된다. 추상미술은 식민지 청산의 '구호'와 더불어 냉전시대의 반공 자유진영인 서구 자유민주주의 미덕과 결부된 표현의 순수자율성을 누릴 수 있는 최상의 전위적 형식, 또는 현대미술의 국제적 공통언어로도 선망되었을 것이다.

1920년대 말부터 신문 삽화와 잡지표지 디자인에서의 일부 사용에 이어 1930년대 말 김환기와 유영국, 이규상에 의해 단편적으로 유입된 추상미술의 새로운 대두는, 무無에서 처음부터 다시 시작한다는 제2차세계대전 전후戰後의 서구 모더니즘 미술인 앵포르멜 또는 추상표현주의의

이 글은 『미술사논단』 50(2020.6) 특집논문으로 수록된 것이다.

비정형 회화 수용으로 야기되었다. 6·25전쟁 종료 뒤인 1950년대 후반에 이루어졌는데, 1956년 초에 국내에서 용어가 처음 사용된 앵포르멜은 '왜색'의 일소가 더 절실했던 '동양화' 분야에서 이응노를 선두로 시도되었다.[1] 그리고 1957년 무렵 해방 후 미술대학 출신의 신세대 작가들에 의해 분단 후진국인 우리의 국가적 처지와 고뇌에 찬 격동의 시대적 맥락에서 선망의 선진 세계미술사에 동참하기 위한 열망으로 적극 수용되기 시작했다. 평론계에서 한국 현대미술의 기점으로 보는 이 시기부터, 박서보에 의해 선도된 '서양화'의 현대미술가협회와, 뒤를 이어 서세옥에 의한 '한국화'의 묵림회 주축으로, 국제적인 현대화를 본격적으로 모색하는 등, 모더니즘계 주도의 추상미술시대를 열게 된 것이다.

1960년대에 5·16군사정부의 구습타파와 세대교체론에 의해서도 추동된 추상미술은, 제3공화국 시기의 파리비엔날레와 같은 국제전 참여와 국전 비구상부의 신설을 통해 제도권에의 진입과, 1970년대 유신시기의 민족중흥 정책 등과 결부되어 '전통성' 또는 '한국성'을 추구하며 한국적 모더니즘을 견인하게 된다. 민족 주체성보다 북한과의 체제경쟁에 따른 선진화와 국력배양 및 국가 정체성 수립과도 연계되어 모색된 이러한 한국적 모더니즘은, 1960년대의 '서체추상'과 '수묵추상' '서정추상' 등에 이어 1970년대의 추상미술계를 풍미한 단색조 회화에 의해 본격적으로 발화되기 시작했다.[2] 1990년 2월 '현대미술사학회'(현대미술연구회에서 1998년 개칭)가 창립되면서 현대미술사 분야에서도 1992년경부터 이를 중심 조류로 의제화하여 연구물을 산출하기 시작했다. 그리고 2010년대에는

1 홍선표, 「'한국화'의 현대화 담론과 이응노」 『미술사논단』 44 (2017.6) 4~8쪽과 12~13쪽 참조.
2 洪善杓, 「韓國現代主義與女性抽象畵」 『她的抽象國際論壇』(臺北市立美術館, 2019.7) 발표문 참조.

국제적 관심의 확산과 2015년 세계 경매시장 규모 10위를 견인한 '단색조 회화 열풍'에 따라 재부상하면서 연구 열기도 이전 시기 20년간의 15편 정도보다 더 높아졌다.

이 글에서는 한국미술사의 현대 시기에 전개된 '단색조 회화'[3]의 한국적 모더니즘 현상을 '한국미술사'로 통사화하기 위해 그 기초 작업으로 단색조 회화에 대한 국내 현대미술사학계의 연구를 시기별로 개관하고 그 동향을 검토해 보고자 한다.

단색조 회화의 연구 개관

1990년대

단색조 회화가 한국 현대미술사가에 의해 처음 다루어진 것은 1992년 3월로, 윤난지의 「형태의 반복과 의미」가 아닌가 싶다. 현대미술사학회의 초대 회장이던 윤난지의 이 글은 1970년대 초 이후 반복적 행위에 의한 흔적이나 비정형 또는 기하형태 등의 나열 작업을 단색조 화가들의 작품을 중심으로 다룬 논설이다. 색조보다 신체 행위와 물성의 관계에서 생기는 작업의 작가별 방식을 유형화하여 분석하고, 이와 같은 계보인 서구 양식과의 비교를 통해 도출한 특징을 작가와 평론가들이 담론화

3 단색조 회화는 단색파 미술 및 모노크롬파를 비롯해 모노크롬, 모노크롬회화, 모노톤회화, 백색모노크롬, 백색화, 백색파, 단색 평면회화, 단색회화, 단색주의 회화, 단색파 회화, 단색화, 한국적 미니멀리즘, 素藝 등으로 다양하게 혼용되어 왔다. 2012년 국립현대미술관 전시를 기획한 윤진섭이 단색화로 명칭을 통일하고 영문명칭도 Dansaekhwa로 공식화할 것을 제안한 후 고유명사화되는 경향을 보이고 있지만, 여기서는 미술사학계에서 주로 사용해 온 '단색조 회화'로 일단 지칭한다.

한 '무위'와 '자연합일'과 같은 동양적 자연관과 정신세계에 의거하여 해석하고자 했다.[4] 색조 문제를 의도적으로 떼어내려 했는지 모르지만, 일본 취향에 의해 일깨워진 단색조 회화 명칭의 궁극적인 원인이 된 백색조 또는 백색미학에 대한 언급 없이 무목적 행위의 중복이 남긴 흔적이나 추상 형식의 의미를 해명하려 한 것이다.

그리고 같은 해 11월 정무정의 「1970년대 후반의 한국 모노크롬회화」가 이일 회갑기념논문집인 『현대미술의 구조: 환원과 확산』에 수록되어 출간되었다.[5] 1980년대 말과 90년대 초의 단색조 회화 관련 기획전과 평단의 종합적인 평가에 따른 미술사적 문제의식에서 의제화하여 다룬 첫 논고로서의 의의를 지닌다. 한국적 독자성으로 강조되어 온 비물질화=정신성 경향과 범자연적 세계 지향이라는 기존 평문의 언술을 서구 전후 모더니즘 미술에 대한 인식 부족으로 보고, 향후 클레멘트 그린버그식의 '모더니스트 회화' 이념과 동양사상과의 만남이라는 관점에서 심도 있는 비교 분석이 필요하다고 했다. 단색조 회화의 진원을 화면 구조의 형식적 자율주의 모더니즘의 맥락에서 파악할 것을 강조한 것이다.

1993년 8월에 미술사 전공의 첫 석사학위논문으로, 단색조 회화의 전개 양상과 작품 분석, 모노파와의 이론적 비교를 통해 실체 파악을 시도한 「1970년대 한국미술에 나타난 백색 모노크롬회화에 관한 연구」가 발표된 바 있다.[6] 전후 일본의 눈부신 경제성장과 더불어 세계적인 관심을 끈은 모노파의 이론 또는 미학적 담론이 이를 주도한 '이우환 붐'에 비해

4 윤난지, 「형태의 반복과 의미」 『월간미술』 92(1992.3) 106~113쪽.
5 정무정, 「1970년대 후반의 한국모노크롬회화」 『현대미술의 구조: 환원과 확산』(1992.11) 88~100쪽
6 하희정, 「1970년대 한국미술에 나타난 백색 모노크롬회화에 관한 연구」 (성균관대 대학원 미술학과 미술사전공, 1993.8) 1~74쪽.

뒤늦게 1989년 3월 치바 시게오의 '모노파론' 국내 소개를 시발로 1990년대에 들어와 국내에 본격적으로 대두되면서 이와의 관계를 미술사에서 처음 거론한 것이다.

이러한 맥락에서 1997년에 강태희의 「한국적 미니멀리즘과 이우환」이 미술사 학술지에 처음 수록되었다. 강태희의 글은 단색조 회화의 발생 경로로 거론되는 미니멀리즘과 모노파와의 관계 중에서, 1991년 평론계 일각에서 비판적으로 제기된 이우환의 역할과 예술론에 초점을 맞추어 그가 단색파의 이론과 방법적 근거를 제공했음을 학술적으로 밝히려 한 것이다. 대표적인 단색조 작가들의 평면 작업과 이론을 이우환 회화사상과의 관계에 초점을 두고 파악했으며, 그 중에서도 화면을 물아일체와 자연합일을 행하는 수련과 자아실현 공간으로의 전환 논리가 크게 영향을 미친 것으로 보았다.[7] 이와 같은 주제는 2년 뒤 미술사 전공의 석사학위 논문으로도 다루어졌으며, 일본의 모노파와 한국의 단색파의 형성과정에서 이우환 예술론 중 개념의 개입 없이 있는 그대로의 세계를 직접 마주하는 절대 무無와 직관적 '만남의 이론' 핵심인 신체론과 장소론이 이들 유파의 논리와 방법적 근거를 제공한 것으로 보았다.[8]

1999년 8월 출간된 유근준교수 정년퇴임기념논문집 『미술학의 지평에 서서』에 실은 정영목의 「1970년대의 한국 모노크롬회화」는 기존 모더니즘계 평문의 해석과 평가를 전면적으로 비판한 최초의 미술사 논고가 아닌가 싶다.[9] 원동석, 성완경, 장석원 등 리얼리즘계 평론에서 '민족 현실

7 강태희, 「'한국적 미니멀리즘'과 이우환」 『미술사연구』11 (1997.12) 153~171쪽.

8 유연주, 「이우환 이론과 70년대의 한·일 미술-한국 단색파와 일본 모노파를 중심으로」 (성균관대 대학원 미술학과 미술사 전공, 1999.10) 1~94쪽.

9 정영목, 「1970년대의 한국 모노크롬회화」 서울대유근준교수정년퇴임기념논총발간위원회 편 『미술학의 지평에 서서』 (학고재, 1999) 36~59쪽.

을 외면한 외세주의'이며 '사회현실과 유리된 관념의 미술'이고, 허구적 제스처'이며, '괴이한 왜곡' 등의 측면에서 비판한 바 있지만, 학술적 논증에 의한 제기는 처음이다. 그는 윤명로와 박서보, 하종현 등의 작가와 이일, 오광수, 김복영, 서성록 등의 평론가에 의해 생긴 단색조 회화 담론 분석을 통해. 이들이 백색미학과 무목적의 반복 행위를 한국미와 성리학적 세계관, 또는 물아일치나 자연합일과 같은 도가적 자연관으로 해석한 것을 야나기식 조선미론의 문제점과 신비화된 논리라는 측면에서 비판하고, 이들 경향을 내적 필연성이 미흡한 하나의(홍대 출신 중심) '집단개성'으로 평가절하했다.

이러한 비판적 논의는 2001년 12월에 제출된 현대미술사 전공의 석사학위논문 「1970년대 단색화의 기존 해석에 대한 비판적 고찰」을 통해 리얼리즘계의 현실주의와 탈식민주의 관점에서 한층 더 강도 높게 다루어지기도 했다.[10] 단색조 회화를 옹호하는 '주류 평론'의 탈사회적 형식주의와 정신주의 해석을 비판하고 70년대라는 '특수한' 시대의 문화적 식민성의 소산으로 본 것이다. 단색조 회화의 탈이미지와 무목적성의 반복 행위는 미적 모더니티의 순수주의 영역에 갇힌 형식 언어이고, 한국적 정신성으로 강조된 백색미학과 동양주의 자연관은 일제강점기 식민지 역사의 구축물이란 측면에서 비판하는 등, 한국적 모더니즘의 성취물로서의 한계를 전면적으로 지적한 첫 논고로서의 의의를 지닌다.

10 김순희, 「1970년대 단색화의 기존 해석에 대한 비판적 고찰」 (이화여대 대학원 미술사학과 석사학위논문. 2002.1) 1~85쪽.

2000년대

2000년대에 들어서 첫해 말에 김영나는 대립구도를 이루었던 70년대의 단색조 회화와 80년대의 민중미술의 특성과 논쟁점의 분석을 통해 양자의 서로 다른 이념에서 해석된 전통 재창조의 경향을 비교한 「현대미술에서의 전통의 선별과 계승—1970년대의 모노크롬 미술과 1980년대의 민중미술」을 발표했다.[11] 이 논문에서 단색조 회화를 "서양미술 추종일변도에서 좀 더 동양적인 과묵한 색채와 뉘앙스, 극소의 표현을 통해 전통문화에서 자연관, 정신성, 수묵회화, 자기 수양, 문인화의 전통을 계속했고, 이것은 동양과 서양, 전통과 현대의 이분법을 극복할 수 있는 방안이었다"고 했다. 이렇게 평가하면서 단색조 회화가 지성사적 전통문화의 영향을 계승하여 발화된 것인지 창작 이후 이론적으로 포장된 것인지 그 선후 관계의 애매함을 문제점으로 남겼다.

2000년대는 2002년 말, 한원갤러리의 '한국 현대미술 다시 읽기3 : 모노톤에 가려진 70년대 평면의 미학들'(11,5~12,12)과 국립현대미술관의 '한국현대미술의 전개 1970년대 중반~1980년대 중반 : 사유와 감성의 시대' (11,21~2003, 2,3)와 같은 성격이 다른 재조명 기획전을 계기로 연구의 활기를 점차 더 띠게 된다.

국립현대미술관 전시와 관련된 논고로는 강수정의 「한국현대미술의 전개, 1970년대 중반~1980년대 중반: 〈사유와 감성의 시대〉」(『현대미술관연구』 13, 2002, 12)가 집필되었다. 단색조 회화가 평면이라는 회화의 근원조건으로 환원하는 것에 정신성으로 접근하여 구조적 형식과 동양적 정

11 김영나, 「현대미술에서의 전통의 선별과 계승-1970년대의 모노크롬 미술과 1980년대의 민중미술」 『정신문화연구』 23-4 (2000.12) 33~53쪽.

신성이라는 내용의 문제를 해결함으로써 미니멀한 경향의 국제적 조형성과 더불어 한국의 독자적 미의식의 창조라는 양면적 과제를 동시에 만족시킨 양식이라는 측면에서 설명하고, 이 계열 작가들 출품작의 작업 경향을 오광수의 다섯 가지 유형 분류에 의거하여 해설한 것이다.

한원갤러리 전시와 결부해서는 세미나가 두 차례 열렸는데, 미술사가로 정헌이와 김미경이 발표했다. '70년대 단색조 회화의 비평적 재조명'이란 주제의 1차 세미나에서 정헌이는 리얼리즘계의 시각으로 단색조 회화의 정체성 담론을 현실과 유리된 몽환적인 것으로 보고, 한일협정 이후 새로운 관계에서 주조된 야나기식 조선미론의 재생산이며, 유신체제를 '침묵'으로 호응한 국가 주도 민족주의 정책의 산물이란 측면에서 진단하려고 했다.[12]

'70년대 한국 단색조 회화와 모노파의 미학적 연계와 차이'라는 주제의 2차 세미나에서 김미경은 한국 현대미술을 미학적 담론의 주체적 역사로 서술하기 위해 단색조 회화의 '다시 읽기'를 메타비평으로 시도 했다.[13] 이 계열의 공식적인 시발점으로 거론되는 1975년의 동경화랑 주최 〈한국. 5인 작가의 다섯 가지 흰색白전〉(5.6~24)과 결부하여 핵심어를 백색으로 보고, 그 담론의 진원으로 간주되는 야나기식 미론의 극복을 과제로, '한국적 정체성' 논의에 부합되도록 전통적인 '소素'의 개념과 '소예 素藝'의 측면, 즉 한국의 역사와 철학의 맥락에서 새롭게 체계화할 것을

12 정헌이, 「1970년대 한국 단색화 회황 대한 소고」 오상길 엮음, 『한국 현대미술 다시 읽기』 3-2 (2003.5) 339~367쪽.

13 김미경, 「'素'-'素藝'로 읽는 한국단색조회화-<韓國·五人のヒンセク(白)展>에 대한 고찰」 오상길 엮음, 위의 책, 439~462쪽.

제안한 바 있다.[14]

김미경은 이러한 '다시 읽기'의 연장선상에서 평론계의 단색조 회화 발생의 선두 다툼 등에 따른 이른바 '이우환 죽이기' 시도와 '오독'의 잘못을 메타비평 차원에서 '이우환 바르게 읽기와 보충하기'라는 의도로 「〈모노하〉, 이우환, 한국현대미술—예술의 지정학地政學」을 다루었다.[15] 이우환의 모노파 관련 담론을 단색조 회화 전개과정과 겹쳐 놓으면서 생긴 '오독'을 바르게 읽기 위해 이우환과의 인터뷰 내용을 중심으로 그의 사상을 디아스포라적 입장에서 다각도로 설명하고 자료를 증보하여 향후의 논의를 수정, 보완하려 한 것이다.

이보다 조금 앞서 강태희도 비평적 언술에서의 '오독'으로 혼동과 오해를 불러일으키고 있는 이러한 이우환과 모노파, 단색조 회화 관련 논의를 바로 잡기 위해 그동안 잘못 언술된 물성 문제를 중심으로 「이우환과 70년대 단색회화」를 발표한 바 있다.[16] 평론계에서 단색조 회화를 비물질화된 물성파 회화로 규정한 것은, 모노파의 이론을 잘 못 이해한 것으로 보고, 제대로 연구되지 못했던 이우환의 모노파 직전 작업들과 이미 제기된 곽인식과의 관계 고찰을 통해 이러한 오류를 바로잡고 논의의 지평을 넓히고자 했다.

2002년 11월에 한국현대미술사연구회 심포지움에서 발표한 김수현의 「모노크롬 회화의 공간과 정신성」은 이우환과 박서보 작품을 중심으로,

14 김미경이 언술한 '白'과 '素'는 전통적인 어휘에서 대체로 유사하면서 전자는 바탕적 현상을 후자는 근원적 상태를 나타내는 의미로도 쓰였으며, 한중일에서 모두 유사한 개념으로 사용된 것이다.

15 김미경, 「<모노하>·이우환·한국현대미술—예술의 地政學」 『한국 현대미술자료 약사(1960~1979)』 (ICAS, 2003.5) 517~532쪽.

16 강태희, 「이우환과 70년대 단색 회화」 『현대미술사연구』14 (2002.12) 135~157쪽.

단색조 회화의 공간과 정신성과의 상관관계를 노자사상에 의거하여 해체시대의 프리즘을 통해 분석한 것이다.[17] 모더니즘계 평문에서 노자사상 표현의 정신성으로 인식되어 온 탈이미지, 탈표현으로서의 공간을 이우환의 신체성 개입에 의한 물질과 만남의 장소성과, 박서보의 전의식적 행위의 무형적 형상과 그 결과물로서의 장소성에 초점을 맞추어 해석을 시도한 것이다. 공간의 구조를 이룬 덧칠과 행위의 반복도 이우환이 절대타자인 무한 공간 속에서의 구도求道의 지각 과정이었다면, 박서보는 무목적적, 무작위성에 의해 무형화된 표면에 이르는 과정을 시간의 공간화를 통해 드러난 것으로 보았다. 해석상으로 볼 때 이우환이 생성과 소멸의 공간에 유무의 본질적 존재성을, 박서보는 모든 개념적 속박에서 벗어나기 위해 무에서 유가 이루어지는 생성화육의 직각적 과정을 나타내려 한 것이 아닌가 싶다.

(도 212) 박서보 〈묘법 No.3-74-77〉(부분) 1977년 캔버스에 연필과 유채 103.5 × 162cm 개인소장

17　김수현, 「모노크롬 회화의 공간과 정신성」 한국현대미술연구회 편 『한국 현대미술 197080』 (학연문화사, 2004.11) 47~72쪽.

(도 213) 이우환 〈선으로 부터〉
1974년 캔버스에 유채 181.6 x
227cm 국립현대미술관

한국 근대미술사를 전공한 연구자로 처음 단색조 회화를 다룬 박계리의 「1970년대 한국 모노크롬의 기원과 전통성」은 일본의 타자화가 아닌 한국과 작가의 주체성에서 박서보와 이우환 작업에 대한 분석을 시도한 것이다.[18] 박서보의 '묘법'(도 212)을 60년대의 '유전질'에서 모색한 민속 또는 무속세계의 추상화 작업을 심화하여 야나기의 민예론과 관련된 한국의 전통 공예미를 현대화함으로써 동서와 주객의 이분법을 극복하고 형식과 정신을 일원화한 한국적 모더니즘으로 강조하면서, '무위적 모노크롬'과 구별되는 '무아적無我的 모노크롬'의 효시라 했다. 그리고 이우환의 '점으로부터' '선으로부터'(도 213)는 사물을 점과 선으로 환원시켜 질료와 붓의 물성이 더욱 극명하게 드러나도록 관계를 설정하고, 여기서 유발된 긴장 속에서 물성 그 자체가 물성 그 자체와 만나게 하여 그 본질을 드러나게 한 것으로 보는 등, 두 사람 작업 철학의 상이함을 밝히려 했다. 다시 말하면 이들이 추구한 것이 생성론과 본질론 차원에서 근본

18 박계리, 「1970년대 한국 모노크롬의 기원과 전통성」『미술사논단』15(2002.12) 295~324쪽.

적으로 각기 다름을 강조하려 한 것이 아닌가 싶다. 해방 이후에도 일본을 통해 세계를 섭취하는 것을 자성하는 '탈일본'의 명분을 내세워 서성록에 의해 제기된 바 있는 이우환이 아닌 박서보 중심의 단색조 회화 발생과 전통성 논의를 한국 현대미술의 주체적 관점에서 재해석하여 새로운 연구 지평을 열려고 한 것이다.

2002년 말에는 미학 분야에서도 관심을 가져 김주원이 기존 단색조 회화 담론의 미학적 논의의 가능성과 한계를 다루고자 「1970년대 한국 '단색화' 논의 재고」를 발표했다. 그러나 의제와 달리 이일의 백색론이 서구적인 형식주의나 일본적인 감각주의로 묶을 수 없는 한국적 미의식을 반영한 것으로 결론을 내렸다.[19]

2006년 8월에 발표된 예술학과의 박사학위 논문 「현대 한국미술의 전개와 표현 연구 – 앵포르멜, 실험미술, 단색조 회화를 중심으로」는 50쪽이 넘는 지면을 통해 단색조 회화를 주로 관련 개념어의 분석에 의거해 다룬 것이다.[20] 국제적인 개념미술과 미니멀리즘, 모노파와 상응되는 단색조 회화가 물질화의 차원을 넘어서 유교적 정신주의와 미의식을 지닌 민족 정서의 표상으로서의 백색미학과 무위적인 행위를 통해 한국미술로서의 정체성을 구현하고 한국적 모더니즘을 수립한 것으로 평가했다.

박계리는 단색조 회화의 시발로 본 박서보의 '묘법'의 발상을 앞서 야나기의 민예론과 결부하여 전개한 논의를 2006년 7월에 발표한 박사학위 논문 「20세기 한국회화에서의 전통론」에서 민예론과의 관련설을 수정했으며, 이 문제를 다시 2007년 말에 「박서보의 1970년대 묘법과 전통론 –

19 김주원, 「1970년대 한국 '단색화'론 의 재고」 『미학·예술학연구』 16(2002.12) 185~204쪽.
20 양준호, 「현대 한국미술의 전개와 표현 연구-앵포르멜, 실험미술, 단색조 회화를 중심으로」 (대구 카톨릭대대학원 예술학과, 2006.8) 122~174쪽.

야나기 무네요시와 박서보 사이의 지도 그리기」를 통해 최순우와 김환기에 의해 부상된 문인 취향의 도자론 등에 의거해 보완하려고 했다.[21]

2009년 말에 나온 미학 전공 윤진이의 「한국 모노크롬 회화의 맥락 읽기」는, 그동안 단색조 회화의 정설로 간주되고 있는 한국만의 고유한 문화 정체성과 동양적 범자연주의 구현이란 주장의 타당성과 그 실체의 진상을 밝히기 위해 발생 초기의 맥락을 비판적으로 재고한 것이다.[22] 특히 그동안 은폐되어 왔다고 본 이우환과 모노파의 근대초극론과의 구조적 상동성과, 유신정권의 민족주의 이데올로기와 맺은 공모 관계, 미니멀리즘의 오해에서 비롯된 '탈미니멀'이라는 평가에 대한 검증을 통해, "한국 현대미술의 정체성 모델로 군림해 온 단색조 회화를 탈신화화하고 당시 미술계의 혼종적 지층을 드러내고자" 시도했다. 윤진이는 2010년 6월에 다시 이러한 문제의식을 단색조 회화의 정체성 담론에 초점을 맞추어 탈식민주의 관점에서 고찰하였다.[23] 기존의 단색조 회화 옹호론 또는 지지론에서 한국성이나 동양성으로 주장하는 것을, 호미 바바의 '흉내내기'와 '혼성성' 개념으로 분석하여 제국 일본의 동양주의와 밀착되어 증식된 야나기와 니시다, 이우환 사상을 혼합하여 재생산한 것으로 보았다.

21 박계리, 「20세기 한국회화에서의 전통론」 (이화여대 대학원 미술사학과 박사학위논문, 2006.7) 237~242쪽과 「박서보의 1970년대 묘법과 전통론-야나기 무네요시와 박서보 사이의 지도 그리기」『한국근현대미술사학』 18(2007.12) 39~56쪽.

22 윤진이, 「한국 모노크롬 회화의 맥락 읽기」『현대미술학논문집』 13(2009.12) 83~123쪽.

23 윤진이, 「한국 모노크롬미술의 '정체성담론'에 대한 탈식민주의적 고찰」『인문학논총』 63(2010.6) 115~144쪽.

2010년대

2010년대에는 2011년의 뉴욕 구겐하임미술관의 이우환전과 2012년 국립현대미술관의 '한국의 단색화전', 2015년 베니스비엔날레 특별전 '한국현대미술전: 단색화' 등을 계기로 단색조 회화에 대한 국내외 관심의 확산과 미술시장의 열띤 반응으로 '붐'과 '열풍'이 일어났으며, 이를 주제로 전공한 박사학위 논문도 3편이 발표되었다.

권영진은 2000년 12월 간행된 『미술사학보』에 「'한국적 모더니즘'의 창안 : 1970년대 단색조 회화」를 기고했다.[24] 이 논문은 자신의 박사학위 논문 집필을 위해 단색조 회화 담론이 그 동안 주로 외부 수용의 형식주의 모더니즘과 내부 반응의 한국성 구현 문제에 집중한 것으로 보고, 구축과정을 70년대의 시대적 사회적 문맥의 사회문화학적 관점에서 다양한 자료를 구사해 고찰한 것이다. 유신시기와 일치하는 단색조 회화의 대두와 번성의 맥락을, 유신체제 강화를 위한 관제 민족주의 전통 담론과 밀착되어 '침묵'의 미술로서 '동의'한 것으로 보고, 이와 더불어 고도의 경제 성장에 따른 상업미술시대의 소비 대상과 대중문화시대의 차별화된 신엘리트 예술이란 측면에서 규명하려고 했다. 이러한 분석을 통해 단색조 회화가 이룩한 한국적 모더니즘의 성과는 매우 좁고 배타적인 선택의 결과이며, 그것은 특정계층과 집단에 한정된 미술이었고, 탈식민 근대화의 이중구조, 즉 서구의 틀과 전통의 정신이라는 한계를 내포한 채, 1970년대의 동원된 '근대'와 만들어진 '전통'이 결합하면서 탄생한 산물이라고 했다.

같은 시기의 『미술사학보』에 실린 김이순의 「1970~80년대 한국 추상미술과 물성(materiality)」은, 단색조 회화의 한국적 모더니즘 해석에서 주로

24　권영진, 「'한국적 모더니즘'의 창안 : 1970년대 단색조 회화」『미술사학보』 35(2010.12) 75~111쪽.

거론되어 온 백색미학론과 다르게 표현재료의 물성적 특성에 새롭게 주목하여 그 기원과 작품성의 의미를 재조명한 것이다.[25] 원료의 존재감을 드러내기 위해 인위성이 배제된 물성 부각의 경향은 단색조 회화뿐 아니라, 동시대 송수남의 수묵운동과 심문섭, 박석원의 추상조각에서도 볼 수 있는 새로운 미술개념으로, 이우환의 근대초극론에서 파생한 '탈인간 중심주의'적 사상의 영향으로 태동되었고, 이러한 인위성 배제를 전통성 강조를 위해 동양성 또는 한국성의 '무목적성'이나 '무위자연' 등을 호출하여 담론화한 것으로 보았다.

윤난지는 2012년 6월과 12월에 각각 나온 「단색조 회화의 다색조 맥락 – 젠더의 창으로 접근하기」와 「단색조 회화운동 속의 경쟁구도」에서 페미니즘을 비롯한 새로운 문제의식으로 예술운동의 역학적 관계를 통해 그 역사가 구축되어 온 과정을 새롭게 해석하고자 했다.[26] 전자는 단색조 회화 운동이 당시 가부장적 민족주의에 추동되고, 민족의 주체인 남성미술가가 주도하여 이룩한 성적 불균형의 산물로 비판하면서, 이러한 소외와 차별을 초래한 민족주의에 대한 기존의 개념을 해체하고 페미니즘이 개입할 수 있는 지점을 찾아 포용의 폭을 넓힌 새로운 방식으로 접근할 것을 주문한 것이다. 후자는 단색조 회화 운동의 두 축이며 라이벌로 한국 현대미술사에 표상된 이우환과 박서보의 이론과 미술계 활동의 대비 관계를 미학과 사회학적 차원의 문화지정학적 구도로 규명하고, 이러한 관계로 발현된 한국적 모더니즘의 안과 밖에서의 경쟁 또는 경쟁을 통해 공조하며 권력화 되어 이들 '목표'에 부합되지 않는 많은 것들이

25 김이순, 「1970~80년대 한국 추상미술과 물성(materiality)」『미술사학보』 35(2010.12) 139~167쪽.
26 윤난지, 「단색조 회화의 다색조 맥락-젠더의 창으로 접근하기」『현대미술사연구』 31(2012.6) 161~196쪽 ; 「단색조 회화운동 속의 경쟁구도」『현대미술사연구』 32(2012.12) 251~282쪽.

배제되고 소외된 문제를 궁극적으로 성찰하고 비판하려 한 것이다.

김현화의 「한국모노크롬 회화의 노엄 촘스키의 사상적 관점에서 분석 고찰」은 '미술을 위한 미술'의 울타린 안에 은둔한 단색조 회화의 '침묵'을 군사정부에 대한 암묵적 동의로 해석하는 기존의 일방적 논의에 대한 문제의식에서 미국을 대표하는 비판적 진보지식인 촘스키의 언어학적 구조를 통해 다양한 각도의 해석이 가능함을 제기한 것이다.[27] 단색조 회화에서 물성의 침묵화에 대해 언어처럼 기표는 하나지만, 기의는 소비자의 경험과 인식에 따라 다양한 해석을 유발한다는 관점에서, 그리는 회화의 문법을 파괴한 추상미술의 특징인 자아중심적 존재의 근거를 찾는 구도 求道의 발로이며, 언술된 혐의는 없지만, 70년대의 한정된 시대적 사명의 산물로 보려고 했다.

2013년 말에는 권영진에 의해 단색조 회화를 주제로 한 첫 박사학위 논문인 「1970년대 한국 단색조 회화 운동 – '한국적 모더니즘'에 대한 비판적 고찰」이 제출되었다.[28] 서구식 추상에 한국적 정체성을 추구하여 한국적 모더니즘을 구현한 것으로 평가해 온 단색조 회화에 대한 논의들을, 70년대의 시대 및 사회상과 추상미술의 운동사, 화단의 주도권 경쟁, 백색과 무한 반복적 행위의 미학과 이데올로기 등, 관련 맥락과 담론을 치밀하게 분석하고 정치, 사회, 경제, 문화 전반의 자료들을 집성하여 재조명한 것이다. 이처럼 다각적인 실증 연구를 통해 단색조 회화의 한국적 모더니즘으로서의 미술사적 실체 파악과 함께 순수를 표방한 그 실체

27 김현화. 「한국모노크롬 회화의 노엄 촘스키의 사상적 관점에서 분석 고찰」『미술사논단』 37 (2013.12) 295~322쪽.

28 권영진. 「1970년대 한국 단색조 회화 운동-'한국적 모더니즘'에 대한 비판적 고찰」 (이화여대대학원 미술사학과 박사학위논문. 2013.12) 1~286쪽.

가 욕망과 권력 지향의 어두운 기반 위에서 "다양한 이해관계들이 충돌하고 모순적인 가치들이 공모하는 중층의 혼성적인 구조로 직조"된 것임을 밝히려 했다.

권영진은 박사학위 논문에서 단색조 회화의 한국적 모더니즘 문제를 종합적으로 다룬 각론에 해당하는 부분을 「단색조 회화의 성립과 전개」와 「1970년대의 한국 단색조 회화 – 무한 반복적 신체 행위의 회화 방법론」, 「1970년대 한국 단색조 회화의 무위자연 사상」 등, 일련의 논고를 통해 천착하였다. 「단색조 회화의 성립과 전개」는 전후 미국에 의한 국제질서의 재편과 1965년 이후 재개된 현대 일본과의 교류와, 이우환의 예술론에 자극받아 단색조 회화가 탄생되고 번성된 과정과 배후에, 일제 강점기의 식민성을 일정 부분 환류한 구조적 모순이 작용했음을 밝히고자 한 것이다.[29] 「1970년대의 한국 단색조 회화 – 무한 반복적 신체 행위의 회화 방법론」에서는 단색조 회화가 이원론적 세계의 합일을 이루는 주객일체의 반복적 행위를 통해 문인화의 정신 수양 전통과, 도가의 직관적 깨달음과 초월적 자각의 무위자연 사상을 구조화하여 서구 추상미술의 관념을 극복하는 새로운 해법적 의의를 지니면서, 미술시장에서 '상품'으로서의 재화적 가치가 높아지게 된 현상을 진단하였다.[30] 「1970년대 한국 단색조 회화의 무위자연 사상」은 이우환이 발화하고 박서보가 추구하면서 우주적 자연의 섭리인 무위의 수양으로서 의미화된 단색조 회화의 도가사상적 담론의 배후 및 차이의 파악과, 한국에서 이러한 탈속 수사학이 도시 엘리트 계층의 예술취향으로 '환속'되어 예술적 번성과 상업적

29 권영진. 「단색조 회화의 성립과 전개」 『Visual』 10(2013.12) 128~4쪽.
30 권영진. 「1970년대의 한국 단색조 회화- 무한 반복적 신체 행위의 회화 방법론」 『현대미술사연구』 3(2014.12) 37~6쪽.

성공을 이룬 문화정치성을 고찰한 것이다.[31]

2014년 말에는 단색조 회화를 다룬 두 번째 박사학위 논문으로 구진경의 「1970년대 한국 단색화 운동과 국제화」가 제출되었다.[32] 단색조 회화의 현대미술 운동으로서의 실체와 성과 규명에 중점을 두고, 그 성립 배경을 비롯해 관련 그룹의 조직적 활동상과 국제화 전략 및 국제전 진출과 해외 전시 현황, 국제 미술계의 평가 등으로 시야를 넓혀 실상을 파악하고자 했다 그리고 대표작들을 '행위의 반복에 의해 질감이 드러나는 작품군'과 '바탕 자체의 질감이 두드러진 작품군'으로 나누어 분석하고, 공통된 미적 특질을 인간과 물질의 교감에 의해 파생된 화면의 독특한 질감으로 규정했으며, 서구 미술에서는 발견할 수 없는 고유한 미감으로 평가했다.

구진경은 백색미학 등 단색조 회화의 정체성 담론의 일본 영향설을 비판하기 위해 박사논문에서 다루었던 내용 중 일부를 수정 보완하여, 「1970년대 한국 단색화 담론과 백색미학 형성의 주체 고찰」을 발표했다.[33] 단색조 회화의 정체성 담론 형성 초의 이일과 나카하라 유스케를 비롯한 한일 양측의 언술을 비교 분석하여, 백색 담론이 한국의 민족적, 전통적 정신이라는 측면에서 주체적으로 이루어졌다고 했으며, 백색미학을 야나기 무네요시의 비애미와 동일시한 주장을 1969년부터 1970년대 초까지 '민족성'이나 '전통'을 표명한 '흰색 그림'이 유행한 국전의 경향과 이러한 풍조가 1972년 '백색동인회'의 〈백색전〉 등에도 대두된 동향의 검토를 통해 민족적 기상이나 순수성, 정결함을 표현한 것으로 보고 이를 시정하

31 권영진, 「1970년대 한국 단색조 회화의 무위자연 사상」『미술사논단』 40(2015.6) 77~98쪽.

32 구진경, 「1970년대 한국 단생화 운동과 국제화」 (성신여대 대학원미술사학과 박사학위논문, 2014.11) 1~308쪽.

33 구진경, 「1970년대 한국 단색화 담론과 백색미학 형성의 주체 고찰」, 『서양미술사학회』 45(2016.8) 39~68쪽.

려 한 것이다.

단색화에 대한 국내외의 관심이 기승을 부리던 2015년에 나온 진휘연의 「계몽과 담론 사이: 한국 단색화 비평의 논의 연구」는 통합된 공동체 개념의 허구성과 탈중심주의 주체 개념에 의한 문제의식에서 기존 단색조 회화 담론의 한국성 논의의 해석적 한계와 이론적 오류를 밝히고 새로운 비평의 생산을 촉구하려 한 것이다.[34]

심상용은 「단색화의 담론기반에 대해 비평적으로 묻고 대답하기: 독자적 유파, 한국적 미, 'Dansarkwa' 표기를 중심으로」라는 논고를 통해, 진휘연과 유사한 문제의식에서 이러한 담론의 기존 논의들의 타당성을 진단하고자 했다.[35] 시장의 과도한 개입으로 일어난 단색화 열풍의 분위기와 밀착되어 신화화되고 있는 담론의 3가지 핵심 문제점을 비판적으로 검토하고 인위적으로 주조된 논리와 개념상의 의구심을 개진한 것이다.

정연심의 「국제화, 담론화된 단색화 열풍」은 2010년대에 세계 미술계의 화두로 확산된 단색조 회화의 열기를 국내외의 기획전과 미술시장의 동향을 통해 진단하고, 이러한 국제화의 성과를 이론적으로 심화시키기 위해 1970년대에서 1990년대까지 열린 각종 전시를 계기로 형성된 평론계의 담론을 분석하여 서구의 미니멀리즘이나 모노크롬 회화, 일본의 모노파와는 달리 단색조의 물질성과 근원을 추구하는 정신성으로 특유의 혁신적이며 한국적인 모더니즘을 이룩했음을 논증하려 한 것이다.[36] 정연심의 이러한 논의는 이후 의제화되어 「미술제도에 의한 단색화 가치

34 진휘연, 「계몽과 담론 사이: 한국 단색화 비평의 논의 연구」『미술사학』 30(2015.8) 371~394쪽.

35 심상용, 「단색화의 담론기반에 대해 비평적으로 묻고 대답하기: 독자적 유파, 한국적 미, 'Dansarkwa' 표기를 중심으로」『미술이론과 현장』 21(2016.6) 58~81쪽.

36 정연심, 「국제화, 담론화된 단색화 열풍」 서진수 편『단색화 미학을 말하다』(마로니에북스, 2015) 98~113쪽.

형성과 시장의 기능 연구」라는 주제의 현대미술사 전공 석사학위 논문으로 진전되었으며, 미술경영 전공 석사학위 논문에서도 「단색화 재조명에 관한 연구 – 2010년대 미술시장의 변화를 중심으로」라는 제목으로 다루어지기도 했다.[37]

2018년 말의 미술사 전공 석사학위 논문 「비평가 이일과 한국 단색조 회화의 미학 형성」과 이 중 제3절의 내용을 수정 보완한 「비평가 이일의 단색화 미학: 하나의 경향에서 1970년대 한국 현대미술을 대표하는 미술사조로」는 이일의 비평 활동이 결실을 맺은 단색조 회화의 의미화 작업과 미학 정립의 성과와 앙리 포시용과 김원용의 자연주의 특질론을 결합한 특징 및 그 영향관계를 집중 조명하여 이 분야 이론의 선구자로서의 중추적 역할을 구체적으로 밝히고자 한 것이다.[38]

2018년 말에 제출된 이승현의 박사학위 논문인 「한국 앵포르멜과 단색화의 물질과 행위에 대한 비교문화적 고찰: 서구 및 일본 전후미술과의 차이를 중심으로」는 앵포르멜에서 단색조 회화로 이어진 한국 현대미술의 정체성을 내재적 통시성과 외부와의 공시성을 통해 규명하고 세계 미술사에서의 위상을 정초하기 위해 박수근 및 주호회珠壺會와 김환기의 전면 점화 등을 동질적 경향에서 파악하고, 서구와 일본의 전후 사조와의 차이를 비교 분석한 것이다.[39] 그리고 1년 후에 나온 「물질과 행위로

37 주혜인, 「미술제도에 의한 단색화 가치형성과 시장의 기능 연구」 (이화여대대학원 미술사학과 석사학위논문, 2019.12) 1~131쪽 ; 조상인, 「단색화 재조명에 관한 연구–2010년대 미술시장의 변화를 중심으로」 (서울대 대학원 협동과정 미술경영전공 석사학위논문, 2019.12) 1~103쪽.

38 이윤수, 「비평가 이일과 한국 단색조 회화의 미학 형성」 (홍익대 대학원 미술사학과 석사학위 논문, 2018.12) 1~128쪽 ; 「비평가 이일의 단색화 미학: 하나의 경향에서 1970년대 한국 현대미술을 대표하는 미술사조로」『미학예술학연구』 58(2019.10) 42~69쪽.

39 이승현, 「한국 앵포르멜과 단색화의 물질과 행위에 대한 비교문화적 고찰: 서구 및 일본 전후미술과의 차이를 중심으로」 (홍익대 대학원 미술사학과 박사학위 논문, 2019.1) 1~287쪽.

보는 단색화의 기원과 차이」에서는 단색조 회화의 태동을 김환기와 이우환, 앵포르멜의 영향이라는 측면에서 고찰하고, 그 특유의 화면에서 표출된 공간 및 물질에 대한 인식과 작업 방식에 의거하여 성리학적 미적 취향이 반영된 문인화의 전통으로 해석하려고 했다.[40]

맺음말: 단색조 회화의 연구 동향

지금까지 한국 현대미술사 연구에서 산출된 단색조 회화에 관한 30년간의 실적을 시대순으로 대충 개관해 보았다. 일별하며 느낀 연구 동향과 문제점을 별도의 절을 마련해 다루지 않고 맺음말로 간략하게 언급하고자 한다.

우선 느낀 점은 적지 않은 수의 연구물들이 '해석의 자유' 때문인지, 선행연구에 대한 충분한 이해 없이 논의되어 비슷한 내용들이 되풀이되거나 재생산되는 경우가 눈에 띠었고, 주석을 붙였어도 형식적이거나 논지와 무관하게 아전인수식으로 사용한 경우도 종종 보였다. 선행연구의 관점이나 방법론과 무엇이 같고 다른지와 이러한 문제의식을 구체적으로 밝혀야 기존 논의와의 차이와 성과를 분명하게 할 수 있으며, 학문사적, 학설사적 위상을 제대로 매김할 수 있을 것이다.

전체적인 동향은 미술사 연구의 책무에서 단색조 회화의 발생과 전개과정 및 배후의 영향을 운동사의 역학과, 국제적, 사회적 관계 등의 다양한 맥락에서 다루기도 했지만, 상당수가 담론을 텍스트로 한국적 모더니즘의

40 이승현, 「물질과 행위로 보는 단색화의 기원과 차이」 『현대미술사연구』 46(2019.12) 85~109쪽.

실상과 논리를 규명하고 해석하는 데 치중한 것으로 보인다. 이러한 한국적 모더니즘의 정체성이나 정신성 논의는 전통성 또는 한국성 문제를 중심으로 개진된 것이다. 그 요소로 백색 미학과 무위사상에 초점을 두고 주로 해석되었는데, 여기에 민예론과 문인화론과의 연관설도 제기되었으며, 평가는 이들 이론을 타자성으로 보느냐 주체성으로 보느냐에 따라 갈렸다.

타자성은 일제강점기 식민지 담론의 계승이란 측면에서 주로 비판되었다. 이우환에 대한 논쟁도 그의 이론적 기반인 근대 초극론이 제국 일본의 대동아 이데올로기의 산물이나 그 부활인지, 후기 모더니즘의 탈중심주의 소산인지에 따라 나뉜 것 같다. 한국적 모더니즘 이론의 주체화를 시도하는 논의는 박서보를 기원의 중심에 두고 백색론과 민예론에서 문인화론의 맥락에서 보거나 수행과 무위사상의 강조 또는 이를 한국적 자연주의와 정서로 해석하는 사례가 많았다.

단색조 회화가 전후 추상미술 운동의 맥락에서 이루어진 국제화의 소산이며 수용미술이라면, 형식이나 내용에서 수용 지역의 역사와 시대, 사상과 정서의 상황을 반영한다는 것은 문화전이의 보편적 현상이다. 따라서 단색조 회화에서 발현된 한국적 모더니즘의 정체성이 타율적으로 이루어진 것이냐, 자율적으로 이루어진 것이냐 라는 이분법적 논의 보다도, 타자를 어떻게 주체화하려 했는지에 대한 분석이 더 필요하다고 본다.

단색조 회화를 둘러싼 전통론이 '식민지 조선'의 대동아=신동아 흥아주의와 결부되어 타자화된 것이고, 그것을 '유신 한국'의 민족중흥 정책과 밀착되어 호출되었다는 것은, 이제 주지의 사실이 되었다. 이러한 전통론을 타율과 자율로 보는 이분법적 진단에서 벗어나, 담론의 실상과 계보를 보다 더 치밀하게 분석하고 해석하는 일이 중요하다. 다시 말해

근대에 담론화된 동양적 모더니즘이 현대의 한국적 모더니즘으로 전화되는 추이, 즉 동양적 모더니즘의 고전색과 향토색인 '조선색'이 어떻게 한국적 모더니즘의 문인화론이나 무위론의 '한국성'으로 변모 또는 증식되었는지 세밀하게 들여다보아야 할 것이다.

기존의 논의에서는 이들 논리를 피상적이고 감각적으로 다루는 경향이 적지 않았다. 전통을 정서적으로 자긍하면서 그 실제적 내용을 잘못 알거나, 비역사적 본질론으로 인지하는 경향이 많은 것 같다. 기존의 백자 등 도자미학이 '만들어진 전통'으로 담론화 되어 있는 문제나, 서예성이 강조된 근대의 신문인화론에 의거해 주로 규정된 문인화론의 성격을 제대로 파악하지 못하고 있는 경우 등이 좋은 예라 하겠다.

한국에서 문인화론은, 고려 중기 이래 지식인들의 관료적 기능과 문사적 기능에 의해 언술된 것이다. 전자가 치인적治人的, 후자가 수기적修己的 차원에서 회화관을 수립했으며, 문인화론은 그 중 후자와 결부되어 개진되었다. 치인적 회화관이 인생의 가치를 고양하는 것을 중시한 유학적 관점을 반영했다면, 수기적 가치관은 도가道家와 선禪사상을 내포한 신유학 또는 고려 말과 조선시대의 성리학적 요소를 지니기도 했지만, 창작론에선 노장사상의 영향이 더 짙었다.

한국적 모더니즘의 전통성 담론에서도 정신세계의 규명을 무위론 혹은 노장사상에 의거하여 해석하고 있다. 한국미술 특질론의 민예론이나 자연 순응 및 동화와 탈속론의 자연주의도 이러한 노장사상에서 발현된 것이다. 선사상도 노장사상의 영향으로 불교가 철학화된 것이지만, 이들 사유는 개별적 존재의 가치를 고양하는 데 치중한 의의를 지닌다.

한국회화사에서 이러한 노장사상은 고려 중기에 문신귀족에 의해 수

용된 북송 문인화의 회화관이 후기에 형성된 능문능리형能文能吏形의 사림士林에 의해 '숙간熟看'과 '응신凝神' '망아忘我'와 '전일專一'의 단계를 거쳐 물아일체物我一體='물화物化'된 '무위' 상태로 이룩되는 창생적 창작론에 반영되기 시작하여, 말기의 신흥 사대부를 거쳐 조선시대로 이어져 주류를 이룬 것이다.

그 이론의 핵심은 만물을 재현하는데 있어서 창생의 근원이며 진수인 '신神'을 어떻게 옮겨 내느냐에 있었다. 다시 말하면 사물의 겉모습만 나타내는 것을 화공들의 원체화나 북종화로 비판하고, 만물의 본체인 속모습을 구비한 참모습을 재현하기 위하여 형상을 통해 속모습을 간접적으로 옮기는 형사적 전신론과, 형상의 간략화를 통해 속모습을 직접 나타내는 사의적 전신론으로 전개되었다. 만물의 근원이며 본체는 '무'이기 때문에 그 자체를 형상화할 수 없지만, '형신불상리刑神不相離'에 의해 생성화육하여 드러나는 대상물의 가시적 형상을 매개로 두 가지 방법론으로 나타내고자 한 것이다. 따라서 문인화론에 내포된 전통에서의 노장사상 또는 무위론은 만물의 형상적 참모습을 재현하기 위한 논리였기 때문에 이러한 맥락을 떼어내고 무형상의 비재현 추상미술과 연관지어 전통론으로 담론화하는 것은 적절하지 않다고 본다.[41]

추상미술인 단색조 회화에서의 무위론은 전통성 보다 전후의 근대초극론이나 탈중심주의, 나아가 탈인간주의에 의해 인간의 역할을 부정적으로 보던 도가사상을 재조명하는 시각으로의 해석이 더 적합하다고 하

41 이상의 전통 회화관과 창작론, 전통론에 대한 논의는 홍선표, 『조선시대 회화사론』 (문예출판사, 1999) 『한국의 전통회화』 (이화여대출판부, 2009) 『한국근대미술사』 (시공사, 2009) 『조선회화』 (한국미술연구소CAS, 2014) 『한국화화통사2- 고려회화』 (한국미술연구소CAS, 근간) 등에 수록된 내용에 의거한 것이다.

겠다. 전통론에서 '무위'가 형상을 매개로 만물화생에 작용하는 자연의 '신'을 옮겨내는 이치로 인식되었다면, 단색조 회화에서의 무위론은 칠하고 긋고 지우고, 뜯고 메꾸는 등의 주로 반복이란 행위로 인공을 가하지 않은 본연으로서의 자연의 '도道'와 속성에 다다르려는 측면이 더 강하기 때문이다. 물질이면서도 정신에 가까운 순수 질료로서의 단색조에, 무목적의 반복 행위를 통해 비재현을 도모하며 만물의 조물 또는 창생의 근원을 밝히고 해법을 구하려 한 것이 아닌가 싶다.

'물질의 비물질화'라는 이러한 작업은 개화기 이래 이원적 구조의 동도서기론을 통합하여 '도'와 '기'를 일원화하려는 관점에서도 주목된다. 동서를 하나로 융합하는 진정한 글로벌리즘의 맥락에서 도모한 독창성과 혁신성의 측면에서 정체성을 부각시키는 데 관심을 기우려야 할 것이다. 논리화도 근대 이후의 노장사상을 서구적 언어로 해석한 것과, 근대 이전 중국에서의 재해석 계보와 그 층차, 한국에서 유불도가 혼합되며 특수화된 노장사상의 철학적 담론을 변별하는 안목으로 주의를 기울여 추구해야 한다. 메타비평에서도 단색조 회화의 정체성을 전통성보다 이러한 특수성 즉 독창성과 혁신성으로 담론화하는 것이 필요하며, 현대미술사에서도 이러한 시각으로의 분석이 요구된다. 시장주의 문화시각을 경계하되, 식민과 분단, 전쟁을 치른 폐허와 빈곤 위에서 이처럼 현대미술의 해법을 모색하며 세계적인 성과를 이룩한 측면을 부각시키는 것 또한 필요하다.

아무튼 우리가 한국미술사의 한 시대나 하나의 현상을 분석할 때 동서고금을 함께 사유하는 통시적이고 공시적인 시각으로 다루는 것이 중요하며, 이러한 관점은 한국 근현대미술사 연구에서 더 긴요한 것이 아닌가 싶다.

근현대 화가와 이론가

4

01. 고희동의 신미술운동과 창작세계

02. 근대 채색인물화의 선구, 이당 김은호의 회화세계

03. 한국적 풍경을 향한 집념의 신화, 청전 이상범론

04. 한국적 산수풍류의 조형과 미학 – 소정 변관식의 회화

05. 문인풍 수묵산수의 모범 – 배렴의 회화세계

06. 장우성의 작품세계와 화풍의 변천

07. '한국화' 아카데미즘의 수립, 이유태의 인물화와 산수화

08. 서세옥의 수묵추상 전환과정과 조형의식

09. 조각가 김종영의 그림들

10. 도상봉의 작가상과 작품성

11. 오세창의 『근역서화사』 편찬과 『근역서화징』의 출판

12. 상허 이태준의 미술비평

13. '한국회화사' 최초의 저자, 이동주

14. 석남 이경성의 미술사 연구

고희동의 신미술운동과
창작세계

머리말

춘곡 고희동(春谷 高羲東 1886~1964)은 우리나라 최초의 서양화가로 널리 알려져 있다. 대한제국의 장례원 예식관으로 재임 중이던 1909년 2월 15일에 궁내부의 출장 명을 받고 '미술 연구'를 위해 현해탄을 건너가 동경미술학교 서양화과에 입학하여 1915년에 졸업하고 '조선인 서양화가 1호'로 공인된 것이다.[1] 지금까지 그의 미술사적 평가는 이와 같은 서양화가의 효시에 초점을 두고 주로 언급되었다.[2]

이 글은 『고희동 가옥 개관기념 특별전-춘곡 고희동과 친구들』(종로구·내셔널트러스트 문화유산기금, 2013.9) 도록에 실은 「신미술운동의 기수 춘곡 고희동」을 수정, 보완하여 『미술사논단』38(2014.6)에 게재한 것이다.

1 1904년 11월 12일자 『황성신문』에 池運永이 유화 학습 차 중국 상해로 떠났다는 기사가 실린 바 있지만, 실제로 배운 증거는 확인되지 않는다.

2 윤경희, 「고희동과 한국 근·현대 화단」(홍익대대학원 미술사학과 석사학위논문, 1998)과 김영나, 「전통과 현대의 사이에서-우리나라의 첫 번째 서양화가 고희동」『춘곡 고희동 40주기 특별전』(서울대박물관, 2005)을 고희동의 생애와 회화를 종합적으로 다룬 연구로, 꼽을 수 있는데 자료의 고증 및 분석이 미진하거나 소략하다.

그러나 고희동은 귀국 후 서양화가로서뿐 아니라, 미술가 단체의 결성과 동·서양화의 융합, 도화교사와 삽화가, 미술사 집필 등 신미술운동의 기수로서 활약한 바 크다. 특히 그는 기존 조선화의 병폐를 모방의 인습으로 간주하고, 현실성과 사실성에 의거한 사생적 리얼리즘과 독창성및 자율성과 결부하여 조선인과 근대인으로서의 주체적인 '창작'으로 갱신할 것을 강조한 바 있다. 그리고 '화공으로부터 미술가로의 승격운동'과 '전람회운동' '미술학교 설립운동' '새로운 장르 개척' 등 탈중세적 창작미술로의 전환과 더불어 근대 미술로의 공공화와 사회화에 앞장섰다.

이 글에서는 개화관료에서 화가로의 전향을 비롯하여, 고희동의 근대기 신미술운동의 선구자로서의 활동과 그가 실천한 '창작' 세계를 새로운자료와 고증으로 재구성해 보고자 한다.

개화관료에서 화가로

고희동은 고종 23년(1886) 음력 3월 11일, 역관 출신의 제주 고씨 개화관료 집안에서 태어났다. 중국어 역관이던 할아버지 고진풍高鎭豊의 세아들인 영주永周, 영희永喜, 영철永喆이 모두 역과에 합격해 중국어와 일본어 역관으로 활동하고 관찰사와 학부 차관, 주일 특명전권공사, 탁지부 대신 등에 오른 개화기의 신흥 명문가였다.[3] 사촌 형 고희경高義敬은일본과 영국, 독일 주재 참서관 등을 지냈으며, 고희성高義誠은 1896년 예

3 고진풍의 아들을 언급할 때 몇몇 문헌에 등장하는 高永善을 차남으로 보기도 한다. 그러나 永善은 永喜의 오기로 이를 형제는 4남이 아닌 3남이다.

조시랑 즉 지금의 외무부 의전과장 시절 우리나라 최초로 자전거를 탄 인물로도 알려져 있다. 고희동은 이런 집안에서 당시 내무부 주사이던 아버지 고영철(1853~ ?)과 어머니 전주 이씨 사이에서 셋째 아들로 관수동(당시 비파동)의 준천사濬川司 바로 옆집에서 태어났다.

고종 13년(1876) 중국어 역과 식년시에 합격한 아버지 고영철은, 1881년 9월에 신문물을 배우기 위해 청나라에 파견된 유학생 사절단(영선사)의 일원으로 천진에 가서 동국東局의 어학교인 수사학당水師學堂에 입학하여 영어를 수학하였다. 4명이 입학했으나 3명은 중도 포기하고 고영철만 끝까지 남아 열심히 공부했다.[4] 1882년 11월 귀국 직후 정6품 사과에 임명되었다가 1883년 7월에 미국으로 파견되는 최초의 사절단 보빙사의 일원으로 유길준 등과 함께 도미하기도 했다. 그리고 『한성순보』를 발행하던 박문국의 주사와 통상아문에서 설립한 외국어교육 기관인 동문학同文學의 주사와 개항장인 남포 삼화항의 감리 및 부윤이 되어 개화관료로 활약하였다.

고영철이 개화인사가 된 것은 조선 말기의 한학자이며 개화사상가였던 강위(姜瑋)의 시문 제자로서 받은 영향도 작용했다.[5] 그는 강위가 주도한 육교시사의 일원으로 활동한 여항문인이기도 하였다. 오세창의 조카이며 서화미술회 1기 졸업생인 서화가 오일영이 고희동을 '문한가(文翰家)'에서 출생한 것으로 언급한 것도,[6] 부친의 이러한 시문활동 때문이었을 것이다.

4 金允植, 『陰晴史』上, 고종 19년 2월 11일자 참조.
5 이광린, 「강위의 인물과 사상-실학에서 개화사상으로의 전환의 일단면」 『동방학지』 17(1976) 16~19쪽 참조.
6 吳一英, 「화백 고희동론」 『비판』 1938년 6월호, 참조.

고희동은 아버지의 문사 성향과 개화 성향에 영향을 받으며 성장한 것으로 보인다. 그의 아호인 '춘곡春谷'도 부친이 지어 준 것이다. 이름의 '동東'자와 결부하여 양곡暘谷 즉 해 돋는 곳을 뜻한다.[7] 그의 자도 역보暘甫였다. 동쪽 나라에서 동해를 통해 새로운 해가 뜨는 신문명의 기수가 되기를 원했기 때문일지도 모른다.

고희동은 6세 때인 1891년 8월부터 경기도 연천 출신의 유생 원영의 元泳義에게 한문 교육을 받았다. 그러나 1898년 갑오개혁으로 역과를 포함한 과거제도가 폐지됨에 따라 14세 되던 해인 1899년 9월에 프랑스어를 가르치는 관립법어학교(1906년 관립한성법어학교로 개칭)에 입학했다. 개화기의 외국어학교는 관료 진출의 엘리트 코스 중 하나였으며, 이때 아버지는 고원군수였다. 관립법어학교는 1895년에 설립되었는데, 본과 3년에 연구과 2년의 5년제였고 교사로 에밀 마르텔(Emile Martel 1874-1949)이 부임하여 가르쳤다.[8] 어려서부터 '재동才童'이었던 고희동은 1903년 6월까지 매 학기 학업 우등자로 상장과 부상을 받으며 양복에 헬멧을 쓰고 프랑스어와 한문을 배웠다. 재학 중에 해군 관비 유학생에 뽑혀 영국에 가려다가 무산된 적도 있다고 한다.[9]

7 고희동,「나의 아호 풀이-춘곡의 辯」『동아일보』1957년 3월 30일자 참조.

8 관립법어학교는 1895년 5월 10일 칙령 88호로 창립되었는데, 처음에 校舍가 없어 교사로 부임한 에밀 마르텔의 사서를 임시 사용하다가 9월에 중부 수하동의 도화서로 이전했고 1896년 5월 4일 育英公院(현 중동고 자리)로 옮겼다. 조문제,「한말의 法·漢·德·俄語學校 교육연구(1)」『서울교육대논문집』12(1979) 24~25쪽 참조. 에밀 마르텔은 일본의 요코하마에서 세관원이던 프랑스인 아버지와 일본인 어머니 사이에서 장남으로 태어나 중국 톈진의 프랑스어 학교를 나온 후 본국에 가서 쌩 에티엔느의 광산학교를 졸업했다. 묄렌도르프 밑에서 상해 해관에 근무 중 조선정부에 의해 1894년 광무국의 기사로 초빙되었다가 관립법어학교 교사로 부임하게 되었다. 홍순호,「에밀 마르텔의 생애와 활동」『교회와 역사』93(1983) 참조.

9 金殷鎬,『서화백년』(중앙일보사, 1977) 236쪽 참조.

졸업 1년을 앞두고 "정통법어精通法語" 즉 프랑스어에 능통한 엘리트로, 내무부 고문이던 벨기에 사람 대일광(戴日匡 Deleoigue, Conseilles)의 통역관으로 발탁된 것 같다. 임시직이었는지 1904년 10월 26일에 대일광이 다른 부처에서처럼 고희동을 내무부의 관원으로 채용할 것을 건의한 바 있다.[10] 그러나 대일광이 곧 귀국하게 됨에 따라 고희동은 1904년 12월 17일 '문명개화' 사업을 추진하던 궁내부의 광학국鑛學局 주사 판임관6등으로 발령 받고 19세 때부터 대한제국의 개화관료로서의 길을 본격적으로 걷기 시작한다. 1904년 11월 2일자 내외관직 천거인 공문에 큰아버지 고영희가 학부대신서리로 연명되어 있는 것으로 보아,[11] 그의 후광을 입었을 가능성도 추측된다.

3개월 뒤 고희동은 궁내부의 외사과 주사로 자리를 옮겼으며, 1907년 8월 9일 궁내부 대신관방 즉 총무국의 서기랑을 거쳐, 1908년 3월 4일 궁내부 장례원의 예식관(주임관 4등)이 되었다. 장례원은 궁중 의례를 관장하는 아문으로, 1896년 이래 도화 업무도 맡은 곳이다.[12] 고희동의 관직은 1905년 을사조약 이후 정국을 비관하여 스스로 관둔 것처럼 본인이 진술하곤 했으나, 사실은 그가 동경미술학교 유학생이던 1910년까지 지속된다. 1909년 유학을 떠나면서 봉급이 없는 무록관 예식관에서 1910년 여름 방학으로 귀국하여 '한일합방조약' 한 달여 전인 7월 15일 대한제국의 마지막 인사에서 동궁대부이던 사촌 형 고희경은 정2품으로, 장례원

10 『황성신문』 1904년 8월 16일자 「잡보」 참조. 벨기에는 프랑스어를 공영어로 사용했기 때문에 총명하고 성적이 우수한 고희동을 프랑스어 통역관으로 채용한 것 같다.

11 『각사등록 근대편』 「내외 관직 천거인 명단 송부의 건」 '光武8年 11月 2日' 참조.

12 박정혜, 「대한제국기 畵院제도의 변모와 畵員의 운영」『근대미술연구』 1 (2004) 96~99쪽 참조.

예식관인 고희동은 정3품 통정대부로 승품된 것이다.[13]

정3품까지 오른 고희동의 관직 생활은 대한제국이 일제에 강제 병합되면서 종료되고 만다. 개화관료로서의 출세와 포부를 타의적으로 끝내게 된 것이다. 그가 동경미술학교에서 1년간 수학하고 여름 방학에 귀국했다가 귀교하지 않고 1년을 휴학한 것도 대한제국의 멸망에 따른 충격과 신상 정리 때문이 아니었나 싶다. 이해 가을에 그는 오세창, 이도영과 함께 도봉산 망월사에서 3일간 지냈는가 하면, 다음 해 봄에는 이도영과 둘이서 내외 금강산을 40일간 도보로 여행하기도 했다.[14] 아마도 이 기간을 통해 선구적인 '화가'의 길을 가기로 결심하고 복학한 것으로 보인다.

그런데 고희동의 그림 입문은 미술학교 입학 전인 1907년 무렵 이미 이루어졌다. 본인이 1937년에 "화필 30주년"이라고 말한 것이나, 1954년의 회고에서 우리나라가 보호국이 된지 2년이 지난 22살 때 시작했다고 언급한 것으로 보면 1906년 설도 있으나, 1907년 설이 맞는 것 같다.[15] 그가 1907년 동짓날에 인척 형인 이름을 알 수 없는 '운방雲舫'에게 그려 준 〈미전배석도米顚拜石圖〉(도 214)를 1952년 늦은 봄에 부산 피난지에서 우연히 보고 쓴 후기에 심전 안중식 문하에 입문하고 처음 방倣했던 것이라

13 『순종실록』 4년 7월 15일조 참조.

14 고희동, 「회상의 봄. 희망의 봄-금강산의 40일」『동아일보』(1958.4.1) 참조.

15 具本雄 고희동 대담. 「화단 쌍곡선」『조선일보』(1937.7.20~22) 참조. 1957년 7월 15일에서 31일까지 서울 소공동 공보관에서 열린 「춘곡 화필생애 50년기념전」도 1907년을 시점으로 한 것이다. 그런데 1956년 여름에 《화필생애50년》이라는 시화첩을 만들어 아들 찬아에게 주면서 그 관지에 병오년 즉 1906년 가을, 안중식. 조석진 문하에 들어가 처음 화필 잡은 지 50년이라고 쓰기도 했다. 그러나 이때 안중식은 경기도 양천. 조석진은 충청도 영춘의 군수로 있었고 모두 1907년 6월과 가을에 해임된 후 화업과 후진 양성에 전념하였다. 안중식과 조석진이 같은 장소에서 그림을 처음 지도한 곳은 1907년 설립된 교육서화관이었으며, 본격적인 것은 잘 알려진대로 1911년 경성서화미술원으로 발족했다가 1912년 6월 강습소 기능을 중심으로 재설립된 서화미술회였다.

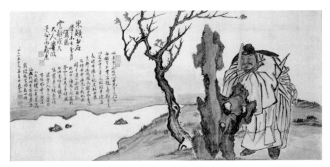

(도 214) 고희동 〈미전배석도〉 1907년 종이에 담채 32 x 67.6cm 개인소장

고 회상한 글로도 알 수 있다. 흔히 그랬듯이 선생이 보필을 했는지, 제
문을 써준 안중식의 사화숙인 경묵당耕墨堂의 선배이며 2년 연상인 이도
영이 부분적으로 도와주었는지 몰라도, 표정 묘사나 양감의 표현, 강한
윤곽선과 담채의 구사 등이 초보작으로는 우수하다. 1937년 여름에 잡지
『조광』기자가 명사들의 「가정태평기」 취재차 방문했을 때 "어려서부터 그
림 그리기를 좋아했다"고 말했듯이 이러한 재능과 취향이 반영되었을 수
도 있다.

　　그렇다면 궁내부의 관직에 있으면서 고희동은 왜 갑자기 그림을 배우
려고 했을까? 이에 대해 "일본이 우리나라를 보호국으로 만든지 2년이
지나 국가의 체모는 말할 수 없이 되었고 무엇이고 하려고 해도 할 수가
없게 되면서 이것저것 심중에 있는 것을 다 청산하여 버리고 그림의 세
계와 주국酒國으로 갈 길을 정하여 심전 안중식과 소림 조석진 두 분 선
생의 문하에 나갔다."고 밝힌 바 있다.[16] 그의 이러한 진술은 잘 알려져
있는데, 사실대로라면, 1905년 11월 대한제국이 외교권 상실 이후 1906

16　고희동. 「나와 조선서화협회시대」 『신천지』(1954.2) 참조.

년 2월 통감부가 설치되면서 외교공관 폐쇄와 궁중의 외교 의례를 주관하던 예식원의 폐지 등의 여러 정세 변화를 궁내부 외사국 주사로서 겪었고, 1907년 8월에 총무국의 기록과 문서 등을 담당하는 서기랑으로 옮기면서 울적한 심사를 서화로 달래보려 한 것이 아니었나 싶다. 1931년 이하관이 「조선화가총평」에서 고희동이 이때 정국의 대세가 기우러지는 것을 알고 "소림과 심전에게 놀러 다녔다"고 했듯이,[17] 문인화가들처럼 좋아하던 문사취향의 서화를 여기(餘技)로 배우고 탈속의 풍류를 즐기려고 했을지도 모른다. 심전 안중식도 마지막 관직인 양천군수를 1907년 6월에 퇴임하고 서화에 전념하기 시작했을 때로, 그의 경묵당에 드나들기 시작한 것이다.

그러면 서화를 여기로 배우던 "3년째 되던 해"인 1909년 2월 15일부로 궁내부 장례원의 예식관으로 재임 중이던 고희동은 왜 "미술연구를 위해 일본국 도쿄로 출장 명"을 받고 가게 된 것일까? 이에 대해 '불인(佛人)' 또는 '양인(洋人)'과의 상종으로 서양화 그리는 것을 보거나 이들 집의 벽에 걸린 좋은 작품 등에 흥미와 매력을 느끼고 서양미술을 배우러 유학가게 된 것으로 말하곤 했다.[18] 특히 1938년 1월 3일자 『동아일보』 「명일의 결실

17 李下冠, 「조선화가총평-'고희동씨」 『동광』21(1931.5) 참조.
18 『조광』(1937.7) 「가정태평기(10)-화백 고희동씨 가정」 "어려서부터 그림 그리기 좋아하다가 일로전쟁 전후하여 洋人을 사귀게 되자 양인 가정에도 드나들고 할 때 좋은 그림을 많이 얻어 볼 기회를 갖게 되어서 동경미술학교 들어가서 양화를 공부하였다" 『동아일보』 1940년 1월 6일 「악전고투20년-양화수입의 선구자 고희동」 "20세가 되기도 전에 한국시대 중앙정부의 관리로서 남다른 활동을 해왔다. 이런 중에도 학문에 대한 특히 외래문화를 알고자 하는 열정이 끓어 한편으로 외국어학교에서 불란서말을 전공하였다. 이렇게 되자 불란서 사절이라든지 公使들과 자주 접촉하게 되고 관공서 통역을 맡아보기도 하였다. 본래 씨는 그림에 대한 재주가 뛰어났고, 취미를 가졌는데 외국인들과 교제하는 동안 그의 눈을 항상 자극시키고 위로시키는 것은 벽에 걸린 서양화였다. 잔잔한 동양화만 해오다가 거친 듯하면서도 곱게 다듬어진 서양화는 확실히 일종의 경이에 틀림없었다. 그런 중에 어딘지도 모르게 이상한 매력을 느꼈다. 될 수만 있으면 외국인을 만날 때마다 서양화에 대한 이야기를 들었다. 이러다가 결국은 느낀 바 있어 관리생활을 깨끗이 청산해 버리고 동경에 건너가 동경미술학교에 입학해서 서양화를 전공하였다.": 고희동, 「신문화 들어

의 「형극로」에서는 안중식 문하에서 동양화를 배웠으나 교수법이 체계가 서지 못하여 불만을 갖게 되고 점차 취미를 잃게 되던 차에 "당시 양인들이 가지고 온 판화 등을 보고 이에 자극되어 불현듯 새것을 연구해 보겠다는 생각이 용솟음쳐 성미 급한 나는 드디어 도동渡東을 결심하고 말았다"고 진술하기도 했다. '불인'으로 추정되는 프랑스 요업소 기사 레미옹과 '양인'으로 추정되는 벨기에의 대일광과 상종하던 시기는 1903~4년 경이고 전통 서화를 배우던 시기는 1907년부터이기 때문에 기존의 창작 관습에 반발하던 차 새로운 서양화에 자극받아 동경유학을 가게 되었다는 논리는 '모던'이 일상화되던 1930년대에 자신의 선각적 탈중세, 반봉건의 개화의식을 부각시키려고 한 의도로 생각된다.

고희동은 앞서 언급했듯이 장례원의 예식관 직위를 유지한 상태로 궁내부의 출장명령,(도 215) 즉 관비

(도 215) 고희동의 일본 출장명령장 1909년 유족소장

오던 때」『조광』(1941.6) "내가 직접 처음 만난 사람은 불란서 사람 레미옹이란 사람이었지요. 도자기에 그림 그리는 사람인데 뎃상을 주장하여 많이하는 걸 봤는데 인물 같은 것을 목탄화로 쓱쓱 그려 내어 처음 보니까 여간 완연한 것이 아니야 그때부터 그와 상종하다가 결국 그에게 자극을 받아 동경으로 간게지요." 한편 고희동의 법어학교 프랑스어 선생이었던 마르텔이 1911년 외국어학교 해산으로 귀국했다가 다시 1920년에 서울에 다시 와서 1943년까지 체류했을 때 조용만에게 레미옹이 자기의 얼굴을 스케치하는 것을 우연히 고희동이 보고 신기해 하며 레미옹과 자기에게 여러 가지를 자꾸 물었고 나중에 레미옹한테도 찾아 갔다며 이것이 미스터 고가 유화를 배울 생각을 먹을 동기였다고 말한 바 있다고 한다. 조용만, 『30년대의 문화예술인들』(범양사출판부, 1988) 참조.

유학생으로 동경미술학교 서양화과에 유학가게 된 것이다. 『황성일보』 1910년 7월 22일자 「잡보」에 실린 "고씨가 예식관으로 화법이 상당히 묘하여 궁내차관이 일본에 파송하여 화법을 배우고 익히게 하였다"는 기사대로 직속상관이며 미술애호가인 고미야 미호마츠小宮三保松차관의 후원으로 이루어진 것이다. 궁내부 소속인 장례원에서는 도화 업무도 담당하고 있었기 때문에, 새로운 서양화법 수용의 필요에 의해 도화과의 화원이 아닌 그림도 그릴 줄 알고 일본어도 할 수 있는 고희동을 추천한 것 같고, 본인도 신화新畵에 대한 흥미를 가지고 있던 차 결심을 하게 된 것이 아닌가 싶다. 그 자신도 "어학의 힘 연수(경성장훈학교 야학에서 일어와 산술 배우고 1908년 3월 졸업) 덕으로 건너간 학생"이라고 자인한 바 있다.[19]

1909년 2월 15일부로 출장 명을 받고 일본에 간 고희동은 처음에, 학벌이 조건에 미달이고, 서양화의 기초지식이 없다는 이유로 입학을 거부당했다. 그러나 문부성에서 보낸 소개장으로 가입학되어 1개월간 나가하라 고타로長原孝太郎교수에게 개인지도를 받고 4월 11일에 입학(서양화과 선과)했다고 한다.[20] 첫 석고데생 시간에 사생이 처음이라 아무리 보아도 전체가 희게만 보여 당황하고 있을 때, "선생님이 좀 민망하게 생각되었던지 어디가 가장 어둡게 보이냐고 하시기에 내 딴에는 정직하게 콧구멍이 가장 어둡게 보입니다"고 했다가 교실 안이 웃음바다가 된 적도 있었던 것 같다.[21] 그래서 수개월을 "발분망식發奮忘食" 즉 먹는 것도 잊어가며

19 『조선일보』 1938년 1월 3일자 「조선화단을 길러내다시피 한 고희동씨」 참조.
20 위의 신문 기사와, 같은 날 「명일의 결실의 형극로」 참조.
21 1919년 무렵 고려화회에서 고희동에게 서양화를 배운 이승만의 증언에 의하면, 오가다 사부로스케와 후지시마 다케시 교수가 석고상을 앞에 두고 광원에 따른 명암 관계를 묻자 고선생께서 그 뜻을 전혀 이해하지 못했다고 한다. 李承萬, 『풍류세시기』(중앙일보사, 1977) 참조.

분발 노력하여 음영을 좀 알아보게 되고 동급생들이 "야 고군도 잘 그렸는데"라는 소리를 듣게 되었다고 했다.[22]

이처럼 새로운 서양화법을 체계적으로 배워 자국에 이식하려고 한 노력은 1년 뒤 대한제국이 일제에 강제 병합되면서 개화관료로서 이를 구현할 수 없게 되자 새로운 '예술가' 타입의 전문직 '화가'로서, 그 꿈을 실현하기로 결심하게 된 것이 아닌가 싶다.

'창작' 주체로서의 자각

고희동은 1년 휴학 뒤 복학하여 나머지 4년간의 서양화과 과정을 마치고 1915년 3월 29일 졸업했다. 그의 졸업 소식은 『매일신보』 1915년 3월 11일자 사회면에 「서양화가의 효시」라는 제목 아래 졸업 작품 중 하나인 〈자매〉의 사진과 함께 톱기사로 취급되었을 정도로 크게 보도되기도 했다.

그런데 고희동은 서양화 기법 자체 즉 기술적 이식보다, 조선 화단의 봉건성을 타파하고 조선화의 개혁 또는 근대화를 위한 패러다임 전환에 앞장 선 것으로 보인다. 그 화두는 '창작'이 아니었나 싶다. 고희동은 기존의 화가들 "모두가 중국인의 고금화보를 펴놓고 모방하여 가며 … 중국화보에서 보고 옮기는 것이었으며, 창작이라는 것은 명칭도 모르고 그저 중국 것만이 용하고 장하다는 것이고 그 범위 바깥을 나가 보려는 생각조차 없었다. 중국이라는 굴레를 잔뜩 쓰고 벗을 줄을 몰랐다."고 비판

22 주 18과 같음.

하였다.[23] 그리고 "전래하는 화법에 고착해서 판에 박아낸 듯하고, 또는 어떠한 그림을 지정하여 그와 똑같이 그리면 가장 가작이요 가치가 있다고 생각했으며", 그러므로 "누구의 그림이 고대의 어느 명가와 흡사하다든지 또 누구는 어느 선생과 똑같다고 해서 장래에 대가를 이룰 줄로 신망했는데, 이것은 모방하는 풍도 아니요 다만 앞선 사람들의 발자국이나 밟아가는 셈이며 인쇄하는 기계인 셈이다. 그야말로 참 맹목적의 인습이었다. … 이런 습성을 막고 없애기 위해 창작이라는 말이 생겨났을 줄로 안다."고 했다.[24]

고희동의 이러한 언술은 과도한 자기 역사 부정으로, 망국의 원인과 책임을 자국 역사의 부패와 쇠퇴 때문이라고 보는 식민사관의 영향도 있지만, 중세적 고전의 원천이었던 중국=중화라고 하는 권위로부터의 해방과, 복제적·모방적 인습의 타파를 강조하는 탈중세, 반봉건의 의의를 지닌다고 하겠다. 따라서 그의 '창작'담론은 화단의 근대화, 즉 패러다임의 획기적 전환을 위한 화두로서 각별한 것이다.

'창작'이란 작가가 미적 경험을 통해 작품을 구상하고 생산하는 독창적 활동을 뜻한다. 이 용어는 '독창성' 이념과 결부되어 18세기 이후 서구에서 대두된 근대적 예술관의 기초개념으로, 프랜시스 베이컨의 '권위비판'과 '경험 중시'를 통하여 정체된 지적 세계를 쇄신하려고 한 진보사상을 배경으로 성립된 것이다.[25] 독창적 창작은 '고전의 모방'이나 '교사의 전통'에서 자연을 오리지널로 이를 관찰하고 그 미를 자신의 눈으로

23 고희동, 「나와 조선서화협회시대」 참조.
24 고희동, 「아직도 표현 못한 조선 산야의 미」 『조선일보』 1934년 9월 27일자 참조.
25 小田部胤久, 「獨創性とその源泉-近代美學史への一視點」 『美學』 188(1997, 春) 참조.

직접 파악하는 참된 '새로움'으로 강조되었으며, '작자'＝독창적 예술가는 기존의 규범과 권위로부터 탈각하여 근대적 주체로서 자율화를 모색하려 했다.

고희동이 1921년 10월 『서화협회보』 창간호에 기고한 「서양화의 연원」에서 '미와 인생의 관계'를 논하면서, 천지만물인 자연은 미에서 태어나고 미를 떠나 존재할 수 없으며, 계절에 따라 변하는 자연 현상은 각각 그 특출한 미를 나타내며 완연하게 아름다운 화폭을 이룬다고 한 것은 근대적인 독창성 이론과 결부된 자연미의 강조를 반영한 것으로 보인다. 그리고 자연에서 태어난 우리의 인생도 무한한 자유와 감정을 갖추었으니 우주의 천연한 미를 구취求取하고 정신에 자재自在한 미를 수양하여 발휘해야 한다고 하였다. 서양화를 기법적·미술사적 차원이 아닌, 독창적 창작론과 미학적 차원에서 그 연원을 언술한 것이다. 그리고 무엇보다도 이러한 미의 원천인 자연의 형체를 모사하는 것이 "도화의 시始"라 하여 동·서양을 막론한 보편성으로 인식한 의의를 지닌다.

특히 그는 아세아든 구라파든 모두 고대에 자연을 모방하여 "산이라 하는 것을 지시한 것이 곧 산의 형상을 그렸고 나무라 하는 것은 곧 나무의 형상을 그렸다."고 하면서 "인지가 계발되고 문명이 진보됨을 따라 천지의 조화를 따라서 화본 위에 옮기고 그 민족의 성격을 발로하며 시대의 가치를 나타내니 이것이 곧 미의 진체眞體"라고 했다. 자연미를 원천으로 모방하는 것은 보편성이되, 이를 표현한 것은 민족적, 시대적 특수성으로 본 것이다. 이러한 관점에서 다음과 같이 강조했다.

아세아에는 아세아의 것이 있고 구라파에는 구라파의 것이 있음과 같이 조선에는 조선의 독특한 것이 있도다. 보라 조선에는 기후의 변화가 다른 데 없을 만큼 고르고 산천의 수려함이 남에게 없을 만큼 특별하니 아 그 기후와 지리 사이에 거생居生하는 민족의 미가 어찌 사람에게 아래리오. 한 폭의 그림이나 하나의 조각에는 민족의 생명이 건전하고 시대의 가치가 은중穩重하도다.

자연미를 구현하는 창작의 주체로서 조선인과 근대인으로서의 자주성과 자율성을 자각하고 있는 것이다.

같은 저널에 실은 「서양화를 연구하는 길」에서도 고희동은, 작자는 자연미를 사생하는 것을 스승으로 삼되 그 형태보다 시시각각 변화하는 자연 현상에서 느낀 바를 그려내야 하는데, 그 소감이 사람마다 다르기 때문에 이를 순결하고 고상하게 나타내어 위대한 작품을 이루기 위해 인격 수양에 힘써야 한다고 했다.

이러한 견해는 인상주의의 시각을 반영하고도 있지만, 1920년대의 신문화 내지는 신미술 건설과 개조기를 맞이하여 민족적=국민적 자아의 각성 및 실현과 결부되어 대두된 문화적 인격주의 미술론의 선구적 의의를 지닌다. 문화적 인격주의 미술론은 문화적 민족주의와 밀착된 문명화된 근대 국민으로서의 민족의 심미적·도덕적 인격 향상에 미술이 기여해야 한다는 관점으로, 도화교육과 아카데미즘 관학파의 사생적 리얼리즘 또는 향토적 조선색의 이념으로도 작용한 것이다.[26]

자기 나라의 자연미를 구현하는 것을 독창적 창작의 참된 행위로 보

26 홍선표, 『한국근대미술사-갑오개혁에서 해방시기까지』(시공아트, 2009) 참조.

고, 이를 조선인과 근대인의 자주적이고 자율적인 느낌으로 나타낼 것을 주장한 고희동의 '창작' 주체로서의 자각은 1934년 9월 27일자『조선일보』에 기고한 「아직도 표현 못한 조선 산야의 미」라는 다음과 같은 언술을 통해 '한국미술 특질론'으로 심화된다.

외타인의 논평을 들어보면, 우리 조선 사람의 그림으로 표현된 것이 모두 조선적이 아니라고 한다. 인물을 그려도 조선 사람의 정신 형태가 잘 표현되지 아니하고, 산을 그리되 조선산 같지 않고, 따라서 모든 것이 조선 공기 가운데 존재하는 것과 같이 표현되지 못한다. 여기서 우리는 서로 깊이 구고究考하지 않으면 안 되겠다. 우리 조선의 명산승지를 이루다 들어 말할 것 없이 금강산을 보라. 세계에 짝이 없는 순전한 미의 덩어리가 아닌가. 그것은 말고라도 보통 산야를 바라보아도 참으로 그 맑은 공기에 차여있는 기묘한 곡선과 찬란한 색채는 우리 조선의 특별한 보배다. 더구나 우리 그림 그리는 이에게 직접으로 진기한 소유물이다. 그러한 자연미 속에서 생장하고 있는 우리로서 더욱이 그러한 것을 탐색하면서 따로 동떨어지게 그림 속의 산이나 인물을 인습하는 것이 어찌 당연하다고 하겠나. 우리는 우리 것 가운데 미다운 미를 화면에 드러내 놓기로 노력을 하면 자연히 대가도 생겨나고 훌륭한 창작도 그 속에 있으리라 믿는다.

'창작' 주체로서의 고희동의 자각은 한국 특유의 자연미를 민족적이고 시대적인 관점에서 느낀 바를 화면 위에 한국적인 아름다움으로 구현하는 것이었다.

신미술운동과 동·서양화의 융합

고희동은 우리나라 최초로 서양화를 전공한 동경유학생으로 일본의 예술 분야 문명개화론을 체험하고 귀국하여 신미술운동의 기수로서 근대기 화단의 형성과 전개에 선구적인 역할을 하였다. 그는 "서양화를 배웠지만 그 미술에 대한 과학적 논리에 흥미가 갔던 것이고, 서양화 그것에는 그리 애착이 강하지 못했다"고 토로했듯이,[27] 서구 미술의 지식과 이론의 도입을 비롯하여 개화관료 또는 개화지식인으로서의 관심과 사명감으로 근대적인 '미술'의 제도화와 사회화에 앞장서게 된 것이 아닌가 싶다. 그는 이를 "근대미술사조에 의해 환幻에서 예술로의 의식적인 운동"이라 하였다.[28] 안석주가 고희동에 대해 "조선에 미술운동을 일으킨 선구자"로서 "이 분의 작품보다 실적"을 언급하려 한 것도 이러한 맥락에서 이해된다.[29]

고희동은 동경유학 시절 방학이 되면 귀국하여 안중식의 경묵당을 드나들며 서화미술회 교원들과 어울렸으며,[30] 졸업 후에도 이들과 함께 신미술운동을 주도하였다. 1917년 6월 17일 조선총독부 후원으로 장충단에서 6만명이 운집한 가운데 열린 '시문서화의과대회' 화고부畵考部의 심사위원으로 안중식, 조석진, 김응원, 이도영 등과 함께 참여하여 수상

27 위와 같음.
28 위와 같음.
29 安碩柱, 「제13회 협전을 보고서」『조선일보』(1934.10.23) 참조. 고희동은 이러한 선구적인 신미술운동으로 1941년 4월 미술가로는 최초로 '조선예술상'을 수상한 바 있는데, 조선 거주의 대표적인 일본인 화가이며 시국예술단체 결성을 주도한 야마다 신이치(山田新一, 1899~1991)는 그의 공적을 "일본문화의 세계적 전진"이란 측면에서 칭송한 바 있다. 山田新一, 「高義東畵伯に就て」『京城日報』(1941), 참조.
30 김은호, 앞의 책, 참조.

자로 우승에 김권수, 1등에 노수현, 3등에 최우석을 뽑았다. 이들 작품이 모두 미인도였던 것으로 보아, 1902년 일본 회화공진회의 공모 주제가 '완미婉美'였듯이 미인 관련 내용이 화제로 나왔던 것 같다. 근대미술로서의 미인화의 장르화는 '미술'이 정情=미=예술이란 가치개념과 실천으로의 전환과 결부된 것으로 보이기 때문에 화고부에서의 이러한 주제 제시는 각별한 의미를 지니며,[31] 고희동이 주도한 것이 아닌가 싶다.

1918년 5월 19일 발의하고 6월 16일 발족한 우리나라 최초의 미술가 단체인 '서화협회' 창립도 근대 일본의 활발한 미술단체 결성 및 활동을 직접 목격한 고희동이 주동한 것으로 보인다. 1931년 이하관이 「조선화가총평」에서 "(고희동)씨는 조선 안에서 서화에 붓을 잡는 사람이면 누구를 물론하고 한자리에 모아 볼 운동으로, 처음으로 미술단체를 만들었으니 오늘의 '서화협회'란 것이 그것이다"라고 한 증언으로도 그가 발의했을 가능성이 짐작된다. 『조선일보』가 1938년 1월 3일자에 고희동의 인터뷰 기사를 실으면서 '조선 화단을 길러내다시피 한' 인물로 제목을 달은 것도 이러한 맥락에서 인식되고 평가되고 있었음을 말해준다.

서화협회의 창립 총무로 활약한 고희동은 협회 조직과 규칙을 '일본 미술원'과 '메이지明治미술회' 등의 제도를 참고해 만들었으며, 서화가들의 집단적 결속을 통해 이하관도 증언했듯이 "화공에서 미술가로의 승격 운동"을 도모하였다. 그는 조선왕조가 화가를 환쟁이로 천시하고 박대하여 그림이 쇠퇴했다고 보고, 새롭게 재기하고 갱생을 위해서는 미술가를 대접하고 예술가를 존경하는 사회가 되어야 함을 강조하곤 했다.[32] 설립

31 홍선표, 앞의 책, 참조.
32 고희동, 「조선미술계의 과거와 현재와 미래」 『조선일보』(1929.1.1) 등 참조.

목적에 명시하진 않았지만 협회를 새로운 전문지식계층으로서 서화가들의 신분적·문화적 자기 상승 및 향상의 결속체 또는 운동체로서 활로를 모색한 것으로 보인다.

전람회는 귀국 직후부터 필요성을 주장했으나 실현되지 못하다가 안중식과 조석진 타계 후 간사장이 된 이도영이 "일본 화단을 구경하고 와서 춘곡(고희동)의 전람회운동에 공명하여" 1921년 첫 서화협회전을 열게 되었다. 제15회 서화협회전을 맞이하는 1936년 1월 1일자 『동아일보』에 기고한 글에서 고희동은 전시를 통한 작가들의 연구발표와 함께 "좋은 작품을 전시하여 일반의 미술사상을 계발하고 조장하여 여러 가지 점에 대해 미로 화(化)하는 것이니 무의식한 가운데 막대한 효과를 나타내는 것이므로, 작가와 전람회, 전람회와 사회와의 사이에 간접 혹은 직접 어떠한 관계를 맺고 있다"며 작가와 사회유지 모두 심기일전한 관심을 당부하기도 했다. 전시회를 통한 미술의 공공화와 사회화를 촉구한 것이다.

고희동은 인재 양성을 위해 귀국 후 자택에서 뎃생을 가르치고, 1917년부터 휘문과 중앙, 중동고보 등에서 도화교사를 했는가 하면 1919년 결성된 '고려화회'에서 서양화를 지도했다. 1940년 1월 6일자 『동아일보』의 「악전고투 20년 양화수입의 선구자 고희동」 기사에서 "화단의 중견 이상으로 가면 고희동의 문하를 한 번씩은 지냈다."고 했을 정도로 후학 육성에 힘을 기우렸다. 그리고 서화협회 설립 목적에도 "향학 후진의 교육 증장"이라고 명시했지만, 1923년 10월에 협회 부설로 2년제 서과와 동양화과, 서양화과로 운영되는 '서화학원'을 설립한 바 있다. 그러나 지원자가 없어 3년여 만에 문을 닫고 말았는데, 그 후에도 고희동은 기회만 있으면 미술계의 근본은 미술가의 양성으로 우리의 미술을 살리려면 미술학교 건립

이 급무이며 "늘 품었던 꿈"이라고 강조했으며, 동경미술학교처럼 동양화과와 서양화과, 조각과, 공예과를 갖춘 5년제 설립을 주장하기도 했다.[33]

고희동은 여러 편의 평문을 쓰는 등 저널리즘과 결부된 사회적 공공 영역에서의 '비평' 활동도 했으나,[34] 화가를 중심으로 한 한국회화사 서술에서도 선구적 역할을 하였다. 그는 1925년 솔거와 담징을 비롯하여 자랑할 만한 우리의 화가 13명에 대해 고찰한 글에서, 정선을 '진경 사생'의 효시로, 김홍도를 '풍속 사생'의 효시로 처음 서술하였다.[35] 정선에 대해 "진경을 사생하여 일가를 자성自成하였고 조선의 각처를 많이 사생했 으므로 풍경을 사생한 화가로는 겸재가 비롯이니라" 했다. 김홍도에 대해서는 "풍속 즉 당시 사회의 현상을 묘사하였으니 현대의 실제를 사생한 화가로는 단원이 비롯이니라"고 하였다. 이들 언술은 '실지화實地畵' 즉 실경산수화와 풍속화를 서구적 모더니즘에 수반된 근대주의적 사회진화론 이념 내지는 근대의 사생적 리얼리즘 관점에 의해 최초로 개진한 의의를 지닌다.[36]

33 『조선일보』 1935년 7월 6일자 「미술학교 건립이 급무」; 『동아일보』 1936년 1월 1일자 「문화조선의 다각적 건축」; 고희동, 「학교신설을 건의 함」 『춘추』(1942.4) 참조.

34 고희동, 「일단의 진경- 제당 배렴씨 개인전소감」 『조선일보』(1940.5.14) 등 참조.

35 고희동, 「조선의 13인 화가」 『개벽』 61(1925.7) 참조.

36 고희동은 1935년에도 『중앙』 1월에서 4월호까지 4회에 걸쳐 「근대조선미술행각」이란 제명으로 "우리 미술사의 기초를 세워준" 오세창의 『근역서화징』을 토대로 조선시대 화가들을 시대순으로 간략하게 소개한 바 있다. 그는 이 글에서 정선에 대해 다음과 같이 서술했다. "이 분은 500년 간 화가 중에 가장 까닭 있는 대가이다. 우리의 산천 풍경을 사생한 이다. 풍경을 사생한 화가로는 비조가 된다. 금강산을 비롯하여 각처 명승을 안 그린 데가 없다. 그럼으로 그의 寫意 그림도 타인과 다른 점이 많다. 특별히 용하다. 그 화경을 말하면 필세가 준건하여 자유롭고 독창적 기분을 표현하였다. 순연한 조선적 정취가 있다." 그리고 김홍도에 대해서는 "近古의 제 1대가"로 꼽으면서, "당시의 풍속도를 그렸는데, 그 인체의 활동하는 기분은 참으로 탄복하지 않을 수 없다"고 했다. 고희동, 「근대조선미술행각」 4, 『중앙』 3-4(1935.4)과 홍선표, 「한국회화사 연구의 근대적 태동」 『시각문화의 전통과 해석: 김리나교수 정년퇴임기념 미술사논문집』(예경, 2007) 참조.

고희동의 이러한 회화사 서술은 세키노 타다시關野貞의 『조선미술사』에도 반영되어서 "영조. 정조조의 문예부흥과 더불어 배출된 거장명가"로 "조선의 진경을 그리고 스스로 일가를 이룬" 정선과 "조선의 하층사회의 풍속을 경묘쇄탈하게 그린" 김홍도 등을 꼽았다.[37] 그리고 이러한 관점은 윤희순 등에 의해 해방공간으로 이어져 지금까지 영향을 미치고 있다. 특히 전통 회화에서 계승할 것과 청산할 것을 제시한 것은 비평적 미술사 방법론으로 근대주의 역사의식을 반영한 의의를 지닌다. 오카쿠라 텐신岡倉天心의 창작주의 관점의 실천적 미술사론인 창작미술의 진흥과 발전을 위한 미술사 연구 목표와도 상통하는 것이다. 그리고 옛 그림에 대하여 실물과의 직접적인 교감을 통해 진수를 체득해야 한다고 하면서, "문자나 혹은 언어로도 표시할 수 있겠지만 그것보다도 그 작품을 보아야 하는 것으로, 역사상에 적혀있는 문구나 전래하는 이야기만으론 그 작품의 위대한 정신과 신묘한 착상을 알아낼 수 없다."고 하여 작품을 대상으로 파악할 것을 강조한 것은 근대 학문으로서의 미술사의 분석 및 서술 방법을 인지하고 있다는 점에서 각별하다.

고희동은 '신시체新時體미술'로 대두된 잡지와 서적 표지화나 신문 삽화와 같은 새로운 장르의 인쇄미술 또는 복제미술에서도 이도영에 이어 선구적인 활동을 하였다. 졸업학기에 귀국해서 그린 것으로 보이는 1914년 10월에 발간된 『청춘』의 창간호 표지화를 비롯하여 1922년 초의 『동아일보』 연재소설 삽화에 이르기까지 40여 점의 작품을 통해 대중적인 삽화가로도 이름을 남겼다.

이처럼 고희동은 신미술 운동의 기수로 활약하는 한편 화가로서는

37 關野貞, 『朝鮮美術史』(朝鮮史學會, 1932) 262~265쪽 참조.

동·서양화의 병행과 융합에 선도적 역할을 하였다. 1915년 정초에 그린 〈청계표백도〉(도 224)를 통해 양자의 융합을 시도했지만, 1926년 무렵까지는 주로 동·서양화를 병행하여 다루었다. 그는 이 시기에 유화와 수채화로 서양화를 그리면서도 1912년 여름과 1915년 음력 5월 합작품에서의 〈괴석도〉와 〈소과도蔬果圖〉를 비롯하여 1919년의 〈추경산수도〉와 1920년 음력 10월 초의 〈추경산수도〉와 같은 동양화도 그린 것이다. 1920년 4월 1일과 2일자 『동아일보』 창간호의 축화로 동양화인 〈천보구여도天保九如圖〉와 서양화인 〈해금강〉을 그린 것을 실었는가 하면, 1922년의 제 1회 조선미전에서 동양화부와 서양화부에 각각 출품하여 입선하기도 했다. 고희동이 이처럼 두 분야를 병행하여 다룬 것은, 1918년 발족한 서화협회의 총무로서 그가 작성한 것으로 짐작되는 취지문에서 표방한 "신구서화계의 발전과 동서미술의 연구"를 실천하려 한 것이 아닌가 싶다.

고희동의 서양화는 1925년 『동아일보』 신년 축화로 그린 〈만장산〉(도 216)과 이해 3월에 열린 5회 서화협회전에 동양화와 함께 출품한 유채화

春谷 高羲東 氏 試筆 ＝＝山丈萬＝＝

(도 216) 고희동 〈만장산〉 『동아일보』 1925년 1월 4일

〈만장봉의 추〉에 이어 1926년 3월 서화협회전의 출품을 끝으로 지금까지 밝혀진 자료로는 더 이상 보이지 않는다. 현재 알려진 기년작으로 볼 때 1926년 가을에 우당 윤희구의 회갑 기념 축수용으로 그려준 〈국화도〉 이후로 동양화만 그린 것으로 파악된다.

그러면 고희동이 동·서양화 병행에서 양자를 융합하려는 노력은 언제부터 시작했을까? 앞서도 살펴보았듯이 그는 1921년 「서양화의 연원」과 「서양화를 연구하는 길」이란 글을 통해 서양화와 동양화가 '창작'이란 측면에서 보편성과 함께 공통성을 지닌 것으로 언술한 바 있다. 고희동 자택에서 데생을 배운 이용우가 회화를 동·서양화로 구분하지 말고 평면미술로 보자고 주장한 것도 일본화 신파와 함께 선생의 영향으로 생각된다.[38] 1922년에 수채화로 그린 고희동의 〈개〉는 서양화의 데생과 음영법에 동양화의 감성이 융합되어 있다. 그런데 그의 이러한 동·서양화 융합, 특히 서양화의 동양화東洋化에 대해서는 김복진에 의해 강한 비판을 받게 된다.

안석주와 함께 최초의 현장비평 실명 평자로 초기의 미술비평을 개척한 김복진은 1925년 3월 30일자 『조선일보』에 기고한 「협전 5회평」에서 고희동의 서양화 〈만장봉의 추〉에 대해 다음과 같이 말했다.

> 서양화부터 써보자 고희동씨 이 분은 단지 한 점밖에 출품하지 않았다. 그만큼 나로서는 기뻤다. 대체로 동同씨는 화가로서 대단히 위험한 분이다. 나로서는 연전에 선전 1회에 출품한(제목은 잊었다)동씨의 작품을 보고서 환멸을 느낀 일이 있다. 서양화의 동양화화(좋은 의미로)

38 李用雨. 「그림의 東西」『如是』1(1928) 참조.

이것이 동씨의 주장인 듯하다마는 대개로는 실패를 거듭할 뿐이다. 이번에 출품한 〈만장봉의 추〉를 가지고 보드라도 알 것이니 그것이 얼마나 무의미한 유채油彩의 진열에 지나지 않는가. 그리고 인상적 화풍과 문인화적 필치의 불행한 결혼을 시킬 따름이다. 범화凡化된 구도와 멸열滅裂한 수법은 보기에도 실증이 나버린다. 뒤에 보이는 산과 앞에 있는 단풍의 거리가 너무나 심하다. 바꾸어 말하면 양자의 수법과 취미에 거리가 심하다는 말이다. 결국 이 작품은 성공하지 못한 것만큼 우작愚作이겠다 마는 동씨의 생각에는 그렇지 않을 터이니 참말로 씨의 화가로서의 장래는 위험하다 하겠다.

고희동은 자신의 제자인 장석표에 대해서는 비교적 호평을 쓴 김복진이 자기 작품에 가한 악평에 대해 상당한 충격을 받았던 것 같다. 협전에 출품한 〈만장봉의 추〉가 그해 1월 1일 『동아일보』 신년 축화로 그린 〈만장산〉과 유사하다면, 회화에서의 사실성을 중시하던 김복진으로서는 단순한 구도와 붓질 등을 잘못된 서양화의 동양화東洋化이며 기법적 미숙으로 평가해 버린 것이 아닌가 싶다. 이러한 악평에 자극을 받았는지 고희동은 향후 서양화 중심에서 동양화 중심으로 이 분야의 개량화를 통해 양자의 융합을 추구하게 된다.

고희동은 최초의 서양화가에서 동양화가로의 변신에 대해, 서양화에 대한 사회적 몰이해 때문에 더 이상 할 수 없어 바꾸게 되었다고 변명하곤 했었다. 그러나 그가 동양화가로 전환하던 1926년경은 화단에서 서양화가 양적·질적으로 동양화를 누르며 약진하던 때였다. 1931년에 이하관은 "청빈한 (고희동)씨에게는 팔렛트와 화실이 없어서 근자에 좁은 방에서 할 수 있고 원료가 헐하다는 점에서 동양화에 몰두하고 계시다."고 하

여 경제적 원인을 전환의 배경으로 언급하기도 했다.

　고희동이 동양화가로 진로를 바꾸게 된 이유에 대해서는 그가 1935년 5월 6일과 7일자 『조선중앙일보』에 실린 「비관뿐인 서양화의 운명」이란 주제의 인터뷰에서 밝힌 언술을 통해 어느 정도 엿볼 수 있다. 그는 서양화를 못 그리거나 안 그리는 원인을 도구와 재료가 모두 서양 것으로 비싼데 그려도 (팔리지 않으니) 그 비용을 전혀 뽑아낼 수 없고, 생활을 위해 도화교사 등 직업을 갖게 되면 시간과 정력이 다른 데로 가기 때문이라고 했다. 그리고 보다 근본원인으로는 "서양화는 우리 것이 아니요 언제까지든지 남의 것이니까 안 그린다"고 하면서 다음과 같이 말했다.

　　서양화는 서양인의 생활과 서양인의 감정에서만 본격적으로 완성할 수 있는 예술로 … 그리기는 커녕 걸어 놓고 구경을 하려고 해도 조선 방에 걸어 놓으면 그림을 제대로 살려서 볼 수가 없습니다. 그러니 제작하는 그 시간에서 더욱 동양인으로서의 자기를 하나에서 열까지 몰각하지 않고는 완전한 서양화필을 잡을 수가 없습니다. 그러니 우리가 무슨 재주에 우리 현실을 불시에 서양화(西洋化)시켜서 서양화가 나올 생활과 감정을 척척 준비하곤 하겠습니까 그러니까 서양화란. 동양화가 서양인에게 그렇듯이 동양인에게 영원히 남의 것이 아닐까 생각되고 서양화에의 환멸이 커갑니다. 생활과 동떨어지기 때문에 안 그리는 사람이 나뿐이 아닌 줄 압니다. 그러나 서양화의 그 발달된 연구 방법은 … 동양화의 발전을 위해서도 서양화를 알아둘 필요는 절실합니다.

　서양화는 서양인의 생활감정에서 만들어진 예술이기 때문에 조건이 다른 환경과 동양인으로서는 완성할 수 없는 영원한 타자임으로 거기서 벗어나 동양인의 동양화를 중심으로 서양화의 발달된 창작방법을 참고

하여 발전을 도모해야 한다는 것이다. 따라서 고희동이 동양화가로 전향하게 된 원인은 경제적 사정도 작용했겠지만, 근본 요인은 김복진의 비판을 계기로 서양 조형문화 및 사조와의 체질적 차이와 자신의 한계를 자각하며 결심하게 된 것이 아닌가 싶다.

안석주가 1929년 11월 1일자 『조선일보』에 기고한 「제9회 협전 인상기」에서 고희동의 변신에 대해 "여러 가지 의미로 용단이다"고 하면서 "동양인으로서 동양인의 정조를 표현하기 쉬운 방법으로 바꾼 것이니 … (아무나)그리 쉽사리 될 일이 아니라"고 한 평으로도 고희동의 전환 배경을 짐작할 수 있다. 1926년경부터 서양화를 떠나 동양화를 주체로 근대화를 모색하려고 한 그의 변모는 1930년대를 통해 풍미하는 동양주의 또는 흥아주의에 의해 서구 중심의 모더니즘을 초극하려던 조류와 '조선화 부흥운동'의 선행적 경향으로도 주목되는 것이다.

고희동이 동양화가로서 동·서양화의 융합을 시도하는 것에 대해 이태준은 "(고희동)씨는 … 이번에도 새것을 시험한 것을 〈산수일대山水一對〉 중 하경에서 볼 수 있으니 흔히 동양화에서 보름달은 노란 달이 아니니 어떻게 하면 머릿속에 박힌 개념을 저버리고 자연을 직관할 수 있을까 하여 고민한 것이 드러난다. 우리는 그 고민을 존경한다. 앞으로의 조선이 가질 새예술을 위하여 …"라고 했다.[39] 고유섭은 동양화도 재래의 동양화로는 안 되고 응당 시대의 요구에 부응하는 변화를 해야 하는데 그의 〈만산홍엽〉은 그 의도가 실현되어 있다고 보았다.[40] 그리고 그 성과에 대해 안석영(석주)은 1934년 10월 23일자 『조선일보』에 쓴 「제 13회 협전

39 李泰俊, 「제10회 조선서화협전을 보고」 2 『동아일보』(1930.10.23) 참조.
40 高裕燮, 「협전관평」 2 『동아일보』(1931.10.21) 참조.

을 보고서」에서 "(고희동)이분의 이번 작품에서 물체를 확실히 보는 분으로 생각했다."고 하면서 "첫째 동양화 수법을 가지고 재래에 뎃상을 무시해 온 동양화에 비하여 이번 이분의 작품이 조선 동양화에게 한 큰 과제를 던진 셈이며, 〈금강5제〉에 있어서 색채로서의 효과보다도 그 뎃상으로서 그 물상을 확실히 포착하였다. 이번에 이분 작품은 앞으로 이분 작품의 가시可視를 예시함이요 동양화학도들에게 하나의 교과서로서 출품된 느낌이 있다."며 높게 평가하였다.

고희동은 1937년 7월 20일에서 22일까지 『조선일보』 「화단 쌍곡선」의 구본웅과의 대담에서 서양화에서 동양화로 넘어와 "서양화의 기분을 동양화에다 내어 보았으면 좋겠는데, 잘 안 된다"며 고충을 토로한 바 있다. 그러나 본인이 주장한 대로, 한국적인 것은 한국의 자연미를 근대의 한국인으로서 느낀 것을 구현하는 것으로 보고, 이를 동·서양화 융합의 창작적 과제를 통해 실천하려 하였다.

작품의 유형과 화풍

현존작과 사진 또는 도판 이미지를 통해 현재 알 수 있는 고희동의 작품은 대략 200여점 가량이다.[41] 유화와 수채화 등이 11점이고 대부분 '동양화'이다. 이 밖에 잡지와 신문의 표지화와 삽화가 40여 점이며, 합작품도 20점 정도 알려져 있다. 삽화류는 서양화의 맥락에서 주로 제작한

41 서울대박물관이 2005년 7월 13일에 개최한 '고희동 40주기 기념 특별전' 도록에 84점이 수록된 바 있다.

것이다. 합작품의 경우, 1924년 10월에서 1927년 12월까지 '원북소집苑北小集'을 비롯해 수없이 많은 모임을 가진 시서화 관련 인사들과의 아회雅會활동을 비롯하여 그의 문화계 인사들과의 교유관계를 엿볼 수 있는 자료로도 중요하다.[42]

고희동의 유화는 3점이 현존하고 5점은 흑백사진으로만 전한다. 현재 남아있는 3점의 유화는 모두 자화상이다. 동경미술학교 서양화과 교과과정의 일환으로 4학년 2학기 때인 1914년 가을, 졸업작품 제작시기에 그린 〈정자관을 쓴 자화상〉과 졸업 후인 1915년 여름에 그린 〈부채를 든 자화상〉과 제작년대 불명의 〈두루마기를 입은 자화상〉이 그것이다. 앞의 2점은 당시 동경미술학교 서양화과 화풍이면서 근대 일본의 관학풍이던 신고전주의와 인상주의가 절충된 외광파 아카데미즘 양식을 반영하고 있다.[43] 외광파 화풍은 메이지明治 초기의 이태리와 독일계 아카데미즘의 갈색조 지파脂派=구파에 비해 프랑스계로, 밝은 자주색과 청색을 어두운 부분에 사용했다고 하여 자파紫派=신파라고도 불렀다. 구로다 세이키黑田淸輝의 지도로 운영되던 메이지 후기의 백마회白馬會와 동경미술학교 서양화과, 문부성미술전람회 서양화부의 주류로서 1944년 무렵까지 일본의 아카데미즘=관학풍을 이룬 것이다.[44]

〈정자관을 쓴 자화상〉은 흉상에 가까운 무배경의 반신상으로 그려졌

42 합작품을 통한 고희동의 아회 및 교유관계에 대해서는 양선화, 「한국 근대기 서화계의 합작품 연구」(이화여대 대학원 미술사학과 석사논문, 2008) 참조.

43 홍선표, 앞의 책, 참조.

44 河北倫明·高階秀爾, 『近代日本繪畵史』(中央公論社, 1980 再版); 匠秀夫, 「日本の近代洋畵の歩み」, 『日本近代洋畵の歩み展』(大分縣立藝術會館, 1987); 田中淳, 『黑田淸輝と白馬會』(至文堂, 1995);佐藤香里, 「白樺派による日本近代洋畵アカデミズムの轉換とその背景」 『美術史研究』 42(2004.12) 등 참조.

(도 217) 고희동 〈부채를 든 자화상〉
1915년 캔버스에 유채 국립현대미술관

(도 218) 고희동 〈공원의 소견〉『청춘』
1914년 10월 창간호 권두그림

으며, 르네상스 이래 서양에서 화가들이 자신을 그리는 것을 일종의 수업 기회로 삼았던 전통과, 당시 동경 미술학교의 주류 화풍이던 자파=신파 양식의 전형을 보여준다. 흉상 형식은 동아시아의 '소영小影' 전통도 있지만, 유럽의 미니어츄어 초상화와 정면 응시상에 원류를 둔 개화기 초상사진의 포즈를 연상시킨다. 조선시대 사대부나 유생들이 집안에서 착용하던 3층 정자관을 쓴 모습도 이 무렵 신분의 구별 없이 기념 촬영시의 복장으로 유행하던 것이다. 밝은 부분을 흰색을 섞어 불투명하게 하고 어두운 부분을 보다 투명하게 처리하는 유화의 기본적인 명암 표현법 을 이해하고 그렸으나, 옷의 부드러운 질감 묘사에 비해, 얼굴을 사진영상식 명암법이나 석고 데생법으로 나타내어 다소 경직된 느낌을 준다.

1915년의 제작년대와 알파벳 실명 싸인이 적힌 〈부채를 든 자화상〉(도 217)은 〈정자관을 쓴 자화상〉의 기념성에

비해 일상성을 강조해 묘사한 것이다. 이처럼 자기 초상을 일상적 모습으로 나타낸 것은 자조상自照像으로 불리운 조선시대 자화상의 감계성과는 질적으로 다른 의의를 지닌다. 부채를 든 칠분좌상의 포즈는 구로다 세이키의 1897년 작 〈호반〉을 연상시키지만, 배경에 그려진 유화액자와 양장본 서책들에서 서양화 화가와 동경유학생, 신흥지식인으로서의 자의식을 엿볼 수 있다. 인물상의 단단한 형태감과 백색을 기축으로 한 밝은 색조는, 프랑스의 살롱 화가 라파엘 코랭(Raphaël Collin, 1850~1916)에게 배운 구로다 화풍에 토대를 둔 신파인 자파계의 절충주의적 외광파 아카데미즘 양식을 반영한 것으로 보인다. 1914년 10월에 발간된 『청춘』 창간호의 권두그림口繪으로 실린 〈공원의 소견〉(도 218)도 같은 화풍으로 그린 것이다. 다색 석판화로 제작한 것으로 보이는데, 인체 뎃생과 명암 처리에서 능숙하지 못한 감을 주지만, 고희동의 초기 서양화 자료로서 주목된다.

〈두루마기를 입은 자화상〉(도 219)은 이들 자화상과 달리 배경을 메이지 초기의 이태리와 독일계 아카데미즘의 지파=구파 화풍을 연상시키는 적갈색조로 다루어졌다. 명암의 방향에서 사진을 참조해 그린 것 같으며, 〈정자관을 쓴 자

(도 219) 고희동 〈두루마기 입은 자화상〉 1914년 캔버스에 유채 43.5 x 33.5cm 국립현대미술관

화상〉과 동일한 감색 두루마기를 입고 있지만, 이에 비해 전반적으로 붓질의 밀도가 다소 떨어진다. 하이라이트 부분을 제외하고 물감층도 얇아 보인다. 동경미술학교 서양화과 교과과정에서 졸업작품 제작학기 전에 한 학기 동안 주어지는 졸업작품 구상학기인 1914년 봄학기에 습작한 것이 아닌가 싶다. 그렇다면 이 작품이 현존하는 고희동의 가장 오래된 유화이면서 한국인이 그린 최초의 서양화가 되는 것이다.

고희동의 유화는 이들 자화상 외에도 자유 주제 졸업 작품인 〈자매〉와 1915년 8월에 열린 조선총독부 시정 5주년 기념 공진회의 미술전에 출품한 〈가야금〉이 있었으나,[45] 원작은 망실되고 지금은 흑백사진만 전한다. 〈자매〉는 자신의 큰딸과 조카딸을 서양 인물화의 오랜 전통인 좌상과 입상의 대구법으로 구성한 것이고, 〈가야금〉은 여성독서도에 이어 일본 초기 관전에서 성행한 여성악기연주도의 제재를 번안한 것이다.[46] 두 작품 모두 사진을 참고하여 그렸다. 〈자매〉의 경우 사진의 역광 부분 세부가 잘 나타나지 않았던 때문인지 얼버무려 처리하여 나무조각품을 묘사한 것처럼 어색하고 경직된 느낌을 준다. 〈가야금〉은 7월 22일자 『매일신보』에 반쯤 그려진 미완성 상태로 게재되었다. 구도나 소품의 배치 등에서 당시 관학풍 실내좌상의 정형을 반영하여 다루었는데, 학교 후배 김관호의 은패 보다 한 등급 아래인 동패를 수상했다. 이들 작품은 '서양화가의 효시'인 고희동의 "조선에 처음 나온 그림"과 "전국 미인들이 부러워하는 표적이 되기 위해" 모델을 자청한 "처음 나온 모델 신창조합의 (기생)채경"을 그린 것으로 언론의 주목을 받아 『매일신보』에 관련 기사와 사진이

45 〈가야금〉은 흔히 〈가야금 타는 미인〉으로 표기되고 있는데, 공진회에 출품명은 〈가야금〉이다.
46 일본 초기 관전의 여성인물화 경향에 대해서는, 林みちこ(이원혜 역), 「초기 文展에 보이는 여성독서도에 대하여」 『미술사논단』3(1996.9) 참조.

크게 수록되는 등, 세간의 화
제가 된 바 있다.

이밖에 1920년 4월 2일자
『동아일보』에 창간 기념그림
으로 실린 〈해금강〉과 1922년
제1회 조선미전에서 입선한 〈
어느 뜰에서〉, 1925년 1월 1일
자『동아일보』신년 축하그림으

(도 220) 고희동 〈해금강〉『동아일보』1920년 4월
2일

로 수록된 〈만장산〉이 흑백사진으로 전한다. 〈해금강〉(도 220)은 1918년 7
월 25일부터 2주간 안중식, 조석진, 오세창, 이도영과 함께 사생여행 했을
때 스케치한 것이 아닌가 싶다. 고희동의 사생주의 '창작'의 소산으로, 메
이지30년(1897)에 '랜드스케이프 페인팅'의 번역어로 새로 발생한 '풍경화'의
한국 근대미술사 초기 사례로서 주목된다.[47] 외금강의 동쪽 동해안의 기
암절경을 전통적인 명승명소도의 별천지나 기경성奇景性보다는, 동경미술
학교 교수인 구로다 세이키와 오카다 사부로스케岡田三郞助 등에 의해 대
두된 일반경 또는 보통경 풍경화의 시선과 구도로 담아낸 특징을 지니며
외광파의 붓질을 느낄 수 있다. 파주 광탄의 근교 산을 그린 〈만장산〉(도
216)도 같은 경향의 풍경화로 좀 더 표현적인 붓질을 구사한 차이를 보인
다. 〈어느 뜰에서는〉 조카를 업고 있는 딸의 모습을 그린 것으로, 1930년
대 이후 향토적 모티프를 이루는 아기를 업은 소녀 도상의 선구적 의의
를 지닌다.

47　17세기 이래 유럽에서 시작된 근대 '풍경화'의 형성과 전개에 대해서는 栢木智雄 外,『明るい窓: 風
景表現の近代』(大修館書店, 2003) 참조.

(도 221) 고희동 『청춘』 1914년 10월 창간호
표지화

수채화는 1922년에 그린 〈개〉와 1924년의 제3회 조선미전 서양화부에서 4등상을 받은 〈습작〉이 흑백사진으로 전하는데, 유화에 비해 기량이 돋보인다. 특히 긴담뱃대를 물고 있는 노인의 측면상을 그린 〈습작〉의 경우, 일본적 오리엔탈리즘과 제국주의적 인종주의 시선에 의한 타자상이라는 비판의 여지가 있지만, 인체 묘사를 비롯해 그의 서양화 작품으로는 가장 능숙한 솜씨를 보여준다.

서양화의 맥락에서 제작한 표지화와 삽화는 40여 점 정도 알려져 있다. 1914년 10월에 발간된 『청춘』의 창간호 표지화는 회화성을 지닌 이 분야의 초기 사례로서 주목된다.[48] 고대 그리스의 히마티온풍 천을 몸에 감은 반나체의 조선인 청년이 왼손에 도화桃花가지를 들고 오른손으로 호랑이 머리를 쓰다듬고 있는 모습이다.(도 221) 다색석판으로 인쇄된 이 표지화는 서양의 고전적 신화와 조선의 민속적 설화와 같은 인류 초기 문화와 봄의 이미지를 결합한 근대적인 구상화構想畵의 경향을 반영하고 있는 것으로 생각되는데, 호랑이 앞발의 묘사나 인물의 양감, 옷 주름 선들이 부정확하거나 어색하게 느껴진다. 양감을 나타내기 위해 가해진 규칙적이고 일률적인 빗금 텃치의 구사는 그의 소묘풍에서 볼 수 있는 특

48 한국 근대 잡지 표지화에 대해서는, 서유리, 「한국 근대의 잡지 표지 이미지 연구」(서울대 고고미술사학과 박사학위논문, 2013.2)에서 상세히 다루었다.

징이기도 하다. 1926년 5월에 백운사에서 출간한 최남선의 지리산을 비롯한 남도 답사 기행문집인 『심춘순례尋春巡禮』의 표지 장정용 삽화에서 육당이 산마루턱에 앉아 사찰을 내려다보고 있는 모습을 소묘풍으로 그렸는데, 특유의 선묘로 다루어졌다.

고희동은 조선인 '서양화가 효시'란 명성에 힘입어 『매일신보』에 1917년 2월 1일부터 9일까지 '구정 스케치'란 제목으로 〈윷놀이〉〈널뛰기〉〈연날리기〉 등, 설날과 정월 세시풍속 광경을 스케치한 삽화를 6회에 걸쳐 연재한 바 있다. 이들 삽화도 정경묘사에 비해 인물 뎃생력은 어색한 편이다. 이러한 세시풍속의 도회화는 일본의 즈키나미에月次繪 전통과 결부되어 이루어진 것으로 생각된다.

1920년 4월 1일자 『동아일보』 창간호의 첫 장을 장식하는 1면 상단에 '동아일보'현판을 양쪽에 마주 잡고 좌·우단 아래의 승룡과 유운문을 배경으로 비상하려는 비천상 삽화도 고희동이 그린 것이다.[49] 고구려 강서대묘의 비천상을 참고로 묘사했으며, 우리 고대 문화의 찬란했던 황금기를 상징하는 이미지로 '신조선 건설'의 의지를 표상한 것이 아닌가 싶다. 그리고 1922년 1월 1일부터 165회에 걸쳐 『동아일보』에 연재된 프랑스 소설가 알렉산더 듀마의 「삼총사」를 구로이와 루이코黑岩淚香가 「철가면」으로 번안한 것을 민태원이 중역한 「무쇠탈」의 삽화 일부를 그린 바 있다.[50] 신

49 최유경, 「1920년대 초반 《동아일보》삽화에 표현된 한국고대신화」『종교와 문화』 23(2012) 참조.

50 고희동은 한 달 여 삽화를 그리다가 갑자기 동경 여행을 가게 되어 뎃생 제자인 노수현에게 대신 삽화 제작을 부탁했으며 이를 계기로 노수현은 삽화가로도 명성을 날리게 된다. 盧壽鉉, 「신문소설과 삽화가」『삼천리』 6-3(1934.8) 참조. <무쇠탈>이 연재된 『동아일보』를 보면 1922년 1월 1일에서 2월 2일까지 삽화는 펜으로 그린 듯하며 고희동의 특징적인 빗금 선묘로 다루어졌고, 2월 3일부터 붓으로 그린 光線繪風으로 바뀐다. 이 무렵 동경여행을 간 것 같다. 2월 17일과 18일 다시 고희동 화풍으로 그려진 것으로 보아 여행은 보름 정도였으며, 돌아와서 2회 그리다가 노수현에게 다시 맡긴 듯 2월 19일에서 마지막 회까지 노수현 화풍으로 그려졌다.

(도 222) 고희동 「무쇠탈」 1회 삽화
「동아일보」 1922년 1월 1일

문소설 삽화는 신문 구독률을 높이는 데 기여하기도 했지만, 근대적 시각문화이며 대중미술로서 그림의 서사화와 개화 이미지, 근대적 시각법의 확산 등에 적지 않은 역할을 한 것이다. 개척기의 안석주와 노수현, 이상범에 앞서 김창환과 더불어 조선인 최초의 신문소설 삽화가 고희동이 펜으로 그린 것 같은 이 들 삽화는 유연하지 못하지만 그의 소묘력을 엿볼 수 있는 시각자료로서 의의가 있다.(도 222) 이러한 삽화들에 비해『청춘』창간호에 실린 목판화로 제작된 〈경부선 도중〉의 풍경 스케치는 산수화적 구도감과 혼재되어 다소 평판화된 느낌을 주기도 하지만, 힘차고 소방한 필치가 자신감이 부족해 보이는 그의 인물화에서는 느낄 수 없는 생동감을 자아낸다.

동양화에서는 크게 세 가지 화풍을 보여준다. 개화기의 서화시대 연장 풍조와 결부되어 오원吾園양식으로 성행한 조선말기의 관학화된 남종산수화 및 문인화풍의 사군자를 포함한 화조 초화류와, 동양화의 개량양식 및 수채화식의 사경담채화풍이다. 개량양식은 동·서양화 융합화풍으로 추구된 것으로 서양화의 원근법과 명암법을 반영하여 나타냈다. 수채화식의 사경담채화풍은 강렬한 남색조가 화면을 지배하는 새로운 감각의 동양화이다.

개화기의 서화풍은 고희동이 1907년 안중식의 경묵당에서 배운 전통화풍으로, 이 해 동지에 그린 〈미전배석도〉(도 214)를 비롯하여 1912년

522

합작화 중의 〈괴석도〉, 1919년의 〈추경산수도〉, 1920년의 〈천보구여도〉 등으로, 1941년 무렵까지 지속되었다. 〈미전배석도〉는 미불의 지나친 수석 사랑의 일화를 그린 고사인물화이다. 당나라 복식을 하고 홀을 든 자세로 고개 숙여 절하는 안중식의 〈미불배석도〉 도상과 임포 고사를 그린 〈매처학자도〉의 구도를 혼합해 나타낸 것으로 고희동 전통화풍의 사승관계를 입증해 준다. 고사인물화로 〈상산사호도〉와 〈이백권주도〉 〈추강어은도〉 〈서원아집도〉 등을 남기고 있는데, 제작연대는 불명이지만 모두 서화미술회의 전통양식을 반영하고 있다.

〈추경산수도〉도 고사인물화와 마찬가지로 청대에 관학화된 사왕풍四王風과 개화기 오원양식에 토대를 두고 형식화된 정형 구도와 굴곡진 파상형의 능선에 가해진 송곳

(도 223) 고희동 〈벽산과우도〉 1927년 종이에 담채 144.5 x 42cm 개인소장

니 모양의 돌기를 특징으로 하는 안중식과 조석진의 방고倣古화풍을 서화미술회를 통해 습득한 동양화 1세대들의 초기 산수화풍과 유사하다. 족자형식에 그려진 1920년의 〈추경산수도〉와 1927년의 〈벽산과우도〉(도 223)도 이러한 방고산수화풍을 반영한 것이다. 1915년경의 관서체款署體와 같은 필치로 서명한 〈계산연우도〉는 "방미남궁필법倣米南宮筆法"이라는 관지款識를 통해 북송 미불米芾의 미법산수화법으로 방작했음을 밝히

기도 했다. 이들 그림은 고사인물화와 함께 전통적인 서화애호층을 위해 제작한 것으로 보인다.

〈천보구여도〉는 1920년 4월 1일자 『동아일보』 창간호에 축하 그림으로 수록된 것이다. 흑백사진으로 실려 있지만, 청록풍으로 그렸을 것이다. 『시경』의 「천보天保」 시를 화제로 다룬 송축용 산수화로 스승인 안중식보다 선배인 이도영의 화풍을 좀 더 반영하였다. 고희동은 한때 근무한 『동아일보』를 비롯해 『조선일보』와 『매일신보』 『조선중앙』 등에 적지 않은 신년 축하 그림을 그렸는데 대부분 전통화풍의 화조화와 화훼화였다.

1912년 합작화 중의 〈괴석도〉는 고희동의 운필력과 문인화풍을 체득한 기량을 말해주는 작품이다. 파묵풍의 간일한 붓질과, 마른 갈필에 젖은 윤묵의 조화와, 비백飛白의 효과가 돋보인다. 1925년 1월 15일 오세창집에서 열린 아회에서 합작첩에 그린 수선화와 매화그림도 맑고 고아한 문인화의 격조를 잘 보여준다. 이 밖에도 축수용 합작품에 국화와 소

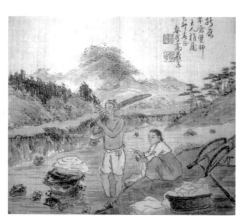

(도 224) 고희동 〈청계표백도〉 1915년 비단에 담채 23 x 27.5cm 간송미술관

과 등을 담채의 효과를 이용해 다룬 바 있는데, 1915년 음력 5월에 스승인 안중식을 위해 그린 〈소과도〉가 대표적이다. 조선 말기 이래 성행한 난죽류 사군자를 남기기도 했으며, 묵죽의 경우 댓잎 끝을 김진우 화풍으로 다소 뭉툭하

게 처리한 것도 있다.

개량양식 중에서 선원근법과 명암법과 같은 서양화법을 채용하여 동양화를 개선하려는 경향은 1915년 춘정에 오세창을 위해 그린 〈청계표백도〉(도 224)에서부터 보인다. 개울가에서 부부가 빨래하는 광경을 묘사한 것인데, 산과 언덕, 나무와 돌 등의 경물은 전통화법으로 나타냈으나, 근경 중심의 구성과 선원근법과 공기원근법을 원용한 공간표현에는 서양화의 풍경화풍을 반영하였다. 근경과 중경의 담채 처리에도 수채화적인 붓질이 눈에 띤다. 특히 윗옷을 벗은 채 방망이로 빨래감을 내려치려는 남편과 이를 바라보며 세탁물을 짜고 있는 부인, 이들 곁에 놓인 지게와 소쿠리 등의 정경은 1923년경부터 이상범과 변관식 등에 의해 시도되는 동양화에서의 사생적 리얼리즘과, 향토색 풍경화의 선구적 의의를 지닌다. 1907년 학부에서 펴낸 『국어독본』의 개울가에서 빨래하는 아낙네와 풀을 뜯고 있는 소 등을 그린 삽화 〈농촌〉과 유사성을 보이지만, 이를 동양화의 개량양식으로 추구했다는 점에서 각별하다. 이러한 개량양식은 1920년대 전반 무렵의 풍속화류인 간송미술관 소장의 〈직포도〉와 〈우경도牛耕圖〉로 이어졌다. 1922년 제1회 조선미전 동양화부에 출품한 〈여름의 전사田舍〉는 안중식의 1913년작인 〈낙지경〉병풍과 모티프 등이 유사하지만, 이를 근대적인 전담산수풍경화로 개량한 의의가 있다.

이러한 개량양식은 동·서양화 병행에서 1926년 이후 동양화가로 전향하여 양자의 융합을 추구하면서 점차 동양화 재료를 매제로 서양화의 사생적 리얼리즘을 구현하는 방향으로 바뀌게 된다. 1934년 10월 협전에 출품한 〈금강5제〉는 서양화법을 보다 짙게 반영한 개량양식으로 고희동이 세계에 짝이 없는 우리 자연미의 순전한 덩어리로 본 금강산을

(도 225) 고희동 〈진주담도〉 1934년 종이에 수묵담채 컬럼비아대학 동아시아도서관

사생으로 창작한 것이다. 그 중 〈진주담도〉(도 225)가 1934년 10월 23일자 『조선일보』에 게재되어 그동안 흑백도판으로만 알려졌는데, 근래 미국 컬럼비아대학 동아시아도서관 수장고에서 발견되었다.[51] 이 작품은 1922년 제1회 조선미전에 출품한 김의식 형제의 사진영상식 금강산도에 비해 덜 치밀하지만, 이상범 등 동양화 1세대의 사경산수화보다는 사실적이다. 조선 후기와 말기의 김홍도와 김하종의 사생풍 실경산수화를 계승한 것으로도 보이는 이러한 화풍은 1939년과 40년의 『동아일보』 신년 축하 그림과 1940년 5월 '산수풍경화10대가전' 출품작 〈초하〉를 비롯해 1940년대에 금강산을 그린 〈옥녀봉〉과 〈삼선암〉, 〈해금강〉, 〈진주담〉 등으로 이어

51 이 작품은 1930년대에 컬럼비아대학에 다니던 한국학생이 구입해 기증하여 대학의 동아시아도서관 벽에 걸려있다가 훼손 방지를 위해 지하창고에서 오랫동안 수장되어있던 것을 다트머스대 미술사 교수 김성림이 고희동의 협전 출품작으로 확인했으며, 당시 나에게도 이미지와 함께 문의해 와서 답신한 적이 있다

졌다.

1950년대 이후로는 수채화식 감각을 일부 활용한 몰선주채풍의 사경 담채화를 주로 그리면서 고희동 특유의 개성적인 양식으로 심화시키게 된다. 1954년 청명절에 그린 〈춘산람취도〉는 강렬한 남색조가 화면을 지배하면서 검은 묵색과 참신한 조화를 이루는 새로운 변화를 보여준다. 이러한 변화는 1956년 여름에 화필 50주년을 기념하여 그린 화첩으로 이어지면서 춘곡양식으로 불러도 좋을 개성을 발휘하며 노익장을 과시하였다.(도 226) 춘

곡양식은 만년까 지 계속되었으며, 화조와 화훼류에 서는 제백석齊白石 류의 신문인화풍 을 수용하여 새로 운 감성을 표출하 기도 했다.

(도 226) 고희동 〈설경〉 1956년 종이에 담채 20.9 x 29.8cm 개인소장

맺음말

지금까지 개화관료에서 화가로의 전향과, 서양화가에서 동양화가로의 변신을 비롯하여 고희동의 근대기 신미술운동의 선각자로서의 활동을 새로운 자료의 발굴과 고증 및 해석으로 재구성해 보았다. 그리고 서

양화와 동양화를 병행하여 그리다가 1926년경부터 동양화만 다루게 되는 과정과, 이들 작품의 유형과 화풍 분석을 통해 그의 창작세계를 새롭게 규명하였다.

고희동은 한국 최초의 서양화가로, 지금까지 그의 미술사적 평가는 서양화가의 효시에 초점을 두고 주로 언급되었다. 그러나 고희동은 귀국 후 서양화가로서뿐 아니라, 미술가 단체의 결성과 동·서양화의 융합, 도화교사와 삽화가, 미술사 집필 등 신미술 운동의 기수로서 활약하였다. 특히 그는 기존 조선화의 병폐를 모방의 인습으로 간주하고, 현실성과 사실성에 의거한 사생적 리얼리즘과 독창성 및 자율성과 결부하여 조선인과 근대인으로서 주체적인 '창작'으로 갱신할 것을 강조한 바 있다. 그리고 '화공으로부터 미술가로의 승격운동'과 '전람회운동' '미술학교 설립운동' '새로운 장르 개척' 등 탈중세적 창작미술로의 전환과 더불어 근대미술로의 공공화 및 사회화에 앞장섰다.

고희동은 조선 말기의 전통회화와 서구의 인상파 화풍을 습득한 화가이다. 그는 동경미술학교에서 인물화를 통해 서양화를 배웠으나 귀국 후에는 자연미를 구현하는 사생적 리얼리즘을 추구하기 위해 서양화의 유채에서 동양화의 채묵으로 창작 재료를 바꾸어 한국 최고의 절경인 금강산을 제재로 한국적인 아름다움을 재현하려는 의도를 보이기도 했다. 그리고 전통회화 가운데 산수화의 전통적 구도나 모티프에 수채화와 같은 담채풍을 구사하는 절충을 통해 구현하고자 했다. 그러나 주제의식에서 근대성에 대한 치열한 추구가 미진한 상태에서 전통회화의 근대화를 동·서양화의 융합에 있다고 보고 형식적 시도로 일관한 한계를 보이기도 했다.

근대 채색인물화의 선구,
이당 김은호의 회화세계

머리말

'동양화 1세대'인 이당 김은호(以堂 金殷鎬 1892~1979)는 근대 채색인물화의 제1인자로 이 시기 전통회화의 개량화에 선구적인 역할을 한 화가로 널리 알려져 있다. 그는 개화기 최대의 개항장이면서 외국인 거류지가 있던 인천에서 태어나 관립일어학교(인천고등학교 전신)에서의 근대식 교육을 비롯해, 인흥학교와 인쇄소 등에서 측량술과 석판인쇄술과 같은 새로운 과학기술을 습득 또는 체험하면서 신문명의 우수성을 인식하고 이를 토대로 전통회화의 새로운 묘사력 개선에 뛰어난 기량을 발휘했다. 특히 대상물을 기계로 복제, 재현한 사진을 원본으로, 이를 모필에 의해 정밀

이 글은 『이당 김은호』 도록(인천광역시립박물관, 2003.8)의 「근대 채색화의 개량화와 관학화의 선두, 이당 김은호의 회화세계」와 『근대 채색인물화 속 한국인의 삶』(인천광역시립박물관, 2011)의 「한국 회화의 근대화와 채색인물화」를 조합한 것이다.

하게 모사하여 실물과 구분하기 힘들 정도로 사실감을 주는 '사진회寫
眞繪'에서 탁월한 재능을 보였다.

　김은호의 이러한 새로운 사실적 재현 기술인 '사진회' 수법은, 시각이
미지의 정확한 묘사력 증진과 함께 근대적 보편성을 추구하는 과학적 리
얼리티 확장에 기여한 의의를 지닐 뿐 아니라, 그를 근대 전통 인물화 최
고의 명수로 이름 날리게 했다. 1912년 서화미술회書畫美術會 화과畫科에
입학한 지 21일 만에 순종의 초상사진을 모사하고 '인물 잘 그리는 천재'
로 소문이 나기 시작했으며, 사진과 같은 수법으로 '깜짝 놀랄' 만큼 '기
묘절묘'하게 구사하여 새롭고 충격적인 사실감과 함께 장안의 화제가 되
면서, 30대에 이미 '거장'으로 호칭될 정도로 명성이 높아졌다.

　김은호는 이러한 초상화가로서의 직인적 기량과 명성을 높이는 한편,
근대적 창작미술의 공개제도로 새롭게 유입된 전람회에 '신작품'을 출품
하면서, '신미(新味)'한 경향에 관심을 보이기 시작했다. 특히 1922년 창설
된 식민지 정부인 총독부 주최의 관전官展인 조선미전 '동양화부'를 통해
메이지(明治)기의 미학적 이슈 또는 이상적 미의 추구와 결부되어 부각된
미인화와 화조화 분야를 전문적으로 다루었다. 그리고 이들 화목의 '중
앙' 화풍인 일본 관전文展→帝展의 신일본화풍을 수용하여 채색화 분야
전통회화의 개량화에 앞장섰으며, 자신의 특기와 지방색(조선색)을 가미하
여 조선식 일본화를 재창출했다. 김은호의 이러한 화풍은 그의 화실인
낙청헌洛靑軒 출신의 백윤문과 장우성, 김기창, 이유태, 조중현, 이석호,
이팔찬, 김화경, 안동숙, 배정례 등의 '동양화 2세대'를 통해 전수되어 조
선미전 동양화부의 관학풍으로 중추적 역할을 하기도 했다.

　해방이 되자 김은호는 대표적인 '왜색' 작가로 지목되어 미술단체에서

의 활동이 제한되었으나, 대한민국 정부 수립 이후 역사적 초상과 신선도와 같은 고전적 주제를 공식적으로 다루면서 '마지막 어진화사'와 '북화北畵 최후의 거봉'이란 이미지를 구축하는 방향으로 화업을 지속시켰다. 만년에는 '화선畵仙'이란 칭송을 들었는가 하면, 각종 예술상과 함께 정부로부터 문화훈장을 받기도 했다. 그러나 사후에는 일급 '친일화가'로 매도되거나, 끊어진 북종채색화의 맥을 이어 부활시킨 탁월한 전통화가로, 양극적인 평가만 되풀이되고 있을 뿐, 김은호의 자서전에 수록된 내용들에 대한 실증적 고찰을 비롯해, 아직 그의 회화세계의 형성과 변화과정에 대한 기초적 연구와 실상적 파악은 미진한 실정이다.

근대 기술문명의 체득과 초상화가로서의 성공

김은호는 1883년 개항 이후, 서양 근대문물 수입의 최대 관문으로 성장하던 인천에서 1892년 음력 6월 24일 상산(상주) 김씨 김기일金基一과 의성 김씨 사이에서 2대 독자로 태어났다. 그의 출생지는 조선시대 인천도호부와 향교 등이 있던 지금의 남구 문학산 아래 관청리(향교리로도 불리움)였으며, 개항으로 행정 관청이 옮겨져 근대 인천의 중심지로 발전된 제물포 신시가지와도 그리 멀지 않은 곳이다. 비교적 부농에 속했던 집안에서 태어난 그는 서당에서 한문을 배운 뒤 관립한성외국어학교 인천지교로 설립된 인천 관립일어학교에 1906년 입학했다. 1890년대를 통해 '문명개화'가 시대적 대세로 추진되기 시작했고, 1894~5년의 청일전쟁과 1904~5년의 러일전쟁에서 승리를 거둔 제국 일본이 동아시아의 새로운

531

중심국으로 세력을 굳히게 되자, 각국 영사관과 외국인 거류지가 있던 개항장 인천에서 김은호는 이러한 변화를 훨씬 적극적으로 받아들인 것이 아닌가 싶다.

김은호가 입학했을 당시의 관립일어학교는 통역관 양성교육과 함께 실업교육도 병행했기 때문에, 아마도 그는 이곳에서 근대 문명으로서의 과학기술 지식을 습득했을 것이다. 도화시간을 통해 교육지침이었던 '눈과 손을 연습하여 통상물을 정확하게 모사하는 능력 배양'을 학습하고 관심을 갖기 시작했을지도 모른다. 관립일어학교에서 2년 가깝게 수학하다가 집안의 파산으로 중퇴했으나, 다시 사립 인흥학교 측량과 1년 단기 과정에 입학하여 기술 습득과 더불어 서구의 과학적 시각법에 대한 이해를 넓히게 되었을 것으로 생각된다. 특히 그는 이곳에서 제도製圖에 큰 흥미를 느꼈다고 했다. 그렇다면 기계와 건축물. 공작물 등의 도면과 도안을 작도하는 이러한 제도 수업을 통해 원도原圖위에 종이를 대고 그대로 베껴내는 트레싱 기법을 익히면서 정밀 모사에 대한 자신의 재능을 인식하게 되었을 가능성이 크다. 그리고 측량에 필요한 사진술도 배웠을 것으로 추측되는데, 이를 통해 사진 영상의 이치와 마술과도 같이 대상을 재현한 사실감에 깊은 감명을 받았을 가능성도 추측된다.

파산의 충격으로 인한 폭음과 홧병으로 1909년 부친이 사망하고 곧이어 조부도 타계하게 되자 독자인 김은호는 어머니와 부인을 비롯해 가족의 생계를 책임지는 가장으로서 인쇄소 제판공과 측량기사 조수 등의 일을 했다. 그리고 화업에 종사하기 위해 1912년 8월 1일 서화미술회 화과에 입학하게 된다. 서화미술회는 1911년 3월 22일에 설립된 서화미술원을 전신으로, 1912년 6월 1일에 이왕가와 총독부의 재정지원을 받아

청년서화가를 양성하는 강습소 기능을 중심으로 재설립된 것이다. 근대기 전통회화를 주도한 대표적인 '동양화 1세대', 즉 '조선의 일류 미술가를 배출'시킨 곳이며, 이왕직의 후원단체로서 왕립 서화강습학교의 성격을 지녔던 것으로 보인다. 안중식과 조석진을 비롯해 구한말 이래의 대가들이 교원으로 있던 서화미술회에서 김은호는 입학 때 화보에 수록된 〈당미인도〉 임모 테스트를 통해 이미 재능을 인정받은 바 있지만, 특히 입학 초기부터 송병준과 순종의 초상사진 모사에서 뛰어난 기량을 보이고 두각을 나타내기 시작했다.

김은호는 서화미술회에서 각 분야의 전통화법을 익히는 한편 이 무렵부터 생계 수단으로 초상화 주문에 적극적으로 응하면서 초상화가로 크게 명성을 떨치게 된다. '내림 솜씨'로까지 소문난 그의 명성은 사진을 참고로 초상을 그리되 사진을 능가하는 '기이한 기술'과 그림인지 사람인지 구분할 수 없을 정도로 감탄을 주는 사실감 때문이었다. 인간의 망막에 비친 시각 이미지를 과학적으로 그대로 옮겨 낸 사진영상처럼 그려진 초상화는 살아 있는 실물과 똑같은 생생함 때문에 충격을 준 것이다.

이러한 김은호의 사진영상식 초상화법은 측량술 등의 학습 과정에서 자신의 재능에 대한 자각과 함께 기초적 기법을 경험했을 것으로 추측되기도 한다. 그러나 좀 더 본격적인 습득은 그가 1915년 겨울에 그린 〈최제우상〉과 〈최시형 초상〉(도 227)이 1908년경부터 정동부근에 '사진미술소'를 차리고 초상사진화술을 가르치던 시미즈 도운清水東雲의 1911년 작인 최제우와 최시형의 초상화와 상당히 유사한 것으로 보아, 안중식 등과도 교유한 시미즈를 통해 이루어졌을 가능성이 추측된다. 시미즈의 사진초상화술은 메이지 초기의 요코하마로부터 성행한 '구라파 다케' 또는 '사진

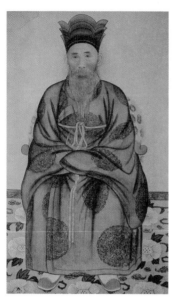

(도 227) 김은호 〈최시형 초상〉 1915년
비단에 채색 144 x 82cm 구암문중

회'에서 유래된 것으로, 화제를 불러일으킨 김은호의 세필 초상화법의 원류도 여기에 있다고 하겠다.

김은호의 사진영상식 초상화는 시미즈에 비해 전신상의 경우 배경의 공간처리에서 일점 투시 원근법이 다소 미숙하게 구사된 느낌을 주지만, 안면 묘사에서는 훨씬 정교한 세필로 음영을 섬세하게 나타내어 당시의 세평처럼 사진보다 밀도 있는 사실감을 자아낸다. 1916년에 그린 반신상과 전신상의 〈민영휘상〉은 그 대표적인 예로, 제작시 참고한 사진과 비교해 보면 윤곽과 명암은 그대로 모사하면서도 음영의 세부묘사나 질감 표현에서 사진을 능가하는 재현술을 구사했음을 알 수 있다.

이러한 김은호의 사진영상식 초상화의 가장 초기 작품으로 〈김규진상〉이 1913년에 제작된 것으로 알려져 있지만, 1915년경에 촬영된 사진에 비해 10여년 이상 뒤인 50대 후반의 모습을 그린 것으로 보인다. 이 작품에서 볼 수 있는 안면의 명암대비를 좀 더 두드러지게 표현하는 수법은 1923년에 제작한 〈이종건상〉에도 반영되었듯이 그가 서양화풍을 일부 가미하여 초상화에 입체감을 보다 강화하는 1920년대 초반 이후의 경향이기도 하다. 따라서 1913년작으로 전하는 〈김규진상〉은 1920년대 제작

으로 수정해야 할 것으로 본다.

지금까지 확인할 수 있는 김은호의 초상화 자료로 가장 이른 예는 1914년 1월 17일자 『매일신보』 「매일매인」란에 실려있는 〈초상화〉가 아닌가 싶다. 이 작품은 메이지기 이래 유행한 '야카이무스비夜會結'형 머리에 기모노 차림을 한 일본 여인의 반신상을 그린 것으로, 안면과 옷주름 등에서 사진영상식 명암 처리와 섬세한 음영 묘사를 엿볼 수 있다. 연말연시 특집으로 기획된 이 「매일매인」란에는 구로다 세이키黑田清輝를 비롯해 '내지'(일본)와 '반도'(조선)의 일급 작가들의 그림과 서예 작품이 소개되었는데, 김은호는 서화미술회에 입학한지 1년이 조금 지난 학생의 신분으로 선정된 것으로 보아 그의 초상화 재능이 이미 사회적으로 인정받고 있음을 알 수 있다. 그리고 1916년 1월 17일자 『매일신보』에는 '청년 초상화가가 그린 서양미인'(도 228)

(도 228) 김은호 〈기도하는 여인〉 『매일신보』 1916년 1월 17일

이란 제명 아래, 기독교인이었던 자신의 취향을 반영한 것으로 보이는 기도하는 여인의 서양화를 모사한 작품사진과 함께 '노성한 화가를 능가하는 기세가 있다'는 기사가 실려있어 초상화에서의 탁월한 기량이 화제가 되고 있음을 말해 준다.

그러나 김은호의 초상화가로서의 명성은 1916년 순종어진을 제작하고 이러한 사실이 '청년화

(도 229) 〈순종어진〉 1909년경 이와다 사진관 촬영

(도 230) 김은호 〈순종어진초본〉 유지에 먹과 담채 1923년 59.7 × 45.5cm 국립현대미술관

가 김은호의 영예'란 신문기사를 통해 널리 보도되어 장안의 화제가 되면서 더욱 자자해졌다. 이때 그려진 순종 초상은 기존의 어진 화상과 개념이 다른 근대국가의 군주상으로 개화기부터 착용하기 시작한 양복형 군복 차림이다. 곤룡포가 아닌 서양식 복장으로 어용을 도화한 것은 이것이 처음이다. 1915년에 착수했으나 순종 왕비의 조모상을 당해 중단되었다가 다음 해 완성했으며, 창덕궁 대조전에 봉안 중 1917년의 화재로 소실되었고, 현재 그 유지초본이 고려대 박물관에 소장되어 있다.

순종 어진의 유지초본은 국립현대미술관에도 소장되어 있는데, 이 작품은 충무로에 있던 이와다岩田사진관에서 1909년경에 촬영한 순종의 30대 후반 모습의 사진을 보고 1923년에 그린 것으로,(도 229, 도 230) 1907년에 즉위 기념으로 일본 천황이 수여한 목걸이형 대훈위국화장을 걸고 있는 육군대장 예복 차림이다. 두 초

본 모두 조선시대 어진도사의 전통을 따라 기름종이에 수묵 모필로 초안을 잡았지만, 안면 묘사는 육리문을 세필로 나타내던 기존의 화법과 달리 사진을 보고 그 윤곽과 음영에 의거하여 그리는 사진영상식의 신화법에 의해 부드러운 먹을 손가락 끝으로 가볍게 문지른 것처럼 붓자국이 없이 바림하듯 정묘하게 나타냈다. 그리고 1920년대 이후 좀 더 역력해지지만, 빛에 의해 생긴 얼굴의 밝고 어두운 부분을 면적으로 구분하여 그리는 채광식 명암법을 구사한 흔적이 보인다. 김은호는 1924년에 배경과 인물의 채광이 통일된 이러한 조형법으로 〈자화상〉(도 231)을 유화로 그리기도 했다. 이 밖에도 김은호는 1928년에 2년전 승하한 순종의 어진을 선원전에 봉안하기 위해 추사追寫했으며, 뒤이어 태조와 세조, 원종의 어진도 모사하였다.

사진처럼 객관적으로 기록하듯이 그리는 김은호의 새로운 사실적 기술인 사진영상식 화법은 피사체 인물과 털끝만큼도 다르면 안 된다는 초상화에서의 오랜 열망을 일정하게 실현한 의의를 지닌다. 그리고 우리의 눈에 보이는 현상적 또는 현실적 이미지를 양식화하면서 근대적 보편성을 추구

(도 231) 김은호 〈자화상〉 1924년 캔버스에 유채 44.5 × 36.5cm 개인소장

하는 리얼리티 확장에 기여한 측면도 있다. 그리고 '동양화 1세대'로는 유일하게 어진 제작에 참여함으로써 전통시대 화원의 최고 명예였던 '어진 화사'의 마지막 화가로서 이름을 남기게 되었다. 이러한 경력은 해방 후 '왜색'작가라는 비판을 피해 전통화가로서의 이미지를 구축하는 데도 커다란 배경이 되기도 했다. 이러한 수법은 김은호에 이어 서화미술회 후배인 최우석과 노수현, 이상범이 1920년대 전반에 〈조석진 초상〉과 『개벽』의 권두화, 『시대일보』 연재소설의 삽화 등에서 활용했으며, 낙청헌 출신의 문하생인 장우성 등으로 이어졌다

동양화가로서의 활약과 신일본화풍으로의 경도

김은호는 초상화가로서 명성을 높이는 한편, 예술가적 실력을 공인받고 작가로서의 출세를 위해 공모전에 '신작품'을 출품하기 시작했다. 이러한 '신작품'은 주문에 응해 제작한 직인적 차원이 아닌 작가의 창의성과 작품의 예술성에 기초한 근대적 창작미술로서의 미학적 가치개념과 결부되어 다루어진다는 점에서 미술사적으로 보다 더 각별한 의의를 지닌다. 그가 근대적인 전람회에 처음 출품한 것은 조선 거주 일본인 화가들 모임인 '조선미술협회'에서 1915년 4월 24일 개최한 단체전이었다. 출품한 작품명은 메이지 말에서 다이쇼大正 초인 1910년 전후하여 근대 일본화의 핵심 주제로 장르화된 미인화의 영역에 속하는 〈승무〉였다. 그리고 같은 해 9월 11일에서 10월 31일까지 경복궁에서 총독부 정치 5주년을 기념해서 열린 '시정5년기념 조선물산공진회' '제13부 미술 및 고고자료'의

'일본화부'에 바느질하는 젊은 부인과 시어머니를 제재로 해서 그린 〈조선의 가정〉을 응모하여 4등상에 해당하는 '포상'을 수상했다.

이들 '신작품'은 모두 근대기의 이상적인 일본 미의 표상과 밀착되어 메이저 아트로 새롭게 급부상된 미인화에 식민지의 지방색으로 권장된 조선의 풍속적 요소가 가미된 것으로, 개량화된 주제의식의 초기 선례로서 의의를 지닌다. 화풍이 어떠했는지는 남아있는 작품이 없어 구체적인 양태를 파악할 수 없지만, 1921년 작으로 현존하는 〈애련미인〉과 〈축접미인逐蝶美人〉, 〈수하미인〉을 통해 대체적인 경향을 살펴 볼 수 있다. 이들 미인화 중 앞의 두 작품은 제1회 서화미술협회전에 출품한 것이다. 당시 "선명한 색채와 교묘한

(도 232) 김은호 〈애련미인〉 1921년 비단에 채색 144 x 51.5cm 국립현대미술관

수법이 황홀하여 일반 관객들을 놀라게 한다"는 평을 받은 것으로, 다양한 요소들을 복합시킨 특징을 보여준다. 〈애련미인〉(도 232)에서 여성의 얼굴은 사진영상식의 초상화법을 사용해 나타냈는가 하면, 정자의 난간과 괴석, 연꽃, 녹죽 등은 청말기의 청록풍 궁정양식으로 묘사했으며, 괴석에서 볼 수 있는 송곳니 모양의 치형돌기의 경우 안중식 등에 의해 개화기에 성행하여 1920년대 초까지 지속된 방고산수화의 산형 양식을 반

(도 233) 김은호 〈미인승무〉 1922년 비단에 채색 272 x 115cm 플로리 다대학 사무엘 P. 하른미술관

영하였다. 그리고 근상 중심의 구도에 원경과의 대조를 통해 원근감을 조성한 수법과, 물에 비친 그림자 등의 표현에서는 에도시대 이래 일본 양풍화洋風畵의 특징을 엿볼 수 있다.

미인들의 이미지는 투명한 비단 단선을 든 모습이나 속살이 살짝 비치게 다룬 얇은 저고리 입은 상체와 새와 벌레가 쌍으로 배치된 배경에서 청대의 사녀도 또는 기녀도의 춘정류 미인상을 부분적으로 참고한 것으로 보인다. 그러나 가는 눈매와 참외형 얼굴에 작은 입술을 특징으로 하는 동아시아 전통 미인도의 전형과는 달리, 쪽진 머리에 동백기름을 바르고 참빗으로 정결하게 빗어서 납작해진 머리 부분 때문에 이마를 비롯해 얼굴이 몸에 비해 다소 크고 각지게 보이며, 눈이 크고 입술 양쪽 끝도 비교적 길게 묘사되었다. 따라서 청대의 병태病態미인상을 비롯한 기존의 연약한 이미지에 비해 강인한 느낌을 준다. 얼굴 생김새는 김은호의 누나 자매들과 유사하여 이들을 모델로 형상했을 가능성도 추측된다. 흑백사진에 채색을 입힌 것처럼 다소 경직되고 어색해 보이는 이러한 미인상은 초상화의 차원에서 사진영상식으로 처리한 데 기인되지만, 일본과 중국의 근대 초기에 유행한 착색 사진과 월분패月分牌나 석판 광

고포스터의 미인 이
미지와도 관련이 있
을 것으로 생각된다.

이와 같은 청대
의 청록풍 궁정양식
과 사진영상식 화법
등이 복합된 경향의
미인화 계열의 김은
호 인물화는 1922년
의 제1회 조선미전에
출품하여 4등상을
받은 〈미인승무〉(도
233)로 이어진다. 그
리고 일본의 '제전
帝展'과 같은 관전으

(도 234) 김은호 〈응사〉 1923년
제3회 서화협회전 출품작

(도 235) 김은호 〈응사〉
1923년 비단에 채색 130 x
40cm 개인소장

로 창설된 총독부주최의 조선미전을 통해 전통회화가 일본화와 공존하
기 위해 만들어진 '동양화'로 개편되고 제도화됨에 따라 중앙 관전인 제
전풍으로의 개량화를 서두르게 된다. 이러한 전환은 제1회 조선미전 '동
양화부'의 일본인 화가들의 작품 경향에 자극을 받고 다음 해인 1923년
부터 본격화되는데, 이상범과 변관식을 선두주자로 전개되는 수묵 사경
산수화와 마찬가지로 이해 3월 31일에 열린 제3회 서화협회전을 통해 변
화된 화풍을 보여준다. 제3회 협전에 출품한 〈응사凝思〉(도 234)는 신문
에 작품사진이 수록되어 있어 대체적인 양상을 살펴볼 수 있다. 나무다

리 난간에서 편지를 읽다가 손에 들고 잠시 생각에 잠긴 듯한 모습의 미인을 그린 이 작품은 '챙머리'로도 불렸던 '히사시가미'헤어스타일에 구두를 신고 통치마 차림의 신여성을 다루었을 뿐 아니라, 얼굴도 사진영상식 음영법과 달리 평면적으로 처리했으며 전체적으로 근대 일본 미인화의 청초한 이미지를 자아낸다.

서구의 유미주의적 예술론의 파급으로, 미가 절대시되고 '미의 신'이며 '미의 여왕'으로 여성미를 최고의 이상으로 찬미하고 추구함에 따라 신일본화에서도 주류화된 이러한 경향은 같은 해에 같은 제목으로 그린 개인소장의 〈응사〉(도 235)에서 더욱 심화된 양태로 표현되었다. '히사시가미'의 신식 머리형에 투명한 스카프를 두르고, 속이 비치는 흰색 깨기저고리에 굽 있는 하얀색 구두와 짧은 통치마 차림의 신여성은, 당시 기생들 사이에서 유행하던 여학생 스타일을 모방한 '학생장學生裝'을 연상시킨다. 꺾은 꽃을 두 손에 든 절화折花의 도상과 고개를 뒤로 돌리고 약간 아래쪽을 응시하는 듯한 자세는, 에도시대 이래 일본 미인상의 특징 중의 하나이다. 노오멘能面처럼 평면적으로 분장한 청초하면서 정태적인 이미지와, 배경의 몽롱체 기법으로 처리된 긴 나뭇잎이나 넝쿨 줄기에 의해 조성된 몽환적 분위기 등에는 중간 톤의 색채 구사와 함께 신일본화풍의 영향이 완연하다. 특히 계란형의 작은 얼굴에 비교적 큰 눈과 하얗게 분칠한 모습은, 1900년대 백마회의 서양화가에 의해 대두되어 일본화로 확산된 서구형 미인형에 기초한 새로운 이상적 미인상을 연상시키기도 한다.

1923년 서화협회전 무렵부터의 김은호 화풍의 이러한 변화에 대해 당시 『동명』과 『개벽』과 같은 잡지에서도 전시회평을 통해 '일본신화日本新畵'로의 경도를 지적하고 있다. 김은호는 신일본화로의 변모를 미인화 계통

의 인물화뿐 아니라, 그동안 청말기의 청록풍이나 개화기의 전통화풍으로 그렸던 화조화와 어해화, 산수화 등, 전 분야에 걸쳐 적극적으로 추구했으며, 이를 통해 채색화의 개량화와 근대화를 구현하고자 했다. 그는 근대 일본화를 좀 더 체계적으로 배우기 위해 1925년 9월에 동경으로 유학을 떠났고, 『동아일보』에서는 '귀국하면 조선미술계에 일대 서광이 있을 것'으로 기대하는 기사를 싣기도 했다.

동경에서 김은호는 동경미술학교 일본화과 교수로 일본화 신파의 중간 온건계의 대표적 화가였던 유키 소메이結城素明의 문하에 적을 두고 활동했지만, 급진파인 히시다 순소菱田春草나 경도京都파 미인화의 대가 우에무라 쇼엔上村松園 등의 화풍을 배우면서 회화세계를 세련시켜 나갔다. 그는 유학 1년 뒤인 1926년 "동양화가로서 누구나 흠모하는" '중앙'관전인 '제전' '일본화부'에 한복을 입은 미인이 가야금을 타는 광경을 그린 〈탄금〉을 출품하여 최초의 조선인 입선자가 되었다. 조선 후기의 풍속화에 기녀의 가

(도 236) 김은호 〈간성〉 2927년 비단에 채색 138 x 86.5cm 이건희컬렉션

야금 타는 모티프가 있지만, 이를 주제화 한 것은 일본 초기 관전에서 유행한 악기연주 미인상에서 유래한 것이다. 그리고 메이지 후기의 서양화를 주도한 '백마회'의 후신인 '광풍회光風會'에는 유채로 그린 〈여인상〉을 출품하여 입선하기도 했다. '일선융화日鮮融和'의 차원에서 권장된 '상근예술桑槿藝術'의 실현과, 근대화의 과제로 제기된 동서미술의 융합을 조선색 일본화와 유화를 통해 추구한 자신의 실력을 '동양화'의 중앙 무대에서 공인받은 셈이다. 김은호의 동서미술의 융합에 대한 관심은, 1960년대 이후에는 청대의 서양인 선교사 화가 낭세녕郎世寧의 화풍을 선호하는 방향으로 나타나기도 한다.

김은호는 1927년 무렵부터 다이쇼 말에서 쇼와昭和초기인 1920년대를 통해 신일본화의 새로운 경향으로 대두된 신고전주의 화풍을 점차 수용하게 된다. 이러한 경향은 1927년 조선미전 출품작인 〈간성〉(도 236)에서 엿볼 수 있다. 이 그림은 기녀인 듯한 젊은 여인이 마작으로 한가롭게 간성看星 즉 운수를 떼어보는 정경을 제재로 다루었다. 활짝 열린 분합문 너머 보이는 일본식 정원과 새장을 배경으로 피우다만 담배를 옆에 두고 하루 운수를 점치고 있는 기녀의 한가로운 모습은, 식민지시대 사람들의 역사적 무력감을 엿보여 준다. 화사한 옷차림에 백분으로 곱게 단장한 기녀의 표정에는 예속된 인생의 고뇌나 갈등 보다 아름답고 감성적인 미인의 이상화된 정조만 강조되어 있다. 이러한 이미지는 정숙하고 순종적으로 곱게 꾸민 정태적이면서 명미한 미인화로 전개되면서 관전의 미인상으로 오랫동안 영향을 미친다.

야모토에大和繪의 섬세우미함에 중국 송원화宋元畵의 치밀하면서 높은 격조와, 동양화화의 전통적인 구륵풍의 가는 선묘 효과를 융합한 이

와 같은 명징한 화풍은 1928년 귀국 후에도 계속 추구했으며, 일본의 '황국주의'에 의한 탈서구적 '흥아興亞'＝동양주의의 팽배에 수반되어 더욱 심화시켰다. 그는 신고전주의에 토대를 두고, 1936년 작인 〈향로〉를 비롯하여 조선색을 지닌 풍속 미인화를 청록풍과 담채풍을 결합한 명징우미한 채색법과 섬세한 필선으로 온아하면서도 정갈한 회화세계로 나타냈다. 특히 1939년에 남원의 춘향사당에 봉안하기 위해 그린 〈춘향상〉은 '조선의 모나리자' '동양미의 최고봉' '정절의 여신'이라는 칭송을 받으며 한국적 미인상의 귀감으로 유포되었다. 그리고 1941년의 조선미전에 출품한 〈춘한〉 등에서 볼 수 있듯이 세련된 도시 한복 차림의 명징우미한 미인화를 통해, 당시 대중매체를 매개로 확산된 다리가 길고 얼굴이 작은 서구 체형의 신체적 모더니티를 반영한 미인상을 창출하기도 했다.

한편 김은호는 이러한 미인화의 범주에서 현모양처형 여성상과 가정 풍속화를 다루기도 했다. 앞서 언급한 바 느질하는 젊은 부인과 시어머니를 제재로 그린 1915년의 〈조선의 가정〉은, 기존의 한문식 화제와 달리 국한문 혼용의 개화된 명제와 더불어 '가정'이란 주제가 주목된다. '가정'은 중세적인 '가문'에서 근대 국민국가의 기본단위이며 부

(도 237) 김은호 〈아가야 저리가자〉
1923년 제2회 조선미전 출품작

545

강한 국가를 이루는 근간으로 부각되어 생활풍속화의 새로운 제재로 대두된 것이다. 개화기의 교과서 삽화에서도 가정풍속도가 신미술로서 중요한 비중을 차지했다. 이러한 주제 경향은, 서구의 근대미술이 19세기 후반에 이르러 시민사회의 발전과 더불어 기존의 역사화와 같은 거대한 공공 주제에서 인상파에 의해 소시민들의 일상성과 생활상을 다루는 사적인 주제로 바뀌어 주류화된 사조와도 무관하지 않다. 당시 일본인 심사원들이 '심사개평'에서 중진원로들의 경우 시대에 뒤떨어져 향상·발전의 기세가 결핍된 상태인데 비해 "시대풍조에 맞추려했다"고 한 평, 즉 새로운 시대사조에 부합된다고 평가한 것으로도 신경향 주제로서의 의의를 엿볼 수 있다. 그리고 '일본식 화법을 모방했다"고 언급한 것으로 보면 채색풍이었을 것으로 짐작된다.

이처럼 김은호에 의해 채색인물화의 신흥 주제로 새롭게 시도된 가정생활그림은 가족들의 일상사와 함께 가사의 주역으로 이상적인 현모양처형 여성상의 유행을 초래하였다. 1923년 제2회 조선미전에 출품한 김은호의 〈아가야 저리 가자〉(도 237)는 할머니가 색동옷으로 치장한 손자를 데리고 골목길로 나서는 광경을 사진에 의거해 그린 것으로, 근경 중심의 구성 방식에 따른 원근법과 명암법을 구사한 사생적 리얼리즘이 당시 개량화를 모색하던 사경산수화파에 비해 보다 진전된 수준을 보여준다. 1927년의 제전에 두 번째 입선한 〈춘교春郊〉는 미인화와 결합되어 조신하면서 심미화된 현모양처상을 묘사한 것이며, 신고전주의 화풍으로 그려진 1944년 마지막 조선미전에 출품한 〈화기和氣〉는 '대동아' 단결과 부강의 근간으로서 후방을 지키는 '총후銃後' 가정의 화목을 다룬 것이다.

그리고 이러한 인물화 외에도 자연의 미묘한 정취와 화사함을 다룬

화조화와 금강산그림 등의 채색화를 통해 정묘하면서도 우미하고 정갈한 회화세계를 이룩하였다. 김은호의 화풍은 기교만 넘치고 생동감이 부족하다는 비평을 받기도 했지만, 그가 다시 심사참여로 복귀한 조선미전의 동양화부와 자신의 화실인 낙청헌 출신의 백윤문, 장우성, 김기창, 이유태, 한유동, 조중현, 이석호, 김화경, 조용승, 배정례, 안동숙 등의 '동양화 2세대'를 통해 보급되어 채색화의 주류를 이루면서 관학화官學化되었다. 그리고 해방이후에도 국전國展과 미술대학 동양화과의 인물화와 화조화풍의 근간으로 작용하게 된다.

고전주의의 표방과 전통화가로서의 명예

1945년 해방 직후 김은호는 일제 말기의 부일附日행적과 지나친 일본화풍으로의 경도 등으로 인해 대표적인 '왜색' 화가로 지목받고, 공식적인 단체에서의 활동이 제한되는 소외를 당했다. 그러나 1948년 정부 수립 이후 대한미술협회가 보수우익적 성향의 인사들에 의해 주도되면서 국전 추천작가와 심사위원, 대한미협 고문으로 추대되었으며, 1960년대부터는 각종 예술문화상 수상을 비롯해 대학 교수와 예술원 회원이 되는 등, 원로 전통화가로서 명예로운 만년을 보내게 된다.

김은호는 해방 이후 자신의 신일본풍 채색화를 북종화의 세필농채적 전통화법의 맥락과 결부시켜 새롭게 추구하는 한편, '마지막 어진화사'의 영예를 상기시키면서, 충무공 이순신 영정을 비롯해 논개와 신사임당. 이율곡, 안준근 등 역사적 인물 초상 제작에 심혈을 기울였다. 그리고 국전

등의 공적인 전시회를 통해 고사인물화와 신선도를 주로 출품하는 변화를 보였다. 특히 고사인물화와 신선도류의 경우 종래에는 애호가들의 주문에 응하여 사적인 차원에서 그렸던 것에 비해, 이들 화목을 고전적 인물화로 인식하고 공식적인 주제로 다루었다는 점에서 차이가 있다. 미인화에서도 고전적 주제로 선녀와 천녀, 양귀비 등을 묘사했는가 하면 풍속류 미인화의 경우, 조선색=한국색을 나타낸 것으로 보고 조선미전 등을 통해 출품했던 기존의 작품 내용을 부분적으로 수정하여 다시 그리기도 했다.

김은호의 고전적 또는 전통적 주제 작품들의 화풍은 선묘의 효과를 계승하면서 안면 등에 사진영상식의 음영 표현을 재개했으며, 정밀묘사에서는 낭세녕에 의해 서양화법을 토대로 이룩된 청대의 궁정양식을 원용하여 입체감과 장식성을 결합한 세필채색 기술의 극치를 보여주기도 했다. 고사인물화와 신선도는 조선 말기와 개화기의 화보풍 도상을 참고로 만들어진 화고畵稿에 의해 주로 제작했으며, 화풍도 이 시기의 양식에 자신의 정묘한 기량을 가해 특유의 말쑥하고 밝은 화면을 이룩하였다.

김은호의 이와 같은 만년의 화업은 미술사적 의의보다는 자신의 직인적 역량과 집념을 확인시켜주었다는 측면에서 이해될 수 있을 것 같다. 그는 창의성과 개성에 기초한 근대적인 작가상으로는 미흡했다. 문명개화의 관문에서 성장하면서 '근대'의 우수성을 자각하고 전통회화의 개량화와 관학화에 앞장섰고, 이를 통해 화가로서의 사회적 성공과 영광을 누렸으나, 이러한 성과와 업적들 모두가 식민지 근대 '동양화'의 오욕 속에서 이루어졌다는 점에서 한계를 지닌다고 하겠다.

한국적 풍경을 향한 집념의 신화,
청전 이상범론

청전은 누구인가

청전 이상범(靑田 李象範 1897~1972)은 근대 전통회화를 빛낸 화가로 가장 많이 알려져 있다. 그는 이미 30대 후반에 '미술계의 춘원 이광수'라는 별명을 들었을 정도로 명성이 높았다. 지금도 대표적인 한국 근대미술가를 뽑을 때면 항상 첫 번째로 손꼽힌다. 이상범이 이처럼 유명한 것은 산수화에서 '청전양식'으로 불리는 독창적인 화풍을 이룩하고 한국 근대미술의 자부심을 살려줬기 때문이다. 특히 그의 개성과 창의력은 우리의 자연과 고향에 대한 민족 공통의 정서와 미의식을 자극하고 국민적 공감력을 지닌 한국적 풍경을 탄생케 했다는 점에서 더욱 값지다.

이상범은 구한말에 무반武班의 아들로 태어나 전통세계의 가치와, 일

이 글은 『한국의 미술가-이상범』(삼성문화재단, 1997.3)에 수록된 것이다.

제강점기의 문화적 개량주의 경향에 토대를 두고 당시 화단 등용의 거의 유일한 통로였던 관전官展을 통해 명성을 쌓은 화가이다. 따라서 그의 일부 행적과 의식세계와 화풍에는 식민지 관전 화가로서의 한계도 보여준다. 그러나 그는 이러한 한계에 매몰되지 않고 우리 자연의 향토성과 서정성을 새롭게 발견하고 표현하는 데 평생을 바쳐 노력했다. 고전적 규범을 답습하던 종래의 정형산수화에서 서구 풍경화의 사생개념과 화법을 도입하여 근대적인 사경산수화를 앞장서 개척한 이상범이 추구한 향토적 자연은, 민족적 정서와 감정과 심미의식을 배양시킨 모태로서의 의의와, 결핍된 현실을 초월하는 소망 충족적인 이상세계로서의 의미를 함께 지닌다. 조선 후기의 실경산수화가 중세적 가치나 이념과 밀착되어 우리 산천의 특정 경관을 주로 다루었던 데 비해, 그가 추구한 것은 평범한 야산과 시냇물이 보이는 이름 없는 시골과 산골의 일상적인 풍토미였던 것이다.

이상범은 바로 이러한 향토경을 봄 여름 가을 겨울의 토속적인 정취가 물씬 풍기는 계절감과 아침, 저녁의 미묘한 천문기상의 무궁한 조화와 더불어 '청전양식'으로 불리는 특유의 수묵화법을 통해 담아냄으로써 독창적인 예술세계를 성취했다. 그리고 이를 무대로 자연에 순응하며 살아 온 우리들 삶의 기본 정서를 환기시키는 촌부의 순박한 모습을 통해 공감대를 형성하고 한국인 고유의 심성을 대변하는 보편적인 서정 세계를 창조한 것이다.

청록파 시인 박목월이 이상범의 산수화를 보고 심취하여 「산도화3」에서 그 감흥을 읊었던 것도 그의 작품세계가 가장 향토적이며 전통적인 정서가 어린 풍경으로 비쳤기 때문이다. 이처럼 이상범은 미술의 사회

적 기반이 아직 취약했던 근대기에 관변화가라는 한정된 의식세계 속에서도 개인과 민족은 하나의 공동운명체라는 자각 위에서 새로운 전형의 한국적 풍경을 이룩하고 대중적 친밀성을 획득한 국민화가인 것이다.

모범생으로 성장

이상범은 조선왕조에서 대한제국으로 국호가 바뀌던 해인 1897년 9월 21일 충남 공주군 정안면正安面 석송리石松里에서 태어났다. 아버지는 평해군수平海郡守와 칠원현감漆原縣監을 거쳐 당시 공주부 영장營將 겸 토포사전주중군討捕使全州中軍이던 이승원李承遠이었고, 어머니는 김응수金應秀의 장녀 강릉 김씨였다. 어머니는 부친의 첫 부인이었던 능성綾城 구씨具氏의 사망 뒤 후처로 1888년 시집와서 2남 상우象禹와 3남 상무象武에 이어 4남으로 상범을 낳았다.

이상범의 집안은 전주 이씨 덕천군德泉君파로 9대조와 8대조가 무반 관직을 지낸 이후 벼슬길에 오르지 못해 잔반殘班으로 조락했다가, 할아버지대에 이르러 생원으로 행세하게 된 것 같다. 아버지는 무과보다 음보 제도를 통해 등용되었던 듯하며. 첫 부인 소생인 장남 상덕象悳을 무관으로 키운 것으로 보아, 무반 가문으로 집안을 다시 일으키려 한 것으로 추측된다. 그러나 이상범이 태어난지 6개월 만에 평양의 새로운 임지로 발령을 받고 부임을 준비하던 부친이 50세를 일기로 갑자기 타계함으로써 그는 유복자와 같은 상태로 삶을 시작해야 하는 새로운 운명을 맞게 된다.

이상범의 유년 시기는 거의 알려져 있지 않다. 부친 사후에도 공주를 떠나지 않고 어린 시절을 보낸 것 같다. 10살 되던 무렵 어머니를 따라 그 소생 3형제가 서울 돈화문 부근으로 이주한 사실만이 전한다. 이주 배경은 잘 알 수 없지만, 교육열이 높았다고 전하는 어머니의 결단 때문이 아니었나 싶다. 그러나 이상범은 상경 뒤 2년이 지나서야 서당에서 한문을 배우게 되었고, 신식 초등교육도 14살이 되던 해부터 시작했다. 이처럼 수학시기가 다소 늦어진 것은 경제사정이 여의치 못했기 때문에 측량학교와 보성고보에 다니는 두 형들의 뒷바라지에 우선 더 치중했기 때문이 아니었나 싶다.

　　이상범이 사립보홍학교私立普興學校에 입학한 해는 일제의 식민지배가 시작되던 1910년이다. 그는 매 학기 시험에서 연속 수석을 차지할 정도로 총명함을 보였다. 학업이 우수했을 뿐 아니라, 품행이 단정하고 여러 사람에게 모범을 보여 당시 총독부 부윤府尹이던 김곡충金谷充의 명의로 선행표창과 함께 연상硯箱)을 상품으로 받기도 했다.(도 238) 2년제인 보홍학교를 졸업하고 친일귀족 자작 이기용李埼鎔이 보홍학교와 함께 설립한 사립계동桂洞보통학교 3학년으로 편입한 뒤에도 성적이 뛰어나 반장으로 뽑혔으며, 4학년 졸업 때는 우등상을 받았다. 편모슬하에서 자란 이상범은 이처럼 성적이 우수하고 품행이 바른 모범생으로 성

(도 238) 이상범의 보통학교 재학시 선행표창장 1912년

장하였다. 이런 배경에는 엄했던 것으로 전하는 어머니의 가정교육이 적지 않게 작용했을 것으로 보인다. 효자로 소문났던 그가 평생을 성실 근면하고 겸손한 자세로 살았던 것도 이러한 홀어머니의 영향 때문이 아니었나 싶다.

스승의 경지를 향한 절차탁마

이상범은 18세 되던 해인 1914년 3월 계동보통학교를 우등으로 졸업하고 YMCA 학관 중학부에 잠시 들어갔다가 4월경 서화미술회書畵美術會 화과畵科에 입학하게 된다. 1911년 이왕가의 재정지원으로 왕립미술학교의 성격을 띠고 설립된 서화미술회는 당시 서화계 최고의 대가들이 전통그림과 글씨를 도제식으로 가르치던 곳이다. 그가 화가의 길을 걷기 위해 이곳에 들어가게 된 동기에 대해서는, 1938년 1월 25일자 『동아일보』에 실린 인터뷰 기사에서 언급한 바 있는데, 좋은 그림을 볼 때면 자신도 저렇게 표현해 봐야겠다는 욕구 때문이었다고 한다. 아마도 그의 이러한 욕구는 이미 보통학교 시절의 도화시간에 두각을 나타내면서 싹튼 것으로 생각된다. 그리고 이러한 표현욕은 어려워진 가정형편 때문이기도 했겠지만, 교과서를 빌려 전부 모사해 사용한 행동을 통해서도 엿볼 수 있다.

이상범은 서화미술회에 입학한 지 6개월 만에 남다른 재능을 인정받고 소림 조석진(小琳 趙錫晉 1853~1920)과 함께 주임교수 격이었던 심전 안중식(心田 安中植 1861~1919)의 경묵당耕墨堂에서 동기생 노수현(盧壽鉉 1899~1978)과 별도의 지도도 받게 된다. 그는 서화미술회에서 화과 3년과 서과

書科 2년 과정을 4년간 수학했지만. 주로 안중식에게 배웠기 때문인지 심전의 제자임을 늘 강조했다. 이것은 1920·30년대의 신문에 실린 그의 프로필에 서화미술회 출신이라 하지 않고, 안중식의 문하생으로만 항상 소개되던 것을 통해서도 알 수 있다.

아버지 없이 자란 이상범은 구한말 서화계 최고의 대가였던 안중식을 스승 이상으로 의지하고 따른 것 같다. 그래서 스승으로부터 그림 그리는 비결뿐 아니라, 19세기 여항문인閭巷文人화가와 화원화가가 혼효된 작가상에서부터 그의 인간상까지 배우기 위해 노력한 것으로 보인다. 그는 1938년의 인터뷰에서 스승에 대해, 격의 없이 다감히고 농을 잘하면서도 자신에겐 엄격하여 아무리 취해도 실수하지 않고 자기 세계에 대한 고집이 강하면서 소박한 인품의 소유자였다고 회상했는데, 이러한 점들은 바로 이상범 인간성의 특징이기도 하다. 스승을 친부모처럼 따르면서 화도畫道와 함께 삶의 자세에 이르기까지 깊은 영향을 받았음을 알 수 있다. 1919년 11월 스승이 타계하자 이상범은 고아가 된 심정으로 눈물을 흘리며 슬퍼했다고 한다. 그가 생전에 스승이 남긴 그림 빚을 대필화代筆畵를 계속 그려 갚은 것을 비롯하여, 스승이 오세창吳世昌과 함께 의논해서 지어 준 '청전'이란 호를 초기의 '산농汕儂' 대신 쓰기 시작하여 평생을 두고 사용한 것이라든지, 스승의 그림 체본을 죽을 때까지 간직하고 있었던 일 등은, 모두 스승에 대한 그의 의리와 존경심을 말해 주는 일화들이다.

그림에 입문하면서부터 안중식이란 대가를 만난 이상범은 스승의 경지에 도달하기 위해 절차탁마의 노력을 아끼지 않았다. 서화미술회 학생 시절은 물론 20대 후반까지 10년 가까이 화가의 첫 길을 스승의 절대적인 영향 아래서 걸은 것도 그 경지를 통해 명가의 꿈을 이루고자 했기 때

문이다. 서화미술회를 졸업하던 해 초에 본관이 여주驪州인 수원 사는 이경희李庚嬉 규수와 결혼했지만, 경제 사정으로 따로 신혼살림을 차리지 못하고 경묵당에 기거하면서 스승의 작품을 대필하거나 주문에 응하는 등 제작활동에 몰두하였다.

이 무렵 이상범의 작품세계는 스승 안중식의 체본 등을 매개로 고전적 규범 답습에 주안을 두었으며, 그 중에서도 조선시대 전통회화의 중심이던 산수화가 대종을 이루었다. 산수화는 청대의 정통화풍과 궁정양식 등, 남북종 각체를 융합시킨 정형화된 방고풍倣古風으로, 구도와 도상 필묵법 등에서 스승의 작풍과 구분하기 힘들 정도의 유사성을 보였다. 이러한 경향은 전이모사轉移模寫의 전통적 학습방법에 의거한 것으로, 고전적 규범을 중시한 중세적 회화관습에 기인한다.

산수화 개혁의 선두주자

이상범이 기존의 중세적 회화관습에서 벗어나 고유한 개인으로서 자기표현의 권리와 의무를 자각하며 질적으로 다른 예술가상 추구와 함께 새로운 창작방향을 모색하기 시작한 것은 1923년 무렵부터였다. 이러한 변화는 1919년 3·1 운동 이후 1920년대의 식민지 문화정책과 민족 부르주와 진영의 실력양성론에 의한 시대정신으로 풍미한 문화적 개량주의의 점차적 영향과 함께 1922년 창설된 조선미전이 보다 직접적인 원인을 제공한 것으로 보인다.

조선미전은 총독부 주최의 관전으로 미술의 사회적·대중적 기반이

(도 239) 이상범 〈추강귀어〉 1922년
제1회 조선미전 출품작

취약하던 근대기에 화가 등용의 거의 유일한 통로로서 미술계에 심대한 영향을 끼치게 된다. 특히 조선미전을 통해 전통회화 분야가 조선화와 일본화를 공존시킬 수 있는 '동양화'란 명칭으로 재편되고 '신화(新畵)'의 의의를 지닌 '서양화'가 본격적으로 보급되기 시작한 것이다.

1922년 6월 1일 처음 열린 제1회 조선미전 동양화부에 종래의 화법으로 그린〈추강귀어秋江歸漁〉(도 239)를 출품해 입선한 이상범은, 전시장에 같이 걸려 있는 일본인 화가들의 근대적 형식을 띤 사경산수화와 서양화풍 풍경화 등의 신미술 경향에 큰 자극을 받고 전통산수화의 개혁에 앞장서게 된다. 그는 1923년 3월 초 노수현·이용우(李用雨 1902~1952)·변관식(卞寬植 1899~1976) 등, 서화미술회 출신의 '동양화 1세대'들과 함께 동연사同研社를 결성하고 "신구화도新舊畵道의 연구", 즉 동서미술의 융합을 통해 고전적 규범을 답습하던 기존 정형산수화의 개혁을 꾀하기 시작한 것이다.

동연사의 모임 장소는 당시 3월 9일자 『동아일보』에 의하면 죽첨정(竹添町 지금의 서대문 평동) 1정목 20번지에 있었다고 한다. 이곳은 서화 애호가로 서화협회 명예회원이던 멤퍼드상회 주인 이상필李相弼의 서대문 저택인 구 경교장京橋莊 바깥채로 추정된다. 이상범이 스승 안중식의 타계

후 경묵당에서 더 이상 기거할 수 없게 되었을 때, 집주인 이상필의 배려에 의해 1921년경 전후부터 노수현과 함께 공동화실로 사용 중이었다. 이상범은 이상필의 이러한 후의에 보답하기 위해 공필청록풍의 길이 4m가 넘는 대형 병풍을 그려준 적이 있는데. 1922년 음력 10월에 벽정대인 碧庭大人을 위해 제작한 〈도원행桃源行〉 10폭 병풍(개인소장)이다. 화풍은 1920년 10월에 이왕가 요청으로 그린 창덕궁 경훈각의 채색 부附벽화 〈삼선관파도〉와 유사하다.

이상범이 동연사 동인들과 함께 집단적으로 추구한 새로운 변모는 그룹을 결성한지 얼마 뒤에 열린 제3회 서화협회전의 출품작에 직접 반영된 것으로 보인다. 당시 4월 1 일자 『동아일보』는 이러한 성과에 대해 "가장 새로운 경향을 나타낸 그림은 동연사 동인들의 것인데, 그 일례로 이상범의 〈해진 뒤〉(도 240)와 같은 작품이 종래 우리 화단에서 볼 수 없던 새로운 것으로, 추상적 기분을 버리고 사생적 작풍을 동양화에 운영한 점은 화단에 새로운 운동이 있은 후 첫 솜씨로 볼 수 있다."고 평했다. 이처럼 산수화 개혁에 주도적 구실을 한 것으로 보이는 이상범은 동연사 동인전을 계획했다가 뜻대로 되지 않자 그 해 11월 4일 노수현과 보성학교 강당에서 100여 점의 작품으로 2인전을 갖음으로써 이 운동

(도 240) 이상범 〈해진 뒤〉 1923년 제3회 서화협회전 출품작

에 대한 선두주자로서의 의지와 열정을 보여주었다.

이상범이 이처럼 새롭게 추구하기 시작한 개혁 화풍은 1923년과 1924년의 제2회, 제3회 조선미전에 각각 출품한 〈모연暮煙〉과〈모아한연暮鴉寒煙〉 등에서 볼 수 있듯이 주변의 실물 자연경관을 서구식 사생수법을 도입하여 그 외관과 정취를 수묵담채의 전통적인 재료와 필묵법으로 나타낸 것이다. 즉 현실적 소재를 시각적 사실성에 기초한 서양화의 원근법과 음영법과 같은 근대적 조형 방법으로 그린 것으로, 이때 기존의 재료와 필묵법은 묘사적 도구로 구사되었다는 데 특징이 있다.

1926년의 제5회 조선미전 출품작인 〈초동〉(도 241)은 전답식 향토경을 사생적 리얼리즘으로 나타낸 것으로, 이상범의 초기 사경산수화 또는 산수풍경화로서의 특징이 잘 반영되어 있다. 적료한 분위기의 경관은 일

(도 241) 이상범 〈초동〉 1926년 종이에 수묵담채 153 x 185.7cm 국립현대미술관

정한 위치에서 투시도적으로 바라보는 단일화된 시점으로 재현되었고, 공기원근법에 의해 근경의 화면 하단에서 원경의 상단으로 경물들이 뒤로 물러나며 멀어질수록 점차 흐려지게 그렸다. 경물들의 입체적 양감도 빛의 방향과 결부된 명암법을 통해 묘출되었다. 세부묘사의 경우, 나무와 초가집의 선묘를 제외하고 모두 점묘로 이루어졌다. 빛에 의해 생긴 밝고 어두운 부분에 따라 농도를 달리하는 작은 입자 모양의 먹점과 짧은 필획을 가해 경물의 입체감을 재현했다. 그리고 이를 표면처리한 점획의 붓질도 수평적인 붓자국을 반복적으로 찍어 나타내는 전통적인 미법米法과 달리 서양화의 텃치방식으로 대상물의 구조를 암시하며 운영되었다.

동서미술을 융합시킨 이러한 사경산수화로의 개량화 작업에는 조선미전에 출품한 일본인 화가들의 신미술 경향으로부터의 자극과 함께 그와 친하게 교유했던 김복진(金復鎭 1901~1940)·이승만(李承萬 1903~1975), 이종우(李鍾禹 1899~1981)와 같은 서양미술 작가들도 적지 않은 도움을 준 것으로 추측된다. 특히 조각가 김복진은 미술이론에도 해박했는데, 1935년에 화단의 옛일을 회고하며 동연사 화실에서 그림에 대한 이야기를 나누었다고 했다. 김복진은 또한 서양화가 이승만과 함께 1925년의 제5회 조선미전에 출품할 작품 제작을 이상범이 작업실로 쓰던 구 경교장 바깥채에서 함께 기거하기도 했다. 그리고 이승만은 이상범과 앞뒷집에 살며 두 집 가족이 모두 가깝게 지내던 사이였다.

이밖에도 이상범이 서양화풍 조형수법을 체득하고 응용화하는 데는 1925년 초부터 손대기 시작한 신문소설의 삽화제작도 중요한 구실을 했다고 본다. 그는 1924년 9월 10일부터 『시대일보』에 연재된 번역소설 「쾌한 지도령」을 비롯해 1925년 7월 4일에서 9월까지 56회에 걸쳐 같은 신문

에 연재된 번역소설 「염복艶福」의 삽화를 그렸는데, 원근법과 짙은 그림자의 사용에 의한 두드러진 음영법과 서구인을 번안한 인물묘사 등에서 서양화풍을 놀랍도록 짙게 구사하였다.(도 104, 105)

이상범은 이처럼 새로운 조형성과를 토대로 제작한 작품들을 조선미전의 동양화부에 출품하여 1925년도에 3등상을 수상한 것을 필두로 연속 10회 특선의 대기록을 세우고 최초의 추천작가에 이어 심사참여의 영예를 안게 된다. 그의 출품작에 대해서는 1929년 무렵부터 구성이 기계적이고 표현이 천편일률적이라는 비판이 나오기도 했지만, 항상 높은 인기와 많은 관심을 끌면서 독보적인 경지로 평가되었다. 카프 소속의 미술가이면서 비평 활동을 겸했던 이갑기李甲基는 1933년 제12회 조선미전을 평하면서 이상범에 대해 "문학에 있어서 이광수와 같은 위치를 지닌 작가로 동양화부를 위압하고 있다."고까지 말한 바 있다. 이처럼 이상범은 본인도 술회한 바와 같이 조선미전을 통해 사경산수화 개척의 선두주자로서 확고한 명성을 쌓으면서 자신의 작품세계를 심화시켜 나갔다.

높아진 명성과 심화된 의식세계

이상범이 1920년대 중엽 이후 조선미전의 스타로서 이름을 날릴 때 그의 명성과 대중적 인기를 더욱 높여 준 것은 신문 삽화가로서의 활약이 아니었나 싶다. 1924년에 『시대일보』를 통해 소설 삽화를 처음 그린 그는 1927년 1월부터 조선일보사에서 잠시 일하다 그해 10월 1일에 동아일보사 학예부 미술기자로 입사하여 각종 삽화와 도안과 사진 수정 등의

일을 전담하게 된다. 현재 사용 중인『동아일보』제호도 1930년 이상범이 도안한 것에 토대를 둔 것이다. 특히 1936년 8월 일장기말살사건에 연루되어 퇴직당할 때까지 10년 가까이 근무하면서 수많은 삽화와 컷과 기행 스케치와 계절그림을 제작했다. 그 가운데 연재소설의 삽화만 1927년 10월 3일의 염상섭 「사랑과 죄」 50회 분을 시작으로 50편 가깝게 담당했다. 연재소설은 당시 신문의 판매부수를 좌우했을 만큼 독자들의 관심이 높았던 부분으로 특히 그가 그린 이광수의 「단종애사端宗哀史」(1928~29년) 217회와 「흙」(1932~33년) 271회를 비롯하여 김동인金東仁의 「젊은 그들」(1930~31년) 327회, 윤교중尹敎重의 「혹두건」(1934~35년)226회, 심훈沈熏의 「상록수」(1935~36년) 127회. 김말봉金末蜂의 「밀림」(1935~36년) 389회 등은 장안의 종이값을 올렸을 정도로 인기를 끈 것이다. 삽화는 소설의 재미를 더하는 데 중요한 요소였기 때문에『동아일보』가 당시 최고의 발행부수를 자랑하는 데 이상범도 일조했다고 할 수 있으며, 이에 따라 그의 명성과 대중적 인기도 함께 높아지게 되었다고 본다.

신문 삽화가로서의 이상범의 업무는 조선일보사와의 구독율 경쟁으로, 조간과 석간 2회 발행하게 되면서 더욱 격심해져 자신의 창작세계를 새롭게 개척하고 보다 치열하게 심화시키는 데 다소 지장을 받지 않았을까 하는 생각이 든다. 그러나 삽화를 그리기 위해 이들 소설을 누구보다 열심히 읽어야 했던 그로서는 다양한 삶의 이야기를 통해 인생과 사회에 대한 인식을 넓히는 데 도움을 받기도 했을 것이다. 특히 이러한 역사물과 시대물, 소설류와 농촌 및 귀향소설 등을 통해 농경적 삶에 토대를 두고 형성된 우리 민족 공통의 정서와 대중적 공감력에 대한 이해 증진과 더불어 개인과 민족이 공동운명체라는 자각을 점차 일깨우면서 '청전

양식'을 향해 주제의식을 심화시켜 나간 것으로 생각된다.

이처럼 이상범은 30대에 작가적 명성과 대중적 인기를 확대하면서 인생의 첫 번째 황금기를 구가하였다. 1927년 8월에 부인 여주 이씨와 결혼 10년 만에 사별하는 아픔이 있었지만, 다음해 초 본관이 수원인 백삼봉白三奉 규수와 재혼하여 가정의 안정을 되찾고 거의 한 살 터울로 첫 부인 소생의 장남 건영建英에 이어 2남 건웅建雄과 3남 건호建豪 4남 건걸建傑을 낳음으로써 4형제의 이름 끝자를 영웅호걸로 붙이고자 한 소망을 성취하기도 했다.

이상범의 이러한 30대 생애는 당시 최고의 민족 언론기관이던 동아일보사 학예부 기자 시절을 배경으로 전개되었다. 그는 조선미전의 연속 특선작가와 서화협회의 간사 등으로도 이미 명사 대열에 끼어 있었다. 특히 신문사의 학예부원과 연재소설의 삽화가로서 이광수와 최남선·김동인·염상섭·현진건·박종화·이은상·김기진 등 기라성 같은 문인들과 교유하게 되었고, 이러한 관계를 통해 삶을 더욱 풍부하게 하였다. 당시 일급의 문화 지식인들이 출입하던 요정인 명월관의 단골손님 명단에도 올라있던 그는 오척 미만의 단신이면서도 두주불사의 이름난 음주가였을 뿐 아니라, 술자리에서의 재담과 춤솜씨가 일품인 데다가 성품도 소탈하여 누구보다 친구가 많았다. 염상섭의 '횡보橫步'란 호가 이상범의 게 그림에서 유래된 것을 비롯하여 적지 않은 일화를 남기기도 했다.

이상범은 이러한 30대를 통해 앞으로의 작가적 삶을 이끌어 갈 예술관과 주제이념 등, 의식세계의 골격과 기반을 형성하고 심화시킨다. 그는 자신의 예술관을 밝힌 적은 없으나, 민족 우파적인 문화적 개량주의 경향과 더불어 이런 흐름과 관련된 이광수와 최남선, 염상섭 등의 유미주

의와 효용론이 복합된 관점을 공유한 것으로 생각된다. 개인으로서의 자기 개성과 심미적 표현을 강조하는 유미주의와 민족과 인생을 위한 효용론에 기초하여 예술을 통해 자신과 민족적 정신과 정서를 나타내고 감명과 감화를 주고자 한 견해를 갖고 있었던 것이 아닌가 싶다.

이러한 관점은 역사의식과 사회적 현실인식이 배제된 개인과 민족의 관념적 유착이란 한계도 있지만, 양자가 공동운명체라는 주체의식을 각성시키면서 청전양식 을 창출하게 하는 중요한 이념적 기반이 되었다고 본다. 그가 창작 생애의 평생 신조로 삼아 실천하고 강조한 근면성도 앞서 지적했듯이 엄격한 편모의 훈도와 함께 위대한 예술은 그만큼 성실하고 큰 노력 없이는 이룩될 수 없다고 주장한 최남선의 예술론에 의해 의식화되었을 가능성이 추측된다.

이상범이 당시 '남화南畫'로 분류되던 사경산수화를 통해 추구한 제재는 향토적 자연이었다. 우리 특유의 풍토미를 지닌 자연경관의 정취와 운치를 다룬 것인데, 같은 시기의 조선 향토주의와 밀착되어 확산된 것으로 양면적인 의미를 내포하고 있다. 즉 이러한 조류는 1920년대 중엽부터 새롭게 부상된 프롤레타리아 예술관에 의한 사회주의 선동 수단으로서의 계급주의 미술에 반대하는 순수미술론과, 민족주의 미술로 성행하면서 서양미술의 모방적 이식단계에서 탈피하고자 한 반성적 측면과, 민족적 동질성과 전통에 대한 관심을 일깨워주는 의의를 제공했다고 하겠다.

그러나 그 이면에는 당시 파시즘의 강화와 밀착되어 일어난 국수적인 신일본주의 성향의 효방과 함께 일본을 중심으로 하는 대동아주의의 지방색으로 조장됨으로써 일본식 미감과 서정양상을 동양정신의 보편성으로 삼아 조선화하는 한계를 보여주기도 했다. 따라서 사경산수화의 경우

(도 242) 이상범 〈조〉 1940 제19회 조선미전 출품작

일본 관전의 신남화新南畵 사경화풍의 영향을 부분적으로 수용하면서 향토적인 정취에 목가풍의 낭만적인 서정성을 좀 더 가미하게 되고, 화면도 원경 공간으로 구름과 안개에 의한 운무雲霧효과를 증진시켜 점차 몽환적인 분위기를 자아내는 방향으로 나아갔다.(도 242)

관전화가로 성장한 이상범도 이러한 식민지 문화 상황에서 자유로울 수 없었다. 그러나 그는 이러한 조류를 기반으로 하면서도 우리의 향토경을 통해 조화롭고 유현한 자연미와 함께 민족적 정서가 배인 풍토미를 추구하면서 조선적인 풍경과 그 고유한 정취를 발견하고 창출하고자 했다는 데 특징이 있다. 즉 향토적 자연을 무엇보다도 우리 민족의 정서와 감성과 심미의식을 배양시킨 모태로서 인식한 것이다. 그러면서 그는 이러한 풍경을 망국亡國이란 소속감 상실의 심회로 바라보면서 황량하고 적료한 느낌으로 담아내고자 했다.

이러한 의식은 그가 1935년 전주지방을 스케치 기행하면서 토로한 감상을 통해서도 부분적으로 엿볼 수 있지만, 〈수토瘦土〉, 〈황원荒原〉 등으로 붙인 그의 그림 제목에 대해 망국의 폐허에 선 값싼 우국지사의 비분강개한 탄식이라고 한 당시의 비판에 의해서도 추측해 볼 수 있다. 이 무

렵부터 그가 가을과 겨울의 소산한 풍경을 배경으로 옛 성문과 성곽을 그린 것이라든지, 1932년 현충사 중수운동에 따라 신축되는 영정각에 봉안할 충무공 이순신 장군의 초상을 충의의 화신이며 초인적인 영웅성을 강조하면서 심혈을 기울여 그린 것과, 그 완성 날짜를 쇼와년기昭和年紀로 적지 않고 그림 뒷면에 몰래 단기檀紀로 써넣은 것 등도 비록 회고적이고 관념적인 성향을 지니고 있긴 하지만 모두 이처럼 심화된 민족의식의 발로로 여겨진다.

격동기의 시련과 새로운 변화의 모색

오르막 길 다음에 내리막길이 있듯이 이상범의 40대는 30대의 영광에 비해 시련의 연속이었다. 이러한 역경은 식민지 말기의 '총동원' 시기와 해방공간 및 분단 초기 민족대립의 격동 속에서 전개되면서 50대 후반까지 이어진다. 40대가 시작되던 1936년 8월 베를린 올림픽 마라톤에서 우승한 손기정 선수 사진을 체육부 기자 이길용李吉用의 부탁으로 앞가슴의 일장기를 지운 채 신문에 게재했다가 피검되어 동아일보사를 퇴직당하고 '불령선인不逞鮮人'으로 감시받으면서 외부 모임에도 자유롭게 참석할 수 없게 된다. 이런 상태에서 중일전쟁에 이어 태평양전쟁이 일어난 1941년부터는 일제의 전시보국체제에 조선미전 최고의 저명한 심사와 참여 작가로서 동원되어 국민총력조선동맹 문화부 위원과 보국미술가 단체인 조선미술가협회의 평의원으로 추대되고 반도총후미술전半島銃後美術展과 결전미술전決戰美術》 등에 출품하였다. 그가 이러한 전시회에 내놓은

작품은 '화필보국畵筆報國'의 시국미술이 아니라 당시 윤희순이 "전쟁미술은 국가가 요구하는 사상성과 작가의 예술적 욕구의 조화가 어려운 것으로 차라리 이상범처럼 사상성을 노출하지 않는 편이 비속에 떨어지는 파종을 면할 수 있다."고 평하기도 했듯이 〈천고마비〉와 같은 그 특유의 사경산수화였다. 그러나 해방 직후 이러한 전력 때문에 친일작가로 몰려 조선미술건설본부의 회원에서 제외되고, 1949년 대한민국미술전람회(이하 약칭 국전) 창설시 심사위원으로 선정되지 못하는 좌절을 맛보게 된다. 그리고 1950년 6·25전쟁 발발 시에는 미처 피난을 가지 못해서 9·28수복 때까지 숨어 지내다 굶어 죽을 뻔한 위기를 겪기도 했다.

이러한 격동기의 시련 속에서 이상범은 가정적으로도 불행한 일이 끊이질 않았다. 1939년 한 해 동안 홀어머니와 경성부 측량기사로 일하던 호주인 상우형이 차례로 타계하는 슬픔을 당했는가 하면, 6·25사변 때는 신진 동양화가로 촉망받던 큰아들 건영이 월북함으로써 큰 상처를 받게 된다. 그리고 지병으로 오랫동안 고생하던 부인 수원 백씨도 전쟁 종료 얼마 후 타계하여 그에게 반려자를 두 번째 잃는 고통을 안겨다 주기도 했다.

이러한 격동기의 혼란과 혹독한 시련은 오히려 이상범의 작가적 삶을 긴장시키면서 창작욕구의 제고와 함께 새로운 변화를 모색케 한 것으로 보인다. 그는 타의적이긴 했지만 신문 삽화의 격무에서 벗어나 전업작가로서 창작에 몰두하게 되었으며, 시골 보통학교의 교유로 있다가 광산에 손을 댄 작은형 상무가 때마침 금광을 발견하여 그에게 집을 넓혀 주고 '청연산방靑硯山房'이란 화실까지 마련해 줌으로써 작품 제작에 더욱 박차를 가해 1937년 가을에서 겨울 사이에만 〈귀로〉(개인소장)를 비롯해 10폭 연결 병풍의 대형작품을 3점이나 남겼다. 그리고 1933년경부터 운영하던

청전화숙靑田畵塾을 통해 후진 양성에도 좀 더 힘을 쏟아 배렴·이현옥·
정용회·심은택·심형필 등 조선미전에서 특선과 입선하는 작가들을 배출
하고 자신의 화풍이 확산되는 보람을 맛보기도 했다.

　이상범은 또한 이 시기부터 직장생활의 구속에서 벗어났으면서도 활
동의 제한으로 생긴 답답함에서 탈피하기 위해 함경도 가까운 쪽에 있는
평안도 희천에서 달성금광을 경영하던 상무형을 만나러 간다는 핑계로
우리나라 최고의 절경인 금강산 순력을 자주 하면서 화풍의 새로운 변화
를 시도하게 된다. 그

는 당시 민족의 정기
가 응집된 조선심朝
鮮心의 표상으로 숭
앙되던 금강산의 무
궁한 정취와 빼어난
경승에서 받은 감동
을 핍진하게 전하기
위해 종래 볼 수 없

(도 243) 이상범 금강산 14승경 화첩 중 〈비봉폭〉 1930년대
후반 26.9 x 35.8cm 호암미술관

(도 244) 이상범 〈군봉추색〉 1939년 비단에 수묵 50.6 x145cm 호림박물관

던 치밀하고도 정확한 필치를 사용하여 탁월한 사실력을 발휘하였다. 특히 사실감을 높이기 위해 기존처럼 미점米點과, 갈필 덧칠과, 가는 단필 마준短筆麻皴의 집적에 의존하던 다소 획일적이고 단조로운 수법에서 탈피하여, 각 경물의 특질에 맞는 다양한 필묵을 구사하면서 수묵화 기법의 여러 효과에 대해 다시 눈뜨게 된 것으로 보인다. 특히 1930년대 후반 추정작인 〈금강산 14승경〉화첩(도 243)을 비롯하여 금강산 특유의 바위와 암벽을 표현하기 위해 사용한 사각형으로 예리하게 각진 필선과 부벽준斧劈皴을 연상시키는 짙고 굵은 반점 모양의 붓 터치는 1950년대 이후 청전양식의 주요 요소로 발전하게 된다.

그리고 이상범은 이 무렵부터 이처럼 재인식된 수묵화법 그 자체의 표현력과 잠재력에 대한 관심을 다른 사경산수화를 통해 실험하기 시작했다. 1939년 여름에 그린 <군봉추색>(도 244)에서 볼 수 있듯이 짙은 묵면과 간소해진 필획으로 경물의 괴량감과 표면을 처리하여 필묵법에서 보다 요약된 느낌을 준다. 이것은 붓과 먹을 경물을 나타내는 수단으로 사용하면서 서양의 점묘풍 브러시 워크처럼 반복하여 쌓아 전 화면을 균질적으로 구축하던 기존의 방법과 달리 수묵을 짙고, 옅고, 굵고 가늘고, 강하고 약한 필획과 묵조 그 자체의 표정으로 나타내고자 하는 의도를 보이기 시작한 것으로 이해된다. 즉 지금까지 붓과 먹을 묘사적 도구로 활용했다면 이러한 시도는 수묵화의 전통적인 표현력을 주체로 하여 필묵의 무궁한 조화력과 생동감을 추구하는 새로운 조형의식을 예고하는 것이다. 그리고 이처럼 붓과 먹을 수묵화 표현질로서 재인식하게 되면서 그가 1943년 4월에 『회심會心』지의 권두화로 그린 「봄풍경」 등에서 파악할 수 있듯이 전통적인 남종화의 유현한 필의와 문인화의 사의적寫意

(도 245) 이상범 〈산가〉 1948년 종이에 수묵담채 47.4 x 133.5cm 연세대박물관

的인 세계에 토대를 두고 이를 현대적 감각에 맞게 개성화하는 방향으로 나아가기 시작한다.

이와 같은 새로운 모색은 1945년 8·15해방과 더불어 본격화되어 화면은 반점 모양의 짙은 묵면과 짧은 필획이 악센트 구실을 하면서 맑고 투명한 담채 효과와 어우러져 성글면서도 보다 활기찬 분위기로 변모해 갔다. 그리고 1950년대 피난시절의 궁핍 속에서 '청전양식'의 개화를 향해 박차를 가하게 된다. 이 시기를 통해 무엇보다 제재에 있어서 조선미전의 주류를 이루었던 전답이 보이는 대관적大觀的인 향토경에서 탈피하여, 1930년대 중엽을 전후하여 신문에 주로 게재한 바 있는 자연과 인물이 함께 등장하는 소묘풍 계절그림을 확대하여 즐겨 다루기 시작한다. 이와 더불어 자연과 인간의 친화관계를 강조하며 그려졌던 전통적인 산수인물화와 세시풍정歲時風情을 소재로 그린 삽화를 결합한 듯한 화면에 야산을 배경으로 계절의 변화에 순응하며 소박하게 살아가는 소를 몰거나 지게를 진 꾸부정한 촌부의 모습이 새로운 특색을 이루며 나타나기 시작했다.

그리고 농본적 삶에 토대를 두고 형성된 우리의 정서를 자극하는 이

러한 화중인물을 화의畫意의 핵심으로 그림의 중심부에 배치하고 그 상
하좌우로 갈수록 점진적으로 흐리게 생략시킴으로써 종래의 과학적 원
근법에 의한 구성과는 다른 중핵구도를 창안하게 된다. 뿐만 아니라 반
점 모양의 짙은 묵면은 절대준折帶皴과 대부벽준을 변형시켜 결합한 것으
로 보이는 독특한 '청전준'과 유사한 양태를 띠기 시작했고, 소조간담한
풍치감을 자아내는 침엽수와 잡풀도 점차 특화되어 갔다.(도 245)

'청전양식'의 결실을 예고해 주는 이러한 조형적 변모는 1952년 피난지
대구의 미국공보원에서 처음이자 마지막으로 개최한 개인전을 통해 발표
되었다. 9월 1일에서 10일까지 원래 예정보다 이틀 연장 전시한 생애 유일
의 개인전에 크고 작은 그림 25점을 출품했는데, 당시 가장 높은 구매력
을 지니고 있던 미군들에게 향토성 짙은 작품들이 호감을 끌었던지 이들
의 주목을 받고 대부분 미국으로 건너갔다.

청전양식의 완성

1953년 7월 휴전협정 조인으로 전쟁이 종료되자 이상범은 이듬해 초
서울 누하동 집으로 50대 후반의 초로初老의 모습이 되어 돌아온다. 그
는 이때부터 국전의 심사위원과 예술원 회원과 대한미협의 고문으로 추
대되는 등 미술계의 지도급 중진인사로 위상을 공고히 했으며, 홍익대 교
수와 동아일보사 고문으로 활동하면서 안정된 생활을 누리게 되었다. 특
히 일장기 말살사건 이후 손을 떼었던 신문소설의 삽화를 다시 그리기
시작하여 특유의 성실성과 근면성을 다시 발휘하면서 69세가 되던 해인

1965년까지 계속하였다.

그리고 1959년에 정부의 공보실과 미8군 합작으로 우리의 전통회화를 해외에 소개하기 위해 창작과정과 작품세계를 테마로 문화영화를 만들었을 때 그가 한국의 화가로 선정되었을 만큼 이 분야의 대표적 작가로 명성을 확고히 했을 뿐 아니라, 예술원상 공로상을 비롯해 문화훈장 대통령장과 3·1문화상 예술부문 본상, 서울시 문화상 등을 수상하는 영예를 안기도 했다. 가정적으로도 4남 건걸이 장남 건영의 월북으로 상처난 마음을 치유라도 해주듯 1954년의 제3회 국전 때부터 입선과 특선을 하며 신진 동양화가로서 성장해 갔으며, 또 1961년에는 상처한 지 5년 만에 본관이 청주인 한정희韓貞熙 여사와 세 번째로 결혼하여 노년의 반려로 삼게 되었다.

새로운 전형의 한국적 풍경화를 창조해 낸 '청전양식'은 이러한 그의 생애 제2의 황금기를 맞아 꽃피우게 된다. 그는 전쟁의 참화와 빈곤이 억눌르던 피난지에서 급진전시킨 양식을 상대적으로 안정적 국면을 제공해 주던 환도기를 통해 본격적으로 추구하기 시작했다. 이 때의 심정을 그는 1955년 6월 『조선일보』와의 인터뷰에서 "어떠한 사람이라도 우리나라의 것이라고 느껴질 수 있고 알아볼 수 있는 그러한 우리 민족 고유한 정취를 어떻게 하면 현대라는 이 시대에서 창조할 수 있는가 하는 것이 내가 지금 하고 있는 가장 중요한 일이다."라고 밝힌 바 있다. 그리고 이러한 것을 학도의 마음으로 우리의 고유한 전통에서 찾고 연구하려는 것이 그의 최근의 모색이라고 말했다. 그는 이처럼 우리 민족 공통의 정서를 우리 민족 누구나 공감할 수 있는 양식으로 구현하기 위해 집 부근을 지나가는 시골사람이나 집에 물건을 팔러 온 아주머니까지 붙잡고 자기 그

림을 보여주면서 어떻게 느껴지는지 그 감상을 물었다고 했을 정도로 열정을 보이기도 했다.

이상범의 이러한 창작이념과 주제의식은 앞서 언급했듯이 이미 30대부터 심화된 것으로. 40·50대를 통해 붓과 먹의 고유한 잠재력을 재인식하고 표현질로서의 수묵미를 탐구하면서 내용과 형식이 통일된 한국적 풍경의 전형을 이룩하고자 한 노력으로 계속해 왔는데, 이 무렵부터 강한 신념과 집념으로 더욱 열렬하게 추구하게 된 것이다. 이처럼 그동안 집착해온 노력에 박차를 가하게 되는 데는 1950년대 중엽부터 전후 문화의 새로운 방향 모색과 결부되어 일어난 전통에 대한 논의에서도 일정한 영향을 받았을 것으로 생각된다. 그 중에서도 특히 '가장 민족적인 것이 가장 세계적이다'라고 말한 괴테의 격언에 의거해 민족적 특성을 강조하면서 이를 과거의 가치에 입각하여 찾고자 했던 예술원 회원을 비롯한 기성세대의 복고적 전통계승론의 입장과 보다 더 밀착되어 의식화되었다고 본다.

이러한 관점과 함께 이상범은 더욱 완숙해진 기량 등을 토대로 하여,

(도 246) 이상범 〈산가한설〉 1957년 종이에 수묵담채 65 x 107cm 개인소장

1950년대 초에 기존의 발전맥락에서 질적인 전환을 시도한 작풍을 '청전 양식'이란 독보적인 경지로 완성시키면서 근대 한국산수 화풍과 풍토미의 한 전형을 창조해 낸다. 이 무렵부터 우리나라 산천 어디서나 본 듯한 평범한 야산과 둔덕, 완만하게 경사진 언덕과 들판, 맑은 계류와 정감어린 수목들과, 이처럼 소박한 자연을 무대로 성실히 일하며 강인하게 살아가는 순박한 촌부의 모습이 사계절의 변화 속에서 서정세계를 대변하고 우리들의 향수를 자극하는 환기물로서 정착된다.(도 246) 이처럼 이상범의 경물들이 우리 모두의 정서와 삶을 배태시킨 고향과 같은 친근감을 주는 한국적 정취의 모태로서의 의의와 함께 각박한 세상과 고단한 삶을 순화하고 위로해 주는 안식처와 이상향으로 다루어지면서 현실경보다는 이런 관념을 충족시키는 보편경으로서 정형화를 이루게 된 것이다.

붓과 먹도 필치와 묵조와 먹빛의 완숙한 조화를 통해 풍부하고 유현한 수묵미와 함께 경물들의 정취와 운치를 한층 더 높이는 방향으로 개성화되면서 독자적인 수법을 이룩하였다. 각 경물들의 심한 구별보다 서로 어울리게 해야 한다는 그의 지론대로 대상물의 세부에 집착하지 않고 거침없이 구사된 필묵은 작가의 정신과 자연의 본성을 반영하며 작품 세계를 한 호흡으로 이끌어 주었다. 특히 굵고 가는 붓질 폭의 차이가 심한 추사체秋史體의 이미지를 연상시키기도 하는 청전준의 강렬한 터치는 화면에 독특한 활력과 생동감을 불러일으킨다. 그리고 그림의 중앙부를 화의의 핵심으로 삼아 짙게 나타내고 상하좌우로 갈수록 흐린 먹을 덧칠하여 자욱하게 우려서 자연의 무궁하고 신선한 대기감과 세속에 오염되지 않은 탈속 공간으로서의 유현한 느낌을 강조했다. 이와 같은 방법으로 경물들도 대상의 윤곽부를 흐리고 그 내부를 진한 먹으로 표현하여

(도 247) 이상범 〈산고수장〉 1966년 종이에 수묵담채 56.5 x 128cm 개인소장

양감 조성과 함께 이런 분위기를 증진시키면서 모두 하나로 혼용되어 어우러지는 세계를 창출한 것이다.

이상범은 환도 이후의 50대 후반에서 60대 초반에 걸쳐 완성시킨 이러한 청전양식을 1960년대 전반의 60대 후반을 통해 보다 더 무르익은 솜씨로 탐닉하면서 더욱 심화시켜 나갔다. 구도는 옆으로 길어진 횡장한 화면과 더불어 3단의 수평 구성으로 단조성을 띠어 갔지만, 경물들의 계산된 포치에 의해 동세를 조절하고 숙달된 붓놀림에 의해 화면은 보다 깊고 풍부해졌다. 특히 발묵법과 운염법의 유현한 조화와 담채의 맑고 투명한 효과와 함께 중간먹색의 심오한 맛은 어떠한 매재와, 어느 누구의 솜씨로도 흉내 내기 힘든 달인의 경지를 보였다.

경관은 느린 경사의 평퍼짐한 야산을 배경으로 수목과 소로와 계류를 사계절의 경색과 정취에 담아 나타내고, 여기에 화중인물을 그려넣었다. 봄 풍경에는 낚시꾼의 모습으로, 여름 풍경에는 아침 일찍 일하러 나가는 농부의 모습으로. 가을 풍경에는 귀가하는 농부나 강상어락江上漁樂하는

어부의 모습으로, 겨울 설경에는 물지게를 지고 돌아오거나 등짐을 지고 산길을 가는 촌부의 모습 등으로 등장시킴으로써 우리들을 한국적 계절의 자연미와 함께 향토적 서정과 서사의 세계로 이끌어 준다.(도 247)

그리고 산중턱에 외딴 초막집을 그려 넣어 유거幽居의 소망을 나타내거나, 산위에 고성古城과 고사古寺와 고각古閣을 배치하여 옛 전통에 대한 그리움의 정서를 표현하기도 했다. 이러한 경관과 제재의 반복된 추구는 작가정신의 빈곤에 따른 제작의 상투화이기 보다도, 산업화와 서구화로 급속히 치닫는 1960년대 이후의 세상에서 사라져가는 지난날의 전통과 고향을 민족적 정신과 정서의 원천으로서 애착하고 집착했기 때문일 것이다.

달관의 경지로 침잠

이상범은 1966년 70세가 되자 작품에 '고희古稀' 또는 '칠십옹七十翁'으로 간지와 함께 자신의 나이를 이례적으로 기입하고 생애의 막바지에 도달했음을 의식하기 시작한다. 이 때부터 그는 1950년대에 다시 시작한 『동아일보』의 신문 삽화 제작을 완전히 그만 두었고, 1962년 정년퇴임했지만 명예교수로 계속 출강하던 홍익대에도 더 이상 나가지 않는 등, 사회적 활동을 대부분 정리하고 칩거상태로 들어가게 된다. 1969년부터는 건강이 악화되어 국전 출품도 종료하고 투병생활을 했으나 결코 붓을 놓진 않았다. 1971년 12월 18일자『선데이 서울』에 실린 인터뷰 기사에서 "그동안 건강이 나빴지만 죽을 때까지 학도의 자세로 계속 그리겠다."고 했

(도 248) 이상범 1972년 절필작 유족소장

듯이 늙고 병든 생의 마지막까지 창작을 향한 집념을 버리지 않았다.

이상범은 당시 화단의 우뚝 선 거봉으로 최고의 명성을 지니고 있었다. 그러나 사회와는 거의 단절한 채 집안에서 화초와 꿩과 비둘기와 물고기 등을 기르며 평생 확신을 두고 자신이 이룩한 그림 속의 자족 공간과 심미세계로 침잠해 갔다. 세상과 가족을 포함한 외부세계와의 시비에서 벗어나 자연의 영원한 이상경을 찾아 자기 작품세계로 귀의해 갔으며, 이것이 그가 만년의 고독 속에서 도달한 달관의 경지였다.

이상범은 죽는 순간까지 자신이 창조한 한국적 풍경을 통해 자연과의 영원한 합일을 꾀하다가 1972년 5월 14일 오후 5시 30분 누하동 자택에서 미완의 절필작(도 248) 2점과 창작의 산실이던 청연산방을 영구히 보존해 달라는 유언을 남기고 숨을 거두었다. 그가 76세를 일기로 세상을 뜨자 각 일간 신문들은 "향토적인 주제와 독자적인 기법", "수묵산수의 독보적인 존재", "한국미의 본질 구현", "한국적 독특한 그림 확립", "한국의 흙냄새를 화폭에 담으려는 일념", "유원하고 향토적인 주제에 독특한 개성" 등의 평을 곁들여 거성의 타계를 일제히 보도했다.

한국적 산수풍류의 조형과 미학
– 소정 변관식의 회화

변관식의 재발견

철저하게 관변작가로 성장해 온 청전 이상범(靑田 李象範 1897~1972)에 비해 비관변작가로 활동한 소정 변관식(小亭 卞寬植 1899~1976)의 사회적 명성은, 그다지 화려하지 못했다. 변관식이 각광 받기 시작한 것은 그의 생애 말년에 해당하는 1970년대에 이르러서이다. 이 시기는 제3공화국이 정통성을 확보하고 장기집권을 획책하기 위해 '조국 근대화'와 함께 한국적 민족주의를 고취함에 따라 한국학이 진흥되고 한국화 붐이 일어났는가 하면, 미술사에서도 조선 후기의 실경산수화와 같은 전통에 주목하기 시작하던 때였다.

이러한 시대 분위기에서 변관식은 '고희기념전'과 '동양화6대가전', '현

이 글은 『한국의 미술가-변관식』(삼성문화재단, 1998)에 수록한 것을 『소정, 길에서 무릉도원을 보다』(국립현대미술관, 2006)에 축약하여 게재한 것이다.

대화랑 초대전', '동아일보사 회고전' 등을 통해 사회적 조명과 더불어 새롭게 평가받기 시작한 것이다.[1] 그러나 변관식의 진가는 그의 타계 이후 본격적으로 논의되었고, 이상범과 함께 근대 전통화의 월등한 존재이며 '상반된 특질'의 '두 전형'으로 최상의 미술사적 평가를 얻게 된다.[2]

변관식이 이처럼 근대미술사의 거목으로 높은 평가를 받게 된 것은, 무엇보다도 그가 조선후기 겸재 정선의 실경산수화 전통을 계승하면서, 한국 산수의 아름다움과 특질을 우리의 정서에 기초한 독창적인 근대형식으로 재창조해냈기 때문이다. 특히 그가 금강산그림을 통해 완성시킨 역동적이면서 사실적인 화풍은 '소정양식'의 전형으로 강조되었으며, 한국적 풍류의 흥취와, 산야의 야취를 가장 잘 표현한 것으로 호평되었다. 이러한 변관식 창작세계의 특징과 예술적 성과는, 그의 외고집과 반골적인 기질과 같은 강한 개성의 소산이면서, 우리 근대기 '민족' 미술에 대한 자각의 발로였다는 점에서 더욱 각광 받은 것이다.

변관식에 대한 대부분의 평가는, 그의 절정기를 이러한 '소정양식'이 완숙되는 1950년대 후반에서 10여년간으로 보고, '민족적 명승'인 금강산의 여러 경관을 특유의 활기찬 필묵미와 함께 사실적으로 담아낸 이 시기의 화풍을 가장 독창적이고 성공적인 것으로 부각시켜 왔다. 그러나

1 이러한 재평가에는, 이구열의 「화필 60년-소정 변관식화백」, 『중앙일보』(1971.11.27)과 최순우의 「수묵산수의 독보적 존재」, 『동아일보』(1972.12.13); 이경성의 「반골의 미학」, 『홍익미술』3(1974)과 「소정 변관식의 예술」, 『소정 변관식화집』(동아일보사, 1974) 등이 주도했다.

2 변관식의 사후 미술사적 평가는, 한진만의 석사논문인 「소정 변관식 산수화에 관한 연구」(홍익대 대학원, 1977)에서 시작되어, 문고판으로 출간된 오광수의 『소정 변관식』(열화당, 1978)과 홍용선의 『소정 변관식』(열음, 1978) 이후, 1985년 현대화랑과 동산방화랑에서 공동 개최한 '청전과 소정' 전시회 도록에 수록된 이구열의 「청전과 소정, 그 상반된 특질의 위대함」과 유홍준의 「근대 한국화의 두 전형-청전·소정 산수화의 미술사적 평가」에 의해 통설화 되었다.

변관식 60대의 '소정양식'인 전기 소정양식은, 근대 일본의 신남화풍에 토대를 둔 사생적 리얼리즘의 자장에서 발효된 것이다. 그의 예술적 결실은 '금강산'이란 특수 경관의 구속에서 벗어나, 고전경과 향토경을 결합한 영원한 이상경을 향해 고졸한 회화미를 추구한 70대의 '소정양식'인 후기 소정양식에서 새롭게 발견해야 하지 않을까 싶다.[3] 이러한 관점에서 변관식 창작세계의 변화 과정을 개관해 보고자 한다.

규범의 습득과 개량

황해도 옹진에서 한의사 변정연卞晶淵의 차남으로 태어난 변관식이 화가의 길로 나서게 된 것은 그의 외조부가 개화기 서화계의 대가였던 소림 조석진(1853~1920)이었기 때문이다. 조선 말기의 조정규로부터 이어져 온 화원집안인 외가의 그림 재주를 타고났던 듯, 12세에 상경한 변관식은 보통학교에 다니면서 '도화'에 남다른 재능을 보였다.[4] 보통학교 졸업 후 조석진이 촉탁으로 있던 총독부 공업전습소의 도기과에 입학하여 거친 그릇 표면에 그림을 그리는 도화陶畵를 2년간 배우면서 특유의 강한 필력을 기른 것으로 보인다.

공업전습소를 마치고 18세 되던 해인 1916년부터 변관식은 조석진의

3 홍선표, 「한국적 이상향과 풍류의 미학: 변관식 작품론」, 『한국의 미술가-변관식』(삼성문화재단, 1998); 「소정 변관식-산수화의 근대적 개량과 초극」, 『월간미술』(1998.6) 참조.
4 변관식의 말년 회고에 의하면, 자신의 화가 입문이 외조부의 후광 때문으로 인식되는 것을 싫어했던 모양으로 자기 '도화' 재능을 어의동(지금의 연건동)공립보통학교의 일본인 교사가 발견했음을 강조했다. 변관식, 「나의 회고록」『화랑』(현대화랑, 1974 여름) 15~17쪽 참조.

문하에서, 사촌 형제인 조광준(趙廣濬 조석진의 친손자)을 비롯해 김창환金彰煥, 박승무朴勝武 등과 함께 지도를 받았다. 그리고 낮에는 서화미술회에 나가 일종의 연구생 자격으로 그림을 배우는 등, 본격적으로 수련기를 맞이하게 된다. 동양화 1세대들 가운데 이상범과 노수현 등이 주로 심전 안중식의 산수화풍을 따른 데 비해 그는 특히 조석진의 영향을 많이 받았다. 그의 활달한 붓놀림이나 짙고 강한 묵법 등은, 안중식에 비해 대담하고 호방한 수묵풍을 즐겨 구사한 조석진의 화풍에 더 가깝다. '교巧'하게 그리는데 능한 안중식과는 대조적으로 '실實'하게 그리는 것을 지향한 조석진의 제작 태도는 변관식에게 평생을 두고 작용한 것으로 생각된다.

(도 249) 변관식 〈촉산행려도〉 1922년 비단에 수묵담채 214.5 x 70cm 개인소장

1922년까지 이어진 변관식의 수련기 산수화풍은, 1918년 여름에 그린 〈산수〉 6폭병풍과 1919년의 〈산수〉, 1920년의 〈사계산수〉 10폭병풍, 1922년 제1회 조선미전 출품작 〈촉산행려도〉(도 249)에서 볼 수 있듯이 정형화된 고전적 이상경을 그린 것이다. 관학화된 남북종 혼합풍으로 그려진 이들 방고풍倣古風의 정형산수화는, 조선 말기의 장승업과 김영이 청대 사왕오운四王吳惲의 화풍을 토대로 고원법의 꽉 찬 구도와 함께 송곳니처럼 생긴 이빨형 돌기가 있는 구름 모양의 산형을 전형화한 것으로, 안중식과 조석진에 의해 계승되어 '동

도東道'의 수호차원에서 개화기에 유행했고, 서화미술회의 지도양식이 된 것이다.[5] 변관식이 그 중에서도 담청의 애용과 짧고 거친 피마준의 구사, 중경의 운무 공간을 강조하여 오행감을 증진시킨 수법은 조석진의 화풍을 따른 것으로 보인다.

외조부 조석진의 문하에서 전통회화의 창작 규범과 방법을 도제식으로 습득하며 작가 생활을 시작한 변관식은, 1920년대에 이르러 조선총독부 주최의 관전인 조선미전이 창설되고 이를 통해 서화계가 조선화와 일본화가 공존할 수 있는 '동양화'로 재편되면서, 서화미술회 출신의 신진 화가들과 함께 산수화의 근대적 개량에 앞장서게 된다. '동양화'로의 개량화는 1920년 7월과 11월에 변영로의 「동양화론」(『동아일보』)과 김창환의 「예술시론」(『매일신보』)을 통해 촉구된 바 있으나, 그가 기존의 와유물(臥遊物)식의 중세적 정형산수를 구식으로 생각하고 새로운 변화를 의식적으로 모색하기 시작한 것은, 제1회 조선미전이 열린 다음 해 1923년 3월 초였다. 이상범. 노수현. 이용우와 동연사(同研社)를 결성하면서 부터인 것이다. 조선미전에 출품된 일본인 화가들의 신화풍에 자극을 받은 이들은, 미국 유학을 다녀온 맴퍼드상회 주인이며 서화협회 명예회원이던 이상필 李相弼의 후원으로 그의 서대문 저택(지금의 삼성강북병원) 바깥채를 제작 장소로 삼아 '새시대'에 부합되는 화풍의 '개량' 또는 '개조'를 꾀하였다.

이들이 집단적으로 추구한 화풍은, 그룹 결성 20여일 뒤에 열린 제3회 서화협회전과, 두 달 뒤에 개최된 제2회 조선미전의 출품작을 통해 엿 볼 수 있다. 변관식의 협전 출품작인 〈어느 골목〉(도 250)의 경우, 동

5 홍선표, 「한국 근대수묵채색화의 역사-'동양화'에서 '한국화'로」 『아름다운 그림들과 한국은행』 (국립현대미술관, 2000) 29~31쪽 참조.

(도 250) 변관식 〈어느 골목〉 1923년 제3회 서화협회전 출품작

네 주택가 뒷골목의 정경을 근경 중심으로 그린 것으로, 전년도인 1922년 제1회 조선미전에 입선한 〈촉산행려도〉와 주제와 형식면에서 획기적 차이를 보인다. 불과 10개월 사이에 돌변한 이러한 변화는 근대 일본 남화의 사생 양식을 차용하여 이루어진 것이다. 당시 『동아일보』와 『개벽』 등에서도 종래 우리 화단에서 볼 수 없던 사생적 화풍을 구사하여 새 기분을 표현한 것이라고 평했다.

이처럼 기존의 중세적 조화경 또는 군자풍의 규범화된 자연경에서 벗어나 국가와 국민의 영역인 국토의 이름 없는 '무명 경관'='보통 경관'인 향토경이나 일상적인 '생활 풍경'을 필묵에 의한 사생적 리얼리즘으로 나타낸 수묵사경화로의 전환에 있어서 변관식의 〈어느 골목〉은 이상범의 〈해진 뒤〉와 함께 가장 급진적 경향을 보여준 의의를 지닌다. 특히 변관식은 제3회와 제4회의 조선미전 동양화부에서 연속으로 4등상을 수상하며 두각을 나타내자, 고종 때 궁궐 살림을 맡아 치부한 이봉래의 아들이며 서화협회 명예회원과 고려미술원 찬조원이던 이용문의 후원으로 1925년 가을, 채색인물화의 새 기수 김은호와 함께 '신미술'의 본고장인 동경으로 유학가게 된다.

변관식의 동경 유학은 제국미술원 회원으로, 문전文展과 그 후속 관전인 제전帝展의 심사원을 역임한 일본 관동關東 남화의 대가, 고무로 스

이운小室翠雲의 초청 형식으로 이루어진 것 같다. 당시 『매일신보』에 의하면, 이용문이 고려미술원 동인으로 조선미전에 입상한 김은호와 변관식 등을 축하하는 모임을 자택에 마련하고 1924년의 조선미전 심사원으로 내한한, 고무로를 초청한 바 있다. 이 자리에서 고무로는 "내년 가을 일지日支미술협회 전람회에 고려미술원 제씨를 정식으로 청할 터이니 이 기회에 일지선日支鮮 즉 동양의 미술을 대동단결하여 서양미술에 대항하여 보자"고 했고, "주인 이용문씨를 비롯하여 미술원 동인 제씨는 감사함을 마지아니하였다"고 한 기사 내용으로 미루어 짐작할 수 있다.[6]

변관식은 이처럼 고무로의 초청과 이용문의 후원으로 1925년 가을부터 4년간 동경에서 신남화를 본격적으로 익히게 된다. 이 무렵 일본에서는 서양의 신흥미술인 후기 인상주의와 표현주의의 대두로 촉발된 남화의 재평가에 따라 '신남화' 운동과 붐이 전 미술계로 확산되고 있었다.[7] 변관식은 이러한 붐에 따라 자신의 화풍 쇄신에 박차를 가한 것으로 보인다.

변관식의 쇄신 작업은 동경 체류 중에도 계속 응모한 〈옹울〉, 〈성북정협〉, 〈소사문종〉(도 251) 등, 조선미전의 출품작들

(도 251) 변관식 〈소사문종〉 1929년 제8회 조선미전 출품작

6 「翠雲 화백을 주빈으로-內鮮화가 交驩」『매일신보』 1924년 6월 3일자 참조.
7 千葉 慶, 「日本美術思想の帝國主義化-1910~20年代の南畵再評價をめぐる一考察」『美學』 213(2003.6) 56~66쪽 참조.

을 통해 엿볼 수 있다. 과장되게 뒤틀린 경물들의 굴곡진 형태와 구도, 몽환적인 분위기와 고사리 모양의 장식풍 나무 묘사법과 갈필의 과잉된 사용, 그리고 물상의 윤곽 주위를 여러 번 붓질하여 몰선적沒線的인 느낌과 외운적外暈的인 효과로 체적감을 내는 기법 등은, 당시 남화원과 제전을 무대로 활동하던 시라쿠라 니호白倉二峰라든가, 야노 데츠잔矢野鐵山, 히로오카 간시廣岡寬之, 이나가키 긴소오稲垣錦莊 등, 신남화 화가들의 화풍을 짙게 반영한 것이다.[8]

이처럼 변관식은 근대 일본의 신남화풍을 토대로 수묵사경화의 개량양식을 전개했으며, 이러한 요소들이 전기 소정양식 형성에 중요한 구실을 하게 된 것으로 보인다. 특히 암석이나 논두렁. 가옥. 나무 등의 윤곽주위를 여러 차례의 붓질로 짙게 구획하여 당시 광의의 표현주의로 인식되던 큐비즘의 입방체를 연상시키면서 물상의 입체감과 체적감을 증진시킨 수법이라든지, 필획을 중첩시키며 표면의 양감을 처리하던 고무로 스이운의 적묵법積墨法, 그리고 근대 일본 최고의 문인화가였던 도미오카 뎃사이富岡鐵齋의 묵기墨氣 풍부한 필취 등은 전기 소정양식의 전형화 작업에 기본요소로 작용된다.

유람과 산수풍류의 체득

1929년 가을에 귀국한 변관식은, 신흥미술과 결합된 자신의 신남화풍 수묵사경화가 조선미전에서 이상범 중심의 관학풍에 비해 각광을 받

8 홍선표. 「한국적 이상향과 풍류의 미학: 변관식 작품론」 36쪽과 37쪽의 삽도들 참조.

지 못했을 뿐 아니라, 제8회전 출품작에 대해 안석주가 조잡한 화풍이라며 관전에서 제외될까 초조한 나머지 개성을 잃어가고 있으니 응모하지 않는 것이 좋겠다는 평문을 싣자,[9] 관변작가로서의 출세를 포기하고 방랑과 유람 생활로 30대를 보내게 된다.

근대 일본에서도 화가들이 지방을 전전하면서 전시를 하고 사생 여행을 하는 것이 성행했듯이, 변관식은 광주와 전주, 개성 등지에서 전람회를 열고 금강산 등을 유람하며 그림을 그렸다. 이 시기 그의 화풍은 지방 애호층의 취향을 의식한 때문인지, 신남화의 개량풍을 극복하기 위한 일환이었는지 몰라도, 전통적인 남종산수화로 경도되는 경향을 보였다. 이러한 변화는 그의 좌절감에서 비롯되기도 했지만, 당시 서양미술에 대한 남종화 또는 문인화 우월의식 및 동양주의의 팽배에 따른 전통과 상고 취향과도 결부된 것으로, 향후 그의 창작 세계의 한 축을 이룬 의의를 지니기도 한다.

변관식은 30대의 유람기를 지방 애호층의 취미와 상고적 전통주의의 관념적 취향으로 일부 무기력하고 상투적인 작품을 남발하기도 하고, 현실에서의 결핍감이나 갈등에서 도피하기 위해 음풍농월에 빠져들기도 했다. 그러나 그는 이 기간을 통해 세속적인 출세와 명리의 구속에서 벗어나 자유분방한 유람자의 몸으로 팔도를 주유하면서 당시까지도 강하게 남아 있던 조선조의 산수풍류 미학과 전통을 체득할 수 있었던 것이 아닌가 싶다. 그리고 금강산을 비롯한 우리의 절경을 유람하면서 그 특질과 풍토미를 직접 체험하고 탐승의 흥취와 함께 내면화시킨 것으로 생각된다.

이처럼 우리 고유의 자연관을 배태시키고 풍류의식을 촉발시킨 산수

9 안석주, 「미전인상」(3), 『조선일보』 1929년 9월 10일자 참조.

(도 253) 변관식 〈강촌유거〉6첩병풍 1939년 종이에 수묵담채 135.5 x 354cm 호암미술관

(도 252) 변관식 〈누각청류〉 1939년 종이에 수묵담채 108.5 x 108cm 개인소장

명승에서 받은 인상과 감동은 소정양식 창출의 서정적 기반이면서 미학적 원천이라는 점에서 각별한 의미를 지닌다. 결과적으로 우리의 자연미와 풍류 미학의 전통을 체득할 수 있는 기회를 제공해 준 변관식의 이러한 방랑은, 40대 초에 진주에서 만난 강씨와 결혼하여 그곳에서 가정을 꾸미면서 안정을 찾게 된다.

변관식은 이 무렵부터 〈누각청류〉(도 252)를 비롯해 향토경을 목가적인 사경산수화풍으로 표현하는 새로운 창작태도로 심기일전한 모습을

보이기 시작했다. 1939년 여름에 그린 〈강촌유거〉(도 253)도 당시 대표적인 작례 중 하나이다. 형식적 습득보다 마음으로 터득하는 '심득心得'의 경지를 중시하기 시작한 자신의 변모된 자세를 "체득된 마음을 손이 응한다得之心, 應於手"는 화론에 의탁해 화면 상단에 적어 넣었다. 화본풍의 남종산수가 아닌 어느 강마을의 실경에 의거한 배산임수背山臨水의 촌락과 전답을 연폭의 화면 위에 심원경과 고원경, 평원경의 복합 구도를 통해 파노라마처럼 펼쳤다. 특히 고원경을 중심으로 좌우에 심원과 평원경을 배치하여 양쪽으로 오행감을 조성하는 배열 방식은, 송대 산수화풍에 근거한 동양화의 신고전주의 경향과 상합되는 것으로, 향후 그의 횡피橫被형식의 전형 구도로 뿌리내리게 된다. 그리고 울퉁불퉁하고 굴곡진 지형과 묵조의 다양한 울림과 까칠한 갈필 효과와 함께 세밀하면서 운치 있는 필치와 담채로 우리 경관의 풍토적 아름다움과 목가적 정취를 진솔하게 표현해냈다. 아직 변관식 특유의 적묵법과 파선법破線法의 전형에는 못 미치지만, 붓을 눕혀 긋거나 누르고 문질러 나타내는 준찰법의 확대로 준비기의 양상을 보여준다.

전기 소정양식의 형성

30대 시절의 방랑과 유람을 끝내고 불혹의 장년인 40세에 접어든 변관식은 향토경에 대한 재인식과 실경에 의거한 진실된 표현을 자각하며 새로운 화풍을 모색하던 중, 8.15 광복을 맞았다. 일제 강점으로부터 해방되자 그는 총독부 관전을 외면한 작가로 분류되어, 왜색을 몰아내고

(도 254) 변관식 〈무창춘색〉 6첩병풍 1955년 종이에 수묵담채 136.5 x 334.5cm 이건희컬렉션

민족정기를 바로 세워 자주적 국민국가를 건설해야 하는 시대적 과제에 당면한 전통화단의 중진으로서 조선미술본부 동양화 분과위원을 비롯하여 제1회 국전의 심사위원 등, 미술계의 중책을 맡게 된다. 그는 이러한 역사적 전환기를 맞이하여 작가적 책무를 다시 생각하게 되고, 민족미술로의 지향을 자각하게 된 것으로 보인다.

변관식의 이러한 의식 전환이 조형적 성과로 나타나기 시작한 것은, 6.25 전쟁으로 피난 갔다가 1954년 서울로 돌아와 성북구 동선동에 정착하여 '돈암산방'이란 화실을 마련하고 창작에 몰두하면서부터였다. 해방전 몇 년간 살았던 전주 근교 마을의 봄빛 완연한 경색을 그린 1955년의 〈무창춘색〉(도 254)이 대표작으로, 진전된 적묵과 파선법에 의해 소정양식으로 성큼 다가섰다. 이러한 그의 노력이 결실을 맺으며 전형화를 이룩하기 시작한 것은 특유의 외고집과 반골기질을 발휘하여 당시 국전 운영의 편파성을 신문지상에 공개적으로 고발하고, 재야 작가의 길을 걷기 시작한 1957년경부터이다.

관전인 국전에 불만을 품고 다시 야인으로 돌아온 변관식은 30대의

방랑시절과는 달리 우리 산천에서 받은 감흥과 미감을 민족미술로 승화시켜 한국적 산수풍류의 이상향을 구현하는 데 혼신의 힘을 기울이게 된다. 그는 이 무렵부터 민족정기의 표상이면서 한국적 자연미의 정수인 금강산을 화폭에 본격적으로 올리기 시작했다. 그리고 1959년 여름에 쓴 「미술의 한국적 독특성」이란 글을 통해서도 강조했듯이,[10]

(도 255) 변관식 〈외금강 삼선암추색〉 1959년 종이에 수묵담채 150 x 117cm 개인소장

(도 256) 변관식 〈금강산 구룡폭〉 1960년대 전반 종이에 수묵담채 121 x 91cm 이건희컬렉션

10 변관식은 「미술의 한국적 독특성」, 『자유공론』(1959.7) 109~115쪽에서 "우리나라 회화예술의 고유성의 획기적인 창시자로서 겸재화풍은 현재(심사정)마저 폐기함에 따라 그 뒤 별로히 이렇다할 후계자가 없어지고 만 것이 至恨하기 이를 데 없는 노릇이다. … 일제의 잔재가 그 냄새를 오늘에까지 간혹 풍겨오는 것이 사실이다. 물론 그렇다고해서 그것을 전적으로 배격한다는 것은 좀 고루하다고 볼지 모르겠으나, 이를테면 좋은 것은 취하고 나쁜 것은 버려야 한다. … (그러나) 어디까지나 우리의 정취가 흐르고 우리의 풍속이 거기에 조화되도록 하는 데서만 우리의 본연한 자태를 그 속에서 찾을 수 있을 것이다"고 했다.

단절된 조선 후기 정선의 실경산수화 전통을 계승하면서 자신의 창작 세계를 발전시켜 이상범의 청전양식과 함께 가장 한국적인 근대 산수화풍으로 평가받는 전기 소정양식을 완성시킨다.

1959년 가을에 그린 〈삼선암추색〉(도 255)은 이 시기 그의 금강산 그림의 대표작이며, 전기 소정양식의 창작세계를 가장 잘 보여준다. 장대한 암봉 너머로 조망되는 삼선암 골짜기의 깊고 장엄한 절경을 역동감 넘치는 극적인 구도로 잡아내고, 첨봉과 바위덩이들의 오묘한 조화와 빼어난 기상은, 농담을 달리하는 먹을 겹쳐 그으며 쌓아 올린 적묵법과, 먹이 뭉쳐진 부분에 다시 진한 선을 긋고 점을 찍어서 깨는 파선법으로 나타내어 매우 강렬한 인상을 자아낸다. 특히 〈금강산구룡폭〉(도 256)은 각진 암석의 입체감과 체적감을 높이기 위해 1920년대의 신남화 수묵사경화 개량양식에 토대를 두고, 윤곽을 수직과 수평선으로 교차되게 반복적으로 그어 표현함으로써 큐비즘의 입방체를 연상시키는 조형 효과와 함께 힘찬 동세와 강한 괴량감을 느끼게 한다.

이러한 금강산 그림은 수묵사경화의 개량양식을 기반으로 유람 시절 경관에서 받은 인상에 의거한 형상 기억으로 표현된 것이다. 기억 속의 형상에는 대상의 특질이나 당시의 감흥이 짙게 담겨있기 때문에 좀 더 생동적이고 감동적인 화면을 만들 수 있었을 것이다. 또한 그는 자연 경관과 작가의 감정을 결합하는 매개체로 두루마기에 갓을 쓰고 등을 구부린 채 지팡이를 잡은 행락객들의 이동하는 모습을 배치하여, 화면에 동감 부여와 시선 유도의 구실과 더불어 절경에서 촉발된 탐승의 흥취를 현장에서 느끼는 것과 같은 효과를 주기도 했다. 이러한 탐승객들의 바쁜 발걸음은 자연친화와 산수풍류의 감흥을 동시에 보여주는 등, 화면

감정을 고양시키는 핵심적 역할을 한다는 점에서 소정양식의 키워드라고도 할 수 있다.

변관식의 화풍은 60대의 완숙한 필묵 기량과 어우러져 금강산뿐 아니라, 향토경과 도원경 등으로 확산되어 우리 자연의 이상향과 풍류미학의 결정체로 전형화된다. 농촌과 산가山家, 그리고 진주 등, 자신이 체험한 실경을 토속미와 소도시의 풍정이 느껴지는 향토적 서정으로 그린 작품이나, 남종산수 내지는 사계산수에 기반을 둔 도원경桃源景류의 고전경을 다룬 작품 모두, '탈속원진脫俗遠塵'의 낭만적인 그리움과 동경의 이상향으로 추구되었다. 전쟁으로 야기된 혼란과 산업화로 인한 전통 상실의 시대에 이러한 정서와 향수는 더욱 절실했을 것이다.

1959년 봄에 그린 〈춘광〉을 비롯해 〈춘포풍생春浦風生〉과 〈춘경산수〉 등은 40대 시절의 복합구도를 변용하여 횡피식 화면 중앙에 주봉을 배치하고, 그 좌우로 나누어 펼쳐진 도화 만발한 강변 마을과 산중 마을로 유람객들이 찾아가는 정경을 그린 것으로, 도원경과 향토경이 결합된 특징을 보여준다. 이러한 도화촌桃花村은 그가 발견한 한국적 산수 풍류와 운치를 지닌 이상향의 표상으로 만년 창작세계의 주류를 이루며 다루어지게 된다. 그리고 이들 작품에서 간취되는 담묵 또는 중간 톤의 먹으로 바탕칠을 하고 그 위에 짙은 농묵으로 쓸거나 덧칠한 파묵법과 노란 상자형 가옥이나 황포 차림의 점경인물을 비롯해 꽃과 나무와 원봉에 분홍색과 녹색. 청색의 담채를 감각적이면서 질박하게 구사한 기법 등은 말기 양식으로 이어져 한층 심화된다.

후기 소정양식의 결실

　　60세 환갑기에 이르러 전기 소정양식을 완성시킨 변관식은 70세의 고희를 전후하여 후기 소정양식으로의 새로운 변모를 시도한다. 전기 소정양식은 '동양화'로의 재편에 따른 근대 초기 수묵사경화의 과제를 완결한다는 측면에서 금강산과 같은 빼어난 명승 실경을 중심으로 경관에서 받은 감동과 탐승의 흥취를 강렬한 적묵법과 파선법을 통해 사실적으로 힘 있게 나타내고자 했으며, 특히 바위와 흙덩이 등, 경물의 각지고 울퉁불퉁한 입체감을 강조하기 위해 도드라지게 표현하여 마치 부조浮彫로 된 풍경을 보는 것 같은 느낌을 주었다.

(도 257) 변관식 〈산촌신색〉 1974년 종이에 수묵
담체 78.5 x 58.5cm 개인소장

　　이에 비해 1974년작인 〈춘경산수〉를 비롯해, 〈도림일석桃林日夕〉과 〈산촌신색〉(도 257), 〈무창춘색〉(도 258) 등에서 보여주는 후기 소정양식은, 향토경과 고전경을 결합시켜 한국적 이상향으로 창조된 도화촌의 경색을 중심으로 전개되었다. 구도는 말년으로 갈수록 평원경을 지형도나 명당도, 조감도와 같은 시원적인 방식으로 단순화시켰다. 필묵법도 강이나 구

름 및 안개와 하늘은 흰바탕 색으로 남겨두고, 대부분의 경물들을 중간 톤의 먹을 사용해 일률적으로 칠하여 텁텁한 맛을 증진시킨 다음, 투박한 묵필로 산 능선이나 바위 결 등에 구획선을 반복해 규칙적으로 긋거나 문지르고 그 주변에 동글동글한 호초점을 수없이 분

(도 258) 변관식 〈무창춘색〉 1975년 종이에 수묵담채 47.5 x 46cm 개인소장

방하게 찍어 고졸하면서도 장식적인 느낌을 자아내게 했다. 본인도 언급한 석도石濤의 파묵법을 연상시키는 농묵의 덧칠은 더욱 짙어지면서 시커멓게 느껴질 정도로 거무튀튀하게 된다. 이처럼 짙은 묵조 속에서 강이나 운무 등의 바탕 흰색이 극명하게 흑백 대비를 이루고, 장난감처럼 생긴 상자형 가옥의 샛노란 지붕과 풍류유람객의 황포는 야광처럼 빛난다.

이처럼 후기 소정양식은 전기에 비해 사생의 대상인 실경, 즉 선택된 특정 경관의 구속에서 벗어나 산수풍류와 전원의식을 자극하고 환기시켜주는 고전경과 향토경이 결합된 보편경을 통해, 재현을 위한 사실력의 기교를 넘어 단순하고 장식적인 화면과 초탈한 필묵으로 고졸한 회화미를 추구했다고 볼 수 있다. 즉 창조적인 자기 발전을 통해 작위적인 절묘함에서 무위적인 신묘함의 경지로 나아갔으며, 동양 회화의 품등론에 의

거해 보면, 능품能品과 묘품의 단계에서 신품과 일품逸品의 묵희墨戲적 단계로 올라섰다고 말할 수 있겠다. 따라서 변관식 창작 세계의 궁극적 특질과 예술적 결실은 이 말기 양식에서 찾아야 한다고 본다.

변관식은 이처럼 말년에 이르러 자기 양식이 절정을 이룰 무렵 사회의 주목을 받게 되었고, 그는 자신의 창작 세계가 주목받는 속에서 소재의 획일성과 상투성에서 벗어나 다시 재도약하기 위해 생활 주변의 일상경과 또 다른 실경을 찾아 스케치하면서 새로운 변화를 모색하는 열정을 보이기도 했다.[11] 그러나 타계로 마지막 시도는 미완으로 그치고 말았지만, 우리들에게 전통 재창조의 소중한 성과와 함께 꺼질 줄 모르는 치열한 창작 정신까지 귀감으로 남기게 되었다.

11 김경연, 「변관식의 〈中原 24景〉 스케치」 『미술사논단』 7(1998.9) 313~329쪽 참조.

문인풍 수묵산수의 모범
– 배렴의 회화세계

I

제당 배렴(霽堂 裵濂 1911~1968)은 근대 전통화단의 인맥 계보에서 볼 때 '동양화 2세대'에 속하며, 그 중에서도 청전 이상범(1897~1972) 문하의 대표적인 화가로 손꼽힌다. 1930년대의 조선미전을 통해 등단한 그는 스승의 향토적 수묵사경화들을 성실하게 추구하면서 화가의 길을 걷기 시작했다. 1940년 무렵에 이르러 스승의 화풍에서 탈피하는 변화를 보였으며, 해방 이후 전통회화 부흥과 쇄신의 기류와 결부되어 수묵산수의 문인화적 가치를 재강조하며 자신의 회화세계를 이룩했다. 배렴의 이러한 수묵산수 화풍은 그가 15회나 연속해서 심사를 맡으며 세력을 누린 1950~60년대 국전國展의 동양화부를 통해 '제당풍霽堂風'을 형성했을 정도로 큰 영향력을 발휘하였다.

이 글은 『한국근대회화선집 한국화10 배렴/성재휴』(금성출판사, 1990.1)의 배렴 작가론으로 게재한 것이다.

II

배렴이 언제부터 어떠한 계기로 그림에 뜻을 두기 시작했는지 분명하지 않다. 어려서 한학漢學을 배우고 서예를 익히며 흥미가 생겼을지도 모른다. 그림을 전문으로 하여 그것을 생업으로 삼고자 결심한 것은, 고향인 경북 금릉군을 떠나 서울에 온 17세 무렵이다. 그는 상경 이듬해인 1929년에 심향 박승무深香 朴勝武의 소개로 이상범의 문하에 들어가 그림 수업을 받기 시작했으며, 이때 이미 10월에 열린 제9회 서화협회전에 〈만추晚秋〉를 출품하여 장래성을 인정받은 바 있다. 그리고 1년 뒤인 1930년 당시 미술가 최고의 등용문으로 관전官展인 조선미전에 첫 출품 하여 입선함으로써 본격적인 화가로서의 생애를 시작하였다. 1932년에는 제11회 조선미전에 출품한 〈조무朝霧〉를 일본 궁내성에서 구입하여 '매상품賣上品'의 영예와 함께 특선급 작가로 주목받기도 했다.

배렴은 스승인 이상범의 화풍을 모범으로 삼아 이를 철저히 체득하는 것으로 자기의 기량을 연마해 갔다. 이것은 스승의 권위를 통해 관전인 조선미전에서 좋은 성적을 내기 위한 방책이기도 했지만, 자신의 세계를 확립해가는 과정에서 필요한 일이기도 했다.

배렴의 초기 작품 세계는 그가 1930년의 제9회 조선미전에 첫 출품한 〈모추暮秋〉를 비롯해 1930년대의 조선미전 출품작들이나, 이 시기 작품으로 현재 남아있는 〈심산춘래〉(도 259)를 통해서도 알 수 있듯이, 당시 조선미전 동양화부 산수화의 주류를 이루고 있던 '청전류靑田流'인 이상범의 향토적 수묵 사경화풍을 토대로 한 것이다. 저녁 무렵 산안개를 피우며 저물어 가는 시골 산야의 평범한 풍경을 그린 작품들에서 볼 수 있

는, 운무에 감싸인 채 수평으로 여러 겹 중첩된 먼 산의 능선들이라든지, 그 앞으로 전개된 황량한 느낌을 주는 벌거벗은 들녘의 언덕과 헐벗고 앙상한 잡목들, 그리고 인적이 끊긴 텅 빈 풍경 속으로 파고드는 외가닥 산길이나 계류의 적막한 모습 등은, 모두 스승의 화풍을 성실히 반영한 것이다.

(도 259) 배렴 〈심산춘래〉 1930년대 후반 종이에 수묵담채 99 x 87cm 개인소장

이러한 수묵사경화는 일본 근대화단의 향토적 자연주의 경향의 풍경화에 자극을 받아 1923년경부터 이상범을 중심으로 대두된 것으로서, 현실경에 대한 합리적 관조와 체험적 감흥으로 종래의 화보풍畫譜風 관념산수를 극복하면서 한국 산수화의 근대적 활로를 개척한 의의를 지닌다. 그러나 1930년대를 통해 향토경의 현실성보다는 일본적 감성과 밀착된 서정성 짙은 분위기 위주로 관념화되는 양상을 보였다. 배렴의 화풍도 시기가 내려올수록 점차 짙은 연무煙霧에 감싸인 원산 준령의 몽환적인 분위기가 점묘풍 준찰皴擦과 함께 확산되었다. 늦가을이나 어스름한 저녁 무렵 또는 비오기 전이나 비온 후와 같은 오묘한 계절감과 특이한 기상감氣象感으로 표출된 향토적 정경이 식민지적 미감으로 조장되던 적조미에 용해되어 나타났다. 그리고 투시도적으로 바라보는 단일화된 시점

에서 포착된 경물들을 광선에 의해 생긴 밝고 어두운 부분에 따라 농도
를 달리하며 무수히 찍은 소미점小米點에 가까운 작은 먹점들의 밀도 또
한 더욱 치밀하게 정리된 상태로 강화되었다. 특히 미세한 피마준과 먹점
위에 먹점을 덧보태어 형성된 짙은 점열층이 화면을 통일되게 덮고 있는
점묘법은, 확장된 연무 공간과 함께 그림 전체에 독특하고 몽환적인 분위
기를 증진시킨다.

이처럼 배렴의 초기 회화세계는 당시 김종태가 '청전 일당一黨'이라
고 했듯이 스승의 화풍을 모범적으로 충실히 따르는 수준에서 전개되
었으며, 야산과 들녘의 계절감이나 기상감을 적요하고 몽환적인 분위
기로 관념화하여 나타낸 향토경을 특징으로 하였다. 그는 이러한 세계
를 추구하면서 자신의 기량을 착실하게 향상시켜 6차례의 입선 끝에

(도 260) 배렴 〈추산비류〉 1940년 제19회 조
선미전 출품작

1936년의 제15회 조선미전에 〈요
원遙遠〉을 출품해 특선의 영광
을 안았다.

1930년대를 통해 정형화된
이상범 계열의 수묵 사경화풍
을 따르던 배렴은 29세가 되는
1940년경부터 스승의 영향에
서 벗어나기 위한 노력을 보이
기 시작한다. 그의 이러한 움직
임은 1940년의 제19회 조선미술
전람회에 출품한 〈추산비류秋
山飛琉〉(도 260)를 통해 엿볼 수

있다. 이 그림은 깊은 산곡의 커다란 바위를 타고 작은 폭포를 이루며 쏟아져 내리는 계곡수溪谷水의 시원한 정경을 그린 것이다. 우선 지금까지의 향토경과는 달리 명승지 자연경관의 유현한 아름다움에 관심을 보이고 있다. 구도 자체도 실경에서 받은 느낌과 사실적 시각視覺에 기초하여 짜여져 있어, 종전처럼 정해진 틀과 관념에 맞추어 구성하던 방법과는 태도를 달리한다. 경물들의 표면 처리 또한 작은 미점 들로 뒤덮는 점묘법으로 처리하지 않고 붓질의 횟수를 점차 줄이면서 대상물의 구조와 질감에 따라 다양한 묵법墨法을 구사하여 먹점의 획일화된 분위기 속에 용해되어 있던 사물의 현실감을 보다 선명하게 부각시켜 놓았다. 즉, 자기 자신의 시각과 감정을 통해 체험한 해석을 구현하려는 노력의 흔적을 드러내기 시작한 것이다.

배렴의 이러한 변모는 전년도에 있었던 그의 금강산 탐승과, 그곳의 경관을 사경하는 과정에서 비롯된 것으로 보인다. 1939년 가을, 좋은 산수를 그리기 위해서는 좋은 명산을 많이 보아야 한다는 생각과, 평생에 한 번은 반드시 구경해야 할 명승지에 대한 유람 욕구, 그리고 금강산 그림의 애호층이 적지 않다는 점 등을 겨냥해서 금강산 일대를 여행하였다. 그는 자신의 기존 기법으로는 금강산 특유의 첨봉의 빼어난 기상과 질긴 화강암 골산의 질감이나 그 웅장함 등을 표현하기 힘들다는 것을 느끼고, 시각적 진실성에 보다 충실한 수묵의 다양한 변주를 시도하게 된다.

이때 배렴이 그린 금강산도 32점은 다음 해인 1940년 4월 하순에 화신백화점 화랑에서 열린 그의 첫 개인전에 출품되어 전 작품이 매진되는 성황을 보였으며, "이상범의 영향을 벗어난 신경지新境地"라는 호평을 받았다. 그 가운데 현재 알려진 금강산도를 보면,(도 261) 첨봉 위주로 구성

(도 261) 배렴 〈금강산도〉 1939년
제1회 개인전 출품작

된 참신한 구도와 묵법과 필법의 종합적인 사용, 수묵의 다양한 구사 등
이 눈에 띈다. 분위기도 종래의 적요하고 몽환적인 것에서, 선명하고 강건
한 모습으로 변화된 양상을 보여준다. 그리고 무엇보다도 주목을 요하는
것은 훗날 배렴의 수묵산수의 특징적 소재를 이루는 산봉山峯에 대한 관
심이 배태되어 있다는 점이다. 그가 산악의 빼어난 기상을 응축하고 있는
수려한 봉우리들을 주경主景으로 해서 자신의 수묵 산수풍을 구축하게
된 것도 당시 금강산에서 받은 감동이 잠재되어 미친 결과가 아닌가 싶다.

53점을 출품한 개인전에서 금강산 그림이 성공한 데 자신을 얻은 배
렴은 스승의 화풍으로부터의 탈피와 자기 세계 확립에 더욱 힘을 기울였
으며, 이러한 노력은 전통 화법인 남종 산수화풍에 대한 관심을 높이게
된다. 이 무렵 남종화법으로 그린 〈고산류수高山流水〉와 〈산촌〉, 〈산가정
취山家靜趣〉, 〈수여산재壽與山齋〉 등이 모두 이러한 관심을 말해 주는 좋
은 예라 하겠다. 이때의 묵법은 먹을 층층이 쌓아 중적重積시키거나 흐린
먹을 덧칠해서 우려내기보다는 물기 배인 파묵破墨의 임리淋漓한 효과에

더 치중했으며 묘사성보다 표현적인 활달한 붓질을 즐겨 사용했다.

이처럼 배렴은 금강산그림의 성공을 스승으로부터의 독립과 자신의 새로운 수묵산수 세계 구축의 발전적 계기로 삼았다. 그러나 실경에 직면해서 생긴 감동을 자신의 시감을 통해 구현하는 방법을 좀 더 적극적으로 추진하지 않고, 문인 취향의 남종화와 밀착된 전통적 수묵 이념에 의존함으로써, 시각과 의식의 전환을 이룩하지 못한 채 동양의 중세적 자연관의 이상 세계로 침잠하고 만다. 이는 곧 그의 작가적 태도나 예술관 등이 스승 세대의 그것과 대동소이했음을 말해 주는 것이다. 그의 이러한 경향은 8·15해방 이후 더욱 두드러지게 나타난다.

Ⅲ

해방이 되자 전통 화단은 일제 잔재의 극복과 더불어 손상받고 흐려진 민족의 자존심과 정기를 바로 세우려는 시대적 요구에 따라 왜색 일소와 함께 전통회화 부흥의 구호를 높이 외쳤다. 이때 왜색 일소는 일제시대를 통해 일본화의 왜색주의에 힘입어 화단의 큰 세력으로 진출한 채색화의 불식이었고, 전통회화의 부흥은 오랫동안 회화사의 주류를 이루며 누렸던 문인주의 수묵화의 권위를 되찾자는 것이었다. 이는 곧 수묵화를 전통회화의 적통으로 내세워 화단에서의 주도권을 확보하려는 의도이기도 했다.

이와 같은 수묵 제일주의는 남종화의 수묵 중시사상과 문인화 우위의 조선왕조적 회화관의 연장 선상에서 전개되면서, 당시 전통성 회복의

쇄신 기류와 밀착되어 화단의 주도 세력으로 대두된다. 배렴은 단구檀丘 미술원을 결성하고 총무가 되는 등, 이러한 조류를 주도하는 중심인물로 활약했다. 그리고 이를 배경으로 40대 초반에 국전 심사위원과 예술원 회원과 같은 화단 운영의 중책을 맡는 등, 자기 세대 중에서 매우 빠른 출세를 이루기도 했다.

해방 이후부터 1956년 사이에 배렴은, 1940년대 초반에 생긴 전통 남종화에 대한 관심과 더불어 갖기 시작한 운필運筆과 발묵潑墨의 표현적 가치를 지속시키면서 〈고사춘색〉과 〈추경산수〉에서 볼 수 있듯이 먹빛의 점진적인 변화보다 그 대비감에 의한 즉발적 효과와 횟수를 줄인 거칠고 분방한 붓질을 즐겨 사용하였다. 그리고 〈계산모설〉과 〈춘경산수〉에서는 짙고 옅은 먹색의 은은한 파동 위에 황토색의 담채를 곁들여 그리는 기법을 선 보이기도 했다.

이처럼 남종화와 관련된 묵법들을 보다 다양하게 구사하면서 자신의 묵색(墨色)을 내기 위해 노력한 배렴은, 1957년경에 이르러 그 절정기를 맞게 된다. 이때부터 '제당霽堂'이라는 사인도 그 이전의 행서체에서 특

(도 262) 배렴 〈상월〉 1964년 종이에 수묵 44 x 62.5cm 개인소장

(도 263) 배렴 〈준산기봉〉 1958년 종이에 수묵 51.5 x 90cm 동아일보사

유의 조형적 서체書體로 바뀌는 변화를 보인다. 문인화 분위기의 수묵산
수 구현을 특징으로 하는 이 시기 그의 작품들은 대체로 국전을 중심으
로 발표하던 사경산수화와, 동양화 애호층을 상대로 그린 제시를 곁들
인 남종산수화의 두 가지 경향으로 분류된다. 그리고 이 밖에도 그의 명
성이 더 높아지면서 늘어난 수요층의 요구에 따라 화조화花鳥畫와 기명절
지器皿折枝 계통의 그림이 이 무렵부터 부쩍 늘어나기 시작한다. 선물용의
경우 〈상월霜月〉(도 262)처럼 일필휘지의 석화席畫풍으로 그리기도 했다.

화보풍의 형식화 된 구도에 사경풍의의 경물을 삽입시켜 구성된 남종
산수에 비해 〈연봉백운〉이나 〈준산기봉〉(도 263)에서 볼 수 있듯이,사경
산수에서는 주로 구름바다에 싸여 있는 중첩된 설악산을 비롯해 우리나
라 산악의 수려한 봉우리를 주경(主景)으로 삼아 그렸다. 그런데 이들 수
묵풍 산수들은 모두 짙고 옅은 먹색의 점층적인 변화와 조용한 울림, 그
리고 묵점과 갈필의 미묘한 조화, 맑고 투명한 담채의 효과, 그윽한 문기
(文氣)와 유원한 정취 등을 특징으로 한다. 담백하고 온화한 서정과 그러

면서도 잔잔한 감동을 불러일으키는 그의 이러한 격조는, 곧 전통 문인화가 추구했던 이상적 경지였다는 점에서 그가 지향한 세계를 엿볼 수 있다. 다시 말해 그는 문인화적 정신세계를 우리 민족 고유의 정서적 가치로 인식한 것이다.

배렴은 작품에서뿐 아니라 일상생활에서도 옛 문인의 풍류를 즐겨 따랐다. 난초와 매화를 애완했으며, 수석과 서화 수집에도 일가견을 가지고 있었다. 술은 마시지 못했지만 명승고찰을 찾아다니며 자연과의 교감을 통한 일탈의 감흥을 간직하고자 항상 노력했다. 배렴의 화면에서 풍기는 문기 어린 격조는 바로 그의 조용하고 다감한 체질에서 오는 심성과 함께 이러한 생활 태도에서 우러난 것으로 볼 수도 있다.

그러나 변화된 산업사회에서 옛 문인들의 취향을 지속시킨다는 것은 취미 이상의 의미를 지닐 수 없을 뿐 아니라, 전통 사회의 구조 속에서 형성된 정신세계를 취미적 차원에서 체득한다는 것 또한 불가능한 일이기 때문에 배렴이 추구한 이러한 문인화적 경지는 일정한 한계를 지닌다. 특히 사경산수에 있어, 실경에 직면해서 생긴 시각과 거기서 유발된 감흥을 구현하는 데 적합한 표현법을 개발하지 못하고, 문인화의 한정된 형식 속에서 추구하게 될 경우, 창의적인 예술성과를 기대하기는 어렵다. 다만 필묵을 다루는 솜씨만 무르익어 갈 뿐이다.

배렴의 딜레마도 이러한 것이었다. '제당풍'으로도 불리운 배렴의 절정기는 5년 정도 지속되었고 그 뒤로는 남종문인화의 고정된 형식 안에서 삶과 유리된 정태적 감성만 심화시켰을 뿐, 더 이상 창조적 변화의 기회를 마련하지 못했다.

IV

1962년경을 기점으로 나누어 볼 수 있는 배렴 회화세계의 마지막 시기는, 주로 사생감과 융합된 남종문인풍의 수묵산수로 일관하였다. 풍경의 구체적인 세부나 형상성 보다 대기감이나 계절감과 같은 분위기에 더욱 관심을 기울이면서, 예찬(倪瓚)식의 간소한 반분半分 구도에 수평선상에서 길게 전개된 먼 산의 완만한 굴곡이 화면에 조용한 변화를 불러일으키고 농익은 먹색과 담채의 조화된 분위기가 유원하고 초탈한 느낌을 자아내는 그러한 산수화였다.(도 264) 배렴은 이처럼 한 점의 욕심 없이 맑고 깨끗함을 추구하는 탈속적 문인풍 수묵산수의 세계에 더욱 침잠해 갔다. 그러나 사회적으로는 이해관계와 반목 대립 등이 첨예하게 얽혀있는 화단에서 중책을 맡으며 그 운영의 중심권에서 활동하고 있었기 때문에 작품 세계와 현실 세계와의 괴리감이 매우 심했던 것으로 보인다. 그가 57세 일기로 아까운 나이에 심장마비로 작고하게 된 것도 결국 이러한 거리감의 심화 때문이었는지 모른다.

(도 264) 배렴 〈만추〉 1967년 종이에 수묵담채 67 x 136.5cm 개인소장

장우성의 작품세계와
화풍의 변천

머리말

월전 장우성(月田 張遇聖 1912~2005)은 한국 근현대 수묵채색화의 전개
에 선도적인 역할을 한 '동양화 2세대'의 대표적인 작가 중 한 사람이다.
장우성은 1931년 봄, 당대 최고의 채색인물화가 이당 김은호(1892~1979)의
화숙畫塾인 낙청헌絡靑軒에서 그림을 배우고, 1년 뒤인 1932년 5월 30일에
열린 제11회 조선미전 동양화부에 〈해빈소견海濱所見〉으로 첫 입선하면서
화가로의 길을 걷기 시작한다. 그리고 일본화의 신고전주의적 세필 채색
화풍으로 1941년의 제20회 조선미전에서부터 연속 4회 특선에 최고상인

이 글은 국립현대미술관『한중대가: 장우성·이가염전』도록(2003, 11)에 수록된「월전 장우성의 문인
화-'去俗' 정신에 의한 한국적 모더니즘의 창출」과『근대미술연구』1(2004.8)의「'탈동양화'와 '去俗'의
역정: 월전 장우성의 작품세계와 화풍의 변천」『월전 연구의 새로운 모색-월전 장우성 탄생 100주년
기념 학술대회 논문집』(이천시립월전미술관, 2012.12)의「월전 장우성의 인물화-아름답고 참된 삶의
희구」를 조합한 것이다.

'창덕궁상'을 두 차례 수상하고, 30대 초반에 추천작가가 되면서 '동양화 2세대'의 대표주자로 화단에서의 위상을 확고히 했다.

해방 이후에는 1946년 설립된 국립 서울대학교 예술대학 동양화과 교수와, 1949년 창설된 국전 동양화부의 심사위원으로, 전통회화의 민족미술로서의 건설 및 수립이라는 이 분야의 창작 방향과 쇄신에 지도적 역할을 하였다. 그의 이러한 노력은 1961년 서울대 교수직에서 물러난 뒤부터 재야작가의 입장에서 더욱 본격화된다. 일본화와 공존하기 위해 탄생된 근대적 '동양화'를 탈피하기 위해 전통 문인화의 정신과 형식을 계승하여 현대적 감성에도 부합되는 특유의 간일한 회화세계를 구축하고, 이를 통해 '한국화'의 현대화 또는 한국적 모더니즘을 격조있게 창출해 냄으로써 뚜렷한 미술사적 업적을 남겼다. 특히 시서화 삼절사상에 기반을 둔 전통 문인화의 높고 깊은 세계를 내적, 외적으로 일치된 경지를 통해 구사할 수 있는 현대 화단의 거의 유일한 존재로서, 그가 추구한 '거속去俗' 정신에 의한 '한국화'는 한국 현대미술사에서도 각별하다.

장우성의 이러한 작품세계와 그 화풍의 변천에 대해서는 평론가 오광수의 장우성론을 제외하고 아직 본격적인 연구가 미진한 실정이다.[1] 몇몇 논고에서 장우성 작품세계의 변모를 개괄적으로 다루기는 했지만, 시기구분을 4기로 나눈 오광수의 분석이 가장 정확하다. 이 글에서는 그의 4분기설을 토대로 변천의 단계별 화풍의 성격을 객관적 조건으로서의 시

1 오광수, 「월전 장우성: 문인화의 격조와 현대적 변주」 『한국근대회화선집-한국화』 11, (금성출판사, 1990) 75~85쪽 참조. 이 밖에 장우성에 대한 작가론 및 작품론으로, 허영환, 「월전과 그의 작품세계」 『畵廊』(1970)과 김윤수, 「문인화의 종언과 현대적 변주」 『한국현대미술전집』 9 한국일보사, 1977)를 꼽을 수 있다. 석사학위논문으로 오진이, 「월전 장우성의 회화세계 연구-인물화를 중심으로」(서울대 대학원 서양화과 미술이론전공, 2001)가 기존의 연구에서 가장 실증적 분석을 시도하였다.

대상과 작가의 생애를 비롯한 한국근현대미술사의 맥락에서 좀 더 정합적으로 규명하고 체계화를 시도한다.

신고전주의 채색화(1931~1944)

초기

장우성은 한국 근대기 화가로서는 드물게 보수 항일세력이었던 위정척사계衛正斥邪系 유학자儒學者 집안에서 한학漢學을 배우며 성장했다.[2] 그러나 장우성 자신은 1910년 한국이 제국 일본의 식민지로 전락하면서 부국강병한 근대 국민국가 수립의 기획 주체로서의 역할을 상실하게 되자, 민족의 발전을 문화의 향상을 통해 구현하고자 했던 개량주의의 입장에서 '신문화 발흥'과 '예술 부흥'의 길로 나서게 된다.[3] 당시 개량주의 지식인들처럼 약소민족으로서 세계 속에 존립할 수 있는 실력의 근거가 문화예술에 있다고 본 것이다.

어려서부터 서화에 소질을 보이다가 채용신의 극사실풍 초상화에 감동을 받고 화가가 되기로 결심했다는 장우성은, 식민지 상황에서 조선화

2 장우성은 1912년 5월 23일 충주에서 張壽永과 太性善의 2남 5녀중 장남으로 태어나 경기도 여주에서 자랐다. 증조부가 경술국치를 당해 봉기한 항일의병대에 활동자금을 지원한 바 있으며, 조부 張錫寅은 위정척사계인 華西학파 李根元의 문하에서 漢學을 배웠다. 장우성은 의병장 이필희의 조카로 조부와 이근원의 문하에서 동문수학했던 李圭顯의 서당에서 사서삼경을 배웠다. 장우성, 『화단 풍상 70년』(미술문화, 2003) 참조.
3 1910년대의 개량주의적 '예술부흥'에 대해서는, 홍선표, 「유학생미술가의 배출과 서양화의 본격적인 전개-한국근대미술사특강 7」과 「전람회미술로의 이행과 新미술론의 대두-한국근대미술사특강 9」『월간미술』 15-2(2003.2) 146쪽과 15-6(2003.6) 183쪽 참조.

와 일본화가 공존하기 위해 탄생한 '동양화' 중에서도, 보다 개량적이고 세필 경향의 채색화를 배우기 위해 1931년 봄에 여주에서 상경하여, 당시 이 분야의 일인자 김은호의 화숙인 낙청헌에 입문하였다. 그리고 그림과 분리되어 별도로 전개되면서 '미술'의 범주에서 배제되었지만 '서화동법書畵同法' 또는 '서법입화書法入畵'의 전통세계를 익히기 위해 서화협회 회장을 지낸 김돈희(金敦熙1871~1936)의 상서회常書會에서 서예를 배우기도 했다. 이 상서회는 고종 때 내부협판으로 궁중 살림을 관장하면서 재부를 축적한 이봉래의 아들인 이용문李容汶의 후원으로 그의 자택 사랑채에서 운영되던 것이다. 이용문은 김은호의 1920년대 후반의 일본 유학을 지원해 주는 등, 절친한 후견인이었기 때문에 장우성의 상서회에서의 서예 공부는 김은호의 권유를 따른 것으로 보인다. 장우성은 이 무렵 '한어학원漢語學院'에서 중국어를 배우기도 했다.[4]

장우성은 그림을 배운지 1년 만인 1932년, 관설 공모전이던 제11회 조선미전의 동양화부에 〈해빈소견〉을 출품하여 처음 입선하면서 등단하게 된다. 제11회 조선미전의 제1부인 동양화부는, 제3부였던 '서 및 사군자'를 폐지하고 공예부를 신설하면서 사군자그림을 흡수함에 따라 전 회보

4 1932년 여름에 입학한 '육교한어학원'에 대해 장우성은 1982년 중앙일보사에서 발간한 『畵脈人脈』이란 회고록에서 민족계몽운동단체였던 조선교육협회에서 운영하던 '육교한어학교'라고 했다가,(26~27쪽) 개정증보판으로 출간한 『화단 풍상 70년』(미술문화, 2003, 41~42쪽)에서는 학원으로 명칭을 바꾸어 기술한 바 있다. 그러나 운영 주체에 대해서는 이 무렵 이미 해체된 조선교육협회로 명시되어 있다. (이 문제에 대해서는 오진이, 앞의 논문, 6쪽의 주7에서 거론한 바 있다.) 그런데 『동아일보』 1931년 9월 9일자 기사에 의하면 1930년 김규진의 교통사고로 잠시 문을 닫았던 서화연구회가 부흥하여 재운영하면서 부속으로 한어도 강습하게 되었다고 했으며, 김은호가 그림 강사로 나온다고 한 것으로 보아, 장우성의 한어교육은 서화연구회 부설학원에서 김은호의 권유로 이루어진 것이 아닌가 싶다. 이때 한어 강사들은 장우성의 회고에 의하면 조선교육협회에서 한 때 운영했던 한어학교 강사들이 그대로 출강한 것으로 보인다.

다 40여 점 늘어난 150점의 출품작(무감사작을 포함하면 반입작품은 163점임)을 대상으로 심사하여 56점을 입선작으로 뽑았다.[5]

장우성이 근대기 유일의 관설 등용문으로서 권위를 자랑하던 조선미전 동양화부에 첫 출품하여 입선한 〈해빈소견〉(도 265)은, 120호 정도의 대작이었던 모양이다. 현재 원작은 망실되고 조선미전 도록에 흑백사진으로만 전한다. 이 작품은 파도치는 바닷가 바위 위에 앉아 있는 갈매기 떼를 그린 것으로, 1926년의 제전帝展 일본화부에서 크게 각광받은 히라후쿠 햑쿠수이(平福百穗 1877~1933)의 동일 주제 그림인 〈황기荒磯〉와 유사하다. 기하학적 구도와 사실적 묘사가 결합된 린파琳派 화풍과 원체풍의 공필법과 같은 동양의 고전적 기법에 근대적인 사생주의를 가미한 일본화

(도 265) 장우성 〈해빈〉 1932 제11회 조선미전 출품작

5 장우성은 자신의 첫 입선을 당시 신문에서 크게 기사화했다고 회고한 바 있다. (장우성, 『화단풍상 70년』 35쪽) 그러나 당시 『동아일보』와 『조선일보』『매일신보』 등의 일간지에서는 제11회 조선미전의 첫 입선자로 10대 후반의 고보생이었던 오택경과 김용조를 다루었으며, 장우성의 이름은 입선자 명단 외에는 찾아볼 수 없다. 전시회 평에서도 그의 작품은 언급되지 않았다.(한국미술연구소 편, 『조선미술전람회기사자료집』 미술사논단 8호 별책부록, 1999, 287~325쪽 참조)

의 신고전주의 채색화풍을 반영한 〈황기〉의 작가 히라후쿠는 1925년의 4회 조선미전 동양화부의 심사원이었을 뿐 아니라, 김은호의 일본화 스승이며 조선미전 동양화부 심사원을 3회 역임한 유우키 소메이結城素明와 무성회无聲會의 동인으로 절친한 사이였다. 신고전주의 채색화는 몽롱체朦朧體의 몰선풍沒線風에 대한 반발로 다이쇼大正 말의 1920년대 전반에 대두되어 전전戰前 쇼와昭和기 일본화의 주류를 이룬 송원대 원체화의 세필선묘풍과 야마토에大和繪의 섬세우미한 경향 등에 기초한 사실적이면서 명징한 화풍이 특징이다.[6] 이러한 양식이 1927년 무렵 일본 유학중이던 김은호에 의해 수용되기 시작하여 낙청헌에서의 학습을 통해 장우성의 초기 화풍을 이룬 것이다.[7]

등단 초의 장우성은 화조화를 통해 기량을 연마했다. 1933년 작품인 〈화조병〉에는 전통적인 원체화와 가노파狩野派의 편경구도, 나뭇잎이나 줄기에 부분적으로 신일본화의 몽롱체와 린파가 애용했던 타라시코미식 번지기 기법이 보인다. 그리고 등나무 잎과 굴곡이 심한 줄기 표현에는 마루야마파圓山派의 양식을 참고하기도 했다. 이러한 작풍은 1934년의 제13회 서화협회전에 출품한 〈상엽霜葉〉과 〈딸기〉에도 반영되었는지, 이태준은 「협전관 후기」를 통해 일본화의 일본적인 몽환적 경향을 맹종한 것으로 비판하였다.[8] 그러나 2003년의 〈장우성·이가염전〉에 전시된 1935년

6 草薙奈津子 編, 『院展100年の名畫』(小學館, 1998) 58~61쪽 참조.

7 홍선표, 「이당 김은호의 회화세계: 근대 채색화의 개량화와 관학화의 선두」, 『이당 김은호의 삶과 예술』(인천광역시립미술관, 2003) 96쪽 참조. 오진이의 작가 인터뷰에 의하면, 장우성은 입문초에 김은호로부터 <부영이>(1929년작)와 <춘교 春郊>(1927년작)와 같은 작품을 보고 감탄을 하면서 열심히 배울 것을 다짐했다고 한다. 오진이 앞의 논문, 7쪽 참조. 이때 김은호가 보여준 이들 작품이 신고전주의 화풍으로 그려진 채색화이다.

8 <화조병> 도판은 『한국회화선집-한국화 11 장우성/천경자』 77쪽의 삽도 2 참조, 이태준의 「제13회 협전관 후기」는 『조선중앙일보』 1934년 10월 25일자 참조.

작인 〈조춘〉을 보면, 사카이酒井을 비롯한 에도린파江戸琳派의 색조와 조형감각이 일부 반영되어 있지만, 창경원에 가서 근대적인 뎃생 훈련을 받은 경력이 없는 데도 직접 스케치했다는 갈매기를 나타낸 사생력은 훌륭하다. 제11회 조선미전 첫 입선작인 〈해빈소견〉의 갈매기도 히라후쿠 〈황기〉의 갈매기보다 서정적이고 사실적이며 생동감을 준다.

장우성은 1934년 제13회 조선미전에 전통 혼례식의 치장을 하는 신부의 규방 광경을 다룬 〈신장新粧〉(도 266)을 계기로 인물화를 중심으로 기량을 발휘하면서 인물화가로 이름을 알리기 시작한다. 이 그림은 혼례식을 위해 단장을 하는 신부의 모습을 다룬 풍속적 인물화로, 모란병풍이 쳐진 방안에서 어머니가 예복을 입은 딸의 등 뒤에 서서 머리에 얹은 화관족두리를 묶어주는 광경을 그린 것이다. 이처럼 머리를 등 뒤에서 손질해 주는 도상은, 에도江戸 후기의 니시키에錦繪 창시자인 스즈키 하

(도 266) 장우성 〈신장〉 1934년 제13회 조선미전 출품작

루노부鈴木春信의 우키요에 작품인 〈경대〉에서 유래한다. 그리고 일본미술원의 대표적 작가이며 제전 예술원 회원인 고바야시 코케이小林古徑가 고개지 전칭의 《여사잠도권》의 〈대경對鏡〉장면을 1923년 모사하여 신고전주의 확산에 기여한 바 있다. 고바야시가 1931년에 그린 〈발髮〉도

이를 응용하여 가늘고 예리한 첨필尖筆의 고고유사묘高古遊絲描를 엄격하면서도 장식적으로 구사하여 그린 신고전 양식의 작품이다. 장우성의 〈신장〉은 하루노부의 도상과 함께 이러한 신일본화파의 신고전주의 경향을 조선색 제재를 통해 나타낸 것이다. 김기창도 이와 거의 유사한 〈시집가는 날〉을 1930년대에 그린 것으로 보아 낙청헌에 유사한 범본이나 체본이 있었던 것이 아닌가 싶다.

장우성은 〈신장〉 이후 '동양화'의 채색인물화를 통해 전통회화의 근대성과 예술성을 본격적으로 모색하게 된다. 그는 근대성의 경우 시각 이미지에 의한 서양화풍의 사실적인 인체 묘사로, 예술성은 심미적인 미인상 재현으로 추구한 것으로 보인다. 1935년과 1936년의 조선미전에 출품한 〈귀목〉과 〈요락搖落〉은 명암법의 적극적인 구사로 현실적인 인체표현에 주력한 작품이다. 주제는 동양주의와 결부되어 대두된 조선색 중에서도 토속적인 향토색을 반영하였다. 향토적인 주제는 프롤레타리아예술관에 대한 반발로 강조된 사생주의 및 모더니즘 계열의 순수미술론과, 신일본주의에 의해 심화된 동양주의와 결합하여 관학화된 것으로, 장우성은 이를 자포니즘에 의해 인상파 화가들도 애용한 근상 위주의 우키요에浮世繪 풍속인물화 구성법을 사용해 나타낸 것이다.

낙엽이 떨어져 쌓인 산촌에서의 초부상을 그린 〈요락〉(도 267)의 경우, 초나라 시인 송옥宋玉이 가을을 노래한 〈구변九辯〉의 유명한 명구로 제명을 삼은 것에서 그의 한문학적 지식을 엿볼 수 있다. 그런데 기법은 동양화 안료를 사용한 서양화풍이다. 인체나 사물 모두 서구의 시학적視學的인 명암법과 원근법 등의 방식으로 시각 이미지를 객관적으로 치밀하게 재현했다. 전통적인 요철풍 음영법이 아직 남아있지만 측면광에 의

(도 267) 장우성 〈요락〉 1936년 제15회 조선미전 출품작

한 명암법 구사를 비롯하여 골격과 근육을 과학적 인체구조로 인식한 해부학적 묘사와 옷주름의 몰선沒線 음영법, 그리고 지게와 낙엽의 세밀 묘사는, 조선미전 동양화부 전 시기를 통해 가장 뛰어난 사실력을 보여준다. 최근 발견된 장우성 초기 초상화의 안면에 가해진 정면관 음영법의 극사실적 화풍은 이 무렵 제작된 것으로 생각되며, 해방 이후의 위인 영정 제작으로 이어진다.

장우성은 동양화의 근대성과 함께 예술성은 1936년 작품인 〈여인麗人〉을 비롯하여 미인상을 통해 모색하였다. 재도론載道論에 의거한 기존의 교화적이며 수기적修己的인 예술관에서 '미술'이 순정 또는 순수 예술로서 자율화를 지향하고 '미'의 담지체로 가치화됨에 따라 동양화에서는 미인화를 공공公共의 주제로 승격시켜 예술성의 요건이 된 아름다움을 추구하게 된다.[9] 그리고 '미의 신'이며 '미의 에센스'로 인식되어 이상적인 미인을 재현하는 것이 이상적 미를 추구하는 것과 동일시되었으며, 사회

9 홍선표, 『한국 근대미술사』(시공아트, 2009) 122~123쪽과 「한국 회화의 근대화와 채색인물화」 『근대 채색인물화 속 한국인의 삶』(인천광역시립박물관, 2011.12) 참조.

적 또는 국가적 미의 이상태로 다루어지기도 했다. 이러한 맥락에서 메이지 후기에 '완미婉美' 등이 회화공진회의 주제로 대두되고 근대 미인화가 태동하여 아카데믹화되면서 동양화의 인물화에서 미인화가 주류를 이루게 된 것이다.[10] 한국에서는 1917년 6월 17일에 열린 '시문서화의과대회'의 화고부 주제로 공공화된 이후, 김은호와 낙청헌 화숙생들에 의해 확산되었으며, 장우성은 1930년대 후반을 통해 즐겨 그렸다.

〈여인〉과 〈승무〉, 〈겨울 미인〉, 〈부채든 미인〉, 〈기타 치는 미인〉 등은, 장우성이 이 시기에 그린 것이다. 이들 그림이 보여주는 도말법塗抹法으로 가해진 칠흑머리와 희게 분칠한 백색 미인상, 색조와 문양의 장식화, 배경 처리 및 부채나 악기와 같은 지물의 사용 등은 제전帝展의 이상화된 낭만적 미인화 양식을 반영하고 있다. 그러나 인물 도상과 고

고유사묘에 철선묘를 섞어 옷주름과 윤곽선을 좀 더 강인하게 구사한 것 등은, 스승인 김은호의 미인화풍과 더 상통된다. 〈여인〉과 〈겨울 미인〉에서 치마나 두루마기의 옷자락을 여미기 위해 왼손으로 잡아 가슴 앞에 대고 있는 포즈는, 조선 말기의 미인도 도상을 김은호가 차용한 것이다. 〈승무〉의 춤사위와 〈기

(도 268) 장우성 〈부채를 든 미인〉 1930년대 비단에 채색 59 x 48cm 코리아나미술관

10　濱中眞治, 「美人畵の誕生, そして幻影」 『美人畵の誕生』(山種美術館, 1997) 참조.

타 치는 미인〉 배경의 달밤과 매화가지 모티프도 김은호의 미인화를 참고한 것으로 보인다. 그런데 〈부채를 든 미인〉(도 268)을 비롯하여 장우성의 미인화는, 머리와 이목구비 표현에 있어 색선과 게가키毛描き사용으로 인한 섬요한 이미지의 일본 미인화와 유사하면서도 먹선 등의 구사로 좀 더 또렷하고 청아한 느낌을 준다. 특히 가는 초승달형 눈썹의 양태와 시원한 눈매는 조선 후기 미인상과 미인관을 부분적으로 반영한 것 같으며, 짙은 속눈썹은 신여성의 미모를 연상시킨다. 1930년대의 대중잡지 『별건곤』과 『삼천리』 등에 당시 사회 유명인사들의 미인관이 자주 실려 담론화되었듯이, 장우성도 미인화를 통해 동양화의 미적 예술성 구현과 함께 조선색의 이상형 미인상 창출을 추구한 것으로 생각된다.

후기

스승인 김은호와 낙청헌의 범본 또는 이유태와 조용승과 같은 화숙 동문과의 공동 화실 작업 등을 통해 동양화의 근대성과 예술성을 모색하던 장우성은 1938년 가을에 처음 일본에 건너가 신문전을 관람하는 등 직접 일본 화단의 신사조와 모던 풍조를 접하고 크게 자극 받는다. 그는 교토 신파계의 여성화가인 히로다 타즈廣田多津와 아키노 히쿠秋野不矩의 신선한 현대적 감각의 화풍에 특히 감명받았다고 했다.

귀국 후 다음해 1939년 10월 5일과 6일자 『조선일보』에 기고한 「동양화의 신단계」에서 장우성은 "오늘의 동양화로서의 새로운 감각과 형태를 갖추고 순수회화예술로서의 특수한 의의와 사명이 바야흐로 선진화단에서 고조되고 있다"고 하면서 신진작가로서 "진일보한 고양"과 "새로운 필

진을 향해" 매진해야 한다고 했다. 그리고 "무릇 문화적 현상에서 인간의 정서와 감격과 평화와 법열, 때로는 시대나 현실까지도 초월할 수 있는 그런 최고의 감정을 우리들로 하여금 향수케 하는 행복과 명예가 오로지 순란한 예술의 정화精華에 힘입는 것이 사실이라면 이 최고 예술 자체의 기동적機動的 위치에 있는 예술가의 사명이란 사회인의

(도 269) 장우성 〈자(姿)〉 1940년 제19회 조선미전 출품작

자격에서 얼마나 중대한 것일까. 진정한 예술가의 생명이 마땅히 여기에 있을 것이고 고민과 투쟁도 또한 이 점에 있는 것"임을 강조하였다. 동양화의 새로운 모던 풍조에 대한 자극과 순수 회화예술가로서의 자각으로 구세대와 차별화된 신세대 화가의 진보적인 사명감을 표명한 것이다.

장우성은 이처럼 변화된 인식과 각오를 1940년 제19회 조선미전에 출품한 〈자姿〉(도 269)에서부터 보이기 시작했다. 외출하기 전에 화장대 앞에서 매무새를 돌아보는 모습을 그린 것인데, 기존의 쪽진 머리의 백색 미인상에서 파마머리에 볼의 홍조를 강조한 혈색 미인상으로 바뀐 것을 비롯해 생활 현실의 여성상 표현에 중점을 둔 것으로 보인다. 큰 거울이 달린 신식 화장대와 외출용 핸드백을 통해 모던 풍조의 일상성을 나타내

(도 270) 장우성 〈푸른 전복〉 1941년 종이에 채색 192 x140cm 산화사

려 했다. 특히 옷 문양의 장식성에서 벗어나 윤곽선에 하이라이트를 덧대는 분금법을 이용하여 이중 설채와 음영의 효과를 자아내는 옷주름의 선묘적 구성은, 해방 이후 시도하는 선묘 주체화의 조형성을 예고한다.[11]

그리고 1941년의 〈푸른 전복〉과 42년의 〈청춘일기〉(도 289), 43년의 〈화실〉, 44년의 〈기祈〉(도 290)를 통해 새롭게 추구하게 된 자신

의 근대성과 예술성을 심화시키면서 연속 4회 특선에 최고상을 수상하며 추천 작가가 된다. 〈푸른 전복〉(도 270)은 기존에 사용하던 비단에서 종이 바탕으로 바꾸어 그린 것으로, 1930년대의 제전과 신문전의 일본화부에 새롭게 대두된 의자에 앉아 있는 실내 단독 여성좌상의 배경을 단순화하고 인물에 집중화시킨

(도 271) 유리모토 게이코 〈홑옷의 소녀〉 1933년 제14회 제전 출품작

11 장우성의 조선미전 출품작에 대해 1939년의 제18회 전까지는 당시의 전시회평에서 좋은 반응을 얻지 못했으나, 1940년의 <姿>에서부터 '佳作'이란 평을 듣기 시작한다.

구성법을 이용했다.[12] 인체의 양감을 나타내는데 가장 이상적인 좌향 3/4 자세로 묘사되었는데, 신발을 벗은 한쪽 발의 표현이나 의자 아래로 길게 늘어진 옷자락과 옆으로 밀려나온 방석, 지물로 부채의 설정 등은 유리모토 게이코由里本景子의 1933년 제전 출품작인 〈홑옷의 소녀〉(도 271)나, 기우치 게이게쓰菊池契月의 〈우선소녀友禪少女〉와 유사하다.

〈푸른 전복〉은 작가가 수상 소감에서 무용에서의 옛 전복상을 현대화시켜 봤다고 했듯이,[13] 고전 복장을 한 무용가를 도시적인 예술인의 이미지로 나타내고자 한 것이 아닌가 싶다. 이 그림은 사생적 리얼리즘에 의한 정확한 데생과 파스텔조 색감의 세련된 구사 때문이었는지 "유달리 시선을 모은 작품"으로 기사화되기도 했다.[14] 윤희순은 이지적인 선과 아름다은 회색조, 단순한 배치 등이 도회적인 밝고 상쾌한 느낌 준다고 했으며, '금년 동양

(도 272) 장우성 〈화실〉 1943년 종이에 채색 210.5 x 167.5cm 삼성미술관 리움

12 오진이, 앞의 논문, 56~57쪽 참조.
13 『매일신보』 1941년 5월 30일자 「동양화 장우성씨」 참조.
14 『매일신보』 1941년 6월 19일자 참조.

화부의 수확'으로 손꼽았다.[15] 그리고 길진섭도 동양적 모더니즘의 관점에서 색감의 현대성과 함께 고전을 신시대의 감성으로 구현시킨 작가의 '현대화' 의도를 높게 평가하였다.[16]

〈화실〉(도 272)은 200호 가까운 큰 작품으로 당시 예술성을 화면 크기에 비례시켜 대형화하던 추세를 반영하고 있다. '화실'은 서구 미술에서 화가의 창작에 대한 자부심과 예술에 대한 개념 전환이 태동하던 15세기 무렵부터 그려지기 시작하여 19세기에 성행한 것이다.[17] 화실 주제는 화가의 작가의식과 창조의식 및 예술관이 결부되어 제작되던 것으로, 장우성은 모델을 화면 중심에 배치하고 그 뒤로 생각에 잠긴 작가 자신을 그려 넣어 화실에서 작업중에 창조적 구상에 몰두하고 있는 화가의 내면세계를 표출하려 한 것 같다. 작가가 들고 있는 파이프를 통해 고급 모던 취향의 예술가상을 나타내려 했다. 모델은 화집을 보며 피사된 모습을 상상하고 있는 듯하다. 형태와 색조, 선묘 모두 사생적 리얼리즘에 의해 융합되어 다루어졌다. 주제의식과 함께 그가 초기에 근대성과 예술성을 이원화하여 모색하던 개량주의에서 벗어나 이를 통합하여 동양화에서의 미적 근대성을 추구하려는 작가의식을 엿보여준다.

신동양화(1945~1960)

1945년 일제의 강점에서 해방되자 장우성은 '동양화'2세대들인 이응노

15 윤희순, 「20주년 기념 조선미술전람회평」『매일신보』 1941년 6월 20일자 참조.
16 길진섭, 「20주년을 맞는 鮮展을 보고」『조광』 7-7(1941.7) 참조.
17 마순자, 「화실 주제 그림에 나타난 작가의 예술관 」『현대미술논집』 6(1996.2) 참조.

李應魯와 배렴裵濂, 김영기金永基, 이유태李惟台 등과 단구檀丘미술원을 조직하고 '민족미술의 건설'을 위해 그 동안 일본화와 공존해 온 '동양화'의 쇄신에 앞장섰다. 이러한 소집단미술 운동은 의욕에 비해 구체적인 성과 없이 끝나고 말았지만, 1948년 대한민국 정부 수립 후에는 국립 서울대 동양화과 교수와 국전 동양화부의 심사위원이라는 지도적 위치에서 이 분야의 새로운 창작 방향 설정과 조형적 방법 모색에 주도적인 역할을 하게 된다.

장우성은 1930년대의 흥아주의興亞主義조류와 결부되어 대두되었던 - 후기 인상파 화가들이 동양미술의 정신주의와 주관주의를 흡수하여 서구의 회화가 새로운 활로를 모색했듯이 - 미술의 세계화를 위해서는 동양회화의 유심적(唯心的)이고 표현적인 특성을 현대적=서구적 감각으로 변용할 것을 주장한 '신동양화'론에 따라 정신주의와 주관주의 위주의 화풍으로 새롭게 부각된 남종화와 수묵화의 특질에 주목하기 시작했다.[18] 특히 그는 '현대 동양화'의 창작 방향에 대한 자신의 생각을 『현대문학』(1955.2)에 기고한 글을 통해 다음과 같이 개진한 바 있다.

> 원래 동양화는 사실주의가 아니고 표현주의와 인격과 교양의 기초위에 초현실적 주관의 세계를 전개하는 것이 동양화의 정신이다. 그리고 함축과 여운과 상징과 유현, 이것이 동양화의 미다. 사의적 양식에 입각한 수묵선염에 선적禪的경지는 사실에 대한 초월적 가치와 표상적 가치를 지니고 있다.

형태의 정리, 색조의 배합에 의하여 자연의 자태를 재구성하는 것, 그

18 흥아적 동양주의와 남화의 재인식에 대해서는, 홍선표, 「1920·30년대의 수묵채색화-개량과 초극의 제도화」 국립현대미술관편, 『근대를 보는 눈: 수묵·채색화』(삶과 꿈, 1998) 202~203쪽 참조.

것이 조형의 질서이다. 다시 말하면, 자기를 표현하는 것, 그것을 평면 위에 조형함으로써 하나의 새로운 우주를 창조하는 이것이 회화예술이요 불변의 철리哲理일 것이다.

이러한 인식의 전환에는 '채색을 왜색倭色'으로 간주하고 이를 탈피하고자 했던 해방 이후의 기류와 함께 1930년경부터 프롤레타리아 유물주의를 타파하고 순수예술론의 입장에서 윤희순과 마찬가지로, 동양의 정신주의로 갱생할 것을 강조한 『조선미술대요』의 저자이며 미술비평가로도 활동한 동양화과 동료 교수 김용준(金瑢俊 1904~1967)의 영향을 직접

(도 273) 장우성 〈한국의 성모자상〉
1949년 230 x 88cm 개인소장

받은 것으로 보인다. 김용준과는 해방 공간을 통해 새로 창설된 서울대 동양화과의 방향 설정과 '민족미술 건설'이란 현안문제를 놓고 틈만 나면 이야기를 나눴던 것 같다.[19] 그리고 김용준은, 심사위원으로 1949년의 제1회 국전에 출품한 장우성의 〈회고〉에 대해 선조線條의 중요성을 강조하면서 우리가 늘 꿈꾸고 있는 조선화朝鮮畵의 길을 가장 정당하게 개척했다고 평하기도 했다.[20]

19 장우성, 『화단풍상 70년』 138~139쪽 참조.

20 김용준은 1회 국전에 대한 전시평을 쓰면서 "장우성의 〈회고〉는 이번 전시회의 가장 큰 수확이었다"고 하면서, "씨는 종래의 일본화적 인상을 주기 쉬운 호분의 남용도 없고 일본화 線條의 무기력하고 억양을 잃은 선조도 없고 衣文이 처리, 체구의 暈染, 결구의 허실, 賦彩의 淡雅, 그리고 落點運劃이 모두 그 자리를 얻었다. 앞으로 우리나라 모필화는 반드시 이러한 길로 걸어가게 될 것이요, 이러한 길이야말로 고루한 냄새도 없어지고 일본색도 축출하는 유일한 길이 될 것이다."고 했다. 장우성 위의 책, 152~153쪽 참조.

해방 이후 장우성의 화풍 변화는 인물화의 경우 급진적이기보다 점진적으로 이루어졌으며, 주로 성모자상의 숭고미를 통해 추구하였다. 1949년 초여름에 그린 〈한국의 성모자상〉(도 273)은 북악산을 배경으로 경복궁 내전에 앉아 있는 왕비복 차림의 어머니와 색동옷 입은 아기를 그린 것으로, 정부 수립 1주년을 기념하기 위해 돌맞이 어린이를 안고 있는 모습으로 나타낸 것이 아닌가 싶다. 이 작품의 근경 위주 구도라든가 얼굴 설채법과 사생풍의 명징한 분위기 등은, 신고전주의 화풍을 계승한 것으로 보인다. 그러나 기존의 세밀묘에 비해 다소 굵어진 옷주름 선과, 호분을 섞은 파스텔조의 저채도와 달리 순도가 높아진 색상의 사용, 배경의 수묵풍 경관과, 근경의 호랑이무늬 깔개에 구사된 수묵담채풍 등은 새로운 변화를 반영하고 있다. 그리고 무엇보다 신생 대한민국의 탄생을 세계 최고의 명작 레오나르 다 빈치의 〈모나리자〉 구도를 일부 활용한 구성법과 함께, 성스러운 성모자 이미지로 추구한 숭고미를 통해 일본화의 섬세우미함에서 탈피하려는 노력이 돋보인다.

이러한 변모는 1949년 초가을에 제작한 〈한국의 성모와 순교복자〉로 이어졌으며, 옷주름선에 부분적으로 남종화의 갈필기를 섞은 것으로 보아 문인화의 질박한 격조를 부가하려 한 것 같다. 1950년 초여름에 그린 〈성모자상〉은 백묘화를 연상시킬 정도로 먹선 위주의 선묘로 나타내고, 담채를 엷게 베풀어 투명한 느낌을 주며 서너 군데 정두묘釘頭描를 사용하여 서예적인 필감을 느끼게도 한다.

6·25전쟁이 끝나고 환도기를 통해 장우성의 인물화는 소묘식의 수묵선조가 강화된 단아한 수채풍으로 회화화되는 경향을 보였다. 1954년작인 〈성모자〉(도 274)와 1956년작인 〈청년도〉 1961년 5월에 그린 〈동자와 천

(도 274) 장우성 〈성모자〉 1954년 종이에 수묵담채 145x 68cm 천주교 서울대교구

도〉 등에서 볼 수 있듯이, 옷주름선에서 종래의 설명적으로 구사했던 것에 비해 전서체를 연상시키는 좀 더 굵고 직선적이며 간결하면서 인체표현의 핵심적 구성요소로서 주체화시켰다. 특히 〈성모자〉는 소복풍으로 색채 사용이 절제되어 있다. 목탄으로 밑그림을 데생한 것 같은 이러한 수묵선묘의 주체화는, 서울대 동양화과 인물화의 근간을 이루었으며, 국전 동양화부의 인물양식으로도 성행하였다.

이처럼 수묵선묘의 주체화는 1960년의 〈학〉과 61년의 〈취우〉와 같은 화조화를 통해 더욱 심화된다. 그리고 1950년대 '신동양화'의 흐름과 밀착되어 '수묵선염의 표상적 가치'와 '자연자태를 평면에서의 조형을 통해 재구성'을 주장한 자신의 회화론을 실천하기 위해, 수묵 위주로 그린 묵죽. 묵국과 같은 사군자류의 문인화 화목과 함께, 잡지 표지화나 권두화를 통해 달과 산과 학 등의 전통적인 자연물 이미지를 평면화와 재구성을 통해 조형화한 반추상半抽象 양식으로 다루기도 했다. 『현대문학』1955년 2월호와 1956년 1월호의 표지화(도 275)는 그 대표적인 예로, 간략한 선에 의해 형태를 요약하여 단순화시킨 구성법과 제재 등은, 초기 서울대 미대에 함께 근무했었고, 김

용준과도 친분이 있던 김환기(金煥基 1913~1974)의 이 시기 반추상 양식과 유사하다. 1950년 5월 6·25 전쟁이 일어나기 한달 전, 동화백화점 화랑에서 열린 1회 개인전에 〈포도〉를 비롯해 30점을 전시했는데, 김환기가 이를 보고 화선지와 양털 붓의 생리를 체득한 재주를 넘어선 수준으로 높게 평했던 것도,[21] 남종화의 수묵적 특질을 기반으로 '신동양화'로의 쇄신과 자신의 회

(도 275) 장우성 『현대문학』 1956년 1월호 표지화

화세계를 새롭게 개척하고자 했던 장우성의 이 시기 화풍의 경향을 말해 주는 좋은 예라 하겠다.

전기 신문인화(1961~1978)

장우성은 5·16군사 쿠데타로 야기된 정세 변화에 의해 1961년 서울대 교수직과 국전의 심사위원을 사퇴하면서, 그동안의 관변성에서 벗어나 재야의 문인화가 자세로 자신의 회화세계를 문인화 이념에 토대를 두고 재창출하기 시작했다. 그는 "진보형의 특색은 전통정신의 장점과 시대성의 특징을 살리는 데 있다"고 한 주장과 함께, 1950년대 후반 무렵부터 부각된 '한국적인 것이 세계적인 것'이라는 전통론에 자극 받아, 문인화

21 장우성, 앞의 책, 154~155쪽 참조.

정신과 사의적寫意的 표현세계를 계승하고 이를 현대적 감성에 맞게 변용함으로써 한국적 모더니즘 창출에 기여하게 된다. 특히 문인화의 본질적 이념인 '거속去俗' 정신에 의해 예술과 세상사의 속기를 비판하고 제거하면서, 자연적. 현실적 제재와 만상萬象 또는 만색萬色을 내포한 필묵의 잠재력을 통해 이룩한 장우성 특유의 신문인화는 '한국화'의 이취理趣와 운치를 고양시킨 의의를 지니기도 한다. 겉모습을 벗어나 참모습을 나타내고자 한 '이형사신離形寫神'에 의한 간략화된 대상의 설정과 여백의 공간구성, 그리고 건필乾筆과 윤묵潤墨의 조화는, 고도의 직관적 세계와 함께 맑고 고아한 기상을 보여준다는 점에서 동양미학의 핵심적인 창생적創生的 창작의 경지를 또 다르게 구현했다고 평가할 수 있다. 즉 식민지 근대화의 일환으로 태어난 '동양화'를 쇄신하기 위한 차원의 '신동양화'를 벗어나 문인화 정신과 화풍의 계승을

(도 276) 장우성 〈나한〉 1961년 종이에 수묵담채 124 × 37cm 개인소장

통해 '한국화'의 정체성을 찾는 '탈동양화'의 역정을 본격화한 것이다.

　1961년 가을에 그린 〈나한〉(도 276)은 장우성의 신문인화시기 인물화의 변화를 예고하는 시론적試論的인 작품이다. 동양화과의 참고서로도 사용했던 『남화대성』에 수록된 오창석의 〈달마〉를 참고하여 그린 것으로, 세속과 절연한 나한의 초월적인 고고함과 응집된 정신성을 선종화의 감필법減筆法처럼 최소한의 먹선과 붓자국만으로 절제하여 표현했다. 시

서화 융합을 복원한 그의 신문인화 후기의 인물화풍을 예고한다.

장우성의 이러한 '탈동양화'를 위해 추구된 신문인화 세계는, 3년간의 미국 체류 후에 귀국한 1967년 이후 더욱 심화되었다. 특히 그는 1971년에 일년간의 화단 동향을 개관하는 『한국예술지』의 「동양화」란 글을 통해 '동양화＝한국화'의 서구화 경향에 대한 통렬한 비판과 함께 국전 동양화부의 비구상 부문 폐지를 강력히 주장했다. 현대 서양미술의 조형논리에 의해 쇄신된 '신동양화'가 점차 추상화되면서 '동양화＝한국화'의 본질이 왜곡되거나 변질되는 시류를 경계한 것이다.

이 무렵부터 그는 자신의 내면적 의경意境과 결부하여 부친이 지어준 아호인 '월전月田'을 시각화하여 만월이나 잔월殘月이 교교하게 비추는 달밤의 신비로운 정경을 즐겨 그렸다. 매화와 겨울나무, 갈대. 기러기. 학. 귀뚜라미 등, 전통적인 계절적 제재와 함께 간일하게 표현된 이들 작품은, 세속과 절연한 초월적인 고고한 상태에서 천지만물 본연의 속성과 합일하여 천연 그대로의 본질적 형상의 사출을 통해 '진솔'하고 '소산'하고 '담박'하고 '고적'한 경지를 추구했던 조선시대 사의체 문인화의 심미적 경향을 계승한 의의를 지닌다.[22]

특히 달의 주제화는 동양 고유의 풍류와 전통 의식과 함께, 태양으로 상징되는 근대와 일본에 대한 반사적. 대타적 인식이 작용한 것이 아닌가 싶다. 〈비상〉(1976년)(도 277)과 〈잔월〉(1975년), 〈한향〉(1975년), 〈학〉(1977년), 〈야매〉(1970년) 등에서처럼, 밝은 달 주변의 공간을 표현하는 외운법外暈法도 보편화된 일본식의 '보카시풍' 번지기를 배제하고 점묘풍으

22 조선 후·말기의 사의체 문인화 성향에 대해서는, 홍선표, 『조선시대회화사론』(문예출판사, 1999) 273~276. 341~359쪽 참조.

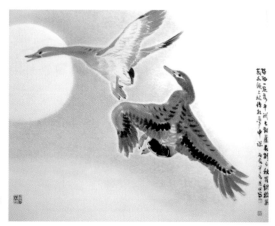

(도 277) 장우성 〈비상〉 1976년
종이에 수묵담채 66 x 82cm
개인소장

로 짧게 누른 붓자국을 나열하는 식으로 구사하여 조선시대 회화 특유의
바림효과를 낸 것 또한 이러한 의식화된 노력의 결과로 생각된다. 일획적
인 붓질에서도 일본식 편운법片暈法의 말초적 감각이나 잔재주와는 질적
으로 다른, 최초의 붓이 최후의 붓이 되는 서예적 억양과 필세가 느껴지
는 일정한 묵조에 의해 내적으로 응축된 운필력을 발휘했다. 부분적으로
는 비백飛白의 효과를 주어 변화감을 주기도 했다. 이에 비해 1976년의 〈일
식日蝕〉에서 표현된 까마귀의 불길한 이미지와 함께 번지기의 스산한 분위
기가 달밤의 정취와 운치를 담아 나타낸 앞의 그림들과는 대조를 이룬다.

후기 신문인화(1979~2005)

장우성의 신문인화는 1970년대를 통해 화단과 예술의 일본적이며 근
대적인 속기를 제거하는 '거속'의 정신과 결부되어 심화되었으며, 담채효

과의 증진이나 형상과 구도의 극단적인 생략화와 허실화虛實化 등의 변화를 보이면서 지속되었다. 그런데 1979년경부터는 이러한 경향과 함께 〈소나기〉(1979년)(도 278), 〈눈〉(1979년), 〈무지개〉(1979년), 〈비〉(1982년), 〈야우夜雨〉(1998년), 〈태풍경보〉(1999년) 등의 작품을 통해 볼 수 있듯이, 의경적인 경물만이 아니라, 일상적인 자연현상의 변화와 불변의 속성을 마음으로 깨달아 가슴속에 응축시킨 이미지를 창생의 기본 요소인 음양의 조화에 기초한 고도의 직관적인 필묵미와 담채미와 구성미에 의해 표현하면서, 한국적인 조형과 풍경의 세계로 한층 더 진전하는 경지를 보였다. 그리고 〈남산과 북악〉(1994년), 〈바다〉(1994년), 〈폭포〉(1994년) 등에서는 실물경의 풍취를 다루기도 했다. 즉, 문인화 고유의 주제적. 제재적 범주에서 일상적. 현실적 영역으로의 확산을 시도한 것이라 하겠다.

장우성의 후기 신문인화라고 불러도 좋을 이러한 주제와 제재에서의 확산은 세속사의 속기를 비판하고 풍자하는 내용을 다룬 서사적인 작품의 창작으로까지 나아가게 된다. 그의 이러한 풍자적 서사敍事 경

(도 278) 장우성 〈소나기〉
1979년 종이에 수묵 67 x
90cm 월전미술관

향은 이미, 세상의 모든 도둑질하는 쥐들이 도망가게 하기 위해 성난 고양이를 그렸다고 하는 화제를 적어 넣은 1968년작인 〈노묘도怒猫圖〉에서도 찾아볼 수 있지만, 보다 의식화하여 다루기 시작한 것은 1979년 무렵부터였다.

대표작으로 인성의 타락에 대해 야유하는 침팬지의 모습을 통해 풍자한 〈환호도〉(1988년)를 비롯해, 뇌물이 통하지 않는 엄정한 세계인 염라국 입구를 다룬 〈귀관鬼關〉(1987년)과, 주객이 전도될 정도로 심각해진 외래의 재앙에 대한 경각심을 일깨워주기 위해 수입 황소개구리를 그린 〈양와洋蛙〉 등을 꼽을 수 있다. 〈오염지대〉(1979년)는 공해 문제의 심각성을 죽어 가는 학의 모습으로 나타낸 것으로, "불 바람은 대기를 더럽히고 독한 오수는 강과 바다를 물들이네, 산천초목은 말라 들어가고 사람과 가축은 죽어 가는구나, 뉘우치면 무엇하리 인간 스스로 지은 죄인 것을"이라고 쓴 화제를 통해서도 작가의 비판적 시각을 읽을 수 있다. 갈필의 백묘풍으로 그린 〈단군일백오십대손〉(2001년)에서는 배꼽티에 핸드폰과 담배를 들고 있는 현대여성의 서양인 같은 모습에 이질감을 솔직하게 드러내기도 했다. 그리고 〈단절의 산하〉나 〈단절의 경〉(1993년), 〈갯벌〉(1994년) 등은 비극적 분단의 현실에 대한 단장의 한을 담은 민족의식을 엿보여 준다.

이처럼 반공냉전 정책과 산업화에 의한 분단이나 공해 문제, 또는 지나치게 서양의 흉내를 내는 몰주체적인 세태와, 부정부패에 대한 작가의 비판의식이나 풍자의식은 경세제민적經世濟民的인 '거속' 정신의 발로로, 사림적士林的인 선비정신을 반영하고 있다는 점에서 각별하다. 그리고 이러한 서사적 주제를 다소 감성적인 차원이긴 하지만 우의적 또는 직설적인 제재에 의해 문인화의 필의와 구성에 기초한 사의적인 조형세계와의

융화를 통해 구현시킨 것
도 '한국화'의 외연과 내포
의 확대 및 심화와 더불어
한국적 모더니즘의 창출에
일정하게 기여한 점에서 미
술사적 의의를 찾을 수 있
겠다.

장우성의 후기 신문인
화는 자신의 삶의 최후 진
술과도 같은 이러한 주제
의식의 확산과 더불어 표
현 형식에서도 〈태산이 높
다해도〉(1998년) (도 279)와
〈장송〉(1998년), 〈가을밤의
기러기〉(1998년), 〈백로〉(1999

(도 279) 장우성 〈태산이 높다해도〉 1990년 종이에
수묵 68 x 42cm 개인소장

년), 〈고향의 언덕〉(1999년), 〈황사〉(2001년) 등을 통해 볼 수 있듯이, 담채까
지 절제시킨 최소한의 먹선과 붓자국만으로 더 이상 줄일 수 없을 만큼
극도로 생략된 화면을 이룩하였다. 조형의 시원성을 보여주듯 붓을 긋고
대는 것만으로 나타낸 대상물들은 거의 기호화되어 작가의 농축되고 달
관된 경지와 더불어 영매적이면서 성스러운 느낌마저 자아낸다. 시서화 겸
비의 내재적 기반과 '거속'의 선비정신을 토대로, '동양화'에서 '한국화'로의
현대적 변주와 격조를 추구하면서 70년 이상의 화업을 통해 도달한 세계
인 것이다.

'한국화' 아카데미즘의 수립,
이유태의 인물화와 산수화

현초 이유태(玄艸 李惟台 1916~1999)는 '동양화'의 신고전주의에 토대를 두고 '한국화'의 아카데미즘을 수립한 것으로 평가된다. 동아시아 회화사의 원체화풍院體畵風을 고전으로, 근대 동양화의 채색인물화와 현대 한국화의 산수풍경화를 통해 견실하고 정묘한 사실적인 신원체화풍을 이룩하려 한 것이다. 동아시아 최고의 고전으로 간주되던 송화末畵의 원체화풍을 동양회화의 근본이며 정통으로 보고, 이를 근현대화하여 치밀하면서 고귀하고 격조 높은 아카데믹한 한국화풍을 수립하려 한 것이 아닌가 싶다. 그의 이러한 창작 경향과 성과는 남종화 또는 사의적인 문인화풍을 전통으로 주류화된 표현주의적인 신문인화풍이나 서구 모더니즘과 결합된 반추상 화풍과 대척을 이룬 것으로 새로운 주목이 요망된다.

이유태는 이당 김은호(1892~1979)의 화숙인 낙청헌에서 그림에 입문하

이 글은 『현초 이유태 탄생 100주년 기념전』 도록(2016.10)에 수록된 것이다.

고 화가의 길을 걸은 동양화 2세대이다. 식민지 정부의 관전이던 조선미전 동양화부에서 채색인물화로 두각을 나타낸 월전 장우성(1912~2005)과 운보 김기창(1913~2001)의 낙청헌 후배였다. 이들 3명 모두 조선미전의 최고상인 창덕궁상과 총독상을 수상한 공통점을 지니며, 동양화 2세대 작가들 가운데 가장 각광받았다.

이유태는 1935년, 19살 되던 해 낙청헌에서 조선시대를 통해 수묵화에 비해 천시되던 채색화를 근대적인 창작미술로 견인한 이 분야의 일인자였던 김은호에게 동양화를 배웠다. 1936년에 낙청헌 동문들 그룹전인 후소회와, 조선인 서화가들의 단체전인 서화협회전에 출품하고, 1937년 21세 때에 당시 최고의 등용문이던 조선미전의 동양화부에 입선하면서 등단했다. 그리고 스승의 선례를 따라 1938년에 근대 동양화의 본산인 일본으로 유학가서, 도쿄의 데이고쿠帝國미술학교에서 수학하는 한편 일본화과 교수이던 가와사키 류이치(川崎隆一 1886~1977)의 쇼오小虎화숙에서 2년 넘게 사사 받으며 사생을 중시하던 시죠파四條派에 토대를 둔 신일본화풍을 배운 것으로 보인다.

귀국하여 1940년 6월에 열린 제19회 조선미전에 사생풍의 사실적인 〈암巖〉을 출품하여 일본미술학교 교수이던 심사위원 야자와 겐게츠(矢澤弦月 1886~1952)로부터 장래가 촉망된다는 평을 들었으며, 1943년의 총독상에 이어 1944년의 마지막 조선미전에서 최고상인 창덕궁상을 수상하며 명성을 높였다. 1944년 4월, 30여 점을 출품한 화신백화점 화랑에서의 첫 번째 개인전에서 대해 당시 최고의 미술평론가였던 윤희순(1903~1947)으로부터 기술적인 서양화와 정신적이고 상징적인 동양화를 정제整齊하며 예술의 본도로서 전통적인 평담천진성을 건실하게 수행하

여 태평양전쟁기의 시국에 적지 않은 위안을 준다는 평을 듣기도 했다.

1945년 8·15해방이 되자 배렴, 장우성, 이응노, 김영기 등, 대표적인 동양화 2세대 화가들과 단구檀丘미술원을 결성하고 민족미술 건설의 과제와 더불어 '한국화'로의 향방을 모색하였다. 3·1절을 기념하여 1946년에 개최된 소품 중심의 창립전에 손병희 등 33인과 민중이 독립만세를 부르는 장면을 그린 대작을 유일하게 출품하려 했던 것으로도 새로운 건국 국민으로서의 자각과 결부된 작가적 의욕을 엿볼 수 있다. 그리고 해방 직후인 1945년 10월 국내 최초로 대학에 설치된 이화여대 예림원의 미술과 교수로 1947년 임용되어 전통회화의 현대화와 교육에 전념하며 한국화 발전에 기여하게 된다. 미대 교수와 국전 초대작가, 예술원 회원이라는 근대적 미술제도 최고의 영예를 성실하게 수행했으며, 특히 원체화풍을 사실성과 사생성이 융합된 아카데미즘으로 수립하여 한국화의 또 다른 지도이념과 조형개념으로 향상시키려 한 의의를 지닌다.

이유태는 화훼화와 화조화를 그리기도 했지만, 인물화와 산수풍경화에 더 주력하였다. 20대에는 서구 아카데미즘의 핵심 장르이기도 했던 인물화를 통해 전통회화의 갱신과 근대화를 모색했다. 흑백도판으로 전하는 그의 첫 인물화는 1937년의 제16회 조선미전에 처음 출품하여 입선한 〈가두街頭〉(도 280)이다. 당시 첫입선 화가로『매일신보』5월 11일자에 실린 인터뷰 기사에 의하면, 캔버스 200호에 가까운 대작이었던 것 같다.

덕수궁 돌담길이 보이는 경성부 청사 광장의 낙엽 떨어진 대로변에 빈 지게를 등에 진 상태로 앉아 생각에 잠긴 지게꾼을 소재로 그린 것이다. 늦가을의 지게꾼 모습을 모티프로 다룬 것은 이례적인데, 원경에 배

열된 신문물의 모던
한 경관과 대조를 이
루며 낙후된 구습의
향토색을 재현한 것
이 아닌가 싶다. 당
시 공동화실에서 함
께 작업한 장우성의
1936년 제16회 조선
미전 입선작인 낙엽
쌓인 산촌의 초부상

(도 280) 이유태 〈가두〉 1937 제16회 조선미전 출품작

을 통해 향토색을 구현한 〈요락〉(도 267)과 일맥상통한다. 동양화 안료에
원근법과 명암법과 같은 서양화풍을 충실하게 구사하여 사실적으로 나
타낸 것으로, 〈요락〉에 못지 않은 치밀한 묘사력을 보여준다. 생활풍속적
인 제재를 첨단의 도시경관과 결합하여 구성한 것은 당시 동양화 분야에
서 보기 힘든 모던의 일상성을 추구했다는 점에서 각별하다.

　이유태의 인물화는 1942년 제21회 조선미전에 출품한 〈초장初粧〉에
서 동양주의 또는 흥아주의와 결부된 신고전주의 수법을 새롭게 반영하
게 된다. 동양화에서의 신고전주의는 서구 지향의 구화歐化주의에서 흥
아興亞를 위한 동양주의로 전환되면서 일본 관전인 제전帝展의 일본화부
양식으로 확산된 것으로, 야마토에大和繪의 섬세우미함에 송화의 정묘한
격조와 동양 회화의 전통적인 선묘 효과를 융합하여 이룩된 명징한 화
풍이 특징이다.

　〈초장〉은 혼례식을 위해 녹의홍상 차림의 신부가 족두리를 쓰고 치

장하는 정경을 그린 것이다. 이러한 제재는 장우성과 김기창도 다루었지만, 모두 신고전주의 화풍에 에도시대 후기의 니시키에錦繪 창시자였던 스즈키 하루노부(鈴木春信 1725~1770)의 도상을 번안하여 경대 앞에 앉아 어머니의 도움을 받으며 화장하는 모습으로 그렸다. 이에 비해 〈초장〉은 다음 해에 그린 〈여인 3부작〉 중 '감感'과 같은 모티프에 직립형 입상 중심의 군상 구도로, 근대 일본의 낭만적 역사화의 구성법을 연상시키기도 하지만, 이유태의 창의성이 더 돋보인다. 옷주름 선에는 전통적인 하이라이트 기법인 구분법鉤粉法을 사용해 양감을 조성하면서 단아한 기품의 또 다른 근대적 미인상을 창출한 의의를 지닌다.

이유태의 출세작이기도 한 〈여인 3부작〉(도 281)은 1943년의 제22회 조선미전에 출품하여 총독상을 수상한 것이다. 『매일신보』 5월 27일자에 실린 수상 소감에서 "순전히 자신의 주관으로 여성의 3시기를 그리려 했다"고 하면서, "처녀시기를 지智로, 출가 직전을 감感, 어머니가 되었을 때를 정情으로 나타내려 했으며, 만 1년이 걸렸다"고 했다. 윤희순은 『문화

(도 281) 이유태 〈여인 3부작〉 1943년 종이에 수묵채색 智 198 x 142cm 感 215 x 169cm 情 198 x 142cm 호암미술관

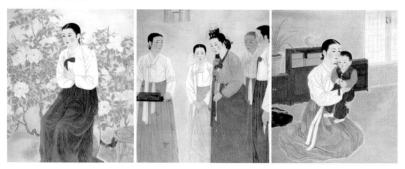

조선』여름호에 기고한 일본어로 쓴 평문에서 이유태의 3부작을 동양화부의 금년 문제작으로 꼽으면서, 가장 서양적인 것에 침윤되지 않은 특질이 있고, 스승인 김은호의 전통적 기법에 근원한 향토적인 고유의 품격이 보인다고 말했다. 북종화 또는 원체화를 현대적 미감에 부합되는 이지적 기교의 예술로 보고 이를 새로운 동양화로 부활해야 한다는 관점에서 높게 평가한 것이다.

3부작은 3폭의 그림을 한 벌로 그린 것으로, 송대에 발생되어 조선초기와 무로마치室町시대 이래 일본에서도 성행한 삼폭대三幅對의 전통을 연상시킨다. 특히 '지, 감, 정'의 주제의식으로 구성된 3부작은 서양화로 일본의 미와 예술을 세계에 알리려 했던 구로다 세이키(黑田淸輝 1866~1924)가 3명의 미인나부를 각 폭에 그린 기념비적인 대표작의 제목을 의식해 구상한 것은 아닌지 모르겠다. 일본의 이상미를 여성의 신체를 통해 구현하려 했듯이 조선색의 이상적 아름다움을 진선미를 갖춘 여성의 3시기로 나타내려 한 것이 아닌가 싶다.

슬기와 순결을 상징하는 고귀한 흰 모란을 배경으로 청자 돈에 앉은 의좌상과 신부의 상징인 녹의청상에 족두리 쓴 직립상, 아기를 안은 성모자풍의 궤좌상으로 각각 묘사된 인물 정경은 구도와 선묘, 채색에서 장식적이고 평면적이며 몽환적인 일본화와 다른 견실함과 청아함이 돋보인다. 내면화된 '지, 감, 정'의 표정과 자세의 미세하고 정묘한 표현도 훌륭하다. 상당 기간 공들인 '적력積力'의 기량을 엿볼 수 있다.

〈화운〉과 〈탐구〉(도 282)는 일제강점기의 동양화 가운데 가장 근대성을 지닌 작품으로, 1944년 제23회로 마지막이 된 조선미전에 〈인물일대人物一對〉로 출품하여 최고상인 창덕궁상을 받은 것이다. 〈화운和韻〉은

(도 282) 이유태 〈탐구〉 1944년 종이에 채색 212 x 153cm 국립현대미술관

그랜드 피아노를 뒤에 두고 화중왕인 부귀한 모란꽃 분재를 바라보며 악상에 잠겨 있는 여성을, 〈탐구〉는 과학기재 가득한 실험실에서 열의에 찬 시선으로 정면을 응시하고 있는 여성 과학도를 다루었다. 모두 견고한 형체감과 함께 우아하면서 이지적인 전문직 신여성의 이상미를 재현한 의의를 지닌다. 아마도 이성과 감성을 겸비한 근대인의 이상형을 여성상을 통해 창출하려 한 것인지도 모른다.

해방공간에서 3·1운동의 독립만세 군상을 그리며 민족미술 건설의 과제를 추구하던 이유태는 1950년 동족상잔의 6·25전쟁 발발 이후 전통적인 산수인물화를 다루기도 하고 부산피난지에서 〈초토〉와 같은 황폐해진 강토의 현실을 담기도 했다. 그리고 1953년의 환도 이후에는 국토의 빼어난 자연경을 한국미의 원천이며 진선미의 이상경으로 재현하는데 매진하게 된다. 그의 이러한 노력은 1953년의 〈전원〉(도 283)에서 목가풍의 전답식 향토경을 파노라마처럼 나타내며 본격화된다. 마을의 수호신인

(도 283) 이유태 〈전원〉 1953년 종이에 수묵담채 61.5 x 127cm 이화여대박물관

당나무를 확대하여 근경으로 삼고 여기서 바라본 시골 풍경과 시야가 사라질 때까지 끝없이 겹치며 펼쳐진 산들이 장관을 이룬다. 1955년의 〈행천도〉에서는 소림모정疏林茅亭류의 문인산수풍을 모색하기도 했다.

그리고 1956년부터 〈강토의 여명〉으로 우리 산하의 숭고미를 추구하기 시작하였다. 연무에 싸인 태산준령의 우렁찬 기상을 반부감법으로 조망하여 영봉으로서의 신비함과 성스러움을 화면 가득 장대하게 나타냈다. 1965년의 신문회관 개인전에 출품한 8폭 연폭 대형 화면의 4부작《강산무진》과 〈설악영봉〉은 이러한 '조국 연작' 산수풍경화의 절정을 보여준다. 설악산과 가야산, 동해와 서해의 자욱한 연무에 싸인 태산준령의 영봉들과 근경 소나무 숲의 대비적인 구성을 통해 조국의 빼어난 경관과 사계절의 아름다움을 재현하면서 장엄하고 신성한 공간으로 창출한 의의를 지닌다.(도 284) 치밀한 묘사력과 담채의 맑고 고아한 효과도 뛰어나지만, 조선 후기 실경산수화의 사생풍 전통을 계승한 맥락에서 근대기의

(도 284) 이유태 〈강산무진-설악우제〉 8첩병풍 1965년 종이에 수묵담채 140 x 347cm 개인소장

사경산수화를 새로운 창작을 향한 형사적形似的 전신傳神과 사생적 리얼

리즘을 결합한 신원체화풍의 수립이란 측면에서 각별하다.

1977년 이화여대 미대 교수 정년 퇴임 후부터 1980년대와 90년대 초

(도 285) 이유태 〈강산제설〉 1982년 종이에 수묵담채 69.5 x 135cm 개인소장

에 걸쳐 사선으로 배치된 근경의 산곡 일각에서 원산들이 겹치며 점차 멀어져 가는 안정된 구도와 심산의 유현함과 대기감을 공기원근법으로 양식화하면서 산수의 비경과 함께 산속의 사원과 정자, 산새를 통해 자연과의 합일과 동화를 추구하게 된다. 이 시기에는 사계절 중에서도 단풍이 화려한 추경의 완숙미와 눈 덮인 겨울 풍경의 순백미를 대자연의 기상과 운치를 집약한 한국적 이상경으로 재현한 의의를 지니기도 한다.(도 285) 북송의 대관산수와 남송의 변각산수를 혼합한 것 같고, 조선 초의 천문류 선경산수와 조선 후기 사생풍 실경산수를 융합한 것도 같은 그의 만년 비경산수화는 한국화 산수풍경화의 또 다른 아카데믹한 고전화풍으로 주목된다.

서세옥의 수묵추상
전환과정과 조형의식

머리말

산정 서세옥(山丁 徐世鈺, 1929~2020)은 1945년 일제강점으로부터 해방된
신생 조국 '민족미술 건설'의 최전선에서 탄생한 '한국화' 1세대의 대표 주
자로 손꼽힌다. 그가 서울대 미대 동양화과의 전신인 서울대 예술대학 미
술학부 제1회화과 4학년 재학 중에, 대한민국 정부수립 직후인 1949년에
창설된 제1회 국전의 동양화부에서 최고상을 받은 이후의 행보와 궤적이
근대적인 '동양화'에서 현대적인 '한국화'로의 새로운 창작세계를 선도한 의
의를 지니기 때문이다. 특히 제2차세계대전 전후(戰後) 냉전시대의 서방에서
'세계의 언어'로 확산시킨 추상을 서화 또는 문인화의 사의(寫意)와 수묵사상
으로 재전유하고, 이를 고유의 지필묵을 통해 현대화와 국제화를 추구함
으로써 '한국화'에서 비구상시대의 활로를 개척한 것으로 평가되고 있다.

이 글은 2015년 국립현대미술관 개최 서세옥기증작품전 도록의 논고로 청탁되었으나, 사정으로 싣지
못한 것을 수정, 증보하여 『미술사논단』 53(2021, 12)에 게재한 것이다.

따라서 8·15해방 후 '동양화단' 신세대 작가군의 선봉에서 전통회화의 쇄신과 현대화로의 개혁을 이끈 서세옥 회화의 실상 규명과 함께 한국 근현대미술사에서의 평가 및 위상 정립을 위해 그의 작품세계에 대한 분석과 조명이 요망된다. 특히 1950년대의 6·25 한국전쟁기와 환도기의 혼란을 거치면서 원화들이 대부분 망실되었는가 하면, 상당수 작가들이 당시 제작년도나 창작의도에 대한 기억이 부정확할 뿐 아니라, 과거의 행위를 자신에게 유리하게 해석하거나 나중에 생긴 가치관으로도 회고하기 때문에 이에 대한 실증적 파악이 긴요하다. 여기서는 서세옥의 수묵추상에 이르는 초기 작업 과정을, 그 변화의 배경적 맥락과 더불어 현재 알려진 것이 대부분 인쇄된 흑백 도판이므로, 이들 자료에 주로 의거하여 1950~60년대의 양식적 추이와 조형의식을 살펴보고자 한다.

'동양화' 입문과 초기의 회화세계

서세옥은 대구의 한학자이며 항일지사 집안 출신이다.[1] 어려서부터 수많은 책 속에서 동양 전통문화의 정수인 한문과 서화, 그리고 민족의식을 사상적, 문화적 인자로 배양하며 자랐다. 그의 장서욕과 독서열이나 선비 이미지는 집안 내력으로 체질적인 것이기도 하다. 형인 수촌 서경보(壽邨 徐鏡普, 1923~2004)도 다섯 살 때 한시를 지었으며, 한문학 교수이자 국전 서예부에서 대상을 받은 서예가로 명망이 높았다.

1 할아버지 야은 서광용과 아버지 석련 서장환(1890~1970)은 달성 서씨 文學節義 가문의 후손이었다. 특히 선친은 독립청원서를 작성해 해외에 보내고, 지하신문인 '자유신보' 발간과 동흥의숙 건립으로 항일과 민족의식 고취에 힘썼으며, 임시정부 독립공채모집위원으로도 활약하였다. 해방 후 정부에서 애국장과 건국포장을 추서한 바 있다.

청소년기에 잠시 문학에 뜻을 두기도 했던 서세옥은 글에 얽매이기보다 좀 더 자유롭게 창작할 수 있는 그림이 그리고 싶어 1946년 설립된 서울대 예술대학 미술학부에 동양화 전공의 '제1회화과'에 입학생들의 결원이 생김에 따라 편입학하게 된다.[2] 그는 '동양화'를 전공하면서 작가의식과 창작세계를 육성하며 예술가의 길을 걷기 시작한 초기의 스승을 서울대에 동양화 전공의 제1회화과 설립을 주도한 김용준(1904~1967)으로 꼽았다. 김용준은 동경미술학교에서 서양화를 전공했지만 "소박하고 건강한 수묵미水墨美"를 위해 동양화로 전향하고, 1930년대 이래 '대동아' 이데올로기와 결부되어 증식된 동양주의 미술운동을 주동한 화가이며 이론가였다. 특히 무목적성과 자율성의 아나키즘적 표현파 이념에서 출발하여 절친이던 이태준과 함께 서구의 물질주의에 의해 '파산된 근대'를 동양의 정신주의로 '갱생'하여 새로운 '신동양화'로 또 다른 근대를 창출하기 위해 고담古淡하고 졸박拙朴한 고전미와 선비문화의 문아미文雅美를 부흥하고자 했다.[3]

서세옥의 대학생 시절은 김용준의 이러한 서구주의를 뛰어넘어 새로운 '세계사 구상'으로서의 동양주의에 의해 조명된, 동양의 고전미술과 문인미술을 비롯해 전통예술의 깊이와 크기를 자각하기 시작한 것으로 보

2 서세옥의 미술입문은 부친과 교분이 있던 3·1운동 민족대표 33인 중 한 분인 길선주 목사의 아들이며 동경미술학교 서양화과 출신인 길진섭(1907~1975)에게 석고 데생을 배우며 시작되었으나, 지필묵의 동양화에 관심이 있다고 하자 1930년대에 동미회와 목일회 등을 함께 조직했던 김용준을 소개시켜 주었다고 한다. 김복기 정리, 「서세옥과 김병종의 대담」『서세옥』(그래픽 코리아, 2005) 232쪽 참조. 서세옥 편입학의 경우 1946년 가을 개교하면서 이른바 國大案파동으로 참여학생의 제적 등에 의해 결원이 생겨 편입생을 뽑게 되자 시험을 치루고 들어오게 된 것으로, 이때 형인 서경보가 김은호 문하에서 안면이 있던 장우성에게 인사를 시킨 적이 있다고 한다. 장우성, 『화맥 인맥』(중앙일보사, 1982) 92쪽 참조.

3 홍선표, 「이태준의 미술비평」『석남 이경성미수기념논총-한국현대미술의 단층』(삶과 꿈, 2006) 69~75쪽과 『한국근대미술사: 갑오개혁에서 해방시기까지』(시공사, 2009) 255쪽 참조.

인다. 그가 김용준을 통해 동양화에 대한 시대적 사명과 함께 문인화의 정수인 사의 정신에 자극을 받으며 "그림에 눈을 뜨도록 해 주셨다"고 회고한 것으로도 짐작된다.[4] 서세옥이 받은 이러한 감화는 어려서부터 축적된 한문과 서화 등의 고전 사상과 문화적 기반 위에서 이루어졌기 때문에 두 사람은 단순한 사제지간을 넘어 동양의 학예와 문예의 깊은 세계에서 서로 교감했을 것 같다. 따라서 이들의 만남은 서세옥의 작가의식과 창작세계의 태동뿐 아니라, 1930년대 이래의 신남화 동양주의 미술론 또는 동양적 모더니즘을 계승하는 미술사적으로도 중요한 의의를 지닌다고 하겠다. 그러나 서세옥이 이러한 모더니즘을 본격적으로 추구하는 것은 1953~4년 무렵이며 재학생과 졸업 직후의 작품에는 동양화 전공의 인물화 담당 교수였던 장우성(1912~2005)의 지도를 반영한 것으로 보인다.

서세옥은 4학년 재학 중이던 만 20세에 대한민국 정부수립 다음 해인 1949년 11월에 처음 개최된 제1회 국전에 〈꽃장수〉(도 286)를 출품하여 동양화부의 최고상인 국무총리상을 받았으며, 이 작품이 그의 회화세계를 말해주는 최초의 자료로 알려졌다. 그러나 이보다 5개월 앞서 5월 25일에서 31일까지 1주일간 동화화랑에서 열린 제2회 서울대 미술학부학생전에 출품하여 우수작의 하나로 뽑힌 〈여일麗日〉(도 287) 도판이 폐막 다음 날인 6월 1일자 『경향신문』에 실려 있어,[5] 서세옥의 첫 공개작품으로서의 의의를 지닌다. 도판 상태는 상당히 좋지 않은데, 조선미전의 아카데

<hr />

4 월북미술인으로 언급이 금지되었다가 1988년 해금된 김용준으로부터 상당한 영향을 받은 것에 대해서는 김영나, 「산정 서세옥과의 대담」 『공간』(1989.4) 134쪽에서 처음 밝힌 바 있고, 『근원전집 이후의 근원』(열화당, 2007) 13~15쪽에 수록된 서세옥, 「나의 스승 근원 김용준을 추억하며」에서도 강조하였다.

5 이 자료는 한국미술연구소 황빛나연구위원이 발굴한 것이다.

(도 286) 서세옥 〈꽃장수〉 1949년 제1회 국전 출품작

밀한 서양화 좌상 구도에 형상을 명암법으로 처리한 것으로 보인다. 의자에 비스듬히 앉아 고개를 조금 숙인 인물의 자세가, 장우성의 1943년 〈화실〉 화면 좌측의 여인상과 유사하고, 명암법 등은 1935년과 1936년의 〈귀목〉과 〈요락〉에서 볼 수 있는 서

구의 사실적 기법을 활용한 사생적 리얼리즘을 북송 원체화풍과 절충하여 정밀하게 다룬 그의 신고전주의 초기 채색인물화풍을 연상시킨다.[6] '동양화' 인물화의 기초개념으로 실기 시간에 수학한 화풍으로 그린 것을 출품한 것이 아닌가 싶다.

〈여일〉에 비해 〈꽃장수〉는 최초의 국전 출품작으로 화단 등단의 대망을 품고 준비했을 것이다. '대한민국' 탄생이란 시의성과 국립대 동양화 전공의

(도 287) 서세옥 〈여일〉 1949년 서울대 미술학부학생전 출품작

6 장우성의 신고전주의 채색인물화에 대해서는 홍선표, 「월전 장우성의 인물화」『월전 연구의 새로운 모색-월전 장우성 100주년기념 학술대회논문집』(이천시립월전미술관, 2012.12) 10~20쪽 참조.

제1회 졸업을 앞둔 엘리트의식이 반영되었을 가능성이 추측된다. 이 작품의 원작도 6·25 때 망실되고 지금은 희미한 흑백 도판만이 『동아일보』와 『자유신문』 지면에 전한다. 지게에 지고 온 꽃을 파는 노인과 이를 사기 위해 서 있는 3명의 한복 입은 젊은 여성들이 화면을 가득 채우고 있다. 모티프는 지게에 담긴 꽃을 사러 온 2명의 한복 여성을 다룬 1937년 제16회 조선미전 특선작 우노 사타로宇野佐太郎의 〈조선풍속, 춘일화매〉(도

(도 288) 우노 사타로 〈조선풍속, 춘일화매〉 1937년 제16회 조선미전 출품작

288)를 참조했을 것으로 짐작되지만, 신생 조국의 비전을 표상한 것 같은 젊고 아름다운 여성들과 정부수립의 기쁨을 가득 담은 듯한 꽃다발이 축제 분위기를 자아낸다. 화면에 비해 인물이 너무 커서 공간감이 부족하다는 김용준의 지적이 있었지만,[7] 다른 설명적 배경 없이 인물과 꽃의 형상에 집중시킨 무배경 구도의 배치법이 주목된다.

무배경의 구도를 비롯해 여성 이미지와 선묘로 형상성을 주도한 것 등도, 장우성의 신고전주의의 사실적이면서 명징우미한 미인상과, 해방 후의 수묵 선조 강화의 신동양화풍 경향을 연상시킨다. 그 중에서도 1942년의 제21회 조선미전 동양화부에서 창덕궁상을 받은 장우성의 〈청춘일기〉(도 289)에 묘사된 정면 및 측면 여인상을 혼성한 구성과 인물 이

7 근원(김용준), 「국전의 인상」 『자유신문』 1949년 11월 27일자 참조.

(도 289) 장우성 〈청춘일기〉 1942년 제21회
조선미전 출품작

(도 290) 장우성 〈기〉 1944년 제23회 조선미
전 출품작

미지에 옷주름 선묘를 인체표현의 구성요소로 강화한 것 등이 비교적 유
사하다. 특히 1944년의 제23회 마지막 조선미전에 출품한 꽃을 든 여인
중심의 〈祈〉의 경우 화면을 반전시켜 보면(도 290) 인물 이미지나 구도
에서 유사성이 발견된다. 당시 김용준도 「민족적 색채의 태동」이란 국전
동양화부에 관한 평문에서 장우성의 출품작 〈회고〉가 일본화의 섬밀하
고 무기력한 선조에서 탈피하여 조선화의 전통적인 모필의 필치를 새로
운 현대적 감각으로 구사했다고 언급하면서 이러한 화풍이, 그의 '훈도'
를 받고 있는 서세옥과 박노수 등의 신진들에게 영향을 주고 있다고 증
언한 바 있다.[8] 서세옥 〈꽃장수〉의 최고상 수상에도 심사위원으로 참여

8 김경연, 「1950년대 한국화의 수묵추상적 경향」『미술사학연구』(1999.9) 68쪽과 최열, 『한국현대미
　　술의 역사-현대미술사전 1945~1961』(열화당, 2006) 230쪽 재인용. 당시 조교수(설립시 대학본부
　　교직원 명부에 기재)로 인물화 담당이었던 장우성의 지도설에 대해 작가는 실기 '대우교수'로 기억
　　하고 있으며, 상급반에선 장우성의 강의가 제외되었다며 사제관계를 부인했다. 이러한 부인설에는
　　훗날 서세옥의 전임교원 임용에 장우성이 방해했다는 감정이 작용한 것으로도 보기도 한다.

한 지도교수 장우성의 의견이 크게 작용했을 것으로 생각된다.[9]

김은호의 문하에서 흥아주의와 결부하여 송대의 원체화풍을 수용한 일본화의 신고전주의 채색인물화를 배운 장우성은, 1940년대 전반기에 인물에 집중된 구도법과 철선묘적인 가는 윤곽선에 하이라이트를 덧대는 구분법鉤粉法을 이용하여 이중 설채와 음영 효과를 주는 세밀한 선묘 양식을 구사하다가 해방 이후 김용준의 영향으로 필선 주체의 수묵 선조가 강화된 새로운 신동양화풍을 추구하였다.[10] 이러한 장우성의 변화에 대해 김용준은 "앞으로의 조선화朝鮮畵가 반드시 걸어가야 할 정당한 길을 처음으로 열어 놓았다"고 평하기도 했다.[11]

장우성은 1949년 초가을의 〈한국의 성모와 순교복자〉를 통해 옷주름선에 부분적으로 갈필기를 섞어 문인화의 질박한 격조를 가미하려 했으며, 1950년 초여름에 그린 〈성모자상〉(도 291)에선 백묘화를 연상시킬 정도로 먹선 위주의 선묘로 옷주름의 근골을 나타내고 담채를 엷게 베푸는 화풍을 선

(도 291) 장우성 〈성모자상〉 1950년 종이에 수묵담채 98x71cm 성 베네딕도회 왜관수도원

9 당시 동양화부 심사위원장은 고희동이었는데, 장우성은 심사 중 의견대립이나 의사 결정을 할 때 고희동이 자신에게 의견을 묻거나 동조를 구해 진행했다고 진술한 바 있다. 장우성, 앞의 책, 101~102쪽 참조.

10 홍선표, 「탈동양화와 去俗의 역정: 월정 장우성의 작품세계와 화풍의 변천」『근대미술연구』 1(2004) 120~130쪽과 「월전 장우성의 인물화」같은 곳 참조.

11 주4와 같은 곳, 참조.

보였다. 서세옥의 〈꽃장수〉 의습선은 대체로 장우성의 이와 같은 담채풍에 수묵 선묘미와 결부되어 선조를 강화한 경향을 반영했다고 볼 수 있다. 당시 국전 비참여파였던 이응노가 제1회 국전에 대한 좌담회에서 서세옥의 작품에 대해 "미인의 선이 좀 딱딱하였고 기법으로 말하면 개성적인 것이 없음은 필경 지도자의 손을 거쳐 내놓은 것이 아닌가 하는 느낌을 준다"고 비판한 것으로 보면,[12] 자신이 1940년대 후반에 표현력을 확장시킨 운필력보다 〈꽃장수〉 필세의 강약 변화가 약하다고 보고 이를 장우성의 영향으로 지적한 것이 아닌가 싶다.

그러나 〈꽃장수〉의 필치는 장우성의 고르고 가지런한 고아함에 비해 좀 더 사생적인 소묘풍에 가깝게 활기를 넣어 구사한 차이를 보인다. 옷주름 윤곽선에서 김용준에 의해 동양회화 고유의 특질이며 고전적 동양미의 극치로 강조된 선조의 필감에 조금 더 치중했으며, 굵고 가늘기의 비수(肥瘦)에 차이를 주어 가며 운필한 느낌을 준다. 졸업 직후인 1950년 5월의 제3회 서울대 미술학부전에 출품한 서세옥의 〈한정閒庭〉은 전하는 도판이 없지만, "필치가 씩씩하고 색감이 좋으나 후면의 인물 배치가 좀 무리스러웠다"고 말한 배운성의 전시평에 의하면,[13] 〈꽃장수〉보다 조금 더 힘차게 선묘성이 강조된 수묵담채풍이었을 것으로 생각된다. 사생으로 포착한 형체를 장우성에 비해 동양회화 고유의 골법骨法 선묘에 주관적인 필취筆趣를 가미해 운필력을 증식하며 형상화한 것이 아닌가 싶다. 이러한 측면에서 작가는 한때 구분법의 세밀묘를 구사했던 장우성의 영향설을 부인하고 '몰선주채沒線主彩'의 서양화 또는 일본화와 가장 차별화된 것으로 간주된 수묵 선조를 사의의 차원에서 강조한 김용준으로부

12 「제1회 국전 좌담회」 『문예』6(1950.1) 274쪽 참조.
13 배운성, 「끝없는 성장-서울대학 미술학부 3회전을 보고」 『경향신문』 1950년 5월 30일자 참조.

터의 감화를 더 기억하게 된 것인지도 모른다.

사의적 표현으로의 이행

약관의 나이로 화려하게 등단한 서세옥은 졸업과 더불어 맞이한 6·25 한국전쟁의 발발로 종군화가단의 일원이 되어 창작 활동을 계속했다. 1952년 부산에서 열린 「3·1절기념종군화가미술전」에 전쟁기록화인 〈탐색〉을 출품하면서 초대장의 「작가언듭·제작 여록」에 "늘 그리고 싶어 언제 어디서나 그릴 것 같다"는 '작가의 말'을 남겼을 정도로 창작 욕구가 절절했음을 알 수 있다. 같은 시기에 열린 제4회 대한미협전-3·1절기념전에 출품한 피난살이를 그린 〈남빈南濱살이〉에 대해 최초의 전업 평론가인 이경성이 「미의 위도」에서 "대단한 운필력이며 구도의 활기찬 힘이 넘쳐 흘렀다"고 평한 것으로 보면,[14] 형상을 점차 단순화하면서 골법용필법을 증강해 기존의 화풍을 진전시킨 것으로 짐작된다. 작가는 그 당시 "피난살이를 그리면서 대상을 생략하는 기법을 발전시켰다"고 회고한 바 있다.[15]

그리고 1953년 7월 휴전협정 후 11월에 열린 제2회 국전에 무감사 자격으로 출품한 〈9월〉에서도 형상의 단순화를 계속해 시도한 것으로 보인다. 이 작품도 전하는 도판은 없지만, 서양화가 도상봉이 「국전을 보고」에서 "매우 청신한 기분이 나며 작품이 대담하여 장내를 리드하고 있다"고 했다.[16] '매우 청신'하고 '대담'하여 동양화부를 '리드'한다는 평문에 의하면, 서

14 이경성, 「미의 위도」 『서울신문』 1952년 3월 13일자 참조.
15 김영나, 「산정 서세옥과의 대담」 136쪽 참조.
16 도상봉, 「국전을 보고」 『동아일보』 1953년 12월 6일자 참조.

세옥 회화세계의 새로운 변화가 한층 더 진전되었을 가능성이 추측된다.

사생적 리얼리즘의 범주에 속하는 〈여일〉과 〈꽃장수〉, 〈한정〉 이후 1952~3년경에 평론가 이경성과 서양화가 김병기에 의해 발화된 동양화단의 현대화, 국제화 개혁 담론을 이어 1954년도부터 이응노와 장우성, 김기창, 김영기 등이 이끈 사조와[17] 맥락을 같이하는 서세옥의 이러한 괄목할 변화는 현재 인쇄 도판으로 전하는 1954년의 〈기구祈求〉와 〈운월暈月의 장章〉 두 작품을 통해 엿볼 수 있다. 1954년 중추절 밤에 그린 〈기구〉(도 292)는 '지독한' 가톨릭 신자였던 당시 서울대 미대학장 장발이 주도하여 미도파백화점 화랑에서 10월에 열린 가톨릭성화전에 출품된 것이다. 이 작품은 대상의 시각적 객관성에 의거한 〈꽃장수〉와 전혀 다르게 변화된 것으로, 주관적 표현이 이끄는 새로운 조형질서를 보여준다. 기해박해의 순교 성녀 골롬바(김효임)와 아녜스(김효주) 자매를 비롯해 순결의 백합과 성령의 비둘기 모티프 등,[18] 성화로서의 상징성 및 상징 공간 구현의 의도도 작용했겠지만, 형체의 모방인 사실적 재현의

(도 292) 서세옥 〈기구〉 1954년 가톨릭성화전 출품작

17 당시 동양화단의 현대화 담론에 대해서는 홍선표, 「한국화의 현대화 담론과 이응노」 『미술사논단』 44(2017.6) 61~67쪽 참조.

18 정수경, 「숨은 성미술 보물을 찾아서-서세옥의 〈祈求〉」 『가톨릭평화신문』 2019년 5월 24일자 참조.

관습에서 탈피해 창작 주체로서의 조형의식에 의해 주도된 화면이다.

순교의 굳센 신념과 고결한 정신의 성녀 자매를 기하학에 가깝도록 꼿꼿하게 변형된 정면상과 측면상으로 구성했는가 하면, 농담과 비수의 대비가 심한 힘차고 수직적인 붓질로 목판화나 조각의 간경한 릴리프처럼 표현했다. 특히 형상을 확고하게 정의한 '행필금석기行筆金石氣'를 연상시키는 굳세고 명확한 선묘의 양태가 돋보인다. 사생풍의 백합에 비해, 인물을 감싼 배경 부분을 백묘법의 둥근 원과 함께 고딕성당의 스테인드글래스를 연상시키는 모자이크식 점묘로 추상화하여 나타낸 것도 주목된다. 윤곽선뿐인 타원형이나 수윤水潤한 선염 바탕에 가해진 작은 점들은, 점과 선을 동양회화의 원초적 조형으로 강조하며 수묵추상으로 심화시키는 서세옥의 창작세계를 예감하는 작례로도 각별하다.

이처럼 단순화된 형상성과 함께 배경의 추상 양식을 혼성한 화면은, 1952년 후반경에서 1953년의 환도기 이래 김기창(1913~2001)과 박래현(1920~1976)이 입체파의 조형의식을 차용하여 단순화된 기하학 선으로 분할하여 환원된 평면적인 형상으로 구성한 것이나, 1954년 무렵부터 이응노(1904~1989)와 박봉수(1916~1991)가 선의 순수하고 자율적인 조형가치를 강조한 야수파적인 조형감각으로 즉흥적이고 격정적인 붓질을 통해 현대화를 추구하던 동양화단의 전위적인 개혁 풍조와 맥락을 같이 한다.[19] 특히 1940년대 말 1950년대 초 무렵부터 각종 문예지의 표지화나 컷은, 대상을 단순화하여 재구성한 반半추상 경향이 대세를 이루기 시작했다.

1954년 11월에 열린 제3회 국전 동양화부에 출품하여 다시 또 최고상인 문교부장관상을 받은 〈운월暈月의 장章〉(도 293)은 〈기구〉보다 한층 더

19 1950년대 동양화단의 반추상과 추상에 의한 전위적 조류에 대해서는 김경연의 연구에 이어 정형민과 박파랑, 황빛나, 이민수 등에 의해 천착되었다.

(도 293) 서세옥 〈운월의 장〉 1954년 제3회 국전 출품작

심화된 변화를 보여준다. 이 작품도 원작이 망실되어 인쇄된 흑백 도판을 통해 작품을 살펴볼 수 있다. 화면은 형상과 구도 모두 사실성과 재현성이 배제되고 양감이 제거된 단순화와 재구성으로 이루어졌다. 심사위원이던 장우성은 이 작품에 대해 「믿음직한 표현력-3회 국전 동양화부」라는 글에서 "대상의 묘사만을 꾀하는 동양화의 고정관념을 박차고 표현에 성공한 것으로" "현대 미술이 지향하는 이지적 차원에서의 추상과 구상의 결합적 과제에 암시를 주었다"고 평한 것으로도 알 수 있다.[20]

그런데 〈운월의 장〉은 입체파나 야수파와 관련된 김기창과 이응노 등의 이른바 반추상 화풍과는 다소 다른 경향을 보여준다. 김기창, 이응노 등이 일상의 현실적 제재를 전전戰前의 서구 급진 모더니즘 조형 형식으로 구현한 것에 비해 서세옥의 작품은 심상 표현의 성격이 강하다. 달무리 진 밤에 나무 밑에서 얼굴을 파묻고 측면으로 앉아있는 소복 입은 여인과 검은 고양이를 통해 6·25가 남긴 민족적 불행감과 시대적 불안감을 표현하려 한 것으로 보인다. 한을 품은 달밤의 소복 여인과 섬뜩하

20 장우성, 「믿음직한 표현력」 『서울신문』 1954년 11월 4일자 참조.

게 두 눈에 불을 킨 불길한 검은 고양이의 상징화된 형상과 비현실적 구성을 통해 내면의 분출과 함께 시대적, 사회적 의경意境을 나타내려 한 것이 아닌가 싶다. 상징적 형상으로서의 고양이 모티프 경우, 장우성의 1942년 작 〈청춘일기〉(도 289)에도 다루어져 있어 흥미롭다.

이러한 심상 또는 의경을 사의적 수묵 기법의 원류인 남송의 시적이고 주정적 화풍을 연상시키는 반변半邊의 수하樹下인물 구도에, 서양회화에서 주목도가 높아 중시하는 중앙 공간을 여백에 가까운 담묵으로 처리했는가 하면, '묵묘필정墨妙筆精'의 필묵미에 토대를 두고 간결한 선조와 짙은 묵면의 대비 효과를 극대화하여 표현했다. 단순화된 형태나 구도 모두 서구적 맥락에서의 재현회화에 대한 반발에 따른 해체나 변형에 목적을 둔 것과 궤도를 같이하면서도 다른 조형의식을 보여준다. 형식성보다 주제성 구현을 위해 흉중의 사의적 '소산疏散'함과 '고적孤寂'함을 태초적이며 시원적 조형의 '간고簡古'와 '고졸古拙'로 추구한 팔대산인 유형의 표현성 짙은 문인화풍 또는 목계나 옥간 계열의 선여화풍에 더 가깝게 느껴진다. 1930년대부터 동양적 모더니즘에 의해 서구의 표현주의 양식의 선구로 인식된 '감필減筆' 또는 생필省筆로 요약된 '사형전신捨形傳神'의 간일한 사의적 화풍을 부활하여 마음 속 흉중의 심상을 표출하려 한 것으로 생각된다. 사의를 모더니즘 형식으로 재전유한 반추상 경향과 다르게 내용과 형식을 통일한 조형의식으로 추구한 것이 아닌가 싶다. 서세옥이 이룩한 사의적 표현 경향을 대표하는 초기의 예술적 성과로 손꼽을 만하다.

국전을 통해 뛰어난 신진작가로 주목받은 서세옥은, 1954년부터 모교 동양화과에서 시간강사로 후배들을 가르치는 신세대의 지도자가 된다. 1955년에는 홍대파 주도의 대한미술협회와 분열하여 서울대파 중심으로

창립한 한국미술가협회 동양화부 발기인으로 활동했으며, 다음 해 9월에 휘문고교 강단에서 열린 제1회 한국미술가협회전에 〈부락部落과 밤과 후조候鳥〉(도 294)를 출품하였다. 김영주는 "여백과 상징성이 어우러져 조형적인 움직임을 잘 걷잡은 작품"이라고 평했다.[21]

(도 294) 서세옥 〈부락과 밤과 후조〉 1956년 제1회 한국미술가협회전 출품작

희미한 인쇄 도판으로 보면, 피난살이의 유목생활을 상징하는 듯한 삼각형의 작은 천막과 거미줄 모양의 기하학 구조물처럼 생긴 나무에 포섭된 모습으로, 솟대의 영매 새를 연상시키는 떠돌이 철새들이 〈운월의 장〉에서보다 한층 더 태초적이고 상고적인 조형으로 심화되어 있다. 5개월 전의 4월 1일자 『동아일보』에 실린 박목월 시에 그린 서세옥의 컷(도 295)에도 같은 유형으로 축약된 행려 이미지를 다루었는데, 대상물의 기본특징을 단순화시켜 표상화 한 선사시대 암각화 양식과 유사하다. 〈부락과 밤과 후조〉의 나무

(도 295) 서세옥 1956년 4월 1일자 『동아일보』 수록 박목월 시 「먼 산마루에 구름이 걸릴 듯」 컷

21 김영주, 「행동이념을 밝히라-한국미협전」 『신미술』 2(1956.11) 참조.

와 새는 한대 화상석 등에 보이는 복잡하게 얽힌 연리지連理枝 모양의 우주목에 영모류가 깃든 도상을 연상시키기도 한다. 〈운월의 장〉에 이어 기하학적으로 환원된 날카로운 선조의 양태는 명말 청초의 안휘파나 조선 말기의 신감각 이색화풍 중 윤곽선 위주의 양식을 기하학 선으로 재조한 것으로도 보인다. 이러한 선조와 검은 묵면의 대비가 6·25의 상흔이 남긴 영혼의 불안한 정적을 표상한 듯한 기하학적 조형으로서의 구조와 함께 현대적 감각을 풍기면서 수묵추상으로의 전환을 예고한다.

이와 같은 서세옥의 사의적 표현은, 1970년대 전반 무렵부터 시대적, 사회적 문제의식에서 벗어나 시서화가 융합된 '유어예遊於藝'와 '자오自娛'의 차원에서 특유의 친자연적이고 탈속 목가적인 화제로 서체 또는 선묘 추상화와 더불어 창작의 이중성을 이루며 지속된다.[22] 치바이스齊白石의 영향을 받으며 중국화의 현대적인 사의풍 구상화를 대성시킨 리커란(李可染 1907~1989)과 우관중(吳冠中 1919~2010)에 비견되는 '산정양식'의 또 다른 개성을 이루면서 애호가들의 인기를 끌었다.[23]

수묵추상으로의 전환과 생성론적 조형의식

서세옥은 1956년 11월에 개최된 제5회 국전에 〈낙조〉와 〈야시〉를 출

22 당시 동양화단에서의 작품의 용도에 따른 창작의 이중성에 대해서는 홍선표, 「제당 배렴 : 문인풍 수묵산수의 모범」 『한국근대회화선집』 10 (금성출판사, 1990) 79~83쪽 참조.

23 1974년 현대화랑에서 열린 서세옥전에 출품된 이러한 '明鏡止水'와 같은 고요하고 깨끗한 탈속의 사의적 표현에 대해 미술사학자 문명대가 1974년 6월호 『공간』에 기고한 「한국회화의 진로문제-산정 서세옥론」에서 사상적 이념성과 현실성이 결립된 꿈의 세계에 안주한 것으로, 일본에서 인기 있었던 齊白石 화풍과 일본화의 번지기를 차용한 '모방작가'로 비판하여, 서울대 동양화과 출신 작가들의 격렬한 집단 반발로 『공간』지 회수가 요구되고 필자는 '협박'을 당하며 '동양화논쟁'을 일으키기도 했다.

품했으나, 홍대파와 서울대파로 갈린 대한미협과 한국미협 두 단체 간의 대립에 의해 야기된 갈등으로 무단반출을 시도한 이후 '출품정지'의 징계를 받자 5년간 보이콧 했으며,[24] 이 시기를 통해 '세계의 언어로서의 추상'을 모색하며 동양화단의 아성을 깨는 현대화의 변혁에 박차를 가하게 된다. 이유야 어쨌든 간에 그는 주류 제도인 국전 보이콧 기간에 근대적인 사생적 리얼리즘에 토대를 둔 기성 '동양화'의 타파와 혁신의 전위로서 활동하였다. 평론계에서 한국 현대미술의 기점으로 보는 이 시기를 통해 묵림회墨林會 결성을 계획했는가 하면, 수묵추상으로의 전환을 모색하게 된다. 이는 박서보(1931~)를 위시해 1956년 5월 '반反국전선언' 이후 1957년부터 화단의 개혁 운동으로 단체를 만들어 적극 추진한 것이나, 앵포르멜 또는 추상표현주의와 같은 비정형미술을 본격적으로 시도한 추세와 맥락을 같이한다.

서세옥의 수묵추상 전환 시기에 대해서는 박서보의 앵포르멜 자생설을 비롯해 작가와 연구자의 의견이 맞지 않은 부분이 적지 않다. 서세옥의 경우 앞에서 언급했듯이 1953년 무렵부터 시도하여 1954년의 〈기구〉와 〈운월의 장〉, 1956년의 〈부락과 밤과 후조〉에 걸쳐 현상적인 사물의 외관적 형태를 벗어나 심상 표출의 사의적 표현을 탐구하던 시기 이후, 즉 1957년 이래 국전 중심의 제도권에 대한 반발 또는 항거 기간에 수묵추상으로의 전환을 추구하고 1960년 초에 첫 발표한 것으로 보인다. 그

24 서세옥과 박세원 김세중 등 서울대파 작가들의 무단반출 사건에 대해 11월 5일에 열린 국전 심사위원회에서 해당자들을 2년간 국전 출품 정지를 만장일치로 가결하여 문교부장관에게 통보한 바 있다. 「의혹에 싸인 국전」 『조선일보』 1956년 11월 8일자 참조. 당시 국전에서의 작품 무단반출과 이후 5년간의 보이콧에 대해 작가는 몇 사람들에 의한 기형적 운영에 대한 반발이라 했고, 친일작가 위주의 국전 구성을 거부한 것이라고도 했으나, 국전을 주도하던 홍대파인 대한미협과 서울대파 한국미협 간의 갈등과 관련된 것으로 보인다.

런데 작가의 기억은 국립현
대미술관에 기증한 〈영번지
의 황혼〉(도 296)을 1955년에
그린 것으로 추정하였다. 〈영
번지의 황혼〉은 같은 제목으
로 1960년 제1회 묵림회전에
출품한 양식과 유사한데,(도
297) 번지기에 의한 필묵의
추상화는 1961년 2월, 묵림회

(도 296) 서세옥 〈영번지의 황혼〉 1960년대 초 추정
종이에 수묵 국립현대미술관

소품전의 〈채무〉와 4월의 제3
회 묵림회전의 〈도심〉(도 298)과 같은 화풍으로 이 시기에 그린 것으로 연
구된 바 있다.[25]

(도 297) 서세옥 〈영번지의 황혼〉 1960년 제1
회 묵림회전 출품작

(도 298) 서세옥 〈도심〉 1961년 제3회 묵림회전 출
품작

25 박파랑, 「동양화단의 추상연구-묵림회를 중심으로」(홍익대 대학원 예술학과 석사학위논문,
2006.12) 참조.

국립현대미술관 기증의 〈영번지의 황혼〉을 1955년작으로 기억한 것은, 아마도 1930년대의 전위미술론과 함께 소개된 추상미술이 환도기 이후 본격적으로 담론화되고, 1955년 무렵부터 서방의 현대미술을 동시적으로 흡수하여 북한의 사회주의 리얼리즘과 대척점에서 국제현대미술계의 일원이 되고자 하는 강한 욕구, 특히 자유와 혁신을 상징하는 문화기표로서 앵포르멜과 추상표현주의와 같은 구미의 비정형미술이 유입되어 현대미술로의 개혁 기운이 크게 확산되던 동향과 결부하여 형성된 것이 아닌가 싶다.[26] 그렇지 않으면 수묵추상과 비정형미술과의 관련성을 부인하는 자신의 미학적 논리를 합리화하기 위해 그 제작 시기를 올려 잡으려고 한 것인지도 모른다.

특히 앵포르멜이나 수묵추상의 자생설 등이 작가의 입에서 나오게 된 것은, 서세옥이 1989년의 대담에서 서양 액션페인팅의 붓의 동세 작업을 동양의 서예에서 본 것이라고 하면서 "우리가 피우던 담배꽁초를 주워 피는 것이다"고 했듯이,[27] 1950년대 초부터 일본에서 서양 현대의 추상표현이나 앵포르멜이 동양의 서예와 선禪, 수묵에서 영감을 얻어 발생했다는 선행설에서 기인된 것으로 생각된다. 이러한 추상화의 동양 자생설은, 명말 청초에 유입된 서학을 그 기원이 중국에 있다고 본 서기西器 원류설과, 남종화 또는 남화가 서구의 표현주의에 앞서 전개되었다는 동양주의 우월론과 같은 시각으로, 서구 문화 수용을 정당화하고 자기화하려는 의도가 반

26 戰後 추상화와 관련된 1955년도 작품은 모두 정밀 검증을 요하지만, 서양화에서 남관의 타쉬즘 기법을 채용한 앵포르멜 경향의 〈밤〉과 동양화에서 김기창의 서체추상인 〈작품II〉, 박봉수의 발묵풍 선묘의 표현추상인 〈환원〉 등이 도판 캡션에 이러한 제작년도로 표기되어 있다. 1999년 고려대박물관의 '근대 한국화의 탐색 1850~1950' 특별전 도록에는 이응노의 추상표현주의 〈창조〉를 1950년 작품으로 수록하고 "한국화가로 1950년에 이런 작품을 그렸다는 것은 놀라운 일이다"는 설명문을 적어 넣기도 했지만, 이응노는 드리핑 기법을 활용한 1956년의 〈산촌〉이 그의 추상화로 가장 이른 작품이다.

27 김영나, 「산정 서세옥과의 대담」 137쪽 참조.

영된 것으로 보인다.

아무튼 서세옥이 처음 시도한 수묵추상을 발표하기 시작한 것은 서울대 동양화과 출신의 후배 및 제자들과 '동양화'의 혁신을 위해 결성한 묵림회의 1960년 3월, 제1회 전시회에 출품한 〈영번지의 황혼〉부터이다. 그런데 이때 함께 전시된 〈정오正午〉(도 299)는 비상하는 듯한 철새의 비연飛燕

(도 299) 서세옥 〈정오〉 1957~59년 한지에 수묵 180 x 80cm 개인소장

이미지를 극도로 단순화한 것으로, 1956년의 〈부락과 밤과 후조〉에 비해 짙은 묵면 이미지가 화면의 주체가 되어 선조와 대비를 이룬 변화를 통해 수묵추상으로 향한 한 단계 더 진전된 조형의식을 보여준다. 작가의 기억대로 〈부락과 밤과 후조〉 직후인 1957년 무렵 작품일 가능성이 있다.

〈정오〉는 현존하는 서세옥의 원화 가운데 가장 이른 시기 작품으로 생각되는데, 화면 왼쪽 아래에 날인된 백문방인의 '徐鈺畫記'도 1960년 전후에 주로 사용하던 것이다. 새의 눈에 반짝이는 금색 점을 일일이 찍어 넣는 등, 수묵추상으로 전환하기 직전의 형상성이 남아 있는 사의적 표현의 마지막 과정으로 보인다.[28] 이 작품은 1975년 간행의 『한국현대미

28 이 시기의 창작 경향을 추적할 수 있는 자료로 1957년 11월에 개최된 조선일보사 주최 제1회 현대작가초대미술전에 당시 전위적인 작가 36명 가운데 동양화부의 4명 중 1명으로 초대받아 출품한 작품을 꼽을 수 있는데, 도판이 전하지 않아 파악할 수 없다.

술대표작가100인선집-서세옥(금성출판사)』과 1977년 출간 『한국현대미술
전집』 9(한국일보사)에는 각각 1959년과 1958년으로 표기되어 있다. 오광
수도 1989년에 쓴 서세옥론에서 이 작품의 제작년대를 1959년으로 기재
한 것으로 보아 수묵추상의 직전 단계로 인식했음을 알 수 있다.[29]

　　그런데 서세옥의 수묵추상을 보여주는 최초의 작례로 작가에 의
해 1959년 작품으로 도판 캡션에 표기된 〈점의 변주〉와 〈선의 변주〉(도
300)가 1996년과 2005년, 2015년에 간행된 화집에 수록되어 있다. 그러
나1975년과 1977년 출간의 화집에는 실려있지 않다. 서세옥은 국립현대
미술관에서 1950년대 '동양화'를 총정리하기 위해 1979년부터 작고 작가
와 현존 대가 및 중진 40명의 작품을 '어렵게' 모아 1980년에 개최한,[30] '한
국현대미술-1950년대 동양화' 전시회의 추진위원으로 최순우, 김기창, 이
경성, 오광수와 함
께 참여했는데, 본
인은 한 점도 출
품하지 않아 전시
도록에서 이러한
1950년대 작품들을
볼 수 없다. 추진위
원을 같이 한 김기
창은 반추상 계열

(도 300) 서세옥 〈선의 변주〉 1960년대 후반 추정 닥피지에 수묵
74 x 94cm 개인소장

29　오광수, 「서세옥-함축된 의미와 형상의 신화」 『월간미술』(1989.4)과 『20인의 한국 현대미술가』
　　1(시공사, 1997) 재록 136쪽 참조.
30　윤치오, 「인사말씀」 국립현대미술관편 『한국현대미술-1950년대(동양화)』(고려서적주식회사,
　　1980) 3쪽 참조.

6점을 출품했으며, 후배인 민경갑(1933~2018)까지를 선정 대상으로 했기 때문에 그의 앵포르멜 비정형 계열의 1959년도 추상화 〈작품〉도 3점이 출품되어 도록에 수록되었다. 당시 출품할 서세옥의 1950년대 현존작이 없었던 것인지, 있었는데 기억을 못한 것인지 알 수 없다.

붓질에 의해 진동하는 필묘 자체의 에너지와 이미지를 실험한 듯한 〈선의 변주〉는 작가가 1989년의 인터뷰를 통해 1960년대 초의 묵림회 시절을 회고하면서 점과 선을 동양회화의 원초적 조형으로 보고 수없이 찍거나 그어보았다고 후술한 것이나, 1960년대 초에서 1970년대 초에 주로 사용한 닥피지에 그려진 것 등으로 보아 1960년대 작품으로 추측된다. 〈점의 변주〉도 1975년과 1977년의 화집에 1969년도 작품으로 표기했다가 1996년 화집에는 1968년으로 기재한 〈비명〉(도 307)과 유사한 조형의식으로 이루어졌다. 뒤에서 언급하겠지만, 서세옥이 1961년 개혁 국전의 심사위원이 되어 출품한 〈작품〉(도 306) 이후 몇 년간 지속된 비정형 양식에서 점과 선을 원초적 조형으로 재인식하며 선묘 또는 서체추상으로 이행을 모색하던 1960년대 후반 무렵의 작품을 1950년대 후반에 제작한 것으로 기억했을지도 모른다.

따라서 서세옥이 수묵추상으로의 전환을 시도하여 처음 공개 발표한 작품은 앞에서 언급한 1960년 3월에 열린 제1회 묵림회전에 출품한 〈영번지의 황혼〉이다. 이 작품은 『조선일보』 1960년 3월 26일자에 수록되어 흑백 인쇄 도판으로 전한다. 갈 곳도 머물 곳도 없는 영번지의 석양이란 명제를 통해 4·19혁명 발발 직전의 암울하고 방황하는 시대상을 은유한 것으로 추측되는데, 에스키스로 보이는 또 다른 〈영번지의 황혼〉(도 301)에는 사람과 새를 합성한 듯한 거의 기호화된 이미지로 다루어져 있어 이를 재

(도 301) 서세옥 〈영번지의 황혼〉 1960년 추정 1975년
『한국현대미술대표작가100인선집—서세옥』 권두화 수록

구성한 것이 아닌가 싶다. 그리고 굵은 먹선과 커다란 먹점을 조합하여 어떤 이미지를 암시하며 구성된 이러한 화면은 서書와 상象 사이를 부유하는 상태로, 『묵미墨美』 창간을 비롯해 1950년대 초에 대두되어 1955년 무렵 일본 미술계에 부상된 '묵상墨象'을 포함한 '전위서도前衛書道' 또는 '전위서'와 유사한 조형의식을 보여준다.[31]

특히 1960년 12월에 열린 묵림회 제2회전에 출품한 〈기우제〉(도 302)는 오카베 소후(岡部蒼風 1910~2001)의 1953년 〈뇌신雷神〉(도 303)에서 영감을 받았을 가능성이 크다.[32] 그러나 서예가로 유명한 오카베가 1952년 무렵부터 '전위서도'의 기수로 강력한 필력 위주로 구사한 것에 비해 서세옥은 〈영번지의 황혼〉에서처럼 자연에서 충동된 이미지를 암시하는 '묵상'의 성격이 강하다. 1961년 4월에 개최된 제3회 묵림회전에 출품한 〈도심〉(도 298)과 〈계절〉(도 304)도 이러한 '묵상'의 맥락에서 이루어진 것이다.

31 1950년대 후반 동양화단의 추상표현 경향과 서세옥의 초기 수묵추상에 미친 일본 前衛書의 영향에 대해서는 박파랑, 「1950-60년대 한국 동양화단의 추상미술 수용과 전개-전후 일본 미술계와의 관계를 중심으로」(홍익대 대학원 미술사학과 박사학위논문, 2017, 2) 참조.

32 박파랑, 위의 논문, 199쪽 참조.

(도 302) 서세옥 〈기우제〉 1960년 제2회 묵
림회전 출품

(도 303) 오카베 소후 〈뇌신(雷神)〉 1953년 초
인회(草人會) 출품작

서세옥의 묵림회 출품작을
당시 '묵상'의 조형의식으로 본
것은 '한일자寒逸子라는 아호를
필명으로 사용한 미술평론가이
며 서화가이고 전각가인 석도
륜(昔度輪, 1923~2011)이었다. 그
는 제3회 묵림회전시평인 「주목
할 만한 묵상 도심」에서 〈계절〉
에 대해 "필촉이 극도로 억제된

(도 304) 서세옥 〈계절〉 1961년 제3회 묵림회전
출품작

공간추상을 시도한 작품으로 번지는 물결 모양의 묵상 공간은 자연의식
에서 충동된 기능주의가 심리작용에 동화되고 있다"고 평했다.[33] 유아 때
일본인 가정에 입양된 석도륜은, 최고 명문 도쿄대 예과 전신인 '제1고
교' 출신이며, 해방 후 귀국하여 해인사에서 승려 생활을 하다가 1960년

33 한일자(석도륜), 「주목할 만한 墨象 都心」, 『경향신문』 1961년 5월 1일자 참조.

상경하여 미술평론가가 되어 '석현昔顯' '석한자昔寒子' 등의 필명으로 이경성, 방근택과 더불어 한때 활발하게 활동한 인물이다. 이 시기에 일본사회사상연구소의 회원이기도 했던 석도륜이 1961년 12월에 쓴 「피상적인 변혁정신」이란 평문을 통해 당시 김기승의 '전위서예'의 예술성에 대한 논쟁의 맥락에서,[34] '묵상'에 대해 일본에서 패전 후 "서예형식을 가차假借한 조형운동"이라고 말한 설명을 통해서도,[35] 그가 '묵상'을 정확하게 파악하고 있었고, 서세옥의 묵림회 출품작을 이와 같은 조형 범주로 평가했음을 알 수 있다.

그러나 서세옥은, 일본의 '묵상'이나 '전위서'가 대부분 대형 붓으로 운필의 격렬한 움직임과 농묵을 파열시키듯 뿌리거나, 헝크러진 모필에 먹줄이 끌리며 갈라진 양태 등 필력과 필세의 신체성에 치중하는 것과 다른 양상을 보였다. 점과 선을 발묵풍으로 좀 더 번지게 하여 지면에 저절로 스미게 하면서 공간 구조를 암시하는 재구성을 통해, 서구의 물질성과 다른 차원에서 지필묵 자체의 '자생자화自生自化'하는 자연성을 조형화하려는 성향이 강하다. 〈계절〉과 〈도심〉의 무위성과 인위성을 자연적이고 사회적 존재로서의 본원으로 인식하고 그 심상의 이미지를 만색을 함유한 수묵의 '무궁지취無窮之趣' 즉 무한한 잠재력으로 드러내고자 한 것으로 보인다.

서세옥은 1961년 5·16쿠데타로 야기된 기성 정치와 사회에 대한 '혁명' 분위기에 수반되어 일어난 문화 분야의 쇄신 풍조에 따라 11월에 열린 제10회 '개혁' 국전의 초대작가 및 심사위원과, 1962년 장우성의 타의에 의한 퇴임으로 서울대 동양화과 전임교수가 되어 위상이 크게 높아지면서 국

34 「전위서예의 예술성, 그 가결론을 중심으로-문자 속에 회화성 구현」 『조선일보』 1961년 12월 11일자 참조.
35 석도륜, 「피상적인 변혁정신」 『한국일보』 1961년 12월 21일자 참조.

전 동양화부에 비구상 부문 신설을 주도하고 수묵추상의 강도를 한층 더 증진시킨다. 국전 보이콧 5년 만에 초대작가로 출품한 〈작품〉(도 305)에선 화면 전체를 짙고 옅게 번지고 퍼진 묵흔으로 뒤덮었다. 운필 자국이 거의 없이 먹물이 스스로 번지거나 흘러내린 흔적만 보일 뿐이다. 석도륜은 "드리핑을 한 것"이라고 했으며, 오광

(도 305) 서세옥 〈작품〉 1961년 제10회 국전 출품작

수는 "거기엔 어떤 것이 있기도 하고 동시에 없기도 하다"고 했다.[36] 지필묵으로 비정형의 추상표현주의를 추구한 것이며, 재료가 만든 자화自化의 흔적이 이미지가 되고 물감이 뒤섞이는 현상 자체를 작품화하는 작업은

(도 306) 서세옥 〈작품〉 1963년 한지에 수묵 54.7 x 46.5cm 국립현대미술관

1963년의 〈운韻〉과 〈작품〉(도 306), 1965년의 〈작품〉으로 계속되었다.

서세옥의 추상표현주의 계보의 수묵추상은 상파울루비엔날레와 칸느회화제 등에 한국을 대표하는 작가로도 활동하면서 1960년대 후반의 〈비명碑銘〉(도 307)을 통해 새로운 경지를 추구한다. 내구성이 강한 비석에 새겨진 금석문을 점과

36 한일자(석도륜), 「제10회 국전평-동양화부」 『경향신문』 1961년 11월 2일자와 오광수, 「함축된 의미와 형상의 신화-서세옥론」 『월간미술』 1989-4, 참조.

(도 307) 서세옥 〈비명〉 1969년 닥피지에 수묵 99.7 x 67cm 개인소장

선으로 환원시킨 것이다. 여기서 반복적으로 나타낸 점과 선은 조형의 기본 요소로 구사된 것이 아니라, 극기와 각고의 노력으로 이룩된 붓질 자국의 조형화로 보인다. 석도의 일획론과 조희룡의 일자론에 토대를 두면서도 최초의 붓질이 최후의 붓질이 되게 하여 우주만물의 질서와 조화를 함유한 역상(易象)의 원천으로 추구한 것이 아닌가 싶다.

서세옥은 1968년 필묵 주체의 '묵화 사상'에 대한 이론을 개진한 바 있다.[37] 고려 중기이래 한국의 중근세 회화관으로도 내면화된 당송원대의 화론을 인용하면서, 만유 현상의 본체는 자연의 천의天意로 연역되고, 이러한 대우주의 호연한 생명의 본질과 고동을 자아정신으로 창조해야 하며, 이를 표현하는 필묵을 본질적이고 이상적인 영원미와 절대미 구현의 최고 매체로 강조하였다. '무극無極'의 진상을 함유한 우주만물의 정기와 에너지를 지필묵의 극점으로 환원하여 드러내고자 했던 '점과 선의 변주'라는 붓질 자국의 조형정신으로 표명한 것이다. 사물의 물질적 본질로서의 존재론적 환원이 아니라, 만물의 창생적 모태로서의 생성론적 환원을 추구한 조형의식의 발로가 아닌가 싶다.

37 서세옥, 「墨畵의 사상」『사상계』 181(1968.5) 294~299쪽 참조.

맺음말

8·15해방 이후 국내에 처음 설립된 미술대학 '동양화' 전공의 1세대 선두주자로서 기성 동양화단의 혁신을 선도한 서세옥은 초기의 신동양화풍에서 1954년 전후하여 사의의 현대적 조형을 추구하며 변혁을 시도했으며, 1957년 무렵부터 수묵추상으로의 전환을 모색하고 이를 자신이 주동하여 결성한 묵림회를 통해 1960년 초부터 발표하기 시작했다. '묵상'의 계보에서 1961년 후반 무렵부터 추상표현으로 심화했다가 1960년대 후반 무렵 필묵의 점과 선을 창생적 창작의 모태로 재인식하면서 유한한 존재적 세계와의 대결이 아니라, 무한한 생성적 세계에 동참하여 수묵추상에서 특유의 산정양식을 이룩하게 된다. 1970년 전후하여 〈태양을 다투는 사람들〉과 〈장생〉 등을 통해 고졸한 상형추상을 시도한 후, 1970년대 후반부터 지필묵을 창작의 진정한 주체로 삼아 우주만물의 중심인 인간 또는 군상들의 천변만화千變萬化를 '서화동원書畫同源' '서화동법書畫同法'의 붓놀림과 '묵희墨戲'의 경지에서 서체추상으로 무수히 창출하게 된다. 이러한 인간 시리즈를 계속하며 서세옥은 그림이란 "붓끝에서 번개가 번쩍하고 일어나고 낙뢰가 꽝하고 떨어져야 한다"고 하면서 "그래야지 모든 것이 확 배설되는 즐거움을 누리고 이때 우주는 내 손안에 들어오게 된다"고 했다.[38] 이는 천지만물의 창생력을 획득하여 우주적 창조의 뜻을 지닌 흉중의 일기逸氣를 손에 의탁해 번개처럼 순식간에 배출하는 천기론적天機論的 창작관을 표명한 것으로,[39] 이러한 조형의식으로 '한국화'의 창신력 확장에 크게 기여하였다.

38 김복기 정리, 「서세옥과 김병종과의 대담」 『서세옥』(그래픽코리아, 2005) 233쪽 참조.

39 천기론적 창작관에 대해서는 홍선표, 「조선후기 회화의 창작태도와 표현방법론」 『조선시대 회화사론』(문예출판사, 1999) 259~266쪽 참조.

조각가 김종영의 그림들

조각가 김종영의 그림 그리기

우성 김종영(又誠 金鍾瑛, 1915~1982)은 한국 현대미술사에서 추상조각
의 도입과 정착에 선구적인 역할을 한 기념비적 존재이지만, 4천 점에 달
하는 서예와 그림을 남긴 서화가이기도 하다. 조각에 입문하기 전의 18세
나이에 이미 전국서예대회에서 최고상을 받았는가 하면, 대가로부터 '선
필仙筆'이라는 평을 들은 적도 있다. 전통을 과거와 현재, 미래를 동시에
사는 역사적 자각으로 인식한 그의 이러한 서화행위는 서화시대의 부흥
을 위한 것이 아니라, 전인적 표현물로서의 가치를 깨달았기 때문이 아니
었나 싶다. 특히 버려진 습작까지 생각하면 거의 매일 그렸을 것 같은 3
천여 점에 이르는 그림들은 온갖 창조적 조건들을 체현하고, 창작을 일

이 글은 2018년 1월 예술의 전당 서예박물관 개최 학술대회의 논문집, 『김종영 예술의 성격과 재평가』
와 『미술사논단』 특별호(2018.11)에 수록된 것이다.

상화하고, 삶과 일체화하려고 한 작가적 의지이며 실존적 사유와 명상물처럼 보인다. 유불선儒佛仙을 넘나들며 삶과 예술을 통섭하는 참다운 창생적創生的 '도道'의 육성과 완숙을 위한 '유어예游於藝' 또는 '유희삼매遊戲三昧'의 소산물로 여겨지기도 한다.

지금 전하는 김종영의 그림은 고교 시절부터 말년까지 전 생애에 걸쳐 있다. 캔버스에 유채로 그린 것도 있지만 거의 대부분 종이를 사용했다. '종이 위의 작업'으로 연필과 색연필, 목탄, 크레용, 콩테, 펜, 매직, 수채, 먹 등을 단일 매재로 쓰거나 혼합하여 구사한 것이다. 소묘풍이고 수채화풍이며, 문인화풍이고 선종화풍이며, 민화풍이기도 한 이들 그림은, 미술사적으로 창생적 창작론과 시서화일치론詩書畵一致論과 모더니즘을 접목하며 동서고금을 종횡한 의의를 지닌다.

인물 그림들

김종영이 조각에서 조형의 본질과 형체의 순수성에 집중했다면, 이러한 창작을 향한 작가의 정신과 작품의 생명이 깃든 데생 작업으로 드로잉하기도 했다. 작품의 구상과 구성, 퇴고를 위해 추상소묘를 많이 그리기도 했지만, 그의 그리기는 일상적이고 신변적인 제재를 다양하고 자유롭게 표현하며 자신의 삶과 예술을 더욱 성실하고 풍부한 가치로 승화시키려는 의도도 컸다. 자화상과 아내를 비롯한 가족상, 풍경과 산악, 수목, 초화, 괴석을 그린 것들이 그러하다.

자화상은 그가 즐겨 그린 제재 중의 하나이다. 가장 손쉽고 자유롭

게 다룰 수 있는 제재이면서도 작가의 자기 표상 행위로서 각별하다. 근대적 세계인식의 특징 가운데 하나는 자아自我가 주체로 등장한 것이다. 근대적 주체인 내가 세계 해석의 중심으로 부상하여 진리를 발견하기 위해서는 자신의 정체성 확립과 확보가 무엇보다 긴요했다. 나는 누구인가, 무엇인가를 끊임없이 질문하고 확인하고 성찰하며 누구하고도 바꿀 수 없는 실존적인 자기 개별성을 찾고 수립하는 것이 필요하게 된 것이다. 자화상은 작가가 자신의 모습을 인체 탐구의 대상으로 그린 것도 있지만, 삶과 예술을 병행해야 하는 한 인간으로서의 실존적 정체성을 성찰과 통찰의 시선으로 탐색하며 투사한 것이기도 하다.

김종영의 자화상은 거울에 비친 자신의 신체를 재현하며 이러한 실존적 정체성을 추구한 자기응시의 소산으로 보인다. 1937년 동경미술학교 2학년 재학시절에서 1970년대 후반의 만년기에 이르기까지 40여년의 작가 생애를 통해 연작처럼 그린 그의 자화상은 단일 혹은 혼합재료와 양식으로 이루어졌다. 사생적 리얼리즘으로 외모를 정밀하게 묘사한 것에서부터 단순한 선묘로 얼굴의 윤곽과 골격을 요약해 낸 것, 캐리커처처럼 특징적 요소를 극대화해 나타낸 것까지 실험하듯이 다양한 기법과 방식을 구사했다. 해골처럼

(도 308) 김종영 〈44세 자화상〉 1958년 종이에 먹과 수채 30 x 22cm 김종영미술관

그리기도 했고 직관적으로 기호
화하여 표상하기도 했다. 4점 알
려진 1958년 기년작 중에는 안면
을 문양화하여 주술적인 가면 이
미지처럼 그린 것도 있다.(도 308)

이들 자화상은 나르시즘도 이
상화된 자아도 아니다. 격렬한 의
식의 표상도 아닌 것 같다. 1973년
무렵 마른 붓질의 갈필풍 수묵으
로 그린 순박한 모습의 자화상에
'매일 그림 그림[一日畵畵]'을 행초
체로 반복해 써 놓은 것으로 보

(도 309) 김종영 〈자화상〉 1973년경 종이에 먹
34 x 24cm 김종영미술관

면,(도 309) 창작을 일상화하고 삶과 예술을 일체화하려고 한 의지를 기
록한 것이 아닌가 싶다. 한 시대와 한 세월을 살아내는 작가로서의 성찰
과 통찰의 의지와 신념을 메모하듯이 그려 낸 것으로도 보인다. 깡마른
안면에서 응시하는 눈동자는 거울에 비친 작가의 관찰적 시선을 나타낸
것이라 그런지, 선비정신의 엄격함과 예지를 느낄 수 있다. 초점을 뺀 자
화상에선 내면화된 과묵성과 함께 한거閑居와 탈속脫俗의 관조를 엿보
여 준다. 엄격함과 예지적 관찰력과, 탈속의 관조성, 즉 인위와 무위의
경계를 초월한 통섭의 경지가 그의 삶과 예술을 특별하게 만든 것이 아
닌가 싶다. 오직 고요한 것만이 모든 것을 고요하게 할 수 있다고 했던가.
1970년대 후반의 만년작으로 추정되는 베레모를 쓴 자화상에는 이러한 도
道와 섭리를 깨달은 것 같은 염화시중拈花示衆의 미소가 순박하게 번져있

673

다.(도 310)

김종영의 인물화는 가족을 그린 것이 상당히 많다. 300점이 넘는다고 한다. 옛날 선비들처럼 문밖을 나서지 않고도, 창밖을 엿보지 않고도 천하를 알고 하늘의 이치를 볼 수 있는 '대은大隱'의 장소로 생각했던 집에서 주로 연거燕居했기 때문인지 아내와 자식을 일상적인 제재로 다룬 것으로 보인다. 한 집에서 동거하는 자신의 분신과

(도 310) 김종영 〈자화상〉 1970년대 말 종이에 연필 32 x 21cm 김종영미술관

같은 아내와 자식의 모습이나 인체를 그리는 것은 또 다른 자화상을 그리는 것과 같았을지 모른다.

일심동체인 아내의 모습과 소소한 일상을 반복해 계속 그려 우리나라 작가 중 가장 많은 아내상을 남겼다. 이를 골라 '조각가의 아내'라는 특별전을 열었을 정도로 각별하다. 그가 서예로 몇 차례 쓴 적이 있는 "하나에 통달하면 만사가 다 이루어진다[通於一而萬事畢]"는 장자의 금언을 실행한 것으로 보이기도 하지만, 부인은 작가와 모델이라는 관계를 떠나 삶과 유리된 가상이 아닌 삶과 결합된 실상을 추구하고 탐구하는 데 더 적절한 제재였을지도 모른다. 삶과 창작과, 생활과 예술의 일상화와 일체화라는 실천을 통해 이념과 이즘을 비롯해 세상의 온갖 가상적 진리에서 벗어나 평상심으로 실체적 진리를 모색하고 투사하려 했기 때문이 아니었나 싶다.

그의 아내상도 자화상처럼 사실적인 외모 묘사에서 내향적이고 상징적인 표현에 이르기까지 다양하다. 루오나 모딜리아니, 마티스를 연상시키는 작품도 있고, 판화나 각시탈처럼 그린 것도 있다.(도 311) 좌상 모티프도 있고 일하는 모습을 그린 것도 있지만, 성모자 도상을 통해 나타낸 것도 있다. 여성이면서 부인이고 어머니이기도 한 일심동체의 아내를 끊임없이 형상화하면서, 현실과 이상, 보편과 특수, 조형

(도 311) 김종영 〈부인〉 연도미상 종이에 먹과 수채 김종영미술관

과 창조 등의 문제와 더불어 마음과 손이 서로 통하는 '심수상응心手相應'의 경지를 모색하며 기술과 형식의 차원을 극복하려 한 것은 아닌지 모르겠다. 기술과 형식의 도구적 방법을 초월하여 "표현은 단순하게 내용은 풍부하게"라는 그의 창작 격언과 삶과 예술을 일체화하려고 했던 의지를 이들 작품 가운데서도 엿볼 수 있다.

자연물 그림들

김종영은 인물화 못지 않게 풍경화와 산수화를 비롯해 수목과 초화, 괴석과 같은 자연물도 즐겨 그렸다. 이들 그림은 삶의 터전이며 생명의

모태이며 창생의 도이기도 한 자연을 관찰하고 관조하며 형용한 것이다. 1958년에 그린 〈수목도樹木圖〉에서 "나무는 인체혈관의 분포상태를 연상시킨다"면서 "인체의 입체적 구조를 이해하는 데 있어 공간에서 자유롭게 뻗은 수목을 면밀히 관찰할 필요가 있으며, 양자는 결국 생명체로서 형태와 구성에서 많은 공통성을 갖는다"고 화기畵記처럼 여백에 적어 넣은 바 있다. '입체적 구조'와 '형태와 구성'에는 밑줄을 그어 강조하기도 했다. 인체의 구조를 같은 생명체라는 관점에서 자연물의 조화와 질서를 구유한 것으로 본 것이다. 이는 자연과 사람이 모두 천지만물의 생명이라는 점에서 서로 회통하고 감응하며 공존하는 동일체로 본 동양 고유의 유기체적 우주론이나 인식론과 상통되어 주목된다.

특히 창작을 조물주처럼 창조하는 것이 아니라, 스스로 생성화육生成化育하는 천지만물의 본마음과 오묘한 이치를 지닌 자연의 창생성을 깨닫고 이를 닮고 싶어한 기미를 엿보여 준다는 점에서 더욱 그러하다. 그가 1967년 쓴 『장자莊子』「천하天下편의 "천지의 아름다움을 판단하고 만물의 이치를 분석한다[判天地之美, 析萬物之理]"는 글귀를 서예로 쓴 것도 천지만물의 조화와 질서를 본받아 자연의 본성과 하나가 되는 물아합일物我合一 또는 주객일체의 경지를 추구한 성현의 깨달음을 새긴 것이다.

김종영은 이러한 자연물이나 자연현상을 통해 그 구조적 원리와 공간미를 경험하면서 조형의 기술적 방법을 탐구한다고 토로한 바 있다. 모더니즘의 맥락에서 어떻게 그리느냐를 중시한 것인데, 이는 기존 양식을 극복하고 초월하기 위한 방편이었을 것이다. 신생 대한민국 최고의 국립 서울대학교 미술대학 교수로서 한국적 조형예술의 수립과 현대화를 시대적 과제이며 책무로 여기고 이를 치열하고 성실하게 수행하려는 노력과 결

부되어 있기도 하다. 그는 이러한 과제와 책무를 자연을 창작의 근원이며 조형의 원천으로 삼았던 추사 김정희와 폴 세잔을 스승으로 '사고인師古人'하고 나아가 천지만물을 스승으로 '사자연師自然'하며 '미술'을 '조형예술'로, '조형예술'을 '도'를 구현하는 '창생적 창작'의 경지로 승화시키려 한 것이 아닌가 싶다.

김종영이 남긴 글이나 서예의 글씨 내용, 그림 속의 제화시문題畵詩文 등을 보면, 그가 노자와 장자를 비롯해 '도道'의 체득과 육성育成에 관련된 동양의 고전 사상과 사유에 박식하고 그 진수를 누구 보다 잘 깨닫고 있는 것 같아 놀랍다. 선비 집안 출신으로 어려서 서당 교육을 받기도 했지만, 동양적 모더니즘 또는 한국적 모더니즘에 대한 자각의 발로로 신문인화新文人畵를 구사했던 동양화가 그 누구보다 문인화 정신에 달통하고, '창생적 창작'을 올바로 실행한 의의를 지닌다. 그리고 이를 현대적 조형미와 양식으로 재창출했다는 점에서도 정말 값지다. 조각에서의 순수한 형태와 구성을 이루기 위해 자연의 현상물을 탐구하는 습작적 소묘를 초월하여 동·서양화를 아우르고 사생과 사의를 융합한 새롭고도 참다운 예술세계를 보여준다.

김종영의 풍경화는 사생여행을 통해 그린 것이 아니라 모두 생활주변의 경관을 다룬 것이다. 1970년대 중반경의 작품으로 추정되는 풍경화는 먹과 콩테와 수채를 사용해 언덕 위의 판자집들을 화면 가득히 그렸는데, 속세의 구속에서 벗어나 수행하는 어려움을 한산을 오르는 길에 비유해 읊은 당나라의 은일 시인 한산寒山의 〈등척한산도登陟寒山道〉를 제화시로 오른편의 경물에 겹치게 하여 종서로 써 넣었다.(도 312) 작가가 즐겨 썼던 『채근담菜根譚』의 "좋은 경치는 먼 곳에 있는 것이 아니니 오막

(도 312) 김종영 〈등척한산〉 1976
년경 종이에 수묵담채 38 x 53cm
김종영미술관

살이 초가집에도 맑은 바람과 밝은 달빛이 흠뻑 스미네"라는 글귀를 연
상시키는 풍경이다. 삶과 예술을 통섭하며 창작하는 구도와 수도의 길은
멀고 험하지만 흐르는 물을 그치게 할 수 없듯이 일상에서 이를 구현하
겠다는 의지를 담아 형상화한 것이 아닌가 싶다. 입방체로 선묘한 판자
집들을 자연의 본바탕인 담박한 이미지를 지닌 남종화의 필묵법인 마른
붓질의 까칠한 갈필법으로 표면 처리하고 붉고 푸른 담채로 액센트를 주
었다. 우측의 행초체 제화시를 최고의 개성파인 양주팔가揚州八家들처럼
여백이 아닌 경물 중에 써 넣은 것은 서체를 조형의 요소로 활용한 것이
며, 원경의 겨울나무들과 조응관계를 이루기도 한다. 판자집의 선묘도
서체의 필획을 연상시킨다.

1973년에 수묵담채로 그린 〈방고화倣古畵〉(도 313)는 산과 물과 나무
와 전각을 제재로 구성된 산수화 형식이지만, 기교를 배제한 문인화의
고졸미古拙美와 선종화의 감필법, 민화풍의 파격성, 그리고 모더니즘이
추구한 순수한 원시적 조형의식을 융합한 특징을 보인다. 그의 이러한

근원주의 창작정신은 근대기 숭고미의 표상으로 대두되었던 산악 그림에서 더 두드러지게 나타난다. 특히 조선 후기의 진경화풍 실경산수화를 대성시킨 겸재 정선(謙齋 鄭敾, 1676~1759)의 〈금강산만폭동도金剛山萬瀑洞圖〉를 방작한 〈산악도山岳圖〉(도 314)는 간단한 등고선으로 이루어진 산의 시원적이며 근본적인 도형을 화면 가득 반복해 그려 넣은 것으로, 동서고금을 종횡하며 문인

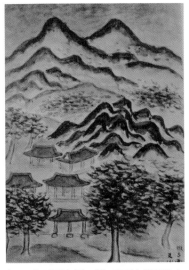

(도 313) 김종영 〈방고화〉 1973년 종이에 수묵담채 김종영미술관

화풍과 민화풍과 모더니즘을 복합한 양상이다. 정선의 방고참금倣古參今의 정신을 전통과 혁신이 공존하는 온고지신溫故知新으로 승화시킨 것이 아닌가 싶다.

(도 314) 김종영 〈금강산 만폭동〉 1970년대 초 종이에 매직, 수채 30 x 49cm 김종영미술관

등고선의 굴곡만으로 단순화하여 구성한 지형도식의 산악도들도 산천의 우주적 기세와 근원적 형상으로 창생의 이미지를 표출하려고 한 의도를 보여준다. 송이구름과 함께 그린 수묵 산악도에는 "걸림 없는 구름처럼 이산 저산 다니다가 어느 영산에 있길래 돌아오지 못하는가"로 시작하여 "꽃 같은 하얀 눈이 가사 위에 수북하네"로 끝나는 당나라 시인 웅유등의 '송승유산送僧遊山' 시를 써넣었는데, 시서화일치의 고전적 종합예술성의 경지를 체현하며 소요하는 작가의 자유로운 '유어예游於藝'의 창작정신을 엿볼 수 있다.

나무를 제재로 그린 수목도 중에는 인체와 같은 생명체로서의 구조를 지닌 자연물로 다룬 것도 있지만, 문인화 최고의 경지인 사의寫意의 세계를 재창출한 것도 있다. 바탕을 먹색으로 전부 칠하고 나무 가지를 종이 흰색을 그대로 이용한 1950년대 말로 추정되는 〈수목도〉(도 315)는 고화古畫의 외운법外暈法이나 나전칠기의 상감기법을 연상시키기도 한다. 특히 동양의 전통적인 척판화拓版畫 수법과 더 유사해 보인다. 이러한 척판

(도 315) 김종영 〈무제〉
1950년대 말 종이에 먹과
수채 김종영미술관

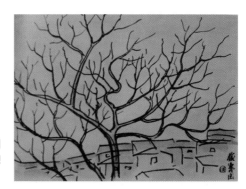

(도 316) 김종영 〈세한도〉 1973년 종이
에 펜과 매직, 수채 38 x 53cm 김종영
미술관

화 수법은 중국과 근세 일본에서 드물게 사용했던 것이기 때문에 고전적
사유뿐 아니라 기법에서도 그의 박식함과 폭 넓은 섭렵에 놀라게 된다.
소묘풍의 수채화 같은 〈세한도歲寒圖〉(도 316)는 나목과 판자집의 선묘적
조형미도 훌륭하지만, 담채의 효과와 더불어 자아내는 겨울 하늘의 계절
감과 세시풍정의 표현이 뛰어나다. 고난의 추위를 견디는 극기와 재생의
봄을 예견하고 기다리는 대춘(待春)의 마음이 담긴 현대적인 사의화寫意
畵로서도 일품이다

　　초화류와 괴석을 그린 수묵화들도 유희삼매를 비롯한 문인화 정신과
시서화일치와 창생적 창작관을 추구한 작품으로 주목된다. 세상에 어떤
것도 이에 미치지 못한다는 무위無爲의 유익함을 가장 체현한 산물이 아
닌가 한다. 이들 그림에 적어 넣은 제화시들을 보면 자연의 축소이며 응
집물인 초화와 수석을 통해 자연과 합일된 흥취와 정취와 아취를 꾸미
지 않은 참모습 그대로의 졸박拙樸한 필묵법으로 옮겨내고, 생성화육生
成化育하는 천지만물의 창생력을 깨닫고 동참하려는 의지를 시와 글씨와
그림이 일치된 묵희삼매墨戲三昧로 나타내려 한 것으로 보인다. 1970년에

(도 317) 김종영 〈괴석〉 1970년 종이에 먹 51 x 37.5cm 김종영미술관

그린 〈괴석〉(도 317)은 즉흥적인 화의畵意와 자유분방한 필묵미가 돋보이는 작품인데, "이런 저런 생각하다 문득 그대 집에 이르러 한 봉우리 기이한 돌이 내 앞에 우뚝 섰네. 천 겹의 욕계에선 더없이 값진 것으로 수백 개의 구멍이 별천지와 몰래 통했네"라는 자작 한시를 초서체로 써넣어 시서화 삼절의 극진한 삼매경을 더할 수 없이 잘 보여준다.

맺음말

천변만화하는 자연의 정수와 진수를 삶과 예술의 통섭적 수행과 구도의 자세로 체득하고, 활달한 붓과 짙고 옅은 먹이 지닌 무한한 잠재력으로 전신傳神하려 한 것이 김종영의 창조적 비결이 아니었나 싶다. 이러한 수행과 구도의 자세를 통해 만물의 근원과 참모습을 보고 재현하려 한 것이다. 유불선을 넘나들고 동서고금을 종횡하며 추구한 사계절로 순환하는 자연의 영원한 생명력과 어느 시대 누구에게도 통할 수 있는 보

편성과 삶의 기반인 일상성의 구현이며 창출이었던 것이다. 무심과 달통의 경지에서 끝없는 지락至樂으로 가득 채우면서도 흘러넘치지 않게 했기 때문에 그의 삶과 예술의 풍족함은 영구하다.

도상봉의
작가상과 작품성

머리말

한국 근현대미술사에서 도상봉(都相鳳, 1902~1977)만큼 '위대하고 고귀
한' 양식으로 수립된 고전주의와 이를 미술교육 이념으로 삼은 아카데미
즘의 한국적 정착과 개척에 투철했던 작가도 없을 것이다. 그는 고전주의
와 아카데미즘을 서양화의 근본이며 정통으로 보고, 이를 통해 한국 미
술의 기초를 튼튼하게 다지고 근대 시민사회의 모럴과 감성을 순화시키
고자 했다. 특히 해방과 함께 새로 태어난 한국 미술의 올바른 발전을 위
해 한국적 고전주의와 아카데미즘을 수립하고자 했던 그의 노력은, '민
족문화 건설의 모태'로 생각한 국전을 중심으로 전개되었으며, 1950년대
전후의 한국 화단에 적지 않은 영향을 끼쳤다. 따라서 이 시기 한국 미

이 글은 『도상봉작품집』(국립현대미술관, 2002.10)에 수록된 것이다.

술사의 실상적 파악을 위해서는 도상봉의 이러한 노력과 영향에 대한 역사적 고찰이 긴요하다. 특히 도상봉은 당시 많은 사람들이 공감할 수 있는 보편적 이상미의 추구와 함께, 일반인들이 그림에서 마음의 평정과 즐거움을 찾는다고 보고, 이들에게 안식을 주는 작품을 그리고자 했다. 그가 모색한 특유의 안정감 있는 구도와 온화한 색조에 의한 서정적 고전 양식은, 아카데미즘의 모범적 범례로 작용했을 뿐 아니라, 6·25전쟁으로 야기된 각박하고 고단했던 시절의 감상자들에게는 시각적 즐거움과 함께 위안과 행복감을 주었다는 측면에서 각별하다.

작가상의 형성

도상봉의 작가상은 식민지 근대기에 형성된 것으로, 민족적 자각과 근대적 자각이 복합된 신흥 엘리트 의식에 기반을 두고 있다. 지사형 계몽주의자이면서 댄디형 모더니스트로서의 양면적 작가상을 형성하게 했던 그의 이러한 의식은 일본 유학을 통해 본격적으로 육성되지만, 근본적인 것은 출신 및 성장 배경과 좀 더 관련이 있다.

도상봉은 1902년 함경도 홍원에서 관북일대 최대의 기업인 '덕흥상회'를 운영하던 도명수都明洙의 장남으로 태어났다. 아버지 도명수는 사이토오총독 부임시 서울역에서 폭탄을 던지고 사형당한 독립투사 강우규의 홍원읍 점포에서 점원으로 성장한 인물이다. 진주강씨종친회에서 펴낸 『순국열사 강우규』에 의하면 근면, 성실한 도명수는 강우규의 눈에 들어 그의 도움으로 자립하여 크게 성공하게 되었다고 한다. 아마도 강우

규의 점포에서 일하면서 그의 애국애족관에도 영향을 받았던지 도명수는 간도 국민단에서 파견한 사람에게 독립군 자금과 강우규 거사 자금 등을 제공한 혐의로 경성복심원에서 직역 8개월을 선고 받고 복역한 민족주의 사업가였다. 시조작가 이은상의 증언에 의하면, 도명수는 1943년 조선어학회 사건으로 홍원경찰서에 복역중이던 수감자들에게 특식을 넣어 주었다고 한다.

이러한 민족주의적 성향의 부친 밑에서 자란 때문인지 도상봉은 함경보통학교를 졸업한 뒤 상경하여 보성고보에 입학한 다음 해인 1918년에 일본인 교사 배척을 위한 동맹휴학에 앞장섰는가 하면, 1919년 3·1독립운동 때는 출판과 보안법 위반으로 체포되어 예심종결 결정을 받고 경성지방법원 공판에 회부되어 6개월간 옥고를 치른 바 있다. 전문학교생과 고보생 중심의 학생 독립운동에 연루된 대부분이 도상봉을 포함해 주로 제동과 가회동 등지의 서울 북촌 일대에서 하숙하던 함경도와 평안도 출신인 것으로 보아, 그 또한 주동 그룹에 속했던 것으로 생각된다. 1920년 2월에는 경성지방법원 7호 법정에서 열린 강우규 열사 재판에 참석하여 휴정시에 아버지 도명수의 안부를 묻는 강열사와 대화를 나누었으며, 1921년 동경 유학 때에는 3·1운동 학생대표로 수배된 한위건과 함께 기숙하기도 했다.

이처럼 도상봉은 아버지의 훈육과 보성고보와 북촌 하숙지 등에서의 영향을 통해 민족적 자의식을 형성한 것으로 보인다. 그의 이러한 성향이 고전주의와 아카데미즘의 신봉자였지만, 식민지 시대의 총독부가 주최한 관전인 조선미전 출품을 외면하게 했을 것이다. 1935년 정초에 동아일보사의 '민간단체 확대 강화책을 위한 미술가 좌담'에 참석한 도상봉

은, 화가들이 조선미전에는 전력을 다한 역작을 내면서도 서화협회전에
는 성의 없이 소품만을 출품하는 것을 비판하기도 했다. 조선미전을 기
피한 채, 동미회전東美會展을 비롯해 상두회전上杜會展, 난려회전蘭儷會展,
청구회전靑邱會展 등 주로 동경미술학교 동문들과의 그룹전을 통해 작품
활동을 해오던 그가 조선인 화가들로만 구성된 서화협회전이 1931년 회
원전에서 민전으로서의 공모전 성격을 띠게 되자 출품하여 입선을 한 것
도, 두 군데 모두 참여하던 당시 대부분의 화가들과 달리 조선미전과 서
화협회전을 대립적으로 인식했음을 말해주는 좋은 예라 하겠다.

도상봉의 이러한 민족적 자의식이 동경유학생으로서의 신흥 엘리트
의식과 결부되어 교사적 혹은 지사적 자세로 미술계나 사회를 계몽시키
고자 한 것으로 생각된다. 이와 같은 그의 성향은 이미 식민지시대에 형
성되어 길진섭 등의 주변 사람들에게 '좌담 잘하는 명인' 또는 '정치적 미
남'으로 알려지기도 했던 모양이다. 당시 서울 소재의 고등보통학교에 조
선인 미술교사는 서너명 정도로 해방 이후의 대학교수 못지않게 되기 힘
든 실정이었을 때 1930년부터 경신고보와 그리고 1935년부터는 배화고
녀 교사까지 겸임하면서 도상봉은 근대미술의 계몽과 교육에 주도적 역
할을 했다. 1931년에는 서양화가로는 거의 유일하게 숭삼동(崇三洞, 명륜
동의 옛 명칭)자택에 마련한 숭삼화실에 양화연구소를 개설하고 동경여자
미술전문학교 출신의 부인과 함께 학생지도를 하기도 했다. 그의 이러한
교사적 신념과 학생 시절부터의 민족적 자의식 등이 결부되어 뜻을 굽히
지 않는 지사형 지도자로서, 1948년의 대한민국 수립을 새로운 출발점으
로 삼아 고전주의와 아카데미즘으로 신생 한국 미술계의 기반과 전통을
공고히 한 것으로 보인다. 그리고 이를 실천하기 위해 대한미협과 한국미

협, 국전을 통해 화단을 주도하면서 숙명여대 교수로서 왕성한 문화교육 활동을 한 것이 아닌가 싶다.

한편 고향인 홍원의 개화적 분위기에서 성장한 도상봉은 무역업에도 관계했던 아버지의 진보적 성향과 재력에 힘입고, 또한 3·1 독립운동을 계기로 본격화된 실력양성 풍조에 수반되어, 1921년 근대를 배우러 신문화의 중심지인 동경으로 가서 메이지明治대학 법학과에 입학하였다. 그러나 교양으로 서양미술사 서적을 탐독하게 되면서 서양화의 계몽주의적, 예술미학적 세계에 매료당하게 된다. 이에 따라 민족적, 근대적 자각을 정치나 법률보다는 문화적으로 실행하기로 결심하고, 가와바타미술학교에서 1년간 뎃상 등을 배운 다음 1922년 9월에 동경미술학교 서양화과에 들어가 유화가로서의 길을 걷게 된다. 그는 훗날 동경미술학교에 합격했던 때를 회상하면서 자신의 일생에서 가장 감격스런 순간이었다고 토로했을 정도로 법학도에서 전향한 서양화가로서의 삶을 흡족하게 생각했다.

도상봉이 서양화가로서의 50여년 생애를 만족스럽게 여긴 것은 한때 화단을 움직인 주역으로서의 출세와 성취감 때문이 아니라, 서양화를 통해 즐겁고 행복한 멋진 예술가적 삶을 누렸다고 생각했기 때문이 아니었나 싶다. 그는 무엇보다도 화가들은 이러한 즐거움과 행복감을 한국적 정취와 운치 넘치는 제재를 통해 조화롭게 표현하여 일반 대중들이 쉽게 느낄 수 있고 풍부한 정서를 함양할 수 있게 해야 하며, 그러기 위해서는 작가 자신이 바르고, 명랑하고, 멋진 인생을 살아야 한다고 강조하였다.

도상봉의 이처럼 멋진 예술가적 삶에 대한 추구는 '희열'과 '환희'로 보냈다고 회고한 동경미술학교 시절부터 싹 텄으며, 낭만주의에 심취한 당시 예술학도들 사이에서 유행하던 댄디즘의 영향을 받은 것으로 보인다.

댄디즘은 19세기의 영국과 프랑스의 상류 청년들 가운데 몸치장이나 생활방식에서 일반인들과 구별되는 독특하고 세련된 스타일을 구가하면서 비롯된 것으로, 멋지고 색다른 삶의 양식을 통해 사회적 권위를 누리려는 태도를 가리키기도 한다. 이러한 댄디즘은 속물적 물질주의와 세속적 현실주의 또는 일상성과 차별화된 외양과 정신주의를 추구하면서 예술가로서의 자부심과 우월감을 나타내는 데 사용되기도 했다. 댄디즘에는 인위에 대한 찬미와 함께 근대적 주체를 구축하려는 욕망이 내포되어 있을 뿐 아니라, 근대적 엘리트 의식의 영웅주의적 잔영이 반영되어 있다고 하겠다.

도상봉의 댄디형 모더니스트로서의 면모는 그의 졸업 작품인 1927년 작 〈자화상〉(도 318)을 통해서도 엿 볼 수 있다. 단정하게 빗어 넘긴 모던한 헤어스타일과 핸섬한 용모에 세로줄 무늬의 와이셔츠와 검은색 보헤미안 넥타이 위에 쪼기처럼 덧입은 가로줄 무늬 스웨타의 화려하고 세련된 감각은, 패션 등의 외관을 예술이란 절대적 신념을 표상하는 것으로 인식하던 당시 댄디즘 경향을 짙게 반영하고 있다. 그가 속칭 나비넥타이로 불리던 보우타이를 즐겨 착용한 것도 이러한 댄디즘의 영향일 것이다.

(도 318) 도상봉 〈자화상〉 1927년 캔버스에 유채 60.5 x 45cm 동경예술대미술관

도상봉은 외양에서뿐 아니라 생활양식에서도 남다른 특징을 보였다. 그는 평생의 반려자가 될 부인과 즐겁고 행복하게 살기 위해서는 예술에 대한 이해와 대화가 있어야 된다고 보고 이를 위해 같은 고향 출신의 정혼녀인 나상윤(羅祥允 1904~2011)을 동경여자미술전문학교에 보내 서양화를 전공하게 한 후 결혼했다. 이들 부부는 1930년대의 화단에서 부부화가로서 보다, 신식가정을 꾸미고 거의 유일하게 부인과 함께 산보를 하는 '꽃 같이 빛나는 미남과 려인麗人'으로 묘사되는 등, 잡지에 기사화될 정도로 특별하게 비쳐지고 사는 모습이 주위의 시선을 모았다.

도상봉의 이러한 외양과 생활에서의 댄디적 경향은 신흥 엘리트의식과 근대적 주체의식의 발로이면서 탐미적이고 예술주의적 성향을 반영한 의의를 지닌다. 특히 댄디즘의 반속물적反俗物的 정신주의 취향은 그의 창작 방향과 작가상 형성에 심대한 영향을 미치게 된다. 이처럼 댄디즘과 결부된 반속물적 정신주의와 탐미적 예술주의에 기초한 도상봉의 작가상은 현실의식과 역사의식보다는 탈속적脫俗的이고, 내면적이고, 정감적인 자아 표현에 몰두한 근대기 신흥 엘리트층의 세계관과 긴밀한 관계를 맺고 있다. 이와 같은 문화적 근대의식은 식민지시기의 동경유학생을 비롯한 신흥 엘리트계층을 중심으로 형성된 것으로, 민족과 국가의 흥망성쇠가 예술문화에 달려있다는 관념을 심화시키면서 예술과 인생과 인격적 이상의 일치를 통해 근대적 개혁을 내성적 혹은 감성적으로 이루고자 했다는 데 특징이 있다. 도상봉은 이러한 입장과 관점에서 신생 한국의 미술계를 계몽, 교화시키는 것을 자신의 임무로 생각하고, 이를 위해 대립과 분규속에서도 화단을 주도적으로 이끌어 가기 위해 분투한 것이다.

보편적 이상미의 추구

도상봉이 화가로서의 50여년 평생을 바쳐 가장 즐겨 그린 제재는 꽃과 조선조 백자와 고적지 풍경이었다. 그는 자신이 꽃 보기와 그리기를 좋아하는 것은 옛부터 인간은 누구나 꽃을 좋아하고 그 아름다움을 동경해 왔을 뿐 아니라, 이를 통해 감성을 부드럽게 하고 우리들 심정에 더할 수 없는 행복을 가져다주기 때문이라고 했다. 꽃 중에서도 라이락을 즐겨 그리는 것은 백자와 같은 오묘하고 부드럽고 은은한 빛깔 때문이라 했으며, 특히 조선조 백자가 보여주는 유백색의 변화감은 신비한 기쁨과 함께 한국적 정취와 멋을 풍겨준다고 했다. 그리고 고궁이나 성균관 같은 '고전건물'은 큰 나무들에 의해 조망을 더욱 아름답게 하면서 고색이 찬연하여 선경仙境과 같은 기분이 들게 한다고 했다.

이처럼 도상봉은 만인이 좋아하는 꽃과 한국적 정취와 운치를 자아내는 백자와 고적지 풍경을 통해 이들 제재가 품고 있는 우아하고 숭고한 아름다움을 지고至高 지순至純한 가치를 지닌 이상미로서 추구했음을 알 수 있다. 그는 이러한 아름다움을 진리와 동질의 개념으로 간주했다. '미(진리)를 탐구하기 위해 그림을 그린다'고 말한 것으로 보아, 주관적인 감정 표현보다는 보편적 차원에서 추구한 것으로 파악된다. 특히 '나상미裸像美'를 능가하는 것으로 그가 매우 애호한 백자도 1930년대의 흥아적興亞的 동양주의에 의해 조선색의 고전미로 부각되어 민족미 또는 한국적 전통미의 표상으로 보편화되었던 것이다.

윤리적이고 교훈적인 내용을 위대한 미술로 삼았던 아카데미즘의 신봉자 도상봉이 그 핵심 장르인 인물화보다 이처럼 꽃과 백자 등의 정물

화와 풍경화에 탐닉한 것은 주제의식을 약화시킨 인상파 이후의 조류와 관련이 있지만, 그의 반속물적 정신주의와 탐미적 예술주의 성향과도 관계가 있다고 하겠다. 그가 정물과 풍경의 제재를 서사적이거나 상징적으로 다루지 않고 서정적으로 표현하여 그 운치와 정취를 나타내고자 한 것도 이러한 정신적 고상함과 심미적 삶을 추구한 그의 취향과 무관하지 않다. 여기에는 근대 일본풍의 무이념적 주정주의主情主義 내지는 섬약한 정감적 시각이 반영되어 있기도 하다. 그러나 도상봉은 무엇보다도 이들 제재가 품고 있는 보편적 가치로서의 이상적인 아름다움을 드러내어, 보는 이에게 감동과 즐거움을 주면서 인격을 향상하고 감성을 순화시키는 데 궁극적인 목표를 두고 있었기 때문에, 고전주의 예술관과 좀더 관련이 있다고 본다. 고전주의 예술관은 자연물과 고전물에서 이상적이고도 영원한 아름다움을 찾아내고, 이를 질서와 조화란 고귀한 양식을 통해 전형화 또는 규범화시키고자 한 사조로, 보편적인 미적 진리와 행복 추구를 목표로 삼았던 것이다.

도상봉은 이러한 고전주의 예술관의 관점에서 고상하고 정감적인 세계를 제재로, 자기표현이란 문제보다 보편적 이상미를 추구하고 이를 아늑하고 평안한 분위기의 조화롭고 온화한 화풍으로 나타내어 신생 한국 국민의 정서를 순화하고, 인격을 고양시키고자 했다. 특히 그림은 보는 이에게 쉽게 이해되어야 하며, 즐거움과 명랑함과 평화로움을 주어야 한다고 강조한 것으로 보아, 당시 고단했던 시절의 일반인들에게 위안과 기쁨과 안식을 주기 위해 누구나 공감할 수 있는 보편적이면서 항구적인 아름다움을 구현하고자 한 것으로 생각된다.

서정적 고전양식의 모색

안정감 있는 구도와 온화한 색조를 특징으로 하는 도상봉의 화풍은 그가 동경미술학교 서양화과에 유학하여 습득했던 근대 일본풍의 아카데미즘에 양식적 근원을 두고 있다. 근대 일본 아카데미즘의 본산이었던 동경미술학교 서양화과는 구로다 세이키黑田淸輝를 중심으로 구성된 백마회白馬會 출신의 외광파外光派계열 작가들이 교수진을 이루고 있었다. 도상봉은 이들 교수 가운데 니가하라 고타로長原孝太郎에게서 기초적인 수업을 받은 다음, 당시 50대였던 오카다 사부로스케岡田三郎助교실에서 본격적으로 서양화를 배웠다. 오카다도 쿠로다와 마찬가지로 프랑스에 유학하여 라파엘 코랭에게서 대상의 형태를 명확하게 나타내는 고전적인 묘사법과 인상주의풍의 색채표현을 절충한 외광화풍을 배워온 아카데미즘의 중심 작가였다.

이들 아카데미즘의 관학풍 작가들은 고전주의와 인상주의의 절충된 양식에 일본 특유의 섬세한 감성주의와 명치 후기의 낭만적 풍조를 가미하여 단정하면서도 온아한 분위기의 화풍을 이룩하였다. 특히 도상봉의 스승이던 오카다는 부드럽고 잔잔한 붓질과 밝고 안정된 색조의 온화한 화면을 특색으로 일본의 초기 서양화 관전官展을 주도했다. 도상봉이 즐겨 구사한 캔버스 천의 고운 결을 살려가면서 물감이 고르게 퍼져나가게 붓을 살살 피우며 잔잔하게 다독거린 터치나, 그윽하면서 감미로운 색채효과 등은, 오카다 화풍에 직접적인 원천을 두고 있는 것이다. 도상봉의 1933년작인 〈명륜당〉(도 319)에서 볼 수 있는 근경에 굵은 둥치의 거목을 어두운 그림자와 함께 화면 가득히 배치하고 후경은 밝게 처리하여 원근

감을 조성한 수법 또한 모모야마시대 이래의 장벽화障壁畵와 에도시대의 양풍화洋風畵 전통을 계승 발전시킨 일본적 서양화풍과 더불어 전경을 실루엣풍으로 어둡게, 먼 곳은 밝게 명암 대비적으로 나타내어 오행감을 다소 바로크 회화풍에 의해 감성적으로 처리한 오카다의 영향을 반영한 것으로 생각된다.

도상봉은 이처럼 동경미술학교에서 습득한 화풍을 토대로 귀국하여 1928년 6월 26일과 27일 이틀간 고향인 홍원의 함흥상업학교 강당에서 28점의 작품으로 전시회를 개최하였다. 이 전시회에는 부인 나상윤의 작품도 몇 점 나왔는데,『동아일보』의 1928년 7월 2일자「도상봉씨 양화 전람」기사에 의하면 수천명의 관람객이 몰려드는 대성황을 이루었다고 한다. 1930년대 전반에는 주로 동경미술학교 동문전을 중심으로 작품활동을 했으며, 1931년에는 종로 2가에 있던 쌀롱 멕시코에서 동경미술학교 후배인 이해선李海善과 태평양미술학교 학생이었지만 일본의 이과전二科

展과 독립협회전에 입선한 구본웅具本雄과 함께 '3화백 소묘전람회'를 개최하기도 했다. 이 시기의 그의 작품에 대한 평은 1930년의 제1회 동미전의 경우 개별 작가에 대한 언급은 없었지만, 출품작 대부분이 아카데미즘에 빠져있고, 무기력해 보이며, 기교의 미숙함이 보인다는 비판을 들었다. 그리고 제3회 동미전에는 〈꽃〉과 〈소녀상〉을 출품했는데, 아카데미즘파 경향을 보이는 자연주의파로 분류되기도 했다. 공진형, 이마동 등과 함께 1933년에 결성한 청구회 창립전에는 〈풍경〉, 〈정물〉, 〈꽃〉, 〈좌상〉을 출품했으며, 이때 구본웅이 '회화의 순수성 발전에 따른 동양적 정신의 위대성으로 나가길 기대'한다는 요지의 전시회평을 기고하기도 했다.

1934년과 35년의 서화협회전에 입선하고 또 회원으로 참가하면서 도상봉은 화단 활동을 좀 더 넓혀 갔다. 1937년에 김은호와 김복진이 주도한 조선미술개관전에 〈산백합〉을 찬조 출품하고 윤희순으로부터 '견실하고 점잖은 묘사'라는 평을 받았다. 그리고 1938년에는 화신백화점 화랑 주최의 '중견작가 근작양화소품전'에 이종우, 구본웅, 김중현, 길진섭 등과 함께 초대받는 등, 화단에서의 그의 높아진 위상을 엿볼 수 있다. 도상봉의 이러한 작가 활동은, 1939년 길진섭이 『신세기』에 쓴 '미술계의 인물론'에 이름이 등장한 이후로, 시국색時局色이 화단 전체를 지배하던 1940년대 전반기인 일제 말기에는 자취를 감춤으로써 '화필보국畵筆報國' 등의 부일(附日)행위와는 거리를 두고 있었음을 알 수 있다.

도상봉의 1930년대 작품은 거의 남아 있지 않고 몇 점만 알려져 있는데, 그 가운데 1933년작인 〈도자기와 여인〉(도 320)이 주목된다. 이 작품은 아마도 이 해에 개최된 청구회 창립전에 출품한 〈좌상〉이 아닌가 싶다. 차분하고 단정한 붓질과 회갈색 중간톤의 은은하게 무르익은 색조의

온화한 분위기는 오카다를 비롯한 일본 관학풍의 영향을 반영하고 있다. 그러나 좌우 대칭적인 배치에 의한 정태적인 구도에는 화면의 질서를 안정되고 평온하게 조성하고자 했던 도상봉의 서정적 고전양식의 특징이 이미 잉태되고 있음을 보여준다. '도천陶泉'이란 호를 사용했을 정

(도 320) 도상봉 〈여인 좌상〉 1933년 캔버스에 유채 117 × 91cm 호암미술관

도로 평생 도자기를 좋아한 취향이 싹트고 있음도 엿볼 수 있다.

단정한 형태묘사와 안정감 있는 구도, 차분하고 잔잔한 붓질과 그윽하고 환하며 은은한 색조, 이들 요소가 자아내는 고상하면서 온화하고 정감어린 분위기를 특징으로 하는 도상봉의 이러한 서정적 고전양식은, 대한민국 정부 수립 이후의 국전과 대한미협전, 그리고 개인전을 중심으로 전개되었으며, 1954년작인 〈정물〉(도 321) 등에서 전형화되는 특질을 보여준다. 그는 이러한 화풍을 하나의 유파적 양식이기보다도 신생한국 미술의 기초를 튼튼하게 하는 창작 방식으로 인식했으며, 아름답고 고귀한 국가 양식이고 아카데미즘의 모범적인 범례로서 교조적인 역할을

(도 321) 도상봉 〈정물〉 1954년 캔버스에 유채 72.5 x 90.5cm 개인소장

(도 322) 도상봉 〈라일락〉 1974년 캔버스에 유채 45.2 x 53cm 개인소장

하고자 했다.

그러나 이러한 신념과 노력이 진부하고 경화된 보수의 아성으로 비판받게 되면서 도상봉은, 모든 공직에서 물러나는 1970년경부터 백자와 같은 오묘하고 부드럽고 은은한 색조를 지닌 라일락을 비롯해(도 322) 기존의 창작 작업을 사적 차원에서 침잠하고 탐닉하면서 관조와 달관에 의해 한층 풍부하고 격조 높은 화풍을 이룩하게 된다.

오세창의 『근역서화사』 편찬과 『근역서화징』의 출판

머리말

제국 일본의 조선 통감부와 총독부는 식민지 조선의 지知를 장악하고, 한국의 전통문화를 식민문화로 재편하기 위한 기초 작업으로 고적조사와 관제官製연구를 추진했으며, 문화통치를 위해 이를 확대·강화했다. 식민지 조선의 전통미술사와 미론에 대한 조사와 논의는 이러한 맥락에서 확산되었으며, 일본인들의 '조선 고고벽考古癖' 고조와 함께 민족진영에서도 이에 대응하여 전통미술에 대한 관심을 높이고, 민족 고유문화로서 탐구하고 부흥시키고자 했다. '미술'과 '미'를 국가와 민족의 차원에서 구축하는 작업이 자각되기 시작했고, 과거의 미술을 역사상歷史像으로서

이 글은 1988년 9월 대우재단 후원 한국학술협의회의 제12회 발표회와, 2001년 3월 로스앤젤레스 카운티 미술관의 <한국미술사> 국제심포지엄에서 각각 발표한 "오세창의 생애와 『근역서화징』"과 "한국미술사학의 초석-오세창의 『근역서화징』"을 토대로 논문화하여 『인물미술사학』 4(2008.12)과 *Archives of Asian Art* 63(2013.11)에 게재한 것이다.

구성하기 시작한 것이다.

 과거 한국의 고적유물이 '미술품'으로서 연구 대상화되기 시작한 것은 1890년대였다.[1] 조선시대 선조 때의 '목릉성세穆陵盛世' 이후로 서화고동書畵古董 애호열의 심화와 함께 감평가鑑評家가 대두되고 영조년간의 '감상지학鑑賞之學'이 형성되기 시작한 데 이어 고증학과 결부되어 19세기에 고물학古物學이 태동하려고도 했다.[2] 그러나 근대 학문으로서의 미술사는 개화 후기인 통감부시기를 통해 일본인들에 의해 다루어지고 소개되기 시작하였다. 회화사의 경우, 1909년 5월 '제실帝室박물관'(=이왕가박물관) 개관과 관련하여 1909년 6월 경성일보사 사장이던 오오카 쯔토무大岡力에 의해 한국의 역대 회화를 양식사적 방법과 함께 문화적 통일체로서의 연속성으로 개관하는 통사화가 시도되었고, 1911년부터는 '한국연구회' 출신의 아유가이 후사노신鮎貝房之進이 『이왕가박물관사진첩』 등을 통해 여러 차례의 개설류 논고를 발표하며 심화시켰다.[3]

 이와 같이 일본인 관변연구자들에 의해 주도되던 동향에 자극을 받

1 1880년 6월에 발행된 일본 최초의 월간 서화잡지인 『臥遊席珍』3호에 필자 이름 없이 「高麗の人民嘗て畵に精し」란 글이 기고된 바 있지만, '미술적 고물'과 '미술사'의 개념에서 다룬 것은 『國華』 90號跰(1897.3·6·7)에 수록된 小衫榲邨의 「上古中古に涉る美術物品の支那び朝鮮に關係ある略說」이 최초가 아닌가 싶다. 그리고 1900년과 1901년에 동경제대 이과대학 인류학교실의 조사원으로 한국에 두 차례 파견되어 조사를 한 八木奬三郎이 통신문 형태로 한국의 불탑론을 발표하고, 1904년과 1905년에는 『考古界』(1-8·4-1)와 『國華』(169)에 「韓國の美術」이란 제목으로 세 차례 기고한 바 있다. 홍선표, 「한국회화사 연구의 근대적 태동」 『시각문화의 전통과 해석: 김리나교수 정년기념논문집』(예경, 2007) 496쪽 참조. 유럽에서는 1891년과 1897년에 한국의 회화와 민속품이 독일의 라이흐(Reich)민속박물관과 움라우프(Umlauf)박물관의 소장품도록에 수록되어 간략하게 소개되기 시작했다. 권영필, 「안드레아스 에카르트의 美術觀」 『미적 상상력과 미술사학』(문예출판사, 2000) 76~78쪽 참조.
2 홍선표, 「고미술 취미의 탄생」, 국사편찬위원회 편, 『그림에게 물은 사대부의 생활과 풍류』(두산동아, 2007) 330~351쪽 참조.
3 홍선표, 「한국회화사 연구의 근대적 태동」 495~502쪽 참조.

고 자국의 민족적 입장에서 제일 먼저 주의를 환기시킨 사람은 안확(安廓 1886~1946)이었다.[4] 그는 『학지광學之光』 5호(1915.5)에 기고한 「조선의 미술」 이란 글을 통해, "우리는 지난날 독창적인 미술품을 많이 가지고 있었으나, 이에 대한 연구가 전무한 상태에서 일본인들만이 이를 조사·발표하고 있으므로 조선의 주인된 자로서 부끄럽고 애석하다"고 하면서 "학자 인사들은 탐구의 힘을 일으켜 우리의 장처長處를 크게 강조하자"며 역설했다. 1917년 오세창(吳世昌 1864~1953)의 『근역서화징』이 초명이었던 『근역서화사槿域書畵史』의 필사본 상태로 편찬된 것은, 이러한 우리 미술사에 대한 '민족적' '주체적' 자각에 부응한 최초의 성과라는 점에서 각별하다. 『근역서화사』는 11년 후인 1928년, 최남선(崔南善 1890~1957)의 권유로 계명구락부에서 『근역서화징槿域書畵徵』으로 개명되고 활자본으로 출판되어 널리 유포되면서 한국 미술사학의 초석을 이루게 된다.[5] 여기서는 『근역서화사』로서의 편찬 의도와 『근역서화징』으로의 출판 배경을 통해 그 미술사학사적 의의를 되새겨 보고자 한다.

『근역서화사』의 체제와 편찬 의도

오세창은 1864년 음력 7월 15일, 사私무역으로 막대한 재부를 축적한 서울 중부의 해주 오씨 역관 집안에서 태어났다. 아버지 오경석(吳慶錫

4 홍선표, 「한국회화사 연구 30년」 『미술사학연구』 188(1990) 25쪽 참조.
5 홍선표, 「오세창과 『근역서화징』」 『조선시대 회화사론』(문예출판사, 1999) 109~116쪽과 「한국 미술사학의 초석-오세창의 『근역서화징』」 『위창 오세창』(예술의 전당, 2001) 참조.

1831~1879)은 13회에 걸쳐 북경을 왕래하면서 중국 양무파洋務派 인사들과의 교유를 통해 습득한 개화사상의 선각자로 활약했으며, 서화 수집가와 감평가로도 유명했다.[6] 오세창도 가업을 이어 1879년 역과에 합격하고 역관이 되었으며, 『한성주보』 기자 등을 거쳐 1894년 갑오개혁 이후부터 군국기무처 총재비서관 등을 지내면서 개화관료로서 문명개화 정책에 적극 참여하였다. 1896년 아관파천으로 개화파 정권이 무너지자 조선 주재 일본공사의 주선으로 1897년 동경상업학교 부속 외국어학교의 조선어 교사로 도일하여 1년간 체류했으며, 귀국 후에 독립협회 간사원으로 정치활동을 본격화했다.

1902년에는 광무정권의 전복을 위해 유길준이 일본사관학교 출신 장교들과 함께 조직한 '일심회'에 가담했다가 발각되어, 일본

(도 323) 오세창 40대 초반의 모습

6 오경석은 특히 서화 수집과 감평 및 창작을 하나의 풍조로서 애호했던 17세기 이래의 경향을 스승인 역관 이상적을 통해 이어받아 동생인 오경윤·경림·경연과 더불어 문인화와 서예에서 뛰어나다는 평가를 받았으며, 元明代이래의 서화와 금석문을 많이 모은 수장가로도 명성이 높았다. 田琦 (1825~1854)와의 교유를 비롯해 청 말기의 程祖慶과 潘祖蔭과 같은 서화 수집가와 교류하며 터득했던 것으로 보이는 서화 감식에서는 귀신과 같은 경지라는 평을 들었을 정도로 탁월한 안목을 가지고 있었다. 그는 금석학 연구에서도 김정희의 제자였던 스승인 이상적을 통해 고증학풍을 배우고 삼국시대에서 고려시대까지의 금석문 146종을 모아 해설을 붙인 『三韓金石錄』을 남겼다. 신용하, 「오경석의 개화사상과 개화활동」 『역사학보』 107(1985) 107~187쪽 참조.

으로 망명하여 글씨를 써서 파는 '매묵賣墨'을 하며 지내다 천도교 손병희를 만나 측근 참모가 되었다. 러일전쟁의 승리로 제국 일본이 통감부 지배를 실시하자 1906년 다시 귀국하여 중추원 부참의 등을 지낸 뒤, 천도교 조직을 기반으로 『만세보』와 『대한민보』의 사장으로 취임했다.(도 323) 그리고 정당의 성격을 지닌 '대한협회'의 부회장으로 문명개화 실력양성론을 내세워 통감부 체제하에서 정치적 중추세력이 되려고 하였다.[7]

그러나 오세창의 정치적 야망은 1910년 근대 일본의 직할 식민지로 전락되면서 사실상 종료되고 만다. 1919년 3·1 독립운동의 민족대표로 서명을 하고 정치적 재기를 시도했으나 좌절로 끝났으며, 한일합방 이후부터 점차 몰두하게 된 서화를 통해 새로운 명성을 얻게 된다. 그는 김정희(金正喜 1786~1856)와 이상적(李尙迪 1804~1865)을 이어 계승한 아버지 오경석으로부터 가학家學으로 배우고 익힌 고증학(금석고물학)과 서화 애호 및 감평풍조와, 1910년대에 대두된 서화미술의 발전을 문명사회 발전의 동력으로 삼은 문화주의적 예술론을 기반으로 이 분야에 전념하면서 서화계 인사로서 두각을 나타내고 많은 업적을 남긴다.[8]

7 김경택, 「한말 중인층의 개화활동과 친일개화론-오세창의 활동을 중심으로」 『역사비평』 21(1993, 여름) 254~262쪽 참조.

8 오세창은 조선말기의 書風을 계승하여 전서와 예서의 대가로 명성을 떨쳤는가 하면, 서화계의 지도자로서 서화협회 발기인으로 결성에 참여했으며, 근대 초기 전각 5대가의 한사람으로 장승업과 같은 당대 최고의 화가들에게 도인을 새겨줬을 뿐 아니라, 그 연구를 위해 조선시대 印影을 집성한 『槿域印藪』를 편찬했다. 그는 또 일제 강점기 최고의 감식가로서 전형필의 서화 수집을 도왔으며, 그 자신도 수집가로서 명현들의 手札을 모은 ≪槿墨≫과 서화를 모아 꾸민 ≪槿域書彙≫와 ≪槿域畫彙≫를 만들어 이 방면 연구에 기여하였다. 그리고 고모부인 李昌鉉이 편찬했던 중인들의 족보를 찾는데 귀중한 『姓源錄』등을 참조하여 화원과 사자관들의 족보를 채록한 『畫寫兩家譜錄』을 작성하여 조선시대 직업화가들의 혈연적 계보를 정리하기도 했다. 홍선표, 「오세창과 『근역서화징』」 앞의 책, 111쪽과, 이동공, 「葦滄의 학예 연원과 서화사 연구」 『한국서예사 특별전-위창 오세창』(예술의 전당, 1996) 225~235쪽 참조.

『근역서화사』는 오세창이 일제강점기를 통해 서화계 인사로 활동하면서 이룩한 가장 대표적인 업적이다. 서화가 관련 기록의 집성이 제대로 이루어지지 않았던 상황에서 이를 종합하여 편년체식으로 체계화한다는 것은 매우 힘든 작업이었을 것으로 생각된다. 19세기 최고의 여항문인 서화가이자 수집가와 감평가로 왕성하게 활동 했던 조희룡(趙熙龍 1789~1866)도 청나라 장경(張庚 1685~1750)의 『국조서화록國朝畵徵錄』과 같은 조선의 역대 화가들의 인적사항과 행적 등을 집성한 책을 편찬하려고 시도했다가 자료의 영세로 증험하기가 어려워 이루지 못함을 한탄하고 포기한 것이다.[9]

『근역서화사』는 1917년 봄에 상·중·하 3책의 필사본 상태로 편찬되었다.[10](도 324) 신라시대의 솔거에서 근대 초기의 나수연에 이르기까지 서예가 392명과 화가 576명, 서화가 149명 등 모두 1,117명이 수록되어 있다. 이처럼 역대 서화가를 기술할 때 솔거로부터 시작하는 전통은 이긍익(李肯翊 1736~1806)의 『연려실기술練藜室記述』 별집의 「문예전고화가文藝典故畵家」에서 비롯되어, 1860년대 전반기에 편술

(도 324) 『근역서화사』 겉표지와 속표지

9　趙熙龍, 『石友忘年錄』 "自羅麗至于本朝 畵家可記者 何限 僧率居 … 至于近人 彙集之 當不下數十百人 但以畵名傳 而其人之鄕貫行蹟 無處可徵 竊欲仿張庚畵徵錄 著成一書 而未果者 此故耳 可歎."

10　『근역서화사』는 '北內印行'에서 제작한 書簡紙에 초서로 필사되었다.

된 조희룡의 『서우망년록石友忘年錄』에서의 언급을 거쳐 계승된 것이 아닌 가 싶다. 그리고 서화가들의 인적사항과 행적 및 특장 분야와 평가 등에 대한 기록을 집성한 유형은, '서화서록書畫書錄' 중에서도 서인전書人傳이나 화인전 또는 사전류史傳類에 속한다고 하겠다. 특히 서책 명칭으로 '조선' 대신 별칭인 '근역'을 사용한 것은, 청대의 『양계서화징梁谿書畫徵』이나 『무림서화소전武林書畫小傳』, 『영남서화략嶺南畫徵略』처럼 특정 지역의 사전서 史傳書인 '전사傳史'류의 명칭과, 『부상화인전扶桑畫人傳』이나 『부상명화전扶桑名畫傳』과 같은 일본에서의 사례를 참고했을 가능성이 크다.

그러나 『근역서화사』가 중국과 일본의 서화인전이나 사전류에 속하면 서도 서로 다른 것은 편찬 체계에 있어서 전자가 후자처럼 작가를 계파 나 신분 또는 지역별로 분류해 수록하지 않고, 시대 순서에 의거하여 기 재한 것이다. 이 책은 「나대편羅代編」과 「여대편麗代編」, 「선대편鮮代編 상」, 「선대편 중」, 「선대편 하」 5편으로 시대 순차에 의해 이루어진 통사적 구 성을 보여준다. 특히 조선시대를 상·중·하 3기로 나누어 편찬한 것은, 한국인 최초로 미술사적 편년을 시도했다는 점에서 각별하다.[11] 오세창 은 태조에서 인조 연간에 출생한 서화가 221명을 「선대편 상」의 초기에, 명종에서 현종 연간의 279명은 「선대편 중」의 중기에, 그리고 숙종에서 철종 연간에 태어난 서화가 371명은 「선대편 하」의 후기에 수록하였다. 이처럼 각 시기별 수록 인원이 고르지 않은 것으로 보아 편의적으로 분 기한 것이 아니라는 것을 알 수 있다. 그가 어떠한 기준에 의거하여 편년 했는지를 밝히지 않아 확인할 수 없다. 작품과 기록들을 직접 감식하고

11 조선회화사의 3분기는 1909년 『朝鮮』에 연재된 大岡力의 「朝鮮の繪畵に就て」에서 처음 시도되었 다. 홍선표, 「한국회화사의 근대적 태동」 500쪽의 주21 참조.

고증하면서 작풍의 시기별 변화를 파악하고 나누었을 가능성도 있고, 오오카 쯔토무가 1909년『조선』에 일본어로 연재한 「조선회화에 대하여」에서의 3분기를 참고했을 수도 있다. 이처럼 16세기 중엽의 명종조와, 17세기 말의 숙종조를 기점으로 구획한 조선시대 회화사의 3분기법은, 한국 최초의 회화사 개설서인 이동주의『한국회화소사』(서문당, 1972)를 통해 계승되어 지금까지 통용되고 있다.[12]

그리고 '정선鄭敾' 항목에서는 "산수에 뛰어났는데 특히 진경을 잘 그려 일가를 이루고 동방산수의 조종이 되었다長於山水 尤善眞景 爲東方山水之宗"고 기술하여 서화를 민족미술로서 부각시키려는 새로운 인식을 나타내기도 했다. 정선의 실경산수를 '동방'산수 즉 우리나라 산수화의 시조로 강조한 것은, 이하곤(1677~1724)이 그의 실경산수를 자득적自得的인 천기론天機論의 실천으로 조선화의 "누습陋習을 씻어내고 개벽을 이룬" 반의고적反擬古的인 창작관에서 높이 평가한 것이나, 고희동이 근대미술의 객관주의적인 사생적 리얼리즘의 관점에서 '풍경 사생'의 효시로 부각시킨 것과 다르다.[13] 서화를 민족미술로서 부흥시키려는 오세창의 이러한 의도와 인식은, 그가 1908년『대한협회회보』에 기고한 글에서 지금의 청년들이 본받아야 할, 국가를 위기에서 구하거나 민족문화를 빛낸 역사적 인물들 가운데 서예에서 한호와 함께 그림에서는 정선을 거론한 바 있듯이,[14] '대한혼大韓魂'의 각성을 촉구하던 애국계몽기의 사조를 반영한 것으

12 안휘준의『한국회화사』(일지사, 1980)에서의 조선시대 회화사 4분기법도 이러한 3분기에 근간을 두고 후기를 나누어 말기를 설정한 것이다.

13 홍선표, 「조선후기 회화의 창작태도와 표현방법론」,『조선시대회화사론』260~263쪽과 「한국회화사 연구의 근대적 태동」 504쪽 참조.

14 吳世昌, 「告靑年諸君」『대한협회회보』 4(1908.7) 3쪽 참조.

로 생각된다.

오세창은『근역서화사』를 찬술하기 위해 270여종의 국내외 문헌과 각종 족보 및 고문서, 금석문, 서화의 제발題跋과 관서款署, 도인圖印, 그리고 전문傳聞 등을 통해 광범위하게 관련 자료들을 채집하고 고증하였다. 그는 역대 서화가들에 대해 자신이 작품을 수집했거나 감상한 경험 등을 토대로 문헌에 기록되어 있지 않은 서화가 86명을 발굴하여 기재했으며, 34명의 서화가에 대해서는 고증하고 감평한 내용을 간략하게 기입하기도 했다. 그러나 원칙적으로는 채집된 관련 자료의 전거를 밝히고 그대로 수록하는 찬술 방법을 사용하였다. 이러한 방법은 전해오는 것을 옮겨 기록하되 마음대로 짓지 않는다는 '술이부작述而不作'의 정신과, 증거가 없으면 믿지 않는다는 '무징불신無徵不信'의 태도를 강조한 조선 후기의 실증적인 구사학舊史學의 전통을 계승한 것으로 생각된다. 특히 사실史實을 바르게 이어받고 바르게 전하기 위해 기술하는 것일 뿐, 내용을 새롭게 짓지 않는다는『논어』의 '술이부작'의 정신을 방침으로 주관적 서술을 배제하고 사료를 그대로 수록할 것을 주장한 조선 후기 3대 사가史家의 한사람인 이긍익의 찬술 태도와 상통되는 바 크다고 하겠다.[15]

오세창이『근역서화사』를 펴내기 위해 본격적으로 자료를 모으기 시작한 것은 1910년경으로 생각된다. 그는 1916년 11월에 자신의 서화 수집품을 열람하고 소개하기 위해 서울 돈의동 집으로 방문한 한용운(韓龍雲 1879~1844)에게 7년 전인 1910년 무렵부터 전력을 쏟아 수집했다고 밝힌 바 있다.[16] 오세창이 아버지 오경석을 이어 서화 수집에 직접 관심을 보

15 이존희,「완산 이긍익의 역사의식」『서울산업대논문집』11(1977) 39~53쪽 참조.
16 韓龍雲,「고서화의 3일」『매일신보』1916년 12월 7일자 참조.

이며 손을 대기 시작한 것은, 본인의 술회에 의하면 1890년대 중엽 무렵, 즉 1896년 아관파천으로 개화파 정권이 무너지면서 관직에서 물러난 무렵부터였던 것 같다.[17] 따라서 1910년경부터의 본격적인 수집은 『근역서화사』의 집편을 위한 것으로, 그동안 조선 후기의 서화 애호풍조를 계승한 부친의 수집 기반 위에서 문인취향에 따라 여기餘技로 모으던 기존의 호사취미와는 다른 방향에서 추진되었음을 알 수 있다. 그가 이 책의 「범례凡例」에서 여러 자료가 "석기산실 술이제지惜其散佚 述而第之" 즉 "흩어지고 없어지는 것이 안타까워 이를 모아 차례대로 엮었다"고 했듯이, 일제 강점에 의한 국망의 현실 속에서 사라져 버릴지 모를 과거의 사실史實과 유산을 한데 모아 보존하기 위한 취지에서 추진되었던 것이다. 이러한 취지는 역사적으로 전래된 것을 채집·보존하는 것이 '국수國粹'와 '자강自强'의 근본이라고 보았던 개화 후기의 애국적 역사의식이 이어져 반영된 것으로 생각된다.[18]

오세창의 이러한 취지와 의도는 "이 책의 편찬이 모으는 데 주안을 둔 것이지 우열을 따지기 위한 것이 아니다玆書之編 主裒集 而不主品第"라고 언술한 「범례」를 통해서도 엿볼 수 있다. 최남선이 이 책의 서평에서 "조선이 예술국이지만 이를 입증할 수 있는 자료들이 매몰되어 그 면모가 엄폐된 것을, 난관을 무릅쓰고 찾아내고 보존하여 조선의 예술적 터전을 지켰다"라고 소개한 것도,[19] 이러한 측면에서의 의의를 강조한 것으로

17 『매일신보』 1915년 1월 13일자 「瞥見書畫叢」에서 오세창은 집으로 방문한 기자에게 10여 년 이 래 서화 수집을 해왔다고 말한 바 있다.

18 개화 후기의 역사의식에 대해서는, 정창렬, 「20세기 전반기 민족문제와 역사의식」, 김용섭교수정 년논총간행위원회편, 『한국사 인식과 역사이론』(지식산업사, 1997) 50~51쪽 참조.

19 崔南善, 「吳世昌氏 <槿域書畫徵>-藝術中心의 一部 朝鮮人名辭書」 『동아일보』(1928.12.17) 참조.

이해된다.

그러나 오세창은 『근역서화사』를 서화가 관련 기록의 수집과 보존을 위한 자료집 차원으로만 만든 것은 아니었다고 본다. 그가 「범례」의 첫 항에서 제일 먼저 밝혀 놓았듯이 "이 책을 만든 것은 우리나라 서화가들의 이름과 자취를 찾아보는 보록譜錄으로 삼기 위해서玆書之作爲譜錄 我邦書畵家名迹起見"였던 것이다. '보록'이란 다름아닌 계보의식을 담고 있는 것이다. 어떠한 전고(典故)보다 인적 계통을 중시한 전통사회에서의 인물의 가계와 행적에 관한 정보가 모든 지식에 선행한다고 여긴 인식을 반영한 것으로 볼 수 있겠다. 그리고 보록은 족보의식을 담고 있기도 하다. 같은 씨족의 계통을 기록한 족보가 가계와 가문이란 동족과 동류의식에 의해 만들어지듯이 『근역서화사』 또한 이러한 측면을 강하게 나타낸 것으로 생각된다. 이와 같은 족보의식은 그가 정사년(1917) 봄에 이 책을 만들게 된 '구구지회區區之懷' 즉 '간절한 마음'을 표명하여 쓴 다음과 같은 서문의 내용을 통해서도 엿 볼 수 있다.

> 만물의 창생술의 온전함을 얻고 근원적 생명력의 비밀을 드러내어 인문을 빼어나게 하면서 함께 영원히 이어져가는 서화는 어느 한 가지도 소홀히 할 수 없는 소중한 것이다. 이러한 그림과 글씨는 대대로 이어져 마침내 끊어지지 않고 성정이 서로 비슷하여 이에 연원하여 기운이 서로 감통되기에 같은 영역을 이루었는데, 하물며 우리나라 선배 서화가들은 서로 가깝게 이어져 내려와 아침저녁으로 매일 만날 수 있을 것 같으니 한집안 식구라고 해도 좋을 것이다.(得天機之全 發神光之秘 著色人文 竝驅不朽 則書畵於兩處 洵爲不可少者 染翰代興 竟不匱人 性情所近 淵源所自 氣類之感 不以山河間之 況我邦諸先輩 磊落相望 若將朝暮遇焉 雖謂之眷屬可也)

오세창은 윗글에 이어서 "그리하여 솔거로부터 지금 팔을 서로 끼고 가깝게 지낸 사람들에 이르기까지 기록하여 그동안 잃었던 것을 고증할 수 있게 했으며, 품등의 높고 낮음은 따지지 않았다於是 錄率居氏以下 訖于 交臂 而失者 槪從可徵 而品第高下 姑舍是"고 언술하였다. 여기서 '품등의 고하를 따지지 않았다'는 것은 작가의 우열을 품제하여 편술했던 화품서와는 성격을 달리하여 만들었음을 강조한 것으로, 시조인 솔거에서 금일의 같은 시대 사람에 이르기까지 우리나라 서화가들의 가계와 행적을 기록한 족보의식에서 편찬했음을 알 수 있다.

족보가 선대先代의 유구함과 그 위업의 선양과 계보의식의 강화를 통해 궁극적으로는 가문의 결속과 번영을 추구하는 것이었듯이, 오세창도 이러한 의도에서 집편하여 우리 서화가들의 연원과 뛰어난 자취를 찾아보는 보록으로서의 기능과 함께 이 분야가 예술의 정수로서 한 집안과 같은 혈연적 일체감 속에서 계속 번성하기를 염원했던 것이 아닌가 싶다. 특히 식민지로 전락된 국망의 현실에서 자기 나라 서화의 혈통을 밝히고 가문을 일으켜 유구한 발전을 기약하고자 한 것은, 역사를 밝혀 망한 나라를 보존하고 없어진 가통을 잇게 하고자 했던 '춘추春秋정신'과도 상통되는 면이 있다고 하겠다.

오세창이 1910년대 초부터 『근역서화사』의 편찬을 시도한 것은 '서화미술회'에 관여하는 등, 서화가 양성의 진흥책과도 결부되었던 것으로 생각된다. '서화미술회'의 전신인 '경성서화미술원'이 1911년 3월 22일 서화 취미 동호 조직을 지향하며 설립되었을 때 참여하지 않았던 오세창은, 1912년 6월 1일 안중식과 조석진, 김응원에 의해 청년서화가의 양성을 목적으로 '서화미술회'로 개칭하고 재설립했을 때는 운영위원에 해당하

는 회원으로 참가했으며, 1913년 6월 1일 재설립 1주년 기념 전시회에도 자신의 서화작품과 함께 수장 고서화를 출품했다.[20] 그리고 1918년 6월 16일 한국 최초의 서화가 단체로 발족된 '서화협회'의 발기인으로도 참여하였다.

이러한 맥락에서 볼 때도 오세창은 "(지금) 선배 서화가들이 닦아 놓은 길을 따라가지 못함이 개탄스럽다慨前修之不逮"고 했듯이, 『근역서화사』를 전통 서화의 계승과 서화가의 지속적인 번영을 염원하며 집편을 시도했을 가능성이 크다. 서양 근대미술사학의 기원을 이룬 바자리의『미술가열전』이 중세 미술가의 익명성을 극복하면서 근대적 미술가의 탄생과 번성을 촉구했다면, 한국미술사학의 초석을 이룩한 오세창의『근역서화사』는 고대 이래 서화가의 혈통과 자취를 복원하여 근대의 서화가들이 그 맥을 이어가게 하기 위한 족보의식의 소산으로, 민족미술로서의 서화의 결속과 부흥을 의도한 차이가 있다고 하겠다.[21]

이와 같이 과거의 계보를 전하여 잇고, 그 업적을 널리 알려서 민족미술의 정기를 회복하고 미래를 창도하고자 한 편찬 의도는, 근대적 민족문화를 재창출하는 원천을 전통 속에서 찾고자 한 신전통주의의 태동을 알리는 것이다. 고서화를 청산해야 할 봉건적 양반문화의 소산물이 아니라, 계승해야 할 민족문화의 유산으로 인식하는 계기를 제공해 주었다는 점에서 그 의의가 매우 크다. 오세창이 서문의 말미에 이 책이 '천불명경千佛名經'이 되도록 처음부터 한결같은 마음으로 힘썼다고 한 것도, 과거·현재·

20 홍선표,「한국근대미술사특강 8-서화계의 후진양성과 단체결성」『월간미술』 15-4(2003.4) 126~127쪽 참조.
21 홍선표,「또 하나의 우리 미술사 자료집-리재현의 『조선력대미술가편람』」『창작과 비평』 124(2004.6) 437쪽 참조.

미래의 모든 부처의 이름을 망라한 경전과 같은 효용성과 더불어, 천불사상처럼 널리 포교되기를 희망하는 의도를 천명한 것이 아닌가 싶다.

『근역서화징』의 출판 배경

1917년 봄에 편찬을 완료한 『근역서화사』는 1921년 10월, '서화협회'기관지인 『서화협회보』가 창간되자, 「서가열전」과 「화가열전」이란 제명으로 근대기 서화 작가의 '보록'으로서 동시 연재되면서 공람되기 시작했으나, 2호까지 발행되고 종간됨으로써 중지되고 말았다. 이처럼 필사본 상태에서 벗어나지 못한 『근역서화사』를 활자본으로의 출판을 제의한 것은 최남선(崔南善 1890~1957)이었다.

애국계몽적 역사의식을 지니고 있던 최남선은 한일합방 직후인 1910년 12월에 고문헌을 보존하고 고문화를 선양하기 위해 '조선광문회朝鮮光文會'를 설립하고 『동국통감』과 『열하일기』 등을 간행했다.[22] 개화 후기를 통해 근대 국민국가로의 전환을 시도한 신흥 지식인들은 제국 일본의 직할 식민지로 전락하게 되자, 국망과 함께 기획주체로서의 역할을 상실하고 기존의 문명론에서 정신적 가치를 우위에 두는 문화론으로 화두를 바꾸고 실력양성에 치중하게 된다. 그리고 '근대'와 결부된 '실학'을 비롯해 고문화를 조명하는 데 힘을 쏟게 된 것이다. 고귀한 정신작용으로서의 '미'에 기반한 것으로 인식되기 시작한 서화 등의 예술도 문화의 정수로서 강조되고 새롭게 부각되기 시작하였다.

22 고재석, 『한국근대문학지성사』(깊은샘, 1991) 58~61쪽 참조.

이러한 문화주의 실력양성론의 입장에서 최남선은, 1918년 학술문화 연구를 통한 민족 계몽과 개량을 위해 '계명啓明구락부'를 박승빈, 이능화 등과 함께 발기해 설립했으며, 이곳에서 오세창의 『근역서화사』를 『근역서화징』으로 개명하고 증보하여 1928년 5월 5일 발행하였다. 5월 31일 자 『동아일보』에서 신간의 『근역서화징』을 '계명구락부' 편찬으로 소개했다가, 6월 2일자에서 오세창 편찬으로 정정하는 기사를 실었을 정도로 당시 '계명구락부'의 출판 및 학술문화활동은 활발했던 모양이다. 1927년 경부터는 최남선의 소속이 '계명구락부' 또는 '계명사'로 기재될 만큼 이 단체를 주도했으며, 본인이 밝힌 바 있듯이 편집을 관장하게 되면서 제일 먼저 『근역서화사』의 '공간公刊'을 기획했다고 한다.

최남선은 『근역서화징』의 출판 취지를 『동아일보』에 1928년 12월 17일에서 19일까지 3회 연재된 서평을 통해 언급한 바 있다.[23] 그는 문화적 예술주의 관점에서 "예술이란 모든 문화의 정점으로 하나의 민족과 하나의 사회, 하나의 역사 과정상 중대한 의의를 지니며, 민족과 시대의 양력兩力을 정직하게 표증하는 문화적 척도"라고 하면서, 조선=(한국)이 오랜 문화국이요 예술국임을 입증하기 위해서는 이에 대한 '미학적' '사학적' 구명究明이 긴요하다고 했다. 따라서 『근역서화징』이야말로 "오늘날 조선을 알아야 한다"는 뜻에 부합되는 "조선을 예술적 부분으로부터 구명"한 것으로, "조선의 전 문화적, 전 역사적으로도 커다란 의의를 지닌다"고 평하였다.

최남선의 이러한 서평에는 편집과 교정과 인쇄의 어려움에도 불구하고

23 이 서평문은 고려대 아세아문제연구소편, 『육당최남선전집』 9(현암사, 1974) 619~622쪽과 『한국 서예사 특별전-위창 오세창』(예술의 전당, 1996) 249~252쪽에도 수록되어 있다.

『근역서화징』의 출판을 '강청強請'하고 주선한 배경이 반영되어 있다. 즉『근역서화사』가 근대기 서화가들의 혈통적 '보록'으로 서화 창작이 하나의 계통을 이루면서 계속 번창하기를 의도해서 편찬되었다면, 『근역서화징』은 조선이 오랜 문화국이며 예술국임을 구명하는 '역사적·미학적 사료'로서 출판된 것으로 파악된다. '사史'라는 명칭에서 '징徵'으로 바꾸어 발간한 것도 발전의 개념과 인과적 인식이 결핍된 '전사專史'류의 체제를 띠고 있었기 때문에 근대 역사학에의 관점에서는 '사'자를 붙일 수 없었을 것이며, 따라서 자료적인 집록서의 성격으로 개명한 것으로 보인다.

이처럼 오세창의『근역서화징』은 서화예술이 민족미술로서 계속 번성하기를 염원하며 혈통적 전통주의의 성향을 가지고 편찬된 것에 비해, 최남선에 의한 1928년의 출판은 근대적인 자국 문화사(미술사) 또는 자국학自國學의 수립을 위한 문화적 전통주의의 입장에서 '예술 중심의 일부一部 조선인명미술사서朝鮮人名辭書'류 자료집으로서 이루어졌다고 본다. 최남선은 조선의 민족예술이 자연적 혈연 공동체의 계승물에 머물지 않고, 근대 지식체계 속에서 자국의 문화적·역사적 자립성과 독자성을 증명하고 표상하는 '조선학(=한국학)' 수립의 이념이며 유산으로서 민족의 내적 통합 및 동질성 확보와 함께 세계 문화사에 조응하는 보편성을 확인하는 사료로서 기능하기를 원한 것이다. 문화공동체와 역사공동체로서의 정체성 규명 및 규정과도 결부되어 있는 그의 이러한 취지에 따라 출판된『근역서화징』은 한국회화사 연구의 '보전寶典'으로 지금도 중요한 역할을 하고 있다.

상허 이태준의
미술비평

머리말

상허 이태준(尙虛 李泰俊 1904~1969?)은 근대성이 일상화되고 이중화
되던 1930년대를 풍미한 대표적인 소설가로 유명하다. 예술과 심미성에
대한 자의식이 남달랐으며, 모던과 고전을 같은 강도로 좋아한 그는 미
술에도 높은 관심을 보였다. 그의 유미주의적이며 동양주의 또는 조선
주의 모더니스트로서의 활동에는 김용준(1904~1967)을 비롯한 길진섭
(1907~1975), 심영섭, 김환기(1913~1974) 등, 모더니즘계 화가들과의 관련이
깊으며, 이런 관계를 통해 미술비평을 하였다. 이태준은 미술비평에서 '동
양주의'란 용어를 최초로 사용했는가 하면, 1931년 『매일신보』의 신년특
집으로 기획된 '신춘위관新春偉觀'에 조선화단의 한 해를 평가하는 글을

이 글은 『석남 이경성미수기념논총-한국현대미술의 단층』(삶과 꿈, 2006.2)에 게재한 것이다.

청탁받아 집필한 바도 있다.

미술에 대한 이태준의 언술은 그의 문학세계를 이끈 세계관이나 사상의 복합성을 해명하는데도 중요할 뿐 아니라,[1] 1930년대의 미술계를 이끈 반프롤레타리아. 비아카데미즘 미술론과 전통론 또는 고전론을 이해하는 데도 주목되는 바 크다. 특히 이 시기의 주도적인 동양주의 미술론과 조선색론의 사조적 경향 및 전개양상을 파악하는 데 그의 언술은 빼놓을 수 없는 의의를 지닌다.[2]

여기서는 이태준 미술비평의 전모와 함께 그의 미술론을 근대 일본의 제국주의화에 따라 유발된 신남화론과 동양주의론의 맥락에서 식민지와 파시즘 체제를 통해 형성된 1930년대의 중층적인 근대성과 결부해 살펴보고자 한다. 즉 모더니즘과 내셔널리즘의 협화協和라는 전체주의 미학과의 관련성을 포함해, 이태준의 미술비평을 중심으로 이러한 미술론의 역사성과 이데올로기적 성격을 규명해 보기로 하겠다.[3]

이태준과 미술계

이태준이 미술계와 인연을 맺기 시작한 것은 일본 유학시절 동경미

1 박진숙, 「동양주의 미술론과 이태준 문학」 『한국현대문학연구』 16(2004.12) 389~412쪽 참조.
2 이태준의 미술론을 언급한 연구로, 기혜경, 「1920·30년대 한국 근대미술과 문학의 교류상에 관한 연구」(홍익대 대학원 석사논문, 1998.12); 최열, 『한국근대미술비평사』(열화당, 2001); 김현숙, 「한국 근대미술에서의 동양주의 연구-서양화단을 중심으로」(홍익대 대학원, 박사논문, 2001.12) 등이 있다.
3 1930년대의 한국 근대미술을 모더니즘과 내셔널리즘의 협화라는 측면에서의 파악은, 홍선표, 「동양적 모더니즘-모더니즘과 내셔널리즘의 협화」 『월간미술』 16-12(2004.12) 참조. 여기서는 이러한 경향을 좀 더 이론적으로 다루어 보고자 한다.

술학교에서 서양화를 전공하던 김용준, 길진섭, 김주경 등과 교유하면서 부터로 보인다.[4] 이태준은 1927년 4월 소피아대학으로도 지칭되는 기독교계의 죠지上智대학에 입학하고 얼마 후 자퇴했으나, 1929년 개벽사에 입사하기 전까지 2년 가까이 와세다早稲田대학 부근에서 하숙했다. 김용준의 회고에 의하면, 이 무렵 가깝게 지내기 시작한 이태준이 자신의 하숙인 '백치사白痴舍'로 거의 매일 찾아 왔다고 한다.[5] 그리고 이태준은 당시 프롤레타리아 문예론의 팽배로 문학도들 사이에서의 소외감을 달래기 위해 서양화를 전공하는 김용준, 길진섭, 김주경 등 몇몇 친구들의 '정통 예술파 깃발' 아래 참여했다고 하였다.[6]

이들은 1927년 혹은 1928년의 어느 해 겨울 대대적인 망년회를 '백치사'에서 열었는데, 이태준의 제안으로 모임이름을 '백귀제百鬼祭'로 하고 무서운 이야기를 준비해 공포와 경이의 경지를 실연하면서 제야 밤의 분위기를 자기들의 '유미적 사상'과 일치시키려 하기도 했다.[7] 이처럼 이태준은 유미주의 모더니스트로서 서양화가들과 의기투합해 교유했으며, 귀국 후에도 동갑생인 김용준과는 성북동에 나란히 집을 마련했을 정도로 아주 가깝게 지냈다.

이태준은 김주경의 주도로 결성되고, 김용준도 찬조 출품한 1929년 5월에 열린 녹향회綠鄕會의 창립전에 대한 평을 통해 미술 관련 글을 처

4 이태준이 이들과 만날 수 있었던 것은 그의 휘문고보 동기동창인 이마동을 통했을 가능성이 크다. 이마동은 휘문고보 4학년때부터 중앙고보의 '도화교실'과 '고려미술원'에서 김용준·길진섭·김주경·구본웅과 함께 미술을 배웠으며, 동경미술학교에서 서양화를 전공하고 있었기 때문이다.

5 김용준, 「백치사와 백귀제」『풍진세월 예술에 살며』(을유문화사, 1988) 172쪽 참조.

6 이태준, 「소설의 어려움 이제 깨닫는 듯」『문장』(1940.2) 20쪽 참조.

7 김용준, 앞의 글, 참조. 이태준과 김용준 등의 이 시기 유미주의적 경향에 대해서는, 기혜경, 앞의 논문, 43~44쪽 참조.

음으로 발표했다.[8] 비정치적이면서 반관학적 입장에서 순수예술 그룹운동을 지지하고, 심영섭의 동양주의 미술운동과 상징적 표현주의 경향을 옹호하는 등, 신흥미술 또는 후기인상주의 이후의 레디컬한 모더니즘을 지향하면서 화단의 개혁을 촉구하는 미술계의 비평가로 활동하기 시작한 것이다. 특히 심영섭의 창작이념에 적극 동조하고 작품세계에 대해서도 높게 평가한 것으로 보아, 귀국 후 그와 적지 않은 왕래가 있었던 것으로 생각된다.

1929년 10월, 제9회 서화협회전에 대한 인상기를 『중외일보』에 발표했는가 하면, 1930년 4월에는 김용준 주도로 개최된 동미회東美會 전람회의 합평회에 참가했으며, 10월에는 관전官展인 조선미전과 대립적인 관점에서 서화협회전을 민간전의 중심으로 부흥하기를 바라며 제10회 전시회평을 쓰기도 했다.[9] 그리고 『매일신보』에서 신년특집으로 기획한 각 분야의 현안을 다루는 연재에 1930년의 미술계 전반을 평가하는 「조선화단의 회고와 전망」이란 글을 기고하였다.[10] 당시 미술평론은 화가들이 주로 다루었는데, 총독부 기관지와 같은 관변 언론사에서 반관변적 성향의 문인에게 1년간의 화단을 돌아보고 전망하는 특집 평문을 청탁한 것은 이례

8 이태준, 「녹향회 화랑에서」 『동아일보』(1929.5.28~31) 참조. 이태준은 이 글에서 김주경을 평하며 "씨의 작품을 구경할 때마다 느낄 수 있는"이라고 한 언술이나, 장석표에 대해 "나는 전부터도 씨의 소품에서 씨의 작품을 친해왔다"고 언급한 것으로 보아, 이미 이전부터 미술계에 관심을 두고 접촉하고 있었음을 알 수 있다.

9 이태준, 「제 9회 협전 인상」 『중외일보』(1929.10.29~30); 안석주, 「동미전과 합평회」 『조선일보』(1930.4.23) ; 이태준, 「제10회 서화협전을 보고」 『동아일보』(1930.10.22~31) 참조.

10 이태준의 「조선화단의 회고와 전망」은 『매일신보』 1930년 12월 30일과 31일자 1면에 신년특집을 예고하는 '本紙新春偉觀'란에 다른 정치·경제·사회·문예 등의 제목과 함께 큰 박스안에 배열되었는데, 그 특집기획 社告중 '삼색판 신미년 월력 증정'이란 안내와 함께 '현상당선 문예품발표'가 좌우로 크게 게재되어 있어, 그의 평문이 신춘문예 당선작으로 잘못 알려지기도 했다. 이태준의 평문은 1931년 1월 1일과 3일자에 2회로 나누어 수록되었다.

적이다. 그는 이 평문에서 프로예맹의 프롤레타리아 예술관과 조선미전의 아카데미즘에 대항하여, 순수미술론의 입장에서 후기인상파 이후의 표현주의를 표방하며 결성된 동미회東美會와 백만양화회에 대해 "순수예술에의 진출과 소장 기분을 고조하고, 예술을 강제로 무기화시키려는 시대와, 맹목적으로 제전帝展의 등용만을 꿈꾸는 시대에 저항하는 힘"을 지닌 것이라며 지지 의사를 밝힌 바 있다.

중외일보사 기자와 그 후신인 조선중앙일보사 학예부장으로 활동하면서 1933년 결성된 모더니즘 성향의 문학그룹인 구인회九人會를 주도한 이태준은,(도 325) 동인이던 김기림과 이상, 박태원 등과 함께 김용준과 길진섭, 구본웅을 중심으로 반아카데미즘을 표방하며 조직된 목일회牧日會 화가들과 이상의 찻집인 '제비'와 구본웅의 집인 '다옥정' 등지에서 어울렸다.[11] 구인회 해산 후 이태준은, 1939년 초 『문장』을 창간, 주재하면서 김용준과 길진섭, 김환기 등에게 표지화나 삽화를 의뢰하면서 교유를 계속하였다.[12] 초기 추상미술을 선도하며 1930년대 후반의 가장 전위적 화가이던 김환기와는 그와 길진섭, 일본인

(도 325) 이태준 40대 모습

11 기혜경, 앞의 논문, 45~46쪽 참조. 작가들이 그룹적인 교류를 통해 예술의 여러 장르가 적극적으로 서로 간여하는 것이 일본 다이쇼[大正]기에 대두된 특징 중 하나로, 반자연주의계의 시라카바[白樺]파와 판(Pan)회 등이 대표적이다. 柄谷行人 編, 『近代日本の批評-明治·大正篇』(송태욱 옮김, 『근대 일본의 비평』, 소명출판, 2002, 181쪽) 참조.
12 김용준과 길진섭은 『문장』의 동인으로도 참여하였다. 정인택, 「餘墨」 『문장』(1940.4) 참조.

화가들이 함께 1936년에 만든 백만회白蠻會의 전시회 평을 이태준이 쓰게 되면서 알기 시작한 것으로 보인다.[13] 그리고 김환기가 김용준의 성북동 집을 양도받아 이태준의 집 옆으로 이주하면서 더욱 가깝게 지내게 되었으며, 골동품 취미를 지녔던 이들은 구입하게 되면 함께 완상하곤 했다고 한다.[14]

이밖에도 이태준은 자신의 신문 연재소설의 삽화를 맡은 윤희순이나 노수현 같은 화가들과도 교유가 있었을 것으로 생각된다. 이여성과는 전통론과 함께 취미도 비슷하여 왕래한 것으로 보인다. 그리고 1940년대 전반기 전시체제하에서 이태준은 조선문인보국회 또는 황군위문작가단의 일원으로 조선미술가협회 소속 미술가들과 함께 총후銃後=(후방) 증산을 고무 격려하는 데 참가하기도 했다. 1945년 4월 19일에는 그와 유사한 전통론을 지니고 있던 화가 김기창과 한 조가 되어 목포 조선소를 방문하였다.[15]

이태준의 미술론

이태준의 미술에 대한 관심과 화가들과의 교류는 그의 심미주의 성향과 깊은 관련이 있다고 본다.[16] 심미주의는 사조적 개념성을 지니고 있

13 이태준, 「幾種新書—枝蘭」, 『조선중앙일보』(1936.4.29) 및 기혜경, 앞의 논문, 47쪽 참조.
14 장우성, 『畵脈人脈』(중앙일보사, 1983) 87쪽 참조. 이태준의 골동 취미와 관련해서, 그의 휘문고보 동기동창으로 성북동 '보화각'에서 서화고동품을 수집하던 간송 전형필과 작품 감정을 도와주던 오세창과의 관계도 주목을 요한다.
15 임종국, 『친일문학론』(평화출판사, 1966) 156쪽 참조.
16 이태준 문학의 미의식과 근대적 심미성에 대해서는, 송인화, 『이태준 문학의 근대성』(국학자료원, 2003) 참조.

는데, 광의로는 예술에서의 미를 매개로 삶을 완성하고 의미를 찾으려는 전반적인 경향을 뜻하기도 한다. 사조로서의 심미주의가 지닌 근대의 자율적 미에 대한 절대적 관심과 순수 형식화에의 의지와 더불어 삶과 예술의 통합이란 생활의 미학화를 통해 근대적 주체를 생산하고 구성하는 방식 모두를 포괄하는 개념인 것이다.[17] 이러한 심미주의와 결부되어, 이태준의 미술론은 주관 강조의 표현주의 사조를 토대로 근대적 주체성 및 정체성을 집단적 또는 전체주의적 미학으로 추구하고 실천한 특징을 보인다.

이태준의 첫 미술평문은 앞서 언급했듯이 1929년 5월에 개최된 녹향회 전람회를 지지하고 옹호하는 관점으로 쓴 것이다. 녹향회는 1928년 12월에 결성되었는데 심영섭의 결합 동기 및 취지를 토대로 유추하면,[18] 아카데미즘의 아성인 조선미전과 민간 단체전의 성격을 지닌 서화협회전과 달리, 각자의 "독특한 기분을 표현하기 위해 자유롭고 신선 발랄한 창작"을 도모하고, 프로예맹처럼 "사회적·정치적 사상운동의 색채를 띠지 않고" "각자의 절대성를 표현하는" 순수한 작품 발표단체로 발족되었음을 알 수 있다. 그리고 양화가의 모임이지만 결코 맹목적으로 서양풍을 따르는 것이 아니다. '아세아인'이며 '조선인'으로서의 자의식을 갖고 '아세아화 ― 조선화의 동지'로서 "동양화의 한 가지인 조선화의 정통 원천의 정신을 갱생"하여 영원한 고향이며 순수 낙원인 초록 동산 ― 녹향의 본질을 발휘할 것을 제창하였다.

이태준은 이처럼 반관학적이며, 비정치적인 그룹 차원의 미술운동으

17 김예림, 「근대적 미와 전체주의」, 김철·신형기 외 지음, 『문학속의 파시즘』(삼인, 2001) 179~180쪽 참조.
18 심영섭, 「美術漫語-녹향회를 조직하고」『동아일보』(1928.12.15~16) 참조.

로 열린 녹향회의 창립전에 큰 기대를 걸고 있었다. 직접 전람회를 관람하고 다소 실망하기도 했으나, 일부 작품에 감동을 받았다. 특히 심영섭의 창작이념에 대해서는 다음과 같은 적극적인 지지를 보냈다.

정통 동양적. 원시적, 자연주의 입장에서 상징적 표현주의의 방법이라고 할까. 아무튼 서양화의 재료物的를 사용하였으나 그 엄연한 주관은 정통 동양 본래의 철학과 종교와 예술원리 위에 토대를 둔 작가이다. 그 표현형식에서까지도 서양화의 원리, 즉 사실주의. 자연주의. 인상주의(물론 상대적 객관적 사실)등, 기타에 대한 대반역의 정신을 알 수도 있다. (로세티, 뮐러, 뭉크, 세잔느, 마티스, 칸딘스키 등은 특별한 구분이 있지만) 서양적 사상 위에서 방황하던 서양미술 탐구자의 동양주의로, 아세아주의로 돌아오려는 자기 창조의 큰 운동임을 알 수 있다. 나는 이러한 씨의 출현이 얼마나 반가운지 알 수 없다. 씨의 작품은 단순한 작품적 범위를 떠나 화단적으로 거대한 쎈세이션을 일으킬 정신이 있고 힘이 있음을 본다. 이에 한 걸음 더 나아가 씨의 이미 나타난 미술운동은 결코 미술품의 경내에서만 볼 것이 아니라는 것을 나는 여기서 길게 쓰고 싶도록 씨의 작품은 대반역의 암시가 있다. 어떠한 사람 즉 전통에 흐르는 동양화의 길을 따라가고 있는 사람이나, 시세적인 서양화에 맹목적으로 추종하는 사람은 심씨의 표현태도를 비방할른지도 모를 것이다. 따라서 나는 심씨의 고독할 것을 깨닫는데, 이단자의 작가는 언제든지 경이의 세계를 대관하며 있을 것이다.[19]

이태준의 이 글은, 서양풍의 맹목적 추수에서 아세아인이며 조선인으로의 자각과 주체의식을 갖고 동양미술과 조선미술의 원천 정신으로 돌아와 창작할 것을 주장한 심영섭의 이념을 '동양주의'와 '아세아주의'로

19 이태준, 「녹향회 화랑에서」(3), 『매일신보』(1929.5.30).

규정하고 지지한 최초의 평문이란 점에서 주목된다. 심영섭을 화단의 창조적 대변혁을 초래할 '동양주의' 미술운동의 선구자로 부각시키고, '동양주의'란 용어를 처음으로 언표한 의의를 지닌다고 하겠다.

그리고 이태준은 심영섭의 표현형식도 사실주의와 자연주의, 인상주의와 같은 '서양화의 원리'를 변혁시킨 세잔과 마티스, 간딘스키 등의 신흥미술의 경향을 보인다고 하면서, 그가 출품한 〈유구悠久의 봄〉의 조형적 특징에 대해 다음과 같이 평했다.

> 씨의 표현방법은 대체로 보아 구성으로서 상징하며 암시하는 것이 많으나, 화면상에 어느 구석에 있는 여하한 것의 형태라도 모두가 주관을 상징하려는 수단 방법인 동시에 적은 꽃 한 송이라도 그 어떠한 정조와 내용으로 놓여있다. 따라서 객관적 자연의 물상을 반드시 주관적 형태로 상징화·환상화하였다. 〈유구의 봄〉에서 누구나 그것을 볼 수 있을 것이다. 자기 창조의 절대 경역을 완전히 보이고 있다. 세련과 심각화는 이로부터의 문제이다. 그러므로 우리는 씨에게 갖는 기대가 크다. 씨는 고독할 것이다.[20]

작가의 주관에 의해 물상을 변형해 상징하는 표현주의적 작풍에 대해, 사물을 객관적으로 묘사하는 관학풍 사생적 리얼리즘의 모방과 질적으로 다른 자기 창조의 절대적 경지로 극찬한 것이다. 이태준은 이러한 심영섭의 작품에 대해 자연주의나 사실주의적 관점에서 원근법과 색채 운운하며 객관적 묘사의 문제를 지적한다면 '희극적 망발'이 아닐 수 없다고까지 말했다

20 이태준, 「녹향회화랑에서」(4), 『매일신보』(1929.5.31).

김용준의 〈이단자와 삼각형 인간〉에 대해서는, 구도에서 간딘스키의 제3기 작풍을 연상시키나 자기화했다고 하면서,[21] 그가 서양미술을 연구하고 좋아하는 작가도 있지만 추종만하지 않고 어디까지나 '자화상'이 되게 한다고 했으며, 작품의 주제처럼 '미지의 세계'를 추구하는 '이단화가'로 시간과 공간을 초월한 표현이라고 평했다. 그리고 장석표의 작품 가운데, "주관 강조에 일관한 기세로 객관적 물형物形과 색형을 대담하게 정복시킨 것"을 높게 평가했으며, "한번 붓을 들면 반드시 싸인까지 하고야 마는" "즉흥적 남화南畵적 기분이 농후"한 "주관 확대의 남화적 표현파로 돌진하기를 바란다"고 하였다.[22]

이태준이 이처럼 사물을 객관적으로 묘사하거나 모방하는 자연주의적 또는 사실주의적 경향을 비판하고, 작가의 주관과 창조적 의지에 의해 대상을 변형하는 표현형식을 지향할 것을 강조한 것은, 자연주의와 아카데미즘의 안티 테제로 대두된 표현주의 관점을 반영한 것으로 보인다. 표현주의는 아카데미즘화된 인상주의와 사물의 외양 묘사를 중시하던 사조들에 대한 반동으로 일어난 새로운 미술운동을 지칭하는 광의의 용어로 1912년경부터 사용되기 시작했다. 일본에선 1913년 기노시타 모쿠타로(木下杢太郎 1885~1945)에 의해 '양화에서의 비자연주의 경향'으로 처음 소개되었고, 제1차세계대전 이후 본격적으로 수용되어 1920년대를 통해 크게 성행되었다.[23] 일본에서의 표현주의는 주관성의 강조와 함께 내

21 여기서 이태준이 비교 언술한 '칸딘스키의 제3기' 작품은, 1916년 우에다[植田壽藏]가 칸딘스키의 회화 발전과정을 4기로 나눈 방식에 의거한 것으로 보이며, 3기는 명암의 대비에 의한 신비적 내면의 추구로 자연의 현실성은 제거하고 자연성이 존재하는 특징을 지닌다. 酒井 府, 『ドイツ表現主義と日本-大正期の動向を中心に』(早稻田大學出版部, 2003) 285~287쪽 참조.

22 이태준 「녹향회 화랑에서」(2), 『동아일보』(1929.5.29).

23 酒井 府, 앞의 책, 1~14, 67~92, 281~282쪽 참조.

면 표현의사의 수행을 위해 자연의 변형과 개조를 지향하고, 대상성보다 선과 형태, 색채 등의 조형형식을 중시하였다. 그리고 이러한 변형 개조의 경향은 "중세시대의 종교예술이나 일본의 회화, 동양인, 이집트 및 야만인의 창작물, 아동의 천진난만한 그림이나 수공품에 특히 두드러졌던 것"이라고 했다.[24]

한국에서의 표현주의는 근대적 자아의 내면성과 자율성의 전개와 결부되어 1910년대 후반부터 등장하기 시작한 유미주의 예술론과 결부되어 유입되기 시작했다. 독일 표현주의 연극론을 배워 온 현희운(玄僖運, 필명: 효종[曉鐘])에 의해 본격적으로 소개되었으며, 1921년 9월 『개벽』에 우메자와 와켄(梅澤和軒 1871~1931)의 '표현주의의 유래'를 번역한 글을 통해서였다.[25] 우메자와는 1921년 5월에 「표현주의의 유행과 문인화의 부흥」과 「표현주의와 신육법新六法주의」란 평론을 발표했는데, 이들 글에서 남종화의 고아한 수묵에는 서양화에서 따라오기 힘든 은근한 멋과 이상이 있으며, 사실주의에 대한 비난과 화양和洋절충화에 대한 반동, 1차 세계대전 후의 지식인의 각성에 의해 일본에서 표현주의의 흥륭과 함께 남종문인화가 부흥하고 있다고 했다. 그리고 『개자원화전』이 유럽에서 영어로 번역됨에 따라 표현주의자들이 동양의 '기운氣韻'을 이해할 수 있게 되었다고 보고, '남종문인화주의의 세계 감화 시대'의 도래를 기대하기도 했다.[26] 당시 표현주의와 영화 관련 평을 쓴 하세가와 미노키치(長谷川巳之吉 1893~1973)도 '우리 동양에서 남종파의 주장'을 '표현주의 예술'로 인식하

24 酒井 府, 위의 책, 108쪽 참조.

25 홍선표, 「미술론의 대립」 『월간미술』(2004.8) 138쪽과 曉鐘, 「독일의 예술운동과 표현주의」, 『개벽』(1921.9) 112~121쪽 참조.

26 酒井 府, 앞의 책, 253~256쪽 참조.

는 등, 이들 사조의 일본적 수용에 대한 역사성과 이데올로기적 성격을
말해 준다.

이러한 표현주의의 일본적 수용 방법은 '남화' 및 문인화. 서예의 부
흥과 재평가에서 일본미술사상의 제국주의화와 결부되어 동양주의 담론
을 유발하면서, 중국에서의 '중국미술 우위론'을 낳기도 했다.[27] 한국에서
도 1927년 김진섭(金晉燮)이 조선미전의 동양화부 평을 통해 처음으로 이
와 유사한 견해를 개진하였다. 그는 사군자나 수묵화의 동양화가 자연의
형상을 수단으로 하고 내심(內心)에 의해 먹의 농담과 선을 절대적이며 직
관적으로 사용해 왔는데, 자연대상에 충실하고 객관 묘사에 중점을 두
던 서양화가 근래 주관 표출로 전통을 파괴하며 전환하고 있으나, 동양
의 수묵화처럼 형상을 무시함에도 불구하고 혁명적이 아닌 고귀한 무엇
에 도달하려면 상당한 노력과 시간이 필요하다고 한 것이다.[28]

이태준도 이러한 관점에서 앞서 언급했듯이 장석표에게 "주관 확대
의 남화적 표현파로 돌진하기를 바란다"고 했으며, 1929년의 서화협회전
을 평하면서 사군자와 서의 몰락을 동양화 몰락의 징조로 보고 그 진흥
을 강조하게 된다.[29] 특히 그가 장석표의 소품적 특징으로 지적한 표현주
의적 경향을 '즉흥적 남화기분이 농후'하다고 평한 것은, 남화를 표현주
의와 유사하고 동등한 근대적인 것으로 인식한 의의를 지닌다. 그의 이
러한 언술은 '남화신론'과 '신남화'에서 '동양주의론'으로 확장된 1910년대

27 千葉慶, 「日本美術思想の帝國主義化-1910~920年代の南畵再評價をめぐる一考察」 『美學』
 213(2003.6) 56~68쪽; 西槇偉, 「豊子愷の中國美術優位論と日本.民國期の西洋美術受用」 『比較
 文學』 39(1997.3) 참조.
28 김진섭, 「제6회 조선미전평」 『현대평론』 1-6(1927.7) 90~98쪽 참조.
29 이태준, 「제9회 협전인상」 『중외일보』(1929.10.29) 참조.

이후 제국주의화 되던 근대 일본미술론의 영향을 반영한 것으로 생각된다. 이태준이 '남종화'를 '남화'로 지칭한 자체가 일본식으로된 용례를 따른 것이기도 하다.

남종화는 1880년대부터 페놀로사와 오카쿠라 텐신(岡倉天心, 1820~1896)에 의해 봉건시대의 중국숭배와 문인취미물로 매도되어 '일본' '미술'에서 배제된 것이다. 1910년대에 이르러 제국화되면서 '동양의 대표'이며 '세계의 일등국'이란 자의식과 결부되어 중국을 포함한 '동양'의 전통문화를 자국의 유산으로 편입시키는 팽창주의적 경향과 함께 남종화가 신흥 서양미술인 표현주의에 필적하는 근대적인 미술로 재평가되기 시작했고, 화단에서의 '남화'붐을 일으키게 된다.[30] 이처럼 남종화를 '남화'로서 재평가하는 데 앞장선 사람이, 서양으로부터의 '독립'을 추구한 '신시대 지식인' 미술사가 다나카 토조(田中豊蔵 1881~1948)이다. 그는 1912년 3월에서부터 『국화國華』에 7회에 걸쳐 남화를 동양미술의 정수이며 "자연의 외모를 탈락하고 간단하게 선과 색으로 찰나적 기분"을 표현하는 '음악적'이고 '근대적'인 미술로 새롭게 정의한 '남화신론'을 발표했다.[31]

'남화신론' 이후로 남화가 표현주의와 유사하며 새로운 서양근대미술과 동등하거나 그 이상으로 근대성을 지녔다는 언설이 미술계를 지배하게 되었고, '신시대' 화가들에 의한 '신남화'의 성행과 함께 서양화단에서는 사실적이고 외광파 주류의 관전을 반대하는 동향과 연계되는 양상을 보이기도 했다. 그리고 '신남화'가 서구 미술계의 '비사실적인 신운동'과 결부되어 '신세기의 전 세계를 관류하는 대조류'의 하나로 인식되면서 동

30 千葉慶, 앞의 논문, 56~57쪽 참조.
31 '남화신론'에 대해서는, 田中豊蔵, 『中國美術の研究』(二玄社, 1964) 33~83쪽 참조.

양미술이 서양미술의 선구이며 문화적으로 우위라는 '동양미술지상주의론'을 파생시켰고, '신남화'를 이념적으로 정립하는 '동양주의' 담론을 유발시키게 되었던 것이다.[32] 특히 앞서 언급했듯이, 현희운에 의해 표현주의 이론가로 『개벽』에 처음 소개된 우메자와는 "20세기의 서양미술은 반드시 동양 문인화를 동경하고 심복하게 될 것"이라고 했으며, '남화' 재평가에 앞장서서, '신남화'를 세계적인 비사실적 신운동으로 평가한 다나카는 1928년부터 42년까지 경성제대의 미학미술사 전공 교수로 재직했기 때문에 이들 담론의 식민지 조선에 미친 영향은 더욱 컸을 것으로 생각된다. 그리고 1924년 조선미전 동양화부의 심사원으로 내한한 신남화가인 고무로 스이운(小室翠雲 1874~1945)이 김용준도 참석한 고려미술원 동인들 모임에서 "일지선日支鮮 즉 동양의 미술이 대동단결하여 서양미술에 대항해보자"는 내용의 연설을 한 적도 있다.[33]

이태준의 이러한 동양주의 관점에 따른 신남화적 동·서양화론은 심영섭과 김용준, 구본웅 등에 의해 좀 더 구체화되고 심화되었다. 그리고 이들의 동양주의 미술론은 이태준이 '조선심'과 '조선정조'를 내면적이 아닌 외면적인데 치중하는 폐단에 대해 비판했듯이,[34] '조선색' 또는 '향토색'을 조선적 제재의 사실적이거나, 외광파적 재현을 거부하고, 조선적 정신이나 정서를 주관과 선묘 등을 중시하는 표현주의 = 신남화의 표현형식으로 창조할 것을 강조하였다. 다시 말해 조선성 = 한국성이란 집단적 정체성을 창작 주체인 자아의 주관으로 창조할 것을 주장한 것이다.

32 千葉慶, 앞의 논문, 62~65쪽 참조.
33 「翠雲 畵伯을 주빈으로-內鮮화가 交驩」, 『매일신보』(1924.6.3) 참조.
34 이태준, 「제13회 협전관후기」(5), 『조선중앙일보』(1934.10.30) 참조.

1930년대 전반까지 이태준은 표현주의 또는 모더니즘적 측면에서 자아의 주관적 창작을 좀 더 중시하고, 그 표현형식으로서의 순수 조형요소, 즉 근대미의 형식적 완전성에 다소 치중하여 언술한 데 비해, 1930년대 후반에는 집단적 미학이나 정체성에 더욱 더 관심을 보이게 된다. 이 무렵 고조된 그의 고문화 내지는 고미술과 같은 고전 및 전통에 대한 취미와 애호도 이러한 성향과 결부된 것으로 생각된다.

　　이태준은 고려청자나 이조백자, 정읍사 등이 자아내는 '고전미' 또는 '고완미'를 내용이나 형식보다 "여러 세세대대世世代代 정한인들의 심경이 전해오고 아득한 태고가 깃들인" '고령미'라는 오래된 우리의 문화유산이란 측면에서 그 가치와 심미적 취향을 언술하였다.[35] 그리고 그는 "고전이라거나 전통이란 것이 오직 보관하는 것만으로 그친다면 그것은 주검이요 무덤"이라고 하면서, "청년층이나 지식인들이 완상이나 소유욕에 그치지 않고, 미술품으로, 공예품으로 정당한 현대적 해석을 발견하여 고물 그것이 주검의 먼지를 털고 새로운 미와 새로운 생명의 불사조가 되게 해주어야 할 것이다"고 했다.[36] 신남화처럼 고미술과 전통미술에서 근대적 가치를 발견하고 재평가하여 동양미술과 조선미술의 새로운 미와 새로운 창조의 자원으로 삼아야 함을 주장한 것이다.

　　또한 이태준은 "미술이 무용이나 음악과 함께 국경이 없다 하지만 결국은 다 있는 것"이라고 하면서 "샬리아핀이 아무리 연습을 하드라도 육자배기에서는 이동백을 따르기 어려울 것"처럼 "조선 사람으로 단원(김홍도)이나 오원(장승업)이 되기 쉽지 세잔이나 마티스는 되기 어려울 것은 생

35　이태준, 「고전」 『무서록』 이태준문학전집 15 (깊은샘, 1994) 124~125쪽 참조.
36　이태준, 「고완품과 생활」, 위의 책, 143쪽 참조.

각해 볼 필요도 없겠다"며 조선인으로서의 정체성을 더 강조하였다.[37] 그는 특히 아직 환쟁이에서 탈피 못한 '동양화가'들보다 예술을 알고 자기표현을 생각하는 '서양화가'들이 단원과 오원의 의발衣鉢을 받아 '동양화로 전필轉筆'하여 "조선화의 부흥을 위해 맹렬한 운동이 일어나기를 바란다"고 했다. 동양주의와 조선주의 모더니스트로서의 그의 성향을 말해 주는 언술이라 하겠다.

이태준은 동양화의 특질을 서양화와의 정신적·문화적 차별성을 통해 대립적 또는 배타적으로 인식하기도 했다. 그는 서구를 가장 먼저 받아들인 일본에서도 '일본적'인 것이 무엇이냐는 반성의 결과 찾아낸 것이 '사비寂'이며, 동방정취의 하나라고 하면서, 동양인은 명상에서 천재인데 서양화에서는 "선미禪味를 도무지 느낄 수 없다"고 했을 뿐 아니라, 나체를 그리는 서양화를 '속俗'으로, 괴석을 그리는 동양화를 '아雅'로 보고 이러한 '아'를 진정한 예술로 생각하였다.[38] 이러한 관점에서 그는 선비들의 아취 풍기는 사군자와 수묵화를 '높은 교양'과 '고도의 문화'로 높게 평가했고, 신운이 넘치는 필의를 지닌 김정희를 가장 숭앙했는가 하면, 필묵만 있으면 천진함을 누리며 어디서든 정토(淨土)일 수 있다고까지 말했던 것이다.[39]

이처럼 근대 초기의 '구화歐化주의'와 '조선미술황폐론'에 의해 매도되던 동양화와 남종문인화가 재평가되고 동양인과 조선인의 미술로서 강조

37 이태준, 「국외자의 일가언-단원과 오원의 후예로서 서양화 보담 동양화·수공 보담 기백」, 『조선일보』(1937.10.20) 및 「동양화」 앞의 책, 135~137쪽 참조.

38 이태준, 「동방정취」 위의 책, 55~57쪽 참조.

39 이태준, 「가을꽃」, 「필묵」, 「모방」, 「묵죽과 신부」, 「매화」, 위의 책, 40, 93, 94~95, 111, 122~123쪽 참조.

하게 된 것은 앞서 언급했듯이, 서구의 신흥미술로서 대두된 표현주의와 동등하거나 우월한 근대적 가치를 지닌 것으로 보는 인식과 함께 문화적, 정신적 반서구, 반근대주의와도 결부되어 있다고 하겠다. 특히 동양화 또는 수묵문인화의 고고한 아취와 격조를 부각시킨 것은, 서양의 인공적 물질문명의 화려한 외피에 대한 혐오와 소비 위주로 확산된 근대적 속물성과 천박성에 대한 환멸에 따른 반발 또는 대항의식도 작용했을 것으로 보인다. 즉 제1차세계대전 이후 '서양의 몰락'이란 위기에 처한 서구적 근대를 '속俗'으로 보고 이를 동양적, 고전적 가치인 '아雅'를 통해 초극하고자 했던 것이 아닌가 싶다.

맺음말

이태준의 이러한 동양주의 미술론과 조선미술의 특질론은, 집단적 정체성과 심미주의 지향의 내셔널리즘과 모더니즘의 협화라는 경향과 더불어 이후 화단의 창작방향에 지대한 영향을 미쳤다는 점에서 중요하다. 그러나 그의 언설은 서구중심의 근대화에 대한 반성과 비판이란 측면에서의 의의도 있지만, 사의寫意의 천기적天機的 창생성을 반추상의 표현주의적 조형성과 동일시한 것을 비롯해 서구의 모더니즘적 시각으로 동양의 엘리트예술의 특질을 발견, 규정하고 그 가치를 서양적 근대의 외피와 이항대립적으로 강조한 특성을 지니기도 한다. 그러나 서구의 물질주의에 대항하는 입장에서 조선색을 정신주의적 측면에서 추구하고 우월한 가치로 강조한 것은 동양에서 서양을 몰아내기 위한 대동아공영 체제구

축의 내구성 강화를 위한 '지방색'과 '심전心田'개발이란 제국주의 또는 전체주의 국책과 상합된 한계성을 지닌다고 하겠다. 이러한 신남화적 동양주의 미술론은 동양으로의 '복귀'라는 의의도 있지만, 제국 일본의 동양 '팽창'에 호응한 '부일附日'적 측면도 있는 것이다. 특히 신남화적 동양주의 미술론 또는 동양적 모더니즘은, 김용준 등을 통해 해방 후 1950년대 동양화단으로 이어져 또 다른 관점에서 '한국화'를 향한 현대화와 국제화 개혁풍조의 이념으로 작용하게 된다.

'한국회화사'
최초의 저자, 이동주

회화는 고려 초기 이래 한국미술사의 발전을 주도해 왔으며, 이러한 양상은 동아시아는 물론 유럽을 포함한 세계미술사의 보편적 현상이었다. 동·서양 미술사 모두 11세기 전후부터 세계미술사의 보편적 발전과정에 의해 회화 중심으로 성장해 온 것이다.

그러나 이러한 의의를 지닌 한국회화사는 일제강점기를 통해 근대 학문으로 성립되었기 때문에, 식민사관의 영향으로 오랫동안 이 분야의 연구 부진을 초래하면서 한국미술사를 발전적으로 인식할 수 없게 하였다. 이것은 무엇보다 일본 제국주의가 식민지 지배를 정당화하기 위해 회화가 가장 발전한 조선시대를 부정하고 그 문화를 매도했기 때문이다. 민족사관의 국학파들도 식민지로 전락된 망국의 원인이 조선조의 유교나 사대부 문화에 있다고 보고, 민족혼의 재생을 고대사의 영광과 불교미술

이 글은 『가나아트』 58(1997.11) '특별기획 원로 이론가'에 수록된 것을 일부 보완한 것이다.

및 도자미술의 우수성을 통해 추구하고 강조함으로써 회화는 사대주의 소산물로 폄하되고 주목받지 못했다. 이러한 경향은 해방공간에서 미술비평가인 윤희순(尹喜淳 1906~1947)에 의해 발표된 약간의 연구물을 제외하고 1970년대 전반경까지 지속되었다. 이 기간에 발간된 『고고미술』 1호에서 100호까지 실린 회화사 관련 논문이 미술사 전체 논문의 6.5%에 불과했던 사실로도 알 수 있다.

정치외교학 학자로 서울대 교수와 유엔총회 한국대표, 대통령특별보좌관, 통일원 장관 등을 지낸 이용희(李用熙 1917~1997)가 '동주東洲'라는 아호를 필명으로 우리 옛그림을 연구하고 이에 대한 글을 쓰기 시작한 것은, 이처럼 회화사 연구가 미술사학계로부터 외면당하고 있을 때였다. 그는 1969년 2월부터 『아세아亞細亞』란 잡지에 「김단원이란 화원」 「겸재일파의 진경산수」 「속화」 「완당바람」 등을 연재한 이래, 문고판이지만 우리나라 최초로 삼국시대에서 조선시대까지를 다룬 통사적 개설서인 『한국회화소사』(서문당, 1972)와, 일본에 있는 우리 화적을 찾아 탐방조사한 내용을 담은 『일본 속의 한화』(서문당, 1974), 그리고 조선 후기 회화를 중심으로 그동안 쓴 글을 모은 『우리나라의 옛그림』(박영사, 1975)을 잇달아 출간하여, 이 분야 연구사에 큰 획을 그으며 새로운 지평을 열어 주었다.

그러면 당시 국제정치학의 태두였던 이용희 교수가 자신의 전공 영역도 아닌 한국회화사 분야에서 어떻게 최초의 통사를 저술하는 선구적인 업적을 남기게 되었으며, 특히 조선 후·말기 회화에 대한 연구 성과가 아직까지 심대한 영향을 미치고 있는 것일까. 이것은 그동안 많은 사람들에게 수수께끼처럼 비쳐져 온 궁금증이기도 하다.

동주 이용희가 옛그림과 인연을 맺게 된 것은, 1935년 전후하여 『동아

일보』와 『조선일보』 중심으로 일어난 선인先人들의 유물·유적보존과 조선학=한국학 진흥과 같은 민족문화 운동의 영향 때문이었다. 3·1운동 민족대표 33인의 한 분이었던 이갑성(李甲成 1889~1981)의 차남으로 태어난 그는, 민족의식이 남다른 집안에서 성장했다. 부친이 신간회 사건에 연루되어 상해로 망명하는 등의 사정으로, 고보를 졸업했으나 전문학교 진학을 못하고 있을 무렵, 이러한 유적·유물보존운동이 일어나자 적극 동참하여 선인의 간찰 등을 모으다가 차츰 옛그림 쪽으로 눈을 돌리게 된 것이다.

처음에는 옛 선인들의 유물에 우리 민족혼과 정신이 깃들어 있다고 하는 그 자체에 감명하여, 그것이 진짜인지 가짜인지, 좋은 건지 나쁜 건지도 모르고 수집하여 민족적인 만족감에 잠기곤 했으나, 점차 애호취미가 붙어 진적眞蹟과 명품을 찾아 나서게 되고, 그것을 골라내는 안목을 키우게 되었다고 한다. 옛 그림을 보는 감식력은 조선 후·말기의 서화 애호수장 풍조의 열풍을 계승한 맥락에서 "귀신과 같은 경지"라는 평을 들었을 정도로 탁월한 안목으로 수많은 서화를 수집한 부친 오경석(吳慶錫 1831~1879)의 대를 이은 『근역서화징』의 편찬자 오세창(吳世昌 1864~1953)의 훈도를 받으며 배양된 것으로 회고한 바 있다. 필자가 1988년 9월 대우재단 후원 한국학술협의회의 제12회 세미나에서 '오세창의 생애와 『근역서화징』'을 발표했을 때 와서 듣고는 "고인이 지하에서 기뻐하실 것"이라며 특히 좋아한 것도 이러한 사승관계를 말해준다.

우리 옛그림에 심취하여 매니아처럼 열정에 빠지게 된 이동주의 기화嗜畵취미는 연희전문학교에 입학하여 언어학 등을 배우며 계속되었다. 재학 중 해외문학파를 통해 서구의 미술사학을 알게 되었고, 졸업 후 만주

734

국의 만철滿鐵도서관에 근무하면서 탐독하기 시작했다고 한다. 이러한 미술사학과의 만남은 실물과 이론의 겸비는 물론, 전통적인 감식학과 신학문의 접맥이란 측면에서 각별한 의미를 지닌다. 특히 그는 일제강점기에 정책적으로 유도된 조선시대 역사와 전통에 대한 부정적 시각에 의해 우리 옛그림은 보잘것없고, 중국화의 아류와 같아 독창성이 없는데, 송원대풍이 남아있는 안견 등의 조선 초기 작품 정도가 정점이고 이후로는 쇠퇴했을 뿐 아니라, 시대가 내려 갈수록 가치가 떨어진다고 하는 당시의 통념을 극복하는 방안을 서구 미술사가들의 이론과 개념을 통해 모색하고자 했다. 당시 흥아주의 또는 대동아주의의 팽배로 서양과 동양의 차이를 역사발전에 대한 사회론적 시각에서, 두 문화권의 문화유형학적인 차이로 보는 새로운 세계사 구상의 시대적 분위기도 작용했을 것이다.

이동주(도 326)는 우리 옛그림을 짓누르고 있는 부당한 열등감에 대한 자신의 문제의식과 의문들을 독일의 미술사학자 보링거나 리이글, 뵐플린 등의 방법론에 의해 풀어나갔다. 이들 저술을 읽으면서 예술미는 문화권에 따라 기준이 여러 개 있을 수 있으며, 지역과 시대에 따라 미의식도 다르고, 시형식視形式에 따라 양식의 개념을 도입하는 것도 다르다는 것을 알게 된 것이다. 이러한 이론을 토대로 그는 작품의 표현과 그 미적 향수의 흐름에 대해서는 문화권적 개념을 도입해야 하고, 같은 권역 내에서도 공통의 문화와 이를 초월하고자 하는 자연미와의 길항관계를 통해 발전하게 된다는 견해를 갖게 되었다. 이에 의거하여 우리 옛그

(도 326) 이동주 60대 모습

림의 보편성과 특수성과 역사성에 대한 새로운 이해를 가능하게 한 것이다. 그리고 그림세계는 이론과 지식이 그대로 안목이 될 수 없기 때문에 보는 훈련과 감식력 배양이 선행되어야 하지만, 예술품으로서의 미적 구조와 가치는 시대상과 문화상, 작가상의 총체적 이해를 통해 밝혀야 한다고 했다. 또한 미감의 근원에 대해서는 그것을 밑받침하던 사상과 삶의 성향을 생각할 때 비로소 그 미의 깊이에 육박할 수 있다고 보았다.

서구, 특히 독일미술사학에 토대를 두고 독학으로 이루어진 이동주의 이러한 견해와 관점은, 당시 자료발굴과 유물 소개의 수준에서 벗어나지 못하고 있던 한국 미술사학계의 동향과는 질적으로 구별되는 것이었으나, 1960년대까지는 자신의 애호취미를 즐기는 '독락獨樂'의 차원에서만 심화시켰다. 그러다가 1960년대 후반, 국제정치학회 회장을 맡은 그는 민족주의와 근대화 문제를 다룬 대규모 심포지엄을 통해 당시 박정권을 비판한 것이 화근이 되어 전공분야 활동에 제동이 걸림으로써, 본인이 훗날 토로하는 '특수한 사정' 또는 '신변에 울적한 일'이 생기게 되었다. 이러한 사정 때문에 그동안 '본래 혼자 즐기려'고 한 옛그림에 대한 연구에 집중하게 되고, 마침 회화사에 대한 수요 증가로 글 주문이 생기자 '동주'라는 아호를 필명으로 발표하게 된 것이다. 앞서 언급한 1972년 우리나라 최초의 한국회화사 개설서를 비롯해 몇 년 사이에 3권의 저서를 출간하는 왕성한 활동을 보였다.

서울대 정년 퇴임 이후에는 『한국회화사론』(열화당, 1987)과 최근 『우리 옛그림의 아름다움』(시공사, 1996)을 펴냈다. 조선조의 사대부들이 정치적으로 불우하게 되거나 퇴거하면, 아호를 사용하며 학예의 세계에 침잠하던 풍조를 연상케 하는 그의 활동은, 이 분야연구를 비약시키고, 작품

분석과 해석방법에서의 커다란 향상을 가져온 의의를 지닌다.

　이동주의 이러한 회화사 연구의 업적은 수장가와 감상가의 입장에서 그림을 보고, 명품 위주의 근대 서구 미학적 수법과 민족사관에 기초한 이분법적 인식틀과 그것도 국제주의와 국가적 민족주의라는 근대 이후에 수립된 시각으로 근대 이전의 문화 현상을 밝혀 보고자 한 연역적 관점, 그리고 일본회화사에서의 서술처럼 작가를 성과 아호로 쓴 한계에도 불구하고 한국회화사 연구에 크고 깊은 발자취를 남겼다. 화풍 등의 변천에 의한 우리 옛그림의 통사적 체계화와 함께, 특히 실경산수화와 풍속화의 사상성과 유파성과 양식적, 심미적 특질 등에 대한 종합적인 고찰을 통해, 영·정년간의 새로운 시대 환경과 회화관에 의해 새롭게 성행한 역사적 조류로 규명하여 정선, 김홍도, 신윤복 등의 소수 화가에 의해 일시적 현상으로 파악한 종래의 인식에서 벗어나게 한 것과, 김정희를 중심으로 유행한 조선 말기의 문인화 사조를 쇠퇴현상이 아닌 북학파에 의해 주도된 국제화 풍조로 해석한 것 등은 그 대표적인 성과라 하겠다.

　조선 후·말기의 서화 애호수장 풍조와도 결부되어 있는 이동주의 이러한 우리 옛그림에 대한 높은 안목과 뛰어난 역량은, 대학 강단을 통해 직접 전수되지 못했기 때문에 시서화 종합예술인 옛그림을 분석하는 감식학 등이 제대로 계승되지 못했다. 미술사학계의 외면으로 외곽에서 한정된 영향력을 발휘할 수밖에 없었지만, 한국회화사 연구의 발판 마련에 결정적인 역할을 했다는 점에서 그의 업적은 특히 소중하다.

석남 이경성의
미술사 연구

머리말

석남 이경성(石南 李慶成 1919~2009)은 박물관·미술관 관장과, 미술평
론가, 미술이론 교수로서 한평생을 살았다. 1945년 해방이 되자 그해 10월
에 27세의 약관으로 한국 최초의 공립박물관인 인천부립박물관 관장이
되었고, 1981년에는 국립현대미술관의 첫 번째 전문가 관장으로 취임했
는가 하면, 김환기의 권유로 1951년부터 초유의 전문적인 미술평론가로
활동하기 시작했다. 그리고 1956년 이화여대 미대에 이어 1961년 홍익대
미대의 전임교원으로 최초의 미술이론 교수가 되었다. 1973년에는 홍익
대 대학원에 해방이후 처음으로 미학미술사학과를 설립하고 초대 학과
장이 되기도 했다. 이러한 경력은 모두 한국인 최초로 수행했다는 점에

이 글은 2019년 2월, 이경성 탄생 100주년 기념 한국평론가협회 심포지엄에서 발표하고 『미술평단』
132(2019.3)에 게재한 것이다.

서 각별하다.

이경성은 와세다대학早稻田大學 전문부 법률과에 유학시 조각전공자 이남수와 교유하며 미술에 대해 눈을 뜬 다음 1943년 25세의 만학도로 와세다대학 문학부 미술사과정에 입학했다. 와세다대학 문학부의 미술사 전공은 서양미술사와 함께 동양미술사에서 불교미술 연구가 전통적으로 강했으며, 호류지法隆寺연구로 박사학위를 받았고 시가와 서화가로도 유명했던 아이즈 야이치(會律八一 1881~1956)가 주임교수였다. 이경성은 전공 1년 만에 학도병 대신 선택한 조선기계제작소의 징용으로 휴학한 뒤 곧 종전이 되어 더 이상 수학하지 못했기 때문에, 20세기 초부터 하인리히 뵐플린(1864~1945)의 양식사 방법론을 독일유학을 통해 직접 수용한 일본 미술사학의 선진 수준을 제대로 체득하지 못했을 것으로 보인다. 그러나 와세다대학의 불교유적 연구와 같은 현장조사와 꼼꼼한 보고서 작성에 대한 분위기는 어느 정도 인지했던 것이 아닌가 싶다. 이경성의 초기 미술사연구는 고적조사와 같은 역사고고학에서 출발했으며, 지표조사와 보고서 작성에서 선도적 역할을 했기 때문이다.

고고미술 연구

이경성의 미술사 연구는 고고미술과 근대미술 분야로 나누어 볼 수 있다. 고고미술은 고고학과 미술사를 말하는데, 전자의 경우 인천부립박물관장과 이 지역의 전문가로서 시행한 『인천고적조사보고』와 『인천의 고적』을 비롯해 「인천지역 선사유적물 조사개요」와 「석기시대의 인천」을 꼽

을 수 있다. 『인천고적조사보고서』는 1909년경부터 식민지 조선의 지知를 고고미술품을 통해 장악하고 이용하기 위해 태동된 '고적조사사업'에서 주목하지 않았던 이 지역의 고적들을 1949년 모두 7차례에 걸쳐 실시하고 작성한 7편의 지표조사 보고서를 묶은 것이다. 『인천의 고적』은 이를 증보해 단행본으로 간행하기 위해 인천의 연혁과 명소, 고적편으로 나누어 집필하다가 중단된 것인데 1950년의 6·25 한국전쟁 발발 때문으로 보인다.[1]

문학산 방면의 학림사지 조사를 필두로 도서지방을 포함한 인천 전역의 유적지를 조사한 내용은 한국전쟁 휴전조약 체결 직후인 1953년 9월 23일부터 1년여에 걸쳐 주간 『인천공보』에 매주 연재되었고 1956년 『인천향토사료집』 제1집으로 간행된 바 있지만, 『인천의 고적』이 중단 없이 진행되어 출간되었다면 해방 이후 최초의 지역 문화 편년사와 유적총람서가 되었을 것이다.[2] 지표조사에서 이경성은 직접 실측을 하고 사진촬영을 하며 배치도와 도면을 그렸으며 신도비의 경우 금석문을 그대로 옮겨 적었다. 기존 문헌에 등장하지 않는 유적에 대해서는 산천의 지명을 따서 새로 이름을 붙였는가 하면, 중요 유적지에는 발굴의 필요성을 강조하기도 했다.

1965년에서 1년간 인천시립박물관의 의뢰로 국립박물관의 최순우, 정양모와 합동으로 실시한 인천 경서동의 녹청자 요지 발굴은 바로 이경

1 『인천고적조사보고서』는 1956년 4월 『인천향토자료집』 제1집으로 발간된 바 있으며, 이경성 사후 인천문화재단에서 '인천향토사의 시작'이라는 부제를 달고 이경성을 저자로 배성수를 편자로 하여 새로운 편집으로 2012년 간행되었다.
2 배성수, 「서문」 인천문화재단 편, 『인천고적조사보고서』 (인천시립박물관, 2012) 11쪽 참조.

성의 1949년도 조사보고에 기초한 것이다.[3] 이 가마터는 11세기경의 초기 청자의 발전과정을 엿볼 수 있는 대표적인 유적지로, 국가사적 제211호로 지정되었고 박물관도 세워진 고려청자 연구사의 기념비적 요지로서 중요하다.

이경성은 인천시립박물관장 퇴직 후에도 인천지역 유적발굴조사에 참여하였다. 1957년의 주안동 '돌멘' 즉 고인돌 발굴조사를 김원룡 등과 함께 실시했으며,[4] 1962년에는 문학동 고인돌 약식 발굴조사에 참여한 바 있다. 그리고 1959년에 「인천지역 선사유적물 조사개요」(『이대사원』 1)에 이어 1973년 「석기시대의 인천」(『기전문화연구』 3)이라는 논고를 발표했다. 모두 북방 선사문화의 한반도 영향설에 서해안 루트를 주목한 것이다. 양식형성을 환경론과 전파론적 시각으로 파악한 이들 논문에서 지역의 선사문화를 "향토사연구의 으뜸가는 과제"라고 강조한 것으로 보면, 그의 고고미술 연구가 선사 및 역사고고학에서 출발한 것이 한국문화 전개에 최초의 원인을 제공한 전통의 시원에 대한 관심과 그 기초 작업에 있었던 것이 아니었나 싶다.

이경성은 1960년 한국고고학회와 한국미술사학회의 전신으로 발족된 고고미술동인회의 창립회원으로 학술동인지였던 『고고미술』 제2호와 3호에 「인천박물관소장 관음좌상」과 「인천박물관소장 원 대덕2년명 철제범

3 최순우, 「인천시 경서동 녹청자요지 발굴조사개요」 『고고미술』 71(1966.6) 합본집 하권, 206~208쪽 참조.

4 주안동 고인돌은 이경성이 1946년 주안도자기회사 부근의 멋머리라는 동리에 놀러갔다가 우연히 큰바위 여러 개가 너부러져있어 너분바위라고 불리는 곳을 보고 돌멘임을 직감하고 학술적 발굴을 계획하며 1953년 10월 14일자 『인천공보』에 발표했던 것을 1957년 인천시립박물관 주선으로 발굴할 때 당시 국립박물관의 김원룡·윤무병 등과 함께 이대교수로 참여한 것이다.

종」을 기고한 바 있다. 당시 『고고미술』은 고고학과 미술사 연구를 위한 자료소개를 목적으로 월간지 등사본으로 발행되었기 때문에 200자 원고지 15매 내외의 단문으로 구성되어 있어 유물의 현상 설명 수준을 넘지 못했다. 1973년의 「인천시립박물관소장 중국미술품들」(『기전문화연구』 2)은 이를 보완하고 증보하여 집필한 것이다.

이경성이 갑자기 중국의 명대와 원대의 불교미술품을 취급한 것은, 대동아전쟁 말기 무기 생산을 위해 중국 각지에서 공출한 금속제 문화재 가운데 인천의 부평조병창 자리에 남아있던 원과 명대로 추정되는 범종과 불상 4구를 1946년 인천 미군정청 문화교육담당관 흠펠트 중위의 허가를 받고 직접 인천부립박물관으로 옮겨 놓은 적이 있기 때문이다. 그는 당시 전등사에서 가져간 북송대의 범종이 보물로 지정받은 것에 자극을 받아 그보다 1m 정도 더 크고 가치도 높은 것으로 판단한 인천시립박물관의 송원대 거종의 존재를 부각시키고자 이를 자료 소개한 것이다. 문화재에 대한 일본 국군주의의 만행을 입증할 수 있는 유물의 소개이기도 했지만, 국적을 넘어서서 문화유산의 보존과 보호에 대한 그의 배려와 관심의 일단을 엿볼 수 있는 대목이기도 하다.

이경성의 고고미술 관련 집필 가운데 1962년 출간한 『한국미술사』도 주목된다. 판화가 이항성이 운영하던 문화교육출판사에서 국판본 80쪽에 삽도 114개로 편집되어 출판되었다. 이 책은, 선사시대에서 근대까지의 한국미술을 일제강점기의 전통을 따라 왕조별 시대구분에 건축과 조각, 회화 공예의 순서로 나누어 간략하게 개관한 미술 교양도서이다. 세키노 타다시關野貞의 『조선미술사』(1923/1932)를 비롯해 박종홍의 「조선미술의 사적 고찰」(『개벽』 22~35, 1922.4~1923.5)과 김용준의 『조선미술대요』

(1947), 김영기의 『조선미술사』(1948) 등을 참고하면서 1950년대까지의 연구 성과를 일부 반영하여 집필했으며, 당시의 학문 수준을 반영한 식민사관과 신민족주의사관, 또는 퇴영사관과 전향前向사관이 혼재된 양상을 보인다.

그러나 이 책은 일제강점기와 해방 직후의 '조선미술사'라는 제명에서 '한국미술사'라는 이름으로 출판된 최초의 사례로서 각별하다. 김원룡의 『한국미술사』(1968)보다 6년 앞서 이러한 제목을 붙인 의의를 지닌다. 첫 장을 김용준의 『조선미술대요』에서처럼 「삼국이전의 미술」로 설정하고 '조선미술의 발생/ 한국미술의 여명'과 '낙랑미술'을 다루었지만, 종장을 김용준이 「암흑시대의 미술」로 "국권의 상실과 말살당한 문화"로 서술한 것에 비해, 이경성은 「근대미술」이란 제명 아래 '1910년에서 1945년까지의 식민지시기 근대미술과 해방이후 지금까지의 현대미술을 아울러 말하고자 한다"고 했다. 한국미술사의 단행본 개설서에서 현대까지를 다룬 유일한 사례라 하겠다. 근현대미술을 11쪽에 걸쳐 상당히 비중 높게 기술했으며, 특히 1953년 휴전 이후 한국미술의 현대적 출발이 시작되어 "국제적인 시야와 세계적인 입장"에서 1960년을 중심으로 "새로운 인류적인 미술을 창조하기 시작했다"며 현대미술을 통해 한국미술사의 국제적인 발전 가능성을 강조했다는 점에서 주목된다.

이와 같이 미술사 서술에서 근현대시기를 배제하던 한국 미술사학계의 학풍과 달리 이를 대상으로 포함하여 구성한 것은, 서양미술사 개설서를 참고했을 가능성도 있지만, 랑케사학의 영향을 받은 동경제대 미술사학과를 비롯해 근대일본 사학계 및 미술사학계의 근대 이전까지만 취급하던 전통과 달리 동경미술학교의 미술이론 성격의 창작주의 실천사론

에 의해 현재 미술까지를 다루던 경향을 반영했을 가능성도 크다.

근대미술 연구

1946년 고적조사에서 시작된 이경성의 미술사 연구는 1959년 「한국
회화의 근대적 과정」(『한국문화연구원논총』 1) 이후 그 중심이 근대미
술로 바뀌게 된다.[5] 한국 근대미술에 관한 논문 형식을 갖춘 학술적 연
구의 효시를 이루며 40년간에 걸친 "선각자"와 개척자로서의 역할을 하
기 시작한 것이다. 이경성의 이러한 근대미술에 대한 연구는 미술사의 단
대사斷代史나 통사적 단계성에 대한 역사학으로서의 학문적 관심이 아니
라, 현대미술의 직전 단계이며 앞 과정으로서 태동기에 대한 평론가로서
의 비평의식을 합리화하고 논리화하기 위한 기초 작업으로 판단된다. "이
조와 현대라는 떨어진 시간을 연결시키는 교량적 역할"을 위해 시도한다
고도 했지만,[6] 1974년 1월에 쓴 『한국근대미술연구』(동화출판공사, 1975)의
'책머리에'서 근대미술사란 식민지 잔재를 불식하고 현대미술의 창조를 위
한 터전을 "논리적 및 미학적으로 정리하는 일"이라며 언급한 글을 통해
서도 그 의도를 확인할 수 있다. 서술 방식 또한 미술사학의 기초 방법론
인 작가와 작품의 양식계보나 도상규명, 사료 비판 및 철저한 고증에 의
한 인문학적 분석과 해석보다는, 식민지 미술의 청산과 더불어 세계사적

5 한국 근대미술에 대해 연구를 착수하기 시작한 것은 1956년 이화여대 미술이론 교수로 부임하면
 서 부터이며, 지금은 '한국문화연구'로 제명을 바꾸어 간행하는 이화여대 한국문화연구원의 기관
 학술지로 1959년에 발간된 『한국문화연구원논총』 창간호에 그 첫 번째 성과를 수록하였다.
6 이경성, 「한국회화의 근대적 과정」 『한국문화연구원논총』 1(이화여대 한국문화연구원, 1959.12)
 183쪽 참조.

과제로 확산된 서구 '모더니티'를 '단수單數의 근대'로 삼아 '서양화'가 주도하는 국제적인 '미술'로의 발전을 목표로 주장을 펼치는 논설식의 언술이 주류를 이루었다.[7]

이경성은 1974년 출간한 『근대한국미술가논고』(일지사)의 '책머리에'서 자신의 근대미술 연구 과제를 '미술자료의 수집'과 '미술가의 전기연구' '미술비평사의 정리' '근대미술사전의 정리'라고 꼽은 다음 마지막으로 '한국근대미술사'의 집필이라고 했다. '미술자료의 수집'은 작가의 작품과 연보 및 관련 기록의 정리로, 전자는 「한국근대미술 자료」 『한국예술총람－자료편』(예술원 1965) 발표와 '한국근대미술 60년전'(1972)을 비롯한 각종 기획전의 관여, 『한국미술전집－근대미술』(동화출판공사, 1975)과 『근대회화』(지식산업사, 1978)와 같은 화집 출간 등을 통해 추진되었다. 그리고 작가 연보 등은 그동안 만든 자료를 사용하여 『한국근대미술사전을 위한 기초연구』(홍익대학교 미술대학, 1974)로 간행하였다.[8] '미술가의 전기연구'도 1962년의 '나혜석시론'을 필두로 청탁 등을 받아 쓴 그동안의 작가론을 모아 『근대한국미술가논고』와 『(속)근대한국미술가논고』(일지사, 1989)로 묶어 출간한 바 있다. 아쉽게도 '미술비평사'와 '한국근대미술사'의 집필은 이루지 못했다. 평문 쓰기와 관장 직무에도 바빴지만 1971년 중풍으로 쓰러진 뒤 손

7 이경성은 1980년 4월에 쓴 『한국근대회화』(일지사) '책머리에'서 자신의 연구가 "미술사(학)적 견지에서 본다면 창피한 일이다"고 하면서 "미술사는 어디까지나 구체적인 개개의 작품을 바탕으로 체계를 세우고 이를 통해 그 시대의 조형의지를 파악하는 것인데 아직 그러한 작업이 이루어지지 않아 허점 투성이로" "앞으로 연구가의 디딤돌이 되고자하는 의도 이외에는 아무것도 없다"고 했다. 이 머리말을 포함해 200자 원고지 350매 정도 분량의 이 책의 구성과 내용에 대해서는 당시 홍익대 대학원 미학미술사학과에서 한국회화사를 전공하고 학교 박물관 조교를 거쳐 연구원으로 근무하며 집필을 도운 홍선표의 견해도 일부 반영되었다.
8 이 책은 644쪽의 단면 인쇄본으로 당시 미대학장 이대원이 편저 대표로 표기되어 있지만, 이경성의 발의와 주도로 이루어졌다.

이 불편하여 직접 쓰지 못하고 조교 등이 구술을 받아 원고를 작성했기 때문에 저술은 힘들었을 것이다.

그런데 이경성의 근대미술 연구는 1959년부터 10여년간 발표한 논문을 모아 1975년 단행본으로 출간한 『한국근대미술연구』(동화출판공사)에 집중되어 있다. 이후 그의 근대미술에 대한 논고는 대부분 이들 연구의 반복이거나 재록으로, 『한국근대미술연구』에서 발화 또는 증보된 것이다. 그 중에서도 1973년 12월에 발표한 「한국근대미술사 서설」이 그동안 연구의 결정판으로,[9] 1960년대에 국사학계를 중심으로 본격화된 식민사관 극복의 방법론으로 대두하기 시작한 서구발전모형의 내재적 발전론과 1972년 10월 유신으로 강조된 '국적 있는 교육'과 '민족적 민주주의' 즉 우파 민족주의적 주체성 등에 자극을 받아,[10] 기존의 동양적 후진성과 한국 근대의 퇴영 및 낙후설에서 벗어나려고 새롭게 시도한 연구로도 주목된다. '서설'이라는 제목을 붙인 것에서도 이러한 의도를 엿볼 수 있다.(도 327)

이 논문은 '서언'과 '근대의 개념' '연대설정' '한국근대미술의 특성' '결언 (식민지잔재문제)'의 순으로 구성되었다.

(도 327) 이경성 60대 모습

9 '이경성선생 팔순기념논총'으로 꾸민 『한국근대미술사학』 6집(1998)의 편집위원으로 참여해 이 논문을 수록하도록 한 것으로도 자신의 근대미술 연구의 대표적인 성과로 꼽았음을 알 수 있다.

10 1974년 1월에 쓴 『한국근대미술연구』 '책머리에'의 말미에 한국 근대미술의 과제가 또 다른 외세의 유입으로 "국적 있는 미술과 주체성 있는 미술의 창조에 많은 극복해야 할 고난이 가로 놓여 있다"고 한 언술로도 짐작된다.

'서언'에서 세계사＝서양사와 마찬가지로 한국의 문화도 구석기시대부터 시작된 유구한 역사를 지녔지만, 연구의 부진으로 아직 미지의 상태이듯이 근대 또한 한국미술사 연구의 사각지대로 미술사학계의 외면과 무관심 속에 방치되어 온 것에 대한 학술사적 비판을 처음으로 언술하였다. 근대를 배제한 한국미술사의 이러한 학풍을 이 분야 연구의 선각자인 고유섭에 의해 비롯된 것으로 보았으며,[11] 이로 말미암아 미술사와 미학의 연구 시야에서 벗어나 자료가 산일하여 "괴멸에 가깝도록 그 진상이 비참하다"고 했다. 자신이 10여 년간 연구했고 최근에 조금씩 이루어지고 있지만 아직도 요원한 상태임으로 "한국 근대미술을 역사적 또는 미학적으로 개념화시키는 작업"을 위해 "한국 근대미술의 기초개념"에 관한 문제들을 다룬다고 하였다. 초기의 "황무지" 상태에서 "만용에 가까운 용기로 시작한" 시기별 자료 나열과 소개 수준에서 벗어나 새로운 '한국근대미술사' 수립을 위한 향후 연구의 '서설'로 개진한 것이다.

'근대의 개념'에서는 당시 한국사의 시기구분론에 의거하여 '근대'의 기점 논의를 검토하면서 왕조를 시기구분의 단위로 간주한 관행에 따라 조선왕조의 멸망으로 일제강점기에 시작되었다고 보고 그동안 사용해 온 자신의 1910년 설을 수정하게 된다. 당시 통설이던 쇄국정책에서 문호를 개방한 1876년을 기점으로 보는 개항기설을 부정하지 않으면서, 새로운 서구모형의 내재적 발전론을 수용하여 조선 후기를 근대적 개화기이며 '근대'의 기점으로 차용하였다. 그동안 식민사관의 정체성론에 의해 한국

11 고유섭이 활동하던 시기의 미술은 근대미술로, 당시는 미술사의 대상이 아니라 현장 비평의 대상이었기 때문에 이를 취급하지 않은 것을 근대를 배제한 학풍의 원인으로 본 것은 적절한 지적이 아니다.

근대의 낙후성과 공백성을 반복해 거론하면서 일제에 의해 이식되었다는 관점에서 벗어나, 조선 후기를 자본주의가 싹트고 실학파의 개혁사상과 한글소설 등이 대두되는 자생적이고 주체적인 변혁의 시기로 부각시킨 국사학계와 국문학계의 연구 동향에 수반하여 이 시기 서양화법의 유입 및 정착을 근대를 향한 내재적 발전의 조류이며 과정으로 인식하려한 것이다.

역사학에서 고대와 중세, 근대로 시대를 나누는 3분법은 17세기 중반 유럽의 인문주의시대에 이성의 진보를 지표로 삼아 수립된 것으로, 역사 과정을 체계적이고 법칙적으로 파악하고 인식하려는 의도로 구사되었으며, 무엇보다 연구자의 역사관과 결부되어 있다. 조선 후기의 형사적形似的 전신傳神의 보강과 화원화의 개량을 위해 '양재洋才'로서 수용한 '중서화中西畵'의 양화풍을 서양화의 사조적 조류로 보고,[12] 근대의 태동으로 간주하려 한 것은, 이 분야 연구가 매우 부진했던 당시 상황에서 불가피한 판단이었을 수도 있다. 1976년에 집필한 「국립중앙박물관 소장 〈맹견도〉에 대한 의문점」(『고고미술』 129·130)은 그의 조선 후기 서양화에 대한 관심을 말해주는 것으로, 미술사학계에서 주목하지 못한 이 분야의 연구부진을 타개하기 위한 노력이기도 했다. 그러나 조선 후기를 "한국미의 정립을 위한 자생적 발아"로 언급하면서도 "서양화 도입"이라는 외재적 요인에 초점을 두고 이를 출발점으로 설정한 것은, 종래의 이식사관에서 크게 벗어나지 못했음을 말해주는 것이 아닌가 싶다. 타율적인 근

12 조선 후기 서양화풍의 성격에 대해서는 홍선표, 「조선후기의 西洋畵觀」 『석남이경성선생 고희기념논총』(일지사, 1988)과 「명청대 서학서의 視學지식과 조선후기 회화론」 『미술사학연구』 248(2005, 12) ; 「명청대 서학관련 삽화 및 판화의 서양화법과 조선후기의 서양화풍」 『조선회화』 (한국미술연구소CAS, 2009) 등에서 다룬 바 있다.

대화론인 개항기설에 심정적으로 더 동조했던 것도 같은 맥락을 이룬다고 하겠다.

이러한 관점에서 기존의 1910년 혹은 1900년을 기점으로 시기를 나누던 것과 다르게 조선 후기에서 1945년까지를 근대 1기와 근대 2기로 분류하고 1945년 해방에서 1960년대 사이를 현대 1기로 구분한 '연대설정'을 통해 근대미술사를 개관하였다.

태동기로 본 근대 1기는 18세기 후반에서 개항 전의 조선 후기를 전기로, 1876년 개항이후에서 한일합방 전까지를 후기로 다시 나눈 다음, 전기에서는 서양화의 도입을 주목하고, 후기에서는 보스나 레미옹과 같은 서양인 미술가의 방한 활동이 고희동을 자극하여 신미술 창조로 이어지게 되었음을 부각시켰다.

근대 2기는 1910년에서 1945년까지의 식민지시대 미술로, 기존의 반일정책에 수반하여 일본화된 서구화의 왜곡시기이며 암흑기로 규정하면서, 서화협회를 민족미술의 순수 재야단체로 높이 평가한데 비해, 조선미전은 신미술 발전에 다소 기여한 측면이 있더라도 민족문화 말살의 거점이며 반민족 미술의 산실로 매도했다. 서구 근대미술의 진보에 기여한 재야미술과 관변미술의 변증법적 관계에 대한 인식도 작용했겠지만, 일제강점기의 미술사를 민족과 반민족, 항일과 친일로 파악하는 이분법적 흑백논리의 영향도 부인할 수 없다.[13]

현대 1기는 1945년 식민지 질곡에서 해방되고 6·25전쟁을 거치며

13 '한국 미술사' 연구의 인식틀에 대해서는 홍선표, 「'한국미술사' 인식틀의 비판과 새로운 모색」 『미술사논단』 10 (2008.6)과 「'한국회화사' 재구축의 과제-근대적 학문의 틀을 넘어서」 『미술사학연구』 241(2004.2) 등 참조.

1960년대까지 자유민주진영 미술인을 주체로 근대에서 현대로 바뀌어 가는 전환기로 보았으며, '국전의 창설과 행방'에 대한 비평적 견해에 이어, 1957년부터 10년간이 신세대에 의해 추상예술의 본격적인 "이식과 생장"으로 "한국 현대미술을 위해 길이 남을 연대"가 되었다고 했다. 추상미술의 대두를 현대미술사의 기점으로 본 것이다.

1973년 미학미술사학과를 창설하고 초대 학과장으로서의 역할을 의식했던 때문인지 그동안 '근대미술의 궤적'을 주로 서술하던 방식에서 '한국근대미술의 특성'이란 절을 새로 마련하고 한국미에 대한 미학적 검토와 근대미술의 시대적, 예술적 성향에 대해 논하였다. 한국미에 관한 논의를 근대미술사의 사조나 근대 미학사의 맥락에서 분석하고 해석한 것이 아니라, 야나기 무네요시柳宗悅에 의해 식민지 이데올로기로 타자화되고 일원론적으로 규정된 허구의 한국미술 특질론에서 발화된 기존의 견해와,[14] '감상적感傷的'이고 '서정적'이며 '소시민적'이라고 본 자신의 견해를 나열하여 미술사 논문으로는 미숙한 구성이 되고 말았다. 근대미술을 미학적으로 개념화시키려는 의도와 미학과 미술사를 결합해보려는 의욕 때문이 아니었나 싶다. 그리고 '시대적 특성'과 '예술적 특성'에서는 이 시기 동양화와 서양화의 성향을 모방과 창작, 자연주의와 표현주의와 같은 이론적 관점에서 서술하기도 했다.

결론은 '식민지잔재 문제'라는 부제를 붙여 '일제식민지 잔재'와 '무국적적 미술의 도입'을 문제 삼아 비평적 논의로 마무리했다. 한국미술이

14 한국미술의 특질론 또는 미론에 대해서는 홍선표, 『한국근대미술사』(시공사, 1999)의 「'한국미술사'와 '미론'의 태동」「한국미술의 이론적 모색」과 「한국미술 정체성 담론의 발생과 허상」『미술사논단』 43(2016.12) 등에서 다루었다.

조선 후기에 이르러 싹튼 자생적 변화의 기미가 식민지 전락으로 좌절되고 왜곡된 잔재와, 해방 이후 무분별한 외래적 요소의 도입을 미술에 스며든 문화적 독소로 강조하고 이를 청산하고 불식하는 것을 향후 현대미술의 과제로 결론 지은 것이다.

지금까지 요약하여 살펴보았듯이 이경성의 미술사 연구는 고적조사와 자료소개를 통한 고고미술 분야에서 시작하여 근대미술로 바꾸면서 이를 개척하는 데 '선각자'적인 노력을 기우린 의의를 지닌다. 미술사학계의 학문적 방법론으로 한국미술사 맥락에서의 단대사적인 연구가 아니라, 미술 평론과 이론의 영역에서 평론가와 이론가의 본성과 관점으로 언술했으나, '한국근대미술사'가 독립된 연구 분야로 수립되는 계기와 기초적 역할을 했다는 점에서 학문사적 의의가 크다고 하겠다.

5

미술사 방법과 미술론의 탈근대

01. 한국 근현대미술의 '전통'담론

02. 한국미술 정체성 담론의 발생과 허상 – 야나기 무네요시의 조선 미론

03. 한국 회화사 연구의 근대적 태동

04. 한국미술사학의 과제, 새로운 방법의 모색

05. 동아시아 통합 미술사의 구상과 과제 – '동양미술론'과 '동양미술사'를 넘어서

06. 국사형 미술사의 허상과 '진경산수화' 통설의 탄생

07. 한국 근대미술사와 교재

한국 근현대미술의
'전통'담론

머리말

　'전통'이란 근대 국민국가라는 새로운 공동체를 수립하고, 결속하고, 경계 짓는 문화를 주조하기 위해 현재의 가치판단에 의하여 소환된 과거의 역사적 유산을 말한다. 한국에서도 '전통'은 대한제국(1897~1910) 이래 공동체의 정체성, 또는 정통성 구축의 필요조건으로 특권적 지위를 누리며 민족문화의 개조와 갱생, 건설과 창달의 과제와 더불어 증식되고 번성되었다.

　한국 근현대미술의 창작과 비평에서 '전통'도 지배담론으로 생산되면서 문화적 헤게모니의 중심으로 기능한 의의를 지닌다. 따라서 한국의

이 글은 2021년 7월 국립현대미술관 주최 <한국미술의 어제와 오늘> 전시회 도록의 논고 「한국 근현대미술에서의 '전통'」과 2022년 1월 베를린자유대학의 *Modernity in Korean Art Reconsidered* 컨퍼런스에서 「한국 근대미술의 전통론」으로 발표한 내용을 조합한 것이다.

'근현대미술'이 어디서 어떻게 와서 무엇을 이룩하고 어디로 가고 있는지를 심층적으로 파악하고 통찰하기 위해서는, 이러한 '전통'이 어떻게 개념화되고 인식되었는지 그 생성 및 변화과정과 언설의 구조와 성격을 되묻고 규명할 필요가 있다. 한국 근현대미술에서 '전통'이 사용되고 작용된 역사적 맥락과 담론을 밝히는 일은, 이 시기 미술에 대한 이해를 넓히고 새롭게 바라보게 하는 발판이기도 하다.

'전통'의 개념과 담론의 생성

전통傳統은 『후한서』「동이전」의 "왕이란 칭호를 대대로 이었다稱王世世傳統"는 기록에서 볼 수 있듯이, 후대로 '전하여 잇는다'는 뜻의 한문 용어에서 출발했다. 15세기 말에 영어로 쓰이기 시작한 트레디션(tradtion)의 어원인 그리스어 프라도시스(pradosis)의 '넘겨주다'와 마찬가지로, 주로 왕실이나 가문의 혈통이 온전하게 후사를 통해 이어지는 전승 또는 후승의 의미로 쓰였다. 문헌을 통해 조선시대 전통의 용례를 살펴보면, 전기부터 혈통의 전승에서 '적통嫡統'을 '법통'과 '정통'으로 강조했다. 그리고 이처럼 '정맥(正脈)'을 잇는 것을 '대의大義'이고 '명도明道'로 막중하게 여겼다.

이처럼 조선시대 사대부와 유자들에 의해 강조된 왕조와 가문의 혈통에 의한 상속적 관습의 의미로 쓰인 전통이, 근대에 성립된 '국가'와 '민족'의 동질성을 표상하고 창조하기 위해 자국 역사에 의해 지속되고 축적된 문화를 재평가하고 되살리는 의미의 새로운 옷으로 갈아입게 된다. 전통이 '국가'와 그 집합적 주체로서 '민족'이라는 '상상'공동체의 자기문화

구축과 창조의 과제와 결부되어 과거의 역사적, 문화적 자산 또는 유산을 소환하고 구상한 유동적 생성체란 개념으로 변용된 것이다.

'트레디션'='전통'의 이러한 개념은, 알려져 있듯이 서양에서 18세기 초에 '신구논쟁'으로 야기되었다. 19세기 후반부터 사회주의 운동으로 노동자의 국가의식이 이완되며 본격적으로 생산되기 시작했으며, 문화사 연구 주제와 더불어, 작가의 개성보다 역사의식을 중시하는 계보의 문화 창작 및 비평의 화두로 담론화 된 것이다. 그리고 메이지유신을 통해 동아시아에서 근대 국민국가로의 출발을 선취하고, 1888년 무렵, 내셔널리티를 '전통'의 핵심 개념으로 "자국의 자연과 역사 속에서 만들어진" 타국과 다른 '고유성' 또는 '특질'이란 의미의 '국수國粹'로 번역한 일본에 의해 재전유된다.

이처럼 문화내셔널리즘과 결부하여 일본에선 '전통'을 자기 고유문화의 특질과 장점을 강조해 편찬한 '국사'처럼 국가적 위대성과 우수성을 자각하고 선양하고, 자민족의 독자성을 재창출하는 수단으로 개념화했다. 특히 정치에서 종교를 분리시킨 서양 사상이 문화의 정수인 예술=미술을 신학화한 관념과 그 신봉을, 일본 제국주의를 창출한 황국사관과 밀착시켜 자국의 고유문화와 예술을 '국광國光'과 '국화國華' '국보'와 같은 국가적 정신과 보물로 미화하여 신격과 특권을 부여한 것과 연계되어 이루어졌다. 다시 말해 일본의 '메타 전통'인 '혼'을 국가와 민족의 정신과 감성을 뜻하는 '국혼'과 '국정國情' '국풍國風' 등을 자국 동일성의 순수 본질=고유성을 뜻하는 '국수'로 창안하고 '전통'을 도구화한 것이다.

신神에서 벗어난 자아의 확립과 자립의 안정을 위해 자기의 궁극적 동일성과 귀속성을 자국 역사와 민족문화의 공동 유산과 더불어 인식하

면서 '전통'은, 세상 또는 세계에서의 자기 존립의 기반이자 근거인 주체성과 정체성을 구축하는 이념적 의의를 지니기도 한다. 그러나 '전통'이 국가와 민족의 독선적, 배타적 욕구와 밀착되어 비역사적 또는 초역사적으로 상상되거나 '오버(울트라)내셔널리즘'과 연계될 경우, '우리' 또는 '우리 것'으로 포박된 주체성과 정체성의 허위의식을 유발하면서 자기도취의 환상을 정당화하는 이데올로기로 동원될 위험도 커진다.

한국에서 이러한 근대적 개념의 '전통'은, 일본과 마찬가지로 1920년 초부터 담론장의 인식 공간에서 공적 용어로 통용되기 시작했다. 그러나 이보다 앞서 삼한三韓의 전통을 통합하고 '만국공법萬國公法' 체제의 근대 국민국가를 지향하기 위해 조선에서 국호를 바꾼 대한제국에서 비롯되었다. 광무개혁을 통해 '동도서기東道西器'를 계승한 '구본신참舊本新參'으로 도모한 '복수複數의 발전'과, 1905년 을사조약 이후 터져 나온 애국계몽주의에 의해 '동도'와 '구본'이 '국수'와 '국보' 등으로 표기되며 전통 관련 언설이 대두된 것이다. 당시 신채호가 『대한매일신보』를 통해 '국수'란 "그 나라에 역사적으로 전래하는 풍속, 관습, 제도 등의" '정신' 또는 "일체의 수미粹美한 유범遺範"이라고 언술한 것으로도, '국수'를 전통의 순수한 본질이나 고유한 특질의 의미로 사용했음을 알 수 있다.

'국수'는 1906년 5월 5일과 11일, 12일자 『황성신문』의 「일본유신30년사」 소개 연재 기사에서 구화歐化주의와 중화주의에 대한 반동으로 야기된 '국학'의 성행과 '국수보전주의'사상을 언급하며 기재되기 시작했다. 그리고 국가 존망에 직면하여 애국계몽으로 독립보전을 실현하기 위해 1904년 창간된 『대한매일신보』를 통해 담론화된다. 1907년 무렵부터 주필인 신채호 등에 의해 '국수보존'이 '대주의大主義'로 언술되기 시작했다.

'단군의 대가족'을 비롯해 근대적 의미를 지닌 '민족'의 개념도 1908년 태동된다. '전통'과 '민족'이 함께 공공화되고 공적인 감정 또는 이념으로 사용되기 시작한 것이다.

1910년 4월 12일자 『대한매일신보』 논설에선 '전통'의 빼어난 유산인 '국보'에 대해 "국광과 국수를 발휘하는 원천이니, 고대문명의 자취를 볼 수 있고, 선조의 풍조를 이것으로 생각할 수 있으며, 조국사상이 이에서 일어나는 것이 많고, 민족정신이 이에서 발하는 것이 많으니 국민이 된 자, 만일 이를 보존하고 지키지 못하면 이는 국광의 추락함이며 국수의 말살함이다."라고 천명하기도 했다.

이러한 '국수보존'의 전통론은 '서세동점'의 세계사적 대세에서 서양문명에 직면하여 대두된 일본의 국수보존주의를 효방하여 발화된 것으로, '서화'시대를 지속시키려는 요인의 하나로 작용되기도 했다. 1910년대까지 이어진 서화계의 방고(倣古)풍조는 이러한 경향과 관련되지만, 중화 예속에서 벗어나지 못한 형식적 모방성이 짙었다. 1908년의 『대한협회보』에 기고한 글에서 '대한혼'의 각성을 촉구한 오세창이 1917년 봄에 필사본『근역서화사』(1928년 『근역서화징』으로 개명 출판)의 편찬을 통해 솔거에서 시작된 서화가의 계보를 집성하여 일체감을 매개로 존속되기를 염원한 것이 '국수보전'전통론에 더 가깝다.

이러한 흐름에서 1919년 3·1독립운동의 좌절과 더불어 민족 우파 주도의 새로운 전통론이 대두된다. 이들은 대한제국에서 제후국 시절의 '조선'으로 강등된 식민지에서의 자치와 실력양성으로 방향 전환을 타협함에 따라, 민족개량주의에 의해 "조선 신문화 건설의 도안圖案" 즉 식민지 근대화 기획에 수반되어 '전통' 문제를 시대적 과제로 제기했다. 민족문화

생존의 '국수보전'보다 식민지 민족문화 건설에 따른 '신문화' 창조의 '개조' 즉 새로운 민족문화로 '신생新生'하기 위해 과거 문화유산인 '전통'의 청산과 계승의 가치와 평가 문제가 의제화된 것이다. 이처럼 과거 문화가 현재 문화에서 '신생'의 미래 문화를 창조하는 개혁과 갱신의 대상으로 인식되면서 '전통'이 공적 용어로 담론장에 본격적으로 등장한다.

1920년대를 통해 '백공기예'와 '서화'에서 '미술'로 전환되면서 회화도 '서양화'로 분리되고 '동양화'로 개편되어 '개조'와 '개량'을 전면적으로 추구하기 시작했다. 이처럼 창작 방법을 비롯해 지체되었던 개조와 개량의 근대화 진로 모색과 결부하여 미술론의 분화와 대립이 야기되었으며, 이에 수반되어 전통론도 무용과 유용의 가치판단과 더불어 부정론과 계승론으로 균열된다. 민족보다 계급을 내세운 사회주의 계열 담론에서는 '전통' 자체를 지배계급의 봉건문화 '망령'이며, "금일의 부르주아컬트를 유력하게 조장하는 소임을 지닌 것"으로 배척했다. 자본주의와 결합된 민족개량주의에선 선별적 계승론으로 반反전통론을 비판하였다. 특히 선별적 계승론은 '근대'의 요구에 따라 '전통'을 골라내거나 가공하여 개량된 민족문화를 창조하려는 것으로, 전통론의 핵심을 이룬다.

1920년대의 전통론은 제1차세계대전 후에 서구에서 발화되어 새로운 세계질서 구상으로 국제 조류가 된 '개조'론과도 연관되어 있다. 그러나 서구처럼 선진 '근대'로서의 '서양문명' 비판이 아니라 사회진화론에 의한 후진 '근대'로서 인식된 특징을 지닌다. 서구의 선진 '근대'가 반중세와 고대 부활로 창조하고 성숙시켜 세계의 보편성을 이루었다고 보고, 이를 효방하게 된다. 서구 보편성 지향의 근대화를 위해 '전통'을 선별해 새로운 민족문화로 '개조'하고자 한 것이다.

'전통' 중에서도 조선 지배의 합리화와 식민지 문화 재구를 위한 식민사관과 함께, 민족진영에서의 식민지로 전락된 망국책임론에 의해 중세의 '이조李朝'는 '망종亡種'의 "민족적 유독물遺毒物"로 매도하게 된다. 동경유학생이던 안확은 '이조'를 사대주의와 유교, 양반의 폐습이고 적폐이며, 모방적이고 비현실적이며 상투적이고 고루하여 한때 찬란했던 고대문화의 발전을 저해하고 쇠락시킨 "아我 문화의 원수"로 비판하기도 했다. 이러한 '이조미술황폐론'은 식민지 본국과 식민지 민족진영 모두에 의해 왜곡된 것이다.

이에 따라 문인화론과 상남폄북론尙南貶北論에 의거해 고려 후기와 조선 후기 이후 주류를 이루었던 수묵화와 남종화는 사대주의와 양반 및 유교의 퇴폐 문화유산으로 혁신의 대상이 되면서 풍경사생화로 '개조'되어 일본 '남화'세력에 의지해 명맥을 유지하게 된다. 이와 대립하여 고대미술의 화미함과 정교함이 담긴 비주류의 채색화와 북종의 원체화가 '신일본화'를 차용해 신생 '동양화'를 가공하는 에너지로 주류를 이룬다.

이처럼 1920년대의 전통론은 일본형 오리엔탈리즘 또는 일선동조론日鮮同祖論과 인도의 고대부활 문화내셔널리즘과 연계해 전개되기도 했다. '이조'에 의해 쇠락하기 이전의 고대를 웅혼한 기상과 치밀한 기교로 융성했던 고분미술과 불교미술의 전성기 '전통'으로 부각시켰는가 하면, 동양정신의 순수 '전통'으로 신도사상 또는 무속신앙과 결부하여 고대문화를 탐구하는 데 힘을 기우렸다.

한국 고대미술을 1922년 4월부터 1년간 12회에 걸쳐 문화개조운동의 중심 잡지이던 『개벽』에 연재한 박종홍은, 고대가 "우리 미술사상 미증유의 발흥시대를 만들었다"고 하면서 "우리 배달족의 독특한 예술적 천재

는 이로 말미암아 이미 창작으로 나왔다"고 하였다. 1922년 고구려 시조 동명왕에서 이름을 따와 붙인 잡지 『동명』을 창간한 최남선은 '불함문화론' 등을 통해 조선 고대를 '동방정신=국수'의 근원인 '고신도古神道' 문화의 원류로 진흥시키고자 했다. 최우석이 총독부 관전인 조선미전에 출품한 〈을지문덕〉과 〈동명〉〈최치원〉, 이순신을 신도사상으로 재현한 〈충무공〉 등의 역사초상화는 이러한 전통론을 반영한 대표적인 작례라 하겠다.

고대부활의 전통론과 함께 쇼와기가 시작되는 1920년대 후반 무렵부터 "향토적 정조로 수천년 배양되어 온" '향토성'이 "조선(한국)예술의 진수"라는 인식도 대두되었다. 반문명 개조론에 의한 자연의 심미화와 식민지 조선의 특수한 풍토적 지방색을 결합한 '향토색' 또는 '향토미' 재현은, 김복진이 '이국 취향'의 오리엔탈리즘으로 비판하기도 했다 그러나 일본인 심사원들의 권유 등에 의해 관전인 조선미전의 주류를 이룬다. 토속적 향토색과 원시적 향토색으로 전개되었는데, 모두 '근대의 밖'을 '근대 이전'의 '전통'으로 본 것이다.

그리고 이시기의 전통론은 "스스로를 표상할 수 없는 조선인을 대신하여 피력한다"는 야나기 무네요시에 의해 한국의 미론으로 발화되기도 했다. 무력과 폭력보다 예술과 미로 세계를 감화시키고자 한 낭만주의 모더니스트인 야나기는. 한국의 미적 '전통'을 중국 석굴 불상의 거대한 형에 비해 석굴암 불상의 섬세한 '곡선'과, 일본의 명랑한 채색과 달리 고달픈 생활에서의 즐거움의 상실로 색이 결핍된 '백색'으로 보고 '비애의 미'로 그 성격을 규정한 바 있다. 일본형 오리엔탈리즘에 의해 동양을 이중화하여 한국의 미를 여성적이고 적료한 것으로 타자화했으며, 일본 미

의식 가운데 헤이안시대 귀족 여인의 슬프고 애처롭게 아름다운 '아와레(あはれ)'와 같은 고대의 유형으로 강조한 것이다.

야나기의 이러한 '백색론'이나 '비애미'는 김용준 등에 의해 비판되었다. 그러나 '곡선미'에 대해서는 염상섭이 『개벽』 22호(1922. 4)의 「개성과 예술」에서 "조선(한국) 민족 특유의 생명적 리듬을 야나기가 민족적 개성으로 발견"하여 "예술적 가치가 생긴 것"이라 하였다.

이처럼 '전통'은 서양 근대의 '트레디션'을 일본이 역사적 문화유산의 고유한 정수를 뜻하는 '국수'의 의미를 가미해 주조된 개념으로, '서세동점'이 현실화된 국가 존망의 위기에서 국수보전론에 수반되어 대한제국 말기의 애국계몽기에 대두되고 언술되기 시작했다. 그리고 3·1독립운동의 좌절로 식민지 체제에서의 문화자치와 실력향상으로 방향을 전환함에 따라, 지체되었던 근대화를 '신문화' 건설을 통해 본격적으로 추진하면서, 창작 개조론에 의해 '전통'이 공적 용어로 대두되고 이에 대한 가치 판단의 담론 생성과 더불어 '근대' 창조의 기획과 방법으로 기능하기 시작한 것이다.

동양적 모더니즘과 '전통'

식민지 조선의 본국 제국 일본은 1929년의 세계 대공황으로 야기된 '국난國難'을 돌파하기 위해 만주 침략으로 대륙 진출을 꾀하고, 1933년 국제연맹 탈퇴로 서구 자본주의 세계를 이탈한 뒤 '동양의 맹주'로서 서양 '근대'와 대결하게 된다. 근대 일본은 러일전승 이후 '황인종의 자랑'

으로 '동양의 대표'이며 '세계 일등국'이란 자의식과 자신감을 확대하며 1925년의 쇼와기 무렵부터 서양과 독립된 '동양적인 것'='일본적인 것' 의 추구와 고전을 찬미하기 시작했다. 그리고 1931년의 만주점령에 이어 1937년 중일전쟁과 1941년 태평양전쟁을 일으키면서 '대동아' 공동체로 서 양의 '근대'를 해체하고 동양 중심의 '신세계' 구축을 욕망하게 된 것이다.

이러한 맥락에서 근대 일본은 '탈아입구脫亞入歐'라는 전면적 서구화 노선의 '구화歐化주의'에서 탈피하게 된다. 제1차세계대전 이후 '서구 몰락' 담론과 쟈포니즘의 유럽 풍미를 계기로, 서구 근대 파산의 징조를 구제 할 '희망의 빛'이며 '꿈의 나라'라는 환상을 쫓아 '동양 전회轉回'의 '아세아 주의'='동양주의'라는 흥아주의로 돌아서게 된 것이다. 특히 쟈포니즘의 영향으로 즉흥성 및 간결성. 평면성, 비구도성, 그리고 선묘의 필촉미 등 이 1900년 전후하여 유럽 신세대 작가들의 후기인상주의를 포함한 표현 주의를 통해 새로운 혁신적 창작의 영감을 이루면서 더욱 촉진되었다. 서 구적 모더니즘에서 동양적 모더니즘이라는 근대성의 가치전환을 본격적 으로 발진하기 시작했다.

식민지 조선에서도 이러한 제국주의적 욕망에 편승하거나 동원되어 흥아주의 또는 대동아주의에 의해 동양적 모더니즘으로의 '대전향'을 모 색하게 된다. 서양화가인 심영섭이 동양적 모더니즘의 선구를 이루었다. 심영섭은 녹향회 발족과 관련해 1929년 『동아일보』에 기고한 「아세아주의 미술론」에서 "아세아주의 그 자체가 서양의 몰락을 의미하는 것이며 … 아세아주의 미술의 출현에서 이미 병든 세계의 금일을 구하고 창조하려 는 정신의 암시를 엿볼 수 있다"고 하면서 '아세아의 옛것'으로 새로운 평 가 기준을 세워 "세계미술사상에 하나의 등불을 세우고자 한다"고 했다.

그래서 '아시아적 고향'으로 돌아가야 한다고도 했다. 이것은 그가 다른 글에서 "독일 슈펭글러의 『서양문명의 몰락』(1918년)과 일본 무로후세 고신의 『아세아주의』(1926년) 등이 생각난다"고 했듯이 쇼와기의 동양주의 문화내셔널리즘에 토대를 둔 것이다.

심영섭은 서구 최신의 후기인상주의와 표현주의의의 선묘나 구성 수법 등과 객관에서 주관, 사실에서 표현을 추구한 사상 등이 아세아에서 이미 오래전부터 모두 완비하고 있었고 철저하게 실현하고 있었던 것이라며, '아세아미술의 승리'로 보았다. 이에 대해 소설가이며 미술평론가 이태준은 "서양미술 탐구자가 동양주의로, 아세아주의로 돌아오려는 자기 창조의 큰 운동"으로 평가하고, 심영섭을 "정통 동양의 원시적 자연주의 입장에서 상징적 표현주의의 방법에 의해 서양화를 재료로, 주관은 동양 본래의 철학과 종교와 예술원리 위에 토대를 둔 작가"로 소개하기도 했다. 이태준과 절친으로 서양화가에서 동양화가로 전향하게 되는 김용준도 1930년 동미전東美展을 개최하면서 "서구의 예술이 이미 동양적 정신으로 돌아오고 있다"고 천명하였다. 이에 따라 '이조의 폐습'으로 매도되던 남화(남종화)와 문인화, 수묵화, 서예가 서구 '신흥미술'=모더니즘 미술의 선구라는 측면에서 '고전' 즉 '조선적인 것'=조선색의 고전색으로 재인식되고 탈근대 또는 초근대의 동양적 모더니즘으로 재전유된다.

이태준과 김용준을 비롯해 구인회九人會와 문장파의 동양 고전주의 모더니즘은, 동양주의와 함께 경성제대 미학미술사 교수이던 다나카 도요조의 '남화신론'의 이론 등과 결부하여 표현주의를 "주관 확대의 남화적 표현파"로 해석했는가 하면, 수묵화의 '신남화'를 "세계적인 비사실의 신운동"으로 평가하였다. 서예와 함께 사군자그림도 "만상의 골자를 포

착하는 일획 일점이 곧 우주의 결정結晶인 동시에 전인격의 구상적 현현"으로 "사물의 사실寫實을 요要하지 않고 직감적으로 우리의 감정을 이심전심하는 것이기에, 그것은 음악과 같이 가장 순수한 예술 분야"이며, '고도의 문화'이고 "미술계의 대왕이요 최대의 고상한 미술"로서 "조선의 유래성을 세계적으로 공포할 것이라"며 강조했다.

서양의 탈근대 경향이 동양의 전통에서 영감을 얻은 것으로 간주하고, 동양의 전통을 통해 '병든' 서구 근대를 치유하여 극복하려 한 것이다. 이와 결부해 '전통'이 "외래문화 수용의 소화제"이며, '불휴의 가치'로서 '고래 정신을 고양' '역사적 전통의 정화 발양' '전통의 함양' '전통의 발휘' '전통의 위력' 등으로 의제화하거나 언술되며 각광받게 된다. 1930년대 중엽 무렵부터 '전통'과 '고전'이 신문과 잡지의 특집으로 빈번하게 다루어지고, 이와 함께 '조선을 알자'는 캠페인도 각종 대중매체를 통해 넘쳐났다. '대동아' '신시대'의 주체로서 '전통'을 '재음미'하게 되고, '동양적인 것'='조선적인 것'을 '갱생'하는 문화담론과 함께 전통론을 대량 생산하게 된다.

이태준은 "고물이 이제 주검의 먼지를 털고 새로운 미와 새로운 생명의 불사조가 되게 해주어야 할 것"이라고 역설했다. 당시 '특별한 조선적 취태趣態' '조선미술의 특징' '조선적인 미감' '우리의 것뿐이 가진 특수미' 등으로 지칭되던 전통적 특질에 대해, 김용준은 우리 미술의 '본질적 특색'이란 "각 시대를 통해 공통적으로 느껴지는 무엇"으로 "조선 사람만이 가지고 있는 본능"이며 "특이한 고집"이라 했다. 서양화가이며 시인인 조우식은 "현대 서양화에서 추구한 전위예술이 도달한 결론이 동양예술의 고전적 유산 속으로 환원되고 말았기" 때문에 "우리의 전통을 아는 것이

전위적"이라고도 했다.

미술사에서의 내재적 발전론도 이러한 인식전환의 시대적 맥락에서 태동되었다. 식민지로 전락될 역사적 필연성을 내포한 시기로 지목된 조선 후기의 경우, 도요토미 히데요시의 '명(明) 정벌'이 실현되지 못함으로써 중국의 예속에서 벗어나지 못한 채, 언급할 만한 역사나 예술이 없는 창조와 발전이 결핍된 퇴영과 황폐화의 극치로 매도되면서, 이 시기 회화는 '조선취(朝鮮臭)' 또는 '동인(東人)의 습기(習氣)'로 멸시되거나 폄하되다가, 흥아주의에 힘입어 발양의 급전을 맞게 된 것이다.

조선 후기를 근대성의 맹아기 즉, '조선아(朝鮮我)'의 자각에 따른 '문예 부흥기'로 보고, 이를 이끈 대표적 작가인 정선과 김홍도, 신윤복을 '국사'형 미술사의 위인으로 추앙하기 시작했다. 정선은 "조선 풍경을 처음 사생한 천재"이며 "향토적인 산수화를 개척한 진정 생명 있는 예술가"로, 김홍도와 신윤복은 "조선 사회의 실제 풍속을 경묘 쇄탈하게 그린" '거장명가'로 현양되었다. 윤두서와 심사정도 조선 남화의 효시이며 선구로, 추사체의 김정희를 신운이 넘치는 필의를 지닌 대가로 숭앙하였다. 조선 후기의 '삼원'(단원 김홍도, 혜원 신윤복, 오원 장승업) '삼재'(공재 윤두서, 겸재 정선, 현재 심사정)가 이때부터 전통 미술의 '영웅'이 된다.

동양주의와 흥아주의에 의해 탈근대 또는 초근대의 인식전환으로 '갱생'된 '전통'은 1930년대 말 무렵, 미래를 동양으로 포획하고 소유하려는 '대동아공영'의 '대동아주의'와 밀착되어 서양 '대결'과 서구 '해체'의 반근대적 이데올로기로 동원되기에 이른다. 카프계열에서 전향한 박영희나 해방 후 월북하는 평론가 윤두헌 등은 '대동아주의'를 "우리들의 전통이 세계적 제패를 하기 위한 싸움"이라고 정의 내렸다. 서양 추수에서 서양

과의 경쟁관계로, 경쟁에서 다시 대결관계로 '대전환'하면서 '서양 중심'에서 '동양 중심'의 '새로운 세계사' 구상의 '신세계' 문화 구축을 당면과제로 삼은 것이다.

야나기 민예론의 확산과 더불어 "조선적이면서 동시에 세계적인 것"을 내세운 윤희순의 '신동양화론'도 이러한 맥락에서 대두되었다. 향토색 또한 반근대의 모티프로 표상되며 증식되었다. 제국 일본의 '대동아주의'에 편승 또는 동원되어 '서양'과 다른 '동양'을 구상하게 되고, '동양적인 것'='조선적인 것'을 세계적 보편으로 상상하게 된 것이다.

특히 '미술'을 보편으로 동양의 특수성을 규명하던 야나기는 '미술'에 대항하는 미의 원형이며 본질로 '민예'를 새로 고안했다. 그는 "민예란 외래의 수법에 빠지지 않고 타국의 모방에 그치지 않으며, 모든 아름다움을 조국의 자연과 피에서 품어내어 세계에서 독자적인 민족의 존재를 가장 뚜렷하게 나타낸 것"으로, 오키나와 원주민 문화를 일본=동양 문화의 독창적 원형으로 보고 이를 순수하고 고유한 일본적=동양적 '미의 본류'이며 '중심 예술'로 강조하면서 민예론을 심화시켰다. 홋카이도 아이누족의 공예를 뛰어난 창조력의 소산으로 찬미했다. 이러한 찬양은 조선의 막사발 등 민속품과 대만 원주민의 토산품으로 확장되었다.

무명의 장인과 잡품, 무심, 무조작, 직관, 무기교, 미완, 평범 등을 요소로 하는 이러한 민예론은, 서구 '미술'의 거장과 명품, 의도와 인위, 이지, 기교, 비범 등과 대항 담론으로 설정된 것이며, 서양의 가치를 이분법적으로 전도하여 특질화 또는 본질화한 것이다. 서양 포크아트와의 비교가 아닌 파인아트와의 대조를 통해 세계적인 독창성과 우수성으로 특권화한 것은, 서구의 '미술' 개념으로는 담아내기 힘든 또 다른 미학의 발견

이며 자각이면서도 이러한 민예론이 무엇을 욕망했는지를 말해준다.

서양과 대결한다는 사명의식을 반영한 민예론의 미적 요소들은, 다도茶道 미학과 함께 '무위자연無爲自然'을 비롯해 동양의 고매한 엘리트 사상과 종교적 고도의 경지로 신비화되고 도학화道學化되기도 했다. 그러나 민예론은 '민중적 공예미술'='민예'의 역사적, 구조적 맥락을 배제하고 절취하여 관념화한 것이다. 민중의 신분이나 삶을 탈역사화하고 추상화하였다. 야나기에게 있어 '민중'이란 근대적 '개인'과 '계급'의 반대인 '민족'이었으며, 민예론은 서양 '미술'과 대결하는 제국의 통합과 새로운 '신세계'의 '질서'와 '도덕'이었다. 그리고 "새로운 동방문화의 결정이 되어 나올 원천적 유산"으로, '대동아'의 정체성과 우월성을 창출하는 이데올로기였다.

1942년 '미영의 귀축'을 몰아내기 위해 동남아 정벌을 결정하자 '일본과 남방을 연결하는 유대'로서 오키나와 문화와 동남아 문화를 형제와 같은 유사성으로 강조한 논리는, 야나기의 민예론에서 비롯된 것이다. 오카쿠라 덴신과 니시다 기타로, 스즈키 다이세츠 등의 동일성 철학이 서양에 대한 사상적, 문화적 헤게모니로 위치하며 제국 일본의 아시아 지배를 정당화하고 미화하는 이데올로기로 기능한 것과 같다. 야나기는 민예운동이 '동아공동체' 결집의 동원이데올로기와 유착되어 전개되는 것을 선도하면서, 대동아공영 수립의 '신체제' 국민정신총동원운동을 추진한 제국 일본이 서구의 영향으로 발달한 중앙문화보다 지방색과 향토색을 반서구적 황국문화의 신건설로 활용하는 국책에 적극 협력하기도 했다.

'미술'에 맞서는 동양의 미로 특권화된 야나기의 민예론은 '대동아'의

일원으로 동양 우월의 '신세계' 비전을 공유하며 제국주의적 욕망에 편승한 '대일본제국의 적자'이며 '대동아문화권의 제2인자' 식민지 조선에서도 전통 미술과 미의식의 정체성과 특질론으로 전개되었다. 한국인 최초의 미학·미술사 전공자인 고유섭은, 「조선 고대미술의 특색과 그 전승문제」(1941년)라는 글에서, 삼국시대부터 조선시대까지 미술을 모두 생활과 분리되지 않은 '민예적'인 것으로 보고, 그 성격적 특색을 '무기교의 기교'와 '무계획의 계획'으로 규정했으며, 불교조각과 건축, 도자공예 등을 통해 '비정제성'과 '비균제성' '어른같은 아이' '무관심성' '자연에 대한 순응' '단아한 맛' '구수한 큰 맛'을 특색으로 꼽았다. 그는 이러한 특색이 서양의 근대적 의미의 '작위적인 기교나 계획'에 의한 '개성적'인 '미술'과 다른 것으로, 조선미술의 '전통'이고 '줏대'로서 이를 찾고 살리는 것은 "자아의식의 자각이며 확충"이라 했다.

당시 최고의 미술비평가이기도 했던 이태준과 김용준, 윤희순 등이 '전통'의 변주어인 '동방적 정취'나 '조선적 정조' '조선색' 또는 '고전'으로, '고담한 맛'과 '청아하고 한아한 맛' '선묘적 여운의 미'와 '고박枯朴함'과 '여유 및 운치', '청초' '신묘' 등을 꼽은 것도, '타락'한 서양의 '속俗'을 물리치고 동양의 '아雅'로 '신세계'의 또 다른 근대를 재창출하려고 한 의지의 발로로 보인다. '동양적인 것'='조선적(한국적)인 것'이 '세계적'이라는 '신동양화론'도 이와 같은 맥락에서 발화된 것이다. 서양과 동양의 차이를 역사발전에 대한 사회진화론적 관점에서, 두 문화권의 문화유형학적인 존재론적 차이로 보는 시각도 이러한 새로운 세계사 구상의 논리와 결부되어 있다.

서양 '근대'에 대한 이분법적 대항의식과 초극의식에서 주조된 민예론

이나 고전론 등과 결부된 동양적 모더니즘은, 제국 일본의 대동아 패권주의 욕망에 협력한 공범적 관계이면서도, 민족적 정체성을 발견하고 각성하는 데 기여하기도 했다. 동양적 모더니즘의 전통주의는 식민지 민족의 현실을 외면하고 제국주의 문화내셔널리즘과 연대한 이중성을 지니면서, 조선적 독창성과 이를 세계적으로 인식하는 계기를 마련해준 의의를 지닌다.

이와 같이 동양적 모더니즘의 전통론은, 외부의 도전과 차이에 대한 자기문화의 주체성 확립과 정체성 구축의 기제이며 세계화의 요건이라는 인식과 함께, 괴테의 명언에서 빌려 온 "가장 조선적(한국적)인 것이 가장 국제적"이라는 모토는 격률이 되어 이후의 현대미술 전통 담론에 깊이 관여한다. 그리고 1948년 대한민국 정부 수립 후의 1950년대 이래 추구된 한국적 모더니즘의 모태로 작용된다.

한국적 모더니즘과 '전통'

1945년 8월 15일, 연합진영의 승리로 일제 강점의 상태가 붕괴됨에 따라 한국은 식민지 상태에서 벗어나게 된다. 그러나 자기 힘이 아닌 타력에 의해 주어진 해방이었기 때문에 곧바로 독립국가를 수립할 수 없었다. 승전국 미국과 소련의 군대가 패전국 일본이 지배하던 한반도를 분할 '점령'하며 통치하는 '군정'이라는 새로운 국면을 맞게 된 것이다.

국가체제가 미정형의 상태였던 이러한 '해방공간'에서 민족진영은 '건국사업'의 주도권을 잡기 위해 좌·우익으로 나뉘어 극심한 대립과 분열

을 초래하였다. 새로운 민족국가 건설을 둘러싸고 이념이 압도하는 과열 현상을 빚으며 '적과 동지'로 갈라져 극렬한 반목을 촉발시킨 것이다. 이러한 대립과 분열은 미·소 중심의 국제관계 재편의 헤게모니 쟁투로 1948년 8월과 9월 남·북한의 단독 정부수립으로 이어졌다. 그리고 세계 냉전체제의 최전선에서 적대적인 1민족 2국가의 분단 상태로 각자의 국가 이데올로기에 의거하여 '국민'과 '인민'으로서의 정체성을 구축하며 민족문화의 회복 및 재건과 미술의 현대화를 추진했다. '전통'도 이러한 새 시대의 과제와 결부하여 재영토화 된다.

해방공간에서 좌익은 기존의 전통론을 모두 '인민 전선적 집합체'인 '민족'문화의 '반동'으로 비판하면서, "인민적 기반을 완성"하기 위해 '봉건적 잔재'이며 '국수주의'인 식민지 유산을 '타도'하고 '소탕'해야 한다고 했다. 박문원은 1945년 12월호 『인민』에 기고한 「조선미술의 당면과제」에서 동양적 모더니즘을 "서구 부르주아 퇴폐미술을 불구적으로 압축"한 "모더니즘 형식에 조선적인 봉건적 잔재를 회고적으로 담으려 한 것"이라며, 이처럼 "조선 고대문화의 비과학적 숭배와 우상화"는 "참다운 조선미술 건설의 장애물"이라 하였다.

이에 비해 자본주의에 토대를 둔 민족주의와 신민족주의의 우익과 중도는 '민족'을 "언어와 관습, 문화적 동일성의 공동체"로 보고, 좌익의 반전통론과 달리 동양적인 조선미술의 '만년토대'였던 특수성=전통을 '민족정기 회복'과 이를 세계성으로 연결시키는 민족미술 건설의 요소로 강조했다. 오지호는 패망 일본의 '도국적島國的 협소성'에서 기인한 '기형적 독소'를 타파하며 구상한 '민족의 생리적 특질'로 '희망 조선 신건설'의 요건으로 삼자고 했으며, 김용준, 길진섭, 윤희순도 "일제가 남기고 간 오욕"

의 '왜색' 또는 '일본식 미학'을 '숙청'하고 '전통 계승'으로 '건전한 민족미술 수립'에 매진하자고 했다.

동양적 모더니즘의 맥락에서 '왜색' 제거의 반일주의로 '민족정기의 회복'과, '만년 토대'의 '전통'으로 민족문화를 재건하고, 이를 서구 우방의 국제적인 모더니즘에 접목하여 연대하려는 우익과 중도의 동서융합적 구상은, 1948년 정부를 수립한 대한민국의 한국적 모더니즘으로 이어졌다. 1950년대 초기의 3년간 동족상잔의 남북전쟁 후 환도기와 부흥기를 통해 민족미술로서의 정체성 추구와 현대미술로서의 국제화 등을 화두로 문화내셔널리즘의 '전통'이 재생산된다.

1950년대는 국제사회에서의 국가 정통성 승인과, 반공 정체성 강화 등을 위해 자유우방과의 결속을 도모하며 국제적 흐름에 발맞추어 최첨단의 전후戰後 모더니즘과 직접 교류하는 현대화 담론과 함께 '전통'도 서구 중심의 모더니즘 코드에 부합되는 방향으로 재현되었다. 이 시기의 '전통'은 폐허와 빈곤의 피폐한 현실에서 최빈국 약소민족으로의 자기비하와 서구 선진국의 우상화와 현대화의 욕망으로 단절론이 기승을 부리는 한편, 동양주의를 계승하여 한국적 상징으로 환유해 재현하는 경향이 대두되었다.

'동양화'는 식민지 주류였던 채색인물의 경우 '왜색'으로 비판되면서 신동양화 또는 신문인화풍의 선묘담채로 재활을 모색했고, 수묵사경이 해방의 승리자로 부흥되어 수묵/담채의 풍경화로 주도권을 행사하게 된다. '서양화'에선 '남화풍 표현주의'를 계승한 반추상의 형식에 '고古'와 '향鄕'모티프의 동양적 모더니즘에서 한국적 모더니즘으로의 과도기적 양상을 보였다.

한국적 모더니즘은, 1960-70년대에 전후 모더니즘과 내셔널리즘을 협성하여 발화된 것으로, '전통'을 '민족중흥'과 '한국적인 것'의 원천 또는 원동력으로 동원한 제3공화국의 민족주의와 국가주의 통치 이념과 관련이 있다. '국적 있는 교육'을 내세운 1968년의 「국민교육헌장」 과 "우리 예술을 확고한 전통 속에 꽃피우고 우리 문화를 튼튼한 주체성에 뿌리박게 한다"는 1973년의 「문예중흥선언」 으로 '동양화'가 '한국화'로 이름을 바꾸기 시작했고, '조선색'이 '한국성'으로 추구된 것이다. 국전에서도 '한국적인 정서와 고유한 것' '민족의 얼'을 표현하는 주제와 소재가 관제官製 '전통'에 의해 재생산되고 범람하였다.

이러한 경향과 함께 한국적 모더니즘은 반추상에서 추상으로 진화한 형식으로 현대화와 국제화를 동시에 추구하려 했다. 국전으로 권력을 이동한 식민지 아카데미즘을 몰아낸다는 명분과 함께 '한국성'을 현대적이고 국제 공용의 조형언어로 표상하여 세계무대 진출을 꾀하려 한 것이다. 추상미술에 대해서도 1930년대부터 비사실 사조를 남화적 경향으로 인식한 전통론을 계승하여, 비구상을 사의적寫意的 개념으로 정당화 또는 논리화하며 세력 확장을 도모하기도 했다.

추상미술은 1957년 무렵 해방 후 미술대학 출신의 신세대 작가들에 의해 앵포르멜을 선도로 본격화되었고, 1960년대에 5·16군사정부의 식민지 구습타파와 세대교체론에 의해 추동되었다. 제3공화국 시기의 파리비엔날레와 같은 국제전 참여와 국전 비구상부의 신설을 통해 제도권에의 진입과, 1970년대 유신 정권의 초고속 경제성장과 문화공보부 설립 및 문예진흥 5개년계획 정책 등에 힘입어 '전통성' 또는 '한국성'을 추구하며 한국적 모더니즘을 견인하게 된 것이다. 북한과의 체제경쟁에 따른 국

력배양, 민족 정통성 계승과 국가 정체성 수립 등의 국가시책과 연계되어 모색된 이와 같은 한국적 모더니즘은, 1960년대의 '서체추상'과 '수묵추상' '서정추상' 등에 이어 1970년대를 풍미한 단색조 회화에 의해 본격적으로 발화되었다.

특히 단색조 회화는 무위론의 실천을 통해 동도/서기와 전통/현대를 통합적으로 일원화하여 추구하려 했다. 물질이면서도 정신에 가까운 순수 질료로서의 단색조에, 우주적 '도道'의 속성에 다다르려는 반복 행위에 의해 자율적인 비재현을 도모하며 자연의 본질을 드러내고 해법을 구하려 한 것이다. '자생자화自生自化'하는 천지만물의 자연적 본성을 구유具有한 형상적 참모습을 재현하기 위한 창생적 창작의 논리였던 전통적인 무위론과는 다른 것이지만, 전후 탈근대의 동양미학 전통론으로, 모더니즘의 평면성과 미니멀리즘을 한국화하여 세계적 성과를 낸 것으로 평가되기도 한다.

유신정권을 계승한 1980년대의 제5공화국 시기에는 3저 호황에 따른 고도성장과 함께 '선진조국 창조'와 '문화창달'을 내세웠으나, '전통'은 체제와 반체제의 대립으로 제도권의 한국적 모더니즘과 운동권의 민중미술에 의해 균열된다. 한국적 모더니즘은 기존의 문화내셔널리즘 전통론의 맥락에서 '한국화'의 경우, 기존의 추상화와 상업화에 대한 반발로, 지필묵을 현대적 가치로 다시 추구한 수묵운동과, 채색화가 왜색이 아니라 수묵화처럼 사대주의에 물들지 않은 민화나 벽화, 불화, 무속화와 같은 전통미술의 고유한 미감과 건전한 조형의 원류로서 계승하려는 채색운동으로 나뉘었다.

'전통'의 균열은 서양화에서 더 두드려졌다. 민중미술에서는 '전통'이

시각이미지의 다양한 창작방향을 협소화 할 위험성을 지적하기도 했고, 한국적 모더니즘의 '전통'과 '추상' 모두 현실과 유리된 엘리트 지배층과 외세 추종의 종속 문화로 비판하였다. 민중사관에 의해 '민중'을 역사의 주체이며 문화 생산과 소비의 담당층으로 보았으며, 자주적, 자생적이고 반제. 반봉건의 진보적인 민족미술을 수립하고자 했다. 현실 비판과 조선 후기 민중문화의 전통계승을 통해 추구했으나, '전통'인식에서 사실과 부합되지 않은 오류로 논리적 모순을 드러낸 부분이 지적되기도 했다.

포스트모더니즘과 '전통'

1990년대에는 사회주의 국가 붕괴에 따른 냉전시대의 종식과 더불어 지구화시대를 지향하며 탈중심주의와 해체주의, 탈경계와 다문화 등이 포스트모더니즘과 함께 확산되면서 '전통'은 탈민족주의 논의와 더불어 약화되는 듯했다. 민족과 국가, 이념적 차이의 '전통'을 넘어 전 지구적 인류공동체 의식을 희망하는 글로벌리즘으로 특정 '전통'의 세계성 강조와 그것의 우월성 주장이 통하기 힘들게 되고, 관제 문화내셔널리즘 전통론에 대한 피로감도 쌓였기 때문이다.

그런데 글로벌리즘의 지구적 차원에서 진행되는 문화식민화의 우려와, 초국적 자본주의와 정보화시대의 경쟁이 '문화전쟁'으로도 인식되면서 세계를 대상으로 자국 이익의 극대화와 영향력을 확장시키려는 문민정부의 정책에 따라 지역주의와 함께 '전통'을 동반하게 된다. 특히 유교문화권의 경제성장에 따른 아시아적 가치의 재조명으로, '전통'이 '한국성'과

함께 거대 담론이 되고, 계간지『전통과 현대』가 1997년 창간되어 8년간 다양한 논의를 전문적으로 이어가기도 했다. 지구화와 지역화를 융합한 글로컬리즘과 노마디즘/디아스포라 작가들의 혼성성으로 전통적 모티프 '차이'의 효과와 환유의 힘을 통해 후기식민주의의 탈식민화를 추구했지만, 이국취향의 오리엔탈리즘적 향토색 재생산의 한계성을 지닌다. 다문화와 주변부 문화로 조명된 '전통'의 특수성을 탈서구로 세계화하려는 '선진화' '일류화' 구호도 기존의 문화내셔널리즘 자장에서 벗어나지 못했다.

북한에서는 사회주의권의 개방과 개혁 바람으로부터 체제를 보존하기 위해 반미 냉전을 지속시키면서 주체성과 자주성을 절대시 하며 '전통'을 '필승불패의 우리식 사회주의'의 '생명체'로 신성화했다. '단군 민족'과 '김일성 민족'의 위대성을 강조한 '조선민족제일주의'에 의해 "온 세상이 부러워하는" "우리 민족의 넋과 조선의 넋, 주체의 넋이 깃든 향토애"의 형상화를 비롯해 강성 문화내셔널리즘을 통치 이데올로기로 삼은 것이다.

식민지 상태에서 최빈국 약소국가로 시작된 한국은 이제 산업화와 민주화의 성공에 따른 세계적인 경제대국으로 위상이 달라지고 올림픽을 비롯해 수많은 국제대회를 유치하는 등, 지구촌에서 문화적 발화자로서의 책임감이 커졌다. 이러한 책임의식은 기존의 수동적이거나 저항적인 문화내셔널리즘으로는 수행하기 힘들게 되었다. '가장 한국적인 것이 가장 세계적'이라는 민족주의와 애국주의 발상으로 자타가 인정하고 세계인이 공감하는 이해관계를 형성하기 어려울 것이다. 중국과 일본과의 민족주의 충돌이라는 현실이 지속되고 있지만, '전통'을 대립과 경쟁에 이용해서는 않된다. 한류도 우월의식과 자기 자랑의 문화내셔널리즘이 개입

하면 문화제국주의가 되고 타자의 반발을 불러오게 된다.

문화는 삶의 가치를 증진하기 위해 상호 교류와 융합으로 발전해 왔다. '전통'도 이러한 관계를 통해 보편성과 특수성, 공통성과 독자성을 함께 공유하고, 자타의 소통과 조화, 공존을 모색하며 역사와 더불어 끊임없이 변화하며 진행되는 것이다. '전통'은 복합적인 문화 재생산의 과정에서 현실 인식과 극복의 창조적 욕구와 더불어 개발되는 것으로, 절대적인 것도, 고정적인 것도, 표준적인 것도, 단일한 것도 아니다. 따라서 기존의 '전통' 패러다임이 만들어 온 헤게모니를 성찰하고 계몽적 전통론에서 벗어나는 새로운 지평을 모색해야 한다. 근대국가의 민족주의와 애국주의의 실천으로 생산된 문화적 내셔널리즘의 '권력'인 '전통'을 해방시켜, 민속적, 민족학적 전통론에서 인간의 모든 삶의 측면과 현상을 상호 관련된 총체로서 종합해 다루는 문화인류학의 관점을 보완하여, 세계 속의 문화를 발화하는 창작의 '태반胎盤'이며 '방법'으로서의 새로운 인식이 필요하다.

한국미술 정체성 담론의 발생과 허상
– 야나기 무네요시의 조선 미론

머리말

지금까지 한국미술의 정체성에 관한 논의는 주로 미학과 예술학 분야에서 다루어져 왔다. 양식의 고증적 규명을 본분 삼아 온 한국미술사에서 정체성 문제를 의제화한 것은, 미학 및 예술학과 미술사학의 통합적 사유와 지식을 지향하는 의미와 함께 한국미술사를 메타비평으로 접근하려는 시도로서 뜻깊다. 이러한 의제가 그동안의 미학과 예술학의 독점에서 벗어나고 미술사에서의 지적 태만을 반성하는 계기도 되었으면 한다.

한국미술의 정체성에 대한 언술은, 일제강점기에 식민지 정책의 용역으로 시작된 세키노 타다시(關野貞 1867~1935)의 '조선=한국 미술사' 연구

이 글은 2016년 6월 <한국미술의 정체성: 과거와 현재>라는 주제로 열린 서양미술사학회와 한국미술사학회 공동주최, 제2회 미술사학대회에서 기조 발표하고, 『미술사논단』 43(2016.12)에 게재한 것이다.

에서도 보이지만, 서구의 쟈포니즘인 '일본취미'를 모방한 식민지 본국 일본의 '조선=한국 취미'에서 비롯되어 야나기 무네요시(柳宗悅 1889~1961)의 조선 미론을 통해 본격화되었다. 그리고 대동아공영권 수립의 동원 이데올로기인 흥아주의와 결부된 동양적 전통 또는 고전론에 의해 "각 시대를 통해 공통적으로 느껴지고" "조선 사람만이 가지고 있는 본능"이며 "특이한 고집"인 본질적 특색' 즉 특질론으로 확장되며 증식되었다.

이처럼 한국미술의 정체성에 대한 담론은 일제강점기에 식민지 모국인에 의해 타자화되어 발생되고, 대동아제국의 '조선색'으로 호명되며 동원된 것이다. 여기서는 이러한 담론이 야나기 무네요시에 의해 서구 쟈포니즘의 귀환과, 서구 근대 초극의 우월의식 및 대항의식과 결부되어 발화되고 규정된 픽션이며 허상임을 밝혀보고자 한다.

야나기 무네요시의 미의식 형성

야나기 무네요시는 근대일본 해군의 해도海圖와 측량법을 처음 작성하고 수립한 해군 장성 출신으로, 귀족원 의원 등을 지낸 아버지 야나기 나라요시(柳楢悅 1831~1891)가 수집한 골동품을 완상하며, 해군 대장의 딸인 어머니의 편모슬하에서 자랐다. 그리고 궁내성 관할의 관립 귀족학교 가쿠슈인學習院에서 초·중·고등학과 과정을 통해 최고의 엘리트 교육을 받으며 문화예술적 취향을 교양과 취미벽으로 심화시키게 된다. 고등학과 재학시절인 1908년에 골동품가게에서 이조자기를 구입한 것이라든가, 1909년 우에노에 있던 영국인 버나드 리치(Bernard Howell Leach)의 판화(에

칭)교실에 다닌 것 등이 이를 말해준다.

야나기는 1910년 3월 고등학과를 졸업할 무렵부터 동경제대 철학과에 입학하는 9월 사이 가쿠슈인의 후배 및 선배들과 함께 시라카바파白樺派를 결성하고 같은 이름의 문예지를 창간했다. 시라카바파의 탄생에는 황손인 히로히토裕仁의 훈육을 위해 가쿠슈인 원장으로 부임한 학덕을 겸비했던 러일전쟁의 영웅 노기 마레스케(乃木希典 1849~1912) 육군 대장의 무사도식 교육에 대한 반발도 작용한 것으로 알려져 있다. 시라카바의 동인들은 대부분 학습원과 동경제대에 재학 중이던 귀족과 명문 출신의 최고 엘리트들로, 자기애와 감수성이 강한 낭만주의적 모더니스트였으며, 무사도와 같은 무력보다 예술과 미로 세계를 감화시키고 인류애를 구현하려는 이상주의자며 몽상가들이었다. 그리고 상류층의 신분적 교양적 애호물인 서화고동의 수집취미에도 조숙했는가 하면 미식가들이기도 했는데, 야나기의 향토요리 애호벽은 특히 유명하다.

이들은 기질적으로 탈현실주의자였다. 이성보다는 감성, 논리보다는 직관을 중시했으며, 현실과 현상을 벗어나거나 뛰어넘는 초월적인 가치를 추구했다. 특히 철학과 종교, 예술의 융합적 심미주의자였던 야나기는, 힘으로 대만과 조선을 정복한 것에 비해 로댕의 조각과 같은 예술의 '신기神器'가 더 위대하다고 1912년에 말한 바 있다. 무력적 정복보다 예술미에 의한 문화적 감화와 유대가 세계와 인류를 향한 이상적 가치를 실천하고 구제할 수 있는 신과도 같은 절대적인 역할을 할 수 있다고 믿은 것이다.

『시라카바』를 통한 야나기의 서양회화에 대한 소개는 주로 반 고흐 등 쟈포니즘과 관련된 후기인상파 화가들이었다. 『시라카바』 1914년 5월

호에서, 일본의 미를 서양에 문예로 알린 -오카쿠라 덴신을 사숙한 - 라프카디오 한(Lafcadio Hearn)을 높게 평가했듯이, 후기인상파 예술에 대한 관심은 무엇보다도 이들이 일본 미의 감화를 받은 것에 기인한 것으로 보인다. 쟈포니즘은 1867년 파리만국박람회를 계기로 19세기 후반에 프랑스에서 확장된 것이다. 관전의 아카데미즘에 반발하던 유럽의 젊은 세대 평론가와 미술가들에 의해 우키요에 판화를 비롯한 일본미술의 자연에 대한 해석과 함께 표현의 즉흥성 및 간결성, 평면성, 비구도성, 원색 배치, 수정 없는 선묘와 필촉미 등이 새로운 혁신적 창작의 영감을 이루면서 신흥 모더니즘 전개에 자극을 주었다. 1883년 세계 최초로 일본미술 개론서를 쓴 공스(Louis Gonse)는 일본미술의 특질을 한마디로 '인상주의'라고 지적한 바 있다. 1888년에서 3년간 파리에서 발간된 '예술적 일본'이란 제명의 잡지 『르 자퐁 아르티스티크 Le Japon Artistique』를 본 반 고흐는 "나는 일본에 있다"는 환상에 빠지기도 했다. 이 밖에 프랑스 정부와 산업계에서 자기 나라의 산업미술 육성을 위해 일본의 수공예와 의장술을 모델로 인식하면서 기계화되는 유럽 공예의 장식예술화와 아르누보 등에 영향을 미쳤다.

이처럼 쟈포니즘에 의한 일본 미와 예술의 감화와 실천에 수반된 서양 근대미술의 신동향이 일본으로 귀환하는데, 야나기와 시라카바파가 중요한 역할을 한다. 후기인상파를 가장 먼저 일본에 소개한 인물이 야나기였으며, 일본에서의 반 고흐 열풍은 1913년 『시라카바』의 '고흐 특집호'가 계기가 되어 확산되었다. "내가 고흐가 된다"고 말한 시라카바파의 무샤노고지 사네아쓰(武者小路實篤 1885-1976)가, 반 고흐가 꿈꾼 예술가공동체를 소재로 쓴 〈새로운 촌〉은 세기말의 종말론적인 어둠의 '피난소'이

며 서구 근대 파산의 징조를 구제할 희망의 빛으로도 인식된 '꿈의 나라 일본'에서 실현한다는 환상을 불러일으키기도 했다. 근대화 초기의 계몽적 구화歐化주의에 의해 폐기될 처지에 놓였던 남종화가 신남화운동으로 부활되는 것도 이러한 현상과 결부해 이해할 수 있다.

야나기를 포함한 시라카바 동인들은 서구 모더니스트를 선망한 일본 최고의 신진 엘리트 모더니스트들로, 서구의 낭만주의와 모더니즘의 눈으로 타자화되어 발견된 자국의 과거 문화와 예술을 재인식하게 되고 이를 통해 미론 또는 예술론과 고전론, 전통론 등을 고안하고 담론화하면서 일본 및 동양 모더니즘의 동력으로 삼게 되는 운동과 사조의 전위적 역할을 한 것이다. 특히 서구 근대미술의 혁신에 영감을 준 쟈포니즘의 원산지인 유토피아 일본 예술의 근원과 본질을 철학과 종교적 차원으로 탐구하여 전 세계를 감화시키고 동화하는 새로운 미적 근대성을 이루려한 것으로 보인다.

종교철학자로 도요東洋대학의 교수가 된 야나기가 1910년 일본제국의 한국 병합으로 더욱 고조된 '조선취미'를 1916년 이래 현지 방문을 통해 직접 체험하고, 그 미술에 관심을 갖기 시작한 것은, 1914년부터 1918년까지 계속된 제1차 세계대전으로 서구 근대의 파산과 종말이 눈앞의 현실처럼 인식되던 때였다. 동양 문화와 정신의 '저장고'이며 그 진수의 '보고'인 일본에서 '무無'와 '선禪' 사상, 다도茶道와 하이쿠俳句 등을 알고 향유할 수 있게 태어난 것을 누구보다 기뻐한 야나기는, "이상화되고 낭만화"된 공간으로서의 "동양은 결집해야 한다"고 했듯이 예술적인 흥아興亞를 꿈꾸며 1919년부터 동양예술의 특질과 미를 "새로운 요구"와 "새로운 의미"로 탐색하기 시작한다. "정치는 독립성의 진정한 근거가 되지 못하고

예술과 같은 것에 진정한 독립성의 기초가 있다"고 피력하면서 "스스로를 표상할 수 없는 조선인"을 대신하여 언술했다는 야나기의 조선 미론도 탄생된다.

야나기 무네요시의 비애미

야나기는 "예술을 통해 동양 정신을 이해하려"고, 한국과 중국의 고적을 여행하고 미술품 수집을 위해 골동품점 등을 돌아다닌 뒤『시라카바』1919년 7월호에 동양과 서양의 구별을 초월한 보편성을 동양의 미를 통해서도 발견할 수 있음을 주장하기 시작했다. 이 무렵『요미우리신문讀賣新聞』에 4회에 걸쳐 기고한「조선인을 생각한다」에서 불상이나 도자기와 같은 조선 예술의 요소를 가늘고 길게 이어지는 '선線의 미'로 보고, "그들의 적막함을 담아낸 것"이며 "그들의 한과 기도와 바램과 눈물도 이 선을 통해 흐르는 것 같다"고 했다. 야나기가 한국의 예술과 미에 관해 최초로 표명한 글이다. 1911년 가을 무렵부터 심취했던 장인 출신의 상징적 낭만주의 시인인 윌리암 블레이크(William Blake)를 통해 "새로운 환희"로서 깨달은 '기물器物'의 보편적인 '선의 미'로 조선의 예술을 평하면서, 그 성격에 대해선 식민사관과 망국亡國을 바라보는 식민지 모국인의 감상과 기분으로 설명한 것이다.

야나기의 동경제대 철학과 1년 선배로 평화주의자이며 자유주의자였던 아베 요시시게(安倍能成 1883~1966)가 한국견문기에서, 하늘과 산천이 맑고 밝지만 쓸쓸해 보이고, 성벽은 폐허의 미를, 늘어선 색채 결핍의 초

가집과 흰옷 입은 사람들이 모인 시장은 황량하고 허전한 기분을 들게 한다는 소감도 같은 관점을 지닌다. 아베 또한 경성제대 교수시절에 일제의 정책을 비판하면서도. 조선총독부 산림과 직원인 아사카와 다쿠미 淺川巧가 한국의 목기와 백자의 아름다움을 발견하고 그 보존과 연구에 남다른 애정을 가진 것에 대해 "참으로 강요받지 않은 내선內鮮융화의 미담"이라며 무력보다 정신과 문화에 의한 영구 융합을 강조하기도 했다.

야나기는 『신쵸新潮』 1922년 1월호에 게재한 「조선의 예술」에서 한국의 예술과 미에 대하여 중국과 일본과의 도식화된 비교를 통해, 가장 큰 특질로 바람에 흔들리는 모양의 '곡선미'를 꼽았다. 거대한 중국은 형을, 즐거운 일본은 색에서 특질을 발휘한 데 비해, 끊임없는 외래의 압박으로 불안정한 한국은 그 고달픔과 슬픔의 마음을 동요하는 곡선으로 나타냈다는 것이다. 상복 같은 흰옷을 항상 입고, 채색자기를 만들던 명과 청의 지배를 받으면서도 가라앉은 백색의 자기를 주로 사용한 것은, 일본과 달리 생활에서 즐거움의 상실로 화사한 색을 즐길 마음의 여유가 없었기 때문이라고 했다. 그리고 한국예술의 곡선미나 색이 결핍된 백색을 선호한 것 모두 '비애의 미'였다고 규정한 것이다. 『가이조改造』 1920년 6월호에 실은 「조선의 친구에게 보내는 글」에서 야나기는, 조선에서 사 온 도자기를 방 안에 두고 매일 본다고 하면서, "오랫동안 참혹하고 처참했던 조선의 역사는 그 예술에다 남모르는 쓸쓸함과 슬픔을 아로새긴 것이기에, 거기에는 언제나 비애의 아름다움이 있다. 눈물이 넘치는 쓸쓸함이 있다. 그것을 바라보며 가슴이 메이는 감정을 누를 길이 없다. 이렇게도 비애에 찬 아름다움이 어디에 있을 것인가"라고 쓰기도 했다. 역사와 시대에 따라 변하고 신분에 따라 다른 상상의 민족성=미의식을 본질적이

고 고정적인 것으로 규정하고 '여성적인 것'으로 타자화한, 미학지상주의의 낭만적 환상이며 일본적 오리엔탈리즘인 것이다. 이러한 유형은 일본 헤이안 중기의 우세감憂世感을 나타낸 미의식인 '아와레(あはれ)'가운데 '안타까운 가여움'과 '슬프고 애처로움' '쓸쓸함'의 미를 연상시킨다.

반도적인 숙명론과 패배론에 의거한 식민주의 담론으로 비판받아 온 야나기의 이와 같은 조선 미론은, 황폐해진 조선 '신부新府국민'의 정서와 사상을 순화시키고, 경복궁 집경당에 '조선민족미술관'의 설립으로 이어지면서, 조선총독부와 비판적 공모관계로 식민지 조선의 예술과 전통을 보호, 관리하려고 한 의미를 지닌다. '일선동조론'에 동의했었고, "무익하게 독립을 갈망하지 말고 인내하라"고 호소한 야나기는 근대적 교양의 핵심인 예술과 미의식의 유포로 '몽매한' 조선인을 고상하게 정화시키고, 민족 우파의 실력양성과 문화개량 운동의 요소로 각성하는데 선도적 역할을 한 것이다. 식민지를 폭력이 아닌 감화로 경영해야 한다는 야나기의 대중적 인기를 높여준 조선예술에 대한 애정과 독자성 강조는 조선인의 유린된 민족적 자의식과 자국의 전통문화에 관한 관심을 일깨우는 데 일정하게 기여한 의의를 지니기도 한다.

야나기 무네요시의 민예미

야나기는 1925년 '민예'라는 용어를 처음 만들고 1926년 '일본민예미술관 설립취의서'를 기초할 무렵부터 게테모노下手物나 일용잡기류의 '민중적 공예'를 예술론과 미론의 중심으로 삼아 이론화하고 담론화하기 시

작한다. 서구의 보편성을 공유한다는 입장으로, 형과 색과 선이라는 서양 '미술'의 예술적 요소로 동양 3국 미적 특질의 차이와 독자성을 추구하던 관점에서 '미술'을 초극하는 '민예'라는 예술론으로 탈서구적인 근대 일본문화와 동양문화를 새롭게 수립하여 또 다른 창조적인 세계사를 꿈꾸기 시작한 것이다. 이러한 전환은 '민예'를 통해 서구근대의 '미술'에 대항하는 것으로, 쇼와昭和 전기(1925-1945)의 '대동아' 망상과 결부된 제국 일본 중심의 '신동아' 이데올로기와 의도하지 않았더라도 공범관계를 지니게 된다. 일본만이 아시아에서 '백화白禍' 즉 '백인들의 문화로 인한 재앙'에 대항할 수 있다는 믿음이 내재되었을 수도 있다. 다시 말해 서구의 보편성을 공유하며 일본적=동양적 근대를 모색하던 입장에서 서구에 대항하는 새로운 일본=동양의 정체성을 수립하여 '신세계'의 보편성으로 공용되기를 꿈꾼 것이 아닌가 싶다.

야나기의 '민예' 발견은 조선 유물에서 기인되기도 했지만, 그가 1924년 경복궁에 설립한 '조선민족미술관'의 경우 조선인에게 동양 3국과 비교되는 조선의 독자적인 미를 깨닫게 하고 친숙하게 하려는 의도였지, 민예론적인 취지는 찾아볼 수 없다. 조선의 평범한 일용 잡기류 ― 실은 분청사기 사발에 대해서도 자연성 그대로 꾸미지 않고 막 만든 것 같은 무작위의 미로 칭송하면서 이를 발견한 모모야마桃山와 에도江戸의 다도인茶道人들을 높게 평가한 것은 1931년의 일이다. 조선의 민예품으로 짚풀공예 등을 수집하는 것도 1930년대부터이다.

야나기 부인 가네코의 증언에 의하면 남편이 1910년대 후반 아비코我孫子에서의 신혼시절에 시라카바의 초기 동인이었던 미우라 나오스케久里四郎를 통해 (민화인) 오츠에大律繪와 인형의 게테모노를 알게 되었다

고 했으며, 야나기는 1920년대 전반 교토에 주거할 때 아침시장에서 노파로부터 듣고 게테모노下手物에 관심을 갖게 된 것으로 술회했다. 야나기가 서구예술과 다른 '일본 중의 일본으로 발견'했다고 하는 것이 게테모노로, 이를 '민중적 공예'인 민예로 미화하여 일본미의 본류로 부각시키게 되는 것이다. "민예란 외래의 수법에 빠지지 않고 타국의 모방에 그치지 않으며, 모든 아름다움을 조국의 자연과 피에서 품어내어 세계에서 독자적인 민족의 존재를 가장 뚜렷하게 나타낸 것"이라는 그의 주장을 통해서도 민예론이 '미적 일본'을 증명하는 일본적 정체성과 특질론으로 발화되고 있음을 말해준다. 이러한 민예론이 '동양의 맹주' 제국일본이 만든 식민지 '대동아'의 예술과 미론의 정체성과 동일성 담론으로도 작용하게 되는 것이다.

1920년대 후반기부터 민예운동을 시작한 야나기는, 제국일본의 내부 지방인 오키나와 원주민 문화를 일본 문화의 독창적 원형으로 보고 이를 일본의 고유하고 순수한 '미의 본류'이며 '중심 예술'로 강조하면서 민예론을 심화시키게 된다. 혹카이도 아이누족 공예의 미적 수준을 쇼소인正倉院의 소장품에 비해 결코 뒤떨어지지 않는 훌륭하고 뛰어난 창조력의 소산이라며 존경과 애정의 마음을 표하기도 했고, 이러한 찬미는 제국일본의 외부 지방인 조선의 민속품과 대만 원주민의 토산품으로 확산되었다. 서양의 '미술'보다 우월한 '미적 일본'의 원형지=원시처로서 이들 지방을 낭만하고 이상화하여 그 민예품을 찬양하고 숭배하면서, '신세계'의 공예운동으로 활성화시켰다.

무명의 장인과 잡품, 무심, 무조작, 직관, 무기교, 미완, 평범 등을 요소로 하는 이러한 민예론은, 서구 '미술'의 거장과 명품, 의도와 인위, 이

지, 기교, 비범 등과 대립적 관점에서 설정된 것으로, 일본=동양과 서양의 이분법적 틀 안에서 대항적으로 특질화하고 본질화한 것이다. 서양 포크아트와의 비교가 아닌 파인아트와의 대조를 통해 세계적인 독창성과 우수성으로 특권화한 것은, 서구의 '미술' 개념으로는 담아낼 수 없는 또 다른 미학의 발견이며 자각이면서도 이러한 민예론이 무엇을 욕망했는지를 말해준다. 그리고 이와 같은 민예론의 미적 요소들을 다도미학과 함께 '무無'를 비롯해 동양의 고매한 정신인 엘리트 철학과 사상과 종교적 고도의 경지로 신비화하고 도학화道學化했다. '민중적 공예'를 역사적, 구조적 맥락을 배제하고 절취하여 관념적 공간으로 배치해 픽션화한 것이다. 민중의 신분이나 삶은 탈역사화되고 탈주체화되어 추상화되었다. 야나기에게 있어서 '민중'이란 사실상 실체가 없는 근대 서구적 '개인'의 반대인 민족성의 원천이이었다. 그리고 '공예'는 서양 '미술'을 초극하는 가치로서 제국의 통합과 질서를 부여하는 정체성과 우월성 창출의 도구였다.

야나기는 서구화되고 도시적인 근대를 표준으로 추진되는 문화적 동화는 반대했지만, 대동아공영 수립의 '신체제' 국민정신총동원운동 추진의 내각 정보국과 대정익찬회大政翼贊會가 서구의 영향으로 발달한 중앙문화 보다 지방색과 향토색을 반서구적 황국문화 신건설로 활용하는 국책에는 적극 협조했으며, 민예운동이 '동아공동체' 결집의 동원이데올로기와 유착되어 전개되는 데 기여했다. 제국일본이 '미영의 귀축'을 몰아내기 위해 동남아 정벌을 결정하자 '일본과 남방을 연결하는 유대'로서 일본 고유문화의 원형인 오키나와 문화와 동남아 문화를 형제와 같은 유사성으로 강조한 논리도 오카쿠라 덴신岡倉天心과 니시다 기타로西田幾多郎, 스즈키 다이세츠鈴木大拙의 동일성 철학이 서양에 대한 사상적, 문화

적 헤게모니로 위치하며 제국일본의 아시아 지배를 정당화하고 미화하는 이데올로기로 기능했던 것처럼 야나기의 관점에서 비롯된 것이다.

야나기 민예미의 재생산과 내면화

서양 '미술'에 맞서는 동양의 맹주 제국 일본의 미로 특권화된 야나기의 민예론은 '대동아'의 일원으로 동양 우월의 '신세계' 비전을 공유하며 제국주의적 욕망에 편승한 식민지 조선에서도 자국 미술과 미의식의 정체성과 특질론의 요소로 유착되었다. 야나기의 비애미는 김용준에 의해 당시부터 비판받았지만, 민예미론은 한국인 최초의 미학·미술사 전공자인 고유섭(1905-1944)에게 파급된 것을 비롯해 지금까지 한국미술의 정체성과 미적 특질로서 가장 심대한 영향을 미치고 있다. 특히 고유섭은, 1941년 「조선 고대미술의 특색과 그 전승문제」라는 글에서, 삼국시대부터 조선시대까지 한국 미술을 모두 생활과 분리되지 않은 '민예적'인 것으로 보고, 그 성격적 특색을 '무기교의 기교'와 '무계획의 계획'으로 규정했으며, 불교조각과 건축, 도자공예 등을 통해 '비정제성'과 '비균제성' '어른 같은 아이' '무관심성' '자연에 대한 순응' '단아한 맛' '구수한 큰 맛'을 조선미술의 특색으로 꼽았다. 그는 이러한 특색이 근대적 의미의 '작위적인 기교나 계획'에 의한 '개성적'이며 '천재적'인 엘리트 미술과 다른 것으로, 조선미술의 '전통'이고 '줏대'로서 이를 찾고 살리는 것은 자아의식의 자각이며 확충이라 했다.

당시 최고의 미술비평가이기도 했던 김용준과 이태준은 야나기의 민

예미론에 영향을 받기도 했지만, 조선시대의 엘리트 예술인 서화의 아취와 격조에서 한국미술의 정체성을 찾기도 했다. 이들은 표현주의를 기존의 객관성과 사실성에 반발하여 주관성과 정신성 및 선묘적 기법을 강조한 것으로 간주하고 이러한 경향을 '사의'와 동일시하면서 그 소산물인 남종문인화 또는 수묵화와 같은 전통 동양회화를 표현주의 내지는 현대 모더니즘의 원류 및 선구로 보는 우월론에 의거하여, '이조미술황폐론'으로 타파와 폐기의 대상이 되었던 '남화'의 부흥과 함께 서화미를 새롭게 강조하기 시작한 것이다.

'동방적 정취'나 '조선적 정조'를 지니고 있는 한국 미술의 특질로 이들은 '이조풍의 유생취儒生臭' 풍기는 전통 남종문인화의 '고담한 맛'과 '청아하고 한아한 맛' '선묘적 여운의 미'와 '고박枯朴함'과 '여유 및 운치'를 꼽았다. 문인화의 사의적 측면과 함께 수묵 갈필의 담백함과 소산疏散한 아취, 그리고 여백미 등이 자아내는 선비문화의 품격에 주목한 것이다. 김용준과 이태준이 추사 김정희의 서화세계를 숭상했던 것도 이러한 사의적인 정신미와 농축된 필의와 형상의 간일미簡逸美를 전통미술의 '정화'이며 '극치'인 문인화와 서예의 '본질적 특색'으로 보았기 때문이며, 부패한 서양의 '속俗'을 동양의 '아雅'로 초극하고 서화의 고전미와 선비의 문아미로 근대를 재창출하고자 했기 때문으로 보인다.

서구와 서양 근대에 대한 이분법적 우월의식과 대항의식에서 창출된 민예론과 민예미, 그리고 문인서화의 간일미 등을 차용해 상상의 공동체이지 동일한 실체가 아닌 '민족'미술의 정체성을 규정한 담론은, 식민화의 공범이면서도 식민화를 거부하는 주체로서 '민족'과 '전통'을 발견하고 각성하는 데 기여하기도 했다. 그러나 해방 이후에도 민족주의와 국가주의

의 동원이데올로기와 밀착된 한국미술의 정체성 논의는, 근대적 언설로 발명된 '민족미술'이라는 환상을 부동의 실체로 보면서 본질론적으로 증식되고 재생산되고 있다. 민족과 국가를 매개로 한 역사와 시대, 계층과 분야, 양식 등의 다양한 층위를 초월하는 일원론적 인식단위로 동원되어 부분을 전체로 획일하며 불변이라는 허상을 유발하는 기존의 정체성론은 이제 지양되어야 한다.

한국 회화사 연구의
근대적 태동

머리말

근대적인 학문 분류체제와 방법에 의한 자국의 미술사 연구와 서술
은 국민국가 형성과 더불어 대두되어, 국가주의와 근대주의 이데올로기
의 영향 아래 육성되었다. 근대국가들은 자기 나라의 역사와 전통을 지
知의 공간에서 재배치하고 학술적 수단을 통해 미화시켜, 대외적으로 민
족적 위대성과 우월성을 과시하고자 했으며, 대내적으로는 애국심을 고
취하면서 혈연적. 문화적 공동체로서의 '국민'을 결속하고 통합하는 매개
로 강조한 것이다.[1] '미술'은 이처럼 자민족과 자문화를 빛나게 하는 시각

이 글은 『시각문화의 전통과 해석-정재 김리나교수 정년퇴임기념 미술사논문집』(예경, 2007)에
수록된 것이다.

1 洪善杓, 「韓國美術史硏究の觀點と東アジア」, 東京國立文化財硏究所 編, 『語る現在 語られる過去』
(平凡社, 1999.3) 185쪽 참조. 18세기 후반에서 19세기에 걸쳐, 서구에서는 국민국가 형성의 아이
덴티티를 높이기 위해 예술 활동을 육성·장려했다. 그리고 박물관(미술관)을 설립하여 국위 발양

적 증거로서 중시되었으며,[2] '문명'과 '문화'의 정수인 '미술'사의 진보를 그 나라 역사 발전 요소의 하나로 삼기도 했다.

'미술'은 1872년 근대 일본에서 서양의 개념을 이식하기 위해 만든 관제 번역어이다. 과거 한국의 고적유물이 이러한 '미술'을 통해 처음으로 대상화된 것은 1897년경이었다.[3] 다음으로, 1900년 10월에서 다음 해 12월까지 1년여 사이 두 차례 동경제대 이과대학 인류학교실의 조사원으로 조선에 파견된 야기 쇼우자부로八木奬三郎가 고고인류학 자료에 대해 통신문 형태의 글과 함께, 한국의 불탑론을 발표하고, 1904년과 1905년에 「한국의 미술韓國の美術」을 세 차례 기고한 바 있다.[4]

그러나 '한국미술사'의 체계화를 처음 시도한 것은 문화재 보존 및 조사 관리 출신으로 동경제대 교수가 된 세키노 타다시(關野貞 1868~1935)였다. 그는 1902년 동경제대 공과대학의 의뢰로 서울과 개성, 경주. 부산 일대의 고적 등을 조사하고 2년 뒤인 1904년에 석조 및 목조건축을 비롯해 불상과 공예품을 신라와 고려, 조선시대 편으로 나누어 정리한 『한국건축조사보고』(동경제국대학공과대학학술보고제6호)를 출간한 바 있다. 이 책

에 기여하는 한편, 민족이나 국민의 역사적. 문화적 전통을 확인하고 강화하기 위해 국민문학사와 국민미술사 등을 연구·서술하는 등, 국가+미술+역사의 결합이 내셔널리즘 이데올로기의 지배와 문화적 내셔널리즘의 강화를 통해 이루어졌다. 吉岡健二郎,「近代國家におけるアイデンテイテイとしての藝術」『基盤研究(A)(1)研究成集報告書』(1999.8)1~10쪽; 金田晉編,『藝術學の100年』(勁草書房, 2000) iii 참조.

2　시각은 인간 중심의 근대적 인식 주체의 중핵적 기능으로 새롭게 부각된 것이다.

3　小杉榲邨,「上古中古に渉る美術物品の支那び朝鮮に關係ある略說」『國華』90, 93, 94(1897.3.6.7) '미술'이 fine art의 의미로 통용되기 전인 1880년 4월 창간된 일본 최초의 월간 서화잡지인 『臥遊席珍』 3호에 末松謙怔이 「高麗の人民嘗て畫に精し」란 글을 기고한 바 있다.

4　京都 木曜クラブ 編,「朝鮮關係文獻 ≪考古學·人類學. 建築史≫目錄(稿)-1916年7月4日, 古蹟及遺物保存規則發布(古蹟調査委員會設置)まで-」『考古學史研究』9(2001.5) 4~20쪽 참조. 야기 쇼우자부로는 1913년 李王職 촉탁이 되었으며, 1915년에는 조선물산공진회의 제13부인 '미술 및 고고자료부'의 심사원으로 활동하기도 했다.

은 '한국미술사'를 양식사적 방법으로 시대를 구분해 서술하고, 도면과 사진 등, 모두 363개의 삽도를 수록한 최초의 사례로, 일본의 근대 미술 사학에서도 초창기 양식론적 연구사의 기념비적 저술로 손꼽힌다.[5]

1882년 무렵 일본에서 '미술'의 분류명으로 사용되기 시작한 '회화'는 1890년경부터 '순정미술'의 대표 분야이며, 표현적이고 자율적인 최 우위 장르로 인식되었다.[6] 이처럼 '미술'로서의 가치화와 분류체제에 의해 유별화類別化되고 서열화된 '회화'의 개념에 수반되어, '한국회화사'가 근대적인 학문과 연구 분야로서 담론 영역을 형성하기 시작한 것은, 1909년 경성일보사 사장이던 오오카 쯔토무(大岡力)가 『조선朝鮮』에 삼국시대에서 조선시대까지의 한국회화사를 개관한 글을 발표한 무렵부터로 생각된다. 조선의 식민지화에 앞장선 통감부 기관지인 『경성일보』의 사장으로 1908년 부임한 오오카의 한국 고화古畵에 대한 관심은, 이 무렵 이토우 히로부미 伊藤博文에 의해 기획된 창경궁 어원御苑 조성의 일환으로 추진되던 '제실 帝室박물관'의 설립을 위해 서화류 등의 수집이 가시화되면서 촉발된 것이 아닌가 싶다.

오오카에 의해 처음 이루어진 고대에서 조선시대까지의 역대 한국회화사에 대한 조사와 서술은, 일제강점기를 통해 유포된 '이조미술황폐론' 등의 식민사관에 따라 다른 분야에 비해 부진했으나,[7] 아유가이 후사노

5 　内田好昭, 「變遷槪念の形成-伊東忠太. 關野貞の樣式論」『考古學史硏究』7(1997) ; 山本雅和, 「『韓國建築調査報告』を讀む」『考古學史硏究』8(1998) 3~19쪽 참조.

6 　北澤憲昭, 『境界の美術史-'美術'形成史ノ-ト』(ブリュッケ, 2000) 23~30쪽 참조.

7 　일제 강점기에는 세키노 타다시를 비롯한 관학파들의 식민주의 사관에 따라 한국 미술의 절정기로 간주된 고대미술로서의 고분미술 및 불교미술과, 야나기 무네요시 등의 민예파들에 의해 서구적 근대초극의 동양주의에 수반되어 발견된 도자공예를 한국미술사 연구의 중심에 올려 놓았으며, 이러한 경향은 해방이후에도 지속되어 한국 전통미술을 대표하는 분야로 인식되게 하였다. 홍선표, 「'한국미술사' 인식틀의 비판과 새로운 모색」 294~302쪽 참조.

신鮎貝房之進과 세키노 타다시와 같은 일본인 관학파와, 오세창. 고희동, 윤희순, 고유섭. 안확 등의 조선인 연구자들에 의해 화가들의 전기를 중심으로 문헌사료의 기초 조사와 집성 및 개설적 인식틀의 구성으로 이어졌다. 고구려 고분벽화의 발견 및 선양을 비롯하여, 모더니즘과 내셔널리즘과 같은 근대 담론의 심화와 함께 1920년대 중엽 무렵부터 조선인의 논저류가 나오기 시작하면서 정선의 실경산수화와 김홍도의 풍속화가 주목되고, 1930년대의 '흥아주의'와 '신남화론'에 의해 문인화가 새롭게 평가되는 등, 해방 이후 민족주의 회화사관의 골격을 형성하게 된다.

여기서는 이러한 '한국회화사'에 대한 언설이 구축되기 시작하는 이 분야 연구의 근대적 태동 과정을 통감부시기 및 일제강점 초기와 일제강점 후기로 나누어 정리해 보고자 한다.[8]

통감부시기와 일제강점 초기

개화기를 통해 근대적인 국민국가 수립이 시대적 과제로 대두되면서 "국체의 대요大要를 알게 하여 국민된 지조를 배양하고 본국 정신을 앙양"하기 위해 '본국역사' 교육의 시행과 더불어 국사책이 편찬되기 시작했다.[9] 그러나 이들 국사책은 서구의 근대 철학사상의 산물인 역사주의에 의해 기술된 근대적 역사서로서 미진했을 뿐 아니라,[10] 미술사와 그 갈래

8 이 글은 홍선표, 「한국회화사 연구동향의 변화와 쟁점」, 이화여대한국문화연구원편 『전통문화 연구 50년』(혜안, 2007) 575~668쪽의 선행시기로 집필되었으나, 정해진 분량을 너무 초과하여 모두 수록할 수 없었기 때문에 이 시기 연구만 별도의 논문으로 분리하여 새롭게 작성한 것이다.

9 김흥수, 『한국근대역사교육연구』(삼영사, 1990) 59~155쪽 참조.

10 조광, 「개항기의 역사인식과 역사서술」 『한국사』 23(한길사, 1994) 91~117쪽 참조.

사로 성립된 회화사에 대해서는 서술조차 하지 못했다. 한국에서 역사학을 비롯한 근대 인문학이 성립된 시기가 일제강점기였듯이,[11] 한국회화사도 이 시기를 통해 소개된 '고고학' 또는 '미술사학'이란 신학문의 영역에서 일본인 연구자들에 의해 다루어지기 시작했다.

한국회화사에 관한 언설이 대두된 것은 근대 일본이 정복 대상국인 조선의 지(知)를 파악하고 장악하기 위해 청일전쟁 이후부터 한반도에서 점차적으로 시행한 고적. 유물과 구관舊慣조사연구 및 보존사업에 수반되면서 부터였다. 이들 조사연구사업의 경우, 초기에는 동경제국대학과 대한제국 정부에 의해 고용되어 학부 또는 관립학교에서 일하던 민간 연구자들이 조직한 '한국연구회'등에 의해 이루어지다가, 노일전쟁과 강점 이후 통감부와 총독부에서 주도하게 된다.[12]

특히 일본에서 궁내성대신과 총리대신 시절의 1880년대에, '고기구물古器舊物'을, 황실의 권위 신장을 비롯해 국사國史의 광채를 발양하고 국가의 이미지 제고와 국민의 지식 계발 및 통합을 위한 주요 기제로 인식하고, 그 공공성과 역사성. 예술성을 국가에서 관리하는 문화재보호행정의 수립과 함께 동경미술학교와 제국박물관의 설립을 주도한 초대 통감인 이토우 히로부미는 고미술 애호가였다.[13] 이토우는 한국에서의 고고미술품의 근대적 조사와 관련 제도 및 시설 설치에도 커다란 영향을 미쳤다. 통감부 지배시기인 1907년 헤이그밀사사건을 빌미로 고종을 퇴

11 강만길, 「일제시대의 反식민사학론」,한국사연구회편, 『한국사학사의 연구』(을유문화사, 1985) 231~232쪽 참조.
12 최석영, 「일제의 구관조사와 식민정책」『일제의 동화이데올로기의 창출』(서경문화사, 1997) 29~64쪽 참조.
13 高木博志, 『近代天皇制の文化史的研究-天皇就任儀禮·年中行事·文化財』(校倉書房, 1997) 286~287쪽과 최석영, 위의 책, 257~258쪽 참조.

위케 하고 순종을 등극시킨 이토우는, 같은 해 11월 심복인 궁내부차관 고미야 미호마쓰小宮三保松를 통해 창경궁에 어원을 조성하려는 계획을 이완용내각에 전하고 '제실박물관' 설립을 추진한 것이다.[14]

'제실박물관'에서 1909년 5월 일반 공개 이후에는 '창덕궁박물관' 또는 '창경원박물관'과 '이왕직박물관'으로도 지칭되었고, 이토우의 인척인 스에 마쓰 구마히코末松熊彦를 비롯한 일본인들에 의해 운영된 이왕가박물관의 미술품 매입과 전시는,[15] 고화 수집 및 감상의 공공화와 더불어 회화사 연구를 촉발하는 계기를 이룬 것으로 생각된다. 특히 이토우 통감이 만든 경성일보사의 사장으로 1908년 6월에 부임한 오오카 쯔토무가,[16] 1909년 4월부터 3회에 걸쳐 『조선』에 한국회화사를 처음으로 발표하게 된 것도 이러한 박물관 설립 및 공개와 관련이 있었을 것으로 보인다. 일한서방日韓書房에서 발간하던 『조선』에는 1908년 5월과 6월호에 '한국박물관' 설립에 대한 글이 두 차례 실렸는가 하면, 이에 관여한 궁내부차관 고미야도 1909년 7월호에 「조선의 미술朝鮮の美術」이란 글을 기고했기 때문이다.

14 박소현, 「帝國의 취미-李王家博物館과 일본의 박물관 정책에 대해」 『미술사논단』18(2004.6) 145~150쪽 참조. 1908년 2월 9일자 『대한매일신보』와 2월 12일자 『황성신문』과 3월 4일자 『공립신보』에 실린 설립계획 보도에 의하면, "국내 古來의 미술품과 現今 세계의 문명적 機關珍品을 收聚 공람케 하여 국민의 지식을 계발함"을 목적으로 했다고 한다. 고미술품의 수집. 전시와 함께 新舊 미술의 차이를 부각시키고자 박물관 설립을 의도한 것으로 생각된다.

15 쓰에마츠 구마히코는 '합방' 후에도 이왕가박물관의 최고 책임자로 근무했으며, 1915년 조선물산공진회 때는 미술 및 고고자료품 감정과 심사부장으로 활동했고, 1920~30년대는 감식과 비평가인 '감상가'로 조선미전의 심사위원과 운영위원을 맡았던 인물이다. 홍선표, 「전람회 미술로의 이행과 신미술론의 대두」 『월간미술』(2003.6) 181쪽 참조. 그리고 『이왕가박물관소장품 甲部』에 의하면, 초기인 1908년 1월에서 1911년 1월 까지 3년간 수집된 유물은 모두 2916점으로, 불상 102점, 서화 420점, 상고시대에서 통일신라시대 금석기 및 토기 362점, 고려시대 금속품 870점, 고려시대 도자기 1058점, 고려시대 잡류 104점으로 고대와 도자.금속 공예품 중심으로 이루어졌음을 알 수 있다. 송기형, 「창경궁박물관」 또는 '이왕가박물관'의 연대기」 『역사교육』 72(1999) 179쪽 참조.

16 경성일보 창립에 대해서는, 이연, 「총독부 기관지 경성일보의 창간과 역할」 『순국』 70(1996) 34~43쪽과, 정진석, 「제2의 조선총독부 경성일보 연구」 『관훈저널』 43-2 (2002, 여름) 221~234쪽 참조.

동경 중앙신문사 부사장이며 주필이던 오오카 쯔토무는 당시 일본의 정계와 언론계에서 막강한 영향력을 지닌 정우회의 영수 오오카 이쿠죠大岡育造의 동생이란 배후 때문이었는지 몰라도, 경성일보사 사장으로 발탁되어 1910년 '한일합방'때까지 2년여간 활동했다. 그는 두 차례나 100명 가까운 조선의 고관과 명사들을 모아 "혼백이 자빠지도록 눈부시게" 발전한 근대 일본의 새로운 시설과 문물을 관광시키면서 조선의 낙후감을 절감케 하는 등, 지배층과 지도층을 대상으로 '합방'과 '동화' 분위기 조성에 적극적이었다.[17] 그의 한국회화사 서술도 이러한 맥락에서 추구되었을 것으로 생각된다.

막부 말기에 등장한 '호고가好古家'의 취향과 메이지 초기에 대두된 '고물학古物學'의 지식을 지닌 것으로 짐작되는 오오카는, 조선의 '순정미술'인 회화가 "어떠한 계통을 따라 어떠한 유파로 나뉘고, 어떠한 변천을 거쳐 왔는지를 역사적으로 보는 것은 전혀 이루어지지 않았다"고 하면서 자료가 희소하지만, 남아 있는 '실적實蹟'을 통해 '제1기 신라조시대', '제2기 고려조시대', '제3기 이조시대'로 나누어 언급하려 한다고 했다.[18] 삼국시대에서 통일신라시대까지를 '신라조시대'로 지칭한 그의 이러한 시기구분법은 세키노의 『한국건축조사보고』를 참고한 것으로 보인다.[19]

그리고 오오카는 『한국건축조사보고』에서 세키노가 정리한 한국미술

17 이연, 위의 논문, 39쪽과 박양신, 「일본의 한국병합을 즈음한 '일본관광단'과 그 성격」『동양학』 37(2005) 참조.
18 大岡力, 「朝鮮の繪畫に就て」『朝鮮』 3-2(1909.4) 22쪽 참조.
19 『한국건축조사보고』에서 세키노는 한국 미술사의 시대구분을 '신라시대' '고려시대' '조선시대', 3기로 했으며, 삼국시대에서 통일신라시대까지를 '신라시대'로 지칭했다. 山本雅和, 앞의 논문, 6~7쪽과 16쪽의 주6 참조

의 통사화에 의거하여, 중국·일본 미술과의 관련 양상을 고려하면서, 삼국시대에서 조선시대까지의 역대 회화를 문화적 통일체로서의 고유성과 연속성으로 개관하려 했으며, 실견한 작품의 간략한 양식 분석을 통해 입증하려고도 했다. 그러나 세키노가 근대일본의 관학적 계몽주의와 오리엔탈리즘을 토대로 고대 중국미술과 불교미술 중심으로 파악한 관점을 그대로 적용하여,[20] 〈성덕태자상〉과 법륭사 금당의 〈사불정토도〉 등과 같은 고대회화는, '풍성하면서 쾌활한' 한국적 특징과 함께 '치밀섬세'한 필치와 '웅건'한 묘선, '장려'한 채색으로 대단히 우수했는데, 이를 절정으로 점차 퇴조한 것으로 서술하였다. 특히 '신라조시대'의 회화는 일본에 감화를 주었으나, 고려 중기 이후로 일본 회화의 비약적 발전과 반대로 순전히 중국식이 되면서 쇠퇴하기 시작했고, 이조시대에는 해를 거듭하면서 '위축졸렬'해졌다고 하면서 이러한 흐름은 그 국운의 퇴조를 말하는 것이라 했다.[21]

20 關野貞의 '한국미술사' 인식에 대해서는, 홍선표, 「'한국미술사'인식틀의 비판과 새로운 모색」 294~297쪽 참조.

21 大岡力, 「朝鮮の繪畵に就て」『朝鮮』4-1(1909.9) 27쪽 참조. 오오카는 이러한 관점으로 언술하면서도, 고려조와 이조 초기까지는 불화의 경우 고대회화의 여운이 남아있으나 선묘나 배색에서 변화된 양태를 보인다고 했으며, 이조 초기에는 '學圃'(양팽손)의 낙관이 있는 〈산수화〉2폭의 준법 등이 무로마치시대의 '如雪'(如拙의 오기로 생각됨)과 유사하여 周文과 雪舟도 조선인의 감화를 받았을 가능성을 제기하면서 이를 매우 흥미 있는 연구과제로 생각했다. 효종과 숙종조의 중기 이후에는 정선. 심사정. 윤두서 등 "가장 俗間에서 이름이 많이 들리는" '李朝 三齋'가 대표적 화가로, 작품이 많이 남아있는 정선과 심사정의 화풍은 순전한 중국풍도 일본풍도 아닌 중국식 남종화에 일본의 사생파의 일종인 四條風이 혼화된 변종으로, 한국 특유의 '癡氣'에 '覇氣'가 가미되었으며, 중기이후의 그림에 감염시켜 "일종의 朝鮮臭味"를 나타나게 했다고 하였다. 오오카는 이 글에서 조선시대 회화를 3기로 나누어 살펴 본 것을 비롯해, 조선 초기 산수화풍의 일본 수용설과 김명국 화풍의 일본 영향설, 정선 등 조선 후기 화풍의 남종화와 사생풍 혼합설 등을 처음으로 거론했다. 그리고 세간에 전하는 정선과 심사정, 윤두서를 지칭하는 '三齋'설을 처음 기록화 했는데, 오세창은 『근역서화징』(1928)에서 윤두서 대신 조영석을 넣어 '世稱士人名畵三齋'설을 제시했으나, 김용준이 「謙玄 二齋와 三齋說에 대하여」『신천지』5-6(1950.6)를 통해 화품의 수준을 비교한 후 윤두서를 삼재로 병칭하는 것이 타당하다고 했다.

'이조미술황폐론'을 비롯해 식민사관의 타율성론과 쇠퇴론을 한국회화사에 처음 적용시킨 오오카의 통사적 인식은 '조선연구자' 아유가이 후사노신에게 계승되어 더욱 심화된다. 1864년 센다이번仙台藩의 명문가에서 태어난 아유가이는 관비생으로 제1회 동경외국어학교 조선어학과에 입학하여 승려 출신의 조선인 개화파 인사인 고빙교관 탁정식卓挺植에게 영향을 받으며 학업을 마친 후, 수재였던 형과 함께 천향사浅香社를 창립하고 와카和歌 등의 근대화에 앞장선 문학혁신 운동가였다.[22] 탁정식에게 개화사상 등을 '감화'받고 "조선인에 대해 존경심을 지니고 있던" 그는 신교육사업을 위해 내한하여 1895년 학부의 후원으로 '을미의숙乙未義塾'을 창설 했으나, 청일전쟁 후 삼국간섭 등으로 인해 민비가 친로 및 신제도 해체 추진과 일본 배척을 노골화함에 따라 '개량' 활동이 위축되자 민비시해 계획에 참여하여 대원군을 끌어들이는 데 앞장서기도 했다. '을미사변' 발발 뒤, 목포 부근의 고도로 피신한 아유가이는 이후 조선학 연구에 침잠하여 1902년경부터 조선어학과 동기생으로 통감부 비서관과 총독부 인사국장, 중추원 서기관장, 서화미술회 고문 등을 지내게 되는 고쿠분 쇼우타로國分象太郎 등과 함께 경성 주재 '학자논객'들이, 경부철도회사 후원으로 조직한 '한국연구회'를 통해 한국의 역사와 풍속, 문학에 대한 논문을 발표했다.[23] 그리고 이 무렵부터 청자 수집을 비롯해 한국 회화에 대해서도 관심을 갖기 시작한 것으로 생각된다.

아유가이 후사노신은 언제부터인지 이왕가박물관의 회화 작품과 작가에 대한 고증을 자문하면서, 오오카 쯔토무에 이어 과거 한국 회화의 특징과 흐름를 개설하는 여러 편의 글을 1910년대에 집필한다. 동양협회

22 井上學,「槐園 鮎貝房之進について」(上),『月刊 朝鮮研究』84(1969.4) 56~56쪽 참조.
23 井上學,「槐園 鮎貝房之進について」(中),『月刊 朝鮮研究』85(1969.5) 57쪽 참조.

식민전문학교 경성분교 강사 직함으로 아유가이가 1911년 6월부터 조선 잡지사 간행의 『조선』 40~43호에 3회에 걸쳐 연재한 「조선의 회화朝鮮の 繪畵」는 1902년의 1차 한반도 고적조사 이후 수립된 한국미술의 타율 성론과 고려시대 이후 쇠락했다는 세키노 타다시의 식민사관에 토대를 두고 서술된 것이다. 한국 미술사를 불교미술 중심으로 체계화한 세키노의 논지에 따라 한국회화사도 불교의 동전과 함께 시작되었다고 했다. 오오카와 동일하게 조선 후기보다 고려말과 조선 전기 회화를 높게 평가한 것은, 당시 송대의 정교한 원체화를 명품으로 보고, 조선 후기의 주류 화풍인 간일한 남종문인화를 '각고연마刻苦鍊磨가 결여'된 여기유희물로 폄하했던 페놀로사에 의해 조성된 근대일본 회화론의 관학적 계몽주의 경향을 반영한 것으로 보인다.

우리나라 회화 관련 기록을 문헌에서 찾고 실물 작품들을 직접 수집하거나 조사한 아유가이는 1912년 12월에 출간된 『이왕가박물관소장품사진첩』과 1917년 재판본의 회화 항목 개설을 집필한 것을 비롯해, 1918년에는 5월 14일부터 「조선의 서화」란 제목으로 『매일신보』에 9회에 걸쳐 연재하여 한글로 된 첫 통사적 개설문을 유포하기도 했다.[24] 그리고 총독부 촉탁과 1915년 조선물산공진회의 '미술 및 고고자료부' 심사관을 비롯하여 총독부박물관 협의원과 총독부 고적유물 보존위원, 조선사편수위원 등으로 활동하면서, 조선어 및 생활풍속사와 함께 회화사 전문 연구자가 된 아유가이에 의해 집필된 1933년의 개정증보판 하권인 『이왕가박물관사진첩 회화지부繪畵之部』에는, 자신의 기존 글을 보충 정리하여 삼국시대에서 조선시대까지 한국 회화의 통사적 총설을 수록했다.

24 아유가이의 한글 개설문에 대해서는, 홍선표, 『조선시대회화사론』(문예출판사, 1999) 18~19쪽 참조.

일제강점기에 나온 한국회화사의 통사적 개설류 논고 중 가장 많은 분량으로 다루어진 의의를 지닌 이 한국회화사 총설은, 식민사관에 의한 고대미술우수론 및 유교폐해론과 함께 타율론과 쇠퇴론으로 구성되어 있지만, 고분벽화와 불화를 비롯해 실경화와 채색병풍화, 행사도와 계회도, 삽화에 이르기까지 거의 모든 회화 장르를 언급하고 있다. 유물이 전하지 않는 시기의 화풍을 유추하기 위해 공예화와 부조浮彫도 사료로 취급했다. 그리고 한중·한일 회화교류와 화원 제도 및 서화 보존 관습에 대해서도 서술했으며, 문헌기록에 의거하여 중국인들도 진귀하게 여긴 고려불화와, 서양화법으로 그려진 〈투견도〉를 높게 평가했다

한편 '한국미술사'의 전성기를 고대시기로 한정하여 강조한 미술사관을 입증해주는 좋은 작례로서 고구려 고분벽화가 근대 일본의 '고사사고물古社寺寶物 및 구적舊蹟조사' 정책을 따라 1909년 통감부의 승인을 받은 탁지부차관이며 건축소 소장이던 아라이 겐타로荒井賢太郎에 의해 발의되어 1915년까지 계속된 조선고적조사를 통해 발견되었다. 이 조사사업은 세키노 타다시가 주관하였다. 과거 한국의 고적유물을 '미술'로서 재발견하고 이를 양식사적 방법과 식민사관에 의해 '미술사'로의 체계화를 처음 시도한 세키노는,[25] 조사 4년째 해인 1912년 9월 23일에서 27일까지 강서

25 세키노는 1902년의 조선 고적유물 조사를 토대로 『한국건축조사보고』를 1904년 8월에 간행했는데, 이 보다 2개월 앞서 조사내용을 간략하게 정리한 「朝鮮に於ける美術の遺物」『日本美術』 65(1904.6)에 이미 고려시대 이후 쇠퇴했다는 그의 한국미술사에 대한 식민주의사관의 견해가 담겨있다. 다카기 히로시, 「일본미술사와 조선미술사의 성립」, 임지현. 이성시 엮음, 『국사의 신화를 넘어서』(휴머니스트, 2004) 181~183쪽 참조. 불교미술의 퇴조를 한국미술의 전체적인 쇠락으로 간주하고 고려시대 이후 전개된 유교문화를 타율성과 정체성의 원인으로 강조한 세키노의 한국미술사관은 6개년 조선고적조사가 시작된 첫해인 1909년 12월 23일 종로 광통관에서 '한국예술의 변천에 대해'라는 주제로 행한 강연과, 같은 제목으로 『韓紅葉』과 『朝鮮』, 『建築雜誌』, 『建築世界』 등에 기고된 글을 통해 유포되었으며, 첫 略보고서인 『朝鮮藝術之研究』(度支部建築所, 1910.8)에도 반영되어 있다. 高橋 潔, 「關野貞を中心とした朝鮮古蹟調査行程-1909年~1915年」 『考古學史研究』9(2001)8쪽과 京都 木曜クラブ 編, 「朝鮮關係文獻(考古學·人類學·建築史)目錄 -1879~1916」 참조.

군 우현리의 고구려 고분벽화를 발굴하고, 1913년 2월에 간행된 『미술신보美術新報』에 「새로 발견된 고구려시대의 벽화新に發見せる高句麗時代の壁畵」란 글을 통해 소개했다.

강서 우현리 벽화고분의 발굴 조사는, 1906년 일본군 15사단의 강서 수비대 위생부 소속의 병사 오오타 텐요우太田福蔵(天洋)가 2년 전인 1904년 강서 군수 이우영이 이들 고분을 발견 조사했다는 소문을 듣고, 수비대장을 설득해 군수의 허가를 얻은 후 재조사하면서 벽화를 연필로 스케치한 것을 1911년 12월 세키노에게 보임에 따라 다음 해 가을에 시행하게 된 것이다. 세키노는 1912년 벽화고분 발굴조사시 동경미술학교 일본화과 학생이 된 오오타와, 도안과 조수이던 코바 칸키치小場恒吉를 이왕가박물관에 요청하여 촉탁으로 임명하고 동행하여 벽화를 정밀 모사케 했다.[26]

그리고 세키노는 1913년에 매산리 사신총과 감신총, 연화총, 쌍영총 등의 벽화를 발견 조사한데 이어 1914년 11월부터 『국화國華』에 「고구려시대의 벽화高句麗時代の壁畵」란 연구 논고를 3회에 걸쳐 연재하였다.[27] 세키노는 이들 논고를 통해 벽화고분의 구조와 벽화 내용에 대한 현상 설명과 함께, 소략하나마 본인이 직접 조사했던 중국과 일본 고대 미술과의 양식 비교를 통해 편년을 시도했으며, 후한과 육조미술의 '감화'를 받은 동양 고대회화의 정수이면서 그 원류를 연구할 수 있는 '최고最古'의 실물

26 이후에도 이들 두 사람은 세키노의 벽화고분 조사시 참가하여 모사작업을 했으며, 이들 모사도는 이왕가박물관에 보관되었고, 1916년 『조선고분벽화집』으로 출간되었다. 內田好昭, 「日本統治下の朝鮮半島における考古學的調査發掘」(上), 『考古學史研究』9(2001.5) 66~74쪽 참조.

27 세키노의 글 5편을 비롯해 1913년과 14년 두 해에 걸쳐 발표된 고구려 고분벽화 관련 소식과 소개 및 보고 등만 18편에 달한다.

유적으로 강조하였다. 그는 고대시기를 전성기로 보는 한국 미술사에 대한 자신의 식민사관을 더욱 공고히 하기 위해, 고구려 고분벽화를 '장려화미壯麗華美'하면서 '웅혼'한 수법과 특유의 '호쾌한 기상'을 지닌 것으로 높게 평가한 것이다. 고구려 고분벽화에 대한 세키노의 이러한 평가는 박종홍에게 계승되어, "동양의 정신과 기교의 결정結晶으로 이룩되고" "북방의 순무풍적純武風的 웅혼한 기운을 나타낸" 회화로 선양된다.[28]

일제강점 후기

통감부시기와 일제강점 초기를 통해 일본인 관변학자들에 의해 시작된 한국 회화사 연구는 1928년 서화가 오세창에 의해 삼국시대에서 조선말기까지 역대 화가에 관한 문헌기록을 집성. 편술한 『근역서화징』(계명구락부)의 출판으로 회화 흐름의 전체적인 윤곽과 골격을 열람할 수 있게되었다. 1916년 1월 초부터 『매일신보』에 장지연이 「송재만필松齋漫筆」이란 제명으로 조선시대 여항의 '기재준사奇才俊士'들의 전기를 연재하면서 김명국, 최북, 김홍도, 장승업, 임희지, 이재관 등의 화가들도 다루었으나, 근대 이전의 일화 중심 소전식小傳式 화인전의 차원에서 서술된 것이다. 그러나 『근역서화징』은 화가 관련 기록자료집으로서의 기능적 측면도 크지만, 열전을 편년체식으로 열람하는 구사학의 방법을 통해 '한국회화사'의

28 박종홍, 「조선미술의 史的 고찰 6-고구려시대의 회화」 『개벽』 27(1922.9) 26쪽 참조. 삼국시대 미술을 12회에 걸쳐 연재한 박종홍은 이 글에서 고구려 고분벽화의 변천발전을 사실적 기교의 우열에 의거하여 파악하였다.

시기구분을 시도하는 등, 통사적 구도를 제시한 의의를 지닌다.[29] 1909년 오오카에 의해 처음 시도되기는 했지만, 조선시대를 태조와 명종, 숙종조를 기점으로 상·중·하로 나누어 편술 한 3분기법은 이 분야 최초의 개설서인 이동주의 『한국회화소사』를 통해 계승 발전되어 지금까지 영향을 미치고 있다.[30] 그리고, 『근역서화징』에 수록된 자료와 고평된 내용을 확인·수정·보충하면서 한국 회화사 연구가 성장했다고 봐도 좋을 만큼 필휴의 참고서적으로 기여한 바 크다.[31]

한국인 최초로 동경미술학교에서 서양화를 전공한 고희동은, 1925년 솔거와 담징을 비롯하여 자랑할 만한 우리의 화가 13명에 대해 언급한 글에서, 정선을 '진경 사생'의 효시로, 김홍도를 '풍속 사생'의 효시로 처음 서술하였다.[32] 그는 정선에 대해 "진경을 사생하여 일가를 자성自成하였고 조선의 각처를 많이 사생했으므로 풍경을 사생한 화가로는 겸재가 비롯이니라" 했고, 김홍도에 대해서는 "풍속 즉 당시 사회의 현상을 묘사하였으니 현대의 실제를 사생한 화가로는 단원이 비롯이니라"고 하여,

29 아버지 오경석을 통해 조선시대의 서화 수집과 감평 전통을 계승한 오세창은, 솔거 이래 우리 서화가의 혈통과 자취를 증험하고 그 맥을 이어가게 하기 위한 신전통주의적 족보의식에서, 1917년 『근역서화사』란 제명의 필사본으로 1차 편집하고 1927년 완성한 것을 최남선의 권유에 의해 활자본으로 발간한 것이다. 홍선표, 「한국미술사학의 초석: 오세창(1864~1953)의 『근역서화징』」 『위창 오세창』(예술의 전당, 2001) 198~201쪽 참조.

30 安輝濬의 『한국회화사』(일지사, 1980)에서의 4분기법도 이러한 3분기를 토대로, 후기를 한 번 더 나누어 말기를 첨가한 것이다. 조선시대 회화사를, 임진왜란 또는 숙종조를 분기점으로 하여 전후기로 나누는 2분기법은 남북이종론에 의거한 것으로, 세키노의 『朝鮮美術史』(조선사학회, 1932)에서 본격적으로 제시되어, 1930·40년대의 고유섭과 안확, 윤희순, 최남선을 거쳐 1950·60대의 최순우와 김원용 등의 조선시대 회화 관련 논고와 한국미술사 개설서로 이어졌다. 김용준은 『朝鮮美術大要』(을유문화사, 1949)에서 조선전기를 북화풍 시기로 보고, 후기를 다시 영정년간의 남북화혼용법과 순조조 김정희 이후의 순남화풍으로 나누어 개관하기도 했다.

31 홍선표, 「한국미술사학의 초석: 오세창의 『근역서화징』」 참조.

32 고희동, 「조선의 13인 화가」 『개벽』 61(1925.7) 참조.

진경산수화와 풍속화를 서구적 모더니즘에 수반된 근대주의적 사회진화론 이념 내지는 근대의 사생적 리얼리즘 관점에 의해 처음 개진한 의의를 지닌다.[33] 고희동은 회화를 선양하기 위해서는 "역사상의 문구나 전하는 이야기만으로는 그 작품의 위대한 정신과 신묘한 착상을 알아낼 수 없다"고 하면서 실물과의 직접적 교감을 통해 추구할 것을 강조하기도 했다.

고희동의 이러한 언술은 세키노도 『조선미술사』에서 "영조. 정조조의 문예부흥과 더불어 배출된 거장명가"로 "조선의 진경을 그리고 스스로 일가를 이룬" 정선과 "조선의 하층사회의 풍속을 경묘쇄탈하게 그린" 김홍도 등을 꼽았다.[34] 그는 또한 조선시대 초상화의 사실력을 높게 평가하여 "중국과 일본 화가를 능가"하는 "특수하게 발달"한 것으로 보았다.[35]

이러한 관점과 서술방식은 솔거에서 장승업까지 18인의 명화가전을 1937년 12월 『조선일보』에 연재한 문일평의 「조선화가지朝鮮畵家誌」 '화종

33 고희동은 1935년에도 『중앙』에 4회에 걸쳐 「근대조선미술행각」이란 제명으로 "우리 미술사의 기초를 세워준" 오세창의 『근역서화징』을 토대로 조선시대 화가들을 시대순으로 간략하게 소개한 바 있다. 그는 이 글에서 정선에 대해 다음과 같이 서술했다. "이 분은 500년간 화가 중에 가장 까닭이 있는 대가이다. 우리의 산천 풍경을 사생을 한 이다. 풍경을 사생한 화가로는 비조가 된다. 금강산을 비롯하여 각처 명승을 안 그린 데가 없다. 그럼으로 그의 寫意 그림도 타인과 다른 점이 많다. 특별히 용하다. 그 화경을 말하면 필세가 준건하여 자유롭고 독창적 기분을 표현하였다. 순연한 조선적 정취가 있다." 그리고 김홍도에 대해서는 "近古의 제 1대가"로 꼽으면서, "당시의 풍속도를 그렸는데, 그 인체의 활동하는 기분은 참으로 탄복하지 않을 수 없다"고 했다. 고희동, 「근대조선미술행각」4, 『중앙』3-4(1935.4) 57, 61쪽 참조.

34 關野貞, 『朝鮮美術史』(朝鮮史學會, 1932) 262~265쪽 참조.

35 그러나 세키노는 이 책의 '총론'에서 관학적 계몽주의와 일본적 오리엔탈리즘에 기초한 식민주의 사관에 의해 불교미술이 꽃핀 통일신라시대를 '미술의 극성시대'로, 조선시대를 '미술의 衰頹시대'로 규정하고, 제7장 13절인 '조선시대-회화' 총설 부분에서 후기에 이르러 청조 회화의 영향이 농후해지고 남종화가 오로지 화단을 점령함에 따라 끝내 국민적 화풍이 일어나지 못했다고 하면서, 이는 임진병자 전란후 국가의 원기와 국력이 쇠진되고 정쟁으로 혼란했기 때문으로 그 부진. 타락은 당연한 결과라 하였다.

畵宗 정선'과 '화선 김홍도'에도 보인다. 윤희순도 1940년경 집필한 것으로 보이는 「조개속의 진주」에서 진경산수를 '향토의 자연'을 그린 '조선 풍경 사생'으로 보고, 정선을 "남화의 중국적인 기법을 완전히 극복하고 향토적인 산수화를 개척한 진정 생명 있는 예술가이며, 조선 풍경을 처음으로 사생한 천재"이면서 "근대 조선 산수화의 비조"로 높게 평가했다.[36] 그러나 윤희순은 정선의 '사생'을 "서양류의 사실적 의미와 달리 사의적 사실"로 설명함으로써, 조선향토색론과 결부된 동양적 모더니즘의 관점에서 새롭게 인식하려고 했다.

1930년대에 이르러 이왕가박물관 소장품 사진첩 서화편과 함께 총독부박물관 소장품도 포함된 『조선고적도보-14(서화)』와 같은 대형 화집이 발행되었으며, 애호가들을 위해 고서화전시회 도록이 처음으로 나왔다. 고서화 전시는 1909년 5월에 공개된 이왕가박물관의 상설전 또는 11월의 개관 기념전을 통해 처음 이루어졌으며, 이 분야만의 전시회는 1910년 3월 광통관에서 일본인 주도로 열린 「한일서화전람회」가 효시였다. 그리고 해외전시회는 1931년 3월 국민미술협회 주최로 동경부립미술관에서 개최된 「조선명화전람회」가 처음인데 이때 도록도 발간되었다.[37] 세키노가 전시

36 윤희순, 『조선미술사연구-민족미술에 대한 단상』(동문선, 1994) 266쪽 참조. 윤희순은 풍속화가로 김홍도 보다 신윤복을 주로 거론했다. 그는 「조선미술계의 당면문제」(『신동아』1932.6)에서 "미술의 생활화는 신혜원의 풍속도에서 볼 수 있다. 그의 풍속도는 조선민족의 생활기록이다. 미술이 생활의 표현이라는 것을 가장 명쾌평이하게 보여주었다. 단연코 산수·화조를 떠나 인생생활의 사실적 표현에 경도하였으니, 그의 작품을 통하여는 조선민족의 정조와 피가 흐른다. 愚劣한 미술가들이 唐畵, 南畵를 복사하고 유희하는 중에서 민족미술가 신혜원은 조선을 들여다보고 느끼고 표현하였다. 김단원은 동양화의 서양화적 사실에 성공하였고, 신혜원은 동양화의 조선화와 미술의 생활화를 실현한 제일인자이다. 사실주의적 기교. 미술의 생활화 및 조선화의 형식 등은 조선 현미술가들의 연구 계승할 문제이다."라고 했다.

37 『조선명화전람회목록』에 수록된 도판은 김상엽·황정수 편, 『경매된 서화-일제시대 경매도록 수록의 고서화』(시공사, 2005)에 영인되어 있다. 1933년 세키노 편저로 聚樂社에서 나온 『朝鮮名畵集』은 이 전시회 도록을 토대로 이루어진 것으로 보인다.

위원장으로 주관한 「조선명화전람회」에는 이왕가박물관의 명품 중심으로 총독부박물관과 〈몽유도원도〉와 같은 개인 소장의 대표작들이 출품되었다. 당시 총독부박물관 감사鑑査위원이던 아유가이와 경성제대 동양미술사교수 다나카 호오조田中豊蔵가 조선측 위원으로 참여한 것으로 보아, 주로 이들의 안목에 의해 선정된 것으로 보인다. 국내에서는 1938년 11월 8일부터 5일간 오봉빈의 조선미술관 주최로, 개인 애호가들이 소장하고 있는 고화 70여 점을 모아 전시하면서,[38] 『조선명보전람회도록』을 발간하였다.

1930년대는 동양 전통과 고전에 대한 재평가와 더불어 국학=조선학이 진흥되던 시기로, 고유섭이 1920년대 후반 경성제대에서 한국인 최초로 근대적 방법론에 의해 미학미술사를 전공하고 연구 활동을 시작한 때이기도 하다. 그런데 고유섭은 일본인 관학파 연구자들에 의해 부각된 건축(탑파) 및 불상과 청자 연구에 치중하여 두드러진 성과를 냈지만, 회화사에서의 연구 업적은 빈약했다.[39] 고유섭의 회화사 연구는 당시 송화宋畵를 최상의 고전으로 보던 명화관名畵觀에 토대를 두고, 이들 화풍과 관련이 있는 고려의 화적과 조선전기의 화가에 대해 문헌기록에 주로 의거하여 고찰한 한계를 보인다. 그가 경성제대 조수시절 규장각의 도서 129종에서 발췌하여 필사본으로 만든 『조선화론집성』(유고를 1965년 고고미

38 이 전시회는 경성제대 철학과 교수로 고증학 연구의 대가인 후지쯔카 지카시(藤塚鄰)가 고문을 맡았는데, 특히 1935년 제출된 그의 동경제대 박사학위 논문인 『朝鮮朝に於ける淸朝文化の移入と金阮堂』은 金正喜의 학예세계와 청조문화와의 관계를 실증적으로 밝힌 뛰어난 선구적 업적으로 평가된다.

39 홍선표, 「한국회화사 연구 30년:일반회화」 26~27쪽과 「한국회화사연구 80년」 21~22쪽 참조. 고유섭의 한국미술사 연구 업적 및 성과에 대해서는, 우현선생 탄신 100주년을 맞이한 한국미술사학회 심포지엄에서 장르별로 장남원(도자), 정우택(불교미술), 박경식(탑파), 김홍남(회화)에 의해 정리되었다. 『미술사학연구』 248(2005.12) '우현 고유섭과 한국미술사연구'의 제 논고 참조.

술동인회에서 유인본으로 발간)도 고려와 조선전기 기록을 중심으로 이룩된 것이다. 회화 관련 문헌사료의 확충과 고증에서 선구적인 성과를 보이기도 했고,[40] 동양 3국간의 교류 관계를 규명하기 위해 전파론적 시각에서 한중, 한일간 회화교섭에 주목하는 등, 연구 시야의 확장에 개척적인 업적을 남긴 바 있다. 그러나 회화사의 통사적 인식은 조선 후기 회화를 타락한 것으로 본 그의 「조선의 회화朝鮮の繪畵」(1940)에서 알 수 있듯이 오오카와 세키노 및 아유가이의 유교 쇠망론과 이조회화 퇴조론에서 크게 벗어나지 못한 것으로 파악된다.[41]

고유섭이 오리엔탈리즘과 계몽주의를 일본식으로 재생산한 일본인 관학파의 관점에 토대를 두고 한국미술사 연구에 새 지평을 열었다면, 국학파인 안확은 1940년 5월 1일부터 13회에 걸쳐『조선일보』에 발표한 「조선미술사요朝鮮美術史要」를 통해 '한국회화사'를 수용주체적 입장에서 미숙하나마 좀 더 발전적으로 서술하고자 했다.[42] 특히 1915년 「조선의 미술」(『학지광』 5호)에서 '미술부진의 원인'을 유교사상으로 보고 이에 대해 '조선인의 대원수'라고까지 매도했던 종래의 부정적 인식에서 벗어나, 불

40 특히 그는 1939년과 40년에, 작가론의 학술적 연구에서 공민왕과 안견, 강희안, 정선, 김홍도의 전기적 사실 확인 등을 통해 선구적 업적을 적지 않게 산출했다. 김홍남, 「고유섭과 한국회화사 연구」 67~76쪽 참조.

41 한국회화사에 대한 고유섭의 이러한 식민주의 사관적 인식은, 그의 훈도를 받은 한국미술사 연구 1세대인 황수영(불교조각사) 진홍섭(불교미술, 공예사) 최순우(도자, 공예사)로 이어져, 회화사 연구가 타 분야에 비해 부진을 면치 못하게 되는 요인으로 작용했다. 고유섭의 회화교류에 대한 관심은 동경미술학교 와키모토(脇本十九郎)교수가 周文의 渡鮮 사실을 『조선왕조실록』에서 발견하고 일본 수묵화의 기원을 조선초기 회화와의 교류를 통해 규명하고자 한 논고(1934)에 자극을 받은 것이 아닌가 싶다.

42 안확은 삼국시대에서 조선시대 까지 회화의 흐름을 당시 일본 미술사 조류의 분석틀로 사용되던 사실주의와 이상주의의 계기적 변화 속에서 이해하고자 했으며, 각 시대별 '意想'의 차이에서 비롯된 것으로 파악했다. 홍선표, 「한국회화사연구 30년:일반회화」 27~28쪽 참조.

교의 폐단을 일소하기 위해 새롭게 진흥된 이념으로 새롭게 평가했으며, 학문의 대흥과 더불어 문인화를 유행시키면서 조선시대 미술 가운데 회화가 가장 발달하는 데 주도적 역할을 한 것으로 보았다. 시인. 학자들은 산수간에서 자연을 벗삼아 풍류를 즐겼기 때문에 화면 전체에 멋의 활기가 넘치게 되었고, 이러한 이상주의 경향은 김홍도와 장승업의 사실주의에 의해 타파되었으나 외형적 기교에 빠져 정신이 소외된 채 신시대화로 전환되었다고 서술했다. 안확의 이러한 인식은 유교사상과 조선시대 회화에 대한 긍정적 시각과 함께 이 시기 회화사을 주체적. 발전적 관점에서 보고자 했다는 점에서 의의를 지닌다.

이처럼 안확이 유교사상과 함께 아마추어적인 문인화와 좀 더 전문화된 이상주의적 '정화正畵'를 주관주의 또는 정신주의와 결부된 조선시대 회화의 주류로서 새롭게 인식한 관점은, 1930년대의 서구적 근대의 초극과 대동아공영 체제구축의 내구성 강화를 위한 동양주의=흥아주의에 수반되어 풍미한 신남화론에 의해 대두된 것으로 생각된다.[43] 한국에서의 신남화론은 미술평론가로도 활동한 이태준과 김용준 등에 의해 전개된 것이며, 근대초기의 객관성을 중시하던 계몽주의적 '구화歐化주의'에 의해 매도되던 남종문인화가 서구의 신흥미술로서 부각된 후기인상주의 및 표현주의의 주관주의 또는 정신주의 사조와 동등하거나 우월한 근대적 가치를 지닌 것으로 재평가되면서 동양적인 미술로서 강조된 것이다. 이태준은 이러한 신남화론적 관점에서 선비들의 아취 풍기는 사군자와 수묵화를 고도의 교양과 문화를 지닌 것으로 높게 평가했고, 신운이 넘치는 필의를 지닌 김정희를 가장 숭앙했으며, 김용준도 "동서고금을 통

43 홍선표, 「'한국미술사' 인식틀의 비판과 새로운 모색」, 298쪽 참조.

하여 회화의 최고 정신을 담은 것이 남화"라고 했다.[44]

맺음말

지금까지 살펴보았듯이 '한국회화사'가 '미술사학'이란 근대적 학문체
계에서 언설을 조직하며 수립되기 시작한 것은 1909년경으로, 식민지 조
선의 지식을 고고미술품을 통해 이용하기 위해 설립된 박물관과 고적조
사에 수반되어 태동하였다. 통감부시기와 일제강점 초기에 오오카 쯔토
무와 아유가이 후사노신, 세키노 타다시와 같은 일본인 관변 연구자들에
의해, 서구의 근대적 장르로 제도화된 '미술'과 '회화'의 개념과 범주에서
작품을 대상으로 한 양식 비교와 특징 및 변천에 대한 '과학적' 연구가
시작되었으며, 유교폐해론 및 이조미술황폐화론과 함께 조선시대 회화를
퇴조한 것으로 보는 식민사관을 반영한 통사적 개설이 이루어진 것이다.
회화사에서의 이러한 식민사관은 서구 식민 담론의 수용과 재생산에 따
른 근대 일본의 관학적 계몽주의와 오리엔탈리즘에 수반하여 '한국미술
사'의 변천을 불교미술의 성쇠에 초점을 두고 서술한 세키노 타다시의 관
점에서 발화된 것이다.

특히 식민사관의 영향으로 야기된 조선시대 회화에 대한 부정적 인식
은 타 분야에 비해 연구 부진을 초래했지만, 모더니즘과 내셔널리즘과 같
은 근대 담론의 심화와 함께 1920년대 중엽 이후, 고희동과 윤희순 등에

44 홍선표, 「이태준의 미술비평」 『한국 현대미술의 단층:석남 이경성 미수기념논총』(삶과 꿈, 2006.2)
65~79쪽 참조.

의해 정선의 진경산수화와 김홍도. 신윤복의 풍속화가 현실 및 사실주의와 조선적 특징이란 측면에서 부각되기 시작했다. 그리고 1930년대부터는 '홍아주의'와 표현주의에 수반된 동양적 모더니즘과 신남화론의 풍미로 문인화의 재조명과 더불어 조선시대 회화에 대한 긍정적 인식과 이 시기 회화사를 주체적, 발전적으로 보려는 시각이 대두되었다.

이와 같이 한국회화사 연구는 통감부시기와 일제강점기를 통해 서구에서 기원하고 근대 일본에 의해 재생산된 '미술'과 '회화'의 범주와, '과학적' 미술사학과 식민 담론, 근대 담론, 근대초극 담론에 수반되어 태동했으며, 이러한 방법론과 관점이 해방이후 민족주의 또는 내재적 발전론에 의거한 회화사연구와 서술의 규율로 오랫동안 작용하게 된다.

한국미술사학의 과제,
새로운 방법의 모색

머리말

식민지 근대학문으로 성립된 한국미술사학이 1960년 8월 15일 학회를 조직하고 자립적인 발전을 도모한지 반백 년이 지났다.[1] 고유섭 (1905~1944)의 타계로 미술사학 전공 출신자 한 명 없이 동인회 형태로 시작한 한국미술사학회가 이제 교수와 박사학위 소지자 정회원 139명 (2021년 현재 242명)의 학술단체로 크게 성장했으며, 연구물 산출량에서도 양적·질적으로 엄청난 발전을 이루었다. 그리고 무엇보다 지난 반세기 사이 연구 환경의 변화는 문명사적 전환이란 창상滄桑의 극변에 가까운 것이었다. 특히 정보통신기술의 혁명적 발전으로 사유와 지각의 융합 혹은 호환이 사이버공간에서 현실화됨에 따라 종래의 지식 개념은 물론 그 생

이 글은 2010년 10월 한국미술사학회 창립 50주년 기념학술대회에서 발표하고 『미술사학연구』 268(2010.12)에 게재한 것이다.

1 한국미술사학회 역사는, 한국미술사학회 편, 『한국미술사학회 50년사』(도서출판 고호, 2010) 참조.

산 및 소비 방식에 획기적인 변모를 초래하고 있으며, 기존 학문 체계의 변동을 불러오고 있다.[2]

미술사학이 속해 있는 인문학은 근대 자연과학의 확립에 수반되어 연구와 탐구행위의 '인문과학'으로 형성되면서 인간의 사유와 표현과 삶의 현상들을 분석과 증명의 대상으로 분과화하여 확실성과 엄밀성, 객관성, 보편성을 지향하는 근대적인 지식체계 구축에 기여해 왔다. 그러나 '인문과학'의 분과화에 따른 지나친 학문적 구획화로 우리의 삶을 전체적이고 총체적으로 이해하고 파악하는 데 장벽이 되고 있다. 더구나 우리의 삶과 세계의 종합적 표현이며 재현으로, 이성과 감성, 정신문화와 공간 및 물질로 구성된 복합적 산물이며 직접적인 증거물인 미술을 대상으로 한 미술사학이 문헌학에 기반을 두고 전개된 문·사·철 중심 '인문과학'의 소분류 학문으로 인식되고 있다. 이러한 인식은 시각적으로 재현된 형상인 이미지像를 비지성적으로 보거나, 문자의 하위 또는 부차적 가치로 본 문자의 배타적 지배와 분과화(이성과 감각, 정신과 물질, 본질과 현상 등을 분리하는)의 이분법적 위계질서에서 연유된 것이 아닌가 싶다.[3] 이미지도 문자와 마찬가지로 사유 수단의 형식이며 체계이면서 의사소통의 매체로 문자 못지 않게 인간의 인지 및 감각 경험과 구조에 심층적 변화를 초래하였고, 인류 문명의 사회문화적 변화를 촉발하거나 그 변천을 반영해 왔다.

2 유전공학과 나노기술, 로봇공학의 급속한 진전은 인간지능을 압도하는 상상할 수 없는 능력을 지닌 인공지능의 출현을 가능케 하고 그렇게 되면 만물의 영장이던 인간종의 위상에 근본적인 변화와 함께 그 진화의 역사가 폐기될지도 모른다는 불안한 예상도 나오고 있다.

3 시각적으로 재현된 형상 또는 외적으로 표출되고 사물화된 像으로서의 이미지 개념과 범주에 대해서는, 원승룡, 「상과 그림의 존재론」『범한철학』 55(2009.12) 427~434쪽 참조. 이미지와 문자의 권력 관계에 대해서는, 한철, 「이미지, 문자, 권력」『뷔히너와 현대문학』 34(2010.6) 301~318쪽 참조.

알려져 있듯이 형상을 통해 의사소통과 정보 및 의미 전달, 세계 인식과 투영 및 표출의 기능을 지닌 이미지는, 문자보다 훨씬 앞서 문화 생산과 소비의 대종을 이루었다. 문자 발생 이후에도 존재와 인식의 메타포적 대체관계를 형성하는 유사체와 의미체로서 중요한 역할을 해왔다. 특히 근대 이후 문화는 점차 시각화되었고, 이제 영상매체가 현대인에게 더 많은 영향을 주고 있다. 시각적으로 빨리 느끼는 매체를 선호하게 됨에 따라 시지각적 자극이 청각적 자극에 비해 580배나 많은 정보를 처리한다고 말한 맥루한도 예견했듯이 형상과 도상·영상기호가 언어기호를 능가할 것이라는 믿음이 확산되고 있는 것이다. 현대 문화예술 영역의 중심 코드가 '언어학적 전환'에서 '기호학적 전환'을 거쳐 최근 '이미지적 전환' '아이콘적 전환' '그림적 전환'과 같은 '시각적 전환'으로 규정되기도 한다.[4]

자연과학에 의한 '인문과학'의 분과 전문성에서 이제 첨단 기술과학에 의한 정보화와 융복합시대, 시視문화시대를 맞아 인문학도 미술사학도 혁신적 대응이 요구된다. 특히 예술 및 기술과 인문학이 결합된 미술사학은 기존의 파인 아트적인 '인문학의 꽃'에서 정신문화와 시각문화, 물질문화를 포괄하는 통섭적 지식 패러다임으로 거듭나기 위한 새로운 방법의 모색이 필요하다.

방법은 어떤 목적을 수행하는 데 필요한 대책으로, 우리들은 더 좋은 삶을 위해 더 좋은 방법을 생각하고 사용한다. 새로운 연구와 지식은 새로운 방법에 의해 탄생하며, 방법이 정체되면 연구도 지식도 정체된다. 학문의 존립과 발전을 위하여 방법의 논의는 필수적이며, 이러한 방법론

4 김윤상, 「이미지학의 정립을 위한 이론적 토대연구」『카프카 연구』19(2008.12) 105~107쪽 참조.

은 새로운 시대적 문제의식으로 기존의 방법을 성찰하고 포월抱越하는 방향에서 궁리되어야 한다. 그리고 방법론은 누가 별도로 발전시키는 것이 아니다. 연구자 누구나 방법론의 향상에 책임을 나누어져야 하는 것이다.

융복합시대와 한국미술사학의 진로

산업화 시대에 구축된 '인문과학'이 현재 맞고 있는 '위기'는 외부와 내부적으로 여러 요인이 있겠지만,[5] 무엇보다도 문명사적 대세인 정보화와 융복합 시대로의 패러다임 전환에 대한 수구적 태도에서 초래된 것이 아닌가 싶다. 정보화시대는 컴퓨터와 디지털화 등의 첨단 기술과학에 의해 도래되었으며, 이에 따른 지식 생산과 소비 방식의 변화로 '융합'과 '통섭'을 화두로 한 새로운 학문 체계와 방법이 요구되고 있다. 생산력 창출에 결정적으로 작용하는 정보화로 집약되는 기술과학의 가속화 경향과 복합문화화의 경향이 일반화되고 필연화되는 환경에서 기존의 근대적인 분류와 체계로는 점차 생존하기 힘들 수 있기 때문이다.[6]

5 인문학의 위기는 대체로 신자유주의 시대 세계화의 무한경쟁적 시장논리에 의한 실용성 중시의 외부적 요인과, 현실 문제와 유리된 학문의 귀족화·전공화, 그리고 환원주의의 '분석적 병' 등의 내부적 요인으로 진단되고 있다. 이선관, 「'인문학의 위기' 무엇이 문제인가」 『강원인문논총』 18(2007.12) 203~226쪽 참조.

6 이러한 문제의식으로 10년 전에 집필한 홍선표 「'한국미술사' 인식틀의 비판과 새로운 모색」 『미술사논단』 10호(2000.8) 304쪽에서 "한국미술사가 21세기의 문명사적 전환기를 맞아 생존 경쟁력을 갖추면서 새롭게 구성되기 위하여 전공 학문틀을 유지하되 기존의 구획적 분과학문 지식 생산체계의 간극을 뚫고 학제적·협업적 방향으로 추구되어야 한다"고 주장한 바 있는데, 여기서는 그동안의 문명사적 진화와 변화의 심화에 따라 진로 문제를 좀 더 강조하여 논의한다.

인문학은 자체로서 가치 있는 것이 아니라, 기존의 사고와 방법을 성찰하는 본성을 통해 우리 삶의 전체적인 방향을 제시하고 학문의 구심점을 제공할 수 있어야 생명력을 지닐 수 있다고 본다. 근대적으로 세분화된 전공과 파편화된 지식 생산구조로는 과거와 지금의 삶의 경향과 융복합 또는 간間학문적 영역을 사유하기 힘들다. 문자로 기록된 문헌에 의존하는 문·사·철 중심의 인문학으로는 더욱 그렇다.

이처럼 정보화와 융복합 시대로의 패러다임 전환은, 한 분야만의 문제가 아니라는 인식과 함께 전통적인 학문 분류로는 대응할 수 없다는 문제의식이 대두되어, 많은 영역의 지식과 정보를 통합하고 소통하기 위한 다多학문적 또는 학제적 연구의 필요성이 강조되고 새로운 인문학이 모색되고 있다. '표현인문학' '문화인문학' '응용인문학' '사회인문학' '도시인문학' '탈경계인문학' 등이 그것이다.[7] 이들 신新인문학의 대안들은, 정보화와 융복합적 환경에서 인간과 세계를 다양한 관점에서 통합적으로도 이해 가능하게 하는 지적 패러다임을 창출하고 제공하려는 데 주안점을 두고 있는 것으로 보인다. 변화된 사회 환경 속의 새로운 인간 규범과

7 정대현 외,『표현인문학』(깊은 샘, 2000); 김영건,「표현인문학의 빛과 어둠」『신학과 철학』3(2001.12)211~228쪽 ; 이상엽,「문화인문학-인문학의 문화학적 기획」『해석학연구』8(2001) 117~153쪽 ; 박여성,「응용인문학의 문화학적 토대를 위한 구성주의적 제안」『텍스트언어학』20(2006) 115~142쪽 ; 김상원,「볼로냐 프로세스 통해서 보는 실용인문학의 가능성에 대한 연구-인문학의 '문화적 전환'에서 문화산업까지」『독어교육연구』30(2007.8) 353~375쪽 ; 백영서,「사회인문학의 지평을 열며-그 출발점인 '공공성의 역사학'」『동방학지』149(2010.3) 1~27쪽 ; 김명림,「사회인문학의 창안:'사회의 인문성' 제고, '인문학의 사회성' 발양을 향한 융합학문의 모색」『동방학지』149(2010.3) 27~81쪽 ; 유권종,「비교인문학의 방법과 방향」『철학탐구』27(2010.8) 1~27쪽 ; 안상경·박범준,「인간을 위한 도시재생과 응용인문학의 실천」『인문콘텐츠』18(2010.8) 257~276쪽; 김동윤,「창의적 미래 도시문화공간 구축을 위한 "도시인문학"의 학문적 기반 심화 연구-횡단의 세미오시스와 문화기호생태계 고찰-」『기호학연구』27(2010.8) 297~328쪽 ; 이준서,「탈경계의 은유:인터페이스-인문학의 지평 확장을 위한 제언」『브레히트와 현대연극』23(2010.8) 223~247쪽 등 참조.

공존을 새로운 기초 위에서 세우려는 현실적인 효용성과 실천성을 반영하고 있는 것이다.

이처럼 인간과 세계에 대한 새로운 지식 유형은, 인간의 자기 이해와, 인간이 세계와 관계를 맺는 방법적 틀이며 인간의 환경과 삶의 총괄적 개념인 '문화적 전체'로서의 '문화적 전환' 또는 문화학적 기획을 통해 주로 논의되고 있다.[8] '문화적 전체'란 고급과 교양적 개념으로서의 특권화·위계화된 분야적 문화로서가 아니라, 인간이 만들고 소비한 정신적·물질적 산물과 방식의 총칭이며, 집단적으로 구조화된 의미 및 지식으로, 그 (생명)환경을 하나의 유기체적 전체로서 보자는 것이다. '인문과학'의 세분화와 전문화로 인한 분절적 사고(방법)와 파편화된 지식으로는 인간과 환경의 전체적인 현상과 문제를 설명하고 해결할 수 없기 때문에, 문화를 인간의 생명 활동 및 현상의 총괄적 개념에서 통합적으로 파악하자는 것이 아닌가 싶다. 다시 말해 부분적 전문성으로 유기적 전체를 통일적으로 볼 수 없기 때문에, 분과 학문의 구분을 넘어 상호 소통하며 횡단하거나, 다학문적 또는 간학문적 영역으로 혼합된 새로운 사유체계로 추구하자는 것이라 하겠다.

8 1960년대에 영국의 버밍엄학파에 의해 새로운 지적 패러다임으로 등장한 '컬처럴 스터디즈(문화연구)'는, 인문과학의 중추적 분과인 문·사·철에서 연구주제의 새로운 확장과 통합적 연구 방법 및 영역으로 '문학론'(문학), '신문화사'(사학) '문화학'(철학/독일어권)이란 이름으로 1990년대 후반 이후 대두되었고, 사회과학에서도 '문화적 전환'을 화두로 문화사회학이 활발하게 전개되고 있다. 그러나 이들 명칭의 정의나 개념적 함의, 이론적·방법적 스펙트럼이 다양하여, 여기서는 문화 전체를 다루는 학이란 의미로 쓰기로 한다. 각 분야의 문화연구 동향에 대해서는, 이상엽, 위의 논문 117~153쪽 ; 신응철, 「문화철학과 문화학」 『철학탐구』17(2005.12) 405~430쪽 ; 송효섭, 「문학연구의 문화론적 지평」 『현대문학이론연구』27(2006.9) 5~22쪽 ; 천정환, 「'문화론적 연구'의 현실인식과 전망」 『상허학보』19(2007.2) 11~48쪽 ; 임상우, 「역사학에서의 문화적 전환-신문화사 대두의 사학사적 검토」 『서강인문논총』 14(2001.6) 205~227쪽 ; 마크 포스터(조지형 역), 『포스트모던시대의 새로운 문화사』(이대출판부, 2006) ; 최종렬, 『사회학의 문화적 전환』(살림, 2009) 등 참조.

미술사학은 시각예술과 그 이미지를 대상화한 학문이다. 파노프스키에 의해 기반이 마련되기도 했지만, 미술사학 자체가 일종의 간학문적이며 다학문성을 지니고 있는 것이다. 미술사학은 시각예술 현상을 역사적으로 이해하고 체계화하는 것인데, 그 대상물은 인지적·이념적·종교적·윤리적·미학적·정치적·사회적·경제적·기술적·재료적·공학적 등등의 요소와 방식으로 이루어진 혼합적 유기체이면서 융복합적 매체라 하겠다. 우리가 시각예술과 그 이미지를 통해 알 수 있고, 느낄 수 있고, 만들 수 있는 모든 것이 전체적 문화 활동의 소산이며, 따라서 미술사학 속성 자체가 문화학적이며 통섭적 지식 유형인 것이다.

이러한 미술사학이 서구에서 근대적인 분과 학문으로 성립된 것은, 예술이 중세의 종교를 대신하여 '숭배'되고 '신성화'되는 데 있어 그 관념 체계의 기반을 제공하고, 국민국가의 형성및 성장과 결부되어 '국민'의 교양과 취미와 인격을 향상하고 정서를 순화하는 분야로서, 그 창조적 본질과 행동을 역사적으로 연구하는 특별한 지위를 부여받으면서 부터였다.[9] 미술은 지식인들의 엘리트주의와 고급 정신문화, 자유(자율)예술론 등과 결합하여 순수미술 개념을 탄생시켰고, 미술사학은 이들 가치를 생산하고 유포하는 학문으로 구축된 것이다. 특히 지방분권주의에 의한 분열과 정치적 후진성, 시민계층의 미성숙 등을 극복 과제로 안고 있던 근대 독일에서 민족의 통합과 정신력 향상을 위해 1860년대에 대두된 국민문학사의 일국주의와 자국중심의 관점을 반영하여 '문화'와 '역사'와 '민족'을 결합한 예술사를 진작시켰으며, 더 후진적인 근대 일본에 의해 국수

9 松宮秀治,『藝術崇拜の思想-政教分離とヨーロッパの新しい神』(白水社, 2008) 109~173쪽 참조.

적인 황국사관과 밀착된 국사형 미술사학으로 특수화된 바 있다.[10]

한국미술사학은 이러한 국수적인 일국주의 미술사학을 기반으로 식민사관과 반反식민사관의 길항관계를 통해 수립되었고, 1970년대 이후 개별 작품의 자율적 형식주의 양식분석 방법을 토대로 급성장하여 대학의 전공 분야로 제도화되며 확산되었다.[11] 국사학의 일부로 우리 민족의 미적 창조력과 지혜와 재능을 역사적으로 이해하고 체계화하는 학문으로 확립된 것이다. 그리고 민족 문화의 '꽃'을 대상으로 '위대한 국사'를 빛나게 하는 학문으로 위상을 높여왔다.[12]

지금까지 한국미술사학의 연구 경향과 관념은 이처럼 고급 정신문화와 엘리트 민족의식과 결합된 예술숭배 사상과, 순수미술 개념 중심으로 형성된 근대 미술사학의 맥락에서 일국사로서 전개되고 구축되었다고 볼 수 있다. 그리고 문헌 텍스트 중심으로 구성된 국사학의 보조 학문으로

10 松宮秀治, 위의 책, 174~198쪽과, 후지하라 사다오(藤原貞郞), 「동양미술사학의 형성과정에서 역사관·문화적 가치관」(안재원 역) 『미술사논단』20(2005.6) 360쪽 ; 佐藤道信, 『明治國家と近代美術-美の政治學』(吉川弘文館, 1999) 124~131쪽 참조. 근대 일본은 '공공심' '시민정신' '공화주의' 등과 결부된 서구 애국심(patriotism)의 지적 전통도 내셔널리티에 경도된 호전적·편파적 애국심으로 조성하여 주변국에 영향을 끼친 바 있다. 근대 일본의 애국심에 대해서는, 이즈하라 마사오(出原政雄), 「메이지 일본에 있어서의 '애국심'론의 형성과 전개」 『한국문화』41(2008.4) 59~71쪽 참조.

11 홍선표, 「'한국미술사' 인식틀의 비판과 새로운 모색」 참조. 예술의 발전 이론과 예술의 발흥, 성숙, 소멸에 관한 학설은 이미 고대에 플리니우스가 표명한 바 있으며, 바자리도 이를 자신의 역사적 구조 속에서 재발견한 바 있으나 빙켈만은 이 이론을 개별적인 작품에 적용했다. 빙켈만에 의해 개별적인 작품의 감성적 체험이 기준이 되었으며, 예술의 특수성은 생명체와의 유비 속에서 유기적인 본질로서 파악되었으며 무엇보다도 예술의 양식적 법칙성을 인식하고 미술품과 민족양식의 관계를 정초한 바 있다. 그리고 19세기 말 20세기 초에 뵐플린과 리글 등을 중심으로 자율적인 형식주의 양식 분석 방법론이 학파를 형성하며 주류를 이루었다. Xavier Barral I Altet, Histoire de l'art, 1996(吉岡健二郎·上村博 譯, 『美術史入門』白水社, 1999.11, 26쪽) 참조.

12 안휘준, 『청출어람의 한국미술』(사회평론, 2010)이 그 대표적인 성과이다. 한국 미술의 독자성 또는 차이성에 대한 추구는 한국 미술사의 궁극적인 목적이기보다는 하나의 연구 영역과 주제로서 계속 심화해 나가야 할 것이다.

자리매김했었다. 이제 한국미술사학은 이처럼 신성시되고 특권화된 근대적 관념과 수법의 '예술'과 '민족'의 한정된 틀과 테두리를 넘어 인간과 세계를 총괄하여 이해하고 해석하려는 문화학적 시각예술 또는 시각문화사로 확장하여 더 폭넓고 풍부한 인간 이해와 세계 이해의 지식 유형을 제공하는 방향으로 진로를 모색했으면 한다.

미술사학 자체가 다학문적이며 그 텍스트인 이미지는, 회화나 조각, 공예·건축처럼 질료적 수단으로 재현되고 물리적 공간을 점유하는 예술적 사물 및 형상을 포함하면서 문화적 가치를 지닌 시각적 인공물과 그 메시지를 포괄하는 융복합 매체로 다른 모든 것과 관계를 맺으며 지각되고 유통되는 것이다.[13] 따라서 미술사학은 시각적 창조활동의 현상 및 변화 규명과 함께 인간의 시視문화적 지각활동도 다루어야 한다. 샤피로와 곰브리히도 주장했듯이 이미지는 대상을 의미하는 지시적 기능인 기호로서 해석되는 기호학, 또는 세미오시스적 산출물로 기호현상학의 대상이면서, 하이데거나 가다머의 언설처럼 작품은 또 하나의 세계(존재)를 건립하는 '존재(세계)의 증대'이기 때문에 미술사학은 보여지고 보는 대상인 작품 세계를 재발견하여 그 존재 의미를 완성할 수 있어야 하는 것이다.[14] 회화를 비롯한 시각예술과 시각문화로 재현되고 표현된 이미지의 생산 및 기능방식과 작용공간과 그것들의 역사적 지평과의 연관 속에서 이미지학의 정립도 시도되고 있으며, 인간의 심성과 지능을 학제적으로 접근하여 인간 지각의 생리학적이며 미학적인 능력과 작용을 다루는 영

13 小林康夫·松浦壽輝 編, 『イメージ』(東京大學出版會, 2000) i~iii쪽 ; 피터 버크(박광식 옮김) 『이미지의 문화사』(심산, 2005) 참조.
14 원승룡, 앞의 논문, 435~448쪽 참조.

역으로 인간성 탐구에 획기적 전환을 마련하고 있는 인지과학이 전통적인 인문학과 철학 개념을 대체하는 새로운 관점을 제시하고도 있다.[15] 이러한 학제적 융합과 혼종적 간학문이 근대적으로 분과화되고 특권화된 기존의 지식 유형에 새로운 활로가 될 것으로 보인다.

한국미술사학도 근대적으로 이루어진 고급 예술과 전통 미술 중심의 한정된 영역을 넓히고, 국사학 및 인문과학의 보조적이고 부차적인 위계질서에서 벗어나, 궁극적인 앎을 향해 융복합적인 문화학과 인지과학 등의 범주에서 새로운 구분과 연접에 의해 시각문화사나 이미지문화사로 확대 발전하는 방법을 모색하는 것이 미래의 연구를 위해 긴요하다.

한국미술사학의 과제

한국미술사학이 근대적인 관념과 수법의 한정된 틀을 확장하고 개편하여 융복합시대의 지식 패러다임으로 거듭나기 위한 메타적 방법 모색과 결부하여 그 확대 발전의 이정표를 세우는 데 필요한 몇 가지 과제들을 생각해 보고자 한다.

15 김윤상, 앞의 논문, 105~132쪽과 이유선, 「독서와 신경생리학-새로운 혼종적 인문학의 가능성 모색」『독일문학』 109(2009.3) 184~185쪽 참조. 기존의 철학적 미학도 시대적 지형의 변화로 감각적인 실재와 이미지 전반을 다루는 새로운 학문 범주에 자리를 내주거나 아니면 근본적인 자기 변혁의 기로에서 예술적인 실천과 생활세계적인 실천이 상호 규정을 이루고 있는 시지각과 행동의 주도적인 모티브로서 생각되기 시작했으며, 문화학 연구의 이론적 토대를 수립하려는 방향으로 추구하면서 지각학으로의 정립이 모색되고 있다. 김윤상, 「지각학으로서의 미학-최근의 미학 논의들에 대한 비판적 검토 및 보충」『독일문학』100(2006.12) 105~128쪽 참조.

연구 시야와 영역의 확장

알려져 있듯이 한국미술사는 식민지 모국이었던 근대 일본에 의해 '조선미술사'로 탄생되고 서술되기 시작했다. 청일전쟁과 러일전쟁에서 승리한 근대 일본은 '동양의 맹주'가 되어 서양 미술사와 대등하게 일본미술사를 고대에서 현대(근대)까지 체계화했으나, 식민지 조선의 미술사는 일본적 오리엔탈리즘으로 차별하여 정체성론停滯性論을 적용한 전통 미술만으로 구성하였다.[16] 해방 직후 김용준(1904~1967)에 의해 한국인 최초로 고대에서 근대까지의 통사화가 시도되었지만, 일제 잔재의 청산과 민족미술의 수립이란 관점에서 근대기 미술을 "주권을 잃고 언어를 잃고 전통을 모조리 잃어버린" 암흑기의 식민지미술로서 "결코 조선(한국)미술이 될 수 없는 것으로 규정했으며,[17] 이후 '한국미술사'에서 근대는 배제되었다. 근대를 일제의 강점에 의해 내재적 발전이 좌절된 시기이고 전통미술이 쇠잔한 시기로 간주했기 때문이다.[18]

이에 따라 한국미술사학은 근대 이전만을 주로 연구하게 되었고, '한국미술사'는 조선왕조말기를 끝으로 종료되었다. 선사시대에서 지금까지 전개되고 있는 한국미술의 역사를 식민사관과 반식민사관에 의해 근대 이전으로 분단하여 전통미술사로 만든 것이다. 이러한 고古미술만의 '한국미술사'로는 한국미술의 전체적인 변천상과 발전상을 설명할 수 없을

16 홍선표, 「동아시아 통합 미술사의 구상과 과제-'동양미술론'과 '동양미술사'를 넘어서」『미술사논단』 30(2010.6) 43~47쪽 참조. 여기서 전통 미술은 근대 이전 시기의 미술을 편의적으로 포괄하여 지칭하는 것이다.

17 金瑢俊, 『朝鮮美術大要』(을유문화사, 1949) 269~270쪽 참조.

18 홍선표, 「한국미술사의 근대와 근대성」, 홍선표 편, 『동아시아미술의 근대와 근대성』(학고재, 2009) 408~409쪽 참조.

뿐 아니라, 계승과 청산을 통한 창작 방향의 역사적 과제를 제대로 견인할 수도 없다. '한국미술사'에서 분리된 근현대 미술도 평론가들에 의해 별도의 영역에서 주로 다루어졌기 때문에 한국미술사의 역사적 단계성에 대한 인식 부족, 즉 과거 미술사에 대한 구조적 이해가 결핍된 상태에서 서술되어 '한국미술사'의 체계화된 맥락을 이룰 수 없는 것이다.[19]

한국미술사학은 이처럼 전통미술사와 근현대미술사로 분리되어 있는 한국미술의 역사전체를 함께 시야에 넣고 선사시대에서 근현대까지의 통사화를 추구하여 온전한 '한국미술사'를 재구축하는 것이 시급한 과제이다.

그리고 '한국미술사'의 통사화뿐만 아니라, 동아시아 패러다임에서의 실상적 구성도 긴요하다. 반식민주의 사관으로 형성된 국사학계의 내재적 발전론에 의거한 한국미술사 연구 관점이 서구 발전사를 모형으로 한 자국 중심의 내셔널리즘이란 비판과 함께 동아시아적 시각의 필요성이 미술사학계에서도 제기되고[20] 관련 연구도 증가되고 있다. 그러나 근대 이후 일국적 국경으로 구획되면서 타자화된 동아시아 패러다임에 대한 인식은 아직 미진한 실정이다. 한국미술사 연구가 사실과 부합되고 서구의 근대적 관념과 언어로 규정되고 표상된 '한국미술사'를 실상화하기 위해서는, 동아시아 패러다임의 전체상을 조망하고 구성하는 연구가 필요한 것이다. 한국미술사를 제외하고 중국과 일본미술사 등을 한 곳에

19 홍선표, 「'한국회화사' 재구축의 과제-근대적 학문의 틀을 넘어서」『미술사학연구』241(2004.3) 117쪽과『한국 근대미술사』(시공사, 2009) 10쪽 참조.

20 홍선표, 「한국회화사 연구 30년: 일반회화」『미술사학연구』188(1990.12)와 1997년 제21회 東京國立文化財研究所 國際研究集會에서 발표한 洪善杓, 「韓國美術史の研究觀點と東アジア」東京國立文化財研究所編,『語る現在. 語られる現在: 日本の美術史學の100年』(平凡社, 1999) 181~195쪽 참조.

825

모아 놓은 지금의 '동양미술사'로는 동아시아 패러다임을 사유하기 힘들다.[21] 그리고 한국미술사를 배제에 가까울 정도로 축소시킨 서구의 '극동미술사'로도 그러하다.[22]

　동아시아 패러다임은 한국을 포함하여 지리적 근린국으로 유불선 사상과 한자, 채묵彩墨, 백공기예百工技藝의 문화 등을 지속적으로 공유하며 '공대천共戴天'의 관계를 이루었던 한중일 동아시아 미술의 문화와 역사를 하나의 분석 단위로 권역화한 시각과 함께 '동아시아미술사'의 통합적 구상을 통해 인식될 수 있다고 본다. 선사시대에서 현대까지의 동아시아 미술의 변천상과 발전상을 세 나라 미술사의 통사적 지식을 취합하여 통합적으로 체계화하는 작업이 필요하다. 세 나라 미술사의 시기구분론을 비교 분석하여 통합 미술사의 통사적 구성 방법을 강구해야 하며, 연대기적 흐름과 함께 변화상의 공통적 내용을 단위화하고 이를 단계화하는 방안을 모색해야 한다. 조형 활동이 태동된 선사 단계에서 시작하여 작품의 제작 및 소비와 관련하여 형성된 미술의 주제적·기능적 단위가 문화 담당층의 사회사적 변동과 결부하여 발전해 온 과정을 시대성으로 단락화하여 논의하는 것이 긴요하다. 세 나라의 역대 왕조 또는 정권은 이들 단위 요소를 추진한 단계적 유형 또는 유파로서 다루고, 그 안에서 유파의 시기별·분파별 양상을 기술해야 일국사적 서술에서 벗어날 수 있을 것이다. 그리고 이러한 단위별 유파적 성향과 경향을 포괄하는 미술사적 용어나 개념을 찾아내는 것도 앞으로의 과제이다.[23]

21　홍선표, 「동아시아 통합 미술사의 구상과 과제」 49~51쪽 참조.
22　김홍남, 「셔먼 리의 『동양미술사』제 5판 출판에 부쳐」 『미술사논단』 1(1995.6) 301~311쪽 참조.
23　주 20과 같음.

자국 중심의 이념적 대상물이 아닌 사실로서의 동아시아 미술사를 통합적으로 구축하는 과제는 짧은 기간에 수행할 수 없는 것으로, 분야별·주제별 연구를 장기적으로 축적하고 종합하는 연구 영역으로 새롭게 설정해야 하며, 특히 세 나라의 미술사를 포괄적으로 파악하거나 유기적으로 인식하는 광역적 시각 및 문제의식이 필요하다. '동아시아미술사'는 또 하나의 미술사로서 연구 영역과 지식 영역의 확장뿐 아니라, 자국 미술사와 세계 미술사의 이해 수준을 높이는 데도 크게 기여할 것으로 생각한다.

현재 한국미술사 연구 분야를 이루고 있는 회화·조각·공예 건축은 미술대학의 근대적인 분과화와 결부하여 전공화된 것으로 지나치게 구획된 전문화로 인해 상호 유기적이고 복합적인 제작 활동과 현상들을 분리하여 파악함으로써 한정적으로 인식하는 결과를 초래하기도 했다. 근대적으로 분류된 주류 분야에 의거하여 연구되면서 '백공기예'의 다양하고 복잡했던 미술사가 이들 영역 중심으로 유형화되어 구성되는 한계를 보이기도 한 것이다.

이들 회화·조각·공예·건축 분야를 포괄하여 원시미술에서 현대미술까지의 변천을 고대·중세·(근세)·근·현대 등으로 단계를 설정하고 거대 시대사를 통한 공시적인 연구도 필요하다고 본다. 조형 활동이 태동된 원시 단계에서 시작하여 미술의 기능적·장소적·주제적 단위가 문화 제작 및 소비층의 사회사적 변동과 결부하여 묘장미술, 종교미술·궁중 및 관아官衙미술·문사미술·시정市井미술·대중미술 등으로 변천해 온 과정을

시대성으로 단락화하여 추구하는 것도 방안이 될 수 있겠다.[24] 이러한 연구 분야의 개편은 장르별 형태와 기법에 의존한 연구 모델에서 미술을 조성한 복합적인 제반 문화와 사회 현상들과의 역동적인 결합 양상을 공시적이고 구조적인 다차원적 관계에서 체계화하는 데 기여할 것으로 생각한다.

그리고 학문사적, 학설사적 성찰과 새로운 시대적 과제와 결부된 문제의식으로 연구 영역과 주제를 확장하고 창안하는 것도 중요하다. 다양한 조형적 형식으로 재현된 산물과 제작자뿐만 아니라, 후원자와 연구자, 수용자 등의 수집 및 전시, 감식, 비평, 그리고 이들 관련 제도와 행위, 이론 및 담론을 포함하여 물질로 외현된 이미지와 시각문화 전반을 영역화, 대상화하는 문제를 확대하여 논의할 필요가 있다.[25] 작품/이미지는 다양한 흔적들의 총체인 상호텍스트성으로서의 형식 및 의미와 함께 그것의 생산과 중개, 활용의 전반적인 컨텍스트와 작용력과 이에 대한 개념과 이론 및 해석들까지 주제화하여 역사적으로 분석하는 방안을 모색해야 한다. 미술은 그 자체가 새로운 소재와, 새롭게 상호 융합된 미디어로 확장되고 다양화되기 때문에 이미지와 시각적인 것의 담지체로서 언

24 이러한 항목은 크레그 클루나스 교수가 *Art in China*, Oxford University Press, 1997(임영애·김병준·김현정·김나연 옮김, 『새롭게 읽는 중국의 미술』시공사, 2007.1)에서 미술을 연대순이 아닌 미술품이 만들어진 사회적·경제적 배경을 기반으로 분류하여 제시한 것을 참조한 것으로, 부분적으로 명칭을 바꾸고 이를 좀 더 발전사적 맥락에서의 단계화를 염두에 두고 설정하였다. 홍선표, 정우택 교수가 자문하고 김리나 교수가 기획한 국사편찬위원회 편의 '한국 문화사' 시리즈 가운데 미술사 관련 편저들인 『불교미술, 상징과 염원의 세계』(두산동아, 2007); 『그림에게 물은 사대부의 생활과 풍류』(두산동아, 2007) ; 『근대와 만난 미술과 도시』(두산동아, 2008)는 이러한 분류 방법에 의해 시도된 것이다.

25 작품의 수집과 감평 등에 대해서는 홍선표와 박효은, 황정연, 장진성 교수에 의해 일련의 연구가 시도된 바 있다.

어/문자 텍스트와 함께 인류 문화를 구성하고 주도한 기호체계이며 핵심 매체라는 인식이 중요한 것이다. 그러나 무엇보다 근본적으로 좀 더 필요한 것은, 우리가 연구의 주체이면서 사고의 주체로서 연구주제와 대상을 창조하고 창안하려는 문제의식이 아닐까 싶다.

연구 방법과 해석의 다양화

한국미술사학은 조선 후기의 고물감식古物鑑識과 금석고증학의 전통에서, 일련의 형식적 특징을 다루는 양식사를 비롯한 서구의 근대 미술사학 방법론을 이식하여 인문과학으로 성장하였다. 이에 따라 미술사 연구 고유 영역인 실물 자료 조사와 분석의 수준은 크게 향상되었다. 조형물로서의 작품의 물질적 상태와 형식적 측면을 한층 정밀하게 분석하기 위해 표면의 사광조사斜光照射를 비롯하여 육안으로 파악할 수 없는 극미 세계까지 현미경과 X선, 적외선을 비롯한 여러 광학적 방법을 이용해 조사하는 데까지 이르고 있다.[26] 작품의 양식이나 진위 파악에는 안목도 중요하지만, 질료적·기법적 세부와 심층적 성분에 대한 철저한 분석을 통해 데이터를 많이 확보할수록 앎이 정확해지기 때문에 이러한 조사 방법은 확충되고 확산되어야 할 것이다. 그리고 연구 대상물과 성과물의 보존 및 분배와 문화 산업화를 위해 이미지와 문헌 등, 관련 자료와 정보

26 정우택, 「고려불화의 광학적 조사」 『고려시대의 불화』(시공사, 1997) 31~37쪽; 천주현·이수미 외, 「<윤두서 자화상>의 표현기법 및 안료 분석」 『미술자료』 74(2006.7) 81~93쪽 등이 대표적인 사례이다.

들의 디지털 아카이브와 콘텐츠 라이브러리 구축에도 박차를 가해야 한다. 박물관·미술관의 기능과 역할도 이러한 측면에서 현실 공간뿐 아니라, 사이버 공간까지 포함하여 논의를 확대할 필요가 있다.

학문을 고도의 이론적 실천으로 볼 때, 자료 조사 및 분석과 정리의 실증적 수준을 넘어 이론적 틀에서 해석하고 설명할 수도 있어야 한다. 메타 담론적 측면에서 한국미술사학은 거의 이론적 문맹상태에 가깝다고 볼 수 있다. 자신의 학문사적 학설사적 관점을 문제화하거나 언설화하는 경우가 드물고, 획기론이나 장르론은 물론 피니시아(기의)를 관리하는 언어/문자로 번역·서술하기 위해 사용하는 학술적 어휘나 용어의 개념 또는 관념의 역사적 퍼스펙티브 파악에 긴요한 용법사에 대한 논의도 인식도 부진하고 미진한 실정이다. 해석 방법 또한 강단에서 습득한 것을 관행적으로 사용하는 것이 체제화되어 있어 이에 대한 문제의식이 희박한 편이다.

인문학적 이해의 특징은 해석의 다양성이다. 연구자가 처한 시대적 상황이나 이념적 관점이 이해 내용에 영향을 미치는 등, 시공간에서 동일하게 객관적인 이해가 될 수 없기 때문이다. 근대 이전에는 해석이 성리학적 교리에 의해 이루어지고 교조화되어 이와 다르면 사문난적으로 박해를 받기도 했다. 그러나 해석은 이론적 체계와 조리에 의해 논리적으로 이루어져야 하며 다양한 방법론을 통해 풍부해지고 궁극적인 앎을 지향한다.

미술사학이 '미술'이란 개념의 역사성과 당파성을 규명하고 '미술사학' 그 자체의 제도를 문제화하면서 '예술'이란 한정된 영역과 '작품'과 '작가' 중심의 근대적인 틀에서 문화적 의미와 가치를 지닌 시각 이미지 전반의

생산과 중개, 수용 및 작용 등으로 외연과 내포를 확장하게 되면, 연구 방법과 해석도 확대되고 다양화되어야 할 것이다. 시대별 시각문화와 이미지 상황을 해명하는 학문으로, 구미술사학과 신미술사학을 포월하는 방법론을 모색하는 것과, 재현된 표상성의 기원과 진화를 현실적 관계뿐 아니라, 동서고금을 함께 사유하는 시야에서의 해석을 도모하는 것이 과제이다. 예술의 고유한 범주로 간주되어 오던 심미성도 예술의 영역에만 국한된 것이 아니라 삶의 전 영역 또는 존재하는 모든 것과 관련된 것으로 인식되고 있듯이,[27] 다학문적 측면에서 문화학을 비롯하여 이미지의 유통과 해독을 위한 체계적인 분석 및 해석 방법론인 기호학과 해석학, 나아가 인간의 시지각과 심성 및 지능 전반을 다루는 지각학이나 인지과학의 이론과 지식까지 활용하는 것이 필요하다.

작품/이미지의 환유나 제유, 상징, 우의와 같은 비유적 표현들은, 수사학적 이론과 방법을 통해 더 정밀하고 체계적으로 서술할 수 있고, 문인화의 경우 말과 글씨와 그림인 시·서·화가 융화된 텍스트로 분절적=분과적 파악이 아닌 융합 기호학의 관점에서 텍스트 전체의 메시지를 판독하는 것이 더 중요하며, 공예품은 재료적 구분에서 기술문화와의 관련성과 함께 기물로서의 상호 텍스트 또는 상호 매체성으로, 문양과 같은 장식 패턴이나 형태의 반복적 표현은 프랙탈 기호학의 지식을 원용하면 심층적으로 분석할 수 있듯이 다양한 학제적 사고와 간학문적 방법이 긴요한 것이다.

27 최준호, 「작품 자체의 해석과 심미적 경험」 『미학예술학연구』 19(2004) 352쪽 참조.

맺음말

지금까지 한국미술사학회 창립 50주년을 맞이하여 한국미술사학의 장래를 위해 새로운 확대 발전 방법을 의제로 거론해 보았다. 새로운 방안의 제시보다는 아직도 민족주의와 근대주의를 비롯한 근대성의 모호한 자장 위에서의 반복되는 관행에서의 탈피는 물론, 근대적인 분화시대에서 탈근대적인 융복합시대로의 전환과 디지털 매체의 발달에 따른 지각구조의 변동 등과 같은 변화된 시대적 조건에 대응하려는 문제의식을 개진해 본 것이다. 미술을 '예술'의 한정된 영역에서 시각문화와 이미지문화로 확장해야 하며, 이들 문화는 생명처럼 워낙 복합적인 현상이기 때문에 기존의 분과적인 체제로는 온전하게 이해할 수 없음으로 학제적인 방법과 통섭적인 지식으로 연구하지 않으면 올바르게 해석하기 힘들다는 관점에서 언술하였다.

이러한 모색과 문제 제기는 문명사의 특정한 단계의 도래와 함께 무엇보다도 한국미술사학의 정립과 확산에 선구적으로 힘쓴 선학들의 노력 및 업적과 한국미술사학회의 50년 역사가 있었기 때문에 가능한 것이다. 따라서 앞으로 후학들이 수행해야 할 한국미술사학의 새로운 패러다임을 향한 과제는, 인간의 문화 사회적 활동의 기본 양식에 변동을 초래하고 있는 디지털 미디어 기술의 발전에 조응하면서 한층 다양하고 풍요롭고 흥미롭고 진전된 연구와 궁극적인 앎을 위한 기존 방법과 새 방법의 포월적인 재구조화 작업이 아닌가 싶다.

동아시아 통합 미술사의 구상과 과제
– '동양미술론'과 '동양미술사'를 넘어서

머리말

과거 한국의 고적유물을 '미술품'으로 대상화하고, '한국미술사'의 통사적 체계화를 처음 시도한 것은 1900년 전후, 세키노 타다시(關野貞 1867~1935)를 비롯한 근대 일본인 연구자들이었다. 한국인이 '미술'의 역사상을 국가와 민족의 차원에서 구축하는 작업을 자각하기 시작한 것은 1915년 무렵부터였고, 근대 학문으로 성립된 미술사학의 학술적 차원에서 전문화된 연구는 고유섭(1905~1944)에 의해 1930년대부터 이루어지기 시작했다. 지금은 100년 가까운 연구사와 학회 창립 50주년을 맞는 연륜을 통해 양적으로나 질적으로 크게 성장하였다.

근대적 학문으로서의 한국미술사 연구는 제국 일본의 간섭기와 강점

이 글은 『미술사논단』 30(2010.6) 30호 특집기념 논문으로 수록된 것이다.

기에 시작되었으며, 이에 대한 서술은 잘 알려져 있듯이 식민사관에 의해 지배되고 통제되며 전개되었다. '탈아脫亞'의 관점에서 서구의 아시아 차별을 재생산한 일본적 오리엔탈리즘에 의한 타율성과 정체성론의 식민사관은, '흥아興亞'로 입장이 바뀌면서 안확의 「조선미술사요」(1940)를 비롯해 '초극'의 경향을 보이기도 했다. 그러나 식민사관 타파의 움직임은 1945년 8·15해방 이후 대두된다. 특히 반反식민사관으로 수립된 국사학계의 내재적 발전론의 영향으로 1960·70년대 이래 한국미술사 연구 경향의 주류를 이루었다.

이러한 내재적 발전론에 의한 한국미술사 연구 관점은 반식민사관으로서의 의의가 컸지만, 자국 중심의 내셔널리즘과 서구 중심의 모더니즘과 같은 근대적 이데올로기에 의한 또 다른 왜곡이라는 비판이 1990년대에 이르러 제기되었다.[1] '한국미술사'가 식민주의와 반식민주의의 대립적 관점에 의해 양극적으로 표상되었는가 하면 서양 미술사의 전개 모형을 기준으로 발전상이 평가되었기 때문에 그 실체 규명과 실상 파악이 미진하다는 것이다.

이러한 문제의식에서 한국미술사 연구가 사실과 부합되고, 서구의 근대적 이데올로기와 언어로 규정되고 표상된 '한국미술사'를 실상에 맞게 재구축하기 위해서는, 근대 이후 일국적 국경으로 구획되면서 타자로 배제되거나, 축소된 동아시아 세계체제에서의 미술문화 패러다임에 대한 재인식, 즉 동아시아적 시각에서의 파악이 제기된 바 있다.[2] 한국미술은

1 홍선표, 「한국회화사 연구 30년: 일반회화」 『미술사학연구』 188(1990.12) 참조.

2 1997년 東京國立文化財研究所의 제21회 國際研究集會에서 발표한 洪善杓, 「韓國美術史の研究觀點と東アジア」 東京國立文化財研究所編, 『語る現在. 語られる現在: 日本の美術史學100年』(平凡社, 1999) 181~195쪽 참조.

근대 이전에는 한문과 불교·유교·도교 등에 의한 '천하동문天下同文'의 관계를 통해 정신적·문화적 유대감을 조성하면서 맥락을 형성했고, 근대기에는 다른 동아시아와 마찬가지로 구화歐化주의와 흥아주의 이념을 공유하며 전개되었다. 따라서 한국미술사의 주제의식과 갈래와 표현법을 비롯한 기능과 창작, 유통 및 소비 관련 관습과 구조는 같은 하늘 아래서 국제 관계를 이루었던 동아시아 미술문화의 패러다임과 결부하여 인식해야 그 공통성과 차이성을 실상적으로 파악할 수 있을 것이다. 중국과 일본미술사의 공통성과 차이성을 모두 시야에 넣고, 미술사에서는 근대 일본의 국수적인 황국皇國주의와 결부되어 구상된 일국적 독자성과 자족성이나, 일국주의에 기초한 국민 또는 민족주의의 협애한 구도를 넘어,[3] 동아시아 미술문화 패러다임의 구조와 시대상의 맥락에서 '한국미술사'를 재구축하는 과제가 무엇보다 긴요하다고 본다.

이러한 동아시아 미술문화 패러다임의 구조와 시대상 및 전체상을 밝히기 위하여 '동아시아미술사'를 통합적으로 재구축할 것을 과제로서 제안한 바 있다.[4] 동아시아 미술문화를 하나의 권역적 공통물로 보는 통합적 시각은, 그동안 서구미술사 패러다임에 기반을 두고 자국 중심의 특수성 강조로 분립되어 상호 별도의 연구영역을 형성하면서 불통不通에 가까웠던, 그래서 유럽미술사와 대등하게 동아시아 미술사의 전체상과 변화상을 체계적으로 서술할 수도 없었고, 자립학문으로 성장할 수도 없던 기존의 연구풍토를 극복할 수 있는 방안일 뿐 아니라, 세계미술사의 균형된 인

3 근대 미술사학에서 서구의 유럽 통합사 서술과 달리 일국적인 자국미술사는 1900년 일본에서 국수적인 황국사관에 의해 처음 집필되었다. 藤原貞郞, 「동양미술사학의 형성과정에서 역사관·문화적 가치관」(안재원 역) 『미술사논단』 20(2005.6) 360쪽과, 佐藤道信, 『明治國家と近代美術-美の政治學』(吉川弘文館, 1999) 124~131쪽 참조.
4 홍선표, 「『韓國美術史』 인식틀의 비판과 새로운 모색」 『美術史論壇』 10 (2000.8) 참조.

식과 세계미술의 다양한 발전을 위해서도 긴요한 과제로 여긴 것이다.

　이 글에서는 기존의 선언적 제창에서 '동아시아미술사' 통합적 구축의 과제를 좀 더 구체화하기 위해 이와 관련된 언설들이 어떻게 형성되었는지, 근대 일본을 중심으로 대두되었던 '동양미술론'과 '동양미술사' 인식 틀의 대표적 사례를 통해 검토한 다음, 그 문제점을 극복하는 방향에서 한·중·일 삼국을 하나의 분석 단위로 권역화한 동아시아 통합 미술사 구상을 시론 삼아 언급해 보고자 한다.[5]

'동양미술론'의 생성

　'동양東洋'은 중국의 동쪽 바다를 뜻하는 용어로, 해 뜨는 곳과 관련된 '부상扶桑'과 '동방東方' '동해東海' '해동海東' 등에 이어 원대에 대두된 것으로 보인다.[6] 16세기 명대 이후에 해상 무역이 활성화되면서 '동양'은 '동양

5　2010년 6월 발간될 『미술사논단』 30호의 기념 특집 주제로 생각한 '동아시아미술사'의 통합적 구축 과제를 2008년 도쿄대학의 小川裕充 교수, 타이완대학의 石守謙 교수와 논의를 거쳐 확정한 뒤 추진했는데, 최근 도쿄예대의 佐藤道信교수도 이 문제를 '근대 초극'의 과제로서 구상을 언급한 바 있다. 佐藤道信, 「근대의 초극」 홍선표 편, 『동아시아 미술의 근대와 근대성』(학고재, 2009) 25~38쪽 참조.

6　해 뜨는 곳으로서의 '扶桑'은 당과 송, 원대를 통해 동쪽 바다 먼 곳을 뜻하는 '東方' '東邦' '東海' 등의 용어와 결부되어 환유되었다. (김태도, 「扶桑에 관한 일고찰」 『일본문화학보』 31, 2006, 234~264쪽 참조.)'東洋'은 원대의 시를 모은 『元詩選初集』 권 36에 수록된 宋无의 「東洋」에 처음으로 徐福이 진시황을 위해 불로초를 구하러 떠난 곳, 즉 동쪽의 해 뜨는 지역을 지칭하던 '동방' 등 기존의 용례에 이어서 보인다. 스테판 다나카 교수는 '동양'이 처음 등장했을 때는 중국 상인들이 자바 주변의 해역을 지칭했을 가능성이 크다고 했다. Stefan Tanaka, *Japan's Orient: Rendering Pasts Into History* ,University of California Press, 1993 (박영재·함동주 옮김, 『일본 동양학의 구조』 문학과 지성사, 2004) 19쪽 참조. 山室信一 교수는 중국에서 본 남쪽 바다 즉 南洋의 동쪽을 가리키는 것이었다고 했다. 야마무로 신이치, 「일본의 아시아주의와 아시아 學知」 『대동 문화연구』 50(2005.6) 63쪽 참조.

일본東洋日本'으로 표기되는 등, 대부분 일본 열도를 지칭하는 경우가 많았고, 17·18세기 조선에서도 일본이 '동양'에 있는 것으로 인식했다.[7] 이러한 용례에서 1618년 명 말기의 장섭張燮이 찬술한『동서양고東西洋考』에서 중국과 교역하는 국가들을 '서양'과 '동양'으로 나누어 분류하게 되면서, '동양'은 '서양'과 '반분(半分)'적으로 구별되는 지역 단위 명칭으로 사용되기 시작한다.[8] 그리고 예수회 선교사들의 기독교 전파에 따른 〈태서만국도泰西萬國圖〉와『직방외기職方外記』등, '서학동전西學東傳'의 영향으로 '서양'과의 언어적·문화적 차이에 대한 인식이 조선과 일본에도 대두되었다.[9]

그러나 '서양'과의 대타對他의식에서 '동양'이 '동주同洲' '동종同種' '동문同文' 즉 지리적, 인종적·문화적으로 동질성을 지닌 하나의 권역으로 의미화되고 개념화되기 시작한 것은, 19세기 후반의 근대 이후부터였다. 1859년의 개항과 1868년의 메이지유신에 의해 서구 중심의 '세계질서'와 '세계사'로 제일 먼저 편입한 근대 일본이 서양문명의 전도사 또는 서양과 대결하는 '세계사'의 재편자로서 '동양', 특히 중국과 한국 등 근린국을 문화적·역사적인 공통영역인 하나의 지정문화적인 공간으로 설정하고 이를 지도하고 규정하기 시작한 것이다.[10] 이에 따라 이 지역의 나라들은 중세적인

7 『世宗憲皇帝硃批諭旨』권1上 ; 趙續韓,『玄洲集』권15 「送回答副使姜公序弘重」 "日本爲國 雖在東洋渺茫之中"; 安鼎福『順菴集』권19 「倭國地勢說」 참조.

8 張燮,『東西洋考』「提要」 참조. 일본에서는 本多利明(1743~1820)가 일본중화주의에 의해『西域物語』(1798)에서 영국과 일본의 무역을 비교하면서 유라시아 대륙을 '서양'과 '동양'으로 나누고 두 섬나라가 양 지역을 제패하고 있다고 했다. 加藤祐三,『東アジアの近代』(講談社, 1985) 157~159쪽 참조.

9 차미희, 「조선후기 서양 세계지리서의 도입과 지식인의 세계관 동향」 홍선표 외『17세기 조선의 독서문화와 문화변동』(혜안, 2007) 139~161쪽; 李圭景,『五洲衍文長箋散稿』經史篇5 「西洋通中國辨證說」 참조. 막부말의 佐久間 象山(1811~64)이 옥중에서 친구에게 보낸 편지에 쓴 '東洋道德 西洋藝'는 '동양'을 '서양'과 다른 가치적 개념으로 인식한 사례로 유명하다.

10 加藤祐三, 앞의 책, 159~161쪽; 姜尙中,『オリエンタリズムの彼方へ:近代文化批判』(岩波書店, 1996) 128~133쪽 참조.

중화체제를 해체하고 '동양패주東洋覇主'로 등장한 근대 일본에 의해 창안되고 표상된 '동양'을 통해 자신의 정체성을 인식하고 표명하게 된다.

'동양미술론'도 이러한 근대 일본의 문화유형학적인 관념으로서의 '동양' 표상과 결부되어 1880년대 무렵부터 담론화되기 시작했으며, '서양'과의 관계, 즉 서구 중심의 '세계사'를 둘러싼 타자화된 자기표상 방식으로 전개되었다. '동양'을 단위로 한 미술에 대한 언설은 오카쿠라 텐신(岡倉天心 1862~1913)에 의해 본격적으로 대두되었다.[11] 동경제대 문학부에서 「미술론」을 쓰고 졸업한 텐신은, 1878년 동경제대 고빙교원으로 취임한 이후 일본 고미술에 심취하여 당시 풍미하던 구화주의를 비판하고 일본(동양) 전통회화 진흥의 기수가 된 미국인 사회철학자 페놀로사(E.F Fenollosa1853-1908)의 영향을 받아 1887년 11월 6일, 감화회鑑畫會에서 일본 중심의 동양미술론을 개진한 바 있다.[12] 그는 프랑스국립미술학교 기용교수의 말을 인용하여 지금 (쟈포니즘으로) 유럽 미술론이 고대에 대한 연구와 함께 동양미술을 병행하여 논의할 필요성을 제기했는데, 동양미술은 일본을 주로 하여 설명되어야 한다고 했다며, "어찌 미술에 동·서양의

11 오카쿠라 텐신의 다재다능한 '天心像'에 대해서는, 三田義之·小泉晉弥 編, 『岡倉天心と五浦』(中央公論美術出版, 1998) 에 수록된 논고들 참조. 오카쿠라 텐신의 본 성명은 오카쿠라 가쿠조(岡倉覺三)로 텐신은 그의 별호이며 사망했을 때 法名으로 사용된 것이다. 木下直之 교수에 의하면 텐신은 오카쿠라 생전보다 사후에 대동아주의 이데올로기의 원류적 사상으로 각광을 받으면서 지칭된 것으로, 생전의 활동은 가쿠조란 이름으로 이루어졌기 때문에 그를 본명으로 상기하고 대상화하여 다루어야 한다고 했다. 기노시타 나오유키, 「오카쿠라 텐신에 있어서 <일본미술사론과 동양>」(김영순 역), 『인물미술사학』4(2008) 220~222쪽 참조. 그러나 텐신은 학술명으로도 통용되고 있기 때문에 여기서는 기존의 통례를 따르고자 한다.

12 텐신의 감화회 강연 내용은, 그가 주관하던 『大日本美術新報』 50호(1887.12.31)에 실렸으며, 靑木茂·酒井忠康 編, 『美術』(岩波書店, 1989) 85~91쪽에 그 전문이 다시 수록되어 있다. 페놀로사의 미술론과 미술사 관련 활동에 대해서는 劉曉路, 「페놀로사:미국신화-'미술진설'에서 '동양미술사강'까지」(이원혜 역), 『미술사논단』 3(1996.9) 313~324쪽 참조.

구별이 있을 수 있겠는가"라고 하였다. 여기서 동양과 서양미술의 '구별'이 없다고 텐신이 주장한 것은 차이가 아닌 차별을 말한 것이다. 미(美)는 인간의 본성적인 것으로 서양만이 독점할 수 없다는 문제의식을 지니고 있던 텐신이 메이지 초기의 압도적인 구화주의에 의한 서양 중심 미술사조에서 1882년 페놀로사의 용지회龍池會 연설을 통해 일본미술 우수론과 부흥론으로 촉발된 국수주의 미술조류의 발흥과 관련하여 '동서양양東西兩洋'의 대등함을 강조한 것으로 이해된다.[13]

텐신은 이러한 서양 중심 미술사조에 대립하여 태동된 국수주의 미술조류를 확장하고 심화하여, "일본 미술의 역사는 그대로 동양적 이상의 역사가 된다"는 관점에서 영문으로 집필한 『동양의 이상』을 1903년 2월 런던에서 출판하였다.[14] 이 책의 서문을 쓴 영국인 인도독립운동가 시스터 니베디타(Sister Nivedita)도 언술했듯이 '유사서구화類似西歐化'에 반대하는 일본의 국수주의적 자각 위에서 '아시아의 사상과 문화의 저장고'이며 '아시아 문명의 박물관'으로서 동양을 포섭하는 일본 예술의 역사적 정수를 통해 "동양을 다시금 과거의 확고부동함과 강력함"으로 복권하고 부흥하려는 목적에서 집필한 것으로 파악된다. 청일전쟁의 승리로 '중화中

13 텐신은 이미 서양화가 小山正太郎(1857~1916)가 1882년 6월에 서양미술 중심주의에 의해 제기한 '서예는 미술이 아니다'란 논조에 대해 8월부터 이를 반박하여 서예는 '미술'과 동일함. 즉 동양의 전통미술인 서예도 근대적이고 서구적인 '미술'의 개념과 같은 장르라는 측면에서 논쟁을 벌인 바 있다. 中村義一, 「日本美術の'西洋'と'日本'-'書は美術ならず' 論爭」『日本近代美術論爭史』(求龍堂, 1981) 5~27쪽: 정병호, 「일본 근대문학·예술논쟁(1)-'서예는 예술이 아니다' 논쟁과 근대적 예술개념의 탄생」『일본학보』55-2(2003.6) 335~340쪽 참조.

14 岡倉天心(富原芳彰 譯) 『東洋の理想』(ぺりかん, 1980) 7~232쪽 참조. 이 책의 원제는 *The Ideals of the East with Special Reference to the Art of Japan*으로 런던의 John Murray 출판사에서 간행되었다. 일본어로는 1922년 일본미술원이 출간한 『天心全集』에 초역되어 수록되었다.

華'를 대신하는 '동양의 맹주'로서의 대對아시아적 사명감과 함께 서양세계를 향한 동양의 대표자로서의 부상된 입장을 표명한 것이라 하겠다.[15] 서양으로부터의 보호자이자 동양의 지도자라는 이러한 의식은 1904년 2월 러일전쟁이 발발하던 해 11월에 뉴욕에서 출간한 *The Awakening of Japan*(『일본의 각성』)에서 "전 아시아의 찬란한 갱생을 꿈꾼 태평공화의 이상을 위해 싸운다"고 쓴 언술에서도 확인할 수 있다.[16]

『동양의 이상』 첫 장인 「이상의 범위」 첫머리에서 텐신은, 눈 덮힌 히말라야 산맥에 의해 중국문명과 인도문명이 분단되어 있지만, 동양 민족에 공통하는 사상적 유전으로 단절을 넘어 서구와 구별되는 문화적 개념에서 그 유명한 '아시아는 하나'라는 명제를 내세웠다. 동양적 가치에 입각한 문명적 통일체로서 미적美的 범아시아주의를 제창한 것이다. 그리고 텐신은 금강보살의 깨우침으로 아시아의 본성으로 돌아가 동양의 전통문화를 회복해야 한다고 하면서 마지막 장 「전망」 말미에서 '야마토大和의 거울을 흐리게 하는' 서세동점과 구화주의의 위기를 타파하기 위해 '안으로부터의 승리인가 아니면 밖으로부터의 강대한 죽음인가'라는 사생결단의 각오로 '암흑을 가르는 번개와 같은 섬광의 검'을 가지고 서양문명에 대항할 것을 천명하였다. 그의 이러한 '서양' 대 '동양'의 대립구도에 의한 범아시아주의는 국수주의 국학자 다루이 도키치(樽井藤吉 1850~1922)의 『대

15 사토 도신(佐藤道信), 「岡倉天心의 인간상과 美術觀」(이원혜 역) 『미술사논단』 8(1999.4) 218쪽 참조.

16 岡倉天心, 『日本の目覺』(筑摩書房, 1968) 122쪽 (송석원, 「메이지 민족주의에 관한 연구」 『한국동북아논총』 54, 2010, 22쪽 재인용) 그리고 텐신은 『동양의 이상』에서 일본이 "새로운 동양의 강자가 될 것이다. 우리 과거의 이상들로 되돌아갈 뿐 아니라 잠자고 있는 옛 동양의 유대를 느끼고 소생시키는 것이 우리의 임무이다"라고 했듯이 '동양'을 부흥시키는 것이 일본의 사명이며 운명으로 여겼던 것이다.

동합방론』(1893년) 즉, 한·중·일 '동양삼국'이 '이종인異種人=백인종과 맞서 '동종인同種人=황인종의 일치단결 세력을 육성하여 서구의 침략을 공동 방어하고 동양의 쇠운을 만회하는 한편, 동양의 부흥을 이루기 위해 일본을 맹주로 하는 대동아 연방 제창론의 영향도 받은 것으로 생각된다.[17]

그런데 텐신은 다루이 도키치의 '인애仁愛를 공유한' 유교적 동양주의와 다르게 아시아를 하나로 엮어주는 동양인에게 공통하는 사상적 유전으로 불교를 더 중시하였다. 1890년부터 1892년 까지 동경미술학교에서 행한 최초의 '일본미술사' 강의에서 불교적 특성에 근거하여 시대 구분을 시도했던 그는 부산·인천을 경유한 중국(1893년)과, 그리고 인도(1901-02년)의 고대 유적 탐방을 통해 동양이 불교문화를 토대로 한 공통된 정신문화를 지녔다는 확신을 갖게 되면서 동양적 정신과 문화적 근간으로 "동양 사상의 모든 물줄기가 합류하는 이상주의의 큰 바다"인 불교와 그 전통문화를 강조했다. 『일본의 각성』에서도 "중국과 극동에 들어온 불교가 베다와 공자의 이상을 하나로 묶어 아시아의 통일성을 가져 왔다"고 주장한 것이다.[18] 이처럼 동양적 가치와 동질성을 불교의 전통문화에 초점을 두고 추구한 것은, '당·천축·화唐·天竺·和' 3국으로 천하를 파악하는 일본적인 '슈미센須彌壇'설에 기초한 전통적인 '삼국세계관'의 계승이란 측면에서도 생각할 수 있겠다.[19] 그러나 천하 중심성의 의미를 함축하고 있

17 다루이 도키치의 '대동합방론에 대해서는, 박규태, 「근대일본의 탈중화…탈아…아시아주의」 『오늘의 동양사상』 15(2006.10) 99~100쪽 참조.

18 최유경, 「오카쿠라 텐신의 아시아통합론과 불교」 『종교와 문화』 14(2008) 197~221쪽 참조. 텐신의 미술론 및 미론의 불교 철학적 요소에 대해서는, 竹村牧男, 「岡倉天心の美學と宗教」ワタリウム美術館 編『ワタリウム美術館の岡倉天心·硏究會』(右文書院, 2005) 149~161쪽 참조.

19 타테히사 오타베, 「일본의 미학 확립기에 있어서 동서교섭사:동양적 예술을 중심으로 본 오카쿠라 텐신·와츠지 테츠로·오 오니시 요시노리」(신나경 역) 『미학·예술학 연구』 27(2008) 238쪽 참조.

는 '중국'을 근대 일본의 이념적 공간의 대상으로 격하된 '지나支那'로 지칭하는 등,[20] 중국 중심으로부터의 이탈 즉, 유교적인 중화적 가치와 역할을 상대화하고 약화시키기 위한 새로운 '동양맹주'로서의 일본 중심적인 자의식을 반영하려는 의도가 더 강했다고 본다.[21]

텐신의 이러한 의도는 스승인 페놀로사가 불교미술을 동양미술의 정수로 간주하고 문인화를 각고의 노력이 결핍된 유교적·한문학적 소산물로 비하하면서, 송대 이후를 중국미술의 쇠퇴기로 보는 '일본적 방법' 즉 일본적 오리엔탈리즘의 영향을 통해서도 짐작할 수 있다.[22] 특히 불교와 그 전통을 아시아를 통합하는 '동양 정신'으로 강조한 텐신은, 불교미술이 인도와 중국에서 고대 한때 융성했지만, 이후 힌두교와 유교의 영향과 이민족의 침략 등으로 황폐화되고 쇠락하게 된 것에 비해 일본은, 독자성을 잃지 않으면서 이를 발전시키고 보존한 '아시아의 보고寶庫'로서 그 '복합적 통일'을 실현할 수 있는 '위대한 특권'을 지니고 있기 때문에 이를 일관되게 연구하여 '동양의 이상'으로 선양하고 기독교 세계인 서구에 맞설 수 있는 '아시아의 영광'을 회복하고 구현할 수 있는 것은 '오직 일본뿐이다'라고 한 것이다.[23]

20 근대 일본의 '지나' 명칭관에 대해서는, 스테판 다나카, 앞의 책, 18~27쪽 참조.
21 일본의 근대화 추동력에는 '중화'를 탈피하고 서구와 경쟁한다는 의식이 크게 작용했음을 상기할 필요가 있겠다.
22 페놀로사 동양미술사관의 일본적 방법론에 대해서는, Warren I. Cohen, *East Asian Art and American Culture: A Study In International Relations*(Columbia University Press, 1999)(川嶌一穗 譯, 『アメリカが見た東アジア美術』 スカイトア, 1999, 220~221쪽) 참조.
23 텐신은 1904년 5월 세인트루이스만국박람회에서 서양 근대문명 및 미술의 한계를 비판하고 동양적 가치를 선양하기 위해 행한 '근대미술의 제문제'라는 연설 말미에서도 '현재로서는 일본이 아시아 예술 계승의 유일한 보호자'라고 했다. 오카쿠라 텐신, 「근대미술의 제문제」(정선태 역) 『문학과 경계』 1(2001.5) 341쪽 참조.

이처럼 새로운 '동양의 맹주'로서의 자의식과 결부된 탈중화적 관점에서의 불교미술의 강조로 19세기 후반 근대 초기의 한·중·일 '동양삼국'에서 인도까지 문화적 혈연관계를 포함하는 '동방 아세아'로 확장되었으며, 이에 따라 '동양미술사'에서 인도의 고대 불교미술을 하나의 장으로 다루는 유형이 만들어지게 된다. 그리고 정신적·문화적 통합으로 하나의 아시아를 이루어 서구문명에 대항하는 범아시아주의를 지향하는 동시에, 다양한 문화를 배양해 온 아시아의 각 민족이 그 '재생의 씨앗'을 자기 자신의 내부에서도 찾기를 호소하는 등, 텐신의 『동양의 이상』 언설에 자극을 받아 1908년경부터 인도에서 '본질적 인도성'을 추구하는 민족주의적 자국 미술사 연구가 태동되기도 했다.[24]

이처럼 텐신의 '동양미술론'은 불교의 발상지 인도의 고대미술을 포함한 동아시아 미술을 하나의 미적·문화적 단위로 설정하고 그 '통일적인 유기체'로서의 동질성을 동양인의 자기주장으로 처음 발설한 의의를 비롯해, 서구화로부터의 해방과 아시아 미술의 발전 가능성을 제시하고, 동아시아 각 나라 미술사연구 및 '동양미술사' 구상을 촉진시켰다는 측면에서 각별하다. 그리고 동양미술을 통일성과 함께 그 복합성에 근거하여 각 나라의 미술을 분립적이 아닌 상호작용 속에서 포괄적으로 파악하고 비교론적으로 서술하려 한 것 또한 주목된다.[25]

그러나 '동양미술'을 서세동점에 따른 서구화의 위기를 타파하기 위한

24 稻賀繁美, 「岡倉天心とインド-越境する近代国民意識と汎アジア・イデオロギーの帰趨-」 『日語日文學』 24(2004.12) 15~20쪽 참조. 특히 인도에서는 러일전쟁에서 일본이 승리하자, 강한 서양에 필적하는 세력으로 성장한 '동녘의 작은 새' 근대 일본을 배우려는 움직임이 유행처럼 퍼지기도 했다. 이오군, 「식민지 조선의 '동양', 타고르의 '동양'」 『담론201』 7 (2005) 75쪽 참조.

25 타테히사 오타베, 앞의 논문, 238~239쪽 참조.

아시아의 자각과 단결을 촉구하는 서구와의 대항의식에서 창안하고, 이를 일본 중심주의에서 구상한 한계를 지닌다. 미적·문화적 범아시아주의나 동양의 이상으로 간주한 일본미술 예찬론 모두 '동양맹주'로서의 정치적·이념적 목적성, 즉 확장된 국수주의와 더불어 심정적이고 몽환적인 도취에서 크게 벗어나지 못한 느낌을 준다. 특히 일본미술의 역사를 헤겔과 뤼브케의 서양 미학 및 미술사의 관점과 방법론을 따라 이와 대등하게 발전한 것으로 체계화, 즉 서구 모형의 내재적 발전론으로 서술한 반면, 다른 동양의 미술에 대해서는 서구의 오리엔탈리즘을 적용하여 고대 한때 융성했으나 이후 쇠퇴하여 정체되었다는 일본적 오리엔탈리즘으로 차별하고 왜곡하는 구조와 인식틀을 조성시킨 것으로 생각된다.[26] 그리고 '물질적 효율'(서양)에 대한 '정신적 충족'(동양)을 비롯해 동·서양의 아이덴티티를 대립적 관계에서 실체화하여 일원론적으로 규정하고 이를 연역적·직관적으로 표상하는 주정적主情的 동양(일본)주의 미적 유형론과 특질론의 원류를 이루기도 했다.

『동양의 이상』 등을 통해 개진된 텐신의 이러한 '동양미술론'은 '사실事實의 결여'와 '학구적이 아니다'란 측면에서 양식적 실증주의 후배 미술사학자들로부터 비판을 받기도 했지만, 미학·예술학의 후학들에 의해 계승되어 동양(일본)적 미술 또는 미의식의 이론화와 함께 정신주의와 인격주의적 측면에서 동양(일본)미술 우월론으로 심화되고 확대되기도 했

26 텐신의 서양 미학 및 미술사 관점의 수용에 대해서는, 三田義之, 「岡倉天心の'泰西美術史講義'の檢討」『茨城大學五浦文化研究所報』 9(1982) 106~128쪽 참조. 텐신의 이러한 관점을 헤겔적 역사도식에 의거하면서도 그것이 전제로 하고 있는 서양 중심주의를 부정함으로써 헤겔적 역사관을 상대화한 것으로 보기도 한다. 타테히사 오타베, 위의 논문, 240~241쪽 참조.

다.[27] 전후戰後에는 대동아주의의 원류적 사상으로 비난받기도 했으나, 미의 파괴란 관점에서 구화주의와 제국주의 모두를 배척한 것으로 옹호되기도 하였다.[28] 그러나 텐신이 서구중심주의와 중화중심주의에 대항하는 일본 중심의 패권주의와 결부하여 창안한 것이기는 했지만, 동양인 최초로 동아시아를 단위로 사상적·예술적 경계를 동아시아에서 찾기 위해 '동양미술론'을 발설하고 '동양미술사'를 구상했다는 점에서 주목된다. 특히 1911년 미국 보스톤미술관의 비상근 동양부장으로 재임 중 「동양예술 감식의 성질과 가치」라는 강연에서,[29] "우리들의 지식이 아직 유치하지만 인도·중국·일본에 있어서 개개 독립의 현상으로서가 아니라 전체로서의 미술사를 제대로 그릴 수 있어야 한다"고 했던 언술은 한국을 포함한 동아시아 통합 미술사 과제로서 지금도 절실한 것이다.

'동양미술사'의 수립과 구성

'동양미술론'이 서구 중심의 일원적 세계관을 초극하기 위해 '서양'과의 이분법적 대립구도에서 동아시아를 단위로 한 아이덴티티 확립및 자각과 결부되어 생성되었다면, '동양미술사'는 이러한 동질성의 형성과정과 상호 작용을 구체적으로 파악하고 비교하기 위한 역사적 지식의 요구

27 稻賀繁美, 앞의 논문, 22~27쪽; 타테히사 오타베, 위의 논문, 242~263쪽 참조. 긴바라 세이고 (金原省吾) 의 『東洋美術論』(講談社, 1942)도 텐신의 논리와 과제를 심화시킨 논고들을 모은 것이다.

28 박규태, 앞의 논문, 101~102쪽 참조.

29 기노시타 나가히로(木下長宏), 「岡倉天心과 미술사」(박미정 역) 『미술사논단』 9(1999.11) 324~325쪽 참조.

에 따라 구축되기 시작한 것으로 생각된다. 동양 미술의 역사적 지식에 대한 요구는 일본미술사 수립을 위한 원류 파악과 함께 위상을 측정한다는 측면에서 대두되었는데, 당시 동경미술학교 교장 겸 제국박물관 미술부장이던 텐신이 일본인 미술사가로는 최초로 1893년에 중국의 낙양과 용문석굴 등을 탐방한 것도 제국박물관의 '일본미술사' 편찬 계획에 따른 출장이었던 것이다.[30]

'동양미술사'도 '동양미술론'을 처음 개진한 텐신에 의해 구상되기 시작했다. 텐신은 1890년 동경미술학교에 일본 최초로 '일본미술사'를 개설하고 3년간 강의했는데, 중국을 비롯한 동양 미술의 역사를 일본미술의 연원을 설명하는 데 도움이 되는 대상으로 구상한 데 이어, 1903년 『동양의 이상』에서 서양 미술사에 필적하는 역사상을 구성하기 위해 헤겔류의 이념적 역사관으로 엮어 넣어 일본과 동양(인도·중국)의 이상적, 미적 이념과 유형의 역사적 전개 서술을 통해 좀 더 구체화하였다.[31] 그리고 1910년 봄학기에 동경제국대학에서 '태동교예사泰東巧藝史'란 이름의 동양미술사 강의에서 통사적 체계화를 시도했다.[32]

당시 수강생들의 필기 노트에 의거하여 강의록 형태로 전하는 『태동교예사』는 텐신의 '동양미술론'이나 '일본미술사'와 마찬가지로 불교미술 중심으로 구성되어 있다.[33] 참된 동양의 미술사는 육조六朝와 스이코推

30 오카다 켄(岡田 健) 「중국 佛教彫塑史 연구의 회고와 전망」(김현임 역)『미술사논단』 10(2000.8) 144~145쪽 참조.

31 기노시타 나오유키, 앞의 논문, 228쪽과 타테히사 오타베, 앞의 논문, 240~242쪽 참조.

32 텐신은 「서론」 첫머리에서 '미술'이 제목으로 적당하지 않다고 했는데, 이는 '미술'을 회화와 조각 등 순수미술 중심의 서구적 개념어로 간주하고 공예를 포함한 용어로서 '교예'를 사용한 것으로 보인다.

33 텐신의 『태동교예사』는 그의 강의록들을 집성한 岡倉天心, 『日本美術史』(平凡社, 2001) 263~387쪽에 수록되어 있다.

古시대 이후 본격적으로 전개된 것으로 보고, 그 원류인 인도와 서역과의 미술 교류를 언급한 다음 불교와 세간世間미술로 나누어 설명했는데, 80% 가까이 중국과 일본 불교미술의 시대별 변화와 미적 특징을 다루었다. 한국은 일본 초기 불교미술의 전래지로서 잠시 취급했고, 당과 나라奈良조 이후는 직접 교류한 것으로 간주하여, 두 나라 중심으로 체계화했다. 그리고 일반회화를 주로 언술한 세간미술에서 중국의 경우, 당송 이후 타락한 것에 비해 헤이안平安조에 국풍화된 일본미술은 이후 선종의 융성으로 채색화와 수묵화가 함께 발전하고 도쿠가오德川시대에 우키요에浮世繪와 다기茶器를 비롯한 각종 공예품에 의한 일상사의 예술화를 이룩했으며, 이러한 전통들을 현대의 메이지 국가에서 '미술'을 중시하는 것에 힘입어 연구하고 계승하면 부흥하고 발달할 수 있다고 하였다.

텐신의 『태동교예사』는 그가 1908년 런던에서 만나 교유한 형식주의 미학의 선구자 로저 프라이(Roger Eliot Fry, 1866~19340)의 영향으로 기존의 헤겔적인 정신 자각의 이념 전개에 '형식연구'를 수용하여 양식 파악을 시도하는 등, 근대 미술사학의 진전된 방법론을 반영하기도 했다.[34] 동양 각국 미술사의 사상적·양식적 유사성의 상호 관계 파악과 함께 유형과 경향들을 서양미술과 비교해 설명하면서 중국의 '대세大勢'에서도 이를 최종적으로 발전시킨 일본의 독자성 부각에 치중한 것이나, 불교와 세간미술로 크게 계통을 나누고 이들 분야의 시대별 흐름에서 유적과 유물의 종류와 미의식 및 양식의 왕조적 경향을 언술한 것은 '서양'과 대비되는 일본 중심의 '동양'의 정체성을 자각하고 단결해야 한다는 '동양미술

34 텐신에게 미친 프라이의 영향에 대해서는, 川田都樹子, 「近代日本におけるR·フライ, C·ベルの受容をめぐって」 大阪大學美學研究會 編 『美と藝術のシュンポツオン』(勁草書房, 2002) 57~58쪽 참조.

론'의 이념성에 토대를 두고 체계화하려고 한 것으로 이해된다.[35] 일본미술의 과거이며 원류인 인도와 중국미술을 먼저 설명하고 일본미술을 뒤로 배치한 목차 구성도 동양 미술의 정수를 선별·수용하여 창조적으로 발전시킨 자국 미술사의 우수성 및 진보성을 측정할 수 있는 역사적 기반의 조성과 함께 '동양미술사'에서 '정수의 보고'이며 진흥자로서의 위상을 확립하려는 의도를 반영한 것으로 보인다.

텐신은 「서론」에서 "작품들의 우열을 비평적으로 판단하고 그 정수를 파악하여 현재에 응용하는 것"을 방침으로 강조했듯이 창작미술의 부흥과 발전을 미술사 연구의 중요한 목표로 삼는다고 했고, 『일본미술사』 「서론」에서도 "미술사를 연구하는 필요성은 과거를 기록하는 것에 그쳐서는 안되고 반드시 미래의 미술을 만드는 바탕을 마련해야 한다"고 했다.[36] 그러나 그의 이러한 창작주의 관점의 실천적 미술사론은 일본미술사에만 적용시키고 인도와 중국 등의 미술사는 잔해와 같은 과거물로서 조명하였다. 『동양의 이상』과 『태동교예사』 모두 '현대'는 일본 미술만을 다루어 서구를 기준으로 한 현대화 과정을 자국만이 수행해 온 것을 강조하면서 동양의 다른 미술사와는 차별화된 통사적 구성을 확립하고자 했던 것이다. 그리고 미술사는 "미술철학에 기초를 두고 귀납하는 것이고 사실을 모아서 연역하는 것"이기에 '제 1'인 미학이 결여된다면 진전한 미술사라고 말할 수 없다고 하여, 스승인 페놀로사의 영향으로 '미술사를 미

35 이와 같은 일본 중심의 '동양미술사' 구성을 '일본'과 '동양'의 미분화 상태. 또는 '일본미술사'와 '동양미술사'의 一体的 취급으로 보기도 한다. 佐藤道信, 「世界觀の再編と歷史觀の再編」 東京國立文化財硏究所編, 『語る現在·語られる現在: 日本の美術史學100年』(平凡社, 1999) 112쪽 참조.
36 코노 모토아키(河野元昭), 「일본에서의 동양미술사학의 성립」(선승혜 역) 『미술사학보』 14(2000.9) 76쪽 참조.

학이 제시한 미적 가치 기준에 근거하여 구축된 역사학'이라고 하는 미학과 미술사를 밀접한 관계에서 보는 이론주의적 관점에서 설명하려고 하였다.[37]

1890년대 초 동경미술학교 조각과 학생으로 텐신의 '일본미술사'를 수강하고 졸업 후 동양미술사 연구로 전공을 바꾼 오무라 세이가이(大村西崖, 1868~1927)의 『동양미술소사東洋美術小史』도 텐신에 의해 수립된 '동양미술사' 구성과 같은 유형을 보여준다. 이 책은 『태동교예사』보다 4년 전인 1906년 동경미술학교 교과용으로 심미서원審美書院에서 150부 간행한 것이지만, 텐신의 '일본미술사'와 『동양의 이상』 등의 '동양미술론'과 '동양미술사'의 영향이 반영되어 있다. 특히 육조 이전의 고대 중국미술과 고대 인도의 불교미술을 소개한 후, 일본의 미술 중심으로 불교미술의 발전과 생활화에서 서양화까지 다룬 체제는 『동양의 이상』의 구성과 거의 같다. 오무라는 초기에 페놀로사와 텐신에 의한 문인화 비판에도 적극 동조했었다.[38]

그러나 서구에서 후기인상주의 이후에 대두된 '신흥미술'과 '동양미학' 유행을 객관주의에서 주관주의로의 전환으로 간주하고, 남종문인화에 대한 재인식과 더불어 오무라는 기존의 문인화 비판에서 돌아서 불교미술 중심의 관점과 다른 『동양미술사』를 1925년 동양당서점에서 출간하게 된다. 527쪽에 달하는 이 책은 중국의 요순 신화시대와 하·상·주 삼대에서부터 회화·조각·공예·건축 전 분야의 '상명확실詳明確實한 미술연혁사'를 다룬 최초의 본격적인 '동양미술사' 단행본으로서의 의의를 지닌

37 코노 모토아키, 위의 논문, 73~76쪽 참조.

38 宮崎法子, 「日本近代のなかの中國繪畵史研究」 東京國立文化財硏究所編, 앞의 책, 142쪽 참조.

다.[39] 상고 및 고대 중국미술 다음으로 인도(중아아시아·서역 포함)불교미술을 서술하고, 명기하지는 않았지만, 고대·중세·근세의 분기에 따라 중국과 일본의 왕조별 흐름을 개관한 것과, 현대를 메이지시대만 다룬 것 등은 텐신의 기본 구성과 비슷하다. 그러나 당송 이후는 일반회화 중시와 더불어 화론과 감식, 표장, 문방구, 전각, 고완 취미 등에 이르기까지 문인 취향의 예술세계를 소항목으로 설정하여 서술되어 있다. 「서언」에서 "서양처럼 미술을 회화와 조소彫塑에 한정하지 않고 동양에서 미술과 차별하지 않았던 공예도 나란히 서술"한 것은 전통적으로 '서화골동'을 함께 지칭했듯이 같은 품종同種의 物으로 다루어져 왔기 때문이라고 하면서, 회화와 조소 또한 공예와 마찬가지로 '재료와 장치의 견제'라는 측면에서 물질성과 기능성을 중시하는 등, 사회문화론적 관점을 표명하기도 했던 것이다.

오무라의 『동양미술사』는 '일본미술사'의 확장 개념과, 동시대 미술을 다룬 창작주의 관점에 의한 텐신의 목차 구성을 계승하면서도, 그의 반(反)서구 또는 탈중화적인 정신문명론에 따른 관념적 언술과 다르게, 화사·화론서를 비롯하여 문헌 자료에 의거한 역사적 사실의 맥락에서 작풍의 동향과 경향을 서술하는 진전을 이루었다. 그리고 문인화 등의 일반회화를 주관주의적 서양 '현대' 미술의 선구적 측면에서 주목하여 당송 이후를 문인 또는 선승 취향의 '서화골동' 중심으로 세분하여 다루었으며, 이와 결부하여 동양에서 특히 발달한 비서구적 원천으로 간주한

39 오무라는 동경미술학교의 동양미술사 교수로서 일본과 중국, 인도 미술사를 망라해 강의와 연구를 하고, 주필로 있던 審美書院의 호화판 도록인 『東洋美術大觀』15책(1908~1918) 등의 전집 편찬을 주도하면서 동아시아 미술사 전 체계를 개관할 수 있는 전문적인 역량을 쌓았던 것으로 보인다. 오무라의 심미서원 미술전집 출판 관여에 대해서는, 村角紀子, 「審美書院の美術全集にみる '日本美術史'の形成」 『近代畵說』 8(1999.12) 37~39쪽 참조.

공예의 여러 분야를 부각시켜 체계화를 시도했다. 오무라의 이러한 '동양미술사' 구상은, 텐신의 불교미술 중심과 자포니즘 세대 이후인 1900년 전후 구미에서의 동양미술사 연구가 중국 고대미술에 집중된 것과 다른 것으로,[40] 당시 신남화주의와 신고전주의 또는 홍아주의의 태동과 연관성이 있는 것으로 생각된다.

오무라의 『동양미술사』는 그의 동경미술학교 제자이며 후배 교수인 가마쿠라 요시타로(鎌倉芳太郎 1898~1983)와 타나네 다카츠구(田邊孝次, 1890~1945)의 공저 『동양미술사』(玉川學園出版部, 1930)로 이어져 고대에서 현대까지의 시대 구성을 보여준다. 그러나 동양 고대 미술에서 그동안 취급하지 않았던 메소포타미아를 비롯한 중근동 미술사를, 가마쿠라가 개인지도 받았던 동경제대 건축사 교수 이토 쥬타(伊東忠太, 1867~1954)의 동양 문명 3대 기원설을 따라 첫 장에서 다룬 것이 다르다. 그리고 명청 시기에 안남安南=(베트남)과 섬라暹羅=태국, 면전緬甸=미얀마 등 처음으로 동남아 왕조를 포함하여 설명하기도 했다. 이처럼 '동양미술사'에서 동남아시아와 서아시아로의 영역 확장은, 근대 일본의 아시아 진출 정책과도 결부된 것으로, 만주로의 북진론과 동남아로의 남진론과 함께 서역 및 중앙아시아와 이슬람권도 대상 지역에 포함함으로써 제국주의적 팽창에 따른 아시아 '학지學知'의 확대와 관련이 있을 것이다.[41]

40 후지하라 사다오, 앞의 논문, 359~362쪽 참조.

41 일본의 동양주의와 아시아 學知의 변천에 대해서는, 야마무로 신이치, 앞의 논문, 68~73쪽 참조. 텐신은 1890년과 91년 동경미술학교에서 시도한 '泰西미술사'에서 동·서양을 우랄·알타이 산맥을 경계로 나누었으나, 1903년 『동양의 이상』에서 인도 고대를 포함하고 1910년의 '태동교예사'에서는 앗씨리아와 바빌로니아, 페르시아 등도 시야에 넣어야 한다고 했는데, 이는 중국·한국·일본 등 주류인 '동양'의 고대미술과의 관련 양상에 대한 교류사적 측면에서의 확장된 관심이다. 텐신의 동양관 변화에 대해서는 佐藤道信, 「世界觀の再編と歷史觀の再編」 115쪽 참조.

이 밖에도 1936년에는 동서양 미술사가이며 평론가인 이치우지 요시나가(一氏義良 1888~1952)의 『동양미술사』가 종합綜合미술연구소에서 출간되었다. 와세다대학 영문학과 출신으로 영국에 유학 갔다가 미술사로 전공을 바꾼 이치우지는 이 책의 머리말에서, 파리 기메미술관에서 동양미술사를 연구하고 돌아와 동경미술학교 교수와 제국박물관 미술부장, 일본 최초의 사립미술관인 대창집고관大倉集古館 관장 등을 지낸 서화골동 분야의 미술사가 이마이즈미 유사쿠(今泉雄作 1850~1931)로부터 받은 개인 지도와, 오무라 등의 동양미술사 연구 성과에 힘입어 집필했다고 하였다. 그는 미술을 초화에 비유하여, 꽃이 어떻게 아름답게 피었는가를 의식적으로 이해하고 감상하기 위해서는 "종자의 발아에서 개화에 이르는 전 과정은 물론 그렇게 만든 토질과 시기, 온도·일광·습도·비료·바람·해충 등의 제반 여건을 알아야 하듯이" 경제·사회·정치·문화적 여러 조건과 결부하여 총체적으로 관찰하고 파악해야 한다고 하면서, "기존의 이상주의적·주관주의적 미술사와 다른 입장에서 미술문화를 사회적 현상으로 보고 이를 과학적으로 분석하려고 의도했다"는 방법론적인 문제의식을 지니고 썼음을 밝히기도 했다.

이치우지는 이러한 문제의식을 '지나대륙을 주체'로 하는 동양미술사에서 '독자성을 지닌' 일본미술사에 주로 치중하여 반영했으며, 사회문화의 동적인 흐름과 결부하여 일본미술을 '고도의 특수성을 발전시키고 지속시킨' 관점에서 서술하였다. 이처럼 일본미술사를 보편사적 관점에서 통사화하면서 '동양미술의 대표로서 인류 미술문화 발전에 공헌하는 것'을 사명으로 삼는다고 했다. 일본미술사의 이러한 '특수적·독립적 입장'을 고려하여 인도와 중앙아시아, 동남아시아의 불교미술과 한국미술을

포함하여 '지나대륙' 미술사와 일본미술사를 '동양미술사 전편'과 '동양미술사 후편'으로 크게 나누어 목차를 구성했으며, 전편의 310쪽에 비해 후편은 372쪽으로 더 많은 비중을 두고 다루었다. 그리고 일본미술의 이러한 특수성 때문에 "동양미술을 일관된 계열에서 통일적으로 기술하는 것을 불가능하게 할지도 모른다"고 하였다.

지금까지 살펴본 1900년대에서 1930년대까지의 '동양미술사'는 1945년 일본의 제2차 세계대전 패전으로 '동양맹주'의 지위를 상실하고 제국주의적 욕망을 심판받게 되면서 그 틀을 바꾸게 된다. 이러한 변화는 '전후戰後' 처음 출간된 『동양미술사요설要說』吉川弘文館상·하권에 반영되어 있다. 상권(1955년)은 이란과 인도편으로 마치다 고이치町田甲一와 후카이 신지深井晉司가, 하권(1957년)은 중국과 조선 및 서역(부록)편으로 스즈키 케이鈴木敬와 마츠바라 사브로松原三郎가 집필하였다. 기존의 '동양 미술사'와 가장 크게 달라진 점은 일본 미술사를 뺀 것이다. '동양맹주'인 일본 중심의 '동양미술사'에서 금기시된 초국가주의에서 이탈하기 위해 자국 미술사를 제외한 아시아 전역의 각국 미술사를 외국 미술사로서 분류하여 다루게 된 것이다. 일본미술사의 특수성과 발전성, 즉 타자화된 '동양'과 문화적·구조적으로 더 우수하다는 인식에 지식적 권위를 부여하기 위해 초기의 '동양미술사'가 창립되었다면, 『동양미술사요설』은 「서(序)」에서 밝혔듯이 '일본의 미술문화를 바르게 이해'하기 위해 관련이 있던 아시아 여러 나라의 미술사를 대상화하여 개관하려 한 것이라 하겠다. 그리고 집필은 전공별로 나누어 했다. 이들 집필자는 '전전戰前'의 '동양미술사' 저술의 중심이었던 동경미술학교가 아닌 동경제대 미술사학과 출신의 40세 전후 신진 연구자로, 기존의 창작주의적 실천사론이 아닌 역사주의

적 실증사론인 아카데믹한 양식사 방법론에 의거하여 서술하고자 했다. 이에 따라 당대 미술로서의 '현대'였던 근대 미술이 배제된 전통 미술만으로 구성하게 되었고, 이론주의적 '미학미술사'에서 유물 중심의 '고고미술사'로 바뀌게 된다.

이처럼 전후의 현대 일본이 자국 (전통)미술사의 이해를 위해 '동양미술사'를 (자국 미술사를 제외) 근린 외국미술사로 분류하고, 이를 국가 단위로 구획하여 한 곳에 집합해 놓은 유형은, 마츠바라 사브로 편의 『동양미술전사全史』(東京美術, 1972년)와 『개정 동양미술전사』(東京美術, 1981년), 마치다 고이치의 『개설동양미술사』(國際書院, 1989), 마에다 고사쿠前田耕作 감수의 『カラ―版(칼라판) 동양미술사』美術出版社, 2000로 이어지며 정형화되었다.[42] 문고판으로 출간된 다케우치 쥰이치竹内順― 감수의 『すぐわかる東洋の美術(쉽게 아는 동양미술)』(東京美術, 2000년) 의 경우, 장르별로 나눈 후 각국 미술사를 다루었지만, '동양미술을 알면 일본미술의 원점을 안다'는 표지 광고의 글귀로도 알 수 있듯이 자국 미술사를 위해 대상화된 '동양미술사'의 한 변형인 것이다.[43]

한국에서는 이처럼 근대 일본에 의해 구상된 '동양미술사'를 식민지시기를 통해 일어권을 이루고 있었기 때문에 함께 공유하다가, 한글로 된 개설은 진주사범 출신으로, 경남고 교장과 부산시립박물관장을 지낸 교육자이며 향토미술사학자인 박경원(1915-2003)에 의해 1953년 처음 이루어

42 마치다의 『개설 동양미술사』는 주로 인도와 동남아, 중국, 한국 등의 불교 미술을 기축으로 구성되었다.

43 최근에 오가와 교수는 아시아 미술의 정체성 추구와 형성 문제를 全아시아적 시각으로 새롭게 논의한 바 있다. 小川裕充, 「書畵のアジア 彫刻のアジア 建築のアジア 美術のアジア- アジア美術とアイデンティティ-序説」東京大學東洋文化硏究所編『アジア學の將來像』(東京大學出版會, 2003) 485~512쪽 참조.

졌다. 박경원의『우리나라미술사·동양미술사』는 이치우지의『동양미술사』
(1936년) 구성을 참고한 것으로, 자국 미술사와 인도 불교미술사를 포함한
중국 미술사를 1·2편으로 나누어 서술하였다. 「동양미술사」에서 일본 미
술사를 배제하고, 자국 미술사인 한국미술사를 먼저 다루는 등, 표면적
으로는 반일적인 민족주의를 내세우고 있지만, "동양미술의 모든 부면에
농후하게 반영된 불교미술이 본산인 인도에는 쇠퇴하여 옛날의 면목을
찾아볼 수 없고, 홀로 중국 계통의 미술 양식만이 그 전통을 지키고 있
는 쓸쓸한 현상에 있다"는 언술로 보아,[44] 일본적인 하위 오리엔탈리즘을
내면화했음을 알 수 있다.

1970년에는 서울대 미학과 출신으로 상명여대 교수 장문호에 의해
『동양미술사』(박영사)가 출간되었다. 이 책은 저술로 밝히고 있지만,『동
양미술사요설』을 목차 순서만 바꾸고 축소 번역한 것으로 표절된 것이
다.[45] 자국 미술사를 제외한 아시아 전역의 각국 미술사를 구획하여 모아
놓은 유형의 '동양미술사'인데 원서에 없었기 때문인지 반일 감정 때문이
었는지 일본미술사가 배제되어 있다. 1971년에 을유문화사에서 문고판으
로 간행한 동양화가 김청강(본명 김영기)의『동양미술사』도 '우리 미술문화
이해를 위해' 인도권 미술사와 중국 미술사를 1·2부로 나누어 소개했는
데 일본미술사는 제외하였다.

동양미술사 전공자들에 의한 한국에서의 '동양미술사'는 1993년 마츠
바라 사브로 편의『개정 동양미술사』(예경)를 우리 실정에 맞게 번역하면
서 「한국미술」 장을 빼고 「일본 미술」 장을 삽입한 상태로 목차를 바꾸

44 朴敏源,『우리나라미술사·동양미술사』(문화교육출판사, 1953) 89쪽 참조.
45 표절을 은폐하기 위해서였는지 참고문헌에서 원서의 구미문 단행본만 옮겨 쓰고 일문 서적들은
 모두 빼 버렸다.

어 간행한 것과, 2007년 10명의 한국인 연구자들이 중국과 일본, 인도·동남아·서역 미술사를 전공별로 나누어 전문화된 지식으로 직접 집필한 『동양미술사』(미진사)를 상·하권으로 출판한 것이 있는데, 모두 자국 미술사의 교류 및 관계사 또는 비교사적 이해의 외연 확장을 위한 보조 학문으로 대상화된 각국의 미술사를 모아 놓은 것이다.

쑨원(孫文 1866~1925)의 문화적 중화주의에 의한 대아시아주의 제창에 따라 '중화국가'부흥을 과제로 삼은 중국에서는 '동양미술사'를 근대 일본에 의해 창안된 것으로 보고, 교육 및 학문적으로 제도화하는 데 관심이 없었으며, 최근에는 대국주의에 의해 '주변'의 '동방문화' 형성에 미친 자국의 '중화성' 역할 부각에 치중하고 있는 것으로 보인다.[46] 그리고 미국의 셔먼 리(Sherman E. Lee 1918-2008)에 의해 인도 이동의 각국 미술사를 모두 다룬 *A History of Far Eastern Art* (『극동미술사』)가 1964년 출간되어 1994년까지 5판을 거듭하면서 영어권 최고의 동양미술사 입문서이며 교재로 명성을 날리고 있다. 그런데 동아시아 미술사의 양식 유형과 경향 등을 가장 잘 정리한 것으로 평가되면서도 전파론적 시각의 편향 및 심층적 분석의 결핍과 함께 한국미술의 비중과 특징에 대한 서술이 실상보다 훨씬 경미하게 다루어졌다는 문제점이 지적된 바 있다.[47]

46 중국에서의 동아시아 인식에 대해서는 양 니엔첸(楊念群), 「'동아시아'란 무엇인가-근대 이후 한·중·일의 '아시아' 상상의 차이와 그 결과」(차태근 번역) 『대동문화연구』 50(2005.6) 85~99쪽 참조.
47 김홍남, 「셔먼 리의 『동양미술사』제 5판 출판에 부쳐」 『미술사논단』1(1995.6) 301~311쪽 참조.

'동아시아미술사' 통합적 구상의 과제

지금까지 살펴본 바와 같이 '동양미술론'과 '동양미술사'는, 서세동점에 따른 동아시아 질서 개편에 편승하여 부상된 근대 일본의 서구중심주의에 대한 반발과 위기의식에 수반되어 대두된 국수주의를 확산하여 '동양'을 하나의 지정문화적인 권역으로 이용하고 규정하기 위한 새로운 인식 틀과 지식 관념으로 생성되고 구상된 것이다. 특히 청일전쟁 이후 '동양의 맹주'로서 미학 및 미술사적으로 '서양'과 대등하게 대립하면서 다른 '동양'에 대한 발전성과 우월성을 입증하고 권위를 부여하는 이론과 학문으로 체계화되고 제도화되었으며, 이러한 일본 중심 동양주의의 제국주의적 팽창과 더불어 권역을 아시아 전역으로 확장시켰다. 이와 같은 '동양미술사'는 1945년 태평양전쟁에서의 패망으로 '동양맹주'의 지위를 잃게 되고 제국주의적 욕망이 심판받게 되면서, 자국을 제외한 아시아의 외국 미술사로서 재영역화하여 각 나라별로 구획하여 다룬 것을 병렬해 놓은 형태로 정형화되었고, 이러한 유형이 해방 이후 한국에서도 표절되거나 번역되거나 직접 집필되며 정착되었다.

다시 말해 기존의 '동양미술사'는 '서양'과의 대결을 내세워 동아시아를 지배한 일본 중심의 편향적·왜곡적인 유형과, 동아시아의 일원이면서 자국을 제외한 불구적인 유형으로 구성되었던 것이다. 그리고 자국 미술사를 이해하고 특수화하기 위한 교류 및 관계사와 비교사적 관점에서 대상화되어 전개되어왔다고 할 수 있다. 이처럼 근대 일본의 국수적인 자국 중심주의에 의해 타자화되고, 국가주의에 의해 대상화된 동아시아의 미술사를 동아시아 각국의 일국사적 집합에 머물지 않는 통합공간 즉,

하나의 분석 단위로서 주체적·총체적으로 구성하기 위해서는, 근대적=이념적인 '동양'을 초극하고 '동아시아'로 재구상해야 할 것이다. 여기서 '동아시아'는 지리적 근린국으로 유·불·선 사상과 한문 등을 공유하며 '천하동문'의 관계를 이루었던 중국(대만)과 한국(북한)·일본을 가리킨다. 사상적·문어적文語的 공통성과 함께 수묵·채색 등의 재료와 '백공기예百工技藝'의 장르, 제재 및 기법을 공동으로 소유하면서 상호 직접적인 교류를 지속하며 같은 하늘을 지니고 있다고 생각한 '공대천共戴天'의 나라 '동양삼국'의 문화적 권역을 통칭하는 것이다.[48]

이처럼 한·중·일 지역에서 전개된 동아시아 미술사의 전모를 통합적으로 구축하기 위해서는, 기존의 '동양미술사'에서 벗어나고, 국민국가의 일국주의적 사관의 협애한 구도를 극복하는 방법으로서의 '동아시아적 시각'을 진전시켜 선사시대에서 현대까지의 동아시아 미술의 변천상과 발전상을 세 나라 미술사의 통사적 지식을 취합하여 거시적으로 파악하고 유기적으로 이해하여, 총체적으로 체계화하는 작업이 긴요하다.

먼저 세 나라 미술사의 시기구분론을 비교 분석하여 통합 미술사의 통사적 구성 방법을 모색해야 하는데, 선사에서 현대에 이르는 연대기적 흐름이 '비동보非同步' 즉 불균등하기 때문에 변화상의 공통적 내용을 단위화하고 이를 단계화하여 논의하는 것이 방안이 될 수 있을 것 같다. 조형 활동이 태동된 원시 단계에서 시작하여 작품의 창작(생산)및 소비와 관련하여 형성된 미술의 주제적·기능적 단위가 문화 담당층의 사회사적 변동과 결부하여 고분미술, 종교미술·궁중 및 관용미술·문인미술·시정市井미술·시민미술 등으로 발전해 온 과정을 시대성으로 단락화하여

48 베트남도 한자문화권에 속했으나. 한국과 일본의 역대 왕조와 서로 직접적인 교류가 없었다.

논의하는 것이 어떨까 싶다.[49] 좀 더 쉽게 추구하기 위해 기존의 '미술'적 분류로 전공화된 회화(서예), 조각·공예·건축 등으로 나누어 논하고 이를 취합하여 체계화하는 것도 바람직하다. 세 나라의 역대 왕조 또는 정권은 이들 항목을 추진한 단계적 유형 또는 유파로서 다루고, 그 안에서 유파의 시기별·분파별 양상을 기술해야 일국사적 서술에서 벗어날 수 있을 것이다.[50] 그리고 이러한 단위별 유파적 성향과 경향을 포괄하는 미술사적 용어나 개념을 찾아내는 것도 앞으로의 과제라 하겠다.

자국 중심의 이념적 대상물이 아닌 사실로서의 동아시아의 미술사를 통합적으로 구축하는 과제는 단기간에 수행할 수 없는 것이다. 동아시아 미술사의 분야별·주제별 연구를 장기적으로 축적하고 종합하는 새로운 연구 영역으로 설정해야 하며, 특히 세 나라의 미술사를 유기적으로 파악하거나 거시적으로 인식하는 통주적統籌的인 광역적 시각 및 사유와 문제의식이 긴요하다. '동아시아미술사'는 '또 하나의 미술사'로서 연구 영역과 지식 영역의 확장뿐 아니라, 자국 미술사와 세계미술사의 이해 수준을 높이는 데도 크게 기여할 것으로 생각한다.

49 이러한 항목은 크레그 클루나스 교수가 *Art in China*,Oxford University Press, 1997(임영애·김병준·김현정·김나연 옮김, 『새롭게 읽는 중국의 미술』 시공사, 2007.1)에서 중국에서 전개된 미술을 연대순이 아닌 미술품이 만들어진 사회적·경제적 배경을 기반으로 분류하고 그 역사적 흐름을 서술한 방법을 참조한 것인데, 여기서는 이들 분야를 좀 더 발전사적 맥락에서의 단계화를 염두에 두고 구상하였다.

50 사토 도신 교수도 자국미술사를 넘는 광역미술사로서의 '동아시아미술사' 서술의 구성과 형식에 대한 구상으로 광역에 공통되는 내용적 테마를 상위 항목으로 두고 현재의 국가 단위에서 벌어진 내용과 전개 양상을 그 틀 아래 편입시키는 형태를 제시한 바 있다. 사토 도신, 「근대의 초극」 36~37쪽 참조.

국사형 미술사의 허상과
'진경산수화' 통설의 탄생

머리말

미술사학은 시각예술과 그 문화를 역사적으로 이해하고 체계화하는 학문이다. 과거 미술에 관한 작품과 문헌 자료의 분석 및 해석과 평가 행위를 통해 미술사적 가치와 의미를 새롭게 부여하며, 학문사 또는 학설사를 이룬다. 미술사의 시선은 이러한 학문사, 학설사의 맥락에서 그 의미와 의의를 생산하는 해석과 평가의 문제와 결부되어 발생한다. 특히 연구자의 국적이나 시대적 상황, 이데올로기적 관점과 시점 등에 따라 해석, 평가되면서 왜곡 또는 편향되거나 대립적 갈등을 일으키기도 하고 통설을 만들기도 한다. 통설은 진리로서 추구되지만, 특정 시공간에서의

이 글은 한국미술연구소의 『미술사논단』 30호와 동경문화재연구소의 『美術研究』 400호 간행을 기념하기 위해 <미술사에서의 평가>라는 주제로 열린 2011년 2월의 한일 공동심포지엄의 도쿄발표회에서 기조 강연하고 두 학술지에 게재한 것을 토대로, 2018년 10월 이화여대 한국문화연구원 창립 60주년 기념학술대회 주제인 <통설의 탄생>에 맞추어 축약 발표한 것이다.

목적과 이념에 의해 생산된 측면이 강하다.

'한국미술사'는 식민지 본국이던 근대 일본에 의해 '조선미술사'로 탄생되고 서술되기 시작했다. 근대 일본을 통해 이식된 '미술사'는 유럽의 근대사상이 만들어 낸 신격화된 '아트=예술'의 관념과 그 관념의 신봉을 기반으로 성립된 것이다. 민족공동체를 구축하는 것이 중심과제였던 근대 독일에서 민족의 통합과 향상을 위해 1860년대에 대두된 국민문학사의 자국自國중심 관점을 반영하여 '문화'와 '역사'와 '민족'을 결합한 예술사를 진작시킨 것을, 근대 일본이 국학적 세계관 또는 국수적인 황국사관과 밀착하여 관제官製에 의한 국사형 미술사로 특화하고 신격화된 것이다.

한국미술사는 이러한 근대 일본의 국사형 미술사를 기원으로 식민주의와 반反식민주의 사관과 같은 시선의 상극적 대립관계를 통해 수립되고 표상되었다. 이러한 시선의 역학力學이 가장 집중적으로 작용된 것이 조선 후기 회화사이며, '진경산수화'도 그 중의 한 분야이다. 여기서는 '진경산수화'에 초점을 맞추고, 국사형 미술사에서의 '통설의 탄생'과 그 문제점을 부각시켜 보고자 한다.

국사형 미술사의 허상과 조선후기 회화 인식

'한국미술사'는 식민지로 전락된 상태에서 근대 일본에 의해 '조선미술사'로 탄생되고 구성되기 시작했다. 이처럼 식민지 본국을 통해 이식된 '미술사'는 유럽의 근대사상이 만들어 낸 신격화된 '아트=예술'의 관념과

그 관념의 신봉을 기반으로 성립된 것이다. 미술가들의 전기와 인상비평에서 출발한 '미술사'는 고대 그리스·로마미술을 창조적 원류로 연구하며 수립되었다. 정교政教분리사상과 결부하여 예술이 중세적 종교를 대신하여 숭배되고 신성화되면서 '예술신학' 즉 신과 같은 예술의 창조적 영광을 찬미하는 관념체계의 기반을 제공하기 위해서였다.[1] 예술이 종교가 되고 예술가가 '천재天才'로서 신과 같은 위치에서 신의 속성이며 영광인 '창조'를 인수하여 '독창성'과 '개성'을 평가 규준으로 삼게 된 것이다. 이러한 예술의 개념과 관념은 유럽의 특수한 역사적 조건과 함께 수립된 서구적 이데올로기의 소산이라 하겠다.

'미술사'는 이처럼 신학과 같은 '예술'의 창조적 본질과 행위 및 현상을 역사적으로 연구하는 특별한 지위를 부여받으며 대학에서 문학사나 음악사와 다르게 독립된 학과로 육성되기에 이른다. 특히 계몽주의에 의해 완벽한 신과 같은 상태로 발전하기 위해 '진보'와 '계몽'의 신화가 발화되면서, 직능에서 해방되고 자율 지향의 '예술'에 대한 과학적 탐구와 더불어 유럽 중심의 세계사형 미술사를 구축하게 된 것으로 보인다. 그리고 그리스·로마미술을 고전으로 서양을 포괄하는 미술사 구성을 통해 견인된 발전법칙이 세계미술사의 보편성으로 작용하기에 이른다.

그런데 독일의 경우, 영국이나 프랑스와 달리, 지방분권적 분열과 정치적 후진성, 시민계층 미성숙 등의 과제 극복에 따른 민족공동체의 구축, 즉 민족의 통합과 육성을 위해, 1860년대에 대두된 국민문학사의 자국중심 관점을 반영하여 '민족'과 '역사'와 '예술'을 결합한 예술사를 진작

1 松宮秀治,『芸術崇拝の思想 : 政教分離とヨーロッパの新しい神』(白水社, 2008) 14~66쪽 참조.

시켰다.[2] 독일 역사의 정체성과 문화적 이상을 담은 예술사를 통해 예술의 숭고성과 함께 민족정신의 우월성을 선양하고자 한 것이다. 이러한 독일 낭만주의와 결부된 '미술사'가 더 후진적인 일본에 의해 수용되어 에도江戸의 국학적 세계관 또는 근대의 국수적인 황국사관과 밀착되어 관제 국사형 미술사로 새롭게 특수화되고 미화된 것으로 생각된다. 메이지 정부에 의해 최초의 '일본미술사'로 간행된 『고본일본제국미술약사稿本日本帝國美術略史』(1900)의 불어본에 대해 당시 프랑스에서 "황국사와 일체화한 역사적 산물로서 미술을 다룬 점이 독창적"이라고 한 서평을 통해서도 엿볼 수 있다.

신이 전유하던 창조성을 평가 규준으로 신격화된 '예술'과 민족주의적 국체사상의 '국사'를 결합하여, '미술국'임을 자처한 제국 일본이 창안한 국사형 미술사는, 새로운 국민국가로의 체제 및 위상 확립과 중세적인 중화체제를 해체시킨 동양 맹주로서 동양을 대표하여 서양과 대결한다는 사명의식을 반영한 의의를 지닌다.[3] 그리고 '탈아脱亞'와 '흥아興亞', '구화歐化'와 '국수國粹' 사이를 왕래하며 일본주의의 다양한 변주를 보이면서, 일본정신의 진화를 자국의 특수론적 관점에서 새로운 세계적 보편으로 현양하기 위해 유럽미술사의 발전모형을 규준 삼아 '문명개화사적' 흐름으로 의태擬態한 특징도 함께 지닌 것으로 생각된다.

'한국미술사'는 이러한 제국 일본의 '조선미술사'로 타자화되어 탄생되고, 식민사관의 차별된 시선으로 언술되기 시작했다. 서양 선망과 동

2 松宮秀治, 위의 책, 166~173쪽 참조.
3 홍선표, 「동아시아 통합미술사의 구상과 과제-'동양미술론'과 '동양미술사'를 넘어」 『미술사논단』 30(2010.6) 35~48쪽 참조.

양 멸시에 따른 서양에 대한 열등감을 전가하고 자민족에 대한 우월감을 심어주기 위한 이러한 시선은, '일선동조日鮮同祖'에서 분가된 한국이 불교문화로 한때 찬란했으나, 유교의 공리공담과 양반의 사대주의 및 당쟁 등에 의한 '이조의 폐정'으로 퇴락하고 피폐된 것을 '일시동인一視同人'의 차원에서 '본가 일본'과의 병합을 통해 구제한다고 하는, 식민지 지배를 정당화라는 논리와 결부되어 유교폐해론과 더불어 '이조미술황폐화론'을 낳게 하였다.[4] 특히 식민지로 전락될 역사적 필연성을 내포한 시기로 지목된 조선 후기의 경우, 도요토미 히데요시의 '명明 정벌'이 실현되지 못함으로써 중국의 예속에서 벗어나지 못한 채, 언급할 만한 역사나 예술이 없는 창조성과 진보성이 결핍된 황폐화의 극치로 매도되었다. 이러한 시선은 식민지 조선의 연구자들에게도 내면화되어 국망國亡의 원인을 제공한 조선 후기를 퇴폐의 극성기로 혐오하고 비판하려 했다. 조선 후기 회화는 이처럼 양측 모두에 의해 '조선취朝鮮臭' 또는 '동인東人의 습기習氣'로 멸시되거나 폄하된 것이다.

그러나 이처럼 국사형 미술사의 타자화로 열패화된 조선 후기 회화사는 제1차세계대전 이후 고조된 서구 근대위기론에 의해 이성주의와 객관주의에 대한 개조론의 확산과, 서구적 근대를 초극하려는 내셔널리즘의 극단화에 따라 야기된 제국 일본의 흥아주의에 힘입어 갱생과 역전의 계기를 맞는다.[5] 근대 서구의 타락한 물질주의 위기를 '동양 정신'으로 '갱생'시켜 '신동아' 중심의 새로운 세계질서 및 세계사를 구상함에 따라, 식민

4 홍선표, 「한국회화사 연구의 근대적 태동」『시각문화의 전통과 해석-정재 김리나교수 정년퇴임기념 미술사논문집』(예경, 2007) 497~503쪽 참조.
5 선표, 『한국 근대미술사』(시공아트, 2009) 188~189쪽 참조.

지 조선도 동양의 영광을 누릴 수 있는 '신세계'를 이끌어 갈 일원으로 자각하게 된다. 그동안 열등하고 퇴영적인 봉건 유제遺制로 비판되던 '조선색'을 새로운 세계문화와 예술을 계도할 원천으로 열중하기 시작했다. 제국 일본의 '신동아' 비전을 공유하며 파시즘적인 황국의 욕망에 편승하여 윤희순의 '신동양화론'에서처럼 "조선적이면서 동시에 세계적인 것"을 추구하게 된 것이다.

이러한 서구 근대 초극론은 서양과 동양의 차이를 역사발전에 대한 사회진화론적 시각에서, 두 문화권의 문화유형학적인 존재론적 차이로 보는 새로운 세계사 구상의 논리와도 결부되어 있다. 이에 따라 동양문화 수호와 창출의 새로운 역사를 구상하는 갱생적 사유의 문화적 토대로서의 한국적 전통론 또는 특질론을 담론화하게 된다.[6] 대동아문화의 구성체인 식민지 조선 전통문화의 특질과 우수성의 부흥은, 과거 한국 민족의 위대한 모습을 복원하는 것임을 강조함으로써, 대동아공영권 수립에 식민지 조선의 자발적 협력을 유도하기 위한 동원 이데올로기로 작용하기도 했다. 식민지 조선은 '대동아공영권의 2인자'로서 제국의 중심과 동일화하려는 욕망에 따라 제국주의 확산의 '첨병국민尖兵國民' 또는 '황민皇民'으로 주체화되면서, 서구적 근대를 폐기하는 '신시대'를 맞이하여 또 다른 근대의 미학적 모델을 시원적 고향이며 육친적肉親的인 전통과 고전에서 찾으려고 한 것이다.

1930년대에 활동한 김용준과 이태준은 조선시대의 엘리트 예술인 문인화를 비롯한 서화의 아취와 격조에서 한국 미술의 특질을 찾고 진로를

6 홍선표, 「한국미술사 연구와 특질론의 태동」 임형택 외 『전통-근대가 만들어 낸 또 하나의 권력』 (인물과 사상사, 2010) 284~308쪽 참조.

모색하려 했다. 메이지시기에 인위적 진보를 강조한 관학적 계몽주의자들이, 문인화를 "각고연마가 결여된" 타파의 대상으로 매도했던 것을, 이들은 유럽 '신흥미술'인 표현주의를 '사의寫意'와 동일시하여 그 소산물인 문인화 또는 남(宗)화를 현대 모더니즘의 선구로 보는 우월론을 유발하며 '신동양화'로의 부흥을 강조한 것이다. 해방 후 설립된 서울대 동양화과의 창작방향은 이러한 '신동양화론'에서 유래되었다고 본다.

그리고 '조선취'와 '동인東人의 습기'로 멸시되고 폄하되던 조선 후기를 '문예부흥'과 자각된 '조선아朝鮮我'의 시기로 보고, 이를 이끈 대표적 작가인 정선과 김홍도, 신윤복을 국사형 미술사의 위인으로 추앙하기 시작했다. 한국인 최초로 동경미술학교에서 서양화를 전공한 고희동은, 1925년 솔거와 담징을 비롯하여 자랑할 만한 우리의 화가 13명에 대해 언급한 글에서, 정선을 '진경 사생'의 효시로, 김홍도를 '풍속 사생'의 효시로 처음 기술하였다. 정선에 대해 "진경을 사생하여 일가를 자성自成하였고 조선의 각처를 많이 사생했으므로 풍경을 사생한 화가로는 겸재가 비롯이니라" 했고, 김홍도에 대해서는 "풍속 즉 당시 사회의 현상을 묘사하였으니 근대적 실제를 사생한 화가로는 단원이 비롯이니라"고 하여, 진경산수화와 풍속화를 서구적 모더니즘에 수반된 근대의 사생적 리얼리즘 관점으로 보았다.

고희동의 이러한 언술은 세키노 타다시關野貞도 『조선미술사』(1932년)에도 반영되어 "영조. 정조조의 문예부흥과 더불어 배출된 거장명가"로 "조선의 진경을 그리고 스스로 일가를 이룬" 정선과 "조선의 하층사회의 풍속을 경묘쇄탈하게 그린" 김홍도, 신윤복 등을 꼽았다. 그리고 솔거에서 장승업까지 18인의 명화가전을 1937년 『조선일보』에 연재한 문일평의 「조

선화가지朝鮮畵家誌」의 '화종畵宗 정선'과 '화선畵仙 김홍도'에도 같은 관점으로 서술되었다. 윤희순도 1940년경 집필한 것으로 짐작되는 「조개속의 진주」에서 흥아주의 즉 동양적 근대주의와 결부된 조선향토색론의 관점에서 '진경산수'를 '향토의 자연'을 그린 '조선 풍경사생'으로 보고, 정선을 "남화의 중국적인 기법을 완전히 극복하고 향토적인 산수화를 개척한 진정 생명 있는 예술가이며, 조선 풍경을 처음으로 사생한 천재"이면서 "근대 조선 산수화의 비조"로 높게 평가했다.

식민지 통치를 정당화하기 위해 만든 지적 수탈행위인 타율성론에 의한 사대주의와 오리엔탈리즘의 정체성론으로 특히 멸시되었던 조선 후기가 '대동아 신세계'를 향한 동양적 근대주의에 수반되어 '진경산수화'와 풍속화를 중심으로 '갱생'되기 시작한 것이다. 흥아주의 담론의 도움을 받아 조선의 자주성을 사유하게 된 이러한 조선 후기 재생 과제는, 1945년 해방이후 '민족미술 건설' 과제와 결부되어 미술사 발전에 있어 '풍토양식'을 중시해야 한다는 관점에서 계승되었다.

서양화가에서 미술비평가로 전향한 윤희순은 「풍토양식과 민족성」(1946)에서 고구려 고분벽화의 우수성을 강조하는 한편, 조선 후기의 '진경산수화'와 풍속화를 민족성과 근대성이 협성된 자주적이며 근대 지향의 발전적 측면에서 거듭 높이 평가했다. 그는 이러한 발전적 민족미술인 '신동양화'의 확립을 위해, 조선 후기 회화를 조선 전기의 모화=모방=관념에 반反해 자주=고유=현실이라는 식민주의=반민족주의와 반식민주의=민족주의라는 대립적 구도를 만들었으며, 이처럼 근대적 개념의 이분법적 논리가 이 분야 인식틀의 기본골격을 이루게 된다.[7]

7 홍선표, 「'한국미술사' 인식틀의 비판과 새로운 모색」 298쪽 참조.

내재적 발전론과 '진경산수화' 통설의 문제

'진경산수화'와 풍속화 중심으로 강조된 조선 후기 미화론은, 1960대에 식민사관 극복의 본격화로 대두된 국사학계의 내재적 발전론에 편승하여, 미술사 제1세대인 이동주와 최순우를 통해 확대되고, 해외 유학세대이기도 한 제2세대인 안휘준에 의해 국내 최초로 대학원 미술사학과를 설립한 홍익대를 중심으로 제3세대를 배출하며 강단 미술사학으로 확산되었다. 이들은 '진경산수화'를 내재적 발전론의 탈중세적이며 반성리학의 실학주의와 결부해 중국풍의 정형산수 또는 관념산수를 탈피한 한국성과 근대지향성의 정수로 심화시켰으며, 메이지유신을 효방한 1960년대 제3공화국의 '조국 근대화'와 '민족적 민주주의' '국적있는 주체성 교육'과 1970년대 유신체제의 국책에 수반하여 통설화 되었고 지금도 세력을 유지하고 있다.

이러한 서구 발전모형의 내재적 발전론에 대해 국사학 전공의 최완수는 1981년에서 1993년 사이에 집필한 「겸재진경산수화고」를 통해 현실 중화인 명의 멸망으로 조선이 중화의 중심이라는 '조선중화주의'에 의한 주자성리학의 조선화와 이에 수반된 자주성의 측면에서 만발한 민족적 자존의식과 독창성의 소산으로 주장했다. 그리고 '진경산수화'의 창시자로 지목된 겸재 정선(1676~1759)에 대한 종래의 화원화가설을 비판하고, 조선중화사상을 일으킨 노론의 중심 학맥인 농연계와 사승관계를 지닌 사대부 문인화가로 조명하면서 '화성畵聖'으로 추앙하였다.

최완수와 이른바 간송학파에 의해 발화된 '진경산수화'의 '조선중화주의'론은 조선 후기를 민족적 고유색이 만개한 민족미술의 절정기 '진경시

대'로 강조하게 된다. 이러한 주장이 내재적 발전론의 주체화와 함께 88 올림픽의 성공과 세계적 경제대국 성장 등으로 고조된 민족적 자부심과도 결부되어 각광받으며 한국학 전반의 새로운 통설로 확산된다.

이처럼 '진경산수화'가 '조선중화주의' 주류 학맥인 농연계의 문하생 정선에 의해 창작되고 '진경문화'로 만발했다는 주장에 대해, 국내 대학원 미술사학과 초기 출신의 미술사 제3세대로, 80년대 초부터 「박제가의 회화관」(1982년 미발표)과 「조선시대 풍속화 발달의 이념적 배경」(1985)을 통해 내재적 발전론에 문제를 제기한 홍선표는 「진경산수화는 조선중화주의 문화의 소산인가」(1994)라는 논고에서 최근의 「문인화사 정선의 작가적 생애와 창작론」(2014)에 이르기까지 이의 허구성을 비판해 왔다. 그리고 「한국미술사 연구관점과 동아시아」(1997)이래 '진경산수화'를 비롯해 근대 이전 한국회화사를 일국사가 아닌 '천하동문天下同文'의 범동아시아 시각에서 재구할 것을 강조하였다.

정선의 명문 사대부설은 그의 3조祖에 대한 사후 추증追贈에 의거한 것이다. 그러나 정선은 어려서부터 한동네에 살았던 사대부 집안의 조영석이 10살 연하인데도 그에게 하대할 수 있을 정도로 사족士族이었지만 영락한 한문寒門출신이었으며, 승직할 때도 '한미자寒微者'로 고충을 겪어야 했다. 최완수가 발설한 이후 한국학의 문·사·철 연구자 상당수가 따르고 있는, 정선이 삼연 김창흡의 낙송루에서 문하생으로 입문하고 농연계의 '통유通儒' 즉 통달한 유학자로 성장했다는 김창흡 문하생설도 허구로 생각된다. 낙성루를 '학당學堂'으로 추정했으나, 홍세태도 증언했듯이 고시(古詩)의 번창을 위해 30대 초반의 김창흡 동년배이며 시로 명성을 같이하던 백악산 기슭 일대의 문사들 모임인 '연사蓮社' 장소가 아니었나 싶

다. 어려서부터 시의 신동 소리를 듣던 명문가 청년들인 김시보와 홍성중, 이병연을 비롯해 당시 모이던 인사들 명단에서 정선의 이름을 찾아볼 수도 없지만, 그가 10세 전후의 나이로 참여할 수도 없었을 것이다.

그리고 증조부 청음 김상헌을 배향하는 경기도 양주의 석실서원에서 김창흡이 형인 농암 김창협과 함께 후학을 양성하여 이른바 '농연'문도를 배출했는데, 이들 장동 김문 친인척과 서인계 명문자제들이 문하를 이루었지 정선이 직접 농연의 지도를 받았다는 기록은 찾아 볼 수 없다. 농연의 형제 6창 중 다섯째인 김창즙과 그의 아들 김용겸이 정선을 '동네사람(洞里人)'이나 '우리 장의동에 사는吾壯義洞中' 사람으로 지칭한 것으로도 농연의 직계 문하생이 아니었음을 짐작케 한다. 선원 김상용의 후손 김시보가 주인이던 청풍계 원심암의 회집이나, 선원의 후손들이 정선을 '간속間屬' 즉 가속家屬은 아니지만 측근처럼 가깝다고 부른 것으로 보면, 농연의 큰집안인 선원계 장동 김문들과 더 가까운 사이가 아니었나 싶다.

정선이 '백악예원'에서 존재감을 드러내며 명류들과 교유하게 된 것은 경학이나 시문에서의 능력 때문이 아니었다. '백악예원'의 남유용이 말했듯이 이병연이 동생 이병성과 가깝던 박창언의 외사촌 동생이던 정선과 더불어 노닌 것은, 그림을 매우 좋아한 '기화자嗜畵者'와 그림 잘 그리는 '선화자善畵者'의 관계에서 비롯된 것이다. 정선이 명화가로 세상에 이름을 날리게 된 것도 이병연이 금강산 부근의 금화현감으로 부임하여 1712년 가을에 부친과 동생을 금강산 유람에 초대하면서 시문과 서화의 수응자酬應者로 여항시인인 장응두와 동행하여 그린 '해악전신첩' 때문이었다. 이후 정선은 서화애호 경화사족들을 종유하며 주문에 응하는 수응화가로 명성과 인기를 높이는 한편, '식록食祿'을 위해 41세에 천거로 관상

감의 잡직에서 출발하여 40년간 반평생에 걸쳐 주로 종6품에서 종5품 사이의 음직인 남행南行의 하급 참상관 관원으로도 살았다.

조영석이 「정선 애사」에서 말했듯이 정선은 "군자로서 덕을 세우거나 조신朝臣으로 공을 세울 수 없는" 처지였다. 생계를 위해 시작된 정선의 관원으로서의 삶은, 관상감의 잡직으로 출사한 것과 직무를 미숙하게 처리하여 한때 파면되거나 곤장을 맞는 등의 문제를 일으키기도 했지만, 정치권의 당쟁에서 벗어나 있었던 때문인지 큰 탈도 없고, 별다른 공적도 없이 성실하게 근직한 것으로 보인다.

그러나 그림 주문이 밀려 거의 매일 그리며 다작했던 문인화사文人畵師로서의 정선은, 만명기 동기창董其昌에 의해 확산된 화보류 등을 통해 '사고인師古人' 하고 명산대천을 통해 '사자연師自然' 하며 '탈천기奪天機' 하는 '산수전신론山水傳神論'을 실천하여 '산수화의 개벽'을 이루게 된다. '방고참금倣古參今'의 자세로 이름난 산천을 유람=숙람熟覽하며 그 승경을 '득지어심得之於心' 즉 마음으로 체득하여 형성된 '흉중구학胸中丘壑'을 조영석이 지적했듯이 새로운 남종문인화법의 선구적 수용으로 "미불과 동기창의 경지"에서 구사하여 기존 화풍의 병폐를 쇄신한 것이다. "일세에 그림으로 명성을 떨쳤다"는 조영석의 애도문도 있었고, 서화수집가이며 감평가로 유명한 김광국도 "정선은 80여년을 그림에 종사하여 세상이 이름이 났다"고 했듯이 상품화된 작품 수주에 응하던 명대 오파吳派의 심주沈周, 문징명文徵明처럼 문인화가와 직업화가를 혼성한 새로운 타잎의 문인화사로 화명을 날린 것이다.

정선의 1754년 작인 간송미술관 소장의 《(속)해악전신첩》에 장첩된 권상하의 문인인 호론계 박덕재의 발문 중 산의 성인인 금강산을 그렸다는

뜻의 '화 성인畵 聖人'을 정선이 그림의 성인이 되었다고 오역하고, 진경산수화의 '화성畵聖'으로 찬송하고 있지만, 정선은 조선 후기의 회화에호풍조의 상하간 확산으로 주문이 폭주하자 신속하게 응하기 위해 순식간에 그려내는 '응졸지법應猝之法'으로 대처하거나 대필화가를 고용했을 정도로 인기 높던 전문적인 수응화가였다.

근대기에 유형화되어 지금 통용되고 있는 '진경산수화'란 명칭도 에도 후기의 '진경지도眞景之圖'와 '진경도眞景圖'란 화제를 메이지 초에 '진경산수화'로 지칭하며 생긴 것이다. 만당의 주경현朱景玄이 860년경에 찬술한 『당조명화록』에 화문의 중분류로 대두된 '풍속'과 달리 '진경'은 화목으로 기록된 적이 없다. '진경'은 북송의 감평가인 유도순劉道淳이 1057년경에 쓴 『성조명화평』에 처음 등장한 것인데, 자연의 조화와 경물의 오묘함을 융합하여 이룩한 이성李成의 산수화 경지를 가르킨 화풍의 뜻이며, 제재적 분류명이 아니다. 실물 경관을 그린 산수화를 별도로 구분하여 분류명을 만든 적이 없는 것이다.

동양미술사학계에선 동진 고개지가 여산의 봉우리를 그린 '설제오로봉도雪霽五老峯圖' 이래 당송과 원을 거쳐 명대의 오파와 청초의 황산파에 의해 유행한 이러한 산수화를 '타포니믹 랜드스케이프(toponymic landscape)나 '실지명산수화'로, 일본에선 남화가들이 그린 것을 '진경도'로 부르다가 최근 10세기말의 헤이안 후기에 대두하여 에도시대에 성행하며 가노파와 양풍화파, 우키요에를 포함해 일본 실경을 제재로 그린 것을 '실경도'로 지칭하려고 한다. 우리는 조선 후기 이전을 실경산수화, 후기를 진경산수화로 구별해 표기하고 있는데, 실경산수화로 통칭해 부르고, 「정선과 심사정의 실경표현법과 도봉서원도」(2015년)에서 제기했듯이 조선 후기에 발

흥한 실경산수화를 진경화풍과 사경화풍으로 나누어 살펴보는 것이 좋겠다.

기록상, 고려 목종 10년(1007) 전공지가 그린 제주도 '서산도'를 효시로 전개된 한국의 실경산수화는 문종 25년(1071) 북송과의 복교 후 고려사절단의 수행화공이 "개봉에 와서 매번 승경에 이르러 번번이 그림으로 그려 돌아간다"고 소동파의 과거급제 동기인 장지기蔣之奇가 말했듯이 실경모사가 상례화되며 진화된 것으로 보인다. 북송 회화를 비약시키고 전성기로 이끈 시서화의 거장 휘종이 인종 2년(1124)의 고려사절 수행화사 이녕의 '예성강도'를 상찬했을 정도로 발전했으며, 그의 작품이 북송의 해상상인에 의해 '중국명화'로 유통되었던 것으로 보아 북송의 산수화풍을 토대로 구사했을 가능성이 추측된다. 이러한 추측은 충렬왕 33년(1307) 노영이 그린 〈아미타구존도〉 뒷면 상단 '금강산도'에 구사된 북송대 이곽파 양식으로 분명해지며, 정선도 즐겨 사용한 암산과 토산의 대비 구성과 각필법角筆法, 그리고 직준直皴에서 유래된 수직준을 통해 이미 금강산화풍의 전형화가 이루어지고 있음을 알 수 있다.

'삼한승경설' 또는 '삼한산수천하설'과 '인간정토경'으로 창작된 금강산도의 경우, 조선 초에 명 황실의 공물용으로 당시 최고의 화원들에 의해 제작되었으며, 안견의 〈몽유도원도〉(1447년)의 분지형 동굴 속의 조각도처럼 열립한 첨봉 양식에서 그 편린을 엿볼 수 있다. 그리고 최항이 제찬시에서 경관을 '부앙합람俯仰頷覽' 즉 턱을 아래위로 내리고 올리며 구경한다고 했듯이, '앙관부찰仰觀俯察'의 역상적易象的 시각은 정선의 실경산수화 진경화풍의 핵심적 구성법이기도 하다. 조선 초에 이러한 안견파나 '박연폭포도' 등을 그린 강희안 화풍으로 다루어졌을 실경산수화는 중

기에 '와유물臥遊物'로 점차 확산되면서 김명국 등에 의해 절파화풍을 가미하며 계승된 것을 후기의 정선이 승경의 우주적 조화와 경관에서 받은 흥취를 문인산수화의 정통화법으로 유포된 남종화풍을 선구적으로 구사하여 새로운 전형을 이룩한 것이다. 당시 애호가나 감평가들은 정선의 〈박연폭포도〉와 〈만폭동도〉〈인왕제색도〉와 같은 사의적 전신의 진경화풍을 남북조 종병宗炳 이래 감상물 산수화의 '창신暢神'과 고려말 이색 이래 실경의 '활화活畵'를 구현한 것으로 절찬한 것이 아닌가 싶다.

이에 비해 사경화풍은 '형신불상리刑神不相離'의 형사적形似的 전신론과 결부하여 정선의 진경화풍을 비판한 강세황에 의해 대두되어, 심사정이 동참한 것을 김홍도가 〈구룡폭포도〉와 〈사인암도〉 등을 통해 시각적 이미지의 재현을 중시하며 사경화풍으로 완성했으며, 서양의 풍경화와 결부된 근대의 사경산수화로 이어져 사생적 리얼리즘의 선구적 의의를 지니게 된다.

한국 근대미술사와 교재

머리말

첨단 전자매체의 눈부신 발달에 따른 뉴미디어 시대는 지식과 정보의 습득 방법을 근본적으로 바꾸고 있다. 모든 지식과 정보는 전자매체나 영상매체로 전환되어 전 세계를 연결하는 전산망에 담겨지고 있으며, 누구나 접근하여 이용할 수 있게 되어가고 있다. 앞으로 지식의 생산도 소비자의 선택이 더 큰 영향력을 발휘하게 될 것이다.

학교라는 교육의 장에서 지식과 정보를 보급하는 공식적 학습 도구인 교재 또한 뉴미디어시대에 부응하는 매체로서 재조명되고 새롭게 개발되어야 한다. 특히 전자 및 영상 매체에 더 큰 흥미를 갖고 자극을 받는데 익숙한 '누리꾼'과 '엄지족' 등 'P세대'이며 디지털네이티브인 '신인류' 세대

이 글은 2005년 5월, 한국미술사교육학회의 '미술사와 교재' 심포지엄에서 발표하고 『미술사학』 19(2005.8)에 게재한 것이다

학습자들의 지식과 정보의 습득 및 인지방법을 생각하면, 하이퍼텍스트나 하이퍼미디어 방식의 교재 개발과 멀티미디어식 재조직이 시급하다고 하겠다.

시각물을 대상으로 하는 미술사의 경우, 타 분야보다 뉴미디어시대 또는 영상시대에 상대적으로 유리한 요소를 지니고 있지만, 이러한 시대 변화에 따른 교재 개발에 대한 논의는 아직 미진한 실정이다. 여기서는 하드웨어적인 측면에서의 교재 개발보다, 학계의 연구 경향이나 성과와 결부된 소프트웨어인 콘텐츠의 새로운 구축을 모색해 보고자 한다. 그 중에서도 '한국근대미술사' 서술과 관련된 새로운 콘텐츠 모색의 일환으로, 2001년과 2002년부터 적용되어 현재 사용 중인 제7차교육과정에 의한 중·고등용 교과서와, 대학교 학부 및 대학원용 전공 개설서의 내용을 분석해 보기로 하겠다.[1]

중고등 교과서의 한국 근대미술사 서술 내용

1894년 갑오개혁으로 신교육이 시행되면서 '교육의 원소元素'로 교재의 중요성이 부각된 이래,[2] 교과서는 교육 현장에서 공식적으로 이루어지는 학습 교재로서 표준적이고 보편적인 내용을 담고 있는 것으로 이해되

1 교재란 넓은 의미에서 교육목표를 구현하기 위해 사용하는 모든 교육자료를 말하지만, 여기서는 좁은 의미로 교과서를 비롯해 교육과정과 내용에 근거하여 선정되고 조직화된 'written materials'를 말한다.
2 홍선표, 「한국 개화기의 삽화 연구-초등 교과서를 중심으로」 『미술사논단』 15(2002.12) 260~265쪽 참조.

어왔다. 교과서에 쓰여 있는 내용은 보편적인 진리이며 정설이고, 따라서 그것은 있는 그대로 내면화해야 한다는 인식이 뿌리 깊다. 특히 수험생이기도 한 학생들에게 교과서는 아직도 거의 '경전'에 가까운 권위와 위력을 지닌다. 이러한 공교육용 교과서의 서술 내용을 살펴보는 것은 해당 분야의 연구 경향이나 성과 중 어떤 내용이 텍스트화되어 공공 지식으로 유포되었는지를 파악해 볼 수 있다는 점에서 중요하다.

먼저 중고등학교용 국정교과서인[3] '국사'에 수록된 근대미술사 내용을 보면, 역사서 기술이 문화사를 지향하는 추세에서 볼 때, 우선 그 소략함에 놀라지 않을 수 없다. 중학교용에는 모두 19자로 서술되었고, 고등학교용은 그 두 배인 39자로 쓰여있다. 중학교용의 경우 음악 서술의 5분의 1의 분량밖에 안 되는 것이다.

국가에서 제시한 '국사' 준거안에 의하면 "그동안 축적된 역사학계의 연구성과를 충분히 검토하여 정설로 인정된 사항만을 반영한다"고 되어 있다.[4] 이 지침에 의해 작성된 근대미술 관련 내용은 중학교용에선 제9장 '민족의 독립운동'편 4절의 '국내의 민족운동' 중 '문학활동' 주제에 실려 있는데, "미술에서는 이중섭의 활동이 특히 두드러졌고"가 전부이다. 고등학교용은 제7장 '근현대사의 흐름'편 4절의 '근현대 문화의 흐름' 중 '일제 강점기의 문예활동' 주제에 수록되어 있으며, "미술에서는 안중식이

3 1979년부터 1종 도서로 명칭이 바뀌고 국정이었을 때와 달리 연구, 개발을 전문연구기관이 담당하는 것을 표방하고 있으나, 발행권과 공급권을 국가가 가지고 있다는 점에서 사실상 국정교과서이다. 김한종, 「국사교과서 연구의 최근 동향」 『사회과학교육연구』 5(2002.2) 61쪽 참조.

4 이밖에도 교육인적자원부의 국사 교과서 준거안에는 "우리 민족사의 주체적인 발전과정을 중시하며 문화역량이 풍부하였음을 부각시키고 민족사에 대한 자긍심과 애정을 갖도록 한다. 세계사적 관점에서 우리 역사를 객관적으로 조명할 수 있도록 한다. 특정이념이나 역사관에 편향되지 않고 우리 역사를 객관적이고 전체적인 관점에서 파악할 수 있게 한다"고 제시되어 있다.

한국 전통회화를 발전시켰으며, 고희동과 이중섭은 서양화를 대표하였다"고 적혀 있다.

이러한 서술 내용은 교과 과정의 주제와도 괴리될 뿐 아니라, 부정확하다. 이중섭의 소그림의 경우 민족정서를 대변한 상징물로 보는 견해도 있기 때문에 이 점을 설명하든가, 그렇지 않고 민족의 독립운동과 결부된 미술계의 활동이 미흡했다면, 미흡한 사실을 그대로 밝히는 것이 정당하다고 본다. 역사는 사실을 바탕으로 하는 학문이며, 따라서 과거에 있었던 사실이 부끄럽다고 하여 은폐할 수 있는 것도 아니고, 자랑스럽다고 하여 과장할 수 있는 것도 아니기 때문이다.[5]

그리고 이 시기의 미술조류나 작품 경향보다 미술가의 활동을 주로 언급한 것은 인간의 역사적 행위를 중시하는 역사학의 일반적 서술법을 반영한 것으로 생각된다. 그러나 근대기의 대표적 작가로 중고등학교용 '국사'가 선택한 이중섭과 고희동, 안중식은 이 분야 전공자들이 선정했던 '오늘에 다시 본 근대미술가 11인'(『가나아트』 1994년)과 '근대미술을 움직인 거장들'(『월간미술』 1998년)에 이중섭을 제외하면 없거나 중위 이하에 랭크되었던 미술가들이다. 국가에서 발행하고 보급한 '국사'교과서가 지극히 소략한 분량마저도 근대미술사학계의 견해를 제대로 검토하지 않고 정확하지 못한 내용으로 서술했음을 알 수 있다.

'국사'에 비해 한국 근·현대사만을 다룬 고등학교 검인정 교과서(2종 도서)에는 근대미술 부분이 조금 더 수록되어 있다. 모두 6종 가운데 가장 많이 채택되었고, 미술 분야를 제일 비중있게 서술한 것이 금성출판

5　서중석, 서중석, 「한국 교과서의 문제와 전망-근현대사를 중심으로」 『한국사연구』 116(2002) 157쪽 참조.

사에서 발간한 것이다. 이 교과서는 1910년에서 1945년 사이의 일제 강점기 미술을 '민족 문화 수호 운동' 절 가운데 '문학과 예술 활동' 주제에서 다루었다. 전통회화의 경우, 이상범, 변관식, 박생광, 이응노를 대표적인 화가로 제시한 다음, "특히 박생광은 채색화의 창조적 계승을 이루어 냈고, 이응노는 수묵으로 현대적 감각에 의한 국제성을 창출함으로써 화단의 주목을 받았다"고 서술되어 있다. 이 시기의 대표적인 채색화가였던 김은호와 그 2세대인 김기창은 친일화가로 거론되고 있기 때문인지 빠져 있고, 당시는 아직 무명으로 일본에서 전위적 신일본화가로 활동한 박생광을 대표적 작가로 꼽았을 뿐 아니라, 그의 1980년대 이후의 업적으로 일제시기의 창작 경향을 설명한 오류가 발견된다. 특히 박생광은 한국화론을 신일본화론의 이념틀을 차용해 수립하고, 야마토혼으로 강조된 신도神道의 영향을 받아 무속巫俗을 민족혼으로 형상화시켰던 것으로 파악되기 때문에 새로운 평가가 요구되는 인물이기도 하다.

이응노도 1930년대 후반부터 인상주의와 마루야마화풍을 융합한 일본 근대식 신남화와 파시즘화된 흥아적興亞的 동양주의와 밀착되어 일본의 칸사이關西 남화풍을 구사하면서 '조선남화연맹전'과 같은 '시국색時局色' 짙은 단체전에서 활동했었다.[6] 이러한 측면에서 보면, 이응노 또한 이른바 친일화가 범주에 속하는 화가였으며, 그가 수묵으로 창출한 국제성은 포비즘과 큐비즘에서 앵포르멜로 이어진 서양 현대미술을 통해 혁신을 추구하기 시작한 1950년대 중엽 이후의 경향이었다. 따라서 이 교과서

6 홍선표, 「이응노의 초기 작품세계」『고암논총』1(2001.4) 240쪽 참조.

의 근대 전통회화 서술은 공정성과 정확성이 결여된 내용으로 이루어졌음을 지적할 수 있다.

한국근대미술사를 언급한 교과서는 앞서 살펴본 역사교과서보다 미술교과서에서 좀 더 비중을 두고 다루어졌으며, 대부분 미술 감상 부분에 수록되어 있다. 제7차 미술과 교육과정의 교육인적자원부 고시에 의하면, 감상 영역 중에서도 미술사는 '미술 문화유산 이해' 편에 실리게 했으며, "우리나라와 다른 나라 미술의 시대별, 양식별 특징을 이해한다"와 "미술의 역사와 문화적 배경에 관하여 이해한다"로 집필 방침을 제시하였다.[7]

7차 교육과정에 의한 검인정 미술교과서는 중학교용 6종, 고등학교용 7종으로, 담당 교육연구사로부터, 교육부에서 제시한 지침을 충실하게 반영하면서, 최신의 공인된 자료에 의해 서술하려고 노력했고, 미술의 고유 영역뿐 아니라 컴퓨터, 사진, 영상 등 정보 매체를 적절히 활용한 자료를 소개하는 등 정보화 시대에 부응하도록 했다는 평가를 받았다. 그러나 한국근대미술사 서술 부분을 보면, 역사 교과서와 마찬가지로 너무 단순화되고 축약되어 있으며, 전반적으로 정확성과 공정성, 또는 정당성이 다소간 결여되어 있어, 보편적이고 표준적인 지식을 보급하는 교과서 내용으로는 부족하거나 일정 부분 부적당하다는 생각이 든다.

대부분의 교과서가 식민지 수탈론의 관점에서 "우리 민족문화가 외세의 압제로 위기를 맞았고" "일제강점기로 인하여 자주성 상실과 변질을 낳게 되었으며" "일제의 문화 말살 정책으로 전통과 단절되는 아픔을 겪

7 제7차 교육과정 교육부고시 제1007-15호(별책 4) 고등학교 교육과정(1)과 제7차 교육과정 2종 교과용 도서(중학교, 고등학교) 집필상의 유의점(교육부, 1999.1, 1999.5) 중 '미술' 편 참조.

었고" "우리 고유의 독자적 문화를 자랑해 오던 우리 민족 문화가 일제의 침략에 의해 문화적 수탈기를 겪게 되었다"고 한국 근대미술의 역사적 배경을 설명하고 있다. 그리고 이러한 배경 아래서 "미술 활동이 침체되었다"고 기술했다.[8]

일제의 강점으로 우리가 근대 국민국가 수립의 기획 주체로서의 역할을 상실한 것은 사실이지만, 총독부는 '신부국민新附國民'으로의 재편을 위해, 우리 측은 민족의 향상을 위해, 관민합동으로 모두 '문화창달'을 제창했었고, '예술부흥'을 표방하며 신구新舊미술의 육성을 도모했었지 문화 말살을 식민지 당국에서 정책으로 제기한 적은 없었다. "일본 총독부에 의해 서화원(도화서의 오기인 듯함)이 폐지되었다"고 서술했지만,[9] 도화서는 갑오개혁 무렵 도화과로 축소되었다가 대한제국기에 없어졌다. 조선총독부는 오히려 1911년 경성서화미술원의 설립에 건물을 빌려주며 후원했으며, 1912년 서화미술회로의 개편시에도 재정지원을 했기 때문에, 식민지 지배를 수탈적 측면만 강조하며 증오심을 키워주는 것보다, 이 시기의 식민지 문화주의와 종속적 근대화의 성격과 방향성에 대한 비판의식을 육성해주는 것이 더 필요하다고 본다.

일제 강점기를 통해 미술 활동이 침체되었다는 서술도 실상과 맞지 않는다. 이 시기를 통해 미술이 학교 교육의 도화시간과 전람회, 미술관 등의 출현으로 공중화와 대중화되면서 그 이전 어느 때보다 확산되었다. 그리고 1920년대 후반경부터 일제의 새로운 투자시장 획득과 대륙 침략

8 2001년 『고1 미술』(천재교육) 60쪽 (교학연구사) 69쪽 (대한교과서) 70쪽 (두산) 66쪽 (교학사) 65쪽 ; 『중2 미술』(대한교과서) 67쪽 ; 『중1 미술』(대한교과서) 67쪽 참조.
9 『고1 미술』(천재교육, 2001) 60쪽 참조.

의 교두보로서 개발한 '조선 공업화'에 따른 매년 10~13%의 고도성장과 '만주특수'와 같은 호경기를 맞아 경성(서울)이 대도시로 급성장하면서 미술계의 규모 확대와 활기가 두드러졌다.[10] 다만 프롤레타리아 미술은 총독부 당국의 탄압과 사생적 리얼리즘과 모더니즘계 미술가들의 공격을 받고 해체되거나 위축되었기 때문에 프로미술 입장에서는 특히 압제였다. 따라서 이 시기를 수탈적 암흑기로 일반화하여 매도하는 것보다, 이러한 확대와 활기와 위축의 상황에서 우리 미술이 식민지 근대를 체험하면서 무엇을 어떻게 모색하고 내면화했는지를 설명하는 것이 학습자의 비판력과 인지구조를 향상하는 데 더 바람직하다고 하겠다.

식민지 지배를 일방적으로 비난하는 관점에서 야기된 왜곡은 서화협회전과 조선미술전람회를 설명하는 부분에도 반영되어 있다.

뜻 있는 인사들이 모여 서화협회를 발족하고 중앙중학교에서 제1회 서화협회전을 개최하고 회보도 발간하였다. 이듬해에 총독부는 민족적 색채가 농후한 모임인 서화협회전에 의도적으로 대처하기 위한 관전 조선미술전람회(선전)를 열었다. 서화협회전은 1936년 15회를 기해 총독부에 의해 폐지되고 소위 '선전'은 광복 때까지 지속되었다. 이 '선전'의 등장은 그 후 젊은 신진 작가들에게 친일 의식을 조장하는 데 쓰여졌다.[11]

10 홍선표, 「동양적 모더니즘」 『월간미술』 16-12(2004.12) 178쪽 참조.
11 주 9와 같음. 두산출판사 발행본도 "우리 민족의 뜻있는 작가들이 모여 민족적 색채가 농후한 서화협회를 결성하고 활동하였으며, 이에 일제는 총독부가 주관하는 관전 조선미술전람회(선전)를 열었다. 서화협회는 1936년 총독부에 의해 폐지되고 선전은 일제가 끝나는 광복 때까지 계속되었다. 이 선전은 극도의 친일적 전시회로, 젊은 작가들에게 친일의식을 조장하고 일제의 선전도구로 이용되었다"고 서술하였다.

서화협회는 '민족적 색채가 농후한 모임'이 아니라, 총독부 시정施政을 기념하기 위해 1915년 개최된 '별천지같았던' 공진회와 누구나 참여할 수 있는 과거제를 재현함으로써 '새로운 태평성세'를 구가한다는 의도에서 1917년 열린 시문서화대회 등에 의해 조성된 '새시대'의 예술 '부흥'과 서화 '진흥'을 조직적으로 추진하고 이러한 새 기운을 집단화하기 위해 1918년 설립된 조선인 관변 단체였다.[12] 사이토우총독이 서화협회 부설 학원 개원식에 참석해 축사를 했던 것도 이 협회의 관변적 성향 때문이었다. 서화협회전은 이들 조선인 미술가들의 단체전으로, 관설 공모전인 조선미술전람회와는 성격이 근본적으로 다른 단체전이었으며, 서화협회원들의 조선미전 응모는 협회 차원에서 적극 권장되었고, 미술가들도 관인(官認)된 명성을 얻기 위해 조선미전 출품작 제작에 최선의 노력을 다했었다. 그리고 서화협회전의 폐지는 총독부에 의한 것이 아니라, 1933년 이도영의 타계로 주도권을 잡은 고희동의 독주와 이에 비판적이면서 반反관전 재야전으로 성격을 전환하려 했던 신진 서양화가들과의 불화로 해체된 것이다.

국가와 아카데미즘에 의해 국정 미술'國定美術'을 창출. 유포하는 근대 일본의 관전을 모조한 조선미전도 친일의식을 조장하는 데 이용되었다고만 설명하는 것보다. 전람회 미술로의 본격적인 전환과 더불어 순수 시각예술 중심의 근대적인 장르 체제의 확립을 촉진하고, 출세지향형 관변 작가의 육성과 작품의 관학화, 미술 저널리즘 및 근대 관중觀衆의 확산 등, 한국 근대미술의 형성과 전개에 가장 직접적이고도 심대한 영향

12 홍선표. 「서화계의 후진양성과 단체결성」 『월간미술』 15-4(2003.4) 129쪽과 「집단미술운동」 『월간미술』 16-3(2004.3) 146쪽 참조.

을 미쳤다는 측면에서 서술하는 것이 바람직하다고 본다.[13]

그리고 이밖에도 일제 강점기의 전통회화 설명에서 "나지막한 산, 시냇물 등 농촌의 한적한 풍경을 수묵 담채로 나타낸 이상범, 거친 묵점과 묵선을 중첩시켜 실경을 그린 변관식 등이 있다"고 했는데(대한교과서 고1), 이것은 이들의 1950년대 후반 이후의 경향이다. 그리고 "이용우, 이상범, 노수현, 허백련 등은 사생에 입각한 수묵 담채화를 주로 그렸다"(교학연구사 고1)고 하여 변관식 대신 허백련으로 잘못 기입하기도 했다. "1908년 고희동에 이어 외국에서 서양 화법을 익혀 온 김관호, 김종태, 이종우 등의 화가들에 의해 근대 회화 작품들이 제작되었다."(교학연구사 중2)고 쓴 것은 "1915년 고희동에 이어 일본에서 서양 화법을 배워 온 김관호, 김찬영, 나혜석, 이종우 등의 화가들에 의해 근대 유화 작품들이 제작되기 시작했다"로 고치는 것이 좋겠다. 김종태는 유학간 적도 없다. 교학연구사 교과서에는 추상조각의 도입과 정착에 힘쓴 조각가로 김종영, 권진규와 함께 윤효중을 꼽고 있는데, 윤효중은 추상 조각을 시도한 적이 없으며, 권진규도 구상 조각에서 예술성을 발휘했었다.

검인정 미술교과서의 한국근대미술 서술에는 이러한 왜곡과 오류 외에 공정하지 못한 관점도 눈에 띈다. 근대기의 대표적인 서양화가를 언급하면서 대부분의 미술교과서에는 김용준, 김주경, 길진섭, 이쾌대 등 당시 서양화 내지는 근대미술 전개에 중요한 역할을 했던 화가들인데도 빠져 있다. 이 점은 이들이 모두 월북작가였기 때문에 의도적으로 배제한 것인지, 참고한 기존의 미술교과서나 근대미술사 서적에서 아직 비중 있

13 홍선표, 「조선미전」 『월간미술』15-10(2003.10) 144~145쪽 참조. 조선미술전람회를 '鮮展'으로 약칭하는 것도 '不良鮮人'처럼 폄하의 뜻이 내포되어 있다고, 이미 당시부터 김용준 등에 의해 쓰지 말자는 비판이 개진되었기 때문에 이 약칭어는 사용되지 말아야 한다.

게 다루지 않았기 때문에 그랬던 것인지 알 수 없으나, 적어도 김주경과 이쾌대는 언급해야 공정하다는 평가를 받을 수 있을 것으로 생각된다.

우리나라 최초의 여성 유화가이며, 서울에서 최초로 개인전을 열었고, 유럽에서 견문을 넓히면서 인상주의를 처음으로 가장 잘 이해하며 창작했던 나혜석에 대한 서술을 찾아보기 힘든데 이 점은 성차별이 반영되었을 가능성도 추측된다. 특히 그의 작품이 중·고등학교용 미술교과서의 미술 감상 편에 수록된 한국 근현대 작품 144점 중, 한 점도 없어 이러한 가능성을 더욱 높여준다. 그리고 근대미술사 전개를 회화와 조각 같은 순수미술 중심으로 설명하고 공예와 디자인 등의 응용미술을 제외하거나 영세하게 다룬 것도 공정한 서술 방법이 아니며, 개화기 미술을 선도하면서 미술의 대중화를 촉진했던 삽화와 만화, 사진, 광고도안과 같은 복제 또는 인쇄미술을 배제시킨 것도 미술의 '서기西器'적 기능과 표상 시스템의 근대적 변동을 파악할 수 없게 한다는 측면에서 개선이 요구되는 부분이다. 제7차 과정의 미술교과서가 표현과 작품 감상 편에서 다양한 매체를 활용했듯이 영상시대에 부응하여 미술사에서도 순수미술과 엘리트미술 이외의 시각문화 분야까지 대상을 확장할 필요가 있겠다.

지금까지 제7차 과정 중·고등학교용 역사 및 미술 교과서에 수록된 한국 근대미술사 서술 내용을 살펴보면서 그 소략함과 부실함에 놀라지 않을 수 없다. 중요하게 다루어지지 않는 분야라고 해서 소홀히 할 수 없으며, 집필자들이 미술사 비전공자들이라고 해서 오류를 양해 받을 수도 없을 것이다. 교과서에 수록된 한국 근대미술사 내용은 청소년 학습자들이 이 분야에 대한 지식을 얻는 최초의 텍스트이기 때문에, 집필시 해

당 분야 전공연구자의 도움을 받거나 심의시 전공연구자의 심사를 받는 것을 제도화하는 것이 절실하다. 뉴미디어시대에 적합한 중고등학교 미술사 교육과 관련된 교재 개발 논의보다 시급한 것은 서술 내용의 오류와 왜곡을 고치는 것이며, 가능한 한 정확하고 공정한 설명이 되도록 개선되어야 할 것이다. 미술사 해석과 평가의 다양성도 존중되어야 하지만, 그것 못지 않게 사실 확인과 같은 기본적인 사항은 더욱 중시되어야 하기 때문이다.

한국 근대미술사의 개설서

학부와 대학원에서 한국 근대미술사 교육은 미술실기 전공자와 미술이론 및 미술사 전공자를 대상으로 시행되고 있다. 이 분야 강의가 처음 개설된 것은 1970년대 초 홍익대학 미술대 대학원에서였으며, 미술이론과에서는 1991년 홍익대 예술학과 4학년 과목으로 처음 실시되었고, 대학원은 1995년 홍익대 미술사학과에서 첫 강의가 이루어졌다. 이 분야에 대한 전공 교육이 일천하듯이 한국 근대미술사 만을 다룬 최초의 단행본은, 1972년 문고판 형태로 발간된 이구열의 『한국근대미술산고散考』였다. 이어서 나온 이경성의 『한국근대미술연구』(동화출판공사, 1974)와 함께 이 분야의 초기 교재로서 사용되었으며,[14] 이들 단행본의 한국 근대미술사 전개상과 논지는 중고등학교용 미술교과서에도 상당한 영향을 미친

14 이구열은 신문기자 출신의 평론가로 소박한 문화주의적 민족주의 관점에서 서술했다면, 1950년대 말부터 이 분야 연구를 개척해 온 이경성은 서양미술사를 가르치던 평론가로, 서구화와 모더니즘의 입장에서 집필했다.

886

것으로 파악된다.

그동안 출간된 한국근대미술 관련 단행본은 화집과 전시회 도록류가 많았으며, 개설서는 오광수의 『한국현대미술사 – 1900년대 도입과 정착에서 1990년대 오늘의 상황까지』(열화당, 1979년 초판, 1995년 개정판)와 최열의 『한국근대미술의 역사 – 1800~1945 한국미술사사전』(열화당, 1998) 두 권이 나와 있다.[15] 이들 개설서가 한국근대미술사 강의 현장에서 교재로 어느 정도 사용되고 있는지는 알 수 없으나, 적어도 참고문헌으로는 소개되고 있을 것으로 생각된다. 그러면 이 두 권의 개설서의 성과와 대체적인 문제점에 대해 간단하게 언급해 보기로 하겠다.

『한국현대미술사』는 초판에서 하한을 1960년대로 했고, 개정판에선 1990년대 초까지 기술했지만, 여기서는 '도입과 정착기의 미술'이란 제목으로 1900년에서 1945년까지를 다룬 제 1부만을 대상으로 하겠다. 이 책은 20세기 이후 서구의 근대와 현대가 포괄된 한국미술의 역사적 전개와 상황을 전체적으로 조망하기 위해 화단사와 사조사적 측면에서 체계화시킨 것으로, 작가와 작품에 대한 평론가적 감각에 의한 예리한 평가와 밀도있는 서술과 더불어 사조적 해명이 돋보인다. 『한국근대미술의 역사』는 19세기에서 20세기 중반까지의 한국미술의 격변의 역사를 복원하기 위해 반제반봉건의 관점에서 근대미술과 사상의 지형도 구축을 시도한 것으로, 문헌 자료의 발굴에 의한 사료 집성으로서의 의의가 매우 크다.

그러나 이 두 책 모두 구미술사학이든 신미술사학이든 인문학으로서

15 이 밖에 김윤수의 『한국현대회화사』(한국일보사, 1975)도 개설적인 제목을 붙이고 있으나, 문고판으로 출간된 이 책은 서양현대미술을 예술지상주의와 개인주의적 성격을 지닌 반사회적, 반민중적인 것으로 보고, 이를 수용하고 전개시킨 한국 근대서양화의 문제점과 한계성을 비판하고 반성하는 측면에서 집필한 논고들을 묶은 것이다.

의 미술사에 대한 학문적 훈련을 받지 못한 평론가들에 의해 미술비평적 관심에서 비롯된 특징을 지닌다. 따라서 작품 분석에 기초한 양식사적 실증 기반이 취약하고, 교류사적, 비교사적 방법에 의한 양식 계보와 특징 규명이 미진한 실정이다. 물론 미술사 연구에서 비평적 관점과 이론의 수용은 필요하고 특히 우리 전통미술 연구에서는 더 긴요한 사항이지만, 근대미술사 분야에서는 기초적인 양식사 측면에서의 체계화가 더 시급하다고 본다.

기존의 한국근대미술 기점 문제에서도 알 수 있듯이 이 분야에 대한 논의는 근대기의 신구新舊 분류 이후 한국미술사 연구와 별도의 영역에서 이루어져 왔다. 한국미술사 연구에서 전통미술과 근대미술이 분립적. 단절적으로 인식되어 온 것이다. 그러나 한국 근대미술사는 한국미술사의 한 과정이며 일부로서 파악되어야 하며, 한국미술의 발전상과 변화상에 대한 통시적 관점과 맥락에서 체계화되어야 한다. 한국 전통미술사와 근대미술사에서 제기되는 문제는 별개의 차원이 아니라 공유되어야 하고 통합적 시각에서 타개하려는 노력이 필요하다. 한국미술사에서 야기된 어떠한 주제의 단계적 전개상과 성격 및 특징을 규명하기 위해서는 선사미술에서 근현대미술까지를 시야에 넣고 사유해야 된다고 본다.『한국근대미술의 역사』는『한국현대미술사』의 서구타율성론에 비해 내재적 발전론의 입장에서 전통미술을 다루고 있지만, 한국미술사 발전의 단계성에 대한 인식 부족으로 평면적 제기에 머물고 있다.

한국미술이 '근대'를 체험하고 모색하는 데는 근대 일본이 식민지 모국=중앙화단으로서 주도했고, 이러한 객관적 조건은 대만과 만주국도 동일했기 때문에 일국주의적 관점보다는 근대 중국을 포함한 동아시아

적 시각에서 공시적으로 파악해야, 정확하고도 객관적인 규명이 가능해진다. 특히 한국 근대미술은 일본에 의해 번역된 서구의 근대를 중역하며 형성되었으며, 동경유학생 출신 미술가들에 의해 심화되었고, '경성'에서는 30%가 넘게 거주하던 일본인들과 함께 전개되었기 때문에, 일본 근대미술에 대한 철저한 이해가 필요하다. 두 권의 개설서에는 모두 이러한 안목이 결핍되어 있다.

그리고 이 두 권의 개설서는 모두, 교과서 검토 때도 지적했듯이 회화와 조각의 순수미술 중심으로 이루어져 있다. 한국 전통미술사에서 중요한 비중을 차지하고 있는 공예를 비롯한, 디자인과 건축사 분야가 빠져 있으며, 최근 활발하게 다루어지고 있는 시각문화론적 연구 성과가 반영되어 있지 않다. 또한 최신의 미술사 방법론과 담론을 활용한 분석과 서술도 찾아볼 수 없다.

이처럼 기존의 개설서는 평론가들에 의해 구성된 과도기적 형태로, 특히 학부나 대학원에서 미술사 전공자를 위해 한국 근대미술사 교육을 체계적으로 시행하기에는 미진한 점이 한두 가지가 아니다. 따라서 근대학문의 미덕인 엄밀한 고증과 구미술사학과 신미술사학의 방법론을 원용한 치밀한 실증적 분석과 다양한 이론적 해석을 토대로, 한국미술사와 동아시아미술사의 통시적, 공시적 맥락과 관점에서 체계화된 개설서의 출현이 요망된다. 한국근대미술사는 한국미술사의 발전과정이면서 지금의 현대미술을 성립시킨 기원의 공간이며 직접 원인제공의 시기라는 점을 생각하면, 미술사 전공자와 실기 전공자 모두에게 중요한 분야로 이를 충족시킬 수 있는 교재적 개설서의 발간이 더욱 기대되며, 미술사학도들의 각성과 분발이 촉구된다.

색인

ㄱ

가노파 53, 611

가메이 시이치 51

가부장적 민족주의 475

가와바타 고쿠쇼 76, 77

가와바타 야스나리 360

가와바타화학교 440, 688

가정박람회 177, 179, 184, 185, 186,
 216

가톨릭성화전 652

간딘스키 327, 329, 720

강대운 387

강신문 298

강유위 294

개량양식 522, 525, 590, 607, 620

개리양행 142

개조론 240

이건영 566

결전미술전 341, 377, 565

경도부화학교 400

경도학파 243

경묵당 264, 495, 496, 522, 553, 555

경성미술구락부 409

경성박람회 174, 173, 175, 177, 178,
 179, 212

경성백일장 356

경성서화미술원 297

경파 293

고갱 304, 307, 308, 315, 390

고노 슈손 281

고려미술원 309, 439, 582, 583

고려미술회전 309

고려화회 266, 506

고무로 스이운 281, 582, 584

고미야 미호마쓰 176, 498

고스기 미세이 54

고안화 68

고야마 쇼타로 50, 51, 54

고요한 아침의 나라 43, 47

고유섭 513, 747

고적조사 698, 736

고전색 378, 386, 397, 449, 483

고종 3, 132, 14, 18, 19, 24, 25, 26, 45,
 84, 229

고지마 겐사부로 70

고희동 27, 50, 133, 205, 206, 237,
 247, 252, 253, 254, 255, 260,
 262, 263, 266, 267, 310, 356 375,
 393, 489, 492, 495, 498, 499,
 501, 503, 504, 506, 507, 509, 511,
 514, 521, 522, 522, 524, 527

공부미술학교 34

공작학교 26

공진형 695

공진회 518

공학적 구성주의 331

곽인식 469

관료파 예술 386, 389

관립공업전습소 26, 216

관립법어학교 133

관완자 169, 214

관전 39, 233, 274, 275, 276, 281,
 304, 315, 333, 334, 375, 387,
 440, 448, 518, 541, 550, 587

관전양식 282, 346

관전화가 564

관학파 502, 530, 695

광무개혁 13, 15, 16, 27, 30, 128, 132,
 133, 147, 149, 160, 229

광선화 139, 256, 266, 282

광풍회 40, 544

교남시서화연구회 300

교육서화관 71

교토 신파 618

교토박람회 171

구겐하임미술관 474

구남화 278, 282, 393, 394, 409

구라파 다케 533

구로다 세이키 29, 51, 199, 205, 514,
517, 519, 534, 639, 693

구본웅 305, 317, 319, 323, 375, 514,
695, 316

구사조시 250, 262

구성주의 322, 331

구인회 718

구화주의 147, 237, 290, 440, 758

국사도 262

국수보존주의 759

국수주의 290

국전 276, 353, 372, 385, 386, 388,
389, 391, 414, 432, 459, 462,
547, 566, 568, 595

국화 293, 413

권구현 270

권업모범건물 122

권업박물관 175

권영우 349, 350, 352, 378, 387, 396

권옥연 391

극현사 320, 26

근대 초극론 243, 351, 482, 473, 475,
484

근역서화사 700, 703, 704, 704, 759

금강산도 39, 40, 53, 118, 526, 547,
578 590, 599

금석화파 294, 416

급진 모더니즘 271, 291, 316, 317,
319, 433, 442, 654, 305, 449

기메박물관 175

기무라 겐카도 296

기성서화회 299

기온 낭카이 296

기우치 게이게쓰 619

기조회 378

긴부라 363

긴자아메리카니즘 363

길진섭 305, 19, 339, 351, 620, 687,
714

김경승 351

김관호 209, 349, 518

김광균 315, 364

김권수 346, 356, 505

김규진 71, 296, 297, 298, 300, 410,
412, 419, 437, 439

김기림 315, 317, 363

김기승 666

김기진 562

김기창 286, 336, 339, 340, 348, 376,
377, 382, 413, 393, 395, 412, 420,
432, 530, 547, 612

김기창부부전 434

김돈희 609

김동성 202, 264, 266

김동인 562

김만형 304, 314, 340, 358, 374

김만형(1916~1984) 315

김명제 395

김병기 320, 431, 652

김복진 317, 510, 557, 695

김숙진 387

김영기 298, 403, 410, 412, 413, 416,
420, 432, 434, 436, 621

김영기한국화전 434

김영보 208

김영수 298

김영주 435, 656

김예식 40

김옥진 395

김용준 225, 408, 320, 622, 644

김원 387

김원용 423, 480, 743

김유탁 299

김은호 262, 279, 281, 282, 283, 286,
337, 339, 344, 347, 376, 377, 378,
393, 395, 412, 529, 530, 532, 537,
544, 546, 548, 582, 606

김응원 504, 296, 297

김의식 526

김인승 338, 349, 350, 358, 360, 366,
387, 390

김정자 392

김종남 324

김종영 670

김종태 311, 338, 598

김주경 304, 309, 311, 312, 318

김준근 119

김중현 336, 336, 375

김지옥 299

김진우 375, 525

김창열 376

김창환 247, 257, 258, 259, 260, 261,
262, 265, 522, 580, 581

김하건 305, 324, 325

김하종 526

김형구 374

김홍도 116, 199, 220, 507, 526

김화경 402, 530, 547

김환기 305, 321, 326, 329, 330, 352, 378, 382, 387, 392, 397, 461, 473, 481, 625, 714

김흥수 350, 374, 387

ㄴ

나가하라 고타로 498

나비파 306, 307

나상미 691

나상윤 690

나수연 704

나카무라 다이자부로 346

나카하라 유스케 478

나혜석 183, 257, 260

낙청헌 395, 530, 547, 606, 609, 611

난려회전 687

난학 31

난화 31, 32, 34

남관 376, 378, 391

남종화 385, 393, 394, 401, 522, 568, 600, 601, 602, 603, 621, 623

남화 277, 278, 281, 290, 291, 292, 400, 402, 413, 434, 440, 563, 582, 584, 661, 721

남화원 281, 584

낭만주의 28, 29, 262

낭세녕 544, 548

내국권업박람회 171

내셔널리즘 242, 244, 322, 403, 406, 429, 438

내지연장주의 239

내청각 183

노수현 202, 247, 255, 256, 261, 262, 263, 264, 265, 280, 393, 505, 522, 538, 553, 556, 557, 580, 581

노원상 298

녹향회 715, 310

농상공학교 26

누드화 208, 343, 348, 349, 350

니시키에 50, 142, 208, 636

니엡스 56

ㄷ

다노무라 죠쿠뉴 400

다다운동 323, 329

다다이즘 449

다원주의 437

다이부츠호텔 48

다이쇼 데모크라시 241

다카미 가메 72, 87, 209

다카하시 유이치 20

다케우치 세이호 409

다큐멘터리사진 378

다키 가테이 291

단구미술원 412, 602, 621, 634

단군상 113

단색조 회화 450, 453, 458, 462, 464, 466, 470, 473, 474, 478, 479, 480, 483

단선적 발전론 289, 293, 428, 429, 447

대공진회 177, 179, 180, 184, 186, 215, 216, 217, 219, 220

대동구락부 173

대동아주의 241, 243, 286, 397, 430, 563

대만미술전람회 292

대만소인화회 293

대만총독부미술전람회 292

대원군 220, 297

대원화랑 376

대한도기주식회사 377

대한미술협회 372, 375, 386, 547, 568, 658

대한미술협회전 651, 378

대한제국관 24

대한즉경도 64

대한협회 195

댄디즘 690

데이고쿠미술학교 633

덴코화숙 440

도고 세이지 327

도나파시스 36, 37, 165, 166

도리고에 세이키 201

도미오카 뎃사이 291, 584

도사학교 71

도사파 277

도상봉 387, 390, 651, 684

도죠 쇼타로 51, 54

도쿠다 도미지로 61

도토리 에이키 51

도화교육 66, 68, 70, 246, 248, 532

도화임본 76, 77, 95

독립미술협회 315, 317, 318, 319, 322, 331

독립협회 229

돈덕전 16

돈암산방 587

동경미술학교 50, 53, 70, 76, 204, 253, 27, 309, 310, 313, 314, 325, 35, 356, 364, 387, 387, 389, 401, 489, 493, 497, 504, 514, 516, 519, 528

동경여자미술전문학교 383, 421, 687

동경유학생 235, 245, 387, 690

동경회입신문 191

동대문활동사진소 169

동도서기 13, 58, 450

동미회 313, 320, 687, 695, 718

동서융합론 429, 432

동양담론 242

동양백화점 화랑 625

동양적 모더니즘 304, 319, 322, 361, 372, 395, 410, 411, 431, 433, 449, 483

동양주의 286, 397, 430, 433, 436, 449, 466, 473, 513, 544, 585, 613, 304

동양화6대가전 577

동양회화 공진회 290

동연사 265, 280, 556, 557, 581

동현박물관 175, 176

동화백화점 화랑 376

두방전 376, 415

드 쿠닝 455

드리핑 442, 667

들라크루아 268

디아스포라 445, 458, 469

디오라마 181, 205

뜨거운 추상 453

ㄹ

라파엘 코랭 517, 693

래리 리버스 455

랜드스케이프 페인팅 28, 30

러시아 원시주의 320

런던만국박람회 170, 202

레오폴드 레미옹 49, 497

로버트 바커(R. Barker) 37, 166

로컬 컬러 354, 361

루오 320, 322, 410 , 441, 675

리비히 광고카드 49

리이글 735

리커란 657

린파 277, 610

ㅁ

마그리트 323

마루야마파 77, 611

마빈 시글 433

마쯔다 마사오 337

마츠바야시 게이게츠 440

마크 토비 435, 436, 443, 444

마키노 토리오 307

마티스 269, 307, 315, 315 , 317, 321,
 351, 410, 413, 431, 441, 676

만국기 104

만국박람회 171

만문만화 202

만주특수 362

말레비치 327, 329

매난국죽 182, 297

매우표 21

메가네에 208, 263, 268

메예르홀트 331

메이지미술회 51, 77, 505

명성황후발인반차도 22

모노크롬 미술 464, 467, 471, 479

모노파 464, 468, 472, 480

모더니즘 241, 242, 244, 303, 372,
 429, 436, 437, 448

모더니티 242, 290, 358, 427, 428,
 430, 440, 745

모던 걸 362, 363

모던 보이 362

모던의 육화 129

모딜리아니 320, 675

모자상 339

모필화수본 76

모필화임본 76, 248

목일회 313, 718

몬드리안 330

몽롱체 261, 283, 383, 411, 542, 611

몽타쥬 기법 268

『몽학필독』 73, 77, 91, 118

무라이 마사나리 329

무라카미 덴신 20

무사시노미술대학 314

무성회 611

무속화 404, 424

무위사상 477, 482, 483, 484

묵림회 450, 658, 661

묵미 664

묵상 291, 432, 436, 664

문부성미술전람회 199, 349, 355, 387, 514

문신 378

문아당 212

문위우표 21

문인서화전 298, 411

문인화 209, 395, 404, 410, 412, 423, 430, 434, 467, 477, 481, 524, 585, 601, 603

문인화론 482, 483, 484

문자추상 445

『문장』 718

문학수 305, 326

문학진 377, 387, 392

문화내셔널리즘 757

문화적 개량주의 555, 562

문화주의 240, 241, 712, 701

문화학원 314, 316, 320, 325, 331

문흥록 395

물성파 회화 469

뭉크 320, 379

미국 현대 8인작가전 435

미국대학미술학생전시 435

『미술수첩』 435, 436

미니멀리즘 465, 472, 473, 479

미래주의 269, 270, 304, 326, 327, 328

미로 323, 323, 413

미셀 타피 435

미술문화협회 324, 325

『미술수첩』 435, 436

미술창작가협회 321

미야케 곳키 39, 52, 168

미육 67, 233, 238, 248

미인화 333, 344, 505, 530, 538, 539, 544, 546

미인화실 355

미츠지 쥬조 76

미타테見立 252

민경갑 396, 450, 663

민영익 300, 408

민예론 471, 482

민족미술 건설 411, 430

민중미술 467

민중사관 228

민택기 298

민화 404, 424, 456

(ㅂ)

바르비종파 34, 47, 73

바우하우스 331

박고석 378, 380, 396

박노수 648

박득순 338, 350, 387, 390

박람회 시대 170

박래현 342, 348, 383, 398, 421, 653

박목월 550, 656

박문국 191

박문원 374

박물도 92, 93, 98, 126

박봉수 654

박부조 회화 331

박상옥 342, 387, 391

박생광 348, 376, 424

박서보 451, 462, 466, 469, 470, 473,
　　475, 658

박석원 475

박성환 376, 378, 391

박수근 199, 339, 341, 374, 381, 481

박승무 580, 596

박영선 350, 351, 387

박익준 395

박종화 562

박종홍 761

박창돈 374, 391

박항섭 350, 352, 374, 387

반 고흐 64, 304, 309, 31 2, 310, 390

반추상 316, 374, 382, 395, 418, 431,
　　449, 269, 373, 392, 398, 423, 433,
　　623, 632, 654, 662

반구상 404

반도색 244, 304

반도총후미술전 341, 565

반국전운동 386, 448

반미학 437, 449

반예술 437, 449

반봉건주의 234

반식민주의 399

반아카데미즘 미술 303

반제국주의 234

방근택 666

방무길 298

배렴 286, 378, 393, 394, 595, 599, 621

배운성 358, 374,650

배정례 339, 347, 530, 547

백대진 40

백마회 35, 40, 208, 320, 327, 514, 542, 544, 693, 719

백색 미학 464, 466, 472, 478, 482

백색동인회 479

백양회 420, 421

백영수 378

백윤문 286, 530, 547

백일회전 327

백치사 715

번안양식 115, 123, 125, 127

변관식 280, 281, 282, 377, 378, 385, 393, 556, 577, 581, 584, 585, 591, 594

변영로 279, 581

병태미인상 540

보국미술 565

보나르 306, 307, 316

보도화보 191

보링거 735

보스 44, 45, 47 , 749

보스턴만국박람회 171

보인사 213

뵐플린 735

북종화 547

북화 413, 531

불화 404

브라우네 42

브르통 323

블라맹크 318

비구상 326, 403, 437

비구상시대 643

비물질화 464

비아카데미즘 미술론 715

비애미 478

비인만국박람회 171

비정형미술 373, 462, 660, 661

비쥬얼 커뮤니케이션 164, 189

삐라 378

ㅅ

사경산수화 278, 282, 385, 394, 441,
526, 541, 546, 550, 556, 560, 563

사군자 289, 290, 293, 296, 298, 299,
300, 438, 522, 525, 609

사다케 쇼잔 33

사생교육 70

사생적 리얼리즘 30, 68, 69, 78, 233,
237, 248, 249, 389, 490, 502,
507, 525, 528, 546, 557, 579, 619

사생주의 519, 610, 613

사실파 389, 391

사왕풍 523

사이고 고게츠 53

사진미술 61

사진미술소 533

사진식 265, 266, 267, 279

사진합성식 261

사진회화 215, 530, 533

사토 후분 39

사토미 가츠조 318

사회주의 리얼리즘 661

사회주의 미술론 241

사회진화론 230, 236, 239, 243, 252

산수풍경화10대가전 527

산업풍속도 106

살롱사진 198

삼오도화관 258

삽화가 522, 253, 508, 562

상근예술 288, 401, 428, 544

상두회전 687

상무정신 104, 112, 114

상서회 609

상징주의 269, 321, 339

상파울루비엔날레 667

상해서화연구회 295

상형추상 669

새비지 랜도어 43

생명주의 309

샤갈 318, 320, 321, 323, 325

샤를 루이 바라 175

서경보 643

서민적 현모양처상 336, 341, 342

서베를린 미술대 458

서병오 289, 300, 408

서상현 346

서세동점 81, 125, 236

서세옥 396, 422, 462, 642

서양화 신파 29

서울 풍경 44, 45, 46, 47

서울대파 375, 386, 655

서유견문록 31, 161

서정주 383

서정추상 450, 453, 456, 462

서진달 304, 309, 314, 350

서체추상 417, 445, 449, 458, 462, 663

서화미술회 27, 262, 274, 279, 275, 279, 280, 283, 297, 298, 501, 504, 505, 506, 509, 523, 530, 535, 539, 541, 542, 552, 553, 556, 557, 562, 580, 581, 596, 609, 611

서화시대 66, 278, 522

서화연구회 264, 298, 403, 412

서화예술관 299

서화지남소 299

서화학원 506

서화회 259, 291

석도 593, 668

석도륜 665

석란희 449, 454

석상휘호회 298

석재죽 300

석파란 297

석판인쇄술 190, 529

설화도 109, 110, 111, 126

세계대도회화보 205

세계도회 72, 88

세대교체론 462

세브르요업소 49

세연회 293

세잔 95, 269, 304, 307, 314, 314, 315, 316 , 390, 410

세창양행 49

세키노 타다시 508

소정양식 281, 282, 579

소학연필화첩 76, 77

소호란 297

손동진 339, 387

손병희 701

손응성 339, 387

송도서화연구회 299

송병돈 387

송수남 475

송영방 422, 450

송태회 438

송혜수 326, 352, 374

쇄회 59, 130, 188

쇼오화숙 633

수묵민화 405

수묵사경화 280, 385, 393, 414, 582, 584, 591, 595

수묵운동 403, 404, 408, 424, 425, 437, 450, 452, 462, 475, 643, 657

수채화회전 305

순남화 291

순수주의 미술론 391, 563

순수추상미술 316

순정미술 185, 239, 241

순종어진 536

숭삼화실 687

쉬프레마티즘 329

슈나이더 431

스즈키 하루노부 612, 636

스펠링 북 89, 93

습판사진술 191

시가시 게타카 35, 61

시국색 339, 343, 377, 565, 695

시네오라마 41

시라가 쥬키치 305

시라쿠라 니호 281, 584

시문서화의과대회 298, 356, 504, 615

시미즈 도운 279, 533

시바 코간 32, 33, 34, 99

시부다 잇슈 39

시서화일치론 671, 681

시재화 296

시정5년기념 조선물산공진회 39, 40, 177, 538

시죠파 633

시카고만국박람회 24, 171

식산흥업 67, 85, 237

신고전주의 389, 390, 395, 514, 544, 544, 546, 585, 606, 611, 623

신남화 278, 280, 281, 282, 290, 393, 410, 430, 440, 564, 579, 584,

585, 590, 644, 726

신동아 건설 242

신동양화 244, 395, 402, 412, 414, 432, 449, 626

신문인화 395, 408, 411, 412, 413, 419, 424, 483, 527, 627, 628

신문전 305, 618 , 619

신문화운동 259, 266, 357

신미술운동 246, 247, 252, 256, 257, 259, 266, 271, 320, 490, 504, 509, 502, 527

신민족주의 429

신부국민 221, 235, 239, 245

신사실파 327, 378, 382, 392

신석필 374

신소설 134, 135, 139, 153, 155, 220

신시내티미술학교 266

신여성 336, 339

신영복 395

신영헌 387

신원체화품641

신윤복 343, 356, 398

신일본주의 317, 319

신일본화 53, 277, 278, 282, 283, 410,

412, 542, 544, 611, 633

신정만국전도 99

신제작파 320, 378

신조선화 258

신칸트학파 240

신흥미술 242, 268, 269, 270, 304, 389, 433, 584, 584, 717

실력양성론 239, 712

심묘화회 258, 259, 265

심문섭 475

심영섭 714

심형구 348, 387, 390

쌍룡문 21

쌍봉문 16

아르누보 181, 207, 307

아르퉁 431

아리아드네 포즈 318, 351

아메리카니즘 242

아방가르드 양화연구소 319, 327, 392

아방가르드운동 322

아사이 츄 50, 51, 76, 77

아사카와 마츠지로 72

아오도 덴젠 99

아우라 198

아유가이 후사노신 699

아카데미즘 276, 317, 386, 387, 389, 389, 391, 502, 514, 634, 684

아키노 히쿠 618

안동숙 395, 422, 530, 547

안상철 408 , 422

안석영

안석주 202, 247, 261, 265, 266, 267, 269, 270, 504, 510, 513, 522, 585

안중식 18, 73, 91, 92, 112, 206, 247, 279, 297, 298, 492, 496, 506, 519, 522, 524, 533, 553, 580, 554, 556

안확 700, 759

안휘파 117, 120, 657

앙리 쥐베르 42

앙리 포시용 480

앙티 세른 307

액션페인팅 661

앨리스 루즈벨트 19

앵티미즘 306, 307

앵포르멜 417, 434, 436, 437, 442, 449, 451, 455, 459, 461, 480, 658

야나기 무네요시 466, 468, 471, 473, 478, 750

야노 데츠잔 281, 584

야마모토 바이카이 71

야마모토 호스이 50, 51

야마시타 히토시 55

야마토에 286, 395, 544, 611, 634

야수파 305, 312, 316, 317, 318, 320, 412, 434, 449, 654

야스타 라이슈 33

야자와 겐게츠 633

양계서화징 704

양광자 458, 449

양주팔가 678

양풍화 31, 32, 55, 344, 540, 694

양화속습회 71

양화연구소 687

양화풍 99

어니스트 페놀로사 400

어진화사 538, 547

언더우드 193

에곤 실레 269

에도린파 612

에드아르드 힐데브란트 40

에른스트 323

에밀 마르텔 50, 492

에콜 드 파리 318, 327, 377

엑조티시즘 307

여벽송 293

여성 추상화 448

여성독서상 352

여항문인화가 276, 279, 296, 554

역사도 111, 112, 114, 116, 119, 126

역사초상화 112

역사풍속도 262

역사화 355, 546, 636

연필화 248

연필화임본 76, 248

열삽지도화 250

염상섭 562

염태진 339

영허즈번드 41, 42

영회풍 263

예성회 259, 265

『예술시론』 259, 581

예술지상주의 304, 357, 692

예술파 303

예원서화선회 295, 298

오가와 가즈마사 59, 60

오경석 700, 705

오광수 459, 466, 468, 607, 661

오다노 나오다케 33

오리엔탈리즘 359, 520

오브젝트 레슨 72, 88, 209

오석환 394

오세창 195, 251, 491, 519, 524, 554, 704

오스망식 164

오승우 387

오오사 쯔토무 699, 705

오오에 타쿠 172

오윤 342

오일영 491

오주환 336

오지호 304, 309, 310, 311, 312, 350, 387

오지호·김주경 2인화집 310

오창석 293, 295, 299, 408, 409, 413, 627

오카다 사부로스케 519, 694

906

오카베 소후 664

오카쿠라 덴신 401, 508, 726

오토 딕스 269

오페르트 42

옥천당 사진관 31, 59

온건 모더니즘 304, 305, 314, 316,
 389, 390, 449

옵티컬 331

와다 잇카이 39

왕국유 294

왕실미술학교27

왕일정 295

외광파 205, 389, 391, 514, 517, 519

요시다 히로시 55

요코야마 다이칸 53, 409

용기화 68, 248

우관중 657

우노 사타로 647

우메자와 와켄 724

우미관 169

우에노파노라마관 168

우에무라 쇼엔 543

우키에 34, 208

우키요에 139, 252, 261, 277, 282, 343,

612, 613

원시미술 382

원시적 향토색 307, 391

원시주의 311, 322, 326, 397

월남미술인전 378

월드하우스 갤러리 416

월분패 540

유경채 387, 391

유길준 31, 161, 491

『유년필독』 83, 91, 112, 114, 116, 118,
 119

유리모토 게이코 619

유미주의 241, 303, 357, 390, 562,
 714, 724

유미주의 모더니스트 715

유미주의적 542

유병희 377

유산서화회 293

유심주의 414

유영국 305, 325, 326, 330, 331, 331,
 461

유우키 소메이 543, 611

유화사진 37, 40

윤명로 387, 392, 466

윤승욱 374

윤영기 299

윤자선 374

윤중식 374, 387, 391

윤효중 340

윤희순 244, 308, 508, 565, 619, 723

은자의 나라 47

은지화 382

은판사진술 190

이갑기 269, 560

이건걸 394, 561, 568

이건영 374, 568

이경성 431, 651, 662, 666, 738

이과전 314, 323, 327, 694

이과회 322, 327

이광수 266, 549, 562

이국전 374

이규상 326, 461

이나가키 긴소오 281, 584

이달주 387, 391

이대원 376

이도영 73, 76, 91, 92, 195, 201, 206,
　　246, 247, 248, 249, 250, 251, 252,
　　253, 256, 492, 495, 504, 506,

　　508, 519, 524

이동주 705, 735

이동훈 338, 387

이마가와 우이치로 62

이마동 378, 387, 390

이만익 387

이병규 387, 390

이병직 298, 439

이봉상 389, 391

이사무 노구치 436

이상 317

이상범 112, 247, 261, 265, 269, 280,
　　282, 286, 374, 376, 378, 384,
　　393, 522, 538, 549, 550, 551, 555,
　　561, 568, 577, 580, 581, 595, 599

이상재 395

이석호 374, 530, 547

이세득 387

이수억 374, 387

이수재 387, 449, 453

이순석 376

이승만 557

이시구로 요시카즈 316

이시카와 킨이치로 51

이시카와 토라지 55

이여성 719

이영일 285

이와다사진관 536

이왕가박물관 26, 699

이왕직미술품제작소 26, 216

이용문 582, 583, 609

이용우 280, 337, 344, 375, 510, 581

이우환 464, 465, 469, 470, 473, 474,
475, 481

이유태 337, 352, 378, 395, 530, 547,
621, 632

이은상 562

이응노 298, 376, 378, 412, 413, 419,
429, 432, 433, 434, 436, 439,
443, 462, 621

이인성 304, 305, 307, 311, 339, 352,
375

이일 464, 466, 478, 480

이종무 387

이종상 423

이종우 261, 317, 387, 390, 557, 695

이준 378, 387

이중섭 305, 320, 321, 326, 352, 374,

376, 381

이철이 314, 316, 379

이케가미 슈호 285, 286

이쾌대 304, 314, 348, 350, 358, 360,
366, 374

이태준 513, 611

이토 히로부미 195

이팔찬 374, 376, 530

이하관 505, 511

이한복 279

이해선 694

이현옥 394

이화문 16, 17, 19, 20, 21, 26, 112

이화여대 예림원 634

이희수 299

인단 152, 186

인상주의 47, 49, 73, 115, 305, 310,
311, 434, 449, 502, 514, 528,
546, 584, 613

인쇄그림 195, 196, 200, 205, 210,
212, 247, 266

인쇄미술 508

인화 59, 130, 188

일루미네이션 183

일본 중화주의 242

일본낭만파 243

일본미술원 612

일본미술학교 323, 324

일본미술협회전 291

일본수채화회전 306

일본파노라마관 38, 166

일본풍경론 35, 61

일본프롤레타리아미술동맹 309

일본화 신파 510, 543

일본화원전 440

일북파 400

일영박람회 172

일지미술협회 584

일한도서인쇄회사 61, 212

일화연합회화전람회 408

일획론 668

임군홍 374

임규삼 387

임민부 339

임백년 407

임시박람회사무소 25, 172

임용련 374

임응구 339

임직순 387, 388

임홍은 339

입체주의 270, 304, 305, 316, 318, 327, 434, 444, 449, 654

ㅈ

자유미술가협회 320, 325, 326, 327, 329, 328, 331, 331

자재화 68, 233, 237, 248

자조론 102

자파 205, 514

자포니즘 613

자화미술 417

장 아르프 329, 331

장 자크 루소 85

장경 704

장리석 374, 376, 387, 388

장발 315, 375, 387, 652

장상의 449, 450, 451

장석표 374, 511, 721

장승업 279, 407

장우성 286, 337, 348, 376, 393, 395,

408, 409, 412, 414, 422, 432, 433, 530, 538, 547, 606, 644

장욱진 382, 387, 392

장운상 351

장철야 394

잭슨 폴록 435, 436, 443

적묵법 282, 385, 584, 585, 591

적조미 597

전중국미술전 410

전국문화단체총연합회 375

전위그룹전 327

전위미술 242, 316, 320, 326, 327, 331, 392

전위미술론 661

전위사진 324

전위서 291, 417, 432, 436, 664, 666

전위예술 324

전위작가 325

전위적 모더니즘 445

전위회화 323

전쟁기록화전 377

전쟁미술전 377

전쟁화 51, 376

전전 모더니즘 304, 380

전통양식 115, 116, 123, 126

전통주의 362, 585

전후 모더니즘 268, 373, 428, 429, 447, 452, 459

전후 추상화 437, 449

절대주의 329

정규 310, 317, 374, 378

정선 507, 578

정신주의 621

정온녀 374

정용희 298, 375

정종녀 374, 415, 423, 430

정창섭 387, 392

정탁영 450

정학수 282

정현웅 323, 374

정화관 38, 166

제국모필신화첩 76

제국모필화첩 77

제국미술원 582

제국미술학교 314, 314, 315, 320, 364

제당풍 394, 595, 603

제백석 293, 408, 409, 410, 413, 416, 419, 422, 424, 426

제실박물관 26

제전 40, 281, 300, 305, 346, 387, 541, 543, 546, 610

조각도회 130

조광준 580

조방원 395

조병덕 342, 376, 387, 391

조석진 18, 258, 279, 495, 504, 506, 519, 533, 553, 579, 580

조선국진경 57, 61

조선금강산사진첩 61

조선물산공진회 53, 356

조선미론 466, 468

조선미술가동맹 374

조선미술건설본부 566

조선미술협회 321, 372, 538

조선미전 112, 217, 274, 275, 276, 277, 279, 280, 281, 282, 283, 285, 300, 304, 305, 306, 307, 309, 314, 315, 316 , 332, 335, 337, 340, 347, 355, 387, 387, 391, 420, 439, 519, 525, 541, 545, 546, 555, 581, 583, 598, 609, 611, 612

조선색 244, 286, 304, 348, 378, 386, 398, 406, 483, 502, 530, 548, 639

조선심 567

조선종합미술전람회 415

조선화훈려파예성회 259

조용승 336, 547, 616

조우식 323

조준영 34

조중현 530, 547

조지겸 293, 407

조필묘 416

조회룡 668, 704, 704

종군화가 376, 377

종합적 큐비즘 318

종합주의 307

존 로크 103

주경 350

주관주의 303, 304, 433, 434, 621

주시경 232

주호회 481

준미술 239

준큐비즘 320

중서화 748

즈키나미에 521

지방색 311

지오라마관 182

지운영 58

지파 514

진도 59, 188

진환 375

ㅊ

차거운 추상 453

차용양식 115, 120, 126

착영법 58

창경궁박물관 26

채묵전 414

채묵추상 453

채색운동 403, 404, 424

채색인물화 344, 382, 383, 393, 529, 546, 582

채색인물화조화 277, 278, 279, 282, 412

채용신 18, 344

채원배 294

척판화 23, 680

천경자 378, 383

천기론적 창작관 669, 705

청구회전 687

청기사파 269

청년구락부 207

청연산방 566, 576

청전양식 384, 563, 568

청전화숙 567

초상사진 530

초현실주의 316, 322, 323, 325, 331

촘스키 476

최근배 348

최남선 63, 253, 521, 562, 700

최덕휴 376, 387, 391

최순우 473, 662

최승희 360, 366

최영림 351, 374, 376, 387, 392

최우석 112, 282, 283, 284, 285, 346, 356, 393, 505, 538

최욱경 449, 455

최재덕 320, 374

최제우 259

최찬식 220

최한기 39

추사체 573

추상미술 326, 326, 331, 386, 408,
 434, 435, 448, 461, 462, 476,
 484, 718, 750

추상조각 475

추상주의 404, 414, 431, 434, 436

추상표현주의 417, 432, 437, 442,
 449, 453, 461, 660

추상화 323, 329, 431, 435, 448, 661

춘정류 미인상 343, 345

춘화 346

츠지 하사시 307

치바 시게오 464

치바이스 657

카를로 카라 269

카메라 옵스큐라 32, 38, 56, 229

카스텔라니 38

카툰 195

카프 268, 310, 560

칸느회화제 667

코믹스 195

코코슈카 380

콩쿠르 형제 29

큐비즘 269, 270, 282, 318, 327, 330,
 331, 410, 590

클레 329

클레네르 콜베르 365

클레망세 60, 211

클레멘트 그린버그 464

ㅌ

타라시코미 611

타와라마 고이치 76

타틀린 331

탈경계 405

탈동양화 627

탈미니멀 473

탈장르 405

태극 문양 22

태극기 97, 99, 100, 194, 206, 23, 231

태평양미술학교 305, 317, 320, 694

태황제상 20, 21

터너 42

토벽 378

토월미술연구회 267

토월회 266

ㅍ

파노라마관 38, 39, 40, 165, 166, 167, 168, 169, 173, 219, 37

파노라마화 37, 54, 166, 167, 168

파리만국박람회 24, 40, 45, 171

파리비엔날레 462

파리세계박람회 39

파스큘라 267, 268

파시즘 243, 244

판타스마고리아 182

팔대산인 655

팝아트 455

팽남주 72, 91

페놀로사 290, 726

페르낭 레제 327

페미니즘 359, 475

페스탈로치 67, 88, 209

편운법 628

평양종합예술대학 374

포라 네그리 366

포비즘 317, 318, 319, 322, 410, 412, 413, 419, 434, 441

포스트모더니즘 227, 399, 437

포포바 331

포화 293, 295, 408

폰타네지 34

폴 세잔 306, 677

표승현 392

표현주의 240, 268, 269, 270, 309, 312, 313, 314, 314, 320, 320, 322, 380, 395, 430, 436, 584, 726

표현파 310, 311

풍경사진엽서 59, 61

풍경화엽서 36

풍토색 391

프란시스 베이컨 71, 88, 500

프란츠 마르크 269

프로미술 268, 270, 313

프로미술운동 304

프로예맹 718

프롤레타리아 문예운동 267

프롤레타리아 예술관 563, 613

플로렌스파 199

피카소 269, 320, 323, 413

픽쳐레스크 28, 65

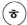

하루노부 613

하세가와 미노키치 725

하세가와 사부로 435

하시모토 가호 53

하야시 부이치 57, 61

하이칼라 100, 124, 129, 131, 138,
　　147, 148, 150, 151, 153, 154, 155,
　　156, 157, 159, 252, 257, 261

하종현 466

학생장 156, 345, 542

학생풍속도 100, 101, 103

한국 5인 작가의 다섯 가지 흰색白전
　　468

한국회 227

한국문화예술단체총연합회 375

한국미술가협회 375

한국미술협회 376, 386, 658

한국성 406, 452, 458, 462, 474, 475,
　　479

한국적 모더니즘 406, 424, 431, 445,
　　449, 452, 456, 460, 466, 475,
　　471, 480, 483, 607

한국현대미술전: 단색화 474

한국화회 451

한묵 374

한봉덕 374

한설야 409

한성도 118

한성미술품제작소 26

한성전기회사 133, 169

한용운 705

한유동 547

한홍택 339

함대정 374

함인숙 182

해강난죽화보 298

해상제금관금석서화회 295

해파 293, 295, 279, 407

향원정파 397

향토경 441, 550, 579, 587, 591, 74

향토색 268, 286, 312, 316, 321, 326,
　　327, 378, 386, 388, 397, 449,
　　483, 525
허건 376, 393, 395
허규 395
허백련 282, 393, 395
허버트 스펜서 103
헤르베르트 67
헤이무라 도쿠베이 58
현대미술운동 392, 450
현대미술작가초대전 378
현대한국미술전 416
현모양처형 여성상 546
현진건 562
현채 83, 91
현희운 724
협률사 39, 167
호남화맥 395
호리 히사타로 48
호미 바바 473
혼고회화연구소 440
혼부라 363
홍대파 386, 655
홍석창 424, 425

홍종명 374, 376, 391
화신백화점 599
화양절충화 724
화이트 라이팅 443, 444
화필보국 695
화한합법화 400
환등회 169, 170
활동사진관 169, 170, 220
황국미술 401
황국사관 757
황국주의 284, 348, 304
황술조 309, 313
황염수 374
황유엽 374, 376, 391
황조예기도식 22
황철 57, 58
회엽서 60, 187, 210, 212
회전화 37, 166
회화공진회 214, 614
회엽서 210
후기 모더니즘 482
후기인상파 303, 304, 306, 307, 309,
　　311, 314, 380, 390, 401, 410,
　　449, 621, 718

후도샤 51, 54

후반기동인 378

후소회 633

후지 가죠 35

후지타 쇼자부로 60

후지다 쓰쿠지 327, 377

후지산도 44

후지시마 다케지 54, 308, 310, 391

후쿠다 케이이치 284

후쿠자와 이치로 325

휴버트 보스 44

흑색양화회전 327

흥사단 85, 114

흥아주의 621, 242, 289, 319, 322,
 361, 397, 410, 441, 513

히노데상행 61

히라후쿠 학쿠수이 610, 612

히로다 타즈 618

히로오카 간시 281, 584

히시다 순소 543

히요시 마모루 70

홍선표 洪善杓

저자 홍선표는 홍익대학교 대학원 미술사학과에서 한국회화사를 전공하고, 일본 규슈대학 대학원 미학미술사학과에서 「근세 한일회화교류사 연구」로 문학박사학위를 취득했다.

국립현대미술관 운영위원과 문광부 학예사 운영위원, 문화재청과 서울특별시, 경기도 문화재위원, 일본 문부성 일본국제문화연구센터 특별 초청연구원, 미술사연구회와 한국미술사교육학회, 한국근현대미술사학회, 한국미술사학회 회장을 역임했고, 홍익대 대학원과 고려대 대학원, 연세대 국제대학원, 서울대 대학원에서 강의했으며, 한국전통문화대 대학원 석좌교수를 지냈다. 이화여대 대학원 미술사학과 교수로 정년퇴임하고 현재 이화여자대학교 명예교수이자 (사)한국미술연구소 이사장, 『미술사논단』 발행인 겸 편집인이다.

1979년 이래 300여 편의 논고를 통해 한국의 전통회화와 근현대 회화의 통시성과, 동아시아 회화와의 관계성 및 통합성을 연구해 오고 있다. 저서로 『조선시대 회화사론』(1999, 월간미술 학술대상, 문광부 우수학술도서, 교보문고 주관 전문가가 뽑은 1990년대 100권의 저서), 『고대 동아시아의 말그림』(2001, 마사박물관 학술도서, 비매품), 『한국의 전통회화』(2009, 문고판), 『한국근대미술사』(2009, 한국미술저작상), 『조선회화』(2014, 우현학술상), 『한국회화통사1 선사·고대회화』(2017), 『한국회화통사2 고려시대회화』(2022) 등이 있다.